예술을
통해 본 **현실** |제8판|

예술을 통해 본 현실 |제8판|

Dennis J. Sporre 지음 | 이창환, 윤화숙 옮김

Σ 시그마프레스

예술을 통해 본 현실, 제8판

발행일 | 2015년 8월 3일 1쇄 발행

저자 | Dennis J. Sporre
역자 | 이창환, 윤화숙
발행인 | 강학경
발행처 | (주)시그마프레스
디자인 | 송현주
편집 | 안은찬, 이호선

등록번호 | 제10-2642호
주소 | 서울특별시 영등포구 양평로 22길 21 선유도코오롱디지털타워 A401~403호
전자우편 | sigma@spress.co.kr
홈페이지 | http://www.sigmapress.co.kr
전화 | (02)323-4845, (02)2062-5184~8
팩스 | (02)323-4197
ISBN | 978-89-6866-377-2

Reality Through the Arts, 8th Edition

* 책값은 뒤표지에 있습니다.
* 이 도서의 국립중앙도서관 출판예정도서목록(CIP)은 서지정보유통지원시스템 홈페이지(http://seoji.nl.go.kr)와 국가자료공동목록시스템(http://www.nl.go.kr/kolisnet)에서 이용하실 수 있습니다.(CIP제어번호 : CIP2015019917)

역자 서문

어린 시절 한 번쯤은 '플랜더스의 개' 이야기를 동화책이나 애니메이션을 통해 접했을 것이다. 주인공 네로의 간절한 소망은 루벤스의 그림을 한 번 보는 것이다. 결국 네로는 자신의 소망을 이루고 루벤스의 제단화 앞에서 죽음을 맞이한다. 어린 시절 나는 네로의 죽음에 슬퍼하며 눈물을 흘렸다. 그런데 지금 이 이야기를 다시 떠올려보니 네로의 소망에 동감하기 어려울 수도 있겠다는 생각이 들었다. 우리는 네로와 달리 루벤스의 그림을 쉽게 접할 수 있지 않은가. 인터넷 서핑을 통해 언제든 루벤스의 그림을 볼 수도 있고 유럽으로 건너가 루벤스의 그림을 직접 볼 수도 있다.

'대중'이 오늘날처럼 대중예술과 고급예술을 막론하고 예술작품을 쉽게 접할 수 있는 시대는 없을 것이다. 그렇지만 우리가 그리 쉽게 접할 수 있는 예술작품을 찬찬히 감상하며 숙고하고 있는지는 별개의 문제이다. 우리는 무의식중에 예술을 한가하고 여유 있는 이들의 소일거리로 치부하고 있지는 않을까. 실상 교육 현장에서도 예술교육은 부차적인 것으로 여긴다. 학년이 올라갈 때마다 시간이 없다는 핑계로 당연하다는 듯이 미술이나 음악 같은 예술과목을 멀리한다. 살아가면서 예술작품을 즐기고 감상하는 법을 제대로 배울 수 있는 기회는 참으로 드물다. 어쩌면 그런 기회를 평생 만나지 못할 수도 있다. 그런 우리가 운 좋게 대가의 작품 앞에 섰을 때 할 수 있는 유일한 일은 열심히 사진을 찍는 것이다. 불행하게도.

이런 상황에서 다양한 예술장르의 특성과 역사를 포괄적으로 다룬 교과서를 찾기 어렵다는 것은 사실 이상한 일이 아닐 것이다. 물론 예술분야 서적은 많다. 하지만 현실적으로 예술에 대해 차근차근 가르쳐주는 입문서나 교과서는 흔치 않다. 이러한 가뭄을 해소하는 데 이 책이 조금이나마 도움이 되지 않을까 한다. 이 책은 제반 예술과 관련된 풍부한 내용을 한 권에 담고 있다.

그런데 이 책의 장점이 역으로 단점이 될 수도 있을 것이다. 솔직히 우리는 너무나 많은 새로운 개념과 내용을 한꺼번에 접할 때 의욕을 상실하곤 하니까. 그리고 어떤 사람은 이렇게 반문할 수도 있다. 예술작품은 마음으로 느끼는 것이 아닌가? 굳이 그렇

게 많은 지식을 쌓아야만 하는가? 이 질문에 대한 상투적인 답은 '아는 만큼 보인다'이다. 우리는 이 답을 흔히 예술에 대한 지식을 쌓으면 예술작품을 좀 더 잘 이해할 수 있다는 의미로 받아들인다. 이러한 이해는 전적으로 틀린 것은 아니다. 예컨대 마크 로스코(1903~1970)의 그림에는 대개 구상적 대상이 등장하지 않는다. 단순한 채색면으로 이루어진 그의 작품 앞에서 우리는 어리둥절해지기도 한다. 이건 도대체 무엇을 그린 건가. 하지만 '추상 표현주의'라는 회화사조와 그 역사에 대한 지식을 쌓은 사람은 로스코의 추상화 앞에서 당황하거나 그의 작품을 지나치지 않을 것이다. 그리고 친구나 애인 앞에서 우쭐거리며 자신의 지식을 과시하는 부수적 효과를 볼 수도 있다. 고백하건대 이 글을 쓰고 있는 역자도 이 같은 유혹에서 자유롭지 못하다.

하지만 이는 지극히 피상적이고 가시적인 효과일 따름이다. 저자는 우리가 예술의 개념과 역사를 익히는 과정에서 부지불식간에 얻게 되는 효과가 있다고 주장한다. 그런 효과를 얻으려면 오랜 시간을 들여야 하고, 게다가 그런 효과는 비가시적이기 때문에 우리가 분명하게 의식하기 어려울 따름이다. 저자는 서론의 '샘 이야기'를 통해 이러한 효과에 대해 독자에게 이야기한다. 저자는 예술에 문외한이었던 평범한 노동자 샘이 예술 입문 강좌를 들을 후 어떻게 변화했는지 묘사한다. 샘은 여러 예술작품을 감상하며 예술에 대한 개념과 역사를 익히는 과정에서 좀 더 섬세하고 예민하게 작품을 듣고 보고 느끼려고 노력했다. 그는 이러한 노력을 통해 자신의 감각과 감수성 자체를 훈련하고 개발할 수 있었고, 새롭게 얻은 감각과 감수성을 통해 과거에는 무덤덤하게 지나쳤던 현실에서 더 많은 것을 느끼게 된다. 어쩌면 저자는 '예술작품을 잘 보려고 노력하는 만큼 우리의 현실도 풍부하게 볼 수 있다'고 이야기할지도 모르겠다.

게다가 예술 공부를 통해 얻을 수 있는 비가시적 효과는 여기에서 그치지 않는다. 우리는 이 책에서 다양한 시대와 지역의 예술작품을 접하게 된다. 우리는 그 예술작품들을 처음부터 쉽게 이해할 수 없을 것이다. 개개의 예술작품에는 각 시대와 지역의 고유문화와 세계관이 녹아있기 마련이다. 그것들을 이해하려면,

자기 문화의 관점과 시각에서 벗어나 다른 문화의 관점과 시각을 이해하려는 노력을 부단히 경주해야 한다. 하지만 이러한 노력을 통해 타자를 이해하고 자신의 지평을 넓힐 수 있는 가능성이 열릴 것이다. 이 책은 이 과정에서 도움이 될 만한 특징을 갖고 있다. 이 책은 서구 중심의 예술사 서술에서 벗어나 다양한 지역의 예술과 문화를 소개하고, 여성, 아프리카계 미국인, 아메리카 인디언 예술 등 우리에게 익숙하지 않은 비주류 예술에 대해 언급한다.

물론 이 책에 한계가 없는 것은 아니다. 여러 대륙의 예술문화를 고루 다루려고 노력했지만 여전히 서구예술을 설명하는 데 대부분의 지면을 할애하고 있으며, 게다가 한국예술에 대한 논의는 아예 없다. 더 나아가 저자 자신이 밝히고 있듯 그의 예술관은 수많은 미학자와 철학자가 개진한 예술관의 일부분일 따름이다.

그러므로 역자는 이 책이 일종의 발판이 되기를 바란다. 독자 여러분이 이 책의 도움을 받아 예술에 대한 개념과 역사를 익히며 감수성과 감각을 향상시키고, 그것을 발판으로 삼아 전시회나 극장 등에서 다양한 예술작품과 직접 만나고 더 많은 예술관련 서적을 접하길 바란다. 그리고 예술 관련 강좌나 강의 등에 참여해 다른 사람들과 예술에 대한 이야기꽃을 피웠으면 한다.

역자는 독자께 두 가지 점을 당부하고 싶다. 첫째, 능동적인 태도로 책을 읽어야 한다. 물론 이는 독서를 할 때 언제나 갖추어야 할 자세이지만, 특히 예술작품을 다루고 있는 이 책을 읽을 때 더더욱 필요하다. 자신의 감각 기관을 총동원해 예술작품을 감상해야 한다. 도판에 나온 회화작품이나 조소작품을 꼼꼼히 들여다보고, 음악작품을 찾아 듣고, 상상력을 동원해 문학작품을 읽을 때, 비로소 이 책의 내용이 생생하게 다가올 것이다. 둘째, 이 책의 1부와 2부의 내용을 함께 염두에 두어야 한다. 편의상 1부에서 개별 예술 장르에 대한 내용을, 2부에서 예술사와 관련된 내용을 따로 다루고 있다. 하지만 한편으로 개별 예술 장르에 대한 논의 역시 예술사에서 나온 것이며, 다른 한편으로 개별 예술 장르에 대한 지식 없이는 예술사에 쉽게 접근할 수 없다.

이 책에서는 다양한 예술 분야와 광범위한 예술사를 다루고 있다. 때문에 번역 과정에서 다양한 번역서의 도움을 받았다. 물론 직접 인용한 번역문은 출처를 밝혔다. 마지막으로 약속한 기한이 훌쩍 지났음에도 불구하고 인내심을 갖고 기다려주신 편집자님께 깊이 머리 숙여 감사 인사를 드린다.

저자 서문

이 책에서는 소묘, 회화, 판화, 사진, 조소, 음악, 연극, 무용, 영화, 문학 등 주요 예술분야의 형식과 기법의 특성, 감각자극 방식을 탐색하고자 한다. 독자들은 예술작품을 이해하기 위해 잘 보고 듣는 법을 배울 것이다. 이 책에서는 각 시대와 지역의 예술 양식들도 소개한다. 나는 독자들에게 예술작품을 이해할 수 있으며 예술작품을 감상할 때 우리의 지각 기술을 사용할 수 있다는 점을 보여주고 싶었다. 독자들은 예술과 맺는 관계를 평생 발전시킬 수 있으리라는 확신(이나 그 관계를 발전시킬 수 있는 힘)을 얻게 될 것이다. 나는 이 책이 교실이나 강의실에서의 토론을 풍성하게 하고 미적 경험을 한층 깊이 이해하는 데 도움이 되길 희망한다.

이 책의 1부는 장르별로 구성되었으며, 각 예술 매체의 기본적인 정의와 개념들을 소개한다. 2부에서는 연대기적 구성하에서 아프리카, 아메리카, 아시아, 유럽, 중동 대륙별로 예술양식을 개관한다. 2부 각 장은 역사적 맥락에 대한 간략한 논의로 시작된다. 여기에서는 심오한 논의보다는 일종의 '전채'를 제공한다.

나는 8판을 내면서 몇 가지 중요한 변화를 시도했다. 나는 전체적으로 여성, 소수민족, 비서구 예술에 대한 관심을 강화했다. 또 다른 의미 있는 개선점은 독자들이 호감을 갖도록 컬러 도판을 더 많이 넣고 도판의 질을 향상시켰다는 것이다. 이 책을 더욱 매력적으로 만들기 위해 나는 최근의 소재를 다루었다. 이 책의 변화와 관련된 상세한 내용은 다음과 같다. 1장 이차원 예술에서는 판화와 사진에 대한 논의를 분명하게 만들기 위해 본문을 간략하게 다듬고 인종과 관련된 관심을 분명하고 생생하며 현실적으로 보여주는 도판들을 새로 넣었다. 3장 건축에는 조경과 상호작용과 관련된 도판 몇 개를 첨가했다. 4장 음악에서는 동시대의 음악작품을 이해하는 것을 돕기 위해 록과 랩 음악에 대한 논의를 새롭게 첨가했다. 5장 문학에서는 새로운 도판들을 첨가해 이 장의 시각적 매력을 더했다. 7장 영화에는 최신 인용문과 도판들을 실었다. 8장 무용에는 질 좋은 도판들을 새로 넣었다. 9~13장에서는 여성, 소수민족, 비서구 문화에 초점을 맞춘 도판 총 35점을 새로 실었다. 9장에는 초기 인더스 계곡 문명에 대한 절을, 10장에는 불교와 관련된 새로운 내용을, 11장에는 매너리즘과 관련된 소포니스바 안구이솔라에 대한 내용을, 13장에는 수잔 로텐베르그, 케리 제임스 마셜, 로스 카핀테로스 같은 화가들, 빌 T. 존스라는 무용가 겸 안무가에 대한 내용을 첨가했다. 이 책이 전체적으로 더욱 매력적이고 다채로우면서 최신에 관심에 부합하는 것이 되었으면 한다. 물론 이 책의 이전 판들을 사용했던 사람들에게 낯선 책을 만나는 것 같다는 (혹은 수업계획을 대폭 바꿔야할 것 같다는) 느낌이 들지 않도록 이 책의 원래 범위와 성격을 유지하기는 했다.

이번 판을 낼 때에도 논평을 해주신 분들께 감사드린다. 그 분들의 평가와 제안들이 개정의 주된 내용을 이룬다. 그리고 40여 개의 판에 이르는 12권 이상의 책을 쓰는 오랜 시간 동안 변함 없이 사랑과 지지, 날카로운 편집자의 시선을 보내준 아내 힐다에게 감사한다.

Dennis J. Sporre

요약 차례

차례

11장

부상하는 근대 세계의 예술 양식들 254

1400년경부터 1800년경까지

12장

산업화 시대의 예술성 305

1800년경부터 1900년경까지

13장

모던 · 포스트모던 · 다원주의 세계의 예술들 346

1900년부터 현재까지

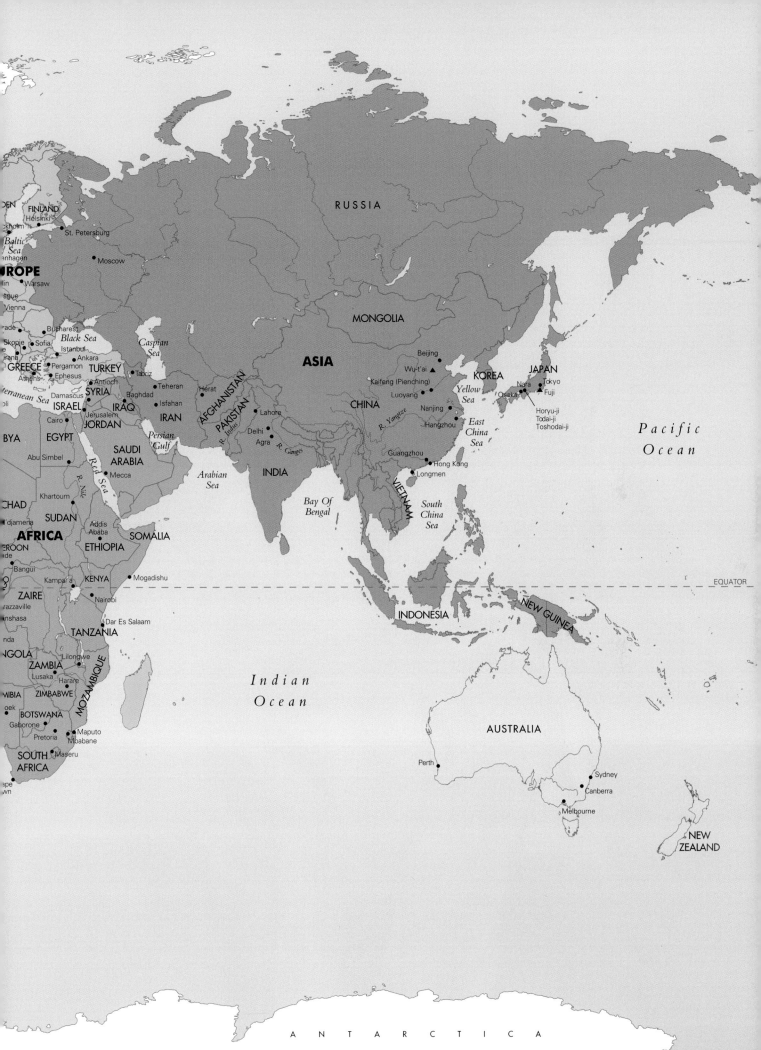

서론

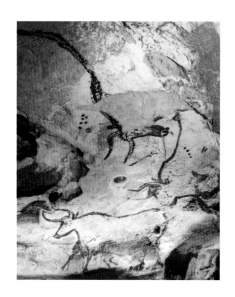

"시민들이 예술가들을 후원해주지 않으면, 우리의 상상력은 극악한 현실의 제단에 희생될 것이다. 결국 예술가들은 아무것도 믿지 않게 되고, 쓸모없는 꿈을 꾸는 것으로 끝나고 말 것이다."

얀 마텔, **파이 이야기**, 공경희 역, 작가정신, 2004, 12쪽.

이 책의 구성

동료 한 사람이 사무실로 들어와 책상 위에 매우 값비싼 건축 서적을 올려놓더니 '학생으로부터 감사의 표현으로' 받은 것이라고 말했다.

나는 농담조로 "점수를 주기 전이야, 후야?"라고 응수했다. 그는 불쾌하다는 듯이 얼굴을 찡그렸으며 극적인 효과를 내기 위해 잠시 침묵한 후 '샘에 대한 이야기'를 들려주었다.

건설 노동자인 샘은 야간 학생으로 내 동료의 '예술 입문' 강좌를 수강했는데, 학기가 끝난 후에(그것도 성적이 발송된 후에!) 그 책을 들고 내 동료에게 왔다. 당시에 그 책은 아마 샘의 일주일치 급료 사분의 일 정도의 값이 나갔을 것이다.

"왜 이 책을 저에게 주시는 겁니까?"라고 내 동료는 샘에게 물었다.

"선생님 덕분에 제 인생이 바뀌었기 때문입니다."라고 샘은 답했다. "선생님 수업을 듣기 전 저는 날마다 콘크리트를 나르고 부었습죠. 그러니까 그건 그냥 시멘트, 모래, 자갈로 만든 콘크리트였을 뿐이었습니다. 하지만 선생님 수업을 듣고 나서 저는 더 이상 그저 그런 콘크리트만을 보지 않습니다. 일터로 발걸음을 옮길 때마다 패턴, 색상, 선, 형태들을 보게 되고, 건물을 바라볼 때마다 역사를 더듬어보게 됩니다. 전에는 갈 것이라고 꿈조차 꾸지 않았던 곳에 가기도 합니다. 제가 지금 보고 듣는 이 모든 것이 없었던 제 삶이 얼마나 재미없었는지 상상도 안 됩니다.

바깥 세상에 그렇게 많은 것이 있었다는 것을 저는 전혀 몰랐습니다."

동료는 내게 말했다. "정말 거친 사내인, 그러니까 남자 중의 남자인 이 건설 노동자의 눈에는 눈물이 고여 있었다네. 그가 예술을 통해 삶에서 무엇을 발견했는지는 모르겠네, 어쨌든 그는 그것에 온통 사로잡혀 있었다네."

샘에게 일어난 일은 과거에도 수없이 일어났으며 미래에도 거듭 일어날 것이다.

많은 사람들이 생소함 때문에 예술과 문학에 다가가는 것을 꺼린다. 그러한 생소함은 아마 예술과 문학에 자기들만 관여하려는 학계 안팎의 엘리트들, 또는 갤러리, 박물관, 콘서트홀, 극장, 오페라하우스를 유식하고 세련된 사람들에게만 개방하려는 사람들에 의해 조장되었을 것이다. 이처럼 얼토당토않은 일은 없을 것이다. 예술은 우리가 다룰 수 있고 다루어야 하며 또한 매일 반응해야 하는 삶의 요소들을 포괄한다. 미학의 원리들이 우리의 실존에 스며들어 있으며, 우리는 예술과 함께 살아간다. 특히 미적 경험은 다른 앎 및 소통 방식과 분리된 그 자체로 독자적인 앎 및 소통 방식이다. 미적 경험은 우리의 경험에서 의미 있는 부분이다. 실존의 영역에서 미적 소통과 앎을 제거한다면, 우리는 사용 가능한 생존 도구의 절반만 가지고 삶에 대처해야 할 것이다.

예술은 또한 우리를 둘러싼 세계를 한층 흥미롭고 살만한 곳으로 만드는 데 중요한 역할을 한다. 예술적 아이디어는 관례와 결합하여 일상의 사물을 매력적이고 유쾌하게 만든다. 우리는 이 책에서 '관례'라는 용어를 반복하여 사용할 것이다. 관례는 일련

의 규칙들 또는 상호 승인한 조건들이며, 일상에서 중요한 역할을 한다.

예를 들어, 18세기 서랍장의 비율 도면인 도판 0.1은 일상적인 물건에서 예술과 관례가 어떻게 결합하는지를 보여준다. 이 서랍장 제작자는 살림살이를 보이지 않게 보관하면서도 쉽게 꺼낼 수 있는 실용적인 장을 고안했다. 서랍장 제작자는 실용적인 요구뿐만 아니라 흥미롭고 매력적인 물건을 제공해야 한다는 또 다른 요구 역시 감지했다. 분별력과 상상력을 갖고 이 가구에 접근한다면 우리는 생각을 일깨우는 경험을 하게 될 것이다.

디자인을 제한하는 첫 번째 요소는 탁자와 책상의 일정한 높이를 지정하는 관례이다. 점 A와 B 사이의 장식장 하단은 실내의 다른 가구들과 조화를 이루는 높이로 디자인해야 한다. 주의

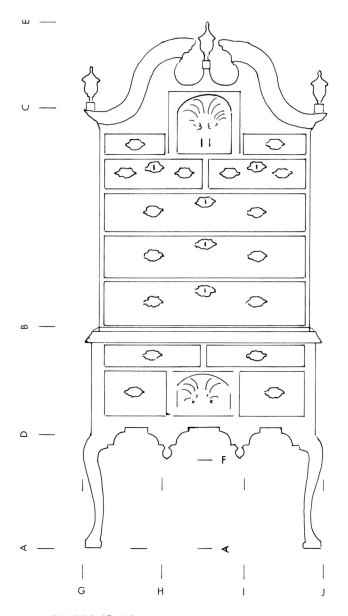

0.1　18세기 서랍장 비율 도면.

깊게 관찰해보면 이 서랍장의 부분들이 일련의 비례 관계를 맺고 있음을 알 수 있다. A와 B의 간격은 A와 D의 간격의 두 배이며 B와 C의 간격과 같다. A와 F의 간격과 C와 E의 간격은 앞의 치수들과 관계가 없지만 두 간격은 같으며, G와 H, H와 I, I와 J의 간격과 같다. 게다가 상단부의 서랍 크기는 아래에서 위로 갈수록 균등한 비율로 감소한다.

도판 0.2의 폴크스바겐은 예술과 관례가 어떻게 결합되어 있는지에 대한 또 다른 예이다. 이 예에서 나타나는 형태의 반복에는 예술의 근본적인 특징 중 하나인 통일성에 대한 관심이 반영되어 있다. 폴크스바겐 비틀('딱정벌레')의 초기 디자인에서는 타원형을 눈에 띌 정도로 반복하여 사용한다. 비틀의 몇 부분을 쳐다만 봐도 이 주제의 변양이 보인다. 관례가 디자인에 개입하는 바람에 이후 모델들은 초기 모델과 많이 달라졌다. 더 큰 범퍼를 요구하는 안전 기준 때문에 엔진부 덮개의 타원형 디자인을 평평하게 만들어 범퍼의 크기를 키웠다. 후방 시야가 넓어져야 한다는 요구 때문에 후면 유리는 더 커지고 사각형을 띠게 되었다. 이렇듯 관례들의 간섭 때문에 최초의 디자인에서 강조했던 통일성이 파괴되는 방향으로 비틀의 디자인은 변경되었다.

마지막으로 에드윈 J. 들라트르는 과학기술 과목을 공부하는 목적과 인문학이나 예술을 공부하는 목적을 비교하며 다음과 같이 이야기했다. "누군가가 내연 엔진의 구조에 대해 공부한다면, 그가 달성하려는 목표는 그런 종류의 엔진을 더 잘 이해하거나 설계하거나 조립하거나 수리할 수 있는 것이며, 때로는 자신의 기술 덕분에 더 좋은 일자리를 얻어 더 좋은 인생을 찾는 것이다. …… 어떤 사람이 인문학을 공부한다면, 그가 달성하려는 목표는 인생을 더욱 잘 이해하거나 디자인하거나 구축하거나 수정할 수 있는 것이다. 산다는 것은 우리들의 차이에도 불구하고 우리 모두가 갖고 있는 사명이다."

"인문학은 우리에게 사고, 판단, 소통, 평가, 행위의 면에서 더욱 유능해질 수 있는 기회를 제공한다." 나아가 들라트르는 이러한 기회가 제공될 때 더욱 엄밀하게 사고하고 더욱 풍성하게 상상할 수 있는 가능성이 열린다고 이야기한다. "이러한 활동들은 우리를 자유롭게 해 새로운 가능성을 보게 만들며, 잘 사는 법에 대한 무지로부터 우리를 해방시킨다. …… 물려받은 유산인 문화적 …… 전통에 노출되지 않는다면, 우리는 모든 세대가 공유하는 세계로부터 배제될 것이다."[1] 시인 아치볼드 매클리시(Archibald MacLeish, 1892~1982)는 한결 간명하게 대학에서 예

[1]　Edwin J. Delattre, "The Humanities Irrigate Deserts", *The Chronicle of Higher Education*, October 11, 1977, p. 32.

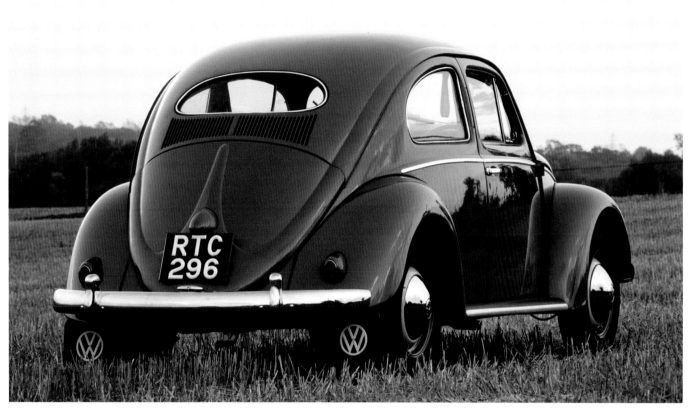

0.2 폴크스바겐 비틀, 1953.

술 없이 진리에 대해 가르치는 것은 불가능하다고 주장한다.

예술 공부는 운전 교습과 매우 유사하다. 초보 운전자들은 보통 기계를 조작하면서 차선을 따라 차를 운전하는 데 전념해야 한다. 기계와 관련된 사항들에 익숙해지고 나서야 운전자들은 더 중요한 운전 사항들에 관심을 기울일 수 있다.

예술을 '제대로' 공부하려고 처음 학구적인 시도를 하거나 혹은 수업 과제와 관련된 자료들을 모을 때, 종종 자잘한 사항들이 더 큰 경험을 방해하기도 한다. 책이나 선생님이 찾아야 한다고 지목한 특수한 세부사항들을 찾아야 한다는 강박관념 때문에 종종 즐거움을 만끽하고 의미를 부여할 수 있는 기회가 박탈되는 것이다. 그렇지만 연습을 거듭할수록 세부사항들을 제대로 이해하게 되고, 고차적인 즐거움의 경험과 개인적 성취감이 급격히 증대할 것이다.

하지만 이 경지에 이르려면 초보 시절을 거쳐야 한다. 무엇이 되었든, 어떤 대상을 지각하려면 그 대상에 대한 이해가 필요하다. 이 책은 기초적인 것, 즉 우리가 예술작품에서 보고, 듣고, 반응할 수 있는 것에 대한 적절한 개설을 제공할 수 있도록 구성되어 있다. 1부 〈예술 매체들〉에서는 이러한 기초에 초점을 맞춘다. 1부에서는 기본적인 전문용어를 탐색할 것이다. 우리는 소

묘, 그림, 판화, 사진, 조각, 건축, 음악, 문학, 연극, 영화, 무용 같은 전통적인 예술 분야들과 만난다. 이 분야 각각은 고유한 언어를 갖고 있다. 이 책에서는 그 언어를 여러분에게 소개할 것이다. 여러분은 많은 용어와 개념들에 익숙해져서 '그런 거로군!'이라고 생각하게 될 것이다. 또 어떤 때에는 한숨 돌려 내용을 외우고, 급우들과 함께 토론하고, 음악 CD 등을 참조해야 할 것이다 (수록된 웹사이트 역시 보다 깊이 있게 공부할 때 유용하다).

1부의 각 장은 동일하게 구성되어 있으며 크게 두 부분으로 나뉜다. 첫 번째 부분에서는 예술작품에 접근할 때 주목하게 되는 특성들을 정의하는 용어들을 만날 것이다. 이 부분에 '형식과 기법의 특성'이라는 제목을 붙였다. 형식의 특성들은 주로 각 분야의 유형이나 장르 같은 비교적 광범위한 분류와 관련된 것이다. 기법의 특성들은 예술가가 작품을 구성할 때 실마리가 되는 구도, 멜로디, 플롯 같은 장치와 관련된 것이다. 각 장의 두 번째 부분에서는 앞서 이야기한 특성들로 인해 예술작품이 우리의 감각 반응에 어떤 영향을 미치는지를 논할 것이다. 이 부분에는 '감각 자극들'이라는 제목을 붙였다. 그러니까 1장부터 8장까지의 각 장에서 우리는 예술작품과 심미적 상호작용을 하게 될 것이다. '형식과 기법의 특성' 부분에서는 우리가 예술작품에 다가가는

것을, '감각 자극들' 부분에서는 예술작품이 우리에게 다가오는 것을 보여준다.

2부 〈예술 양식들〉에서는 아시아, 아프리카, 유럽, 아메리카 문화와 같은 다양한 문화의 역사에 등장했던 기본적 예술 양식들을 보여줄 것이다. 여기에서 구성 원리로 이용한 것은 연대기와 대륙별 구분이다. 하지만 연대기와 대륙별 구분은 편의상일 뿐, 예술의 참 '역사'를 제공하지 않는다는 점을 기억해야 한다. 우리는 그것들을 이용해 일련의 스냅 사진만을 보여줄 수 있다. 이것은 인류가 35,000년에 걸쳐 생산했던 예술작품 중 몇몇 견본품에 붙인 이름표에 불과하다. 우리는 여행을 하면서 지리적으로나 연대기적으로나 꽤 현기증이 나는 건너뛰기를 할 것이다. 이 책은 깊이 있는 연구서라기보다는 잘 차린 예술 뷔페이다.

나아가 우리는 자신의 문화와 다른 문화를 조우할 것이다. 아마 우리는 다른 문화에서 만든 예술작품을 그 문화에서 성장한 이와 같은 방식으로 볼 수 없을 것이다. 뿐만 아니라 자기 문화의 역사적 작품들을 당대의 방식으로 볼 수 있을 거라고 기대할 수도 없다. 모든 예술작품에는 우리에게 특이해 보이는 특성들이 있지만 우리는 예술작품을 경험할 수 있다. 그 배경이나 그것들을 생산한 문화에 대해 많이 알지 못하더라도 그것들을 분석, 비교, 설명할 수 있다. 물론 우리가 그 요소들에 대해 많이 알수록 우리의 경험은 그만큼 풍부해질 것이다.

학습의 배경 설정

수세기 동안 학자, 철학자, 미학자들은 보편적인 해답을 제시하지 못한 채 '예술' 정의에 대한 논쟁을 벌여 왔다. 이 논쟁은 예술의 사회적 유용성과도 관련되어 있다. 한편에서는 '예술'이 기능성이라는 기준을 만족시켜야 한다고—다시 말해 어떤 식으로든 사회적으로 유용해야 한다고—주장하며, 다른 한편에서는 '예술'이 오직 예술을 위해 존재한다고 주장한다. 하지만 이 책에서는 논쟁보다 조망을 시도하며, 따라서 예술 정의와 관련된 딜레마에 대한 해답은 제시하지 않는다. 일례로 '예술'은 개인의 현실 해석을 특정 매체로 명시하여 다른 사람들과 공유하는 것으로 정의할 수 있다. 어떤 이들은 이러한 정의에 수긍할 것이나 다른 이들은 다양한 이유 때문에, 특히 이 정의에서 예술의 질을 따지지 않으며 질과 관련해 어떠한 제한도 두지 않는다는 이유 때문에 이의를 제기할 것이다. 이 정의에 따르면, 아이나 정신이상자들의 소묘 같은 지극히 단순한 표현부터—원생 미술(art brut), 소박 미술(naïve art) 혹은 '국외자 미술(outsider art)'에서 그 예를 찾을 수 있다—

가장 심오한 걸작에 이르기까지 어느 것에나 '예술'이라는 자격을 부여할 수 있다. 실제로 우리가 예술을 정의하려고 시도할 때, 그러한 것은 성가신 의견 불일치를 부를 소지가 있다. 그렇더라도 우리는 예술의 몇몇 특징을 검토할 수 있으며, 이를 통해 예술에 대한 우리의 이해를 증대시킬 수 있다.

예술은 인간의 삶의 질에 깊은 영향을 주었고 또한 주고 있기에 진지하게 연구되어야 한다. 그렇다고 해서 예술을 진지하게 연구해야 한다는 것을 예술작품을 모조리 신성시해야 한다는 것으로 착각해서는 안 된다. 어떤 예술은 진지하고, 어떤 예술은 심오하며, 어떤 예술은 신성하다. 반면 어떤 예술은 가볍고, 어떤 예술은 재미있으며, 어떤 예술은 시종일관 시시하고 피상적이며, 예술가가 잇속을 차리기 위해 만든 것이다.

이 절의 나머지 부분에서는 다음 네 가지 포괄적인 주제를 고찰할 것이다. (1) 앎의 종류와 방법, (2) 예술의 주된 관심사는 무엇인가?, (3) 예술의 목적과 기능은 무엇인가?, (4) 우리는 어떻게 지각하고 반응해야 하는가?

앎의 종류와 방법

인간은 창조적인 종족이다. 과학, 정치, 상업, 기술, 예술 등 어느 분야에서든 우리는 일상의 요구를 충족하기 위해 다른 어떤 것보다 창조성에 의존한다. 어떤 예술 관련 서적에서든 결국 우리에 관해 이야기하고 있다. 즉, 우리가 세계를 지각하는 방식과 우리의 세계 이해를 서로 전달하는 방식에 관해 이야기하고 있는 것이다(도판 0.3).

이 책에서는 역사뿐만 아니라 용어와 지각에도 초점을 맞추고 있다. 하지만 우선 우리가 해야 하는 것은 인간 노력의 전 영역에서 예술이 어떤 지점에 속하는지를 살펴보는 것이다.

우리는 건물 안에서 살고, 음악을 들으며, 벽에 그림을 걸고, 친구에게 반응하듯 TV, 영화, 연극의 등장인물들에게 반응한다. 또한 일상에서 벗어나 공원에서 시간을 보내고, 소설에 몰입하고, 공공건물 앞에 세워진 조각상에 대해 호기심을 갖고, 밤을 새워 춤을 춘다. 우리가 매일 참여하는 이 모든 상황에는 '예술'이라고 불리는 형식들이 관련되어 있다. 이 정도로 '예술' 활동들은 우리에게 친숙하지만 기이하게도 여러 면에서 여전히 불가사의이기도 하다. 예술 활동들은 우리가 경험하는 인간의 '현실'이라는 더 큰 그림과 실로 어떻게 조화하는가?

인간이라는 종이 출현한 이래, 우리는 세계와 세계의 작동 방식에 대해 많은 것을 배워 왔으며 또한 우리의 존재 방식을 바꿔 왔다. 하지만 우리 자신을 인간으로 만들어주는 근본 특징인 우

예술을 통해 본 현실

'예술을 통해 본 현실'은 무엇을 의미하는가? (러시아에 대한) 윈스턴 처칠 경의 이야기를 인용하면, 아마 그것은 '풀기 어려운 수수께끼를 다시 비밀로 싼 것'일 것이다. 이는 적절한 설명일 것이다. 왜냐하면 이 책 제목의 주축인 '현실'과 '예술'이라는 용어는 실상 정의할 수 없는 것이기 때문이다. 하지만 우리는 예술을 통해 본 현실이라는 문구의 의미를 그렇게 모호하게 내버려두는 것에 만족하지 않고, 그 문구가 예술에 대한 상식의 일부와 관련된 것이라고 이야기할 수 있다. 예술은 세계(현실)에 대한 개인(예술가)의 견해를 대변하는 것으로, 예술가는 자신의 견해를 특정 매체로 명시하여 다른 사람들과 공유한다. 이 상식이 뜻하는 바는 어떤 예술가들이 통

상적인 세계 혹은 '현실' 정의 방식에 개의치 않고 자신의 예술을 통해 관람자, 독자, 청자에게 세계나 '현실'의 어떤 면모를 알리려고 한다는 것이다. 세계에는 수많은 현실이 존재하지만 중요한 것은 어떤 예술가들이 모종의 현실에 대한 – 사회적..개인적, 이상적, 과학적, 정신적, 지적, 직관적 혹은 여타의 '현실'에 대한 – 자신의 느낌을 공유하고자 하며 그렇게 하기 위해 예술작품들을 매체로 사용한다는 점이다. 우리는 예컨대 예술이 과학과는 다른 앎의 방법으로 기능할 수 있음을 알고 있으며, 따라서 현실을 드러내기 위해 예술을 이용할 수 있다고 주장할 수 있다. 반면 어떤 예술가들은 그 무엇도 전달하려고 하지 않는다. 그들은 관람자, 독자, 청자가 예

술작품의 의미를 스스로 창조하길 바란다. 이와 같은 관람자, 청자, 독자의 의미 창조 행위 또한 어떤 형태의 현실을 드러내는 데 도움이 될 수 있다. 그러므로 이 책의 제목과 관련된 한 가지 의미는 결국 다음과 같은 것일 수 있다. 우리가 예술의 매체들을 이해하고 또한 예술가들이 매체와 양식을 통해 무언가를 창조해 의미를 전달하거나 혹은 우리에게 의미를 결정하게 하는 방식들을 이해한다면, 우리 자신의 현실이 풍요로워진 것을 발견할 것이다. 물론 다른 의미들도 있을 수 있다. 예술을 통해 본 현실은 풀기 어려운 수수께끼를 다시 비밀로 싼 것이므로.

리의 직관 능력과 상징 능력은 변하지 않았다. 초창기 인류의 주요 현존 증거인 예술에는 이러한 인간의 변치 않는 특징들이 반영되어 있으며, 따라서 예술은 우리 자신의 문화를 포함한 여러 문화의 신념을 이해하고 인간의 보편적인 특성들을 표현하는 데

도움을 준다.

이 책에서 우리는 예술을 통해 인간의 본질을 더욱 깊이 있게 알아갈 것이다. 현재를 출발점으로 삼아 그러한 일을 시작해 보자. 여기에는 두 가지 의미가 함축되어 있다. 첫째, 그것은 우리

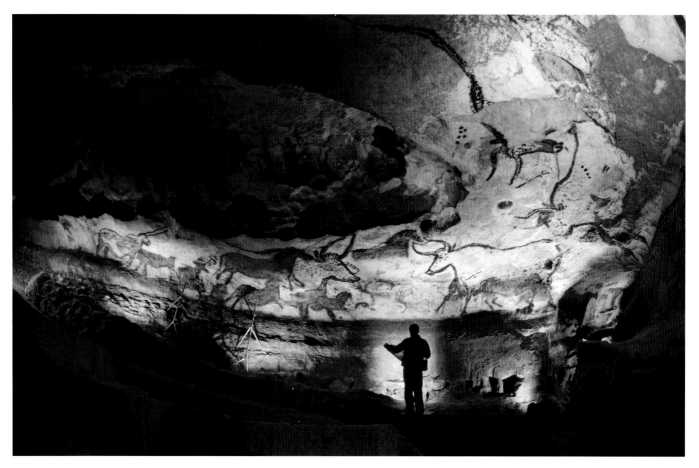

0.3 프랑스 라스코 동굴 벽화 전경. 석기 시대 초기(기원전 15,000년경).

가 갖고 있는 지각 능력에 의존함을 의미한다. 지금 갖고 있는 지각 능력을 활용한다면 우리는 한층 자신감 있게 예술작품에 접근할 수 있을 것이다. 둘째, 현재 상태에서 출발한다는 것은 우리가 주위 세계를 고찰하고, 그에 대해 이야기하고, 반응하는 방식의 전반적 체계와 예술이 어떻게 어울리는지를 배운다는 뜻이다. 대학의 예술 과정은 전문화된 교과과정의 요건을 충족하기 위해 만든 것으로서, 여러 학과로 구성된 학문적 맥락에 예술이 어울릴 수 있음을 예증한다. 따라서 우리는 예술을 다른 범주의 지식들과 연관시키면서 예술 탐험의 첫걸음을 내디딜 수 있다.

시각예술, 건축, 음악, 연극, 무용, 문학, 영화는 '인문학'이라 불리는 폭넓은 범주의 연구에 속한다. '예술'이라는 용어와 '인문학'이라는 용어는 각각 부분과 전체로서 어우러진다. 인문학은 더 큰 전체를 이루며 예술은 그 전체의 일부분이다. 그러니까 '인문학'이라는 용어를 사용할 때에는 자동적으로 예술이 포함된다. 반면 '예술'이라는 용어를 사용할 때에는 초점의 범위가 한정된다. 시각예술(소묘, 회화, 판화, 사진), 공연예술(음악, 연극, 무용, 영화), 문학, (조경을 포함한) 건축 같은 예술 분야들은 조형 매체나 회화 매체 속에서 형상화 가능한 소리, 색, 형태, 운동 혹은 기타 요소들을 배열함으로써 우리의 미감(美感)에 영향을 주는 방식을 취한다. 인문학에는 예술뿐만 아니라 인간과 문화에 대한 관심을 공유하는 철학과 역사 같은 다른 분야들 또한 포함된다. 우리는 인문학에 대해 살펴보면서 논의를 시작할 것이다.

예컨대 과학과 상반되는 인문학은 아주 폭넓게 보면 인간으로 존재한다는 것의 의미를 통찰하는 문화적 관점으로 정의할 수 있다. 과학이 본질적으로 현실을 기술하려고 노력하는 반면 인문학은 인류의 주관적인 현실 경험을 표현하고, 현실을 해석하고, 우리의 내적 경험을 구체적인 형태로 변형하며, 현실에 대해 논평하고 판단하며 평가하려고 노력한다. 하지만 범주를 나누려는 우리의 열망에도 불구하고 인문학과 과학 사이의 선명한 경계선은 거의 존재하지 않는다. 과학과 인문학의 근본적 차이는 접근방식의 차이에서 나온다. 전자는 우주, 기술, 사회를 조사하며, 후자는 세계의 진리를 탐구한다.

예술의 변화는 한 가지 중요한 지점에서 과학의 변화와 다르다. 새로운 과학적 발견과 기술은 보통 옛것을 대체하지만 새로운 예술은 앞선 시대의 표현을 무효화하지 않는다. 아인슈타인의 이론이 나오자 윌리엄 페일리(William Paley)의 견해가 역사적 골동품이 되었던 식으로 피카소의 예술이 렘브란트의 예술을 역사적 골동품으로 만들지는 않는다. 그럼에도 예술과 관련된 많은 것이 수 세기에 걸쳐 변화해 왔다. 이 책의 2부 〈예술 양식들〉에서는 예술가의 역할이 각 시대의 성격과 더불어 어떻게 변할 수

있는지를 설명하고 있다. 수잔 레이시가 새로운 장르 공공미술 : 지형 그리기(*Mapping the Terrain: New Genre Public Art*)(1995)에서 보여준 스펙트럼을 통해 우리는 예술가가 때로는 **경험가**, 때로는 **리포터**, 때로는 **분석가**, 또 때로는 **행동가**임을 알게 된다. 게다가 예술사학자들이 예술을 바라보는 방식은 수 세기에 걸쳐 본질적으로 변화해 왔다. 예를 들어 오늘날 예술사학자들은 작품 제작의 동기 전부를 예술가의 전기(傳記)에서 찾을 수 있다고 생각하지 않으며, 예전에는 무시했던 여성과 소수자 그룹들이 만든 예술작품들을 연구한다. 이러한 예술사 분야의 변동 자체가 예술의 본성을 이해하는 데 중요한 고려사항이다.

우리가 일상에서 인간관계에 섬세하게 접근하듯이 예술작품에도 섬세하게 접근할 수 있다. 우리는 사람들을 간단히 '좋은 사람'이나 '나쁜 사람'으로, '친구' 또는 '지인'이나 '적'으로 분류할 수 없음을 알고 있다. 우리는 복잡한 방식으로 타인과 관계를 맺는다. 어떤 교우 관계는 유쾌하지만 피상적이며, 어떤 사람들은 함께 일하기 편하고, 소수의 어떤 사람들은 평생의 동반자가 된다. 교과서적 범주를 넘어서 이런 종류의 감수성을 갖고 예술에 접근하는 법을 배울 때, 우리는 예술이 우정처럼 인생의 질을 높이는 데 중요한 위치를 차지한다는 사실을 발견하게 될 것이다.

예술의 주된 관심사는 무엇인가?

예술은 일반적으로 창조성, 미적 소통, 상징, 순수 예술과 응용 예술에 관심을 갖는다. 이것들 각각을 간단히 살펴보자.

창조성

예술은 새로운 힘과 형식을 창조적으로 산출하는 활동의 예이다. 창조성이 어떻게 작동하는가는 논쟁거리이다. 그럼에도 인류가 혼돈, 무정형(無定形), 모호함, 미지의 것을 형태, 디자인, 창안, 아이디어로 결정화(結晶化)하는 일이 생긴다. 창조성은 우리 존재의 바탕을 이룬다. 예컨대 과학자는 창조성 덕분에 새로운 암 치료법을 발견하거나 컴퓨터를 발명할 수 있다. 예술가도 과학자와 같은 과정을 거쳐 새로운 아이디어 표현 방법을 발견한다. 그 과정에서 예술가는 창조적 행위, 착상, 소재, 기술을 하나의 매체 안에서 결합해 새로운 것을 창조한다. 그 '새로운 것'은 종종 아무 말도 없이 인간의 경험을, 특히 예술작품에 대한 우리의 반응을 촉발한다.

미적 소통

일반적으로 예술에는 의사소통이 수반된다. 예술가들은 분명 자

신의 지각을 공유할 사람들을 필요로 한다. 예술작품과 인간이 상호작용할 때 수많은 가능성이 생긴다. 이 상호작용은 일방 혹은 쌍방이 상대에게 전혀 관심이 없는 이들의 첫 만남처럼 일시적이고 덧없을 수도 있다. 예술가에게 이야기할 것이 별로 없거나 이야기를 능숙하게 못했을 수도 있다. 예를 들어, 형편없이 쓰거나 연출한 희곡은 십중팔구 관객의 흥미를 일으키지 못할 것이다. 마찬가지로 관객이 다른 것에 정신이 팔려 있다면, 희곡의 취지를 인식할 수 없으며 예술 경험은 부분적으로 훼손될 수 있다. 하지만 최적의 조건이 구비된다면 매우 흥미롭고 의미 있는 경험이 나올 수 있다. 희곡에서 의미 있는 주제를 독특한 방식으로 다루고, 제작자가 탁월한 매체 조작 기술을 과시하며, 관객이 예민할 때 최적의 조건이 구비된다. 혹은 이 두 극단 사이의 어딘가에서 상호작용이 일어날 수도 있다.

역사적으로 예술적 소통에는 늘 미학이 포함되었다. 미와 예술의 본성에 대한 탐구인 미학은 인식론(앎의 본성과 기원), 윤리학(도덕 및 타인과 관계를 맺고 있는 개인이 내리는 특수한 도덕적 선택의 일반적 본성), 논리학(추론의 원리), 형이상학(제일 원리의 본성과 궁극적 실재의 문제)과 더불어 고전적 철학 연구의 다섯 분야를 이룬다. ('감각적 인식'이라는 의미의 희랍어(aisthesis)에서 유래한) '미학(aesthetics)'이라는 용어는 18세기 독일 철학자 알렉산더 바움가르텐(1714~1762)이 제창했지만, 아름다운 것의 구성에 대한 관심, 예술과 자연 사이의 관계에 대한 관심은 적어도 고대 그리스까지 거슬러 올라간다. 플라톤과 아리스토텔레스 모두 예술을 모방으로, 미를 보편적 성질의 표현으로 보았다. 그리스인들의 '예술(techne)' 개념은 수공예 일체를 가리키는 것이었으며, 따라서 대칭, 비율, 통일성의 법칙은 직조(織造), 도기 제작, 시작(詩作), 조소(彫塑)에 동일하게 적용되었다. 18세기 후반 철학자 임마누엘 칸트(1724~1804)는 판단력 비판(1790)에서 미적 평가를 단순히 내재적 미의 지각으로 보지 않고, 정식화할 수 없는 주관적 판단을 포함하는 것으로 간주함으로써 미학을 혁신했다. 칸트 이후 미학은 미 자체에 대한 고찰에서 벗어나 예술가의 본성, 예술의 역할, 감상자와 예술작품 사이의 관계에 초점을 맞추었다.

상징

예술에서는 상징 또한 고려한다. 일반적으로 상징은 구체적인 현실의 대상을 통해 고차적이고 추상적인 영역을 환기한다. 상징은 어떤 사실이나 조건을 암시하는 기호와는 다르며 한층 심오하고 폭넓으며 풍부한 의미를 담고 있다. 도판 0.4를 보자. 혹자는 이것을 산수의 덧셈 기호로 여길 것이다. 하지만 이것은 그리스 십

0.4 그리스 십자가.

자가일 수도 있다. 후자의 경우 이것은 다양한 이미지, 의미, 함축을 암시하기 때문에 상징이 된다. 예술은 의미를 전달하기 위해 다양한 상징을 사용한다. 상징 덕분에 예술작품은 다양한 방식으로 이해될 수 있는 것이다.

상징은 문학, 예술, 의식(儀式)에 나타난다. 궁정 연애를 뜻하는 중세 연애담의 장미처럼, 상징은 관례적인 관계에 기반을 둔 것일 수 있다. 상징은 상징 자체와 그 지시체 사이의 물리적 유사성이나 다른 종류의 유사성(피를 상징하는 붉은 장미), 그리고 개인적인 연상을—예를 들어 아일랜드 시인 윌리엄 버틀러 예이츠(1865~1939)는 장미를 죽음, 이상적인 완벽함, 아일랜드 등의 상징으로 사용한다—암시할 수 있다. 상징은 언어학과 정신분석학에도 등장한다. 언어학에서는 단어를 자의적인 상징으로 간주하며, 정신분석학에서는 특히 꿈속의 이미지를 억압된 무의식적 욕망과 두려움의 상징으로 본다. 유대 문화에서 유대교 유월절(逾越節) 축제(출애굽을 기리는 축제) 때 행하는 의식의 내용과 축제 상차림의 내용은 이스라엘인들의 이집트 탈출을 둘러싼 사건들을 상징하며, 기독교 예술에서 양은 그리스도의 대속(代贖)을 상징한다.

원주민 예술의 구성 원리는 '꿈꾸기'인데, 이것은 조상이 이승에 강림한 흔적을 상징한다. 예컨대 에르나 모트나(Erna Motna)는 〈관목림 산불과 코로보리 춤의 꿈꾸기〉(도판 1.31)에서 추상적으로 디자인한 일련의 상징적 표지들을 통해 오스트레일리아의 풍경 속에 예나 지금이나 조상이 현존함을 보여준다.

순수 예술과 응용 예술

예술의 관심사들을 이해함에 있어 마지막으로 고려해야 할 사항은 순수 예술과 응용 예술의 차이이다. '순수 예술'은—일반적으로 회화, 조각, 건축, 음악, 연극, 무용을 뜻하며, 20세기 이후에는 영화도 포함된다—그것의 순수한 미적 특징으로 인해 높은 평가를 받는다. 순수 예술은 르네상스 시기(11장 참조) 한층 격상되

었는데, 이는 르네상스적 가치관이 관념들의 개성적 표현과 독특한 미적 해석을 찬양했기 때문이다. '응용 예술'이라는 용어는 때때로 건축과 '장식 예술'을 포함하며, 표현적이거나 정서적인 목적보다는 주로 장식의 목적을 갖는 예술 형식을 지칭한다. 장식 예술(1791년에 처음 이 용어를 사용했다)에는 직물, 도기, 제본뿐만 아니라 금속, 석재, 목재, 유리로 만든 장식품 같은 숙련공의 수공예품도 포함된다. 장신구, 무기류, 연장, 의상처럼 개인이 사용하는 물품이나 실내 디자인도 장식 예술에 포함시킬 수 있다. 심지어 기계 설비와 그 외의 산업 디자인 상품도 이 범주의 일부로 간주할 수 있는데, 이는 지극히 평범한 물건도 예술적으로 세련되면 쾌와 흥미를 자아낼 수 있기 때문이다. 질박한 주스 기계(도판 0.5)는 따분한 현실에 익살맞음을 더한다. 두 부분으로 이루어진 몸통을 고무 발 위에 올려놓은 모습은 아마 로봇의 모습을 연상시킬 것이다. 크림색과 갈색은 차갑고 실용적이기보다는 부드럽고 따뜻하며 편안하다. 두루뭉술한 모습은 다정한 유머를 품고 있으며, 이 작은 기구를 단순한 기계로 여기는 대신 오히려 친한 친구를 대하듯 이 기계에 말을 거는 것을 상상할 수 있다.

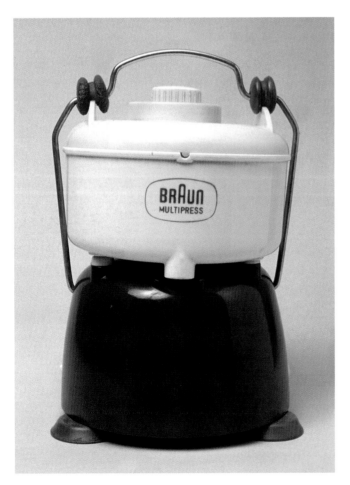

0.5 멀티프레스 주스기, 디자이너 미상, 브라운사 제조, 1950~1958, 플라스틱, 알루미늄, 고무, 아연, 18.16×27.6×19.2cm, 캐나다 몬트리올 미술관.

직조, 바구니 짜기, 도기 같은 많은 장식 예술들은 흔히 '공예'로 간주되지만 그러한 용어들의 정의는 명확하지 않으며 다소간 자의적이다.

예술의 목적과 기능은 무엇인가?

우리는 예술의 목적과 기능을 고찰함으로써 예술에 대한 이해를 확장할 수 있다. 예술은 무엇을 하는가? 이것은 예술의 목적이라는 측면에서 던지는 물음이다. 예술은 어떤 방식으로 그 목적을 수행하는가? 이것은 예술의 기능이라는 측면에서 던지는 물음이다.

목적

무수한 사물들 중 특히 예술은 (1) 기록을 제공하고, (2) 감정에 시각적인 것 등의 형태를 부여하고, (3) 형이상학적 혹은 정신적인 진리를 현시(顯示)하며, (4) 사람들이 새로운 방식으로 세계를 보도록 도와준다. 예술은 이것들 중 한 가지 혹은 전부를 할 수 있으며, 이것들은 서로 배타적이지 않다.

첫째, 카메라를 발명하기 전까지 예술의 주된 목적 중 하나는 세계를 기록하는 것이었다. 확실하지는 않지만 선사 시대의 동굴화는 십중팔구 이러한 역할을 했을 것이다. 이집트, 고대 그리스와 로마, 그리고 여타의 지역에서 예술은 카메라가 발명되기 전까지 줄곧 회화적 기록을 남기는 책임을 맡았다.

두 번째로 예술은 감정에 형태를 부여할 수 있다. 이에 대한 가장 분명한 예는 아마 20세기 초의 표현주의 양식(13장 참조)에서 나타날 것이다. 표현주의 작품에서는 작품의 내용과 관련된 예술가의 정서가 작품에서 가장 중요한 역할을 한다. 예를 들어 예술 작품에서 '감정들'은 붓터치 같은 기법과 색채를 통해 표현할 수 있으며, 두 가지 모두 정서적 내용과 오랫동안 관계를 맺어 왔다.

예술의 세 번째 목적은 형이상학적 혹은 정신적 진리의 현시이다. 중세 유럽의 단선율 성가와 빛, 공간을 통해 중세의 영성을 완벽하게 구현한 고딕 성당이 그 예이다. 바코타 족의 유골함 상 같은 원시 부족의 토템상(像)(도판 2.6)에서도 거의 전적으로 정신적·형이상학적 현시만을 다루고 있다.

대부분의 걸작은 주변 세계를 새롭고 놀라운 방식으로 볼 수 있도록 도와주는데, 이것이 네 번째 목적이다. 서론 도입부의 '샘 이야기'는 이 점을 예시하고 있다. 추상적 내용의 예술은 새로운 이해 방식을 보여준다. 우리는 그 예를 20세기 중반의 미국 화가 잭슨 폴록이 회화에 도입한 독특한 과정에서 찾을 수 있다(도판 13.9).

기능

예술에는 그 목적(예술은 무엇을 하는가?)뿐만 아니라 (1) 향유, (2) 정치적·사회적 논평, (3) 유물 같은 다양한 기능(그 목적을 어떤 방식으로 수행하는가?)도 있다. 이 기능들은 어떤 하나가 다른 하나보다 열등한 것이 아니다. 이 기능들은 상호 배타적이 아니며, 한 예술작품이 여러 기능을 수행할 수 있다. 방금 언급한 세 가지 기능들만 있는 것은 아니다. 그보다 그것들은 예술이 과거에 어떻게 기능했으며 현재 어떻게 기능할 수 있는지에 대한 지표 역할을 한다. 역사상 존재했던 예술의 유형과 양식들이 그렇듯 이 세 가지를 포함한 예술의 여러 기능은 예술가들의 선택지이다. 그 선택은 예술가가 자신의 예술작품으로 무엇을 하고자 하는지, 우리가 예술작품을 어떻게 지각하고 반응하느냐에 달려 있다.

연극, 회화, 음악회는 일상적 근심에서 탈출하게 해 주거나, 유쾌한 시간을 마련해 주거나, 사회적 행사에 동참하게 해 준다. 우리에게 즐거움을 주는 예술작품이 또 다른 기능을 수행할 수도 있다. 바로 인간의 경험에 대한 통찰을 주는 것이다. 우리는 다른 문화의 상황에 눈길을 돌릴 수도 있고, 즐거움에서 치유 방법을 발견할 수도 있다.

어떤 사람에게는 단지 즐거움만을 준 예술작품이 다른 이들에게는 심오한 사회적·개인적 의견을 제시할 수도 있다. 예컨대 어떤 교향곡은 긴장과 근심을 해소하면서 작곡가의 생애나 생의 조건 일반에 관한 이야기를 할 수도 있다. 혹은 중국 예술가 오진(吳鎭, 1280~1354)의 〈중산도(中山圖)〉 같은 산수화의 사례(도판 0.6)처럼 평범한 산의 풍경을 심오한 수준의 아름다움으로 고양시킬 수 있다. 그 성사 여부는 예술가, 예술작품뿐만 아니라 관람자인 우리에게도 달려 있는 것이다. 게다가 여기서 우리는 향유라는 예술의 기능에 대한 논의에 예술이 오직 예술을 위해 존재할 수 있다는 발상이 은연중에 자리 잡고 있음을 간취할 수 있다. 다시 말해 많은 이들이 예술에 다른 '기능'이 전혀 필요하지 않다고 생각하는 것이다. '예술을 위한 예술'은 이들의 견해를 서술하기 위해 사용한 문구이다. 하지만 예술이 오로지 예술을 위해 존재해야 하는가 아니면 모종의 기능을 담당해야 하는가는 논쟁거리이다. 정치적 변화를 야기하기 위해, 그리고 규모가 큰 단체의 행동을 변화시키기 위해 이용한 예술은 정치적 혹은 사회적 기능을 갖는다. 예컨대 고대 로마 정권은 도시의 동요를 진정시키기 위해 실업자들의 마음을 사로잡는 음악과 연극을 이용했다. 동시에 로마 극작가들은 공공 공연장을 무능하거나 부패한 관리들을 공격하기 위해 이용했다. 〈새〉라는 희곡에서 볼 수 있듯, 그리스 극작가 아리스토파네스(213쪽 참조)는 고대 아테네 지도자들의 정치적 견해에 도전하는 수단으로 희극을 이용할 수 있음을 알고 있었다. 그는 자신의 희곡 〈뤼시스트라테〉에서 전쟁과 전쟁광을 아테네에서 몰아낼 때까지 모든 아테네 여인들이 섹스를 거부하는 이야기를 창안하여 자신의 생각을 전달했다.

19세기 노르웨이 극작가 헨리크 입센(323쪽 참조)은 자신의 작품 〈민중의 적〉을 환경오염 억제와 경제적 풍요 간의 우선권 충돌을 알리기 위한 토론장으로 이용했다. 오늘날 미국에서는 많은 예술작품을 사회적·정치적 운동을 촉진하거나 혹은 인종적 편견, HIV/AIDS 같은 특정 사안에 대해 관람자, 청중, 독자를 민감하게 만드는 수단으로 이용하고 있다.

또한 예술은 유물로서도 기능한다. 특정 시대와 장소의 산물인 예술작품은 특정 환경의 사상과 기술을 대변한다. 예술작품들은 종종 인상적인 실례를 보여줄 뿐만 아니라 때로는 어떤 사람들에 대한 유일한 실제적 기록을 제공한다. 회화, 조각, 시, 연극, 건축 같은 유물들은 자기의 문화를 위시한 다양한 문화에 대한 통찰을 향상시킨다. 일례로 이그보-우쿠산(産) 항아리(도판 0.7) 같은 정교한 작품에서 발견할 수 있는 새로운 사실에 대해 생각해 보자.

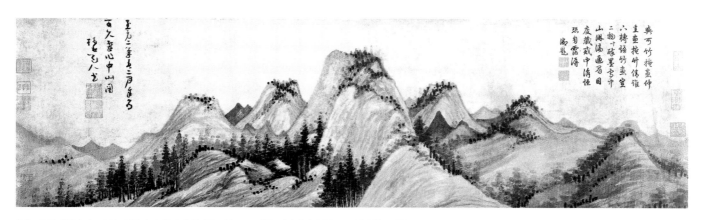

0.6 오진, 〈중산도〉, 1336. 두루마리, 한지에 먹, 26×89.5cm, 대만 타이베이 국립 고궁 박물원 소장품.

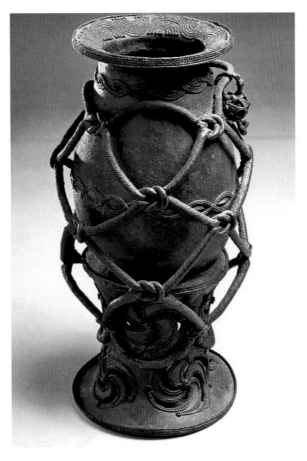

0.7 받침대와 그 위에 올려놓은 항아리를 밧줄로 묶어 놓은 것. 나이지리아 동부 이그보-우쿠. 9~10세기. 납 도금(鍍金) 청동. 높이 32cm. 나이지리아 라고스 국립 박물관.

동부 나이지리아 마을에서 발견한 이 물 항아리 제기(祭器)에는 시르-페르뒤(cire-perdue) 기법, 즉 '납형법(蠟型法)' 기법이 사용되었으며 그 정교함에 우리는 놀라게 된다. 이 작품에서 9~10세기 아프리카 사회에 존재했던 섬세한 시각과 기술적 완성도가 드러난다.

종교 제의에서 사용한 이그보-우쿠 항아리가 시사하는 바는, 우리가 예술을 문화적 유물이라는 맥락에서 고찰할 때 예술작품과 종교의 관계라는 문제를 맞닥뜨린다는 점이다. 제의를 예술의 개별적 기능 중 하나로 간주할 수도 있다. 종교 제의를 예술로 생각할 수는 없지만, 제의는 종종 예술적 매체를 통한 인간의 의사소통을 활용한다.

예를 들면 음악은 종교 의식의 일부로서 이런 기능을 한다. 또한 상연을 위해 기획하고 만든 행사라는 관점에서 보면, 극장에서 벌어지는 사건뿐만 아니라 종교적 의식 역시 연극에 포함시킬수 있다. 예술사 연구가 증명하듯이 우리는 종종 언제 제의가 끝났고 언제 세속적 작품이 시작했는지 명확하게 선을 그을 수 없다. 상연을 위해 기획하고 올린 제의에서 전통적으로 음악, 무용,

연극 같은 예술적 매체를 이용한다면, 우리는 제의를 마땅히 예술로 연구할 수 있고 특정 문화의 유물로 볼 수도 있다.

앞서 언급했듯 때때로 예술은 그저 예술 그 자체를 위해서만 존재한다. 19세기 후반에 '유미주의'라고 불리는 예술철학적 주장이 등장했는데 그것은 '예술을 위한 예술'이라는 표어로 특징지어진다. 이 주장을 옹호했던 이들은 예술작품이 정신을 앙양하는 교육적 특징을 갖거나 그렇지 않으면 사회적으로 혹은 도덕적으로 유익한 특징을 가져야 한다는 빅토리아 조의 관념에 저항했다. 유미주의의 옹호자들은 예술작품은 독자적으로 그 자체로서 정당한 것으로 존재해야 한다고, 즉 아름다움 이외의 어떤 다른 이유 없이 존재해야 한다고 주장했다. 이 관점을 옹호한 극작가 오스카 와일드는 모든 예술이 전적으로 무용(無用)하다고 믿었다. 그의 믿음은 섬세한 양식과 세련된 장치가 실용성과 의미보다 더욱 중요함을 의미했다. 그러니까 형식이 승리를 구가하며 기능을 넘어선 것이다. 유미주의의 제안자들은 예술과 인생에서 '자연스럽고', 유기적이며, 소박한 것을 경멸했으며 예술을 완벽한 삶과 미의 추구로, 숭고한 경험의 추구로 간주했다.

우리는 어떻게 지각하고 반응해야 하는가?

지금까지 우리는 예술의 배경을 검토하면서 앎의 종류와 방법, 예술의 주된 관심사, 예술의 목적과 기능에 대해 고찰했다. 이제 우리는 어떻게 예술 연구에 접근해야 하는가—어떻게 지각하고 반응해야 하는가?—라는 도전적 과제를 다룰 것이다. 이 책에서 택한 연구 방법은 자신감 있고 보람차게 예술과 접하게 만드는 도약대 역할을 할 것이다. 이 책의 1부에서는 예술가들이 인간의 현실에 대한 자신의 시각을 예술작품으로 옮기기 위해 이용하는 다양한 매체에 대해 검토할 것이다. 예술가들은 여러 매체를 이용해 자신들의 작품에 독특한 외관을 부여하는데, 이 책의 2부에서는 그들이 그 과정에서 행했던 선택들을 검토하기 위해 역사와 세계를 두루 여행할 것이다. 2부보다 1부가 기술과 관련되어 있으며, 기본적으로 예술작품에서 무엇을 보고 듣느냐는 질문을 다루고 있다. 이 질문은 달리 이야기하면 우리의 미적 지각을 어떻게 연마할 수 있느냐는 것이다. 그에 대한 대답은 삼중으로 구성되어 있다.

- 첫째, 우리는 예술작품과 문학에서 무엇을 보고 들을 수 있는지 밝혀야 한다.
- 둘째, 우리는 여느 과목을 배울 때처럼 그 사항들과 관련된 몇 가지 전문용어를 배워야 한다.

- 셋째, 우리는 우리가 지각한 것이 왜, 그리고 어떻게 우리의 반응과 연관되는지를 이해해야 한다.

우리의 관심을 끄는 것은 결국 예술작품에 대한 우리의 반응이다. 우리는 대상을 지각하고, 심미적 측면에서 그 대상에 반응할 수 있다.

이 책의 두 부분을 통해 예술 매체들(예술가들은 무엇을 사용해 '현실'을 표현하는가)과 예술 양식들(예술가들은 어떤 방식으로 '현실'을 표현하는가)에 대한 검토를 마쳤을 때, 우리는 인간의 현실에 대한 한층 넓은 지평과 한층 깊이 있는 통찰력을 갖게 될 것이다. 또한 우리는 훨씬 자신감 있게 이 쟁점들에 접근하고 그에 대해 이야기할 수 있을 것이다.

비평 기법

우리는 너나없이 예술작품의 질에 대해 한 마디 하고 싶어 한다. 어떤 예술작품의 형식과 매체가 무엇이든 간에 그 작품의 질에 대한 판단은 극에서 극으로 치닫는다. 우리는 "좋아.", "흥미로운데."라고 말하기도 하며, 그 작품의 효용성이나 비효용성에 대한 근거를 제시하기도 한다.

비평을 이해시키고 인정받기 위해서는 상세한 분석 과정이 필요하다. 예술 비평의 첫 단계는 예술작품의 형식적 요소들을 인지하는 것, 즉 무엇에 주안점을 두어야 하는가를 배우는 것이다. 우리는 예술작품의 여러 측면을 검토하며 그 작품을 묘사하고, 다음으로 그것들이 공조해 의미나 경험을 창조하는 방식을 이해하려고 노력한다. 그런 뒤 우리는 그 의미나 경험의 본성을 진술하려고 노력한다. 평가를 하기 전에 이 과정을 반드시 완수해야 한다.

전문 비평가들은 개인적 경험을 통해 발전시킨 일련의 기준들을 이 과정에 덧붙이곤 한다. 하지만 개인적 기준을 적용하면 비평 과정이 복잡해질 수 있다. 첫째, 예술 형식에 대한 지식이 얕을 수 있고, 둘째, 지각의 숙련성이 불완전할 수 있고, 셋째, 개인적 경험의 폭이 제한적일 수 있다. 게다가 기존 비평기준에 근거해 작품을 평가할 때 개인적 기준을 적용하는 것은 문제가 될 수 있다. 예술작품을 독특하고 심오한 것으로 만드는 특성은 여러 가지이다. 만약 어떤 이가 미와 유용성 모두를 혹은 그중 하나를 예술작품의 필수적 구성요소로 여긴다면, 그러한 비평 기준을 만족시키지 못한 작품은 불완전한 것으로 평가할 것이다. 기존의 비평 기준들은 새롭거나 실험적인 예술적 접근에 보내는 환호를 종종 부정한다.

역사는 새로운 예술적 시도의 사례로 가득 차 있다. 소위 전문가들이 그러한 새로운 시도들에 대해 끔찍하다는 반응을 보였다. 예술작품이 어떤 것이어야 한다는 그들의 기준이 일반적으로 받아들이던 관행으로부터의 이탈이나 실험을 허용하지 않았기 때문이다. 1912년 바슬라프 니진스키(1889~1950)가 이고르 스트라빈스키(1882~1971)의 음악에 맞춰 발레 〈봄의 제전〉을 안무했을 때, 관례에서 벗어난 〈봄의 제전〉의 음악과 안무는 실제로 소동을 불러일으켰다. 관객과 비평가들은 그 음악과 안무가 일반적으로 수용되던 음악과 발레의 기준을 따르지 않는다는 점을 받아들이지 못했다. 하지만 오늘날 그 음악과 안무는 모두 걸작으로 평가받는다.

이와 유사하게 사무엘 베케트(1906~1989)의 희곡 〈고도를 기다리며〉(1953)(도판 0.8)에서도 관례적인 방식으로 줄거리, 인물, 생각을 표현하지 않는다. 이 희곡에서는 두 명의 방랑자가 시든 나무 한 그루가 서 있는 길가에서 고도라고 불리는 이가 도착하기를 기다린다. 방랑자들은 서로 이야기를 들려주고, 말싸움을 하고, 무언가를 먹다가 포조라고 불리는 인물의 방해를 받는다. 포조는 노예 럭키를 밧줄로 묶어 끌고 다닌다. 짧은 대화를 나눈 후 럭키와 포조는 떠난다. 1막의 말미에 한 소년이 등장해 고도가 오늘 오지 않을 것임을 알린다. 2막에서도 거의 같은 일련의 사건들이 이어진다. 그때 럭키가 눈이 먼 포조를 데리고 들어온다. 나무에 잎사귀 몇 잎이 돋았다. 어린 소년이 돌아와 고도가 그날도 도착하지 않을 것임을 알리면서 연극은 끝난다. 만약 좋은 연극은 성격이 분명한 인물들, 분명한 메시지, 공들여 만든 줄거리를 갖추어야 한다고 요구한다면 〈고도를 기다리며〉는 좋은 희곡이 될 수 없을 것이다. 이 주장에 대해서는 찬반 격론이 있다. 이때 당신이라면 과연 어떤 결론을 내리겠는가? 나와 당신의 비평 기준이 서로 맞지 않는다면? 두 명의 전문가가 어떤 영화의 질에 대해 의견을 달리한다면? 그것이 궁극적으로 그 영화에 관한 우리의 경험을 변화시키는가?

가치 판단은 지극히 개인적인 것이긴 하지만, 어떤 견해는 다른 견해보다 훨씬 많은 지식에 근거하며 한층 권위 있는 판단을 제시한다. 때로는 식견이 있는 사람들조차도 의견을 달리한다. 하지만 서로 의견이 다르다는 점을 확인하는 데서 그치지 않고 왜 그런 차이들이 존재하는지 생각해 본다면 예술작품을 한층 심오하게 경험하고 이해하게 될 것이다. 그렇지만 평가가 전혀 포함되지 않은 비평도 가능하다. 우리는 어떤 예술작품을 철저히 해부할 수 있다. 예를 들어 선, 색, 멜로디, 조화, 플롯, 인물, 메시지를 한꺼번에 혹은 하나씩 서술하고 분석할 수 있다. 우리는

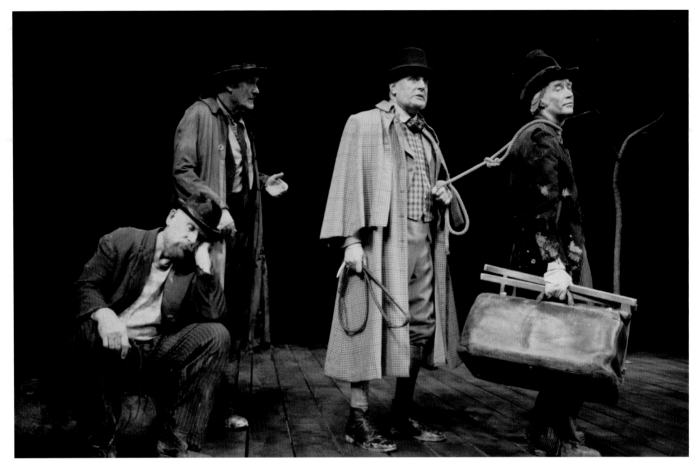

0.8 사무엘 베케트, 〈고도를 기다리며〉, 영국 런던 피카디리 극장, 1998.

이 모든 요소들이 사람들에게 미치는 영향과 그에 대한 사람들의 반응을 관찰할 수 있다. 우리는 상당한 시간을 들여 이 같은 일을 할 수 있으며 가치 판단을 아예 내리지 않을 수도 있다.

이러한 논의는 무엇을 의미하는가? 모든 예술작품의 가치가 동일하다는 것인가? 그렇지 않다. 그것이 의미하는 바는 비평에 무엇이 포함되는지를 이해하려면 기술적(記述的) 분석과 가치 판단 행위를 분리해야 한다는 것이다. 기술적 분석만으로도 충분할 수 있다. 분석 대상이 된 작품을 싫어한다고 할지라도 이전에 이해하지 못했던 점을 분석 과정에서 이해할 수도 있다. 가치 판단 행위는 예술작품을 이해하는 데 어떤 도움도 주지 않는다. 하지만 우리는 여전히 비평을 한다. 비평은 예술작품을 이해하기 위해 훈련하는 과정으로서 필요하다. 우리는 조사하고 서술해야 하며, 예술작품에 대한 지각을 공유하려면 예술의 공정, 산물, 경험에 대해 충분히 알아야 한다.

비평이 무엇이며 왜 비평을 시도해야 하는지에 대해 간단한 검토를 끝낸 지금, 우리는 어떤 비평 방식을 이용할 것인가?

비평 방식

앞서 전개했던 논의를 간단히 정리하면, 비평은 주로 세 가지 질문에 초점을 맞춰 예술작품에 대한 일련의 연구를 행한다. (1) 예술작품이란 무엇인가? (2) 예술작품은 무엇을 하는가? (3) 예술작품에 어떤 가치가 있는가? 비평 과정은 궁극적으로 한층 고차적인 의미를 산출한다. 하지만 의미는 여러 형태를 취하며 또한 우리가 사용하는 비평의 유형과 비평 철학에 의해 결정된다. 이에 대한 근거는 간단하다. 잰슨 미술사(*Janson's History of Art*)의 저자들이 주장하듯 "예술은 절대로 빈 그릇이 아니다. 오히려 예술은 의미를 담은 그릇이며, 언제나 어떤 이의 관점을 대변한다."[2]

따라서 우리는 특정 작품을 연구할 때 다양한 접근법을 이용할 수 있다. 어떤 접근법은 정말 간단명료하며 어떤 접근법은 복잡하고 난해하다. 곧이어 우리는 예술작품에 접근할 때 형식 비평과 맥락 비평이라는 두 가지 기본 방법을 어떻게 사용하는지 설명할 것이다. 보다 난해한 방법들에 대해서는 다른 기회에 논의

2. Penelope Davies et al., *Janson's History of Art*, 7th edn. (Upper Saddle River, NJ: Pearson/Prentice Hall, 2007), p. xxv.

할 수 있을 것이다. 잠시 역사에 눈을 돌려 보자.

서구 문화에서 비평의 전통은 플라톤(기원전 428/427~348)과 더불어 시작되었다. 플라톤의 비평 모델은 주로 예술작품의 도덕적 특성에 초점을 맞춘다. 예컨대 그는 시인의 예술이 그저 자연을 모방할 뿐이며 인간 본성의 가장 훌륭한 부분보다는 가장 나쁜 부분에 호소한다는 근거를 들어 시인들을 공격했다. 이와는 대조적으로 플라톤의 문하생 중 하나였던 아리스토텔레스(기원전 384~322)는 도덕적 접근법보다는 논리적이고 형식적인 접근법에 초점을 맞추었으며 모방의 가치를 옹호했다. 예컨대 그는 인간의 연민과 공포를 정화하는 비극의 힘 때문에 비극에서 도덕적 가치를 발견했다.

르네상스 이후 서구 비평은 예술의 도덕적 가치, 예술과 자연의 관계 등의 문제를 다루는 경향을 보였다. 하지만 20세기 후반경에 전통적인 비평 접근법은 거친 격변을 겪었다. 이 모든 것은 20세기 초반에 시작되었다. 여러 학파의 접근법들이 등장했는데, 그중 몇몇은 특히 예술작품의 의미를 결정할 때 반드시 예술가를 고려해야 한다는 점에 의문을 제기했다. 예컨대 어떤 비평 접근법에서는 문학, 연극, 영화, 문화의 의미가 예술가의 의도보다는 언어의 구조 같은 더욱 광범위한 힘에서 파생된다고 본다. 모든 정치적, 사회적, 철학적, 심리학적 운동에서 여성주의 비평, 프로이트 비평, 실제 비평, 마르크스주의 비평, 구조주의, 해체주의, 독자 반응 비평 등 비평 '학파'를 낳은 것처럼 보인다.

이제 예술작품 '비평' 방식에 대해 논의해 보자. 우리는 우선 포괄적이고 기본적인 두 가지 비평 유형, 즉 형식 비평과 맥락 비평으로 논의의 범위를 좁혀 이 두 개념을 파악한 다음, 예술작품을 평가할 때 만나는 몇몇 생각을 추적할 것이다.

형식 비평

형식 비평에서는 작품 외적인 조건이나 정보를 원용하지 않고 작품을 분석한다. 형식 비평에서는 작품의 구성을 전적으로 형식적이고 미적인 면에서 설명하려고 시도한다. 형식 비평을 이용할 때 우리는 예술작품을 있는 그대로 분석한다. 우리는 액자 안의 그림만 보고, 연극 작품에서 보고 들은 것만 분석한다. 형식 비평에서는 예술작품을 자족적인 실체로 간주한다. 즉, 예술작품은 그 고유한 장점을 토대로 존재하는 것이다. 앨런 테이트(Allen Tate, 1899~1979) 같은 '신(新) 비평가'의 글에서 형식 비평의 예를 찾을 수 있다. 테이트는 예술작품의 내재적 가치를 강조했으며 오로지 독자적인 의미 통일체로서의 작품에만 초점을 맞추었다. 몰리에르(1622~1673)의 1664년 희극 〈타르튀프〉(도판 0.9)에 대한 다음의 짧막한 분석을 보며 어떻게 형식 비평에 접근할

것인지 생각해 보자.

> 부유한 부르주아인 오르공은 독실한 신자로 가장한 사기꾼 타르튀프를 무턱대고 믿고 따른다. 타르튀프는 오르공의 집으로 이사해 그의 딸과의 결혼을 꾀하는 동시에 그의 아내를 유혹한다. 결국 타르튀프의 정체가 드러나고 오르공은 그에게 나가라고 명령한다. 타르튀프는 오르공의 집에 대한 소유권을 주장하고 어떤 비밀 문서로 오르공을 협박하며 복수하려고 한다. 바로 마지막 순간에 왕의 간섭에 의해 타르튀프의 계획은 좌절되고 연극은 행복하게 끝난다.

방금 우리는 줄거리를 서술했다. 한 걸음 더 나아가 플롯을 분석한다면, 우리는 무엇보다도 위기가 발생하고 등장인물들이 중요한 결정들을 내리게 된 지점들을 찾을 것이다. 또한 우리는 그 결정들이 한 지점에서 다음 지점까지 연극을 어떻게 진행시키는지 알려고 할 것이다. 그밖에도 우리는 최고의 위기, 즉 절정이 어디인가를 알려고 한다. 그러는 동안 우리는 반전 ─ 예컨대 등장인물이 실제 상황을 알아채는 것 ─ 같은 플롯의 보조적인 부분을 발견할 것이다. 상세하게 비평을 해야 한다면 플롯의 모든 국면을 고찰할 수도 있다. 그런 다음 우리는 각 등장인물을 움직이는 힘인 캐릭터와 그 캐릭터들이 서로 어떻게 관련되어 있는지를 서술하고 분석하는 데 시간을 할애할 수도 있으며, 또한 몰리에르가 등장인물들의 성격을 충분히 발전시켰는가, 즉 그들이 '전형'인가 아니면 마치 현실의 개인들이 행동하는 것처럼 보이는가라는 질문을 던질 수도 있다. 이 연극의 주제와 관련된 요소들을 검토하면서 우리는 분명 이 연극이 종교적 위선을 다루고 있으며 몰리에르가 그 주제에 대한 특정 관점을 갖고 있었다는 결론을 내릴 것이다.

이러한 형식적 접근에서 극작가, 이전 공연들, 역사적 관계 등에 대한 정보는 무의미하다. 따라서 형식적 접근은 예술작품이 어떻게 작동하는지를 분석하고 예술작품이 야기하는 반응이 왜 산출되었는지를 규정하는 데 도움을 준다. 우리는 이러한 형태의 비평을 어떤 예술작품에나 적용할 수 있으며, 이를 통해 다양한 결론을 내릴 수 있다.

물론 예술작품이 어떻게 구성되었는지, 예술작품이 무엇인지, 예술작품이 어떻게 감각 기관을 자극하는지(이것들은 이 책의 1부에서 다루고 있는 주제들이다)에 대한 지식은 비평 과정을 향상시킨다. 우리는 형식과 기법의 요소를 포함한 예술작품의 기본 요소들을 알아가면서 형식적 분석의 토대를 마련할 것이다.

맥락 비평

또 다른 일반적 접근법인 맥락 비평에서는 형식 비평에 예술작품

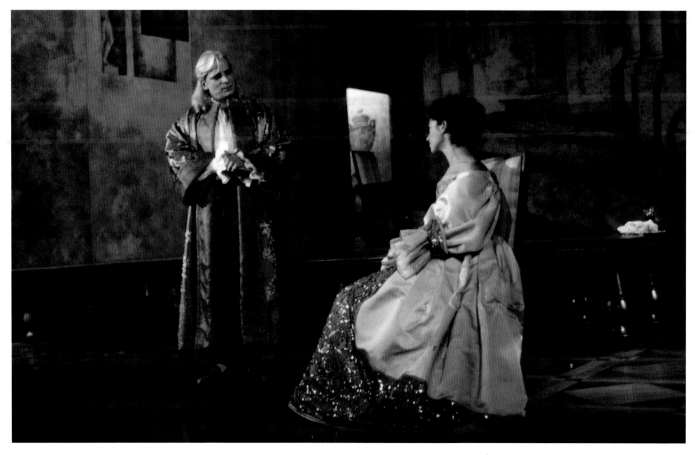

0.9　장 밥티스트 몰리에르, 〈타르튀프〉, 프랑스 파리 앙투안 극장. 1994.

외적인 관련 정보(예술가의 생애, 문화, 사회·정치적 조건 및 철학, 작품에 대한 대중과 비평가의 반응 등) 검토 과정을 추가하여 예술작품의 의미를 찾아간다. 우리의 지각과 이해를 강화하기 위해 관련 정보들을 조사하고 작품에 그것들을 적용할 수 있다. 맥락 비평에서는 예술작품을 특정 맥락의 요구, 조건, 태도로부터 생성된 산물로 간주한다. 이러한 방향에서 〈타르튀프〉를 비평할 때에는 특정 역사적 사건들이 이 연극을 설명하는 데 도움을 준다. 예컨대 몰리에르의 주의를 끄는 대상은 아마 당대 프랑스에 영향력을 행사했던 비밀 결사 종교 단체인 성체회(La Compagnie du Saint-Sacrement)였을 것이다. 이 단체는―우리 시대의 것들을 포함한―수많은 광신적 종교 분파들처럼 타인의 삶을 감시하고 (로마 가톨릭 교회의) 이단을 수색하면서 자신들의 도덕적 견해를 강요하려고 했다. 광신도였던 이 단체의 추종자들은 일반 시민의 삶 전반에 상당한 영향을 주었다. 이 비평의 길을 따라야 한다면 이 연극의 사건을 해명해줄 수 있는 것들은 모조리 추적해야 할 것이다. 형식적 접근에서와 마찬가지로 맥락 비평에서도 내재적 검토가 가능하다.

평가하기

지금까지 우리는 비평을 간략하게 정의했으며, 예술작품의 이해와 향유를 추구하면서 택할 수 있는 몇 가지 비평 방식을 지적했다. 이제 우리는 예술작품 평가에 대한 몇 가지 이야기를 짤막하게 할 것이다. 우리는 여러 평가기준을 가지고 다양한 층위에서 예술작품을 평가한다. 하지만 그중 두드러지는 것은 완성도와 내용이라는 두 가지 특성이다. 예술작품의 질을 평가할 때에는 이 두 가지 모두를 반드시 고려해야 할 것이다.

완성도

어떤 작품의 완성도에 대한 판단은 그 작품의 제작·산출 방법에 대한 평가를 의미한다. 일반적으로 그러한 평가에서는 예술작품의 매체에 대한 지식을 요구한다. 예를 들어 작곡에 대한 상세한 지식이 없다면 교향곡의 작곡 솜씨를 평가할 수 없을 것이다. 회화, 조각, 건물, 연극을 솜씨 있게 제작했는지 평가하는 것과 관련해서도 같은 이야기를 할 수 있다. 그럼에도 완성도에 대한 일반적인 평가를 가능케 하는 몇몇 비평 기준이 존재한다. **명료함과 흥미**가 그 예이다.

명료함이라는 기준을 적용한다는 것은 작품의 일관성 여부를 평가한다는 뜻이다. 매우 복잡한 예술작품들도 일관성을 필요로 한다. 이 일관된 성격을 실마리로 삼아 우리는 복잡한 예술작품에 접근하며 그 작품들의 작용 방식을 이해한다. 명료함이라는 기준은 세월의 시험을 견뎌낸다. 예술작품은 때때로 양파에 비유된다. 왜냐하면 좋은 예술작품은 감상자에게 반투명한 층들을 벗기도록 허락해주며 또한 한 층씩 벗길수록 더욱 핵심에 접근하도록 해주기 때문이다. 어떤 사람은 모든 층을, 어떤 사람은 그저 한두 층만을 벗길 수 있다. 대가가 제작한 예술작품은 일관성을 띠는데, 이를 통해 우리는 실제로 몇몇 층을−설령 표피층에 불과하더라도−벗길 수 있게 된다.

예술가들은 우리의 흥미를 얻고 유지하기 위해 여러 층의 장치나 특징들을 사용하는데, 흥미라는 기준과 명료함이라는 기준은 이 점에서 비슷하다. 이 둘은 아마 부분적으로는 일치할 것이다. 대가는 다음과 같은 장치와 특징들을 사용해 예술작품을 제작한다. (1) 보편성(우리 안의 공통의 경험이나 감정을 건드릴 수 있는 예술가의 능력), (2) 신중하게 배치해 예술가가 의도하는 지점으로 우리의 시선을 끄는 구도나 초점들, (3) 우리가 호기심을 갖고 좀 더 들여다보게 만드는 신선한 접근이 그것이다. 진부하고 흔해빠진 추리물을 볼 때 우리는 앞으로 무슨 일이 일어날지 알고 있다. 등장인물들이 케케묵은 상투적인 인물이면 우리는 바로 흥미를 잃는다. 대가가 제작한 작품은−소포클레스(기원전 496~406)의 〈오이디푸스 왕〉이나 셰익스피어의 〈햄릿〉(274쪽 참조) 같은 연극처럼 설령 우리가 그 이야기를 잘 알고 있다고 해도−우리를 붙들어 둔다.

예술작품이 명료하거나 흥미롭게 보이지 않는다면 우리는 평가를 하기 전에 우선 잘못이 작품에 있는지 아니면 우리 자신에게 있는지를 검토해야 할 것이다.

내용

예술작품의 내용에 대한 평가는 그다지 전문지식을 요구하지 않으며, 따라서 수용자가 스스로 판단할 수 있는 기회가 많아진다. 19세기 시인, 소설가, 극작가인 요한 볼프강 폰 괴테(1749~1832)는 작품의 내용을 평가하는 방식을 제시했다. 괴테의 방식은 기본적이고 상식적이다. 괴테는 분석 과정에서 평가과정으로 나아가면서 예술작품이 전달하는 바를 발견하는 방식을 제시한다. 괴테는 다음 세 가지 질문을 던지며 비평 과정에 접근할 것을 제안한다. (1) 예술가가 이야기하려는 바는 무엇인가? (2) 그 예술가는 내용 전달에 성공했는가? (3) 예술작품이 노력을 기울일 만한 가치가 있는 것인가? 이 질문들은 예술가의 의사소통에 초점을 맞

추고 있다. 특히 세 번째 질문은 독특함이나 심오함의 문제를 제기한다. 잘 만들었지만 인간의 조건에 대해서는 빤한 통찰들을 반복할 뿐인 예술작품은 질적으로 내용과 관련된 구성요소를 결여하고 있다. 심오하고 독특한 통찰을 제공하는 예술작품의 질이 높은 것이다.

예술작품에 대해 생각할 때 어느 정도는 사람을 생각하듯 해야 한다. 때때로 우리는 사람들의 차이가 너무나 미묘해서 그들을 쉽게 분류할 수 없으며 인간 관계망이 너무 복잡해 분석하기 어렵다고 생각한다. 우리는 점점 더 민감하게 식별하려고 노력하며, 그 결과 보고 배울 수 있는 사람들, 함께 일할 수 있는 사람들, 저녁에 가벼운 담소를 나누기 좋은 사람들, 약간의 애정을 얻기 위해 기댈 수 있는 사람들 등이 어쩌면 평생 관계를 유지할 수 있는 극소수 사람들과 함께 존재하게 된다. 이와 동일한 민감성을 체득해 예술작품에 적용할 때−교과서의 손쉬운 범주들을 넘어서 우리가 예술과 맺는 관계들을 우리 자신의 성장의 일부로 여기는 법을 배울 때−우리는 우정만큼이나 깊고 무엇과도 바꿀 수 없는 삶의 차원을 성취하게 된다.

양식

예술가들의 자기 표현 방식이 그들의 양식이 된다. 양식은 예술작품의 개성과 같은 것이다. 즉, 양식은 개인, 역사적 시기, '유파' 또는 국가를 통해 예술작품을 식별하게 해주는 일군의 특징들이다. 양식은 종종 철학적 관념에서 파생되며, 예컨대 고전주의, 낭만주의, 포스트모더니즘과 같은 양식들의 근저에는 표현 이론들이 자리 잡고 있다. 이들에 관해서는 본문에서 논할 것이다. 그때까지는 몇몇 일반적인 의견에 기대기로 하자. 예술작품의 양식을 논하려면 일정한 과정을, 즉 자료들을 소화하고 비교하며 결론을 도출하는 과정을 거쳐야 한다.

어떤 예술작품이든 간에 그 양식은 예술가가 매체의 특징들을 사용하는 방식을 분석함으로써 규정할 수 있다. 그 방식이 다른 예술가들의 방식과 비슷하면 그것들이 같은 양식의 예라는 결론을 내릴 수 있다. 예컨대 음악에서 바흐(1685~1750)와 헨델(1685~1759)은 바로크 양식을, 하이든(1732~1809)과 모차르트(1756~1791)는 고전주의 양식을 대표한다. 이 작곡가들의 작품을 들으면, 바흐의 화려한 선율 형태와 리듬 패턴이 헨델의 것과 유사하지만 모차르트와 하이든이 관심을 갖는 유려한 주선율과 정밀한 구조와는 다르다는 결론을 곧바로 내리게 될 것이다. 정밀하고 대칭적인 파르테논 신전(도판 3.2)과 화려하게 장식한 베

르사유 궁전(도판 3.24)을 비교하면, 이 건물의 건축가들이 건축물의 선과 형태를 각기 다른 방식으로 다루고 있다는 생각이 들 것이다. 그런데 양식적으로 보면 파르테논 신전의 디자인은 모차르트와 하이든의 시각예술계 동료이며, 베르사유 궁전에는 바흐 및 헨델의 접근법과 유사한 디자인 접근법이 반영되어 있다.

양식을 어떻게 분석할 것인가?

한 걸음 더 나아가 그림 네 점의 양식을 실제로 분석해 보자. 첫 세 점은 각기 다른 세 명의 화가가 그린 것이고, 네 번째 것은 그들 중 하나가 그린 것이다. 우리는 양식 분석을 통해 네 번째 그림의 화가가 누구인지 결정할 것이다.

첫 번째 그림인 〈볼테라 근처의 풍경〉(도판 0.10)은 코로(1796~1875)의 작품이다. 코로는 이 그림에서 주로 곡선을 사용해 형상 혹은 형태들의 윤곽을 만들어낸다. 바위, 나무, 구름 등의 형태에는 또렷하고 분명한 테두리가 없다. 채색면들은 서로 겹치는 경향이 있으며, 이 때문에 이 그림은 다소 흐릿하고 초점이 맞지 않는 것처럼 보인다. 코로의 색채는 이 편안한 효과를 상승시킨다. 그는 색과 색채 대비를 총체적으로 사용하지만 여기서는 색채의 한 가지 측면만을, 즉 검은색, 흰색, 회색의 관계인 **명도 대비**만 다루도록 하자. 코로는 선을 이용할 때도 그렇지만 명도 대비에서도 섬세함을 유지한다. 밝음에서 어두움으로 서서히 이동해 강한 명도 대비를 피한다. 그는 모든 범위의 검은색, 회색, 흰색을 사용하지만 그 위치 설정에 대해서는 그리 주의하지 않는다. 코로의 **붓자국**은 다소 뚜렷하다. 주의를 기울여 보면 이 그림 전체에서 붓자국을—개개의 물감 자국을—볼 수 있다. 나뭇잎들은 **점묘법**(연필로 'i'의 점을 찍듯이 캔버스에 붓을 살짝 대는 방법)으로 그렸다고 이야기할 수 있다. 그러니까 그려 놓은 대상들이 실물과 닮아 보이기는 하지만 화가는 이 그림이 그린 것이라는 사실을 숨기려고 시도하지 않았다. 전체적인 모습은 실제와 닮은 것처럼 보이지만 우리는 모든 부분에서 이 그림을 그린 코로의 즉흥성을 확인할 수 있다.

두 번째 그림인 피카소(1881~1973)의 〈게르니카〉(도판 0.11)는 곡선과 직선을 결합해 운동과 부조화를 창조한다. 채색면과 형태의 테두리는 날카롭고 분명하며 부드럽거나 흐릿한 부분을 찾을 수 없다. 명도 대비 역시 분명하고 극단적이다. 명도가 가장 높은 흰색은 명도가 가장 낮은 검은색을 압박한다. 사실 색조의 폭은 앞의 작품보다 훨씬 좁다. 중간 색조(회색)가 보이지만 색조의 효과 면에서 보조적인 역할을 할 뿐이다. 붓자국이 눈에 띄지 않는

채색면으로 인해 이 작품의 강렬함이 강화된다.

세 번째 그림인 반 고흐(1853~1890)의 〈별이 빛나는 밤〉(도판 0.12)에서는 단조로운 곡선을 대단히 역동적인 방식으로 사용하고 있다. 형태와 채색면의 윤곽은 딱딱하기도 하고 부드럽기도 하다. 반 고흐는 피카소와 유사하게 현실성을 줄이고 자신의 심상을 강화하는 방식으로 윤곽을 그린다. 하지만 선은 전체적으로 휩쓰는 듯한 물결 운동을, 즉 매우 역동적이지만 피카소의 강렬함과는 다른 운동을 창조한다. 반면 반 고흐의 곡선미와 부드러운 윤곽은 코로의 이완된 특질과는 매우 다른 효과를 낳는다. 반 고흐의 명도 대비는 폭넓으면서도 절제되어 있다. 그는 어두운 색에서 시작해 중간의 회색을 거쳐 흰색으로 나아가며 이 모든 것이 실로 똑같이 중요하다. 화폭의 한 면에서 다른 한 면으로 향하는 운동은 딱딱한 윤곽선을 가로지르며 높은 명도 대비를 이루지만 결과는 온화하지도 강렬하지도 않은 적절함을 유지한다. 하지만 붓터치로 그림에 독특한 개성을 부여한다. 우리는 예술가가 캔버스에 물감을 칠한 수천의 개별적 붓자국을 볼 수 있다. 신경질적이고 거의 발작적인 붓터치가 이 그림을 살아 있게 만드는 것이다.

지금까지 우리는 다른 예술가들이 상이한 양식으로 그린 세 점의 그림을 검토했다. 당신은 이제 세 화가 중 누가 도판 0.13의 그림을 그렸는지 결정할 수 있겠는가? 먼저 선 사용법을 검토해 보자. 형태와 색면의 윤곽이 뚜렷하며 윤곽선이 보인다. 곡선과 직선이 병치(倂置)되어 있어 활동적이고 강렬한 인상을 준다. 이는 코로와 다르고, 반 고흐와 다소 유사하며, 피카소와 매우 닮아 있다. 다음에는 색조를 살펴 보자. 검은색, 회색, 흰색이 폭넓게 나타난다. 하지만 주된 인상은 강한 대비, 즉 가장 검은색과 가장 흰색의 대비이다. 이는 코로와 닮지 않았고, 반 고흐와 약간 닮았으며, 피카소와 가장 많이 닮았다. 마지막으로 붓터치가 거의 눈에 띄지 않는다. 이것은 분명 반 고흐의 붓터치도, 코로의 붓터치도 아니다. 세 표 모두 피카소에게 돌아갔다. 양식상의 차이가 너무나 분명해서 지금까지 전개한 분석을 하지 않은 상황에서도 당신은 어렵지 않게 결정을 내릴 것이다. 하지만 피카소가 도판 1.22의 그림을 그렸느냐는 질문을 받았을 때에도 지금처럼 자신 있게 결정을 내릴 수 있을까? 양식상의 차이는 어떤 때에는 분명하지만 어떤 때에는 비교적 미묘하다. 비슷한 방식으로 구상하는 예술가들의 작품을 구별하는 것은 상당히 어려운 일이나. 하지만 방금 마친 분석 과정을 통해 우리는 예술작품에서 양식을 구현하는 방식을 결정하려면 예술작품에 어떤 식으로 접근해야 하는지를 알 수 있다.

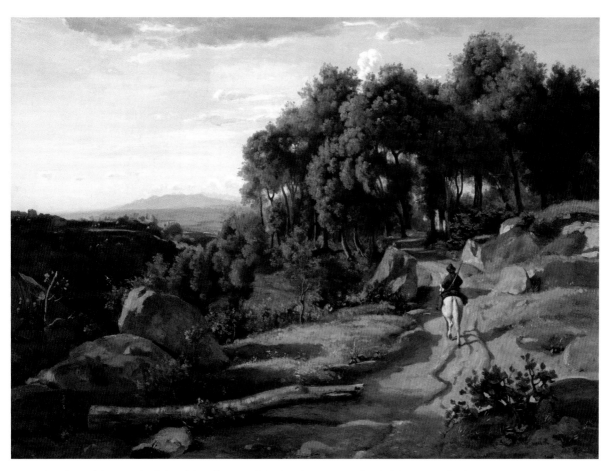

0.10 장 바티스트 까미유 코로, 〈볼테라 근처의 풍경〉, 1838. 캔버스에 유채, 70×95cm. 미국 워싱턴 D.C. 국립 미술관.

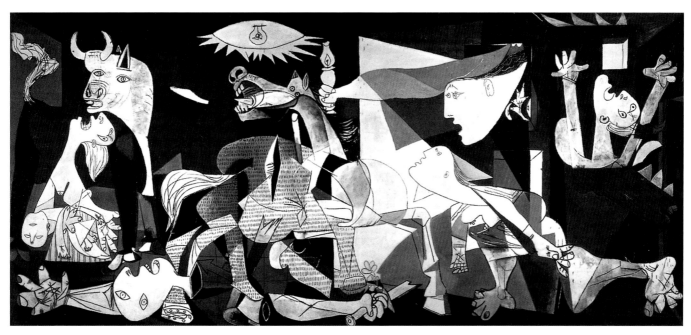

0.11 파블로 피카소, 〈게르니카〉, 1937. 캔버스에 유채, 3.48×7.77m. 스페인 마드리드 리에나 소피아 국립 미술 센터.

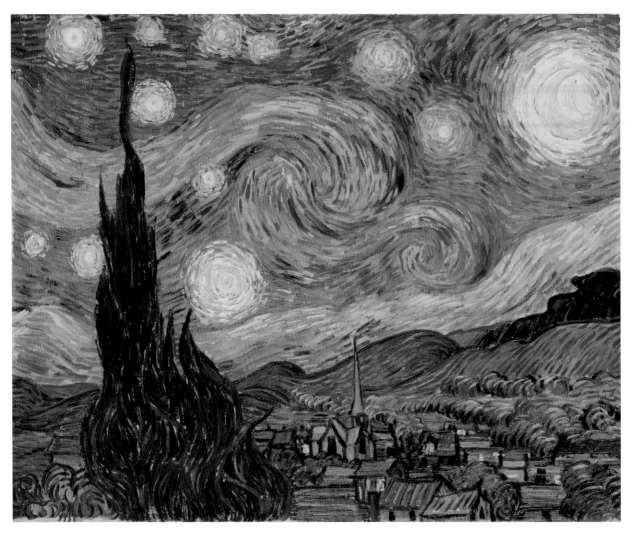

0.12 빈센트 반 고흐, 〈별이 빛나는 밤〉, 1889. 캔버스에 유채, 73.7×92.1cm, 미국 뉴욕 현대 미술관.

양식과 문화

때때로 우리는 손쉽게 양식 사이의 차이를 인지한다. 풍부한 경험이나 훈련 없이도 도판 0.14 및 0.15의 건물과 도판 0.16의 건물에 서로 다른 문화적 환경이 반영되어 있다는 점을 인지할 수 있다. 러시아 정교회 성당은 특유의 아이콘(도판 0.14)과 돔(도판 0.15)을 통해 식별할 수 있다. 도판 0.16의 무덤은 전형적인 이슬람 문화의 건물로 아치를 통해 식별할 수 있다. 화려한 장식에는 인간의 형상으로 건물을 장식하는 것을 금하는 이슬람교의 교리가 반영되어 있다.

양식에 어떻게 이름을 붙이는가?

왜 어떤 예술은 고전주의 예술로, 어떤 예술은 대중 예술로, 어떤 예술은 바로크 예술로, 어떤 예술은 인상주의 예술로 부르는가?

몇몇 양식의 이름은 그 양식이 생긴 후 수백 년이 지나 붙인 것이며, 그 명칭은 적용 범위가 넓은 일반적인 관용어나 역사적 관점에서 유래되었다. 예를 들어 우리는 아테네 그리스인들의 작품을 고전적인 것으로 알고 있지만 이러한 명칭은 그리스인들이 붙인 것이 아니다. 초현실주의 같은 몇몇 명칭은 예술가들이 스스로 붙인 것이며 많은 명칭은 비평가들이 붙인 것이다. 비평가들은 당대의 예술작품에서 색다른 점을 발견했을 때 그것을 기술할 수 있는 용어를 (때로는 경멸조의 용어를) 고안했다. 비평가의 영향력이나 그 용어의 매력으로 인해 그 용어는 일반적으로 통용되었다.

하지만 예술작품에 이름표를 붙일 때 주의해야 한다. 그 이름표들은 때로는 형식적 특징들과 관련된 것이며, 때로는 양식과 무관한 태도나 경향을 가리키는 것이다. 종종 무엇이 무엇인지에 대한 논쟁이 벌어진다. 예컨대 낭만주의는 몇몇 예술 분야의 양식적 특징들을 포괄하지만 광범위한 삶의 철학 또한 가리킨다.

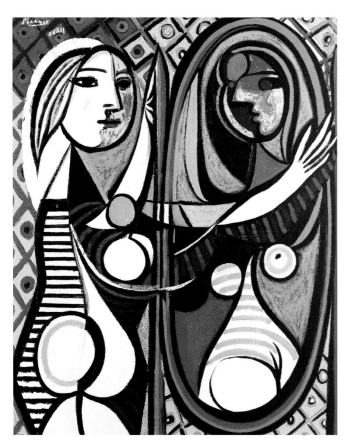

0.13 연습 문제(작품 정보는 38쪽 참조).

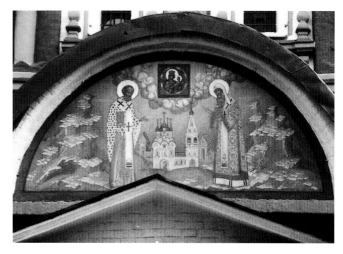

0.14 니콜라이 교회 정문 일부. 러시아 모스크바 카모프니키.

어떤 양식명은 상이한 특징을 갖고 있지만 동일한 목표를 지향하는 일군의 예술가들과 관련되어 있다. 후기 인상주의(330쪽 참조)가 그 예이다. 이따금 전문가들은 양식에 대한 정의 자체에는 의견을 같이하면서도 특정 예술작품이 어떤 양식에 속하는지에 대해서는 의견을 달리하기도 한다.

뿐만 아니라 우리는 회화와 음악처럼 서로 무관한 예술 분야에 어떻게 같은 이름을 붙일 수 있느냐는 의문을 제기할 수 있다. 시각예술의 특징에 해당하는 청각예술의 특징이 있는가? 그 반대는 가능한가? 목적이 비슷하다는 이유로 전혀 다른 분야의 작품에 같은 양식명을 붙이는 것은 왕왕 있는 일이다.

양식들은 특정 날짜에 시작하지도 끝나지도 않으며 국가 간의 경계를 인정하지 않는다. 몇몇 양식에는 깊이 신봉한 신념이나 창조적 통찰이 반영되어 있고, 몇몇 양식은 이전 양식을 모방한다. 많은 양식이 심오하지만 어떤 양식은 피상적이다. 그리고 어떤 양식은 매우 독특하기도 하다.

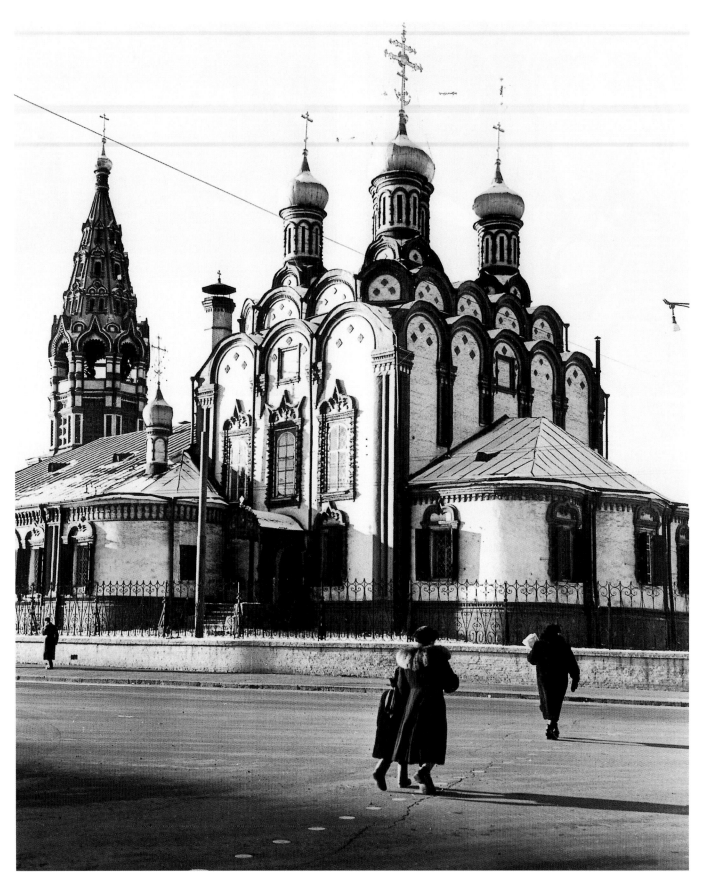

0.15 니콜라이 교회, 러시아 모스크바 카모프니키, 1679~1682.

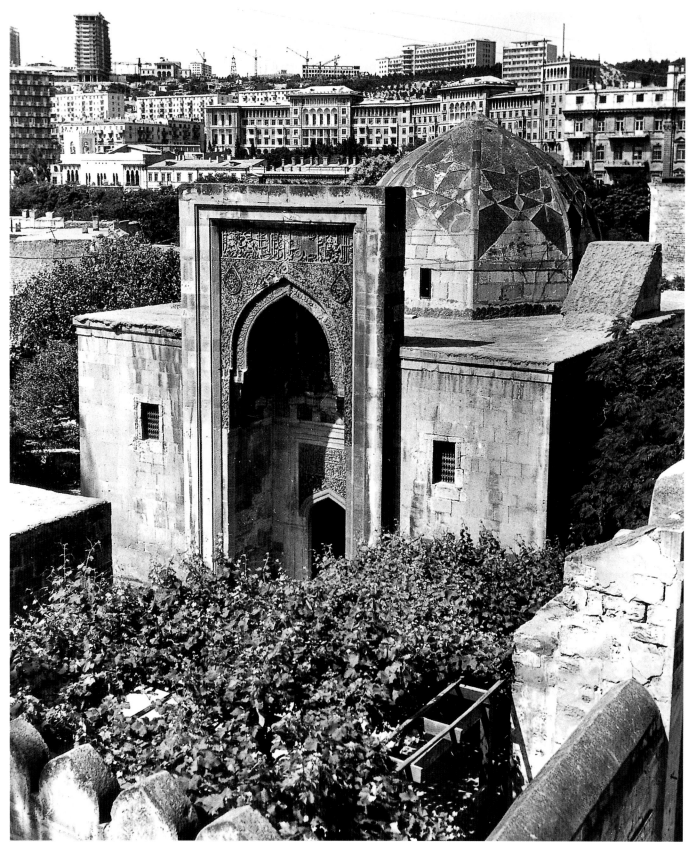

0.16 쉬르반샤 왕국의 무덤. 아제르바이잔 바쿠. 15세기.

비판적으로 생각하기

- 마셜 맥루한(1911~1980)이라는 학자는 "일상을 벗어나게 하는 모든 것이 예술"이라고 이야기했다고 한다. 어떤 사람들은 예술가가 예술이라고 이야기한 모든 것이 예술이라고 생각하며, 어떤 사람들은 인간 현실에 대한 시각을 특정 매체로 명시하여 다른 사람들과 공유한 것이 예술이라고 주장한다. 여러분은 이 같은 정의 중 어떤 것에 동의하거나 반대하는가? 여러분 자신의 정의를 내려 보자.

- 고대 그리스 철학자 아리스토텔레스(13쪽 참조)는 예술을 '고급 예술'과 '저급 예술'로 나누었다. 20세기 예술에 그러한 구분을 어떻게 적용할 것인가? 오늘날 '대중문화'와 '예술'을 분리하는 것에 대해 어떤 근거를 제시할 수 있는가?

- 몇몇 도시에서는 새로운 사무실 건물을 지을 때 일정 비율의 건축 비용을 따로 배정해 예술작품을 구입해야 한다고 요구한다. 이러한 정책을 옹호하거나 반박하는 논증을 구성해 보자.

- 종종 공적 자금을 이용해 예술작품을 구입하거나 교향악단에 보조금을 지급하거나 예술가들을 지원한다. 이 같은 관행의 취지는 예술이 우리의 공적인 삶의 중심에서 벗어나지 않도록 하는 것이다. 여러분은 이 같은 관행에 찬성하는가, 반대하는가? 그 이유는 무엇인가? 예술가들의 활동을 지원하는 데 공적 자금을 이용할 때, 규정을 정해 놓아야 하는가, 그렇게 하지 말아야 하는가?

- 여러분은 예술이 모종의 사회적 기능을 수행해야 한다고 생각하는가, 아니면 예술이 오직 예술을 위해서만 존재해야 한다고 생각하는가? 이 논쟁의 양측과 관련된 사례를 제시해 보자.

- 일차적으로 실용적인 목적을 갖고 있지만 모종의 예술적 디자인 역시 보여주는 물건을 여러분의 집에 갖다 놓고, 그 물건의 디자인이 어떻게 유쾌한 미적 경험을 불러일으키는지 묘사해 보자.

예술 매체들

예술가들은 무엇을 사용해 '현실'을 표현하는가?

이차원 예술
소묘, 회화, 판화, 사진

개요

형식과 기법의 특성

매체 : 소묘, 회화, 혼합 매체, 판화, 사진
구성 : 요소들, 인물 단평 : 파블로 피카소, 원리들
기타 요소들 : 원근법, 키아로스쿠로, 내용
　회화와 인간 현실 : 제리코, 〈메두사 호의 뗏목〉

감각 자극들

대조
역동성
트롱프뢰유
병치
초점

비판적 분석의 예
사이버 연구
주요 용어

형식과 기법의 특성

이차원 예술은 가족, 친구, 음악 및 스포츠 스타의 사진, 걸작의 복사물, 그림, 판화의 형태로 우리의 사적 공간을 장식한다. 그림 한 점 없는 기숙사의 방, 침실, 거실은 텅 비고 썰렁하며 개성이 없어 보인다. 이만 년 전 동굴에 살았던 사람들도 동굴 벽에 그림을 그렸다. 이 장에서는 이미지를 만드는 많은 방법들을, 그리고 예술가들이 우리에게 이야기를 하기 위해 이차원적 특성들을 이용하는 법을 배울 것이다.

소묘, 회화, 사진, 판화는 제작 기법의 면에서 차이가 난다. 하지만 우리가 일차적으로 반응하는 것은 풍경, 바다의 경치, 초상, 정물, 종교적 아이콘 같은 작품의 내용이다.

매체

기법상의 층위에서 이차원 예술작품을 대할 때 주목하게 되는 것은 작품의 제작과 관련된 예술가의 선택이다. 그 선택 중 하나가 작품의 매체 선택이며 이는 작품에 근본적인 특성을 부여한다. 우리는 네 가지 주요 범주, 즉 소묘, 회화, 판화, 사진으로 분류되는 여러 매체들을 검토할 것이다.

소묘

이차원 예술의 기초로 간주되는 소묘에서는 매우 다양한 재료를 사용한다. 이 재료들은 전통적으로 건식 매체와 습식 매체 두 부류로 분류된다. 다음의 논의에서 우리는 분필, 목탄, 파스텔, 흑연 같은 건식 매체와 펜, 잉크, 수묵(水墨) 같은 습식 매체에 주목할 것이다.

건식 매체 16세기 중반에 분필을 소묘 매체로 사용하기 시작했다. 처음에 화가들은 자연 상태의 분필을 사용했다. 황토색 적철석(赤鐵石), 흰색 동석(凍石), 검은색 탄소질 셰일을 손잡이에 끼우고 끝을 뾰쪽하게 갈아 사용했다. 분필은 매우 융통성 있는 매체이다. 매우 광범위한 색조를 표현하고 매우 섬세하게 변화시킬 수 있다. 분필을 세게 눌러 칠할 수도 있고 살짝 눌러 칠할 수도 있다. 예술가가 원하는 정밀한 이미지를 만들기 위해 일단 분필을 종이에 칠한 다음 손가락으로 작업할 수 있다. 케루비노 알베르티(1553~1615)의 〈정숙〉(도판 1.1)이 그 예를 보여 준다.

나무를 불에 구워 만든―되도록이면 경재(硬材)로 만든다―목탄은 분필과 마찬가지로 재료가 달라붙을 수 있도록 비교적 결이 거친 종이에 그림을 그려야 한다. 목탄은 쉽사리 흐려지는 경향

1.2 조지 벨로, 〈'육각형 무늬 퀼트가 있는 누드'를 위한 습작〉, 1924. 종이에 목탄과 검정색 크레용. 55.5×68.2cm. 워싱턴 D.C. 국립 미술관.

이 있으며, 이는 일찍이 목탄을 소묘 매체로 활발하게 사용하는 데 방해가 되었다. 하지만 광범위한 목탄 사용법을 발견했다. 예를 들어 벽에 세세한 부분을 그릴 때나 혹은 채색벽화나 프레스코 벽화의 밑그림을 그릴 때 목탄을 사용했다. 목탄 소묘 위에 수지(樹脂) 정착제를 뿌려 희미해짐을 방지할 수 있다는 점과 그 표현력이 풍부하다는 점을 발견하면서 오늘날 목탄은 인기 매체가 되었다. 조지 벨로(George Bellow, 1882~1925)의 〈'육각형 무늬 퀼트가 있는 누드'를 위한 습작〉(도판 1.2)에서 볼 수 있듯이 목탄으로 분필과 같은 다양한 색조를 얻을 수 있다.

본질적으로 분필 매체인 파스텔에는 안료와 비유성 접착제가 혼합되어 있다. 파스텔은 대개 손가락 정도 두께의 막대 형태이며 무름, 중간, 딱딱함의 경도(硬度)로 생산한다. 사실 '파스텔'이라는 이름은 옅은 색이라는 의미를 갖고 있다. 진한 색을 내려면 무른 파스텔이 필요하지만, 무른 파스텔로 작업하는 것은 매우 힘든 일이다. 골이 나 있는 특수한 종이는 분말질의 파스텔을 부착시키는 데 도움을 주며, 정착제 스프레이를 사용해 파스텔 분말을 종이 위에 고정시킬 수 있다. 비벌리 뷰캐넌(Beverly Buchanan, 1940년생)의 〈노란 독말풀이 있는 먼로 카운티의 집〉(도판 1.3)에는 파스텔로 표현할 수 있는 색채 강도의 폭뿐만 아니라 파스텔을 능숙하게 사용해 얻은 복잡다단함도 나타난다.

흑연은 석탄과 마찬가지로 탄소의 한 형태이며 일반적으로 연필심으로 사용한다. 그것은 다양한 경도로 가공해 소묘 매체로 사용할 수 있다. 오스카 F. 블룀너(Oscar F. Bluemner, 1867~1938)의 〈습작〉(도판 1.4)에서 볼 수 있듯, 연필심이 단단할수록

1.1 케루비노 알베르티, 〈정숙〉, 종이에 붉은 분필. 28.7×17.7cm. 미국 워싱턴 D.C. 국립 미술관.

1.3 비벌리 뷰캐넌, 〈노란 독말풀이 있는 먼로 카운티의 집〉, 1994. 종이에 유성 파스텔, 1.52×2m. 미국 마이애미 버니스 슈타인바움 갤러리.

1.4 오스카 F. 블룀너, 〈습작〉, 1928년경. 트레이싱 페이퍼에 흑연, 50.3×34.2cm. 워싱턴 D.C. 국립 미술관.

그 자국은 더 연하고 부드러워진다.

습식 매체 펜과 잉크는 예컨대 흑연과 비교하면 꽤 탄력적인 매체이다. 펜과 잉크는 비록 선적인 매체이기는 하나 선과 질감을 변화시킬 수 있는 가능성을 예술가에게 제공한다. 잉크를 묽게 해서 농담을 만들 수 있다. 렘브란트(1606~1669)의 〈소돔을 떠나는 롯과 그의 가족〉(도판 1.5)에서 볼 수 있는 것처럼 이 매체의 전반적인 특질은 유동성과 표현성이다.

수묵은 먹을 갈아 붓으로 칠하는 것으로 다음 절에서 이야기할 수채와 유사해 보이는 특징들을 갖고 있다. 수묵은 조절하기는 어렵지만 다른 매체로는 얻기 힘든 효과를 낳는다. 이 매체는 일필휘지로 작업해야 하기 때문에 주탑(朱耷, 약 1626~1705)의 〈연꽃〉(도판 1.6)이 보여주는 것과 같은 거침없고 매력적인 특성을 갖는다.

방금 설명한 매체들 외에도(이 매체들을 매우 다양한 방식으로 혼합할 수 있다) 미국 예술가 마틴 라미레즈(Martin Ramirez, 1895~1963)의 왁스 크레용, 흑연, 수채 사용(도판 1.7) 같은 실험적이고 혁신적인 성격의 가능성들이 광범위하게 존재한다(라미레즈의 애절한 소묘들은 정신병으로 극심한 고통을 받았던 마음에서 그린 것이다). 컴퓨터를 전자 스케치북으로 이용한다면 그러한 가능성에 컴퓨터도 포함시킬 수 있을 것이다.

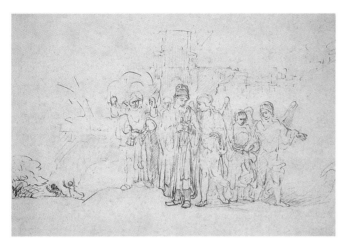

1.5 렘브란트 반 레인, 〈소돔을 떠나는 롯과 그의 가족〉, 1655년경. 펜과 밝은 갈색 잉크, 20.5×29.5cm, 워싱턴 D.C. 국립 미술관.

회화

소묘 매체들과 마찬가지로 회화 매체들도 고유한 특징을 지니며 예술가의 최종 결과물에 큰 영향을 미친다. 여기에서 우리는 다섯 가지 회화 매체, 즉 유채, 수채, 템페라, 아크릴, 프레스코에 대해 검토할 것이다.

15세기 초에 개발한 유채는 가장 선호하는 회화 매체이다. 중세의 화가들은 여러 식물성 기름으로 실험을 했는데, 15세기에 플랑드르 화가들이 아마(亞麻)에서 추출한 아마인유 개발에 성공했다. 그들은 제소[분필이나 소석고(燒石膏)를 아교와 섞은 것]를 여러 겹 매끄럽게 발라 준비한 나무 판에 그것을 칠했다.

유채의 인기는 주로 다음 사실에서 기인한다. 유채는 엄청나게

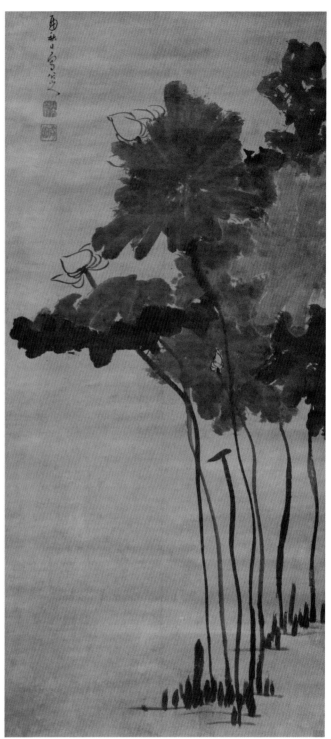

1.6 주탑, 〈연꽃〉, 1705. 먹과 붓, 17×71cm, 미국 필라델피아 펜실베이니아 주립 대학 파머 미술관.

1.7 마틴 라미레즈, 〈무제(마돈나)〉, 1953. 종이에 색연필, 크레용, 콜라주, 66.5×65cm, 미국 필라델피아 주 개인 소장.

넓은 범위의 색채를 사용할 수 있고, 덧칠이 가능하고, 반투명에 가까울 정도로 희석할 수 있으며, 젖은 물감 위나 마른 물감 위에 또 젖은 물감을 바를 수 있다. 디지털 아트와 애니메이션의 영향을 받은 현대 예술가들은 유채 물감을 사용해 매끈한 표면과 섬세한 색채 변화를 표현하기도 한다. 유채는 촉감 처리와 관련된 다양한 선택지를 제공하며 내구성이 강하다. 예컨대 반 고흐의 〈별이 빛나는 밤〉(도판 0.12)을 보면 매체의 중요성을 인식할 수 있다. 반 고흐는 분명한 붓자국을 만드는 매체를 요구한다. 그는 물감이 물감으로 있을 것을, 그리고 그 자체에 대한 관심을 가질 것을 요구한다.

(넓은 의미의) 수채에는 희석제로 물을 사용하는 모든 색채 매체가 포함된다. 전통적으로 수채라는 용어는 〈유출〉(도판 1.8)에서 보는 것처럼 일반적으로 종이에 칠한 투명한 물감을 지칭한다. 〈유출〉은 쿠바 아바나에 거점을 두고 로스 카핀테로스(Los Carpinteros, 목수들)라는 이름으로 공동 작업을 하는 두 명의 화가, 마르코 발데스(Marco Valdés, 1971년생)와 다고베르토 산체스(Dagoberto Sánchez, 1969년생)가 그린 것이다. 수채 물감의 투명성 때문에 화가는 매우 신중하게 수채 기법을 사용해야 한다. 한 채색면이 다른 채색면과 겹치면 이전의 색상들이 섞여 제3의 채색면이 나타난다. 수묵이라는 예외가 있기는 하지만 수채는 색채의 투명함 때문에 다른 매체보다 정교한 작업을 요구한다. 수채는 즉흥적 표현이나 신중한 계획적 표현 모두에 적합한 매체

이기는 하나 방금 시사했던 것처럼 쉽게 고치거나 수정할 수 있는 여지가 없다. 투명한 수채는 대기의 빛과 반짝이는 물의 특성을 포착하는 데 탁월한 매체이다.

불투명 수채 매체인 템페라는 고대 이집트인들에 의해 사용되었으며 오늘날에도 여전히 사용되고 있다. 템페라는 갈아놓은 안료에 수지(樹脂)나 아교 같은 고착제를 섞어 만든다. 우리에게 가장 많이 알려진 형태는 계란 템페라다. 템페라는 빨리 마르고 붓자국을 거의 남기지 않으며 극도로 예리한 세부묘사가 가능하다. 템페라화의 색채들은 선명함과 광택 때문에 보석의 색채처럼 보인다. 템페라는 르네상스(11장 참조) 초기에 애호한 매체로서, 화가들은 붉은 담비 털로 만든 붓 끝으로 매우 조심스럽게 칠을 해야 했다. 템페라로 그림을 그리려면 표면이 매우 매끄러운 판을 ─일반적으로 나무판을─ 준비해야 했다.

템페라와는 대조적으로 아크릴은 현대의 합성수지로 만든다. 아크릴은 대개 물에 용해되고(하지만 건조되었을 때에는 물이 스며들지 않는다) 안료의 점착제는 아크릴 고분자로 구성되어 있다. 아크릴 물감은 색과 기법의 양 측면에서 화가에게 광범위한 가능성들을 제공한다. 아크릴 물감은 희석 정도에 따라 불투명할 수도 투명할 수도 있다. 아크릴 물감은 빨리 마르고, 말랐을 때 두껍지 않으며, 극한의 온도나 습기에도 쉽게 갈라지지 않는다. 다른 몇몇 매체보다는 내구성이 떨어질 수 있지만 매우 다양한 표면에 들러붙는다. 아크릴 물감은 유채 물감처럼 시간이 지나면

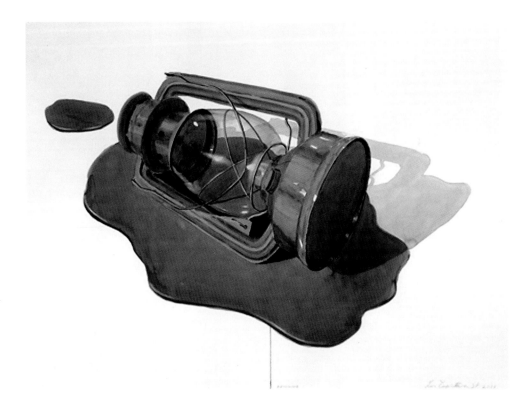

1.8 로스 카핀테로스, 〈유출〉, 종이에 수채, 78.5×107cm, 미국 뉴욕 숀 켈리 갤러리.

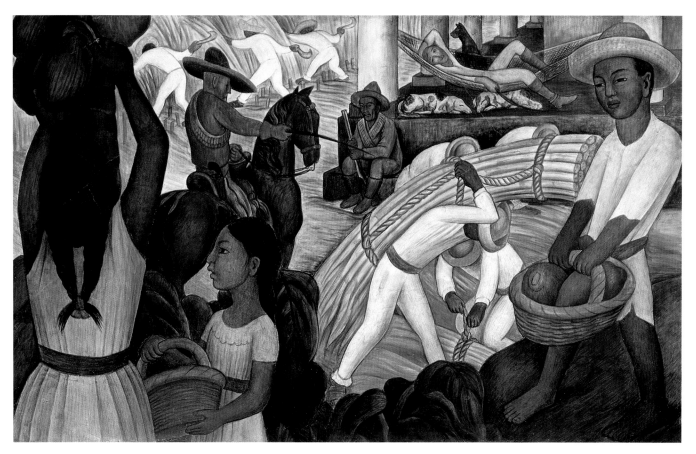

1.9 디에고 리베라, 〈사탕수수〉, 1931. 프레스코, 147×238cm. 미국 필라델피아 미술관. ⓒ 멕시코 은행, 디에고 리베라 미술관 신탁.

서 칙칙해지거나 바래지 않는다.

프레스코는 물에 갠 염료를 마르지 않은 회반죽에 칠하는 벽화 기법이다. 미켈란젤로의 시스티나 예배당 프레스코화(도판 11.7과 11.8)는 이 기법의 훌륭한 예이다. 최종 결과물은 회반죽 위에 그린 그림이 아니라 회반죽과 하나가 된 그림이기 때문에 프레스코화의 수명은 길다. 하지만 그것은 극도로 까다로운 과정이며, 일단 안료를 칠하면 벽의 일부분 전체에 회반죽을 다시 바르지 않는 이상 수정할 수 없다.

디에고 리베라(1886~1957)는 1920년대 멕시코에서 프레스코 벽화라는 예술 형식을 부활시켰다. 〈사탕수수〉(도판 1.9) 같은 대규모 공공 벽화에서는 유럽 전통 양식과 토착 전통 양식을 혼합한 양식으로 당대의 문제를 묘사한다.

혼합 매체

물론 화가들은 지금까지 언급한 것들과 같은 단일 매체를 사용할 수도 있고, 단일 매체의 한계를 넘어서는 작품들을 창조하기 위해서 여러 매체를 함께 사용할 수도 있다. 20세기 초 이래 예술가들은 캔버스의 제약에서 벗어나기 위해 혼합 매체의 영역을 점점 확장해 왔다. '혼합 매체'는 원래 간단하게 '소재들의 혼합'으로

예컨대 유채와 아크릴, 소묘 매체와 회화 매체의 혼합 같은 것으로 정의되었으나 회화와 조각을, 그리고 (우리가 이 책에서 다루고 있는) 조각, 건축, 영화 같은 일체의 '매체들'을 결합하는 것으로 확장되었다.

판화

판화는 인쇄할 면의 특성에 따라 크게 세 가지 범주로 나뉜다. 첫번째 범주는 목판화(도판 1.10), 리놀륨판화 같은 **볼록판화**이다. 두 번째 범주는 에칭, 드라이포인트, 애쿼틴트를 포함한 **오목판화**이다. 세 번째 범주는 **평판화**인데, 여기에는 석판화, 실크스크린뿐만 아니라 스텐실, 모노프린트 같은 다른 형태들도 포함된다.

우선 판화가 무엇인지 물어 보자. 판화는 수작업으로 인쇄할 면을 종이에 옮긴 그림이다. 판화가는 인쇄할 면을 준비하고 인쇄 과정을 관리한다. 판화의 희소가치는 흔히 예술가가 원하는 수만큼 작품을 찍은 다음 원판과 블록을 부수거나 표면을 갈아버린다는 사실에서 기인한다. 반면 복제품은 원본이 아니라 원화나 다른 원작품의 사본이다. 이것은 흔히 사진을 통해 복제한다. 사본인 복제품에는 예술가의 손길이 담겨 있지 않다.

매 판화 작품에는 번호를 매긴다. 어떤 작품에는 번호를 분수

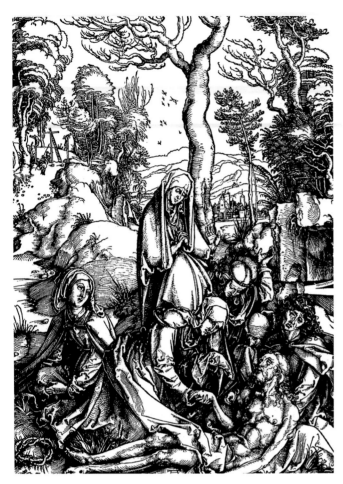

1.10 알브레히트 뒤러, 〈애도〉, 1497~1500년경. 목판화, 39×29cm. 미국 필라델피아 펜실베이니아 주립 대학 파머 미술관.

로―예를 들어 36/100으로―기입하기도 하는데 이것을 발행 번호 혹은 판 번호라고 부른다. 분모는 하나의 판으로 얼마나 많은 판화를 찍었는지를 가리키며, 분자는 개별 작품이 그 과정에서 몇 번째로 제작되었는지를 가리킨다. 500처럼 숫자 하나만 표기한 경우에도 이 숫자를 판 번호라고 부르며 모두 몇 작품을 찍었는지를 가리킨다. 분자는 호기심의 항목일 뿐이다. 그것은 금전적으로나 질적으로나 작품의 가치와는 무관하다. 발행 번호는 ―예컨대 발행 25와 발행 500을 비교하면 알 수 있듯이―어느 정도 가치를 가지며, 이는 보통 판화 가격에 반영되어 있다. 하지만 발행 번호만으로 판화의 가치를 결정하는 것은 아니다. 더욱 중요한 고려사항은 판화의 질과 예술가의 명성이다.

볼록판화 볼록판화(도판 1.11)에서 화가는 이미지와 무관한 부분을 깎아내고 남아있는 표면에 잉크를 칠해 이미지를 종이에 옮긴다. 이미지는 판이나 블록에서 불룩 솟아있으며, 화가가 깎은 이미지와 반대 방향의 그림이 만들어진다. 이러한 역방향은 모든 판화에서 나타나는 특징이다. 알브레히트 뒤러(1471~1528)가 제

1.11 볼록판화.

작한 도판 1.10의 작품은 목판화의 선형성을 보여주는 예이며 전문가의 손에서 나올 수 있는 정밀함과 섬세함을 보여준다. 이 작품을 처음 접할 때 섬세한 색조들 때문에 그림으로 착각할 수도 있다. 명암 변화가 너무나 자연스러워 개개의 세부묘사들을 찬찬히 들여다봐야 선으로 명암 변화를 표현했다는 것을 알 수 있다. 좀 더 들여다보는 순간 우리는 모든 세부사항을 섬세한 선으로 구성했으며 형상들에 윤곽선이 있다는 것을 알아차린다. 각 형상의 윤곽선으로 그 형상과 바로 옆의 형상이나 면 사이를 날카롭게 구분하고 있다.

오목판화 융기한 부분의 잉크를 종이에 옮기는 볼록판화와 반대인 오목판화(도판 1.12)에서는 금속판에 파낸 홈의 잉크를 종이에 옮긴다. 오목판화 기법의 예에는 선조 동판화, 에칭, 드라이포인트, 애퀴틴트가 있다.

선조(線彫) 동판화를 제작할 때에는 끝이 뾰족한 특수 연장으로 금속판에 홈을 내야 한다. 홈으로 원하는 이미지를 만들기 위해서는 일정한 힘을 지속적으로 가해야 하므로 힘 조절을 잘해야 한다. 선조 동판화 기법은 매우 정밀한 이미지를 만들어내지만 오목판화 기법 중 제일 어렵고 까다롭다.

에칭 기법에서 판화가는 방식제라고 불리는―묽은 왁스 같으며 산을 견디는―물질을 판에 바른다. 판화가는 원하는 선을 만들기 위해 방식제의 일부를 긁어내고 판을 산성 용액에 담가 산성 용액으로 방식제가 벗겨진 부분을 부식시킨다. 판을 산성 용액에 오래 담가놓을수록 선이 깊게 새겨지고 최종 이미지는 더 진해진다. 여러 명암의 선이나 면을 제작하고 싶다면 판화가는 판을 다시 산성 용액에 담그기 전에 더 이상 깊게 패이지 않기를 원하는 선들을 보호해야만 한다. 이 과정을 반복하면 진함의 정도가 다른 선들이 생겨서, 원하는 이미지의 판화를 찍을 수 있는 원판을 마련할 수 있다.

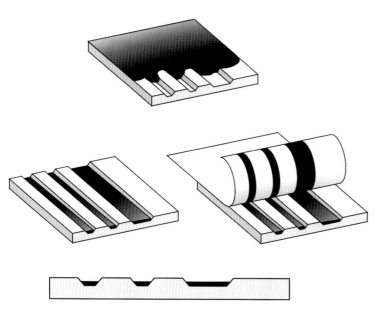

1.12 오목판화.

라이포인트 기법은 홈의 양쪽에 거칠거칠한 융기를 남기는데 그 결과 다소 퍼진 선이 만들어진다.

애쿼틴트는 가장 밝은 회색부터 검정색에 이르는 범위의 명암을 만들 수 있기 때문에 명암 표현에 유용하다. 이미 설명한 오목 판화 방식은 금속판에 선을 새기는 다양한 방식으로 구성된다. 그러나 판화가가 차분한 색조의 어두운 면을 큼직하게 만들고 싶을 수도 있는데 선으로는 이 면을 효과적으로 만들 수 없다. 애쿼 틴트는 그러한 이미지를 만드는 데 좋은 방법이다. 금속판에 레진을 뿌리고 열을 가하면 레진이 접착되며, 그런 다음 판을 산성 용액에 넣으면 사포처럼 거친 표면이 생긴다. 그러면 판화에서 이러한 결이 반영된 색조 면이 나타나며 우리는 이것을 보고 애 쿼틴트임을 매우 쉽게 알 수 있다.

선조 동판화든, 에칭이든, 드라이포인트든, 애쿼틴트든, 혹은 그 혼합 방식이든 간에, 일단 판을 준비하면 그것을 물을 뿌린 특수 종이와 함께 프레스에 넣는다. 종이 위에 패딩을 올려놓은 다음, 롤러로 판과 종이에 높은 압력을 가한다. 프레스의 롤러에 의해 종이가 홈 사이에 들어갈 때, 홈에만 남도록 꼼꼼히 칠한 잉크가 종이에 옮겨진다. 심지어 판에 잉크를 칠하지 않았을 경우라도 판에 가해진 압력 때문에 종이에 이미지가 남는다. 이러한 엠보싱 효과 혹은 플레이트마크(platemark)는 오목판화의 특징이다.

도판 1.13은 대체로−따로 떨어져 있거나 결합되어 있는−개별적인 선들로 구성되어 있다. 밝은 부분을 만들 때에는 어두운 부분을 만들 때보다 산성 용액에 담그는 시간이 짧아야 한다.

드라이포인트에서 판화가는 금속판의 표면을 강철 바늘로 긁어낸다. 선명하고 예리한 선을 만들어 내는 선조 동판화와 달리 드

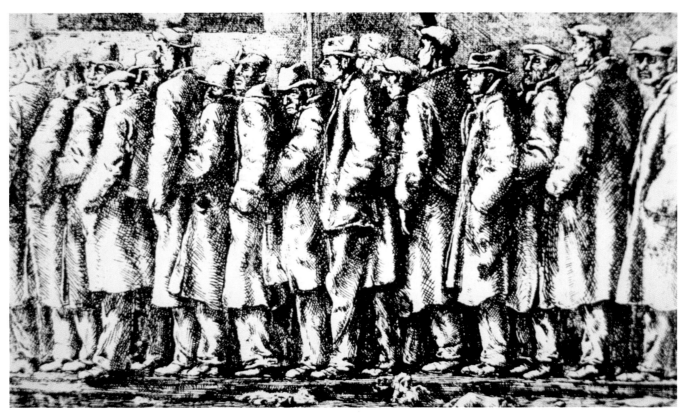

1.13 레지널드 마쉬(Reginald Marsh), 〈무료 배급 줄〉, 1933, 에칭, 16.2×30.2cm, 개인 소장.

평판화 평판화(도판 1.14)에서는 요철이 없는 평평한 표면으로 판화를 찍는다. 석판화(石版畵)의 기본 원리는 물과 기름의 불용성이다. 석판화를 찍기 위해 판화가는 우선 흡습성 석재를 —일반적으로 석회암을 —준비해 한 면을 매끄럽게 간다. 그런 다음 돌 위에 유성 물질로 이미지를 그린다. 화가는 유지(油脂) 사용량을 바꿔 가며 최종 이미지의 명암을 조절할 수 있다. 유지를 많이 사용할수록 이미지는 진해진다. 이미지를 그린 후 판화가는 돌을 아라비아 고무액과 질산으로 처리하고 그 다음 휘발유로 씻어내는데, 이때 유지로 그린 이미지가 제거된다. 하지만 물, 고무, 산이 돌에 유지의 흔적을 남겨놓았으며, 돌에 물을 먹이면 유지가 묻어있지 않았던 부분에만 물이 흡수된다. 마지막으로 유성 잉크를 돌에 바른다. 이번에는 유성 잉크가 물이 흡수된 부분에 묻지 않으며 판화가가 이미지를 그렸던 부분에만 묻는다. 마지막으로 그 돌을 프레스에 장착해 이미지를 준비된 종이에 옮기는 것이다.

석판화에서 흔히 볼 수 있는 특징을 도판 1.15에서 —즉 크레용으로 그린 것 같은 모습을 —확인해 보자. 석판화가는 일반적으로 크레용과 성격이 비슷한 재료로 돌 위에 그림을 그리기 때문에 최종 결과물에는 확실히 그 특성이 남아있다. 이 판화를 도판 1.16의 파스텔화와 비교해 보면 그 특징이 분명해질 것이다.

가장 일반적인 스텐실 기법인 **실크스크린**에서는 곱게 짠 실크 천을 나무틀에 붙여 이용한다. 이미지가 없는 면들은 아교나 자른 종이 등 다양한 방법을 사용해 가린다. 스텐실을 프레임에 장

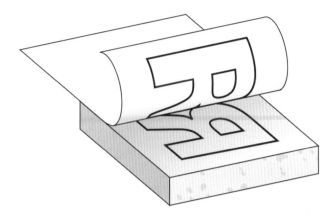

1.14 평판화.

착하고 잉크를 칠한다. 스퀴지라고 부르는 고무 도구로 잉크가 스텐실의 뚫린 부분들과 스크린을 통과하여 그 아래의 종이 위에 닿도록 밀어 넣는다. 도판 1.17에서 볼 수 있듯 이 기법을 사용해 크고 평면적이며 균일한 면들을 얻을 수 있다. 이 작품의 판화가는 잉크를 여러 번 칠해 세부를 고도로 현실적으로 묘사한 복합적인 구성을 만들었다.

모노타입 혹은 **모노프린트**에서는 잉크를 평평한 표면에 칠하고 종이에 옮김으로써 다른 판화 기법과 마찬가지로 독특한 인상을 창조한다. 판화의 주요 목적 중 하나는 같은 이미지의 복사본을 여러 장 얻는 것이다. 그러나 모노프린트로는 판화를 한 장만 찍을 수 있기 때문에 그 목적을 달성할 수 없다. 하지만 모노타입의

1.15 일레인 드 쿠닝(Elaine de Kooning), 〈라스코 #4〉, 1984, 아르슈(Arches)지(紙)에 석판화. 인쇄물. 38×53cm, 미국 매사추세츠 주 사우스 해들리 마운트 홀리요크 대학 미술관.

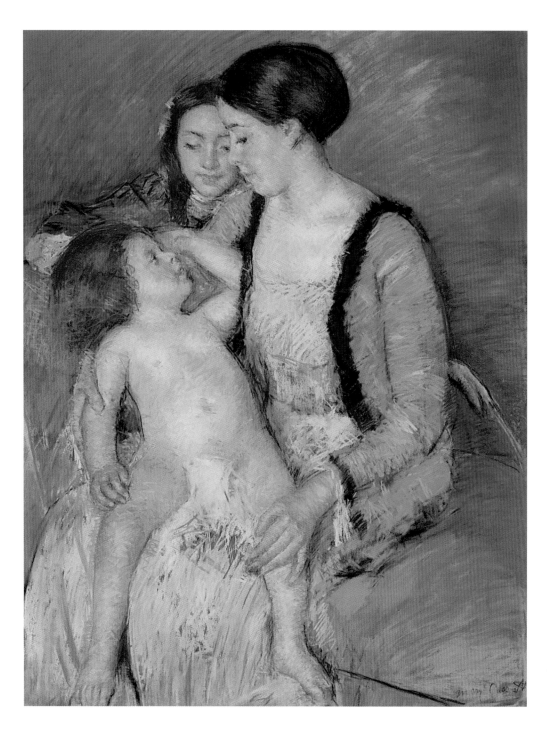

1.16 메리 카사트(Mary Cassatt), 〈젊은 어머니, 딸, 아들〉, 종이에 파스텔, 110×84cm, 미국 로체스터 대학 메모리얼 아트 갤러리.

특징과 결들은 종이에 그리거나 칠한 것들과 구분되며, 모노프린트는 프레스나 작업실 장비들이 필요하지 않기 때문에 많은 화가들에게 매력적이다.

판화는 기법에 따라 상당한 차이를 보인다. 하지만 판화를 제작할 때 이용했던 기법을 언제나 식별할 수는 없으며, 몇몇 판화에서는 합성 기법을 이용한다. 그러나 제작 방법을 규정함으로써 작품에 대한 또 다른 층위의 잠재적 반응을 추가할 수 있다.

사진

사진의 이미지가 (그리고 뒤이어 개발된 영화와 비디오의 이미지 역시) 우리에게 일차적으로 제공하는 것은 정보이다. 카메라(도판 1.18)는 세계를 기록한다. 하지만 사진작가는 편집을 통해 카메라의 이미지를 선택할 수 있고 우리가 보는 실제 현실을 상상의 현실로 바꿀 수 있다. 좁은 의미에서 보면 사진은 현실을 단순화한다. 사진은 삶의 삼차원 이미지를 이차원 이미지로 바꾼다. 사진가가 한 순간을 스냅 사진으로 찍은 다음 사진의 이미지를

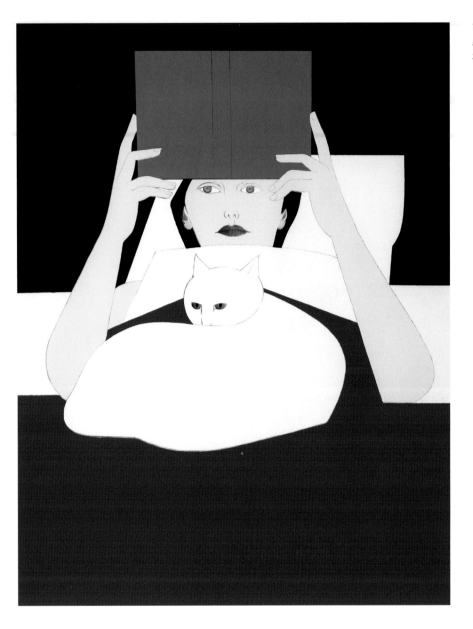

1.17 윌 바넷(Will Barnet), 〈책 읽는 여자〉, 20세기. 실크 스크린. 90.8×68.6cm. 미국 롤리 노스캐롤라이나 미술관. ⓒ 윌 바넷/뉴욕 VAGA 인가. 알렉산더 갤러리 허가.

고치거나 그 이미지의 한 부분을 인위적으로 강조하며 사진을 변형할 때, 사진은 현실을 과장할 수도 있다.

예술 사진 사진가 안셀 애덤스(1902~1984)는 사진가를 해석하는 예술가로 보았으며, 필름 네거티브를 악보에, 인화를 연주에 비유했다. 이미지를 필름에 담는 것은 예술적인 공정의 시작일 뿐이다. 사진가는 여전히 사이즈, 질감, 명도 대비나 색조와 관련된 선택을 해야 한다. 예컨대 나뭇조각의 결을 찍은 사진은 이 세 요소들을 이용하고 결합하는 사진가의 능력에 따라 엄청난 범위의 미적 가능성들을 가질 수 있다.

제일 차 대전 후 사진이 새로운 백 년을 맞이했을 때 의미심장한 미적 변화가 일어났다. 사진을 예술 형식으로 탐색하는 과정

셔터를 누를 때 거울이 위로 올라간다.

5각 프리즘이 이미지를 바로잡는다.

노출 직후 거울이 제자리로 돌아온다.

필름

1.18 일안(一眼) 반사형 카메라.

의 초기에는 연출한 것처럼 또는 감상적이고 교훈적인 회화를 모방한 것처럼 보이는 작품들을 만들기 위해 암실 기술, 트릭, 조작 기술을 이용하는 경향이 있었다. 이 같은 미학의 추종자들은 사진이 예술이 되려면 예술처럼 보여야 한다고 믿었다.

하지만 20세기 초반에 새로운 세대의 사진작가들이 부상했다. 이들은 이전의 회화주의 양식 및 그 양식의 흐릿한 초점을 사진에서 배제하고 보다 직접적이고 조작을 가하지 않으며 초점을 분명하게 맞추는 방향으로 나아갔다. **정통 사진**(straight photography)이라고 불리는 이러한 접근법에서는 사진의 고유한 시각에 대한 믿음을 드러낸다. 미국의 알프레드 스티글리츠(1864~1946)는 사진을 순수 예술의 차원으로 올린 막후 실력자로서 현실의 장면, 특히 구름 및 뉴욕의 건물들을 명료한 이미지로 찍은 사진으로 인정받았다.

정통 사진의 지지자들은 가장 유명한 미국의 사진작가인 안셀 애덤스가 자신들과 뜻을 같이할 것이라고 생각했다. 그는 선명하고 시적인 미국 서부의 풍경 이미지를 통해 현대 사진의 선구자로 인정받았다. 기술 혁신자, 황무지 보존 운동의 선구자로 유명한 그는 사진을 예술의 수준으로 끌어올리기 위해 많은 일을 했다. 그의 작품은 분명한 초점, 풍부한 세부표현, 선명한 색조 차이, 빛과 질감의 섬세한 변화를 강조한다. 그는 1941년에 미국 내무부의 벽화로 쓸 사진들을 찍기 시작했으며, 이 기획을 수행하면서 광대한 풍경의 빛과 공간을 사진에 담는 기술을 터득했다. 그는 풍경 사진 각 부분의 최종 색조를 결정하는 방법을 개발했으며, 이것을 존 시스템(Zone System)이라고 불렀다.

사진으로 심지어 비구상적이고 추상적인 것도 표현할 수 있다. 우리는 만 레이(1890~1976)의 포토그램(photogram)에서 사진을 찍지 않고 이미지를 만드는 방법을 볼 수 있다. 포토그램에서 사물들을 바로 인화지에 올려놓고 빛에 노출시킨다. 만 레이가 최초로 포토그램을 제작한 것은 아니지만, 레이요그래프(Rayograph)(도판 1.19)를 통해 이 기법을 대표하는 작가가 되었다.

다큐멘터리 사진　19세기 후반 이후 사진가들은 사회적 문제들을 기록하기 위해 사진을 이용했다. 1930년대 대공황 기간 동안 미국에서는 대규모 다큐멘터리 사진 프로그램이 시작되었다. 이러한 접근법을 취한 사진가 중 한 사람인 도로시아 랭(1895~1965)은 미국을 대표하는 초상사진을 확립하는 데 일조했다. 그녀는 낯선 이들을 친숙한 사람으로 보이게 만드는 능력으로 주목받았으며, 대공황 기간 동안 미국 시골 사람들과 경작지가 어떻게 황폐화되었는지를 시각적으로 보여 주었다. 예를 들어 〈텍사스 황진지대의 농장〉(도판 1.20)에서 그녀는 풍차가 있는 쓰러질 듯한

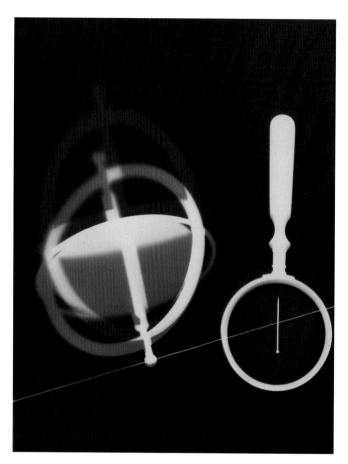

1.19　만 레이, 〈레이요그래프(자이로스코프, 돋보기, 핀)〉, 1928. 젤라틴 실버 프린트, 39.5×29.5cm, 미국 뉴욕 현대 미술관.

농가를 포착한다. 1930년대 캐나다와 미국의 넓은 지역들이 가뭄과 모래폭풍으로 인해 먼지 구덩이가 되었는데, 이 사진의 농가는 당시 모래폭풍이 휩쓸고 간 텍사스 주 댈하트 북쪽 콜드워터 지역의 황야에 자리 잡고 있었다. 이 작품은 피폐한 풍경을 통해 1930년대의 자연재해를 기록한다.

사진 기술　카메라라는 단어는 라틴어로 '방'을 의미한다. 16세기에 예술가들은 자연을 정확하게 모사하기 위해 카메라 옵스쿠라고 불리는 암실을 이용했다. 오늘날의 카메라에서 사용하는 것과 동일한 장치를 카메라 옵스쿠라에서 이용했다는 점은 주목할 만하다. 자세히 설명하면, 암실의 한 면에 뚫어놓은 작은 구멍으로 한 줄기 빛이 들어와 반투명 천으로 만든 장막에 바깥 광경을 투영한다. 도판 1.21의 카메라 옵스쿠라에는 사실 두 벽에 구멍을 뚫었다. 초기 카메라 옵스쿠라는 휴대용이었기 때문에 예술가들은 카메라 옵스쿠라를 설치해 어떤 대상이든 투영해 볼 수 있었다. 물론 카메라 옵스쿠라로는 투영된 이미지를 보존할 수 없었고, 누군가가 그 같은 기술적 문제를 해결하기 전까지는 카메라

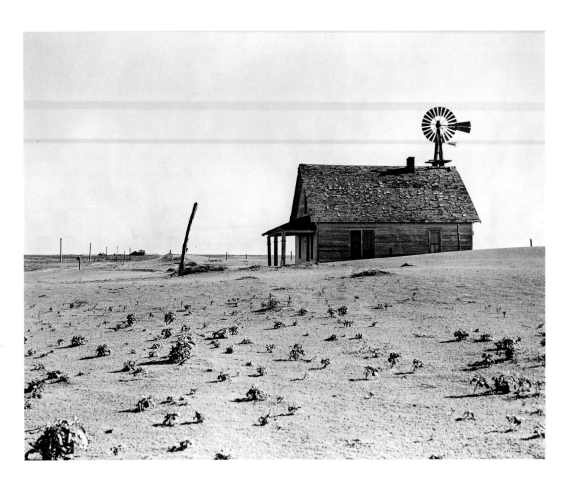

1.20 도로시아 랭, 〈텍사스 황진지대의 농장〉, 1938.

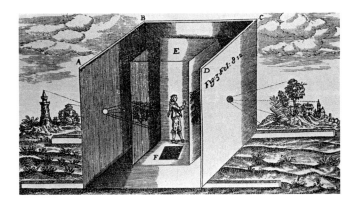

1.21 카메라 옵스쿠라 안에서 작업 중인 예술가. 동판화.

가 등장할 수 없었다.

사진 기술은 윌리엄 헨리 폭스 탈보트(1800~1877)의 발명과 더불어 1839년 영국에서 시작되었다. 그는 감광성 화학물질을 입힌 종이에 음화를 정착시키는 방법을 얻었다. **감광성 소묘**(photogenic drawing)라고 불리는 그의 방법은 두 명의 프랑스 발명가 루이 자크 망데 다게르(1787~1851)와 조세프 니세포르 니엡스(1765~1833)가 발명한 방법과─이 방법으로는 양화를 금속판 위에 정착시킬 수 있었다─거의 같은 시기에 등장했다. 니엡스가 1833년 사망하고 다게르가 그 방법을 완성했기 때

문에, 오늘날 그 방법을 다게르의 이름이 포함된 다게레오타입(dagerreotype)이라는 명칭으로 부른다.

유감스럽게도 다게레오타입 판의 이미지는 복제할 수 없었지만, 종이 위의 감광성 이미지는 복제할 수 있었다. 탈보트는 이미지가 정착된 종이를 다른 감광성 종이로 덮고 그것들을 햇빛에 노출시키는 과정을 통해 감광성 소묘의 음화 이미지를 역전시킬 수 있다는 것을 깨달았다. 두 번째 종이를 갈산에 담그면 눈에 보이지 않던 이미지가 그 종이 위에 현상된다. 이 공정은 **칼로타입**(calotype)으로 불린다.

1850년에 다른 영국인인 프레드릭 아처(1813~1857)가 탈보트가 개발한 것들을 발전시켰다. 그는 암실에서 점성의 화학 용액인 액상 콜로디온을 질산은에 담가놓았던 유리판 위에 부었다. 이 과정에서 15분 안에 판을 준비, 노출, 현상해야 하지만, 그 성과들은 5년이 지나기 전에 널리 수용되었으며 습식 콜로디온 사진 기법이 표준이 되었다.

1950년대와 1960년대에 새로운 컬러 사진 기술이 등장했다. 쉽게 이용할 수 있고 가격이 싼 컬러 사진 공정 덕분에 컬러 사진이 대중화되었다. 폴라로이드 카메라의 발명은 상황을 한껏 고조시켰다. 하지만 21세기 초반에 이르러 새로운 디지털 기술이 필름을

거의 폐물로 만들었고, 사진을 엄청나게 조형적인(즉, 형상을 조작할 수 있는) 매체로 변모시켰다. 디지털 기술 덕분에 사진작가들은 폭이 5m 이상인 이미지를 '프린트'할 수 있게 되었고, 지금까지는 불가능했던 정도까지로 이미지를 제어할 수 있게 되었다(도판 13.20 참조).

구성

예술작품의 제작 방식에 대한 논의는 예술작품의 구성 방식에 대한 논의로 귀착한다. 구성의 요소와 원리들은 모든 예술에 공통적이므로, 우리는 모든 예술에서 이것들을 다시 짚어볼 것이다.

요소들

선 시각 디자인의 기본 요소는 선이다. 우리는 대개 선을 가는 줄로 생각하지만, 이차원 예술에서 '선'은 다음 세 가지 물리적 특성을 갖고 있다. (1) 너비에 비해 길이가 우월한 선적 형태, (2) 채색면의 가장자리, (3) 일정한 방향의 암시.

너비에 비해 길이가 우월한 선적 형태로서의 선은 후앙 미로(1893~1983)의 〈구성〉(도판 1.22)에서 볼 수 있다. 가는 윤곽선

으로 둘러싼 형상들은 이러한 선의 예이다. 파블로 피카소가 그린 〈거울 앞의 소녀〉(도판 1.23)의 몇몇 곳에서도—예를 들어, 소녀의 머리 뒤편과 등 주변의 선, 그리고 배경의 다이아몬드 형태를 둘러싼 선에서—그 같은 특성을 볼 수 있다. 도판 1.22에서는 두 번째 특성, 즉 가장자리로서의 선 혹은 어떤 대상이나 평면이 끝나고 다른 것이 시작되는 곳으로서의 선도 볼 수 있다. 이는 흰색, 검정색, 빨간색 채색면들이 끝나고 회색과 금색의 배경이 시작하는 가장자리에서 확인할 수 있다.

도판 1.24의 세 직사각형은 세 번째 특성인 암시의 예이다. 이 직사각형들은 평면을 가로지르는 수평의 '선'을 산출한다. 직사각형의 윗부분 사이에는 어떤 선도 그려져 있지 않지만 그 사이에는 보이지 않는 선이 암시되어 있다. 이와 유사한 선의 사용이 반 고흐의 〈별이 빛나는 밤〉(도판 0.12)에서 나타난다. 이 그림에서 우리는 왼쪽 상단 가장자리에서 시작해 일련의 소용돌이들을 거쳐 오른쪽 가장자리에서 끝나는 분명한 선 운동을 볼 수 있다. 그 선은 형태의 가장자리나 외곽선이 아니라 수많은 채색면들이 관계를 맺으며 암시한 것이다. 그렇지만 우리에게 그 선은 아주 선명하게 나타난다.

중국 출신의 화가 헝리우(刈虹, 1948년생)는 도판 1.25의 그림

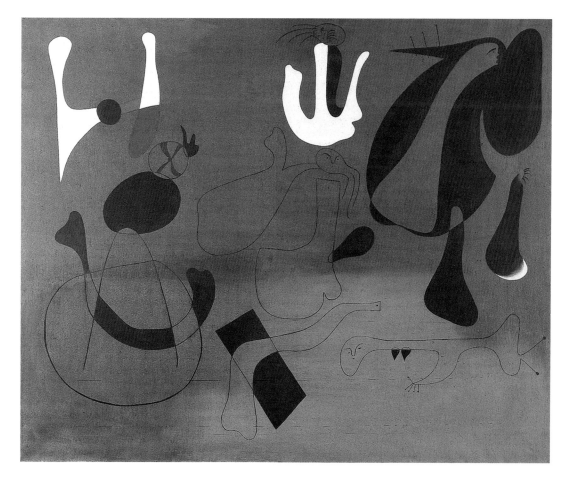

1.22 후앙 미로, 〈구성〉, 1933, 캔버스에 유채, 1.31×1.65m, 미국 코네티컷 주 하트퍼드 워즈워스 학당 미술관.

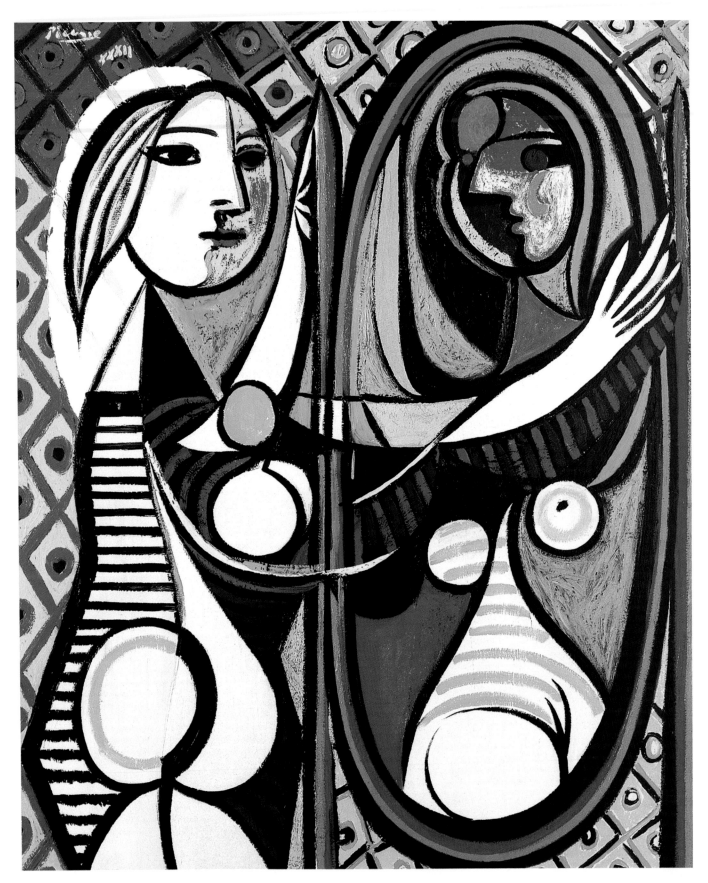

1.23 파블로 피카소, 〈거울 앞의 소녀〉, 1932년 3월. 캔버스에 유채, 1.62×1.3m. 미국 뉴욕 현대 미술관.

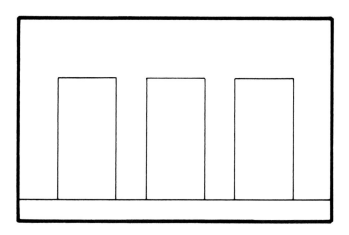

1.24 윤곽선과 암시된 선.

에서 중앙의 첩을 중국 고전 회화에서 차용한 상징들로 에워싸면서 채색면 가장자리와 윤곽선뿐만 아니라 암시된 선 또한 이용한다.

화가가 선을 사용하는 목적은 우리의 시각을 통제하고, 통일성과 정서적 가치를 산출하며, 궁극적으로는 의미를 드러내기 위함이다. 이러한 목적을 추구하는 과정에서 앞서 언급한 선의 세 가지 측면을 이용하면서 화가는 선이 둘 중 하나임을, 즉 곡선이거나 직선임을 발견한다. 윤곽선이나 경계로 표현했든 암시적으로 표현했든 간에, 혹은 단순하든 복합적이든 간에 선은 직선이나 곡선이다.

형상 형상과 선은 정의와 효과 양면에서 긴밀하게 연결되어 있다. 형상은 구도 안에 있는 대상의 형태이며, 따라서 '형태'라는 단어는 종종 형상의 동의어로 사용된다. 형상은 선으로 묘사한 공간으로 구성된다. 어떤 소묘의 건물이나 나무는 하나의 형상이다. 우리는 그것들을 건물이나 나무로 지각하며, 선 덕분에 그것들의 세부사항들도 지각한다. 이차원 디자인에서 형상과 선은 분리할 수 없다.

색채 우리는 여러 방식으로 색채의 성질과 관련된 개념에 접근할 수 있다. 우리는 색채를 전자기(電磁氣) 에너지로서 논할 수도 있고, 색채 지각 심리학에 대해 논할 수도 있으며, 예술가의 색채 이용법과 관련하여 색채에 접근할 수도 있다. 처음 두 가지 가능성 즉, 색채 물리학과 심리학은 예술, 과학, 삶 사이의 다양한 융·복합 가능성을 제공하기 때문에 매우 흥미롭다. 그렇지만 우리는 세 접근법 중 마지막 것만 공부할 것이며, 특히 색채의 세 요소인 색상, 명도, 강도에 초점을 맞출 것이다.

인물 단평
파블로 피카소

파블로 피카소(1888~1973)는 스페인 지중해 연안의 말라가에서 태어나 바르셀로나 미술학교에 다녔다. 하지만 그는 이미 사실주의 기법에 통달했기 때문에 미술학교에 다닐 필요가 없었다. 그는 16살에 바르셀로나에 작업실을 차렸다. 1900년에 파리를 처음 방문한 그는 1904년 파리에 정착했다. 그의 고유한 양식은 1901년과 1904년 사이에 형성되기 시작했다. 이 시기의 그림에서 그는 온통 청색 계열의 색을 사용했으며, 그래서 이 시기를 '청색 시대'라고 부른다. 그는 성공을 거두어가던 1905년에 색채를 바꾸었다. 푸른 색조는 적갈색의 테라코타 색조에 자리를 내주었다. 동시에 그는 무희, 곡예사, 광대 같은 한층 발랄한 주제로 그림을 그렸다. 그리하여 1905년과 1907년 사이에 그린 그림들은 '장밋빛 시대'에 속하는 것으로 이야기된다.

피카소는 20세기에 다양한 예술 운동이 잇달아 등장하는 데 중요한 역할을 했다. 그와 그의 작품들이 개개의 운동들에서 의미 있는 역할을 했기 때문에, 많은 사람들이 그를 가장 중요한 20세기 예술가로 본다. 그의 이야기에 따르면 같은 것을 반복하는 것은 '끊임없는 정신의 비상'에 반하는 것이다. 그는 본래 화가였지만 훌륭한 조각가, 동판화가, 도예가이기도 했다. 피카소는 1917년 세르게이 디아길레프의 발레 뤼스의 의상과 무대를 디자인하기 위해 로마로 갔다. 이 작업은 피카소가 또 다른 시작을 하도록 자극했다. 그는 오늘날 그의 '고전 시대'에 속하는 것으로 이야기되는 작품들을 그리기 시작했다. 고전 시대는 1918년경에 시작해 1925년까지 이어졌다.

발레 작품 무대 디자인에 참여했던 것과 같은 시기에 그는 입체파 기법(13장 참조)을 계속 발전시켜 덜 엄격하고 덜 딱딱한 입체파 기법을 만들기도 했다.

그의 그림 〈거울 앞의 소녀〉를 보며 우리는 그의 형상 사용법보다는 색채 사용법을 연구할 수 있다. 예컨대 피카소는 빨간색과 녹색을 택했다. 그 색들이 보색이어서 선택했을 수도 있다. 아니면 미술사가 잰슨(H. W. Janson)이 제안한 것처럼, 거울에 비친 이미지의 이마 중앙 녹색 점은 소녀가 마주보기 두려워하는 자신의 영혼 내지 내적 자아의 상징으로 그린 것일 수도 있다.

스페인 내전의 비극을 그린 〈게르니카〉(도판 0.11)는 심금을 울린다. 이 그림도 곡선으로 그린 형상에 의존한다. 이 그림에서 중요한 것은 색채가 아닌 형상이다. 왜냐하면 흰색, 회색, 검정색 같은 무채색만 사용하기 때문이다. 거대한 그림인 〈게르니카〉는 전체주의 군대가 1937년 바스크의 작은 도시 게르니카에 폭탄을 투하한 것에 대한 피카소의 반응이다. 이 그림의 왜곡된 형상들은 초현실주의의 형상들과 비슷하다. 하지만 피카소는 절대로 스스로를 초현실주의자로 칭하지 않았다.

다재다능한 피카소는 90대까지 여러 장르에서 엄청난 속도로 작업을 계속했다.

파블로 피카소 및 그의 작품과 관련된 더 많은 정보를 얻으려면 www.artcyclopedia.com/artists/picasso_pablo.html과 www.en.wikipedia.org/wiki/Pablo_Picasso를 방문해 보자.

1.25 헝리우, 〈유물 12〉, 2005. 래커를 칠한 나무에 유채, 167×167cm, 미국 뉴욕 낸시 호프만 갤러리 허가.

색상은 특정 색의 측정 가능한 파장을 나타내는 용어다. 우리가 실제로 구분할 수 있는 색채는 빨간색에서 시작해 보라색으로 끝나는 스펙트럼을 이룬다(도판 1.26). 이것은 빨간색, 주황색, 노란색, 녹색, 파란색, 보라색이라는 여섯 가지 색상으로 구성된 기본 색채 스펙트럼을 만든다. 이 색상들은 원색(빨간색, 파란색, 노란색)과 원색에서 일차로 파생된 **등화색**(等和色)이다. 어떤 색채 이론을 따르는가에 따라 이 여섯 색상을 포함한 10개에서 24개에 이르는 지각 가능한 색상들이 존재한다.

설명을 분명하게 하기 위해 기본 색상을 12개로 가정하자. 그것을 하나의 열에 배열하거나(도판 1.27) 그 배열을 색상환(도판 1.28)으로 바꿀 수 있다. 이러한 시각화 덕분에 화가들은 색채와 관련된 선택을 한결 명쾌하게 할 수 있다. 화가들은 스펙트럼의 원색 중 두 가시 색상을 다양한 비율로 섞어서 스펙트럼 안의 다른 색상을 만들 수 있다. 예를 들어 빨간색과 노란색을 같은 비율로 섞으면 등화색인 주황색이 만들어진다. 비율을 바꾸면—예를 들어 빨간색을 더 첨가하든가 노란색을 더 첨가하면—중간색인 다홍색이나 귤색이 만들어진다. 노란색과 파란색으로 녹색을 만들며, 청록색과 연두색을 만들기도 한다. 빨간색과 파란색으

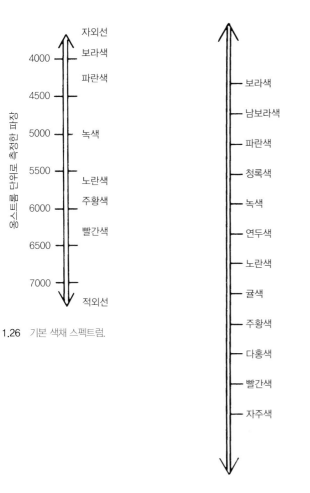

1.26 기본 색채 스펙트럼.

1.27 혼합색이 포함된 색채 스펙트럼.

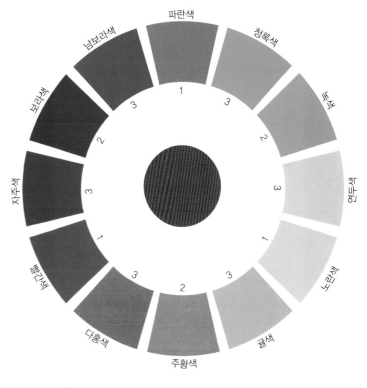

1.28 색상환
1 : 원색, 2 : 등화색, 3 : 중간색.

로 보라색을 만들며, 남색과 자주색을 만들기도 한다. 색상환에서 맞은편에 있는 색상들은 보색이다. 보색을 같은 비율로 섞으면 회색이 만들어진다.

때로 색조라고도 부르는 **명도**는 검정색, 흰색, 회색 사이의 관계이다. 검정색과 흰색 사이에서 만들 수 있는 색들을 일렬로 늘어놓으면 명도표(도판 1.29)가 만들어진다. 명도표의 한쪽 끝에는 검정색이, 다른 한쪽 끝에는 흰색이, 중앙에는 중간색인 회색이 배열되어 있다. 우리는 검정색과 흰색 사이의 지각 가능한 색조를 '밝다' 혹은 '어둡다'라고 이야기한다. 명도는 색이 밝을수록 혹은 흴수록 높아지고, 색이 어두울수록 낮아진다. 예를 들어, 밝은 분홍색과 암적색 모두 빨간색이라는 같은 원색으로 만든 것이기는 하지만, 전자는 명도가 높지만 후자는 명도가 낮다. (원색인 빨간색 같은) 색상에 흰색을 섞으면 그 색상은 밝아지고, 검정색을 섞으면 어두워진다.

어떤 색상은 원래 다른 색상보다 밝다. 잠시 후 이에 대해 이야기할 것이다. 하지만 같은 색채 안에서도 밝기가 다를 수 있다. 방금 이야기한 분홍색과 직직한 붉은색처럼 밝기는 명도 변화와

관련될 수 있으며, 모든 시각 예술가에게 꽤 중요한 요소인 표면 반사와도 관련될 수 있다. 다른 요소들이 모두 동일할 때 반사율이 높은 표면에서 반사율이 낮은 표면보다 더 밝은색이 만들어지며, 감상자로부터 다른 반응을 이끌어낸다. 이는 예컨대 고광택, 중간 광택, 무광택 그림 사이의 차이를 만들어낸다. 표면 반사는 아마 색채보다는 질감과 더 밀접하게 관련되어 있을 것이다. 그럼에도 광택이라는 용어로 종종 표면의 반짝임뿐만 아니라 명도와 의미가 같은 특성들 또한 기술한다. 어떤 색상의 명도는 원래 다른 색상보다 높으며, 또 어떤 색상의 명도는 원래 다른 색상보다 낮다. 이것은 우리가 다음에 논의할 개념인 강도에도 적용된다.

때때로 **색도**(色度)나 **채도**라고 이야기하는 강도는 색상의 순도이다. 모든 색상은 고유한 명도를 가지고 있다. 도판 1.30에서 볼 수 있는 것처럼 순수한 상태의 색상 각각은 명도표의 한 부분과 일치한다. 색상환(도표 1.28)은 색상환을 둘러싼 움직임을 통해 색상을 어떻게 변화시키는지 보여 준다. 색상환을 가로지르는 움직임들은 강도를 변화시킨다. 예컨대 빨간색에 반대편의 녹색을 섞으면 빨간색이 탁해진다. 따라서 어떤 색상을 탁하게 만드는 것은 명도를 변화시키기 때문에 경우에 따라 '강도'와 '명도'라는 용어를 바꿔 쓸 수도 있다. 어떤 자료에서는 그 용어들을 별개의

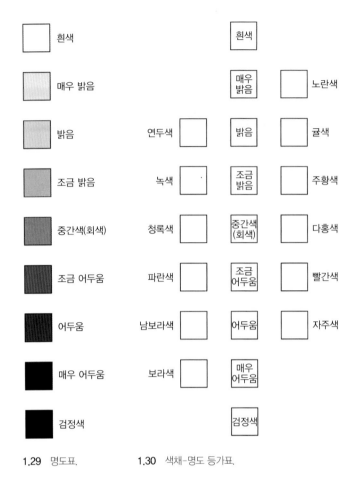

흰색

매우 밝음

밝음 연두색

조금 밝음 녹색

중간색(회색) 청록색

조금 어두움 파란색

어두움 남보라색

매우 어두움 보라색

검정색

흰색

매우 밝음 노란색

밝음 귤색

조금 밝음 주황색

중간색 (회색) 다홍색

조금 어두움 빨간색

어두움 자주색

매우 어두움

검정색

1.29 명도표. **1.30** 색채-명도 등가표.

것으로 사용하면서도 색상의 명도를 변화시키면 자동적으로 강도가 변한다는 사실을 언급한다. 보색을 사용하여 색상을 탁하게 하는 것은 검정색을(혹은 검정색과 흰색으로 만든 회색을) 첨가해서 탁하게 하는 것과 다르다. 보색으로 만든 회색은 색상을 갖고 있기 때문에 색상이 없는 검정색과 흰색으로 만든 회색보다 훨씬 생기가 있다.

우리는 화가의 전체적인 색채 사용 범위를 팔레트라고 부른다. 화가가 전 범위의 색채 스펙트럼을 활용하는가 혹은 전 범위의 **색조들**(맑은 색과 탁한 색들, 밝은 색과 어두운 색들)을 활용하는가의 여부에 따라, 화가의 팔레트는 광범위하거나 제한적이거나 그 사이의 어디쯤일 수 있다.

양감 양감은 대상의 물리적인 부피 및 밀도와 관련된 것이다. 소묘, 회화, 판화, 사진 같은 이차원 예술에서 부피는 그저 암시할 수 있을 뿐이다. 도판 1.38에서 페테르 파울 루벤스(1577~1640)는 회화가 이차원으로 존재한다는 사실이 드러나지 않도록 가능한 모든 방법을 동원한다. 그는 빛과 음영, 질감, 원근법(44쪽 참조)을 사용해 깊이 있는 공간과 입체적인 형상을 창조한다.

질감 질감은 그림이 거칠게 혹은 매끄럽게 보이는 것과 관련된다. 질감은 유광 사진의 광택부터 삼차원적인 **임파스토**(impasto, 팔레트 나이프로 안료를 두껍게 바르는 회화 기법)까지 다양하다. 어떤 그림의 질감은 이 두 극단 사이의 어딘가에 속할 것이다. 그림의 표면은 절대적으로 평평하지만 이미지는 삼차원의 인상을 준다는 점에서 질감은 가상적이라고 할 수 있다. 질감이라는 용어는 문자 그대로든 혹은 비유적으로든 회화예술에 적용할 수 있다.

원리들

반복 반복은 화가들이 요소들을 반복하거나 변경하는 방식을 가리키며 구성에서 중요한 역할을 한다. 반복은 리듬, 조화, 변화라는 세 부분으로 이루어진다.

리듬은 하나의 구성 안에서 요소들을 반복하는 것을 뜻한다. 그림에서 리듬은 선, 형태, 대상들을 반복하는 것이다. 피카소가 그린 〈거울 앞의 소녀〉의 마름모꼴처럼 반복되는 요소들의 크기나 중요성이 같을 때 우리는 그것들의 리듬이 '규칙적'이라고 말한다. 오스트레일리아의 원주민 화가 에르나 모트나(1938년생)가 그린 〈관목림 산불과 코로보리 춤의 꿈꾸기〉(도판 1.31)의 여러 형태처럼 반복되는 요소들의 크기나 중요성이 다를 때 그것들의 리듬은 '불규칙적'이다.

조화는 반복의 논리이다. 조화로운 관계에서는 구성요소들이 자연스럽고 편안하게 연결되어 있는 것처럼 보인다. 만약 화가가 어울리지 않거나 비논리적으로 보이는 형상, 색채 등을 사용했다면 우리는 음악용어를 사용해 그 그림에 불협화음이 있다고 이야기할 것이다. 하지만 우리는 관념과 이상에 종종 문화적 조건이나 자의적 이해가 반영되어 있다는 점을 알 필요가 있다.

변화는 음악의 주제와 변주처럼(4장 참조) 반복되는 요소들 간의 상호 관계이다. 화가는 어떻게 구성의 기본요소를 선택하며 또 어떻게 그 기본요소를 크고 작게 수정해가면서 반복적으로 사용하는가? 도판 1.23에서 피카소는 마름모꼴과 타원이라는 두 가지 기하학적 기본 형태를 반복함으로써 복합적인 그림을 창조했다. 중심에 원이 있는 마름모꼴이 거듭 반복되면서 배경을 형성한다. 피카소는 이 형태들에 여러 색채를 칠해 변화를 주었다. 이와 유사하게 소녀의 구성에서는 거울의 타원형이 몇 가지 변화와 더불어 반복된다. 원형의 모티브도 색채와 크기가 변화하면서 그림 전체에서 반복된다.

균형 균형은 예술작품에서 평형 상태가 이루어진 것이다. 작품이 균형 잡혀있는가 그렇지 않은가를 결정하는 것은 그 작품을

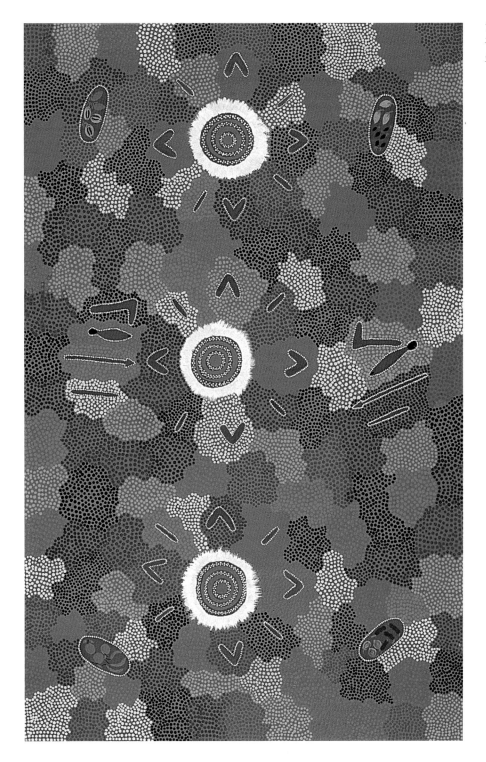

1.31 에르나 모트나, 〈관목림 산불과 코로보리 춤의 꿈꾸기〉, 1988, 캔버스에 아크릴, 122×81cm, 미국 뉴욕 오스트레일리아 갤러리.

반으로 나누고 어느 한쪽이 지배적인지 아닌지를 평가하는 것과 비슷하다. 두 부분이 동등해 보이면 그 작품은 균형 잡힌 것이다. 앞으로 살펴보겠지만 선, 형태, 색채 같은 많은 요소들이 결합해 그림의 균형에 영향을 준다. 크게 대칭적(형식적) 균형과 비대칭적(비형식적 혹은 심리적) 균형이라는 두 가지 유형의 균형이 있다.

가장 기계적으로 균형을 잡는 방법인 대칭은−특히 좌우동형 대칭은−수직축 양편의 형상, 크기, 색채 등의 균형을 맞춘다(도판 1.32 참조). 절대적 대칭을 사용한 그림들은 대체로 안정감을 준다.

때로 심리적 균형이라고 이야기하는 **비대칭적 균형**에서는 유사하지 않은 요소들을 신중하게 배열한다(도판 1.22 참조). 이 장에 소개한 그림은 모두 비대칭적이다. 특히 색채를 중심으로 균형을 잡는 방법들을 비교한다면 유용할 것이다. 색채로 종종 선과 형

1.32 닫힌 구성(프레임 안에 갇혀 있는 구성).

1.33 열린 구성(프레임 이탈을 허용하는 구성).

상의 균형을 맞춘다. 노란색 같은 몇몇 색상은 눈길을 강하게 끌기 때문에 엄청난 크기와 움직임을 상쇄하는 평형추로 이용할 수 있다.

통일성 통일성을 성취할 때 사용하는 수단은 예술작품의 주요 특성 중 하나이다. 그림의 요소들에 대한 비판적 분석은 전체 표현이 통일성을 이루는가에 대한 판단으로 이어진다.

통일성과 관련하여 혹자는 시선이 언제나 그림 안으로 향하도록 선과 형태를 사용한 닫힌 구성(도판 1.32)을 통일된 것으로, 시선이 캔버스를 벗어나거나 프레임을 빠져나갈 수 있는 열린 구성(도판 1.33)을 통일되지 않은 것으로 이야기할 것이다. 이는 사실이 아니다. 예술작품을 프레임 안에 가두는 것은 예술작품의 의미에 영향을 주는 중요한 양식상의 장치이다. 예컨대 고전적 규범을 따르는 그림은 예술작품의 자기 충족과 엄밀한 구조에 대한 관심을 보이며 대개 프레임 안에 머문다. 반(反)고전적 디자인은 시선이 프레임을 벗어나도록 만드는데, 이는 아마 외부 세계나 우주를 암시하거나 압도적인 우주 안에서의 개인의 위치를 암시할 것이다. 이 조건들과 상관없이 통일성을 이룰 수 있다.

초점 영역 그림을 처음 접할 때, 우리의 시선은 그림 곳곳을 배회하지만 가장 매력적으로 보이는 영역들에서는 잠시 멈춘다. 이러한 영역들이 초점 영역을 형성한다. 그림에 단일 초점 영역만 있을 수 있다. 이때 의식적으로 노력해야만 초점 영역이 아닌 곳에 시선을 보낼 수 있다. 아니면 무수히 많은 초점이 있을 수 있다. 이로 인해 우리의 시선은 그림 위의 한 점에서 다른 점으로 뛰어다니게 된다. 그림의 요소들은 이런 식으로 우리의 시선을 끌기 위해 경쟁한다.

화가들은 수많은 방법을 통해 초점 영역을 만들어낸다. 몇 가지 방법을 거론하면 선의 합류, 에워쌈 또는 색채를 통해 초점 영역을 만들 수 있다. 화가는 그림의 특정 지점에 이목을 집중시킬 목적으로 모든 선이 한 점에서 합류하도록 유도할 수 있다. 우리는 이것을 레오나르도 다 빈치의 〈최후의 만찬〉(도판 11.6)에서 본다. 그리고 이 그림의 어디를 보든 시각을 사로잡아 건축학적 요소, 사도의 몸짓, 혹은 사도들 중 한 사람의 눈길에 우리를 잠시 멈추게 만드는 장치들을 발견한다. 그리하여 초점이 생긴다. 하지만 이 작품의 선들은−표현된 선이든 암시된 선이든 막론하고−결국 그리스도의 얼굴에 초점을 맞추도록 우리의 시각을 이끈다. 에워쌈을 통해 초점 영역을 창조하려면 대상들로 둘러싼 중심부에 초점 대상이나 영역을 놓을 것이다. 색채에 의한 초점은 그림 안의 다른 색들보다 더 많은 주의를 끄는 색을 사용해 만든다(도판 1.34). 예컨대 밝은 노란색은 어두운 파란색보다 우리의 눈을 더욱 잘 끈다.

기타 요소들

원근법

원근법은 공간상의 관계를 표현하며, 멀리 있는 물체들이 앞쪽에 있는 물체들보다 작고 불분명하게 보이는 현상에 근거한다.

많은 유형의 원근법이 있지만 여기에서는 세 가지 원근법, 즉 선 원근법, 대기 원근법, 산점(散點) 투시를 논할 것이다. 선 원근법(도판 1.35)은 철로 위에 서 있으면 양쪽 철로가 지평선에서, 즉 소실점에서 만나는 것처럼 보이는 현상으로 특징지어진다. 간단히 말해, 선 원근법은 선분이 갈수록 짧게 보이는 규칙을 통해 이차원 예술작품에서 거리의 가상을−평행선이 먼 곳에서 만나는 듯한 가상을−낳는다.

과학적·수학적 한 점이나 르네상스 원근법으로도 이야기하는 선 원근법은 15세기 이탈리아에서 개발되었다(11장 참조). 서양문화에 속한 사람들은 원근법이라면 으레 선 원근법 체계를 생각하는

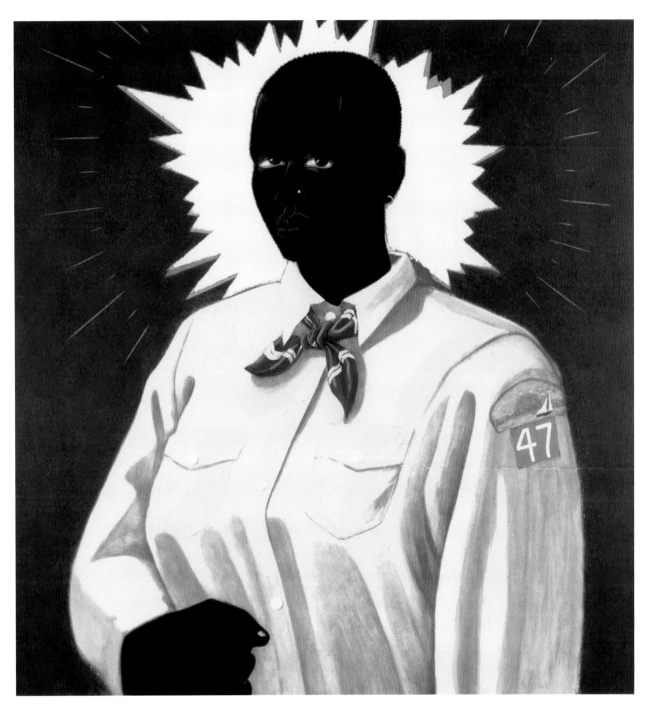

1.34 케리 제임스 마셜, 〈보이 스카우트 유년단 분대의 여성 지도자(*Den Mother*)〉, 목판에 씌운 종이에 아크릴, 104.1×101.5cm. 미국 미네소타 주 미니애폴리스 제너럴 밀스 사 소장.

데, 선 원근법이 그들에게 익숙한 시각적 코드를 대변하기 때문 이다.

대기 원근법에서는 빛과 대기를 이용해 거리를 표현한다. 예를 들어 배경의 산들은 세부를 상대적으로 상세하게 묘사하지 않아 멀리 있는 것처럼 보인다. 도판 1.36에서는 배 한 척이 수평선 멀 리에 등장한다. 우리는 그것이 멀리 있음을 안다. 그 이유는 그것 이 작기 때문이며, 더욱 중요한 이유는 그것이 불분명하기 때문 이다.

산점 투시는 특히 중국 산수화에서 나타나는데, 이는 문화와 관 례라는 부가적 요소의 영향 때문이다. 거연(巨然, 10세기)의 〈계 산난야도(溪山蘭若圖)〉(도판 1.37)는 화면이 전경(前景)과 원경 (遠景)이라는 두 가지 기본 구성 단위로 분할되어 있다. 전경부터 중앙부까지는 상세하게 묘사되어 있다. 중앙부에서 분할이 일어 난다. 그러니까 중경(中景)일 법한 곳을 비움으로써 전경과 원경

1.35 선 원근법.

을 분리한 것이다. 가까운 곳을 보여 주는 전경의 풍부한 디테일 때문에 우리는 화가가 나뭇잎, 바위, 물을 그릴 때 사용한 화법 및 기타 여러 요소에 잠시 머물러 정관하게 된다. 그런 다음 단절이 나타나며, 원경은 마치 분리된 독립체인 양 갑자기 솟은 듯 또는 매달려 있는 듯 보인다. 전경에서는 그림의 전면에서 멀어지는 듯한 공간감이 나타나지만 원경은 평면적으로 보이는데, 이는 산의 고도감을 강화하는 데 이바지한다. 그런데 이 원근법상의 분명한 전환은 자연의 작용 방식에 대한 회화적 고찰을 희생하면서까지 자연의 외관을 정확하게 그려서는 안 된다는 발상에서 기인한 것이다. 화가는 감상자에게 그림에 들어가 그림의 다양한 부분을 음미하라고 권유하지, 한 위치에서 전체 풍경을 보라고 권유하지는 않는다. 오히려 화가는 마치 감상자가 풍경 속을 산책하는 것처럼 각 부분을 보여준다. 산점 투시는 감상자에게 개인적 노님을 허락하며 또한 강력한 개인적·정신적 임팩트를 줄 수 있다.

키아로스쿠로

이탈리아어로 '빛과 그림자'를 뜻하는 키아로스쿠로(chiaroscuro)는 윤곽선을 사용하지 않고 빛과 그림자를 통해 삼차원적 형상들을 표현하는 것이다. 화가는 형상들을 조형적으로―삼차원적으로―보이게 만들기 위해 키아로스쿠로를 사용한다. 이차원의 평면에 그린 대상들을 삼차원적으로 보이게 만드는 것은 가장 밝은 부분과 그림자를 효과적으로 표현할 수 있는 화가의 능력에 달려

있다. 빛과 그림자가 없다면 모든 형상들이 이차원적으로 보일 것이다.

키아로스쿠로는 그림에 많은 특성을 부여한다. 예를 들어 제리코의 〈메두사 호의 뗏목〉(도판 1.36)처럼 화가가 빛과 그림자를 역동적이고 극적으로 처리할 때, 전반적으로 빛을 평면적이고 표면적으로 사용할 때와는 다른 특성이 그림에 나타난다. 반면 키아로스쿠로를 사용하지 않은 작품은 이차원적인 성격을 띤다.

내용

모든 예술작품은 어느 정도 사실성을 추구하지만, 내용이나 주제를 자연주의부터 양식화에 이르는 다양한 방식으로 표현한다. 여기에는 추상, 재현, 비구상, 핍진(逼眞, verisimilitude) (verisimilitude는 라틴어 verisimilitudo에서 유래한 것으로서 '개연성', '유사함 혹은 사실에 가까움'을 뜻한다) 같은 개념들이 포함된다. 아리스토텔레스는 시학에서 예술은 자연을 반영해야 하며―예컨대 매우 이상화된 표현일지라도 인식 가능한 특질들을 가져야 한다―단순히 있음직한 일보다는 개연적인 일이 더 우월하다고 주장했다. 이는 다음과 같은 의미를 갖는다. 진실 묘사를 추구할 때, 때로 우리는 현실과 닮지 않았어도 단순히 현실과 닮은 것보다 인간 실존의 밑바닥에 깔려 있는 진실을 더욱 잘 이야기해주는 이미지를 선호하여 주변의 것들을 변형할 수 있다. 그리하여 핍진이라 함은 실물과의 닮음 여부와 상관없이 수용자 자신의 경험이나 지식에 준해 수용 가능한 것 혹은 납득 가능한 것을 가리킨다. 경우에 따라 이것은 예술작품의 틀 안에서 감상자가 불신을 중단하고 비개연성을 수용하게끔 이끄는 것을 뜻하기도 한다.

감각 자극들

우리는 그림을 만지지 않으며, 따라서 그림의 거침이나 매끄러움, 차가움이나 따뜻함을 느낄 수 없다. 우리는 청각이나 후각으로 그림을 지각할 수 없으며, 그림이 특수한 방식으로 우리의 감각에 영향을 준다고 결론 내린다. 이것은 우리가 시각적 자극들에 반응하며 또한 이 시각적 자극들이 우리의 정신 안에서 촉각, 미각, 청각적 이미지로 변화함을 뜻한다.

대조

우리는 화가가 사용한 색채들이 색채 스펙트럼의 어느 쪽 끝에

회화와 인간 현실

제리코, <메두사 호의 뗏목>

테오도르 제리코(1791~1824)는 <메두사 호의 뗏목>(도판 1.36)을 통해 사회 제도 전반을 비판한다. 이 그림에서는 무능한 정부 때문에 비극으로 끝난 이야기를 들려준다. 1816년 프랑스 정부는 제대로 항해를 할 수 없는 메두사 호에 출항 허가를 내주었고 그 배는 난파되었다. 임시로 만든 뗏목에 탄 생존자들은 엄청난 고통을 견뎌야 했고, 급기야는 식인을 하는 지경에 내몰렸다. 작품을 준비하는 과정에서 제리코는 생존자들을 인터뷰하고 신문 기사를 읽었으며 심지어 단두대에서 처형당한 범죄자들의 신체와 머리를 그리기도 했다.

제리코는 고전주의와 전성기 르네상스(11장 및 12장 참조)의 영향이 가미된 낭만주의 양식으로 사건의 시련을 포착했다. 그는 견고하게 정형화한 신체, 실물과 닮은 형상, 빛과 그림자의 정밀한 변화를 표현했다. 당대의 다른 그림들이 고전주의적 경향들을 따라 이차원성과 질서를 강조했던 것과는 대조적으로 제리코는 여러 부분으로 분할되는 복합적인 구성을 이용했다. 그는 중앙에 위치한 하나의 선명한 삼각형보다는 2개의 삼각형에 기초한 디자인을 택했다. <메두사 호의 뗏목>에서 왼쪽 삼각형의 꼭짓점은 임시로 변통한 돛대이다. ─뒤로 기울어진 돛대는 절망과 죽음을 상징한다. 다른 오른쪽 삼각형의 꼭짓점은 저 멀리에 등장한 구조선을 보고 천을 흔드는 인물이다─이 인물은 희망과 삶을 상징한다. 제리코는 구조선이 될 수도 있었을 배가 지나쳐가는 순간을 포착했다. 빛과 그림자의 유희는 극적인 효과를 극대화하며, 시선은 전경의 시신들과 빈사 상태의 사람들에서 시작해 위쪽의 역동적 그룹을 향해 나아가는데, 이 그룹의 사람들은 배를 향해 천을 흔드는 인물을 부축하기 위해 마지막 힘을 짜내고 있다. 이 그림은 공포스러운 체험과 생존자들의 영웅적 행동에 대한 격한 정서적 반응으로 물결친다. 그것은 절망에 쫓기는 희망에 대한 감정이다.

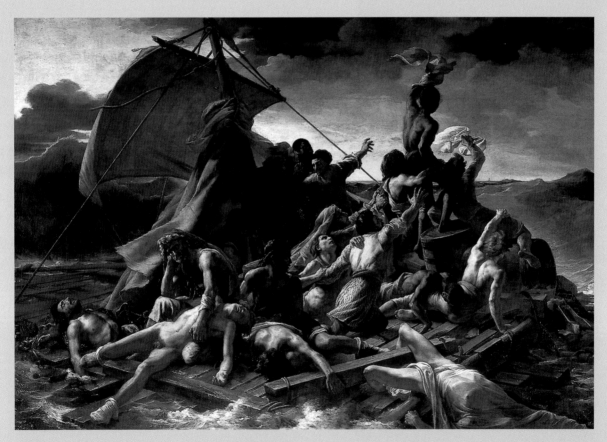

1.36 테오도르 제리코, <메두사 호의 뗏목>, 1819. 캔버스에 유채, 4.91×7.16m. 프랑스 파리 루브르 박물관.

1.37 거연, 〈계산난야도〉, 960~985년경. 비단에 먹. 85.5×
57.5cm, 미국 클리블랜드 미술관.

가까운가에 따라 '따뜻하다' 혹은 '차갑다'고 이야기한다. 우리는
빨간색, 주황색, 노란색을 따뜻한 색이라고 생각한다. 그것들은
태양의 색채들이어서 빛의 제1 원천을 상기시키며 온기를 강하
게 암시한다. 스펙트럼의 반대편에 속하는 색채들, 즉 파란색과
녹색은 그늘이나 빛과 온기의 결핍을 암시하기 때문에 차가운 색
으로 불린다. 앞으로 종종 언급할 것이지만 이러한 정신적 자극
은 물리적 토대를 갖고 있다.

색조와 색채 대비 또한 우리의 감각에 영향을 준다. 도판 0.11
에서는 뚜렷한 명도 대비가 그 작품의 거칠고 역동적인 특성들
을 만드는 데 상당한 기여를 한다. 무채색인 검정색, 흰색, 회색
의 단색조로 게르니카의 비극적 폭격에 대해 이야기한다. 거연의
산수화(도판 1.37)도 단색조로 그린 작품이지만, 이 작품은 은은
한 색조 대비, 따뜻한 색채, 부드러운 질감 때문에 덜 삭막한 느
낌을 준다.

감각에 영향을 주는 수많은 자극들은 분리 불가능하며 함께 작
용한다. 이미 우리는 키아로스쿠로의 몇몇 효과에 대해 이야기했
다. 가장 흥미로운 효과 중 하나는 키아로스쿠로를 사용해 살을
표현한 것이다. 어떤 살은 돌처럼 보이지만, 어떤 살은 부드럽고
실제 살처럼 보인다. 어떤 식의 표현이든 간에 그에 대한 반응은
촉각적이다. 우리는 만지고 싶어 하거나 혹은 그것을 만졌을 때
느낌이 어떨지 알 것 같다고 믿는다. 키아로스쿠로는 그러한 효
과들을 얻는 데 반드시 필요하다. 선명한 음영과 강한 대조는 일
군의 반응들을 낳으며, 희미한 음영과 약한 대조는 다른 일군의
반응들을 낳는다. 페테르 파울 루벤스(1577~1640)는 〈1600년 11
월 3일 마르세유 항에 상륙하는 마리 드 메디치〉(도판 1.38)에서
몸을 입체적으로 표현했다. 몸의 특성과 부드러움은 색채와 키아
로스쿠로 때문에 생긴 것이다. 가장 밝은 부분과 그림자는 강한
대조를 이루지만 그림 전체의 붉은색과 금색이 작품을 온화하게
만든다.

역동성

그림은 움직이지 않지만 운동감과 활기를 불러일으킬 수 있으며
안정적이고 견고한 느낌을 창조할 수 있다. 화가는 특정 관례적
장치들을 사용하여 이러한 감각들을 자극한다. 예컨대 수직적인
구도는 대체로 위풍당당한 느낌을 표현하고, 수평적 구도는 대개
안정적이고 차분한 느낌을 이끌어낸다. 삼각형은 구조적 특성들
때문에 여러 가지 방식으로 구도에 활용할 수 있다. 미술에서 삼
각형은 중요한 심리적 특성들을 갖는다. 밑변이 어떤 그림의 아
랫부분이 되도록 삼각형을 놓으면 분명한 견고함과 부동의 느낌

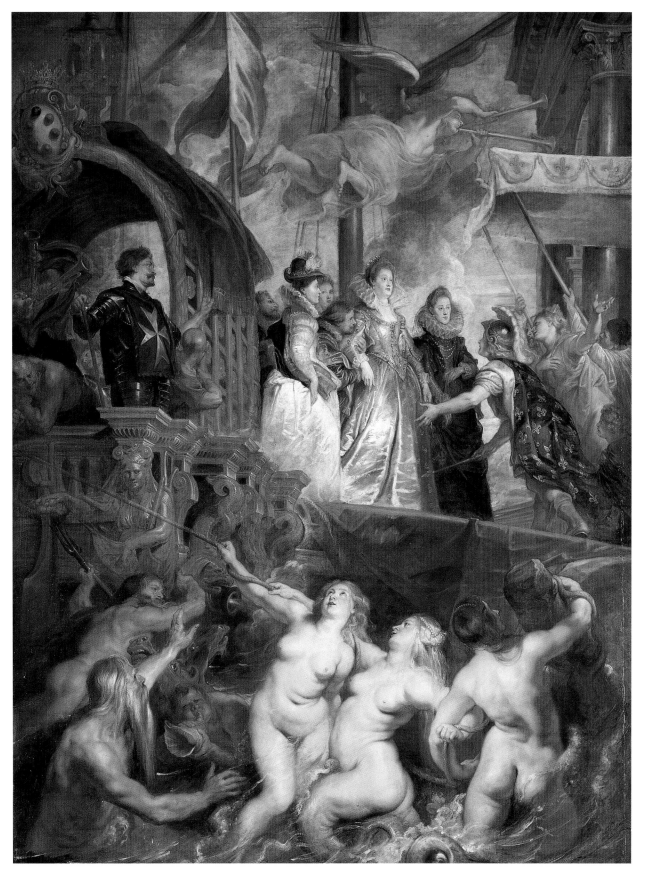

1.38 페테르 파울 루벤스, 〈1600년 11월 3일 마르세유 항에 상륙하는 마리 드 메디치〉, 1626년경, 캔버스에 유채, 3.94×2.95m, 프랑스 파리 루브르 박물관.

1.39 직립 삼각 구도.

1.40 역전된 삼각 구도.

1.41 곡선.

1.42 꺾은선.

이 생긴다(도판 1.39). 그 삼각형이 수평면에 놓인 피라미드라면 그것을 쓰러뜨리기 위해서는 엄청난 노력이 필요할 것이다. 삼각형을 뒤집어 꼭짓점으로 균형을 잡게 만들면 불안정함과 움직임의 느낌이 생긴다(도판 1.40). 이러한 기하학적 형태들이 불러일으키는 감각들이 분명하다고 해도 그러한 장치들이 단순하다거나 그들이 전달하는 내용이 제한되어 있다고 결론을 내려서는 안 된다. 예술에서의 비언어적 의사소통은 단순한 것이 아니다. 그렇지만 기본적인 구도 장치들은 우리의 반응과 지각에 영향을 미친다.

선 사용법 역시 감각 반응에 영향을 준다. 도판 1.41의 곡선은 편안한 느낌을 준다. 도판 1.42의 꺾은선은 한층 역동적이고 격렬한 느낌을 준다. 도판 1.39의 삼각형은 견고하고 안정적이지만 수평 구도보다 역동적이다. 왜냐하면 이 구도에서는 운동의 느낌을 불러일으키는 경향이 있는 강한 사선을 이용하기 때문이다. 우리는 선을 적절하게 사용해 분명한 형태들을 창조할 수도 있고 혹은 부드럽고 불분명한 이미지들을 창조할 수도 있다.

트롱프뢰유

트롱프뢰유(trompe l'oeil), 즉 '눈속임'은 우리의 감각 반응에 영향을 주는 다양한 자극들의 조합을 화가에게 제공한다. 트롱프뢰유는 그림 표면의 대상이 삼차원 공간 속에 있는 것처럼 보이게끔 그리려고 시도하는 환영주의 회화의 한 형태이다.

병치

선의 불협화나 협화를 낳는 곡선과 직선의 병치(竝置)에서도 우리는 자극을 받을 수 있다. 도판 1.43은 어울리지 않는 형상들의 병치—이는 불안정성을 낳는다—의 예이다. 이 장치를 신중하게 사용하면 매우 흥미롭고 특수한 감각 반응들을 불러일으킬 수 있다. 피카소의 〈게르니카〉(도판 0.11)를 살펴보자.

초점

화가는 우리의 신체적 주의력과 감각 반응을 통제하기 위해 하나

1.43 어울리지 않는 형상들의 병치.

의 초점이나 다수의 초점들을 이용한다. 이번 장의 어떤 작품을 택하든지 여러분은 시선이 부지불식간에 그림의 한 점에서 다른 한 점으로 옮겨가는 것을 발견할 것이다. 여러분의 주의를 끄는 부분들이 작품의 초점들이다. 작품들은 때때로 한정된 수의 강한 초점들을 가지며, 또 때때로 무한한 수의 균등한 초점들을 가진다. 예를 들어 프랑스 화가 안 발라이에 코스테(Anne Vallayer-Coster, 1744~1818)는 정물화(도판 1.44 참조)에서 가재를 제외한 거의 모든 것을 녹색 색조로 그림으로써 가재에 주의를 집중시킨다.

1.44 안 발라이에 코스테, 〈가재가 있는 정물〉, 1781. 캔버스에 유채, 70.5×89.5cm. 미국 오하이오 주 톨레도 미술관.

비판적 분석의 예

다음의 간략한 예문은 이 장에서 설명한 몇 가지 용어를 사용해 어떻게 개요를 짜고 예술작품에 대한 비판적 분석을 전개할 수 있는지를 보여준다.

여기서는 그 과정을 페테르 파울 루벤스의 〈1600년 11월 3일 마르세유 항에 상륙하는 마리 드 메디치〉(도판 1.38)를 중심으로 전개하고 있다.

개요	비판적 분석
주제와 재료	루벤스의 그림은 프랑스 앙리 4세(회색 예복을 입고 왼쪽 중앙에 서 있는 인물)의 새 왕비 마리 드 메디치가 마르세유 항에 도착하는 장면을 묘사한다. 화가는 이 장면을 캔버스에 유채로 매우 실감나게 그렸다. 사람들은 현실의 인물들처럼 보인다. 살결은 실제 살결처럼 보이고, 천들은 실제 천처럼 주름 잡혀 있으며, 가장 밝은 부분과 그림자를 만드는 조명은 단일 광원에서 나오는 것처럼 보여 작품을 현실감 있게 만든다. 하지만 실제 사건의 장면을 보다 상징적이고 은유적인 차원으로 끌어올리기 위해 현실과 대비되는 신화적 존재들을 등장시켰다.
구성 선	이 그림은 왼쪽 상단에서 오른쪽 하단으로 이어지는 분명한 대각선으로 분리된 별개의 두 부분으로 이루어진 것처럼 보이게 구성되어 있다. 색채들은 분명하게 대비된다. 이러한 대비를 통해 두드러져 보이는 것은 색채 면의 가장자리에 나타나는 선들이다. 더욱이 화가는 뚜렷한 직선과 곡선들을 병치시켜
형태	강렬한 역동성을 창조했다.
색채	루벤스가 주로 사용한 색은 흰색과 대비되는 살색, 붉은색, 금색 같은 따뜻한 색들이다. 그리고 차가운 색들과 중립적인 회색을 적절히 사용해 인물들을 두드러지게 만들었다. 이 그림의 주된 초점은 중앙에 있는 마리이다. 그녀에게 시선이 쏠리는 가장 큰 이유는 그녀를 둘러싼 구도와 시선의 방향을 지시하는 선이다. 그녀의 옷은 다른 인물들의 옷보다 훨씬 더 화려하고 자세하게 표현되어 있다. 이는 시선을 끄는 데 도움을 줄 뿐만 아니라 그녀에게 품위를 부여하기도 한다. 우리는 중심 인물을 낮은 곳에서 우러러봐야 한다. 루벤스는 비대칭적 균형을 이용한다. 선 원근법을 이용하고는 있지만, 이 그림의 깊은 공간감을 자아내는 것은 대기 원근법이다.
초점 영역들	
균형	
깊은 공간과 원근법	

사이버 연구

(목탄) 소묘 :
—조지아 오키프, 〈고둥 껍질(*The Shell*)〉
www.nga.gov/content/ngaweb/Collection/art-object-page.56659.html

선조 동판화 :
—알브레히트 뒤러, 〈지옥 열쇠를 든 천사(*Angel with the Key to the Bottomless Pit*)〉
www.nga.gov/content/ngaweb/Collection/art-object-page.142363.html

석판화 :
—로버트 인디애나(Robert Indiana), 〈사우스 벤드(*South Bend*)〉
www.nga.gov/content/ngaweb/Collection/art-object-page.56705.html

판화 제작 :
www.artcyclopedia.com/media/Printmaker.html

동판화 :
www.artcyclopedia.com/media/Engraver.html

사진 :
www.artcyclopedia.com/media/Photographer.html

주요 용어

강도 : 색채의 순도.
구성 : 예술작품에서 선, 형상, 양감, 색채 등을 배열하는 것.
대칭 : 구도의 중심축 양편에 있는 형상과 색채의 균형을 맞추는 것.
명도 : 밝은 색과 어두운 색 사이의 관계.
변화 : 반복되는 구성 요소가 서로 맺는 관계.
석판화 : 물과 기름의 불용성이라는 원리에 기초한 판화 기법. 특수한 과정으로 돌을 처리한 다음 그 돌에 묻어 있는 잉크를 종이에 옮긴다.
선 : 시각예술의 기본 구성 요소. 가는 줄 표시, 채색 면의 가장자리, 암시된 선 모두를 가리킨다.
색상 : 스펙트럼에 표기된 색채.
오목판화 : 높은 압력을 가해 금속판의 홈에 묻어있는 잉크를 종이로 옮기는 판화 기법.
원근법 : 그림에서 선, 대기 등을 이용해 거리의 가상을 만드는 것.
키아로스쿠로 : 빛과 그림자. 그림 전체의 빛과 그림자의 균형.
형상 : 구도 안에 자리 잡은 대상의 형태.

2장

조소

개요

형식과 기법의 특성

차원성 : 환조, 부조, 선형
제작 방법 : 깎기, 붙이기, 바꾸기, 만들기
구성 : 요소들, 원리들
기타 요소들 : 분절, 조소와 인간 현실 : 미켈란젤로, 〈다비드〉 인물 단평 : 미켈란젤로
　　초점 영역(강조), 일시적 미술과 환경 미술, 파운드 아트

감각 자극들

질감
온도와 시간
역동성
크기
조명과 환경

비판적 분석의 예
사이버 연구
주요 용어

형식과 기법의 특성

조소는 삼차원 예술이다. 조소는 (실제와 상관없는) 비재현적 형상부터 실물과 닮은 형상까지 다양한 형상을 취할 수 있다. 조소는 본성상 삼차원적이므로 종종 현실과 매우 가까운 묘사를 한다. 예를 들어 조소작가 듀안 핸슨(Duane Hanson, 1925~1996)은 합성수지를 사용해 인간의 형상을 지극히 자연주의적으로 묘사했다(도판 2.1). 그 작품을 가까이서 보아야 그것이 실제 사람이 아님을 확인할 수 있다.

이 절에서 우리는 조소작가들의 작품 제작 방식과 관련된 네 가지 주제, (1) 차원성, (2) 제작 방법, (3) 구성, (4) 기타 요소들에 대해 이야기할 것이다.

차원성

조소는 환조일 수도, 부조일 수도, 선형적일 수도 있다. 환조 작품들은 독립적으로 전시되며 완전히 삼차원적이다(도판 2.1과 2.2). 부조 작품들은 배면에서 돌출되어 있으며, 한 면만 볼 수 있다. 우리는 재료를 이차원적으로 이용한 조소 작품들을 선형적이라고 부른다. 조소작가가 셋 중 어떤 것을 표현 양식으로 택하는가에 따라 그가 미적인 면과 실용적인 면에서 제작할 수 있는 것이 대체로 정해진다.

환조

환조 작품들은 완전한 삼차원성을 구현하며 어느 방향에서나 볼 수 있게 만들어진다(도판 2.2). 하지만 이 점 때문에 몇몇 주제와 양식들은 환조에서 배제된다. 화가, 판화가, 사진가는 주제 및 구

도 배치의 면에서 사실상 무제한적인 선택권을 가진다. 그러나 구름, 바다, 넓게 펼쳐진 풍경 같은 주제를 다루는 환조 작품들은 조소작가들에게 문젯거리가 된다. 독립적으로 서 있는 삼차원 조소들은 조소작가들에게 설계 및 중력과 관련된 실질적 문제들에 관심을 갖게 만든다. 예컨대 조소작가들이 (만족할만한 구성의 범위 내에서) 조각이 넘어지지 않도록 하는 방법을 찾지 못하면 상부가 무거운 작품을 만들 수 없다. 많은 환조 작품을 보면 작품에 실제적 안정성을 주기 위해 작은 동물, 나뭇가지, 나무 둥치, 바위, 그 외의 장치들을 동원했음을 알게 될 것이다.

2.2 오귀스트 로댕, 〈칼레의 시민〉, 1866. 청동, 높이 2.09m. 미국 워싱턴 D.C. 스미스소니언 협회 허쉬혼 박물관과 조각 정원.

부조

부조 작품을 만드는 조소작가는 그리 많은 제약을 받지 않는다. 작품이 배면에 붙어 있기 때문에 주제를 한층 자유롭게 택할 수 있고 주제 배치나 작품 지지에 대해 걱정할 필요가 없다. 작품을 한 면에서만 볼 수 있기 때문에 부조 작가는 구름, 바다, 원근법적 풍경 등을 표현할 수 있다. 게다가 부조 작품은 삼차원적이다. 하지만 부조는 배면에서 돌출되어 있기 때문에 환조에 비해 이차원적 성격을 유지한다. 때로는 부조 작품이 프랑스 샤르트르 대성당의 남문 문설주에 있는 성인 조각(도판 10.23)처럼 완전한 환조에 가까울 수 있다. 같은 성당의 다른 조각들은 또 다른 돌출감을 보여준다(도판 10.22와 10.24). 파칼 왕의 석관 덮개(도판 2.3)나 할리카르나소스 프리즈(도판 2.4)처럼 바닥에서 조금 튀어나온 부조 조각들은 얕은 돋을새김 혹은 저부조라고 부르며, 샤르트르 대성당의 조각들처럼 최소 절반 이상 튀어나온 조각들은 높은 돋을새김 혹은 고부조라고 부른다.

선형

조소의 세 번째 범주인 선형 조소는 도판 2.5의 모빌에서 볼 수 있듯 철사나 네온관 같은 선형적 아이템들을 사용해 구조를 강조한다. 선형적인 재료들을 사용하지만 삼차원의 공간을 차지하는 예술작품들이 진정 선형적인지 아니면 환조인지를 결정하는 것은 종종 우리를 당혹스럽게 만든다. 하지만 여기서도 분석 과정 및 미적 경험과 반응이 절대적 정의보다 중요한 역할을 한다.

2.3 파칼 왕의 석관 덮개, 683, 석회암, 3.8×2.13m, 멕시코시티 고고학 박물관, 멀 그린 로버트슨(Merle Greene Robertson) 허가.

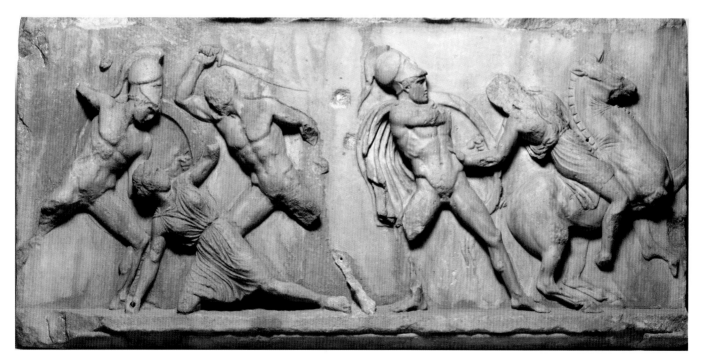

2.4 터키 할리카르나소스(현재 보드룸)에서 수집한 동쪽 프리즈, 영국 런던 대영 박물관.

2.5 알렉산더 콜더, 〈11개의 다색 소(*Eleven Polychrome*)〉, 1961. 채색 금속과 두꺼운 철사. 개인 소장. ⓒ 뉴욕 ARS과 런던 DACS, 2007.

제작 방법

조소작가는 대체로 깎기, 붙이기, 바꾸기, 만들기 같은 기법을 사용하거나 이것들을 조합하여 작품을 제작한다.

깎기

깎아서 제작한 작품들은 일반적으로 큰 나무나 돌덩어리에서 출발하며, 조각가는 이 덩어리에서 불필요한 부분들을 깎아낸다(절삭한다). 예전에는－그리고 오늘날에도 다소간 그렇지만－손에 넣을 수 있는 재료들을 가지고 작업해야 했다. 목재 조각은 산림 지역에서, 동석(凍石) 조각은 북극 지방에서, 위대한 대리석 작품은 지중해 채석장 주변 지역에서 생산되었다. 조각가의 연장이 닿기만 하면 무엇이든 조각 작품이 될 수 있다. 하지만 가장 인기 있는 재료로 증명된 것은 영속성을 기약하는 석재이다.

조각가는 세 가지 유형의 석재를 사용할 수 있다. 예컨대 화강암 같은 화성암은 덩어리가 단단하기 때문에 영속 가능성이 있다. 하지만 조각가들은 조각하기 어려운 화성암을 그다지 선호하지 않는다. 석회암 같은 **퇴적암**은 비교적 오랜 시간 보존되며, 손쉽게 조각되고 이상적인 광택을 낸다. 퇴적암에서는 아름답게 빛나고 매끄러운 표면이 나온다. 대리석을 위시한 **변성암**은 조각가에게 가장 이상적인 석재로 보인다. 변성암은 내구성이 높고, 만족

스럽게 조각할 수 있으며, 색채의 폭이 넓다. 조각가가 어떤 재료를 택하든 간에 한 가지 조건을 반드시 충족해야 한다. 목재, 석재, 혹은 비누든 조각 재료에는 금 간 곳이 없어야 한다.

조각가는 작품을 구상하고 바로 석재를 깎는 식으로 단순하게 작품 조각을 시작하지 않는다. 첫 번째 단계에서는 대개 완성작보다 작은 모형을 제작한다. 점토, 석고, 밀랍이나 여타의 재료들로 만든 모형에는 최종 산물의 세부들이 축소된 크기로 정밀하게 반영되어 있다.

모형을 확대해 실제 재료에 전사(傳寫)하면 예술가는 초벌 깎기를(미켈란젤로의 표현처럼 "재료에서 불필요한 부분을 쳐내기") 시작한다. 이 단계에서 조각가는 적절한 특수 도구를 이용해 최종 부분보다 2~3인치 정도를 남겨 놓는다. 그리고 다른 조각 도구들을 사용하여 정교한 세부 모양이 나올 때까지 조심스럽게 재료를 깎아낸다. 그 다음에는 마무리 작업을 하고 광택을 낸다.

붙이기

조소작가가 붙이기 방식을 이용할 때에는 덩어리가 큰 재료를 깎는 작업 방식과는 대조적으로 적은 양의 원료를 가지고 시작하며 부분에 부분을 덧붙여서 작품을 만든다. 붙이기 방법으로 제작한 작품들은 종종 **쌓아올린 조소(built sculpture)**라는 용어로 설명한

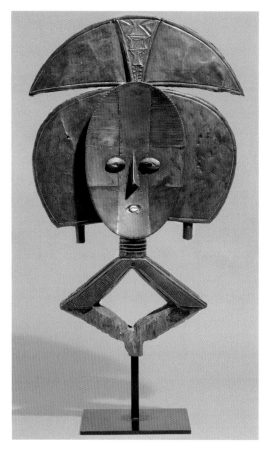

2.6 바코타 족 유골함 상. 가봉. 목재 및 놋쇠. 높이 54.6cm, 개인 소장.

다. 이 기법에서는 합성수지, 알루미늄이나 강철 같은 금속, 테라코타(점토), 에폭시 수지나 목재 같은 재료를 사용할 수 있다. 많은 경우 여러 재료를 함께 사용하기도 한다(도판 2.6). 조소작가들은 일반적으로 여러 제작 방법을 함께 적용하기도 한다. 예컨대 금속이나 합성수지를 사용해 붙이기 기법으로 만든 부분들과 석재를 깎아 만든 부분들을 결합할 수 있다.

바꾸기

주조 혹은 교체로도 불리는 바꾸기 방법에서는 재료를 가소(可塑) 상태에서, 즉 용해되어 유동적인 상태에서 고체 상태로 바꾼다. 주조 조소작품을 만드는 과정에서는 언제나 거푸집을 사용한다. 우선 작가는 원하는 조소작품과 동일한 크기의 모형을 만든다. 그런 다음 이 원상(原象, positive)에 소석고 같은 재료를 바른다. 재료가 굳은 다음 원상을 떼어내면 원상의 표면 형태가 여기에 남는다. 역상(逆象, negative)으로 불리는 이 형상은 실제 조소작품을 만들기 위한 거푸집이 된다. 용해한 유동 상태의 재료를 역상에 붓고 굳힌후 거푸집을 제거하면 조소작품이 나타난다. 원

2.7 조반니 다 볼로냐. 〈메르쿠리우스〉. 1567년경. 청동. 높이 1.75m. 이탈리아 피렌체 바르젤로 국립 박물관.

한다면 표면에 광택을 내는 작업을 할 수 있으며, 이는 작품의 최종 형태를 만드는 데 일조한다(도판 2.7).

바꾸기의 실례들 중 하나는 시르-페르뒤(cire-perdue)나 납형법(蠟型法, 밀랍 주형법)으로 불리는 오래된 기법이다(도판 2.8). 이 주조 방법에서는 밀랍 모델을 이용해 기본 주형을 만들고, 주형 안에 원하는 공간을 남기기 위해 이 모델을 녹인다. 작가는 우선 조소의 형태와 얼추 비슷한 내열 점토 '핵(core)'을 밀랍층으로 덮는데, 그 밀랍층의 두께는 최종 작품의 두께와 대략 같게 만든다.

2.8 밀랍-탈락 주조.

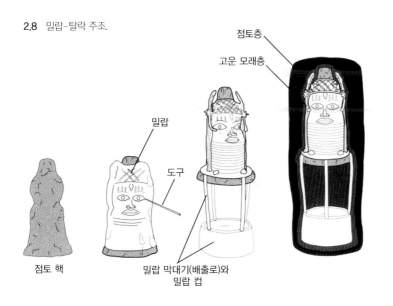
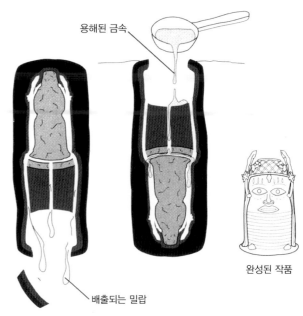

용해된 금속

점토층

고운 모래층

밀랍

도구

점토 핵

밀랍 막대기(배출로)와
밀랍 컵

배출되는 밀랍

완성된 작품

조소작가는 밀랍에 세부 형태들을 새긴다. 밀랍으로 만든 막대기와 주조 컵을 모형에 붙인 다음 전체를 두터운 점토층으로 싼다. 점토가 말랐을 때, 예술가는 주형에 열을 가하여 밀랍을 녹인다. 그런 다음 녹인 금속을 주형에 붓는다. 금속이 굳으면 점토 주형을 깨고 제거하는데, 이는 조소작품을 복제할 수 없음을 의미한다.

조소작품의 속이 비게 주조하는 일은 흔하다. 금속이 덜 들기 때문에 비용이 절감되기도 하고 온도 변화로 인한 팽창과 수축에 덜 민감해지기 때문에 작품에 금이 갈 가능성이 낮아지기도 한다. 속이 빈 조소는 당연히 더 가벼우며 따라서 수송과 취급이 한층 용이해진다.

만들기

소상술(modeling)이라고도 불리는 만들기 기법에서는 점토, 밀랍, 석고 같은 유연한 재료가 필요하며, 예술가는 손이나 도구를 능숙하게 사용하여 이 재료의 최종 형태를 잡아간다. 예를 들어 물레라고 부르는 기구 위에 꼬박(도자기 제작용으로 이긴 진흙덩이로 꼬

막이라고도 부른다)을 놓고 물레를 돌리면(도판 2.9) 우아한 항아리(도판 2.10)가 만들어진다.

구성

조소작품을 구성할 때 이차원 예술과 동일한 요소와 원리들을 – 선, 형상, 색채, 양감, 질감, 반복, 균형, 통일성, 초점 영역 같은 것들을 – 고려한다. 하지만 조소작가들은 삼차원 작업을 하기 때문에 화가들과는 매우 다른 방식으로 그것들을 활용한다.

2.10 마리아 몬토야 마르티네즈(Maria Montoya Martinez)와 줄리안 마르티네즈(Julian Martinez), 항아리, 1939년경. 흑자(黑磁). 28.2×33cm. 미국 워싱턴 D.C. 국립 여성 예술가 박물관.

2.9 물레로 도기를 만드는 과정.

2.11 그리스 아테네 파르테논 신전 동쪽 박공 일부, 기원전 438~432년경. 좌측에서 우측으로 : 페르세포네, 데메테르, 이시스, 헤스티아, 디오네, 아프로디테('앉아 있는 세 여신'). 대리석. 등신대(等身大) 이상. 영국 런던 대영 박물관.

요소들

회화와 달리 조소는 문자 그대로 **질량**을 갖는다. 조소는 삼차원 공간을 차지하며 조소 재료들은 밀도를 갖는다. 그림 속의 양감은 상대적인 양감으로 생각할 수 있다. 그림 속 형상들의 양감은 주로 같은 그림의 다른 형상들과의 관계에 의해 정해진다. 반면 조소에서 질량은 문자 그대로의 것이며 실제 부피와 밀도로 이루어진다. 따라서 높이 6m, 가로 2.5m, 세로 3m인 조소작품을 발사 나무로 만들면 그것의 질량은 높이 3m, 가로 1.25m, 세로 1m인 납 조소의 질량보다 작게 보일 것이다. 공간과 밀도 모두를 고려해야 하는 것이다. 예술가는 한 작품의 재료를 다른 재료처럼 보이게 위장할 수 있다. 이번 장 끝 부분에서 우리는 이 경우에 어떤 일이 일어나는지를 논할 것이다.

선과 형상은 긴밀하게 연관되어 있다(1장 참조). 회화에서는 선과 형상을 분리하는 데 다소간 어려움을 겪는다. 왜냐하면 이차원 예술에서는 선을 사용해 형상을 설정하기 때문이다. 회화에서 선은 구성 도구다. 하지만 조소에서 우리의 관심을 끄는 것은 형상이며, 조소에서 선을 논한다면 선이 어떻게 형상에서 드러나는가를 논하기 위함이다.

그림에서는 선과 색채를 통해 초점을 형성하며 우리의 시선을 한 점에서 다른 한 점으로 이끈다. 이와 마찬가지로 파르테논 신전의 조각들(도판 2.12) 같은 조소들도 우리의 시선을 한 점에서 다른 한 점으로 이끈다. 어떤 작품에서는 시선이 작품을 벗어나 공간으로 나아간다. 이러한 조소들은 프레임을 벗어나는 그림의 구도와 같은 종류의 **열린** 형상을 갖고 있다. 반면 시선이 계속 작품으로 되돌아갈 때, 우리는 그 작품의 형상이 닫혔다고 이야기한다. 도판 2.12의 선을 눈으로 따라가 보면 눈이 끊임없이 다시 작품으로 되돌아간다는 사실을 발견하게 될 것이다. 회화의 닫힌 구성과 음악의 닫힌 형식(이에 대해서는 4장에서 이야기할 것이다)이 이와 유사하다.

어떤 조소에는 구멍이 있다. 우리는 조소에 있는 그러한 구멍 일체를 비어있는 공간(negative space)이라고 부르며, 그것이 전체 작품 구성에서 어떤 역할을 하는지 논할 수 있다. 어떤 작품에서는 비어있는 공간이 중요하지 않지만 어떤 작품에서는 중요하다. 우리는 어떤 비어있는 공간이 어떤 식으로 작품 전반에 도움이 되는지를 규정해야 한다.

조소에서는 색채가 특별히 중요하지 않은 것으로 보일지도 모른다. 흔히 고대의 조소는 백색을 띠며, 현대의 조소는 자연의 나무나 녹슨 철의 색깔을 띤다고 생각한다. 하지만 색채는 화가에게 중요한 만큼 조소작가에게도 중요하다. 어떤 경우에는 재료의 색채 때문에 재료를 선택하고, 어떤 경우에는 테라코타 같은 재료로 만든 조소에 색을 칠한다. 듀안 핸슨의 조소작품(도판 2.1)은 색채 때문에 실물처럼 보인다. 그것은 실물과 무척 닮아서 누구라도 자칫 실제 사람으로 혼동할 수 있다. 마지막으로 산화나 풍화 과정을 거쳐 자연스럽게 최종 색채가 만들어지도록 재료를 택하거나 처리할 수도 있다.

표면의 거침이나 매끄러움을 뜻하는 질감은 조소의 실질적인 특징이다. 실제로 우리는 촉각을 통해 질감을 지각할 수 있다. 조소작품을 만지지 않더라도 우리는 질감을 지각하고 그에 반응한다. 우리는 질감을 실제로 느낄 수도 있고 연상할 수도 있다. 조소작가들은 원하는 질감을 얻기 위해 갖은 노력을 다한다. 실제로 조소작가들의 기술 숙련도는 작품의 표면을 다듬는 최종 단계에서 상당 부분 드러난다. 우리는 감각 자극들에 대해 이야기하

면서 질감에 대해 더욱 충분히 검토할 것이다. 미국의 흑인 조각가 엘리자베스 캐틀릿(Elizabeth Catlett, 1915년생)은 검은 멕시코산 대리석으로 〈노래하는 머리(*Singing Head*)〉(도판 2.12)를 제작했다. 윤기 있고 매끄러운 표면에서 빛이 반사되는데 각 부분의 반사율은 상이하다. 그리하여 우리는 복합적인 빛의 반사를 경험하게 된다. 작품의 전체적인 인상은 부드럽게 휘어진 선에 의해 결정된다.

2.12 엘리자베스 캐틀릿, 〈노래하는 머리〉, 멕시코산 흑대리석, 40.7×24.2×30.5cm. 워싱턴 D.C. 미국 예술 박물관. ⓒ 엘리자베스 캐틀릿 소장/뉴욕 주, 뉴욕. VAGA 인가.

원리들

비율은 각 부분의 크기가 맺고 있는 관계다. 우리는 선천적으로 보이는 균형 감각뿐만 아니라 비율 감각 또한 갖고 있다. 우리는 비율 감각을 통해 조소의 각 부분이 다른 부분들과 적절한 관계를 맺고 있는지 알 수 있다. 예술사를 공부하는 학생이라면 누구라도 비율이—혹은 이상적인 관계가—문명이나 문화마다 다르다고 이야기할 것이다. 예컨대 신체 자체의 비율은 비교적 일정했을

것이다. 하지만 조소작가들이 수 세기 동안 신체를 묘사하는 동안 신체의 비율은 큰 변화를 겪었다. 미켈란젤로의 〈다비드〉(도판 2.13)와 샤르트르 대성당의 성인들(도판 10.22와 10.23)이 보여주는 비율의 차이를 연구해 보자. 두 조각 모두 인간의 형상을 묘사하지만 각기 다른 비율을 적용하고 있다. 비율의 차이는 예술가가 이야기하고자 하는 내용을 전달하는 데 이바지한다.

리듬, 조화, 변화는 회화에서와 마찬가지로 조소에서도 반복의 구성 요소이다. 그렇지만 예술가가 조소에서 이 요소들을 적용한 방식을 규정하려면 더욱 꼼꼼해야 한다. 왜냐하면 이 요소들이 더 미묘하게 나타날 수 있기 때문이다. 조소작품을 선과 형상이라는 구성요소로 환원하려면, 우선 (음악의 리듬과 같은) 규칙적이거나 불규칙적인 리듬 유형이 어떻게 나타나는지를 살펴봐야 한다. 예컨대 도판 2.4에서는 시선이 한 인물상에서 다른 인물상으로, 한 인물상의 다리에서 다른 인물상의 다리로 이동할 때 규칙적인 리듬 패턴이 공간에 나타난다. 우리는 구성요소들이 조화를 이루는지 아닌지에 대해서도 판단할 수 있다. 예를 들어 도판 2.4를 다시 보면, 역동적인 느낌은 사람들의 자세와 배치에서 나타나는 분명한 삼각형과 신체의 유기적인 선을 병치시켜 만든 부조화에서 기인한다. 반면 도판 2.12에서는 곡선들의 통일성이 우리에게 일련의 조화로운 관계들을 제공한다. 마지막으로 우리는 주제가 되는 선과 형상이 어떤 식으로 변화하면서 나타나는지를 알 수 있다. 방금 언급했듯이 도판 2.4에서는 삼각형이 반복된다.

기타 요소들

분절

하나의 요소에서 다음 요소로 시선을 돌리는 방식을 아는 것 또한 조소 감상에서 중요하다. 우리는 그처럼 시선을 이동시키는 방식을 분절(articulation)이라고 칭한다. 이는 조소, 회화, 사진 및 여타의 예술 모두에 적용된다. 예술 외부로 눈을 돌려 하나의 예로 인간의 언어를 생각해 보자. 개개의 문장, 구, 단어를 구성하는 것은 자음에 의해 분절된(혹은 함께 연결된) 모음들이다. 누군가가 말을 할 때 발음을 분절하기 때문에 우리는 그의 이야기를 이해할 수 있다. 다음의 모음 5개를 차례차례 발음해 보자. 어-어-아-오-아. 아직 문장으로 이야기하지 않았다. 이 모음을 자음으로 분절하면 의미가 생긴다. "어서 가 보자." 예술작품의 성격은 예술가가 어떤 식으로 부분을 반복하고 변화, 조화, 연관시키는지에 의해 그리고 한 부분에서 다른 부분으로의 움직임을 어떤 식으로 분절하는지에 의해, 다시 말해 예술가가 어디에서 어떻게

조소와 인간 현실
미켈란젤로, 〈다비드〉

기단까지 합하면 높이가 약 5.5m인 미켈란젤로(1475~1564)의 〈다비드〉(도판 2.13)에서는 외경을 일으키는 특징들을 즐겨 창조했던 미켈란젤로 특유의 성향인 압도적인 박력(terribilità)이 드러난다. 이 전라의 투사는 신체가 영혼의 감옥에 불과한 것으로 보일 정도로 신체 안에 갇힌 에너지를 발산하고 있다. 상체는 하체와 반대 방향으로 움직인다. 감상자의 시선이 오른쪽 팔과 다리를 따라 아래로 내려간 다음 왼쪽 팔을 따라 위로 올라가면서 시선의 움직임을 추동하는 섬세한 추진력과 역추진력이 드러난다.

팽팽한 근육, 과장된 흉곽, 굵은 머리칼, 치켜뜬 눈, 찌푸린 눈썹 같은 부분들은 멀리서 감상하도록 만든 것이다. 이 조각은 원래 피렌체 성당의 부벽에 전시하려고 했던 것인데, 피렌체 시의 지도자들이 그렇게 높은 곳에 전시하기에는 이 작품이 너무나 훌륭하다고 생각하여 대신 베키오 궁전 앞에 전시한 것이다.

이 작품의 정치적 상징성은 처음부터 인정받았다. 〈다비드〉는 용맹한 피렌체 공국을 상징한다. 그것은 총체적 인간성을 상징하기도 하며, 새로운 초인적 힘, 미, 장엄함으로까지 승격되었다. 이 '의기양양한 전라상'에는 인간 신체의 신성에 대한 미켈란젤로의 믿음이 반영되어 있다. 하지만 이 작품은 두 달 동안 대중에게 공개하지 않았으며, 허리에 28개의 구리 나뭇잎이 달린 청동 허리띠를 두른 다음 세상에 내놓았다.

로마에서 유심히 살펴보았던 헬레니즘 조각(215쪽 참조)에 영감을 받아, 미켈란젤로는 감정으로 충만한 영웅적 이상을 찾아나섰다. 헬레니즘 작품의 크기, 근육 조직, 감정, 아찔한 아름다움과 힘은 미켈란젤로 양식의 일부가 되었다. 그러나 '정신의 고통을 신체의 움직임으로 표현'(도판 10.9의 라오콘 참조)하려고 한 헬레니즘의 접근 방식과는 대조적으로 〈다비드〉는 절제된 상태로 있으며, 미켈란젤로를 유명하게 만든 비범한 정적인 동작을 보여준다.

2.13 미켈란젤로, 〈다비드〉, 1501~1504. 대리석, 높이 4.08m, 이탈리아 피렌체 아카데미아 미술관.

인물 단평
미켈란젤로

조각가, 화가, 건축가인 미켈란젤로는 위대한 시대가 배출한 예술가들 중에서도 가장 위대한 예술가일 것이다. 그는 레오나르도 다 빈치, 라파엘로와 함께 창조적 활동의 시대인 이탈리아 르네상스기에 살았다. 그는 그 두 예술가를 알았고 그들과 경쟁했다. 미켈란젤로는 예술 분야를 선도하며 그 시대의 위대한 업적을 이루었다. 그는 비상한 집중력을 발휘했다. 종종 작은 빵 한 조각만 먹고 일했고, 완성하지 못한 그림이나 조각 옆의 바닥, 간이침대에서 잠을 잤으며, 작품을 완성할 때까지 거의 옷을 갈아입지 않았다.

미켈란젤로가 태어난 이탈리아의 작은 마을 카프레제는 피렌체 공국 근교에 있었다. 그는 피렌체에서 학교를 다녔지만 공부가 아닌 예술에 마음을 빼앗겼다. 심지어 아이일 때에도 넋을 잃고 화가나 조각가의 작업을 지켜보았다.

미켈란젤로는 어린 시절에 로렌초 데 메디치(Lorenzo de' Medici, 위대한 로렌초)의 후원을 받은 이후 메디치 궁에서 살았다. 어느 날 로렌초 데 메디치는 대리석으로 판의 머리를 조각하는 미켈란젤로를 보았다. 그 조각이 너무 마음에 든 그는 어린 미켈란젤로를 자신의 궁으로 데려가 함께 살면서 아들처럼 대했다. 1492년 로렌초 데 메디치가 사망하자 피렌체는 하룻밤 사이에 변했다. 도미니크회 수도사였던 사보나롤라가 마법적인 설교로 사람들을 사로잡아 권력을 잡았다. 미켈란젤로는 그의 영향력을 두려워했다. 게다가 작품 의뢰도 들어오지 않아서 그는 피렌체를 떠나기로 결심했다.

1496년 미켈란젤로는 처음 로마를 여행했다. 로마에서 그는 죽은 그리스도를 무릎 위에 올려놓은 성모 마리아 대리석 조각을 의뢰받았다. 〈피에타〉로 알려진 이 훌륭한 조각은 그에게 세계적인 명성을 안겨주었다.

미켈란젤로의 이름이 새겨진 극소수의 작품 중 하나인 이 조각은 현재 바티칸 성 베드로 대성당에 있다.

그는 26살에 피렌체로 돌아왔다. 이미 다른 조각가가 손댔던 5.5m 높이의 대리석 덩어리가 그에게 주어졌다. 그 대리석 덩어리는 거의 못 쓰게 된 상태였지만, 미켈란젤로는 2년 넘게 그것에 공을 들였다. 이전 조각가의 작업 때문에 생긴 난점들에도 불구하고 그는 거대한 대리석 덩어리로 젊고 용맹한 〈다비드〉(도판 2.13)를 조각해냈다.

1508년과 1512년 사이에 미켈란젤로는 로마의 시스티나 예배당 천장에 천지창조에 대한 프레스코화들을 그렸다(도판 11.7과 11.8). 이 프레스코화들에는 수백의 위대한 인물들이 등장한다.

하지만 미켈란젤로는 비단 회화와 조각에서만 천재성을 보이지 않았다. 피렌체가 공격을 받을 위험에 처했을 때, 그는 피렌체 요새 공사를 감독했다. 뛰어난 시인이기도 한 그는 수많은 소네트를 지었다(도판 5.1과 11장 참조). 말년에는 바티칸 성 베드로 대성당의 돔을 설계했다. 이것은 이탈리아 르네상스기의 가장 뛰어난 건축적 성과로 평가된다. 미켈란젤로는 당대의 많은 지도자들과 함께 일했다. 그는 1564년 89세를 일기로 사망했으며 피렌체의 산타 크로체 성당에 안장되었다.

미켈란젤로와 관련된 더 많은 정보를 www.wga.hu/frames-e.html?/bio/m/michelan/biograph.html에서 찾아보자.

게 한 부분을 끝내고 다른 부분을 시작하는지에 의해 좌우된다.

초점 영역(강조)

조소작가는 화가나 다른 시각예술 작가와 마찬가지로 감상자의 시선을 중요한 부분으로 유도해야 한다. 뿐만 아니라 작품 곳곳으로 시선을 옮기게도 해야 한다. 그러나 조소작가는 삼차원을 다루며ㅡ물론 작품이 360도 모든 방향에서 메시지를 전달하고 있기는 하나ㅡ감상자가 어느 방향에서 작품 감상을 시작할 것인지를 거의 통제할 수 없기 때문에 작업이 더욱 복잡하다.

선들의 수렴, 에워쌈, 색채 같은 장치들은 회화에서와 마찬가지로 조소에서도 작동한다. 예를 들어 도판 2.12의 에워싸는 선은 우리가 어떤 식으로 작품을 살펴보든 간에 결국 눈을ㅡ여기서 눈은 영혼의 거울을 의미할 것이다ㅡ암시하는 영역에 초점을 맞추도록 유도한다.

움직임 혹은 운동감을 야기하는 또 다른 장치를 사용할 수도 있다. 조소작가는 움직이는 대상들을 설치할 수 있다. 그러한 대상은 바로 그 작품의 초점이 된다. 도판 2.5의 모빌은 미풍에 돌면서 순간순간 초점 패턴이 변하는 모습을 보여준다.

일시적 미술과 환경 미술

매우 다양한 형태로 구현되는 일시적 미술(Ephemeral Art)에는 개념 미술가들(conceptualists)의 작품도 포함된다. 이들은 예술이 변화, 혼돈과 변이, 급격한 불연속 및 가변성과 관련된 활동이라고 주장한다. 일시적 미술은 잠정적인 것으로 기획된다. 다시 말해 일시적 미술 작품은 작가의 뜻을 전달한 후 사라진다. 로버트 스미스슨(Robert Smithson, 1938~1973)이 유타 주 대염호(大鹽湖)에 만든 〈나선형 방파제(Spiral Jetty)〉의 역동적이며 극적인 광경은 환경 미술의 예로서 많은 개념을 제시한다. 방파제는 나선형으로 만들었는데, 이 나선형은 대염호와 태평양을 연결하는 지하수 물길이 이따금 호수 표면에 거대한 소용돌이를 일으킨다고 생각했던 초기 모르몬교의 믿음을 대변한다. 방파제 때문에 주변의 수질과 수색(水色)이 바뀌기도 한다. 스미스슨은 이 작품이 환경적이면서 일시적인 것이 되도록 계획했다. 그는 바람과 물의 힘이 이 작품을 완전히 파괴하지는 않더라도 변형시킬 것임을 알고 있었다. 그리고 실제로 최근에 홍수가 방파제를 집어삼켰다.

2.14 로버트 스미스슨, 〈나선형의 방파제〉, 미국 유타주 대염호, 1969~1970. 검은 돌, 소금 결정, 흙, 적조(赤潮), 지름 48.76m, 소용돌이 길이 457m, 폭 4.6m. 미국 뉴욕 제임스 코핸(James Cohan) 갤러리 허가.

파운드 아트

이 범주의 조소는 바로 그 이름이 가리키는 바와 같다. 인간의 손으로 형태를 다듬었든 다듬지 않았든 간에 자연 사물이 심미적 반응을 불러일으키는 특성들을 띠는 것은 매우 흔한 일이다. 그러한 자연 사물들은 예술의 오브제가 된다. 그 이유는 예술가가 그것들을 조합했기 때문이 아니라(물론 예술가는 발견한 오브제들을 조합해 작품을 창조할 수도 있다) 원래 환경에서 그것들을 가져와 우리에게 미적 소통의 수단으로 제시하려고 했기 때문이다. 다시 말해 '예술가'는 그 대상이 무언가 미적인 진술을 한다고 규정한 것이다. 그리고 그것은 미적 소통의 맥락 속에서 전시된다.

그러나 이 범주의 예술은 숙련 과정을 배제하기 때문에 혹자는 그에 대한 우려를 표하기도 한다. 흥미롭게 생긴 부목(浮木)이나 암석 같은 대상들이 예술작품이라는 지위를 부당하게 얻은 것일 수도 있다. 그럼에도 '발견한(found)' 사물을 어떤 식으로 고쳐서 예술작품을 생산한다면 그 생산 과정은 앞서 언급한 방법들 중 하나에 해당할 것이며, 그 산물은 온전한 의미에서 예술작품이라 칭할 수 있을 것이다.

감각 자극들

질감

우리는 조소작품을 만지고 그 거칠음이나 매끄러움, 차가움이나 따뜻함을 느낄 수 있다. 미술관 규정들 때문에 대개 작품을 만져 볼 수는 없지만, 표면의 질감을 눈으로 볼 수 있으며 그 질감의 이미지를 상상의 촉감으로 전환할 수 있다. 질감은 다른 예술보다 조소에 대한 반응에서 더 큰 역할을 한다.

온도와 시간

회화, 사진, 판화와 마찬가지로 조소 또한 색채의 일반적인 느낌을 이용해 우리의 반응을 일으킨다. 빨간색, 주황색, 노란색은 따뜻한 느낌을, 파란색, 녹색은 차가운 느낌을 준다. 조소의 색채는 재료에 의해 결정되거나 혹은 작가가 재료에 칠한 물감의 색에 의해 결정된다. 아니면 앞서 지적했듯 바람, 물, 태양 등의 자연 작용이 오랜 시간에 걸쳐 작품에 색을 입힐 수도 있다.

2.15 〈게로 십자가〉, 독일 쾰른 대성당, 975~1000년경. 목재. 높이 1.87m.

예컨대 풍화 작용은 매우 흥미로운 패턴들을 만들며, 조소에 공간과 관련된 속성뿐만 아니라 시간과 관련된 속성 또한 부여한다. 왜냐하면 자연이 경이로운 일을 하는 동안 작품이 변하기 때문이다. 만든 지 얼마 되지 않은 구리 작품은 5년, 10년, 20년 뒤의 것과 다른 작품, 다른 자극들의 집합체일 것이다. 이것은 전혀 우연한 일이 아니다. 예술가는 풍화 작용이 작품에 어떤 영향을 미칠지 알기 때문에 구리를 택한 것이다. 물론 풍화 작용의 정확한 성격에 대해, 혹은 미래의 어떤 시기에 작품이 어떤 색상을 띨지에 대해서는 정확하게 예측할 수 없다. 하지만 그러한 예측 불가능성은 중요하지 않다.

조소작품에 새겨진 시간의 효과가 우리의 반응을 일으킬 수 있

다. 고대의 작품들은 엄청난 매력과 특색을 띤다. 도판 2.15의 목재 아이콘은 표면에 새겨진 시간의 효과 때문에 특별한 감정을 불러일으킨다.

역동성

선, 형상, 병치를 통해 조소작품의 역동성을 만들 수 있다. 조소는 삼차원성 때문에 활기가 증대되는 경향이 있다. 게다가 작품 주위를 돌면서 역동적인 느낌을 경험한다. 작품이 아니라 우리가 움직이는 것이기는 하지만 말이다. 도판 2.16의 조각이 보여주듯 우리는 작품 자체에서 역동성을 지각하고 그에 반응한다. 나가사

2.16 기타무라 세이보(北村西望), 〈평화 기념상〉, 1955. 높이 10m. 일본 나가사키.

키 평화 공원에 있는 〈평화 기념상〉은 1945년 일본 나가사키에 원자폭탄이 투하된 사건을 기념한다. 이 조각은 근육질 남성이 한 팔은 하늘을 향해 뻗고 한 다리는 구부리고 앉아 있는 자세를 통해 역동성을 획득한다.

크기

조소작품의 질량 때문에―다시 말해, 조소작품이 우리 주변의 공간을 차지하고 밀도를 갖기 때문에―우리는 작품의 무게와 크기에 반응한다. 이스터 섬에 있는 거대한 모아이 석상들(도판 2.17)은 무겁고 견고한 느낌을 주는 질량과 비율을 갖고 있다.

과장된 크기와 해부학적 형태는 상징적 효과를 낳는다. 이것을 콘스탄티누스 대제를 거인처럼 표현한 어마어마한 두상(도판 10.12)―머리의 높이가 2.4m를 넘는다―에서도 확인할 수 있다. 이 두상에서는 표현력이 풍부한 사실주의가 분명히 나타나지만 이는 어색한 비율 때문에 상쇄된다. 이 작품은 콘스탄티누스 대제의 실제 모습을 묘사한 것이 아니며, 콘스탄티누스 대제와 그의 황권에 대한 예술가의 시각을 표현한 것이다.

이 장의 초반에서 우리는 예술가가 작품의 재료를 위장할 수 있다고 이야기했다. 피부처럼 보이도록 윤을 낸 대리석이나 천처럼 보이도록 윤을 낸 나무는 조소의 질량이 달라 보이게 만들 수 있으며 질량에 대한 우리의 반응에 중요한 영향을 미칠 수 있다.

우리는 재료를 위장하는 목적도 고려해야 한다. 예컨대 조소의 세부 묘사가 형태 디자인과 관련되어 있는가, 아니면 가능한 한 실물과 유사하게 묘사하려는 욕구와 관련되어 있는가? 〈칼레의 시민〉(도판 2.2)과 샤르트르 대성당의 성인상(도판 10.23)에 표현되어 있는 옷감을 검토해 보자. 두 경우 모두 조소작가는 재료를 천처럼 보이게 위장한다. 도판 2.2에서 옷감은 현실적으로 섬세하게 표현되어 있다. 주름진 옷감에 나타나는 섬세한 선을 묘사해 실제 옷감 같은 느낌을 준다. 그러나 도판 10.46에서 조각가는 옷감을 다른 방식으로 표현한다. 이 작품에서는 옷감이 주름지는 방식을 묘사하지 않고 오히려 옷감의 주름을 장식으로 이용한다.

2.17 모아이 석상. 칠레 이스터 섬(라파 누이) 중턱. 1000년경. 연성 화산암. 높이 3∼12m.

실제 옷감은 조각가가 묘사한 것처럼 주름지지 않는다. 아마 조각가는 옷감이 주름지는 방식에 개의치 않았을 것이다. 이 작품의 주된 관심은 장식에 있다. 다시 말해 작품의 리듬을 강조하기 위해 옷감의 주름처럼 보이는 선을 사용한 것이다. 관심을 조소의 재료 자체로 돌리기 위해 사실성을 강조하지 않을 때, 우리는 그 조소가 **글리프틱**(glyptic)하다고 이야기한다. 글리프틱한 조소는 작품의 재료를 강조하며 그 재료의 기본적인 기하학적 특성들을 유지한다.

조명과 환경

조소에 대한 우리의 감각 반응에 영향을 미치는 마지막 요소는 조명과 환경이다. 이 요소는 번번이 간과되며 또한 예술가가 개인적으로 작품 전시를 감독하지 않는 이상 통제할 수 없는 것이다. 빛은 삼차원 대상의 지각에서 중요한 역할을 하며 따라서 그 대상에 대한 우리의 반응에 영향을 준다(6장 참조). 삼차원 작품

을 비추는 광원의 방향과 수에 따라 작품의 전체적인 구성이 바뀔 수 있다. 조명 방식은 실내외를 막론하고 작품의 전시에 전반적으로 영향을 준다. 실내 조명이 고르게 비출 때에는 외부의 영향을 받지 않고 조소작품의 모든 측면을 볼 수 있다. 그러나 작품을 어두운 공간에 놓고 특정 방향에서 스포트라이트를 비추면 그 작품은 훨씬 극적인 특성을 띠게 되며 따라서 우리의 반응에도 영향을 준다.

작품을 어디에 어떻게 전시하는가도 우리의 반응에 영향을 준다. 같은 작품이더라도, 예컨대 그것을 세심하게 설계한 환경에 배치해 다른 시각적 자극들이 우리의 시야를 방해하지 않는 경우와 부산한 공원 한복판에 다른 작품들과 함께 전시한 경우에는, 각기 다른 반응을 일으킬 것이다.

워싱턴 D.C.에 있는 마야 린(Maya Lin, 1959년생)의 〈베트남전 참전용사 기념비〉(도판 2.18)는 몇몇 미국인들에게 엄청난 정서적·감각적 반응을 일으키는 작품이다. 이름을 새긴 V자형 벽은 실외의 공공장소에 자리잡고 있는데, 베트남전의 경과를 상징

2.18 마야 린, 〈베트남전 참전용사 기념비〉, 1982, 흑색 화강암, 길이 150.4m, 미국 워싱턴 D.C. 산책로.

하기도 한다. 이 작품의 한 면은 지표에서 시작하여 점점 아래로 꺼지다가 V자의 꼭짓점에서 최저점에 이르는데 이것은 베트남전으로 인해 점점 기우는 미국을 암시한다. 다른 한 면은 최저점에서 지표를 향해 다시 올라가는데 이것은 이후 수년 동안 진행되었던 점진적인 치유 과정을 암시한다. 그 형태를 통해 잊고 싶은 기억을 자극하는 이 기념비는 매끄럽게 갈아 반짝이는 흑색 화강암으로 제작되었으며 오로지 직선과 분명한 각으로만 구성되어 있다. 이 작품의 딱딱함을 완화하는 유일한 요소는 벽에 새긴 총 58,000명의 남녀 전사자들의 이름이다. 감상자들은 그 이름들을 보며 자신의 이미지가 검은 벽 위에 비치는 것을 발견하는데, 이는 조소작품과의 일체감뿐만 아니라 기리는 전사자들과의 일체감 또한 낳는다.

비판적 분석의 예

다음의 간략한 예문은 이 장에서 설명한 몇 가지 용어를 사용해 어떻게 개요를 짜고 예술작품
에 대한 비판적 분석을 전개할 수 있는지를 보여준다.

여기서는 그 과정을 미켈란젤로의 조각 〈다비드〉(도판 2.13)를 중심으로 전개하고 있다.

개요	비판적 분석
차원성 　환조	미켈란젤로의 〈다비드〉는 높이가 5.5m인 환조 작품이다. 실제 인간보다 훨씬 큰 이 작품의 규모는 웅장한 느낌을 자아내는 데 일조한다.
제작 방법 　깎기 　질감	미켈란젤로는 깎기 방법을 사용해 변성암인 대리석으로 이 작품을 조각했다. 대리석은 곱게 윤을 내마무리하고 섬세하게 세부 형태를 표현할 수 있는 재료다. 그 결과 이 석재 조각은 매끄러운 피부의 질감을―팽팽하게 긴장되어 있지만 유연한 근육을 감싼 실제 피부의 느낌을―얻게 되었다. 모든 부분을 섬세하고 매끄럽게 조각해 살아있는 것처럼 보인다.
규모 　질량 　선	이 작품은 크기 때문에 실제 인간 크기의 작품에 비해 엄청난 질량을 갖게 되었다. 이는 감상자의 경외감을 자아내기도 한다. 미켈란젤로의 선 사용법은 일군의 복합적인 자극들을 제공하는데, 예컨대 이 작품이 자족적이면서도 동시에 자신의 공간을 탈출하고 싶어 하는 것으로 보이게 만든다. 다비드는 어깨에 걸친 끈을 손으로 쥐고 있는데, 아래를 향한 그의 눈길 때문에 감상자는 그 손으로 시선을 보내게 된다. 그런 다음 감상자의 시선은 팔을 따라 내려가다가, 조각이 점유한 공간으로 되돌아갈지 아니면 그 공간에서 벗어나 골리앗이 기다리는 근처로 향할지 결정하지 못한 채 팔꿈치에서 머뭇거릴 것이다. 감상자의 시선이 왼다리를 따라 지면으로 이동한 다음, 작품에서 벗어나거나 아니면 작품으로 돌아가 돌로 된 지면을 따라 오른다리로 이동할 때에도, 작품의 선에 대해 같은 이야기를 할 수 있다. 허벅지 쪽으로 구부린 오른팔의 모양은 또다시 순환적인 시선의 흐름을 만들어 감상자의 시선이 조각의 공간 안에 머물게 만든다. 다리 사이에 우연히 난 비어있는 공간을 가로질러 팔꿈치로 이어지는 선은 우리의 시선을 이
비어있는 공간 초점	작품의 초점인 다비드의 영웅적 얼굴로 이끈다. 이 조각은 팽팽하게 긴장한 것처럼 보이면서도 편안하고 안정적으로 보이기도 한다.

사이버 연구

소조 :

–베티 사르(Betye Saar), 〈은밀한 성애(性愛)의 꿈(*Dark Erotic Dream*)〉
www.hirshhorn.si.edu/search-results/?edan_search_value=Saar&edan_
　search_button=Search+Collection#detail=http%3A//www.hirshhorn.
　si.edu/search-results/search-result-details/%3Fedan_search_
　value%3Dhmsg_86.4104

주조 :

–레이몽 뒤샹-비용(Raymond Duchamp-Villon), 〈말(*Horse*)〉
www.hirshhorn.si.edu/search-results/?edan_search_
　value=Raymond+Duchamp-Villon&edan_search_button=Search+Collect
　ion#detail=http%3A//www.hirshhorn.si.edu/search-results/search-result-
　details/%3Fedan_search_value%3Dhmsg_66.1469

주요 용어

깎기 : 재료를 깎아 작품을 만드는 조소 제작 방법.
만들기 : 손으로 작품의 형태를 잡아가는 조소 제작 방법.
바꾸기 : 용해한 재료를 주형에 부어 작품을 만드는 조소 제작 방법.
부조 : 배면에 붙어 있어 오직 한쪽 면에서만 볼 수 있는 조소작품.
분절 : 관람자의 시선을 예술작품의 한 요소에서 다른 요소로 이동시키는
　방식.
붙이기 : 한 부분에 다른 부분을 덧붙이면서 작품을 조립하는 조소 제작 방법.
비율 : 시각예술작품 안의 형태들이 이루는 관계.
환조 : 완전한 삼차원성을 구현하는 조소작품.

3장

건축

개요

형식과 기법의 특성

구조 : 기둥과 인방, 아치, 외팔보, 내력벽, 골조
건축 재료 : 석재, 콘크리트, 목재, 철강
선, 반복, 균형
규모와 비율 인물 단평 : 프랭크 로이드 라이트
맥락
공간 건축과 인간 현실 : 르 코르뷔지에, 〈사보아 저택〉
기후

감각 자극들

시각 통제와 상징성
양식
분명한 기능
역동성과 상호작용
규모

비판적 분석의 예
사이버 연구
주요 용어

형식과 기법의 특성

우리가 살고 있는 도시의 모든 거리는 아이디어와 공학기술의 박물관이다. 우리가 매일 지나치는 가옥, 교회, 상가의 외관과 기술은 인류만큼이나 오래된 것이다. 우리는 종종 별다른 주의를 기울이지 않은 채 이 건물들을 드나들지만 그것들은 우리가 흔히 할 수 있는, 혹은 해서는 안 될 행동들을 암묵적으로 지시한다.

건축을 예술로 바라볼 때, 미적 속성과 실용적 내지 기능적 속성을 분리하는 것은 실로 불가능하다. 다시 말해, 건축가들은 우선 건물을 통해 특수한 기능을 성취해야 하며 그 기능이 그들의 주 관심사이다. 건물의 미적 요소들은 중요하지만 실용적인 고려사항 전반에 맞춰 재단되어야 한다. 예를 들어 110층짜리 고층건물을 설계할 때, 건축가들은 수평선보다 수직선을 강조하는 미적 형식을 벗어날 수 없다. 물론 강한 수평적 요소를 사용해 수직성

에 저항하는 시도는 할 수 있다. 그러나 건축가들은 건물의 너비보다 높이가 더 길다는 물리적 사실에 기반을 두고 작업을 시작해야 하며, 건물의 용도에 함축된 모든 실용적 요구를 고려해 건물의 구조를 설계해야 한다. 그럼에도 미학과 관련된 여지는 여전히 상당하다. 공간, 구성, 선, 비율 처리를 통해 독특한 양식과 특성의 건물을 선사하거나 혹은 상상력을 발휘하지 않은 단조로운 건물을 제시할 수 있다.

건축은 종종 보호 기술로 묘사된다. 건축을 보호 기술로 보려면 '보호'라는 용어를 매우 광범위하게 사용해야 한다. 사람들이 살지 않거나 비를 피할 수 없는 유형의 건물들도 분명 있다. 건축은 건물 이상의 것을 포괄한다. 건축은 변함없는 세계의 거친 요소들로부터 사람들을 신체적, 정신적으로 보호하는 기술로 볼 수 있다.

건축에는 보호 기술뿐만 아니라 실용적으로 공간을 구획하는

삼차원 공간 디자인 또한 포함된다. 공간 구획의 기본 형식에는 주거지, 예배당, 상가 등이 있다. 각 형식은 단독주택부터 왕들의 화려한 궁전, 고층 아파트까지 다양한 형태를 취할 수 있다. 건축 형식의 범주를 확장해 다리, 벽, 기념물 등을 포함시킬 수도 있다.

건축작품의 기술적 특성들을 검토하면서 우리는 열 가지 기본 요소, 즉 구조, 건축 재료, 선, 반복, 균형, 규모, 비율, 환경, 공간, 기후에 초점을 맞출 것이다. 이 기본 요소들에 대한 이해를 통해 건축 구조를 더 많이 경험하게 되고 그 경험을 타인에게 전달하는 즐거움을 얻게 될 것이다.

구조

건설 방식이나 구조적 지탱 방식은 다양하지만, 이 책에서는 기둥과 인방, 아치, 외팔보, 내력벽, 골조 같은 몇 가지 방식만을 다룰 것이다.

기둥과 인방

기둥-인방(引枋) 구조는 수직 지지대(기둥)—전통적으로 석재를 사용한다—사이의 공간을 가로지르는 수평보(인방들)로 구성된다. 이 구조는 기둥-보 구조와 유사하다. 기둥-보 구조는 수평 구조물로—전통적으로 목재를 사용한다—일련의 수직 기둥을 연결한다.

기본 재료인 돌은 인장력(引張力)이 낮으며, 이 점 때문에 기둥-인방 구조의 공간 구획 가능성이 제한된다. 인장력은 재료가 휘어짐을 견디는 능력이다. 석판의 양 끝에 받침대를 세워 빈 공간을 덮을 경우 그 석판의 폭은 좁아야 한다. 그 폭이 넓다면 석판이 반으로 쪼개져 땅에 떨어질 것이기 때문이다. 하지만 석재는 무게나 충격을 견디는 능력인 **압축력**이 크다.

영국의 스톤헨지(도판 3.1)는 매우 오래된 기둥-인방 구조의 예이다. 스톤헨지는 고대에 거석들을 신비롭게 배열해 만든 것이다. 고대 그리스인들은 이 방식을 매우 우아하게 다듬었으며, 그들의 기둥-인방 구조 창조물 중 가장 유명한 것은 아테네의 파르테논 신전이다(도판 3.2).

그리스의 기둥-인방 구조는 수세기 동안 세계 도처에서 건축물의 원형 역할을 했다. 그것의 가장 흥미로운 면 중 하나는 원주(圓柱)와 주두(柱頭) 처리법이다. 도판 3.3에서는 세 가지 기본적 그리스 주식(柱式)인 도리아, 이오니아, 코린트 주식을 확인할 수 있다. 이것들은 무수히 가능한 양식 중 일부일 뿐이다. 원주의 주두 형태는 그것을 디자인하는 건축가의 상상력만큼이나 다양할 수 있다. 원래 주두는 눈이 기둥에서 인방으로 이동할 때 전환부 역할을 한다. 원주 자체의 형태와 세부도 변한다. 마지막 요소는—몇몇 원주에서 나타난다—원주를 파서 골을 새긴 수직의 홈이다.

3.1 스톤헨지, 영국 솔즈베리 평원, 기원전 1800~1400년경.

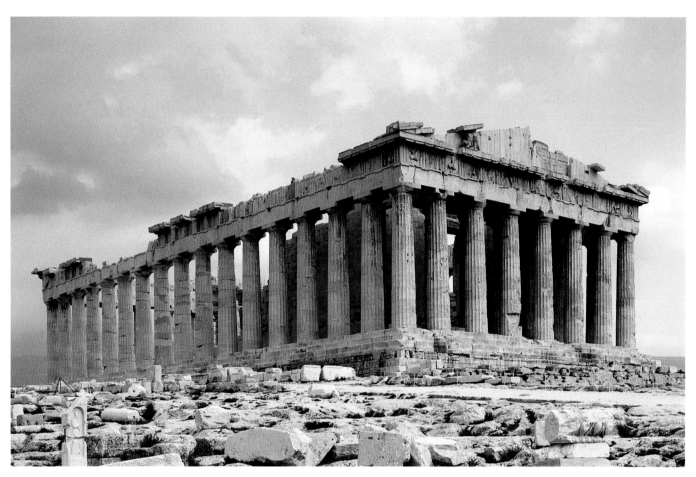

3.2 파르테논 신전, 그리스 아테네 아크로폴리스, 기원전 448~432.

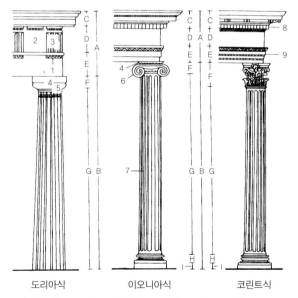

도리아식 이오니아식 코린트식

A 엔타블러처(entablature) B 원주(圓柱) C 코니스(Cornice) D 프리즈(Frieze)
E 아키트레이브(Architrave) F 주두(柱頭) G 주신(柱身) H 주초(柱礎) I 플린스(Plinth)
1 구타에(Guttae) 2 메토프(Metope, 소간벽(小間壁)) 3 트리글리프(Triglyph)
4 아바쿠스(Abacus) 5 에키누스(Echinus) 6 볼류트(Volute, 소용돌이형 장식)
7 수직 홈 8 덴틸(Dentil, 치아 모양 장식) 9 패시어(Fascia)

3.3 그리스 원주(圓柱)와 주두(柱頭).

아치

두 번째 유형의 건축 구조는 아치이다. 기둥–인방 구조는 무리 없이 가로지를 수 있는 공간의 크기가 제한되어 있지만, 아치는 넓은 공간을 만들 수 있다. 왜냐하면 아치의 압력이 바깥쪽으로, 즉 중앙부[종석(宗石)]에서 기부(基部)[기주(基柱), 원주, 문설주]로 이동하기 때문이다. 아치는 재료의 인장력에만 의존하지 않는다.

아치의 양식은 다양하며 그중 몇 가지가 도판 3.4에 제시되어

3.4 아치 : (A) 원호형(로마식), (B) 말굽형(무어식), (C) 첨두형(고딕식), (D) 오지 (ogee)형, (E) 삼엽(三葉)형, (F) 튜더형.

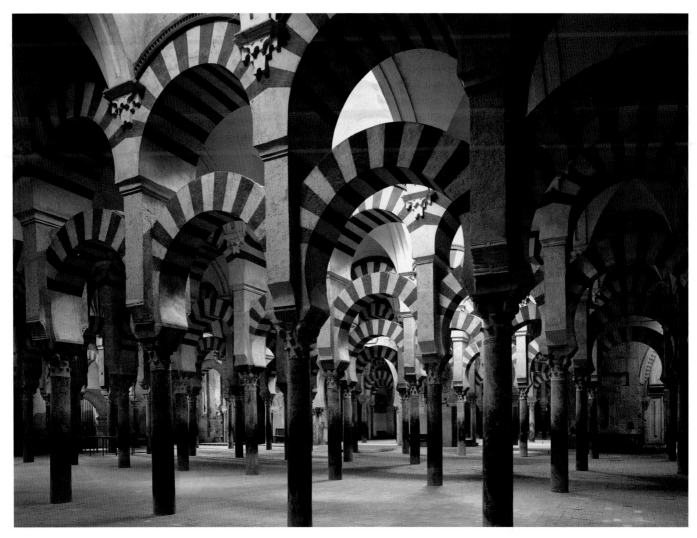

3.5 스페인 코르도바 모스크 사원 실내, 786~987.

3.6 영국 요크 민스터 성 베드로 성당 아치와 부벽 일부. 13~14세기에 건축되었으나 15세기까지 공사가 계속되었다.

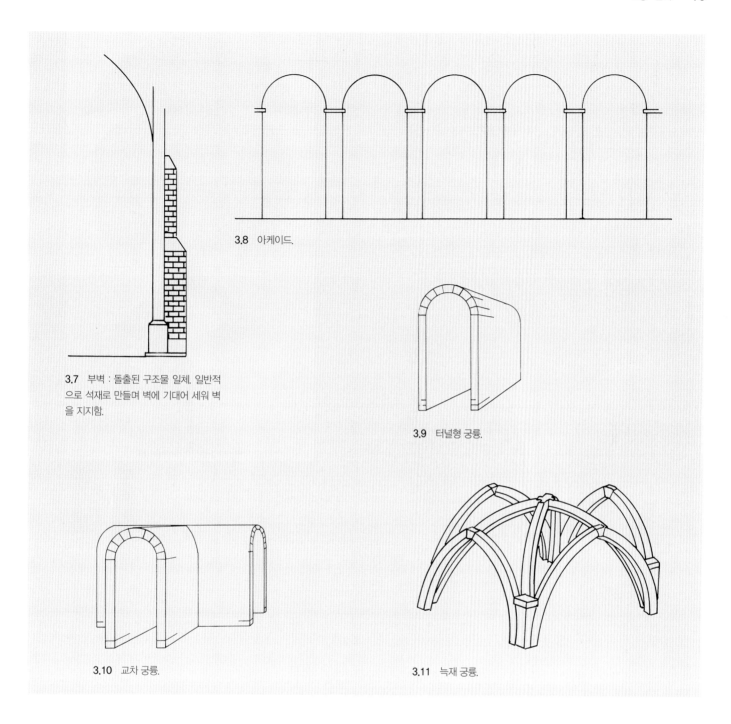

3.7 부벽 : 돌출된 구조물 일체. 일반적으로 석재로 만들며 벽에 기대어 세워 벽을 지지함.

3.8 아케이드.

3.9 터널형 궁륭.

3.10 교차 궁륭.

3.11 늑재 궁륭.

있다. 구조적 기능뿐만 아니라 장식적 기능을 위해서도 다양한 아치를 이용할 수 있다. 일례로 스페인 코르도바의 모스크 사원의 실내(도판 3.5)를 검토해 보자. 여기서는 대칭으로 배열한 아치들이 압력을 바깥쪽과 아래쪽으로 전달한다. 때때로 바깥쪽으로 미는 힘 때문에 아치를 견고하게 만들어줄 다른 보강재가 필요한데, 그러한 보강재는 **부벽**(扶壁)이라고 부른다(도판 3.6과 3.7). 고딕 성당 설계자들은 가벼운 느낌을 얻기 위해 노력했다. 고딕 성당의 기본 건축 재료가 석재였기 때문에, 그들은 석재 부벽의 부피를 극복할만한 어떤 체계를 개발해야 한다는 점을 인식

했다. 그리하여 그들은 구조적 목적을 만족시키면서 가벼워 보이는 부벽 체계인 **벽날개**를 개발했다. 도판 3.6의 벽날개는 훌륭한 예이다.

여러 개의 아치들을 나란히 배열하면 아케이드가 만들어지고 (도판 3.8), 아치를 연이어 배열해 공간을 에워싸면 **터널형 궁륭**(穹窿)이 만들어진다(도판 3.9). 2개의 터널형 궁륭을 직각으로 교차시키면 교차 궁륭이 만들어지는데(도판 3.10), **교차 궁륭**에서 아치들이 만나는 대각선 부분에 늑재(肋材)를 댄 궁륭이 **늑재 궁륭**이다(도판 3.11과 3.12).

아치들이 정점에서 만나고 그 기부(基部)가 원형을 이루면 **돔**이 나타난다(도판 3.13). 아치들을 교차시켜 만든 돔은 그 구조 안에 한층 넓고 자유로운 공간이 나타난다. 돔을 지지하는 구조물들이 원을 이룰 때는 로마의 판테온 같은 원형 건물이 만들어진다(도판 10.15와 10.16). 돔 아래에 사각형 공간을 만들려면 건축가는 펜던티브(pendentive)를 이용해 하중과 압력을 이동시켜야한다(도판 3.14).

건축가들은 구조물을 지지하기 위해 이런저런 형식을 사용하는데, 그들이 이 과정에서 어떤 문제들을 만났는지는 런던의 세인트 폴 대성당 건축에 관한 이야기를 통해 짐작할 수 있다. 이 성당의 돔은 지름이 34m에 달하며 꼭대기의 십자가까지 합한 높이는 110m이다. 십자가와 꼭대기 탑의 무게만 700톤에 달하며, 돔과 상부구조물의 무게는 64,000톤이다. 이 성당의 설계자 크리스토퍼 렌 경(1632~1723)은 그러한 엄청난 하중을 지지해야하는 난제에 봉착했다. 그의 독창적인 해결책은 납으로 싼 목재 뼈대로 돔을 만드는 것이었으며, 이로써 돔의 실제 무게는 석재돔에 비해 아주 덜 나가게 되었다. 이 방법을 통해 렌 경은 훌륭한 윤곽과 높은 실내 천장을 창조할 수 있었다(도판 3.15).

3.12 영국 캔터베리 대성당. 늑재 궁륭을 사용.

3.13 크리스토퍼 렌 경, 영국 런던 세인트 폴 대성당 서쪽 정면부, 1675~1710.

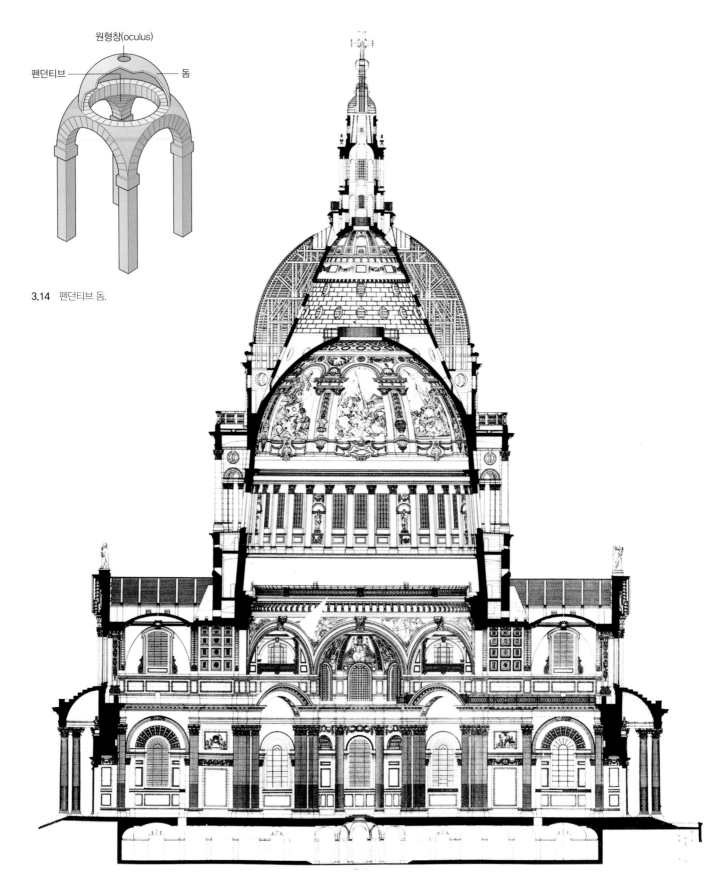

원형창(oculus)

펜던티브 ──────── 돔

3.14 펜던티브 돔.

3.15 크리스토퍼 렌 경, 영국 런던 세인트 폴 대성당. 횡단도.

외팔보

외팔보(cantilever)는 한쪽 끝만 지지한 보나 마루를 뜻한다(도판 3.16). 외팔보는 20세기에 처음 도입된 것은 아니지만－19세기 미국 중부와 동부에서는 외팔보를 이용한 축사를 많이 지었다－철재 빔이나 강현(鋼弦) 콘크리트 같은 현대의 재료들이 소개되면서 급격히 부상했다. 에두아르도 토로하(Eduardo Torroja, 1899~1961)가 설계한 사르수엘라 경마장 특별관람석은 외팔보

3.16 외팔보.

구조물이 가진 가능성을 보여준다(도판 3.17). 프랭크 로이드 라이트(1867~1959)의 〈낙수장〉(도판 13.15)도 이 구조 체계의 매력적인 예이다. (건축가가 건물의 구조를 외벽 속에 감추는 대신 바깥으로 드러낸) 사르수엘라 특별관람석에서 우리는 건물의 구조를 훤히 볼 수 있다. 이 작품에서 건축가는 구조적 투명성을 기함으로써 한층 역동적인 형태를 만들었으며, 그로 인해 작품에 대한 우리의 반응은 증대되었다. 〈낙수장〉의 경우 건물과 자연의 조화를 원하는 건축가가 외팔보 구조를 사용함으로써 자연 형상들을 모방할 수 있었다.

내력벽

이 체계에서는 벽이 벽 자체와 바닥, 천장을 지탱한다. 통나무집은 내력벽(耐力壁) 구조의 예이다. 몇몇 견고한 석조 건물에서도 내력벽 구조를 사용한다. 미국 오하이오 주 파르마에 소재한 콘래드와 플라이쉬만(Conrad & Fleischmann)의 성가정 교회(도판 3.34)는 내력벽 구조의 변형이다. 이 건물은 재료를 짜 맞춰 벽을

3.17 에두아르도 토로하, 스페인 마드리드 사르수엘라 경마장 특별 관람석. 1935.

만들지 않는 일체식 구조로 지은 것이다.

골조

이 유형의 건축에서는 **뼈대**가 건물을 지탱한다. 뼈대에 추가한 벽들이 바깥 면을 이룬다. 골조(骨組)는 고층건물처럼 뼈대를 금속으로 만들 때에는 **철골 구조**로, 목재로 만들 때에는 **경골**(輕骨) 구조로 부른다(도판 3.18).

3.18 골조 구조 : (A) 철골 구조, (B) 경골 구조.

건축 재료

고금의 건축 실무와 전통에서는 흔히 특정 재료들에 집중한다. 건축을 좀 더 이해하려면 몇 가지 재료에 대해 이야기해야 한다.

석재

기둥-인방 구조 및 도판 3.1과 3.2를 다시 보면 석재를 사용하고 있다. 짐바브웨의 대(大) 구역(도판 3.19)은 내력벽(석축 또한 내력벽의 한 유형이다) 형태로 가장 단순하게 석재를 사용한 것이다. 여기에서는 모르타르를 사용하지 않고 돌들을 하나씩 쌓아올렸다. 6m 두께의 그 벽은 곳곳에서 9m(3층짜리 건물과 같은 높이)까지 솟아 있다.

예컨대 아치 구조에서처럼 돌을 모르타르로 결합하면, **조적식**(組積式) 구조가 나타난다. 하지만 조적식 구조의 가장 분명한 예는 벽돌 벽이다. 조적식 구조에서는 표준적이고 구조적인 내력벽들을 만들기 위해 모르타르를 써서 돌, 벽돌, 블록들을 쌓아올린

3.19 짐바브웨 유적 내 대(大) 구역, 1350~1450년경, 석재.

3.20 가르 수도교. 프랑스 님므 근방. 기원전 1세기.

다(도판 3.20). 블록과 모르타르와 기초 사이의 접합부들에 작용하는 압력 때문에 조적식으로 만들 수 있는 건물의 범위가 제한된다.

콘크리트

콘크리트는 현대 건축에서 중점적으로 사용하는 재료이지만 고대 로마 시대 같은 과거에도 중요했다. 현대 건축에서는 기성(旣成) 콘크리트(목재 거푸집을 사용하지 않게끔 미리 만들어 둔 콘크리트 제품)를 사용한다. 철근 콘크리트(강화 콘크리트)는 콘크리트 안에 금속 강화재가 들어있다. 이 기술을 통해 금속의 인장력과 콘크리트의 압축력을 결합한다. 강현(鋼弦) 콘크리트와 후인장 강화 콘크리트는 구조적 힘들이 미리 정해진 방향들로 흐르도록 스트레스나 장력을 준 철강막대와 강선(鋼線)을 사용한다. 두 종류의 콘크리트 모두 다방면으로 사용하는 건축 재료이다.

목재

목재는 경골 구조에서든 다른 응용 구조에서든 건축에서 중추적인 역할을 담당해 왔다. 특히 미국에서 그런 경향이 강하다. 버려진 나무로 합성 목재를 만드는 신기술이 등장했기 때문에 목재는 여전히 성장 가능한 건축 재료이다. 또한 목재는 재생 가능한 자원이 되었기 때문에, 다른 많은 건축 재료보다 환경에 부정적인 영향을 덜 끼친다. 규격 목재는 철강보다 비싸지만 가정용 건축에서는 여전히 골조로 널리 사용된다. 이것은 대개 신기술 채택이나 다른 재료를 사용하는 도구들에 대한 투자를 꺼리는 건축산업의 보수주의에 기인한 것이다.

철강

철강이 건축에 제공하는 가능성은 무궁무진하다. 19세기 산업 시대에 도입된 철강은 건축의 양식과 규모를 끊임없이 변화시켰다. 앞서 우리는 철골 구조와 외팔보 구조에 대해 언급했다. 교량, 슈퍼돔, 공중 산책로 같은 구조물의 현수(懸垂) 구조 때문에 건축가들은 때때로 공간 확장의 안전선을 넘어서기도 했다. 미국의 건축가 리처드 버크민스터 풀러(Richard Buckminster Fuller, 1895~1983)가 발명한 측지선(測地線, geodesic) 돔(도판 3.21)은 독특한 방식으로 재료들을 사용한다. 금속 막대와 육각형 판들을 짜서 만든 측지선 돔은 가볍고, 값싸며, 강하고, 조립이 용이한 건물을 제공한다.

3.21 온실 돔, 미국 위스콘신 주 밀워키, 미첼 공원 원예 온실.

선, 반복, 균형

선과 반복은 회화 및 조각에서와 동일한 구성 기능들을 수행한다. 세인트 폴 대성당(도판 3.13과 3.15)의 건축가인 크리스토퍼 렌 경은 영국 런던 교외에 있는 햄프턴 코트 궁의 파사드들 중 하나를 고전주의적 경향을 띤 영국 바로크 양식(11장 참조)으로 디자인했다(도판 3.22). 렌 경의 선, 반복, 균형의 사용은 세련된 시각적 디자인과 매력적인 지각 경험을 낳았다. 우선 파사드의 대칭에 주목해 보자. 도판의 가장 왼쪽에 있는 바깥 날개는 오른쪽에서도 반복된다. 이 건물의 중앙부에 부착된 4개의 원주(圓柱)는 3개의 창을 둘러싸고 있다. 가운데 창은 디자인의 중심을 형성하며 그 양쪽으로 이미지가 거울의 상처럼 반복된다. 주요 창들 위에는 일련의 부조 조각들, 페디먼트(삼각형 틀)들, 원형 창들이 등장한다. 도판의 오른쪽 가장자리에 있는 중앙열의 창들로 돌아가 보자. 오른쪽 바깥 날개에서 시작하면, 우리는 창 4개가

한 그룹을 이루고 있으며, 그 다음의 창 7개, 중앙의 창 3개, 또다시 창 7개, 마지막으로 왼쪽 날개의 창 4개가 또 다른 그룹을 이루고 있음을 알게 된다. 3과 7의 패턴은 건축에서 매우 일반적인 것이며 종교적, 신화적인 상징적 의미를 띤다. 렌 경은 바깥 날개에 4의 패턴을, 중앙부에 3의 패턴을 만든 다음, 7개의 창으로 이루어진 그룹들에서 3의 패턴을 반복해 3개의 3의 패턴을 추가로 만들었다. 렌 경은 어떻게 고작 7개의 창을 가지고 3개의 유형을 만들었을까? 우선 7개의 창으로 구성된 그룹의 중앙 창을 찾아보자. 그 위에는 페디먼트와 부조가 있다. 이 창의 양쪽에는 페디먼트가 없는 창이 3개씩, 모두 6개의 창이 있다. 그러니까 두 그룹은 각각 3개의 창으로 구성되어 있다. 바깥쪽 4개의 창 위에는 원형 창이 있지만 중앙 창 양쪽 창들 위에는 원형 창이 없다. 대신 부조가 있는데, 이 부조 때문에 2개의 창은 중앙의 창과 연결되며, 이는 3의 패턴 중 마지막 것을 우리에게 보여준다. 이 파사드의 선, 반복, 균형은 경이로운 지각 경험과 훈련을 하게 해준다.

3.22 영국, 햄프턴 코트 궁, 렌 경의 파사드, 1689.

3.23 일본 교토부(京都府) 우지(宇治) 시, 뵤도인, 헤이안 시대, 1053년경.

3.24 루이 르 보와 쥘 아르두앵 망사르, 프랑스 베르사유 궁전, 1669~1685.

보도인(平等院, 도판 3.23)과 베르사유 궁전(도판 3.24)은 중앙 전각, 대칭적 양 날개, 건물 끝 부분을 지지해주는 돌출된 열주랑(列柱廊)을 갖고 있다는 점에서 서로 유사한 구성을 갖는다. 그러나 둘은 선을 상이하게 사용함으로써 아주 다른 시각적 결과를 낳았다. 보도인 지붕의 곡선은 시선을 위로 향하게 만들며, 이와 대조적인 성격을 띤 가는 기둥들의 직선은 이 건물을 기단 위로 들어 올리는 것처럼 보인다. 이런 방식의 단순한 곡선과 직선의 병치는 베르사유 궁전이 보여주는 한층 화려한 곡선과 직선의 상호작용과 상당히 다르다. 베르사유 궁전에서는 3의 그룹과 5의 그룹이 반복되며, 아치창들의 곡선을 병치, 반복하고 바로크 조각들을 병치, 반복함으로써 대조를 이루어낸다. 이 건물에는 3개의 열주랑이 있지만, 보도인과는 반대로 건물의 수평적 형상을 실질적으로 침해하지 않는다.

규모와 비율

건축에서 규모는 건물의 크기를 가리키며, 건물과 그 장식 요소들이 인간과 맺는 관계와 관련되어 있다. 친근한 가정용 방갈로

부터 부르즈 할리파(Burj Khalifa, 도판 3.40)처럼 하늘을 찌르는 듯한 마천루까지 매우 다양한 크기로 건물을 지을 수 있다. 비율, 즉 개개의 요소들이 다른 요소들과 맺는 관계 역시 건물의 시각적 효과에서 중요한 역할을 한다.

여기에서 관심을 끄는 요소는─방금 이야기한 햄프턴 코트 궁의 관계들에서처럼─병치된 부분들과 그것들이 낳는 효과이다. 건축가는 비율과 규모를 이용해 다양한 관계를 창조할 수 있다. 우리는 이 요소들을 어떻게 사용해 어떤 효과를 냈는지 결정해야 한다. 그밖에도 많은 건물이 수학적인 비율을 갖고 있다. 한 부분과 다른 부분이 종종 3 : 2, 1 : 2, 1 : 3 같은 비율을 이룬다. 건물에서 그러한 관계들을 발견하는 것은 건축작품을 만날 때마다 우리에게 주어지는 매력적인 도전과제 중 하나이다.

맥락

건축 설계에서는 맥락이나 환경을 고려해야 한다. 아나사지 절벽 거주지(도판 3.25)에서 볼 수 있듯이 맥락은 많은 경우 설계에서 가장 중요한 요소이며 디자인의 형태를 결정한다. 반면 샤르트르

인물 단평
프랭크 로이드 라이트

프랭크 로이드 라이트(1867~1959)는 시대를 훨씬 앞서 가는 건축적 사고들을 주창해 가장 영향력 있는 20세기의 건축가가 되었다. 미국 위스콘신 주 리치랜드 센터에서 태어난 라이트는 바흐와 베토벤을 사랑한 선교사 아버지의 영향을 강하게 받으며 성장했다. 그는 15살에 위스콘신 대학에 입학했는데, 이 학교에 건축 과정이 개설되어 있지 않아 어쩔 수 없이 공학을 공부했다.

라이트는 1887년 시카고에서 제도사로 취직했고, 이듬해에 아들러-설리번 합동사무소에 들어갔다. 라이트는 단시일 내에 루이스 설리번의 제1 조수가 되었다. 라이트는 설리번의 조수로서 합동사무소의 거의 모든 주택 설계에 참여했다. 빚이 많았던 라이트는 부업으로 자신의 개인 고객을 위한 설계를 하기도 했다. 설리번이 이에 이의를 제기하자 라이트는 합동사무소를 떠나 개인사무소를 차렸다.

라이트는 독자적인 건축가로서 프레리 학파(Prairie School)라고 불리는 건축 양식을 이끌었다. 이 양식으로 설계된 주택들은 지붕의 경사가 완만하고 분명한 수평선들을 띠는데, 이는 미국 프레리

평야의 풍경을 반영한 것이다. 이 주택들에는 실내 공간과 실외공간이 어우러져야 한다는 라이트의 철학 또한 반영되어 있다.

라이트는 1904년에 뉴욕 주 버펄로에 있는 강력하고 기능적인 라킨 본사 빌딩을, 1906년에는 일리노이 주 오크파크에 있는 통합의 신전(Unity Temple)을 설계했다. 그는 일본과 유럽을 여행한 후 1911년 미국으로 돌아와 할아버지의 농장에 탈리에신─탈리에신(Taliesin)은 '빛나는 이마'라는 뜻의 웨일즈어다─이라는 집을 지었다. 1916년 라이트는 도쿄의 제국호텔을 설계했다. 제국호텔은 건물 아래의 진흙탕 위에 떠있는 구조이다. 그 결과 1923년 관동대지진 때 이 호텔은 거의 피해를 입지 않았다.

1930년대의 대공황으로 인해 새로운 건축 공사가 크게 감소했을 때, 라이트는 저술과 강의를 하며 지냈다. 1932년 그는 탈리에신 펠로우십을 설립했는데, 이 학교에서 학생들은 건축 재료, 설계 및 건설 문제 등에 관한 공부를 했다. 겨울이 오면 학교는 위스콘신 주에서 애리조나 주 피닉스 근처의 사막 캠프인 탈리에신 웨스트로 이동했다. 1930년대 중

반은 라이트가 창조적인 작품을 열정적으로 내놓은 시기였으며, 가장 유명한 설계 중 몇몇은 이 시기에 나왔다. 그의 기획 중 가장 인상적인 것으로 꼽히는 카우프만 저택(낙수장)은 1936~1937년에 펜실베이니아 주 베어런에 지어졌다. 라이트가 이 시기 동안 공들였던 또 다른 유명한 기획은 위스콘신 주 라신에 있는 존슨 왁스 사옥이다.

이후 다른 중요한 두 건물이 등장했다. 구겐하임 미술관(도판 3.37)은 1942년 착공해 1959년 완공되었다. 그 다음에는 1957~1963년에 캘리포니아 주 마린 카운티 주민센터를 지었다.

라이트의 작품은 언제나 논쟁을 일으켰으며, 그 자신은 개인적인 비극과 경제적인 어려움으로 점철된 현란한 생을 살았다. 그는 3번 결혼해 7명의 자녀를 두었으며, 1959년 4월 9일 애리조나 주 피닉스에서 눈을 감았다.

www.pbs.org/flw/buildings와 www.greatbuildings.com에서 프랭크 로이드 라이트에 대한 더 많은 정보를 찾아보자.

대성당(도판 3.26)은 샤르트르 시내 중심부의 가장 높은 곳에 자리 잡고 있다. 설계를 책임진 중세의 장인과 성직자들이 그 장소를 선택한 것은 어떤 목적 때문이었다. 도시 중심에 자리 잡은 성당은 교회 중심의 중세 공동체를 표현한 것이다. 맥락은 규모와 심리적으로 연관되어 있기도 하다. 고층건물들 사이에 있는 어떤 고층건물은 엄청난 크기에도 불구하고 외따로 있을 때만큼 거대해 보이지 않는다. 고층건물 옆에 있는 성당은 그 규모가 상대적으로 작아 보인다. 하지만 작은 집들 사이에 있는 성당은 그와 정반대로 보인다.

자연환경과 관련하여 선, 형태, 구조를 디자인할 때도 맥락은 중요하다. 때로는 환경의 모습이 건물 구성의 특성에 의해 결정되기도 한다. 이에 대한 가장 좋은 예는 베르사유에 있는 루이 14세의 궁전일 것이다. 이 궁전의 형식적 대칭은 수천 에이커에 이르는 주변지역의 디자인에도 반영되어 있다.

반대로 자연 환경의 특성을 반영해 건물을 설계할 수도 있다. 펜실베이니아 주에 있는 프랭크 로이드 라이트의 〈낙수장〉이 그 예이다. 어떤 주택들에서는 크고 넓은 유리 때문에 실내에 있는 동안에도 실외의 일부를 느낄 수 있다. 그 같은 발상은 많은 건축가들에 의해 발전되었다. 그런 집들의 실내장식은 종종 집 주변 환경의 색채, 질감, 형태를 테마로 삼는다. 천연섬유, 흙의 색깔, 환경을 반영한 그림들, 넓고 트인 공간, 이런 것들을 중심으로 집안의 거의 모든 아이템을 디자인하고 선택하며 배치한다.

공간

건축이 공간과 관계해야 한다는 것은 두말할 나위가 없다. 건축을 다른 식으로 정의할 수 있는가? 하지만 세계에는 그 같은 요구를 충족시키지 않는 건축 설계의 예가 많이 있다. 공간 설계는 본

3.25 아나사지 문화 절벽 건축, 미국 콜로라도 주 메사 베르데, 1100~1200년경, 말린 벽돌.

3.26 노트르담 대성당 외부, 프랑스 샤르트르, 1145~
1220.

질적으로 연속적 공간을 기능을 중심으로 설계하는 것을 뜻한다.
운동 경기장을 예로 들어 보자. 일차적인 관심사는 건물에서 진
행하기로 예정된 운동에 필요한 공간이다. 농구, 하키, 육상, 축
구, 야구 중 어떤 경기를 할 것인가? 이 각각의 운동은 건축가의
설계를 제한하며, 처음 설계할 때 생각하지 않았던 기능들을 충
족시켜야 할 때 기이한 결과가 나타난다. 브루클린 다저스가 로
스앤젤레스로 이동했을 때, 다저스는 한동안 로스앤젤레스 콜로

세움에서 경기를 했다. 이 경기장은 올림픽과 육상 경기를 개최
하기 위해 설계되었기 때문에 미식축구 정도의 종목 경기에나 적
합했다. 야구 경기를 개최했을 때는 터무니없는 결과가 나왔다.
좌측 펜스가 본루에서 고작 61m 정도 떨어진 곳에 서 있었던 것
이다.

　운동 경기장은 경기의 요구사항뿐만 아니라 관중의 요구사항
또한 고려해 설계해야 한다. 관중의 시야를 가리는 기둥들은 티

건축과 인간 현실
르 코르뷔지에, <사보아 저택>

20세기 초, 예술과 건축은 단순하고 직선적이며 실용적인 접근법을 내놓기 시작했다. 그러한 특성을 대표하는 인물은 스위스의 화가이자 건축가이며 르 코르뷔지에라는 필명으로 알려진 샤를 에두아르 잔느레(1887~1965)이다.

르 코르뷔지에는 주택을 '거주를 위한 기계'로 정의했다. 이를 통해 그가 주장하고자 하는 바는 주택이 로봇이 살기에나 적합한, 비예술적이고 공허하고 기계적인 환경이 되어야 한다는 것이 아니었다. 오히려 그는 기계들을 인간의 욕구 충족에 이로운 것으로 보았다. 이는 당대에 꽤 전형적인 생각이었다. 르 코르뷔지에는 도구, 자동차, 비행기와 마찬가지로 합리적인 방식으로 주택을 구상·설계·생산해야 한다고 믿었다. 그는 전통적 디자인의 주택이 비합리적이며 또한 기계들이 약속하는 새로운 시대와 삶을 방해할 것이라고 생각했다.

그 결과 르 코르뷔지에는 구조와 내적 논리가 분명하고 외부 장식이 없는 단순한 건물들을 설계했다. 건물의 형태를 보고 기능을 분명하게 인식할 수 있어야 했다. 르 코르뷔지에는 자신의 철학을 파리 외곽에 위치한 사보아 저택(도판 3.27)에서 실현했다. 사보아 저택은 철근 콘크리트를 사용했으며, 골조가 제공하는 가능성들을 활용해 실내가 트인 자유로운 공간을 창출했다. 강화 콘크리트 기둥들 위에 올려놓은 입방체인 **필로티**(piloti)는 건물 아래에 공간을 낼 수 있기 때문에 르 코르뷔지에가 선호했던 장치였다. 사보아 저택은 삼면이 트여 있어 햇

빛이 건물의 중앙으로 쏟아져 들어온다. 실내에는 내력벽이 없어서 트인 공간이 많다. 건물의 사면이 개방되어 있기 때문에 '앞면'이나 '뒷면'이 따로 없다. 그러니까 이 건물은 외부 공간과 내부 공간의 완벽한 상호침투라는 르 코르뷔지에의 목적을 달성하고 있는 셈이다.

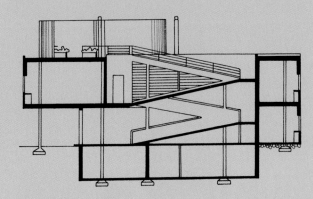

3.28 사보아 저택 단면도.

3.27 르 코르뷔지에, 사보아 저택, 프랑스 푸아시, 1928~1930.

켓 판매를 저해한다. 한정된 공간에 지나치게 많은 좌석을 놓아도 심각한 불편을 야기한다. 더 많은 좌석과 팬들의 편의 사이 어디쯤에 선을 그을지 결정하기란 쉽지 않다. 마지막으로 공간을 설계할 때 건물의 일차적 기능들에 따라오는 다양한 요구사항들, 즉 화장실과 구내매점 같은 요구사항들도 고려해야 한다.

일단 기능과 관련된 사안들을 해결하면, 건축가는 공간 설계의 미적인 측면들을 고려할 수 있다. 뉴욕에 있는 이에로 사리넨(Eero Saarinen, 1910~1961)의 트랜스월드항공 터미널(도판 3.29)은 공간을 신중하게 설계했다. 신중하게 설계된 공간들은 대기

중인 비행기로 오가는 통로가 되며 수많은 사람들을 수용한다. 이 터미널은 한발 더 나아가 인상적인 비상(飛上)의 형태를 띠고 있다. 이러한 형태는 철근 콘크리트 같은 현대의 건축 기술과 재료를 사용할 때에만 만들 수 있는 것이다.

우리는 뉴욕 센트럴 피크(도판 3.30)라는 기념비적 조성 작품에서도 공간 설계를 확인할 수 있다. 이 작품의 공간 사용에서는 (나무들이 늘어선 산책로와 고전적인 분수 같은) 정형화된 요소들과 (불규칙적인 지형과 자연주의적 조림, 노출된 천연 암석, 비대칭적인 오솔길과 산책로 같은) 정형화되지 않은 요소들을 통합한다.

기후

혹서 기후대나 혹한 기후대에서는 언제나 기후가 건축 설계에 영향을 주는 요인이었다. 세계 에너지 공급이 감소함에 따라 이 요인의 중요성은 증대될 것이다. 미국의 대부분을 차지하는 온대 기후대에서는 태양열 시스템과 지열을 이용하는 디자인이 일반적으로 보급되어 있다. 이것들은 수동적인(passive) 시스템이다. 즉, 그 디자인은 집광판 같은 기술적 장치를 추가하기보다는 오히려 자연 현상들에 순응한다.

예를 들어 미국의 비교적 추운 지역에서는 북향 면에 유리를 사용하지 않거나 최소로 사용하는 설계를 통해 에너지 효율이 높은 건물을 만들 수 있다. 남향 창문들은 여름에는 차양을 내릴 수도 있고 겨울에는 햇빛을 받도록 차양을 올릴 수도 있다. 지하 1.6m의 깊이에서는 계절에 상관없이 10℃ 내외의 온도를 유지하기 때문에 대지는 설계 가능성의 노다지이다. 언덕 비탈 안쪽이나 지표면의 우묵한 곳에 지은 집들은—어떤 극한의 기후에서도—완전히 노출된 집들보다 난방이나 냉방을 덜 해도 된다. 온도가 적당하고 일정한 지역에서도 기후를 고려해 설계해야 한다. 예컨대 '캘리포니아 라이프스타일'은 넓고 트인 야외 공간에 쉽게 접근할 수 있도록 자유로운 출입을 허용하는 설계를 요구한다.

3.29 이에로 사리넨, 트랜스월드항공 터미널, 미국 뉴욕 케네디 국제공항, 1962.

3.30 프레데릭 로 옴스테드(Frederick Law Olmsted)와 칼버트 복스(Calvert Vaux), 뉴욕 센트럴 파크 지도, 1858~1880.
1873년 지도에 나타난 공원의 확장 및 변경. 공원 중앙의 직사각형 저수지는 이후에 없어지고 대신 그 자리에 그레이트 론(Great Lawn, 넓은 잔디밭)으로 알려진 넓은 타원형 초지가 들어섰다.

3.31 찰스 무어, 이탈리아 광장, 미국 뉴올리언스, 1978~1979.

감각 자극들

이제 심미적 디자인에 대한 감각 반응이 모여 복합적인 경험을 낳는다는 사실이 분명해졌을 것이다. 우리는 지금까지 논했던 개별 특성들에 반응한다. 예컨대 포스트모던 건축에서는 색채를 감각 반응을 자극하는 수단으로 사용하기도 한다. 이탈리아 광장 (Piazza d'Italia, 도판 3.31) 같은 작품에서는 강렬한 반응을 불러일으키는 대담한 색채를 사용하며, 이로 인해 우리는 다른 건축물에서 할 수 없는 색다른 경험을 하게 된다.

시각 통제와 상징성

고딕 성당은 지성, 영성, 기술의 완벽한 종합체로 이야기되어 왔다. 위를 향해 치솟는 고딕 아치의 선은 속세와 미지의 영성 사이의 관계를 이해하려는 중세인들의 노력을 단순하고 강렬하게 표현한다. 파리의 노트르담 대성당(도판 3.32)에서 볼 수 있는 단순하고 우아한 고딕 성당의 디자인은 오늘날에도 대부분의 사람에게 영향을 준다.

아미엥 대성당(도판 3.33)은 기본적으로 노트르담 대성당과 유사하게 구성되어 있지만 견고하고 강한 느낌보다는 섬세한 인상

을 준다. 아미엥 대성당은 후기 고딕 양식의 예이며, 아미엥 대성당과 노트르담 대성당의 차이들은 반응을 끌어내는 방식과 관련된 중요한 교훈을 준다. 아미엥 대성당에서 관심을 기울이는 것은 평평한 석재가 아니라 비교적 큰 세부 장식이다. 두 성당 모두 비율이 거의 같은 3개의 수평 부분과 3개의 수직 부분으로 나뉜다. 노트르담 대성당에서 최하층부의 비율은 입구들 위에 있는 수평 조각 띠 때문에 줄어들었으며, 그 때문에 최하층부 위에 육중한 성당을 얹어 놓은 것처럼 보인다. 반면 아미엥 대성당의 입구들은 최하층부의 정점에 닿을 만큼 높다. 실제로 노트르담 대성당의 중앙 입구보다 훨씬 큰 중앙 입구는 양 측면 입구들의 선과 더불어 피라미드 형태를―그 꼭짓점은 상층부를 꿰뚫는다―이룬다. 크기가 거의 같은 노트르담 대성당의 세 입구는 성당의 수평적인 느낌을 강화하며 이를 통해 안정감을 준다. 반면 아미엥 대성당의 선, 형태, 비율 사용법은 경쾌함과 생기를 강화한다. 그렇지만 어떤 설계가 다른 설계보다 우수하다고 볼 수는 없다. 각기 고유한 방식과 접근법을 보여줄 뿐이다.

고딕 성당들에서는 단순한 수직선의 장엄함과 더불어 하늘로 솟는 듯한 경쾌함이 나타나기 때문에 마치 건축 재료의 성격을 부정하는 것처럼 보인다. 고대 그리스인들은 석재 사용 자체에 초점을 맞추어 육중하지만 우아한 구조를 창조했다. 그러나 중세

3.32 노트르담 대성당 서면, 프랑스 파리, 1163~1250.

건축가들은 오히려 공간 안에서 느끼는 궁극의 신비에 초점을 맞추어 구조를 창조했다. 성당 안에서는 높은 곳에 위치한 스테인드글라스로 들어오는 빛을 조절해 굉장히 신비로운 효과를 산출한다. 선, 형태, 규모, 색채, 구조, 균형, 비율, 환경, 공간, 이 모든 것이 모여 고딕 성당을 구성한다. 고딕 성당은 수백 년 동안 기독교의 상징으로 여겨졌다.

양식

기독교 경험은 오하이오 주 파르마에 있는 콘래드와 플라이쉬만의 성가정 교회(도판 3.34)의 형태 역시 결정한다. 성가정 교회는 위를 향해 솟는 구성을 갖고 있다. 이 구성은 성가정 교회와 중세의 선례들을 하나로 이어준다. 하지만 이 교회의 선은 현대적인 명료함과 세련미를 갖고 있다. 아마 여기에는 공간을 미지의 것으로 보는 대신 정복 가능한 것으로 보는 우리의 생각이 반영되었을 것이다. 직선과 곡선의 병치는 활기차고 역동적인 반응을 낳으며, 깔끔한 구성과 장식의 부재로 인해 재료 자체에 관심을 기울이게 된다.

교회의 각 부분은 독립적이며 전체 디자인에 종속되지 않은 채로 남아있다. 이 건물은 토대가 된 샤르트르 대성당―이 성당의 전체 디자인은 고딕 아치라는 하나의 모티브로 환원된다―과 베르사유 궁전 거울의 방(도판 3.35)에서 볼 수 있는 바로크 디자인을 매개하는 철학과 양식을 대변할 것이다. 거울의 방 디자인은 어느 한 부분으로 전체를 요약할 수 없지만 각 부분은 전체에 종

속되어 있다. 현란하고 복잡한 장식은 관람자를 압도할 의도로 만든 것이다. 대부분의 예술작품이 그렇듯 이 작품들의 표현 양식도 후원자의 입김이 반영되어 있다. 샤르트르 대성당에는 중세 교회가, 성가족 교회에는 현대 교회가, 베르사유 궁전에는 루이 14세가 영향력을 행사했다. 베르사유 궁전은 복합적이고 활기차지만 온화하다. 그 규모와 형식성에도 불구하고 풍부한 질감, 따스한 색채, 부드러운 곡선이 모종의 편안함을 낳는다.

신고전주의 건물인 미국 국회의사당(도판 3.36)의 형식성은 견고하고 견실하다는 인상을 준다. 대칭적인 디자인과 무거운 재료는 공권력의 느낌을 준다. 이 느낌은 돔의 압도적인 무게로 인해 강화된다. 이 건물에 우리는 위로 솟는 고딕 아치에서 느끼는 영적 해방이나 그리스식 기둥-인방 구조에서 느끼는 힘찬 우아함을 경험하지 않는다. 미켈란젤로의 로마 성 베드로 성당을 토대로 지은 국회의사당 건물은 투쟁의 느낌을 자아낸다. 이런 느낌은 원주의 상향 추력(이것은 캐피털 힐이라는 환경에 의해 강화된다)과 안쪽에 집중되어 있는 (돔의) 하향 추력 때문에 생긴 것이다.

분명한 기능

형태는 기능을 따른다는 발상은 프랭크 로이드 라이트의 스승인 건축가 루이스 설리번(1856~1924)의 것으로 여겨진다. 그 같은 생각은 모든 건물의 형상이나 형태가 그 건물의 기능에서 비롯되어야 한다는 것을 의미한다. 누구든 첫눈에 건물의 기능을 인식할 수 있어야 한다. 여기에서 설리번은 부지불식간에 예술의 커다란 쟁점 중 하나를─즉 예술이 어떤 목적을 만족시켜야 하는가 아니면 오직 예술 자체를 위해 존재해야 하는가라는 쟁점을─겨냥하고 있다. 설리번은 "형태가 기능을 따른다."라는 좌우명을 통해 목적이 최우선이어야 함을 이야기하고 있다(그렇다고 목적만 고려해야 한다는 것은 아니다). 미는 장식 없는 순수한 형상에 깃들어 있다는 주장도 함축한 이 원리는 제1차 세계대전 이후 수많은 모더니즘 디자인(13장 참조)에 적용되었다.

이러한 철학은 '예술을 위한 예술'이라는 표어로 특징지어지는 유미주의와 상반된다. 유미주의의 옹호자들은 예술작품이 교육적이어야 한다거나, 정신을 고양시켜야 한다거나, 혹은 사회적·도덕적으로 유익해야 한다는 빅토리아 여왕 시대의 관념에 반발했다. 유미주의자들은 예술작품이 아름답다는 사실 외에는 어떤 존재 이유도 필요로 하지 않는다고 주장했다. 이것은 기능이나 목적보다 형태를 옹호하는 입장을 대변한다.

앞의 예들은 성가정 교회를 제외하면 모두 설리번이 살던 시대 이전에 만든 것이었다. 하지만 그 예들에서도 우리는 설리번의 생각을 어느 정도 확인할 수 있다. 뉴욕의 구겐하임 미술관(도

3.35 쥘 아르두앵 망사르와 샤를 르 브룅, 프랑스 베르사유 궁전 거울의 방, 1680.

3.36 미국 국회의사당, 미국 워싱턴 D.C., 1792~1856.

3.37 프랭크 로이드 라이트, 솔로몬 R. 구겐하임 미술관, 미국 뉴욕, 1942~1959.

판 3.37)과 관련해 라이트가 자기 스승의 철학을 얼마나 잘 따르고 있는가라는 질문을 던질 수 있을 것이다. 라이트는 이전 프로젝트들을 진행하면서 뉴욕의 유력 인사들 사이에서 겪은 불쾌한 경험 때문에 뉴욕을 싫어했다고 한다. 그리하여 그가 말년에 뉴욕에 대한 경멸의 뜻을 담아 구겐하임 미술관을 설계했으며, 지면부터 지붕까지 하나의 원형 램프로 이루어진 이 현대 문화와 예술의 중심지 설계가 실은 주차 건물 설계를 따른 것이라는 뒷말이 끊이지 않는다. 그럼에도 불구하고 구겐하임 미술관의 단순한 선과 형태는 매끄럽게 이어지며 완만한 상승 운동을 만든다. 여기에 강렬하고 역동적인 직선 형태가 병치되어 있다. 미술관의 선과 색 그리고 그것들이 자아내는 느낌은 그곳이 소장한 현대 미술작품과 어울린다.

구겐하임 미술관의 현대성은 고대와 근대의 미술 걸작들을 소장한 메트로폴리탄 미술관의 고전주의적 비율들과 대조된다. 구겐하임 미술관은 램프를 통해 내부의 디자인을 외부로 표출하며, 계속 이어지는 완만한 곡선이 미술관을 관람하는 방식과 속도를 결정한다고 할 수 있다.

역동성과 상호작용

스페인 사르수엘라 경마장 특별관람석의 외팔보 지붕(도판 3.17)은 느긋한 느낌 대신 속도, 힘, 비상의 느낌을 자아낸다. 외팔보 구조 자체에 역동성과 불안정성이 내재하며, 이 건축물의 외팔보 구조에는 전속력으로 힘차게 달리는 경주마의 역동성과 불안정성이 반영되어 있다. 그러나 이 디자인은 통제된 것이다. 건축가는 경주로와 맞닿은 아케이드의 형태를 외팔보 지붕의 아치 선에 반복해 통일성을 창출했다. 또한 부드러운 곡선과 적당한 규모를 통해 안정적인 역동성을 산출했다.

역동성은 캘리포니아 주 로스앤젤레스에 소재한 캐나다 출신 건축가 프랭크 게리(1929년생)의 월트 디즈니 콘서트홀(도판 3.38)이 보여주는 특징이기도 하다. 그는 전통적 의미의 건물이라기보다는 기능적인 조각 작품에 가까운 것을 만든다. 초기 작품에서는 합판과 피형 강판을 사용했으며, 후일 이 재료들은 찌그러졌지만 반짝이는 금속판과 콘크리트로 진화했다. 그의 작품들에는 뿔뿔이 흩어져 있지만 하나의 줄기 안에서 통일하려고 시도하는 사회의 분위기가 반영되어 있는 것 같다. 어떤 이는 디즈니 홀을 보고 배의 돛을 연상한다. 아니면 시각적 혼돈 때문에 우리 시대의 혼란을 연상할 수도 있다. 게리는 선과 형상의 병치가

3.38 프랭크 게리, 월트 디즈니 콘서트홀, 서면, 미국 로스앤젤레스, 2003.

3.39 딜러 · 스코피디오 · 렌프로, 블러 빌딩, 스위스 이베르동 레 방, 2002.

야기하는 매혹적 유희를 통해 우리에게 실로 역동적인 부조화를 보여주며, 이 부조화는 빛을 반사하는 금속 표면과 더불어 우리의 눈과 마음을 어지럽힌다. 완만하게 휜 가로선과 세로선들은 '돛들'의 뾰족한 끝과 충돌한다. 다양한 각도의 세로선들은 건물을 지면에 안정적으로 붙들어놓는 견고한 가로선에 강하게 뿌리 박고 있다. 그 견고함은 모든 표면에 찍어 넣은 모조 '석판' 무늬로 인해 강화된다. 각 부분은 분리되어 있지만 전체에 완전하게 통합되어, 그 결과 공중 분해를 가까스로 면한 통합된 투쟁의 모습이 나타난다.

엘리자베스 딜러(1955년생), 리카르도 스코피디오(1942년생), 찰스 렌프로(1964년생)는 힘을 합쳐 건축, 시각예술, 공연예술 분야를 통합하는 합동 스튜디오 '딜러·스코피디오·렌프로'를 만들었다. 2002년 스위스 엑스포의 미디어 빌딩이었던 이들의 블러 빌딩(Blur Building)은 건축을 공연예술로 바꿨다. 블러 빌딩(도판 3.39)은 스위스 이베르동 레 방의 뇌샤텔 호수 수면 22.9m 위에 떠 있는 폭 91.4m, 높이 61m의 구름을 만든다. 촘촘하게 배치한 고압의 안개 노즐들을 통해 여과된 호수물이 미세한 안개로 분사되면서 구름을 만든다. 인공 구름은 실제 기상에 반응하며 부단히 변하는 역동적 형태를 만든다. 건물에 설치된 기상 관측소에서 변화하는 습도, 풍향, 풍속에 따라 13단계로 수압과 수온을 자동 조절한다.

방문객들은 호숫가에서 시작되는 보행용 진입로를 통해 구름에 접근할 수 있다. 구름 안에 들어서자마자 보이고 들리는 것들이 서서히 사라지면서 시각적인 '백시(白視) 현상'과 진동하는 안개 노즐의 '백색 소음'만 남는 것을 경험하게 된다. 감각의 박탈은 감각의 고양을 낳는다. 숨을 쉴 때마다 마시는 습한 공기, 내려가는 온도, 부드러운 물보라 소리, 작은 물방울들의 냄새가 감각들에 크게 다가오기 시작한다. 방문객들은 구름 사이를 배회할 수 있고, 중앙의 교감형(interactive) 미디어 공간에 입장할 수 있으며, 안개의 바깥 여기저기서 펼쳐지는 소규모 미디어 이벤트들을 발견할 수 있다. 그리고 건축가의 표현에 따르면, "구름층을 통과한 비행기처럼" 꼭대기 층의 '엔젤 바'로 올라갈 수 있다.

규모

마천루만큼 현대인들의 기술적 성취나 강력한 통제의 느낌을 상징하는 것도 없다. 이 유형의 건물은 인간이 자신의 기술에 종속되는 것을 상징하기도 한다.

2007년 7월 20일, 아랍 에미리트 연방 두바이의 부르즈 할리파(도판 3.40)가 대만의 타이페이 101의 높이인 509m를 공식적으로 뛰어넘고 세계에서 가장 높은 건물이 되었다. 2010년 1월에 완공된 부르즈 할리파는 세계 초고층 도시 건축학회(CTBUH)에서 인정한 모든 부문의 기록을 보유하고 있다. 부르즈 할리파에는 대중에게 개방된 가장 높은 전망대와 시속 65km로 운행하는 세계에서 가장 빠른 엘리베이터가 있다. 스킷모어·오잉스·메릴 건축사무소에서 설계한 부르즈 할리파는 200층이며 8억 달러의 비용이 들었다.

3.40 스킷모어·오잉스·메릴 건축사무소, 부르즈 할리파, 아랍 에미리트 연방 두바이, 2009.

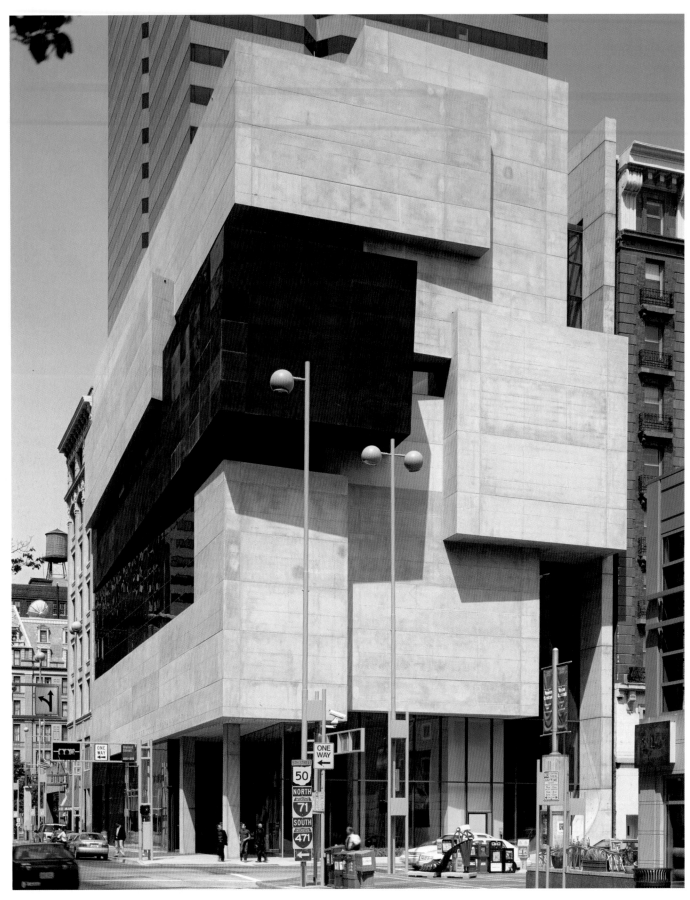

3.41 자하 하디드, 로젠탈 현대미술센터, 미국 오하이오 주 신시내티, 2003.

비판적 분석의 예

다음의 간략한 예문은 우리 자신의 개인적 느낌과 이 장에서 설명한 몇 가지 용어를 활용해 어떻게 개요를 짜고 예술작품에 대한 비판적 분석을 전개할 수 있는지를 보여 준다.

여기서는 그 과정을 자하 하디드(바그다드에서 태어난 이 건축가는 런던에 거점을 두고 활동하고 있다)의 로젠탈 현대미술센터(도판 3.41)를 중심으로 전개하고 있다.

개요	비판적 분석
개인적 느낌	나는 이 미술관을 처음 봤을 때 역동성, 온화함, 친근함을 느꼈다. 이 느낌들은 경직성, 날카로움, 거북함 같은 다른 느낌들과 경쟁한다. 나는 역피라미드형에 가까운, 다시 말해 위가 바닥보다 넓은 디자인 때문에 운동감을 자아내는 이 건물을 좋아한다. 하지만 그것은 거북함이 개입하는 지점이기도 하다. 건물은 중력을 거부하는 듯하며 또한 언제라도 기울어질 것 같은 느낌을 준다. 돌출된 귀퉁이들과 분명한 직선 형태는 부드러운 느낌이 거의 없으며 모나고 날카롭게 보인다. 하지만 그와 동시에 이 건물은 따뜻하고 인간 친화적이며 인간을 압도하지 않는 규모를 갖고 있다.
구조	건물의 특수한 구조는 감추어져 있지만 탁 트인 1, 3, 4층을 통해 철골 구조를 짐작할 수 있다. 미술관에는 넓고 개방된 공간들이 있어야 한다. 따라서 벽들은 분명 골조에 걸려 있는 장막벽일 것이다. 하디드는 외팔보 구조를 효과적으로 사용해 건물에 역동성을 최대한 부여했다. 유리, 강철, 콘크리트 같은
재료	다양한 재료를 사용했으며, 건물의 정면과 측면에 덧붙인 직사각형 장식에는 다른 재료들을 사용했을 것이다.
상황	우뚝 솟은 뒤편의 건물들과 왼쪽에 인접한 비슷한 크기의 건물들 사이에 이 건물을 겨우 끼워 넣은 것처럼 보인다. 하지만 하디드는 수직으로 솟아오른 건물을 지어 부지를 최대한 활용했다. 그러나 지층에
공간	서는 건물을 부지 경계선 뒤로 물려 건물 주변에 열린 공간을 만들었다. 광범위하게 사용한 유리 때문에 우리는 개방된 공동 구역들과 몇몇 갤러리를 들여다볼 수 있다. 그리고 우리는 그 공동 구역과 갤러리에서 자유롭게 이동하며 미술작품을 감상할 수 있다.

사이버 연구

건축가별로 정리된 건축 작품들 :
 − 건축가의 생몰 연대와 국적을 함께 기재
www.artcyclopedia.com/media/Architect.html
 − 건축가의 생몰 연대와 시대를 함께 기재
www.bluffton.edu/~sullivanm/index/index2.html#B
www.greatbuildings.com

주요 용어

강현 콘크리트 : 구조적 힘들이 미리 정해진 방향으로 흐르도록 스트레스나 장력을 준 철강막대와 강선을 사용한 콘크리트.
골조 : 뼈대로 건물을 지탱하며 그 뼈대에 벽들을 추가한 건축 구조.
기능 : 건물의 기본 목적.
기둥과 인방 : 수직 지지대 사이의 공간을 가로지르는 수평보로 구성한 건축 구조.
교차 궁륭 : 2개의 터널형 궁륭이 직각으로 교차할 때 생기는 궁륭.
규모 : 건물의 크기로 인간과 건물 사이의 관계에 영향을 준다.
내력벽 : 벽이 벽 자체와 바닥, 천장을 지탱하는 건축 구조.
맥락 : 건물 주변의 환경.
아케이드 : 여러 개의 아치를 나란히 배열한 것.
외팔보 : 한쪽 끝만 지지한 보나 마루.
철근 콘크리트 : 금속 강화재를 넣고 성형한 콘크리트.
터널형 궁륭 : 아치들을 연이어 배열해 공간을 에워쌀 때 생기는 궁륭.

4장

음악과 오페라

형식과 기법의 특성

우리 모두는 테자노(tejano, 미국화된 라틴 음악), 레게, 록, 리듬 앤 블루스, 랩, 가스펠, 클래식 등 특정 음악 형식을 선호한다. 때때로 우리는 좋아하는 선율이나 음악 형식이 한때 다른 것이었다는 사실에 놀라기도 한다. 예컨대, 어떤 록 음악 선율이 원래 오페라 아리아였을 수도 있고, 어떤 민족의 양식이 타민족의 전통에서 유래한 양식들을 결합해 만든 것일 수도 있다. 어떤 경우든 음악은 리듬과 선율로 이루어진다. 다만 그것들을 구성하는 방식에서 차이가 날 뿐이다. 이 장에서는 우선 몇 가지 전통적인 서양 음악 형식에 집중할 것이다. 하지만 그 후에는 모든 음악에 적용되는 특성들에 대해 논할 것이다. (이 책을 계속 읽으면 다른 문화의 음악에 대해 더 많은 것을 배우게 될 것이다.)

다른 예술들은 공간의 물리적 제약들에 얽매어 있지만 음악은 그렇지 않다. 때문에 음악은 종종 가장 순수한 예술형식으로 이야기되어 왔다. 그러나 작곡가의 자유가 청자인 우리에게는 속박이다. 왜냐하면 음악이 우리에게 의미 있는 책임을 부과하기 때문이다. 우리가 음악 전문용어를 배우거나 적용하려 할 때, 이 책임은 특히 중요하다. 왜냐하면 지극히 짧은 시간에 음악의 수많은 특성들을 포착해야 하기 때문이다. 그림이나 조각은 움직이지 않는다. 우리가 긴 시간 동안 그것들을 검토하고 감상한다고 해도 그것들은 변하거나 사라지지 않는다. 게다가 음악 전문용어를 습득하려는 시도는 더욱 도전적으로 보인다. 많은 전문 개념들이 대개 외국어, 특히 이탈리아어로 되어 있다. 그렇지만 음악은 우리의 삶에서 늘 함께하고 있다. 따라서 틀림없이 형식과 기법의 면에서 우리가 생각하는 것보다 더 많은 것을 지각하고 알아갈 수 있을 것이다.

형식적인 면에서 보면 음악작품에 대한 경험은 작품의 유형이

나 형식을 아는 것으로 시작된다. '형식'이라는 용어는 매우 포괄적인 것이다. 우리가 지금 알고 있는 하부 형식들뿐만 아니라 클래식, 재즈, 팝, 록 등 보다 광범위한 음악 '형식'도 있다. 특히 클래식(고전)이라는 용어는 광범위한 '고전주의' 형식(11장 참조)에 포함된 특정 음악 양식을 가리키기도 한다.

악곡의 기본 형식은 이해와 관련된 몇몇 특정 변수들을 제공하며 음악과 우리의 첫 만남의 형태를 결정한다. 연극과 달리 우리는 보통 음악회 안내문을 통해 곡의 유형을 알게 된다. 이 장에서는 클래식, 재즈, 팝이라는 세 가지 포괄적인 형식과 그것들의 세부 형식 몇 가지를 설명한다. (우리는 2부의 9~13장에서 몇 가지 형식을 더 만나고 역사적 맥락 내에서 그것들을 정의할 것이다.)

클래식 형식

미사

미사는 종교적인 합창곡으로 자비송(Kyrie), 대영광송(Gloria), 신경(信經, Credo), 거룩하시도다(Sanctus), 하느님의 어린양(Agnus Dei) 다섯 부분으로 구성된다. 이것들은 미사 통상문(1년 내내 거의 매일 반복하는 로마 가톨릭 교회 미사문)의 일부이기도 하다. 자비송 가사는 "주님, 자비를 베푸소서. 그리스도여, 자비를 베푸소서. 주님, 자비를 베푸소서.(Kyrie, eleison. Christe, eleison. Kyrie, eleison.)"라고 간청한다. 대영광송 가사는 "높은 하늘에서는 하느님께 영광을, 땅에서는 주께서 사랑하는 사람들에게 평화를.(Gloria in excelsis Deo et in terra pax hominibus bonae voluntatis.)"이라고 시작한다. 신경은 "전능하신 천주, 성부, 천지의 창조주를 저는 믿나이다.(Credo in unum Deum, Patre omnipotentem, factorem coeli et terrae.)"라고 믿음을 표명한다. 거룩하시도다는 "거룩하시도다, 거룩하시도다, 거룩하시도다, 온누리의 주 하느님! 하늘과 땅에 가득 찬 그 영광! 높은 데서 호산나!(Sanctus, Sactus, Sactus Dominus Deus Sabaoth! Pleni sunt coeli et terra gloria tua. Hosanna in excelsis!)"라고 확언한다. 하느님의 어린양에서는 "하느님의 어린양, 세상의 죄를 없애시는 주님, 자비를 베푸소서. 하느님의 어린양, 세상의 죄를 없애시는 주님, 평화를 주소서.(Agnus Dei, qui tollis peccata mundi, miserere nobis. Agnus Dei, qui tollis peccata mundi, miserere nobis, dona nobis pacem.)"라고 간청한다. 종종 음악회에서 연주하는 레퀴엠 미사곡은 고인(故人)을 기리는 특별 미사곡이다.

칸타타

일반적으로 칸타타는 1명 이상의 독창자와 기악 합주단이 함께하는 합창 작품이다. 여러 악장으로 작곡하는 칸타타의 전형은 바로크 시대의 루터교 교회 칸타타이다. 따라서 칸타타에는 종종 코랄과 오르간 반주가 포함된다. '칸타타(cantata)'라는 단어는 본래 성악곡을 의미한다. 루터교 칸타타에서는─이것의 대표적인 예는 요한 제바스티안 바흐(1685~1750)의 칸타타이다─종교적인 내용의 가사를 사용하는데, 이 가사는 성경의 원문이나 성경의 내용을 활용하거나 귀에 익은 성가(코랄)를 토대로 만든 것이다. 칸타타는 본질적으로 음악 설교의 기능을 담당했다. 특정일에 사용하는 성경 구절로 구성한 성구집(聖句集)을 토대로 설교를 행한다. 전형적인 칸타타는 25분 정도 이어지며 몇 개의 다양한 악장(합창, 레치타티보, 아리아, 이중창)이 포함된다.

오라토리오

오라토리오는 합창단, 독창자들, 관현악단을 이용하는 대규모의 곡이다. 일반적으로 오라토리오에서는 (대개 성서에서 나온) 이야기와 관련된 가사에 곡을 붙여 만들지만 연기, 무대장치, 의상은 이용하지 않는다. 오라토리오는 바로크 시대의 주요 성과 중 하나이다. 이 유형의 곡은 일련의 합창, 아리아, 이중창, 레치타티보, 관현악 간주곡을 통해 전개된다. 합창은 오라토리오에서 특히 중요한데, 극 전개에 관여하거나 극에 대해 해설할 수 있다. 오라토리오의 또 다른 특성은 해설자를 이용하는 것이다. 해설자의 레치타티보(일상적인 말의 리듬과 억양을 모방한 성악 선율)는 이야기를 들려주고 여러 부분을 연결한다. 오라토리오는 오페라처럼 두 시간 이상 이어질 수 있다.

잘 알려진 예는 게오르크 프리드리히 헨델(1685~1759)의 오라토리오 〈메시아〉에 나오는 '할렐루야' 합창이다. '할렐루야' 합창은 〈메시아〉 2부의 절정을 이룬다. 가사는 깃발을 든 군대를 이끌고 승리한 주님을 찬미하는 내용이다. 헨델은 모노포니, 폴리포니, 호모포니 사이에서 텍스처(107쪽 참조)를 갑자기 바꾸어 끝없는 변화를 만든다. 단어와 구절들은 누차 반복된다. 성악과 기악이 모노포니로 "전능의 주가 다스리신다(For the Lord God Omnipotent reigneth)."라고 공포한다. 그리고 폴리포니로 계속 "할렐루야."라고 외친다. 그런 다음 성가풍의 "이 세상 왕국(The kingdom of this world)." 부분에서 호모포니로 바뀐다.

예술가곡

예술가곡은 시에 붙인 곡을 독창하고 피아노로 반주하는 음악이

다. 일반적으로 예술가곡은 시의 분위기와 심상을 음악으로 번안한 것이다. 예술가곡은 19세기 낭만주의 양식(12장 참조)에서 비롯되었기 때문에, 감정에 호소하는 경향을 띠고, 잃어버린 사랑, 자연, 전설, 머나먼 곳과 아득한 과거 등 광범위한 주제를 망라한다. 이 유형의 곡에서는 반주가 작곡가의 해석에서 중요한 역할을 하며 성악과 대등한 파트너로 대접받는다. 중요한 단어들에서는 강음이나 선율의 정점들을 이용한다. 프란츠 슈베르트(1797~1828)의 〈마왕〉은 훌륭한 예이다. (가사와 악보는 313쪽에 실었다.)

푸가

푸가는 하나의 중심 주제를 토대로 작곡한 폴리포니(107쪽 참조) 곡이다. 푸가는 일군의 악기나 여러 성부의 성악을 위해 혹은 오르간이나 하프시코드 같은 단일 악기를 위해 작곡할 수 있다. 푸가에서는 '성부'라고 불리는 여러 선율부가 시종일관 주제를 모방한다. 가장 높은 선율부는 소프라노이고 가장 낮은 선율부는 베이스이다. 푸가에는 보통 셋, 넷, 혹은 다섯 성부가 포함되어 있다. 작곡가는 대개 주제를 여러 조(調)로 변형하고 다양한 선율과 리듬을 갖는 악상들과 결합하면서 주제를 탐구한다. 푸가 형식은 매우 탄력적인 형식이다. 변하지 않은 유일한 특성은 도입부인데, 여기에서는 무반주의 단일 성부가 주제를 알려준다. 이때 청자가 할 일은 그 주제를 기억하는 것이다. 그런 다음 다양한 주제 변주를 좇아가야 한다.

교향곡(심포니)

대개 4악장으로 구성된 관현악곡인 교향곡은 일반적으로 20분에서 45분 동안 이어진다. 이 대규모 작품에서 작곡가는 관현악단으로 만들 수 있는 모든 범위의 강약(强弱)과 음을 탐색한다. 교향곡은 18세기 후반 고전주의 시대에 등장했으며, 대조적인 템포와 분위기를 면밀하게 구성해 광범위한 감정들을 불러일으킨다. 고전주의 교향곡(심포니)은 '함께 소리를 냄'이라는 의미의 라틴어 심포니아(symphonia, 이 단어 역시 그리스어 단어에 유래한 것이다)에서 그 이름을 따왔다. 일련의 악장들은 보통 빠르고 활기찬 악장으로 시작해, 느리고 서정적인 악장으로 바뀌고, 무곡(舞曲)풍의 악장으로 이어진 다음, 빠르고 힘찬 악장으로 끝난다. 1악장은 대개 소나타 형식이라는 특수한 형태를 띤다. 소나타 형식에서는 주제가 제시, 전개, 재현된다. 대부분의 고전주의 교향곡에서 각 악장은 한 쌍의 독자적인 주제를 갖기 때문에 독립적인 성격을 띤다. 세 악장에서 같은 조를 사용하고 각 악장의 감정과 음악을 섬세하게 연결함으로써 교향곡의 통일성을 얻는다. 하이든(1732~1809)의 교향곡 94번 사장조 〈놀람〉을 주제의 분위기에 초점을 맞춰 들어 보자.

루드비히 판 베토벤(1770~1827)의 교향곡 5번 다단조 〈운명〉 1악장에서 반복되는 주제에 귀기울여 보자. 4개의 음으로 이루어진 도입부의 동기는 다양하게 변형되면서 교향곡 전체에 등장한다. 이 주제는 인지 가능한 두 음높이로 이루어진 등고선뿐만 아니라 독특한 단-단-단-장 리듬 또한 갖고 있다. 많은 권위자의 설명에 따르면 이 주제는 베토벤이 개인적 승리의 감정을 표현한 것이다. 호른이 제2 주제를 제시하는 가운데 아래 성부에서는 첼로와 베이스가 제1 주제를 반복한다. 우리는 이 악장 전체에서 짧고 조용한 피아노 악절들뿐만 아니라 일련의 긴 크레센도 또한 들을 수 있다. 이러한 강약 대조를 통해 힘과 박력이 강화된다.

협주곡(콘체르토)

독주 협주곡(solo concerto)은 기악 독주자와 오케스트라가 연주하는 긴 악곡이다. 18세기 고전주의 시대 동안 정점에 도달했던 독주 협주곡은 대개 세 악장으로 구성되는데, 1악장은 빠르고 2악장은 느리며 3악장은 다시 빠르다. 협주곡은 독주자의 화려한 기교와 해석 기량을 오케스트라의 광범위한 강약 및 음색과 결합한다. 따라서 협주곡에서는 악상 및 음향의 극적인 대조가 나타난다. 여기서 스타는 독주자이다. 일반적으로 협주곡은 독주자에게 엄청난 도전을 선사하며, 독주자는 작품이 제시하는 기법 및 해석상의 도전에 응한다. 그럼에도 협주곡은 오케스트라와 독주자 사이의 상호작용에 신경을 쓰면서 둘 사이의 균형을 맞춘다. 협주곡은 20분에서 45분 동안 이어진다. (요한 제바스티안 바흐(1685~1750)의 〈브란덴부르크 협주곡 2번 바장조〉를 들어 보자.) 고전주의 협주곡에는 카덴차라고 불리는 부분이 있다. 일반적으로 1악장에 있지만 때때로 3악장에 있는 카덴차에서 독주자는 반주 없이 홀로 자신의 기량을 뽐낸다. 중요한 베이스 선율 악보에는 연주해야 하는 화음을 지시하는 숫자들을 함께 표기했다. 이것은 통주 저음(basso continuo)이나 숫자 저음(figured bass)으로 불린다.

17세기의 후기 바로크 시대(11장 참조)에 유행했던 합주 협주곡(concerto grosso)은 (앞서 이야기한 독주 협주곡과는 대조적으로) 여러 기악 독주자들과 소규모 오케스트라를 위한 곡이다. 바로크 양식에서는 음향 크기의 대조, 소그룹 연주와 대그룹 연주 사이의 대조가 전형적으로 나타난다. 합주 협주곡에서는 2명과 4명 사이의 소그룹 독주자들이 8명과 20명 사이의 대그룹 연주자들―이 그룹은 투티(tutti)라고 부른다―과 대조를 이룬다. 일반적으로 합주 협주곡은 템포와 성격이 대조적인 3개의 악장으로 구성

된다. 1악장은 빠르고, 2악장은 느리며, 3악장은 또 빠르다. 대개 힘찬 1악장에서는 투티와 독주자 사이의 대조를 탐색한다. 느린 2악장은 한층 서정적이고 조용하며 아늑하다. 마지막 3악장은 활기차고 쾌활하며 때로는 무곡풍이다.

재즈 형식

재즈는 아마 19세기 말경에 시작되었을 것이다. 하지만 우리는 재즈가 언제 시작되었는지 정확히 알 수 없다. 왜냐하면 재즈는 오랜 기간 동안 악보에 기록되거나 녹음되지 않고 오로지 연주 형태로만 존재했기 때문이다. 1917년에 오리지널 딕시랜드 재즈 밴드(Original Dixieland Jazz Band)가 최초로 녹음을 했지만, 이후 1923년까지는 재즈곡을 거의 녹음하지 않았다. 재즈는 서아프리카, 아메리카, 유럽 등 다양한 문화에서 유래한 음악적 요소들을 융합했다. 몇 가지 중요한 특성은 서아프리카의 전통들에서 움텄다. 이 전통들에서는 즉흥연주, 타악기, 복잡한 리듬, 메기고 받는 형식을 강조한다. 아프리카의 북 연주는 대체로 재즈처럼 아주 복잡하며, 동시에 연주되는 다양한 리듬과 음을 사용해 촘촘하고 유기적인 텍스처를 만든다. 독창자가 한 악절을 메기고 합창단이 그것을 받는 형식 또한 서아프리카 부족 음악의 중심에 자리하고 있다. 재즈에서는 이 형식을 사용해 독창이나 독주로 한 악절을 메기고 독주나 합주로 그것을 받는다.

블루스

재즈는 뉴올리언스의 거리, 술집, 사창가, 무도장 등에서 주로 미국 흑인 음악가에 의해 연주되었다. '블루스'로 알려진 재즈는 즉흥연주, 당김음, 일정한 비트, 독특한 음색, 특화된 연주기법을 사용하며 1920년대 미국에서 크게 유행했다. 지금까지 작곡된 블루스 음악 중 가장 대중적인 것은 아마 W. C. 핸디(1873~1958)의 많은 곡 중 하나인 '세인트루이스 블루스(St. Louis Blues)'일 것이다. 핸디는 20세기 초 쿠바를 순회하며 민스트럴 쇼(minstrel show, 19세기 중후반 미국에서 유행했던 코미디 쇼로 백인이 흑인 분장을 하고 흑인풍의 노래와 춤을 선보이며 흑인 노예의 삶을 희화화했다)를 공연할 때 들었던 아프리카-스페인풍의 아바네라 리듬을 이 노래의 선율에 넣었다. 그는 '세인트루이스 블루스'의 마지막 가락을 전 해에 작곡한 기악곡 '조고 블루스(Jogo Blues)'에서 가지고 왔는데, 이 곡의 선율은 원래 핸디의 목사가 만든 것이었다. 또 다른 유형의 블루스인 보컬 블루스는 2개의 리듬 행과 첫 번째 리듬 행의 반복으로 이루어진 특정 운율 형식과 시형(詩形)을 띠고 있으며, 종종 성적인 관심, 실연의 고통,

짝사랑 같은 매우 개인적인 내용과 관련되어 있다. 베시 스미스(1894~1937) 같은 가수는 블루스에 정서적 성격을 부여했으며, 반주 악기 연주자들은 그 성격을 모방하려고 애썼다.

뉴올리언스 양식

재즈는 흑인 영가(靈歌), 노동요, 복음성가에서도 소재를 발견했다. 이러한 깊이 있는 원천들에서 유래한 재즈는 우리가 알고 있는 것처럼 뉴올리언스 양식(딕시랜드), 스윙, 비밥, 쿨 재즈, 프리 재즈 등의 다양한 하위 양식으로 나타났다. 뉴올리언스 양식에서는 리듬 악기 섹션이 비트를 분명하게 연주하고 배경 화음들을 넣는 가운데, 앞줄의 선율 악기들이 여러 대조적인 선율을 동시에 즉흥연주한다. 뉴올리언스 양식의 음악은 대개 행진곡이나 교회음악 선율, 래그타임 혹은 대중가요를 토대로 만들어졌다. 스윙은 1920년대에 발전하여 1930년과 1945년 사이에 개화했다. 이것은 춤추기에 이상적인 '빅 밴드' 양식이며 미국 대중음악의 선두에 나섰다.

래그타임

래그타임은 피아노 음악의 한 유형으로 (이따금 다른 악기로 연주하기도 했다) 1890년대에 시작되었다. 래그타임은 주로 미국 남부와 중서부의 술집 및 무도장에서 발전했으며 대개 스콧 조플린(1868~1917) 같은 흑인 피아니스트에 의해 연주되었다. 처음에는 클래식음악이나 대중음악의 곡을 당김음으로 연주했지만, 이후 래그타임에서는 고유한 양식을 발전시키고 조플린의 '단풍잎 래그(Maple Leaf Rag)' 같은 독자적인 곡을 만들었다. 대개 2박자로 구성된 래그타임에서 왼손으로는 규칙적인 박자를 한결같이 연주하고, 오른손으로는 활기찬 당김음 선율을 연주한다.

프리 재즈

1950년대 말 재즈는 고정된 화음 진행에서 벗어났으며, 1960년대와 1970년대에는 프리 재즈라고 불리는 새로운 재즈 양식이 등장했다. 프리 재즈는 독창적인 즉흥연주와 신곡 창작이라는 특징을 갖고 있다. 추상적이고 치밀하며 난해한 이 양식에서는 대개 선율과 규칙적인 리듬 패턴을 버리고 정열적으로 드럼을 치며 극단적인 고음과 삑삑거리는 소리가 나오는 선율을 즉흥적으로 연주했다. 소란스럽고 무질서한 프리 재즈에는 다른 재즈 형식에 있는 호소력이 없다.

퓨전

재즈는 1970년대와 1980년대에 록 음악의 요소들을 결합해 퓨전

이라고 불리는 매우 대중적인 양식을 만들었다. 퓨전 재즈의 주요 특성은 전자 악기(신시사이저, 전자 피아노, 전자 베이스 기타)의 사용, 대규모 타악기 섹션, 형식과 화성의 단순함이다. 대개 퓨전 재즈에서는 단순한 화음 진행과 반복적인 리듬 패턴이라는 토대 위에 매우 많은 음을 층층이 쌓아올린다.

그루브

1990년대에서 21세기로 넘어가는 시기에 윈튼 마살리스(1961년생) 같은 유명 인사들 덕분에 딕시랜드, 빅 밴드, 비밥 같은 많은 옛 재즈 양식이 재등장했으며, 이로 인해 재즈가 부활하게 되었다. 재즈는 21세기에 일본, 유럽, 북미와 남미에 수많은 추종자를 거느린 독자적인 국제 언어가 되었다. 재즈는 계속 진화했다. 대중적인 춤곡의 리듬과 융합했으며 그루브 음악이나 펑크 같은 새로운 양식을 낳았다. 펑크는 복합적인 리듬을 반복하는 블루스 양식이다.

팝 음악 형식

대중문화의 산물로 볼 수 있는 수많은 '팝' 음악 형식 중 20세기 후반과 21세기 초반을 대표하는 것은 로큰롤과 랩이다.

로큰롤

1950년대의 춤 열풍이라는 토양에서 성장한 로큰롤은 19세기 중반부터 이어져 오는 조용한 대중음악과 극적으로 대치했다. 로큰롤은 박자의 첫 박을 강조하며, 시끄럽고, 강력하고, 템포가 빠르다. 게다가 음색과 가사에서 성적(性的)인 성격이 분명하게 드러난다.

초기 로큰롤에서는 세 부분으로 구성된 12마디의 블루스 패턴(AAB)을 사용했다. 첫 행의 가사를 반복한 다음(AA) 첫 행과 운을 맞춘 다른 행의 가사(B)가 이어진다. 화음은 보통 I도, IV도, V도 세 가지로 제한되었으며 가사 A-I-I-I-I 화음, 가사 A 반복-IV-IV-I-I 화음, 가사 B-V-IV(또는 V)-I-I 화음과 같이 진행되었다. 제한된 수의 화음을 반복하는 바람에 휘몰아치는 리듬에 집중할 수밖에 없었다.

랩

랩 음악은 1990년대 미국에서 평등을 요구하던 흑인들의 투쟁정신과 격정이라는 토양에서 자라나왔기 때문에 폭력적이고 분노에 차 있으며 공격적이다. 뿐만 아니라 말하는 듯한 가사와 강렬하고 복합적인 리듬이라는 특징을 보여준다. 타악기, 베이스, 신

시사이저로 반주를 하는 랩 음악은 종종 녹음실에서 혹은 디제이나 턴테이블리스트(turntablist)에 의해 만들어지고 믹싱되었다. 턴테이블리스트는 두 대의 턴테이블을 이용한다. 그중 한 턴테이블에서 LP가 돌아가는 동안 스크래칭으로 만든 소리를 넣었다 뺐다 하면서 소리를 조작한다. 랩에서는 루핑(looping) 기법도 사용한다. 루핑은 짧은 소리 단편을 녹음한 다음 여러 번 반복 재생하는 기법이다.

구성

전문용어를 이해하고 음악에 그 용어를 적용할 수 있는 능력은 음악과 관련된 의사소통에, 특히 작곡가와 음악에 생명을 불어넣는 연주가들 사이의 의사소통에 도움을 준다. 모든 의사소통이 그렇듯 음악과 관련된 의사소통 또한 대화 당사자 모두에 의존하므로, 화자와 청자 모두 음악 용어를 능숙하게 사용해야 할 책임이 있다.

우리는 음악 구성에 사용되는 여섯 가지 기본 요소들, 즉 (1) 음, (2) 리듬, (3) 선율, (4) 화음, (5) 조성, (6) 텍스처에 대해 논할 것이다.

음

작곡가들은 소리와 침묵을 디자인한다. 가장 넓은 의미의 소리에는 사이렌, 말, 아기 울음, 제트 엔진, 쓰러지는 나무 등 청신경을 자극하는 모든 것이 속한다. 그러한 원천에서 나온 소리는 소음이라고 부를 수 있다. 음악작품에서 소음을 사용할 수도 있지만, 일반적으로 음질이 일정하며, 통제되고 다듬어진 음들에 의존한다. 우리는 음의 네 가지 기본 속성들, 즉 음높이, 강약, 음색, 음길이를 통해 음악과 소음을 구별할 수 있다.

음높이 음높이는 음의 상대적 고저로 초당 진동수로 측정할 수 있는 물리적 현상이다. 따라서 음높이의 차이는 인식과 측정이 가능한 음파의 차이로 설명된다. 음높이는 한동안 유지되는 일정한 진동수를 갖는다. 진동수가 클수록 더 높은 음이, 진동수가 작을수록 더 낮은 음이 발생한다. 예컨대 진동하는 현 같은 발음체(發音體)가 작아지면 더 빠른 진동이 발생한다. 그러므로 피콜로처럼 높은 음을 내도록 디자인된 악기들은 대체로 크기가 작다. 반면 더블베이스나 튜바처럼 낮은 음을 내도록 디자인된 악기들은 대체로 크기가 크다. 음은 높이가 일정한 소리이다.

색채가 가시(可視) 스펙트럼 내에 있는 일정 범위의 빛 파동으로 구성되어 있듯이(1장 참조), 음 또한 초당 진동수 16부터

4.1 음높이를 표시한 피아노 건반 일부.

38,000까지의 가청 음높이로 이루어진 스펙트럼을 형성한다. 우리는 무려 11,000개의 음높이를 지각할 수 있다. 하지만 작곡할 때는 그렇게 많은 음을 사용할 수 없다. 그래서 음악가들은 전통적으로 음 스펙트럼을 간격이 같은 최소 90개의 진동수(이것들은 7과 2분의 1 옥타브를 이룬다)로 구분한다. 피아노 건반은 88개의 건으로 구성된다. 이는 동수의 음높이를 같은 간격으로 배열한 것이다(도판 4.1).

음계는 음 스펙트럼 내의 진동수를 관례에 따라 오름차순이나 내림차순으로 배열한 것이다. 한 옥타브 안의 13음들을 같은 간격으로 배열하면 반음계가 구성된다. 하지만 우리에게 가장 친숙한 음계는 장음계와 단음계이며, 이것들 각각은 한 옥타브 안의 8음으로 구성된다.

음정은 두 음 사이의 간격이다. 반음은 간격이 가장 좁은 음정이며, 온음은 2개의 반음으로 이루어진 음정이다. 도레미파솔라시도(뮤지컬 〈사운드 오브 뮤직〉의 유명한 '도레미 송'을 떠올려 보자) 같은 장음계에서는 일정한 방식으로 반음과 온음을 배열한다(도판 4.2). 장음계의 3음과 6음을 반음 내리면 (가장 일반적인 단음계인) 화성 단음계가 만들어진다.

모든 음악이 서양의 음계를 따르는 것은 아니다. 대략 1600년 이전의 유럽 음악도, 사분음을 많이 사용하는 동방 음악도 서양 음계를 따르지 않는다. 게다가 어떤 서양 현대 음악은 조성 자체를 부정한다.

4.2 장음계와 단음계.

강약 음악에서 강약은 음의 셈여림 정도를 뜻한다. 음은 셀 수도, 약할 수도, 그 중간일 수도 있다. 강약은 데시벨 단위로 측정하며 진동의 진폭이라는 물리적 현상에 의해 결정된다. 더 큰 힘을 줘 소리를 내면 진폭이 더욱 넓은 음파가 만들어져 청신경을 더 많이 자극한다. 이것이 뜻하는 바는 음파의 크기 변화이지, 초당 진동수의 변화가 아니다.

작곡가들은 일련의 기호를 사용해 강약의 정도를 표시한다.

pp	피아니시모	매우 여리게
p	피아노	여리게
mp	메조피아노	조금 여리게
mf	메조포르테	조금 세게
f	포르테	세게
ff	포르테시모	매우 세게

p, mp, f 같은 셈여림표들은 개별 음뿐만 아니라 악절에도 사용할 수 있다. 강약은 갑자기 혹은 서서히, 크게 혹은 작게 변할 수 있다.

그림을 감상할 때 색채의 사용법과 폭을 고찰하는 것과 마찬가지로 음악을 감상할 때 강약의 사용법과 폭을 고찰할 수 있다. 〈한아희수(寒雅戲水)〉(특히 이 곡의 끝 부분)와 클로드 드뷔시(1862~1918)의 〈달빛〉의 상이한 강약 처리를 비교해 보자.

음색 음높이가 같은 음을 다른 악기로 연주할 때 음을 구분할 수 있는 것은 음색 덕분이다. 음색은 다른 악기로 연주하는 음의 차이와 관련이 있지만, 같은 악기로 연주하는 음의 질 차이와도 관련이 있다. 도판 4.3의 악기들은 다양한 음색을 낸다.

건반악기에 속하는 피아노는 해머로 현을 때려 소리를 내기 때문에 현악기나 타악기로도 분류할 수 있다. 하프시코드는 현을 뜯어서, 오르간은 바람을 넣어 소리를 낸다.

1950년대에 컬럼비아-프린스턴 전자음악 센터에서 RCA 신시사이저를 개발한 이후 등장한 전자음악은 현재 일반화되었다(도판 4.4). 전자음악은 본래 두 가지 범주로 나뉜다. 첫 번째는 전자장치를 쓰지 않고 만든 음악을 전자장치로 변형한 것으로 **구체 음악**(musique concrète)이라고 불린다. 두 번째는 전자장치로 직접 만든 음악이다. 하지만 다년간의 기술 발전으로 인해 그 차이가 퇴색되었다.

음향 합성 기술은 미디(musical instrument digital interface, MIDI) 개발과 더불어 진일보했으며, 생산자들은 음향 합성 장비를 연결하는 표준 기술로 미디를 채택했다. 미디를 사용하면 예

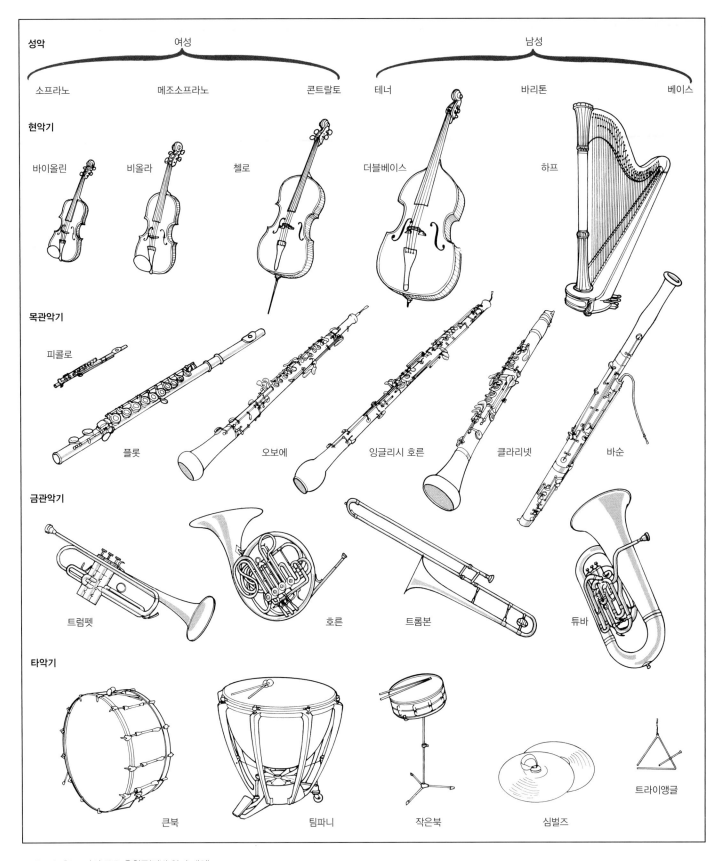

4.3 오케스트라의 주요 음원들(건반 악기 제외).

4.4 전자 조작판으로 작업하는 음악가.

컨대 피아노처럼 연주하는 키보드와 바이올린처럼 연주하는 현 제어기 같은 장치로 따로 연주한 다음 소리를 합성할 수 있다. 게다가 개인용 컴퓨터와 미디 기기를 연결해 음악을 편집, 저장하거나 악보로 전환할 수 있다. 현재는 미디 장치를 조정하는 제어기나 디지털 음향 합성 장치로 컴퓨터를 사용할 수 있다.

음길이 음의 또 다른 특성은 음길이이다. 음길이는 중단 없이 이어지는 진동 시간의 길이를 의미한다. 음길이는 기보법이라고 불리는 일군의 관례를 사용해 표시한다(도판 4.5). 이 체계는 일련의 기호, 즉 **음표**로 구성된다. 작곡가들은 음표를 사용해 각 음의 상대적 길이를 표시한다. 음표 체계는 등비급수 체계이다. 다시 말해, 각 음표는 다른 음길이의 두 배 혹은 절반을 뜻한다. 기보법에는 침묵의 길이를 표시하는 일련의 기호 또한 포함된다. **쉼표**라고 불리는 이 기호들은 음표와 똑같은 값을 갖는다.

리듬

리듬은 인지 가능한 패턴들을 이루는 반복적인 박(拍)과 악센트로 구성된다. 만약 리듬이 없다면 음들이 정처 없이 오르내리는

온음표	2분음표	4분음표	8분음표	16분음표	32분음표	64분음표

온쉼표	2분쉼표	4분쉼표	8분쉼표	16분쉼표	32분쉼표	64분쉼표

4.5 음악 기호.

것만을 듣게 될 것이다. 작곡은 각 음을 시간 안에, 다시 말해 다른 음들과 맺는 리듬 관계 안에 배열하는 것을 뜻한다. 우리는 음 높이를 고려하지 않고 모스 부호처럼 리듬을 연주할 수 있다. 기보법 체계에 속한 기호의 길이는 상대적인 것이다. 리듬은 (1) 비트, (2) 박자, (3) 템포로 구성된다.

비트 음악에서 듣는 개개의 박을 비트라고 부른다. 일정 수의 비트마다 악센트를 붙여 리듬 패턴을 만들 수 있다. 작곡가는 기본 시간 단위인 비트를 토대로 다양한 길이의 음들을 배열한다.

박자 서양음악에서는 일반적으로 비트를 마디라고 불리는 단위로 묶는다. 균일한 수의 비트를 규칙적인 마디로 묶으면 홑박자가 나타난다. 한 마디 안의 비트 수가 둘 혹은 셋일 때 2박자나 3박자가 나타난다. 2박자와 3박자는 강음 패턴이 다르기 때문에 청자들은 그것들을 구별할 수 있다. 3박자에서는 강 약 약, 강 약 약으로 세 박마다 강음을, 2박자에서는 강 약, 강 약으로 두 박마다 강음을 들을 수 있다. 한 마디 안에 비트가 넷이면(이것은 종종 4박자라고 불린다) 강 약 중강 약, 강 약 중강 약으로 두 번째 강음이 첫 번째 강음보다 약하다.

왈츠 음악을 들어 보자. 여기에서 우리는 요한 제바스티안 바흐가 작곡한 〈브란덴부르크 협주곡 2번 바장조〉 3악장의 2박자와 대조되는 3박자를 듣게 된다. 통상 강박으로 연주되지 않는 박에서 강박이 나타나면 당김음이 생긴다. 힐데가르트 폰 빙엔이 작곡한 '가장 푸른 나뭇가지(O Viridissima Virga)'의 자유로운 리듬 전개는 엄격한 박자 진행으로부터의 일탈을 보여준다.

템포 템포(빠르기)는 곡의 속도이다. 작곡가는 두 가지 방식으로 템포를 표시할 수 있다. 첫 번째 방법은 메트로놈 기호이다. 예를 들어 ♩=60은 4분음표(♩)를 분당 60회의 속도로 연주해야 함을 의미한다. 이 방법으로 정확한 템포를 표시할 수 있다. 두 번째 방법은 이탈리아어로 된 전문용어를 사용하는 것이다.

라르고(Largo, 폭넓게) 그라베(Grave, 장중하고 엄숙하게)	매우 느리게
렌토(Lento, 느리게) 아다지오(Adagio, 느긋하게)	느리게
안단테(Andante, 걷는 속도로) 모데라토(Moderato, 보통 빠르기로)	보통 빠르기로
알레그로(Allegro, 활발하게)	빠르게

비바체(Vivace, 생기 있게)

프레스토(Presto, 매우 빠르게) } 매우 빠르게

선율

선율은 상이한 음높이와 리듬을 가진 음들을 연속적으로 배열한 것을 뜻한다. 우리는 선율을 수평선에 가까운 선으로 시각화할 수 있다. 곡조와 주제라는 두 용어는 선율의 일부를 가리킨다. 예컨대 도판 4.6의 곡조는 선율이다.

4.6 미국 국가 '별이 빛나는 깃발'(발췌).

그러나 선율이 곧 곡조는 아니다. 일반적으로 '곡조'라는 용어에는 가창 가능성이 함축되어 있으며, 많은 선율이 가창 불가능한 것으로 간주된다. 주제 또한 선율이다. 하지만 음악작품에서 주제는 특히 중심 악상을, 즉 곡 처음부터 끝까지 반복적으로 제시되는 변주 가능한 악상을 뜻한다. 따라서 선율이 곧 주제인 것은 아니다.

동기는 선율이나 리듬과 관련된 짧은 악상으로 주제 및 선율과 관련이 있다. 작곡가는 동기를 중심으로 곡을 전개할 수 있다. 예를 들어 베토벤의 교향곡 5번 다단조 〈운명〉 1악장은 4개의 음으로 구성된 동기를 중심으로 전개된다(100쪽 참조).

우리는 순차적, 도약적이라는 두 가지 용어를 사용하여 작곡가가 선율, 주제, 동기를 전개하는 방식을 기술할 수 있다. 순차적 선율은 점진적으로 진행되는 가까운 음들로 구성된다. 예컨대 요한 제바스티안 바흐가 작곡한 칸타타 147번의 코랄 '예수는 나의 기쁨(Jesus bleibt meine Freude)'의 소프라노 선율 도입부에서는 음정이 절대로 온음을 넘지 않는다(도판 4.7). 도약적 선율에는 4도 이상의 음정이 포함된다. 하지만 도약적 혹은 순차적 특성을 정하는 공식은 없다. 어디까지가 도약적이고 어디부터가 순차적인지 어떤 선율에도 표시되어 있지 않다. 이 용어들은 상대적이고 기술(記述)적인 것이다. 예를 들어 미국 국가의 도입부 선율(도판 4.6)은 '예수는 나의 기쁨'의 도입부 선율보다 도약적이라고 말할 수도 있고 혹은 후자가 전자보다 순차적이라고 말할 수

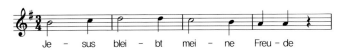

4.7 '예수는 나의 기쁨'(발췌).

도 있다.

화성

화성은 2개 이상의 음이 동시에 울릴 때 생긴다. 화성은 본질적으로 선율의 수평적 배열과 대조되는 수직적 배열이다. 그러나 화성은 시간 진행이라는 수평적 속성 또한 갖는다. 화성을 들을 때 우리는 동시에 울리는 음들이 함께 어떤 소리를 내는지에 주의를 기울인다.

2개 이상의 음이 동시에 연주될 때 **화음**을 이루며, 특히 두 음 사이의 간격을 음정이라고 부른다. 음정이나 화음을 들을 때 우리는 우선 그것의 협화나 불협화에 반응한다. 협화음은 안정적이고 기분 좋게 들리지만, 반면 불협화음들은 불안정하고 긴장되게 들린다. 하지만 협화음이나 불협화음은 절대적인 속성이 아니다. 본질적으로 그것들은 관례와 문화에 의해 결정된 것이다. 우리의 귀에는 불협화음인 것이 다른 누군가의 귀에는 협화음일 수 있으며, 그 반대일 수도 있다. 무엇보다 우리는 작곡가가 이 두 가지 속성을 어떻게 사용하고 있는지를 규정해야 한다. 대부분의 서양 음악은 대체로 조화롭게 들린다. 반면 불협화음은 대조를 통해 관심을 집중시키기 위해 사용하거나 혹은 통상적 화성 진행의 일부분으로 사용한다.

화성 진행은—그 명칭이 함축하듯—시간이 흐르는 동안 화성이 변하는 것이다. 우리는 음높이에 대해 논하면서 조성 체계로 배열한 반음계인 장·단음계의 관례를 언급했다. 장·단음계로 노래하거나 연주할 때 우리는 특수한 현상을 보게 된다. 도에서 라까지의 음을 차례차례 흥얼거리거나 연주할 때 우리는 자연스럽다고 느끼지만 음계의 일곱 번째 음인 시에 도달했을 때는 이야기가 달라진다. 이때 우리는 음계의 으뜸음인 도로 돌아가야 한다고 생각한다. 한번 해 보자! 장음계를 흥얼거리며 시에서 멈춰 보자. 여러분은 불편함을 느낄 것이다. 여러분의 마음은 도로 돌아가 그 불편함을 해소하라고 이야기할 것이다. 이와 동일한 조성 감각은—즉, 으뜸음으로 돌아가야 한다는 느낌은—화성에도 적용된다. 어떤 음계에서든 음계의 각 음을 근음으로 삼아 일련의 화음을 만들 수 있다. 각 화음은 으뜸화음 및 다른 화음들과 미묘한 관계를 맺는다. 이 관계 때문에 으뜸화음으로 돌아가야 한다는 느낌이 드는 것이다. 앞서 이야기한 로큰롤의 기본 화성 진행(I-IV-V-I)을 떠올려 보자.

조성

조성(調性) 혹은 조(調)는 서양음악의 음 배열 체계이다. 서양음악에서는 조성의 중심인 **으뜸음**과 그 으뜸음에서 시작되는 장조

인물 단평
볼프강 아마데우스 모차르트

볼프강 아마데우스 모차르트(1756~1791)는 종종 불세출의 음악 천재로 불린다. 그는 짧은 생애 동안 엄청난 결과물을 내놓았다. 오페라 16편, 교향곡 41곡, 피아노 협주곡 27곡, 바이올린 협주곡 5곡, 현악 사중주 25곡, 미사 19곡 등 당대에 인기 있던 모든 음악 양식으로 작곡을 했다. 모차르트의 가장 위대한 업적은 아마 오페라 등장인물들의 성격묘사에서 찾을 수 있을 것이다(11장 참조).

모차르트는 1756년 1월 27일 오스트리아 잘츠부르크에서 태어났다. 그의 아버지 레오폴트 모차르트는 대주교 궁정악단 작곡가였으며, 유명한 바이올리니스트이자 바이올린 주법에 관한 저명한 이론서의 저자였다. 볼프강이 겨우 6살이었을 때, 그의 아버지는 그와 (나넬이라고 불렸던) 누나 마리아 안나를 데리고 전 유럽 순회공연을 떠났다. 이들 남매는 여러 궁정과 대중음악회에서 하프시코드나 피아노를 홀로 혹은 함께 연주했다. 1764년 파리에서 볼프강은 처음 출판된 작품인 바이올린 소나타 4곡을 작곡했다. 그는 런던에서 요한 크리스티안 바흐의 영향을 받았다. 1768년 모차르트는 어린 나이에 잘츠부르크 대주교 궁정악단의 명예 수석 악사가 되었다.

하지만 1772년 신임 대주교가 임명되었고, 모차르트와 전임 대주교가 맺었던 진심어린 관계는 끝이 났다. 1777년에 상황은 더욱 악화되어 젊은 작곡가가 자신의 의무들을 경감시켜 달라고 간청할 지경에 이르렀고 대주교는 마지못해 이를 허락했다. 1777년 모차르트는 어머니와 함께 독일의 뮌헨과 만하임, 파리를 여행했는데 이때 파리에서 어머니가 사망했다. 혼자 여행을 하는 동안 모차르트는 바이올린 소나타 7곡, 피아노 소나타 7곡, 발레곡 1곡, 〈파리 심포니〉를 포함한 세 곡의 관현악 작품을 작곡했다.

1781년 모차르트와 대주교의 관계는 끝났다. 하지만 모차르트는 그 전에 다른 직책을 구하지 못했다. 결국 6년 후인 1787년 황제 요제프 2세가 그를 – 전임자보다 훨씬 적은 봉급을 주고 – 실내악단 작곡가로 채용했다. 모차르트의 재정 상황은 계속 악화되어 그는 죽을 때까지 상당한 빚을 졌다.

그 사이 1782년 오페라 〈후궁으로부터의 유괴〉가 대성공을 거두었으며, 같은 해에 모차르트는 콘스탄체 베버와 결혼했다. 그는 그녀를 위해 위대한 〈다단조 미사〉를 작곡했으며, 그녀는 이 곡의 초연에 소프라노로 참여했다.

생의 마지막 10년 동안 모차르트는 위대한 피아노 협주곡 대부분과 호른 협주곡 4곡, 〈하프너〉, 〈프라하〉, 〈린츠〉, 〈주피터〉 교향곡, 하이든에게 헌정한 현악 사중주 6곡, 현악 오중주 5곡, 주요 오페라 〈피가로의 결혼〉, 〈돈 조반니〉, 〈여자는 다 그래〉, 〈티투스 황제의 자비〉, 〈마술피리〉를 작곡했다. 모차르트는 병 때문에 마지막 작품인 〈레퀴엠〉을 완성하지 못했다. 그는 1791년 12월 5일 빈에서 사망했으며, 공동묘지에 매장되었다. 정확한 사인(死因)은 알려져 있지 않지만, 모차르트의 죽음이 고의에 의한 것임을 입증하는 증거는 없다.

www.mozartproject.org에서 더 많은 정보를 찾아보자.

나 단조를 사용해 한 곡 안의 관계들을 구축한다. 많은 음악가들은 어떤 종류의 음을 상당 시간 강조하면 일정한 작용이 – 예컨대 불협화음으로부터 협화음으로 옮겨가는 해결 작용이 – 나타난다고 공언하는데, 조성은 이러한 생각에 토대를 두고 있다. 말하자면 음계는 음악작품에 '홈 베이스'를 제공하는 조성의 구성 요소이다.

작곡가들은 수 세기 동안 다양한 방식으로 조성이나 조를 활용했다. 장·단음계와 장·단조를 사용하는 조성은 16세기부터 20세기까지의 서양음악 대부분과 20세기와 21세기의 서양음악 중 전통적인 경향을 따르는 음악의 토대를 이룬다.

20세기 초 몇몇 작곡가들은 전통적인 조성을 버렸다. 무조(無調) 음악작품에서는 불협화음을 반드시 협화음으로 해결해야 한다는 화성 진행 규칙을 버리고 음높이들을 자유롭게 조합했다. 전통적인 조성을 사용한 음악작품들은 대개 으뜸조에서 시작해 조바꿈을 거친 다음 마지막에는 다시 으뜸조로 돌아간다.

텍스처

텍스처라는 용어는 여러 분야에서 사용되는데, 그림과 조각에서는 거침이나 매끄러움 같은 표면의 질을, 직조에서는 씨실과 날실의 – 다시 말해 천의 수직실과 수평실의 – 상호관계를, 음악에서는 전통적으로 작곡가가 작품에서 선율들을 사용하는 방식을 가리킨다. 음악의 세 가지 기본 텍스처는 모노포니, 폴리포니, 호모포니이다.

모노포니 하나의 선율만 있는 곡의 텍스처는 모노포니이다. 그레고리오 성가처럼 여러 사람이 동시에 노래를 부르거나 여러 악기를 동시에 연주하더라도 같은 음으로 노래하거나 연주한다면 그것의 텍스처 또한 모노포니이다. 헨델의 '할렐루야' 합창곡에서는 남녀가 같은 음을 다른 옥타브로 부르기도 하는데, 이 또한 모노포니에 속한다.

폴리포니 '다성(多聲) 음악'을 뜻하는 폴리포니는 비교적 대등한 둘 이상의 선율을 동시에 연주할 때 나타난다. 대위법으로도 불리는 이 선율 결합 기법은 〈교황 마르첼루스 미사〉의 '자비송'이나 요한 제바스티안 바흐의 〈브란덴부르크 협주곡 2번 바장조〉에 등장한다. 악상을 바로 다시 제시하고 그 악상과 다른 성부의 선율이 겹칠 때, 작곡가가 사용한 것은 모방 혹은 모방 대위법이다.

호모포니 하나의 주선율에 화음을 붙이면 **호모포니** 텍스처가 나타난다. 호모포니에서 종속적인 음들로 선율을 지원함으로써 선율에 주의를 집중시킨다. 예를 들어 네 성부가 동시에 노래하는 바흐의 코랄에서 주선율은 가장 높은 소프라노 성부에 등장한다. 그보다 낮은 성부 각각은 주선율과 다른 고유한 선율을 노래하지만, 폴리포니의 경우처럼 독립적이라기보다는 오히려 소프라노 선율과 함께 움직이며 소프라노 선율을 지원한다.

감각 자극들

원초적 반응들

음악의 감각적 효과를 설명할 때 가장 좋은 방식은 완전히 다른 곡을 대조하는 것이다. 드뷔시의 〈달빛〉은 음악의 요소들을 어떻게 결합하면 나른하고 편안한 느낌이 나오는지를 보여준다. 한결같은 3박자 비트, 차분한 피아노 음색, 협화음, 섬세한 강약 대비, 긴 음들이 결합해 우리를 차분하게 만든다. 반대로 이고르 스트라빈스키(1882~1971)의 〈봄의 제전〉 중 '봄의 징조들 : 청년과 처녀들의 춤'에서는 휘몰아치는 리듬, 강한 당김음, 불협화음, 뚜렷한 강약 대비, 오케스트라의 폭넓은 음색이 우리를 사로잡고 흥분시킨다. 우리는 이 곡과 레너드 번스타인(1918~1990)의 '맘보'를 들을 때마다 맥박수가 올라가는 것을 경험한다. 이 모든 경우 감각 반응은 우리가 거의 통제할 수 없는 지극히 원초적인 수준에서 나타난다.

음악은 거부하기 어려운 감각적 매력을 갖고 있다. 언제나 발을 가볍게 구르거나, 손가락을 까닥이거나, 의자에 앉아 몸을 들썩이는 것 같은 순전히 신체적인 반응을 하게 만든다. 이 같은 무의지적 운동 반응은 가장 원초적인—스트라빈스키 〈봄의 제전〉의 이미지들만큼 원초적인—감각 반응이다. 〈봄의 제전〉처럼 리듬이 불규칙적이고 비트가 쪼개지거나 엇박자를 사용한 음악을 들을 때 우리는 사지가 멋대로 움직이는 것을 발견한다. 드뷔시와 스트라빈스키의 작품을 들고 나서, 작곡가의 선택이 우리의 감각을 조종하는 힘을 갖고 있다는 데 일말의 의심을 품을 수 없다.

이번 장 곳곳에서 우리는 음악의 세계에 스며들어 있는 특정 역사적 관례들을 언급했다. 그중 몇몇은 우리의 감각 반응에 영향을 줄 수 있다. 예컨대 몇몇 기보 패턴은 청자에게 특정 종류의 감정들을 전달하며, 따라서 일종의 음악적 속기나 마임으로 볼 수 있다. 물론 시간과 노력을 들여 음악사를 공부하지 않는다면 그 기보 패턴에서 아무것도 읽어내지 못할 것이다. 예컨대 모차르트의 몇몇 현악 사중주가 바로 이러한 종류의 의사소통을 구사한다. 우리는 여기서 지식 확장을 통해 미적 경험의 깊이, 가치, 즐거움을 증대시킬 수 있음을 알게 된다.

음악 연주

음악에 대한 우리의 감각 반응 일부는 연주 자체의 성격 때문에 나타난다. 여기서 잠시 멈추어 음악 방정식의 이 근본적 변수에 대해 생각해 보자. 작곡가에게 교향악단은 그림을 그릴 수 있는 캔버스와 같다. 우리는 교향곡 연주회 무대에서 백여 명의 연주자를 보게 된다. 이들의 배치 방식은 연주회마다 다르지만 도판 4.8에는 표준적인 배치 방식이 제시되어 있다.

대규모 교향악단은 다양한 음색과 음량으로 우리를 압도할 수 있으나 현악 사중주단은 그렇지 않다. 이런저런 연주를 들을 때마다 우리의 기대와 초점은 바뀐다. 예컨대 현악사중주에는 교향악의 광범위한 가능성들이 없다는 사실을 알기 때문에, 우리는 한층 섬세하고 개인적인 메시지를 찾는 데 집중한다. 교향악 감상과 현악사중주 감상의 차이는 거대한 박물관 그림 감상과 정교한 세밀화 감상의 차이와 유사하다.

표제의 연상 작용 또한 음악작품에 대한 감각 반응에 영향을 줄 수 있다. 드뷔시의 〈목신의 오후 전주곡〉은 햇빛 찬란한 오후 숲에서 님프들과 신나게 뛰노는 목신의 이미지를 상기시킨다. 물론 우리가 이런 상상을 하게 되는 것은 상당 부분 곡 제목 때문이다. 만일 이 교향시의 토대가 된 스테판 말라르메(1842~1898)의 시를 알고 있다면 우리는 보다 많은 것을 느끼게 될 것이다. 이 작품은 하나의 이야기, 시, 생각, 장면과 연관된 기악 음악인 **표제음악**을 대표한다. 반면 **절대음악**은 표제가 없는 기악 음악이다. 음악작품의 제목과 작품에 싣는 문구는 작곡가가 자신의 뜻을 직접 전달하기 위해 사용할 수 있는 장치 중 가장 강력할 것이다. 우리는 언어가 촉발하는 이미지들을 떠올리고 상상하면서 음악을 듣는다. 요하네스 브람스(1833~1897)는 〈독일 레퀴엠〉의 한 악장에 "모든 육신은 풀과 같고(Denn alles Fleisch, es ist wie Grass)"라는 가사를 붙였다. 이 가사는 우리에게 철학적이고 종교적인 내용을 전달하는 한편 오케스트라가 연주하는 기악 선율을 들으며 바람에 흔들리는 풀밭을 떠올리게 만든다.

화성과 조성 모두 감각을 자극하는 요소이다. 그림과 조각이 안정적이고 편안한 느낌 혹은 운동감이나 불편한 느낌을 낳듯이 협화음은 평안하고 안정적인 느낌을, 불협화음은 불안하고 불안정한 느낌을 자아낸다. 완전종지로 마치는 화성 진행은 만족스러

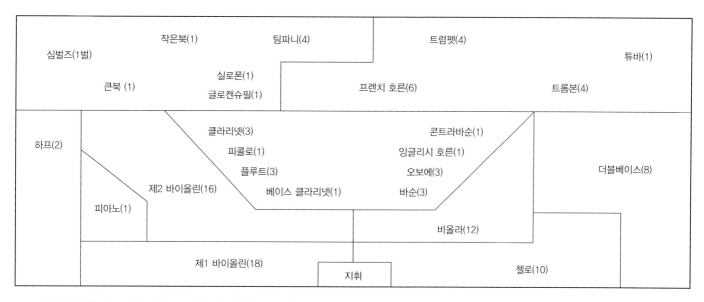

4.8 (백여 명의 연주자로 구성된) 대규모 교향악단의 전형적인 악기 배치도.

운 느낌을 남기지만, 불완전종지부는 당혹스러움이나 초조함을 낳는다. 장조나 단조도 매우 다른 효과를 낳는다. 장조는 긍정적으로 들리며, 단조는 슬프거나 신비롭게 들린다. 전자는 고향의 편안한 느낌을, 후자는 이국적인 느낌을 준다. 무조 음악을 들을 때 우리는 곡에 통일성을 부여하는 흐름을 찾아 방황하게 된다.

선율, 리듬, 템포에는 그림의 선과 매우 유사한 점들이 있다. 그렇기 때문에 그림의 선과 관련된 '윤곽'이라는 용어를 선율에도 적용해 선율 윤곽(melodic contour)이라고 이야기할 수 있는 것이다. 이 지점에서 우리는 선, 형상, 색채, 리듬, 반복, 조화처럼 여러 예술 분야에서 공히 사용하는 용어에 주목하고 각 분야에서 그 용어를 사용하는 방식을 파악해 각 예술 분야에 대한 우리의 반응을 어떤 식으로 표현하는지 생각해 봐야 한다. 비슷한 패턴은 비슷한 효과와 반응을 낳는다. 예를 들어, 느리고 순차적으로 진행되는 선율은 부드럽게 굽이치는 선과 유사하게 편안하고 차분한 효과를 낳는다.

결국 우리가 해야 할 일은 실제로 음악을 들으면서 작곡가가 어떤 식으로 작품을 (의식적으로 혹은 무의식적으로) 구성해 우리의 반응을 이끌어내는지를 분석하는 것이다. 이 장 말미의 '비판적 분석' 부분에서 효과적인 음악 감상의 예를 보여줄 것이다.

오페라

작곡가 피에트로 마스카니(1863~1945)는 "내 오페라에서 선율이나 아름다움을 기대하지 마라. …… 오직 피만을 기대하라."는

이야기를 했다고 한다.

마스카니는 베리스모(verismo)라고 불리는 19세기 후반 오페라 양식을 대표한다. 핍진성(逼眞性, verisimilitude)과 어원이 같은 베리스모는 '사실에 충실한'이라는 의미를 갖고 있다. 베리스모 오페라는 삶에서 나온 주제, 인물, 사건들을 현실적인 방식으로 다뤘다. 마스카니와 베리스모 양식에 속한 다른 작곡가들의 오페라에서 우리는 마스카니의 이야기처럼 많은 유혈 장면을 보지만 훌륭한 극과 음악 또한 발견한다. 극과 음악이 하나의 예술형식으로 통합되어 오페라를 구성한다. 오페라는 기본적으로 오케스트라 반주에 맞추어 노래하는 극작품이다. 음악이 오페라의 주된 요소이지만, 줄거리, 무대장치, 의상, 연출 같은 부가적 요소가 오페라를 다른 음악 형식과 확연히 다른 것으로 만든다.

어떤 의미에서 오페라는 모든 예술 장르를 가장 완전하게 통합한 장르로 이야기할 수 있다. 오페라에는 음악, 극, 시, 시각예술이 포함된다. 심지어 건축도 오페라에 포함된다. 왜냐하면 오페라 극장은 오케스트라석, 관객석, 무대 및 무대장치가 필요한 특수한 건축물이기 때문이다. 오페라는 수백 명의 사람들이 등장하는 엄청난 규모의 비극부터 등장인물이 두세 명인 소규모 희극까지 그 폭이 매우 넓다(도판 4.9와 4.10).

오페라 공연은 연극 공연과는 달리 대사보다는 노래를 통해 등장인물의 성격과 줄거리를 드러낸다. 이러한 관례 때문에 연극에서 기대하는 사실성을 오페라에서는 기대할 수 없다. 그렇다고 해서 우리가 오페라를 불신할 필요는 없다. 왜냐하면 분위기, 등장인물, 극 중 행위 표현에 기여하는 음악 덕분에 오페라에서 장엄한 음악과 고양된 극적 경험을 즐길 수 있기 때문이다. 오페라

4.9 자코모 푸치니, 〈투란도트〉, 레바논 베이테딘 예술제, 2004.

의 중심은 노래하며 연기하는 가수들이다. 오페라 공연자에는 주역을 맡은 스타 가수들뿐만 아니라 조연 독창자들, 합창단원들, 노래를 하지 않고 군중 장면을 연기할 뿐인 단역 배우들(엑스트라들)도 포함된다.

오페라의 유형

오페라(opera)는 '작품'을 뜻하는 이탈리아어이다. 16세기 후반 이탈리아 피렌체의 화가, 작가, 건축가들은 고대 그리스와 로마의 문화를 열성적으로 부활시켰다. 학자들에 따르면 고대 그리스 연극에서는 대사를 송가나 노래로 부르기도 했다. 오페라는 이러한 그리스 연극의 특성을 재창조하려는 카메라타(camerata, 단체 및 협회를 뜻하는 이탈리아어) 그룹의 시도였다. 이후 수 세기 동안 오페라의 기본 개념이 다양하게 응용되어 다음 네 가지 기본 유형을 낳았다. (1) 그랜드 오페라, (2) 오페라 코미크, (3) 오페라 부파, (4) 오페레타.

'오페라'와 동의어로 사용되는 그랜드 오페라(grand opera)는 일반적으로 5막으로 구성된 진지하거나 비극적인 오페라를 가리킨다. 이 유형의 오페라와 관련된 또 다른 이름은 오페라 세리아(opera seria, '진지한 오페라')이다. 보통 고대의 신이나 영웅을 주제로 삼는 오페라 세리아는 고도로 양식화되어 있다.

오페라 코미크(opéra comique)는 대사가 포함된 오페라이며, 이 명칭은 오페라의 주제와 무관하다. 이 유형의 오페라를 희극 오페라와 혼동해서는 안 된다.

오페라 부파(opera buffa)는 희극 오페라(다시 이야기하지만, 이것을 오페라 코미크와 혼동해서는 안 된다)이며 일반적으로 대사가 없다. 오페라 부파에서는 풍자를 사용해 심각한 주제를 해학적으로 다룬다. 모차르트의 〈피가로의 결혼〉이 그 예이다.

오페레타(operetta)에는 대사가 있다. 하지만 오페레타는 대중적인 주제, 낭만적인 분위기, 그리고 이따금 익살스러운 음색이라는 특징을 보여주는 가벼운 양식의 오페라를 가리킨다. 오페레타는 종종 음악적이기보다는 언극적인 것으로 여겨지며 그 줄거리는 보통 감상적이다. 조지 거슈인(1898~1973)의 〈포기와 베스〉(1935)에 나오는 "그대 베스, 이제 나의 여인이여(Bess You Is My Woman Now)."가 좋은 예이다.

오페라 공연

연극과 마찬가지로 오페라도 작곡가, 극작가, 무대감독, 음악감독의 노력을 하나로 모으는 협업 예술이다. 오페라 제작은 작사가가 쓴 리브레토에 작곡가가 음악을 붙이는 작업에서 시작된다. 앞서 이야기했듯, 오페라의 주제와 등장인물의 폭은 신화적인 것부터 일상적인 것까지 매우 광범위하다. 모든 등장인물은 노래와 연기를 겸하는 가수들에 의해 생명을 얻는다. 오페라에는 소프라노, 알토, 테너, 베이스 같은 기본 성역들이 포함된다. 다음 범주들은 그중 몇 가지를 좀 더 상세하게 구분한 것이다.

- 콜로라투라 소프라노(coloratura soprano) : 매우 높은 음역. 재빠르게 음계를 오르내리고 빠른 트릴로 노래할 수 있다.
- 리릭 소프라노(lyric soprano) : 상당히 경쾌한 음성. 우아함과 매력을 요구하는 역할을 맡는다.
- 드라마틱 소프라노(dramatic soprano) : 풍부하고 강렬한 음성. 강렬한 열정을 표현할 수 있다.
- 리릭 테너(lyric tenor) : 상대적으로 경쾌하고 밝은 음성.
- 드라마틱 테너(dramatic tenor) : 강렬한 음성. 영웅적인 표현이 가능하다.
- 바소 부포(basso buffo) : 익살스러운 역할을 맡으며, 매우 빨리 노래할 수 있다.
- 바소 프로폰도(basso profondo) : 힘을 표현할 수 있는 매우 낮은 음역. 위엄을 요구하는 역할을 맡는다.

오늘날 공연하는 오페라는 대개 유럽에서 만든 것이기 때문에, 일반적으로 관객들은 대사와 줄거리를 이해하기 위해 언어 장벽을 극복해야 한다. 오페라를 원어로 공연하기 때문에 최고의 가수들이 전 세계에서 노래할 수 있다. 위대한 가수가 매번 자신이 공연하는 국가의 언어로 오페라를 익혀야 할 때 어떤 혼란이 생길지 상상해 보자. 게다가 번안된 오페라는 원래 음악의 특성을 상당 부분 상실한다. 우리는 이번 장 앞부분에서 음색에 대해 이야기했다. 러시아어, 독일어, 이탈리아어를 영어로 번역할 때, 그 언어들에 내재된 음색상의 특성들이 사라진다. 뿐만 아니라 오페라 작곡가들은 모든 발음 기관들, 음색, 입 모양을 최고로 연마하고 훈련할 것을 요구하며, 따라서 가수에게는 입 모양에 의해 결정되는 모음과 자음이 매우 중요해진다. 테너가 높은 내림나음(Bb)을 원어인 이탈리아어 모음 '에'로 노래하는 예를 살펴보자. 번안한 언어의 단어에서 같은 음에 모음 '우'를 사용한다면 기술적 요구가 상당히 달라진다. 그러므로 대본을 모르는 일부 관객에게는 단순히 정확한 번역을 제공하는 것이 중요할 수 있지만,

오페라 가사를 다른 언어로 번역하는 것은 그보다 한층 어렵고 복잡한 문제들을 야기한다. 오페라 번역은 음의 특성, 음색, 통상적인 성역(聲域)인 테시투라(tessitura) 내에서 부를 수 있는 음들을 고려해야 한다.

경험이 풍부한 오페라 애호가들은 공연 전에 악보를 연구할 것이다. 하지만 모든 오페라 연주회 안내문에 간단한 줄거리가 실려 있기 때문에 모든 사람들이 일어나는 일들을 이해할 수 있다. 추리소설과 달리 오페라의 줄거리는 뜻밖의 사건으로 종결되지 않으며, 미리 줄거리를 안다고 해도 오페라 감상 경험은 손상되지 않는다. 관객들의 이해를 돕기 위해 오페라단에서는 종종 외국 영화의 자막처럼 무대 상단의 스크린을 통해 번역한 가사를 보여준다.

오페라는 서곡으로 시작한다. 이 관현악 도입부는 두 가지 기능을 수행한다. 첫째, 서곡을 통해 오페라의 분위기나 기풍을 설정할 수 있다. 작곡가는 서곡에서 전개될 사건에 우리의 기분을 맞춤으로써 우리의 감각 반응에 직접적인 영향을 준다. 예를 들어 루제로 레온카발로(1857~1919)의 〈팔리아치(Il Pagliacci, 광대들)〉 서곡에서는 오케스트라만을 이용해 희극, 비극, 사건, 연애담을 예고하는 이야기를 들려준다. 우리는 서곡을 들으면서 이 요소들을 확인할 수 있으며, 이를 통해 작품 이해에서 언어가 절대적으로 중요하지 않다는 점을 알게 된다. '음악 언어'에 신체 언어와 마임이 추가되면 우리는 말 없이도 복잡한 생각들과 등장인물 간의 관계들까지 이해할 수 있다. 서곡은 이러한 유형의 도입부를 제공할 뿐만 아니라 뒤이어 나오는 아리아와 레치타티보를 소개하는 악절들을 들려줄 수도 있다.

오페라의 줄거리는 레치타티보(recitativo, 서창)를 통해 전개된다. 일반적으로 레치타티보는 정서적 내용을 거의 담고 있지 않으며 음악보다 대사가 중요하다. 두 종류의 레치타티보가 있다. 레치타티보 세코(recitativo secco, 건조 서창)에서 가수는 반주가 거의 없거나 때로는 아예 없는 상태에서 노래한다. 반주는 일반적으로 성악 선율의 화음들을 약하게 연주하는 형태로 나타난다. 두 번째 유형인 레치타티보 스트로멘타토(recitativo stromentato, 관현악 반주가 붙은 서창)에서는 오케스트라가 반주를 한다.

오페라의 진정한 정서와 시정(詩情)은 아리아(영창)에서 나온다. 아리아에서는 음악적으로나 시적으로나 매우 극적인 감정을 표현한다. 우리가 알고 있는 위대한 오페라 성악곡들은 헨리 퍼셀(1659~1695)의 오페라 〈디도와 아이네아스〉에 나오는 '디도의 탄식' 같은 아리아로 구성되어 있다. '디도의 탄식'은 비극적인 오페라의 말미에서 디도가 자신의 운명에 순응하며 부르는 강렬한 아리아이다. 이 아리아의 가사는 다음과 같다.

음악과 인간 현실
비제, 〈카르멘〉

조르주 비제(1838~1875)의 오페라 〈카르멘〉의 리브레토는 문학의 고전인 프로스페르 메리메의 이야기를 토대로 만든 것이다. 여주인공 카르멘은 19세기 세비야의 담배 공장에서 일하는 매혹적인 여인이다. 그녀는 군인인 돈 호세에게 접근해 그를 완전히 사로잡는다. 자신의 임무를 저버린 돈 호세는 그녀를 따라 처음에는 집시들의 소굴인 허름한 술집에 가지만, 다음에는 집시 밀수꾼들의 은신처가 있는 산고개까지 갈 지경에 이른다. 그러나 카르멘은 곧 그에게 싫증을 내고 위대한 투우사 에스카미요에게 관심을 갖는다. 투우 경기가 열리는 날 카르멘은 영웅으로 환대 받는 에스카미요와 함께 세비야에 도착한다. 에스카미요가 투우장으로 들어간 후 정신이 나간 돈 호세가 단정치 못한 모습으로 등장한다. 그는 카르멘에게 자신에게 돌아오라고 헛된 간청을 한다. 그녀가 거절하자 그는 단검으로 그녀를 찔러 죽인다. 투우장에서 나온 에스카미요는 카르멘의 시체 위에 엎드려 울고 있는 돈 호세를 발견한다.

〈카르멘〉은 원래 오페라 코미크였다. 처음 작곡했을 때에는 대사를 사용했으며, 1875년 3월 3일 파리의 오페라 코미크에서는 이 같은 방식으로 〈카르멘〉을 상연했다. 오페라 코미크에서는 〈카르멘〉을 여전히 그런 방식으로 공연하고 있지만 다른 곳에서는 대사를 레치타티보로 대체했다. 레치타티보는 작곡가가 아닌 에르네스트 기로가 만든 것이었다. 오늘날에는 (비제의 다른 작품들에서 가지고 온 음악을 배경음악으로 사용하는) 발레 장면들을 삽입한다. 당대의 프랑스인들은 발레가 나오지 않는 오페라를 별 가치가 없는 것으로 여겼지만 원래 〈카르멘〉에는 발레가 없었다.

카르멘은 등장인물로나 여성으로나 매혹적이다. 비제는 그녀를 '여성'의 상징으로 사용했다. 카르멘의 노래는 상대 남자에 따라 성격이 변한다. 바람기 다분한 그녀의 본성은 그녀가 행인들, 호세, 밀수꾼들, 에스카미요에게 말을 걸 때마다 변하는 그녀의 음색을 통해 섬뜩하리만치 사실적으로 묘사된다. 그녀는 각 남자들을 위해 목소리, 선율의 성격, 분위기, 템포를 바꾼다.

1875년 초연 당시에는 〈카르멘〉의 많은 부분이 관객들을 혼란에 빠뜨렸다. 카르멘처럼 비도덕적인 인물에 대한 생생한 묘사가 충격을 주었던 것이다. 그전에는 어떤 오페라에서도 담배를 피우는 여성들을 무대 위에 출연시키지 않았다. 비제는 오케스트라를 매우 중시했고 라이트모티프를 수시로 사용했다. 그 때문에 몇몇 관객은 그의 음악이 지나치게 바그너의 음악과 유사하다고 생각하며 이의를 제기했다. 그렇지만 〈카르멘〉은 몇몇 초기 전기 작가들이 쓴 것처럼 완전히 실패한 작품은 아니다. 사실 몇몇 평론가들은 〈카르멘〉에 환호했고, 한 출판업자는 출판권에 상당한 금액을 지불했으며, 오페라단은 다음 시즌 공연목록에 계속 〈카르멘〉을 넣었다. 이는 작곡가에 대한 대단한 찬사였다.

4.10 조르주 비제, 〈카르멘〉, 이탈리아 베로나 아레나.

내가 땅에 뉘어졌을 때
내 잘못들이
네 가슴에 근심을 일으키지 않기를
나를 기억해다오!
하지만 아! 내 운명은 잊어다오!

오페라에는 이중창, 삼중창, 사중창 등의 중창곡들뿐만 아니라 합창곡들 또한 넣을 수 있다. 게다가 발레나 무용 막간극을 종종 공연하기도 한다. 이것들은 대개 극의 연출에 생기와 흥미를 더해주며, 어떤 경우에는 한 장면에서 다른 장면으로 넘어가는 전환부가 되기도 한다.

벨칸토(bel canto)는 그 이름이 함축하고 있듯 음성의 아름다움을 강조하는 가창 양식이다. 가장 성공한 벨칸토 작곡가인 조아키노 로시니(1792~1868)는 대단한 선율 감각의 소유자이며 또한 예술가곡을 최고로 발전시키려고 노력한 인물이다. 벨칸토에서 중요한 것은 선율을 노래하는 것이다.

19세기에 리하르트 바그너(1813~1883, 더 자세한 논의는 317~318쪽 참조)는 오페라와 연극에 유기적 **통일성**을 부여해 하나의 원형을 만들었는데, 이것은 지금도 여전히 연극 공연에 영향을 미치고 있다. 공연의 모든 요소들을 통합해 총체적 통일성을 띤 작품, 즉 **총체예술작품**(Gesamtkunstwerk)을 창조한다. 바그너는 현대 영화에서 흔히 볼 수 있는 요소인 **라이트모티프**(Leitmotif)도 사용했다. 라이트모티프는 특정 인물이나 특정 아이디어와 연관된 악상이다. 그 인물이 등장하거나 머리에 떠오를 때마다 혹은 아이디어가 표면화될 때마다 라이트모티프를 듣게 된다.

비판적 분석의 예

다음의 간략한 예문은 이 장에서 설명한 몇 가지 용어를 사용해 어떻게 개요를 짜고 예술작품
에 대한 비판적 분석을 전개할 수 있는지를 보여 준다.

여기서는 그 과정을 하이든(1732~1809)의 〈교향곡 94번 사장조〉를 중심으로 전개하고 있다.

개요	비판적 분석
클래식 형식	하이든의 〈교향곡 94번 사장조〉는 4악장으로 구성되어 있다. 이 교향곡은 2악장의 단순한 주제 선율과
교향곡	극적인 음악적 효과 때문에 '놀람 교향곡'이라는 대중적인 이름을 얻게 되었다. 오케스트라가 주제 선율
주제	을 조용하게 연주하며 2악장을 시작한다. 주제를 더욱 조용하게 한 번 더 연주한 다음, 화음을 아주 크
소나타 형식	게 연주해 청중을 '놀라게' 한다. 하지만 이 글에서 나는 1악장에 집중할 것이다. 1악장에서는 느리게 노
3박자	래하듯이 3박자의 목가적 서주를 연주한 후 소나타 형식을 사용한다.
템포	현악기들과 목관악기들이 도입부의 악상을 교대로 연주한다. 템포가 매우 빨라지며, 현악기들이 사장
제시부	조로 제1 주제를 조용하게 소개한다(제시부). 하지만 주제의 마지막 음은 (포르테로) 세게 연주하며, 이
	지점에서 오케스트라 전체가 바이올린들과 합류해 활기찬 부분을 연주한다. 그리고 휴지 직전 오케스트
	라가 악장 전체에서 되풀이되는 짧은 악구를 연주한다.
음계	그런 다음 제1 주제가 리듬 패턴을 살짝 바꿔 다시 등장한다. 바이올린과 플루트로 빠르게 연주하는
동기	일련의 음계들은 제2 주제의 소개로 이어진다. 제2 주제는 트릴과 하강하는 동기를 가진 서정적인 주제
	이다. 제시부는 짧은 음계 음형과 반복되는 음들로 끝을 맺는다. 그런 다음 제시부 전체가 되풀이된다.
전개부	전개부는 제1 주제의 변주로 시작되며, 그런 다음 일련의 조바꿈과 강약 변화를 거친다.
조	재현부는 제1 주제를 원래 조로 다시 연주하며 시작한다. 제1 주제에서 나온 동기들을 토대로 만든 악
강약	절, 제1 주제의 반복과 짧은 전개, 휴지가 뒤따르며 제1 주제를 마지막으로 반복한다. 그런 다음 제2 주
재현부	제가 으뜸조로 다시 등장한다. 1악장은 짧은 음계 악절과 강력한 종지부로 끝맺는다.

사이버 연구

소나타 :
−프란츠 요제프 하이든, 피아노 소나타 20번 다단조 1악장, 알레그로 모데
라토
www.classicalarchives.com/main/

교향곡 :
−루트비히 판 베토벤, 교향곡 3번 내림 마단조 〈영웅〉, 작품 번호 55, 1악
장, 알레그로 콘 브리오
www.classicalarchives.com/main/

협주곡 :
−게오르크 프리드리히 헨델, 합주 협주곡, 작품 번호 6, 12번 나단조
www.classicalarchives.com/main/

모음곡 :
−요한 제바스티안 바흐, 관현악 모음곡 2번 나단조, BWV 1067
www.classicalarchives.com/main/

주요 용어

교향곡 : 길이가 긴 관현악곡으로 대개 4악장으로 구성된다.
모노포니 : 하나의 선율만 있는 음악 텍스처.
선율 : 상이한 음높이와 리듬을 가진 음들의 연속적 울림.
악장 : 교향곡처럼 긴 곡의 일부로 각 악장은 독자적인 성격을 띤다.
오라토리오 : 독창자들, 합창단, 관현악단을 위한 대규모 합창곡으로 바로
　크 시대에 발전했다.
오페라 : 무대에서 상연하는 음악극으로 음악이 주를 이룬다.
폴리포니 : 비교적 대등한 둘 이상의 선율을 동시에 연주할 때 나타나는 텍
　스처.
푸가 : 정해진 형식으로 작곡하는 곡으로 대위법을 통해 주제를 전개한다.
협주곡 : 한 가지 이상의 독주 악기와 오케스트라가 함께 연주하는 곡이며,
　대개 3악장으로 구성된다.
호모포니 : 하나의 주선율에 화음을 붙인 음악 텍스처.

5장

문학

형식과 기법의 특성

요사이 좋은 책을 읽은 적이 있는가? 시를 쓰려고 시도한 적이 있는가? 아주 먼 옛날부터 문화는 언어를 사용하는 문학에 의해 좌우지되었다. 오늘날에도 영화나 일일드라마를 만들려면 우선 스토리와 대본을 마련해야 한다. 문학의 가장 큰 특징은 말과 글을 통해 상상과 감정을 유발하는 것이다.

문학은 전통적으로 실용문학과 창조문학이라는 두 가지 범주로 나뉜다. 이것들의 접근방식은 상이하다. 선, 형태, 색채로 구성된 어떤 그림에는 '예술'이라는 이름을 붙인다. 반면 동일한 요소들로 구성되어 있지만 그저 시각적 모방의 기능만을 하는 어떤 그림에는 '삽화'라는 이름을 붙인다. 창조문학과 실용문학이라는 범주 역시 접근방식에 의해 결정된다. 이 장에서는 창조문학, 즉 형식과 표현의 탁월함을 추구하며 보편적으로 관심을 기울이는 이념들을 제시하는 문학에 초점을 맞춘다.

우리는 운동 경기나 영화를 보러갈 때처럼 흥미롭고 즐거울 것이라고 기대하며 창조문학 작품을 읽는다. 일반적으로 창조문학 작품이 유익하다고 이야기하지만, 솔직히 우리가 창조문학 작품을 읽는 것은 즐거움이라는 즉각적인 보상 때문이다. 독서의 몇

몇 보상은 미래에 나타나지만, 즉각적인 보상은 몰입의 경험에서 기인한다. 창조문학 작품을 읽는 동안 우리는 근심을 잊게 된다.

이 장에서는 기초적인 것에 초점을 맞춘다. 책을 읽으면서 최대한 많은 것을 이끌어내고 전문용어를 적절히 사용해 남들과 경험을 공유하도록 하기 위해 이 장에서는 문학의 범주와 구성방식을 익히는 데 도움을 줄 것이다. 다른 분야의 예술가들이 그렇듯 작가들도 형식과 기법을 활용해 소재를 형상화하고 독자들의 반응을 얻는다. 그들은 효과를 극대화하기 위해 단어를 매우 주의 깊게 선택한다. 단어와 장치로 구성한 문학작품에 대한 우리의 일차적 반응은 '이건 뭐지?'라는 것이다. 그러니까 문학작품에 대한 반응은 다른 예술의 경우와 마찬가지로 형식적 구분, 즉 장르에 대한 반응으로 시작되는 것이다. 문학의 형식은 픽션, 시, 논픽션, 희곡으로 구분된다. 우선 이를 설명하기 위한 몇 가지 이야기를 한 후에 이 네 가지 형식의 기법상 장치들에 대해 고찰할 것이다.

형식상 분류

픽션

픽션 작품은 사실이 아닌 작가의 상상에서 나온다. 통상적으로 픽션 작품은 외양상 목하의 현실에 가깝게 세부를 묘사하는 사실주의적 접근법과 판타지라는 비사실주의적 접근법 중 하나를 취한다. 픽션의 요소들은 서술시와 희곡에 나타나며, 심지어 전기(傳記)와 서사시에 나타나기도 한다. 하지만 픽션은 전통적으로 **장편소설과 단편소설**이라는 두 가지 큰 범주로 분류된다.

장편소설 장편소설은 상당히 긴 허구적 산문 이야기로서 등장인물의 행동, 말, 생각을 통해 전개되는 플롯을 갖는다. 일반적으로 장편소설은 평범한 경험의 범위 내에서 일어나는 사건들을 다루며, 전통적인 소재나 신화에 나오는 소재보다는 독창적인 소재를 활용한다. 장편소설에는 대개 수많은 캐릭터가 등장하며 평범한 일상 언어를 사용한다. 소설의 소재는 크게 사회적·개관적 범주와 극적·내면적 범주로 나뉜다. 전자는 긴 시간 동안 다양한 배경에서 펼쳐지는 광범위한 이야기를 다루고 후자는 한정된 시간과 배경에서 전개되는 이야기를 다룬다.

소설은 종종 소재에 따라 다음과 같이 분류된다.

- **서간체 소설** : 한 사람 혹은 그 이상의 캐릭터들이 쓴 편지를 매개로 이야기한다. 사무엘 리처드슨(Samuel Richardson)의 파멜라(*Pamela*)(1740)가 그 예이다.

- **고딕 소설** : 불가사의하고 두려운 중세의 분위기를 모방한 픽션으로 앤 래드클리프(Ann Radcliffe)의 우돌포의 미스터리(*Mysteries of Udolpho*)(1794)가 그 예이다.

- **역사 소설** : 역사의 한 시대를 배경으로 삼아 역사적 사실에 충실하게 사실주의적으로 그 시대의 정신, 풍습, 사회적 조건들을 묘사하려고 시도한다. 로버트 그레이브스(Robert Graves)의 나, 황제 클라우디우스(*I, Claudius*)(1934)가 그 예이다.

- **풍습 소설** : 고도로 발전한 복잡한 사회의 관습, 가치, 도덕관을 섬세하고 상세하게 묘사한다. 제인 오스틴의 오만과 편견(1813)이 그 예이다.

- **건달 소설** : 건달 혹은 비천한 태생의 모험가의 모험들을 그린다. 토마스 내시(Thomas Nash)의 불행한 길손(*The Unfortunate Traveller*)(1594)이 그 예이다.

- **심리 소설** : 캐릭터들의 생각, 감정, 동기를 이야기의 외적 행위만큼 혹은 그보다 더 많이 묘사한다. 캐릭터들의 내적 상태는 외부 사건들에 영향을 받으며 역으로 외부 사건들을 유발하기도 한다. 레프 톨스토이의 전쟁과 평화(1864~1869)가 그 예이다.

- **감상(感傷) 소설** : 독자의 과도한 동정, 연민, 인정을 유발하는 비사실주의적 시각으로 소설의 주제에 접근한다. 사무엘 리처드슨의 파멜라는 감상 소설의 예이기도 하다.

다른 장들에서 지적했듯이 우리는 종종 한 작품을 하나 이상의 범주에 넣을 수 있음을 발견한다. 예컨대 동시대 소설가 토니 모리슨(125쪽 참조)의 소설 사랑(2003)은 역사 소설의 범주에 넣을 수도 있고 심리 소설의 범주에 넣을 수도 있다. 이 소설은 고유한 영역과 복합성을 가진 모리슨의 양식을 대표하는 작품이다. 스케일이 큰 이 작품에서는 인종차별 철폐의 결과를 탐구한다. 인종차별 철폐는 좋은 것인가, 나쁜 것인가? 흑인들은 자신들이 가졌던 것을 지켜야 하는가? 어디에서 인종적 지위향상이 끝나고 국가주의가 시작되는가? 그런가 하면 이 소설은 부모의 사랑, 억제할 수 없는 사랑, 성적 욕망, 순결, 가장 깊은 우정처럼 사랑에 초점을 맞춘 소소하고 내밀한 층위 또한 갖고 있다. 모리슨의 세계에서는 증오조차도 사랑의 한 형태이다. 이 모든 이야기는 빌 코지라는 카리스마 있는 흑인 사업가를 중심으로 펼쳐진다. 인종차별 기간 동안 그는 부유한 흑인들을 대상으로 세련된 해변 휴양지를 운영했다. 인종차별이 철폐되고 흑인들이 더 넓은 사회에서 돈을 쓰면서 사업은 기울고 결국 망한다. 소설은 앙숙인 2명의

여인들, 즉 코지의 미망인과 그의 손녀가 오래전에 문을 닫은 휴양지에서 살고 있는 장면으로부터 시작된다. 이들이 현재의 이야기를 전개한다.

단편소설 단편소설은 그 이름이 함축하듯 장편소설처럼 비교적 긴 서사 형식과는 달리 짧은 픽션 산문 작품으로 성격 묘사, 주제, 효과의 통일에 초점을 맞춘다. 단편소설의 효과는 대개 한정된 수의 캐릭터들이 등장하는 하나의 의미심장한 에피소드나 장면의 묘사를 통해 나타난다. 우리는 단편소설에서 간결한 서술과 성격을 충분히 설명하지 않은 캐릭터를 접한다. 19세기까지 단편소설이 독자적인 문학 형식으로 발전한 것은 아니지만 역사적 선례가 없었던 것은 아니다. 우리는 고대의 우화를 단편소설 장르의 일부로 볼 수 있다. 우화는 특히 동물이나 무생물이 인간처럼 말하고 행동하는 이야기로서 유익한 진실을 역설할 목적으로 지은 것이다.

우화는 이야기에 교훈을 엮어 넣었다는 점에서 민담과 다르다. 예컨대 이솝 우화가 그렇다. 이솝(기원전 6세기경)은 아마 고대 그리스 시인 중에서 가장 유명할 것이다. 어쩌면 그는 전설의 인물일 수도 있다. 그의 이름으로 다양한 글이 인용되고 전래되며, 그가 실존인물임을 입증하려는 시도는 심지어 고대 그리스에서도 나타났다. 편집자들은 그가 토끼와 거북이, 여우와 포도 등 약 200편의 우화를 지었다고 여겼다. 이솝은 서양 우화 전통의 출발점이다. 여우와 포도 같은 우화들은 반어의 한 형식인 '아닌 척하기(아키스무스, accismus)'의 예를 제공한다. 사람들은 예컨대 여우가 포도를 포기할 때처럼 정말로 원하는 대상에 대해 무관심한 척하거나 그것을 거부하는 척하며 '아닌 척한' 태도를 취한다. 어느 무더운 여름날 과수원에서 어슬렁거리던 여우 한 마리가 높은 곳에서 익어가는 포도송이를 발견했다. "갈증을 풀기에 딱이군."이라고 여우가 혼잣말했다. 그는 몇 발짝 뒤로 물러나 풀쩍 뛰어올랐지만 포도송이를 놓쳤다. 그는 다시 뒤로 물러나 하나, 둘, 셋! 외치며 뛰어올랐지만 이번에도 실패했다. 여우는 구미를 당기는 음식을 먹으려고 몇 번이고 다시 시도했지만, 결국 포기해야만 했고 "틀림없이 저 포도는 실 거야."라고 거들먹거리며 걸어갔다.

"얻지 못하는 것을 경멸하기는 쉽다."

사키(Saki)라는 필명으로 활동한 스코틀랜드 작가 먼로(H. H. Munro)는 토드 워터의 피의 복수: 서쪽 고장의 서사시(*The Blood-feud of Toad-Water: A West-country Epic*)라는 단편소설에서 에드워드 시대 영국의 장면을 묘사한다. 그는 경박함, 위트, 허구를 이용해 사회적 허식, 몰인정, 어리석음을 풍자한다.

토드 워터의 피의 복수 : 서쪽 고장의 서사시
사키(H. H. 먼로, 1870~1916)

크릭 가(家)는 외딴 고지인 토드 워터에 살았다. 그리고 운명은 같은 지역에 손더스 가의 집을 세워 놓았다. 이 두 거주지의 수 마일 반경 안에는 활기찬 교제나 사회적 교류의 느낌을 일으킬 이웃이나 굴뚝은 물론, 심지어 묘지마저 없었다. 오로지 들판, 덤불, 헛간, 좁은 길, 황무지뿐이었다. 토드 워터는 그런 곳이었다. 그렇지만 토드 워터에도 역사가 있었다. 드문드문 시장이 있는 지역의 오지로 밀려난 이 두 가문은 환경이 비슷하고 외부 세계로부터 고립되어 있기 때문에 서로 의지하고 우정을 나누었을 것이라고 짐작할 수도 있다. 그리고 어쩌면 예전에는 그랬을지도 모른다. 하지만 상황은 다르게 흘러갔다. 실로 다르게. 벗어날 수 없는 공동의 거주지 안에 두 가족을 모아 놓은 운명은 크릭 가에게는 지상의 재산 중 갖가지 가금류를 먹이고 키울 것을 명했고, 반면 손더스 가에게는 곡물 재배의 소질을 부여했다. 여기에 반목과 원한의 요소가 준비되어 있었다. 곡식을 재배하는 사람과 가축을 키우는 사람 사이의 원한은 새로운 것이 아니기 때문이다. 여러분은 창세기 4장에서도 그 흔적을 발견할 것이다. 반목은 늦은 봄 햇빛 좋은 오후에 시작되었다. 그리고 그런 일들이 대개 그렇듯 겉보기에 아무런 목적도 없이 사소한 일로 인해 발생했다. 크릭 가의 암탉 한 마리가 자기네 종족의 유목민적 본능에 복종하여 합법적으로 헤집을 수 있는 땅에 싫증을 내고 이웃의 땅과 경계를 이루는 낮은 담 너머로 날아갔다. 그리고 잘못된 길로 이끌린 그 새는 자기의 시간과 기회가 제한되어 있으리라고 생각하며 양파 모종들의 위안과 안녕을 위해 마련해 놓은 부드러운 경작지를 조급하게 헤집고, 긁고, 부리로 쪼고, 팠다. 부식토와 뿌리들이 암탉의 앞뒤로 흩어졌으며, 암탉의 작업 범위는 시시각각 넓어졌다. 양파들이 꽤 많이 상했다. 이 불행한 순간에 손더스 부인은 자신과 자신의 훌륭한 남편이 뽑는 속도보다 훨씬 빨리 자라는 사악한 잡초들에 대한 비난으로 자신의 영혼을 채우면서 밭길을 어슬렁거리고 있었다. 그녀는 더욱 불행한 장면 앞에서 기가 막혀 말을 잃고 멈춰 섰다. 그리고 그녀는 참화의 순간에 본능적으로 몸을 숙여 자신의 발치에 놓인 크고 단단한 갈색 흙덩이들을 큼지막한 손으로 모았다. 비록 조준은 형편없었지만 그녀는 대단히 확고한 의지를 갖고서 약탈자에게 흙 벼락을 퍼부었으며, 갑자기 나타난 흙덩이들 때문에 공포를 느낀 닭은 꼬꼬댁거리며 저항하면서 황급히 도망쳤다. 불행한 일을 보고 침착함을 유지하는 것은 암탉 종족의 속성도, 여성의 속성도 아니다. 손더스 부인이 자신의 양파 모종밭을 보고 비국교도의 양심에나 허락될 법한 속어 사전의 이야기와 노래를 낭송하는 동안(즉, 심한 욕설을 하는 동안) 바스코 다 가마 닭은(즉, 탐험을 좋아하는 닭은) 자기의 재앙에 관심을 가질 수밖에 없도록 만드는 크레센도 목청 소리로 토드 워터의 메아리들을 깨웠다. 크릭 부인의 가족은 대가족이었기 때문에 그녀의 세계관에서는 성급한 기질을 갖는 것이 허락되었다. 그리고 온 데 있는 그녀의 아이들 중 누군가가 목격자의 권위를 갖고서 이웃이 그녀의 암탉에게 – 그것도 그 지방에서 알을 가장 잘 낳는 그녀의 최고 암탉에게 – 화를 내며 돌을 던졌다고 전해주었을 때, 크릭 부인은 자신의 생각을 '기독교 여성에게 어울리지 않는' 말로 표현했다. 적어도 손더스 부인은 그렇게 생각했는데, 그것은 그녀도 마찬가지였다. 손더스 부인 입장에서는 – 크릭 부인에 대한 자신의 평소 기억에 비춰볼 때 – 자기 암탉을 다른 사람의 밭에 풀어놓고 그것을 악용하는 크릭 부인의 행동이 새삼스러운 것은 아니었다. 그리고 동시에 크릭 부인은 수잔 손더스의 과거에 숨어있는, 그러나 그녀의 나쁜 평판에 비하면 아무것도 아닌 일화들을 기억하고 있었다. "정다운 기억이여, 모든 것이 희미해질 때 우리는 너에게 날아가리." 4월 오후

의 햇빛이 창백해지는 가운데 두 여자는 부르르 떨며 이웃 가족사의 흠과 결
점을 떠올리면서 경계벽 양편에 마주 섰다. 크릭 부인의 이모는 엑서터 구빈
원에서 거지로 죽었었지. 손더스 부인의 외삼촌이 술 때문에 죽었다는 사실
은 사람들이 다 알지. 참, 크릭 부인의 브리스톨 삼촌도 있었지! 그의 이름이
나오면서 승리를 거둔 것을 보면 그의 범죄는 분명 적어도 성당 좀도둑질 이
상의 것이었다. 하지만 그의 불명예와 손더스 부인의 시어머니에 대한 기억
을 어둡게 하는 추문은 우열을 가릴 수 없는 것으로 모두 잊지 못할 일이었
다. 크릭 부인은 손더스 부인의 시어머니가 국왕 시해자일지도 모르며 틀림
없이 좋은 사람은 아니라고 생각했다. 그리고 그 확신이 못 말릴 지경으로
쌓이자 두 싸움꾼은 상대에게 "넌 숙녀가 아니야."라고 통고한다. 그런 다음
할 이야기가 더 이상 남아있지 않음을 느끼고는 침묵 속으로 물러난다. 되새
들은 사과나무에서 날카롭게 울고, 벌들은 매자나무 수풀에서 윙윙거리며
돌아다니고, 약해지는 햇빛은 유쾌하게 농작물들 위로 기울지만 이웃 가족
들의 몸속 깊은 곳에는 영원한 증오의 방벽이 솟아오른다. 당연히 가장들 역
시 싸움에 휘말렸고, 각 집안의 아이들은 다른 집안의 더러운 자손들과 어떤
것도 하지 말라는 명령을 받는다. 아이들은 매일 같은 길로 족히 3마일을 걸
어 학교에 가야 했기 때문에 이것은 어색한 일이었다. 그렇지만 어쩔 수 없
었다. 그리하여 이 가족들 사이에는 일체의 의사소통이 단절되었다. 고양이
들은 예외였다. 손더스 부인은 개탄했겠지만, 어미가 분명히 손더스 가문의
암고양이인 여러 새끼 고양이들의 아비가 크릭 가문의 수고양이라는 소문
이 끊이지 않았다. 손더스 부인은 새끼 고양이들을 익사시켰지만 불명예는
남았다. 봄 다음에 여름이, 여름 다음에 겨울이 왔지만 숙원(宿怨)은 변하는
계절들보다 오래 이어졌다. 사실 한때 종교의 치유력이 토드 워터에 예전의
평화를 되돌려주는 것처럼 보였다. 이들은 영혼을 타오르게 하는 부흥 다과
회의 분위기 속에서 나란히 앉아 있는 자신들을 발견했다. 이 다과회에서는
찬송가들이 찻잎과 뜨거운 물로 만든 음료와 뒤섞여 뜨거운 물을 닮아갔으
며, 종교적인 조언이 딱딱한 빵에 얹은 고명들 때문에 부드러워졌다. 그리고
경건한 축제라는 환경 때문에 흥분한 손더스 부인은 크릭 부인에게 좋은 저
녁이라고 조심스럽게 인사를 건넬 정도로 마음을 열었다. 크릭 부인은 아홉
번째 차와 네 번째 찬송가의 영향을 받아 좋은 저녁이 이어지면 좋겠다는 희
망을 과감히 밝혔다. 하지만 밭작물의 후진성에 대해 서투르게 언급하는 바
람에 손더스 가문의 훌륭한 남자의 마음 깊은 곳에서는 쓰라린 숙원이 퍼져
나왔다. 손더스 부인은 평화와 즐거움, 대천사들과 금빛 영광을 이야기하는
마지막 찬송가를 진심을 다해 함께 불렀다. 하지만 그녀는 엑서터의 거지 이
모를 떠올렸다. 세월이 흘러 이 말도 안 되는 연극의 배우 몇몇은 잊혀졌다.
새로운 양파들이 자라 번성했으며 자기들의 길을 갔다. 실수를 한 암탉이 이
미 오래전에 반스테이플 시장의 아치 지붕 아래에서 발이 묶인 채 누워 이루
말할 수 없는 평화로운 모습으로 자신의 잘못을 속죄했다. 하지만 토드 워터
의 피의 복수는 오늘날까지 이어진다.[1]

시

시에서는 생생하고 상상력이 풍부한 심상을 통해 경험을 전달하려
고 한다. 시는 음성, 연상, 의미를 염두에 두고 선정한 응축된 언어
와 운율, 각운, 은유 같은 특정 기술적 장치들을 사용한다. 시는 서

1. Saki(H. H. Munro), "The Blood-Feud of Toad-Water: A West-country Epic," from *Reginald in Russia and Other Sketches* (1910).

술시, 극시, 서정시라는 세 가지 주요 유형으로 분류할 수 있다.

서술시 서술시(敍述詩, narrative poetry)에서는 이야기를 들려
준다. 서술시에는 서사시, 발라드, 운문 로맨스가 있다. 서사시
는 길이가 꽤 길고, 양식이 고상하고, 분명한 상징을 이용하며,
영웅적인 주인공이 등장한다. 발라드[담시(譚詩)]는 노래로 부르
거나 낭송하는 이야기이며, 운문 로맨스(metrical romance)에서는
설화의 낭만적인 이야기를 긴 운문으로 들려준다. 제프리 초서
(1340~1400)의 캔터베리 이야기는 서술시의 예이다.

캔터베리 이야기

제프리 초서(1340~1400)

요리사의 이야기 서시

런던에서 온 요리사는 청지기가 이야기하는 동안
즐거워서 청지기의 등을 툭툭 쳤다.
하하 웃으며, 요리사가 말하길, "정말이지,
그 방앗간 주인이 잠자리 제공으로 인하여
혹독한 결과를 입었네그려!
솔로몬이 말하지 않았던가,
'뭇 남자를 집으로 끌어들이지 말라'고
잠자리를 내주는 것은 위험하기 때문이지.
자신의 집으로 들어오는 사람이 누구인지
주의를 기울여야 한다는 말일세.
근심과 보살핌을 주시는 주여,
내 이름은 웨어 지방의 호지(Hodge of Ware)라 하는데, 지금껏
그처럼 확실하게 속아 넘어간 방앗간 주인의 이야기를 들은 적이 없소.
방앗간 주인이 어두운 곳에서 악의적인 속임수에 당한 거지.
허나 이제 여기서 그 이야기는 그만하고,
여러분이 듣고 싶다고만 한다면
보잘것없는 이 사람이 이야기를
해볼까 하는데,
우리 도시에서 일어났던 조금은 재미있는 일에 관한 거랍니다."
　여관주인이 대답하길, "좋소.
호저 씨, 얘기해보시오. 좋은 얘긴지 어떤지 한번 봅시다,
많은 과자로 당신은 어지간히 부정한 돈을 벌었겠소,
여러 차례 구웠다 식혔다 해가며 만든
파이 또한 많이도 팔았겠소.
당신 가게의 그 많은 파이들 때문에
많은 성지 순례자들 가운데 몇은
알갱이 없는 그루터기만을 먹인 오리요리와 함께
당신이 만든 파슬리를 먹어서 고생 좀 했겠소.
이야기해 보시오, 호저 씨.
바라건대, 내가 한 농담에 화내지는 마시오.
농담과 장난 속에 진담이 있다고들 하지 않소."
　호저가 말하길, "정말이지, 당신의 말이 맞습니다!

허나 '진짜 농담은 좋지 않은 농담이다'라고 플레밍 사람들은 말한답니다.
그러니 우리가 서로 헤어지기 전에
내가 여관주인에 관한 이야기를 한다고 해서 당신이 화내지 않기를 바랄 뿐
이오.
그렇지만 지금은 그 이야기를 하지 않겠소.
허나 서로 헤어지기 전에, 정말이지, 당신은 응분의 대가를 치를 것이오."
그리고 그는 웃고 기분 좋아하며,
여러분들이 듣게 될 이야기를 시작했다.

요리사의 이야기

내가 사는 도시에 도제(徒弟) 하나가 살고 있었는데,
그는 식료품 거래하는 일을 하고 있었답니다.
숲 속의 방울새처럼 그는 명랑했고,
야생 딸기처럼 갈색 얼굴에 키가 작고 잘생긴 모습이었고,
검정 머리에 우아하게 빗질이 되어 있었죠.
사람들이 그를 난봉꾼 퍼킨이라 부를 정도로
그는 춤을 멋지면서도 신나게 잘 추었죠.
벌집이 꿀로 가득 차 있듯이
사랑과 계집질하는 것으로 그의 마음이 다 채워져 있었기에,
그를 만나는 계집은 행복했답니다.
모든 결혼식에서 그는 노래하고 춤을 추곤 했을 정도로,
일하는 가게보다 술집을 더 좋아했죠.
칩사이드에 행사라도 있을 때면,
그는 가게를 뛰쳐나가
모든 광경을 다 볼 때까지,
춤을 추며, 가게로 돌아오려고 하지 않을 정도였고,
같은 무리의 사람들과 어울려
춤을 추고 노래하며 즐겁게 시간을 보냈답니다.
심지어 이들과 함께 어떤 장소에서 노름을 하기로
시간을 정하기도 했답니다.
그 도시에 퍼킨만큼
노름을 잘하는 도제가 없을 정도였고
이로 인하여 은밀한 장소에서
그의 돈 씀씀이가 헤퍼지기 시작했답니다.
가게주인은 사업장부를 통해서 그러한 사실을 잘 파악하고 있었으며,
금고가 텅 비는 경우를 자주 목격하였답니다.
노름하고 술 마시며 흥청대고, 계집질을 일삼는
난봉꾼 도제가 있는 가게가 있는 경우,
그것에 대한 대가를 치르는 사람은 주인이며,
그렇다고 자신이 대가를 치른 여흥에는 동참도 못하게 되는 거죠.
그가 아무리 기타나 바이올린을 잘 켠다하더라도
도둑질과 술을 먹고 흥청대는 것은 차이가 없는 거랍니다.
미천한 신분의 사람에게 있어 술을 먹고 흥청대는 삶과 정직함은
항상 양립할 수 없음을 어느 누구든 알 수 있을 겁니다.
　밤낮으로 큰소리로 야단맞고
팡파르 음악소리에 맞춰 뉴게이트 감옥으로도
몇 차례 끌려가곤 했지만,
이 명랑한 도제는 도제계약이 다 끝날 때까지

주인과 함께 살았답니다.
그러나 도제 계약서를 찾던 어느 날,
마침내 주인은
'썩은 사과 하나가 나머지 모든 사과를 망치기 전에
그 사과를 골라내는 것이 좋다'라는
속담 하나를 떠올리게 되었죠.
그 속담은 술 먹고 흥청대는 하인에게도 해당되는 것이었죠.
다른 하인들을 망쳐놓지 않도록
그 놈을 쫓아내는 것이 훨씬 그 해가 적게 미치는 일이었죠.
따라서 주인은 그에게 도제 계약서를 주며
욕지거리와 저주를 퍼부어가며 나가라고 했답니다.
결국 그 명령한 도제는 가게를 떠나게 되었죠.
그는 이제 밤새도록 술 먹고 놀거나 밖에 나가
들어오지 않아도 되었죠.
그가 도둑질하거나 빌린 돈을
허비하거나 지출하도록 만든
공범 없는 도둑이 없기 때문에,
노름과 술 먹고 흥청대며 여흥을 좋아하는
그와 같은 부류의 사람들에게
그는 자신의 침대와 옷을 즉각 보냈으며,
체면상 부인을 하나 얻었고,
가게도 열었는데, 생활은 그녀가 몸을 판 것으로 이어나갔답니다.[2]

극시　극시에서는 극의 형식과 기법을 이용한다. 극시에 담긴 것은 대개 삶이나 등장인물에 대한 묘사, 혹은 행동과 대화를 통해 갈등과 감정이 고조되는 이야기이다(물론 산문으로도 극을 쓸 수 있다). 극시의 주요 형식인 **극적 독백**은 한 등장인물이 가상의 청중에게 이야기하는 형식을 취한다. 극적 독백은 예컨대 로버트 브라우닝(1812~1889)의 〈내 전처 공작부인(My Last Duchess)〉에서처럼 하나의 장면을 생생하게 이야기하면서 화자 자신의 역사를 전달하고 그의 성격을 심리학적으로 통찰한다.

서정시　서정시는 길이가 짧은 주관적인 작품으로 원래 리라 반주에 맞춰 노래하기 위해 지은 것이다. 서정시는 시인의 개인적 감정을 강렬하게 전달하기 위해 풍부한 상상, 선율, 느낌을 사용한다. 가장 완성도 높은 대표적 서정시 형식인 소네트에는 페트라르카(이탈리아)풍과 셰익스피어(영국)풍 두 가지 유형이 있다. 페트라르카(1304~1374)는 소네트 형식을 가장 높은 표현의 경지로 끌어올렸다. 그래서 오늘날 이 형식을 페트라르카풍 소네트라고 부른다(때때로 이탈리아풍 소네트라고 부르기도 한다). 정형시 형식인 페트라르카풍 소네트는 14행으로 구성된다. 소네트는 다

2. 제프리 초서, 캔터베리 이야기, 이동일·이동춘 역, 한국외국어대학교 출판부, 2007, 137~142쪽.

양한 분위기와 주제를 다루지만, 특히 연인에 대한 시인의 강렬
한 심리적 반응을 다룬다. 14행은 ab ba ab ba의 각운을 따르는 8
행 그리고 가변적인 각운 구조를 띤 6행으로 나뉜다. 일반적으로
첫 8행에는 시의 주제나 문제를, 마지막 6행에는 생각의 변화나
문제의 해결책이 제시된다. 다음 소네트는 유럽 르네상스기에 가
장 대중적인 연애시가 되었다. 이 소네트는 일련의 역설을 통해
사랑에 빠진 이의 갈팡질팡한 마음을 그린다.

소네트 134

페트라르카(1304~1374)

나는 평화를 얻지 못하였으나, 싸울 무기도 없으며,
떨고 있으나 희망을 품고, 또 불타오르나 얼음이 되네,
하늘을 날기도 하지만, 땅바닥에 곤두박질치기도 하고,
아무것도 붙잡지 못하지만, 온 세상을 두 팔로 끌어안네.
사랑은 나를 감옥에 가두고, 열어주지도 꽉 닫아주지도 않고,
또 나를 자신의 포로로 잡지도, 끈을 풀어주지도 않네,
사랑은 나를 죽이지도 않으나, 쇠고랑을 풀어주지도 않네.
내가 살기도 원치 않고, 또 나를 곤경에서 구하지도 않네.
나는 두 눈이 없이도 보며, 또 혀는 침묵하나 절규하네,
또 나는 죽기를 열망하나, 도움을 청하고,
또 나는 내 자신을 증오하나, 타인을 사랑한다오.
나는 고통을 먹고, 울면서 웃는다,
하니 죽음과 생명이 내게는 똑같이 기쁘지 않네,
여인이여, 당신 때문에, 나는 이 처지에 있다오.[3]

소네트 형식은 13세기 이탈리아에서 발전했으며 이후에 미켈
란젤로 같은 유명 인사들에 의해 이용되었다(도판 5.1). 영국에
수입된 소네트 형식은 변형되어 오늘날 셰익스피어풍 소네트로
불리는 형식이 만들어졌다. 이 형식은 페트라르카풍 소네트를 변
형하며, 14행은 abab cdcd efef gg라는 각운 구조를 가진 세 부분
의 4행 시구와 2행 연구(連句)로 구분된다. 〈소네트 19〉에서 윌리
엄 셰익스피어(1564~1616)는 노화의 영향을 전달하기 위해 사자
의 발톱을 무디게 함, 대지로 하여 그의 아름다운 새끼들을 탐식
케 함, 맹호의 턱에서 날카로운 이빨을 뽑아냄, 불사조(불사조는
이집트 신화의 새로 500년 후 스스로를 불사르고 그런 다음 그
재에서 부활한다)를 불살라 죽임, 태고의 붓으로 주름을 그음 같
은 흥미로운 이미지들을 사용한다. 셰익스피어는 불로의 문학을
통해 시간에 저항함으로써 딜레마를 해결한다.

5.1　미켈란젤로, **미켈란젤로 부오나로티의 운문**(*Rime di Michelangelo Buonarotti*)
중 〈소네트 64〉. 이 소네트는 시스티나 예배당 천장화를 그릴 때 겪은 육체적 고통에
대한 것이다.

소네트 19

윌리엄 셰익스피어(1564~1616)

탐식(貪食)하는 '세월'이여, 사자의 발톱을 무디게 해도 좋다,
대지로 하여 그의 아름다운 새끼들을 탐식케 해도 좋다.
맹호(猛虎)의 턱에서 날카로운 이빨을 뽑아도 좋다,
장생할 불사조를 불살라 죽여도 좋다,
네가 질주함에 따라 계절을 즐겁게, 슬프게 해도 좋다.
발걸음 빠른 세월이며, 네 마음대로 행동하라,
넓은 세계와 쉬 스러질 모든 미에 대해서는.
그러나 내 다만 하나의 큰 죄를 금하노니,
오! 내 벗의 아름다운 이마엔 너의 시각(時刻) 새기지 말라.
그대의 태고(太古)의 붓으로 그 얼굴에 주름을 긋지 말라.
후세 사람들에게 미의 표본이 되도록,
그를 너의 행로에서 더럽히지 말라.
늙은 '세월'이여, 네 비록 이 죄를 함부로 저지를지라도,
나의 벗은 내 시 속에서 영원히 젊게 살리라.[4]

논픽션

논픽션 작품에 허구적 요소를 넣을 수 있다. 하지만 논픽션은 주
로 상상보다는 사실에 토대를 둔다. 전기, 에세이, 연설, 경전이
논픽션의 주요 형식들이다. 투루먼 카포드는 자신의 **냉혈한**(*In
Cold Blood*)(1966)이 논픽션 소설의 효시라고 주장한다. 논픽션 소
설은 실제 사건과 인물들을 소설 양식으로 다룬다. 에세이는 전통
적으로 하나의 주제에 대한 짤막한 문학적 서술이며, 일반적으로
작가의 개인적 견해를 제시한다. 에이브러햄 링컨의 〈게티즈버

3. 프란체스코 페트라르카, 칸초니에레, 이상엽 역, 나남출판, 2005, 144~145쪽.

4. 셰익스피어, 소네트 시집, 피천득 역, 샘터, 1996, 28쪽.

그 연설〉과 마틴 루터 킹의 〈나에게는 꿈이 있습니다〉 같은 연설은 논픽션의 주요 범주이며, 정치적 법안과 신문기사 같은 역사적 논설과 텍스트도 마찬가지다. 경전에는 신성한 종교적 텍스트들이 포함된다.

전기 전기에서는 개인의 일생에 대한 이야기를 기록하려고 한다. 전기는 수 세기 동안 다양한 형식을 취했다. 문학적 서사, 업적 목록, 심리 묘사 등 많은 기법과 창안들이 등장했다. 성자나 여타 종교적 인물의 일생에 대한 이야기는 **성인전(聖人傳)**으로 불린다.

감리교의 창시자인 영국 국교회 성직자 존 웨슬리(1703~1791)는 〈하느님께서 나를 무사히 데려다주셨다(God Brought Me Safe)〉에서 전기의 요소들에 대한 표본을 제시한다.

하느님께서 나를 무사히 데려다주셨다

존 웨슬리(1703~1791)

[1743년 10월]
20일 목요일 (버밍검에서) 소수의 진지한 회중들에게 설교를 한 다음 웬즈베리로 갔다. 12시에 마을 한복판 가까이에 있는 운동장에서 기대했던 것보다 훨씬 많은 사람들에게 "예수 그리스도는 어제나 오늘이나 영원히 같으십니다."(히브리서 13 : 8)라는 말씀에 관하여 설교했다. 내 생각에는 거기에 참석했던 모든 이들이 하느님의 권능을 느낀 것 같았고 한 사람도 왔다 갔다 하지 않았으며 우리를 성가시게 구는 사람도 없었다. 그러나 우리가 평화를 누릴 수 있었던 것은 주님께서 우리를 위해 싸우셨기 때문이다.

오후에 프란시스 워드 씨 집에서 글을 쓰고 있었는데 군중이 집을 둘러싸고 웅성거리는 소리가 들렸다. 하나님께 그들을 흩어 주시라고 기도하였더니 그대로 되었다. 하나는 이리 가고, 하나는 저리 가고 하더니 반 시간쯤 지나니까 한 사람도 남지 않았다. 내가 우리 형제들에게 "이제는 우리가 갈 때가 되었다."라고 말하였더니 모두 나를 말렸다. 나는 그들의 마음이 상하지 않을까 하여 주저앉았다. 그러나 나는 어떤 일이 일어날지 내다보고 있었다. 5시가 채 안 되어서 아까보다 더 많은 사람들이 몰려와 집을 에워쌌다. 그들을 하나같이 소리를 질러댔다. "목사를 끌어내시오. 목사를 만나겠소."

나는 누가 나가서 그들의 대장을 데리고 들어오라고 하였다. 우리가 서로 몇 마디 말을 주고받자 사자가 양이 되었다. 나는 그 사람더러 밖에 나가 그들 중 제일 극렬한 사람 두어 명을 데려오라고 하였다. 들어온 사람을 보니까 어찌나 흥분하였던지 땅덩어리라도 삼켜버릴 듯하였다. 그러나 한 2분이 지나자 먼저 사람같이 잠잠해졌다. 나는 사람들한테로 나갈 테니까 길을 내라고 그들에게 이야기하였다.

사람들 사이로 나가자마자 나는 의자를 갖다달라고 하고서는 그 위에 서서 이렇게 물었다. "도대체 여러분이 나에게 원하는 것이 무엇입니까?" 그랬더니 어떤 사람이 말했다. "우리와 함께 판사에게 가기를 원합니다." 내가 대답하였다. "그거야 그렇게 하지요. 물론 그렇게 하겠습니다." 그리고 나서 나는 하느님이 하셨던 말씀을 몇 마디 했다. 그러자 그들은 있는 힘을 다하여 소리쳤다. "저 분은 정직한 신사시니까 우리가 피를 흘리는 한이 있더라도 그를 변호하겠소." 내가 물었다. "판사에게 오늘 밤에 갈까요? 내일 아침에 갈까요?" 그랬더니 그들 대부분이 "오늘 밤이오, 오늘 밤."이라고 소리치기에 내가 앞장서서 가니까 이삼백 명이 따라왔고 나머지 사람은 도중에 돌아갔다.

1마일도 채 못 가서 어두워지기 시작한데다가 비가 억수같이 쏟아졌다. 그래도 우리는 웬즈베리에서 2마일 떨어진 벤틀리 홀까지 계속 갔다. 한두 사람이 앞질러 가 레인 판사에게 웨슬리 목사를 각하 앞으로 데려오는 중이라고 말했다. 레인 씨는 대답하였다. "웨슬리 목사와 내가 무슨 상관이 있소? 얼른 그 분을 모시고 돌아가시오." 이런 이야기가 진행되고 있는 동안 모두 거기에 당도해 문을 두드렸다. 하인이 나와서 하는 말이 레인 판사께서는 잠자리에 드셨다는 것이었다. 그의 아들이 뒤따라 나와서 무슨 일이냐고 물었다. 한 사람이 대답하였다. "아니, 이 사람들이 말입니다. 하루 종일 시편을 노래하고요, 아니 그뿐인가요? 사람들을 새벽 5시면 일어나게 만듭니다. 각하께서는 우리에게 어떻게 말씀하실까요?" 그러자 레인 씨가 말했다. "집으로 돌아들 가시오. 그리고 조용히 하시오."

여기서 그들은 명해 있더니 한 사람이 드디어 왈살에 있는 퍼스하우스 재판장에게도 가자고 제안하였다. 모두 이에 찬동하고 서둘러 갔는데 7시경에 그 집에 도착하였다. 그러나 P씨도 역시 잠자리에 들었다는 똑같은 말을 들었다. 그러자 그들은 우두커니 서 있다가 마침내 집으로 돌아가는 것이 제일 좋겠다고 생각했다. 약 50명이 나를 호위하며 갔다. 그런데 백 야드도 못 가서 왈살의 사람들이 물밀 듯이 밀어닥쳐 앞을 가로막았다. 달라스턴 사람들은 우선 할 수 있는 대로 방어 태세를 취했다. 그러나 워낙 지친데다가 수적으로도 열세였다. 그래서 잠깐 사이에 여러 명이 두들겨 맞아 쓰러졌고 나머지는 도망을 가서 나 혼자만 그들의 손에 남겨졌다.

말을 붙여보려고 해도 허사였다. 사방에서 마치 바다 소리가 들끓듯이 시끄러웠다. 그러자 그들은 나를 끌고 동리로 들어갔는데 거기서 큰 집의 문이 열려 있는 것을 보고 들어가려고 하니까 그중 한 명이 내 머리를 잡아 끌더니 군중 한가운데로 밀어 넣었다. 그들은 잠시도 쉬지 않고 나를 끌고 큰 길의 이쪽 끝에서 저쪽 끝까지 갔다. 나는 이야기를 들을 만한 사람들에게는 계속 말을 했다. 고통도 피곤도 느끼지 못했다. 동리의 서쪽 끝으로 갔을 때 문이 반쯤 열려 있는 것을 보고 그리로 달려가서 거의 문 안으로 들어서려는 찰나에 그 가게에 있던 사람이 나를 막고 못 들어오게 하였다. 그러면서 내가 들어오면 군중이 집을 부술 것이라고 이야기를 했다. 그러나 나는 문간에 서서 그들에게 물었다. "여러분 내 이야기를 들으시겠습니까?" 수많은 사람들이 외쳤다. "아니다. 아니야, 골통을 부셔라. 밟아 놔. 당장 죽여 없애라." 다른 사람들은 말했다. "아니다. 먼저 그 친구 얘기나 들어보자." 나는 그래서 묻기 시작했다. "내가 무슨 악한 짓을 했습니까? 내가 여러분들 가운데 누구에게 잘못된 말이나 행동을 했습니까?" 그리고 약 15분 이상 계속 이야기를 했는데 갑자기 내 목소리가 나오지 않았다. 그러자 홍수처럼 그들의 목소리가 커지기 시작하였다. 그리고 "그 자를 없애 버려라. 없애 버려!"라고 떠드는 사람들도 많이 있었다.

그러는 동안 다시 힘이 솟아나고 목소리가 회복되었다. 그래서 나는 큰 소리로 기도를 시작하였다. 그런데 바로 전까지만 해도 군중을 지휘하던 사람이 나에게 돌아서서 이렇게 말하는 것이었다. "선생님, 내가 목숨을 걸고 돕겠습니다. 나를 따라 오십시오. 여기 어떤 놈도 선생님 머리카락 하나도 못 건드릴 겁니다." 그의 친구 서너 명도 그렇다고 하더니 즉시 나에게 바짝 붙어 섰다. 동시에 그 가게에 있던 사람이 나와서 소리쳤다. "야, 창피하다, 창피해. 어서 그분을 보내드려라."

조금 멀찌감치 서 있던 정직한 푸줏간 주인도 그 사람들이 하는 짓이 부끄럽다고 말을 하면서 제일 심하게 구는 네댓 사람을 한 명씩 끌어당겼다.

그러자 그들은 마치 약속이나 한 듯이 좌우로 비켜섰다. 그 사이에 나를 붙잡고 있던 서너 명이 나를 데리고 그들 사이로 빠져나갔다. 그러나 다리에 이르자 군중이 다시 몰렸다. 그래서 우리는 물방앗간 둑을 넘어 한쪽으로 빠져나가서 목장들을 거쳐 10시가 조금 못 되어 하느님의 도우심으로 웬즈베리에 무사히 돌아왔다. 조끼 한쪽 자락이 없어지고 손에 약간 상처가 났을 뿐이었다.[5]

에세이 에세이는 하나의 주제에 대한 저자의 개인적 견해를 제시한 논픽션풍 문학 서술이다.

'에세이(essay)'라는 단어는 '시도하다'라는 의미의 프랑스어와 '숙고하다'라는 의미의 세속 라틴어에서 유래했다. 에세이에는 여러 하위 형식과 다양한 양식이 포함되지만 하나같이 개인의 관점을 고상하게 표현하려고 한다. 최고의 에세이들은 명료함, 유쾌한 유머, 위트, 세련미, 관용을 과시한다. 에세이는 대개 짧지만 때로는 알렉산더 해밀턴, 존 제이, 제임스 메디슨이 쓴 **연방주의자 평론**(*The Federalist Papers*)(1787)처럼 대단히 긴 작품들도 있다. 전통적으로 에세이는 비공식적 에세이와 공식적 에세이라는 두 가지 큰 범주로 나뉜다.

비공식적 에세이는 길이가 짧고 어조가 대화체이며 구성이 느슨한 경향이 있다. 비공식적 에세이는 사적(私的) 수필과 성격 수필로 분류할 수 있다. 사적 수필에서 저자는 특정 사건에 대한 반응을 그리며 자기 개성의 진면목을 드러낸다. 성격 수필은 현저한 특징 등을 중점적으로 그리며 개인을 묘사한다.

공식적 에세이는 대체로 비공식적 에세이보다 길고, 구조가 엄밀하며, 개인적이지 않은 주제에 초점을 맞추고, 저자의 개성을 강조하지 않는 경향을 보인다. 올리버 골드스미스(1730~1774)가 쓴 다음 글은 공식적 에세이의 예이다.

사치 찬양 : 더욱 현명하고 행복한 국민이 되기 위해

올리버 골드스미스(1730~1774)

극진히 존경하는 나의 친구여. 태고의 단순함을 지닌 자연을 그린 그림에서 느낄 수 있는 노역과 고독을 자네는 진정 사랑하는가? 방랑하는 타타르 족의 지독한 검소함을 그리워하며 애석해하는가? 아니면 고상한 자들의 사치와 위선 한가운데서 태어났음을 애석해할 텐가? 내게 이야기해보게. 모든 삶에는 그 나름의 악덕이 있지 않은가? 세련된 국가에 악덕이 더 많다는 것은 진실이 아니며, 게다가 그 악덕들은 그렇게 끔찍한 것도 아니네. 미개한 나라에 악덕이 거의 없다고 해도, 있는 것들은 매우 끔찍한 것이 아니던가? 불신과 협잡은 문명국의 악덕이고, 잔인함과 폭력은 사막에 사는 이들의 악덕이네. 한 나라의 사치가 낳는 해악은 다른 나라의 비인간성이 낳는 해악의 절반에 불과하지 않은가? 사치를 비난하는 철학자들은 분명 사치의 이점들

5. 참조. 존 웨슬리, 존 웨슬리의 일기, 김영운 역, 크리스찬 다이제스트, 1984, 122~125쪽.

을 거의 이해하지 못하고 있네. 우리 지식의 가장 큰 부분뿐만 아니라 심지어 우리 미덕의 가장 큰 부분까지도 사치에 빚지고 있음을 그들은 느끼지 못하는 듯하네.

욕구를 억눌러야 하고, 모든 감각이 기본적인 자원에 만족해야 하며, 반드시 필요한 것만 공급해야 한다는 연설가의 이야기는 훌륭하게 들릴 수 있네. 하지만 무해하고 안전하다면, 그러한 욕구들을 억제할 때보다 탐닉할 때 더 큰 만족을 느낄 수 있지 않은가? 음울하게 향락 없이 살 수 있다고 생각하며 만족하는 것보다 향락에서 더 큰 즐거움을 느끼지 않는가? 인위적인 요구가 다양해질수록 즐거움의 범위도 넓어진다네. 어떤 즐거움이든 요구를 만족시킬 때 나오기 때문이지. 따라서 사치는 우리의 욕구를 증대시키면서 동시에 행복의 용량도 증대시킨다네.

부유함과 현명함의 면에서 눈에 띄는 국가의 역사를 검토해 보면, 그 나라들이 처음에 사치스럽지 않았을 때에는 결코 현명하지 않았음을 발견할 것이네. 시인, 철학자, 그리고 심지어 애국자들마저도 사치의 행렬 안에서 행진하고 있음을 발견할 것이야. 이유는 명백하다네. 우리는 지식이 감각적 행복과 연계되어 있다는 것을 발견할 때에만 지식에 호기심을 갖지 않네. 감각들은 언제나 길을 가리켜주고, 성찰은 발견에 대한 논평을 하지. 고비 사막의 원주민에게 달의 시차(視差)에 대해 알려 준다면 그는 그 정보에서 어떤 만족도 발견하지 못할 걸세. 그는 누군가가 그렇게 무용한 어려움을 해결하기 위해 그런 고통을 감수할 수 있는지, 그런 재산을 투자할 수 있는지 궁금해하겠지. 하지만 그러한 발견을 통해 항해술을 향상시킬 수 있으며 그러한 조사를 통해 보다 따뜻한 코트, 더 좋은 총이나 칼을 가질 수 있음을 보여주면서 그 발견을 그의 행복과 연결 짓는다면 그는 곧장 그처럼 위대한 개선에 뛸 듯이 기뻐할 걸세. 요컨대, 우리는 우리가 소유하고 싶어 하는 것만을 알고 싶어 한다네. 그에 반대되는 무언가를 이야기할 수 있다고 해도, 호기심에 박차를 가하고 우리에게 더욱 현명해지려는 욕구를 부여하는 것은 사치라네.

하지만 우리의 지식뿐만 아니라 우리의 미덕도 사치에 의해 향상된다네. 티베트의 황인종 미개인을 잘 보게. 쭉 뻗은 석류나무의 열매들이 그에게 식량을, 그 나뭇가지들이 거주지를 제공하지. 장담하건대 그런 인물은 악덕을 거의 갖고 있지 않지만, 그의 악덕은 가장 끔찍한 성격의 것이라네. 그의 눈에는 약탈과 잔혹함이 범죄가 아니지. 모든 미덕을 고상하게 만드는 연민이나 상냥함이 그의 마음에 자리하고 있지 않네. 그는 자신의 적을 증오하고 정복한 이들을 죽이네. 반면 예의 바른 중국인들과 문명화된 유럽인들은 자신들의 적조차도 사랑하는 것처럼 보이네. 나는 방금 영국인들이 자신들의 적을 구조한 사례를 보았는데, 그 적의 동향인들조차 사실상 구조를 거부했었지.

정치적으로 이야기하면, 각 국가의 사치가 증가할수록 그 국가들은 그만큼 더 긴밀하게 결속할 것이네. 사치는 다만 사회의 산물일 뿐이지. 사치스러운 사람은 자신에게 행복을 줄 천 명의 예술가들을 필요로 하지. 그러니까 그는 아무와도 관련되지 않은 금욕적인 사람보다 자기 이익과 관련된 동기들에 의해 그렇게 수많은 사람과 연결된 훌륭한 시민일 가능성이 높은 셈이지.

그러므로 어떤 관점에서 보든 우리는 더욱 고된 직업을 갖기에는 너무나 허약하게 타고난 수많은 노동자를 고용하는 것이, 전혀 일이 없는 다른 이들을 위한 다양한 직업을 발견하는 것이, 서로의 재산을 잠식하지 않고 행복에 들어가는 새로운 입구를 제공하는 것이 사치라고 생각하네. 어떤 관점에서 보든 간에 우리는 사치를 옹호할 만한 근거를 갖고 있으며, 다음과 같은 공자의 생각은 여전히 확고부동하다네. **우리는 우리 자신의 안전과 다른 이들의 번영이 모순되지 않을 만큼 삶의 수많은 사치를 즐겨야 하며, 새로운 즐거움을 발견하는 사람은 사회의 가장 유용한 구성원 중 하나이다.**

경전 그 이름이 암시하듯 이 유형의 문학은 종교의 성스러운 글들과 관련이 있다. (고대 이집트와 유대교 경전의 예는 9장을, 기독교와 이슬람교 경전의 예는 10장을 참조하라.) 여기에는 힌두교 경전의 예가 제시되어 있다.

베다('성스러운 지식')는 힌두교에서 가장 신성한 경전이다. 성전(聖傳)에 따르면 신이 세계들을 창조했을 때 세계들의 안녕을 위해 베다를 계시해 주었으며, 창조를 마쳤을 때 신은 베다를 다시 거두어 갈 것이다. 베다는 고대 인도에서 유래한 일련의 텍스트로 구성되어 있다. 베다에는 4권의 찬가 및 기도문 모음집뿐만 아니라 우파니샤드를 포함한 몇몇 추가 저술도 포함되어 있다. 다음의 찬가에서는 예배를 드리는 이가 아그니에게 다양한 특성을 부여하면서 아그니를 찬양하고 있다. 베다에서 가장 중요한 신들 중 하나인 아그니는 불의 신이자 공물을 받는 신이며 신들 사이에서 사자(使者) 역할을 한다. 아그니의 불은 매일 다시 점화되기 때문에 그는 언제나 젊은 불사의 존재이다.

베다

제1 찬가 : 아그니

1 최고의 사제 불의 신을 찬양하도다!
　희생의 성스러운 의식을 관장하며
　최고의 보물을 주는 이를.
2 아그니여, 고대와 현재의 성현들이
　신들의 방향에 의해 축복이 되나니.
3 아그니를 예배하는 이는 매일매일 풍요를 획득하며,
　인류의 증식과 명성의 근원이 되도다.
4 아그니여, 당신은 모든 부분의 보호자이며,
　신들에게로 도달하도록 확신을 주나니,
　희생의식을 방해하지 않는다.
5 아그니여, 당신은 지혜에 도달한 자이며,
　봉헌의 수여자이며, 성스럽고 진실하며, 명성이 있나니,
　신들은 이쪽으로 오게 되리라.
6 아그니여, 어떤 선한 것이라 해도
　당신은 봉헌하는 이에게 축복을 내리도다.
　진실로 앙기라스는 그대에게로 돌아갈 것이니.
7 아그니여, 밤과 낮 매일 그대를 경배하면서
　우리는 당신에게 접근하도다.
8 그대 광휘를 비추이는 이, 희생의 보호자이며
　그대 자신에 머물러 진리의 광휘를 내뿜는 이여.
9 아그니여, 아버지가 아들에게 다가가듯이
　우리에게 언제나 쉽게 다가와 선을 베푸소서.[6]

6. 박지명·이서경 주해, 베다, 동문선, 2010, 28~38쪽.

희곡

희곡은 산문이나 시로 구성되며, 생애와 성격을 묘사하거나 혹은 행동과 대화를 통해 갈등을 고조시키고 감정을 복잡하게 만드는 이야기를 담고 있다. 희곡은 대개 공연할 목적으로 쓴다(6장에서는 연극의 범주 안에서 희곡을 다룰 것이다). 하지만 상연보다는 독서를 목적으로 쓴 희곡도 많으며, 이것들은 '서재극(書齋劇, Lesedrama)'으로 분류된다.

기법상 장치들

픽션

시점 단순하게 설명하면 시점은 작가가 독자에게 이야기할 때 취하는 관점을 뜻한다. 시점에는 일인칭 시점, 삼인칭 관찰자 시점, 삼인칭 전지적 시점이라는 세 가지 주요 유형이 있다. 일인칭 시점을 취하는 작가는 '나'의 관점에서 이야기를 들려준다. 예를 들어 샬롯 브론테(1816~1855)의 제인 에어(1847)에서 우리는 제인 에어 자신의 시선과 화법을 통해 이야기를 듣는다. 삼인칭 시점에서는 이야기의 등장인물이 아닌 해설자가 들려주는 이야기를 듣는다. 삼인칭 시점에는 삼인칭 관찰자 시점과 삼인칭 전지적 시점 두 가지 형태가 있다. 삼인칭 관찰자 시점의 경우 해설자는 관찰자의 관점에서 보고 듣고 아는 것만을 묘사하며 자신의 목소리를 내지 않는다. 삼인칭 전지적 시점의 경우 해설자는 한 등장인물이나 모든 등장인물들의 시점을 취하기도 하며 또한 그들의 외부에서 있기도 하기 때문에 이야기의 모든 측면에 대한 의견을 제시할 수 있다. 작가들은 이 같은 유형의 시점들을 자신의 목적에 맞게 변형하거나 결합할 수 있다. 그러니까 시점은 작가들이 의미를 전달하기 위해 픽션을 구성할 때 이용하는 수단들 중 하나이다.

가상과 현실 픽션은 꾸며낸 사건들을 연결해 구성하는 것이지만 현실에도 부합해야 한다. 그러니까 픽션은 허구적인 층과 사실적인 층을 겹쳐 만드는 것이다.

톤 톤(tone), 즉 이야기의 분위기는 이야기 속의 사실들에 대한 작가의 태도를 대변한다. 대화를 할 때나 글을 읽을 때 의미를 전달하는 것은 단어들이지만, 화자나 작가가 그 단어들을 이야기하는 톤은 우리가 알고 있는 것보다 훨씬 많은 것을 전달한다. 뿐만 아니라 연극, 영화, 무용의 경우 조명과 무대장치가 분위기를 형성하는 것처럼 이야기에서는 때때로 배경이나 물리적 환경이 분위기를 형성하기도 한다. 많은 이야기에서 물리적 특성뿐만 아니

라 심리적 특성 또한 분위기에 영향을 준다. 이 같은 특성 일체가 융합될 때 작품을 보다 완벽하게 이해하도록 유도하는 미묘하지만 강력한 암시들이 제공된다.

캐릭터 문학작품은 등장인물들을 통해 우리에게 호소하지만 단지 인물로만 호소하지 않는다. 문학작품이 우리의 관심을 끄는 것은 등장인물이 어떤 중요한 문제와 씨름하는 것을 보게 되기 때문이다. 작가들은 우리의 관심을 끌기 위해 작품을 쓰며, 일반적으로 중심 캐릭터를 그림으로써 관심을 집중시키고 통일성을 얻으려고 한다. 우리는 그 중심 캐릭터의 행위, 결정, 성장, 발전을 확인할 수 있으며 그에게서 한층 넓은 인간 조건의 어떤 측면에 대한 암시를 발견할 수 있다. '캐릭터'라는 용어는 단순한 '인물'의 정체 이상의 것이다. 캐릭터는 개인의 심리적 기질, 즉 주어진 일련의 상황에 반응하게 만드는 추동력을 뜻한다. 캐릭터는 우리의 흥미를 유발한다. 난처하거나 도전적인 일련의 상황하에서 개인의 캐릭터는 그 개인으로 하여금 무엇을 하게 만드는가?

작가는 목적에 따라 다양한 방식으로 캐릭터를 발전시킬 수 있다. 캐릭터는 매우 입체적이고 극히 개인적일 수 있다. 다시 말해 매체의 제약을 넘어서지 않는 한에서 복합적일 수 있다. 길이가 길고 독자가 다시 앞으로 돌아가 내용을 확인할 수 있다는 사실 때문에 소설에서는 연극보다 한층 복합적인 캐릭터나 개성 전개가 허용된다. 연극의 경우 관객은 중요한 점을 그것이 제시되는 순간에 발견해야 한다. 게다가 ─ 연극에서 손튼 와일더(Thornton Wilder)의 〈우리 마을(Our Town)〉(1937)처럼 해설자를 이용하거나 소포클레스의 〈오이디푸스 왕〉 같은 그리스 고전 비극처럼 합창단을 이용하지 않는다면 ─ 서사 시점의 변화는 연극보다 소설에 적합하며, 그 시점의 변화를 통해 행동이나 대화보다 더욱 효과적으로 캐릭터의 여러 측면을 독자에게 제시할 수 있다.

반면 캐릭터를 한 개인이 아닌 전형으로 제시함으로써 작가의 목적을 달성할 수도 있다. 캐릭터 전개의 성격은 작품의 의미와 관련된 많은 것을 이야기해준다.

플롯 작품의 구조인 플롯은 줄거리나 작품의 사실 이상의 것이다. 연극에서처럼 문학에서도 우리의 흥미는 행동에 좌우된다. 문학작품은 행위를 통해 매우 현실적인 주제 및 상황이나 캐릭터를 극적으로 표현하며, 플롯을 통해 그 행동을 정합적으로 만든다. 플롯은 작품에 통일성을 부여하며, 우리가 의미를 발견하는 데 도움을 주고, 작품의 최종 형태를 결정하는 뼈대를 이루는데 그 뼈대에 살이 되는 요소들이 추가된다.

플롯은 작품의 주된 초점이 되거나 부차적인 초점이 될 수 있으며 열려 있거나 닫혀 있을 수 있다. 닫힌 플롯은 발단, 갈등, 대단원이라는 아리스토텔레스식 피라미드형 행위 모델(6장 참조)에 의존한다. 우리는 캐릭터들을 임의의 지점에 남겨 두고 그들이 계속 개성에 따라 살 것이라고 상상하면 되는 것이다.

주제 좋은 이야기에는 대개 지배적인 아이디어나 주제가 있으며, 이것을 토대로 기타 요소들을 구체화한다. 예술작품의 질은 일부분 매체의 도구를 이용하는 예술가의 능력에 달려있기도 하지만, 예술가가 이야기할 만한 가치가 있는 무엇인가를 가지고 있는지 여부에도 달려있다. 어떤 비평가들은 주제 자체의 질이 작가가 주제로 무엇을 만드는가보다 중요하지 않다고 주장한다. 하지만 최고의 예술작품은 작가가 의미 있는 주제를 택해 그것을 비범하게 발전시킨 것이라는 결론은 불가피해 보인다. 작품의 주제나 아이디어는 작가가 이야기하고 싶은 것으로 이루어진다. 주제는 분명한 지적 개념일 수도 있고 극히 복합적인 상황과 관련된 것일 수도 있다. 그 아이디어를 이해하기 위해 필요한 실마리는 제목에서부터 접할 수도 있다. 그 외에도 작가는 일반적으로 작품을 전개하면서 다양한 부분에서 주제를 드러낸다.

상징 상징들은 연관의 논리, 연상, 관례나 우연적인 유사성을 통해 다른 무엇인가를 나타내거나 암시한다. 상징은 종종 비가시적인 것을 시각적으로 현시한다(예를 들어, 사자는 용기를, 십자가는 기독교를 상징한다). 이러한 의미에서 볼 때 모든 단어에는 상징 기능이 있다. 문학작품에서 사용하는 상징들은 그 의미가 오로지 작품의 맥락 안에서만 나타난다는 점에서 사적이거나 개인적이다. 예컨대 F. 스콧 피츠제럴드(1896~1940)의 위대한 개츠비(1925)에 나오는 안경가게 간판에는 거대한 안경이 그려져 있다. 이 안경은 장면의 일부분으로 기능하기도 하지만, 신의 근시안을 상징하기도 한다. 상징은 하나 이상의 의미를 가질 수 있다. 그 의미는 숨어있거나 심오할 수도 있고 단순할 수도 있다. 다른 모든 예술에서와 마찬가지로 문학에서도 상징은 작품의 특정 내용을 보편적인 것으로 확장하는 장치로서 기능한다. 문학의 상징은 작품에 풍요로움과 매력을 상당 부분 부여한다. 예를 들어 작가가 어떤 캐릭터에 대해 제아무리 많은 것을 묘사했더라도, 그와 상관없이 이야기상의 어떤 캐릭터가 하나의 상징이기도 하다는 점을 독자가 인식한다면 그 이야기는 새로운 의미를 띠게 될 것이다. 왜냐하면 그 캐릭터는 어떤 관념을, 혹은 어쩌면 복합적이고 종종 모순적이기도 한 인간 본성의 어떤 측면을 대변하기 때문이다.

인물 단평
토니 모리슨

토니 모리슨(1931년생)은 미국 오하이오 주 로레인에서 태어났으며, 본명은 클로이 앤터니 워퍼드이다. 그녀는 조선소 용접공인 조지 워퍼드와 라마 윌리스 워퍼드의 네 자녀 중 둘째다. 그녀의 부모는 인종차별에서 벗어나 더 좋은 기회를 얻기 위해 남부를 떠나 북부 오하이오 주로 이주했다. 클로이는 집에서 수많은 남부 흑인 민요와 민담을 들으며 자랐다. 워퍼드 가는 자기네 전통에 자부심을 갖고 있었다. 로레인은 유럽 이민자, 멕시코인, 남부 흑인들이 이웃하며 살던 작은 공업도시였다. 클로이는 인종차별이 없는 학교에 다녔다. 1학년 때 그녀는 반에서 유일한 흑인이자 글을 읽을 수 있는 아이였다. 그녀는 학교에 다니는 많은 백인과 친구가 되었고 데이트를 하기 전까지는 인종차별을 경험하지 않았다. 그녀는 워싱턴 D.C.의 하워드 대학교 학부에서 영문학을 전공했으며, 많은 이들이 자신의 이름을 정확하게 발음하지 못했기 때문에 자신의 중간 이름 앤터니의 축약형인 토니로 이름을 바꿨다.

이후 그녀는 하워드 대학에서 강의를 했고, 그곳에서 소규모 작가 모임에 참여했다. 이 모임은 자메이카인 건축가 해럴드 모리슨과의 결혼생활이 파경에 이른 후 찾은 도피처였다. 오늘날 토니 모리슨은 미국에서 가장 유명한 작가 중 하나이다. 그녀의 주요 소설 **가장 푸른 눈**(The Bluest Eye)(1969), **술라**(Sula)(1973), **솔로몬의 노래**(Song of Solomon)(1977), **타르 베이비**(Tar Baby)(1981), **빌러버드, 사랑받은 사람**(Beloved)(1987), **재즈**(Jazz)(1992), **파라다이스**(Paradise)(1998), **사랑**(Love)(2003)은 미국 전역에서 찬사를 받았다. 그녀는 1977년 **솔로몬의 노래**로 전미도서비평가상을, 1988년 **빌러버드, 사랑받은 사람**으로 퓰리처상을, 1993년에는 노벨 문학상을 받았다.

빌러버드, 사랑받은 사람은 세서라는 흑인 여성의 이야기를 통해 노예제도의 부정적 흔적에 대해 고찰한다. 이야기는 남북전쟁 전에 켄터키 주에서 노예생활을 했던 세서의 삶에서 시작해 그녀가 오하이오 주 신시내티에서 살던 1873년까지 이어진다. 그녀는 자유의 몸이 되었지만 노예 시절 삶의 트라우마가 그녀를 사로잡고 있다. 그녀는 켄터키 주를 탈출하는 과정에서 넷째 아이를 출산하지만 아이를 다시 노예로 만들지 않으려고 죽인다. '빌러버드'라고 이름 붙여진 아이의 유령이 새로운 삶을 살고 있는 세서에게 돌아온다.

모리슨은 간결하지만 시적인 언어, 강렬한 감정, 미국 흑인들의 삶에 대한 섬세한 고찰로 유명하다. 소설 **재즈**는 빌러버드, **사랑받은 사람**을 잇는 3부작의 두 번째 작품이다. 하지만 **재즈**는 빌러버드, **사랑받은 사람**의 속편이 아니다. 이 작품의 등장인물은 새로운 인물들이며, 소설의 배경이 된 장소도 다른 곳이다. 심지어 서사 방식도 다르다. 하지만 연대의 면에서 보면 **재즈**는 대략 **빌러버드, 사랑받은 사람**이 끝나는 시점에서 시작하여 더욱 큰 이야기로 이어진다. 3부작은 **파라다이스**로 끝난다. 모리슨은 자신과 같은 흑인들이 1900년대의 노예 시절부터 현재까지 미국에서 경험한 삶에 대한 이야기를 들려주려고 한다. 그녀의 소설 속 등장인물들은 개인과 공동체의 관심이 충돌하는 동안에도 자신의 역사를 저버리지 않으며 개인적인 정체성을 확립하고 유지하려고 투쟁한다. **재즈**를 읽으면 소설의 배경이 된 시대의 음악인 블루스 발라드가 절로 떠오른다.

www.distinguishedwomen.com/biographies/morrison.html와 www.pbs.org/newshour/bb/entertainment/jan-june98/morrison_3-9.html의 웹사이트에서 토니 모리슨에 대해 더 많은 것을 배울 수 있을 것이다.

5.2 작가 토니 모리슨(1931년생). 2000년 미국 인디애나 주 웨스트라피엣 퍼듀대학교에서 청중과 대화하고 있는 모습.

시

언어 시 언어를 논하면서 우리는 여덟 가지 요소들, 즉 리듬, 심상, 비유, 은유, 상징, 의인화, 과장법, 알레고리에 초점을 맞출 것이다.

악센트와 음절을 배열해 소리의 흐름을 만들 때 시의 리듬이 생성된다. 예를 들어 로버트 프로스트(1874~1963)의 '눈 오는 저녁 숲가에 서서' 원문을 보면 각 행은 여덟 음절로 이루어져 있으며 두 음절마다 악센트가 있다. 프로스트의 시처럼 한 행의 음절 수가 고정되어 있을 때 만들어지는 리듬은 강약-음절(accentual-syllable) 리듬이라고 부른다. 이 리듬은 셰익스피어의 〈좋을 대로 하시든지(As You Like It)〉의 2막 7장에 나오는 '인간의 일곱 시기'의 자유로운 리듬과 대비된다. 여기에서 셰익스피어는 단어가 원

래 가지고 있는 악센트를 이용해 리듬을 만든다. 이처럼 악센트를 이용해 만든 리듬은 강약(accentual) 리듬이라고 칭한다.

인간의 일곱 시기

윌리엄 셰익스피어(1564~1616)

세상은 온통 무대죠,
온갖 남녀는 배우일 뿐이고요.
모두 등장과 퇴장이 있고,
한 사람이 평생 동안 여러 역할을 하는데,
시기별로 모두 7막입니다. 제1막은 젖먹이,
유모 품에서 앵앵 울고 토하죠.
그다음은 낑낑대는 학생, 책가방을 메고
아침 세수한 얼굴 반짝반짝하는데, 달팽이처럼 기며 갑니다,
가기 싫은 학교에. 그리고 그다음은 연인,
용광로 연기인지 한숨인지 푹푹 쉬며, 애처로운 노래를
바칩니다, 자기 애인의 눈썹에. 그다음은 군인,
괴상한 맹세를 남발하고, 표범 수염에다,
명예를 호시탐탐 노리고, 욱하고, 툭하면 싸움질에
명성이라는 거품을 찾아
대포 아가리 속도 마다 않죠. 그리고 그다음은 법관입니다,
거세 수탉 뇌물깨나 처먹고 디룩디룩 배를 해 갖고는,
두 눈 엄하게 뜨고 수염 말쑥하게 정리하고,
근사한 말 늘어놓고 케케묵은 판례 들먹이죠,
그렇게 그가 맡은 역을 연기하는 겁니다. 여섯 번째 시기는 무대를 옮겨
야위고 실내화 질질 끄는 광대 노인,
코에 안경 걸고 옆구리에 지갑 차고,
젊었을 적 긴 양말은 아껴 신어 헤진 데 없지만, 너무 큰 세계죠,
종아리가 쭈그러들었으니, 크고 사내답던 목소리가,
이제 다시 어린애처럼 날카로워지고, 피리 소리
휘파람 소리 새어나오고요. 맨 마지막 장면이
이 이상한, 파란만장한 역사를 마감하는 바,
그것은 바로 제2의 유치찬란, 완전한 망각이에요.
치아도 없고, 시력도 없고, 입맛도 없고, 아무것도 없죠.[7]

심상은 대상, 감정, 생각을 언어로 재현한 것으로 문자 그대로의 뜻을 가질 수도 있고 비유적일 수도 있다. 문자 그대로의 뜻을 가진 심상(literal imagery)에는 의미 변화나 확장이 포함되지 않는다. 예컨대 '녹색 눈'은 그저 녹색 눈을 가리킬 뿐이다. 비유적 심상(figurative imagery)에는 단어의 의미 변화가 포함된다. 예컨대 '녹색 눈'은 '녹색 별'을 의미할 수 있다.

미국 시인 필리스 위틀리(1753~1784년, 도판 5.3)는 덕에 대하여에서 심상, 비유, 알레고리를 사용해 덕을 '빛나는 보석'으로 부

5.3 스키피오 무어헤드(Scipio Moorhead)(의 작품으로 추정), 〈필리스 위틀리의 초상〉, 1773, 판화, 미국 워싱턴 D.C. 미국 의회 도서관.

르고 덕의 도덕적 특성에 인격적 특성을 부여한다. 운이 맞지 않는 시행들이 약강격으로 자유롭게 전개된다. 아프리카 세네갈 근방에서 태어난 위틀리는 노예선 필리스를 타고 미국에 도착했으며 7살 때 보스턴의 상인 존 위틀리에게 노예로 팔렸다. 1773년에 자유의 몸이 된 후에도 그녀는 위틀리 가족과 함께 살았다. 그녀의 시는 미국과 유럽에서 명성을 얻었지만 그녀는 가난 속에서 눈을 감았다.

덕에 대하여

필리스 위틀리(1753~1784)

오, 그대 빛나는 보석이여. 내가 뜻한 바에 따라 나는
그대를 이해하려고 애쓴다. 하지만 그대의 말들은
바보가 도달할 수 없는 높이에 지혜가 있다고 선언하는구나.
이제 나는 궁금증을 버리고, 더 이상 그대의 높이를 재려고
시도하지 않으며 더 이상 그대의 깊이를 측량하려고 시도하지도 않는다.
하지만 오, 나의 영혼이여. 절망에 빠지지 말지니.
덕은 가까이에 있다. 네 머리 위를 떠다니는 덕이
이제 부드러운 손길로 너를 보듬으리니.
천국에서 태어난 영혼은 기꺼이 그녀와 이야기하고
그녀를 찾아 축복을 약속하며 그녀를 유혹한다.
상서로운 여왕이여, 그대 천국의 날개를 펼치고
천상의 정숙을 이끄는구나.
보라! 영광으로 치장한

7. 셰익스피어, 좋을 대로 하시든지, 김정환 역, 아침이슬, 2010, 64~66쪽.

덕의 신성한 수행원이 이제 저 위의 천구에서 내려온다.
덕이여, 내 젊은 시절 내내 나를 돌보아다오!
오, 나를 어리석은 시간의 즐거움에 맡기지 말아다오!
나의 발걸음을 끝없는 삶과 축복으로 인도해다오.
그대를 한층 높은 호칭으로 부르기 위해
내가 그대를 위대함이나 선함 그 무엇으로 부르든 간에
나에게 더 나은 노력, 더 고귀한 상태를 가르쳐다오.
오, 낮의 왕국에서 케루빔과 더불어 왕좌에 앉은 이여! [8]

비유는 이미지와 마찬가지로 단어를 문자 그대로의 의미 너머로 데려간다. 시적 의미는 상당 부분 문자 그대로의 의미를 넘어서는 방식으로 사물을 비유함으로써 나타난다. 예컨대 로버트 프로스트의 '눈 오는 저녁 숲가에 서서'에서는 눈송이가 '솜털 같은' 것으로 묘사된다. 이 같은 비유를 통해 어린 새의 부드럽고 폭신한 깃털이 가진 특성이 눈송이에 부여된다. 프로스트는 바람을 묘사하기 위해 '휩쓰는'과 '유유한' 같은 단어를 같은 방식으로 사용한다.

눈 오는 저녁 숲가에 서서

로버트 프로스트(1874~1963)

이것이 누구네 숲인지 알 것 같다.
그의 집이 이 마을에 있지만
나 여기 서서 그의 숲에 눈 쌓이는 것을
바라보는 걸 그는 알지 못하리라.
나의 작은 말은 이상히 여기리라.
숲과 먼 호수 사이
근처 농가도 없는 곳에 멎는 것을,
일 년 중 가장 어두운 밤에.
말은 내내 무슨 잘못이라도 있느냐고 묻듯
마구에 붙은 방울을 흔들어댄다.
그 밖에 들리는 소리라곤 다만
솜털 같은 눈송이를 유유한 바람이 휩쓰는 소리뿐.
숲은 아름답고 어둡고 깊다.
그러나 나는 약속을 지키기 위해
자기 전에 몇 마일을 가야 한다.
자기 전에 몇 마일을 가야 한다. [9]

은유는 단어에 새로운 함축적 의미를 부여하는 비유이다. 예를 들어 '인생의 황혼'이라는 표현에서는 전적으로 새로운 이미지와 의미를 창조하기 위해 '황혼'이라는 단어를 인생이라는 개념에 적용한다. 은유는 암시적인 것이지 명시적인 것은 아니다.

상징은 종종 비유와 연관되기는 하나 모든 비유가 상징인 것은 아니며 그 반대도 마찬가지이다. 시에서는 압축적인 언어를 사용해 의미를 표현하고 우리가 그 의미에 도달하게 만든다. 때문에 시에서 상징적 의미는 아주 중요하다. 시 장르에서는 "시 전체가 각 부분의 의미를 규정하는 데 도움을 주며, 역으로 각 부분도 시 전체의 의미를 규정하는 데 도움을 준다." [10]

의인화는 추상적인 특성, 동물, 무생물에 인간의 특성을 부여하는 비유이다. 문학에서 이 장치는 고대 그리스 시인 호메로스(9장 참조) 시대 이래 다양한 형식으로, 특히 (아래에서 설명하는) 알레고리로 활용되었다.

과장법은 강조를 하거나 희극적인 효과를 내기 위해 의도적으로 과장하는 방식이다. 이 장치는 연애시에 자주 등장한다.

알레고리에서는 연관된 상징들이 관념이나 도덕적 특성을 대변하는 캐릭터, 사건, 배경과 함께 작동한다. 알레고리의 캐릭터는 15세기 영국의 도덕극 〈만인(Everyman)〉의 우정과 선행처럼 추상적인 개념을 의인화한다. 다음의 시 '오르막길'(1858)에서 크리스티나 로제티(1830~1894, 도판 5.4)는 길, 오르막, 숙소, 밤의

5.4 루이스 캐럴, 크리스티나 로제티의 초상사진, 1863.

8. Phillis Wheatley, "On Virtue", from *Poems on Various Subject* (1773).
9. 보들레르 외, 세계의 명시, 안도섭 엮음, 혜원출판사, 1998, 172쪽.
10. K. L. Knickerbocker and W. Willard Reninger, *Interpreting Literature* (New York: Holt, Rinehart & Winston, 1969), p. 218.

어둠, 길손, 다른 나그네 등을 궁극적인 목적지로 나아가는 영적 여행이라는 알레고리적 심상의 일부로 사용한다.

오르막길

크리스티나 로제티(1830~1894)

길은 계속해서 오르막길인가요?
　끝까지 그렇다오.
가는 데 하루 종일 걸릴까요?
　길손이여, 아침부터 저녁까지라오.
그렇지만 밤에 쉴 곳은 있겠지요?
　어둠이 천천히 내리면 쉴 곳은 있을 것이오.
어둠에 가려 찾지 못하는 것은 아닐까요?
　숙소를 찾지 못할 일은 없을 거외다.
밤엔 다른 나그네들도 만나게 될까요?
　먼저 떠난 사람들이 거기 있을 것이오.
숙소에 이르면 노크를 하거나 소리를 쳐야 하나요?
　당신을 밖에 세워 두지는 않을 것이오.
여행에 지치고 약한 제가 안식을 얻을 수 있을까요?
　고생한 대가를 얻게 될 것이라오.
저나 잠자리를 찾는 다른 사람을 위한 잠자리가 있을까요?
　물론이오, 찾아온 모든 이에게 잠자리가 있을 거외다.

구조 시의 형식이나 구조는 비슷한 구조와 길이를 가진 행들을 압운을 통해 다른 행들과 연결할 때 생긴다. 예를 들어 앞서 논의했던 것처럼 셰익스피어의 소네트는 abab cdcd efef gg식으로 각운을 맞춘 약강 5보격(iambic pentameter)의 14행으로 구성되어 있다(120쪽 참조). 고도로 구조화된 소네트와 대조되는 것으로는 랭스턴 휴즈(1902~1967)의 시 '영어 B 강의 작문 과제'(383쪽 참조)가 있다. 인터넷에서 원문을 찾아 이 작품의 느슨한 압운 구성을 검토해 보자.

소리 구조 소리 구조는 시에 음감을 부여한다. 여기에서 우리는 네 가지 소리 구조, 즉 압운, 두운, 모운, 자운에 대해 언급할 것이다.

비슷한 소리가 나는 단어들을 짝짓는 압운은 시에서 가장 일반적으로 사용하는 소리 구조이다. 그것은 의미와 소리를 결합한다. 압운에는 남성운, 여성운, 3중운이 있다. 남성운(masculine rhyme)에서는 'hate'와 'mate'처럼 1음절 단어를 사용한다. 여성운(feminine rhyme)은 예컨대 'hating'과 'mating'처럼 강세가 있는 음절과 강세가 없는 음절로 이루어진 소리들을 이용한다. 3중운(triple rhyme)에서는 'despondent'와 'respondent'처럼 3개의 음절이 일치한다.

소리 구조의 두 번째 유형인 두운은 예컨대 'fancy free'처럼 첫 소리를 반복함으로써 효과를 얻는다. 모운은 예컨대 'quite like'처럼 자음이 아닌 모음 사이의 유사성을 이용한다. 자운(consonance)은 셰익스피어의 〈한여름 밤의 꿈〉 3막 1장에서 바텀이 부르는 "The ousel cock so black of hue(깃털이 너무 새까만 검은 노래지빠귀)."처럼 같거나 비슷한 자음을 반복한다. 자운은 종종 압운 및 두운과 함께 사용된다.

운율 운율은 한 행에 포함된 리듬 단위의 유형과 수를 가리킨다. 우리는 리듬 단위를 음보(音步)라고 부른다. 일반적인 음보의 종류에는 약강격, 강약격, 약약강격, 강약약격이 있다. 약강격(iambic meter)은 강세가 없는 한 음절과 강세가 있는 한 음절을, 강약격(trochaic)은 강세가 있는 한 음절과 강세가 없는 한 음절을, 약약강(anapestic)은 강세가 없는 두 음절과 강세가 있는 한 음절을, 강약약격(dactylic)은 강세가 있는 한 음절과 강세가 없는 두 음절을 반복한다.

행에 따라 시의 기본 리듬 패턴이 결정되고, 행에 포함된 음보의 수에 따라 행의 이름이 정해진다. 1음보가 포함된 행은 1보격(monometer), 2음보가 포함된 행은 2보격(dimeter), 3음보가 포함된 행은 3보격(trimeter), 4음보가 포함된 행은 4보격(tetrameter), 5음보가 포함된 행은 5보격(pentameter), 6음보가 포함된 행은 6보격(hexameter), 7음보가 포함된 행은 7보격(heptameter), 8음보가 포함된 행은 8보격(octameter)이다.

논픽션

논픽션 작가는 사실과 일화라는 기본적인 소재 외에도 많은 요소를 이용할 수 있다.

사실 작가들은 입증 가능한 세부 사실들을 토대로 전기를 쓴다. 출생, 사망, 결혼처럼 연대와 관련된 사건 외의 사실은 종종 정확하게 파악하기 어렵다. 게다가 관찰자의 성격을 통해 걸러진 내용이 사실이 되기도 한다. 전기의 연대기적 틀이나 뼈대를 논쟁의 여지가 없는 사실로 구성할 수는 있지만, 그런 식으로 쓴 전기는 흥미롭지 않은 경우가 많다. 뿐만 아니라 그런 사실로 뼈대조차 제대로 구성하지 못하는 경우도 자주 있다. 흥미로운 개인에 대한 기록이 거의 남아있지 않은 경우가 많은 것이다.

반면 어떤 개인의 일생은 너무 상세하게 기록된 나머지 지나치게 많은 사실이 남아있을 수도 있다. 예술적인 이야기 서술을 위해서는 선택과 구성이 반드시 필요하다. 독자의 흥미를 유지하려면 많은 사실을 이야기에서 생략해야 한다. 또 다른 쟁점은 작가가 사실들을 이용해 실질적으로 무엇을 해야 하는가라는 것이다.

어떤 사실이 중상적(中傷的)이라면 작가는 그것을 이용해야 하는가? 이용한다면 어떤 맥락에서 이용해야 하는가? 어떤 상황이든 간에 사실만으로 예술적인 혹은 흥미로운 전기를 구성할 수 없다는 것은 분명하다.

일화 일화는 전기의 계기들과 관련된 이야기나 관찰 내용이다. 일화에서는 기본적인 사실을 생생하게 보여주려는 목적으로 그 사실에 대해 상세하게 이야기하며 이를 통해 흥미를 유발한다. 일화는 사실에 충실하거나 충실하지 않을 수 있으며, 어떤 경우든 보편적인 통찰을 인상적으로 이끌어내기 위해 사용된다. 일화는 때때로 논쟁이나 물의를 일으키기도 한다.

인용들은 일화의 일부이다. 작가들은 서술적인 형식을 대화 형식으로 바꿔 흥미를 유발하는데 이 과정에서 인용을 사용한다. 대화는 제삼자로서 누군가의 상황 설명을 듣는다는 느낌 대신 장면에 동참한다는 느낌이 들도록 만들며, 때문에 전기의 주제들에 한층 가까이 다가가게 해준다.

감각 자극들

다른 예술에서 그런 것처럼 문학에서도 작가는 매체의 도구를 사용해 우리의 감각들에 호소한다. 문학에서는 무엇보다도 언어를 사용한다. 우리가 문학작품에서 무언가를 보고 듣게 되는 것은 언어를 감각적 이미지로 변환하는 작가의 솜씨 덕분이다.

심상

솜씨 있는 언어유희를 통해 수많은 감각적 장면들이 펼쳐진다. 이 장에 수록된 글들을 읽으며 우리는 그런 장면들을 상상할 수 있다. 사키의 단편소설 제목에 나온 '토드-워터(Toad-Water)'라는 문구를 읽으며 우리는 어떤 심상을 떠올린다. 이 장소의 이미지는 두꺼비(toad)를 경험한 방식에 의해 좌우될 것이다. 울퉁불퉁하고 추한 모습을 띤 두꺼비들은 습하고 기분 나쁜 곳에 서식한다. 심지어 두꺼비를 직접 경험한 적이 없는 이들조차 지저분한 수면 어딘가에 떠있는 축축한 원시적인 공간을 떠올릴 수 있다. 윌리엄 셰익스피어의 '인간의 일곱 시기' 역시 엄마의 품에 안겨 앵앵 울고 토하는 아이들과 '치아도 없고, 시력도 없고, 입맛도 없고, 아무것도 없는' 노인에 대한 생생한 심상을 불러일으킨다.

소리

우리는 단어들이 만들어내는 생생한 소리를 듣는다. 셰익스피어에 대해 다시 한번 이야기해 보자. 그는 "big manly voice/Turning again toward childish treble, pipe/And whistles in his sound(크고 사내답던 목소리가/이제 다시 어린애처럼 날카로워지고, 피리 소리/휘파람 소리 새나오고요)."라고 묘사하면서 단어를 통해 소리를 만들어낸다. 이때 우리는 이가 없는 80대 노인이 내는 치찰음(齒擦音)을 들으며 이가 없는 잇몸을 덮은 입술이 주름져 움푹 들어간 모습을 상상한다. 분노에 대한 존 웨슬리의 진솔한 묘사는 직접 인용한 대화를 통해 군중이 소란스럽게 싸우는 모습을 생생하게 전달한다. 이는 텔레비전 뉴스에서 보여주는 오늘날의 폭도 이미지를 통해 더욱 생생해진다. 작가가 선택한 단어들을 통해 우리는 생생한 소리를 떠올릴 수 있다. 작가들은 종종 매우 실감나게 소리를 묘사하며, 덕분에 우리는 그들이 그리는 사건을 마치 직접 겪는 것처럼 생생하게 경험하게 된다.

감정

문학작품은 즐거움이나 고통 같은 다양한 감정을 일으키며, 이를 통해 독자는 스스로에게 몰입하게 된다. 우리가 왜 그렇게 반응하는지는 분명하지 않지만 단어의 힘이 우리의 내면을 움직인 것은 분명하다. 랭스턴 휴즈는 "나도 종종 당신의 일부이고 싶지 않다. 하지만 우리는 서로의 일부이다. 그것이 진실이다!"라고 썼다. 이 시는 수년 전에 쓴 것이지만 오늘날에도 독자의 마음에 파장을 일으킨다. 독자가 흑인인지, 백인인지, 황인인지, 혼혈인지, 아니면 자유주의자인지, 보수주의자인지에 따라 감정이 달라질 수는 있다. 그럼에도 어떤 감정이든 마음에 깊은 인상을 남긴다. 문학작품에 대한 감정적인 반응은 양파의 껍질 같은 것이다. 그 껍질을 벗기고 속살을 보게 될 때 진정한 즐거움과 성취감이 생긴다. 예술작품의 '어떤 요소'가 감정을 자극하는지 검토하는 것은 의미 있는 도전이 될 것이다. 그리고 그 '이유'를 명확히 알면 보상은 배가될 것이다. 끝으로, 아직 남아있는 핵심적인 특징인 언어의 중요성을 강조하면서 이번 장을 끝맺는 것만큼 좋은 방식은 없다. 우리는 언어를 통해 의미를 명확하게 전달한다. 언어를 사용하고 이해하는 능력은—항상 그런 것은 아니지만—우리를 지적으로 만든다.

문학과 인간 현실
앨리스 워커, <로즈릴리>

미국 흑인 작가 앨리스 워커(1944년생)가 자신의 소설, 시, 비판적인 글들에서 이용한 도구는 위트와 반어이다. 그녀는 흑인과 여성의 권리를 옹호하기 위해 싸웠다. 하지만 그녀는 정치 운동가들에 대항하는 세력뿐만 아니라 정치 운동가들도 못지않게 풍자한다. 그녀의 인생과 저술활동에는 '우머니스트(womanist)' — 이는 흑인 페미니스트를 가리키기 위해 그녀가 만든 말이다 — 의 이상과 노력이 반영되어 있다. 시민권 운동 및 흑인 인권 운동과 여성 운동이라는 '쌍둥이 고통'이 그녀 작품의 초점이다.

워커는 조지아 주의 소작농 집안에서 여덟 아이들 중 하나로 태어났다. 그녀는 어린 시절 사고로 한쪽 시력을 잃었기 때문에, 국가에서 주는 사회 복귀 장학금을 받아 애틀랜타에 있는 유명한 흑인 여성 대학인 스펠만대학에 다닐 수 있었다. 그녀는 뉴욕 주의 사라로렌스대학에서 학업을 이어갔고 1965년에 졸업했다. 흑인과 여성이라는 그녀의 정체성은 원치 않은 임신, 임신중절, 남아프리카 여행에 의해 흔들렸다. 그녀는 남부로 돌아와 유대인 시민권 운동 지도자와 결혼했으나 1976년 이혼했다.

그녀의 단편소설들은 '흑인 여성에 대한 억압, 흑인 여성의 광기, 충직함, 승리들'에 몰두한다. 섬세하면서도 실험적인 그녀의 기법은 단편 **로즈릴리**(Roselily)에서 여주인공의 생각과 결혼식을 엮어 가는 방식을 통해 잘 드러난다. 로즈릴리는 약속과 이행 사이의 거리라는 워커의 주제를 대변한다.

로즈릴리

앨리스 워커(1944년생)

역주 : 의식의 흐름 기법을 사용하는 다음의 글은 목사의 주례사(진하게 인쇄된 부분)와 여주인공의 생각을 교차적으로 서술한다.

친애하는 여러분,

그녀는 꿈을 꾼다. 몸을 질질 끌며 세계를 가로질러가는 모습을. 허리가 무릎까지 내려오는 어머니의 흰 드레스와 베일을 걸치고 허우적거리는 작은 소녀. 그녀 옆에 서있는 남자는 그녀의 집 현관에 얌전히 서서 결혼식을 하는 것 같지만 실은 61번 하이웨이를 쌩하고 지나가는 차 소리에 귀를 기울인다.

우리는 여기에 모였습니다.

무게를 잴 목화솜을 모아놓았듯이. 마지막 순간에 마른 잎과 잔가지들을 제거하기에 바쁜 그녀의 손가락들. 그것이 걸치레임을 알면서. 여자는 그가 미시시피 주를 싫어함을 알고 있다. 남자들은 마당으로 머리를 돌려 하늘을 보고 있고 여자들은 뭔가를 아는 듯 다소곳이 서있지만 아이들은 부정한 신의 가르침을 오용하여 생겨났다. 이 점잖은 방식 때문에 그는 싫어하는 것이다. 그는 그들 너머로 차들의 주인들을, 시골 결혼식에는 가당치 않은 약속들과 접착된 흰 얼굴들을, 경주견인 양 앞으로 비쭉 나온 코들을 노려본다. 그의 입장에서 그들은 결혼식을 침범한 것이다.

하느님이 보시는 가운데

그래, 열린 집. 그것이 흑인들이 좋아하는 나라이다. 그녀는 지금의 세 아이가 없는 상태를 꿈꾼다. 손 안의 꽃들을 꼭 잡은 힘이 3년, 4년, 5년 동안의 호흡을 포기하게 만든다. 그녀는 곧 자신의 미신에 놀라며 부끄러워했다. 그녀는 처음으로 목사를

보았으며, 마치 자기가 실로 신의 사람을 믿는다는 듯이 억지로 겸손함을 눈으로 드러내 보였다. 그녀는 목사의 코트 뒷자락을 소심하게 당기고 있는 작은 흑인 소년인 신을 상상할 수 있다.

이 남자와 이 여인을 맺어주기 위해

그녀는 밧줄, 쇠사슬, 쇠고랑, 그의 종교에 대해 생각한다. 그의 교회에 대해. 머리에 베일을 쓰고 떨어져 앉아야 하는 곳. 시카고에서의 연기를 생각하면 쇠똥에 대한 그의 설명에서 나온 한 단어가 그녀에게 들린다. 이것은 그들이 팬서 번에서 결코 갖지 못했던 것이다. 그녀는 검은 반점들이 하늘에서 자신의 앞마당에 떨어지고 들러붙으면서 깨끗한 이웃들의 머리 위로 떠돌아다니는 것을 본다. 하지만 시카고다. 존중하라, 건설의 기회를. 그녀의 아이들은 결국 해로운 수레바퀴 아래에서 나온다. 우위에 설 수 있는 기회. 구원은 무엇인가, 그녀는 생각한다. 저 높은 곳에서 보는 광경은, 모습은 어떤 것인가.

신성한 결혼식에 모였습니다.

아이 아버지에게 주어 버린 넷째 아이. 그 사람은 돈이 좀 있었다. 확실히 직업도 좋았다. 하버드를 다녔다. 좋은 사람이었지만 무력했다. 훌륭한 언어는 그에게 너무나 많은 것을 의미했기 때문에 그는 로즈릴리와 살 수 없었다. 그는 거실의 TV를, 세 방에 놓은 다섯 개의 침대를, 일요일 오후 4시와 6시 사이를 제외하고는 바흐를 견뎌낼 수 없었다. 체스도 전혀 견뎌내지 못했다. 그녀는 그의 집안 식구들 사이에 있는 자기 아들에 대해 걱정하는 것을 잊지 않는다. 그녀는 뉴잉글랜드의 기후가 아들에게 잘 맞는지 궁금하다. 만약 자신의 아버지가 그랬듯이 그가 시골의 잘못된 점들을 바로잡기 위해 미시시피 주로 언젠가 내려온다면 자기 아버지보다 강할 것인지 그녀는 궁금하다. 그의 아버지는 그녀의 임신 기간 내내 가끔씩 울었다. 피골이 상접할 정도로 말라갔다. 악몽에 시달리면서 토하고 침대에서 떨어졌다. 자살하려고 했다. 이후에 그는 자신의 친구들을 통해 자기 아내에게서 더할 나위 없는 아이를 찾았다고 이야기했다. 그의 성격을 형성할 신뢰할 만한 특징들에 대해 장담하면서.

비난하는 것은 그녀의 본성에 맞지 않았다. 하지만 그녀가 마냥 고마워하는 것은 아니다. 그녀는 북쪽의 뉴잉글랜드가 자신이 알고 있는 것과는 매우 다를 것이라고 생각한다. 그곳으로 이주한 사람들이 완전히 달라진 고향으로 돌아와 사는 것이 그녀에게는 아무래도 옳아 보인다. 그녀는 공기, 연기, 재에 대해 생각한다. 우박처럼 큰, 사람들을 짓누르는 무거운 재들에 대해 상상한다. 이 압박이 핏줄 안으로 들어가는 길을 찾아 통통 튀는 웃음들을 얽매는지 궁금해한다.

만약 이 자리에 누군가가 이유를 알고 있다면

하지만 물론 그들은 자신들이 일상적으로 알고 있어야 하는 것을 왜 넘어서야 하는지 몰랐다. 그녀는 자신의 남편이 될 사람에 대해 생각하며 그의 검소한 검은색 정장의 뻣뻣한 엄격함 때문에 그로부터 격려되었다고 느낀다. 그의 종교. 흑인과 백인의 일생. 베일로 감싼 머리. 그녀의 아이들이 이미 그녀에게서 떠난 것 같았다. 죽지는 않았지만, 대좌 위에, 뿌리 없는 줄기 위에 들어 올려놓은 채. 그녀는 새로운 뿌리를 만드는 법이 궁금하다. 그녀는 어떤 사람이 새로운 삶에서 기억들을 가지고 무엇을 하는지 궁금하다. 이것은 그녀가 그것에 대해 생각하기 전까지는 쉬워 보였

다. '……한 사람들이 왜 그러한 행동을 하는지'에 대해 그녀는 생각하지만, 그 생각이 어디에서 온 것인지는 궁금해하지 않는다.

이 두 사람이 결합해서 안 되는 이유를,

그녀는 죽은 자기 어머니를 생각한다. 죽었지만 여전히 자신의 어머니. 하나가 된다. 이것은 혼돈스럽다. 그녀의 아버지와 관련해서는. 야생 밍크, 토끼, 여우 가죽들을 시어스 로벅 사에 파는 백발성성한 노인인 그녀의 아버지. 그녀의 여동생들은 매끄러운 녹색 드레스를 입고 꽃을 손에 들고 머리에 꽂은 채 그녀 뒤에 서 있다. 여동생들이 결혼의 부조리에 킥킥댄다고 느낀다. 그녀들은 새로운 무엇인가를 할 준비가 되어 있다. 그녀는 자기 옆에 있는 남자가 자기 여동생들 중 하나와 결혼해야 한다고 생각한다. 그녀는 늙었다고 느낀다. 멍에를 이고 있다고 느낀다. 그녀 뒤에서 팔이 하나 뻗어 나와 그녀를 붙잡을 것처럼 보인다. 그녀는 공동묘지에 대해, 그리고 흙먼지 속으로 사라진 조부모의 긴 잠에 대해 생각한다. 그녀는 자신이 유령을 믿는다고 생각한다. 가졌던 것을 되돌려주는 흙을 믿는다고.

하나로 결합해서 안 되는 이유를 알고 있다면

도시에서. 그는 새로운 길에서 그녀를 본다. 그녀는 이것을 알고 있고 고마워한다. 하지만 그것으로 충분한가? 그녀가 항상 드레스를 입고 베일을 쓴 신부이자 처녀일 수 없다. 지금도 그녀의 몸은 새틴과 보일, 오건디와 계곡의 백합을 떠나 자유로워지기를 원한다. 기억들이 그녀와 충돌한다. 태양에 몸을 드러낸 것에 대한 기억들. 그녀는 궁금했다. 일터로 가지 않아도 되는 것이 어떤 것인지. 재봉 공장에서 일하지 않는 것이 어떤 것인지. 노동자의 작업복, 청바지, 정장 바지에 직선으로 실 박는 방법을 배우는 것을 걱정하지 않아도 되는 것이 어떤 것인지. 그녀의 자리는 가정에 있을 것이라고 그는 그녀에게 거듭 이야기했다. 그녀가 원하던 휴식을 약속하면서. 쉽게 되었을 때, 그녀는 무엇을 할 것인가? 그들은 아이들을 낳으리라 – 실제로 그녀는 자신의 훌륭한 갈색 몸과 그의 강한 검은 몸에 대해 생각한다. 그들은 피할 수 없으리라. 그녀의 손은 채워지리라. 무엇으로? 아이들로. 그녀는 위안을 얻지 못했다.

그의 말을 들어봅시다.

그녀는 생각한다. 그가 말한 것을 좀 더 설명해달라고 요구했었더라면. 하지만 그녀는 참을성이 없었다. 재봉 일을. 그리고 단지 세 아이들만을 위해 하는 모든 일을 참을 수 없었다. 그녀가 유년시절부터 알았던 소녀들을 떠나보내는 것, 그 소녀들의 아이들이 자라는 것, 이미 늙고 초라한 그녀들의 남편들이 자기 주위를 서성대는 것을 참을 수 없었다. 그녀가 원하는 혹은 필요로 했던 것들과 관련된 어떤 것도. 지나가버린, 쫓아버린, 손을 흔들어주지 않았던 그녀 아이들의 아버지들을. 그녀가 금세 잊어버렸을 시간의 잔재들을. 자신들이 집을 짓고 존중하고 존경받으며 자유롭게 살려했던 남쪽 지방을 보는 것을 참을 수 없었다. 그녀의 남편이 그녀를 자유롭게 하리라. 낭만적인 속삭임. 청혼. 약속들. 새로운 삶! 존경받고 개선되고 새로워진 자유로운 삶! 드레스를 입고 베일을 쓴 삶.

아니면 영원히

그녀는 자신이 그를 사랑하는지조차 모른다. 그녀는 그의 냉철함을 사랑한다. 자신이 그 곡을 안다는 이유만으로 노래하기를 거부한 것을. 그녀는 그의 자존심을 사랑한다. 그의 검은 피부색과 회색 차를. 그녀는 자신의 상황에 대한 그의 이해를 사랑한다. 그녀는 그가 행할 노력을 사랑한다고 생각한다. 진정 원하는 방향으로 자신을 바꾸려는 노력을. 그녀에 대한 그의 사랑은 그녀가 이전에 얼마나 사랑받지 못했는지를 처절하게 깨닫게 해준다. 이것은 대단한 일이다. 비록 그것이 그녀를 견딜 수 없을 만큼 슬프게 하거나 우울하게 할지라도. 그녀는 눈을 깜박인다. 그녀는 자신이 다른 소녀들처럼 결국 결혼하고 있음을 기억한다. 다른 소녀들, 여자들처럼? 무엇인가가 그녀의 눈 뒤에서 위로 올라오려고 애쓴다. 그녀는 그것이 덫에 걸리고 구석에 몰려서 자신의 머릿속을 이리저리 뛰어다니다 자신의 눈이라는 창문으로 나오려고 하는 쥐라고 생각한다. 하지만 그것이 무엇을 뜻하는지는 전혀 모른다. 자신이 그 뜻을 안 적이 있었는지 궁금하다. 그리고 언젠가 그 뜻을 알기나 할 것인지 궁금하다. 그녀에게 목사는 가증스럽다. 그녀는 목사를 손등으로 쳐내어 길 밖으로, 자신의 눈 밖으로 보내고 싶다. 그녀에게는 그가 언제나 자기의 길을 가로막으며 자기 앞에 서 있었던 것처럼 보인다.

침묵하십시오.

그녀는 나머지 이야기를 듣지 않는다. 그녀는 대혼란 속에서 격정적이고 열렬한 키스를 느낀다. 자동차들은 경적을 울리며 달린다. 폭죽들이 터진다. 개들은 집 아래에서 나와 짖기 시작한다. 그녀 남편의 손은 철문의 걸쇠 같다. 사람들은 축하한다. 그녀의 아이들은 그녀에게 기댄다. 그들은 두려움, 혐오, 희망이 뒤섞인 눈으로 새 아버지를 바라본다. 사람들이 그의 빈손을 붙잡으려고 몰려드는데도 이상하게 그는 외따로 서 있다. 그는 그들 모두에게 미소를 지었지만 그의 시선은 마치 내면을 향한 것 같다. 그는 자기가 기독교인이 아니라는 점을 그들이 이해 못한다는 것을 알고 있다. 그는 자기에 대해 설명하지 않을 것이다. 그는 다른 느낌을 준다. 그는 그것에 대해 생각한다. 나이 든 여자들은 그가 자기네 아들 중 하나와 닮았다고 생각한다. 그 아들이 어떤 이유에서 자신들을 떠났다는 점만 제외한다면. 여전히 아들이지만, 아들이 아니었다. 변했다.

이후에 그녀는 은회색 차에서 보내는 밤이 어떨까라고 생각한다. 어떻게 그들이 미시시피 주의 어둠 속을 질주할지, 그리고 아침에는 어떻게 일리노이 주의 시카고에 도착할지를. 그녀는 링컨 대통령을 생각한다. 그것이 그녀가 그 장소에 대해 아는 모든 것이다. 그녀는 무지하고, 잘못되었으며, 모자란다고 느낀다. 그녀는 자신의 근심스러운 손가락들을 그의 손바닥 안으로 밀어 넣는다. 그는 그녀 앞에 서 있다. 행복을 기원하는 사람들이 밀려오는 가운데 그는 뒤를 돌아보지 않는다.[11]

[11] Alice Walker, "Roselillg", from *In Love & Trouble: Stories of Black Women*(Orlando: Harcourt Brace & Company, 1973).

비판적 분석의 예

다음의 간략한 예문은 이 장에서 설명한 몇 가지 용어들을 사용해 어떻게 개요를 짜고 예술작품에 대한 비판적 분석을 전개할 수 있는지를 보여 준다.

여기서는 그 과정을 필리스 위틀리의 시 '덕에 대하여'(126쪽 참조)를 중심으로 전개하고 있다.

개요	비판적 분석
장르 시	이 작품은 시이므로 시어가 매우 중요하다. 시인은 단어의 표면적 의미 이상의 것을 전달하는 시어를 선택한다. 시인이 선택한 제목과 시 전체의 주제는 덕이다. 이것은 오늘날 그다지 많이 듣지 않는 단어이다. 아마 단어 자체가 혹은—더욱 부정적으로 보면—그 단어에 함축된 특징들이 진부해졌기 때문일 것
반응	이다. 나는 후자의 상황이 더 두렵다. 이 때문에 나는 이 시를 좋아한다. ("내가 뜻한 바에 따라 나는 그대를 이해하려고 애쓴다."라는 시구에서 나타난 것처럼) 선함, 용기, 도덕적 탁월함 같은 덕의 의미를 숙고하고 이해하려고 노력하는 누군가가—그 사람이 비록 약 225년 전에 죽은 시인이라고 할지라도—어디엔가 있었으면 하는 나의 바람에 이 시는 말을 건넨다. 적어도 이 시에서는 현재의 상황을 보다 기품 있게 만들고 고양하기 위해 무엇인가를 찾는 이를 만날 수 있다. 나는 인류가 야만적인 상태에 즉, 고삐 풀린 이기심만을 중시하는 최악의 상태에 빠지지 않으려면 덕을 추구해야 한다고 생각한다. 그렇기에 덕의 추구를 이야기하는 이 시는 나의 심금을 울린다.
운율 소리 구조 각운 언어 상징들—알레고리	이 시의 운율은 약강 5보격이다. 다시 말해 행마다 5개의 리듬 단위(음보)가 포함되어 있으며, 각 음보는 강세가 없는 음절과 강세가 있는 음절로 구성되어 있다. 하지만 약강격의 운율을 맹목적으로 따르지 않으며, 오히려 운율은 언어의 본성에 맞게 진행된다. 그러니까 운율 때문에 시의 의미가 산만해지는 일은 없는 것이다. 이 시에서는 각운을 맞추지 않았다. 각 행의 마지막 단어 중 어떤 것도 각운이 맞지 않는다. 시인의 언어 사용에서 가장 분명한 특성은 알레고리의 형태로 상징을 사용한 것이다. 시인은 정숙이나 선함 같은 덕과 관련된 추상적 관념과 덕 자체를 캐릭터들로 제시하고 이를 통해 그것들을 단순한 행위의 성격보다 더 높은 존재의 층위로 끌어올린다.

사이버 연구

작가와 제목별로 정리한 문학작품 목록 :
www.infomotions.com/alex

작가, 제목, 주제별로 정리한 문학작품 목록 :
www.digital.library.upenn.edu/books/titles.html

주요 용어

비유 : 단어에 문자 그대로의 뜻을 넘어서는 의미를 부여하는 언어 사용법.
서술시 : 이야기를 들려주는 시.
서정시 : 개인적인 감정을 전달하는 시로 길이가 짧고 풍부한 상상, 선율, 느낌을 사용한다.
시점 : 픽션 작품에서 취한 관점으로 1인칭 시점과 3인칭 시점이 있다.
심상 : 감각적 경험을 언어로 재현한 것.
운율 : 시의 한 행에 포함된 리듬 단위의 유형과 수.
은유 : 단어에 새로운 함축적 의미를 부여하는 비유법.
일화 : 전기의 계기들과 관련된 이야기나 관찰 내용.
플롯 : 문학작품의 구조.
픽션 : 사실을 묘사하지 않고 작가의 상상을 토대로 창조한 문학작품.

연극

개요

형식과 기법의 특성

 장르 : 비극, 희극, 희비극, 멜로드라마, 행위예술

 공연 : 대본, 플롯, 캐릭터, 주역, 주제, 시각적 요소들, 청각적 요소들, 강약, 인물 단평 : 윌리엄 셰익스피어

 배우, 현실성

감각 자극들

 연극과 인간 현실 : 데이비드 레이브, 〈야단법석〉

비판적 분석의 예

사이버 연구

주요 용어

형식과 기법의 특성

다른 예술과 마찬가지로 연극 또한 우리가 일상에서 경험하는 사랑, 거절, 실망, 배신, 환희, 우쭐함, 고통 등을 구체적으로 표현하려고 노력하며, 이를 위해 현실의 삶처럼 보이는 상황을 생생하게 연기하는 배우들을 등장시킨다. 한때 연극은 오늘날의 텔레비전 및 영화와 비슷한 기능을 했다. 실제로 이 세 형식은 비슷한 점이 상당히 많다. 연극은 대개 희곡(글로 쓴 대본)을 토대로 제작한다. 이번 장에서는 현실과 닮은 상황을 유기적으로 연결된 에피소드들로 압축해 희곡으로 만드는 방식을 살펴볼 것이다. 연극은 현실과 비슷해 보이기는 하지만 현실을 넘어서며, 이에 관객은 연극의 등장인물들을 보면서 자신의 모습을 발견하고 성찰하게 된다.

이와 동시에 우리는 자발적으로 의혹을 버리는 데 동참한다. 우리는 주변의 다른 사람들과 함께 극장에 앉아 있으며 막이 올라가고 조명이 켜졌을 때 연극 공연이 시작한다는 사실을 알고 있다. 하지만 우리는 그 같은 사실을 무시하고 우리 앞의 무대에서 펼쳐지는 일을 현실로 받아들인다. 연극에서 실제로 벌어진 사건을 다룬다고 해도 연극 공연은 현실이 아니다. 그럼에도 우리는 허구성에 대한 의혹을 버리고 연극이 묘사하는 것을 받아들이고, 느끼고, 이해하며 그것에 감정이입한다. 우리는 슬픈 장면을 보며 울고, 얼굴을 찰싹 때리는 장면을 보며 겁에 질려 움찔한다. 그렇지 않다면 우리는 그저 '저건 실제로 일어나는 일이 아니잖아. 모두 가짜야.'라고 생각할 것이다.

연극을 뜻하는 영어 단어 'theatre'는 고대 그리스 극장의 객석을 의미하는 그리스어 테아트론(theatron)에서 유래했다. 테아트론은 본래 연극을 '보는 장소'를 뜻하지만, 그리스인들에게 이 단어

는 시각적 경험(물론 이것은 연극 공연에서 중요한 부분이다) 이상의 의미를 갖고 있었다. 고대 그리스인들에게 '보는 것'은 이해와 분별 또한 함축한 것이었다. 그러니까 관객들은 연극 공연을 보면서 감정을 느끼고 지성을 통해 연극의 중요성을 이해하는 데 이르렀다. 뿐만 아니라 고대 그리스인들에게 테아트론은 물리적인 극장 건물의 일부면서 관객이 등장인물의 삶에 공감하는 특별한 비물리적 상태이기도 했다.

연극은 다른 공연 예술과 마찬가지로 해석의 장르이다. 극작가와 관객 사이에는 연출가, 디자이너, 배우가 있다. 이들은 각자 자신이 맡은 역할을 하면서 극작가의 시각을 관객에게 전달하는 데 기여한다. 때로는 희곡을 해석해 표현하는 이들의 작업이 희곡의 우위에 서기도 하고, 때로는 거장 연출가가 극작가의 우위에 서기도 한다. 어쨌든 연극을 공연하려면 볼거리와 음향을 통해 연극의 주제를 해석하는 예술가들이 반드시 필요하다.

연극은 인간의 삶에 대한 통찰을 시간, 소리, 공간을 통해 표현하려는 시도를 대표한다. 연극은 인간사에 휘말린 살아 있는 인간의 모습을 우리에게 보여준다. 물론 우리는 연극에서 현실을 경험하지 않는다는 점을 기억해야 한다. 연극은 현실의 모방이며, 인간의 조건과 관련된 무엇인가를 전달하는 상징의 역할을 한다. 연극은 가상이다. 다시 말해 몸짓과 동작, 언어, 등장인물, 볼거리를 통해 행위를 모방하는 것이다. 하지만 연극이 단지 이것뿐이라면 2,500년이 넘는 긴 시간 동안 사람들이 연극에서 매력을 느끼는 일은 일어나지 않았을 것이다.

장르

연극 연출 방식은 형식적인 층위에서 보면 비극, 희극, 희비극, 멜로드라마, 행위예술 같은 연극의 장르, 즉 연극의 유형에 의해 결정된다. 몇 가지 장르는 특정 시기의 역사적 산물이며 더 이상 공연되지 않는 경향이 있다. 다른 몇 가지 장르는 여전히 발전하고 있으며 아직 형식이 확정되어 있지 않다. 연극 장르에 대한 우리의 반응 방식은 예컨대 음악의 형식에 대한 반응 방식이나 확인 방식과는 다르다. 왜냐하면 클래식 음악 공연에서는 일반적으로 안내문을 통해 장르를 알리지만 연극 공연에서는 대개 장르를 밝히지 않기 때문이다. 소포클레스(기원전 496~406년)의 비극 〈오이디푸스 왕〉 같은 몇몇 유명 연극은 특정 장르를 내표하는 예들이다. 이때 우리는 교향곡의 경우와 마찬가지로 특정 장르의 관례가 어떤 식으로 연극 연출에 반영되어 있는지를 살펴볼 수 있다. 하지만 그 외의 연극들은 잘 알려져 있지 않기 때문에 장르를 다양하게 추측해 볼 수 있으며 공연이 끝난 후에야 연극의 장르를 결정할 수 있다.

비극

통상 비극은 불행하게 끝나는 연극으로 이야기된다. 아리스토텔레스는 시학에서 비극이라는 주제를 상세하게 다뤘다. 몇몇 현대 연극 실무가들은 '비극'을 인간이 자신을 정당화하려고 노력할 때 벌어지는 일로 묘사하기도 한다. 그러한 시도를 하면서 파멸하는 인간은 주변에 해를 입히거나 과오를 범한다. 극작가는 비극에서 인간의 나약함과 실패에 대해 이야기한다. 비극은 처음 등장한 이래 수 세기 동안 수많은 변형을 거쳤다.

비극의 주인공은 대개 자유의지에 따라 고통과 패배를, 때로는 좌절의 결과로 승리를 안겨주는 선택을 한다. 비극 주역의 투쟁은 종종 비참하게 끝난다. 기원전 5세기 그리스 고전기 비극(10장 참조)의 주인공은 일반적으로 신체적 고통을 겪으며 도덕적인 승리를 거두는 영웅적 인물이다. 고전적인 영웅은 대개 비극적 결함(hamartia, 자신의 몰락을 초래하는 결점) 때문에 고통을 받는다. 전형적인 고전 비극에서는 주인공이 자신의 역할을 인정하거나 운명을 받아들일 때 절정에 도달한다. 하지만 고대 그리스부터 현재에 이르기까지 작가들은 실로 다양한 접근방식을 이용해 왔다. 예컨대 몇몇 현대 학자와 극작가는 비극이 '평범한' 인간이 성숙해 가면서 스스로를 인식하게 되는 인생의 한 과정이라고 주장할 것이다. 비극의 예를 살펴보려면 이 장 끝 부분의 사이버 연구를 참고하자.

희극

'희극'을 의미하는 영어 단어 'comedy'는 그리스어 코모이디아(komoidia)에서 유래했다. 이는 '술 마시고 흥청거리는 사람들의 행렬'을 뜻하는 kōmos에서 파생된 그리스어 단어로 주연(酒宴)에서 노래하는 사람을 가리킨다. 희극은 가볍고 재미있는 주제를 다루거나, 심각하고 심오한 주제를 가볍거나 친근하거나 풍자적인 방식으로 다룬다. 때문에 희극은 비극보다 복잡하며 정확하게 정의하기 어렵다. 이 장르의 기원은 기원전 5세기로 거슬러 올라간다. 기원전 5세기에 희극은 디오니소스 신 숭배와 관련된 축제와 연관되어 있었다. 고희극(古喜劇)으로 알려진 초기 그리스 희극의 대표작은 아리스토파네스(213쪽 참조)의 희극들이다. 이 희극 작품에서는 대개 공직에 있는 관리들을 풍자한다. 로마 시대에는 희극의 초점이 가축 캐릭터로 묘사되는 평범한 시민들로 옮겨 갔으며, 희극의 플롯이 정형화되기도 했다. 중세에는 희극이 대부분 사라졌기 때문에, 행복한 결말을 가진 단순한 이야기가 다시 희극으로 등장하기도 했다. 시간이 흐르면서 희극 장르는

주제에 따라 분화되었다. 예컨대 **풍자 희극**은 작가가 조롱하려는 의도를 갖고 쓴 희극이다. **성격 희극**에서는 조롱의 초점을 개인에 맞춘다. 사회 관습을 풍자하는 **풍습 희극**은 특히 18세기 영국에서 발전했다. 관습적인 사고에 대한 풍자는 **사상 희극**을 낳는다. **낭만 희극**에서는 성가신 일에서 시작해 사랑에 이르는 연애 과정을 상세하게 그린다. **계략 희극**은 인위적이고 부자연스러운 상황과 반전이 있는 복잡한 플롯을 통해 재미와 흥미를 유발하는데, 스페인의 로페 데 베가(1562~1635)와 티르소 데 몰리나(1584~1648)의 희극들이 그 예이다. **감상 희극**에서는 비극적인 문제를 다루기는 하지만 그 문제의 진정한 비극적 측면에 접근하거나 그 문제에 함축된 의미를 고찰하지는 않는다. 희극의 예를 살펴보려면 사이버 연구를 참조하자.

희비극

명칭에서 짐작할 수 있듯이 희비극에는 여러 장르가 혼합되어 있다. 다른 장르와 마찬가지로 희비극 역시 여러 시대에 걸쳐 다양한 방식으로 정의되었다. 19세기까지 이 장르는 결말에 의해 정의되었다. 전통적으로 희비극의 캐릭터에는 비극의 왕과 희극의 평범한 민중처럼 다양한 사회적 지위가 반영되어 있으며, 상황은 호전되기도 하고 악화되기도 한다. 희비극 장르에서는 비극과 희극 모두에 적합한 언어 또한 사용한다. 초기 희비극은 행복하게 끝나지는 않지만 파국은 피하며 끝나는 심각한 연극이었다. 과거 150년 동안 이 용어는 분위기가 가벼웠다가 무거워지는 연극이나 결말이 마냥 비극적이지도 희극적이지도 않은 연극을 묘사할 때 사용하게 되었다. 희비극의 예를 살펴보려면 사이버 연구를 참조하자.

멜로드라마

멜로드라마는 또 다른 혼합 장르로 이 명칭은 '음악'을 뜻하는 그리스어 단어 멜로스(melos)와 드라마를 합쳐 만든 것이다. 멜로드라마는 18세기 후반에 처음 등장했으며, 이때 멜로드라마에서는 효과 음악이 흐르는 가운데 대화가 전개되었다. 19세기에 멜로드라마라는 용어는 음악이 나오지 않는 심각한 연극을 설명할 때 사용했다. 멜로드라마에서는 긴장, 격정, 공포, 때에 따라서는 증오를 유발하는 심각한 상황에 휘말린 상투적인 캐릭터들을 등장시키며 과장된 상황에서 싸우는 선과 악을 묘사한다. 멜로드라마에서 다루는 쟁점은 일반적으로 쉽고 단순하다. 선은 선이고 악은 악이며 모호한 점은 존재하지 않는다.

대개 대중 관객을 대상으로 만든 이 장르의 연극은 주로 상황 및 플롯과 관련되어 있다. 관습적인 도덕에 충실한 멜로드라마는 낙관주의적인 경향을 띤다. 언제나 선이 승리한다. 주인공은 악당들 때문에 생명을 위협받는 상황에 처하지만 결국 구조된다. 캐릭터들은 내적 갈등보다는 비우호적인 외부 세계에 맞서 싸운다. 스펙터클한 무대 효과가 유행했던 19세기에 정착해서 그러는지는 몰라도, 많은 멜로드라마에서 강한 인상을 주기 위해 자극적인 장면을 사용한다. 해리엇 비처 스토(1811~1896)의 소설 톰 아저씨의 오두막(1852)을 각색한 연극이 19세기에 대중적인 인기를 끌었는데, 엘리자와 아이가 농장에서 탈출해 추적당하며 사나운 강을 건너는 이 연극의 장면에는 스펙터클을 선호하는 취향이 반영되어 있다. 이러한 장면은 극장의 가능성을 최대한도로 활용해 관객에게 볼거리를 제공한다. 모든 멜로드라마에서 이처럼 극도의 무대장치를 사용하지 않는다. 하지만 멜로드라마와 무대장치가 동일시될 정도로 멜로드라마에서는 무대장치를 자주 사용한다.

행위예술

20세기 후반에는 행위예술이라고 불리는 공연 형식이 등장했다. 행위예술은 다양한 방식으로 전통적인 연극의 한계를 뛰어넘으며, 이 중 몇몇은 전통적인 연극 공연 개념 자체를 부정한다. 행위예술은 (인류학, 도시 인류학, 페미니즘 등의) 인문학과 (무용 등의) 예술에서 유래한 요소를 결합해 만든 공연 유형이다. 해프닝이라고 불리는 행위예술 유형은 1960년대 팝 아트 운동에서 소비문화에 대한 비판으로 등장한 것이다. 20세기 초 다다이즘 운동의 영향을 받은 유럽의 행위예술가들은 미국의 행위예술가들보다 한층 정치적인 경향을 보여주었다. 많은 해프닝 작품에서 예술과 삶을 결합해야 한다는 발상에 초점을 맞춘다.

여러 분야를 혼합해 만든 행위예술은 다양하기 때문에 '전형적인' 행위예술가나 작품의 예를 제시할 수 없다. 여기서는 세 가지 간단한 예에 주목할 것이다. 이 예들은 행위예술 운동을 대표하지는 않지만 적어도 그 운동의 성격을 보여줄 것이다. 구성원 전원이 남성인 행위예술 집단 히타이트 제국(Hittite Empire)에서는 〈포위당한 이야기들(*The Undersiege Stories*)〉을 공연한다. 비언어적 의사소통과 무용에 초점을 맞춘 이 작품의 각본에는 상반되는 이야기들이 포함되어 있다. 행위예술가 캐시 로즈(1949년생)는 독특한 방식으로 무용과 애니메이션 영화를 혼합한다. 그녀는 독일의 표현주의(349쪽 참조), 공상과학 소설 등 다양한 양식을 이국적인 춤과 창조적으로 결합한 공연을 뉴욕에서 선보였다. 뉴욕 타임즈는 이 공연이 "시각적인 경악을 불러일으킨다."고 평가했다. 극작가 레자 압두(Reza Abdoh, 1963년생)의 〈폐허가 된 도시로부터 인용한 것들(*Quotations from a Ruined City*)〉(1994)은 강렬

하고 역동적인 작품이다. 이 작품에는 매혹적이고 열정적으로 난폭한 행위를 연기하는 10명의 배우가 등장한다. 중첩되는 복잡한 장면들, 무대 그림, 춤들 사이사이에 미리 녹음해 놓은 시끄럽고 이해할 수 없는 목소리가 끼어든다. 이 작품에서는 야만성, 사디즘, 성행위 등을 묘사하는 요소들을 결합한다. 많은 사람들이 행위예술을 그저 반항만 하거나 물의만을 일으키는 것으로 보는 바람에 1990년대에 행위예술은 어려운 시기를 맞이했다.

공연

연극 공연이나 상연은 복합적인 요소들이 결합되어 이루어진다. 연극 공연에 다가가는 데 필요한 몇 가지 도구를 갖추면 연극 공연 예술을 더욱 잘 이해할 수 있을 것이다. 다음 내용은 먼 과거부터 우리에게 전해져 온 것이다.

아리스토텔레스는 2,400년 전 시학에서 비극이 플롯, 성격, 조사(措辭), 음악, 사상, 장경(場景)으로 구성된다고 주장했다. 연극 공연은 전반적으로 여전히 이 여섯 가지 부분으로 구성된다. 따라서 우리는 아리스토텔레스의 용어를 사용해 연극 공연의 기본적인 부분들을 묘사하고 설명할 수 있다. 물론 우리는 아리스토텔레스의 용어를 우리에게 좀 더 친숙한 용어로 고치고, 그 용어의 의미를 설명하고, 연극 공연이 작동하는 방식을 이해하기 위해 공연에서 주의 깊게 보고 들어야 하는 요소를 설명할 때 그 용어들을 사용하는 방식을 배워야 한다. 우선 우리는 대본에 대해 고찰할 것이다. 이 논의에는 아리스토텔레스의 조사 혹은 언어 개념이 포함된다. 그런 다음 우리는 플롯, 사상(주제와 발상), 캐릭터, 장경에 대해 고찰할 것이다. 이 책에서는 장경을 시각적 요소라고 고쳐 부를 것이다. 마지막으로 아리스토텔레스가 음악이라고 불렀던 것에 대해 간단히 논의할 것이다. 하지만 혼동을 피하기 위해 그것을 청각적 요소라고 부르겠다.

대본

극작가는 배우들의 대화가 포함된 대본을 쓴다. 아리스토텔레스는 극작가의 언어 사용 방식을 조사(措辭)라고 불렀다. 우리는 이러한 공연의 구성요소를 연극 언어라고 이야기한다. 극작가의 언어 사용 방식을 통해 연극의 성격이 일부분 드러난다. 예를 들어 일상 언어를 사용하는 언극을 보면 우리는 일반적으로 연극의 줄거리가 일상 현실과 비슷하게 전개될 것이라고 예상한다. 극작가 오거스트 윌슨(1945~2005)은 연극 〈울타리〉에서 일상 언어를 사용해 캐릭터들에게 현실감을 부여한다.

(1막 3장. 트로이가 자기 아들에게 이야기한다.)

너처럼? 나는 매일 아침 나가 …… 표적을 박살내 버리지. …… 매일 그 허풍쟁이들을 견디면서 말이다. …… 내가 널 좋아해서? 아마 넌 내가 본 놈들 중 가장 멍청할 거다.

(휴지)

그건 내 일이야. 그건 내 책임이라고! 알겠어? 남자는 자기 가족을 부양해야 해. 너는 내 집에서 살고 …… 내 이부자리 위에서 늦잠을 자고 …… 내 음식으로 배를 채우지. …… 네가 내 아들이라는 이유로 말이다.[1]

반면 시적인 언어에서는 일반적으로 한층 약한 사실주의와 한층 강한 상징주의가 나타난다. 17세기 극작가 피에르 코르네이유(1606~1684)가 〈르 시드(Le Cid)〉에서 영웅적인 주인공을 창조하기 위해 사용한 시적 언어와 〈울타리〉의 언어를 비교해 보자.

(3막 4장)

동 로드리그 : 당신이 하라는 대로 해도, 여전히 당신 손에
이 가련한 인생을 끝장내고 싶어.
내가 사랑해도 절대 기대하지 마.
옳은 행동을 비겁하게 후회할 거라고.
당신 아버지의 돌이킬 수 없는 손짓이
우리 아버지의 명예로운 늙음을 더럽혔어.[2]

두 연극 모두 언어를 사용하며 단어의 함의를 분명하게 드러내기 위해 어조를 이용한다. 언어는 연극의 전체적인 분위기와 스타일을 만들고 캐릭터, 주제, 역사적 맥락을 드러내는 데 일조한다.

극작가는 **모놀로그**(독백)라는 언어 장치 역시 사용할 수 있다. 모놀로그는 연극 공연에서 캐릭터의 속마음을 관객에게 전달할 수 있는 유일한 방식이다. 다시 말해 캐릭터들은 모놀로그를 통해 큰소리로 자신의 속마음을 이야기한다. 관객은 모놀로그를 들을 수 있지만 무대에 함께 선 다른 캐릭터들은 모놀로그를 들을 수 없다. 우리가 기꺼이 불신을 거둔다면 눈앞에 펼쳐지는 장면의 현실성을 부정하지 않고 그러한 장치를 받아들일 수 있다.

플롯

플롯은 연극의 구조이다. 다시 말해 플롯은 연극에 형태를 부여하는 뼈대이며, 다른 요소들은 플롯에 의존한다. 플롯의 성격에 의해 연극의 진행 방식, 즉 연극이 한 부분에서 다른 부분으로 넘

1. August Wilson, *Fences*, in Lee A. Jacobus, *The Bedford Introduction to Drama* (New York : St. Martin's Press, 1989), p. 1055.

2. 피에르 코르네유, 코르네유 희곡선, 박무호 외 역, 이화여자대학교출판부, 2006, 71쪽.

6.1 3막극의 구조와 힘 전개 모델.

어가는 방식, 갈등이 형성되는 방식, 마지막에 극이 끝나는 방식이 결정된다. 연극을 대본이 시작되거나 막이 처음 올라갈 때 시작해 대본이 끝나거나 마지막 막이 내릴 때 끝나는 일종의 연대표로 보면, 플롯의 작용 방식을 고찰할 수 있다. 많은 연극에서 플롯은 절정에 도달하는 피라미드(도판 6.1)처럼 선형적이거나 인과적인 방식으로 작동하는 경향이 있다. 연극에서 힘의 강도는 우리의 관심을 집중시키기 위해 마지막 위기인 **절정**까지 상승했다가 이후에 대단원이라고 불리는 해결을 거쳐 완화된다.

극작가의 목적에 따라 다음에서 설명하고 있는 몇 가지 특징이 플롯에 나타날 수도 있고 나타나지 않을 수도 있다. 때로는 플롯이 사실상 나타나지 않을 정도로 부각되지 않을 수도 있다. 키아라 알레그리아 후데스(Quiara Alegría Hudes, 1978년생)의 1막극 〈어느 군인의 푸가(*A Soldier's Fugue*)〉(2005년 작, 2007년 퓰리처상 후보작)는 비선형적 혹은 비인과적 구조를 사용한 연극의 예로서 뉴욕에 살다가 필라델피아로 이주한 푸에르토리코계 가족의 이야기를 들려준다. 아들, 아버지, 할아버지 3세대 남자들은 각각 이라크전, 베트남전, 한국전에 참전했다. 세 남자는 각기 다른 사람들의 이야기를 들려주며 자신의 이야기를 이해하려고 한다. 후데스는 연대순으로 정리되지 않은 세 등장인물의 독백과 편지들을 마치 푸가(4장 참조)처럼 엮는다. 한 등장인물이 주제를 소개하고, 다른 등장인물들이 그 주제를 반복한다. 이러한 장치를 통해 관객은 다른 세대의 세 남자를 연결하는 유사점들을 알게 된다. 우리가 연극을 비판적으로 평가하려고 할 때, 플롯의 요소들은 우리가 무엇을 찾아야 할지를 제시해 준다. 아니면 연극에 플롯의 요소가 없을 수도 있다.

발단 발단은 도입부로서 반드시 필요한 배경 정보를 제공한다. 극작가는 도입부에서 캐릭터들을—그들의 개성, 관계, 배경, 현재 상황을—소개한다. 발단은 종종 연극 전반부의 상당 부분을 차지하기도 한다. 도입부는 대화, 해설, 무대장치, 조명, 의상을 통해 아니면 극작가나 연출가가 선택한 특정 장치를 통해 제시할 수 있다. 한 편의 연극에서 도입부가 차지하는 분량은 극작가가 이야기를 본격적으로 시작하는 지점, 즉 공격 개시점에 의해 결정된다. 연대기적으로 전개되는 연극에서는 도입부가 거의 필요하지 않지만 그렇지 않은 연극에서는 상당한 사전 설명이 필요하다.

갈등 드라마에서는 갈등에 초점을 맞춘다. 모든 연극이 그 같은 정의에 부합하지는 않지만, 모종의 갈등은 관객의 관심을 끄는 데 필요한 기본적인 극적 장치를 제공한다. 연극의 어떤 지점에서는 어떤 일이나 사람이 예상했던 사건 전개 과정을 방해하며 관객에게 눈앞에 벌어지는 일에 관심을 기울여야 할 이유를 제시한다. 특정 지점에서 어떤 이가 취하는 행동이나 내리는 결정은 현재 상황을 전복시킨다. 때로는 사건 **도발** 지점에서 플롯의 중간 부분인 갈등부가 시작된다. 위기라고 불리는 일련의 갈등과 결정이 갈등부를 이루며, 여기에 연극의 핵심이 포함되어 있다. 위기들의 강도는 전환점인 **절정**에 도달할 때까지 상승한다. 절정은 갈등부의 마지막을 장식한다.

대단원 대단원은 플롯의 최종 해결 지점으로 여기에서 관객들은 이야기가 끝나고 있다고 느낀다. 즉 대단원은 갈등이 조정되고 절정보다 강도가 떨어지는 국면이다. 이론적으로 이야기하면 대단원에서 분명하고 질서정연한 해결책이 제시된다.

발단, 갈등, 대단원으로 이루어진 시간 틀 안에서 연극의 나머지 부분들이 작동한다. 하지만 이러한 구조적 도식을 언제나 말끔하게 그릴 수 있는 것은 아니다. 어떤 연극은 이런 종류의 플롯 구조를 따르지 않는다. 그렇다고 그 연극이 열등하거나 졸렬하게 구성된 것은 아니다. 하지만 이 사실이 연극 구성 방식을 묘사하고 분석하는 데 위의 개념들을 일반적으로 사용할 수 없다는 것을 뜻하지도 않는다.

복선 앞으로 벌어질 행위에 대한 준비인 복선은 뒤에 나오는 행위에 대한 신빙성을 제공하며, 플롯을 논리적으로 이어주고, 황당함을 방지한다. 복선은 긴장감과 긴박감을 만든다. 관객은 곧 무슨 일이 일어날 것이라고 느낀다. 하지만 관객은 언제 어떤 일이 일어날지 모르며, 이로 인해 긴장감과 긴박감이 생긴다. 영화 〈죠스〉(1975)에서는 리드미컬한 주제 음악이 상어의 등장을 암시한다. 관객이 그러한 장치에 익숙해지는 순간, 음악 없이 상어가 갑자기 등장한다. 그 결과 언제 상어가 다음 공격을 할 것인지가 매우 불확실해진다. 물론 복선을 통해 이후에 일어날 사건들을 암시함으로써 연극을 진행시키기도 한다.

전개 전개에서는 등장인물의 개성, 관계, 감정에 대한 사실을 들춰낸다. 셰익스피어의 〈햄릿〉에서는 햄릿의 아버지가 유령으로 등장해 자신이 클로디어스에게 살해당했음을 알리고 복수를 재촉한다. 이런 일이 없다면 연극은 더 이상 전개되지 않을 것이다. 이러한 사실 폭로를 연극에 적절하게 안배하는 극작가의 기술이 연극이 관객에게 미치는 영향을 전반적으로 결정한다.

반전 반전은 어떤 식으로든 운명이 역전되는 것이다. 예컨대 오이디푸스는 권력과 부를 잃고 눈이 먼 상태로 방랑하게 되며, 셰익스피어의 리어 왕은 통치자였다가 불행의 희생물이 된다. 희극에서는 종종 사회적 계급이 바뀌는 반전이 벌어진다. 촌뜨기가 별안간 상류층이 되기도 하고, 반대로 상류층 인물이 별안간 촌뜨기로 전락하기도 한다. 몰리에르의 〈타르튀프〉(1664, 13쪽 참조)를 보자. 연극 초반에 오르공은 다른 사람들의 비난에도 불구하고 사기꾼 타르튀프의 나쁜 점들을 전혀 보지 못한다. 하지만 절정에서 오르공이 사태를 정확하게 파악하게 되는 순간 타르튀프의 상황은 반전된다.

캐릭터

캐릭터는 연극에 등장하는 인물들의 심리적 동기이다. 관객은 대개 왜 등장인물들이 그 같은 행동을 하는지, 플롯이 전개되면서 그들이 어떻게 변하는지, 그들이 다른 인물들과 어떤 관계를 맺는지에 초점을 맞춘다.

연극에는 매우 다양한 캐릭터가 나온다. 다시 말해 다양한 인물이 등장해 다양한 심리적 동기를 보여준다. 어떤 연극이든 중심적인 역할을 담당하는 주역 캐릭터들이 등장한다. 조역 캐릭터들 역시 등장한다. 주역 캐릭터와 상호작용하는 이들의 행위로 인해 부차적인 플롯이 구성된다. 극에 대한 흥미는 상당 부분 고유한 심리적 동기를 가진 인물들이 상황에 반응하는 방식으로 인해 생기는 것이다. 예컨대 〈르 시드〉의 동 로드리그는 자신의 아버지가 모욕당했다는 사실을 알았을 때 복수를 결심한다. 그 복수가 자신이 사랑하는 여인의 아버지를 죽이는 것이고, 그로 인해 자신의 사랑이 위태로워질 것을 알면서도 복수를 결심하게 되는 것은 그의 캐릭터의 어떤 점 때문인가? 캐릭터가 추동하는 그 같은 반응 때문에 연극이 진행된다.

주역

연극의 구조적 패턴 안에서는 어떤 종류의 행위가 반드시 발생한다. 우리는 연극이 어떻게 진행되는지 자문해야 한다. 무엇 때문에 우리는 연극을 처음부터 끝까지 따라가는가? 연극이 상연되는

동안 우리는 대체로 주역, 즉 중심인물의 행위와 결정을 따라간다. 어떤 때에는 누가 연극의 주역인지 결정하는 것 자체가 문제가 되기도 하지만, 어쨌든 연극을 이해하려면 중심 캐릭터를 확실히 정해야 한다. 테렌스 래티건(Terence Rattigan, 1911~1977)의 〈유명한 소송(*Cause Célèbre*)〉(1977)에서는 연출가가 누구를 주역으로 택하는가에 따라 세 가지 상이한 반응이 나올 수 있다. 2명의 주요 여성 배역이 있다. 둘 중 하나를 연극의 중심인물로 택해 그 인물에게 유리하게 소송을 진행할 수도 있고, 아니면 두 배역 모두 동등한 입장에 놓을 수도 있다.

극에는 다른 캐릭터의 특성을 선명하게 만들거나 부각시키는 캐릭터가 종종 등장한다. 우리는 그러한 캐릭터를 상대역이라고 부른다. 가장 훌륭하고 유명한 예들 중 하나는 아서 코난 도일 경(1859~1930)의 셜록 홈즈 이야기에 등장하는 왓슨 박사다. 셜록 홈즈 이야기에서는 왓슨 박사의 둔감함 때문에 홈즈의 추리가 더욱 돋보이게 된다.

주제

연극의 지적인 내용을 이루는 것은 발상과 주제이다(아리스토텔레스는 '사상'이라는 용어를 사용했다). 예컨대 랜퍼드 윌슨(Lanford Wilson, 1937~2011)의 〈이것을 불살라라(*Burn This*)〉(1987)에서는 젊은 무용수 안나가 2명의 게이 룸메이트 래리, 로비와 함께 맨해튼의 로프트에 살고 있다. 극이 시작될 때 우리는 로비가 선박 사고로 죽었다는 사실을 알게 된다. 안나는 로비의 장례식에서 그의 기이한 가족과 만난 후 막 돌아온 참이다. 냉소적인 광고 책임자 래리와 안나의 남자친구 버튼은 계속 서로에게 반감을 품고 있다. 로비의 형제이자 위협적이고 폭력적인 인물인 페일이 갑자기 등장한다. 안나는 페일을 두려워하면서도 불가항력적으로 그에게 끌린다. 이 연극은 안나와 페일 사이의 갈등으로 인해 절정으로 치닫는다.

위의 이야기는 연극의 플롯을 요약한 것이다. 하지만 이것만 가지고는 연극의 주제가 무엇인지, 다시 말해 이 연극이 무엇에 관해 이야기하는지를 알 수 없다. 어떤 사람들은 이 연극에서 외로움, 분노, 소외가 어떤 식으로 인간의 행위에서 나타나는지를 이야기한다고 한다. 또 어떤 사람들은 학대 관계에, 어떤 사람들은 이성애와 동성애 간의 갈등이라는 쟁점에 초점을 맞출 것이다. 의미를 이끌어내는 과정에는 여러 층의 해석이 수반된다. 첫 번째 층에서는 극작가가 등장인물, 언어, 플롯을 통해 발상을 해석하고 구체화해야 한다. 두 번째 층에서는 극작가가 무엇을 염두에 두었는지를 연출가가 해석하고 결정해야 한다. 이때 극작가가 염두에 두었던 것과 연출가가 전달하고자 하는 것이 균형을 이루

게 된다. 마지막 층에서는 관객이 공연에서 실제로 보고 들은 것을 해석한다.

시각적 요소들

연출가는 무엇보다 시각적 요소들을 활용해 극작가의 언어, 플롯, 캐릭터를 구체화한다. 공연의 시각적 요소들을 아리스토텔레스는 '장경(場景)'이라고 불렀고 프랑스어로는 미장센이라고 부른다. 공연의 시각적 요소에는 배우와 관객 사이의 일정한 신체적 관계 또한 포함된다. 배우-관객 관계는 매우 다양한 형태를 띤다. 예컨대 관객은 배우가 등장하는 무대 주변을 빙 둘러 앉을 수도 있고, 무대 한쪽만 바라보고 앉을 수도 있다. 시각적 요소에는 무대장치, 조명, 의상, 소품뿐만 아니라 배우와 배우의 움직임도 포함된다. 관객이 볼 수 있는 것이라면 무엇이든 연극 공연의 시각적 측면에 영향을 준다.

극장 유형 연극을 공연하는 극장의 공간 설계 역시 연극 공연에 대한 관객의 반응에 영향을 준다. 최초로 나타난 가장 자연스러운 공간 배치인 아레나 극장(도판 6.2)에서는 무대를 객석으로 둘러싼다. 무대 자체의 형태가 원형인지 사각형인지 삼각형인지는 중요하지 않다. 혹자는 아레나 극장에서 관객과 배우가 가장 밀착되는 경험을 할 수 있다고 주장한다. 두 번째 공간 배치 가능성은 **돌출 무대** 혹은 4분의 3 극장(도판 6.3)으로 무대 주위의 삼면에 객석을 배치한다. 이 유형의 극장 중 가장 익숙한 예는 셰익스

피어 시대의 극장이라고 여겨지는 극장이다. 세 번째 공간 배치인 **프로시니엄**(proscenium) 무대는 오늘날 극장에서 가장 널리 사용하는 무대로 객석을 한 면에만 배치해 관객이 프레임을 통해 연기를 보게 만든다(도판 6.4).

객석과 무대를 다양한 방식으로 실험적으로 배치하기도 한다. 때로는 연기 공간을 객석 군데군데에 배치해 작은 무대 섬들을 만

6.3 돌출 무대 평면도.

6.2 아레나 극장 평면도.

6.4 프로시니엄 무대 평면도.

들기도 한다. 특정 상황에서 이 작은 무대들은 배우와 관객 사이의 관계 등과 관련된 꽤 흥미로운 일군의 반응을 불러일으킨다.

공연 공간과 객석 사이의 물리적 관계가 관객의 참여 정도에 영향을 미친다는 점은 경험을 통해 알 수 있다. 그리고 특정 종류의 감정 반응들을 이끌어낼 때 모종의 분리가 필요하다는 점 또한 알 수 있다. 우리는 이러한 정신적 · 신체적 분리를 심미적 거리라고 부른다. 적절한 심미적 거리 덕분에 우리는 허구적이며 심지어 신빙성이 없는 것에도 몰입할 수 있게 된다.

시각적 요소는 다른 요소와 무관하게 혹은 다른 요소와 결합해 관객에게 영향을 줄 수 있다. 이것은 연출가와 디자이너에게 하나의 선택지를 제공한다. 19세기 이전까지는 연극 공연의 다양한 요소 사이에 정합성이 나타나지 않았다. 물론 이로 인해 갖가지 이상한 결과가 나왔으며, 어떤 경우에는 최악의 결과도 나왔다. 하지만 지난 세기 동안 대부분의 연극 공연에서 유기체적 연극 제작 이론을 따랐다. 즉, 하나의 목적을 달성하기 위해 모든 시각적 · 청각적 요소를 배치했다. 모든 공연에서 관객의 특정 반응을 이끌어내는 것을 목표로 삼고, 공연의 모든 요소를 동원해 이 목표를 달성하려고 시도한다.

무대 디자인 무대 디자이너는 공연에 적합한 환경을 창조하려고 노력한다. 무대 디자이너는 화가와 동일한 구성 요소와 원리를, 즉 선, 형상, 양감, 색채, 반복, 통일성을 사용한다. 뿐만 아니라 무대 디자이너는 조소작가가 되기도 한다. 왜냐하면 무대 디자인은 삼차원 공간을 점하며, 배우들이 무대의 요소 안에서, 위에서, 사이에서, 주변에서 움직일 수 있어야 하기 때문이다(도판 6.5). 무대 디자이너들은 무대 공간, 연출가의 구상, 무대 제작에 투자할 수 있는 시간과 예산, (무대 디자인의 내구성 같은) 실질적 문제 등에 의해 제약을 받는다. 그들은 무대 제작 스태프의 솜씨와 능력에 의해 제약을 받기도 한다. 세련된 그림 솜씨와 섬세한 목공 기술, 복잡한 공사, 난해한 전산화를 요구하는 복잡한 무대 장치는 제작하기 어려우며 심지어 전문 극장의 제작 일정에 지장을 줄 수도 있다.

극을 올릴 수 있는 곳은 어디든지 무대가 된다. 무대가 되는 물리적 환경을 예술적으로 선택한다면, 어떤 물리적 환경이라도 무

6.5 이탈리아 시라쿠사 그리스 극장의 2008년 공연 무대 디자인.

대가 될 수 있다. 현대 연극에서 무대 디자이너들은 매우 중요하다. 왜냐하면 이들은 공연의 방향과 모습을 결정하는 데 동참하기 때문이다. 분명 무대 디자인은 독자적으로 관객에게 무엇인가를 이야기한다. 무대 디자인은 무엇보다도 시각예술이다. 무대 디자이너들은 시각예술가들과 마찬가지로 선과 색채 같은 구성 요소와 원리를 사용한다(1장 참조).

조명 디자인　현대 연극 제작에서 조명 디자이너들은 중요한 역할을 한다. 실내 공연에서 조명 디자이너들의 기술을 소홀히 여긴다면, 배우, 의상 디자이너, 소품 담당자, 연출가, 무대 디자이너는 관객의 마음을 움직일 수 없을 것이다. 조명 디자이너들은 찰나의 매체를 가지고 작업을 한다. 그들은 빛으로 조각을 하고 원하는 위치에 그림자가 지게 만들어야 한다. 그들은 다른 분야의 디자이너들이 정한 색채를 빛으로 '채색'해야 한다. 이 과정에서 광학적 성격이 불확실한 조명 도구를 이용한다. 무대 디자이너들은 무대 모형을 그린 다음 최종 결과물의 크기를 산출할 수 있다. 이와 반대로 조명 디자이너들은 컴퓨터의 도움을 받는다고 해도 본질적으로 상상을 하며 작업을 한다. 조명 디자이너들은 조명이 배우, 의상, 무대에 어떤 영향을 줄지 상상해야 한다. 그들은 의상의 색채를 돋보이게 만들어야 하고, 배우의 체형을 두드러지게 만들어야 하며, 무대의 입체감을 강화해야 한다. 또한 그들은 연극의 극적 구조와 강약을 강화하려고 노력한다. 조명 디자이너들은 빛과 그림자로 구성된 틀 안에서 작업한다.

그림자와 빛이 없으면 인간의 얼굴과 신체를 지각할 수 없다. 그림자가 없으면 불과 몇 미터 떨어진 곳에서도 인간의 얼굴을 분명하게 볼 수 없다. 극장에서는 눈썹을 꿈틀거리는 것 같은 미묘한 동작을 30m 정도 떨어진 곳에서 분명히 볼 수 있어야 한다. 이러한 일은 조명 디자이너의 도움 때문에 가능하다. 조명 도구를 컴퓨터로 작동하는 현대 연극 공연에서 무대 조명은 더욱 중요한 역할을 한다.

요컨대, 조명 디자인은 다음의 네 가지 기능 또는 네 가지 목적을 갖고 있다. (1) 시야의 선택 : 조명 디자인은 배우와 무대에 관객의 시선을 집중시키고 관객의 형태 및 공간 지각을 강화한다. (2) 리듬과 구조 : 조명 변화는 극의 전개에 도움을 주고 플롯의 상승과 하강을 암시한다. 이를 통해 관객은 연극의 의미를 감지한다. (3) 분위기 : 무대의 분위기를 조성할 때 가장 중요한 요소는 아마 조명일 것이다. (4) 환영과 감정 유발 : 조명을 통해 햇빛, 달빛, 등불 빛, 그 밖의 광원에서 나온 빛을 만들어 관객이 연극의 시공간을 경험하도록 도울 수 있다.

복식 디자인　우리는 연극의 복식을 특정 역사적 시기나 특정 배우의 몸에 맞게 지어야 하는 의복쯤으로 단순히 생각한다. 하지만 복식 디자인은 그 이상의 것이다. 복식 디자이너들은 배우의 신체 전체와 관련된 작업을 한다. 그들은 머리 모양과 의복을 디자인하며 때로는 특정 인물이나 상황, 역사적 시기, 캐릭터, 장면에 적합한 화장을 고안하기도 한다.

무대 복식의 기능은 세 가지이다. 첫째, 복식에는 강조 기능이 있다. 관객은 복식을 통해 특정 장면에서 가장 중요한 인물, 사람들 사이의 관계 등을 알 수 있다. 둘째, 복식에는 특정 시대, 시각, 날씨, 계절, 지역, 상황이나 〈캣츠〉(도판 6.6)에서처럼 공상적인 성격이 반영되어 있다. 우리는 특히 복식의 실루엣이나 윤곽을 통해 시대를 인식한다. 복식 디자이너들을 세부사항을 암시만 할 수도 있고 혹은 도판 6.6의 경우처럼 상세하게 구현할 수도 있다. 도판 6.6에서는 복식 디자이너가 캐릭터 의상의 색채와 텍스처, 헤어스타일 등을 섬세하게 선택했음을 알 수 있다.

셋째, 무대 복식에서는 등장인물의 사회적 지위, 직업, 위생 상태, 체형, 건강 상태뿐만 아니라 성격 또한 드러난다. 도판 6.7의 복식 디자이너는 역사적 정확성보다는 공연 양식이나 캐릭터에 초점을 맞추고 있다. 팬텀이 자신의 추한 모습을 숨기기 위해 사용한 가면은 〈오페라의 유령〉 복식 디자인에서 가장 매혹적인 부분으로 캐릭터의 감정을 드러낸다. 복식 디자이너는 무대 디자이너나 조명 디자이너와 마찬가지로 화가와 조소작가들이 사용하는 것과 동일한 구성 요소들(1장 참조)을 사용한다. 무대 의상은 배우의 피부와 같으며 배우의 움직임을 통제하기도 한다.

소품　소품은 크게 두 가지로, 즉 무대 소품과 배우 소품으로 분류된다. 가구, 그림, 깔개, 벽난로 용구 같은 **무대 소품**은 무대 디자인의 일부이며, 무대의 더 큰 요소와 더불어 연극의 분위기와 연극의 세계에 사는 이들의 취향을 관객에게 전달한다. 배우가 무대에서 사용하는 담배, 신문, 안경 따위의 **배우 소품** 역시 캐릭터 묘사에 도움을 준다.

소품 사용 방식은 연극을 이해하는 데 중요한 정보를 제공한다. 예컨대 막이 올랐을 때 깔끔하게 정리되어 있던 소품을 배우들이 마구 어질러 연극 마지막에 무대가 온통 엉망이 된 것 같은 단순한 변화를 통해서도 연극에서 일어난 사건을 구체적으로 표현할 수 있는 것이다. 모든 예술작품에서 그렇듯 세부사항을 통해 중요한 것을 전달한다.

청각적 요소들

관객이 공연에서 듣게 되는 것 또한 공연을 이해하고 즐기는 데

6.6 브로드웨이 뮤지컬 〈캣츠〉 출연 배우들.

6.7 오페라의 유령.

도움을 준다. 배우의 목소리, 배경 음악, 칼이 부딪치는 소리 같은 청각적 요소들은 연극 공연에서 중요한 기능을 한다. 연극 제작에 동참한 예술가들(극작가, 연출가, 배우, 디자이너들)은 어떤 소리를 낼지 함께 고심해 선택한다. 마치 화음, 강약, 리듬, 선율을 창조하는 작곡가처럼 연출가는 배우 및 음향 디자이너와 함께 연극 공연의 음향을 만들어간다. 그리하여 관객은 연극 공연의 분위기를 청각을 통해 감지하고, 적절한 감정선을 따라가며, 의미 있는 지점에 초점을 맞추게 된다.

강약

모든 연극에는 고유한 강약 패턴이 있으며 우리는 그 패턴을 (도판 6.1처럼) 도식화할 수 있다. 강약 패턴은 연극의 구조적 패턴을 분명하게 만들 뿐만 아니라 관객의 관심을 유지하는 데 도움을 주기도 한다. 사람들의 관심이나 흥미가 단속적으로 유지된다는 사실은 과학 연구에 의해 입증되었다. 인간은 아주 짧은 시간 동안만 대상에 집중할 수 있다. 따라서 공연이 두 시간 이상 이어지는 동안 관객의 관심을 유지하려면 흥미나 관심을 정점까지 끌어올렸다가 느슨하게 만드는 장치를 사용해야 한다. 물론 강약은 신중하게 조절해야 한다. 연극 공연에서는 극적인 흥미를 최고점까지, 즉 **절정**까지 끌어올려야 한다. 하지만 다시 한 번 이야기하면, 관심을 유지하려면 각 막과 장마다 독자적인 정점이 나타나야 한다. 따라서 연극에서 극적 흥미의 최고점에 이르는 길은 꾸준히 상승하지 않으며 일련의 정점과 하강 지점으로 이루어져 있다. 잇따라 나타나는 각각의 정점은 마지막 정점에 가까워

윌리엄 셰익스피어

윌리엄 셰익스피어(1564~1616)는 세계 문학의 거장 중 한 사람이다. 그의 작품은 대개 희곡이지만 그는 일련의 비범한 소네트도 썼다. 그는 이 소네트들에서 영어를 십분 활용한다. 셰익스피어의 연극 작품은 엘리자베스 여왕 시대의 연극에 대한 애정을 대변한다. 런던의 극장들은 귀족과 평민 모두의 후원을 받았다. 그들은 같은 연극을 보며 즐거움, 액션, 볼거리, 희극, 캐릭터, 인간의 조건에 대해 깊이 성찰하는 지적 자극을 찾았다. 엘리자베스 여왕 시대가 낳은 걸출한 극작가 셰익스피어가 이러한 일을 가능하게 했다. 셰익스피어와 당대의 관객들이 이탈리아 르네상스를 어떻게 평가했는지는 그의 많은 연극의 배경을 통해 짐작할 수 있다. 셰익스피어는 실로 폭넓은 관심을 갖고서 영국의 역사와 고대의 역사로 되돌아가기도 하고 〈폭풍우〉처럼 공상적인 세계로 나가기도 했다. 당대의 극작가들이 대개 그렇듯 셰익스피어도 자신이 주주로 있었던 특정 전문 극단을 위해 희곡을 썼다. 매 시즌 극단에 새로운 활기를 불어넣어줄 새 연극이 필요했기 때문에 그는 많은 작품을 쓸 수밖에 없었다.

우리는 셰익스피어의 생애에 대해 극히 일부분만 알고 있다. 16세기 영국에서 극작가는 딱히 존경받지 못했기 때문에 그들에 대한 기록을 남길 이유가 없었다. 하지만 우리는 그와 동시대에 살았던 어느 극작가보다도 그에 대해 많은 것을 알고 있으며, 그의 생애와 관련된 주된 사실들은 잘 입증되어 있다. 그는 1564년 4월 26일에 스트랫퍼드 어폰 에이번의 교구 교회에서 세례를 받았고 지역 문법학교에 다녔다.

우리가 알고 있는 그 다음 사실은 그가 1582년에 앤 해서웨이와 결혼했다는 것이다. 이때 지체 없이 이 결혼을 허락해야 했는데, 그 이유는 명쾌하다. 앤은 5개월 후에 첫째 딸 수잔나를 낳았다. 다음 공식적 기록은 1592년에 등장한다. 이때 셰익스피어가 극작가로서 얻은 명성은 다른 극작가 로버트 그린의 악의에 찬 평가를 상쇄할 정도로 높았다. 이후에 그가 극작가, 배우, 사업가로서 한 활동에 대한 기록은 많이 남아 있다. 그는 극작품을 꾸준히 내놓았을 뿐만 아니라 〈비너스와 아도니스〉라는 제목의 서술시 또한 출판했다. 이 작품은 불과 몇 년 안에 9판이

나올 정도로 대중적인 성공을 거두었다. 그는 1609년 154편의 소네트를 출판해 서정시인으로서도 명성을 얻었다.

그는 1594년에 궁내부 장관(Lord Chamberlain) 극단으로 불렸던 극단의 창단을 도왔고, 이 극단에서 주주, 배우, 극작가 역할을 했다. 1599년 이 극단에서 글로브 극장을 세웠다. 1603년 제임스 1세가 왕위에 올랐을 때 이 극장은 왕의 후원을 직접 받았으며 국왕 극단(King's Men)으로 불렸다. (1998년 셰익스피어의 글로브 극장을 충실하게 복원한 극장이 문을 열었다.) 셰익스피어는 유언장을 상세하게 작성하고 나서 얼마 되지 않은 1616년에 눈을 감았다. 그의 유언장은 아직 남아 있다. 그는 대부분의 재산을 딸 수잔나와 외손녀에게 물려주었으며, 친구들에게는 작은 유품들을 남겼다. 그런데 그는 '두 번째로 좋은 침대'를 침구와 함께 남긴다고 이야기하면서 자신의 아내에 대해서는 딱 한 번만 언급했다. http://shakespeare.com과 http://shakespeare.mit.edu에서 셰익스피어에 대한 더 많은 이야기를 읽어 보자.

질수록 높아진다. 연출가는 배우들의 힘을, 즉 목소리의 크기와 동작의 강도를 조절함으로써 이 정점들이 어느 지점에서 얼마나 높게 나타날지를 조절한다.

배우

연극 공연에서 극작가, 연출가, 배우 각각이 담당하는 역할은 늘 쉽게 결정할 수 있는 것이 아니다. 그렇지만 극작가와 관객 사이의 주요 소통 채널은 언제나 배우이다. 관객은 배우의 동작과 대사를 통해 연극을 파악한다.

배우는 다양한 요소를 활용해 자신이 맡은 역할을 연기한다. 이 중 특히 두 가지 요소에 대해 생각해 보면 연극에 대한 우리의 이해와 반응을 향상시킬 수 있을 것이다. 첫 번째 요소는 대사다. 배우는 대사를 통해 극작가가 쓴 이야기를 전달한다. 대사는 대본과 마찬가지로 사실적일 수도 있고 연극적일 수도 있다. 같은 대본이라도 배우가 이야기하는 방식에 따라 관객의 반응은 달라질 것이다. 배우가 모음을 길게 발음하고 미끄러지듯이 변하는 억양을 사용하며 극적으로 이야기를 멈추기도 한다면, 관객은 배우가 평범한 대화의 리듬, 길이, 억양으로 이야기할 때와 다른 반응을 보일 것이다.

배우가 연기하면서 사용하는 두 번째 요소는 신체 동작이다. 배우는 신체 동작을 통해 캐릭터의 근본 동기를 드러내며 이를 통해 캐릭터에 대한 관객의 이해를 향상시킨다. 캐릭터의 근본 동기는 **중추**나 **최종 목적**(superobjective)으로 불린다. 등장인물의 결정과 관련된 것 일체는 일관성을 띠고 있다. 왜냐하면 근본 충동 때문에 모든 일이 일어나기 때문이다. 배우들은 그 근본 충동을 신체 동작을 통해 드러낸다. 예컨대, 테네시 윌리엄스(1911~1983)의 〈욕망이라는 이름의 전차〉(1947)에 등장하는 블랑쉬는 자신과 주변 세계를 바라보는 방식 때문에 눈에 보이는 모든 것을 깨끗이 하려는 엄청난 욕망에 시달린다. 블랑쉬 역을 맡은 배우는 대본을 읽고 배역을 익히는 과정에서 블랑쉬의 성격과 관련된 요소를 발견할 것이다. 하지만 그러한 중추를 관객에게 분명하게 전달하려면 배우는 그 중추를 신체 동작으로 바꿔 표현해야 한다. 그리하여 우리는 블랑쉬가 끊임없이 머리칼을 매만지고, 옷매무새를 고치고, 가구를 닦고, 다른 사람의 어깨에서 있지도 않은 먼지를 털어내는 등의 행동을 하는 것을 보게 된다. 그녀의 신체 동작은 대개 모든 것을 깨끗이 하려는 욕망에서 기인한 것이다. 물론 이러한 동작들은 미묘한 것들이어서 주의를 기울이지 않으면 알아챌 수 없다. 하지만 분명하게 포착하지 못한다고

6.8 진 커(Jean Kerr), 〈메리, 메리〉의 프로시니엄 무대. 애리조나대학교 극장. 1972. 연출 : H. 윈 피어스. 무대 및 조명 디자인 : 데니스 J. 스포레.

해도 관객은 그 동작들을 무의식중에 감지할 것이며, 그리하여 캐릭터의 성격을 부지불식간에 이해하게 될 것이다.

현실성

우리는 시각적 요소와 연극의 관계를 설명하면서 디자이너들이 시각적 구성요소들을 사용한다는 점을 언급했다. 이 요소들을 사용할 때 연극성을 염두에 둘 수도 있고 현실성을 염두에 둘 수도 있다. 우리가 일상에서 접하는 언어, 움직임, 가구, 나무 등을 사용하면 연극의 현실성이 높아진다. 연극성이 강해질수록 공연의 요소들이 일상생활과 맺는 관계는 점점 멀어진다. 그 요소들은 점점 왜곡되고 과장되며 심지어 비구상적인 성격을 띠기도 한다. 앞에서 보았듯이 시적인 언어는 매우 연극적인 것이며 일상 언어는 매우 현실적인 것이다. 붓터치, 선, 색채의 특성이 회화의 성격을 결정하는 것과 마찬가지로 공연의 다양한 요소에서 나타나는 이러한 특성이 연극의 성격을 결정한다.

도판 6.5, 6.8, 6.9를 보며 연극 무대의 현실성과 연극성에 대해 생각해 보자. 도판 6.8의 무대는 현실성이 높은 프로시니엄 무대이다. 이 무대는 무대 위를 완전히 덮는 천장까지 설치해 놓았다. 무대장치를 자세히 살펴보자. 관객이 연극을 볼 수 있도록 방의 제4의 벽을 제거했다는 점만 제외하면 '현실의' 방에서 볼 수 없는 것은 이 무대에서도 볼 수 없을 것이다.

도판 6.9의 무대장치에서는 연극성을 강화했다. 여기에서는 세부를 과장하고 평면성을 강조함으로써 색다른 공연의 성격을 분명히 드러낸다. 도판 6.5의 무대는 단순한 공연 환경일 뿐이다.

여기서는 무대의 여러 구역을 다양한 장소로 활용할 수 있다. 이 무대는 어떤 시간이나 공간도 암시하지 않으며 강조를 통해 공연의 줄거리 전개를 보강할 뿐이다.

예술가들은 대개 자신만의 고유한 양식을 개발하려고 한다. 물론 어떤 예술가들은 자신의 양식을 바꾸기도 하지만 어디까지나 그들 자신의 선택에 의해 그런 것이다. 하지만 지휘자나 의상·무대·조명 디자이너처럼 작품을 해석하는 예술가들은 자신이 관여한 작품의 양식을 보여주기 위해 자신의 고유한 양식을 어느 정도 감춰야 한다. 예컨대 무대 디자이너들은 극작가나 연출가가 정한 양식을 따라야 하며 그 양식을 자신의 디자인에 반영해야 한다.

감각 자극들

지금까지 이야기한 연극 공연의 요소들은 각기 독자적인 방식으로 관객의 감각을 자극한다. 관객은 연극의 구조, 그 구조의 전개 방식, 강약에 반응한다. 극작가가 사용한 언어, 배우의 동작과 대사가 현실적인지 아니면 연극적인지에 따라서도 관객의 반응이 달라지며, 무대와 객석의 관계, 무대, 조명, 소품, 의상 역시 관객의 반응에 영향을 준다. 이 요소들은 관객에게 복합적인 시각적·청각적 자극들을 퍼붓는다. 관객이 그 자극들에 어떻게 그리고 얼마나 반응하는가에 따라 공연에 대한 관객의 최종적 이해와 반응이 결정된다. 아리스토텔레스에 따르면 비극의 속성 중

6.9 제리 드빈느와 브루스 몽고메리, 〈사랑에 빠진 벼룩(*The Amorous Flea*)〉의 무대 디자인, 아이오와대학교 극장, 1966. 연출 : 데이비드 크나우프. 무대 및 조명 디자인 : 데니스 J. 스포레.

하나는 **카타르시스**이다. 다시 말해 비극은 연민과 공포의 감정을 불러일으킴으로써 그 감정을 정화한다는 것이다. 그러니까 연극의 감각 자극은 일부분 관객의 감정을 정화하는 기능도 하는 것이다. 예컨대, 관객은 공포스러운 장면을 보면서 두려움을 떨쳐버리기도 하고, 허구적 캐릭터의 허점들을 보고 웃으면서 시름을 잊고 긴장을 풀기도 한다.

연극이 우리의 감각을 자극하는 방식은 특별한 것이라고 할 수 있다. 왜냐하면 살아 있는 배우가 인간의 조건을 생생하게 보여주면서 관객의 감정을 직접 뒤흔드는 것은 연극에서만 가능하기 때문이다. 관객은 살아 있는 배우들의 연기를 보며 극장 바깥에서 경험할 수 있는 것보다 더 많은 것을 경험하게 된다. 왜냐하면 무대 위에서 벌어지는 상황에 관객이 몰입하기 때문이다. 감정이입은 관객이 이처럼 공연에 몰입하며 보이는 반응을 가리킬 때 사용하는 용어이다. 관객은 배우가 무대 위에서 연기를 하고 있다는 사실을 알고 있다. 그럼에도 관객은 등장인물이 비극적 상황에 휘말리는 것을 보며 울기도 하고, 어떤 인물이 다른 인물의 얼굴을 때릴 때 혹은 전속력으로 달리던 두 축구 선수가 충돌할 때 깜짝 놀라기도 한다. 이처럼 감정이입은 직접 동참하지 않은 상황에 관객이 정신적·신체적으로 공감하는 것이다.

이제 한층 분명하게 관객의 감각을 자극하는 방식 몇 가지를 검토해 보자. 관례를 따르는 옛 연극에서 언어는 실질적으로 관객의 감각을 자극하는 유일한 요소이다. 극작가는 언어를 사용해 시간, 장소, 분위기, 심지어 장식의 세세한 부분까지 관객에게 알려준다. 관객은 극작가의 이야기를 들으며 무대, 조명, 의상 등을 스스로 상상해야 한다. 〈햄릿〉이 시작되는 장면에서는 매우 추운 날 한밤중 바나도와 프란시스코가 보초를 서고 있을 때 '무장을 한' 유령이 등장한다. 관객은 이 모든 것을 어떻게 알게 되는가? 오늘날의 공연에서는 의상 및 무대 디자이너의 작업 덕분에 그 모든 것을 알게 된다. 하지만 언제나 그럴 필요는 없다. 왜냐하면 극작가가 모든 정보를 대사에 실어 제공할 수도 있기 때문이다. 셰익스피어는 태양 외에는 어떤 조명도 없는 극장에서 상연할 희곡을 썼다. 당시의 극장에는 무대장치를 사용하지 않았고 배우들은 외출복을 의상으로 입었다. 〈햄릿〉, 〈리처드 3세〉, 〈폭풍우〉 중 어떤 작품을 무대에 올리든지 간에 무대는 언제나 같았다. 따라서 관객은 대사를 들으며 장면을 머릿속에 그려야만 했다.

우리는 **시각적 요소**에도 반응한다. 배우들이 재빠른 동작으로 칼싸움을 연기할 때 손에 땀을 쥘 정도로 긴장감이 넘친다. 무대 위에서 연기를 하고 있으며 그 사건이 허구적이라는 사실을 알고 있지만 그 순간 흥분이 우리를 사로잡는다.

연극에서는 강약 조절을 통해 관객을 사로잡는다. 관객은 배우들이 연기를 하고 있다는 생각을 버리고 그들에게 감정이입한다. 많은 연극에서 여러 인물의 인생을 차례차례 폭로하며 그들을 인신공격한다. 배우들의 신체 동작과 음성이 미묘하게 변할 때마다 관객의 감정은 요동친다. 그리하여 관객이 기진맥진한 상태로 극장을 떠나는 일도 벌어지는 것이다. 관객이 보이는 반응의 일부

연극과 인간 현실
데이비드 레이브, <야단법석>

데이비드 레이브(David Rabe, 1940년생, 도판 6.10)는 미국의 주요 현대 극작가 중 한 사람이다. 베트남전에 참전했던 레이브는 전쟁을 배경으로 한 연극들에서 신체적·정신적 폭력이라는 주제를 ─때로는 물의를 일으키는 방식으로─ 다루었다. 〈야단법석(Hurly-Burly)〉(1984)은 할리우드의 마약과 학대에 관한 연극이다. 그의 작품에 등장하는 다른 주인공들처럼 이 작품의 남자 주인공 에디 또한 깡패처럼 난폭하게 날뛰는 성격의 소유자이다. 레이브는 매우 '남성적인' 시각으로 자기 작품에 등장하는 주인공들을 그린다. 이 같은 표현에서 드러나는 바는 특정 '언어(lingo)'에 의해 사람들이 결정되는 세계를 레이브가 즐겨 창조한다는 것이다. 주인공들이 이야기하는 방식에 의해 그들이 누구인가가 결정된다. 이는 레이브 연극의 전략이며, 그 자신의 표현에 따르면 선택이다.

〈야단법석〉의 등장인물들은 할리우드와 첨단과학 분야에서 사용하는 언어로 이야기한다. 레이브는 현실을 반영할 목적으로 그러한 언어를 사용하지 않는다. 오히려 그는 언어를 일종의 무대 시(詩)로서 은유적·양식적으로 사용한다. 에디는 텔레비전에 대한 폭언을 쏟아낸다. 레이브는 관객이 뛰어난 두뇌를 허비하면서 괴로워하는 에디의 모습을 보면서 그에게 마음이 끌리고 그의 본심을 알아채고 그에게 연민을 갖기를 원한다. 에디는 순진하고 어수룩한 면모를 갖고 있으며 매우 개방적인 인물이다.

데이비드 레이브가 이 연극과 에디의 캐릭터를 통해 보여주려고 하는 바는 〈야단법석〉의 등장인물들이 다소 비상식적이기는 하지만 그러한 인물들을 할리우드에서만 볼 수 있는 것이 아니라 어디에서나 볼 수 있다는 것이다. 그들은 월스트리트나 워싱턴 D.C.에 있을 수도 있고 프로 운동선수일 수도 있다. 레이브가 보기에 모든 이들이 중독되어 있다. "코카인과 텔레비전 모두 마약이다."

레이브는 연극의 배경이나 언어가 현실적이냐에 의해 연극의 현실성이 좌우된다고 생각하지 않는다. 왜냐하면 인간의 현실은 인간사에 작용하는 인과 네트워크에 의해 결정되기 때문이다. "리얼리즘은 미치지 않았다. 미친 사람들일지라도 리얼리즘을 통해 보면 그들은 모두 제정신이다."[3]

6.10 데이비드 레이브(2007년).

는 주제 때문에, 일부는 언어 때문에 나온 것이다. 하지만 관객의 반응은 상당 부분 섬세한 강약 조절 때문에 나온다.

분위기는 연극의 의사소통에서 중요한 요소이다. 막이 오르기 전이라고 할지라도 관객이 앞으로 무대에서 전개될 일과 관련된 분위기에 젖게끔 극장 환경을 조성할 수 있다. 객석은 매우 침침하며 차가운 색이나 따스한 색의 조명으로 무대에 드리워진 막을 비춘다. 극장에 음악이 흐르기도 한다. 예컨대 관객은 요란한 1930년대 재즈곡이나 침울한 발라드를 들을 수 있다. 어떤 감각 자극이든 그것들 모두는 연출가가 원하는 방식으로 관객이 반응하도록 만든다. 막이 올라간 후에도 관객의 감각을 자극하는 것이 계속 등장한다. 무대·조명·복식 디자이너가 사용하는 색채는 분위기를 조성하고 메시지를 전달하는 데 일조한다. 시각적

요소의 변화와 그 변화의 리듬은 관객의 마음을 사로잡고 극 구조의 리듬을 강화한다. 예컨대 도판 6.5에서는 색채뿐만 아니라 선과 형태 또한 장중한 분위기를 만들어 서사시의 장엄함을 강화하는 방식으로 사용하고 있다.

조명 디자이너가 배우와 무대를 비춰 만드는 입체감이나 삼차원성의 정도에 따라 관객은 다양한 방식으로 반응한다. 주요 조명 기구들을 무대 정면에 설치하면, 입체감이 떨어지며 배우들은 색 바랜 것처럼 보이거나 혹은 이차원적으로 보인다. 거지반 측면에서 비춘 조명 때문에 생긴 최대한도의 입체감과 음영에 관객은 전혀 다른 반응을 보인다.

관객은 무대의 크기에도 반응한다. 배우보다 훨씬 크고 육중해 보이는 무대와 아주 작은 무대는 각기 다른 효과를 산출한다. 예컨대 도판 6.8과 6.11의 무대는 규모가 다르며 배우들 또한 각 무대에서 공간과 다른 관계를 맺게 된다.

3. *American Theatre Magazine*, January 1991.

6.11 찰스 펙터의 셰익스피어 〈햄릿〉 재공연을 위한 무대 디자인(무대일 것이다). 영국 런던 라이시엄 극장. 1864. 디자이너 : 윌리엄 텔빈. 영국 런던 빅토리아 & 앨버트 박물관.

마지막으로 초점과 선 또한 관객의 감각에 영향을 미친다. 섬세한 구성을 통해 선명한 움직임, 윤곽, 음영을 만들 수 있다. 반대로 또렷하지 않은 흐릿한 이미지를 만들 수도 있다. 이러한 장치 각각은 감각을 자극하며, 비교적 예상 가능한 반응을 이끌어 낼 수 있는 가능성을 갖고 있다. 다른 예술 장르에서는 그 장치들을 연극만큼 풍부하게 사용할 수 없을 것이다. 각광(脚光)을 넘어 다가오는 생생한 상황에 완전히 몰입할 때 관객은 이득을 얻을 수 있다.

비판적 분석의 예

다음의 간략한 예문은 이 장에서 설명한 몇 가지 용어를 사용해 어떻게 개요를 짜고 예술작품
에 대한 비판적 분석을 전개할 수 있는지를 보여준다.

여기서는 그 과정을 몰리에르의 희극 〈타르튀프〉를 중심으로 전개하고 있다. 서론에 나온
〈타르튀프〉의 공연 사진과 줄거리를 참조하자.

개요	비판적 분석
장르	몰리에르의 희극 〈타르튀프〉는 희극이지만 마냥 경쾌하지만은 않다. 이 작품의 본질은 반어적인 해학에
희극	있다. 극작가는 종교적 위선이라는 진중한 주제를 다루는데, 그가 그 주제를 중시했다는 사실은 대사를 통해 분명해진다. 교묘한 대사와 섬세하게 구성한 장면 덕분에 우리는 극중 상황과 오르공의 분명한 결점들에 대해 웃게 된다. 그렇지만 우리는 결코 이러한 표현들이 경박하다고 생각하지 않는다.
캐릭터	등장인물들의 행동과 결정을 통해 극작가가 발전시킨 각 인물의 캐릭터가 드러나며, 줄거리는 등장인물들의 행동과 결정을 토대로 사리에 맞게 전개된다. 제목에 등장하는 타르튀프가 중심 캐릭터인 주연
주연	이라고 볼 수도 있다. 하지만 주연은 오르공이다. 왜냐하면 그의 행동과 결정에 따라 이 연극의 주요 사건들이 일어나고 이 사건들을 중심으로 연극이 전개되며 다른 인물들은 이 사건들에 반응할 뿐이기 때문이다.
플롯	따라서 플롯은 오르공의 결정을 중심으로 전개된다. 발단은 연극이 시작되는 부분이다. 극작가는 발
발단	단에서 오르공의 가족을 소개하고, 타르튀프가 오르공의 집에 들어오게 된 상황, 타르튀프가 집에 들어오는 것에 대해 다른 캐릭터들이 보이는 반응 등을 보여준다. 특히 오르공의 어머니인 페르넬 부인의 반
갈등	응을 보여주는데, 그녀는 타르튀프에 대해 좋지 않게 하는 이야기를 들으려 하지 않는다. 오르공이 타르
위기	튀프와 자신의 딸인 마리안의 결혼을 승낙했다고 선언해 모든 이들을, 특히 마리안을 겁에 질리게 했을
절정	때 중요한 위기가 나타난다. 또 다른 중요한 위기는 타르튀프가 오르공의 아내인 엘미르를 유혹하려고 시도할 때 나타난다. 결국 오르공은 타르튀프의 위선을 깨닫고 그를 집에서 쫓아낸다. 타르튀프는 여기
대단원	에 공갈협박으로 응수한다. 이때 연극은 절정에 이른다. 이 상황은 국왕의 개입에 의해 해결된다.

사이버 연구

비극 :
−소포클레스, 〈오이디푸스 왕〉
etext.lib.virginia.edu/toc/modeng/public/SopOedi.html
−윌리엄 셰익스피어, 〈리어 왕〉
www.infomotions.com/etexts/literature/english/1600−1699/shakespeare−
 king−45.txt

희극 :
−아리스토파네스, 〈뤼시스트라테〉
www.gutenberg.org/etext/7700
−윌리엄 셰익스피어, 〈실수 연발〉
etext.lib.virginia.edu/toc/modeng/public/HulCome.html
−리처드 브린즐리 셰리든, 〈스캔들 학교〉
www.bartleby.com/18/2/

희비극 :
−헨리크 입센, 〈들오리〉
etext.lib.virginia.edu/toc/modeng/public/IbsWild.html

주요 용어

갈등 : 플롯의 일부로 캐릭터들이 빚어내는 일련의 갈등과 결정을 그린다.
대단원 : 플롯의 일부로 최종 해결책을 제시한다.
대본 : 연극 대사가 포함된 서면 자료.
멜로드라마 : 정형화된 캐릭터, 개연성이 떨어지는 플롯, 볼거리를 강조하
 는 연극 장르.
발단 : 플롯의 일부로 반드시 필요한 배경 정보를 제공한다.
심미적 거리 : 관객이 연극 공연에 정신적·신체적으로 거리를 두는 것
주연 : 연극의 중심 캐릭터.
행위예술 : 인문학과 예술의 요소들을 혼합해 만든 공연.
희극 : 복합적인 성격을 띤 장르로 해학을 수반한다. 희극은 웃음을 수반하
 거나 수반하지 않기도 하며 '행복하게' 끝나지 않을 수도 있다.

영화

개요

형식과 기법의 특성

 분류 : 서사 영화. 다큐멘터리 영화. 절대 영화(전위 영화)

 제작 : 미장센. 감독. 기법

 영화와 인간 현실 : 세르게이 에이젠슈타인, 〈전함 포템킨〉

감각 자극들

 시점

 교차 편집

 긴장감 고조와 해소

 관객에게 직접 말하기

 규모와 관례

 구조의 리듬 인물 단평 : D. W. 그리피스

 오디오

비판적 분석의 예

사이버 연구

주요 용어

형식과 기법의 특성

영화에서는 살아 있는 배우들의 즉흥 연기는 볼 수는 없지만 연극과 마찬가지로 일상적인 현실을 마주하게 해 준다. 하지만 영화는 정교한 특수효과라는 마법을 통해 다른 예술 장르가 보여줄 수 없는 새로운 세계를 보여주기도 한다. 영화는 대중문화에서 중요한 부분이며, 따라서 사회적·정치적 도구라는 예술의 기능을 담당할 수 있는 가능성도 갖고 있다. 따라서 영화는 예술작품이 우리에게 어떤 영향을 줄 수 있는가에 대해 생각하게 만든다. 예컨대 제임스 카메론 감독은 마르크스주의적 사회주의의 시각에서 미국을 비판하기 위해 〈타이타닉〉(1997)을 만들었다는 사실을 시인했다. 그러므로 우리는 접하고 향유하는 예술작품의 의미와 함의에 대해 성찰해야 한다. 우리는 예술작품이 우리를 즐겁게 만들고 문화를 변화시키는 방식을 인식해야 하며, 이를 통해 예술작품에 대한 비판적 감상 능력을 향상시켜야 한다.

영화는 가장 친숙하고 가장 쉽게 접할 수 있는 예술형식이다. 우리는 대개 작품의 줄거리, 작품에 등장하는 스타의 이미지, 작품의 기본적인 오락적 요소 같은 최소한의 지점에 대해서도 의식적으로 사고하지 않은 채 영화를 본다. 하지만 이것들은 모두 편집 기법, 카메라 사용법, 이미지의 병치, 플롯 전개의 리듬을 정교하게 활용해 만든 것이다. 이러한 영화 구성의 세부사항들을 알게 되면 영화 관람의 질이 높아지며 영화는 단순한 오락에서 진지한 예술로 격상된다. 버나드 쇼는 언젠가 다음과 같이 이야기했다. "세부사항들은 중요하다. 그것들은 우리에게 무언가를 이야기한다." 그런데 영화의 세부사항들을 지각하는 것은 생각만큼 쉽지 않다. 왜냐하면 우리가 그것들을 찾으려고 애쓰는 동안에도 영화의 오락적 요소들이 우리를 방해하기 때문이다.

영화는 삼차원 공간을 이차원 영상으로 압축하며, 시공간을 미

적으로 구성해 뜻을 전달한다. 영화 필름을 살펴보면 정지 화면들이 이어져 있는 것을 볼 수 있다. 이 정지 화면, 즉 프레임 각각의 가로 길이는 약 22mm이며 세로 길이는 약 16mm이다. 연결된 프레임들을 보면 모든 프레임의 장면이 같아 보이지만 사물의 위치가 살짝 달라진다는 사실을 알게 된다. 30cm짜리 영화 필름에는 16개의 프레임이 들어있다. 영사기에서 영화필름은 초당 24프레임의 속도로(무성 영화의 경우 초당 16~18프레임의 속도로) 광원 앞을 지나가며 확대렌즈를 통해 영화 필름에 찍힌 프레임을 확대한다. 이때 스크린 위에 영사된 이미지는 움직이는 것처럼 보인다. 하지만—영화의 또 다른 명칭인—활동사진(motion picture)은 실제로 움직이지 않는다. 잔상 현상이라고 불리는 광학 현상—2세기에 천문학자 프톨레마이오스가 이 현상을 발견했다는 이야기가 전해진다—때문에 움직이는 것처럼 보일 따름이다. 과학자들의 설명에 따르면 눈에서 시각적 이미지를 저장하고 뇌에 전송하는 데 몇 분의 1초가 걸린다고 한다. 실제 이미지가 사라진 후에도 그 이미지의 인상은 10분의 1초 동안 눈의 망막에 남아 있게 된다.

영사기에서 필름은 광원과 렌즈 사이를 지나가면서 단속적으로 돌아간다. 필름은 매 프레임마다 눈이 화면을 기억하는 데 필요한 시간만큼 정지하고 영사기의 셔터는 닫힌다. 이때 망막에 이미지가 남게 된다. 그런 다음 영사기는 다음 프레임으로 필름을 돌린다. 영화 필름 오른쪽에 난 구멍들로 구동 장치의 톱니에 필름을 고정해 필름이 프레임별로 돌아가게 하면서 필름 게이트(광원과 확대렌즈 사이의 가늘고 긴 틈)에 안정적으로 서 있게 할 수 있다. 이러한 단속적인 움직임 때문에 이미지가 계속 움직이는 듯한 인상을 받게 된다. 필름이 프레임마다 정지하지 않는다면 이미지는 흐릿해 보일 것이다.

원래 영화는 움직임을 기록하고 보여주는 장치로 활용되었다. 하지만 영화 제작자들은 그 목표를 달성하자마자 영화를 통해 이야기를—특히 영화 매체의 독특한 성격을 이용할 수 있는 이야기를—기록하고 보여줄 수 있다는 것을 발견했다.

분류

우리는 영화를 서사 영화, 다큐멘터리, 절대 영화(전위 영화)라는 세 가지 기본 형식으로 분류할 수 있다.

7.1 〈아바타〉 스틸 사진. 2009. 감독 및 각본 : 제임스 카메론.

서사 영화

극영화로도 불리는 서사 영화에서는 이야기를 들려준다. 서사 영화에서는 연극의 기법(6장 참조)을 다양한 방식으로 활용하며 문학 작품의 구성 원칙을 따른다. 발단 부분의 사건으로 이야기가 시작해 갈등의 수위가 높아지고 절정에 도달한 다음 플롯의 모든 요소를 해결하며 끝이 난다(5장 참조). 연극과 마찬가지로 전문 배우들이 감독의 지시를 받으며 서사 영화의 캐릭터를 연기한다. 세트 안에서 플롯상의 사건들이 벌어진다. 영화 세트는 일차적으로 플롯상의 사건들에 맞게 만들어야 하지만, 카메라가 제약을 받지 않고 움직이며 사건을 촬영할 수 있도록 설계해야 한다. 서사 영화는 대개 **장르 영화**이다. 장르 영화는 친숙한 문학 양식을 차용해 만든 것으로 서부 영화, 탐정 영화, 〈아바타〉(2009, 도판 7.1) 같은 공상과학 영화, 공포 영화가 장르 영화에 속한다. 이 같은 영화의 이야기는 너무나 익숙한 것이어서, 관객은 대개 플롯이 시작되기 전부터 플롯이 어떻게 끝날지 알고 있다. '착한 사람'과 '나쁜 놈'의 마지막 대결, 무지막지한 괴물의 도시 파괴, 살인자를 찾아내는 탐정, 이 모든 것은 장르 영화의 플롯에서 전형적으로 나타나는 것으로서 관객에게 전혀 낯설지 않은 것들이다. 이러한 요소들을 사용하면 관객이 으레 품는 기대를 충족시킬 수 있다. 영화화한 유명 소설의 이야기나 특별히 영화를 찍기 위해 쓴 이야기 또한 서사 영화 형식의 일부이다. 하지만 영화는 대중오락 산업의 주요 분야이기 때문에 영화의 서사는 대개 다수의 관객을 사로잡아 이윤을 낼 수 있는 소재로 구성되어 있다. 하지만 이러한 장르 영화의 서사라도 상징적으로 해석할 수 있다. 왜냐하면 보편적인 원리들은 어느 이야기에나 적용할 수 있기 때문이다. 예컨대 〈이티 : 외계 생물체〉(1982, 도판 7.2)에서 전개되는 공상적인 이야기는 유년기의 순수함과 아름다움을 상징하기도 한다. 이티가 자신의 친구 엘리엇에게 이별을 고할 때, 엘리엇 또한 유년기에서 벗어난다. 하지만 추억은 남는다. 다음에 설명할 다큐멘터리 영화와 절대 영화에서 차용한 요소를 서사 영화에 넣을 수도 있다. 어떤 경우에는 서사 영화의 '서사적' 요소가 스타 배우를 그럴듯하게 출연시키는 데 필요한 포장지 역할을 하기도 한다.

다큐멘터리 영화

다큐멘터리 영화에서는 대개 사회학이나 저널리즘의 접근방식을 통해 현실을 기록하려고 시도한다. 일반적으로 다큐멘터리 영화에는 전문 배우가 출연하지 않는다. 다큐멘터리 영화는 종종 사건 현장에서, 다시 말해 사건이 일어난 장소에서 실시간으로 촬영된다. 하지만 다큐멘터리 영화에서도 서사적 구조를 이용하거

7.2 엘리엇 역의 헨리 토머스와 그의 친구 이티. 〈이티 : 외계 생물체〉, 1982. 감독 : 스티븐 스필버그.

나 극적인 효과를 내기 위해 몇몇 사건을 압축하거나 사건 순서를 재배열할 수 있다. 그럼에도 다큐멘터리 영화의 표현 방식은 현실적이라는 인상을 준다. 텔레비전 저녁 뉴스의 영상, 현재 일어나는 사건이나 시사 문제와 관련된 프로그램, 올림픽 경기 같은 세계적 이벤트에 대한 텔레비전 회사나 영화 회사의 종합 보도 모두가 다큐멘터리 영화에 속한다. 다큐멘터리 영화는 시공간을 기록할 뿐만 아니라 현장감을 전달하기도 한다. 다큐멘터리 영화의 고전적인 예는 레니 리펜슈탈의 〈올림피아〉(1938)이다.

리펜슈탈이 아돌프 히틀러의 의뢰로 만든 〈의지의 승리〉(1935)에서는 1934년 뉘른베르크에서 개최한 1차 나치전당대회를 찬양한다. 리펜슈탈은 카메라의 특징을 십분 활용해 전당대회를 용의주도하게 각색했다. 리펜슈탈은 이 영화를 통해 미적 요소와 양식을 적절히 사용해 사람들을 감복시키는 기량을 과시했다. 그녀는 히틀러를 지배자 민족을 이끄는 지도자로 휘황찬란하게 묘사했다. 때문에 연합국은 제2차 세계대전에서 독일이 패배한 뒤 수년간 〈의지의 승리〉 상영을 금지했다. 종전 후 리펜슈탈은 나치의 선전에 기여했다는 죄목으로 4년간 수감 생활을 했다.

절대 영화(전위 영화)

절대 영화는 움직임이나 형상 자체만을 기록하기 위해 존재한다. 절대 영화에서 다큐멘터리 영화의 기법을 사용하는 경우는 있지만 서사 영화의 기법은 사용하지 않는다. 절대 영화는 카메라로 현장의 피사체를 직접 촬영하지 않으며, 편집 장치를 사용하거나 특수효과와 다중인화 기법을 이용해 조금씩 세심하게 제작한다. 절대 영화에는 서사가 없으며 오로지 움직임이나 형상만이 존재한다. 절대 영화의 상영 시간은 대개 (한 릴의 길이인) 12분을 넘

지 않는다. 서사 영화나 다큐멘터리 영화에 절대 영화로 볼 수 있는 부분들을 삽입할 수 있다. 이 부분들은 영화의 전체 맥락 안에서 감상하거나 혹은 따로 떼어 감상할 수 있다.

제작

미장센

연극이나 무용과 마찬가지로 영화에서도 **미장센**은 시각적 공간 전체의 연출과 관련된다. 하지만 영화의 미장센은 보다 복잡하다. 필름에 찍힌 미장센의 공간은 원래의 물리적 공간의 영상일 뿐이다. 따라서 연극과 무용에서는 공간을 관객과 공유하지만 영화의 공간은 관객과 분리된다. 때문에 영화의 미장센은 "시각적 요소를 장면 안에 배치하고, 그것을 필름에 담는 방식"[1]으로 정의할 수 있다. 영화의 미장센은 형상 패턴과 형태로 구성된 이미지를 창조한다는 점에서는 연극이나 무용과 유사하고, 그 이미지를 프레임으로 에워싼 표면 위에 제시한다는 점에서는 회화와 유사하다.

감독

영화 감독은 삼차원 공간의 미장센을 이차원 공간의 미장센으로 전환해야 한다. 영화 감독은 연극 연출가보다 더 큰 통제권을 행사한다. 연극 연출가(6장 참조)는 극작가, 배우, 여러 분야의 디자이너 사이에서 해석자 역할을 하며 배우의 연기와 해석을 통제한다. 하지만 연극 연출은 본질적으로 극작가의 대본을 이해하도록 관객을 유도하는 것이다. 연극 관객은 의사소통의 주 채널인 배우에게는 주의를 집중하지만 극장을 떠날 때 연출가에 대해서는 거의 이야기하지 않는다. 영화에서는 정반대의 현상이 나타난다. 영화에 대해 논할 때 관객은 일반적으로 감독에 대해 이야기한다. 왜냐하면 연극 연출가는 대개 무대의 막이 오를 때까지는 막강한 영향력을 행사하지만 막이 오른 후에는 영향력을 행사하지 않는 반면 영화 감독은 최종 결과물에 막대한 영향력을 행사하기 때문이다. 편집이 끝난 영화는 연출가의 의도를 벗어날 수 없다. 영화에서는 감독의 꼼꼼함과 영향력의 정도 차이만 나타난다.

1950년대 중반 프랑스 영화 잡지 카이에 뒤 시네마(*Cahiers du Cinéma*)에서는 영화 감독의 우월함을 설명하기 위해 **작가주의** 이론을 내세웠다. 이 이론에 따르면 영화의 미장센을 통제하는 사람은 누구라도 진정한 영화 '작가(auteur)'가 될 수 있다.

1. Louis Giannetti, *Understanding Movies*, 11th edn. (Upper Saddle River, NJ: Prentice Hall, 2007), p. 44.

기법

편집

영화는 상영 순서대로 촬영하지 않는다. 영화는 부분부분 조금씩 촬영하며, 촬영이 완전히 끝난 후 직소 퍼즐을 맞추거나 집을 짓는 것처럼 조립한다. 영화의 성공은 영화에 담긴 이야기의 힘, 함께 작업하는 대본 작가, 배우, 감독, 기술 스태프에 의해서도 좌우되기도 하지만, 편집 과정, 카메라와 조명을 사용하는 방식, 카메라 앞에서 연기하는 배우들에 의해 좌우되기도 한다. 그러나 영화의 성공 정도는 관객의 개인적 취향, 감상 능력에 의해 좌우되기도 한다(하지만 이는 이 책의 논의의 범위를 넘어서는 것이다).

영화와 다른 예술의 가장 큰 차이는 **조형성**(plasticity), 즉 영화에서 필요한 대로 그리고 영화 제작자가 바라는 대로 필름을 자르고 연결하고 배열할 수 있다는 특성일 것이다. 20명의 사람들에게 대통령 취임식 장면을 촬영한 필름을 주면서 취임식 기념 영화를 만들어 달라고 요청하면 아마 완전히 다른 20편의 영화가 나올 것이다. 각 영화 제작자는 자신의 관점과 예술적 의도에 따라 대통령 취임식 장면을 배열할 것이다. 이러한 조형성은 예술 형식과 기계 장치를 함께 이용할 때 나타나는 주된 장점 중 하나이다.

영화 제작자는 다양한 요소를 종합해 하나의 작품을 만들어야 한다. 영화 제작자는 편집 과정을 통해 영화를 구성하고 창조한다. 다시 말해, 편집 과정에서 숏이나 장면을 연결하는 여러 방식을 사용해 한 편의 영화를 만든다. 이제 기본적인 편집 기법 몇 가지를 살펴보자.

커팅(cutting)은 편집 과정에서 숏을 연결하는 것을 가리킨다. **점프 컷**(jump cut)은 시간이나 장소의 간극 혹은 카메라 위치의 차이 때문에 이전 장면과 확연하게 구분되는 장면으로 전환함으로써 시간의 연속성을 깨뜨리는 편집 방식이다. 이 편집 방식은 흔히 텔레비전 상업광고에서 충격을 주거나 세부사항에 이목을 집중시킬 때 사용한다. **폼 컷**(form cut)은 비슷한 형태나 윤곽을 띤 대상이 나오는 장면으로 전환하는 편집 방식이다. 이 편집 방식은 주로 한 숏에서 다른 숏으로 부드럽게 전환할 때 사용한다. 예를 들어 D. W. 그리피스(161쪽의 인물 단평 참조)의 무성 영화 〈인톨러런스〉(1916)에서는 공격군이 공성망치를 사용해 바빌론의 문을 부수려고 한다. 공성망치가 문 쪽으로 돌진할 때 카메라로 공성망치의 둥근 앞부분을 보여준다. 이 숏은 원형 방패 숏으로 전환되는데, 이 원형 방패는 공성망치의 정면을 찍은 것과 같은 형태로 화면 안에 배치되어 있다.

몽타주는 영화 편집을 가장 심미적으로 사용한 것이라 할 수 있다. 영화 제작자는 두 가지 기본적인 방식으로 몽타주를 활용한다. 첫째, 시간의 압축이나 연장을 표현하기 위해, 둘째, 이미지를

재빨리 바꿔 관념 연상 작용을 일으키기 위해서이다. 영화 제작자는 몽타주를 이용해 복합적인 관념을 묘사하거나 시각적 은유를 제시할 수도 있다. 러시아 영화 감독 세르게이 에이젠슈테인(155쪽 참조)의 작품에는 러시아군 장교가 카메라에 등을 보이면서 뒷짐을 지고 방을 나서는 장면이 나온다. 에이젠슈테인은 곧바로 공작새가 점잔을 떨며 걸어가면서 꼬리를 활짝 펼치는 모습을 보여준다. 이 두 이미지가 병치될 때 관객들은 장교가 공작처럼 잘난 체한다고 생각하게 된다.

카메라 시점 영화에서 편집 과정 못지않게 중요한 것은 카메라의 위치와 시점이다. 초기 무성 영화 시절에는 카메라가 한곳에 고정되어 있었다. 배우는 마치 연극 무대에서 공연하는 것처럼 카메라 앞에서 움직였다. 하지만 계속 같은 시점에서 배우의 연기를 보는 것이 지루해졌으며 초기 영화 제작자들은 변화를 주기 위해 카메라를 움직였다. 여기에서 다양한 각도의 숏이 나타나고 피사체에 다양한 방식으로 접근할 수 있는 가능성이 열렸다.

숏(shot)은 영화 제작의 기본 단위로 일정 시간 동안 중단 없이 촬영한 것이다. **마스터 숏**(master shot)은 장면 전체를 보여주는 숏이며 전체 장면을 구성하는 여러 숏을 쉽게 조합할 수 있게 해준다. **설정 숏**(establishing shot)은 세부적인 사항들, 시공간상의 관계를 설정하기 위해 장면의 도입부에 넣는 롱 숏이다.

롱 숏(long shot)은 피사체에서 꽤 멀리 떨어진 곳에, 미디엄 숏(medium shot, 도판 7.3)은 피사체와 좀 더 가까운 곳에, 클로즈업(close-up)은 피사체와 매우 가까운 곳에 카메라를 놓고 찍은 것이다. 한 화면 안에서 두 인물을 클로즈업으로 찍은 숏은 **투 숏**(two-shot)이라고 부르며, **연결 숏**(bridging shot)은 연속성이 깨진 것을 보완하기 위해 삽입하는 숏이다.

숏의 구도 혹은 화면을 얼마나 꽉 채우는가는 어떤 숏에서든지 중요하다. 일반적으로 카메라와 피사체가 가까워질수록 피사체는 화면 안에 갇혀 있는 것처럼 보인다. 이러한 숏은 **꽉 찬 숏**(tightly framed shot)이라고 부른다. 멀리서 찍은 숏은 화면에 빈 공간이 생긴다. 제인 앤더슨(1954년생)은 1950년대 미국 오하이오 주에 살던 주부의 실화에 기초한 영화 〈프라이즈 위너(*The Prize Winner of Defiance, Ohio*)〉(2005)에서 친밀함이 커지는 것을 암시하기 위해 꽉 찬 프레임을 사용한다.

회화나 연극과 마찬가지로 영화에서도 화면을 구성할 때 열린 구성이나 닫힌 구성을 사용할 수 있다. 닫힌 구성의 숏은 프로시니엄 극장(6장 참조)의 프로시니엄 아치와 같은 역할을 한다. 숏 안의 모든 요소는 섬세하게 배치되어 있어서 숏은 자족적으로 보인다. 열린 구성의 영화 이미지에서 프레임은 강조되지 않으며 순간적으로만 화면 밖의 장면을 가리는 것 같은 효과를 낸다. 카메라는 극의 전개를 따라 움직이는 경향이 있으며, 그리하여 관객은 카메라가 배우를 따라간다는 느낌을 받는다. 이것은 유동적인 움직임을 만든다. 질리언 암스트롱(1950년생) 감독은 역사 영화 〈소펠 부인〉(1984)에서 현실감을 더하기 위해 이 기법을 사용한다.

7.3 〈캐리비안의 해적 : 낯선 조류〉 스틸 사진, 2011. 감독 : 롭 마샬.

영화와 인간 현실
세르게이 에이젠슈테인, <전함 포템킨>

세르게이 M. 에이젠슈테인(1898~1948)의 1925년 영화 <전함 포템킨>은 영화 예술의 위대한 고전이며 여전히 영화 역사상 가장 영향력 있는 영화 중 하나로 꼽힌다. 이 영화가 개봉되자마자 에이젠슈테인과 구소련의 신흥 영화산업 모두 명성을 얻었다. <전함 포템킨>의 공로는 무엇보다도 영화 언어에 몽타주 편집이라는 새로운 차원을 더한 것이다.

1917년 볼쇼이 혁명 이후 소비에트 정부는 자국의 영화산업을 통제했으며, 교육과 선전이라는 목적을 위해, 다시 말해 러시아 민중에게 사상을 교육하고 계급의식을 전 세계에 전파하기 위해 영화를 사용해야 한다고 천명했다. 원래 <전함 포템킨>은 차르에 대항해 일어났으나 실패한 1905년 혁명 20주년 기념 영화로 기획되었으나, 에이젠슈테인은 이 영화에서 1905년 혁명의 한 가지 일화만을, 즉 포템킨 함의 봉기 그리고 이후에 오데사 항으로 내려가는 계단에서 벌어진 민간인 학살(도판 7.4)만을 다뤘다.

이 영화에는 다큐멘터리 영화처럼 보이는 요소가 많다. 에이젠슈테인은 자신이 그리려는 캐릭터의 전형처럼 보이는 비전문가들을 배우로 기용했으며 현장에서 영화를 촬영했다. <전함 포템킨>의 주인공은 오데사의 시민들, 봉기한 포템킨 함의 수병들, 차르의 압제에 저항한 다른 배들의 수병들로 대표되는 러시아 민중이다.

에이젠슈테인은 숏, 조명, 카메라 앵글, 피사체의 움직임을 병치시키면서 숏과 숏을 통합해 의미를 산출하는 방식으로 몽타주를 사용한다. 그는 관객에게 충격을 주고 관객을 선동하기 위해 의도적으로 숏들이 충돌하며 장면이 전환되게 만들었다. 에이젠슈테인은 몽타주를 다음과 같이 다섯 가지 유형으로 구분했으며, 그것들을 <전함 포템킨>에서 사용했다. (1) **운율의**(metric) 몽타주 : 길이가 다른 숏들이 야기하는 충돌, (2) **율동의**(rhythmic) 몽타주 : 정지된 것과 움직이는 것 사이의 충돌, (3) **음조의**(tonal) 몽타주 : '분위기'나 '정서적 울림'에 따라 숏들을 배열하는 것, (4) **배음의**(倍音, overtonal) 몽타주 : 앞의 세 유형을 종합한 것, (5) **지적**(intellectual) 몽타주 : 시각적 은유를 만들기 위해 이미지를 병치하는 것.

소비에트 연방에서 이 영화는 바로 명성을 얻지 못했다. 오히려 에이젠슈테인은 지나치게 형식적이라는, 즉 이데올로기적 내용보다는 미적 형식에 관심을 기울인다는 비난을 받았다. 소비에트 연방 당국은 외부 세계에서 이 영화가 인정을 받는다는 사실을 깨닫자마자 태도를 바꾸며 지지 의사를 표명했다.

7.4 <전함 포템킨> 중 '오데사 계단' 시퀀스의 스틸 사진, 1925. 감독 : 세르게이 M. 에이젠슈타인.

카메라 시점과 관련된 또 다른 중요 변수는 어떤 장면을 객관적인 시점으로 찍었는가 아니면 주관적인 시점으로 찍었는가이다. 객관적 시점은 전지적인 관찰자가 바라보는 형식을 취하며 이는 문학의 삼인칭 서사 기법과 유사하다. 영화 제작자는 이 같은 방식을 통해 관객이 관찰자의 객관적 시선으로 극 전개를 지켜보게 만든다. 하지만 관객이 장면에 몰입하길 바랄 때 영화 제작자는 주관적 시점을 사용한다. 관객은 실제로 영화의 장면에 참여하는 것처럼 느끼고 영화 제작자의 관점에서 극 전개를 지켜보게 된다. 이것은 문학의 일인칭 서사 기법과 유사하다(5장 참조).

화면 안에서의 장면전환 화면 안에서 장면을 전환함으로써 편집 과정을 피할 수 있다. 이러한 방식의 장면전환은 배우의 움직임이나 카메라의 움직임 혹은 이 둘의 조합을 통해 가능하다. 이 기법을 통해 장면을 매끄럽게 전환할 수 있다. 이 기법은 텔레비전에서 가장 많이 이용한다. 존 포드(1894~1973)의 <역마차>(1939)에는 역마차가 적지(敵地)를 무사히 지나 마부와 승객 모두가 안도감을 표하는 장면이 나온다. 포드는 롱 숏으로 전환해 사막을 건너는 역마차를 팬 촬영한다. 다시 말해, 스크린의 오른쪽에서 왼쪽으로 이동하는 역마차를 카메라로 따라간다. 이렇

게 움직이던 카메라가 전경(前景)에서 역마차를 지켜보는 적의 얼굴을 갑자기 클로즈업으로 비춘다. 영화 제작자는 이 같은 방식으로 편집 과정 없이 매끄럽게 롱 숏에서 클로즈업으로 전환하고 공간상의 관계 또한 보여주었다.

〈해리 포터와 죽음의 성물 2부〉의 한 장면에서도 카메라는 원경의 사물을 비추다가 전경을 비추며 결국 한 화면 안에 전경과 원경 모두를 담는다. 즉, 필름을 편집하지 않고 장면을 촬영한 것이다. 감독들은 숏을 편집하는 방식과 화면 안에서 장면을 전환하는 방식 중 하나를 택해야 한다. 왜냐하면 각 방식이 관객에게 다른 인상을 주기 때문이다. 〈글래디에이터〉(2000)의 검투 경기 장면에서 러셀 크로가 분한 캐릭터는 다른 검투사 및 호랑이와 대결한다. 리들리 스콧(1937년생) 감독은 긴장감을 고조시키기 위해 러셀 크로, 호랑이, 다른 검투사를 번갈아 보여주는 식으로 장면을 편집한다. 하지만 스콧이 이 모든 것을 한 화면 안에 모아서 보여줄 때 긴장감이 극대화된다.

디졸브 필름 네거티브를 인화하는 과정에서 전환 장치를 삽입할 수 있다. 영화 제작자들은 일반적으로 한 장면이 끝나고 다른 장면이 시작된다는 것을 알리기 위해 전환 장치를 사용한다. 물론 카메라로 다음 장면을 비추며 장면을 전환할 수도 있다. 하지만 한 장면이 점점 희미해지면서 다른 장면으로 전환되면 한층 자연스럽게 장면을 전환할 수 있다. 이것은 디졸브(dissolve)라고 부른다. 한 장면이 서서히 희미해지면서 동시에 다른 장면이 서서히 또렷해질 때 두 장면이 잠시 겹치는데, 이는 랩 디졸브(lap dissolve)라고 부른다. 와이프(wipe)는 눈에 보이지 않는 선이 자동차의 와이퍼처럼 스크린에서 한 숏을 지우고 다음 숏을 보여주는 장면 전환 방식이다. 무성 영화에서는 렌즈의 조리개를 닫거나 열어서 장면을 전환하기도 했는데 이것은 아이리스 아웃(iris-out)이나 아이리스 인(iris-in)으로 부른다.

대본작가 겸 감독인 조지 루카스(1944년생)는 〈스타워즈 : 에피소드 1 보이지 않는 위험〉(1999)에서 극적 전환 장치로 아이리스 아웃을 사용했다. 물론 이 에피소드에서는 원작인 〈에피소드 4〉보다 옛날 영화의 기법을 덜 사용한다. 하지만 이전의 내용을 다루는 '프리퀄(prequel)'에서 루카스가 아이리스 인/아이리스 아웃을 눈에 띄게 사용하고 있어서, 감독이 초기 무성 영화에서 현저하게 사용했던 그 장치를 기억하길 바라는 것은 아닌가라고 관객은 생각하게 된다.

초점 렌즈의 초점을 맞추는 방식 역시 장면에 의미를 더해준다. 가까운 곳에 있는 사물과 먼 곳에 있는 사물 모두를 분명하게 볼

수 있다면 깊은 초점(deep focus)을 사용한 것이다. 이러한 상황에서는 카메라의 위치를 바꾸지 않고 배우의 움직임을 포착할 수 있다. 방청객 앞에서 녹화하는 많은 텔레비전 쇼에서 이러한 종류의 초점을 사용한다.

주된 관심의 대상은 선명하지만 나머지 대상은 초점이 맞지 않을 때에는 초점 이동(rack focus) 혹은 차별 초점(differential focus)을 사용한 것이다. 이러한 기법을 통해 숏 안의 특정 대상에게 주목하도록 만들 수 있다.

움직임 다양한 방식으로 카메라를 움직여 숏이나 장면에 변화나 효과를 줄 수 있다. 트래킹(tracking)은 카메라를 일정한 속도로 한 방향으로 움직이면서 한 장소에 머물러 있는 피사체를 찍는 것이다. 팬(pan)은 카메라의 높이를 고정시킨 채 카메라를 좌우로 움직이며 찍는 것으로 일반적으로 텔레비전 스튜디오처럼 폐쇄된 공간에서 사용한다. 틸트(tilt)는 카메라를 상하로 혹은 사선으로 움직이며 시퀀스에 변화를 준다. 수레에 카메라를 싣고 피사체에 다가가거나 반대로 피사체에서 멀어지는 것은 달리 숏(dolly shot)으로 알려져 있다. 현대의 정교한 렌즈를 사용하면 초점거리를 변화시켜 달리 숏과 동일한 효과를 낼 수 있는데 이것은 줌 숏(zoom shot)으로 알려져 있다. 줌 숏을 사용하면 카메라를 움직일 필요가 없어진다.

조명 자연광이든 인공광이든 빛이 없으면 영화 촬영을 할 수 없다. 방청객 앞에서 촬영하는 텔레비전 프로그램에서는 대개 장면 전체를 고루 비추는 조명 패턴이 필요하다. 클로즈업 장면에서 그림자를 제거하고 심도(深度)를 더해 생김새를 또렷하게 보여주려면 한층 밝고 초점이 분명한 조명이 필요하다. 특히 흑백 영화에서는 분위기를 조성하기 위해 그림자나 조명을 종종 사용한다(도판 7.5). 특정 각도에서 조명을 비추면 매우 가까이서 찍은 것처럼 촉감을 강화할 수 있다. 이러한 기법들을 통해 시퀀스를 시각적으로 다채롭게 만들 수 있다.

실외의 자연광 아래에서 카메라를 손에 들고 찍은 영화는 불안정해 보인다. 이 같은 효과를 낳는 기법은 시네마 베리테(cinéma vérité)라고 부른다. 이러한 카메라 워크와 자연 조명은 사건 보도와 관련된 관습 중 하나로 다큐멘터리 영화, 뉴스 영화나 텔레비전 뉴스 프로그램의 시퀀스에서 가장 많이 사용하며, 이러한 종류의 영상 기록에 적합한 현실성과 현장성을 강화한다. 〈라이언 일병 구하기〉(1998)나 〈위 워 솔저스〉(2002) 같은 최근 전쟁 영화의 묘사에서는 역설적이게도 컴퓨터로 만든 배경 화면과 시네마 베리테 기법을 교묘하게 결합한다.

7.5 〈국가의 탄생〉 스틸 사진(참호에서 나온 군인들의 모습), 1915. 감독 : D. W. 그리피스.

지금까지 설명한 기법들과 그 외의 많은 기법들은 기술적인 문제를 해결하기 위해, 예컨대 영화의 플롯을 한층 매끄럽고 안정적으로 전달하기 위해 혹은 해설의 요소를 첨가하기 위해 사용하는 것이다. 어떤 영화 이론 학파에서는 영화 기법이 눈에 띄지 않을 때 가장 좋다고 주장한다. 반면 최근에 등장한 어떤 사고방식에 따르면 영화의 모든 기술적 측면이 분명해질 때 영화의 의미가 풍부해질 것이라고 한다. 물론 어떤 경우든 카메라 기법을 통해 숏, 장면, 영화에 의미, 질서, 다양함을 부여한다는 것은 확실하다.

감각 자극들

다른 예술과 마찬가지로 영화 역시 관객이 작품에 감정적으로 혹은 지적으로 몰입하게 만드는 것을 목표로 삼는다. 대사와 플롯이 훌륭하고 훈련을 잘 받은 배우가 연기하는 영화만큼 관객의 시선을 끄는 것은 없다. 하지만 영화 제작자들은 다른 방식을 통해 영화에 더욱 몰입하게 하거나 영화를 지적으로 이해하게 만들수도 있다.

기술적인 세부사항과 관련된 영역에서 가장 중요한 것은 지각이다. 우선 우리는 장면의 가장 사소한 부분까지 알아보는 습관을 길러야한다. 왜냐하면 이러한 사소한 부분들을 통해 일반적인 수준의 관객이 놓치게 되는 이야기를 전달하는 경우가 종종

있기 때문이다. 예를 들어 알프레드 히치콕(1899~1980)의 〈사이코〉(1960)에서는 (안소니 퍼킨스가 연기하는) 모텔 관리인이 구멍을 가린 그림을 치우고 구멍으로 1번 객실의 손님들을 훔쳐본다. 이 그림은 조반니 볼로냐의 조각 〈사비니 여인의 납치〉을 따라 그린 것이다. 히치콕이 암시하는 바는 분명하다. 그러니까 관객은 섬세한 지각을 통해 영화의 기본적인 양식뿐만 아니라 한층 심오한 의미 또한 찾아낼 수 있는 것이다.

시점

시점은 관객이 영화에 반응하는 방식을 결정할 때 중요한 역할을 담당한다. 지난 몇 년간 영화의 시점에 대한 논의는 '시선'이나 '남성의 시선'이라는 측면을 중심으로 전개되었다. 루이스 자네티(Louis Giannetti)는 미라 네어(1957년생)의 〈베니티 페어〉(2004)에서 시점과 '시선'이 기능하는 방식을 다음과 같이 묘사한다.

'시선'이라는 용어는 영화의 관음증적 측면, 즉 금지된 것이나 성적인 것을 몰래 훔쳐보는 것 같은 측면과 관련된다. 하지만 영화 제작자들이 대개 남성이기 때문에 영화의 시점 역시 남성의 시점을 취하며, 모든 관객이 남성의 시선으로 영화를 보게 된다. 남성의 시선하에서 여성은 욕구를 표출하거나 인간성을 드러내는 대신 남성의 욕구나 환상을 만족시키는 자세를 취하게 된다. 반면 감독이 여성일 때, 시선은 종종 여성의 시점에서 에로틱해지고 여성과 남성 사이에서 벌어지는

전쟁에 대한 새로운 관점을 관객에게 제공한다. 새커리가 쓴 19세기 영국 소설 베니티 페어의 여주인공 베키 샤프는 계산적이며 속임수를 써서라도 출세하려는 인물로서 어떤 대가를 치르든 부유하고 권세 있는 이들의 세계로 들어가겠다고 결심한다. 이 소설을 각색해 만든 동명의 영화는 보다 여성주의적이며 여주인공을 한층 호의적인 시선으로 바라본다. (리즈 위더스푼이 연기한) 베키는 남성 중심적이고 제국주의적이며 여성에게 적대적인 영국의 계급 체제를 영리하게 이용하는 인물로 그려진다. 완고하고 부패한 사회 체제에서 베키처럼 활발하고 영리한 여인이 승리를 거두는 것은 당연하다. [2]

교차 편집

긴장감을 고조시키기 위해 사용하는 영화 기법 중 가장 익숙하고 쉽게 확인할 수 있는 것은 교차 편집이다. 일반적으로 교차 편집은 동시에 일어나는 별개의 두 사건을 번갈아 보여 주는 것이며, 가장 일반적인 기능은 긴장감을 고조시키는 것이다. 다음과 같은 익숙한 장면을 떠올려 보자. 서부 개척자들의 포장마차 행렬이 적의 전사들에게 포위된다. 개척자들은 적에게 저항하지만 탄약이 떨어져 간다. 주인공이 기병대를 찾아내고, 기병대는 개척자들을 구출하러 가기 위해 말에 올라탄다. 영화는 개척자들이 목숨을 지키기 위해 싸우는 장면과 군인들이 말을 타고 개척자들을 향해 질주하는 장면을 번갈아 보여준다. 영화는 계속 두 장면을 오가며 시퀀스가 절정에 이를 때까지 편집 속도가 빨라진다. 결국 기병대가 제때 도착해 개척자들을 구한다. 〈프렌치 커넥션〉(1971)의 유명한 추격 장면, 〈어두워질 때까지〉(1967)의 마지막 시퀀스, 〈사이코〉에서 과일 창고에 여성이 들어가는 장면 등에서 교차 편집 기법을 사용해 긴장감을 고조시킨다.

〈대부〉(1972)에서는 한층 정교한 교차 편집의 예인 평행 편집을 사용한다. 이 영화의 말미에서 마이클 꼴레오네는 자기 누이 아들의 대부 역할을 한다. 같은 시간에 그의 수하들은 적을 소탕하고 있다. 영화는 신성한 종교의식에 참여한 마이클의 모습과 폭력적인 살해 장면을 번갈아 보여준다. 이러한 평행 편집을 통해 일종의 역설이 만들어지고, 관객은 스스로 그 역설에 의미를 부여하며 그 역설을 해석하게 된다.

긴장감 고조와 해소

영화의 플롯에 개연성이 있고, 배우들이 연기를 잘하며, 감독과 편집자에게 능력과 식견이 있다면 긴장감을 유발할 수 있다. 긴

장감이 팽팽해졌을 때 관객은 일종의 긴장 완화를 요구하게 된다. 그래서 긴장감이 고조된 순간에 이상한 웃음소리나 소음이 갑자기 들리거나 어떤 관객이 큰 소리로 떠들면 관객 모두가 웃음을 터뜨리게 되어 공들여 만든 긴장감과 분위기가 깨지는 상황이 벌어지기도 하는 것이다. 따라서 영화 제작자는 영화에 긴장을 완화시키는 부분을 삽입해 계획적으로 관객을 웃게 만든다. 하지만 관객의 웃음은 영화 제작자가 원하는 곳에서 터져야 한다. 코믹한 동작, 우스꽝스러운 모습, 차가 늪에 빠지면서 내는 꾸르륵거리는 소리만으로도 관객을 웃길 수 있다. 긴장감을 완화시키는 부분이라는 점을 명시적으로 드러낼 필요는 없지만 어떤 식으로든 긴장감을 완화시키는 부분을 넣어야 한다. 긴장감 넘치는 시퀀스 이후에는 긴장을 완화해야 한다. 그렇지 않으면 다음에 이어지는 흥미진진한 상황에 새로 몰입하는 것이 힘들어진다.

영화 제작자는 때때로 관객에게 충격을 주거나 계속해서 관객의 관심을 끌기 위해 공들여 만든 패턴이나 관례를 깨기도 한다. 예컨대 〈죠스〉(1975)에서 상어가 나타날 시간이 가까워질 때마다 네 개의 음으로 이루어진 주제 음악이 나온다. 그로 인해 관객들은 상어가 등장하기 전에 경고 음악을 들을 것이라고 믿게 되고 긴장을 푼다. 하지만 영화가 끝나갈 즈음 주제 음악이 나오지 않은 채 갑자기 상어가 등장한다. 이때부터 영화가 끝날 때까지 관객은 긴장을 늦출 수 없으며 관객의 모든 관심은 영화에 쏠린다.

관객에게 직접 말하기

영화배우가 관객을 바라보거나 관객에게 직접 말을 거는 경우는 드물지만, 관객의 관심을 끌기 위해 배우가 관객에게 직접 말을 거는 방법을 사용하기도 한다. 〈톰 존스〉(1963)에서는 돈 때문에 집주인과 말다툼을 하던 톰이 갑자기 관객을 바라보며 "여러분은 저 여자가 돈을 손에 넣는 장면을 보고 계십니다."라고 말한다. 이때 관객은 스크린에 집중하게 된다. 텔레비전 상업 광고에서도 이 기법을 사용한다. 예를 들어 인상 좋은 남자가 카메라 너머의 시청자를 바라보며 피곤하거나 몸이 무겁지 않으냐고 묻는다. 이 광고에서는 시청자가 이 질문을 받고서 영양제를 떠올릴 것이라고 상정하고 있다. 19세기 멜로드라마의 방백이나 셰익스피어 연극의 독백 또한 관객에게 직접 말을 걸어 공연에 집중하게 만드는 방법이다.

무성 영화에서는 이런 방식으로 관객에게 직접 말을 걸 수 없기 때문에 대신 자막 장치를 사용한다. 하지만 무성 영화 시대에도 몇몇 희극 배우들은 관객과 직접 접촉해야 한다고 생각했으며 카메라 보기(camera look)라는 기법을 개발했다. 버스터 키

2. Ibid., p. 482.

튼(1895~1966)은 위태로운 순간이 지나간 후 무표정한 얼굴로 카메라를 응시하며 관객을 직접 바라보곤 했다. 찰리 채플린(1889~1977)이라면 재치 있게 위기에서 빠져나오고 나서 카메라를 보며 윙크를 했을 것이다. 스탠 로렐(1890~1965)은 카메라를 보며 '이 모든 일이 어떻게 일어났지?'라고 이야기하듯이 으쓱하는 몸짓을 보이곤 했다(도판 7.6). 올리버 하디(1892~1957)는 뚜껑이 열려 있는 맨홀에 빠진 후 카메라를 보며 구역질을 하는 모습을 직접 관객에게 보여주었다. 이 모든 것은 관객이 있다는 사실을 희극 배우가 알고 있다는 것을 관객에게 알리는 방식이라고 할 수 있다. 몇몇 유성 희극 영화에서도 이 기법을 사용했다. 밥 호프와 빙 크로스비의 1940년대 로드 무비에서는 두 스타 배우는 물론이고 낙타, 곰, 물고기, 주변 인물도 직접 관객에게 영화나 줄거리에 대한 이야기를 한다. 일반적으로 청취자에게 직접 말을 거는 라디오 프로그램에 관객이 익숙하다는 사실 역시 이 기법의 토대가 되었을 것이다.

규모와 관례

영화의 규모에 대해 생각할 때 영화를 상영하는 매체를 고려해야 한다. 다시 말해, 영화를 텔레비전에서 방영하려고 만들었는지 아니면 큰 극장에서 상영하려고 만들었는지 고려해야 한다. 광활한 풍경이나 전신상이 나오는 시퀀스는 화면이 작은 텔레비전으로 보기에 적합하지 않다. 텔레비전 시청자들은 화면과 가까운 곳에 앉아 영화를 감상한다. 따라서 텔레비전 영화가 힘을 발휘하려면 클로즈업, 단순한 동작이나 움직임 중심으로 구성되어야 한다. 한 장면에 여러 이미지나 복잡한 움직임 패턴이 나오면 텔레비전 가까이에 앉아 있는 시청자들은 혼란스러워질 것이다. 뿐만 아니라 폭력적인 장면이 텔레비전에 나오면 더욱 폭력적으로 보인다. 반면 익숙한 모습을 근접 촬영해 극장 영사기로 확대해서 보여주면 다소 우스꽝스럽게 보일 수도 있다. 살짝 치켜뜬 눈의 미묘한 느낌은 거실에서는 큰 힘을 발휘하지만, 18m짜리 스크린으로 크게 보면 우스워 보이거나 지나치게 연극적으로 보일 수도 있다.

영화의 규모에 대해 생각할 때 영화 세트 역시 고려해야 한다. 넓은 거리나 광활한 풍경을 구현한 영화 세트를 연극 무대처럼 일일이 세운다면 세월이 다 가버릴 것이다. 오늘날에는 영화 세트의 상당 부분을 컴퓨터 이미지로 대체할 수 있다. 전통적인 셀('셀룰로이드'의 축약형) 애니메이션에서는 시간을 많이 들여 손으로 그린 이미지를 사용한다. 하지만 오늘날에는 셀 애니메이션조차 컴퓨터로 만든 디지털 이미지에 많은 부분을 양보했다. 〈카2〉(2011) 같은 작품을 통해 컴퓨터 애니메이션은 현실성이 높아졌다. 요즘 컴퓨터 애니메이션의 캐릭터와 배경은 매우 입체적이며 현실적이다.

연극과 마찬가지로 영화에도 관객이 망설임 없이 받아들이는 일정한 관례나 관습이 있다. 흥미진진한 추적 장면이 나올 때 오케스트라가 그 장면의 긴장감을 고조시키는 음악을 어디에서 연

주하는지 어느 누구도 궁금해하지 않는다. 관객들은 그냥 배경 음악을 영화의 일부로 받아들인다. 관객들은 현실 세계가 색채를 띠고 있다는 사실을 알고 있지만 흑백 영화에 현실이 기록되어 있다고 받아들인다. 이러한 관례들에 익숙한 관객들은 뮤지컬 영화의 관례도 받아들일 수 있다. 뮤지컬 배우가 길 한가운데에서 비를 맞으며 노래하고 춤출 때 소음 때문에 체포되지 않을까라고 걱정하는 관객은 없을 것이다.

각 장르의 고유한 관례를 고려할 때 무성 영화 역시 독자적인 장르로 볼 수 있다. 무성 영화는 단순히 소리가 나지 않는 유성 영화가 아니라 고유한 관례를 갖춘 독자적인 장르이다. 무성 영화의 관례들은 음향과 대사를 실제로 사용하지 않고 암시하는 방법에 초점을 맞춰 만든 것이다. 과장된 팬터마임과 연기 스타일, 자막, 정형화된 캐릭터, 시각적 은유, 이 모든 것은 무성 영화 시대에 받아들였던 관례들이다. 하지만 영화 양식과 취향이 변한 오늘날에는 이런 것들이 우스꽝스러워 보일 수 있다. 게다가 촬영·영사 장치들이 개선되기도 했다. 무성 영화는 초당 16~18프레임의 속도로 촬영되고 상영되었다. 초당 24프레임의 속도로 돌아가는 오늘날의 영사기로 무성 영화를 상영하면 움직임이 빨라지고 갑자기 변하며 끊어지는 것처럼 보일 것이다. 하지만 무성 영화의 고유한 관례들을 받아들이면 무성 영화 또한 독자적인 장르라는 점을 알게 될 것이다.

방금 언급한 시각적 은유는 언어의 은유(127쪽 참조)와 동일한 효과를 낸다. 시각적 은유는 시각적 이미지에 또 다른 함축적 의미를 부여하는 것이며 모종의 충격을 낳기도 한다. 예를 들어 〈미션〉(1986)에서는 (로버트 드 니로가 연기한) 신부가 무거운 갑옷을 끌고 가면서 산을 오른다. 이것은 신부의 죄의식에 대한 시각적 은유이다. 그가 용서와 구원을 받았을 때, 몸에 갑옷을 묶어 놓았던 밧줄이 끊어지고 갑옷은 산 아래로 굴러 떨어진다. 신부는 무거운 갑옷에서도, 자신의 죄에서도 해방된다.

구조의 리듬

영화의 성공 여부는 상당 부분 영화의 양식과 형식을 제대로 구현했는지에 의해 결정된다. 영화 제작자들은 이야기를 들려주기 위해 택한 방식을 토대로 리듬과 패턴을 만들거나 한층 심오한 의미와 관계를 전달하는 리듬과 패턴을 만든다. 다양한 숏을 조합하고 여타의 시각적·청각적 이미지와 결합하는 방식을 우리는 영화 구조의 리듬이라고 부른다.

영화의 상징적 이미지는 매우 분명할 수도 있고 지극히 미묘할 수도 있다. 하지만 어떤 상징적 이미지든 영화에 함축되어

있는 관념에 관심을 갖게 하는 데 이용할 수 있다. 흰 옷을 입은 영웅과 검은 옷을 입은 악당 같은 진부한 표현 방식, 펠리니(1920~1993)의 〈달콤한 인생〉(1960)에서 사용한 한층 섬세한 물의 이미지, 〈스카페이스〉(1983)에서 누군가가 곧 살해되는 순간이 올 때마다 등장하는 X자 흉터 등은 상징적 요소 사용의 예이다. 상징에는 예민한 관객의 눈에 보이는 부가적 의미들이 함축되어 있다.

때때로 주인공의 총과 악당의 총을 바로 연결해 보여주는 것 같은 폼 컷을 사용해 상징 연관을 강화하기도 한다. 작곡가가 동기를 사용하는 것처럼(4장 참조) 영화 제작자는 익숙한 이미지 하나를 선택해 다양한 형태로 변형할 수도 있다. 존 포드는 〈아파치 요새〉(1948)에서 먼지 구름을 주요 사건들을 가리는 장막으로 사용한다. 먼지는 기병대의 운명을 암시하며 초원, 구름 모양, 바람에 흔들리는 나무 역시 상징적인 모티브로 등장한다. 조지 루카스는 〈스타워즈 : 에피소드 1 보이지 않는 위험〉에서 폼 컷을 이용했다.

구조의 리듬을 만드는 또 다른 방법은 분명한 시각적 패턴들을 시종일관 반복하는 것이다. 직사각형 이미지와 대조적으로 배치한 원형 이미지, 오른쪽에서 왼쪽으로의 이동, 한 시퀀스 내내 규칙적으로 반복되는 동작, 이 모든 것은 식별 가능한 패턴을 형성하며 주제와 관련된 표현으로 사용되기도 한다. 무성 영화에서는 주제의 반복을 최대한 활용한다. D. W. 그리피스는 〈인톨러런스〉(1916)에서 네 가지 유사한 이야기를 동시에 전개하며 끊임없이 교차 편집한다. 그리피스는 이 같은 독특한 형식을 통해 유사 이래 끊임없이 나타난 불관용 사이에 유사성이 존재한다는 생각을 전하려 했다. 로렐과 하디는 자신들이 출연한 무성 영화에서 '너 나한테 이렇게 했지. 그럼 나는 너한테 요렇게 할게.'라는 식의 '맞받아치기(tit for tat)' 패턴을 종종 만들었다. 관객은 이 패턴을 예상하게 된다. 하지만 영화의 어떤 지점에서 익숙한 주제를 변형하기도 한다(이것은 음악에서 주제와 변주를 사용하는 것과 매우 비슷한 전개 방식이다). 예상하지 못한 패턴의 파괴는 관객을 당황시켜 웃음을 터뜨리게 만든다.

앞서 논의한 평행 편집을 사용해 영화 전체의 형식과 패턴을 만들 수도 있다. 예컨대 에드윈 스탠턴 포터(1870~1941)는 〈도벽(盜癖)〉(1905)에서 보석을 훔치다가 잡히는 부유한 여인의 이야기와 빵을 훔치는 가난한 여인의 이야기를 번갈아 보여준다.

각각의 시퀀스에서 두 여인의 범죄 현장, 체포, 형벌 장면을 교대로 보여준다. 부유한 여인은 남편이 판사에게 뇌물을 주어 풀려 나온다. 반면 가난한 여인은 감옥에 간다. 포터는 마지막 숏에서 황금 주머니 때문에 한쪽으로 기운 저울을 들고 있는 정의의

인물 단평

D. W. 그리피스

데이비드 르웰린 워크 그리피스(David Llewelyn Work Griffith, 1875~1948)는 영화계의 천재이자 영화산업계 최초의 거장으로서 영화를 예술 형식으로 승화시키는 업적을 남겼다. 감독 D. W. 그리피스에게는 대본이 필요하지 않았다. 그는 새로운 카메라 기법과 필름 편집 방식들을 즉흥적으로 만들었으며, 다음 세대 감독들이 사용할 영화 기술들을 새롭게 정립하였다.

D. W. 그리피스는 1875년 1월 22일 미국 켄터키주 루이빌 근방의 플로이즈포크에서 태어났다. 그의 집안은 남북전쟁 시기에 몰락한 상류계층이었으며, 그는 어린 시절에 주로 교실이 하나뿐인 학교나 집에서 교육을 받았다. 과거 남부동맹의 대령이었던 그리피스의 아버지는 아들에게 전쟁 이야기를 들려주었다. 이 이야기들은 그리피스의 초기 영화에 영향을 주었을 것이다.

그리피스가 7살일 때 아버지께서 돌아가셨고 가족은 루이빌로 이주했다. 그는 16살에 학교를 그만두고 서점 점원으로 일하기 시작했으며, 서점에서 루이빌 극단의 배우 몇몇을 만났다. 덕분에 그는 아마추어 극단과 함께 작업을 하거나 레퍼토리 극단의 순회공연을 함께하게 되었다. 그는 연극 대본을 쓰기도 했다. 그의 첫 번째 연극은 워싱턴 D.C.에서 상연되었지만 상연 첫날에 실패했다. 그는 영화 대본도 썼지만 첫 번째 영화 대본 역시 퇴짜를 맞았다. 하지만 뉴욕의 영화촬영소에서 연기를 하는 동안 그는 릴 하나 길이의 단편영화용 대본 몇 편을 팔았다. 1908년 바이오그래프 사(Biograph Company)는 공석이 생겼을 때 그리피스를 고용했다.

그리피스는 바이오그래프 사에서 5년간 일하며 기본적인 영화 제작 기법을 도입하거나 다듬었다. 그는 클로즈업, 페이드인과 페이드아웃, 소프트포커스[soft focus, 연초점(軟焦點)], 부감과 앙각 숏, 팬 촬영(카메라를 좌우로 움직이며 롱 숏 파노라마를 보여주는 카메라 기법)을 영화에 도입했으며, 플래시백이나 교차 편집(동시에 일어나는 일이라는 인상을 주기 위해 몇몇 장면을 뒤섞어 편집하는 기법) 같은 영화 편집 기법을 만들었다.

그리피스는 사회를 논평하는 영화를 통해 영화의 지평을 넓히기도 했다. 그가 감독하거나 제작한 500여 편의 영화 중 가장 큰 물의를 일으킨 것은 그의 첫 장편영화 〈국가의 탄생〉이다. 〈국가의 탄생〉(도판 7.5) - 1915년 첫 상영 당시의 제목은 〈클랜스맨(Clansman, 동족)〉이었다 - 은 과감한 기법으로 환호를 받기도 했지만, 동시에 인종주의 때문에 비난을 받기도 했다. 그리피스는 〈국가의 탄생〉으로 받은 검열에 대한 대응으로 4개의 독립된 이야기를 통합한 대작 〈인톨러런스〉(1916)를 제작했다.

그리피스는 재정적 문제 때문에 〈인톨러런스〉 이후 대작에서 눈을 돌렸을 것이다. 하지만 그가 출연시킨 배우들은 재능을 타고난 거장들이었으며, 경제적 손실 만회 이상의 일을 했다. 그는 도로시 · 릴리언 기시 자매, 맥 세넷, 라이오넬 배리모어 같은 유능한 배우들을 영화 산업계에 데뷔시켰다. 1919년 그리피스는 메리 픽포드, 찰리 채플린, 더글러스 페어뱅크스와 함께 유나이티드 아티스츠(United Artists)라는 영화배급사를 설립했다.

그리피스는 할리우드에서 강직한 인물로 존경받고 있다. 그는 토마스 인스, 맥 세넷과 더불어 야심 찬 트라이앵글 스튜디오의 핵심 인사가 되었다.

여신상을 보여준다. 이 여신상의 눈가리개 한쪽은 눈 위로 올라가 있고, 여신상은 그 눈으로 돈을 보고 있다.

오디오

유성 영화를 만들 수 있게 되었을 때, 영화 제작자들은 단순히 대사를 녹음하는 것 외에 오디오 트랙을 창조적으로 사용하는 방식들을 발견했다. 오디오 트랙은 상징으로, 한 장면의 정서를 강조하는 모티브로, 플롯의 리듬을 부각시키는 요소로 사용할 수 있다. 6장(141쪽의 '청각적 요소들')에서 이야기한 것처럼 영화의 오디오는 영화의 효과를 강화하는 동시에 우리의 이해를 증대시킨다.

어떤 영화 제작자들은 디졸브를 사용하지 않고 장면을 전환할 때 생동감을 얻을 수 있다고 생각한다. 장면을 갑자기 전환하면 영화에 스타카토 리듬이 부여되며 이를 통해 박진감을 얻게 된다. 반면 디졸브는 속도를 떨어뜨리며 장면이 한층 매끄럽고 낭만적으로 전환되도록 만든다. 사운드트랙의 박자를 갑자기 바꾸면 영화 시퀀스에서 사용할 수 있는 강력한 리듬이 만들어지는데, 이 또한 긴박함을 고조시킨다.

프레드 진네만(1907~1997)의 〈하이 눈〉(1952)에서는 보안관이 정오에 도착하는 기차를 기다리고 있다. 이 시퀀스에서는 몽타주를 통해 보안관과 마을 사람들이 함께 기차를 기다리는 모습을 보여준다. 배경음악의 8비트마다 숏이 바뀐다. 정오가 가까워지자 4비트마다 숏이 바뀐다. 긴장감이 고조된다. 이 리듬감은 배경 음악의 비트에 맞춰 흔들리는 시계추의 이미지에 의해 강화된다. 긴장감은 계속 고조된다. 마침내 기차 경적 소리가 들린다. 고개를 돌려 바라보는 얼굴을 담은 일련의 컷들이 재빠르게 지나간다. 하지만 사운드트랙은 침묵을 지킨다. 이것은 긴장을 해소하는 기능을 한다. 시퀀스의 마지막 순간인 이 부분은 음악과 침묵 사이의 전환부 기능을 하기도 한다. 다른 영화에서 사운드트랙은 음악에서 현실의 소리로 전환되었다가 다시 음악으로 전환되기도 한다. 혹은 현실의 소리, 침묵, 음악 트랙을 묶어 하나의 패턴을 구성할 수도 있다. 이 모든 것은 영화 제작자가 어떤 분위기를 조성하려 하는가에 의해 결정된다. 히치콕은 플롯 전개의 리듬을 만들 때 주로 시각적 요소에 의존하지만, 종종 긴장을 해소하는 용도나 시각적 요소를 보완하는 용도로 음악을 사용하기

도 한다.

이번 장 앞부분에서 〈죠스〉의 음악 모티브에 대해 언급했다. 많은 영화에서 음향 모티브를 사용해 시각적 요소를 소개하거나 상징적인 의미를 전달한다. 월트 디즈니(1901~1966)는 특히 1940년 이전 애니메이션에서 이 같은 방식으로 사운드트랙을 자주 사용했다. 예를 들어 도널드 덕은 성가신 파리를 잡으려고 노력하지만 파리를 계속 놓친다. 절망한 도널드는 파리에게 살충제를 뿌린다. 파리는 기침을 하며 땅에 떨어진다. 하지만 관객이 사운드트랙을 통해 듣게 되는 것은 비행기 모터가 털털거리다가 비행기가 땅에 처박히며 부서지는 소리이다. 이처럼 디즈니는 상이한 시각적 요소와 청각적 요소를 병치시키면서 사운드트랙을 상징적으로 사용했다.

존 포드 감독은 시퀀스의 대사에 전통적인 선율을 배경 음악으로 첨가해 그 순간의 감상성을 강조하고는 했다. 시퀀스가 끝나갈 즈음 배경 음악 소리가 커진다. 그런 다음 장면이 희미해지면서 배경 음악 소리도 점점 작아진다. 〈분노의 포도〉(1940)에서 톰 조드가 어머니에게 작별 인사를 할 때 콘서티나로 연주하는 '홍하의 골짜기'가 흐른다. 톰이 언덕 위를 걸어갈 때 음악이 점점 커진다. 그런 다음 그가 시야에서 사라지자 음악 역시 희미해진다. 이 친숙한 민요는 이 영화에서 시종일관 오클라호마에 있는 조드의 집을 상기시키는 역할을 할 뿐만 아니라 관객의 향수를 증폭시키기도 한다.

조지 루카스의 〈스타워즈〉 3부작의 첫 번째 영화(1977)는 영화 음악 사용의 전환점을 마련했다. 루카스는 장면의 극적 효과를 높이기 위해 과거에 사용한 대담한 관현악 반주를 부활시켰다. 루이스 자네티는 다음과 같이 말했다. "존 윌리엄스의 음악은 할리우드 황금기 영화의 낭만적이고 장엄한 음악처럼 대규모 오케스트라로 연주되며 매우 화려하고 힘차다. 비평가 프랭크 스포트니츠(Frank Spotnitz)는 '악보는 영화 대본에 대해 설명하면서 영화 대본을 풍부하게 해주는 제2의 대본'이라고 지적했다."[3] 실제로 〈스타워즈〉에서는 시각적 인유(引喩)나 대화의 인유를 통해 과거 영화의 전통을 거듭 회고한다.

노라 에프론(1941년생)은 〈시애틀의 잠 못 이루는 밤〉(1993)에서 오늘날의 이야기와 과거의 이야기를 병치하기 위해 1940년대의 유명 대중가요를 오늘날의 가수들이 부르는 형태의 사운드트랙을 사용한다(어떤 때에는 원래 가수들이 옛날 노래를 부르기도 한다). 소니 뮤직에서 제작한 이 영화음악 음반은 베스트셀러가 되었다.

7.7 오손 웰즈. 웰즈는 〈시민 케인〉에서 각본, 제작, 감독, 주연을 도맡았다. 〈시민 케인〉은 언론 재벌 윌리엄 랜돌프 허스트의 전기를 토대로 만든 영화이다.

내레이션을 통해 영화의 기본적 성격을 바꿀 수 있다. 캐릭터의 생각을 언어로 전달하기 위해 종종 사용하는 내레이션은 엄밀히 이야기하면 외재적인 것이다. 외재적이라 함은 내레이터의 목소리가 영상에 등장하는 음원에서 나오지 않는다는 것을 의미한다. 내레이션은 객관적인 표현에서 나올 법한 분위기와는 다른 분위기를 만드는 데 유용한 장치이다. 예를 들어 케빈 코스트너(1955년생) 감독은 〈늑대와 춤을〉(1990)에서 내레이션을 사용해 관객의 공감을 이끌어낸다. 좀 더 추상적으로 이야기하면 영화에서 내레이션을 사용해 의사소통의 성격 자체를 바꿀 수 있는 것이다. 무엇보다도 메시지를 보내는 사람 자체를 바꿀 수 있다. 여러 명의 작가가 한 편의 영화를 구성하는 일은 종종 있지만, 내레이션을 이용해 주된 메시지를 전달할 수 있다. 내레이터는 보통 영화에 등장하는 캐릭터로서 관객이 사건을 이해하고 해석하는 데 도움을 준다. 하지만 루이스 자네티가 지적한 것처럼 "영화의 내레이터가 반드시 중립을 지킬 필요는 없다. 뿐만 아니라 어떤 내레이터도 영화 제작자의 송화구가 될 필요가 없다."[4]

3. Ibid., p. 224.

4. Ibid., p. 337.

비판적 분석의 예

다음의 간략한 예문은 이 장에서 설명한 몇 가지 용어를 사용해 어떻게 개요를 짜고 예술작품에 대한 비판적 분석을 전개할 수 있는지를 보여 준다.

여기서는 그 과정을 오손 웰즈(1915~1985)의 영화 〈시민 케인〉(1941, 도판 7.7)을 중심으로 전개하고 있다.

개요	비판적 분석
장르 　서사 영화(극영화)	〈시민 케인〉은 서사 영화(극영화)로 거물 출판업자 찰스 포스터 케인에 대한 이야기를 들려준다. 이 영화의 플롯은 주인공의 어린 시절에서 시작해 주요 사건들을 연대기적으로 보여주면서 전개된다.
카메라 시점 　　숏	이 영화는 다양한 스타일의 숏으로, 특히 다양한 앵글과 매우 연극적인 조명을 사용한 숏으로 구성되어 있다. 이 영화의 숏 모두 다양한 특수효과와 함께 깊은 초점, 로우 키 조명, 롱 숏, 클로즈업 등을 사용해 세심하게 구성한 것이다. 롱 숏을 주로 사용해 영화에 보다 연극적인 분위기를 부여한다. 영화 화면은 대개 닫힌 구도로 꽉 차게 구성되어 있다. 웰즈는 종종 캐릭터들이 환경에서 벗어날 수 없다는 것을 암시하기 위해 배우들을 에워싼 세트를 사용하기도 하며, 숏을 이용해 케인 부부의 결혼 생활 상태를 설명하기도 한다. 웰즈는 영화 초반에 케인 부부를 한 화면 안에 잡는다. 이후에 케인 부부는 한 테이블에 함께 앉아있을 때조차 각기 다른 화면에 등장한다.
조명	영화가 전개되는 동안 조명의 성격이 변한다. 초반에는 매우 밝았던 조명이 후반에는 매우 음산하고 황량하게 변한다. 이러한 조명의 변화를 통해 영화 구조의 리듬을 부각시키고 케인의 삶이 어떻게 변했는지를 설명한다. 부자연스러운 각도와 콘트라스트를 이용한 조명 효과 덕분에 놀라운 이미지들이 산출된다.
카메라 움직임 　오디오 기술	영화가 케인의 청년기에서 노년기로 넘어가면서 조명과 더불어 카메라의 움직임 또한 변한다. 영화 초반에는 마치 청년기의 활기를 암시하는 듯 카메라가 민첩하게 움직인다. 이후에는 카메라가 움직이지 않으며 이를 통해 노년기의 경직성과 부동성이, 마지막에는 죽음이 부각된다. 영화의 사운드트랙은 영화의 다른 요소들과 어울리며, 매 숏에 독자적인 성격을 띤 음향이 들어간 것처럼 보인다. 모든 장면의 시각적 특성과 청각적 특성은 직접 연관되어 있는 것처럼 보인다.

사이버 연구

걸작 영화들(10년 단위로 정리):

www.filmsite.org/pre20sintro.html
www.filmsite.org/20sintro.html
www.filmsite.org/30sintro.html
www.filmsite.org/40sintro.html
www.filmsite.org/50sintro.html
www.filmsite.org/60sintro.html
www.filmsite.org/70sintro.html
www.filmsite.org/80sintro.html
www.filmsite.org/90sintro.html

주요 용어

관객에게 직접 말하기 : 배우가 관객에게 직접 말을 거는 것처럼 보이게 만드는 기법.

교차 편집 : 동시에 일어나는 별개의 두 사건을 번갈아 보여주는 편집 방식.

구조의 리듬 : 한 편의 영화에서 다양한 숏을 조합하고 여타의 시각적 · 청각적 이미지와 결합하는 방식.

다큐멘터리 영화 : 실제 사건을 기록한 영화.

디졸브 : 장면을 끝내는 방식.

마스터 숏 : 장면 전체를 보여주는 숏으로 편집 과정에서 여러 숏을 쉽게 조합하기 위해 촬영한다.

서사 영화 : 이야기를 들려주는 영화.

절대 영화 : 심미적 목적을 위해 만든 영화.

편집 : 영화의 부분이나 숏을 조합하는 과정.

화면 안에서의 장면 전환 : 영화 촬영 방법 중 하나로 편집 과정을 피하게 해 준다.

8장

무용

형식과 기법의 특성

매해 12월에는 차이콥스키의 발레극 〈호두까기 인형〉이 헨델의 〈메시아〉 및 텔레비전에서 재방송되는 지미 스튜어트의 영화 〈멋진 인생〉과 휴일 전통의 자리를 놓고 경합을 벌인다. 무용은 가장 자연스럽고 보편적인 인간 활동 중 하나이다. 춤추는 장소나 춤의 수준을 고려하지 않으면 거의 모든 문화에서 일종의 무용을 발견할 수 있다. 무용은 인간의 종교적 요구 때문에 발생한 것처럼 보인다. 예컨대 대부분의 학자들은 고대 그리스의 연극이 그리스 사회의 부족 무용 제의에서 발전해 나온 것이라는 데 동의한다. 무용이 가장 기본적인 층위에서 이루어지는 의사소통의 한 부분이라는 것에는 의심의 여지가 없다. 우리는 그림을 그리거나 노래를 부르거나 흉내를 내기도 전에 춤으로 무엇인가를 표현하기 시작하는 아이들을 볼 수 있다.

고대부터 초기 영화 시대까지는 조각이나 그림으로 무용 장면을 기록할 수밖에 없었다. 하지만 이는 순간적 움직임의 예술인 무용의 역사를 연구할 때 지극히 불충분한 자료만을 제공한다(이 책의 9~13장을 읽으면 이 같은 사실을 알게 될 것이다). 무용은 사회적 활동이기도 하다. 이 책에서는 예술이 무엇으로 이루어져 있는가에 대해 비교적 상대주의적인 관점을 취하고 있지만 이 책의 무용에 대한 논의는 '극장 무용'으로 칭할 수 있는 것, 즉 무용수, 공연, 관객이 필요한 무용에 국한될 것이다.

형식

무용에서는 시공간에 자리 잡은 인간의 형상에 초점을 맞춘다. 발레, 현대무용, 세계무용/제의무용, 민속무용, 재즈댄스, 탭댄스, 뮤지컬 등 수많은 무용의 방향과 전통이 존재한다. 하지만 다

음의 논의에서는 이 중 다섯 가지, 즉 발레, 현대무용, 세계무용/제의무용, 민속무용, 재즈댄스만을 다룰 것이다.

발레

발레는 '고전' 무용이나 정형화된 춤으로 볼 수 있는 요소로 구성되어 있다. 발레의 풍부한 전통은 일군의 정해진 동작과 연기를 토대로 형성된 것이다. 일반적으로 발레는 매우 연극적인 성격을 띠며 독무, 파드되(pas de deux, 이인무), 코르 드 발레(corps de ballet, 군무) 등으로 구성된다. 아나톨 추조이(Anatole Chujoy)는 무용 백과사전(*Dance Encyclopedia*)에서 발레의 기본 원리가 "인간의 몸짓을 순수한 본질적 요소들로 환원하고, 그 본질적 요소들을 고상하게 만들어 의미 있는 패턴으로 발전시키는 것"이라고 이야기한다. 조지 발란신(1904~1983)은 발레의 스텝 하나하나가 영화의 프레임 하나하나와 유사하다고 보았다. 이때 발레는 이미지들의 연속체가 되지만 여전히 특수한 움직임의 규약들을 따른다. 다른 무용처럼, 아니 일체의 예술처럼 발레도 인간의 경험과 기본적인 욕구를 표현한다.

현대무용

20세기 미국에서는 발레에 반발하여 다양한 개성적인 무용작품들이 등장하기 시작했다. 이것들을 통틀어 현대무용이라고 부른다. 현대무용은 정형화되고 전통에 속박된 발레의 요소들에 대한 저항으로 시작되었다. 현대무용의 기본 원리는 일일이 정해 놓은 관례화된 발레 동작과 상반되게 자연스럽고 충동적인, 즉 억제되지 않은 움직임을 탐색하는 것이라고 이야기할 수 있다. 최초의 현대무용가들은 정형화된 발레가 동시대의 언어로 소통하려는 자신들의 욕구에 맞지 않는다고 생각했다. 현대무용의 특성을 설명한 마사 그레이엄(174쪽 참조)의 이야기처럼 "보편적인 규칙은 존재하지 않는다. 모든 예술작품이 각기 고유한 규약을 창조한다." 그럼에도 현대무용은 발레와 다른 작품을 창조하려고 시도하는 과정에서 일정한 특성을 띤 관습을 구축해 왔다. 많은 현대무용 작품에서 서사적인 요소를 발견할 수 있지만, 현대무용 작품은 대체로 전통적인 발레보다 서사적 요소를 덜 부각시킨다. 신체 사용법(현대무용에서는 신체로 각진 선을 표현하기도 한다), 댄스 플로어의 용도(현대무용에서 댄스 플로어는 단순한 바닥, 즉 무용수가 도약했다가 되돌아가는 공간이 아니라 무용수와 더 많은 상호작용을 하는 공간이다), 시각적 요소들과의 상호작용 등에서도 현대무용과 발레는 차이를 보여준다.

세계무용/제의무용

특정 유형의 무용을 정의하고 명명하는 방식에 대한 수많은 학술적 논의를 거친 후 '세계무용(world dance)'이라는 용어가 나왔다. 이 용어는 특정 국가의 고유한 무용을 지칭한다. 세계무용의 범주 안에 혹은 그 범주 옆에 제의무용이라는 명칭이 자리 잡고 있다. 다시 말해 '세계무용'으로 분류되는 무용에는 대대로 전승된 제의에 기초한 무용이─즉, 의례의 기능을 갖고 있으며 격식과 정해진 순서를 따르는 무용이─포함되어 있다(도판 8.1). 좀 더 상세하게 설명하면 이 범주에 속한 무용 중 몇몇은 대중 앞에서 공연하기 위한 것이며, 몇몇은 대중 앞에서 공연하는 것인 동시에 제의의 성격을 가진 것이다. 게다가 몇몇 제의무용은 신성하기 때문에 절대로 관객 앞에서 공연하지 않는다.

세계무용/제의무용은 대개 각 문화에서 중시하는 주제에─예컨대 '종교, 도덕적 가치, 노동윤리나 역사적 지식'[1] 같은 주제에─초점을 맞춘다. 어떤 무용에는 문화적 의사소통이 수반되며, 일본의 노와 가부키 전통에 속한 무용처럼 연극적인 무용도 있다.

8.1 전통 춤을 추는 인도 여성. 손으로 '연꽃이 피는 모습'을 표현하고 있다.

[1] Nora Ambrosio, *Learning about Dance*, 2nd edn. (Dubuque, IA: Kendall Hunt, 1999), p. 94.

8.2 헝가리 전통 민속무용 차르다쉬.

세계무용/제의무용은 여러 아프리카 및 아시아 문화에서 중요한 요소이다. 물론 다음에 소개할 민속무용과 세계무용/제의무용 사이의 경계가 종종 흐려지기는 하지만 적어도 개괄적인 선에서는 두 범주를 구별할 수 있다.

민속무용

민속무용은 전통음악에 맞춰 추는 일군의 군무이며 민속음악과 유사한 점을 갖고 있다. 민속음악의 경우와 마찬가지로 우리는 어떤 예술가가 민속무용을 발전시켰는지 모른다. 민속무용은 특정 사회에서 반드시 필요한 분야로 정보를 전달할 목적으로 시작된 것이다. 민속무용의 양식적 특성은 언제나 그 무용을 낳은 문화의 양식적 특성과 일치한다. 민속무용은 대대로 전승되면서 오랜 기간에 걸쳐 발전한 무용이다. 민속무용의 동작, 리듬, 음악, 의상은 정해져 있다. 민속무용은 한번쯤 정형화되었을—다시 말해 어떤 형태로든 기록되었을—수도 있다. 그러나 민속무용은 전승된 문화의 한 부분이며, 다른 무용 형식과는 달리 일반적으로 한 명의 안무가가 창작한 다음 일군의 예술가들이 해석해 만든 작품을 뜻하지 않는다. 뿐만 아니라 민속무용의 목적은 보는 사람들을 즐겁게 해주는 것보다는 사람들을 참여시키는 데 있다(도판 8.2).

민속무용을 통해 개인이 사회나 부족, 대중적 움직임에 동참한다는 느낌이 강화된다. "집단은 힘과 목적을 함께 의식하면서 하나가 되며, 각 개인은 집단의 일부로서 힘이 강해지는 것을 체험

한다. …… 동료들과 하나가 됐다는 느낌은 집단 무용에 의해 분명해진다."[2]

재즈댄스

재즈댄스의 기원은 아프리카 흑인 노예들이 미 대륙에 도착하기 이전의 아프리카로 거슬러 올라가 찾을 수 있다. 오늘날에는 대중 극장, 연주회 무대, 영화, 텔레비전 등 다양한 장(場)에서 재즈댄스를 접할 수 있다. 즐거움을 얻고 흥을 돋우기 위해 추는 춤에 아프리카 음악의 리듬이 흘러들어 갔다. 이 춤들이 제공한 토대 덕분에 백인 예능인들이 흑인으로 분장하고 춤을 추는 쇼인 민스트럴 쇼가 만들어졌다. 20세기 말에 재즈댄스는 다양한 양식으로 발전했다. 따라서 재즈댄스는 정확하게 정의할 수 없으며, 재즈와 아프리카 전통에서 유래한 생기 넘치는 공연 무용이라는 정도의 정의에만 만족해야 한다. 재즈댄스는 즉흥성과 당김음에 의존한다.

안무

무용은 시공간의 예술이다. 무용에서는 무엇보다도 움직이는 선, 형태, 삼차원 공간의 복합체인 인간의 신체를 이용한다. 어디에서 춤을 추든 춤을 추려면 무용수와 공연 공간이 반드시 필요하

2. John Martin, *The Dance* (New York : Tudor Publishing Company, 1946), p. 26.

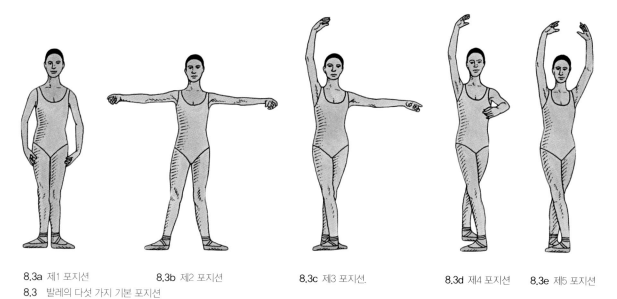

8.3a 제1 포지션 8.3b 제2 포지션 8.3c 제3 포지션. 8.3d 제4 포지션 8.3e 제5 포지션

8.3 발레의 다섯 가지 기본 포지션

다. 무용에서는 다른 예술의 다양한 요소 또한 이용한다. 무대나 신체의 선과 형태를 보면 무용에 회화, 조각, 연극의 다양한 구성 요소들이 포함되어 있다는 것을 알게 된다. 음악의 유무와 상관 없이 무용은 음악적 요소에도 의존한다. 하지만 무용의 본질적인 요소는 언제나 신체와 신체의 다양한 표현들이다.

정형화된 동작

발레 동작은 다른 무용 동작보다 정형화되어 있다. 발레 동작은 모두 다섯 가지 기본적인 다리, 발, 팔의 자세에서 나온다. 제1 포지션(도판 8.3a)에서 무용수는 뒤꿈치를 붙이고 양 발끝은 옆으로 벌려 양 다리에 무게를 고루 실은 상태로 선다. 발레의 모든 동작이 이 기본적인 '열린' 자세에서 시작된다. 제1 포지션에서 양 발을 한 발 정도 옆으로 벌리면 제2 포지션(도판 8.3b)이 만들

어진다. 이 자세에서도 양 다리에 무게를 고루 실어야 한다. 제3 포지션(도판 8.3c)에서는 앞에 있는 발의 뒤꿈치가 뒤에 있는 발의 중간에 닿으며, 다리와 발은 완전히 턴-아웃되어 있어야 한다. 제4 포지션(도판 8.3d)에서는 앞에 있는 발의 뒤꿈치가 뒤에 있는 발의 끝과 마주보며 앞뒤로 한 발 정도 벌린 발을 평행하게 놓는다. 이 자세에서도 양 다리에 무게를 고루 실어야 한다. 제5 포지션(도판 8.3e)은 발레에서 가장 자주 사용하는 자세로 앞에 놓은 발의 뒤꿈치가 뒤에 놓은 발의 끝에 닿게 두 발을 밀착시켜야 한다. 이 자세를 정확하게 잡으려면 다리와 발을 제대로 턴-아웃해야 하며 양 다리에 무게를 고루 실어야 한다. 도판 8.3에서 볼 수 있는 것처럼 각 포지션에서는 다리와 발의 자세뿐만 아니라 팔의 자세도 바뀐다. 형식을 중시하는 발레에서 이 다섯 가지 기본 포지션은 모든 신체 동작의 중추이다.

8.4 그랑드 스콩드.

8.5 드미 오뛰르.

8.6 롱 드 장브 아 떼르.

다섯 가지 기본 포지션을 토대로 다양한 변형 자세를 만들 수 있다. 예를 들어 그랑드 스콩드(grande seconde, 도판 8.4)는 제2 포지션을 변형한 것으로 제2 포지션에서 한 다리를 최대한 높이 든다. 한 다리를 드미 오뙤르(demi-hauteur, 도판 8.5)로, 즉 '절반 높이'로 들 수도 있다. 다리를 최대한 높이 들 때 두 다리 사이의 각도는 90도이고, 다리를 절반 높이로 들 때 두 다리 사이의 각도는 45도이다.

동작 역시 다양하게 변형할 수 있다. 예를 들어 롱 드 장브 아 떼르(rond de jambe à terre, 도판 8.6)에서 무용수는 무릎부터 발끝까지를 반원으로 돌린다. 무용 감상과 관련된 식견이 넓어지면, 형식을 중시하는 발레에서는(그리고 정도가 덜 하기는 하지만 현대무용에서도) 한정된 수의 동작과 자세, 회전과 도약이 반복된다는 점이 분명해질 것이다. 그러니까 무용의 신체 동작들은 일

8.8 토슈즈.

종의 주제와 변주이다. 이러한 점에서 보면 신체 동작 자체에도 흥미를 가질 수 있다.

뿐만 아니라 정해진 발레 동작을 하려면 엄청난 신체적 기술이 필요하다. 이 이유 하나만으로도 우리는 발레 동작에 엄청난 흥미를 가질 수 있다. 체조나 피겨 스케이트와 마찬가지로 무용에서도 무용수의 힘과 우아함에 의해 동작의 질이 결정된다. 하지만 발레에는 단순한 체조 동작 이상의 무언가가 포함되어 있다.

발레에서 가장 친숙한 요소는 아마 여성 무용수의 **포인트** 자세, 즉 발끝으로 서서 춤을 추는 자세일 것이다(도판 8.7). 발끝으로 서서 춤을 추려면 특별한 종류의 신발(도판 8.8)을 신어야 한다. 포인트 자세로 춤을 추는 것은 여성 무용수가 반드시 거쳐야 하는 성장 과정이다. 하지만 일반적으로 최소 2년 동안의 훈련 기간을 거쳐야 포인트 자세로 춤을 출 수 있다. 혼자서 돌든 상대 무용수가 돌려 주든 포인트 자세로 도는 동작은 토슈즈를 신지 않으면 불가능하다.

정형화된 발레의 기본 동작들은 그림으로 설명하기 쉽다. 반면 정형화된 동작 일체를 거부하는 현대무용이나 주로 관련 문화의 관습에 의존하고 있는 세계무용/제의무용 및 민속무용은 묘사하기가 훨씬 어렵다. 그래도 매우 대중적인 민속무용의 접근법에 대해서는 함께 이야기를 나눌 수 있다. 예를 들어 텔레비전, 순회공연, 라스베이거스 등에서 볼 수 있는 〈춤의 제왕(*Lord of the*

8.7 포인트 자세.

8.9 〈춤의 제왕〉의 한 장면.

Dance)〉 공연에 등장하는 아일랜드의 스텝 댄스(step dance)에 대해 이야기해 보자. 〈춤의 제왕〉에서는 전통 의상을 입은 무용수들이 엄청난 신체적 힘을 요구하는 복잡한 스텝을 정열적으로 밟는다(도판 8.9).

선, 형태, 반복

선, 형태, 반복 같은 구성 요소들은 회화나 조소에 적용할 때와 −특히 조소에 적용할 때와− 같은 의미로 신체 사용에도 적용할 수 있다. 물론 무용수가 끊임없이 움직이기는 하지만 우리는 무용수의 신체를 일종의 삼차원 조각으로 볼 수 있다. 조각의 형태를 띤 신체가 한 가지 자세를 잡았다가 다른 자세를 잡는 것이다. 만약 어떤 춤을 영상으로 찍어 그 영상을 순간순간 정지시키면 신체의 구성 요소들을 프레임이나 초 단위로 분석할 수 있을 것이다. 이번 장의 도판에 나오는 신체를 분석해 보면 모두 선과 형태로 구성된 것을 알 수 있다. 따라서 우리는 무용을 두 가지 측면에서 볼 수 있다. 첫째, 순간순간 나타나는 형태를 사용하는 시각적 의사소통의 한 유형으로, 둘째, 움직임을 통해 한 순간에서 다른 순간으로 넘어가는 디자인으로 볼 수 있다.

무용수들이 움직이는 동안 시간이 흐르기 때문에, 무용작품의 구성 방식을 분석할 때 중요한 고려사항은 반복이다. 무용작품이 진행되는 동안 움직임들은 음악의 주제 및 변주와 매우 비슷한 반복 패턴을 보여준다. 안무가들은 이인무, 삼인무, 코르 드 발레 같은 무용수 조합(도판 8.10과 8.11)뿐만 아니라 무용수 개인의 신체 또한 활용해 반복되는 패턴을 만든다. 무용작품을 감상할 때 동작, 앙상블, 무대장치, 무용수의 신체를 활용해 사선이나 곡선, 비대칭적인 선을 만드는 방식을 눈여겨봐야 한다. 이것은 회화나 조소 작품을 감상할 때 작가가 선과 형태 같은 구성요소를 사용하는 방식을 인지하고 평가하는 것과 매한가지이다.

리듬

무용작품을 감상하면서 우리는 스텝들이 긴밀하게 연관되어 있음을 알게 된다. 무용 동작의 단위들은 음악의 리듬과 동일한 리듬에 의해 결합된다. 길고 짧은 동작들로 이루어진 시퀀스들이 나타나는데 동작의 강약과 완급을 조절해 시퀀스를 구분한다. 시

각적인 면에서도 리듬이 나타난다. 다시 말해 무용수가 위아래나 앞뒤로 움직일 때 혹은 동작의 크기가 변할 때 리듬을 느낄 수 있다. 뿐만 아니라 무용수의 에너지 증감에서도 리듬을 느낄 수 있다. 이는 음악과 연극의 강약 변화를 상기시키며, 에너지의 강도는 종종 정점에 도달한 다음 하강하는 피라미드 형태로 변화한다.

마임과 팬터마임

모든 무용 장르에서 마임이나 팬터마임 같은 신체 동작을 사용할 수 있다. 사람이나 동물을 연상시키는 동작을 하거나 혹은 델사르트(Delsarte) 체계 같은 관례적인 몸짓 언어 형식을 이용할 때

8.10 재즈 스텝을 선보이는 영국 재즈 교류 무용단 단원들.

8.11 도널드 버드(Donald Byrd)의 〈고요(*Still*)〉에서 공연 중인 포스트모던 발레 무용수 엘리자베스 파킨슨(Elizabeth Parkinson)과 마이클 블레이크(Michael Blake).

인물 단평
아크람 칸

7살에 춤을 추기 시작한 아크람 칸(Akram Khan, 1974년생)은 국제적으로 유명한 안무가로 성장했다. 아크람 칸 무용단은 마사 그레이엄(174쪽 참조) 등이 만든 서양 현대무용의 기법과 전통 무용 형식인 카탁(인도 북부와 파키스탄의 카탁 족에서 유래된 카탁은 서사적인 형식을 사용해 종교적 가르침을 전달한다) 사이에 다리를 놓으려고 시도한다. 뿐만 아니라 카탁 무용 양식의 구조적이고 수학적인 구성 요소들을 강조하며, 스스로 '컨템포러리 카탁(contemporary kathak)'이라고 명명한 색다르고 독창적인 무용 언어를 창조하려고 애쓴다.

영국 런던에서 방글라데시계 부모 밑에서 태어난 칸은 런던을 떠나 위대한 카탁 무용수이자 스승인 스리 프라탑 파와르(Sri Pratap Pawar)의 문하에서 춤을 배웠다. 아크람 칸의 무대 경력은 14살 때 연극 연출가 피터 브룩(1925년생)의 작품 〈마하바라타〉에 출연하면서 시작되었다. 이후에 칸은 〈마하바라타〉 세계 순회공연에 참여했으며(1987~1989), 1988년 텔레비전 방영용으로 제작한 〈마하바라타〉에도 출연했다.

칸은 공부를 더 한 후 1990년대에 자신의 작품을 솔로로 공연하기 시작했다. 이 시기에 그는 현대적인 작업을 하는 동시에 전통적인 카탁 무용을 계속 강조했다. 예를 들어 그의 독무 작품 〈폴라로이드 발 사진(Polaroid Feet)〉(2000)은 두 시간에 걸쳐 공연하는 전통적인 인도 카탁 작품이다. 이 작품은 이슬람교와 힌두교의 신들에게 경배를 드리는 것으로 시작되며, '틴탈(Tintal)'이라 불리는 16비트 리듬을 바탕으로 복잡한 리듬 패턴을 만드는 짧은 음악 몇 곡에 맞춰 춤을 춘다. 이 음악에는 무용수와 타블라(북인도의 작은 북으로 손으로 두드려 연주한다) 연주가가 즉흥적으로 주고받는 대화도 포함되어 있다. 또 다른 작품 〈낭인(Ronin)〉(2004)에서는 힌두교에서 파괴의 신이자 재생의 신인 시바와 파르바티 여신의 결합에 대해 탐구한다. 이 작품에서는 시 낭송과 간주곡을 함께 사용하며, 창조 일체와 관련된 은유를 제시하려고 시도한다.

2000년에 탄생한 아크람 칸 무용단은 칸에게 연극, 영화, 시각예술, 음악, 문학 같은 타 분야의 예술가들과 협업해 매우 다양한 작품을 창조할 수 있는

기회를 주었다. 칸은 음악과 춤이 분리될 수 없다고 생각하며, 그의 공연에서 그와 음악가들은 그가 "하나, 최초의 비트(One, the first beat)"라고 부른 것을 함께 추구한다. 그는 이 같은 추구를 힌두교의 사랑의 신 크리슈나를 찾아나서는 종교적 추구에 비유한다.

칸은 수학을 안무의 토대로 사용한다. 왜냐하면 인도 음악은 매우 수학적이고 논리적이기 때문이다. 그러나 대개 전통적인 형식을 출발점으로 삼고 있는 그의 무용작품에는 즉흥연주와 복잡한 패턴 또한 상당 부분 포함되어 있다. 하지만 그는 이 복잡한 패턴이 관객들이 생각하는 것보다 단순하다고 이야기한다.

칸은 컨템포러리 무용에서 혁신보다 자극을 중시하는 경우가 많다고 생각한다. 뿐만 아니라 그는 미국 무용이 여전히 1960년대와 1970년대에 사로잡혀 있어 지구촌 시대의 새로운 문화를 수용하지 못하고 있다고 생각한다.

아크람 칸에 관한 정보를 더 얻고 싶으면 www.akramkhancompany.net을 방문해 보자.

그 신체 동작은 마임의 성격을 띤 것이다. 그리고 서사적 요소들이 무용작품에 등장하고 무용수가 캐릭터를 연기할 때 관객은 팬터마임 연기를 보게 된다. 팬터마임은 대사 없이 연기하는 것이다. 예컨대 낭만 발레에서는 팬터마임이 극 전개에 도움을 준다. 관객은 무용수의 스텝, 몸짓, 동작, 표정을 통해 캐릭터들 사이의 관계와 감정을 알게 된다. 무용수가 순전히 감정만을 표현하는 경우에만 그 작품에 마임이나 팬터마임이 없다고 이야기할 수 있다.

주제, 이미지, 줄거리

이제 무용작품에서 내용을 전달하는 방식에 대해 생각해 보자. 일반적으로 세 가지 가능성이 존재한다. 첫째, 무용작품에 서사적 요소를 넣을 수 있다. 다시 말해 무용작품을 통해 이야기를 할 수 있다. 대부분의 낭만 발레에는 서사적 요소가 포함되어 있다. 둘째, 무용작품을 통해 추상적인 관념을 전달할 수 있다. 이 경우 서사적인 줄거리는 없으며, 인간의 감정이나 조건 같은 추상적인 주제를 전달하려고 한다. 20세기의 모던 발레에서는 추상적인 관념을 점점 더 많이 다루었으며, 특히 현대무용은 인간의 심리와

행동을 탐색하는 경향을 띤다. 사회적인 주제뿐만 아니라 연극, 시, 소설에서 받은 인상이나 느낌 또한 종종 등장한다. 종교적인 주제나 민속적인 주제 역시 발견할 수 있다.

민족적 배경이 무용에 미친 영향은 추상적 관념이라는 내용의 일환으로 볼 수 있다. 무용작품의 요소에 사회문화적 배경이 어떻게 반영되어 있는지 살펴보는 것은 흥미로운 일이다. 예를 들어 재즈댄스는 미국 흑인의 유산에 대해 생각하게 만든다. 세 번째 가능성은 작품에 ─ 서사적이든 추상적이든 ─ 내용 자체가 부재한 것이다. 디베르티스망(divertissement, '심심풀이'라는 뜻의 프랑스어로 발레 일부가 디베르티스망에 속한다)에는 내용이 없다.

관객은 무용작품에 적극적으로 몰입하고, 무용 작품의 주제, 이미지, 줄거리에 녹아 있는 의미를 결정한 다음, 안무가가 전하려고 한 감정에 대해 평가해야 한다. 뿐만 아니라 관객은 안무가가 작품의 어떤 요소를 통해 무엇을 이야기하고 있는지를 찾아내려고 해야 한다. 무용수가 캐릭터를 연기하는지, 감정을 전달하는지, 아니면 두 가지 모두를 하고 있는지에 대해서도 생각해야 한다.

음악

무용에는 으레 음악이 따라 나온다. 일반적으로 음악은 무용작품에 등장하는 동작의 토대 역할을 한다. 물론 무용에 반드시 음악을 붙여야 하는 것은 아니다. 그러나 리듬이라는 음악적 요소 없이 춤을 추는 것은 불가능하다. 무용수의 모든 동작은 다른 동작과 시간 관계를 맺고 있으며, 음의 존재 여부와 상관없이 그 관계에 의해 음악적인 리듬 패턴이 만들어진다.

관객은 무용 음악을 들으면서 무용 동작과 악보 사이의 관계에 반응한다. 관객은 무용수의 몸짓과 걸음걸이 그리고 음악의 비트에서 동작과 악보 사이의 연결 지점을 분명하게 인지할 수 있다. 어떤 경우에는 음악과 동작의 박자가 딱딱 맞기도 하지만 그렇지 않은 경우도 있다.

무용의 강약은 음악의 강약과도 관련되어 있다. 하지만 무용의 강약을 결정하는 요소는 동작의 강도이다. 예컨대 재빠른 동작과 힘찬 도약에서 강도가 높은 순간이 나타날 수 있다. 연극 플롯의 강약과 구조를 분석할 때처럼 무용작품도 분석할 수 있다. 관객의 관심을 극대화하려면 다양한 강도가 나타나야 한다. 강약 변화를 도식화해 보면, 무용과 연극의 강약 구조가 유사하다는 결론을 낼 수 있다 서사적 요소의 유무와 무관하게 무용작품 역시 정점에 도달한 다음 하강하는 피라미드형 구조를 따르는 경향을 띤다.

미장센

무용은 연극과 마찬가지로 공연예술이자 시각예술이다. 그렇기 때문에 관객은 무용작품을 관람하며 공연장의 시각적 요소, 즉 미장센에도 반응한다(도판 8.12와 8.13 참조). 또한 관객은 작품의 시청각적 요소로 현실성 있는 무대를 만들었는지에 주목해 볼 수도 있다. 하지만 무용에서는 소품, 무대, 플로어와 춤 사이의 상호관계에 더욱 관심을 기울여야 한다. 어떤 작품에서는 육중한 무대장치를 사용하지만, 어떤 작품에서는 무대장치를 전혀 사용하지 않는다. 고전 발레와 모던 발레의 주된 차이는 댄스 플로어의 사용법에 있다. 고전 발레에서 플로어는 단순한 바닥의 역할을 한다. 고전 발레 무용수들은 플로어에서 기껏해야 도약을 할 뿐이다. 하지만 모던 발레 공연에서 플로어는 없어서는 안 될 부분이다. 관객은 모던 발레 무용수들이 플로어에 앉거나 플로어에서 구르는 모습을—요컨대 플로어와 상호작용하는 모습을—볼 수 있다. 그리고 플로어 사용법이 작품의 주제 및 이미지와 어떻게 관련되어 있는지도 살펴봐야 한다.

안무가가 공간을 사용하는 방식은 작품의 의미 전달에서 결정적인 역할을 한다. 높이, 방향, 형태, 플로어 패턴의 변화는 무용작품의 전개에서 중요한 부분이다. 그러므로 무용작품을 이해하려면 무대의 공간과 무용수의 공간이 상호작용하고 소통하는 방식을 적극적으로 지각하고 평가해야 한다.

연극에서 중요한 의상은 무용에서도 중요하다. 어떤 작품에서는 전통적이고 관례적이며 별다른 특성이 없는 의상을 사용한다. 도판 8.12의 여성 무용수가 착용한 타이츠와 튀튀에는 줄거리나 캐릭터가 거의 드러나지 않는다. 하지만 우리는 많은 작품에서 지극히 현실적인 의상을 보기도 한다. 의상은 캐릭터, 지역성이나 또 다른 면을 드러내는 데 도움을 주기도 한다(도판 8.9와 8.10 참조).

의상은 안무가가 무용수에게 기대하는 것을 무용수가 해내도록 도움을 주어야 한다. 실제로 의상 자체가 작품 내용의 구성요소가 되기도 한다. 예컨대 마사 그레이엄의 〈비탄(Lamentation)〉에는 기껏해야 원통형 천이라고 이야기할 수 있는 의상을 입은 여자 무용수 1명이 등장한다. 이 무용수는 팔 부분도, 다리 부분도 없는 큰 천을 뒤집어썼다. 무용수가 움직일 때마다 천이 늘어나 신체 자체의 선과 형태가 아니라 늘어나는 천에 싸인 신체의 선과 형태가 나타난다.

무용 의상과 관련해 고려해야 할 마지막 요소는 신발이다. 무용수의 신발은 단순하고 부드럽고 유연한 소프트 발레슈즈부터 전문 무용수가 신는 전통 발레의 토슈즈, 스트리트 슈즈, 캐릭터를 드러내는 옥스퍼드화까지 다양하다. 개중에는 재현적인 것도 있고 상징적인 것도 있다. 현대무용에서는 종종 맨발로 춤을 추기도 한다. 신발은 기본적으로 편해야 하며 무용수가 춤을 출 수 있을 만큼 유연해야 한다. 뿐만 아니라 댄스 플로어의 표면과 맞아야 한다. 물론 플로어가 지나치게 딱딱하거나, 부드럽거나, 거칠거나, 미끄럽거나, 끈적거리지 않도록 신경을 써야 한다. 무용에서 플로어는 매우 중요하다. 때문에 많은 순회공연 무용단이 동작을 정확하게 하기 위해 플로어를 갖고 다닌다. 플로어가 무용수들에게 위험하다는 이유로 전문 무용단이 지방 공연장에서 춤추는 것을 거부하는 경우도 있다.

조명

전반적으로 신체의 입체성을 얼마나 잘 보여주느냐는 무용 감상에 결정적인 영향을 미치며, 따라서 조명 디자이너의 작업은 매우 중요하다. 무용에서 조명 디자이너의 가장 중요한 목표는 무용수의 삼차원성을 극대화하는 것이다. 조명 디자이너들은 측면과 위에서 동시에 무대를 비추거나, 관객의 시야선과 거의 직각을 이루는 조명을 사용해 극적인 입체감이라는 목표를 달성한다.

8.12 전통적인 타이츠와 튀튀.

관객이 공간에서 인간의 형상을 지각하는 방식은 신체에 조명을 비추는 방식에 의해 좌우된다. 그러니까 우리의 감각 및 감정 반응은 무용수와 댄스 플로어를 비추는 조명의 성격에 의해 결정되는 것이다.

감각 자극들

무용작품에서는 다양한 속성을 통해 강렬한 자극을 주고 의미를 전달한다. 같은 예술작품일지라도 관객들은 각기 다른 수준에서 작품에 접근한다. 배경지식이 아예 없어도 어느 선까지는 작품을 감상할 수 있다. 작품을 이해하거나 작품에 의미를 부여하는 수준처럼 경험과 지식이 많은 관객에게 가능한 수준뿐만 아니라 경험과 지식이 전무한 관객에게 가능한 반응의 수준 또한 있다. 하

무용과 인간 현실
마사 그레이엄, <애팔래치아의 봄>

1930년대 대공황 시기의 미국에서는 예술을 통해 사회를 비판하려는 시도가 활발하게 이루어졌다. 같은 시기에 현대무용의 선구자인 마사 그레이엄(1893~1991) 또한 자신의 작품에서 시사적인 주제를 다루기 시작했다. 그녀는 미국의 형성 과정에 관심을 갖고 있었고, 이 같은 관심 덕분에 아론 코플랜드의 음악에 맞춰 안무한 <애팔래치아의 봄>(도판 8.13)이 탄생했다. 오늘날에도 명성이 높은 이 작품에서는 특히 지옥의 고통을 설파한 미국의 청교도주의를 사랑과 상식으로 극복한 것에 초점을 맞춘다.

<애팔래치아의 봄>은 엘리자베스 스프라그 쿨리지(Elizabeth Sprague Coolidge)의 의뢰로 만든 작품으로 1944년 10월 30일 미국 국회 도서관에서 콘서트 시리즈의 일환으로 초연되었다. 이 작품의 줄거리는 개척지대에서 올리는 결혼식을 중심으로 전개된다. 젊은 신부와 신랑, 그들의 조언자이자 보호자인 노파, 목사가 등장한다. 개척지대의 전도사인 목사는 자기 말을 따르지 않는 이들에게 지옥의 불과 파멸이 준비되어 있다고 설교한다. 젊은 독신녀들은 몰려다니면서 목사를 떠받든다. 마사 그레이엄은 이 독신녀들을 작품의 희극적 요소로 이용하며 젊은 부부가 새로운 집과 농장을 얻게 되는 감동적인 과정을 섬세하고도 단순하게 표현한다. 이 작품은 전체적으로 "한 편의 연애편지 같으며, 새로 싹트는 아름다운 희망에 대한 춤이다."[3]

<애팔래치아의 봄>은 그레이엄 무용단에서 공연하는 작품 중 가장 많은 찬사를 받았을 것이다. 코플랜드의 음악은 미국의 고전이 되었고, 조각가 이사무 노구치(1925~1988, 356쪽 참조)의 멋진 무대는 무대 디자인의 이정표가 되었다.

8.13 자신이 안무한 <애팔래치아의 봄>(1944)에서 공연 중인 마사 그레이엄.

지만 더 많은 경험과 지식을 쌓으면 무용작품을 보다 충실하게 이해하고 감상할 수 있다.

움직이는 이미지들

다른 공간 예술과 마찬가지로 무용도 선과 형태라는 구성 요소를 통해 우리의 감각을 사로잡는다. 그 구성 요소들은 신체뿐만 아니라 미장센의 시각적 요소들에서도 발견할 수 있다. 수평선은 본질적으로 평안하고 침착한 느낌을, 수직선은 장엄하고 고상한 느낌을, 사선은 활동적으로 움직이는 느낌을(도판 8.10과 8.11 참조), 곡선은 우아한 느낌을 낳는다. 어떤 무용작품을 감상할 때 우리는—가만히 서 있거나 공간 안에서 움직이는—신체가 표현하는 선과 형태에 반응한다. 보다 기민하게 지각할 수 있다면 우리는 선과 형태가 무용수들 사이에서 그리고 무용수와 미장센 사이에서 나타나는 방식도 지각할 수 있다. 무용수의 신체에서 나타나는 선의 종류가 안무가의 작품을 이해하는 데 중요한 단조가 되는 경우도 종종 있다. 예컨대 조지 발란신은 자신의 작품을 공연하는 무용수들이 비쩍 말라야 한다고 주장했다. 여러분은 그의 무용단에서 뚱뚱하거나 지나치게 근육이 발달한 체형의 무용수를 보지 못할 것이다. 그러니까 안무가들은 작품을 구상할 때 무용수의 신체가 우리의 감상에 영향을 준다는 사실을 이용하는 것이다.

3. Agnes DeMille, *Martha, the Life and Work of Martha Graham* (New York: Random House, 1991), p. 261.

힘

우리의 감각을 사로잡아 발을 구르게 하거나 손을 까딱이게 만드는 음악의 요소는 비트이다. 무용작품에 대한 가장 기본적인 반응들은 아마 음악의 강약과 무용수가 표현하는 강약에서 나올 것이다. 음악의 템포가 우리를 사로잡듯이, 무용수는 박력 있고 열정적인 동작, 높은 도약, 우아한 회전이나 긴 피루에트를 통해 우리를 사로잡는다. 안무가와 무용수는 음악 소리와 동작의 강도 변화 같은 다양한 강약 변화를 통해 흥미를 불러일으킬 수 있다.

몸짓 언어

무용수는 배우처럼 우리를 직접 자극할 수 있다. 왜냐하면 무용수 역시 다양한 의사소통의 기호들을 사용할 수 있는 인간이기 때문이다. 의사소통을 하려면 일군의 기호를 습득해야 한다. 따라서 무용의 언어를 완전히 습득하고 나서야 우리는 의사소통의 수준에서 무용작품을 감상할 수 있다. 델사르트 체계 같은 몸짓 언어 체계에서는 팔, 손, 머리 자세를 이용해 의미를 전달한다. 훌라춤의 손동작 또한 어떤 관념을 전달한다. 그러므로 우리는 훌라춤을 볼 때 격렬한 엉덩이 동작 대신 손동작에 집중해야 한다.

하지만 일군의 보편적 신체 언어 또한 존재한다. (심리학자들에 따르면) 익숙함이나 이해의 정도와 상관없이 우리 모두 보편적 신체 언어에 반응한다. 예를 들어 손바닥을 보여주면서 팔을 활짝 벌리는 수용의 몸짓은 어디에서나 그 의미가 같다. 그리고 밀쳐내듯 손을 앞으로 내미는 몸짓을 통해 거부 의사를 드러내는 것 또한 같다. 무용수들이 보편적인 신체 언어를 사용할 때, 우리는 일상 언어에서 중요한 역할을 하는 비언어적 신체 언어에 반응하듯 무용수의 몸짓 언어에 반응한다.

색채

무용수들은 표정이나 신체 동작을 통해 인간 조건의 몇몇 측면을 전달한다. 하지만 배우들이 대사를 통해 직접 메시지를 전달하는 것과는 달리 무용수들은 표정이나 신체 동작을 통해 직접 메시지를 전달하지 못한다. 그렇기 때문에 무용수가 전달하려는 의미를 보강해야 하며, 이를 위해 의상·조명·무대 디자이너들은 미장센을 통해 무용작품의 분위기를 강화한다.

분위기를 표현하기 위해 주로 사용하는 것은 색채다. 무용에서는 현실감이 연극에서만큼 중요하지 않기 때문에 조명 디자이너들이 훨씬 과감하게 색채 작업을 할 수 있다. 연극에서 배우의 얼굴이 붉거나 푸르게 보이는 것은 엄청난 재앙이지만 무용 조명 디자이너들은 그런 걱정을 하지 않아도 된다. 그렇기 때문에 우리는 종종 무용작품에서 연극작품보다 훨씬 강렬하고 다채로우며 의미심장한 색채를 보게 된다. 무용작품에서는 색채가 더욱 선명하고, 채도가 더 높으며, 여러 방향에서 비추는 조명을 통해 삼차원적인 신체의 특성을 더욱 열정적으로 탐색한다. 이는 의상과 무대에도 동일하게 적용된다. 무용수들은 현실에 가까운 연기를 하지 않아도 되기 때문에 무용수의 의상은 추상적인 방식으로 의미를 전달할 수 있다.

반면 ─ 예컨대 안무가 머스 커닝엄(1919~2009)의 몇몇 작품처럼 안무가가 무용수와 환경의 종합을 의도하지 않는 이상 ─ 무대 디자이너들은 무대 환경 안에 있는 무용수에 집중할 수 있게끔 색채를 사용해야 한다. 무대가 훨씬 큰 공간을 차지하기 때문에 무대 공간이 지나치게 협소하지 않은 이상 무대의 요소들이 인간의 신체를 쉽사리 압도할 수 있다. 그럼에도 무대 디자이너들은 무용작품의 전반적인 분위기를 강화하는 데 도움이 되는 한도 내에서 강렬한 색채를 사용한다.

비판적 분석의 예

다음의 간략한 예문은 이 장에서 설명한 몇 가지 용어를 사용해 어떻게 개요를 짜고 예술작품
에 대한 비판적 분석을 전개할 수 있는지를 보여준다.

여기서는 그 과정을 아론 코플랜드가 음악을, 이사무 노구치가 무대를 담당한 마사 그레이엄
의 〈애팔래치아의 봄〉(도판 8.13)을 중심으로 전개하고 있다.

개요	비판적 분석
장르 　현대무용 주제와 줄거리 동작 마임과 팬터마임 미장센	현대무용 작품인 〈애팔래치아의 봄〉에서는 다양한 주제를 다룬다. 그 주제 중 몇몇은 사회 비판의 범주에 들어간다. 〈애팔래치아의 봄〉에서는 특히 지옥의 고통을 설파한 미국의 청교도주의를 사랑과 상식으로 극복한 것에 초점을 맞춘다. 미국 개척시대를 배경으로 한 이 작품은 결혼식을 중심으로 전개되지만 실제 결혼식이나 결혼 피로연을 모방하지 않는다. 명료하고 시원시원하며 분명한 동작을 통해 개인의 성격과 감정을 표현한다. 이러한 동작의 명료함, 시원시원함, 분명함은 울타리를 치고 경작해야 하는 드넓은 개척지의 특성과 관련된 것이다. 신부(新婦), 목사, 남편, 여성 개척자, 목사 추종자 등의 캐릭터가 등장한다. 작품이 전개되는 동안 캐릭터들이 출연해 독무를 춘다. 캐릭터들이 춤을 추며 의중을 드러내는 동안에는 이야기 전개가 잠시 중단된다(반면 다른 플롯과 대사로 구성된 대중적 뮤지컬 〈코러스 라인〉에서는 춤을 중심으로 이야기가 전개된다). 예를 들어 신부는 독무를 두 번 추면서 자신의 미래를 그리며 느끼는 기쁨과 두려움을 함께 표현한다. 4명의 목사 추종자들은 잰걸음으로 깡충대면서 몰려다니는데 이것은 일제히 "아멘!"이라고 연신 외치는 모습을 시각적으로 형상화한 것이다. 그레이엄은 이 작품을 안무하고 주역을 맡아 춤을 추었다. 작곡가 코플랜드는 음악에 미국적 모티브를 사용했다. 마사 그레이엄 또한 등장인물들의 활달함을 표현하기 위해 컨트리 댄스의 스텝을 눈에 띄지 않게 활용했다. 이 작품의 무대는 추상적인 작품으로 유명한 미국 조각가 이사무 노구치가 디자인했다. 무대 디자인은 빈약하지만, 집의 뼈대를 이루는 가는 대나무, 벽의 일부, 긴 의자, 흔들의자가 놓인 단, 울타리의 한 부분, 기울어진 작은 원판을 이용해 무대의 성격을 분명히 보여준다. 무대는 캐릭터들이 앞으로 나와 춤을 추고 되돌아가는 기지를 제공한다.

사이버 연구

발레 :
www.ccs.neu.edu/home/yiannis/dance/history.html

현대 무용 :
www.infoplease.com/ce6/ent/A0833540.html

주요 용어

마임 : 인간이나 동물의 행동을 연상시키는 신체 동작.
미장센 : 무용작품을 뒷받침해주는 시각적 요소들로 무대, 조명, 의상 등이
　　포함된다.
민속무용 : 전통 음악에 맞춰 추는 군무.
발레 : '고전' 무용 혹은 정형화된 춤.
세계무용/제의무용 : 특정 국가나 문화의 고유한 의례 무용.
안무가 : 무용작품을 창작하는 예술가.
재즈댄스 : 미국으로 건너간 아프리카 흑인들로부터 유래한 다양한 양식의
　　춤 동작들.
제1 포지션 : 발레에서 모든 동작의 기본이 되는 포지션. 뒤꿈치를 붙이고
　　양 발끝은 옆으로 벌린다.
팬터마임 : 대사 없이 연기하는 것.
현대무용 : 오늘날의 다양한 무용작품들. 현대무용은 원래 정형화된 발레에
　　반발하여 등장했기 때문에 각기 개성이 뚜렷하다.

예술 양식들

예술가들은 어떤 방식으로 '현실'을 표현하는가?

9장

고대의 접근방식들
기원전 30,000년경부터 기원전 480년경까지

개요

역사적 맥락

 석기 시대
 중동
 아시아
 아메리카
 유럽

예술

 석기 시대
 중동 : 수메르 예술, 걸작들 : 텔 아스마르 입상들
 아시리아 예술, 이집트 예술
 인물 단평 : 네페르티티, 히브리 예술
 아시아
 아메리카
 유럽

비판적으로 생각하기
사이버 연구
주요 용어

역사적 맥락

석기 시대

구석기 시대는 기원전 백만 년 이전으로 거슬러 올라간다. 아마 인류는 구석기 시대가 끝날 무렵부터 예술적·종교적 사고를 하기 시작했을 것이다. 인류 문화의 두 번째 단계인 신석기 시대는 대략 기원전 8000년과 기원전 3000년 사이에 걸쳐 있다. 신석기 시대 인류는 전에 수렵에 의존했던 동물 중 일부를 가축으로 길들이기 시작했다. 이번 장에서 공부할 예술적 성과들은 구석기 시대 후반부터 등장한다. 그런데 우리는 인류가 이때 어떻게 살았는지 재구성할 수 없다. 이미 기원전 100,000년경에 종교와 비슷한 것들이 있었음을 시사하는 몇 가지 증거가 존재한다. 기원전 50,000년경 네안데르탈인들은 내세에 대한 믿음을 암시하는

행위를 하고 의식을 치르면서 죽은 이들을 조심스럽게 매장했다. 이때 인류는 자아와 개인이라는 개념을 이해하고 상징을 이용하기 시작했다. 이 사건과 더불어 인류 최초의 조상으로 알려진 이들이 선사(先史)의 어두움에서 벗어나 역사와 문명의 빛 안으로 들어섰다.

촌락이 도시로 진화했을 때 문명이라고 불리는 문화 발전의 한 단계가 나타났다. 문명이 등장하려면 다음 다섯 요소가 필요하다. (1) 도회지, (2) (공통의 언어를 암시하는) 문자 언어, (3) 교역 혹은 상업, (4) 공동의 종교, (5) 중앙 정부.

중동

기원전 6000년경 중동에서는 수메르 문화가 출현했다. 수메르 문화는 이 지역에서 출현한 최초의 문화라고 할 수 있다. 수메르인

들은 촌락에서 살았고, 몇몇 종교적 요지를 중심으로 사회를 정비했으며, 이 종교적 요지들은 급속하게 도시로 발전했다. 수메르 문화에서 종교와 정치는 긴밀한 관계를 맺었다. 종교는 이 사회의 정치와 윤리에 스며들어 있었다. 수메르인들에게는 수많은 신들이 있었는데 기원전 2250년경까지 이 신들이 진화했다. 수메르인들은 인간과 동물의 속성을 부여한 신들을 숭배했다.

기원전 1000년에는 새로운 권력 집단인 아시리아인이 수메르인을 대신했다. 티그리스 강 유역의 아수르에서 온 민족인 아시리아인들은 군사력과 기술 모두를 갖추고 있었으며, 덕분에 그들은 시리아와 시나이 반도 및 하(下) 이집트에 이르는 지역의 패권을 유지할 수 있었다. 이들은 약 400년 동안 이어진 전쟁에 참전했던 것으로 보인다. 그들은 적들을 잔혹하게 무찔렀으며 정복한 도시들을 파괴했다. 하지만 결국 그들도 정복자가 휘두른 칼에 파멸했다.

수메르 사회가 정점에 도달했던 것과 거의 같은 시기에 이집트에서는 또 다른 문명이 전개되고 있었다. 이집트 문명은 처음부터 왕과 신을 동일시했다. 이는 왕의 혈통과 창조신인 태양신 사이의 직접적 관계를 상징한다. 종교는 이집트인의 개인적 삶, 사회적 삶, 그리고 사회 조직에서 중요한 역할을 담당했다. 이집트인들은 죽음을 내세에 이르는 길로 여겼으며, 망자가 내세에 신들이 제공하는 물로 자기 몫의 지하 세계를 경작할 수 있다고 믿었다.

우리는 구약을 저술하고 수집한 야곱의 열두 아들의 자손을 히브리인, 이스라엘인, 유대인이란 여러 지파로 알고 있다. 이들은 기원전 1200년경 같은 조상을 모신 집단으로 출발했으며, 스스로를 종교 통일체이자 민족 통일체로 묘사했다. '히브리'라는 단어는 아브라함의 민족을 가리킨다. 결국 아브라함의 자손들은 아브라함의 손자 이름을 따라 '이스라엘인'으로 불리게 되었다. '유대'나 '유대인'이라는 용어는 유대교와 관련되어 있으며 사울, 다윗, 솔로몬 왕정의 절정기 이후 분리된 이스라엘 남부의 유대 왕국에서 유래한 것이다. 아마 이스라엘 왕국의 전성기는 다윗 왕과 그의 아들인 솔로몬 왕(기원전 10세기경)의 시대에 도래했을 것이다. 이때에는 이스라엘의 12지파가 연합했으며, 이스라엘 왕국의 영토는 서쪽의 페니키아에서 동쪽의 아랍 사막에 이르렀다.

아시아

이스라엘인들이 이집트에서 노예생활을 하던 때보다 조금 앞선 시기에 아시아의 중국에서는 상(商)왕조(기원전 1400~1100년경)를 기점으로 역사가 시작되었다. 중국에서는 아주 이른 시기부터

단단히 방비한 촌락에 인구가 집중되는 현상이 나타났다. 가장 중요한 사회 단위는 개인, 국가, 종교적 집단이 아닌 가족이다. 가족은 기본적인 정치 단위이기도 했다. 보갑제(保甲制)라고 불리는 공동책임제는 한 가정의 구성원들에게 가족의 행동을 책임지게 만들었다.

기원전 6000년 오늘날의 파키스탄과 인도의 북서부 지역을 아우르는 인더스 계곡에서 문명이 발생하여 기원전 1,700년경까지 지속되었다. 이 문명은 대략 기원전 2,600년부터 기원전 1,900년에 이르는 시기에 번성했다. 인더스 계곡의 초기 민족들은 격자형으로 건설한 도시들을 발전시켰으며 구리와 청동 도구를 이용했고 뿔이 있는 동물과 가금류를 사육했다(아마 코끼리도 사육했을 것이다). 그들은 밀, 보리, 목화를 경작했으며 한 유형의 문자체를 만들었다. 하지만 그들의 사회 구조는 여전히 베일에 싸여 있다. 가장 큰 수수께끼 중 하나는 그들의 도시에 궁전과 사원이 없다는 사실이다. 그들의 문명이 왜 그리고 어떻게 사라졌는지 역시 여전히 미궁이다.

아메리카

같은 시기 아메리카에서는 최초의 중앙아메리카 인디언 문명인 올멕 문화가 발흥했다. 올멕인들은 현재 멕시코의 베라크루스 주(州)와 타바스코 주의 멕시코만 해변을 따라 살았다. 그들은 습지의 물을 빼내고 농지로 개간했으며, 흙더미를 쌓아올리고 그 위에 종교적 핵심 시설을 건설했다. 그들은 장거리 무역에도 참여했다. 올멕 문화의 주요 중심지는 기원전 1200년과 기원전 900년 사이에 번성했으며 기원전 400년경 파괴되었다.

유럽

대략 기원전 800년부터 기원전 480년까지 유럽의 그리스는 상고기였다. 그리스 상고기 문화는 자주적 도시국가, 즉 **폴리스**의 모임으로 구성되었다. 각 폴리스는 스스로에게 고유한 의미를 부여했다. 아테네 같은 몇몇 폴리스에서는 예술과 철학을 중시했으며, 스파르타 같은 몇몇 폴리스에서는 군국주의를 지향하고 고급 문화에는 무관심했던 것으로 보인다. 그럼에도 이처럼 다른 그리스의 성향을 하나로 묶는 정신이 이 독립적 폴리스들 사이에 흐르고 있었다. 그들은 자신을 '헬라스' 민족으로 여겼고 공동의 언어와 역법을 사용했다. 이들의 달력은 기원전 776년 최초의 올림픽 경기까지 거슬러 올라간다.

지금까지 묘사한 조건들, 즉 석기 시대, 중동, 아시아, 아메

리카, 유럽을 아우르는 조건들이 예술의 역사적 맥락을 이룬다. 이제 우리는 이러한 배경과 문화를 바탕으로 예술을 검토할 것이다.

예술

석기 시대

인류 최초의 것으로 알려진 조각은 대략 기원전 30,000년과 15,000년 사이에 만든 것으로 추정된다. 매머드 상아로 조각한 사람의 머리와 몸이 체코의 브루노 유적지에서 나왔다(도판 9.1). 이 조각의 신체 여러 부위들은 유실되었지만, 바짝 깎은 두발, 좁은 이마, 움푹 들어간 눈을 가진 머리 부분에서 해부학적 세부 사항에 대한 관심이 드러난다.

석기 시대 미술은 아마 기원전 30,000년과 기원전 25,000년 사이에 시작되었을 것이며, 초기에는 축축한 점토에 긁은 단순한 선들로 이루어졌을 것이다. 이 단순한 선을 긁었던 사람들은 동굴에서 살았으며, 단순한 선 자국을 동물의 윤곽으로 정교하게 다듬어갔다. 다음 세 단계를 거쳐 한가한 낙서처럼 보이는 것이

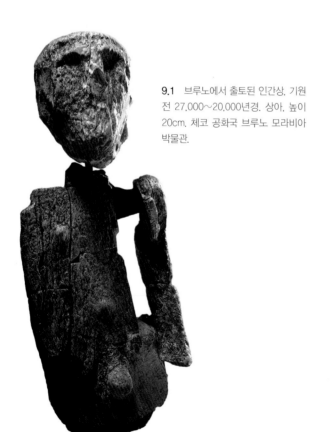

9.1 브루노에서 출토된 인간상. 기원전 27,000~20,000년경. 상아, 높이 20cm. 체코 공화국 브루노 모라비아 박물관.

섬세한 예술로 발전한 것으로 보인다. 동물의 윤곽선을 검은색으로 긋고 단일 색을 칠하는 것이 첫 단계의 특징이다. 다음 단계에서는 명암의 느낌이나 입체감(키아로스쿠로, 1장 참조)을 내기 위해 윤곽선 안에 다른 색 하나를 추가한다. 이러한 묘사에서는 삼차원의 느낌과 현실감을 강화하기 위해 종종 동굴 벽의 튀어나온 부분을 이용한다. 많은 경우 화가는 동물을 소묘하기 위해 특정 암석의 돌출부나 암석 형태를 택한 듯이 보인다. 초기 미술 발전의 세 번째 단계는 여러 색채를 이용한 사실주의 양식의 인상적인 그림으로 이루어진다. 잘 알려진 스페인의 알타미라 벽화(도판 9.2)가 이 범주에 속한다. 이 벽화에서 화가들은 흙색과 목탄만을 이용해 세부 사항, 가장 중요한 특징, 양감, 운동감을 포착하고 있다.

최초의 화가들은 (훨씬 이후에 이집트인들이 그랬던 것처럼) 대상의 옆모습만을 계속 그림으로써 삼차원 묘사의 어려움을 피해간 듯 보인다. 가끔 머리나 뿔을 돌린 모습 정도를 통해 예술가의 묘사 능력을 시험했을 따름이다.

(도판 9.3 같은) 비너스라고 불리는 조각들은 프랑스 서부부터 중앙 러시아 평원까지 펼쳐진 약 1,833km 길이의 대상(帶狀) 지대 유적지들에서 발견되었다. 많은 학자들이 이 조각들을 최초의 재현적 조각으로 본다. 이 작품들은 일정한 양식적 특성을 공유하고 있으며 전체적 구성이 매우 비슷하다. 이것들은 다산을 상징하는 형상일 수 있고(이 때문에 학자들은 로마의 사랑과 미의 여신의 이름을 따서 이 조각의 이름을 지었다) 혹은 그저 교환이나 사례를 위해 사용한 물건일 수도 있다. 무엇이 사실이든 간에 조각들은 하나같이 가늘어지는 다리, 펑퍼짐한 엉덩이, 좁아지는 어깨와 머리를 가지고 있어서 다이아몬드 모양의 실루엣을 만든다.

가장 잘 알려진 비너스상인 빌렌도르프 여인상(도판 9.3)은 부풀어 오른 넓적다리와 가슴, 돌출된 성기를 강조하고 있어 이 조각이 다산을 표현하고 있음을 암시한다. 혹자는 이 작품이 성적 관념에 대한 제작자의 강박을 드러낸다고 주장하기도 한다. 석회암으로 조각하고 본래 피의 색인 붉은색으로 채색한 빌렌도르프 여인상은 어쩌면 생명 자체를 상징했을 수도 있다. 과거의 많은 종족이 신체를 붉게 칠했다.

비너스상은 얼굴은 없지만 대개 머리카락을 갖고 있고, 종종 팔찌, 목걸이, 앞치마나 허리띠를 착용하고 있으며, 때때로 문신을 표현한 것 같은 무늬를 보여 준다. 남성적인 사냥 정신이 그것을 만든 문화를 지배했음에도 남아 있는 조각상에는 오직 여성만 나타난다. 출산의 신비와 놀라운 기적, 출산에서 담당하는 여성의 독특한 역할은 분명 조각가의 현실 지각과 묘사에 영향을 주

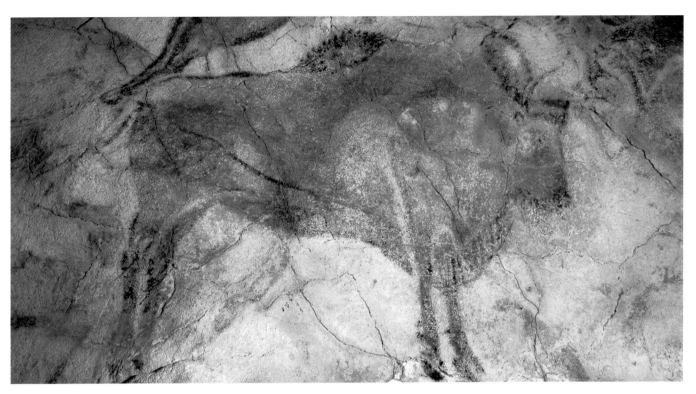

9.2 스페인 알타미라 벽화의 들소, 기원전 14,000~10,000년경. 암석에 채색. 높이 2.51m.

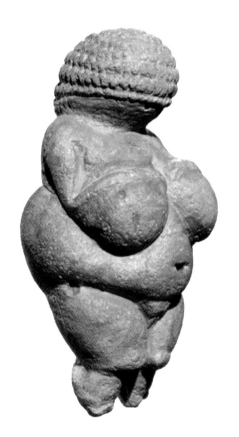

9.3 해(下) 오스트리아 빌렌도르프에서 출토된 여인상. 기원전 30,000~25,000년경. 석회암. 높이 11cm. 오스트리아 빈 자연사 박물관.

고, 조각가가 여성의 성적 특징을 강조하게 만들었을 것이다.

라스코 동굴은 프랑스 베제르 강 계곡의 작은 마을 몽티냐크에서 약 1.6km 떨어진 곳에 위치하고 있다. 1940년 한 무리의 아이들이 폭풍우로 뿌리 뽑힌 나무를 찾다가 틈새로 기어 내려갔으며, 그곳에서 수천 년 동안 미답이었던 그 동굴을 발견했다. 프랑스, 스페인, 유럽의 다른 지역과 마찬가지로 그곳에서 수백 점의 그림을 발견했다. 라스코 동굴 작품들의 중요성은 손상되지 않은 일군의 작품의 규모와 질에 있다.

중심방인 '황소의 방'(도판 9.4)에서는 엄청난 힘의 느낌이 뿜어져 나온다. 돌 천장의 굽이치는 윤곽의 하늘 아래서 엄청난 짐승 떼가 움직이고 있다. 이 방의 입구에는 2.5m짜리 유니콘이 제일 처음 등장하고 황소, 말, 사슴의 엄청난 몽타주가 이어진다. 그 높이는 3.5m에 달하고, 형상들은 뒤섞여 있으며, 색채들이 온기와 힘을 발산한다. 중심방의 그림들은 오랜 기간에 걸쳐 여러 화가들이 순차적으로 그린 것이다. 그럼에도 세로 9m, 가로 30m 돔형 갤러리의 집적 효과는 그것이 최대의 충격을 위해—생생한 색채, 흥미롭게 합친 형상과 형태들, 활기찬 선, 키아로스쿠로를 사용해—주의 깊게 구성한 단일 작품인 양 보이게 한다.

9.4 중심방 혹은 '황소의 방', 프랑스 라스코, 석회암에 채색, 9×30m.

중동

수메르 예술

기원전 6000년경 메소포타미아로 불리는 근동 지역(현재 이라크의 티그리스 강과 유프라테스 강 사이 지역)에서 최초의 문명이 등장했다. 이 지역에서 출현한 최초의 문명은 수메르 문명이다. 수메르인들은 촌락에서 살았으며 몇몇 중요한 종교적 요지를 중심으로 사회를 정비했다. 이 종교적 요지들은 급속하게 도시로 발전했다. 수메르 수학에서는 60진법을 썼는데, 이 체계는 지금도 여전히 60분으로 이루어진 시간과 360도로 나뉘는 원을 측정하는 데 사용된다. 이미 기원전 3000년경에 수메르에서는 바퀴가 등장했다.

기원전 3000년 이전의 메소포타미아로부터 전해져 내려오는 예술작품은 대부분 채색도기와 인장(印章)이다. 이것들에는 관례화된 형태와 문양이 포함된 하나의 유사한 양식이 반영되어 있다. 도기는 기능적인 물건이지만 그것의 추상적인 장식은 창조적 충동을 만족시키는 역할을 했다. 인장 또한 분명 기능적인 것이었지만 도구의 지위를 넘어섰다. 수메르 장인들은 인장의 표면을 창의력 발휘에 알맞은 곳이라고 생각했다. 초기의 인장은 원형이거나 직사각형이었지만 후일 미지의 이유로 인해 원통형 인장이 등장했다. 수메르인들은 무늬를 새겨 넣은 목재 원통형 인장을 젖은 점토에 대고 굴려서 원하는 길이로 띠 모양의 문양을 만들었다.

원통형 인장은 다른 형태의 인장들보다 훨씬 큰 창조적 가능성

9.5 뱀의 목을 가진 암사자를 새긴 인장과 날인, 기원전 3,300년경, 메소포타미아, 녹옥(綠玉), 높이 4cm, 프랑스 파리 루브르 박물관.

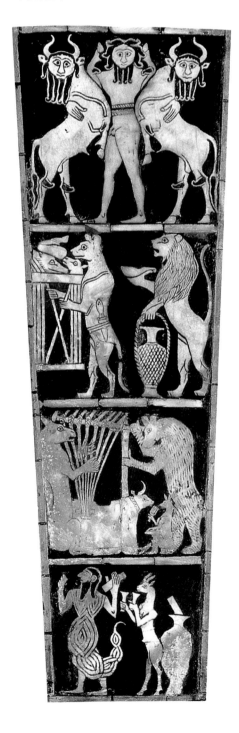

9.6 왕실 수금(竪琴), 이라크 우르 푸아비 왕비 무덤에서 출토, 기원전 2650~2550. 목재, 금, 청금석(靑金石), 자개 상감. 미국 필라델피아 펜실베이니아 대학교 박물관.

9.7 왕실 수금(도판 9.6)의 공명부 패널. 역청 바탕에 자개 상감. 높이 33cm.

을 갖는 것으로 보였다. 복잡한 디자인을 무한정 반복할 수 있는 방식이 수메르인들을 사로잡았던 듯하다. 현존하는 원통형 인장 작품에는 각종 제물, 사냥, 전투 장면이 등장한다. 도판 9.5의 예에는 수메르인에게 다산(多産)을 상징하는 두 가지 모티브가, 즉 뒤엉킨 뱀들과 암사자가 결합되어 있다. 이 모티브는 수메르 예술에서 반복적으로 등장한다.

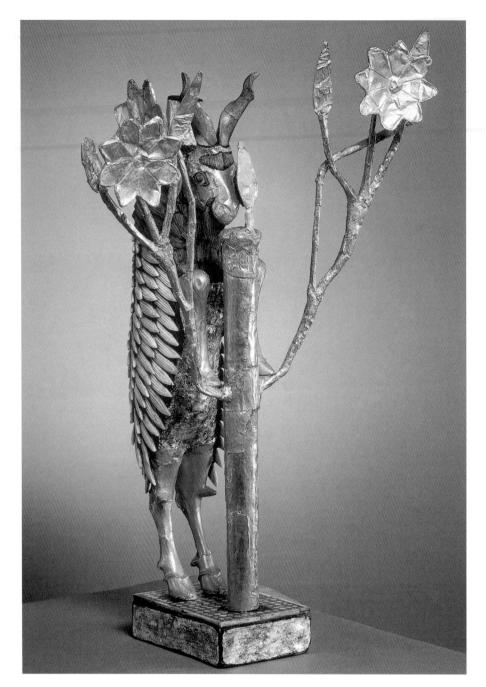

9.8 숫염소, 우르에서 출토, 기원전 2600년경. 목재, 금과 청금석 도금. 높이 51cm. 미국 필라델피아 펜실베이니아 대학교.

도판 9.6과 9.7 같은 이 시대의 다른 작품들에서 수메르 왕실의 호화로움이 드러난다. 우르의 왕실 무덤에서 출토된 화려한 황금 염소(도판 9.8)는 금으로 상감되어 있다. 이것은 남성의 생식력을 상징하며, 자연을 의인화한 온갖 신을 믿는 수메르인들의 기본 신앙을 보여준다. 섬세하게 표현한 이 염소는 생장의 신 중 하나인 탐무즈(Tammuz)를 상징한다.

고대의 여러 민족은 의사 전달을 위해 그림 문자를 사용했다. 하지만 수메르의 문서에서는 질적으로 다른 그림 기호를 사용했

다. 수메르인들은 (그리고 후일 이집트인들은) 단순히 대상 자체를 나타내기보다는 여러 단어에서 발견되는 소리 음절을 표시하기 위해 그림을 사용했다. 수메르어 문자는 단음절을 표시하며 이것을 조합해 사용한다. 문구(文具)는 굽지 않은 점토판과 갈대 첨필(尖筆)로 구성된다. 갈대 첨필로 부드러운 점토를 누르면 쐐기 모양의 자국이 만들어진다. 설형 문자(楔形文字)라고 불리는 수메르의 기록 방식은 쐐기들과 쐐기들의 조합들로 이루어져 있다(영어로 설형 문자는 cuneiform이며, 이 단어는 '쐐기'를 뜻하

걸작들
텔 아스마르 입상들

이 수메르의 봉헌용 인물상들(도판 9.9)은 신들을 숭배하기 위해 만든 것이다. 가장 두드러진 특징은 물론 극적으로 과장한 큰 눈망울이다. 반신반인(半神半人)인 왕 아부(큰 입상), 그의 아내로 추정되는 여신 그리고 일군의 숭배자들(이들은 신의 출현을 기다리며 기도한다)을 표현한 이 입상들은 초기 신전의 내벽에 둘러 놓여 있었다. 이 입상들은 대단한 위엄을 갖고 있다. 제작자들은 인간 형상 재현 방식을 양식화했으며 세세한 마무리에는 거의 신경을 쓰지 않았다. 관람자는 응시하는 눈뿐만 아니라 몸통에서 떨어진 모양으로 특이하게 조각한 팔에 주목하게 된다. 폐쇄적이고 자족적인 구성에는 기도하는 사람의 특성이 반영되어 있다.

텔 아스마르 입상들의 특징은 일정한 기하학적 표현이다. 전형적인 수메르 양식을 띠고 있는 각 형상은 원뿔형이나 원통형을 기초로 만들었으며, 양식화된 팔과 다리를 가졌고, 섬세한 곡선으로 묘사한 인간의 사지는 실물보다는 관(管)처럼 보인다. 이 입상들은 잘 깨지는 재료인 석고로 만들었다.

아부 신과 모신(母神)은 그 크기와 지름이 긴 눈 때문에 나머지 입상들과 구별된다. 이 입상들에 담긴 의미를 통해 메소포타미아의 종교 사상에 대해 확실히 알 수 있다. 수메르인들은 신들이 이미지로 현현한다고 믿었다. 숭배자의 입상을

특정 개인과 닮게 만들려는 시도는 전혀 하지 않은 것 같다. 하지만 그것들은 실제 숭배자를 대신한다. 조개껍질, 청금석(青金石), 검은 석회암으로 도드라지게 만든 눈들이 눈길을 끌며, 일체의 세부적인 부분은 단순화했다.

표현력이 풍부한 커다란 눈은 수메르 예술의 기본 관례처럼 보인다. 물론 이는 다른 고대 예술에서도 찾아볼 수 있는 관례이다. 우리로서는 그 근거를 알 수 없지만 눈이 힘의 원천이라는 생각은 고대 민족의 지혜에 스며들어 있다. 눈은 좋은 목적으로든 나쁜 목적으로든 최면을 걸고 조종할 수 있는 힘을 갖고 있다고 한다. 그런 까닭에 오늘날에도 '저주의 시선'이라는 표현을 여전히 사용한다. 눈과 관련된 상징적인 표현은 '영혼의 창'부터 '만물을 꿰뚫어보는' 깨어 있는 신까지 매우 다양하다.

언어가 관례를 통한 소통이듯 수메르인들은 미술도 그렇게 사용한다. 수메르 미술은 미술가의 눈으로 본 실물의 모습을 관례적인 형태로 압축한다. 또한 이 입상들을 통해 사회의 위계질서를 확립하며, 관습을 이해하는 이들에게 세계에 대한 한층 거대한 진리들을 전한다.

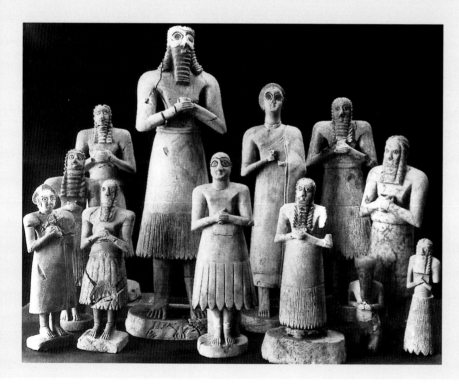

9.9 이라크 텔 아스마르 방형(方形) 신전에서 출토한 숭배자 상과 신상(神像)들, 기원전 2750년경. 석고, 최대 입상의 높이 76cm. 바그다드 이라크 박물관 및 미국 시카고 대학 동양학 연구소.

는 라틴어 단어 *cuneus*에서 파생되었다). 쓰기는 교양으로, 교양은 문학으로 이어진다. 세계에서 가장 오래된 것으로 알려진 이야기는 수메르 문명에서 나왔다(하지만 이 이야기의 완결된 판본은 기원전 7세기가 되어서야 나왔다). 여러 에피소드로 구성된 이야기인 길가메쉬 서사시는 (실존 인물일 가능성이 있는) 길가메쉬의 전설을 전해 준다. 비록 그에 대한 역사적 증거를 제시할 수는

없지만 그는 기원전 3000년대 전반 어느 시기에 우루크를 통치했다고 한다. 이 서사시의 1부에서 묘사하는 홍수는 성경 창세기 노아의 방주 이야기에 나오는 홍수와 유사하다. 길가메쉬는 자연, 인간, 신에게 저항하는 모험을 그리며, 우리는 12개의 토판에서 여성의 역할(여성은 비록 남성에 비해 부차적인 존재이지만 열정적이면서도 현명한 모습으로 그려진다)을 위시한 수많은 주제를

발견할 수 있다. 이 서사시에서는 현세(現世) 너머의 세계와 관련된 주제를 다루기도 한다. 우리는 저승과 신들의 공간 모두를 접한다. 길가메쉬에서는 지도자의 책임과 신의 책임이라는 주제 역시 다루고 있다. 다음의 짧은 발췌문은 일종의 프롤로그, 즉 서사시를 시작하고 우리에게 길가메쉬의 성격을 소개해 주는 부분에서 따온 것이다.

길가메쉬 서사시

제1 토판

광활한 땅 위에 있는 모든 지혜의 정수를 본 자가 있었다.
모든 것을 알고 있었고
모든 것을 경험했으므로
모든 것에 능통했던 자가 있었다.
지혜는 망토처럼 그에게 붙어 다녔기에
그의 삶은 지극히 조화로웠다.
그는 신들만의 숨겨진 비밀을 알았고
그 신비로운 베일을 벗겨냈으며
홍수 이전에 있었던 사연을 알려 주었다.
그는 머나먼 여행길을 다녀와 매우 지쳐 있었으나
평온이 찾아들었다.
자신이 겪은 고난을 돌기둥에 새긴 그는
우루크에 한껏 뻗은 성벽을 세웠는데
그것은 에안나라고 불리는 신령스러운 신전의 성채로
하늘의 최고신 아누의 거처였고
동시에 사랑과 전쟁의 여신 이쉬타르의 거처이기도 했다.
……
그 비밀스런 청동 잠금 장치를 열어 보라.
그리고 청금석(靑金石) 토판을 꺼내서
크게 읽어 보라.
길가메쉬가 가혹한 운명을 어떻게 헤쳐 나갔는지 읽어 보라.
모든 왕들을 압도할 정도로 거대한 풍모를 지닌 그는
우루크의 영웅이며
사납게 머리 뿔로 받아버리는 황소로
앞에서는 선봉장이며
뒤쪽에서는 동료들을 도와주며 행군한 자다.
홍수가 몰고 오는 격렬한 파도여서
바위로 된 벽조차도 파괴한 존재다.[1]

아시리아 예술

기원전 722년에 집권한 사르곤 2세의 치하에서 고위 성직자들은 이전 왕들의 치하에서 상실했던 많은 특권을 되찾았으며 아시리아 제국의 세력은 정점에 달했다. 사르곤 2세는 통치 초기에 니

네베에서 동북쪽으로 약 15km 떨어진 곳에 두르 샤르루킨 시(市)(현재 코르사바드)를 건설했다. 면적 23,226m²의 지역을 차지하는 사르곤 2세의 거대한 왕실 성(城)에는 아시리아 제국의 이미지뿐만 아니라 우주 자체의 이미지 또한 반영되어 있다. 도판 9.10의 성 복원도는 당시의 건축 양식을 보여주며 아시리아 문명의 우선순위를 예시한다. 사르곤 2세의 새 도시에서는 분명히 세속적인 건축물이 사원 건축물보다 우위를 점하고 있었다. 통치자들은 종교적인 성소(聖所)를 세우는 것보다 요새와 자신의 권력을 과시하는 궁전을 짓는 일에 훨씬 더 몰두했던 것처럼 보인다. 두르 샤르루킨이 건설되고, 점령당하고, 황폐화된 것은 불과 한 세대 안에서 벌어진 일이다.

질서 정연한 세계를 표현한 성채는 아시리아 신들의 위계가 그러하듯 도시의 가장 낮은 지대부터 통과 지대를 거쳐 높은 언덕에 서 있는 왕의 궁전까지 점점 높아진다. 2개의 문이 성벽과 외부 세계를 연결한다. 첫 번째 문에는 장식이 없지만 두 번째 문은 날개 달린 문지기 황소와 수호신들로 장식했다(도판 9.11).

주목할 점은 유적 발굴을 통해 건축 방식들이 꽤 부적절한 것으로 밝혀졌다는 점이다. 게다가 건물을 무계획적으로 배치했고, 내부 벽들 안 이용 가능한 공간에 다섯 채의 소(小) 궁전들이 밀집해 있다.

주 궁전은 중정(中庭) 주위에 배치한 의전(儀典)용 방들로 구성되어 있다. 날개 달린 황소와 다른 형상들이 공식 알현실로 통하는 입구들을 지키고 있었고, 높이가 대략 12m였던 알현실 벽들 자체는 바닥부터 천장까지 벽화로 장식되어 있었다. 3동의 신전이 주 궁전에 인접하였고 그 옆에는 **지구라트**가 솟아 있었다. 지구라트는 각기 다른 색으로 칠한 층들을 쌓아올린 것인데, 이 층들은 나선형 계단으로 연결되었다. 완전히 마르지 않은 무른 진흙 벽돌을 모르타르 없이 쌓고, 다듬은 돌과 다듬지 않은 돌을 이용해 진정한 조적식(組積式) 건물을 만들었다. 대다수 건물은 천장이 평평하고 들보에 색을 칠했던 것으로 보인다. 하지만 몇몇 지붕 구조물에서는 벽돌로 만든 원통형 궁륭을 이용했다.

건물의 거대한 규모에 걸맞게 커다란 조각상들이 문을 지키고 있다(도판 9.11). 왕의 초자연적 힘을 상징하는 이 어마어마한 반인반수상의 높이와 크기는 확실히 웅대한 힘을 드러낸다. 일부분은 부조로, 일부분은 환조로 조각되어 있는 이 상들은 정면에서든 측면에서든 보기 좋게 구성되어 있다. 조각가는 관람자가 언제나 4개의 다리를 볼 수 있도록 각 상에 제5의 다리를 조각했다. 이 거석상은 한 변의 길이가 4.5m가 넘는 정방형 석재 한 덩어리를 조각해 만든 것이다.

[1] 김산해, 최초의 신화 길가메쉬 서사시, 휴머니스트, 2005, 63~68쪽.

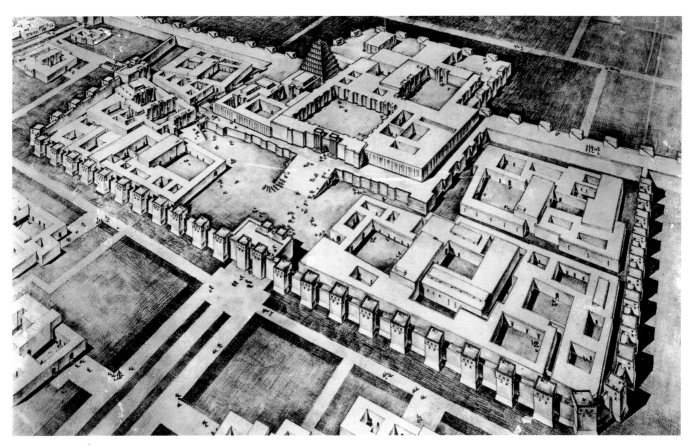

9.10 사르곤 2세의 성. 이라크 두르 샤르루킨(현재 코르사바드), 복원도.

9.11 사르곤 2세의 성. (발굴 중의) 코르사바드. 날개와 인간의 머리를 단 황소 한 쌍이 있는 문. 기원전 8세기. 석회암.

9.12 라호테프 왕자와 그의 아내 노프레트, 이집트 메이둠, 기원전 2580년경. 석회암에 채색, 높이 1.2m.

이집트 예술

이집트는 사막의 보호를 받고 좁다란 나일 계곡에 갇혀 있었기 때문에 수천 년 동안 비교적 고립된 상태를 유지할 수 있었다. 이집트는 절대군주인 파라오의 통치하에서 통일된 문명을 이루었다. 기이하게도 농경 사회였던 이집트는 유일한 강인 나일 강의 정기적인 연례 범람에 의존했다.

수많은 이집트 예술작품은 죽음에, 더 정확하게 이야기하면 내세의 영생에 초점을 맞추었다. 대개 신 숭배 의식에 등장하는, 혹은 파라오의 권력과 부를 찬양하는 미술과 건축은 사자(死者)의 영생을 위한 거주지 마련에 집중한다.

조각은 이집트인들의 주요 예술형식이다. 조각은 망자의 무덤에서 '분신(分身)'으로 사용했을 뿐만 아니라 신전에 모시기도 했다. 대략 기원전 2800년과 기원전 2400년 사이의 조각가들은 선배들을 괴롭혔던 많은 기술적 난제를 해결해 나갔다. 어쩌면 이전에는 종교적 신조들이 조각가들을 난처하게 만들었을지도 모른다. (역사상의 소위 원시민족들은 실물과 닮은 인간 형상이 죽음을 부른다고 여겼다. 그들은 어떤 개인과 닮은 물건을 만들면 그의 영혼을 탈취할 수 있다고 생각했다.)

이 시기의 조각에서는 숙련된 기술과 강한 장인정신을 볼 수 있다. 실물 크기의 작품에는 인간의 형상이 매우 자세하게 포착되어 있다. 이와 동시에 특정 관례를 통해 왕권을 이상화하기도 한다. 이집트인들은 파라오의 신성에 대한 믿음 때문에 파라오를 위엄 있고 장엄하게 묘사했다. 세월이 흐르면서 경직된 표현이 감소하기는 했지만, 온화하고 인간 중심적인 특징들이 파라오상에서 신적인 고요함을 완전히 제거하지는 못했다.

한 쌍인 라호테프 왕자와 그의 아내 노프레트 조각(도판 9.12)은 라호테프 왕자의 무덤에서 나왔다. 양식화된 자세(이것은 사실적·시각적 성격과 반대되는 이지적·개념적 성격을 띤다)는 이집트 예술의 대표적인 특성이다. 이 조각의 인상적인 색들은 이집트인들에게 물감을 칠해 조각 표면을 꾸미는 경향이 있었음을 보여주는 예이다. 두 조각 모두 눈꺼풀을 검게 채색하고 음울한 눈동자를 석영(石英)으로 만들었다. 여자가 남자보다 피부색 명도가 몇 단계 높은 것은 관습에 따른 것이다. 전통적으로 여성의 피부는 연한 노란색을 띠는 반면 남성의 피부는 연한 갈색부터 진한 갈색까지 다양한 색을 띤다.

어쩌면 이 작품은 이집트 예술 최초로 여성의 신체를 완전하게 삼차원적으로 표현한 것일지도 모른다. 노프레트는 관능적인 가슴 부위가 드러나도록 재단한 당대 특유의 옷을 입고 있다. 두 조각의 상체 세부 묘사를 통해 알 수 있듯, 이 작품의 예술가는 세부사항을 꼼꼼하게 관찰하고 묘사했다.

9.13 케옵스(쿠푸 왕)의 대 피라미드, 이집트 기자, 기원전 2680~2565.

기원전 2700년경 이집트 문명에서 가장 주목할 만한 건축물인 기자의 피라미드들이 만들어졌다. 가장 눈에 띄는 3개의 피라미드 외에도 제4 왕조와 제5 왕조 주요 인물의 매장지 대부분이 이 지역에 있다. 가장 큰 피라미드인 케옵스의 피라미드(도판 9.13)는 맨 밑단이 한 변의 길이가 약 228m인 정사각형이며, 약 51도의 각도로 146m 높이로 솟아올라 있다. 파라오의 묘실은 중앙에 은폐되어 있다(도판 9.14). 돌덩어리를 대충 잘라 불규칙하게 쌓아올리고, 정성들여 다듬은 약 5m 두께의 외장용 석회암을 덧씌워 진정한 조적식 건물을 만들었다.

이집트의 피라미드들은 현존하는 건축물 중 가장 오래된 것이다. 이 고대의 무덤들은 세계에서 가장 큰 구조물이기도 하다. 가장 큰 피라미드는 40층짜리 건물보다 높으며 축구장 10개를 합쳐 놓은 것보다 넓은 면적을 차지한다. 80개 이상의 피라미드들이 아직 남아있으며, 한때 매끄러웠던 석회암 표면들 아래에 비밀 통로와 방들이 숨겨져 있다. 고대 이집트의 피라미드는 매우 중요한 목적을 위해, 즉 파라오 신체를 사후에 지키기 위해 사용되었다. 각 피라미드에는 방부 처리된 파라오의 시신뿐만 아니라 사후의 삶에서 필요할 법한 물건 역시 보관되었다. 피라미드의 형태는 (1장에서 이야기한 것처럼) 역동적인 사선으로 구성되어 있지만 견고하고 안정적인 구도를 갖고 있다.

이집트 조각가들은 한 세기가 가기 전에 자연석을 깎아 케옵스의 대(大) 피라미드 남동쪽에 대(大) 스핑크스(도판 9.15)를 만들

9.14 케옵스(쿠푸 왕)의 대 피라미드 북서쪽 단면도[루드비히 보르카르트(Ludwig Borchardt)의 도면을 따름].

었다. 피라미드와 마찬가지로 스핑크스 역시 파라오의 왕권이 신성하며 파라오가 태양신의 화신이라는 이집트인의 믿음을 상징하는 것이다. 사자의 몸통에 올려놓은 왕족의 머리는 6층짜리 건물 높이에 맞먹는 20m까지 솟아올라 있다. 얼굴의 생김새에는 아마 케프렌 파라오의 특성들을 반영했을 것이다. 대 스핑크스 뒤에 자리 잡은 케프렌 파라오의 피라미드는 케옵스의 대 피라미드 가까이에 있다. 대 스핑크스는 이후에 손상되기는 했지만 정점에 달한 파라오의 권력을 여전히 느끼게 한다.

9.15 대 스핑크스, 이집트 기자, 기원전 2650년경.

인물 단평
네페르티티

네페르티티(기원전 1372~1350년, 도판 9.16)는 아케나톤의 제1 왕비이다. 학자들은 그녀가 타국 출신의 공주인지 아니면 이집트인인지에 대해 논쟁을 벌이고 있다. 게다가 그녀가 이집트 태생이라고 믿는 학자들의 의견도 나누어진다. 한쪽에서는 그녀가 아예와 티이의 딸이라고 주장하며, 다른 한쪽에서는 그녀가 아멘호테프 3세의 장녀이자 그의 아내 중 하나인 시타문일 것이라고 주장한다. 혈통이 어찌되었든 네페르티티는 아케나톤과 결혼해 멤피스에서 사는 동안 6명의 딸을 낳았다. 그녀가 아들을 낳았을 수도 있지만 그에 대한 기록은 발견되지 않았다. 이는 아마 이집트인들이 남성 후계자를 아이로 묘사하지 않았기 때문일 것이다. 어쩌면 그녀는 투탕카멘의 어머니일 것이다. 네페르티티는 다른 이집트 왕비들이 누리지 못했던 유명세를 얻었다. 실제로 그녀의 조각과 그림은 아케나톤의 조각과 그림보다 더 많이 남아 있다. 심지어 어떤 전문가들은 아케나톤이 아니라 네페르티티가 아톤을 유일신으로 섬기는 일신교를 만들도록 장려했다고 주장하기도 한다. 아케나톤 재위 15년경에 불가사의하게도 네페르티티는 대중의 시야에서 사라졌다. 아마 그녀는 죽었을 것이다. 하지만 그녀의 죽음에 대한 어떤 암시도 찾을 수 없다. 어떤 학자들은 그녀가 모종의 이유로 추방당해 북쪽 궁전에서 투탕카멘을 키우면서 여생을 보냈을 것이라고 생각한다. 무슨 일이 일어났든지 간에 그녀의 장녀인 메리타텐이 그녀의 자리에 올랐으며, 그녀는 역사에서 사라졌다.

아케나톤의 이야기를 써 놓은 무덤 기록들에서는 네페르티티를 다음과 같이 묘사한다. "왕녀의 자리를 물려받은 이, 총애를 받은 고귀한 이, 행복의 여왕, 2개의 깃털을 가진 화려한 이, 그녀의 목소리를 들은 자는 기뻐했으며, 가정에서 그녀가 왕의 마음을 위로하니 왕은 모든 이야기에 만족했다. 왕의 사랑을 받는 위대한 아내, 두 나라의 여왕, 아톤의 아름다움인 네페르티티는 영원히 살 것이다."

9.16 노프레테테(네페르티티), 기원전 1360년경. 석회암에 채색, 높이 48cm, 독일 베를린 이집트 박물관.

대략 기원전 1417년과 기원전 1397년 사이에 매우 사치스럽고 화려한 건물을 또다시 지었다(도판 9.17). 룩소르 신전은 내세보다는 현세에 사는 인간에게 유용한 공간이라는 현대적 개념의 건축에 한층 가까이 다가갔다. 아멘호테프 3세가 지은 이 신전은 테베의 삼위신(三位神)인 아문, 무트, 콘수에게 봉헌되었다. 룩소르 신전은 두 가지 목적으로 사용했다. 첫째, 그것은 아문, 무트, 콘수 숭배의 공간이었으며, 둘째, 범람기 중간의 대축제 기간 동안 이 신들의 돛단배를 며칠 동안 이곳에 정박시켰다.

아멘호테프 3세는 그 자신이 위대한 건축가였으며, 화려한 건물에 대한 취미 때문에 수많은 훌륭한 건축가로부터 자양분을 이끌어 낼 수 있었다. 이 건축가 중 특히 주목할 만한 이는 아트리비스다. 거대한 조각으로 보존되어 있는 80세 때의 모습은 그가 지적·신체적 능력을 유지했으며 110세의 수명을 기대했음을 보여 준다(이집트인들은 110세를 자연스러운 인간 수명으로 보았다).

사람들은 종려나무 모양의 주두(柱頭)를 가진 거대한 기둥들이 빼곡하게 자리 잡은 현관을 통해 기둥-인방 구조의 신전 안으로 들어갔다. 현관에서 여러 벌의 원주(圓柱)들이 에워싼 큰 안뜰을 지나 다주실(多柱室)로 이동하며 마지막에 지성소(至聖所)에 이른다. 우리는 원주의 매력에서 빠져나올 수 없다. 빈 공간과 수많은 원주 사이의 균형은 빛과 그림자의 아름다운 유희를 만든다. 그 규모는 엄청난데, 열주실(列柱室)에 있는 일곱 쌍의 주 기둥은 높이가 약 15.8m에 달한다. 이 신전은 수 세기 이후에도 남아 있었고, 람세스 2세는 전정(前庭)을 추가해 신전을 증축했다. 이 전정에는 2개의 거대한 람세스 2세상과 한 쌍의 오벨리스크가 서 있었으며 이것들을 포장한 인도(人道)와 원주로 에워쌌다. 전정의 벽에는 람세스 2세와 그의 가족을 부조로 조각했다. 신전의 구내는 후대에 알렉산드로스 대왕의 신전으로, 초기 기독교 시대에는 기독교 교회로 사용했다.

무덤의 그림과 저부조 조각들은 사자(死者)에게 '영원의 성(城)'을 마련해 주고 그가 지상에서 누렸던 지위가 내세에도 유지되도록 확립해주는 기능을 한다. 이 시기의 이집트 회화에 대한 지식은 대부분 테베의 암굴 왕릉들에 대한 것이다. 정교한 천장

9.17 룩소르 신전, 기원전 1417~1397년.

장식은 흔히 볼 수 있는 것이며, 그림에는 일상생활의 활력과 유머를 묘사하고 있다.

람세스 2세의 네 정비(正妃) 중 하나로 그의 총애를 받았던 네페르타리-미-엔-마트 왕비(기원전 1290~1229)의 무덤은 테베 서부(현재 룩소르 서안)에 위치한 왕비의 계곡(비반 엘 하림) 끝자락의 가파른 절벽 옆에 자리 잡고 있다. 네페르타리의 무덤 벽을 장식한 그림들은 저부조 조각에 그린 그림 양식의 예이며, 굉장한 우아함, 매력, 생생한 색채들을 보여준다. 이 무덤에는 강렬한 그림들이 보존되어 있다. 왼쪽 끝에는 전갈을 이고 있는 셀키스 여신이 있으며 오른쪽 끝에는 마아트 여신이 등장하는데 그녀를 뜻하는 깃털 모양의 상형문자를 머리 위에 그려 놓았다(도판 9.18). 주실(主室)로 들어가는 문 위에는 독수리 형상의 여신인 엘 카브의 네크베트가 있는데(도판의 오른쪽 구석에 일부만 보인다) 그녀는 발톱으로 영원과 통치권을 상징하는 셴 링(shen ring)을 쥐고 있다. 움푹 들어간 벽에는 이시스 여신이 네페르타리 여왕을 딱정벌레 머리를 한 케프리 신(이것은 태양신의 모습 중 하나로 끝없는 부활을 의미한다) 쪽으로 인도하는 장면이 묘사되어 있다. 이시스 여신은 왼손에 신성한 홀(笏)을 들고 머리에는 태양 원반을 둘러싼 암소 뿔을 쓰고 있는데 여기에 코브라 한 마리가 매달려 있다. 네페르타리 여왕은 당시에 유행한 복장을 하고, 독수리 두건 위에 깃털로 장식한 높다랗고 신성한 왕비의 관을 썼다.

화려하고 따뜻하며 우아한 이 그림들은 고도의 양식화를 보여

준다. 색채는 네 가지 색상으로 제한되어 있으며 이 색상의 명도는 단조롭다. 하지만 이 벽 장식에는 전체적으로 엄청난 다양성이 반영되어 있다. 인간은 옆모습을 평면적으로 그려 놓았다. 관례화된 양식으로 표현한 눈, 손, 머리, 발에는 실물과 닮게 묘사

9.18 〈이시스 여신의 인도를 받는 네페르타리 여왕〉, 이집트 테베 네페르타리 여왕 무덤의 첫 번째 방.

하려는 시도가 전혀 나타나지 않는다. 오히려 정반대이다. 다리와 발의 우아하고 쭉 뻗은 선과 균형을 맞추기 위해 팔은 길게 늘이고 손가락은 가늘게 그렸다. 왼쪽 끝과 오른쪽 끝에서 마주보는 셀키스상과 마아트상의 팔들은 심지어 길이와 비율이 다르다.

아케나톤 왕의 재위 기간(대략 기원전 1400년대 중반)에 이집트 예술 양식의 연속성이 단절되었다. 한층 자연스러운 예술적 표현 양식을 선호하면서 경직된 자세가 사라졌다. 게다가 아케나톤 왕은 이전처럼 공식적 제의나 전쟁 장면에 등장할 뿐만 아니라 화목한 가정의 장면에도 등장한다. 그는 더 이상 이집트 전통의 인간신이나 동물신과 함께 등장하지 않는다. 오히려 그와 그의 왕비는 태양 원반 형태의 신 아톤을 숭배하는 모습으로 그려졌다. 태양 원반의 광선들은 끝에 손 모양을 하고 있는데, 그 손으로 국왕 부부를 축복하거나 생명의 상징인 앙크(T자형 십자가)를 그들의 콧구멍에 갖다 댄다. 이러한 혁명의 원인이 무엇인지는 확실하지 않다.

아마르나 시대의 조각은 무덤과 신전 중심의 전통에서 탈피하여 한층 세속적인 예술 형식이 되었다. 아마르나 시대 조각가들은 인간의 얼굴을 통해 인간의 독특함과 개성을 표현하려고 시도했다. 이 시대의 조각은 한편으로 실물과 매우 흡사하며 다른 한편으로 정신성의 영역으로 나아간다. 네페르티티 여왕의 흉상(도판 9.16)은 이러한 특성을 보여주는 예이다. 물론 네페르티티 여왕이 실제로 어떻게 생겼는지 확인할 길은 없지만 해부학적 정확성을 보면 이 조각이 실물과 닮았다고 할 수 있을 것이다. 그럼에도 불구하고 목과 머리의 선과 비율은 늘어난 것으로 보이는데 아마 그녀의 정신적 모습을 강조할 목적으로 그랬을 것이다.

뒤이은 시기에 제작한 유물 중 가장 인기 있는 것은 아케나톤의 아들인 투탕카멘의 무덤에서 나온 정교한 장례용 가면이다(도판 9.19). 이것은 테베 근처 왕들의 계곡에서 발견되었다. 이 가면은 왕의 미라 얼굴 부분을 덮을 수 있게 제작되었다. 준보석과 채색 유리로 상감한 단단한 금판 가면에는 양 갈래로 늘어뜨린 왕실의 머리 장식이 표현되어 있다. 뒤쪽을 보면 땋은 머리를 리본으로 묶어 놓았다. 머리 장식의 이마 부분에는 두 가지 상징적인 생물이, 즉 하(북부) 이집트를 수호하는 신 우라에우스(성스런 독사)와 상(남부) 이집트를 수호하는 독수리 여신 엘 카브의 네크베트가 달려 있다.

이집트 장례 예술은 문학 장르에도 나타났다. 사자(死者)의 서, 더 정확하게 이야기하면 '낮으로 나아가는 것에 관한 책'이라는 고대 이집트의 장례용 문구 모음집이 등장했다. (아마 기원전 16세기에 수집되고 편집되었을) 이 문구들은 마법이나 주문으로 구성되어 있으며, 내세에 망자를 보호하고 도와주는 무덤 안에 보

9.19 투탕카멘 왕의 장례용 가면. 기원전 1340년경. 금에 에나멜과 준보석으로 상감. 높이 54cm. 카이로 이집트 박물관.

관되어 있다. 이 문구에는 기원전 2100년경까지 거슬러 올라가는 관구문(棺柩文, 일반 민중의 미라를 넣은 관에서 발견한 문구들), 기원전 2350년경까지 거슬러 올라가는 피라미드 문서[피라미드 현실(玄室)에 기록된 문구들] 등의 기록들이 포함되어 있다. 이후의 편찬서에는 다른 자료들이 추가되었다. 사자의 서에는 도합 200개의 장(章)이 포함되어 있지만 이것들은 하나의 출처에서 나온 것이 아니다. 사자의 서라는 제목은 1842년에 이 문구의 모음집을 최초로 발간한 독일의 이집트학 학자 칼 리하르트 렙시우스(Karl Richard Lepsius, 1813~1884)가 붙인 것이다.

'오시리스 찬가'라는 제목이 붙은 짧은 발췌문을 읽어 보자.

이집트 사자의 서

아니의 파피루스

오시리스 찬가

아비도스의 위대한 신, 부활의 왕, 영원한 군주, 수백만 년을 여행하는 오시리스 운 네페르에 대한 찬가.

당신은 누트의 자궁에서 태어난 첫째 아들입니다. 당신은 아버지 게브, 에르파트(원래는 종족의 추장을 뜻하나 여기서는 오시리스의 위대한 조상을 말한다)에 의해 태어났습니다. 당신을 왕관을 쓴 군주입니다. 당신은 고귀한 백관을 쓰고 있습니다. 당신은 신과 인간의 왕입니다.

당신은 지배를 상징하는 왕홀과 도리깨를 갖고 있으며, 당신의 신성한 아버지가 갖고 있는 위엄을 이어받았습니다. 오! 기쁨으로 충만해 있는 그대는 사자의 왕국(흔히 아몬테트, 서쪽, 숨겨진 대지 등으로 불린다)에 거주합니다. 당신의 아들 호루스는 당신의 왕권을 확고하게 승계했습니다.

당신은 부시리스의 군주로서 왕위에 올랐습니다. 그리고 지배자로서 아비도스에 거주하고 있습니다. 당신은 두 국가(상하 이집트를 말한다)를 번영시켰습니다.

사실대로 말하자면 당신은 우주의 군주입니다. 당신은 태초부터 우주를 지배했습니다. '우주를 지배하는 사람'이라는 이름이 생기기도 전에 말입니다.

당신은 세케르(멤피스의 지방신으로 죽음을 지배한다)의 이름으로 두 국가를 지배하고 있습니다. 당신의 힘은 사방에 뻗쳐 있고 당신은 우사르(권력자라는 뜻) 또는 아사르(오시리스의 별명)라는 이름을 갖고 있습니다. 당신은 '운 네페르'란 이름으로 2헨티(120년, 1헨티는 60년) 동안 지배했습니다.

왕 중의 왕, 군주 가운데 군주, 왕자 가운데 왕자. 당신을 찬양합니다. 당신은 누트 여신의 자궁에서 태어나 두 국가를 지배했습니다. 당신은 내세를 지배했습니다.

당신의 팔다리는 은으로 되어 있으며, 머리는 유리, 왕관은 터키 색으로 만들어져 있습니다. 당신은 수백만 년의 생명을 가진 해와 달입니다.

당신의 육체는 '세계'입니다. 오! 신성한 대지에 있는 아름다운 얼굴이여! 내가 신성한 내세에서 영광을, 대지에서 힘을 얻도록 해 주십시오. 원하옵건대 강을 건너 살아 있는 영혼으로 부시리스까지 항해하고, 강을 건너 피닉스의 모습으로 아비도스까지 항해하여, 파괴되지 않고 내세의 군주가 있는 성문까지 완전하게 통과할 수 있는 힘을 나에게 주십시오.

그리고 내세에서는 신성한 집(오시리스 왕궁)에 있는 빵을 주십시오. 또한 케이크와 맥주, 헬리오폴리스의 신전에 바치는 공물과 영원한 낙원에 있는 밀과 보리를 서기 오시리스 아니에게 주십시오. [2]

아케나톤는 태양신을 찬미하는 〈아톤 찬가〉라는 매력적인 시를 썼다고 한다. 이 시에서는 아케나톤의 신전에 모신 유일신의 전능함을 증언한다. 이 시에는 여전히 신의 신성한 대리인으로 여겨지던 파라오에 대한 존경과 외경이 표현되어 있다. 아케나톤의 아내 네페르티티에 대한 언급에 주목해 보자.

아톤 찬가
아케나톤 파라오가 쓴 것으로 추정

새벽, 당신이 지평선에 솟을 때
당신이 낮에 아톤으로서 빛날 때
당신은 어둠을 몰아내고

당신의 빛들을 주십니다.
두 나라(상 이집트와 하 이집트)는 매일 축제 분위기에 젖어 있고
깨어 있고 독립적입니다.
당신이 두 나라를 일으키셨기 때문입니다.
두 나라는 몸을 씻고, 옷을 입고
팔을 들어 당신의 출현을
찬양합니다.
온누리여, 그들은 자기의 일을 합니다.

모든 가축이 자신들의 목초지에 만족합니다.
나무와 식물이 무럭무럭 자랍니다.
둥지에서 날아오른 새들이
당신의 카[3]를 찬양하며 날개를 펼칩니다.
모든 가축이 자신의 발로 …… 겅중거립니다.
날고 앉는 것은 무엇이든
그것들은 당신이 그들을 위해 떠올랐을 때 삽니다.
배들 또한 남북을 항해합니다.
당신의 출현에 모든 길이 열리기 때문입니다.
강의 물고기들은 당신의 면전에서 날쌔게 헤엄쳐 갑니다.
당신의 빛은 거대한 녹색 바다 한가운데에 있습니다.

여자 안의 씨앗의 창조자여
당신은 남자 안에 액체를 만드는 자이시며
어머니의 태 안에서 아들을 먹이는 자이시며
그 아들의 울음을 멈추게 하는 것으로
그를 달래는 자이시며
심지어 태중에서도 돌보는 자이시며
그가 만든 만물이 지속되기 위해 숨을 불어넣는 자이십니다!
아이가 태에서 나와
태어난 날 숨을 쉴 때
당신은 그의 입을 완전히 벌려
그에게 필요한 것을 주십니다.
알 안의 병아리가
껍질 안에서 이야기할 때
당신은 그 알 안의 병아리에게 숨을 불어넣어 주어 그를 돌봅니다.
당신이 병아리가 알을 깨는 일을
성취하게 해주셨을 때
일이 끝난 시간에 병아리는 알에서 나와 말을 합니다.
알에서 나왔을 때
병아리는 자기의 다리로 걷습니다.

당신이 하신 일들이 얼마나 다양한지!
이 일들은 인간의 눈에는 보이지 않습니다.
유일한 신이여, 당신과 같은 것은 아무것도 없습니다!
당신이 홀로 계실 때
당신은 실로 당신의 요구에 따라 세계를 창조하셨습니다.
모든 인간, 가축, 들짐승들
지상의 어떤 것이든 자기 발로 돌아다니며

2. 서규석 편저, **이집트 死者의 書**, 문학동네, 1997, 160~162쪽.

3. 카(Ka)는 고대 이집트인들이 생명력으로 여겼던 것이다.

그리고 공중의 것은 자기 날개로 날아다닙니다.

시리아와 누비아의 나라들, 이집트의 땅
당신은 각인의 제자리를 정하며
당신은 그들에게 필요한 것을 주셨습니다.
모든 이들이 자신의 음식을 갖고 있으며
정해진 수명을
받았습니다.
이들의 언어는 분리되었으며
그들의 특성 또한 그러합니다.
당신이 낯선 사람들을 구분하듯
그들의 피부색은 구분됩니다.
당신은 지하 세계에 나일 강을 만들며
이집트 사람들을 지키기 원할 때
그 강을 출현시킵니다.
당신은 스스로 이집트 민족을 만드심에
그들 모두의 주인이시며,
그들에게 진력하시어
그들을 위해 떠오르는 온 나라의 주인이시며
위대한 위엄의 한낮의 아톤이시여.

멀리 떨어진 낯선 나라들
당신은 그들의 삶 또한 마련해 주십니다.
당신께서 천국에 나일 강을 마련하셨으니
그들의 마을 들판에 물을 주기 위해
그 강이 그들에게 내려와
거대한 녹색 바다처럼
산 위에 물결을 만들게 하소서.
참으로 효과적이어라, 당신의 계획들이여
오, 영원한 주인이시여!
천국의 나일 강, 그것은 자신들의 발로 걷는
낯선 사람들과
모든 사막의 짐승들을 위한 것입니다.
반면 진정한 나일 강은 이집트를 위해
지하 세계에서 흘러나옵니다.

당신의 빛은 모든 목초지를 키웁니다.
당신이 떠오를 때
목초지들은 살아 있고, 당신을 위해 자랍니다.
당신이 만드신 모든 것을 키우기 위해
당신은 계절을 만드셨습니다.
그것들을 식히는 겨울
그것들이 당신을 맛볼 수 있는 열기.
당신은 그 안으로 떠오르기 위해
당신이 만든 모든 것을 보기 위해
먼 하늘을 만드셨습니다.
당신은 홀로이지만
살아 있는 아톤의 모습으로 떠오르며,
찬란하게 출현하며, 멀어지거나 가까워지면서,
당신은 혈혈단신 수백만의 형상,

도시, 마을, 들판, 길, 강을 만드셨습니다.
모든 눈이 그것들을 넘어서 당신을 바라봅니다.
당신은 대지 위에 있는
한낮의 아톤이기에……

당신은 나의 마음에 계시며
다른 이는 당신을 알지 못합니다.
당신의 아들 네페르-케페루-레 와-엔-레를 구하소서.
당신께서 당신의 계획과 힘에 잘 맞게 그를 만드셨나니.

당신이 그것들을 만드심에
당신의 손에 의해 세계가 존재하였습니다.
당신이 떠오를 때 그들은 살며
당신이 질 때 그들은 죽습니다.
오직 당신을 통해 사람들이 살기에
당신 스스로가 수명입니다.
당신이 질 때까지 눈들은 아름다움에 맞추어져 있습니다.
당신이 서쪽에서 질 때면
모든 일은 그칩니다.
하지만 당신이 또 다시 떠오를 때
모든 것이 왕을 위해
번성합니다.
실로 당신이 대지를 세우셨고
그들을 당신의 몸에서 나온
당신의 아들을 위해 일어나게 하시니
상 이집트와 하 이집트의 왕……
아케나톤…… 그리고 그 왕의 최고 아내…… 네페르티티는
젊은 모습으로 영생할 것입니다.

히브리 예술

히브리인들은 일찍이 기원전 1000년경 제3대 왕 솔로몬의 시대에 자신들의 신앙을 상징하는 예루살렘 신전을 지었다. 성경의 열왕기 상권 5~9장에서 묘사하고 있는 솔로몬 성전은 평민들이 예배를 드리는 공간보다는 주로 주 여호와의 거소(居所) 역할을 했다.

도판 9.20의 복원도를 보면, 신전 자체는 기단 위에 서 있고 위압적인 입구를 갖고 있다. 거대한 목재 문짝 옆에는 높이가 약 5.5m인 청동 기둥 두 개가 서있다. 문짝은 종려나무, 꽃, 케루빔(때때로 인간이나 동물의 얼굴을 하고 나타나는 날개 달린 수호 짐승)을 조각해 장식했다. 현관은 대략 너비가 4.5m, 길이가 9m였다. 본전(本殿) 안에는 높이 13.5m, 길이 18m, 너비 9m의 성소(聖所, Hekal)가 있었다. 화려한 꽃무늬 조각으로 장식한 레바논 삼나무 나무판 벽 윗부분에 작은 직사각형 창문들을 뚫어놓았는데, 이 창문을 통해 신전 안으로 빛이 들어왔다. 이 방에는 여러 의식용 비품들, 즉 커다란 등잔대 열 개, 사제의 거제(擧祭)에

9.20 이스라엘 예루살렘 솔로몬 성전 복원도. 두 청동 기둥의 의미는 분명하지 않으나, 몇몇 학자들은 그것이 고대 이스라엘인들이 이집트를 탈출한 후 사막에서 방황하는 동안 그들을 인도한 한 쌍의 불기둥과 연기기둥을 의미할 것이라고 제안했다.

사용하는 상감 장식의 탁자, 금을 입힌 삼나무 제단이 갖춰져 있었다.

신전에서 가장 성스러운 곳인 **지성소**(至聖所)는 한 변의 길이가 9m인 창문이 없는 정사각형의 방인데, 대제사장은 제단 뒤의 계단을 통해 이곳에 들어갔다. 이곳에는 유대인들이 황야에서 운반해 온 언약궤가 보관되어 있었는데, 이것은 신의 현전을 상징한다. 두 마리의 커다란 케루빔이 언약궤 옆을 지키고 있었다.

성경을 뜻하는 영어 단어 'bible'은 책을 뜻하는 그리스어에서 유래한 것이며, 이 그리스어 단어는 고대 세계에서 책을 만드는 데 사용했던 파피루스 갈대를 수출한 도시 비블로스와 관련이 있다. 유대인들은 자신들의 문화와 종교의 역사를 수집한 성스러운 기록 모음집을 만들어 경전으로 삼았다. 이 편찬서는 히브리 민족에게 구전된 내용을 토대로 만든 것이며, 국가의 관리와 학자들의 다년간에 걸친 수집, 개정, 검증을 통해 형태가 갖추어졌다. 성경은 여러 형태로 전해졌다. 종종 마소라 본이라고 불리는 히브리어 성경은 몇몇 구절을 아람어로 기록한 총 24권의 수집서이다.

최초로 기록된 성경은 아마 기원전 10세기 다윗 왕의 통일 왕국 시대에 나왔을 것이다. 그것은 역사, 시가, 이야기, 예언을 모은 것이다. 서기 90년 얌니아 회의에서 정경(正經)으로 인정한 현재의 히브리어 성경에는 세 부분, 즉 율법서(토라), 예언서, 성문서(聖文書)가 포함되어 있다. 간단히 이야기하면 토라는 창세기, 출애굽기, 레위기, 민수기, 신명기로 구성되어 있다. 예언서에는 여호수아, 판관기, 사무엘, 열왕기 상·하, 이사야, 예레미야, 에스겔, 12편의 소(小) 선지서가 포함되어 있다. 시가와 묵시록적 환상 등 다양한 문학 형식을 보여 주는 성문서에는 성경의 시편, 잠언, 욥기, 아가, 룻기, 애가, 전도서, 에스더, 다니엘, 에스라, 느헤미야, 역대기가 포함되어 있다.

시편은 고대 이스라엘의 성가집이기도 했다. 시편의 작품은 대

개 아마 신전에서 예배를 드릴 때 사용하기 위해 지었을 것이다. 시편의 작품은 찬미, 경애(敬愛)의 찬가, 시온의 노래, 애가(哀歌), 감사, 신뢰의 노래, 거룩한 역사, 군왕시, 지혜시, 예배의식 같은 다양한 범주로 분류할 수 있다. 여기에는 시편 22편(다윗의 시), 130편과 133편(성전에 오르는 노래)을 실었다.[4]

시편 22편

나의 하나님, 나의 하나님, 어찌하여 나를 버리십니까? 어째서 나를 돕지 않으시고 내가 신음하는 소리에 귀를 기울이지 않으십니까?

2 나의 하나님이시여, 내가 밤낮 울부짖어도 주께서는 아무 대답도 없으십니다.

3 거룩하신 주여, 주는 이스라엘의 찬양을 받으시는 분이십니다.

4 우리 조상들이 주를 신뢰하고 의지했을 때 주께서는 그들을 구해 주셨습니다.

5 그들은 주께 부르짖어 구원을 얻었으며 주를 신뢰하고 실망하지 않았습니다.

6 그러나 이제 나는 사람이 아닌 벌레에 불과하며 내 백성에게까지 멸시를 당하고 모든 사람들의 조롱거리가 되었습니다.

7 나를 보는 자마다 비웃고 모욕하며 머리를 흔들고

8 "너는 여호와를 신뢰하던 자가 아니냐? 그런데 어째서 그가 너를 구해 주지 않느냐? 만일 여호와가 너를 좋아하신다면 어째서 너를 돕지 않느냐?"라고 말합니다.

9 주는 나를 모태에서 나오게 하시고 내가 어머니 품속에 있을 때에도 주를 의지하게 하였습니다.

10 나는 태어날 때부터 주께 맡겨져 주가 나의 하나님이 되셨습니다.

11 이제 나를 멀리하지 마소서. 환난이 가까운데 나를 도울 자가 없습니다.

12 바산의 무서운 황소처럼 강한 대적들이 나를 에워싸고

13 먹이를 찾아다니며 으르렁거리는 사자처럼 입을 크게 벌려 나에게 달려들고 있습니다.

14 이제 나는 물같이 쏟아졌고 나의 모든 뼈는 어그러졌으며 내 마음은 양초같이 되어 내 속에서 녹아 버렸습니다.

15 내 힘이 말라 질그릇 조각 같고 내 혀가 입천장에 달라붙었으니 주께서 나를 죽음의 먼지 속에 버려두셨기 때문입니다.

16 악당들이 개떼처럼 나를 둘러싸고 사자처럼 내 손발을 물어뜯었습니다.

17 내가 나의 모든 뼈를 셀 수 있을 정도가 되었으므로 저 악한 자들이 흐뭇한 눈초리로 나를 바라봅니다.

18 그들이 내 겉옷을 서로 나누고 속옷은 제비를 뽑습니다.

19 여호와여, 나를 멀리하지 마소서. 나의 힘이 되시는 하나님이시여, 속히 와서 나를 도우소서.

20 나를 칼날에서 건져 주시고 하나밖에 없는 이 소중한 생명을 개와 같은 저 원수들의 세력에서 구해주소서.

21 나를 사자들의 입에서 건지시고 들소들의 뿔에서 구하소서.

22 내가 내 형제들에게 주의 이름을 선포하고 군중 앞에 서서 주를 찬양하겠습니다.

23 여호와를 두려워하는 자들아, 너희는 그를 찬양하라. 야곱의 모든 후손

4. 생명의 말씀사에서 출간한 현대인의 성경을 인용했다. www.holybible.or.kr 참조.

들아, 그에게 영광을 돌려라. 너희 이스라엘 백성들아, 그를 경배하여라.

24 그는 어려움을 당한 자들의 고통을 외면하거나 그들을 멸시하지 않으시고 그들이 부르짖을 때 귀를 기울이셨다.

25 내가 많은 군중 앞에서 주를 찬양하고 주를 경배하는 자들 앞에서 내 서약을 지키겠습니다.

26 가난한 자는 먹고 만족할 것이요, 여호와를 찾는 자는 그를 찬양할 것이니, 저들의 마음이 영원히 살리라.

27 온 세상이 여호와를 기억하고 그에게 돌아올 것이며 모든 민족들이 그를 경배하리라.

28 여호와는 왕이시므로 모든 나라를 다스리신다.

29 세상의 모든 교만한 자들이 그에게 무릎을 꿇을 것이며 자기 생명을 살리지 못하고 흙으로 돌아가는 모든 인류가 그에게 경배하리라.

30 우리 후손들도 여호와를 섬기고 그에 대한 말씀을 듣게 될 것이다.

31 그들도 아직 태어나지 않은 세대에게 여호와께서 행하신 의로운 일을 선포하리라.

시편 130편

여호와여, 내가 절망의 늪에서 주께 부르짖습니다!

2 여호와여, 내 소리를 듣고 나의 간절한 기도에 귀를 기울이소서.

3 여호와여, 만일 주께서 우리 죄를 일일이 기록하신다면 누가 감히 주 앞에 설 수 있겠습니까?

4 그러나 주께서 우리를 용서하시므로 우리가 두려운 마음으로 주를 섬깁니다.

5 내가 여호와의 도움을 기다리며 그의 말씀을 신뢰하노라.

6 파수병이 아침을 기다리는 것보다도 내가 여호와를 사모하는 마음이 더하구나.

7 이스라엘아, 너희 희망을 여호와께 두어라. 그는 한결같은 사랑을 베푸시며 언제나 구원하시기를 원하시는 분이다.

8 그가 이스라엘을 모든 죄 가운데에서 구원하시리라.

시편 133편

형제들이 함께 어울려 의좋게 사는 것은 정말 좋은 일이다!

2 그것은 값진 기름을 아론의 머리에 부어 그의 수염과 옷깃으로 흘러내리는 것 같고

3 헤르몬산의 이슬이 시온산에 내리는 것 같다. 시온은 여호와께서 축복을 약속하신 곳이니 곧 영원히 사는 생명이다.

아시아

중국 최초의 왕조인 상(商)왕조(기원전 1400~1100년경)에서는 두 가지 유형의 청동기, 즉 무기와 제기(祭器)를 생산했다. 무기와 제기 모두 종종 인각(印刻)하거나 고부조로 조각한 정교한 문양으로 뒤덮여 있다. 고부조의 각 선은 완벽하게 수직인 측면들 및 이와 정확히 직각을 이루는 평평한 면을 갖고 있다. 이것은 홈을 이루는 인각 장식과 대조된다. 호(壺)라고 불리는 형태를 띤 청동 용기(도판 9.21)는 섬세한 문양들이 대칭을 이루고 있으며

9.21 〈호〉. 의식용 술병. 중국 허난성(河南省) 안양(安陽)현에서 출토. 기원전 1300~1100년경. 상왕조 은 시기. 청동. 높이 40.6cm 폭 27.9cm. 미국 미주리 주 캔자스시티 넬슨-앳킨스 미술관.

장인의 정교한 솜씨를 보여 준다. 교묘하게 배치한 요철이 호의 우아한 곡선들을 중단시키며, 섬세한 디자인에도 불구하고 전체적으로 견고하고 안정적이라는 인상을 준다.

또 다른 상왕조 청동기인 방정(方鼎, 도판 9.22)은 다리가 4개인 사각형 솥으로 상왕조의 마지막 수도였던 은(殷)[현재 안양(安陽)] 근처의 왕릉에서 출토되었다. 이것은 현재까지 발견된 상왕조 청동기 중 가장 큰 것에 속하며 그 무게는 108.9kg 이상이다. 동물 형상을 토대로 만든 이미지들이 표면을 덮고 있으며 각 면의 중심부에는 커다란 사슴 머리가 있다. 각각의 다리에는 또 다른 사슴 형상이 등장하며, 나머지 공간은 새, 용, 그 밖의 상상의 동물처럼 보이는 형상으로 장식되어 있다. 이 형상들이 의미하는 바는 여전히 미지이지만, 그것들이 상나라의 현저한 특징인 수렵 생활과 어떤 관계가 있는 것은 분명하다. 아마 그것들의 신비한 성격에는 초자연계에 대한 상나라인들의 느낌이 반영되어 있을 것이다.

상왕조 문화는 고부조나 환조 석재 조각에서 또 다른 혁신을 이루었다. 가장 많이 남아 있는 것은 크기가 작은 옥 조각이다.

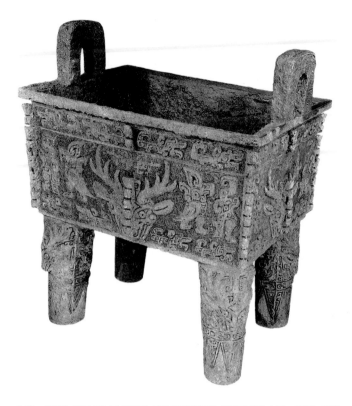

9.22 〈방정〉. 중국 허난성 안양현 허우자좡(侯家庄), 상왕조 안양 시기. 기원전 12세기경. 청동. 높이 62.2cm. 대만 타이베이 중앙 연구원.

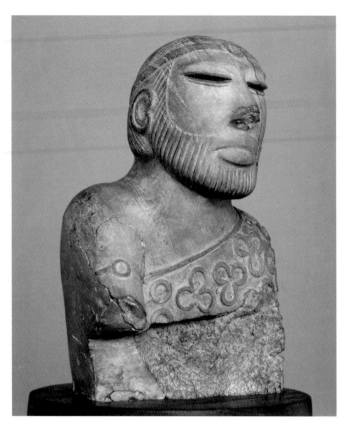

9.24 '사제왕' 흉상. 파키스탄 신드 주 모헨조다로. 인더스 계곡 문명. 기원전 2000~1900년경. 동석(凍石). 높이 17.5cm. 파키스탄 카라치 파키스탄 국립 박물관.

이것들은 물고기, 올빼미, 호랑이의 단일 형상부터 도판 9.23의 코끼리 머리처럼 변형된 형상까지 매우 다양한 형상을 띤다. 도판 9.23의 디자인에는 단순함과 섬세한 세부 묘사가 결합되어 있다. 이 고양잇과 동물의 머리는 크고 날카로운 이빨과 코끼리의 코, 소의 뿔을 가지고 있다.

9.23 고양이 머리를 한 코끼리. 기원전 1200년경(상왕조). 중국 출토. 길이 4cm. 미국 클리블랜드 미술관.

이번 장 도입부에서 언급했듯 인도의 인더스 계곡에서 남아시아 최초의 문명이 출현했다. 이 문명은 대략 이집트 고(古)왕조 시대 및 에게 해의 미노스 문명과 같은 시기인 기원전 2600년과 기원전 1900년 사이에 번성했다. 종종 '사제왕(司祭王)'이라고 부르는 남성 흉상(도판 9.24)은 통치자나 조상의 모습을 묘사한 것인 듯하다. 이 작품은 양식화된 조각이지만, 얼굴과 턱수염을 보면 넙적한 코, 낮은 앞이마, 두툼한 입술, 찢어진 눈 같은 특정 신체적 특징들이 드러난다. 이 남자의 옷에 있는 삼엽(三葉) 문양에는 함몰된 부분이 있다. 여기에는 원래 붉은색이 칠해져 있었으며, 눈은 돌이나 채색한 조개껍질로 상감되어 있었다. 뒤로 늘어뜨린 긴 머리 끈은 묘사된 이가 차지한 지위와 관련되어 있을 것이다.

아메리카

아메리카 인디언 예술은 콜럼버스 이전과 이후의 예술로 구분한다. 여기에서는 콜럼버스 이전 예술에 대해 검토할 것이다. 콜럼버스 이전 예술에는 직조, 금속세공, 도기, 건축 등이 포함된다. 아메리카 인디언 예술가들은 다른 문화의 예술가들과 마찬가지로 자

신들만의 관례나 기본 규칙을 발전시켰다. 이 중 몇몇은 서구 문화의 예술적 관례들과 매우 다르다. 아메리카 인디언 문화권 출신이 아닌 사람들은 이 전통에서 유래한 예술작품의 미묘한 점들을 완전히 이해할 수도, 그 예술작품이 창작자의 어떤 견해를 대변하는지 파악할 수도 없다. 아마 영영 그럴 것이다.

하지만 아메리카 인디언 예술에도 서구, 아시아 혹은 다른 지역의 예술과 같은 점이 있다. 아메리카 인디언 예술은 시각적 · 정서적 · 심리학적 특성을 담고 있으며, 현실의 몇몇 형상에 대한 관점을 표현하고 타인과 공유하려는 목적을 기본적으로 갖고 있다. 어떤 문화에서든 예술은 서론에서 역설했던 목적과 기능이라는 기본적 특징을 향해 매진한다.

아메리카 인디언 부족들에게는 '예술'에 해당하는 단어가 딱히 없다. 하지만 대개의 아메리카 인디언 문화에서 예술은 기술적으로 잘 만든 어떤 것이나 혹은 잘 구상해 만든 최종 결과물로 구성되어 있다. 아메리카 인디언들은 예술작품이 주술적인 효력을 갖거나 힘을 불어넣어 준다고 생각했을 것이다. 그리고 이들에게

'예술가'는 근본적으로 다른 사람보다 훨씬 뛰어난 특정 기술을 보유한 사람일 뿐이다. 예컨대 북서부 해안 부족, 마야 족, 잉카 족 같은 소수의 인디언 부족에만 예술작품을 만들어 생계를 꾸리는 전문가 집단이 있었다. 아메리카 인디언 문화에는 매우 다양한 표현, 재료 처리법, 양식들이 있다. 멕시코에서 발견한 최초의 예술작품은 기원전 1000년경에 올멕인(올멕은 '고무의 땅에 사는 자'를 뜻한다)이 만든 것이다. 올멕인들은 주요 문명을 이룩했으며, 멕시코만을 따라 올멕 지역에서 꽤 멀리 떨어진 중앙아메리카의 여러 지역과 대규모 무역을 했다. 그들은 재규어와 인간의 특성들을 혼합한 '상상의 재 규어(Tigre capiango)'나 재규어를 포함한 수많은 동물을 조각했다. 그들의 인물상 조각은 종종 입꼬리가 처진 독특한 입매를 갖고 있다(도판 9.25). 이 작은 조각상은 신체 대부분이 망실되었지만, 회녹색 석상의 세밀한 부분을 조각하는 데 기울인 정성은 확인할 수 있다.

올멕 예술가들은 지름이 약 2.4m에 달하는 석재 두상 같은 거대한 규모의 조각 작품도 만들었다. 이 두상도 입꼬리가 처져 있

9.25 붉은색 상감 흔적이 있는 올멕 양식 두상. 기원전 1250~750년. 멕시코 게레로 주 소치팔라(Xochipala) 출토. 석상 조각 일부. 7.6×2.5cm. 미국 워싱턴 D.C. 스미스소니언 협회 국립 아메리카 인디언 박물관.

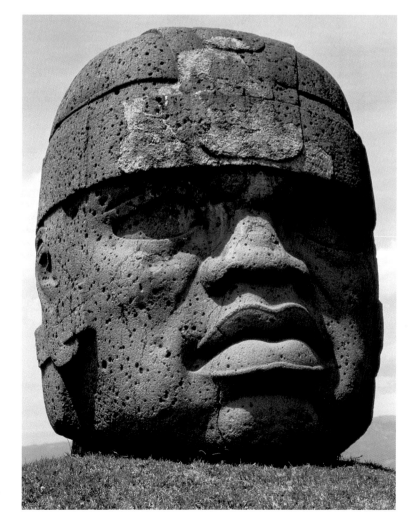

9.26 거대 두상. 멕시코 라벤타. 기원전 900~400년경. 올멕 문화. 현무암. 높이 2.26m.

다. 이것은 97km 이상 떨어진 내륙의 툭스툴라 산에서 멕시코만 연안으로 옮겨온 현무암 덩어리로 만든 것이다. 학자들은 이 두 상이 통치자들의 초상을 표현한 것이라고 생각한다. 도판 9.26의 거대한 두상에서 이에 대한 증거를 찾을 수 있을 것이다.

올멕 건축에는 멕시코 라벤타에 있는 거대한 피라미드(도판 9.27)가 포함된다. 이 피라미드는 흙무더기를 약 30m의 높이로 쌓아올려 만든 것이다. 그것의 둥그스름한 형태가 침식 때문에 생긴 것인지 아니면 화산을 모사하려는 의도로 만들어진 것인지는 확실치 않다.

9.27 대(大) 피라미드와 구희장(球戲場), 멕시코 라벤타. 올멕 문화, 기원전 1000~600년경. 피라미드의 높이 약 30m.

유럽

대략 기원전 800년부터 기원전 480년까지의 고대 그리스 시대는
상고기라고 불린다. 6세기 중반까지 그리스 예술가들은 인간의
신체를 측면상과 정면상 중간의 4분의 3 자세로 묘사하려고 시
도했다. 새로운 3차원적 공간 감각이 출현했으며, 눈을 좀 더 정
확하게 묘사하기 시작했다. 그림의 천에서 실제 옷감의 드레이프
와 주름을 표현하기 시작했다. 이러한 특징 모두를 상고기 양식
의 항아리 그림(도판 9.28)에서 확인할 수 있다.

상고기 양식의 독립적 입상(立像)은 대부분 **쿠로스**(kouros)로
알려진 나체 젊은이 입상이다(도판 9.29). 쿠로스라는 용어는 '청
년'이라는 단순한 뜻을 갖고 있으며 복수형은 **쿠로이**(kouroi)이
다. 이 조각들은 신체의 특성과 강한 운동 능력에 초점을 맞추고
있으며 모두 정면을 바라보는 경직된 자세를 취하고 있다. 이 조
상에는 '아무개가 나를 만들었노라'라는 식으로 예술가의 이름이
기입되어 있는 경우가 많다. 이 조각에서는 운동감을 표현하려고
시도한다. 왼발을 앞으로 내민 자세는 두 발을 같은 면 위에 나란

9.28 페르세우스와 고르곤을 그린 아티카 항아리. 기원전 6세기. 높이 93cm. 프랑
스 파리 루브르 박물관.

9.29 쿠로스. 기원전 615년경. 대리석. 높이 1.93m. 미국 뉴욕
메트로폴리탄 미술관.

히 붙인 자세보다는 훨씬 더 큰 운동감을 준다. 이러한 접근방식을 이집트 조상(도판 9.12)의 표현방식과 비교해 보자.

상고기 신전에서는 새롭게 개조한 기둥-인방 구조가 나타난다. 이 신전 양식은 헬레네 민족 중 하나인 도리아인들의 이름을 따서 도리아 양식으로 명명했다. 도판 3.3의 주식(柱式)을 참고해 코르푸의 아르테미스 신전 서쪽 정면 복원도(도판 9.30)를 살펴보면 도리아 양식의 특징과 세부사항을 알 수 있다. 특히 기단 바로 위에 세운 점점 가늘어지는 원주에 주목해 보자. 원주의 주신(柱身)에는 수직 홈들이 나 있고, 주두는 단순한 석판으로 구성되어 있다.

남아 있는 악보를 어떻게 읽을지 모른다는 단순한 이유 때문에 그리스 음악을 연주할 수는 없지만, 그리스의 삶과 교육에서 음악이 중요한 역할을 했으며 그리스 신화에서 음악이 행동에 엄청난 영향력을 행사했다는 사실은 알고 있다. 신들 스스로 악기를 발명하고, 그리스 전설의 신적 존재들과 영웅들은 그 악기들을 연주해 놀라운 효과를 얻는다. 아폴론은 리라를(도판 9.31 참조), 아테네는 피리를 연주한다. 호메로스가 쓴 일리아스의 위대한 영웅 아킬레우스는 능숙하게 악기를 연주한다. 남아 있는 기록들에 따르면 그리스 음악에는 오늘날의 조성에 상응하는 일련의 선법이 있었다고 한다. 오늘날 장조와 단조가 다른 것처럼 각 선법은 (예컨대 도리아 선법이나 프리지아 선법 같은) 이름과 고유한 음향을 갖고 있으며, 그리스인들은 각 선법이 특정 행위를 유발한다고 생각했다. 오늘날 단조가 슬프거나 이국적으로 들린다고 이야기하는 것처럼, 그리스인들 역시 도리아 선법은 강렬하고 심지어 호전적인 느낌을 낳는 데 반해 프리지아 선법은 한층 관능적인 감정을 이끌어낸다고 생각했다.

각 선법은 특정 행성, 요일, 수호신과 연관되어 있다.

선법	행성	요일	수호신
믹소리디아	수성	수	헤르메스
리디아	금성	금	제우스와 아폴론
프리지아	태양	일	데메테르와 아프로디테
도리아	화성	화	헤파이스토스
히포리디아	목성	목	아레스와 포세이돈
히포프리지아	토성	토	아르테미스와 헤라
히포도리아	달	월	헤스티아

다양한 음악 선법과 요일을 연관시키는 관습은 고대 메소포타미아에서 시작된 것이다.

고대 그리스인들은 음악이 다양한 윤리적 영향력을 행사한다고 여겼으며 성격에 영향을 줄 수 있다고 주장했다. 우리는 이것

9.30 그리스 코르푸의 아르테미스 신전 서쪽 정면 복원도.

을 그리스의 에토스론이라고 부른다. 고대 그리스에서 음악은 사회 곳곳에 스며들어 있었고 문화적 가치를 구현했다. 고대 그리스인에게 음악, 시, 무용은 불가분의 것이었으며 따라서 음악은 통합적인 예술 형식을 이루었다. 그리스 철학자들은 음악이 사회에 미치는 힘과 영향을 인식했으며 에토스론을 발전시키는 데 이르렀다. 주요 그리스 철학자들은 대개 음악이 영향력을 갖고 있다고 생각했다. 하지만 플라톤(기원전 428/427~348)과 아리스토텔레스(기원전 384~322)의 견해가 갈라지는 데서 확인할 수 있듯이, 음악이 어떤 방식으로 영향을 미치는지 혹은 사람들에게 어떤 영향을 미치는지에 대한 의견은 달랐다. 플라톤은 예술적인 기교들이 열정을 부채질하고 진리 탐구자를 잘못된 길로 이끄는 결과를 낳는다고 주장했다. 반면 아리스토텔레스는 예술이 인간 본성의 결함을 교정하고 도덕에 이바지한다고 생각했다.

항아리 그림에 등장하는 악기들을 보면 그리스 악기들이 어떻게 생겼는지 잘 알 수 있다. 도판 9.31은 2개의 관이 달린 악기인 아울로스와 현악기인 리라를 보여 준다. 그리스인들은 특히 성악을 선호했기 때문에 주로 노래에 반주를 넣는 악기들을 좋아했다. 노래 가사들이 남아있는데 여기에는 필사(必死)의 존재인 인간 몇몇을 총애한 여러 신의 행동을 찬양하는 노래들이 포함되어 있다.

호메로스는 고대 그리스 시인 중 가장 유명한 인물일 것이다. 그렇지만 그가 유일한 시인은 아니다. 기원전 7세기 말에 자신의 이름을 알리고 자기 자신에 대해 그리고 자신의 여행, 무용담, 향수, 향연, 가난, 미움과 사랑에 대해 노래하는 시인들이 등장했다.

시인인 사포(기원전 615년경 출생)는 레스보스 섬에서 일생을 보냈다. 그녀는 시에 흥미를 가진 젊은 여자 친구들을 주변에 모았다. 사포의 시 중 다수는 이 젊은 여성 중 한 사람이나 또 다른 사람을 찬미하며 쓴 것이다. 사포는 당시의 풍습에 따라 리라 반

9.31 무명 화가의 작품. 제단 앞에서 리라를 연주하는 아폴로와 아울로스를 들고 있는 아르테미스를 그린 암포라(amphora, 단지). 기원전 490년경. 높이 47cm. 미국 뉴욕 메트로폴리탄 미술관.

주에 맞춰 노래하는 시를 지었으며, 때문에 작사가나 서정시인으로 불렸다. 그녀는 사랑과 상실이 자신에게 미친 영향을 관능적이고 선율적인 문체로 묘사했다. 이것은 일인칭으로 쓴 최초의 시 중 하나이다.

　호메로스는 일리아스와 오뒤세이아에서 후대 그리스인들이 역사적 유산으로 수용한 신화적 역사를 창조했다. 이 작품들에서는 암흑에 싸인 미지의 과거를 취해 문학 형식으로─원래 구연(口演) 형식을 취했다─한 민족 전체의 문화적 기반을 창조했다. 일리아스와 오뒤세이아는 영웅과 신들에 대한 이야기를 들려주며 중요한 예술적 성과인 서사시(5장 참조) 형식으로 장소와 사건을 묘사한다.

　두 서사시는 기원전 1230년경 트로이 파괴로 종식된 트로이 전쟁의 이야기에 등장하는 에피소드들을 다루고 있다. 24권으로 구성된 오뒤세이아에서는 이타카의 왕 오뒤세우스가 트로이 전쟁이 끝난 후 기나긴 여행 끝에 귀향하여 가정과 왕권을 되찾는 이야기를 들려준다. 마찬가지로 24권으로 구성된 일리아스에서는 갖가지 모순을 지닌 영웅의 이상을 탐색한다. 호메로스는 전쟁터와 양편의 진지에서 벌어지는 사건에 대한 이야기를 전개하며 전쟁의 장엄함과 비참함, 인간과 신의 모순을 상세하게 묘사한다. 하지만 그 영웅들은 전형이지 실제 인물이 아니며, 그들의 성격은

호메로스가 이 서사시들을 쓰기 전부터 전해져 오던 전설에서 이미 정립된 것이다. 다음의 짧은 발췌문을 읽어 보자.

일리아스

20권

호메로스(기원전 8세기)

아킬레우스가 어떻게 트로이인들 사이에서 대혼란을 일으켰는지

이와 같이 부리처럼 휜 함선들 옆에서, 펠레우스의 아들이여.
전쟁에 주린 그대를 둘러싸고 아카이아인들이 무장하였도다.
그들 맞은편 들판의 언덕 위에는 트로이인들이 모여 있었다.

한편 제우스는 테미스에게 명하여 골짜기가 많은 올림포스의
정상에서 신들을 회의장에 부르도록 했다. 그래서 그녀는
사방으로 돌아다니며 그들에게 제우스의 궁전에 오도록 일렀다.
......
이처럼 그들은 제우스의 궁전에 모였다. 또한 대지를 흔드는 자도
여신의 부름을 못 들은 척하지 않고 바다에서 나와 그들에게 갔다.
그는 그들 한가운데에 앉으며 제우스의 의도를 캐물었다.
"번쩍이는 번개의 신이여, 왜 그대는 신들을 회의장에 불렀습니까?
트로이인들과 아카이아인들에 관하여 무슨 결정을 내리려는 것입니까?
그들의 전투와 전쟁이 아주 가까이서 불타고 있으니 말입니다."

그에게 구름을 모으는 제우스가 이런 말로 대답했다.
"대지를 흔드는 자여, 내가 왜 그대들을 이리로 불러 모았는지
그대는 내 심중의 뜻을 잘 알고 있구려.
그들은 죽는 순간에도
내게 심려를 끼친단 말이오.
하나 나는 여기 올림포스의 골짜기에 앉아 구경이나 하며 즐기고자 하니
그대들은 모두 트로이인들과 아카이아인들을 찾아가서
각자 마음 내키는 대로 어느 한 편을 돕도록 하시오.
만약 아킬레우스가 제 마음대로 트로이인들에게 덤벼든다면
그들은 준족인 펠레우스의 아들을 잠시도 제지하지 못할 테니까.
전에도 그들은 그를 보기만 하면 벌벌 떨었거늘
지금은 전우 때문에 무섭게 화를 내고 있으니
그가 운명을 뛰어넘어 성벽을 허물어 버리지 않을까 두렵구려."

이런 말로 크로노스의 아들이 치열한 전투를 불러일으켰다.[5]

　우리는 시인 이솝에 대해 똑같은 이야기를 하면서 논의를 마칠 것이다. 이솝은 서구 우화 전통을 개시했지만, 이솝의 매와 나이팅게일 우화는 기원전 8세기의 헤시오도스 작품과 기원전 7세기의 또 다른 그리스 시인 아르킬로코스[종종 호메로스 이후의 가장 위대한 시인으로 간주되는 무인(武人) 시인] 작품에도 등장한다.

5. 호메로스, 일리아스, 천병희 역, 단국대학교 출판부, 1996, 439~440쪽.

비판적으로 생각하기

- 이집트, 아시리아, 그리스 상고기 예술의 주요 특성들을 확인해 보자. 각 시기의 예를 하나씩 택해 각 시대의 특성들이 그 예들에서 나타나는 방식, 그 예들의 공통점과 차이점에 유의하면서 비교해 보자.
- 이번 장에 제시한 증거와 여러분이 입수할 수 있는 다른 자료의 증거를 활용해 석기 시대 사람들의 인간성이 오늘날 사람들의 인간성만큼 충분히 개발되었음을 그 시대 예술이 보여 주고 있다는 주장에 대해 평가해 보자.
- 서구 문화에서 발전한 미학의 개념들(7쪽 참조)과 아메리카 인디언의 '예술' 개념을 비교해 보자.
- 선, 형상, 양감, 분절 개념을 활용해 텔 아스마르 입상들(도판 9.9)과 그리스 상고기의 쿠로스(도판 9.29)의 형식을 비교 및 분석해 보자.

사이버 연구

선사 시대 예술 :

http://witcombe.sbc.edu/ARTHprehistoric.html#general

메소포타미아 :

http://arthistoryresources.net/ARTHneareast.html

고대 이집트 :

http://arthistoryresources.net/ARTHegypt.html

아메리카 인디언 :

http://arthistoryresources.net/ARTHamericas.html#northamerica

그리스 상고기 :

http://arthistoryresources.net/ARTHgreece.html#Greek

주요 용어

도리아 양식 : 가늘어지는 육중한 원주와 평평한 석판을 올려놓은 주두가 특징인 그리스 건축 양식.

보갑제(保甲制) : 고대 중국의 상호 책임 제도.

비너스 상 : 구석기 시대에 만든 여성 소상(小像).

상고기 양식 : 기원전 6세기경 그리스에서 제작한 조각과 항아리 그림 등에서 나타나는 양식.

성경 : 비블로스 시와 관련되어 있으며 책을 뜻하는 그리스어 단어에서 성경을 뜻하는 영어 단어 'bible'이 유래되었다.

시편 : 고대 이스라엘의 찬송가.

양식화 : 예술적 효과를 내기 위해 실물을 변형해 표현하는 방식.

콜럼버스 이전 예술 : 1492년 콜럼버스가 등장하기 전의 아메리카 원주민 예술.

쿠로스 : 그리스 상고기의 청년 조각.

토라 : 히브리 성경의 율법서로 창세기, 출애굽기, 레위기, 민수기, 신명기로 구성되어 있다.

전근대 세계의 예술적 성찰들
기원전 480년경부터 기원후 1400년경까지

역사적 맥락

유럽

그리스

유럽에서는 그리스 아테네인들이 기원전 490년 마라톤 전투에서 페르시아인들을 무찔렀다. 하지만 페르시아 전쟁 때 그리스의 수호자임을 자처했던 아테네 또한 폐허가 되었다. 아테네는 페르시아인들에 의해 파괴되었으며 재건되었다. 도시국가 아테네는 페리클레스(통치 기간 : 기원전 450~429)의 통치하에 서구 문화의 초석을 놓을 정도로 부흥했다. 상업의 번영, 독특한 종교, (소피스트, 스토아학파, 에피쿠로스학파 등의) 탐구의 열망이 강한 철학이 영웅적인 승리 정신과 결합하여 그 같은 결과를 낳았다. 그

러나 아테네의 '황금기'는 한 세기도 지속되지 않았다. 펠레폰네소스 전쟁에서 스파르타에게 패배한 이후에도 아테네는 여전히 문화의 중심지였지만 정치적 영향력은 감소했다. 결국 필리포스 2세가 이끈 마케도니아의 그리스 정복 이후에야 그리스 반도에 평화가 찾아들었다. 필리포스 2세의 아들인 알렉산드로스 대왕(기원전 365~323)은 헬레니즘 시대를 선도했다. 헬레니즘 시대에 그리스의 사상과 문화는 서쪽의 스페인부터 동쪽의 인도 인더스 강에 이르기까지, 지중해 연안과 중동 전역에 보급되었다. 플라톤과 아리스토텔레스의 철학과 미학은 펠레폰네소스 전쟁 시기와 헬레니즘 시대에도 이어졌다.

로마

로마 문명은 그리스 문명과 나란히 전개되었다. 에트루리아인들에게서 발단한 로마 문명은 공화정을 거쳐 제국으로 변천해 나갔

다. 알렉산드로스 대왕 사후 헬레니즘 문화가 쇠퇴했을 때 로마인들은 지중해 지역의 지배자로 부상했으며 결국 유럽의 대부분을 지배하게 되었다. 기원후 70년 로마인들은 예루살렘에 있는 솔로몬 성전(195쪽 참조)을 파괴했으며 현재의 영국 본토를 식민지로 삼았다. 그 과정에서 그들은 지중해 헬레니즘 문명을 실용주의적이고 다원주의적인 형태로 북유럽과 서유럽에 전파했다. 초대 황제 아우구스투스의 치하에서 로마 문화는 영감을 얻기 위해 그리스 고전주의에 눈을 돌렸으며, 그리스 고전주의 정신하에서 로마, 제국과 황제의 이름을 드높였다. 혁신적이고 실용적인 로마 문화는 우리에게 도로, 요새, 구름다리, 질서 정연한 행정체계, 세련되고 확고한 법체계를 물려주었다.

중세

로마 몰락 이후 유럽은 중세라 불리는 시대로 나아갔다. 중세는 로마 몰락과 더불어 시작해 이탈리아의 르네상스와 함께 끝났다. 기원후 200년경부터 6세기 중반에 이르는 시기는 종종 초기 기독교 시대라고 불린다. 몇몇 사람들은 이따금 550년과 750년 사이의 시기를 묘사하는 데 '암흑기'라는 용어를 사용하기도 한다. (샤를마뉴 대제와 오토 왕조 황제들이 지배한) 카롤링거 왕조 및 오토 왕조 시대는 750년경에 시작해 1000년경에 끝났으며, 로마네스크 시대는 1000년경에 시작해 1150년경에 끝났다. 중세 전성기(고중세)에는 1150년과 1400년 사이의 전성기 고딕 시대, 1300년과 1450년 사이의 후기 고딕 시대가 포함된다. 후기 고딕 시대는 전성기 고딕 시대와 일부분 겹치며 르네상스가 개화하기 시작하는 전환기를 이룬다. 르네상스 시대 사람들은 그리스·로마의 고전주의 완성과 15세기의 고전주의적 인본주의 부활 사이에 아무 일도 일어나지 않았다는—심지어 아무 일도 일어나지 않은 것보다 더욱 부정적인 사태가 나타났다는—학설에 근거해 5세기와 15세기 사이의 천 년을 중세라고 불렀다. 중세의 특징은 기독교 교회와 강력한 교황권이며, 이와 관련된 생각은 중세 초기의 가혹한 심판의 신부터 고딕 시기의 한층 온화하고 자비로운 신까지 다양하다. 사회적인 면에서 볼 때, 중세의 구조를 지탱한 것은 봉건제도(정치·군사적 힘의 피라미드를 구성하는 무력 봉사와 토지 소유권 제도)와 기사도('무장한 남성들'의 행동 규범으로 도의와 개인의 품행에 대한 한층 온화하고 여성적인 태도)이다. 중세 초기는 수도원 운동, 신비주의, 금욕주의의 시대였으며, 고딕 시기에는 페스트, 영국과 프랑스의 백년전쟁, 군사적·종교적·정치적 목적을 띤 십자군 전쟁을 목도했다. 중세에는 기독교 교회가 막강한 힘을 갖고 있었지만 세속주의의 확장, 고딕의 이중성(종종 같은 맥락에서 등장하는 신비주의적 종교와 세속주의 사이의 충돌)이라고 부르는 것 또한 보게 된다.

중동

비잔티움

같은 시기 중동에서는—15세기 중반에 이슬람이 비잔티움을 멸망시킬 때까지—비잔티움과 이슬람 두 문화가 함께 번영했다. 비잔티움은 유럽과 아시아를 잇는 교역로 길목에 자리 잡고 있었기 때문에 중심 대도시로 성장할 수 있는 가능성이 매우 높았다. 게다가 비잔티움은 수심이 깊은 항구를 갖고 있어 방어에 유리했고 지중해와 흑해 사이의 통행을 통제했다. 비옥한 농업 환경이라는 축복을 받은 비잔티움은 이상적인 '새 로마'가 되었다. 왜냐하면 콘스탄티누스 대제가 기원후 330년에 수도를 새로 정하고 이름을 ('콘스탄티누스의 도시'라는 의미의) 콘스탄티노플로 정했을 때 그의 목표는 '새로운 로마'를 만드는 것이었기 때문이다. 콘스탄티노플은 번영했으며, 정교회의 중심지이자 독특하고 강렬한 시각 예술과 건축 양식의 모태가 되었다. 기원후 476년에 고트족이 로마를 멸망시켰지만 로마는 이미 그 전에 문명의 횃불을 콘스탄티노플에 넘겨주었다. 서유럽이 야만족의 침입에 파괴되고 혼란스러워졌을 때, 콘스탄티노플에서는 고전주의 세계의 예술과 학문이 동방정교회의 경향에 맞게 보존되고 육성되었다.

이슬람

중동의 다른 곳인 아라비아 반도에서는 7세기에 위대한 일신교가 중동 지역에서 세 번째로 출현하는 것을, 다시 말해 이슬람교가 출현하는 것을 보게 된다. 이슬람교의 창시자인 무함마드(570년~632년)는 기원후 610년경 메카에서 전도를 시작했다. 하지만 그의 가르침이 바로 수용된 것은 아니다. 무함마드에게 충성하는 세력이 그에게 반대하는 세력을 물리적으로 정복하는 충돌의 시기가 뒤따랐다. 그가 사망할 무렵에는 그의 뜻과 권위는 아라비아 반도에서 최고의 영향력을 행사했으며 그의 추종자들은 그를 예언자로 인정했다. 이슬람교는 급속도로 중동 전역에 퍼져 나갔고, 732년에 샤를 마르텔이 이슬람교도들을 무찌를 때까지 이슬람교도들은 유럽을 침략하고 위협했다. 유럽의 중세 기간 동안 이슬람교도들은 고대 세계의 고전적 지식 상당 부분을 후세에 전하는 책임을 떠맡았다. 그들은 수학과 과학 분야에 뛰어났으며 걸출한 화가, 작가, 장인들을 배출했다.

　이슬람교도들은 공정하고 자비로우며 우주의 창조자 알라로 알려진 절대적이고 전능한 유일신을 믿는다. 이슬람교에서는 신

자들에게 이슬람의 다섯 기둥으로 알려진 다섯 가지 종교적 의무를 수행할 것을 요구한다. 첫째, 신자들은 "나는 알라 외에 숭배받을 존재가 없음을, 무함마드가 알라의 사도임을 증언하나이다."라는 샤하다(shahadah, 신앙고백문)를 암송하면서 자신들의 신앙을 입증해야 한다. 둘째, 이슬람교도들은 하루에 다섯 번 규범에 따라 예배를 드려야 한다. 셋째, 이슬람교도들은 성스러운 달인 라마단(이슬람력 9월) 동안 금식해야 한다. 넷째, 신자들은 가난한 이들을 돕기 위해 해마다 **자카트(Zakat)**를 해야 한다. 다시 말해, 성인 각자가 정해진 비율로 재산을 희사해야 한다. 다섯째, 신자는 최소한 평생 한 번, 가능하다면 매해 메카로 가는 순례여행인 핫즈(Hajj)를 해야 한다.

아시아

중국

무함마드가 살던 때보다 대략 천 년 전이며 그리스 고전기 문화와 딱 일치하는 시기, 이 시기의 아시아에는 중국 최초이며 가장 위대한 직업 교사이자 철학자였던 공자(기원전 555~479)가 살고 있었다. 공자의 가르침들은 오경(五經)에 담겨 있다(공자가 오경 전부를 쓴 것은 아니다). 그의 사상은 지적인 층위보다는 실용주의적인 층위에 토대를 두고 있으며 그의 주된 관심사는 정치이다. 그는 고대의 풍습으로 돌아갈 것을 제안했다. 사람들은 그 풍습에 따라 권위에 복종하며 정해진 고유한 소임을 다해야 한다. 그렇지만 그는 통치를 윤리적인 과업으로 보았으며, 힘보다는 통치자의 덕이 백성들의 삶을 만족스럽게 만들 것이라고 생각했다. 공자는 윤리적 원칙들을 따르도록 위정자들을 설득하는 것을 목표로 삼았다. 그리하여 그는 중국 최초의 윤리학자, 위대한 윤리적 전통의 창시자가 되었다.

인도

인도에서도 기원전 6세기에 붓다, 즉 고타마 싯다르타(기원전 568~483)가 세운 철학·윤리 체계인 불교가 등장했다. 그 이후 얼마 되지 않아 불교는 중국에 전파되었으며 중국 문화의 초석

연꽃

두 겹의 연꽃

차크라

차크라

우쉬니샤
우르나

늘어진 귓불

차크라

부처의 표징들

10.1 주요 불교 상징 중 몇 가지. 이 상징들은 매우 다양한 방식으로 변형되는데, 여기에는 가장 일반적인 형태들이 제시되어 있다.

연꽃: 일반적으로 흰색 수련으로 표현되는 연[蓮, 산스크리트어로 파드마(padma)]은 정신의 청정함, 창조의 완전함, 우주의 조화를 상징한다. 연의 줄기는 우주의 축이다.

연화좌: 불상은 종종 열반의 상징인 한 겹 혹은 두 겹의 만개한 연꽃 위에 앉아 있다.

차크라(Chakra): 고대에 태양의 상징이었던 바퀴(차크라)는 존재의 다양한 상태(윤회, '생명의 바퀴')와 불교의 교법(教法)(법륜, '법의 바퀴') 모두를 상징한다. 차크라의 정확한 의미는 바퀴살의 수에 따라 결정된다.

부처의 표징들: 부처는 32가지 신체적 특성(락샤나, lakshana)을 갖고 있다. 그 특성들 중에는 위로 튀어나온 머리묶음(우쉬니샤, ushnisha), 양미간의 털 뭉치(우르나, urna), 늘어진 귓불, 양 발바닥에 있으며 바퀴살이 천 개인 차크라가 있다.

만다라(Mandala): 만다라는 우주 영역에 대한 도식으로 영적인 세계의 질서와 의미를 표현한다. 만다라는 매우 다양한 형태를 띠는데, 단순하거나 복잡할 수 있고, 이차원이거나 삼차원일 수 있다.

을 이루었다(도판 10.1). 사성제(四聖諦, 네 가지 성스러운 진리)는 고성제(苦聖諦, 생이 곧 괴로움이라는 진리), 집성제(集聖諦, 괴로움의 원인은 갈애라는 진리), 멸성제(滅聖諦, 갈애를 소멸하면 괴로움이 소멸한다는 진리), 도성제(道聖諦, 갈애를 소멸시키는 수행법은 팔정도라는 진리)로 이루어져 있다. 팔정도(八正道, 여덟 가지 바른 길)에는 정견(正見, 바른 견해), 정사유(正思惟, 바른 생각─육체적 쾌를 끊겠다는 생각, 생물에게 해를 끼치지 않으려는 생각 등), 정어(正語, 바른 언어), 정업(正業, 바른 행위), 정명(正命, 바른 생활), 정정진(正精進, 바른 노력), 정념(正念, 바른 마음 챙김), 정정(正定, 바른 집중)이 포함된다. 불자의 최종 목표는 깨달음을 얻어 해탈해 열반(涅槃)에 드는 것이다. 불자들은 모든 대상의 실체가 환영이며, 탐욕, 미움, 망념 때문에 사람들이 진실에서 멀어지고 계속 윤회의 굴레에 매어 있게 된다고 믿는다. 사람들은 종교적인 삶을 통해 윤회의 굴레에서 벗어날 수 있다.

인도에서는 불교가 출현했던 시대에 또 다른 종교가 출현했다. 자이나교로 불리는 이 종교는 금욕주의적이다. 자이나교에서는 영혼의 불멸과 윤회를 가르쳤으며 완벽한 지고의 존재가 있다는 것을 부정했다.

인도 최고(最古)의 종교인 힌두교의 기원은 4,000년 이상을 거슬러 올라간다. 다른 세계종교에는 대개 창시자, 확고한 교리, 권위를 가진 공통 경전, 제도적 조직, 기원에 대한 문서기록이 있지만 힌두교에는 없다(힌두교 경전과 관련해서는 123쪽의 베다 참조). 힌두교 신앙과 관례는 매우 다양하다. 예컨대 어떤 신자들은 여러 신을 믿고, 어떤 신자들은 한 신만 믿으며, 어떤 신자들은 아무 신도 믿지 않는다. 힌두교도들에게 생명의 절대적인 원천이자 본질인 브라만은 현실의 근저에 자리 잡고 있으며 모든 신을 지배하는 것이다. 힌두교 신앙이 궁극적으로 추구하는 것은 브라만과 영혼의 합일이다. 다른 한편, 영혼은 전생에 한 선행과 악행의 결과인 업(業, 카르마)을 해결할 때까지 생사유전(生死流轉)의 순환을 겪는다. 영혼은 깨달음의 상태(즉, 인간의 나약함을 초월해 영원한 조화에 이른 상태)인 열반에 이르는 순간 즉시 윤회에서 벗어나 자유를 획득한다.

일본

중국에서 출발해 동쪽 바다를 가로질러 가면 일본이 있다. 일본 초기의 역사, 종교, 예술은 중국이 영향을 많이 빚았다. 중국의 사서(史書)에서는 기원후 1세기에 최초로 일본을 기록했다. 당시 일본은 금속기 시대였고 벼농사 중심의 경제를 발전시키고 있었다. 4세기에 최초로 주요 정치적 중심지가 발달했던 것으로 보인다.

6세기와 8세기 사이에 일본은 역사가들이 '원사(原史) 시대'라고 부르는 시기에서 문명기로 이행했다. 야마토(大和) 정권은 중국식 모델을 중심으로 국가를 세웠다. 일본 고래의 다신론적 자연숭배인 신도(神道)가 여전히 강력하기는 했지만, 6세기에 지배계급에 의해 불교가 도입되고 수용되었다. 이후 200년 동안 일본의 정체(政體)는 공자의 윤리학 모델을 토대로 형태를 갖추었으며, 토지개혁을 통해 호족 정치를 관료 정치로─관료들은 국가로부터 식봉(食封)을 지급받았다─바꿨다. 일본인들은 율령(律令)을 채택하고 사서(史書)를 발전시키기도 했다. 기원후 894년에는 중국과 수교를 공식적으로 중단하는 일이 벌어졌다. 일본은 미학 또한 발달했었다. 유럽과 마찬가지로 새로운 중간계급이 일본 문화에 상당한 영향을 미쳤다. 선(禪) 정원이 확산되고 다례(茶禮)가 등장했다.

아프리카

이슬람 문화가 북아프리카를 건너 유럽으로 전파되는 동안, 사하라 사막 이남 아프리카 문화들은 수천 년 동안 이어져 온 전통들을 이어나갔다. 그 수천 년의 시간 동안 아프리카 예술가들과 장인들은 섬세한 시각과 훌륭한 기술로 작품을 창조했다. 우리는 사하라 사막 이남 아프리카 문화들이 일찍이 기원후 600년에 중동 및 아시아와 교역했다는 사실을 알고 있다. 동아프리카 해변에서 발견되는 중국 당나라 주화들이 그 사실에 대한 증거이다. 하지만 우리는 유린당한 세월과 문자언어의 부재 때문에 그 문화들을 더욱 깊이 알 수 없다. 우리는 기후, 재료, 부족문화의 성격으로 인해 수많은 아프리카 문화의 유물이 소멸될 운명에 처해 있음을 알고 있다. 오로지 소수의 유물만이 남아 있다. 그럼에도 남아 있는 유물들은 문화마다 다른 풍부한 시각의 흔적을 보여준다. 그것들을 만든 목적은 주술적인 목적부터 실용적인 목적까지 다양하다.

아메리카

아메리카 원주민들은 북·중앙·남아메리카 전역에 살고 있었다. 우리는 각 지역의 예술들을 간단히 살펴볼 것이다. 중앙아메리카에서는 테오티우아칸이라는 도시가 현재 멕시코시티 북동쪽에 인접한 지역에 세워졌다. 기원후 200년경에 이르러 그곳은 제조업과 상업의 중심지이자 주요 대도시, 아메리카 대륙 최초의 거대 도시국가가 되었다. 기원전 600년과 350년 사이 전성기에 그 도시의 인구는 약 20,000명이었다. 이 인구로 인해 테오키우

아칸은 세계에서 가장 큰 도시 중 하나가 되었다. 테오티우아칸 인들은 중앙아메리카 곳곳에서 깃털 및 재규어 가죽 같은 사치품과 자신들이 제조한 물품을 교환했다. 주변 지역의 농부들은 습지를 개간하고 산허리를 계단식 경작지로 만들어 옥수수, 호박, 콩 같은 주산물을 키웠다. 테오티우아칸의 신들이 아즈텍 문명(11장 참조) 같은 후대 문명 신들의 원형임이 밝혀졌다. 테오티우아칸인들은 특히 비의 신과 깃털 달린 뱀을 숭배했다. 8세기 말 테오티우아칸은 돌이킬 수 없는 쇠퇴의 길에 들어섰으며 제의의 중심지는 화재로 소멸했다. 그럼에도 불구하고 15세기에 스페인인이 등장할 때까지 그 도시는 전설적인 순례지로 남아 있었다.

예술

유럽

그리스 고전기 양식과 헬레니즘

고전기 양식 고전주의는 고대 그리스·로마의 예술 및 사상과 관련된 원칙들에 기반한 예술 양식이자 문화적 관점이다. 이는 특히 조화, 질서, 이성, 지성, 객관성, 형식적 규율 추구를 뜻하며 상상력, 감정, 자유로운 표현을 강조하는 경향, 예컨대 낭만주의(12장 참조), 바로크, 로코코 같은 '반(反)고전주의적' 양식이나 방향과 대비된다. 고전 양식의 예술작품들은 실물이 아닌 이상적인 완전성을 재현한다. 그 예로 도판 10.5를 보자. 비례, 균형, 형태의 통일 같은 미적 원리에 따라 조각한 이 작품에서는 미의 이상을 구현한다. 고전주의는 고대 그리스가 문명의 원천이라는 사고가 반영된 관점이기도 하다. 이후에 이 관점은 서구 문화를 고대 그리스 문화의 궁극적 실현으로 보는 이데올로기로 발전했다.

일반적으로 양식은 내용이나 주제보다는 형식을 다루는 법과 관계되지만 형식과 내용은 잘 분리되지 않는다. 고전기 양식이 한층 개성적이고 실물에 가까운 형식에 익숙해졌을 때, 세속적인 것도 포함할 정도로 주제가 광범위해지기도 했다.

그러한 표현에는, 특히 회화의 표현에는 태도의 변화뿐만 아니라 기법상의 발전 또한 반영되어 있다. 원근법─대상이 멀어지면 지각 가능한 크기가 줄어드는 것─과 관련된 많은 문제들이 해결되었고, 그 결과 형태들은 입체감을 새롭게 얻었다. 이집트 예술과 메소포타미아 예술에서 전형적으로 나타나는─작품 평면의 기준선을 따라 모든 형상을 배치하는─관습은 기원전 5세기 말에 심도(深度)를 암시하는 관습으로 대체되었고, 기원전 4세기

말에는 심도와 원근법의 문제를 완전히 해결했다. 몇몇 경우에는 명암을 사용해 실물 느낌을 강화하기도 했다.

조소 5세기에는 가장 재능 있는 예술가들 대다수가 조소와 건축에 눈을 돌렸다. 그리스 고전기 조소 양식은 기원전 5세기 중엽에 조소작가 미론(211쪽 참조) 및 폴리클리토스와 더불어 시작된 듯하다. 두 사람 모두 주조(鑄造, 2장 참조)의 발전에 기여했다. 전하는 바에 따르면 남자 운동선수의 이상적인 비율을 발견한 이는 폴리클리토스라고 한다(도판 10.2). 폴리클리토스의 〈도리포로스(*Doryphoros*, 창을 든 사람)〉는 특정 남자 운동선수가 아닌 남자 운동선수의 전형을 재현한다는 사실에 주목하자. **콘트라포스토**(contrapposto) 자세를 취한 이 작품에서 몸무게는 한쪽 다리에 실려 있다. 그리스 고전기 양식의 특징인 이 새로운 자세는 단순하지만 중요하다. 곡선들이 섬세하게 변하는 이 자세는 이완의 느낌과 통제된 힘의 느낌을 준다.

폴리클리토스는 이상적인 인간 형상 구성과 관련된 일련의 규

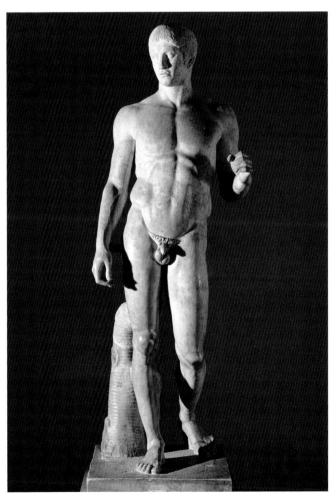

10.2 폴리클리토스, 〈도리포로스〉, 기원전 450~440년경에 제작된 원작을 로마 시대에 복제. 대리석. 높이 1.98m. 이탈리아 나폴리 국립 고고학 박물관.

칙을 개발했으며, 자신의 논저 **카논**(*kanon*)은 '규칙', '규준'을 뜻하는 그리스어 단어이다)에서 그 규칙들을 제시했다. 〈창을 든 사람〉은 그의 이론을 구현한 예일 것이다. 하지만 그의 논저와 원작 모두 남아있지 않기 때문에 폴리클리토스가 어떤 비율들을 이상적이라고 여겼는지는 알 수 없다. 아마 그는 기본 단위의 길이와 특정 신체 부위의 길이 사이의 비율들을 이용했을 것이다.

그리스 고전기 조각은 특정 인물을 묘사한 것일 수 있지만 그 모습이 언제나 이상화되어 있다. 그리스 철학자 프로타고라스의 주장처럼 인간이 만물의 척도일 수 있다. 하지만 그리스 고전기 예술가들은 인간을 현실 위로 끌어올려 오직 신들에게서만 발견할 수 있는 완벽한 상태로 고양시켰다.

기원전 4세기의 조각은 고전기 후기 양식들에 반영되어 있는 초점 변화를 보여준다. 주제를 독자적으로 신중하게 선정한 것으로 유명한 프락시텔레스는 〈크니도스의 아프로디테〉(도판 10.3)를 통해 내용과 형식이 분리된—즉, 어떤 인물이라도 이상화된 형식으로 표현한—이전 조각들에서 볼 수 없는 내향적인 양식을 창조했다. (하지만 이 작품은 복제품이며, 원작은 발견하지 못했다는 점을 유념하라.) 아프로디테의 몸은 유명한 프락시텔레스의 S자 곡선을 그리며 왼쪽으로 기울어져 있다. 이 아프로디테상은 원래 한 발로 몸무게를 지탱하고 있었지만, 주름진 천을 걸친 팔과 항아리를 덧붙여 발목에 실린 부담을 최소화했다.

기원전 4세기 후반에는 (알렉산드로스 대왕의 총애를 받았던) 리시포스의 조각에서 기품 있는 자연스러움과 새로운 공간 개념을 발견했다. 리시포스는 〈아폭시오메노스(*Apoxyomenos*, 몸의 흙먼지를 긁어내는 사람)〉(도판 10.4)에 정적인 자세를 취한 조상들과 대비되는 운동감을 부여했다. 이 조상은 몸에서 먼지와 기름을 긁어내는 운동선수라는 세속적 주제를 표현하고 있다. 이 조

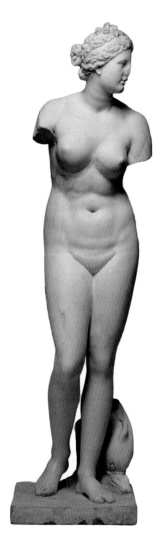

10.3 프락시텔레스, 〈크니도스의 아프로디테〉. 기원전 4세기의 원작을 헬레니즘 시대에 복제한 것으로 추정. 대리석, 높이 1.54m, 미국 뉴욕 메트로폴리탄 미술관.

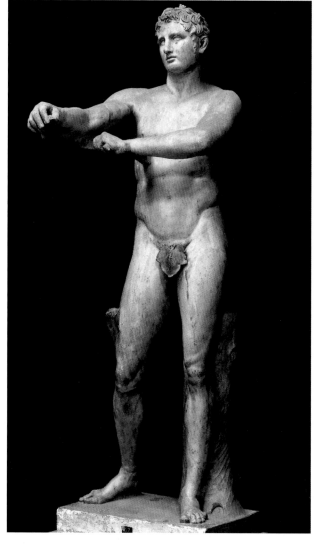

10.4 리시포스, 〈아폭시오메노스〉, 로마 시대 복제품. 기원전 330년경의 청동 원작을 복제한 것으로 추정. 대리석, 높이 2.05m, 로마 바티칸 미술관.

걸작들
미론, 〈원반 던지는 사람〉

미론의 〈원반 던지는 사람(디스코볼로스)〉(도판 10.5)은 억제된 활기, 균형감과 결부된 미세한 운동감을 통해 절제에 대한 고전주의의 관심을 보여주는 훌륭한 예이다. 하지만 이 작품에는 이상화된 인간의 신체 형상에 대한 조소작가의 관심 또한 표현되어 있다. 우리가 여기에서 보는 〈원반 던지는 사람〉은 후대에 원작을 대리석으로 복제한 것이다. 청동을 주조(2장 참조)해 만든 미론의 원작은 대리석 복제품보다 더욱 유연한 자세를 취할 수 있었을 것이다.

부조와 달리 환조는 독립적으로 서 있어야 하기 때문에, 한쪽 발목 같은 작은 부분으로 대리석의 무게를 지탱해야 한다면 심각한 구조적 문제가 발생한다. 금속은 인장력(즉, 휘거나 비트는 것을 견딜 수 있는 능력)이 한층 크기 때문에 이러한 문제가 발생하지 않는다.

부르노 스넬은 **정신의 발견 : 서구적 사유의 그리스적 기원**에서 다음과 같이 기술한다. "우리가 5세기의 조소 작품들을 당시의 언어로 묘사하고자 한다면, 그것들이 아름다운 혹은 완벽한 인간을 재현한다고 이야기하거나 찬양하기 위해 지은 초기 서정시들에 등장하는 문구를 사용해 '신과 같은' 인간들을 재현한다고 이야기해야 한다."

미론이 젊은 운동선수를 재현한 방식은 그리스 조소에 역동성을 부여했다. 이 작품에서 미론은 조소 작가를 괴롭히는 문제와 씨름했다. 어떻게 조소 작품을 정적으로 혹은 고정된 것처럼 보이지 않게 만들면서 일련의 동작들을 하나의 자세 안에 응축시킬 것인가. 그의 해결책은 2개의 호가 극적으로 충돌하도록 교차시키는 것이었다. 한 호는 팔과 어깨가 만들어 내는—아래로 흐르는—선에서, 다른 한 호는 허벅지, 몸통, 머리가 만들어 내는—앞으로 나아가는—선에서 나타난다.

그리스 조소 작품들이 대개 그렇듯 〈원반 던지는 사람〉 또한 한 방향에서만 감상하게끔 만든 것이다. 따라서 이 작품은 독립적으로 서 있지만 일종의 '고부조'이다. 고전기 초기 양식에서는 힘찬 남성의 나신을 찬양했다. 이 작품에 암시되어 있는 도덕적 이상주의, 위엄, 자기통제는 모두 고전주의에 내재된 특성들이다. 하지만 〈원반 던지는 사람〉은 진일보해 더욱 생생하게 운동감을 표현한다. 미론이 표현한 인간상은 따뜻하고, 충만하고, 역동적이며, 새로운 수준의 표현과 힘을 획득했다. 후대의 조소 작품에서는 억제되지 않은 감정이 나타나지만 미론의 작품에서는 감정이 억제되어 있다. 감정보다 형상이 우선이며, 균형 잡힌 구도에 초점이 맞춰져 있다.

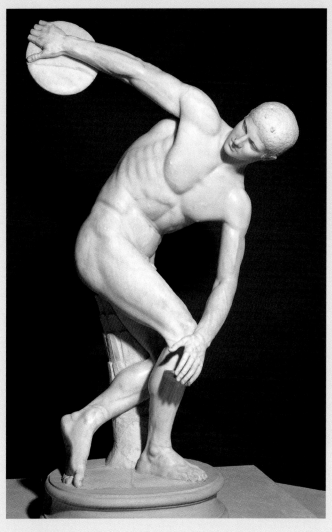

10.5 미론, 〈원반 던지는 사람〉, 기원전 450년경에 제작된 청동 원본을 로마시대에 복제. 대리석. 실물 크기. 로마 국립 미술관.

상의 비율들은 폴리클리토스가 보여준 비율들보다 현실적이다. 이 작품의 양식은 고전기 초기 양식에서 상당히 벗어나 있지만 여전히 고전기 초기 양식의 영향을 받고 있다.

연극 페리클레스 시대 아테네의 고전적 연극은 관습극이다. 여기에서 사용하고 있는 관습이라는 용어는 새로운 의미를 얻는다. 모든 시대와 양식은 고유한 관습을—보이지 않게 혹은 공공연하게 예술가들에게 영향을 미치는 일반적인 기대나 규칙의 토대인 관습을—갖고 있다. 하지만 '관습극(Theatre of Convention)'은 현실성이 결여된 무대 연출 양식이다. 또한 관습극은 (현실을 재현하는 무대 장치들을 사용하는) 환영극(theatre of illusion)보다 예술가들이 이상을 한결 자유롭게 탐구할 수 있는 여지를 훨씬 더 많이 준다. 무대 기술이나 시대에 맞는 의상들에 의존하지 않기 때문에 극작에 제한을 받지 않는다. 관객들은 그냥 관습극의 시적 묘사들을 받아들이며 그 장면을 시각적으로 재현하라는 요구는 하지 않는다. 따라서 관습극에서 관건이 되는 것은 상상력이다.

그리스 극작가들은 자신들의 세계 인식의 토대가 되었던 고상한 도덕적인 주제들을 다뤘다. 고전기에 집필한 극작품 몇 편이 남아 있어서 극작가들이 무엇을 어떻게 썼는지에 대해서는 알 수

있지만, 이 작품들을 어떻게 상연했는지에 대해서는 특별히 아는 바가 없다. 그렇지만 대본 자체에 실린 지문, 다른 문헌 증거, 고고학적 예시를 통해 연극 상연에 대한 그림을 그려볼 수 있다.

고대 그리스에서 연극 상연은 해마다 열린 세 종교적 축제인 도시 디오니소스 축제[대(大) 디오니소스 축제], 전원 디오니소스 축제[전원제(田園祭)], 레나이아의 일부였다. 첫 번째 것은 비극 축제였고 마지막 것은 희극 축제였다. 전원 디오니소스 축제는 몇 가지 단순한 구식 제의로 이루어졌다. 생식력의 상징인 남근을 들고 춤추고 노래하면서 행진하는데, 이는 구운 빵과 곡물죽 모두 혹은 그중 하나와 함께 염소를 제물로 바칠 때 절정에 달했다. 도시 디오니소스 축제는 아테네의 디오니소스 극장에서 거행되었다. 이때 상연한 연극 극본은 대부분 유실되었지만, 적어도 우리는 기원전 534년에 개최한 첫 비극경연대회부터 마지막 대회까지 우승한 작가들의 이름과 작품 제목을 알고 있으며, 이 덕분에 그리스 비극에 대한 우리의 지식이 다소 늘어났다.

석재에 새겨 놓은 기록들을 통해 당시에 아이스퀼로스, 소포클레스, 에우리피데스 3명의 극작가들이 경연에서 거듭 우승을 차지하며 두각을 나타내었음을 알 수 있다. 그리스 비극경연대회에서는 매회 각 극작가에게 연극 4편을 – 비극 3편과 사튀로스극(비극들을 상연한 후 기분 전환용으로 상연한 익살스러운 희극) 1편을 – 잇달아 상연할 것을 요구했다. 오늘날까지 온전하게 전승되는 비극들은 모두 그 세 극작가가 쓴 것이다. 아이스퀼로스의 작품 7편, 소포클레스의 작품 7편, 에우리피데스의 작품 8편이 남아 있다.

비극경연대회나 희극경연대회에 참가하는 극작가는 대회를 주재하는 관리들로 구성된 심사위원단에 작품을 제출해야 했으며, 심사위원단에서는 작품을 실제로 상연할 작가를 딱 3명만 선발했다. 고전적 양식의 초기 연극들에서는 오직 1명의 배우가 합창대와 함께 공연을 했다. 극작가들은 선발될 때 주연배우와 코레고스(choregos, 상연 비용 일체를 대는 후원자)를 배정받았다. 극작가는 작가, 감독, 안무가, 작곡가 역할을 했으며 종종 주연을 맡기도 했다.

아이스퀼로스(기원전 525~456) 아이스퀼로스는 가장 유명한 고대 그리스 시인이다. 그는 고전적 틀에 따라 품격 있는 시어(詩語)로 고상한 도덕적 주제들에 관한 격조 높은 비극들을 썼다. 〈오레스테이아〉 3부작 중 첫 번째 희곡인 〈아가멤논〉에서 아이스퀼로스의 합창대는 미덕 없이 성공과 부만으로는 충분하지 않다고 우리에게 경고한다.

하나 정의의 여신께서는 연기에 그을린 오두막에서도
환히 빛나시니 올바른 생활을 존중하심이라.
황금이 번쩍이는 저택이라도 그 안에 더러운 손이 있으면
여신께서는 눈길을 돌리며 그 곳을 떠나
정결한 것을 향하여 나아가시니
사람들이 그릇 찬양하는 부(富)의 힘을 존중하시지 않음이라.
여신께서는 이렇듯 만사를 정해진 목표를 향하여 인도하신다네.[1]

아이스퀼로스는 오늘날에도 여전히 유효한 질문들을 탐구한다. 어떻게 우리 자신의 행동에 책임을 질 수 있는가? 신들의 (혹은 신의) 의지가 얼마나 우리를 지배하고 있는가? 그의 작품에 등장하는 인물들은 현실의 인물들보다 위대하다. 그들은 당대의 이상주의에 걸맞게 개인이 아닌 전형들이다. 하지만 그들은 인간적이기도 하다. 아이스퀼로스의 초기 연극들은 전통에 따라 1인 배우와 50명의 합창대로 구성되었다. 이후 아이스퀼로스 덕분에 제2의 배우가 추가되었으며, 그의 이력 말미에는 제3의 배우가 추가되고 합창대는 12명으로 축소되었다. 합창대는 그리스 연극의 고유한 특성이며, 같은 연극 안에서 해설자이자 배우들에게 답하는 집단적 등장인물이라는 이중의 역할을 담당한다.

아이스퀼로스의 연극들은 지성에 강하게 호소한다. 그는 생전에 페르시아의 침략을 경험했고, 아테네의 위대한 승리를 목격했으며, 마라톤 전투(기원전 490년)에 참전했다. 그의 연극에는 이러한 경험과 정신이 반영되어 있다.

소포클레스(기원전 496~406) 소포클레스의 생애는 아이스퀼로스의 생애와 일부분 겹친다. 그는 그리스 고전기 양식이 정점에 달했을 때 〈오이디푸스 왕〉 같은 작품으로 전성기를 맞이했다. 하지만 그는 기원전 429년 페리클레스 사후에도 별 탈 없이 살았으며 그로 인해 아테네의 패배라는 치욕을 경험했다.

소포클레스의 연극에서는 사실주의가 강화되는 경향이 나타난다. 소포클레스는 아이스퀼로스보다 형식을 덜 중시하는 시인이었다. 그는 보다 인간 중심적인 주제들을 다루었으며, 등장인물들은 한층 파악하기 어려워졌다. 물론 그 역시 아이스퀼로스만큼 열정적이고 진지하게 인간의 책임, 존엄, 운명이라는 주제를 탐구했다. 그가 쓴 줄거리들은 한층 복잡해지기는 했지만 고전적 정신의 형식적 한계를 넘어서지는 않는다. 그리스 고전기 연극은 대체로 토론과 해설로 구성되어 있다. 유혈 사태와 관련된 주제들을 왕왕 다루었으며 폭력적인 장면에 이르기도 했다. 그렇더라도 피를 흘리는 장면을 직접 연기하지는 않았다. 대개 수레에 실

1. 아이스퀼로스, 아이스퀼로스 비극, 천병희 역, 단국대학교 출판부, 1998, 45쪽.

려 무대 뒤에서 나오는 장면묘사 그림으로 폭력의 결과가 제시되었다.

에우리피데스(기원전 484~406) 에우리피데스는 소포클레스보다 젊었지만 두 사람 모두 기원전 406년에 사망했다. 그들은 경쟁 관계에 있었지만 접근방식이 달랐다. 에우리피데스의 연극은 우리가 그리스 비극에서 발견할 수 있는 최대한도로 사실주의를 끌고 나가며, 위대한 사건보다는 개인의 감정을 다룬다. 그의 언어는 기본적으로 여전히 시적이었지만 선배들의 언어보다는 훨씬 덜 형식적이었고 더욱 일상 언어에 가까웠다.

에우리피데스는 그리스 연극의 수많은 관습을 실험하고 무시했다. 그는 무대그림 기술을 탐구했고 경쟁자들보다 합창대에 덜 의존했다. 때때로 그는 당대의 종교에 대한 질문을 던졌다. 엄밀하게 이야기하면 그의 연극들은 순수한 비극이라기보다는 희비극이다. 어떤 비평가들은 그의 작품 중 다수가 멜로드라마(6장 참조)라고 평가한다.

〈박코스의 여신도들〉 같은 희곡에는 아테네 정신의 변화와 당대의 사건들에 대한 불만이 반영되어 있다. 그의 작품은 에우리피데스 생전에 딱히 인기를 얻지 못했다. 아마 당대의 관객들이 희곡의 주제들과 등장인물들을 좀 더 이상적이고 형식적이며 관습적으로 다룰 것을 기대했기 때문에 그랬을 것이다.

아리스토파네스(기원전 445~385) 고전기 아테네의 극장에서 비극과 사튀로스극만 상연했던 것은 아니다. 아테네인들은 희극을 매우 좋아했다. 유감스럽게도 페리클레스 시대의 작품은 남아 있지 않다.

고전기 이후 시대의 희극 시인들 중 가장 재능이 뛰어난 아리스토파네스는 매우 풍자적이고 시사적이며 세련된 희곡을 썼으며 종종 〈뤼시스트라테〉처럼 도발적인 희곡들도 썼다. 〈뤼시스트라테〉에는 전쟁과 전쟁광들을 아테네에서 몰아내기 위해 섹스를 거부하는 아테네 여인들이 등장한다. 그의 희곡 중 11편이 남아 있으며 우리는 여전히 번역본으로 상연한 공연을 본다. 하지만 그가 누구를 그리고 어떤 정치적 입장을 표적으로 삼아 독설을 퍼붓고 있는지 모르기 때문에, 오늘날의 공연은 기원전 4세기의 전환기에 상연되었던 연극의 그림자일 뿐이다.

극장 설계 그리스 극장의 형태는 상당 부분 합창대의 춤 때문에 정해진 것이며, 그 춤은 그리스 연극의 기원인 디오니소스 숭배와 관련되어 있다. 전해지는 바에 따르면 기원전 534년 테스피스가 이 춤, 즉 디튀람보스에 배우 1명을 끌어들였다고 한다. 기원

전 472년 아이스퀼로스가 제2의 배우를, 기원전 458년 소포클레스가 제3의 배우를 추가했다.

그리스 극장은 중앙에 제단이 있는 큰 원형의 오케스트라(orchestra, 연기하고 춤추는 구역)와 대개 언덕을 깎아 경사면을 만들거나 언덕 비탈을 이용해 만든 반원형의 테아트론(theatron, 관객석 혹은 관람석)으로 구성되어 있었다. 그런데 한 가지 이상의 역할을 맡은 배우들이 의상을 갈아입을 장소가 필요했다. 그리하여 스케네(skene, 쑥 들어가 있는 곳에 위치한 무대)가 추가되었다. 무대의 단을 높이는 것을 비롯한 스케네의 점진적인 발전 과정은 다소 불분명하다. 하지만 이미 헬레니즘 시대에 스케네가 등장했으며, 양끝에 돌출된 공간이 있는 스케네 건물을 상당한 공을 들여 만들었다(도판 10.6).

현존하는 극장 중 가장 오래된 것은 기원전 5세기에 만든 아테네의 디오니소스 극장으로 이 극장은 아테네 아크로폴리스의 남쪽 비탈에 자리 잡고 있다. 여기에서 아이스퀼로스, 소포클레스, 에우리피데스, 아리스토파네스의 작품을 상연했다. 이 극장의 현재 형태는 기원전 338~326년경의 재건축 작업 시기에 만들어진 것이다.

고대 극장 중 보존 상태가 가장 양호한 것은 에피다우로스 극장(도판 10.7)이다. 고전기가 끝나고 100년 후 기원전 350년경에 소(小) 폴리클리토스가 건축한 것이며, 그 규모만 봐도 이 극장이 당시에 기념비적 성격을 띠고 있었음을 짐작할 수 있다. 지름이 24m에 달하는 오케스트라의 중앙에는 디오니소스 제단이 있다. 반원보다 조금 큰 관객석은 대략 3분의 2 지점에 난 통로인 주보랑(周步廊, ambulatory)과 방사형으로 뻗어 있는 계단들로 나뉘어져 있다. 모든 좌석은 돌로 만들었으며, 가장 낮은 곳에 위치한 첫 번째 열은 아테네의 고위인사들을 위한 것이었다. 이 극장의 좌석에는 등받이와 팔걸이가 있으며 몇몇 좌석은 부조 조각으로

10.6 터키 에페소스에 있는 헬레니즘 시대 극장 복원도. 기원전 280년경. 기원전 150년경에 재건축.

10.7 에피다우로스 극장. 극장 지름 114m, 오케스트라 지름 24m.

장식되어 있다.

도처에 분명 변형된 형태의 극장이 있었을 것이다. 그러나 시간이 흐르면서 그 극장들이 파괴되는 바람에 우리는 대부분의 실례를 파악할 수 없다. 하지만 남유럽 곳곳에 소수의 훌륭한 예들이 남아 있다―이 중 몇몇은 재건축한 것이다. 그리스의 연극 상연이 어떤 영향을 미쳤는지, 무대 장치를 어떻게 이용했는지, 언제 단을 높인 무대가 등장했는지 등에 대한 수많은 이론은 매우 흥미진진한 지식이다.

건축 서구 세계의 예술은 지난 2,400년 동안 고전기 그리스 건축 양식으로 되돌아가곤 했다. 그리스 신전만큼 그 양식을 분명하게 떠올릴 수 있는 것은 없으며, 대부분의 사람들이 그리스 신전의 구조와 비율에 대한 매우 정확한 개념을 갖고 있다. 게다가 거의 모든 예술사가들은 그리스 신전의 특징들이 매우 확실하게 정해져 있다는 것에 동의한다. 따라서 하나의 그리스 신전에 대해 생각하는 것은 기본적으로 그리스 신전 전부에 대해 생각하는 것과 같다.

그리스 고전기 신전은 수직의 원주들 위에 수평의 돌덩어리들을 올려놓은 구조를 갖고 있다. 이러한 기둥-인방 구조(3장 참조)는 그리스에만 있는 것이 아니지만, 그리스인들이 그 구조를 세련되게 만들어 최상의 미적 수준으로 끌어올렸다는 점은 분명하다.

그리스 신전은 세 가지 주요 양식, 즉 도리아, 이오니아, 코린트 양식(도판 3.3 참조)으로 이루어져 있다. 이 양식들은 고상하게 장식하는 방식일 뿐만 아니라 비율 체계이기도 하다. 앞의 두 가지 양식은 고전기의 것이며, 세 번째 양식은 고전기 양식에서 파생된 것이지만 후대의 헬레니즘 양식에 속한다. 이 유형들 사이의 차이는 미묘하지만 모두 중요한 양식상의 특징들을 갖고 있

다. 단순함은 그리스 고전기 양식의 중요한 특성이다. 따라서 도리아 양식과 이오니아 양식은 분명하고 단순한 선들을 유지하고 있다. 반면 코린트 양식은 한층 화려하고 복잡하다. 차이점들은 원주와 주두에서뿐만 아니라 인방의 형태와 주초에서도 나타난다.

아테네의 아크로폴리스 꼭대기에 자리 잡은 파르테논 신전(도판 3.2)은 그리스인들이 세운 신전 중 가장 위대한 것으로서 이후에 세운 고전주의 건축물 일체의 원형으로 우뚝 서 있다. 기원전 480년에 페르시아인들이 아테네를 약탈했을 때 당시에 있던 신전과 신전의 조각을 파괴했다. 페리클레스가 기원전 5세기 후반에 아크로폴리스를 재건했을 때 아테네는 전성기를 맞이했으며 파르테논 신전은 최고의 화려함을 과시했다.

평면도를 보면 파르테논 신전은―원주들이 내진(內陣), 즉 켈라(cella, 신상 안치실)를 에워싼―열주(列柱) 양식(peripteral) 신전이며, 측면의 원주 수(17개)는 정면 원주 수(8개)에 2를 곱하고 1을 더한 것과 같다. 두 부분으로 나뉘어져 있는 신전 내부에는 상아와 금으로 만든 12m 높이의 아테나 파르테노스(Athena Parthenos, 처녀 아테나) 여신상을 안치했다. 파르테논 신전은 그리스 고전기 건축 양식의 전형이 되었다. 도리아 양식의 특성을 띤 파르테논 신전은 기하학적 대칭과 단순한 선을 통해 안정적인 구도를 유지한다.

이 구도에서 나타나는 내적 조화는 실상 거의 같은 형태를 규칙적으로 반복하는 데서 기인한다. 원주들은 같은 형태를 띠고 있으며, 모퉁이에 있는 기둥들을 제외하면 서로 같은 간격으로 떨어져 있다. 모퉁이 부분에서는 미적인 목적을 위해 기둥의 간격을 미세하게 줄였다. 파르테논 신전의 정교함이라고 일컬어지는 것, 즉 의도적으로 엄격한 기하학적 규칙성을 벗어나게 만든 요소들에 대한 글은 무수히 많다. 몇몇 학자에 따르면 수평선들이 바깥쪽으로 살짝 휘어져 있는데, 그 덕분에 선들이 정확한 평행선일 때 시선이 아래쪽으로 처지는 경향이 상쇄된다. 원주들은 배흘림기둥처럼 중간 부분이 17cm 정도 불룩하다. 이것은 엔타시스(entasis)라고 불리는 것으로 평행한 직선들이 안으로 휘어 보이는 경향을 상쇄하는 효과를 낳는다. 그리고 기둥이 똑바로 서 있는 것처럼 보이게 하려고 기둥의 윗부분을 살짝 안으로 기울어지게 만들었다. 돌기둥과 지붕의 어마어마한 무게 때문에 기단이 아래로 휘어 보일 수 있는데 이를 방지하기 위해 중앙으로 갈수록 봉긋해지는 형태로 기단을 만들었다.

흰색 대리석은 다른 환경에서는 삭막해 보일 수 있지만 아테네에서는 강렬한 햇빛을 반사하고 그 햇빛과 잘 어울리기 때문에 건축 재료로 선택했을 것이다. 하지만 신전의 몇몇 부분과 조각

에는 원래 밝은 색을 칠해 놓았을 것이다.

이 신전에는 관습, 질서, 균형, 이상화, 단순함, 우아함, 절제된 활기 같은 고전주의적 특징들이 완벽하게 구현되어 있다.

문학 핀다로스(기원전 518~438)는 이론의 여지는 있지만 고대 그리스의 가장 위대한 서정시인이며, 그리스 도처에서 열렸던 여러 공식 경기에서 승리한 이들을 찬양하기 위해 합창 찬가를 지었다. 그는 생전에 그리스 전역에서 높은 명성을 누렸다. 핀다로스는 다양한 형태의 합창 서정시로 구성된 17권의 시집을 내놓았는데 이 중 4권만이 온전하게 전해지고 있다.

찬가(ode)에서는 감정과 보편적 고찰을 혼합하는 방법을 사용해 공적으로 혹은 사적으로 명예로운 일을 찬양한다. 고대 그리스에서 오이데(ōidé, 노래)라는 단어는 대개 춤을 추며 불렀던 합창가를 가리키며, 합창 찬가는 그리스 희곡의 구성요소이기도 하다. 핀다로스의 찬가는 올륌피아·퓌티아·이스트미아·네메이아 찬가로 나눠진다. 핀다로스는 동명의 경기들에서 승리한 이들을 찬양하는 시를 썼다.

핀다로스의 찬가에서 우리는 특정 종류의 3부 구성을 발견한다. 여기에는 정립연(定立聯, strophe, 둘 또는 그 이상의 행들이 하나의 단위를 이루어 반복된다)이 포함되며, 정립연과 동일한 운율 구성을 갖는 대연(對聯, antistrophe)이 그 뒤를 따른다. 그리스 희곡의 합창가에서 이 부분 각각은 합창대가 그 부분을 공연할 때 취하는 특정 동작과 대응된다. 합창대는 정립연에서는 오른쪽에서 왼쪽으로, 대연에서는 왼쪽에서 오른쪽으로 이동한다. 이 구성의 마지막 부분인 종연(終聯, epodos)은 다른 운율로 구성된다. 다음 이스트미아 찬가의 번역문에는 각 부분을 표시했다.

이스트미아 찬가

핀다로스(기원전 518~438)

이스트미아 찬가 1

기원전 458년 전차 경기에서 우승한 테베의 헤로도토스를 위하여

[정립연]
나의 조국이여, 황금 방패의 테베여,
저의 근면함보다 당신이 보여주신 관심을 높이 기려야 할 것입니다.
바위투성이의 델로스여, 저는 당신을 찬양하는 데 힘을 쏟았습니다.
그러니 제게 분노하지 마소서.
선한 사람에게 자신의 고귀한 부모보다 귀한 것이 있습니까?
아폴로의 섬이여, 길을 내어주소서.
저는 신들의 도움을 받아 기품 있는 노래 두 편을 완성할 것입니다.

[대연]
파도가 휩쓸고 간 케오스 섬에서 그 섬의 뱃사람들과 더불어
머리칼을 다듬지 않은 아폴로와 이스트모스의 바다를 가르는 암초를
찬양하는 춤을 추면서.
이스트모스가 카드모스의 민족에게
이스트모스 경기의 월계관 여섯 개를 수여했기 때문입니다.
나의 조국을 위한 승리의 영광이여,
나의 조국 땅에서 알크메네가

[종연]
두려움을 모르는 아들 헤라클레스를 낳았습니다.
그 아들 앞에서는 게리온의 용감한 사냥개들이 벌벌 떨었습니다.
하지만 저는 헤로도토스가 다른 사람의 손이 아닌
자신의 손으로 4두 마차의 고삐를 다룬 것에 대해
헤로도토스에게 줄 영예로운 상인 이 시를 구상하면서,
카스토르와 이올라오스에 대한 노래에 그를 연결하고자 합니다.
왜냐하면 스파르타에서 태어난 카스토르와 테베에서 태어난 이올라오스가
모든 영웅 중에서 가장 전차를 잘 몰기 때문입니다.

헬레니즘 양식 페리클레스의 시대가 물러가고 헬레니즘 시대가 등장하자 고전주의의 주된 특성들이 점점 약화되었고, 덜 형식적이면서 보다 사실적이고 더욱 감정적이며 다양한 접근방식이 반영된 양식이 형성되었다.

헬레니즘 조각 양식은 기원전 1세기까지 수 세기 동안 지중해 세계를 제패했다. 이 양식은 개개인의 차이에 대한 관심이 커지는 것을 반영하는 방향으로 변화했다. 헬레니즘 시대의 조각가들은 종종 격정, 평범함, 하찮은 것들, 뛰어난 개인적 기량에 관심을 보였다. 극적이고 역동적인 〈사모트라케의 니케(날개를 단 승리의 여신)〉(도판 10.8)는 뛰어난 기량을 보여준다.

알렉산드로스 대왕의 계승자 중 한 사람의 전승을 상징하는 이 조각상은 재료인 대리석의 무거움을 무시하며 가볍게 날아오르는 것처럼 보이지만 동시에 강한 힘과 박력을 보여준다. 조각가는 그림을 그리듯 석재를 조각했다. 그 결과 이 작품을 보며 우리는 실제로 바람이 부는 것처럼 느끼게 된다.

헬레니즘 시대의 공통 주제인 고통이 라오콘 군상을 지배하고 있다(도판 10.9). 이 조각에서는 트로이의 신관(神官) 라오콘과 그의 아들들이 바다뱀에 의해 질식당하는 모습을 묘사하고 있다. 그리스 신화에 토대를 두고 있는 이 작품의 주제는 해신(海神) 포세이돈이 라오콘에게 내린 형벌이다. 그는 트로이인들에게 그리스인들의 트로이 목마 계략에 대해 경고해 포세이돈의 노여움을 샀다. 격렬한 움직임을 통해 감정이 분출된다. 팽팽한 근육과 불룩 솟아오른 혈관을 사실주의적으로 적나라하게 묘사하고 있다.

올림포스의 제우스 신전(도판 10.10)은 고전기 양식을 헬레니

10.8 〈사모트라케의 니케〉. 기원전 190년경. 대리석.
높이 2.43m. 프랑스 파리 루브르 박물관.

10.9 하게산드로스, 폴뤼도로스, 아테노도로스, 〈라오콘과 그의 두 아들〉. 기원후 1
세기. 대리석. 높이 1.52m. 로마 바티칸 박물관.

즘식으로 변형한 건축 양식의 예이다. 이 같은 양식으로 지은 신
전에서는 압도적인 감정을 경험하게 된다. 이 신전들은 도시국
가에 사는 자유민의 열망을 반영해 지은 것이 아니라 제국의 소
산이었기 때문에 점점 더 커지고 복잡해졌다. 하지만 질서, 균형,
절제, 조화는 유지되었다. 이 거대한 폐허에서는 파르테논 신전
과 다른 비례들이 발견되며 도리아 주식 기둥이 날씬하고 화려

한 코린트 주식 기둥으로 대체되었다. 최초의 코린트 양식 신전
은 건축가 코수티우스가 시리아의 안티오코스 4세(재위 : 기원전
175~163)를 위해 짓기 시작했으나 로마 황제 하드리아누스 치하
의 기원후 2세기까지 완공되지 않았다. 신전을 공들여 정교하게
건축하는 바람에 공사가 지연되었다. 잔해들을 통해―벽으로 둘
러싼 거대한 구역 가운데 자리 잡은―이 건물의 원래 규모와 화
려함을 짐작할 수 있다.

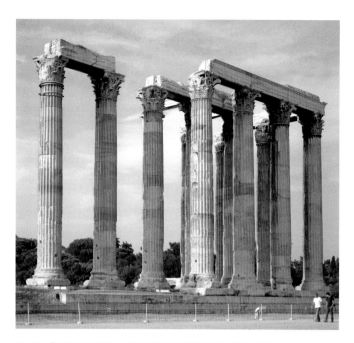

10.10 올림포스의 제우스 신전, 아테네, 기원전 174~기원후 130.

로마 제국의 고전주의

조소 로마의 예술작품 중 몇몇은 그저 그리스의 원형을 모방한 것처럼 보인다. 하지만 많은 작품을 통해 로마인 특유의 창조력을 왕성하게 발휘했음을 알 수 있다.

기원전 1세기 후반 헬레니즘의 영향력이 증대되었다. 그리스 고전주의가 지배적인 영향력을 행사했지만 언제나 로마 고유의 특징을, 즉 한층 실용적이고 개성을 중시하는 특징을 띠고 있었다. 기원후 1세기에 고전주의가 다시 영향력을 행사해 페리클레스 시대 아테네의 이상화된 양식으로 되돌아가 조각 작품을 만들었다. 그리스 고전기 형상을 복제하고 개주(改鑄)했으며 살아 있는 사람의 모습에 맞춰 변형했다. 유명한 그리스 조각상의 이상화된 신체를 본떠 만들고, 거기에 당시 로마인의 얼굴을 묘사한 두상을 덧붙이는 것은 일반적인 일이었다(도판 10.11). 로마의 복식을 갖추긴 했어도 신체의 율동성과 움직임, 자세는 그리스에서 유래된 것이었다. 이 시기에는 황제를 신으로 표현한 조각상을 다수 제작했다. 넓은 지역에 걸쳐 있던 제국에서 지도자의 영속성과 초인간성을 공고히 할 필요가 있었기 때문에 그랬을 것이다.

그러나 로마인들이 인간은 인간일 뿐 신이 아니라는 사실을 다시 깨닫는 데에는 오랜 시간이 걸리지 않았다. 3세기의 조각들은 표현력이 풍부한 사실성을 보여준다. 4세기에는 힘이 강한 황제가 새로 등극했다. 과장되고 비율이 맞지 않은 그의 두상(도판 10.12, 높이가 2.5m가 넘는 이 두상은 거대한 조각상의 일부다)

10.11 〈프리마 포르타의 아우구스투스 황제〉, 기원후 1세기 초. 대리석, 높이 2.03m, 로마 바티칸 미술관.

이 보여주는 강렬함은 20세기 초의 표현주의 작품들이 보여주는 강렬함에 견줄 만하다. 이 작품은 콘스탄티누스 대제의 실제 모습을 묘사한 것이 아니며, 대신 콘스탄티누스 대제와 그의 황권에 대한 예술가의 시각을 보여준다. 이 작품의 과장된 특성들은 예컨대 젠네에서 출토된 턱수염이 난 남자상(도판 10.56)에서 볼 수 있는 양식화의 수준에는 도달하지 못했지만, 나이지리아 제마에서 출토된 두상(도판 10.54)의 접근방법과 비슷한 점들을 보여준다.

문학 실용성을 중시하는 로마인들이 문학을 그나마 받아들일 수 있게 되었을 때, 문학은 주로 그리스인 노예들의 기여를 통해 육성되었다. 처음에 로마 문학은 그리스 문학을 모방했으며 그리스어로 쓰였다. 원래 라틴어에는 추상적인 관념을 표현할 수 있

10.12 콘스탄티누스 대제 두상(거대한 좌상인 원작의 일부), 기원후 313년. 대리석, 높이 2.61m, 이탈리아 로마 콘세르바토리 궁.

는 단어가 거의 없었기 때문에 라틴어는 촌무지렁이의 언어로 여겨졌다. 철학적인 생각들을 표현하는 데 적합한 라틴어 산문 문체와 어휘들을 개발한 공은 키케로(기원전 106~43)에게 돌릴 수 있을 것이다. 아우구스투스 황제의 통치 기간 동안 호라티우스(기원전 65~8)와 베르길리우스(기원전 70~19) 두 시인은 황제, 로마의 기원, 단순하고 꾸밈없는 전원생활, 애국심, 조국을 위해 목숨을 바친 이들의 명예를 찬양하는 시들을 썼다. 호라티우스는 걸출한 서정시인이자 풍자가였다. 그의 찬가와 운문서간에 가장 많이 등장하는 주제에는 사랑, 우정, 철학, 작시법(作詩法)이 포함되어 있다. 방금 보았던 핀다로스의 찬가와 달리 호라티우스의 찬가는 두서넛 행으로 이루어진 연들로 구성된 짧은 서정시들이다. 핀다로스의 찬가는 고상하고 영웅적인 반면 호라티우스의 찬가는 내밀하고 성찰적이다. 호라티우스의 작품은 절도, 우아함, 품위를 갖추고 있으며 가벼운 해학뿐만 아니라 진지하고 고요한 어조 또한 구사한다.

찬가

1권, 1편

호라티우스(기원전 65~8)

마에케나스여! 왕의 가문에서 태어난 이여!
나의 보호자이며 나의 달콤한 자랑이여!
어떤 이에게는 마차가 달리는 올림피아 경기장의
흙먼지가 기쁨이며 불붙은 바퀴로 반환점을
돌아 이룩한 값진 승리가 희열이라
땅에 사는 그를 신의 반열에 올려놓을 것이며
또 어떤 이의 열락은 주변에 모여든 변덕스러운
시민 군중이 그를 고위직에 올리려 다투는 것이며
……
나는 현자가 머리에 상으로 쓰는 담쟁이 잎사귀로
신들의 반열에 오를 듯, 나는 그늘진 숲과 그곳에서
사튀로스들과 어울린 여인들의 합창에
세속과 작별하노니 에우테르페는 피리를 불어
폴리휨니아는 레스보스의 비파를
연주하기를 사양하지 않을 것이다.
만약 당신이 나를 혜안의 서정시인이라 여긴다면
나는 기쁨에 들떠 하늘의 별에 다다를지니. [2]

베르길리우스(기원전 70~19)의 아이네이스는 패망한 트로이에서 시작해 이탈리아의 해변에 이르는 아이네아스의 여정에 대한 서사적 이야기를 통해 로마 건국의 역사를 들려준다. 다음은 1권

2. 김진식, 〈호라티우스의 마에케나스 헌정시〉, 연세대학교 인문학연구원, 인문과학 90권, 2009, 156~157쪽.

의 한 부분이다.

아이네이스

1권

베르길리우스 (기원전 70~19)

무구들과 한 남자를 나는 노래하노라. 그의 운명에 의해
트로이야의 해변에서 망명하여 최초로 이탈리아와 라비니움의
해안에 닿았으나, 육지에서도 바다에서도 하늘의 신의 뜻에 따라
수없이 시달림을 당했으니 잔혹한 유노가 노여움을
풀지 않았던 것이다. 그는 전쟁에서도 많은 고통을 당했으나
마침내 도시를 세우고 라티움 땅으로 신들을 모셨으니,
그에게서 라티니족과 알바의 선조들과
높다란 로마의 성벽들이 생겨났던 것이다.

무사 여신이여, 신들의 여왕이 신성을 어떻게 모독당했기에
속이 상한 나머지 그토록 많은 시련과 그토록 많은 고난을
더없이 경건한 남자로 하여금 겪게 했는지 말씀해 주소서!
하늘의 신들도 마음속에 그토록 깊은 원한을 품을 수 있는 건가요?

이탈리아와 티베리스 강 어귀 맞은편 저 멀리
튀로스인들이 세운 오래된 식민시(植民市) 카르타고가 있었다.
카르타고는 물자가 풍부하고 거친 전쟁에도 적합한지라
유노는 모든 나라들, 아니 사모스보다도 이곳을 거처로
삼았다고 한다. 이곳에 그녀의 무구들과 전차(戰車)가
있었으니, 운명만 허락해준다면 이곳을 모든 민족의 수도로
만들겠다는 뜻을 품었던 것이다. 하나 트로이야 혈통에서
한 지파가 갈라져 나와 언젠가는 튀로스의 성채를 뒤엎을 것이고,
거기서 광활한 지역을 통치하고 전쟁에 뛰어난
한 민족이 태어나 뤼뷔아에 파멸을 가져다줄 것인즉,
이것이 곧 운명의 여신들의 뜻이라는 말을 들었다.

사투르누스의 딸은 이것이 두렵고 자신이 처음으로 트로이야에 맞서
사랑하는 아르고스를 위해 치렀던 옛 전쟁을 기억하고는 ······
그 밖에도 노여운 것들이 더 있었고 쓰라린 고통이 마음을 떠나지 않았으니
부당하게도 자신의 아름다움을 모욕한 파리스의 심판을
뼛속 깊이 기억하며 트로이야의 종족을 미워했고
납치한 가뉘메데스에게 부여된 명예도 못마땅했던 것이다.
이런 일에 열이 올라 그녀는 다나이족과 사나운 아킬레스가 남겨둔
얼마 안 되는 트로이야인들을 온 바다 위에 내동댕이쳐
라티움에서 멀리 떨어져 있게 했고, 이들은 운명에 쫓겨
여러 해 동안 이 바다에서 저 바다로 모든 바다를 떠돌아다녔다.
로마 민족을 창건한다는 것은 그만큼 힘든 과업이었다. [3]

아우구스투스 황제 시기의 문학 전반에는 도덕적인 스토아주

3. 베르길리우스, 아이네이스, 천병희 역, 숲, 2004, 24~28쪽.

의가 흐르고 있다. 이 그리스 철학의 주장에 따르면 우주의 토대는 신이고, 인간의 영혼은 신성한 불의 불꽃이며, 가장 중요한 것은 덕이다. 스토아주의의 소산 중 시 분야에서 가장 주목할 만한 것은 풍자다. 작가들은 풍자 덕분에 엄청난 대중적 인기를 끌면서 도덕성을 고취할 수 있었다.

로마제국에서 기독교가 공공연하게 박해받지 않고 앞으로 나아갈 수 있는 길을 열어준 이는 콘스탄티누스 대제이지만, 고전주의에서 기원한 전통의 한층 논리적인 경향에 맞게 기독교를 만든 이는 성 바울이다.

기독교는 메시아의 출현에 대한 유대교의 희망에서 유래했으며, 모세와 맺었던 계약을 대신할 새로운 계약을 맺기 위해 신이 인간의 역사에 개입했다고 중심인물과 후대의 신봉자들이 천명한 것에서 시작되었다. 나사렛의 예수는 그리스도, 즉 메시아였다. 초기 기독교의 가장 유능한 전도자이고 기독교 최초의 신학자이며 때때로 '제2의 기독교 창시자'로 불리는 사도 바울은 신약의 4분의 1 이상을 저술했으며, 그리스적으로 사고하는 로마제국 사람들이 수용할 수 있는 용어로 기독교를 번역했다. 소아시아와 그리스 도처의 신생 교회에게 보낸 수많은 편지에서도 그의 신학이 드러나지만, 로마인들에게 보낸 편지에서 그때까지 제시된 기독교 신학을 가장 훌륭하게 체계화했다. 바울의 신학은 유대교에 빚지고 있지만, 그가 제시한 우주의 기원과 형상에 대한 철학(우주론)에는 헬레니즘 세계의 우주론이 반영되어 있다.

바울이 선호했던 글쓰기 형식은 디아트리베(diatribe, 비판적 강론)로 알려진 헬레니즘의 담론 형식이었다. 이 논쟁적 구성 방식으로 편지를 쓰는 이는 일련의 문제를 제기하고 그런 다음 그에 답한다. 바울이 자신의 편지를 받아쓰게 했기 때문에, 그 편지들은 종종 문체가 어색하고 이해하기 어렵다. 바울의 초기 서간 중 하나인 고린도서(여기서는 디아트리베 형식을 사용하지 않음)는 기원후 50년경에 에베소에서 쓴 것이다. 바울의 훈계와 신학이 이어지는 가운데 실로 위대한 시적 구절 몇몇이 등장한다. 이 구절들은 오랜 시간 동안 수백만의 사람들에게 사랑을 받고 있다. 가장 좋은 예는 고린도전서 13장에 나오는 '사랑 찬가'일 것이다.

고린도전서

성 바울

내가 사람의 방언과 천사의 말을 하더라도 사랑이 없으면 소리 나는 놋쇠와 울리는 꽹과리에 지나지 않습니다. 내가 예언하는 능력을 가졌고 온갖 신비한 것과 모든 지식을 이해하고 산을 옮길 만한 믿음을 가졌다 하더라도 사랑이 없으면 아무것도 아닙니다. 내가 가지고 있는 모든 것을 가난한 사람들에게 나눠주고 또 내 몸을 불사르게 내어준다고 해도 사랑이 없으면 그것은

나에게 아무 유익이 되지 않습니다.

사랑은 오래 참고 친절하며 질투하지 않고 자랑하지 않으며 잘난 체하지 않습니다. 사랑은 버릇없이 행동하지 않고 이기적이거나 성내지 않으며 악한 것을 생각하지 않습니다. 사랑은 불의를 기뻐하지 않고 진리와 함께 기뻐합니다. 사랑은 모든 것을 참으며 모든 것을 믿으며 모든 것을 바라고 모든 것을 견딥니다.

사랑은 결코 없어지지 않습니다. 그러나 예언도 없어지고 방언도 그치고 지식도 사라질 것입니다. 우리가 부분적으로 알고 부분적으로 예언하지만 완전한 것이 올 때에는 부분적인 것이 없어질 것입니다. 내가 어렸을 때에는 어린아이처럼 말하고 생각하고 판단하였으나 어른이 되어서는 어렸을 때의 일을 버렸습니다. 우리가 지금은 거울을 보는 것같이 희미하게 보지만 그때에는 얼굴과 얼굴을 맞대고 볼 것이며 지금은 내가 부분적으로 알지만 그때에는 하나님이 나를 아신 것처럼 내가 완전하게 알게 될 것입니다. 그러므로 믿음, 희망, 사랑, 이 세 가지는 항상 남아있을 것이며 그 중에 제일 큰 것은 사랑입니다. [4]

건축 실용성을 중시하는 로마인들은 로마인 특유의 건축 양식을 만들었다. 그리스 고전기 신전의 기둥-인방 구조 형식이 결정화(結晶化)된 것처럼 로마의 아치 형식도 결정화되었다. 로마인들은 콘크리트를 사용해 우묵한 돔을 만들어 그리스 건축물과는 다른 미적·실용적 특성을 가진 건축물을 지었다.

로마의 초기 건축물은 코린트 양식으로 지은 것으로 그 선이 매우 우아하다. 이는 헬레니즘의 영향을 강하게 받았다는 것을 시사한다. 그러나 눈에 띄는 차이도 나타난다. 헬레니즘 시대의 신전은 규모가 웅장하지만 로마의 신전은 그리스 고전기 신전보다도 훨씬 작다. 이것의 주된 원인은 로마인들의 예배 의식이 일반적으로 공적인 일이라기보다는 사적인 일이었다는 데 있다. 로마의 신전 건축에서는 벽면 원주(벽 속에 일부분이 파묻혀 있는 원주)를 사용하기도 했다. 그 결과 로마 신전의 삼면에는 그리스 신전의 개방된 열주랑(列柱廊, colonnade)이 없었다.

아우구스투스 황제 시대에는-조각의 경우와 마찬가지로-그리스 고전기 양식을 참고해 로마의 건축물들을 개조했다. 이 때문에 이전 시대의 건물이 많이 남아있지 않다. 그리스식 설계를 토대로 신전을 지었지만 비율이 조금씩 달라졌다. 1세기부터 4세기까지는 전형적인 로마 양식으로 건축물을 지었다. 전형적인 로마 양식의 가장 중요한 특징은 아치를 토대로 회랑, 터널, 교차 궁륭 등을 만든 것이다.

로마 건축물 중 가장 널리 알려진 콜로세움(도판 10.13)은 전형적인 로마 양식으로 지은 것으로 천장이 아치형인 회랑과 아치로 장식한 외벽이 결합되어 있다. 50,000명의 인원을 수용했던 콜로

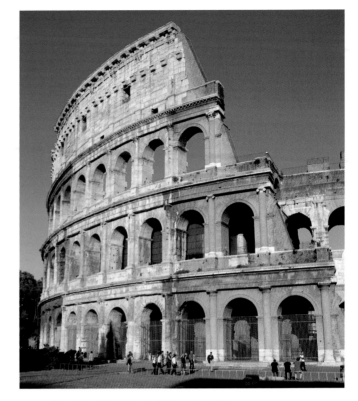

10.13 콜로세움. 이탈리아 로마. 기원후 70~82년경.

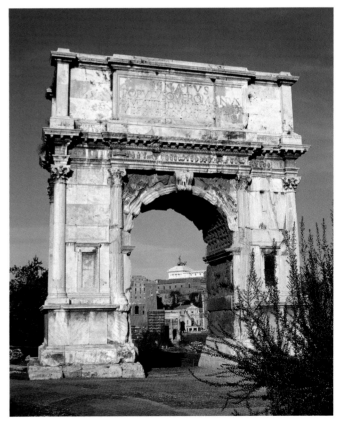

10.14 티투스 개선문. 이탈리아 로마의 로마 포럼. 기원후 81년. 대리석.

4· 생명의 말씀사에서 출간한 현대인의 성경을 인용했다. www.holybible.or.kr 참조

세움은 경이로운 건축공학의 증거이다. 콜로세움은 그리스 고전 주의를 떠올리게 하는 풍취를 갖고 있지만 그 양식은 전적으로 로마적인 것이다. 이 건축물의 원형 곡선은 아치의 측면에 세운 벽면 원주의 수직선과 충돌한다. 각 층에 도리아·이오니아·코린트 양식 각각을 적용했는데, 무거운 느낌을 주는 양식에서 시작해 위로 갈수록 한결 가벼운 느낌을 주는 양식을 사용했다. 새로운 유형의 건축물인 콜로세움은 원형극장(amphitheater)으로 불렸으며 2개의 '무대'를 사용했다. 서로 마주보고 있는 이 무대들이 합쳐져 타원형의 투기장(鬪技場, arena)이 만들어졌다.

로마시의 중심에 위치한 콜로세움에서는 검투사 경기가 벌어졌다. 이때 소름끼치는 '관람 경기'인 기독교인들의 순교 장면(사자를 풀어 기독교인들을 고통스럽게 죽이는 장면)도 무대에 올랐다. 황제들은 콜로세움에서 가장 화려한 구경거리를 보여주기 위해 전대(前代) 황제들과 경쟁했다. 관람객들에게 그늘을 만들어주는 차양은 나무기둥과 밧줄로 지지했다. 투기장 아래의 지하공간에는 동물들을 가둬 놓는 공간, 검투사들의 막사, 무대장치를

들어 올리거나 내리기 위해 사용한 기계장치들이 있었다.

로마의 개선문은 또 다른 유형의 장엄한 건축 유적이다. 티투스 황제(재위 : 기원후 79~81)를 기려 그의 동생 도미티아누스 황제(재위 : 기원후 81~96)가 세운 티투스 개선문(도판 10.14)에는 로마 고전주의 양식이 남아 있다. 이 개선문에는 티투스 황제가 자신의 아버지 베스파니아누스 황제(재위 : 기원후 69~79)와 함께 예루살렘을 정복할 때 세웠던 업적들이 기록되어 있다. 아치 위의 부조 조각들은 티투스 황제가 의기양양하게 전차를 몰고 있는 모습을 보여준다. 이것들은 역사적 사건의 기록이 아니라 정치적인 숭배의 상징이다. 이 부조들에서—각기 원로원의 정신과 평민의 정신을 상징하는—원로원의 수호신(Genius Senatus)과 평민의 수호신(Genius Populi)이 티투스와 동행하고 있는 모습을 볼 수 있다. 이 건축물은 풍성하고 섬세하게 장식되어 있는 외양과 아치의 육중한 구조 사이의 대비를 보여준다. 이 같은 특징은 르네상스 건축에서 다시 나타난다.

이름이 가리키고 있듯 모든 신에게 봉헌된 신전인 판테온

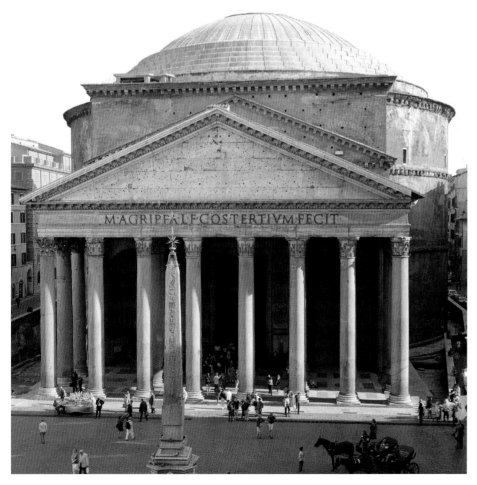

10.15 이탈리아 로마 판테온, 기원후 118~128년경.

오쿨루스(원형창)

10.16 판테온, 평면도와 단면도.

[Pantheon, 만신전(萬神殿), 도판 10.15와 10.16]은 전례가 없는 규모를 자랑하며 둥근 지붕을 갖고 있다. 이 건축물에는 로마의 건축 기술, 실용주의, 건축 양식이 융합되어 있다.

판테온의 평면도와 단면도 모두에서 원형이 나타난다. 단순한 원기둥들 위에 완만한 곡선형 돔을 씌워 만든 내진(內陣)의 형태를 외부에서도 감지할 수 있다. 입구는 거대한 코린트식 원주들을 세워 만든 헬레니즘 양식의 현관이다. 원래 직사각형의 앞뜰이 딸려 있었고 일련의 계단을 올라간 다음 판테온에 접근할 수 있었다. 그러니까 우리는 원래 더욱 복잡한 설계의 일부만을 보고 있는 것이다.

내부의 규모와 세부장식은 엄청나다. 돔 지붕을 받치고 있는 원통형 구조물과 돔 지붕은 콘크리트로 튼튼하게 만들고 유리질화한 타일 띠로 보강한 것이다. 콘크리트를 사용해 하나의 돔으로 만든 아치들이 수직 하중을 원통형 구조물로 분산시킨다. 두께가 6m인 원통형 구조물의 벽에는 직사각형의 벽감과 반원형의 벽감을 번갈아가며 만들어 놓는데, 이 벽감들은 일련의 튼튼한 방사형 부벽 역할을 한다. 육중한 벽을 깎아 만든 이 벽감들에는 원래 신상(神像)들이 안치되어 있었다. 코린트 양식 원주들은 판테온의 하부에 우아하고 가벼운 느낌을 더해 주고, 묵직한 수평선 몰딩은 거대한 돔이 만드는 개방된 공간의 느낌을 강조한다. 판테온은 바닥에서 오쿨루스(oculus, '눈(目)'을 뜻하는 라틴어), 즉 돔의 꼭대기에 있는 원형 구멍까지의 높이와 지름 모두 43m이다. 돔을 떠받치고 있는 원형 벽은 두께가 6m, 높이가 21m이다. 돔 안쪽면의 우묵하게 들어간 정간(井間)들은 가벼운 느낌을 더해주며, 콘크리트를 붓기 전에 만든 골조(骨組)의 형태를 보여준다. 천상의 황금 돔을 연상하게 하려고 원래 천장에 금박을 입혔다고 한다.

로마인들은 어떻게 이렇게 거대한 건물을 지을 수 있었을까? 역사가들은 그 해답이 나폴리 근처에서 찾은 특수한 종류의 시멘트를 섞어 만든 새로운 유형의 콘크리트에 있다고 주장한다. 하지만 프린스턴대학에서 발표한 논문에서 시사하고 있듯이 비밀을 푸는 열쇠는 돔 외부의 하단을 둘러싸고 있는 불가사의한 테들일 수 있다. "그 둥근 테들은 아마 고딕 성당의 부벽과 비슷한 기능을 할 것이다. …… 그 테들 덕분에 무게가 증가하며 …… 이는 돔의 하단을 안정적으로 만드는 데 도움을 준다. 판테온의 건축 구조 역학은 전통적인 돔의 건축 구조 역학과 다르다. 각 아치의 끝을 고정시키는 둥근 테의 무게 때문에 판테온의 건축 구조 역학은 아치들을 원형으로 배열한 것처럼 작용하게 된다."[5]

[5] "Rings around the Pantheon", *Discover*, March 1985, p. 12.

중세 음악

기원후 500년경까지 성가(聖歌), 단성(單聲) 성가, 단선율(單旋律) 성가 등으로 부르는 일군의 종교 음악을 기독교 예배에서 사용하기 위해 발전시켰다. (이 용어들은 통상 그레고리오 성가라는 용어와 함께 유의어로 사용되지만, 상세한 연구에 의해 차이점들이 밝혀졌다.) 성악 음악인 성가는 단선율(모노포니) 형식을 취하며 비교적 가까운 음들을 사용한다. 초기 성가의 인상적인 목소리 떨림은 성가가 근동에서 유래했음을 암시한다. 일상적인 라틴어 어투의 자연스러운 강세에 따라 불규칙적인 리듬으로 성가를 불렀다. 성가에 선율을 붙이는 방식에는 가사의 각 음절에 한 음씩 붙이는 실라블(syllable) 방식과 한 음절에 여러 음을 붙이는 멜리스마(melisma) 방식이 있다.

단성 성가는 종종 그레고리오 성가라고 불린다. 왜냐하면 교황 그레고리우스 1세(기원후 540~604)가 교회 전례음악으로 적합한 선율과 가사를 모은 선집 편찬을 감독했다고 추정되기 때문이다. 그레고리우스 1세가 단성 성가를 만들지는 않았지만 단성 성가를 정선하고 집대성하는 데 기여했기 때문에 그 음악 형식에 그의 이름을 붙인 것이다.

8세기와 10세기 사이에 수도원 성가대의 수도사들이 성가에 제2 성부를 붙이기 시작했다. 처음에는 원래 성부의 4도나 5도 아래에서 병진행(竝進行)하는 선율을 즉흥적으로 덧붙였다. 이처럼 그레고리오 성가와 추가 성부로 이루어진 중세 음악은 오르가눔(organum)이라고 부른다. 10세기와 13세기 사이에 오르가눔은 진정한 폴리포니 상태에 도달했다. 시간이 흐르면서 종속되어 있던 성부의 선율과 리듬이 독립하게 되었다.

11세기부터 13세기까지 주로 프랑스 남부, 이탈리아 북부, 스페인 남부에서 서정시인이면서 음악가인 부류가 활동했다. 트루바도르(troubador)나 트루바두르(troubadour)로 불렸던 이 음유시인들은 우리가 알고 있는 것처럼 대개 기사 신분을 갖고 있었다. 그들은 복잡한 운율을 사용해 낭만적인 서정시를 썼다. 가장 위대한 트루바두르 중 하나인 베르나르 드 방타두르(Bernard de Ventadour, 1194/5년 사망)—베르나르 드 방타도른(Bernart de Ventadorn)이라고 부르기도 한다—는 우리에게 '날갯짓하는 종달새를 봤을 때(Quan vei la lauzeta mover)'라는 훌륭한 예를 보여준다. 그의 가사에는 감정을 흔드는 힘, 우아함, 서정성, 순박함이 있다. 음악을 통해 우리는 가사인 시의 정조뿐만 아니라 그 시대의 음색과 리듬 또한 이해하게 된다. 가사는 날개에 '햇살을 받고 있는' 종달새 한 마리를 묘사하면서 시작한다. 그 종달새는 따스한 햇살 때문에 마음을 열고 사랑에 풍덩 빠져버린다. 시인은 자신을 통제하는 법을 잊어버리고 망연자실해 "귀부인들

인물 단평
힐데가르트 폰 빙엔

독일인 수녀 힐데가르트 폰 빙엔(Hildegard von Bingen, 1098~1179)은 이 시대의 음악과 문학에 중요한 업적을 남긴 인물 중 하나이다. 그녀는 디지보덴베르크의 베네딕토회 수도원에서 교육을 받았으며 1136년에 수녀원장이 되었다. 어렸을 때부터 비전(vision), 즉 하늘에서 내려준 환상을 보았던 그녀는 43살에 고해 신부들에게 자문을 구했고, 이 신부들은 마인츠 대주교에게 이 일을 보고했다. 트리어 회의에서는 그녀의 비전들이 정당하다고 인정해 주었으며, 수도사 1명을 임명해 그녀의 비전을 기록하는 일을 돕게 했다. 26편의 비전으로 구성된 **쉬비아스**(Scivias)(1142~1152)는 예언적이고 상징적이며 계시록 형식을 띠고 있다. 1147년경 힐데가르트는 디지보덴베르크를 떠나 루페르츠베르크에 수녀원을 세웠으며, 그곳에서 계속 예언을 하며 자신의 비전을 기록했다.

그녀는 우리에게 최초로 일대기가 전해진 작곡가이다. 그녀는 자신이 세운 수녀원에서 자신의 음악극을 상연했다. 그녀는 노래(대개 성모 마리아와 성인들을 찬미하는 전례용 단성 성가였다) 가사와 곡을 썼다. 그녀는 음악이 천국의 즐거움과 아름다움을 되찾게 해주며 신에게 어울리는 찬양을 하기 위해 음악과 악기가 만들어졌다고 믿었다. 그녀는 방금 이야기한 단성 성가 형식으로 곡을 썼다. 그녀는 77곡의 성가를 작곡하고 〈성덕의 열(列)〉(Ordo Virtutum)이라고 제목을 붙인 역사상 최초의 음악극을 썼다.

힐데가르트 폰 빙엔은 자신이 이끌었던 수녀원에서 공연할 곡을 썼다. 그녀는 **거룩한 천상의 조화로운 음악**(Symphonia armonie celestium revelationum)이라고 불리는 작품집에 자신이 쓴 곡 모두를 모아 놓았다. 그녀 작품의 특성이 잘 드러나는 '가장 푸른 나뭇가지'(O Viridissima Virga)'에서는 다른 성가에서와 마찬가지로 리듬을 자유롭게 바꾸면서 단선율로 노래한다. 이 노래 가사는 '가장 푸른 나뭇가지'라는 은유를 사용해 동정녀 마리아를 찬미한다. 첫 번째 연은 "가장 푸른 나뭇가지여, 당신께 인사드립니다. 당신은 성인들을 의심하게 만드는 바람 속에서도 싹을 틔웁니다."라고 이야기하면서 동정녀 마리아에게 인사를 한다.

힐데가르트는 사람들이 하루에도 몇 번씩 본성에서 벗어나 길을 잃어버린다고 믿었다. 하지만 음악이라는 신성한 기술을 통해 인간의 마음을 다시 천상을 향하게 만들 수 있다. 음악은 정신, 마음, 신체를 통합하고 불화를 해소한다.

힐데가르트는 그 외에도 도덕극 1편, 성인들의 생애에 대한 책 1권, 의학과 자연사에 대한 논저 2편, 다방면의 내용과 관련된 서신들(여기에서도 알레고리를 사용한 논저들과 또 다른 예언들을 발견하게 된다) 등 수많은 글을 썼다. **거룩한 천상의 조화로운 음악**에 모아 놓은 총 77편의 서정시(모든 시에 음악이 붙어 있다)는 한 전례 주기를 이룬다.

이여, 나는 절망에 무너져버렸소."라고 이야기한다. 이는 사랑의 파괴력에 대한 표현이다(그런데 몇몇 학자들의 이야기에 따르면 베르나르는 고질적인 여성혐오증을 갖고 있었다고 한다).

로마네스크 양식

새로운 천 년이 시작되었을 때(즉, 1001년에) 혁신적인 건축 양식이 새로 출현했다. 로마네스크 양식은 비교적 짧은 시기 동안만 유럽 전역에서 융성했다. 로마네스크는 원래 '쇠락한 로마의'라는 뜻을 갖고 있으며, 출입구와 창문의 로마 양식 반원 아치와 원주들 때문에 그런 이름을 붙인 것이다. 19세기 초에 만든 이 용어는 고딕 양식의 첨두아치 건축 이전에 등장한 중세의 원호 아치 건축을 가리킨다. 이 양식은 아치형 출입구와 창문 외에도─중세를 떠올릴 때 일반적으로 연상하는 폐쇄적인 심성과 생활양식이 반영된─육중하고 정적인 특성을 갖고 있다.

그럼에도 불구하고 로마네스크 양식은 '전투와 승리의 교회(the Church Militant and Triumphant)'가 가진 권세와 부를 보여주는 예이다. 로마네스크 양식에 그것을 만든 사회적·지적 체계가 반영되었다고 한다면 새로운 종교적 열정뿐만 아니라 증가하는 신도들을 고려해 새롭게 교회를 구성하려는 의식 또한 반영되었을 것이다. 로마네스크 양식의 교회는 이전 시대의 교회보다 크다. 도판 10.17은 로마네스크 양식의 교회 규모가 어떤 인상을 주는지 보여준다. 남프랑스 로마네스크 양식의 표본인 생 세르냉(St. Sernin) 성당에는 묵직한 기품과 복잡함이 드러난다. 이 성당의 평면도는 라틴 십자가 형태를 띠며, 십자가의 교차 지점 너머로 뻗어 있는 측랑들은 주보랑(周步廊)을 이룬다. 대개 스페인으로

10.17 생 세르냉 성당, 프랑스 툴루즈, 1080~1120년경. (첨탑 부분은 13세기에 증축되었다.)

가던 순례자들은 이 교회에 들러 예배를 방해하지 않으면서 제단 둘레를 돌 수 있었다.

이전 건물들의 지붕을 목재로 만든 것에 반해 이 교회의 지붕은 석재로 만들었다는 점이 중요하다. 궁륭형 천장으로 장식되어 있는 장엄한 내부를 볼 때마다 건축 기술, 재료, 미학 사이에서 충돌하는 힘들을 어떻게 조정했는지 궁금해진다. 석재의 특성과 한결 높아진 높이를 고려해 본다면 건축가는 숨을 멎게 하는 엄청난 규모를 가진 교회 내부를 창조하기 위해 자기의 기술을 최대한 발휘하지 않았을까? 그의 역작은 신의 영광을 드러내는 것일까, 아니면 인간의 능력을 보여주는 것일까?

교회의 외관을 보면 높은 터널형 궁륭의 압력 일부가 어떻게 분산되는지 이해할 수 있다. 일련의 궁륭 복합체인 중앙 궁륭의 엄청난 무게와 바깥으로 향하는 추력(推力)은 지면으로 이동하며 높고 탁 트인 공간이 중앙에 생긴다. 이 구조를 기둥-인방 구조와 비교하고 석재의 압축성(壓縮性)과 인장성(引張性)을 고려해 보면 아치가 개방된 공간을 만드는 데 훌륭한 구조적 장치임을 쉬이 깨닫게 된다.

조각의 경우 로마네스크는 양식보다는 시대와 관련되어 있다. 각양각색의 예들이 남아 있어서 대개의 조각 작품들을 로마네스크 건물 장식으로 사용하지 않았다면 그 조각 작품들을 하나

의 양식으로 묶지 못했을 것이다. 그래도 우리는 몇 가지 일반적인 결론을 내릴 수 있다. 첫째, 로마네스크 조각 작품은 로마네스크 건축과 관련되어 있다. 둘째, 그것은 육중하고 견고하다. 셋째, 대개 석재로 조각했다. 넷째, 로마네스크 조각은 기념물과 관련되어 있다. 마지막 두 가지 특성은 로마네스크 조각이 이전 조각 양식에서 벗어났음을 분명히 보여준다. 석재 기념물 조각은 5세기에 거의 사라졌다. 그렇게 짧은 기간 안에 석재 기념물 조각이 유럽 전역에 다시 출현했다는 것은 주목할 만하며, 적어도 은폐된 수도원 사회 외부의 일반 대중에게 지식이 전파되기 시작했다는 것을 의미한다. 왜냐하면 건물 외관 장식으로 사용한 조각을 통해 평신도들의 마음을 움직일 수 있기 때문이다. 이 같은 예술적 발전은 분명 평신도들의 종교적 열정을 키우는 결과를 낳았을 것이다.

프랑스 오튕 성당의 〈최후의 심판〉 팀파눔(tympanum)(도판 10.18)은 전달해야 하는 바를 분명하게 제시한다. 로마식 아치의 형태를 갖춘 이 작품의 중앙에는 외경심을 불러일으키는 그리스도상이 자리 잡고 있다. 그 옆에는 훨씬 작은 일련의 상들이 등장한다. 조각가 기슬레베르투스(Gislebertus)가 새겨 놓은 글귀에 따르면 이 작품의 목적은 "지상의 죄에 속박되어 있는 이들을 섬뜩하게 만드는 것"이다. 죽음에 대한 생각이 중세 사상의 중심에

10.18 기슬레베르투스, 〈최후의 심판〉 팀파눔, 프랑스 오튕 성당, 1130~1135년경.

자리 잡고 있었으며, 저주받은 이들을 불타는 지옥으로 몰아넣는 악마들도 등장했다.

중세 문학

8세기 말과 9세기 초 샤를마뉴 궁정이라는 눈에 띄는 예외가 있기는 했지만, 중세 초기의 정치 유력자들은 문화에 거의 관심이 없었으며 대개 읽지도 쓰지도 못했다. 수도원 공동체가, 특히 베네딕토회 수도사들이 중요한 책과 사본들을 정성스럽게 보존하고 필사했다.

　　문학은 스페인에서 융성했다. 이슬람교도들은 스페인에서 그리스의 학문을 접했고 코르도바에 학교들을 세웠다. 아리스토텔레스, 플라톤, 유클리드는 꾸란과 더불어 교과과정의 일부분을 차지했다. 톨레도와 세비야는 학문의 중심지이기도 했다. 하지만 중세 기독교 유럽의 주요 관심사는 줄곧 성서문학이었다.

　　그 외에도 음유시인과 궁정시인들이 쓴 시들이 유럽 전역에서 인기를 얻었다. 이 전문 이야기꾼들은 프랑스의 **롤랑의 노래**(*La Chanson de Roland*) 같은 환상적인 전설과 기사담을 지었다. **롤랑의 노래**에서는 단순하지만 뛰어난 극작 기술을 가진 무명 시인이 기원후 778년에 샤를마뉴 대제(기원후 742~814)와 스페인 사라고사의 사라센인들 사이에 벌어졌던 대전투에 대한 이야기를 들려준다. 이 전투에서 샤를마뉴 대제는 사라센인들에게 속아 주력군을 프랑스로 철수시켰고, 이때 산길을 지키기 위해 후위대와 롤랑을 남겨 놓았다. 사라센인들은 변절한 기독교도 기사들의 도움을 받아 격렬한 싸움 끝에 롤랑과 그의 군대 전원을 죽였다. 발췌문에서는 롤랑의 군대와 사라센인들 사이에 벌어진 전투 장면을 묘사하고 있다.

롤랑의 노래

126

싸움은 맹렬하고 처참하다.
프랑스군 번쩍이는 창으로 공격을 한다.
일대 장관을 이루는 사람들의 고통,
많은 사람들의 상처, 유혈, 죽음의 광경!
그들은 서로 포개진 채,
쓰러지거나 등을 돌리거나 얼굴을 파묻고 있다.
사라센군 이제는 지탱할 수 없어,
어쩔 수 없이 전장을 포기한다.
프랑스군 맹렬하게 그들을 추격한다.
아오이(AOI). **6**

127

롤랑 공은 올리비에를 부른다.
"나의 전우여, 굳이 말하면 대주교는 훌륭한 기사.
지상천하(地上天下)에 그보다 뛰어난 자 없소이다.
창과 검으로 얼마나 공격을 잘 하고 있소?"
"그러하온 즉 그를 도우러 갑시다."
올리비에가 대답한다.
이 말을 듣자 프랑스군
분연히 일어나 싸움을 다시 시작한다.
공격은 맹렬하고, 혼전(混戰)은 무시무시하다.
그리스도의 군사들 크게 고전한다.
아, 보기에도 훌륭한 것은
롤랑과 올리비에의 검술과 적을 치는 모습!
대주교 여전히 창으로 공격을 가한다.
그들 셋이 죽인 자의 수, 사람들의 수가 엄청나다.
역사와 기록에 적혀져 있어
4천이 넘는다고 사적(史籍)은 전한다.
네 번까지의 공격은 그들에게 유리하였으나
다섯 번째는 악전과 고전이 거듭된다.
프랑스의 기사는 전부 전사
신의 가호로 겨우 60명이 남는다.
하나, 그들은 죽기 전에 비싼 값으로
자기의 몸을 희생시킬 것이다.

128

롤랑은 아군의 많은 희생을 보고
전우 올리비에를 부른다.
"친애하는 전우여, 이를 어떻게 생각하오?
그대는 많은 용사가 땅에 쓰러져 있는 것을 보고 있소.
슬퍼하지 않을 수 없소이다.
아, 왕이여, 당신은 왜 여기에 계시지 않으십니까?
친애하는 전우, 올리비에여, 어떻게 해야 좋겠소?
어떤 방법으로 이 소식을 왕에게 전하오리까?"
"저도 그 방법을 모르겠소이다."
올리비에는 말한다.
"불명예를 가져오느니보다는
차라리 죽음을 택하오리다."
아오이.**7**

　　중세 초기에 이룬 또 다른 주된 문학적 업적은 독일의 **니벨룽의 노래**(*Niebelungenlied*, 죽은 사람을 뜻하는 '안개 종족의 노래')로, 전적으로 다른 소재로 지은 것이다. 이 북방 민족의 초기 영웅담은 1200년경 독일 남동부에서 최종적 형태를 갖추었으며 풍부한 역사, 마법, 신화가 혼합되어 있다.

　　고대 영어 서사시 중 가장 인기가 많은 베오울프는 중세 이후의

6. 이것은 텍스트 전체에 걸쳐 계속 등장한다. 하지만 오늘날까지도 그 정확한 의미는 밝혀지지 않았다.

7. 롤랑의 노래, 송면 역, 한국출판사, 1982, 340~342쪽.

유럽 언어로 기록되어 전해지는 시 중 가장 오래된 것이다. 무명의 작가가 쓴 베오울프는 옛 전설들을 포함한 별개의 에피소드들로 구성되어 있다. 베오울프에 포함된 세 편의 설화는 영웅 베오울프 및 그가 괴물 그렌델, 흉측한 수마(水魔)인 그렌델의 어미, 불을 내뿜는 용을 무찌른 공훈에 초점을 맞춘다.

중세의 고딕 양식과 관련해서는 중세의 가장 위대한 시인인 이탈리아의 단테에 대해 잠시 공부해 보자. 신곡(神曲)은 그의 필생의 역작이다. 그 작품에 묘사된 천국, 지옥, 연옥의 모습은 사후(死後) 세계에서 영혼이 겪을 상황에 대한 통찰을—표면적인 의미에 한층 깊고 심오한 의도를 담는 극적 장치인—알레고리 형식으로 이야기한 것이다. 이 작품은 영적 각성과 인도에 대한 인간의 욕구를 여러 층위에서 보여준다. 문자로 표현된 표면적인 층위에서는 저자가 죄인으로서 갖고 있는 두려움과 영생에 대한 희망이 묘사되어 있다. 보다 깊은 층위에서는 예컨대 고전주의와 기독교 사이에서 균형을 잡는 문제에 직면한 중세사회의 어려움과 특성을 표현한다. 여기에 그 예가 제시되어 있다.

신곡

(제2원) 제5곡

애욕

단테(1265~1321)

이렇듯 제1원을 벗어나 제2원으로 내려오니
그곳은 훨씬 더 좁은 지역이나
눈물을 짜낼 만한 고통이 훨씬 더하였다.
거기에 무겁게 서 있는 미노스, 이를 갈며
들어오는 입구에서 죄과를 검사하여
판단을 내리고 제 꼬리가 감기는 대로 보내더라.
말하자면 죄스럽게 태어난 영혼이
그 앞에 와 온통 고백을 하면
죄를 판단하는 그 재판관은
지옥의 어느 자리가 그에 맞는가 보아
그가 내려 보내고 싶은 지역에 따라
그 원의 숫자만큼 꼬리를 휘감더라.[8]

고딕 시대에는 영국 시인 제프리 초서(우리는 5장에서 그의 작품을 읽었다)와 크리스틴 드 피장(1365~1463년경) 또한 만나게 된다. 크리스틴 드 피장은 다방면의 작품을 풍성하게 내놓은 프랑스 시인이자 작가이다. 그녀의 다채로운 작품에는 수많은 궁정 연애시와 여성을 옹호하는 글 몇 편이 포함되어 있다. 그녀의 작품 **여성들의 도시**(*Le livre de la cité des dames*)(1405)에서는 영웅적

8. 단테 알리기에리, 신곡, 한형곤 역, 서해문집, 2005, 79쪽.

행위와 미덕으로 이름을 떨친 여성들을 묘사한다.

조반니 보카치오(1313~1375)는 데카메론에서 액자식 구성을 사용했다. 10명의 젊은이들이 1348년 피렌체에서 발병한 페스트를 피해서 시골로 피신해 위험한 상태가 끝나기를 기다리고 있다. 그들은 지루함을 달래려고 100가지 이야기를 서로에게 들려준다. 데카메론은 인간의 미덕을 찬양하며, 고귀해지기 위해서는 애통해하지 말고 인생을 있는 그대로 받아들여야 한다고 권한다. 이 작품은 무엇보다도 자신의 행동에 대한 책임과 그 결과를 받아들일 것을 권한다.

사회가 점점 세속화되고 있었음에도 불구하고 잔 다르크의 예에서 볼 수 있듯 중세 초기의 신비주의는 여전히 건재했다. 마르그리트 포레트, 마저리 켐프, 시에나의 카타리나, 노리치의 줄리안을 통해 신비주의가 건재함을 분명히 확인할 수 있다.

마르그리트 포레트(1308년 사망)는 1296년과 1306년 사이에 **단순한 영혼의 거울**(*Le miroir des simples âmes*)을 썼다. 그녀는 사랑, 이성, 영혼이 나누는 대화 형식으로 시와 해설을 썼으며, 개인의 영혼은 신과의 합일을 향해 나아가면서 영적 성장의 7단계를 거친다고 이야기한다. 포레트의 주장에 따르면 마지막 단계의 영혼은 미사, 회개, 설교, 금식, 기도에 신경을 쓰지 않아도 된다. 이 책은 1306년에 금서 판정을 받았으며 그녀의 눈앞에서 불태워졌다.

2년 후 그녀는 다른 사람들이 구할 수 있는 사본을 계속 만들었다는 이유로 고발당했고, 파리에서 투옥되어 이단 재판을 받아 화형에 처해졌다.

여러 삽화들로 짜임새 없이 구성한 단순한 영혼의 거울은 이야기와 대화 사이를 재빨리 오간다. 사랑, 이성, 영혼을 의인화한 주요 화자들은 거리에서 들을 수 있을 법한 생기 넘치는 대화를 나누면서 숭고한 주제들에 대해 논한다. "오, 이런, 사랑 님. 무엇에 대해 이야기하는 건가요?" "이성 님, 당신은 언제나 반(半) 장님이시군요." "오, 거기 있는 양이여. 당신의 이해가 얼마나 투박한지 아세요?" 여기에 제시되어 있는 글은 서문에서 발췌한 것이다.

단순한 영혼의 거울

마르그리트 포레트(1310년 사망)

서문

이 책을 읽으려는 당신
만약 당신이 정말로 이 책을 이해하고 싶으시다면
당신이 이야기한 것에 대해 생각해 보십시오.
왜냐하면 이해라는 것은 정말로 어려운 일이기 때문입니다.

지식의 보고를 지키는 자이며
다른 덕들의 어머니인 겸손이
그대를 사로잡아야 합니다.

신학자들과 그 외의 성직자들이여
그대들의 능력이 얼마나 뛰어나든지 간에
그대들이 겸손하게 정진하지 않고
사랑하지 않거나 믿지 않는다면
그대들은 이 책을 이해하는 데 필요한 지성을 갖지 못할 것입니다.
이성을 초월하십시오.
왜냐하면 사랑과 믿음이 집의 여주인들이기 때문입니다.
……

이성에 기초한
그대들의 지혜를 꺾으십시오.
그리고 그대들의 온 충심을
사랑이 주었고, 믿음에 의해 밝혀진
것들 사이에 놓으십시오.
그리하면 영혼이 사랑으로 살게 만드는 이 책을
이해하게 될 것입니다.

고딕 양식

'고딕'이라는 용어는 16세기에 등장했으며, 당시에는 중세 초기 북유럽에 살았던 부족인 고트 족이 전해 주었다고 여긴 건축 양식을 가리켰다. 고딕 양식은 일 드 프랑스(Île-de-France)라고 불리는 프랑스 파리 주변 지역에서 시작되었으며, 각지로 전파되어 어떤 지역에서는 16세기 중반까지 존속했다. 16세기 중반에는 ―영국을 제외하면― 새로 짓는 건물에 고딕 양식을 적용하는 일이 거의 없었다.

이차원 예술 12세기부터 15세기까지 전통적인 형태의 프레스코 화와 패널 제단화가 또다시 눈에 띄게 등장했다. 이차원 예술의 고딕 양식은 형상을 삼차원으로 표현하기 시작한 것, 그리고 삼차원 공간 안의 인물상에게 운동감과 활기를 불어넣으려고 노력한 것 같은 특징들을 갖는다. 공간이 고딕 양식의 핵심 요소로 나타났다. 고딕 양식 화가와 채식사(彩飾師)는 원근법에 통달하지 못했기 때문에 후대의 작품들처럼 공간을 합리적으로 표현하지 못했다. 그래도 그들의 작품을 고딕 이전의 중세 작품들과 비교해 보면 고딕 양식 작품들이 이전 양식들의 정적이고 경직된 이차원성에서 다소 벗어났음을 발견하게 된다. 고딕 양식 회화에서는 화면을 덜 빽빽하게 채웠으며 영성, 서정성, 새로운 인본주의(과거의 돌이킬 수 없는 심판과는 대조되는 자비)를 보여준다.

이차원 예술의 고딕 양식은 필사본 채식에 훌륭하게 표현되어 있다. 프랑스와 영국의 궁정에서는 정말 아름다운 작품 몇 점을

10.19 오스콧 시편서(Oscott Psalter)에 실린 〈하프를 연주하는 다윗〉, 영국 런던 대영 도서관.

만들었다. 〈하프를 연주하는 다윗〉(도판 10.19)을 보자. 어색하게 선으로 표현한 천 주름이 기묘한 비율로 표현한 다윗의 얼굴과 손, 하프와 의자의 곡선들과 병치되어 불편함과 긴장감을 자아낸다. 배경 화면은 다소 무성의하게 구성한 것처럼 보이지만 반복되는 다이아몬드 형태(피카소의 〈거울 앞의 소녀〉(도판 1.23)와 비교해 보자)와 청색, 오렌지색, 베이지색으로 테두리에 그린 'X'자 모양은 눈에 띄는 대조를 이룬다.

곡선으로 이루어진 상부의 아치는 대칭으로 그리려고 했던 것이다. 이 아치에서 나타나는 손으로 그린 듯한 느낌은 반복되는 다이아몬드 형태의 부정확함을 강화한다. 다윗이 뜯고 있는 하프의 현을 곡선으로 표현한 데서 사실주의적 특징이 드러나며, 초보적인 명암 사용이 옷과 피부에 기초적인 삼차원성을 부여한다.

내부 공간의 균형이 딱 맞지는 않지만 그럼에도 테두리들에 닿지 않도록 인물을 배치했다.

건축 고딕 건축 양식은 여러 형태를 띠고 있지만 가장 좋은 예를 찾아볼 수 있는 것은 고딕 성당이다. 지성, 영성, 건축기술의 총체인 고딕 성당은 중세의 정신을 완벽하게 구현한다. 애초에 고딕 건축 양식은 12세기 후반 일 드 프랑스에서 지역 양식으로 발전했지만 유럽의 다른 지역으로 전파되었다. 몇몇 지역에서는 다른 지역에서 고딕 양식을 수용하기도 전에 고딕 건축 양식의 영향력이 쇠했다.

성당은 신께 예배를 드리기 위해 지은 건물이다. 하지만 영성뿐만 아니라 도시민의 긍지 또한 성당 건축의 열망을 불러일으켰다. 다양한 지역 길드들이 재정적인 기부를 하거나 실제로 건물을 지을 때 봉사했으며, 종종 길드를 기념하기 위해 전용 예배당을 짓거나 스테인드글라스 창을 만들었다. 고딕 성당은 대개 마을이나 도시의 높은 곳에 위치한 중심지에 자리를 잡았다. 성당의 물리적 구심성이 상징하는 바는 보편교회가 영적으로나 세속적으로나 인간사에 지배력을 행사한다는 것이다. 아마 고딕 양식처럼 몇 세기에 걸쳐 영향력을 행사하거나, 심지어 20세기 기독교 건축에서도 중심적인 역할을 하는 건축 양식은 없을 것이다.

1137년과 1144년 사이에 파리 근교의 생 드니 왕실 수도원 교회를 개축할 때 고딕 건축이 시작되었다고 꼭 짚어 이야기할 수 있다. 고딕 양식은 로마네스크 양식의 구조적 한계들에 대처해 실용적으로 만든 것이라기보다는 철학을 물질적으로 구현한 것이다. 이에 대한 풍부한 증거가 존재한다. 고딕 양식을 실제로 적용하기 전에 그에 대한 이론이 먼저 등장했다. 루이 6세의 조언자였던 쉬제(Suger) 수도원장과 생 드니 교회 개조를 추진했던 세력은 '부분들의 이상적인 관계인 조화는 미의 원천이고, 신성한 빛은 신비한 신의 계시이며, 공간은 신의 신비를 상징한다'고 주장했다. 생 드니 성당 및 뒤이어 지은 고딕 성당의 구조에는 그 같은 철학이 표현되어 있으며, 그 결과 고딕 건물들은 로마네스크 건물들보다 한층 통일성을 띠게 되었다. 외부의 첨탑과 첨두아치에서 볼 수 있듯이 고딕 성당들은 위를 향해 뻗어나가는 고상한 선들을 사용했다. 이 선들은 지상에서 벗어나 신비한 공간에 다가서려는 인간의 노력을 상징하는 것이다.

가장 쉽게 확인할 수 있는 고딕 양식의 특징인 첨두아치는 고딕 시대의 영성을 상징할 뿐만 아니라 기술적 실용성 또한 보여준다. 첨두아치는 하중을 반원아치보다 고르게 조정할 수 있는 방향들로 분산시킨다. 원형아치에서는 종석(宗石)에 엄청난 압력이 걸리며 종석이 측면 바깥쪽으로 추력을 이동시키기 때문에 외부에 육중한 부벽이 필요하다. 반면 첨두아치에서는 지주(支柱)들을 통해 추력이 아래로 향하도록 조정한다. 첨두아치는 한층 융통성 있는 형태로 만들 수도 있다. 원형아치로 에워쌀 수 있는 공간은 특정 반원의 반지름으로 제한되지만, 첨두아치는 어떤 미적인 특성을 원하거나 실무적 변수가 어떻든 간에 그것에 맞추어 크기를 조정할 수 있다.

새로운 형식에 내재되어 있는 기술적 장점 덕분에 고측창(高側窓, clerestory)을 더욱 크게 (따라서 한층 밝게), 궁륭의 늑재를 더욱 날씬하게 만들 수 있었다(그리하여 양감과 대비되는 공간감이 훨씬 강조되었다). 실용적이면서 미적인 외부 벽날개들은 섬세하게 균형을 이루고 있는 늑재, 궁륭, 부벽들을 통해 바깥쪽으로 향하는 궁륭의 추력(推力)을 적절하고 안정감 있게 지면으로 이동시킨다. 고딕 양식 성당에서 스테인드글라스 창이 갖고 있는 중요성은 아무리 강조해도 지나치지 않는다. 부피가 큰 로마네스크 양식의 벽들을 공간과 빛으로 대체했기 때문에, 프레스코 벽화 대신 창문들에 복음서와 성인(聖人)들의 이야기를 그릴 수 있었다. 창문을 통해 성당에 들어오는 빛은 세심하게 조정되고 신비하고 경이로운 느낌이 강화되었다.

10.20 영국 솔즈베리 성당 남동부. 1220년 착공.

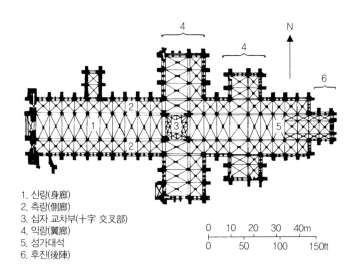

1. 신랑(身廊)
2. 측랑(側廊)
3. 십자 교차부(十字 交叉部)
4. 익랑(翼廊)
5. 성가대석
6. 후진(後陣)

10.21 솔즈베리 성당 평면도.

런던의 세인트 폴 대성당을 제외하면 솔즈베리 성당(도판 10.20)은 영국에서 내부 구조 전체를 한 건축가의 설계에 맞춰 만들고 중단 없이 건설해 완공한(1265년) 유일한 성당이다. 하지만 이 성당을 완성하는 데 50년이 넘게 걸렸으며, 1285년과 1310년 사이에 만든 유명한 첨탑 때문에 신랑 위로 몇 피트 정도만 솟아올라 있던 낮은 탑 위에 123m의 높이가 추가되었다. 그리하여 이 첨탑은 영국에서는 가장 높고, 유럽에서는 두 번째로 높은 것이 되었다. 유감스럽게도 추가된 6,400톤의 무게를 기주(基柱)와 기초(基礎)들이 버티지 못했으며, 석공들은 탑 아래 신랑(身廊)의 십자 교차부에 튼튼한 석재 궁륭을 증축해야 했다.

파리 노트르담 대성당과 아미엥 대성당(도판 3.32와 3.33 참조) 같이 수직으로 솟아오른 프랑스 성당들과 비교해 보면 솔즈베리 성당은 길고 낮으며 옆으로 죽 뻗어 있는 것처럼 보인다. 신랑보다 폭이 넓은 서쪽 정면은 휘장 벽(screen wall) 기능을 한다. 여기에 가로로 둘러 놓은 장식 띠들은 이 건물의 수평 추력(推力)을 강조한다. 이중 익랑(翼廊)을 갖춘 이 성당의 평면도(도판 10.21)를 보면 로마네스크 양식의 특성들이 유지되고 있다. 내부의 신랑(身廊) 벽은 일련의 아치와 지주들로 구성되어 있다. 수평적인 성격은 실내에서도 강조되고 있다.

조각 고딕 조각에서도 이 시대의 태도 변화가 드러난다. 고딕 조각에는 평온함과 이상화가 표현되어 있다. 고딕 회화와 마찬가지로 고딕 조각 또한 인간적인 특성을 띤다. 중세 초기에는 눈물의 골짜기, 죽음, 천벌에 대한 묘사가 전형적인 것이었지만, 고딕 양식에서는 그리스도를 인자한 스승으로 묘사하고 신을 아름답게 그렸다. 이 양식은 새로운 질서, 대칭, 명료함을 갖고 있다. 그

시각적 이미지들은 먼 거리에서도 눈에 띄는 독특함을 지니고 있다. 고딕 조각의 인물상들은 배면에서 멀리 떨어져 나와 있다(도판 10.22).

초기 고딕 시대에서 후기 고딕 시대로 전환하면서 구성상의 통일성에 변화가 나타났다. 초기 건축 조각은 건물의 전체 디자인에 종속되어 있었지만, 후기 작품은 주정주의 경향이 증대하면서 그 같은 통합성을 상당 부분 상실했다(도판 10.23).

프랑스 샤르트르의 노트르담 성당 조각들은 약 1세기에 걸쳐 제작되었으며, 따라서 초기 고딕에서 후기 고딕으로의 이행을 분명하게 보여준다. 서쪽 정문의 여원 조각들(도판 10.22)은 편안함과 고요함, 이상화, 소박한 사실주의를 보여준다. 그 조각들은 정문 기둥의 한 부분이기는 하지만 기둥에서 돌출되어 있어 각각 자신만의 고유한 공간을 갖고 있다. 세부 묘사는 다소 형식화되어 있고 피상적이기는 하지만 그럼에도 우리는 여기에서 천 아래에 감춰진 인간의 형상을 볼 수 있다. 반면 이전에는 천을 단순히 구성상의 장식으로 사용했다.

70년 후 제작한 남쪽 정문의 조각들(도판 10.23)에는 실물감이 한층 분명하게 표현되어 있다. 여기에서 우리는 전성기 고딕 양식의 특징들을 볼 수 있다. 한층 실제와 유사한 비율이 나타나며 이 조각들은 그리 긴밀하게 건물에 통합되어 있지 않다. 조각들은 뻣뻣한 수직 원주들의 일부가 아니며 어렴풋하게나마 S자 곡선으로 조각되었다. 천 주름은 한층 깊고 부드럽게, 한층 자연스럽게 표현되었다. 이전의 이상화된 성인들과는 달리 이 조각들에는 특정 개인의 특징들이, 즉 영성과 결단 같은 자질을 보여주는 특징들이 표현되어 있다.

대부분의 교회 예술과 마찬가지로 고딕 조각의 내용은 교훈적이거나 교화의 목적을 가진 것이다. 고딕 조각의 교훈은 대개 매우 직설적이어서 성경에 대한 기본적인 지식을 가지고 있으면 누구라도 이해할 수 있다. 샤르트르 대성당의 주 출입구 위에는 사도와 다른 이들을 상징하는 일군의 조각들과 더불어 그리스도가 세계의 지배자이자 심판자로 등장한다(도판 10.24). 문들에는 구약 성서의 예언자들과 왕들이 조각되어 있다. 이는 프랑스의 왕들이 성서상의 통치자들을 영적으로 계승하는 이들을 대표함을 암시하며, 이를 통해 세속적 통치와 영적 통치 사이의 조화를 선포한다.

고딕 성당 조각의 다른 교훈들은 여전히 밝혀지지 않았다. 몇몇 학자들에 따르면 특수한 관습, 규범, 신성한 수학이 관련되어 있다고 한다. 이 요소들은 소재들의 배치, 분류, 수, 대칭, 인식과 관련되어 있다. 예컨대 (후대의 작품들에서도 종종 발견할 수 있는) 3, 4, 7이라는 숫자는 삼위일체, 복음서, 성사(聖事)와 칠죄종

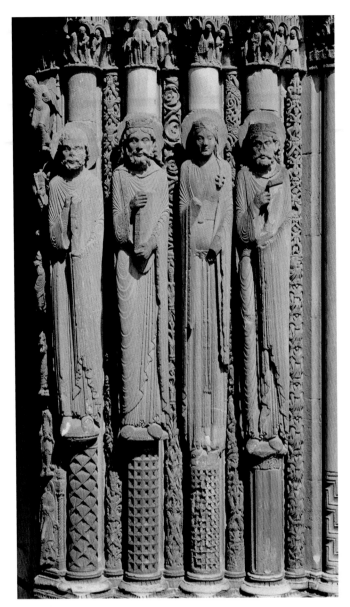

10.22 프랑스 샤르트르 노트르담 성당, 서쪽 정문 문설주상, 1145〜1170년경.

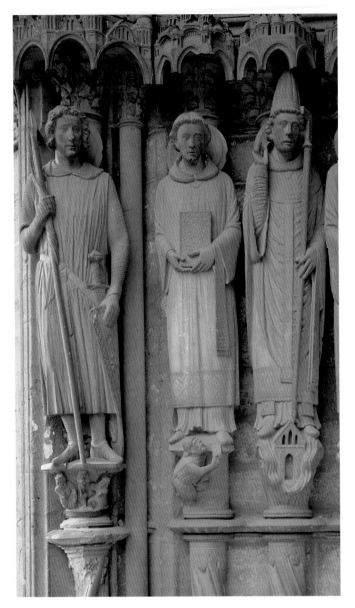

10.23 프랑스 샤르트르 노트르담 성당, 남쪽 정문 문설주상, 1215〜1220년경.

(七罪宗)을 상징한다. 그리스도 주변에 도상들을 배치한 것은 그 도상들이 상대적으로 중요함을 뜻한다. 그리스도의 오른편은 가장 중요한 위치이다. 지극히 난해한 규범들과 상징들이 사용되었다. 이것들 일체는－성스러운 근원들에 숨겨져 있는 알레고리적 의미들에 대한 강한 믿음을 고수했던－당시의 신비주의와 조화를 이루었다.

중세 연극

중세에는 연극이 교회와 관계를 맺게 되었다. 종교적인 연극에서 세속적인 연극으로의 이행은 최초의 교회극과 더불어 시작되었다. [교송 (交誦, 트로푸스)이라고 불리는] 최초의 교회극은 미사의 내용을 각색해 간단한 연극으로 보여준 것이었다. 이후의 연극은 성경 이야기(신비극), 성자들의 일생(기적극), 교훈적인 알레고리(도덕극)를 아우른다.

신비극(mystery play)이라는 이름은 '신비(mystery)'가 아닌 '용역'이나 '직업'을 뜻하는 라틴어 단어 misterium에서 따온 것이다. '신비극'이라는 명칭은 종교극이 계시의 '신비'를 본떠 만든 것이 아니라 중세의 직업 길드들에 의해 제작된 것임을 알려 준다. 12세기에 만든 〈아담의 초상〉은 알려진 것 중 가장 오래된 프랑스 신비극이며 세 부분으로, 즉 아담과 이브의 타락, 아벨 살해, 그리스도의 예언으로 구성되어 있다. 무대장치, 의상, 심지어 배우들의 동작들까지 지시해주는 라틴어 지문이 희곡에 기입되어 있다. "천국은 어느 정도 융기한 장소에 들어서야 하며, 그 주변에 주름진 비단 장막을 둘러야 한다."

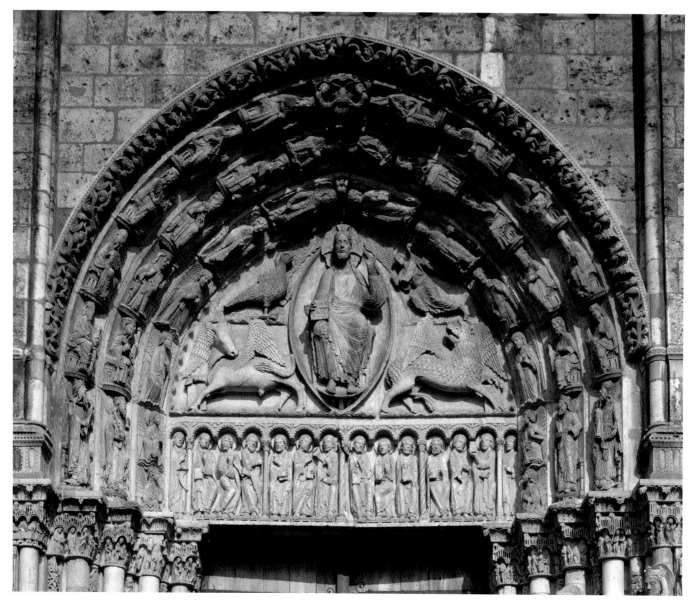

10.24 프랑스 샤르트르 노트르담 성당. 서쪽 정문 중앙 팀파눔. 1145~1170년경.

기적극은 성자의 삶, 기적, 순교에 대한 실제 이야기나 허구적인 이야기를 들려준다. 남아있는 기적극들은 대부분 동정녀 마리아나 4세기에 소아시아 미라(Myra)의 주교였던 성 니콜라우스와 관련되어 있다. 중세 시대 내내 두 사람 모두 열렬한 추종 집단을 거느렸다. 마리아극은 덕망이 있든 방종하든 간에 그녀를 부르는 이라면 누구든 도와주러 오는 마리아를 시종일관 등장시켰다. 니콜라우스극들은 내용이 비슷하며, 대개 십자군의 예루살렘 해방이나 사라센왕의 개종에 대한 이야기를 들려준다.

도덕극에서는 교훈을 전달하기 위해 나태, 탐식, 음욕, 교만, 증오 같은 우의적 인물을 등장시킨다. 〈만인(*Everyman*)〉은 가장 유명한 도덕극이며, 여전히 상연되고 있다. 줄거리는 다음과 같

다. 죽음이 만인을 최후의 심판에 소환한다. 그는 심판을 받으러 가는 길에 동행할 친구를 구하기 위해 우정, 혈연, 친척, 재산 같은 등장인물들을 찾아간다. 이들 모두 그와 동행하는 것을 거절한다. 마지막으로 그는 선행에게 부탁한다. 하지만 선행은 무관심 때문에 너무 허약해져서 여행을 할 수 없다. 지식에게 충고를 구한 만인은 선행을 되살리는 행동인 회개를 하라는 이야기를 듣는다. 이후에 선행은 만인과 함께 여행을 떠난다. 만인이 무덤으로 다가가는 도중에 다섯 가지 마음의 기능들(상식, 상상력, 환상, 판단, 기억)은 그를 버리지만 선행은 그가 죽을 때까지 함께한다. 그리하여 만인은 천국의 환대를 받게 된다.

중동

비잔틴 양식

비잔틴 시각예술의 중요한 특징은 예술이 재현 가능성뿐만 아니라 해석 가능성 또한 갖고 있다는 발상이다. 비잔틴 미술과 문학 모두 보수적이며 대개 작가를 알 수 없고 개인과 관련되어 있지 않다. 수많은 비잔틴 예술작품은 여전히 연대를 추정할 수 없으며, 양식들의 파생과 관련된 질문들은 해결되지 않은 채로 있다. 그렇지만 비교적 새로운 접근방식을 취하는 서사적인 기독교 예술이 발전한 연대는 5세기로 추정할 수 있으며, (성스러운 인물들을 상징적으로 표현한) 아이콘화를 그리려는 최초의 시도는 3세기와 4세기로 거슬러 올라간다.

재현 양식은 수많은 변화를 거쳤지만 비잔틴 예술의 내용과 목적은 언제나 종교적이다. 유스티니아누스 황제(재위 : 기원후 527~565) 시대는 과거와의 의도적 단절이라는 특징을 뚜렷이 남겼다. 고전주의적인 헬레니즘 전통이 표면에 드러나지 않는 흐름으로 여전히 남아있는 것처럼 보인다. 하지만 오늘날 비잔틴 양식으로 지칭하는 것이 5~6세기에 반자연주의적 특성을 중심으로 형태를 갖추어갔다. 7세기에는 추상적인 장식과 고전주의가 비잔틴 예술에 혼합되었다.

비잔틴 양식은 11세기까지 벽화에 위계적인 도식을 적용했다. 교회는 신의 왕국을 상징했다. 위계가 높아지면 도상 역시 인간의 모습에서 신의 모습으로 변했다. 다시 말해 구도 배치는 공간상의 관계가 아닌 종교상의 관계에 의해 결정되었다. 순전히 이차원적이고 평면적인, 즉 원근법을 전혀 고려하지 않으며 우아하고 장식적인 양식이 등장했다.

12세기 비잔틴 예술의 특징은 양식화와 극적인 강렬함이다. 이러한 성격들은 13세기에 역동적인 움직임, 짜임새 있는 배경, 길쭉해진 도상으로 인해 더욱 강화되었다. 14세기에는 서사적인 내용으로 작은 화면을 가득 채운 작품들을 만들었다. 이 작품들에서는 공간에 비합리적인 원근법을 적용했다. 또한 인물의 형태를 왜곡해 머리와 발을 작게 그렸는데 이는 한층 강렬한 영적인 인상을 주었다.

비잔틴 예술은 대략 1,000년에 걸쳐 존립했으며, 따라서 양식도 여러 차례 변화했다. 그럼에도 우리는 비잔틴 예술의 몇 가지 일반적인 특성을 추출할 수 있다. 비잔틴 예술은 무엇보다도 인간의 형상에 초점을 맞춘다. 다음 세 가지 주요 구성요소들이 인간의 형상을 띠고 나타난다. (1) 성스러운 형상(그리스도, 동정녀 마리아, 성인, 사도, 그리고 이들과 함께 있는 것으로 그려진 주

교와 천사들), (2) 성스러운 신의 인정을 받았다고 여겨진 황제, (3) 고전적인 유산(케루빔의 이미지, 신화의 영웅, 신과 여신, 의인화된 미덕들). 뿐만 아니라 비잔틴 이차원 예술의 형상은 영성이 더욱 강하게 나타나는 경향을 보인다.

건축 이탈리아 라벤나에 위치한 산 비탈레(San Vitale) 성당(도판 10.25~10.27)은 유스티니아누스 황제가 정교회 신앙을 표명하기 위해 서로마 지역에 건립했던 것으로서 중심점이 같은 2개의 팔각형으로 이루어진 구조를 갖고 있다(도판 10.26). 안쪽 팔각형 위에 올려놓은 반구형 돔은 높이가 30.5m에 달하며 건물 내부에는 빛이 넘쳐흐른다. 커다란 기주(基柱) 8개가 벽감과 번갈아 나타나면서 중심 공간을 형성한다. 나르텍스(narthex, 현관)는

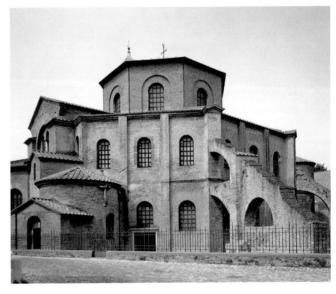

10.25 산 비탈레 성당. 이탈리아 라벤나, 기원후 526~547.

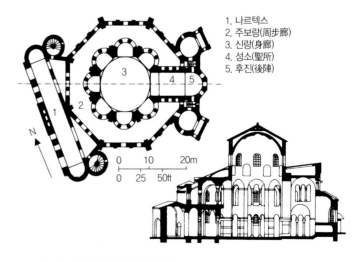

1. 나르텍스
2. 주보랑(周步廊)
3. 신랑(身廊)
4. 성소(聖所)
5. 후진(後陣)

10.26 산 비탈레 성당. 평면도와 단면도.

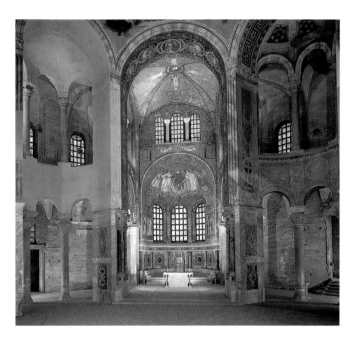

10.27 산 비탈레 성당 내부.

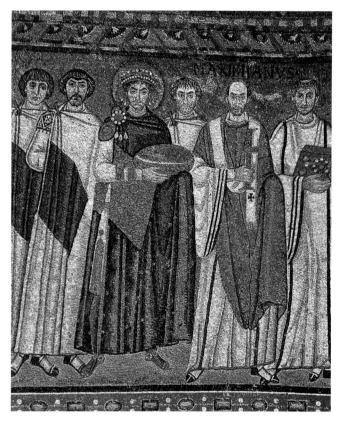

10.28 〈유스티니아누스 황제와 그의 조신들〉, 산 비탈레 성당. 이탈리아 라벤나. 기원후 547년경. 모자이크 벽화.

기묘한 각도로 자리 잡고 있는데 이는 두 가지 방식으로, 즉 실무 및 영성과 관련지어 설명할 수 있다. (1) 나르텍스는 건물을 짓던 때 있던 도로와 나란하게 나 있다. (2) 참배자가 성당에 들어서자마자 방향을 바꾸도록 공간이 설계되어 있어 외부 세계에서 벗어나 영적인 세계로 들어가는 느낌을 받게 된다.

2층 주보랑에는 여성을 위해 따로 마련한 특별석이 있다. 이것은 비잔틴 교회에서 흔히 볼 수 있는 것이다. 측랑(側廊)과 회랑(回廊)은 돔 아래의 고요한 구역과 분명한 대조를 이룬다. 고측창(高側窓)을 통해 들어온 빛이 모자이크 타일에 반사되어 더욱 풍성해진다. 사실 새로운 궁륭 건축 기법 덕분에 모든 층에 창문을 내고 개방된 성소를 만들 수 있었다. 그 결과, 과거의 어느 때보다 혹은 서로마 지역에서 로마네스크 양식이 끝나고 고딕 양식이 출현했던 시기 이전의 어느 때보다 훨씬 더 풍부한 빛이 성당 안으로 들어오게 되었다. 도판 10.27의 광경에서 구성요소들을 대칭적으로 반복한 섬세한 설계를 확인할 수 있다. 3개의 거대한 아치가 2층 높이로 솟아올라 있으며, 양쪽 아치 안에는 6개의 작은 아치들(3개의 아치 위에 3개의 아치가 자리 잡고 있다)이 들어간 벽감이 있다. 이때 숫자 3은 기독교의 삼위일체를 상징한다.

성소 자체는 황제의 궁정과 성스러운 사건들을 그린 모자이크 벽화로 인해 활기를 띠게 되었다. 도판 10.28은 황제의 초상이다. 여기에서 우리의 눈길을 끄는 사실은 같은 교회에 있는 두 점의 모자이크 벽화가 양식상 대조를 이루고 있다는 점이다. 〈아브라함의 환대와 이삭의 희생〉(도판 10.29)은 정밀하지는 않지만 실물과 닮은 모습을 보여준다. 반면 유스티니아누스 황제와 그의

조신(朝臣)들을 묘사한 모자이크 벽화의 인물상들은 사실적인 자세를 취하지 않고 정면을 보며 경직된 자세를 취하고 있다. 이 그림은 비잔틴 양식에서 일반적으로 나타나는 양식화의 예이다. 제왕의 색인 자줏빛 옷을 걸친 황제의 머리 뒤에는 붉은 테를 두른 금빛 후광이 빛나고 있다. 그는 위쪽의 반원형 돔에 그린 그리스도에게 황금 그릇을 바치고 있다. 모자이크 벽화들 사이에서 교회와 비잔틴 궁정이 연결된다. 이는 황제와 신앙, 기독교와 국가 사이의 관계를, 좀 더 정확히 이야기하면 '신적인 황제' 개념을 나타낸다. 유스티니아누스 황제와 테오도라 황후는 그리스도 및 마리아와 유사한 존재로 묘사되고 있다.

서로마 지역에서 산 비탈레 성당으로 유스티니아누스 황제와 정교회를 찬양했다면, 동로마 지역 최고의 기념물은 콘스탄티노플(오늘날의 이스탄불)에 있는 하기아 소피아('신성한 지혜'라는 뜻) 성당(도판 10.30)이다. 유스티니아누스 황제 시대의 비잔틴 양식을 대표하는 하기아 소피아 성당은 헬레니즘의 설계 및 기하학과 더불어 로마의 궁륭 기법을 이용했으며, 그 결과 색채가 화려하고 고풍스런 동방풍의 양식으로 지은 건물이 되었다. 이 건물 구상의 바탕이 된 것은 천국의 이미지를 가진 중앙의 높은 돔형 지붕이었다. 이 돔형 지붕으로 인해 넓고 트인 기능적인 공간

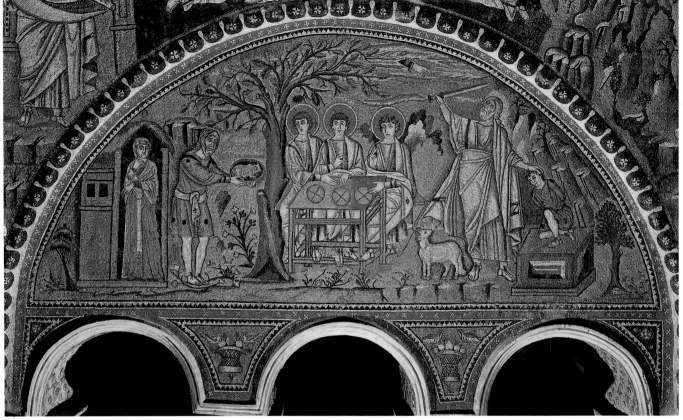

10.29 〈아브라함의 환대와 이삭의 희생〉, 산 비탈레 성당, 이탈리아 라벤나. 모자이크 벽화.

10.30 트랄레스의 안테미오스와 밀레토스의 이시도로스, 하기아 소피아, 현재 터키 이스탄불, 기원후 532~537.

이 만들졌다.

　하기아 소피아의 제1 건축가인 안테미오스는 소아시아 트랄레스 출신의 자연과학자이자 기하학자이다. 그는 이전의 바실리카를 대체하는 교회를 지었다. 오랜 기간 동안 세계에서 가장 큰 교회였던 하기아 소피아는 겨우 5년 10개월만에 완성되었다. 비잔틴 건축의 벽돌 공사 기법을 사용했다. 벽돌을 쌓는 과정과 벽돌만큼 두껍거나 그보다 두꺼운 모르타르 벽을 만드는 과정을 번갈아가며 반복했다. 이러한 기법은 건축 속도를 고려해 보면 충분히 마르지 않았을 모르타르에 엄청난 하중을 가했을 것이다. 그 결과 쐐쇠로 고정해 놓은 아치와 부벽을 거의 동시에 세워야 했다. 동쪽의 아치와 돔의 일부분은 지진을 두 번 겪고 나서 기원후 557년에 무너졌다. 그 이후 어느 누구도 그렇게 크고 납작한 돔을 만들지 못했다. 그토록 엄청난 무게를 지탱하는 궁륭들을 섬세하고 조화롭게 배열한 것은 강렬한 정신성을 시사한다. 그 정신성으로 인해 사고와 감정을 영적인 영역으로 두둥실 떠오르게 만드는 초월적인 환경이 창조되었다. 6세기의 비잔틴 역사가 프로코피우스는 "사람들의 머리 위에 천국의 궁륭이 떠 있는 것처럼 보인다."라고 기록했다.

　유스티니아누스 황제의 통치 기간 동안 비잔틴 양식이라고 칭하는 양식이 시작되었다. 비잔틴 양식은 이전의 동방과 서방 양식들을 융합해 새로운 양식을 창조했다. 정신적 성격을 띤 형식과 비례는 고전주의 모범에 기초한 것이었으나 독특한 형태를 띠었다. 유스티니아누스 황제의 통치 기간 동안 제작한 작품들에서는 신, 국가, 철학, 예술 사이의 관계들을 종합했다. 황제는 절대 군주인 동시에 신앙의 수호자이며, 신의 의지에 의해 그리고 신의 의지를 실현하기 위해 통치한다고 생각했다. 그리하여 현실에 영적인 의미가 부여되었다. 그러한 현실은 히에라틱(hieratic, '신성한' 혹은 '성스러운'이라는 뜻) 양식으로 지상의 거주지를 묘사한 예술작품에 반영되어 있다.

모자이크와 상아조각　기원후 500년경 비잔틴 예술의 히에라틱 양식에서는 정형화된 묘사 방식이 나타난다. 이 같은 묘사 방식은 인물을 재현하려는 의도에서 나온 것이 아니며 경외심을 불러일으키고 묵상을 할 기분이 들게 하려는 의도에서 나온 것이다(도판 10.28 참조). (앞서 언급한 위계적인 도식과 이 양식을 혼돈하면 안 된다. 위계에 따른 배치는 인물상을 위쪽에 배치할 것인지 아니면 아래쪽에 배치할 것인지와 관련되지만 히에라틱 양식은 인물상의 비율과 관련된다.) 히에라틱 양식이 의도하는 바는 사

10.31 〈아바빌 트리프티카〉, 내부. 10세기 후반. 상아. 높이 24cm, 중앙 패널의 너비 14cm. 프랑스 파리 루브르 박물관.

회적·영적 등급을 그리고 감상자와 이미지 사이의 거리를 만드는 것이다. 현대의 측량법에 따르면 인간은 7등신이지만 히에라틱 양식의 도식에 따르면 인물상은 9등신으로 그려야 한다. 이마 위의 머리털은 코 하나의 길이로 그려야 한다. "옷을 입지 않은 남자의 폭은 그 절반의 길이가 코 4개의 길이가 되도록 그려야 한다." 모자이크화들은 13세기에 한층 실물에 가깝게 묘사하는 방향으로 되돌아갔다. 하지만 여전히 영적인 느낌을 분명히 띠고 있다. 전통적으로 사치스러운 재료였던 상아는 비잔티움에서도 인기가 있었다. 모두 그런 것은 아니지만 다수의 상아조각들은 디프티카[이연판(二連判), 경첩으로 연결한 두 개의 판]이다. 10세기에 만든 상아조각들은 섬세한 우아함과 높은 완성도를 보여준다. 〈아바빌(Harbaville) 트리프티카〉(도판 10.31)는 비잔틴 상아조각 중 가장 아름다운 것으로 이야기된다. 세 부분으로 구성되어 있기 때문에 트리프티카[삼연판(三連判)]로 불리는 이 조각은 휴대용 제단이나 신당(神堂)으로 만들었을 것이다. 양쪽 날개를 가운데 패널 쪽으로 접으면 트리프티카가 닫힌다. 중앙 상단에 그리스도가 왕좌에 앉아 있다. 그 양쪽에 세례 요한과 동정녀 마리아가 서서 인류 전체를 대신해 자비를 간청한다. 그 아래에서 5명의 사도가 등장한다. 아래 테두리에는 장미 문양이, 위 테두리에는 3개의 두상이 붙어 있으며, 반복적인 무늬로 장식한 띠 부분 때문에 가운데 패널의 두 층이 분리된다. 그리스도의 머리 양편에 있는 원형 조각에는 태양과 달의 상징을 들고 있는 천사들이 조각되어 있다. 〈아바빌 트리프티카〉는 비잔틴 히에라틱 양식의 전형적인 특징인 정면을 향한 자세, 형식적인 성격, 엄숙함, 살짝 늘린 형상을 보여준다. 이 같은 점들 때문에 현실을 벗어난 느낌이 들고 심오한 영성이 깨어난다. 비잔티움은 15세기 중반 이슬람 세력하에 들어갈 때까지 정교회의 본거지였다.

이슬람 예술

이차원 예술 경전에서 우상을 만드는 것을 금하고 있기 때문에, 이론적으로 이슬람교에서는 인간과 동물의 형상을 예술작품에 표현하지 못하게 한다. 하지만 실제로는 형상들이 널리 퍼져 있었으며 대중 앞에 전시할 형상 제작만을 금했던 것처럼 보인다. 무함마드의 대리인인 칼리프의 궁전들에서는 생물의 형상을 쉽게 찾아볼 수 있다. 그림자를 드리우지 않고 크기가 작거나 혹은 일상적인 물건에 등장하는 형상들은 무해하다고 생각했다.

이슬람교 초기에는 시각예술에 어떤 연속성이 존재했던 것처럼 보인다. 아랍인들은 비잔티움에서 나온 필사본들을 입수했으며 그리스 과학에 엄청난 관심을 가졌다. 그 결과 삽화를 넣은 아랍어 번역 문헌들이 쏟아져 나왔다. 이러한 유형의 아랍 삽

10.32 알-카심 이븐 알리 알-하리리(Al-Qasim ibn 'Ali al-Hariri), 〈마카마트 알-하리리(Maqamat al-Hariri)〉(이야기책).

화의 전형은 14세기 메소포타미아 필사본에 실린 소묘이다(도판 10.32). 펜과 잉크로 그린 이 소묘에서는 형태를 또렷하게 표현하고 있으며 펜 자국 중 다수는 강조의 기능을 하는 것처럼 보인다. 섬세한 곡선을 그리면서 거침없이 이어지는 선들은 화면 전체에 편안한 리듬을 불어넣는다. 이 예술가는 매우 단순한 선으로 인간의 특성을 포착해 견실한 관찰 능력을 보여준다. 재기 넘치는 이 소묘는 단순한 삽화 이상의 것이다.

음악 이슬람교 초기에, 특히 예언자 무함마드가 사망한 시기(632)부터 661년까지 4명의 정통 칼리프가 통치하던 시기에 음악은 말라히(malahi), 즉 '금지된 쾌락'이라는 부러울 것 없는 위상을 갖고 있었다. 정통 칼리프들은 음악이 이슬람교의 종교적 가치와 상충한다고 보았고 음악을 관능, 경박함, 사치와 동일시했다. 바로 다음 시대의 우마이야 왕조(661~750)에서는 예술과 과학을 적극적으로 후원했으며, 그 덕분에 이슬람 사회에서 음악은 억압받던 이전 상황에서 벗어나 긍정적인 역할을 한다는 평가를 다시 받았다.

페르시아 음악이 아랍 음악에 영향을 미친 사례는 많으며 반대의 경우도 마찬가지다. 스페인에서는 이슬람 문화가 직접적으로 미친 영향의 결과로 새로운 음악 양식이 생겼다. 아바스 왕조 시대로 알려진 750년부터 1258년까지의 시기에는 교양 있는 사람이라면 누구나 의무적으로 음악에 통달해야 했다. 이후에 이슬람 음악은 또다시 총애를 잃었다. 9세기에 아랍 음악은 알 킨디(790~874)라고 불리는 음악이론가를 통해 그리스 음악이론의 영향을 받았다.

이슬람 음악은 주로 궁정의 여흥을 위해 이용되었다. 궁정에

서는 노래를 부르거나 전문 무용수가 춤을 출 때 음악을 연주했다. 또한 음악은 이슬람교 전례의 일부분으로, 즉 신도들에게 기도 시간을 알리고 꾸란 구절들을 낭창(朗唱)할 때 이용되었으며 찬송가 기능을 하기도 했다. 이슬람교 예배의식에서 신의 이름을 엄숙하게 되풀이할 때도 음악이 수반된다.

문학　꾸란과 더불어 가장 친숙한 이슬람 문학작품은 아라비안 나이트나 **천일야화**(千一夜話)라고 불리는 설화집일 것이다. 이 이야기들은 중세 동안 축적되었으며 10세기에 이미 근동 이슬람 구전(口傳) 문화 전통의 일부가 되었다. 그 이후에 이야기들을 하나로 묶어주는 액자가 되는 이야기와 다른 이야기들이 추가되었다. 이 작품은 1450년경에 최종적인 형태를 갖추었다.

액자 이야기에서는 시기심 많은 술탄에 대해 자세히 설명한다. 그는 모든 여자들이 부정(不貞)하다고 확신하며 매일 밤 새로운 아내를 맞이해 다음날 아침에 처형했다. 새로운 신부인 세헤라자데는 결혼식 날 밤에 이야기를 시작해 교묘하게 술탄의 호기심을 불러일으키고 사형 집행을 연기시킨다. 천 하루 동안 그녀의 사형 집행이 연기되었고 그동안 그녀는 아들 셋을 낳았다. 이 일 후에 술탄은 자기가 원래 했던 일을 그만둔다. 이야기들에는 도덕 규범이 반영되어 있을 뿐만 아니라, 이슬람교도의 삶의 정신, 이국적 배경, 관능성이 기록되어 있기도 하다.

꾸란('독송'이라는 의미를 가진 아랍어)은 이슬람교의 성경(聖經)이며 이슬람교도들은 꾸란을 오류가 없는 신의 말씀으로 여긴다. 천상에 보존되어 있는 영원한 서판이 12년이라는 기간 동안 예언자 무함마드에게 계시되었고 꾸란은 이를 완벽하게 기록한 것이다. 애초에는 무함마드의 추종자들이 간간히 끊기는 계시 내용을 외워 예배 때 낭송했다. 몇몇 구절은 무함마드 생전에 기록했지만, 꾸란은 3대 칼리프가 통치할 때까지 권위를 인정받는 현재의 형태를 갖추지 못했다. 이슬람교도 공동체에서 꾸란은 지식과 삶에 대한 영감의 궁극적인 원천이다.

114개의 수라[surah, 장(章) – 각 장의 길이는 다르다]로 구성된 꾸란 전체의 길이는 기독교의 신약보다 조금 짧다.

초기 수라들은 메카 시대에 계시된 것이며 가장 짧은 장들이다. 이 장들에서는 역동적인 운(韻)을 가진 산문시가 등장한다. 이후의 수라들은 더 길고 한층 산문적이다. 현재 통용되는 판본의 꾸란에는 수라들이 길이에 따라 배열되어 있는데, 가장 짧은 수라들이 꾸란의 말미에 자리 잡고 있다. 현재의 수라 배열 순서는 원래 문헌의 연대기적 순서를 뒤집어 놓은 것이다. 초기의 수라들은 다가올 심판의 날이라는 관점에서 도덕적·종교적 순종이라는 사명을 알린다. 이후의 메디나 수라들은 신이 요구하는

도덕적 삶에 어울리는 사회 질서 확립과 관련된 지침을 제시한다. 꾸란은 전능하고 자비로운 유일신의 확실한 선견지명을 보여준다. 이슬람교도들은 그것이 신의 마지막 계시라고 믿는다. 그리고 그 계시를 아랍어로만, 즉 계시를 전달할 때 사용한 언어로만 생생하고 완전하게 이해할 수 있다고 믿는다.

꾸란은 신에게 절대적인 창조자이자 질서정연한 세계(이 세계에는 신의 절대적인 힘, 지혜, 권위가 반영되어 있다)를 유지하는 자라는 지위를 부여한다. 꾸란에서는 신이 각 개인에게 내리는 최후의 판결 결과들을, 즉 천국의 정원에서 누리는 기쁨 그리고 지옥의 형벌과 끔찍함을 상세히 설명하고 있다.

올바른 꾸란 해석은 이슬람 사상의 모든 학파에게 여전히 중요한 일이다. 특수한 학문 분야인 **타프시르**(Tafsir, 꾸란 해석학)는 꾸란에 초점을 맞춘다. 전통적으로 꾸란 번역은 금지되었으며, 여전히 번역문은 어떤 것이라도 실제 경전을 이해하는 데 도움을 주기 위해 고쳐 쓴 글로 간주된다. 다음에는 수라 4('여인의 장')에서 발췌한 글이 수록되어 있다. 이 글에서는 무함마드 시대의 아랍 사회와 관련된 쟁점들, 즉 여성의 법적 권리를 보호하고 가난하고 불행한 이들을 반드시 보살피라는 행동규범을 다루고 있다.

수라 4, 1~4

'여인의 장'

자비로우시고 자애로우신 알라의 이름으로.

1. 인간들아, 너희들의 주를 공경하라. 너희들을 단 한 사람으로부터 만들어 내시고 그 일부에서 배우자를 만들고 이 두 사람으로부터 무수한 남자와 여자를 지상에 뿌리시었다. 알라를 공경하라. 너희들이 서로 부탁할 때는 늘 그분의 이름을 불러 받드는 분이 아닌가. 또 너희들은 어머니의 태(胎)를 존중하라. 알라는 너희들을 보고 계시다.

2. 고아들에게 그의 재산을 넘겨주라. 나쁜 것으로 좋은 것을 대체해서는 안 된다. 그들의 재산을 자기 재산과 같이 써서는 안 된다. 그와 같은 짓을 하면 큰 죄를 범하게 되는 것이다.

3. 만일 너희가 고아에게 공정하지 못할 것이라 생각되면 누군가 마음에 드는 두 명, 세 명, 네 명의 여자와 결혼해도 좋다. 만일 공평하지 못한 생각이 들게 된다면 한 명으로 한다든가 너의 오른손에 소유하고 있는 것(여종을 의미한다)으로 하라. 그러는 것이 불공평하게 될 염려가 없다.

4. 처들에게는 증여금을 잘 지불하라. 허나 여자 측에서 너희들에게 특히 호의를 표시하여 그 일부를 돌려줄 경우에는 사양 않고 받는 것이 좋다.[9]

9. 코란(꾸란), 김용선 역주, 명문당, 2002, 113~114쪽.

10.33 쿠픽체(Kufic script)로 쓴 쿠란의 한 페이지. 9세기 시리아에서 송아지 피지(皮紙) 위에 흑색 잉크 안료와 금가루로 그림. 21.8cm × 29.2cm. 미국 뉴욕 메트로폴리탄 미술관.

캘리그래피(calligraphy, 서예)라고 불리는 손으로 글자를 쓰는 기술은 이슬람 사회의 예술 중 가장 높은 수준에 도달한 예술이다. 이 일에 종사하는 이들은 비밀리에 전해지는 수많은 잉크 및 물감 제조법을 배워야 하고, 적절히 앉아 숨을 쉬며 도구를 다루는 방식들을 익혀야 한다. 그 외에 복잡한 문학적 전통과 상징에도 능통해야 한다. 이슬람교도들은 꾸란이 신의 말씀을 계시해 준다고 믿기 때문에 깊은 신앙심을 품고 그 낱말들을 정확하게 옮겨 쓰며 아름답게 꾸며야 한다. 그리하여 우리는 꾸란의

한 페이지에서 절묘한 서법으로 남긴 필적을 발견하게 된다(도판 10.33).

이슬람 건축 양식 예루살렘에 있는 〈바위의 돔〉(도판 10.34)은 이슬람 건축 양식 이슬람 건축의 주요 표본 중 최초의 것으로 기원후 685년 (무함마드의 동료였던 이들의 직계 후손들인)이슬람 황제들에 의해 건설되기 시작했다. 솔로몬 성전이 있던 터 근처에 세운 〈바위의 돔〉은 평범한 모스크가 아닌 특별한 성지(聖地)로 설계되었다. 유대인들은 그 장소를 아담의 무덤이 있었고 아브라함이 이삭을 바칠 준비를 했던 곳으로 여기고 숭배했다. 이슬람교도들의 전통에 따르면 그곳은 무함마드가 승천한 곳이기도 하다. 기록된 이야기들이 암시하는 바에 따르면 〈바위의 돔〉을 세운 목적은 예루살렘의 다른 편에 유사한 구조로 세워 놓은 기독교 교회인 성묘(聖墓) 교회에 그늘이 지게 만드는 것이었다. 칼리프 압드 알-마리크(Abd al-Malik)는 그 지역에 있는 기독교 교회들보다―어쩌면 메카에 있는 카바(Ka'ba)보다도―밝게 빛나는 기념물을 세우길 원했다.

〈바위의 돔〉은 팔각형 형태를 갖추고 있으며, 그 내부는 중심점이 같은 주보랑(周步廊) 2개가 돔으로 덮여 있는 중앙 공간을 둘러싸고 있다. 이후에 유약을 입힌 타일로 외부를 장식해 외벽이 휘황찬란한 모습을 띠게 되었다. 실내는 금, 유리, 자개로 만든 다채로운 빛깔의 모자이크로 빛났다.

10.34 바위의 돔. 예루살렘. 기원후 7세기 후반.

10.35 대(大) 모스크, 시리아 다마스쿠스, 서쪽에서 바라본 안마당, 기원후 715년경.

분명 〈바위의 돔〉은 기독교 교회들의 광휘에 쏠린 이슬람교도의 시선을 돌리고 더 나아가 이슬람교도와 기독교도 모두에게 무엇인가를 이야기하는 의도로 만든 것이다. 이 모스크 안에는 다음과 같은 말이 새겨져 있다.

"구세주라고 하는 마리아의 아들 예수는 단지 알라의 사도에 불과하다. 그리고 마리아에 주어진 알라의 말씀이며 알라에서부터 나타난 영혼에 불과하다. 그렇기 때문에 알라와 그 사도들을 믿어라. 결코 삼(三)이라 해서는 안 된다. 삼가라. 그것이 너희들을 위해 훨씬 좋은 일이다. 알라는 유일한 신이다. 알라를 찬송하라. 알라에게 자식이 있다는 것은 무슨 말인가. 하늘에 있는 것과 땅에 있는 것은 모두 알라에 속한다. 보호자는 알라 혼자로 충분하다."[10]

이슬람 건축의 또 다른 탁월한 표본은 시리아 다마스쿠스에 있는 대(大) 모스크이다(도판 10.35). 기원후 635년 이슬람교도들이 다마스쿠스를 점령했을 때, 그 사이에 기독교 교회로 개조해 사용했던 이교도 사원 구역을 노천 모스크로 개조했다. 70년 후 칼리프 알-왈리드(al-Walid)는 교회를 허물고 이슬람 문명에서 가장 큰 모스크를 짓기 시작했다. 원래 있던 4개의 탑을 제1 미나렛(minaret, 회교 사원의 첨탑으로 신자들에게 기도 시간을 알리기 위해 소리쳤던 곳이다)으로 개조하기는 했지만 변치 않고 남아 있는 원래 건물의 특징은 로마식 벽뿐이다. 불행하게도 수 세기 동안의 상황은 대 모스크에게 호의적이지 않았다. 대 모스크는 수없이 약탈당했고, 사치스러운 장식물들이 발하는 광휘는 상당 부분 상실되었다. 하지만 금으로 상감한 섬세한 세부장식으로 꾸민 아치들이 이어지는 회랑으로 둘러싼 안마당에는 그 위풍이 다소 남아 있다.

직물과 도자기 견직물은 예술적인 매체이면서 동시에 교역의 매개물이기도 했다. 견직물은 매우 값비싼 사치품이었으며, 중세 기독교 교회의 보고(寶庫)에 보존되어 수 세기 이후까지 전해져

[10]. 코란(꾸란), 김용선 역주, 명문당, 2002, 139쪽.

10.36 코끼리와 낙타 문양이 있는 직물. 현재 성 조스의 수의(壽衣)로 알려짐. 961년 이전에 쿠라산이나 중앙아시아에서 생산. 염색한 견, 가장 큰 조각의 크기 94×52cm. 프랑스 파리 루브르 박물관.

내려온다. 기독교 교회에서는 견직물을 기독교 성인들의 유물을 감싸는 데 사용했을 뿐만 아니라, 제대포(祭臺布)로 쓰거나 성직자의 예복을 짓는 데 사용하기도 했다. 〈코끼리와 낙타 문양이 있는 직물〉(도판 10.36) 같은 실례가 그 점을 입증해 준다.

유리제품 또한 높은 평가를 받았다. 맘루크 왕조 시대의 유리 장인은 유약을 입힌 표면을 금색과 다른 색들로 장식하는 데 뛰어났다. 맘루크 왕조 시대 모스크용 유리 등잔(도판 10.37)은 손잡이 부분에 연결한 쇠사슬로 천장에 매달았다. 용기의 목 부분에는 모스크용 등에서 흔히 볼 수 있는 꾸란 문구가 들어가 있다.

"알라께서는 하늘과 땅의 빛이시다. 이 빛을 비유한다면 등잔 속의 불과 같다. 등불은 유리 속에 있으며 유리는 번쩍이는 별과 같다."[11]

아시아

중국 예술

조소 기원전 3세기 중국인들은 조소 분야에서 높은 수준의 기술적 성과를 거두었다. 그들은 과학적인 도기 제조 공정을 개발했으며, 도기를 구울 때 온도를 조절하는 법을 알고 있었다.

우리가 이것을 알게 된 까닭은—진왕조 존립 기간(기원전 221~206)의 전부에 가까운 시간 동안 군림했던—진시황이 대부분의 시간을 자신의 궁과 능(陵)을 마련하는 데 보냈기 때문이다. 1974년 3월 산시성(陝西省) 린퉁현(臨潼縣)에서 우물을 파던 도중 크기와 모양이 실물과 비슷한 도기 조상들이 발굴되었다.

병마용(兵馬俑)과 청동 마차가 보존되어 있는 구덩이들이 발견되었다. (크기가 231×72m에 달하는) 구덩이 하나에서만 6,000점의 병마용을 발견했다. 도합 3개의 구덩이 안에 8,000점 이상의 조상들이 보존되어 있었다. 병사들의 표정은 다양하다. 어떤 병사들은 위엄이 있고, 어떤 병사들은 박력이 있으며, 어떤 병사들을 명랑하고, 어떤 병사들은 진중하다. 어떤 병사들은 생각에

10.37 맘루크 왕조 시대의 유리 등잔. 시리아 또는 이집트, 1355년경. 유리, 여러 색상의 유약, 금, 높이 30.5cm. 미국 뉴욕 주 코닝의 코닝 유리 박물관.

11. 코란(꾸란), 김용선 역주, 명문당, 2002, 375쪽.

잠겨 있는 것처럼 보이지만, 어떤 병사들은 여전히 재기 넘치고 멋져 보인다. 마치 예술가들이 고도의 기술로 살아 있는 형상을 기적적으로 제때 얼려버린 것처럼 개개의 인물상을 보면 표현된 인물의 성격을 대체로 알 수 있다. 정밀한 세부 묘사 덕분에 병사들의 기질, 계급, 출신지역을 알게 된다. 예를 들어, 일반 병사들은 짧은 전투복 상의와 장식이 없는 갑옷을 입은 모습을 하고 있다. 이들은 머리에 작고 둥근 모자를 쓰고, 끝이 뭉툭한 단화를 신고 있다.

말들은 모두 잘 사육되어 힘세고 원기 왕성한 것처럼 보인다. 말들의 비율은 정확하며, 말들의 표정에서조차 예술가들의 깊이 있는 통찰력, 이해력, 기술이 드러난다. 눈은 앞쪽을 똑바로 응시하고 있으며 우아한 곡선을 그리며 뻗은 목에서는 활기와 힘을 느낄 수 있다. 조상들의 견고함과 흠이 거의 없는 상태는 진왕조 시대의 뛰어난 소상술(2장 참조)에 대한 증거이다.

당(唐)왕조는 8세기에 중국의 지배 영역을 중앙아시아까지 확장했으며 멀리 동아시아와 중동 전역에서 교역을 했다. 한 무리의 유랑 악사를 태운 낙타 도자기상(도판 10.39)에는 중국인들이 터키 문화에 매료되었던 정황이 기록되어 있다. 이 조상은 사실주의적 표현에 대한 관심을 보여주며, 진왕조 시대의 기마병과 말의 형식성, 딱딱한 자세(도판 10.38 참조)와는 분명한 대조를 이룬다. 낙타와 악사들은 생기와 개성을 발산한다.

이 조상은 세 가지 색 유약을 바르는 기법으로 — 이는 당나라 도공들이 선호했던 기법이다 — 만든 것이다. 안료를 거침없이 바르고 도자기를 굽는 동안 흘러내리게 두어 작품은 자연스럽고 풍부한 표현을 갖게 되었다.

10.39 한 무리의 악사들을 태운 낙타. 산시성 시안(西安) 근방의 무덤. 당왕조, 8세기 중반 무렵. 당삼채(唐三彩, 삼색 유약을 사용한 중국 당대의 도기), 높이 66.5cm, 중국 베이징 중국 국립 박물관.

기원후 6세기는 불상에 대한 요구 때문에 중요한 조소 작품들을 생산하던 시기다. 이 시기는 아마 중국 조소 역사상 유일한 전성기일 것이다. 엄격하고 간결한 추상화(抽象化)가 나타나는 이 시대의 조소 작품들은 심오한 정신성을 보여준다. 자비의 보살인 관음(觀音) 석상에서 우리는 열반에 들 여성 보살을 본다. 불상의 모든 지점에서 부드럽게 흐르고 있는 곡선들 때문에 시선을 위쪽의 평온한 얼굴로 돌리게 된다. 굽이치는 곡선들이 반복되면서 이 작품에 우아함, 조화, 부드러움 및 구성의 통일성을 부여한다. 이 작품처럼 후대에 여성의 형태를 띠게 된 관음보살은 열반에 들기 전에 중생을 제도하기 위해 현세에 남아 자애롭고 자비로운 보호자가 되었다.

건축 중국 초기 건축물은 거의 남아 있지 않다. 한편으로는 그 건축물들을 목재로 지었기 때문이고, 다른 한편으로는 기원후 845년 불교 도량, 사원, 성지들을 대량으로 파괴하는 일이 일어났기 때문이다. 하지만 우타이 산(五臺山)에 있는 포광사(佛光寺)

10.38 안장을 얹은 말을 데리고 있는 기마병. 중국 린퉁현에서 출토. 테라코타, 실물 크기.

10.41 포광사, 중국 산시성 북부 우타이 산, 본당 정면도 및 단면도, 9세기(당왕조).

본당 재건도(도판 10.41)를 살펴봄으로써 중국 초기 건축 양식에 대한 감을 잡을 수 있다. 당왕조(기원후 618~906)에 지은 것으로 추정되는 포광사는 중국 최고(最古)의 목재 건축물이다. 여기에서 볼 수 있는 지붕의 곡선, 긴 돌출부, 화려한 장식은 아시아 건축 양식의 대표적인 특징이다.

광저우 시(廣州市)의 류룽사(六榕寺, 도판 10.42) 또한 전형적

10.40 〈관음〉, 산시성 시안, 북주 왕조, 석회암, 높이 16.2cm.

10.42 류룽사, 중국 광저우 시, 기원후 989년경(송왕조).

인 예이다. 송왕조(960~1279) 초기인 기원후 989년경에 최종적인 형태를 갖춘 이 탑의 외부는 9층으로 구성되어 있으며, 그 높이가 57m에 달한다. 내부는 17층으로 되어 있다. 적색, 녹색, 금색, 흰색으로 화려하게 칠해 한때 화탑(花塔)으로 불렸다. 현재의 명칭은 유명한 문인이자 서예가인 소동파(蘇東坡) 때문에 붙인 것이다. 그는 1100년에 이 절을 찾았고 그 주변을 에워싼 여섯 그루의 보리수(六榕)에 경탄했다. 곡선을 그리며 위를 향해 뻗어 있는 처마선들과 화려한 유약 기와는 그 이후에도 이어지는 중국 건축의 특징이 되었다.

회화 이번 장에서 다루고 있는 시기는 천 년이 넘지만, 여기에서는 세 가지 예를 통해 그 시기에 등장한 중국 회화 양식을 개관하고자 한다. 우선 우리는 한왕조 시대(기원전 206~기원후 220)의 작품에서 살아 움직이는 것처럼 묘사한 신화 속의 존재나 용, 토끼를 발견한다. 도판 10.43의 채색 타일(painted tile)에는 능숙하게 표현한 인물상들이 등장하며, 붓터치 덕분에 이 인물상들에서 생기와 동세를 느낄 수 있다. 인물상들은 4분의 3 자세를 취하고 있으며 이는 이 그림에 심도와 운동감을 부여한다. 비스듬하게 뻗은 선 또한 운동감을 더해준다. 인물들이 취한 자세는 그림에

10.43 무덤의 상인방돌과 박공벽. 중국에서 출토, 기원전 1세기(한왕조). 회도(灰陶) : 회칠한 바탕 위에 먹과 물감으로 그림을 그린 속빈 타일. 73.8×204.7cm. 미국 보스턴 미술관.

10.44 전(傳) 고개지(顧愷之), 〈여사잠도〉 부분. 육조(六朝) 시대. 두루마리, 비단에 먹과 채색. 24.8cm×3.5m. 영국 런던 대영 박물관.

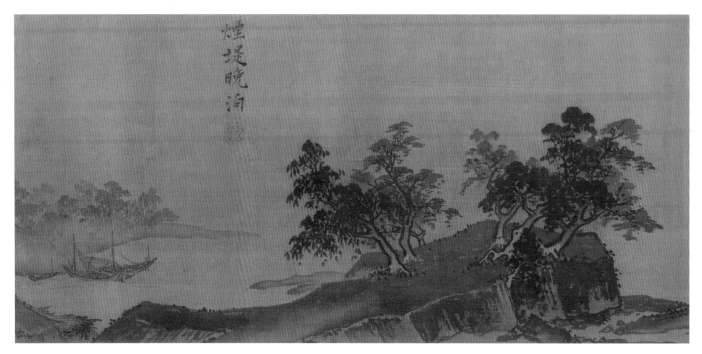

10.45 하규, 〈초당십이경도〉(부분), 1200~1230년경. 두루마리, 비단에 먹, 세로 길이 28cm. 미국 미주리 주 캔자스시티 넬슨 앳킨스 미술관.

등장하는 개인의 성격과 심리를 암시한다. 자세와 방향 활용법에서 세련된 접근법과 기법이 드러나기는 하지만, 더 깊이 있는 공간에 배치하겠다는 의식 없이 인물상들을 같은 기준선 위에 세워놓았다.

〈여사잠도(女史箴圖)〉라고 불리는 채색 두루마리에는 중국 역사에 등장하는 7편의 이야기를 통해 아내의 덕을 가르치는 글과 그 글을 설명하는 그림이 번갈아 나온다. 〈여사잠도〉의 일부인 도판 10.44는 풍씨 부인의 대담함을 보여준다. 그녀는 곡예단에서 도망친 곰이 공포에 사로잡힌 남편, 즉 한나라 황제에게 달려들 때 그 곰에 맞서고 있다. 이 장면에 등장하는 다른 인물들은 모두 겁에 질려있지만, 풍씨 부인만 침착함을 잃지 않고 용감하게 나아가 맹수와 자기 남편 사이에 서 있다.

13세기에 막을 내린 송(宋)왕조 이래로 중국인들은 회화를 자신들의 가장 위대한 예술로 여겼다. 송왕조 때 기본적인 회화 규범들이 확립되었고, 회화는 이후에 결코 뛰어넘지 못한 수준에 도달했다. 불교의 영향력은 여전히 강했지만 세속 예술이 눈에 띄게 성장했다. 세속 예술에서는 인간사나 인간의 형상이 아닌 풍경을 강조했다. 차분하고 분위기 있는 필치로 그린 도판 10.45는 하규(夏珪, 1180~1230)의 두루마리 〈초당십이경도(草堂十二景圖)〉의 일부이다. 이 작품에는 산줄기와 배들이 떠 있는 호수가 묘사되어 있다. 두루마리의 각 부분에는 예컨대 '요산서안(遙山書鴈, 먼 산 날아 넘는 기러기떼)' 같은 제목이 붙어 있다. 두루마리 전체를 펼쳐 보면 공간뿐만 아니라 새벽부터 황혼까지 흘러가는 시간 또한 표현하고 있음을 알 수 있다.

섬세한 예술적 기법으로 은은한 먹의 발림과 분명한 붓터치를 어우러지게 만들며 초점이 또렷한 이미지에서 대기 원근법을 활용한 불분명한 암시의 이미지까지 선명함의 정도가 변한다. 세부 묘사는 작품의 소재에 어느 정도 실물감을 부여하지만 그것을 넘어 자연에 대한 느낌을 불어넣는다. 이미지들은 묘사라기보다는 인상이다. 화가는 세세한 부분들을 신중하게 선택하면서도 본질에 집중한다.

13세기에는 색채가 중요하지 않았다. 중국 그림은 대개 단색화(單色畵)이다. 중국인들에게는 산수(山水)가 자연 전체를 의미하며, 산수의 작은 부분 각각은 더 큰 우주를 상징한다. 어떤 신비주의가 이 그림을 압도하고 있는데, 이 그림에는 아마 우주의 힘과 조화를 추구하는 중국의 철학·종교 체계인 도교 신념 체계가 반영되었을 것이다.

인도 예술

조소 기원후 2세기 인도에서는 불교와 관련된 조소 작품을 종종 제작했다. 우리는 도판 10.46의 예에서 또 다른 보살상을 볼 수 있으며, 이 보살상을 중국 조소에 대해 이야기할 때 언급했던 보살상(도판 10.40)과 비교할 수 있다. 그런데 이 보살상은 남성상이며, 부처가 싯다르타 왕자였을 때 그랬던 것처럼 왕족의 복식을 갖추고 있다. 흥미롭게도 불상들은 승려의 옷인 가사를 입은 모습을 하고 있다. 예의 보살상에서 능수능란하고 섬세한 조각

솜씨를 확인할 수 있다. 어깨부터 늘어뜨린 천은 우아한 곡선을 그리며 주름 잡혀 있고 돌에 조각한 천이 가볍고 얇게 느껴진다. 옷 아래에 숨겨진 몸의 윤곽선이 옷 주름을 통해 드러난다. 이 조상의 사실성은 한층 양식화된 방식으로 표현된 중국의 여성 보살상(도판 10.40)의 사실성을 능가한다. 사실적으로 표현한 장식품 또한 우리의 시선을 끈다. 정교한 머리 장식, 귀걸이, 목걸이 같은 장식구들이 섬세하게 표현되어 있다. 조상의 기단에는 부처 생전에 벌어졌던 사건들이 조각되어 있다.

건축　인도에서 최초로 불교를 받아들인 통치자 아소카 왕(재위 : 기원전 273~232)은 정치적·종교적 목적을 달성하기 위해 기념비적 예술작품들을 이용했다. 그는 부처의 가르침을 전파하는 데 예술을 활용했으며 국가 통합에 도움이 되는 불교를 장려했다. 이를 위해 그는 스투파[stupa, 탑(塔)], 즉 무덤을 기념비적 형태로 발전시켰다. 이는 인도 양식과 상징의 원형이 되었다.

스투파는 중요한 우주론적 의미를 띤다. 스투파는 부처의 생에서 마지막으로 일어난 기적, 즉 화장(火葬) 후 그의 사리가 불가사의하게도 진주처럼 찬란하게 빛났던 일을 기리는 동시에 그 일을 상징한다. 불교의 구전 설화에 따르면 부처의 사리를 나누어 8개의 흙무덤(스투파)에 매장했다고 한다. 이후에 아소카 왕은 그 사리들을 다시 나누고 64,000개의 스투파를 세웠다.

아소카 왕의 스투파 중 가장 유명한 산치 대(大) 스투파(도판 10.47)는 진주 형태를 띠고 있다. 아랫면은 원형이며 반구 형태로 솟아올라 있다. 이 형태에는 우주란(宇宙卵), 천상의 돔, 우주의 중심으로 여겨지는 신화의 산인 메라산이라는 세 가지 관념이 결부되어 있다. 서구의 건축물들과는 달리 스투파에는 실내 공간이 없다. 신자들은 시계 방향으로 스투파 둘레를 돈다. 베디카라고 부르는 울타리가 스투파를 둘러싸고 있다. 베디카에는 동서남북으로 4개의 문이 나 있다. 이 문들을 장식하고 있는 정교한 조각들은 부처의 전생에 벌어졌던 사건들을 상징적으로 보여준다. 대스투파의 문들 중 하나를 보면 약시(Yakshi, 힌두교 신들의 대행자 역할을 하는 자연 정령) 조각상(도판 10.48)이 까치발 모양을 하고 있다. 이 아름다운 조각은 한 다리로 서서 바깥쪽으로 상체를 내밀고 있다. 그녀의 신체 윤곽은 비치는 얇은 천을 통해 드러나 있다. 사실 그 천은 눈에 잘 보이지 않는다. 다만 가장자리 부분의 표현이 천을 암시할 뿐이다. 물의 화신인 약시는 생명의 원천이기도 하다. 이 조각에서 약시는 수액(樹液)을 상징한다. 그리하여 그녀의 손길이 닿은 나무가 꽃을 피우고 있다.

불교와 힌두교 모두 풍성한 예술 유산을 남겼다. 힌두교의 주요 표현 방식 중 하나는 인도 아대륙(亞大陸) 전역에 세운 사

10.46　보살 입상. 2세기에 파키스탄 북서부 간다라 지방에서 제작. 회색 편암. 높이 1.09m. 미국 보스턴 미술관.

10.47 산치 대(大) 스투파. 인도 마디야 프라데시 주. 기원전 3세기에 착공. 지름 약 36.5m.

10.48 〈약시〉상. 산치 대(大) 스투파 동쪽 탑문(塔門, 토라나)의 까치발. 석조. 높이 152.4cm.

원이다. 하지만 그것들 각각은 독립적인 사원이다. 힌두교도들은 신전이 신들의 거주지 역할을 한다고 믿었다. 각 신전은 한 신이나 여신에게 봉헌되었다. 고전적인 인도 사원인 칸다리야(Kandariya) 사원(도판 10.49)은 시바에게 봉헌되었다. 시바는 힌두교 만신전(萬神殿)의 최상단에 모셔진 삼주신(三主神, Trimurti) 중 하나이다. 창조의 신인 브라흐마는 다른 두 신, 즉 유지의 신 비슈누와 파괴의 신 시바 사이의 균형을 상징한다.

　힌두교 사원은 비옥한 땅 중에서 신중하게 택한 대지 위에 세웠다. 땅에서 정령들을 몰아내는 정화 의식을 거친 후 신성한 소들을 풀어 풀을 뜯게 했다. 사원의 평면도는 만다라, 즉 우주를 나타낸다. 사원은 높은 기단 위에 세웠는데, 높은 기단은 사원 건물의 토대이면서 동시에 물질 세계 너머로의 고양을 상징한다. 계단을 오르는 것은 생애 주기를 거쳐 해탈에 이르는 이상적인 상승을 상징한다. 칸다리야 사원은 평면이 세로로 길고, 이중 익랑(翼廊)을 갖추고 있으며, 동쪽 끝에 입구가 나 있다. 대체로 어두운 실내에는 신상(神像)을 봉안하는 장소인 가르바그리하[garbhagriha, '태(胎)의 방']뿐만 아니라 홀과 현관 또한 있다. 힌두교 사원은 규모가 큰 회합을 위한 장소를 제공하지 않는다. 힌두교 사원을 세운 목적은 신상 안치이다.

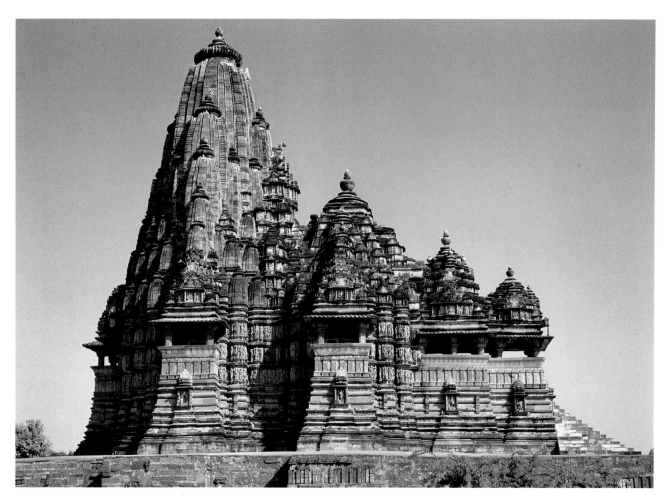

10.49 칸다리야 사원. 인도 마디야 프라데시 주 카주라호, 1000년경, 높이 30m.

일본 예술

건축 헤이안(平安) 시대 초기인 죠간(貞觀) 시기(794~897) 동안 불교는 일본에 상당한 영향을 미쳤다. 불교의 한 유파인 밀교(密教)에서는 비밀과 신비를 강조한다. 우리는 나라현(奈良縣)의 외딴곳에 위치한 사찰에서 밀교의 계율을 발견할 수 있다. 무로지(室生寺, 도판 10.50)는 은밀한 곳에 자리 잡고 있어서 '산만함과 타락'에서 벗어나게 해 준다. 금당(金堂), 즉 본당은 단지(段地) 위에 서 있고 사방의 지붕이 돌출되어 있다. 이 건물은 주변 자연환경과 긴밀한 관계를 맺고 있다. 즉, 주변 환경과 현대적인 관계를 맺고 있다고 할 수 있다. 이 건물의 지붕은 중국의 영향을 받은 기와지붕(도판 10.41과 10.42 참조)이 아니라 널을 이어 만든 것이다.

10.50 무로지 금당. 일본 나라현, 9세기(헤이안 시대 초기).

회화와 조각 13세기 일본 조각은 힘과 남성성을 강조하는 단순한 양식으로 전환했다. 일련의 내전으로 인해 쇼군과 사무라이의 군부독재와 봉건체제가 등장했다. 이는 운케이(運慶, 1151~1223) 같은 조각가들의 작품에 반영되어 있다. 도다이지

(東大寺, 이 사찰은 한때 일본의 수도였던 나라에 있다)의 입구를 지키고 있는 무시무시하고 거대한 조각상들은 운케이의 작품이다. 도판 10.51의 조각상은 사나운 표정과 험악한 손을 통해 힘을, 바람에 날리는 천의 분명한 선을 통해 단순함을 표현한다.

10.51 운케이, 〈도다이지 인왕(仁王)〉상, 나라, 1203, 목조, 높이 8m.

10.52 〈구마노 만다라〉, 1300년경(가마쿠라 시대), 비단에 채색. 미국 클리블랜드 미술관

인물 초상이 주를 이루던 일본 회화는 13세기 후반에 소재의 폭을 넓혀 풍경까지 그렸다(도판 10.52). 실제로는 수마일 떨어져있는 세 신사(神社)들이 〈구마노(熊野) 만다라〉에서는 매우 가까이 붙어 있다. 이 신사들 위에 신중(神衆)을 그린 만다라가 등장한다. '만다라'는 명상을 하거나 진언(眞言)을 외울 때 사용하는 원형 그림으로 우주를 상징한다. 신사를 묘사한 그림에 불교

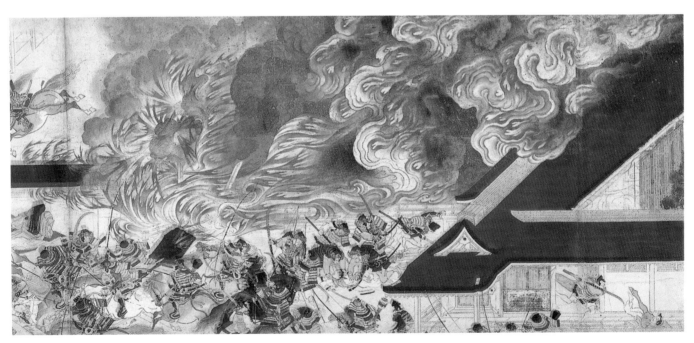

10.53 〈삼조전 화재(三條殿燒討)〉, 헤이지 모노가타리 에마키 중 일부, 13세기 후반(가마쿠라 시대), 한지에 수묵채색, 41.3cm×7m, 미국 보스턴 미술관.

의 만다라가 등장한다는 것은 당대에 불교가 지배적이었음을 보여주는 증거이다. 신사 주변의 풍경은 섬세하게 묘사되어 있다. 관념적인 양식을 통해 사상을 간결하게 표현했으며, 섬세하고 활기찬 선으로 이루어진 아름다운 디자인은 작품 전체에 통일성을 부여하면서도 한 부분에서 다른 부분으로 시선을 돌리게 만든다. 건물들이 삼차원적으로 보이기는 하지만, 선 원근법(1장 참조)에서처럼 선들이 소실점에서 모이지 않는다는 점에 주목하자.

신비함을 품고 있는 〈구마노 만다라〉와는 대조적으로 헤이지 모노가타리(平治物語) 에마키(繪卷)(도판 10.53)에서는 인파가 넘치는 극적인 화재 장면을 묘사한다. 삼조전(三條殿)이 불탈 때, 화염과 사람들이 오른쪽에서 왼쪽으로 쏟아져 나온다. 화가는 이 장면을 능숙하게 양식화하고 탄탄하게 구성했다. 그리하여 이 그림은 어느 시대의 화가에게나 연구해 볼 만한 것이 되었다. 분명한 사선들과 짙은 색 궁 지붕의 강한 추진력이 만나 그림을 관통하며 날아가는 화살 모양을 만든다. 이 작품은 바로크 회화(276쪽 참조)처럼 복잡하고 강렬한 디자인을 통해 세부적인 부분 각각이 독립적으로 눈에 띄게 하는 동시에 그 부분들이 대조적인 색채, 명도, 텍스처로 이루어진 복잡한 통일체로 통합되게 했다. 직선과 곡선이 결합해 더 큰 갈등과 극적인 긴장을 만들어 낸다.

연극과 문학　일본의 양대 극 형식인 노(能)와 이후에 등장한 가부키(歌舞伎, 299쪽 참조)는 모두 8세기 후반과 9세기 초에 시작된 종교 제의에서 비롯된 것이다. 8세기 후반과 9세기 초 연극이 승려들의 교화 수단으로 이용되었다. 하지만 중세 유럽의 기적극, 신비극, 도덕극과 마찬가지로(230쪽 참조) 불교의 제의를 극화하는 일은 점점 세속화되었으며 연극은 사찰에서 벗어나 대중적인 인기를 얻었다. 그 결과, 사찰뿐만 아니라 시장에서도 공연하는 극 형식이 등장했다.

노는 14세기에 독자적인 문학·공연 형식으로 발전했다. 고도로 관례화되어 있는 노는 두 가지 원천, 즉 황실에서 음악에 맞추어 추던 상징적인 춤에 토대를 둔 단순한 연극과 민중들 사이에서 인기 있었던 무언극에서 비롯되었다. 노의 최종적인 형태는 신도(神道) 사제였던 간아미(観阿弥, 1333~1384)와 그의 아들 제아미(世阿弥, 1363~1443)가 만든 것으로 여겨진다. 이들은 노 공연자들의 유파 중 하나인 간제류(観世流)의 토대를 만들었으며, 간제류는 오늘날에도 여전히 공연을 하고 있다.

노는 거의 꾸미지 않은 단순한 무대에서 상연하며, 그리스 고전기 초기 비극과 마찬가지로 오직 2명의 배우만을 등장시킨다. 뿐만 아니라 고전기 그리스 연극에서 그랬듯이 배우들은 정교한 가면과 의상을 착용하며 합창단은 해설자 역할을 한다. 배우들

은 악단의 반주에 맞춰 노래로 매우 시적인 대화를 나눈다. 배우의 동작들은 무언가를 묘사하기보다는 암시하며 노는 이를 통해 양식화되고 관습화된다. 연기와 무대 모두 상징과 억제라는 특징을 보여 준다.

노는 신도 신의 이야기부터 불교의 세속적 역사까지 다양한 주제를 다룬다. 노는 구원을 희망하지만 세속적 갈망 때문에 현세에 묶여 있는 어떤 역사적 인물의 정신에 초점을 맞춘다. 이 때문에 노는 분위기가 심각해지는—따라서 지성에 호소하는—경향이 있다. 극들이 대체로 짧아서 하룻밤 공연 동안 여러 편의 극을 상연하며 사이사이에 교겐(狂言, '미친 소리')이라고 불리는 우스꽝스러운 익살극을 삽입한다.

노는 다음과 같은 주제에 따라 크게 다섯 가지 유형으로 분류된다. (1) 신, (2) 무사, (3) 여인, (4) 혼령이나 광인, (5) 정령. 전통적으로 하룻밤 동안 다섯 가지 주제의 극 모두를 방금 언급된 순서로 상연한다.

이번 장에서 이미 공부했던 두 편의 문학작품, 즉 **롤랑의 노래**(225쪽 참조)와 단테의 신곡(226쪽 참조)이 유럽에서 등장한 사이, 일본에서는 무라사키 시키부(紫式部, 기원후 978년경 출생)라는 궁녀가 중요한 작가로 부상했다. 그녀는 명문가의 일원이었다. 그녀의 이름 일부분은 그녀의 아버지가 봉직했던 부서[시키부(式部), 궁중의 의식을 담당했던 부서]의 이름이고, 다른 일부분은 그녀의 책에 등장하는 인물(무라사키)의 이름이다. 학식 높은 아버지의 영향을 받은 그녀는 사람들의 요구에도 불구하고—즉, 여자는 여자답게 무식해야 한다는 요구에도 불구하고—엄청난 학식을 쌓았다. 그러나 그녀는 여성이 응당 알고 있어야 하는 학식의 정도를 넘어선 자신의 학식을 숨겨야만 했다. 무라사키는 남편이 죽은 후에 아키코(彰子) 중궁의 수행원인 뇨보(女房)가 되어 아키코 중궁에게 한자를 가르치고 한시를 읽어 주었다. 무라사키는 전승된 이야기들보다 재미있는 무엇인가가 있었으면 좋겠다는 아키코 중궁의 요구에 응해 겐지 이야기(源氏物語)를 썼을 것이다. 그녀는 20여 년에 걸쳐 겐지 이야기를 썼다.

궁중 생활에 대한 상세한 묘사인 겐지 이야기는 천황이 총애한 후궁이 낳은 아들에 대한 이야기이다. 천황은 후원 세력이 없는 아들을 보호하기 위해 자신의 아들을 일개 겐지(源氏)로, 즉 황족이 아닌 혈통의 일원으로—천황이 될 수 없으며, 따라서 누구에게도 위협이 되지 않는 인물로—만든다. 겐지는 궁중에서 가장 잘생기고 재능이 출중하며 매력적인 사람('빛나는 겐지')으로 성장한다. 이 책은 겐지의 전 일생을 다룰 뿐만 아니라 이야기를 이어나가 겐지 사후의 다음 세대까지도 다룬다.

무라사키는 실제 궁중 인물들을 모델로 삼아 이 책의 등장인물

들을 창조했으며 이로 인해 이 책은 매우 신랄한 비평문이 되었다. 이 책을 통해 헤이안 시대 일본에서의 삶이 어땠는지를 상세히 알 수 있다.

아프리카

노크 양식

기원전 천 년 동안 나이지리아 북부의 조스 고원에서는 문자를 사용하지 않던 농경 문화에서 철기 시대가 시작되었으며 뛰어난 예술 양식이 발전했다. 조소 작품들을 처음 발견한 마을 이름을 따 '노크(Nok) 양식'으로 명명한 이 예술 양식은 테라코타 상들에서 드러난다. 이 테라코타 상들은 중국 진왕조의 병마용(도판 10.38 참조)에 견줄 만하다. 조소 작품들은 대담하게 디자인되어 있다. 어떤 작품은 동물을 사실주의적으로 재현하며 어떤 작품은 인간의 두상을 실물 크기로 묘사한다(도판 10.54). 예컨대 활꼴의 아래 눈꺼풀 같은 것들이 양식화되어 있기는 하지만 개개의 작품들은 개성적인 특성을 보여준다. 얼굴 표정과 머리 모양이 각기 다르며 "이 두상들에 독특한 힘을 불어넣은 것은 이처럼 인간의 개성과 예술의 양식화를 교묘하게 결합한 것이다."[12] 이 두상들은 지배 계급의 조상(祖上)을 묘사한 듯하다. 제작 기법과 매체는 내구성을 확보하기 위해 선택한 것처럼 보인다. 이는 예술적인 이유보다는 마술적인 이유와 관련되어 있을 것이다. 노크 양식은 몇몇 서아프리카 양식에 영향을 미친 것처럼 보인다.

이그보-우쿠 양식

기원후 9세기와 10세기에 도달한 기술 수준은 나이지리아 동부의 이그보-우쿠[Igbo-Ukwu, 대(大) 이그보] 마을에서 출토된 제식용 용기(도판 0.7)에서 드러난다. 시르-페르뒤(cire-perdue), 즉 납형법(蠟型法, 밀랍 주형법)(2장 참조)을 이용해 주조한 이 납 도금 청동 공예품은 뛰어난 기교를 보여준다. 이 항아리의 곡선들과 화려한 받침대가 보여주는 우아한 디자인 자체도 더없이 훌륭하지만, 섬세하고 정밀한 밧줄을 한 층 첨가한 것은 기법과 시각 모두가 세련되었음을 반영한다.

이페 양식

노크 문화와 나이지리아의 또 다른 지역인 이페(Ife)의 문화 사이에 어떠한 연관이 존재해 수 세기 동안 두 문화의 예술을 결합시

10.54 두상. 나이지리아 제마(Jemaa) 출토. 기원전 400년경. 테라코타. 높이 25cm. 나이지리아 라고스 국립 박물관.

10.55 여왕의 두상. 나이지리아 이페 산. 12~13세기. 테라코타. 높이 25cm. 나이지리아 이페의 이페 유물 박물관.

[12] Hugh Honour and John Fleming, *The Visual Arts : A History*, 4th edn. (Englewood Cliffs, NJ, and New York : Prentice Hall and Abrams, 1995), p. 94.

킨 듯하다. 이페는 남서부 문화·종교의 중심지였다. 뛰어난 테라코타 제작 기술, 표현 기법, 깊이 있는 시각 같은 이페 문화 예술가들의 업적은 몇몇 학자들에게 이페 문화가 장기간에 걸쳐 발전했음을 시사해 주었다. 이페 문화의 발전은 도판 10.55의 작품처럼 12~13세기에 제작한 작품들에서 정점에 도달했다. 이 테라코타 두상은 원숙한 예술 양식을 대표하는 예이다. 정밀한 해부학적 세부 묘사와 질감 때문에 당장이라도 살아 움직일 것처럼 보인다. 뿐만 아니라 불룩한 입과 어떤 의미를 품고 있는 듯한 눈은 대단한 감수성을 시사한다. 이 사람의 분위기를 완전히 파악할 수 있다고 느낄 정도로 작품 전체에 엄청난 감수성이 드러나 있다. 넓은 이마와 정교하게 묘사한 머리 장식은 이 사람의 가장 내밀한 특성들을 마치 사진으로 찍은 것처럼 생생하게 표면에 드러내며 이 인물 묘사를 완성한다.

젠네 양식

14세기에 제작한 턱수염이 난 작은 남자 테라코타 상(도판 10.56)은 말리의 젠네(Djenne)에서 출토되었다. 소조 기법(2장 참조)의 예인 이 테라코타 상에서는 양식화되어 있는 돌출된 턱이 이목을 끈다. 접시 모양으로 표현된 아래턱이 기괴하게 돌출되어 있다. 원뿔형 두상의 표면에는 눈이 얕게 조각되어 있다. 몸통은 분리되어 있지 않은 팔들로 인해 압축된 것처럼 움츠러들었고, 갑옷이라고 할 수 있는 것의 세부 묘사들은 세밀한 기술을 보여준다. 섬세하게 표현한 전체 형상은 예술가가 내면의 심리적 혹은 정신적인 특성들을 반영하려는 의도를 가지고 있었음을 암시한다.

아메리카

지난 장에서 우리는 수많은 토착 민족 중 하나인 멕시코의 올멕 민족에 대해 이야기했다. 토착 민족들의 예술은 몇 가지 일반적인 특성을 공유하고 있다. 아메리카 인디언의 예술작품은 대개 휴대하기 쉽고 기능적이다. 왜냐하면 원래 유목민족이었던 아메리카 인디언들은 실용성을 고려해 소지품의 크기는 최소화하고 쓸모는 극대화해야 했기 때문이다. 예술작품이―즉, 미의 대상이―필요했다면 아메리카 인디언들은 미적인 기능뿐만 아니라 모종의 실용적 기능(예컨대 가정에서 사용하는 방식) 또한 충족시켜야 했을 것이다. 그럼에도 불구하고―한 마리 새를 상징하는 디자인의 투조(透彫) 용기(도판 10.57) 같은―예술을 위한 예술 작품 몇 점이 생산되었다. 이 도기는 도려낸 부분들 때문에 용기로 사용할 수 없으며 미적인 기능만 갖고 있는 것처럼 보인다. 평원 인디언, 아즈텍, 잉카의 문화처럼 매우 호전적이었던 문화에

10.56 턱수염이 난 남자상. 말리 젠네 출토. 14세기. 테라코타, 높이 38cm. 미국 디트로이트 미술학교.

10.57 투조 새 항아리, 미국 플로리다 오크락코니 만(Ocklockonee Bay) 출토. 붉은 질그릇. 굽기 전 기단부에 '수로(水路)' 구멍을 냄. 높이 26.7cm. 미국 워싱턴 D.C. 스미스소니언 협회 국립 아메리카 인디언 박물관.

10.58 아리발로스 형태의 잉카 용기. 에콰도르 볼리바르 출토. 26.7×22.2cm. 미국 워싱턴 D.C. 스미스소니언 협회 국립 아메리카 인디언 박물관.

10.59 멕시코 테오티우아칸 시. 시우다델라. 깃털 달린 뱀의 신전 층계 기단에 있는 뱀의 머리. 테오티우아칸 문명. 기원후 350년경.

서 예술적 표현은 의식용 기물뿐만 아니라 의상과 무기에서도 나타난다.

아메리카 인디언의 예술작품들에는 다음의 포괄적이고 일반적인 특성들 외에 특수한 민족적 특성들 또한 반영되어 있다. 아리발로스(Aryballos)라고 불리는 도기(도판 10.58)의 형태를 예로 들어 보자. 섬세하게 디자인된 이 다색 도기 항아리의 특징은 대칭적으로 배열한 기하학적 문양들을 꼼꼼하게 그린 것이다. 용기 부분에 덧붙여 놓은 곤충은 눈길을 끄는 초점부를 형성하며 매끈하고 광택이 나는 표면과 시각적인 대조를 이룬다. 항아리의 목 부분은 우아한 곡선을 그리며 올라가고 그런 다음 원반 모양의 주둥이를 이루며 바깥쪽으로 벌어지고, 아래에 매달린 작은 물방울들로 인해 대칭적으로 분할된다. 주둥이를 처리하는 방식에서 미적 감수성과 섬세함을 엿볼 수 있다. 용기 부분의 중심선 아래에 배치한 손잡이들은 이 항아리에 역동적인 힘을 부여하며 감상자에게 또 다른 흥밋거리를 만들어 준다. 테오티우아칸 시(市)의 중심부에는 시우다델라(Ciudadela)가 자리 잡고 있다. 신전 기단군들 한가운데에 위치한 시우다델라는 움푹 들어간 커다란 광장이다. 시우다델라는 정치적·종교적 중심지 기능을 했으며 60,000명 이상의 군중을 수용할 수 있었다. 시우다델라 안에 위치한 깃털 달린 뱀의 신전(도판 10.59)은 깃털 달린 뱀, 눈이 부리부리한 비의 신(혹은 불의 신), 물속에 사는 조개와 달팽이 등이 채색 부조로 표현되어 있는 계단 난간뿐만 아니라 테오티우아칸 건축 양식에서 전형적으로 나타나는 경사진 벽 또한 보여 준다. 이러한 테오티우아칸 조각 양식은 9장에서 보았던 올멕 조각과는 강한 대조를 이룬다. 나중에 등장한 테오티우아칸 양식은 삼차원적이고 곡선적인 본질을 드러내고 있는 반면 올멕 양식은 평면적이고 각이 져 있으며 한층 추상적인 양식을 보여 준다. 병치된 조상들은 번갈아 오는 우기와 건기 혹은 재생의 순환을 의미할 법하다. 하지만 확실하게 아는 바는 없다.

비판적으로 생각하기

- 그리스 고전기 예술의 기본적인 특성들을 숙지한 다음, 파르테논 신전(도판 3.2)에 그 특성들이 어떻게 구현되어 있는지 설명해 보자. 그리고 여러분이 살고 있는 지역의 건물 두 채를 택해 파르테논 신전과 비교·대조해 보자.
- 선, 형태, 양감, 분절, 여러분의 개인적 느낌을 염두에 두고 〈아폭시오메노스〉(도판 10.4), 〈관음〉(도판 10.40), 〈턱수염이 난 남자상〉(도판 10.56)을 분석해 보자.
- 아이네이스와 롤랑의 노래 발췌문을 읽고 여러분의 개인적 느낌과 시의 특성들을 비교해 보자.
- 중국 그림인 〈초당십이경도〉(도판 10.45)와 비잔틴 모자이크화인 〈유스티니아누스 황제와 그의 조신들〉(도판 10.28)에서는 대상을 현실적으로 묘사하지 않는다. 각기 어떤 독특한 방식으로 대상을 그리고 있는지 비교해 보자.
- 이 장에 나오는 도판들을 활용해 로마네스크 양식과 고딕 양식의 기본적인 특성들을 설명해 보자. 이 양식들을 낳은 세계는 어떤 세계라고 생각하는가?

사이버 연구

그리스 고전기 :
www.artcyclopedia.com/nationalities/Greek.html
http://arthistoryresources.net/ARTHgreece.html

로마 :
www.arthistoryresources.net/ARTHrome.html

아프리카 :
www.artnetweb.com/guggenheim/africa/south.html

중국 :
www.chinapage.com/paint1.html

일본 :
www.artcyclopedia.com/nationalities/Japanese.html

비잔틴 양식 :
www.arthistoryresources.net/ARTHbyzantine.html

이슬람 양식 :
www.arthistoryresources.net/ARTHislamic.html

로마네스크 양식 :
www.arthistoryresources.net/ARTHmedieval.html#Romanesque

고딕 양식 :
www.arthistoryresources.net/ARTHgothic.html

주요 용어

고딕 양식 : 첨두아치로 대표되는 중세의 시각 예술 및 건축 양식으로 빛·공간 감각과 긴밀한 관계를 맺고 있다.

고전 양식 : 기원전 5세기 그리스에서 유래한 예술 양식으로 단순함, 명료한 구조, 지적인 특성을 보여 준다.

단성 성가 : 일군의 모노포니 기독교 음악으로 성가나 단선율 성가 혹은 때때로 그레고리오 성가라고 부르기도 한다.

디프티카[이연판(二連判)] : 경첩으로 연결한 두 개의 판.

로마네스크 양식 : 고딕 양식 이전에 등장한 중세의 시각 예술 및 건축 양식이며 궁륭형 건축으로 대표된다.

아리발로스 : 잉카 도기의 한 가지 형태로 넓은 주둥이를 덧댄 긴 목과 넓은 바닥을 갖고 있다.

오르가눔 : 단선 성가에 선율을 덧붙여 만든 폴리포니 음악.

콘트라포스토 자세 : 조소에서 몸무게를 실은 다리와 그렇지 않은 다리 사이를 벌리고 둔부와 어깨의 축이 틀어지도록 배치한 자세.

히에라틱 양식 : 비잔틴 예술 양식으로 묘사 방식이 정형화되어 있으며 경외심을 불러일으키고 묵상을 할 기분이 들게 하려는 의도를 갖고 있다.

부상하는 근대 세계의 예술 양식들
1400년경부터 1800년경까지

개요

역사적 맥락

유럽 : 르네상스, 종교개혁과 반종교개혁, 계몽주의
아시아
아프리카
아메리카

예술

유럽 : 초기 르네상스, 전성기 르네상스, 매너리즘, 유럽 북부, 걸작들 : 윌리엄 셰익스피어, 〈햄릿〉
　바로크 양식, 인물 단평 : 요한 제바스티안 바흐
　계몽주의, 걸작들 : 자크루이 다비드, 〈호라티우스 형제의 맹세〉
아시아 : 중국 예술, 인도 예술, 일본 예술
아프리카 : 베닌 양식, 말리
아메리카 : 아즈텍 예술, 잉카 예술

비판적으로 생각하기
사이버 연구
주요 용어

역사적 맥락

유럽

르네상스

유럽에서 대략 1400년부터 1550년까지의 시기, 즉 르네상스 시대는 명백히 우리 자신을 사회적이고 창조적인 존재로 이해하는 관점이 부활한 시기로 여겨진다. 당대에 가장 교육 수준이 높았던 이들은 자신들이 이전 시기의 짐울한 암흑 상태를 대신하는 지성의 빛을 마련했다고 믿었다. 이탈리아 르네상스의 도가니였던 피렌체는 '새로운 아테네'로 불렸다. 왜냐하면 아테네인들이 기원전 5세기 페리클레스가 통치하던 시기에 이상적인 인류의 모델을 제시하고, 예컨대 회화와 조각을 통해 그 모델을 표현했기 때문

이다. 예술은 중세에 기예라는 지위를 갖고 있었지만, 1400년대 피렌체에서는 최초로 순수 예술 혹은 '교양 학과(liberal arts)'로 재정의되었다. 예술에 대한 학식이 필수적인 것이 되었고, 예술과 관련된 저술 활동 또한 문화의 중요한 부분이 되었다. 오늘날에도 예술은 지적인 분야 중 하나로 받아들여지고 있다. 예술가, 건축가, 작곡가, 작가들은 새롭게 얻은 지위와 그들이 성취한 기술적 완성도 덕분에 신뢰를 얻었다. 고전기 세계의 작품을 모방하는 데 그치지 않고 그것을 넘어설 수 있는 가능성이 최초로 나타났다.

르네상스에 대한 정의를 두고 수 세기 동안 논쟁이 벌어졌다. 르네상스라는 단어가 드러내고 있는 바는 분명 자신들은 더 이상 '중세'에 속하지 않는다고 생각하게 된 서유럽인들이 새롭게 품은 자의식이다. 르네상스가 어디에서 어떻게 시작되었는지, 그리고 르네상스가 특히 무엇으로 구성되어 있는지를 결정하는 것은

−어쨌든 르네상스가 끝났다면−그것이 어디에서 어떻게 끝났는 지에 대해 답하는 것만큼 어려운 일이다.

르네상스의 학자들은 모든 질문에 답하려고 노력했으며, 종교와 철학의 개념을 사용하는 대신 경험에 근거한 접근 방식을 택했다. 그 결과, 진취적인 학문들과 과거 지향적인 전통적 가치들이 충돌하는 일이 으레 벌어졌다. 왕성한 탐구 활동은 종종 답변 가능한 것보다 더 많은 질문을 제기했으며, 이러한 탐구에서 나온 질문과 충돌들은 기존의 가치를 동요시키고 불안정하게 만드는 효과를 낳았다.

르네상스의 중요한 개념인 인본주의는, 몇몇 이들이 과감히 주장했던 것처럼, 신이나 신앙을 부정하지 않았다. 대신 현세에서 인간 스스로 성취할 수 있는 것을 밝히려고 시도했었다. 구원과 사후 세계에 대비하는 것 외에는 어떤 목적도 없기 때문에 생을 눈물의 계곡으로 보았던 중세의 관점은 현세에서 중요한 역할을 하는 인간이라는 한층 자유로운 이상에 자리를 내주었다.

게다가 바스코 다 가마(1460~1524)가 1497년 7월에 포르투갈 리스본에서 출항해 아프리카의 희망봉을 돌아 1498년 5월에 인도에 도착했다. 크리스토퍼 콜럼버스가 시범을 보인 후 세계 탐험의 속도는 급격히 증가했다. 아메리카 대륙에 발을 내디딘 이들 중에는 손쉽게 부와 명성을 얻으려는 달뜬 사람들과 전직 군인들이 포함되어 있었다. 그리하여 불과 몇 년 후에 호기심과 자신감을 가진 이들이 지구에서 가장 먼 곳에 도착해 유럽 왕국들의 이익을 위해 그곳을 탐험하고 개발하게 되었다. 황금의 세기(siglo de oro)로 불리는 스페인의 16세기는−하지만 이때 부의 토대가 되었던 것은 금이 아니라 은이었다−그 화려함을 상당 부분 아메리카 대륙에 빚고 있다.

15세기는 르네상스 사상과 활동이 들끓었던 중요한 시기였지만, 15세기 후반과 16세기 초반에 교황권이 새롭게 확립되어 예술가들을 로마로 불러들이면서 르네상스는 정점에 도달했다. 우리는 이 시기(1495년경~1527년)를 전성기 르네상스로 이야기한다. '전성기'라는 용어를 예술 양식이나 운동에 적용할 때, 그것은 절정 혹은 만개하거나 가장 창조적인 단계나 시기를 뜻한다.

종교개혁과 반종교개혁

15세기 후반과 16세기 북유럽에서는 경제적·정치적·종교적 갈등이 모여 우리가 편의상 종교개혁이라고 부르는 일이 발생했다. '르네상스' 시기에 벌어진 종교개혁은 초기 기독교의 동서 분열을 제외하면 기독교가 경험한 것 중 가장 파괴적이고 오래 지속된 타격일 것이다. 물론 종교개혁이 느닷없이 발생한 것은 아니다. 오히려 종교개혁은 수 세기 동안 이어진 분파 운동의 정점이

었다. 예컨대 교황권에 분노하며 개혁을 요구했던 영국인들은 14세기에 성경을 영어로 번역했다. 비록 종교개혁으로 인해 기독교 세계가 분리되었지만, 종교개혁의 본래 목적은 기독교의 새로운 분파를 만드는 것이 아니라 오히려 로마 가톨릭 교회 내부의 심각한 종교적 문제들을 뜯어고치는 것이었다.

영적 쇄신에 대한 로마 가톨릭 교회 내부의 열망은 결국 15세기 후반과 16세기 초반에 내부 개혁으로 이어졌다. 종종 반종교개혁이라고 불리는 이 과정은 1540년대와 1550년대에 교황에게 순종하고 프로테스탄트의 교의와 의식에 반대하는 모양새를 갖추어 갔다. 하지만 프로테스탄티즘에 대한 반발에 그치지 않고 쇄신, 정화, 가톨릭교회 감성의 부활을 요구하는 가톨릭 개혁 운동 또한 존재했다.

17세기와 18세기 초반 정치에서는 절대 군주를 중심으로 운영되었던 절대주의가 지배적이었다. 절대 군주는 신으로부터 통치권, 즉 '신권(神權)'을 위임받은 자로 간주되었으며 강력한 왕조들이 유럽을 지배했다. 17세기 전반 유럽에서는 국가의 세속적 통치권이 종교적 사안에 미치는 영향력이 강화되었다. 절대주의는 군주의 종교를 따르지 않는 사회를 상상할 수 없게 만들었으며, 신권이 통치자들에게 정치적으로 유리한 것이라는 사실이 입증되었다. 그럼에도 프로테스탄트 운동들은 계속 국교에 저항하면서 오로지 성경에서만 주권의 근거와 진리를 찾을 수 있다고 가르쳤다. 왕권이 막강한 국가들에서 비국교도들은 지하에 숨거나 다른 곳으로 망명해야 했다.

계몽주의

흔히 18세기를 '계몽주의 시대'라고 부른다. 하지만 세기 구분은 자의적인 것이며 실상 우리에게 역사나 예술에 대해서는 아무것도 이야기해 주지 않는다. 양식, 철학, 종교는 매우 다양한 이유로 변화한다. 17세기 여러 지역의 다소 비옥한 토양에서 다양한 사상이 자라 나왔으며, 바로 여기에서 18세기의 계몽주의가 비롯되었다고 할 수 있다.

17~18세기의 사상에 따르면 인간은 모종의 자연법 체계에 의해 운영되는 우주 안에 사는 이성적인 존재이다. 어떤 이들은 자연법이 신법(神法)의 연장선상에 있다고 믿었고, 어떤 이들은 자연법이 독자적으로 존재한다고 주장했다. 자연법은 국제법에도 적용될 만큼 적용 범위가 확대되었으며 또한 더 높은 권위에 구속되지 않는 주권 국가들이 공동선을 달성하기 위해 협력할 수 있다는 사상들이 등장했다.

계몽, 이성, 진보는 모두 세속의 관념들이었으며 이 시대는 점점 세속화되었다. 교파와 상관없이 교회는 주도권을 박탈당했으

며 정치와 상업이 종교를 대신했다. 사회가 진보하면서 신앙의 자유가 증대되었고 종교적 박해가 감소했다. 그리고 종교적·정치적 이유나 위법 행위 때문에 체형을 받는 일 또한 줄어들었다. 계몽사상은 인도주의로 이어졌다. 인도주의에서는 무지와 전제 정치가 낳은 비참한 사회적 환경 때문에 고통 받는 이들을 일으켜 세워야 한다고 적극적으로 요구했다. 여성과 남성 모두 이성적인 존재로서 존엄과 행복을 추구할 수 있는 권리를 갖고 있다. 사회 상황을 개선하려는 이러한 열망은 정치, 법, 경제, 교회 제도에 대한 문제제기와 검토로 이어졌다.

아시아

15세기부터 18세기까지의 중국 사회는 변혁의 시기로 특징지어진다. 중국을 통치한 명(明)왕조는 관개, 조림, 제방 건설 같은 공공사업을 통해 안정적인 번영의 토대를 마련했다. 명왕조는 이와 동시에 대규모 이주 프로그램이 포함된 엄격한 인구 통제 정책을 수립했다. 중국은 명왕조 시대에 엄청난 번영의 시기를 맞이했다. 명왕조는 1644년에 막을 내렸다.

몽골, 터키, 이란, 아프가니스탄 지역 이슬람교도들의 후예인 무굴 족은 인도 아대륙을 16세기 초에 침략해 18세기까지 지배했다. 무굴 족의 치세는 악바르 대제(재위 : 1556~1605)의 통치 하에서 정점에 도달했다. 훌륭한 통치자였던 악바르 대제는 광대한 제국을 통치하면서 맞닥뜨리게 되는 도전들을 피하지 않았으며 여러 훌륭한 정책을 도입했다. 이 정책들 중 하나는 인도 인구의 대다수였던 힌두교도들과의 화해와 융화를 꾀하는 것이었다. 그는 무굴 족과 라지푸트 족 귀족 사이의 결혼을 권장했고, 새로운 힌두교 사원 건립을 허용했을 뿐만 아니라 개인적으로는 힌두교 축제에 참여하기도 했다. 악바르 대제 치세 말기에 무굴 제국은 고다바리 강 북쪽의 인도 대부분을 차지했다. 샤 자한(재위 : 1628~1658)의 치세 기간 동안 인도는 정치적 안정, 경제적 활기, 예술적 풍토의 융성을 향유했다. 샤 자한은 카이베르 고개 너머까지 제국을 확장하려고 시도했으나 왕실의 자금을 고갈시켰을 뿐 이렇다 할 성과를 내지 못했다. 왕실의 통제에서 벗어나 독자적인 세력을 확장하려는 귀족 계급으로 인해 온 나라가 거대한 전쟁터로 변했다. 이처럼 급성장한 귀족 계급은 농민들에게 엄청난 부담을 안겼다.

17세기 일본에서는 경제가 급격히 성장하고 인구가 3배 증가해 삼천만 이상에 달하게 되었다. 사무라이(무사)들은 주군과 가까운 곳에 있는 마을에 살아야 했다. 지위가 높은 사무라이들은 다른 계급들과 분명하게 구분되었으며, 쇼군[將軍, 일본 무신정권인 막부(幕府)의 우두머리]의 세입 관리라는 책임을 진 행정 계급이 되었다. 이들은 특수 학교에 다녔으며 그곳에서 신유학(新儒學, 성리학) 등 여러 과목을 배웠다. 일본 사회는 18세기를 거치며 급속하게 도시화되었고 상인과 장인으로 구성된 강력한 중간 계급이 성장했다. 예술이 번성하는 가운데 가부키(歌舞伎) 극이 등장했다(299쪽 참조). 도쿠가와 쇼군의 통치기(1603~1867)는 가부키 극의 전성기를 가리킨다.

아프리카

1450년과 1600년 사이에 유럽인들이 아프리카 연안을 여행하기는 했지만 19세기까지 아프리카에서 유럽인들을 볼 수 있는 기회는 드물었으며 유럽인들이 아프리카에 행사하는 영향력 또한 주변적인 것이었다. 이 시기에는 아프리카 대륙 전역에서 많은 국가가 건립되었다. 그리고 에티오피아에서는 기독교 왕국과 이슬람 왕국 간의 충돌이 벌어졌다. 동쪽 해안 지방에서는 포르투갈인들이 기존의 도시 교역망을 해체하고 자신들의 교역망으로 대체했으며 상당한 노예 무역이 이루어지기도 했다. 오랜 시간이 지나고 나서야 노예 무역이 동아프리카의 경제 번영에 해를 끼친다는 것이 드러났다. 그러나 서아프리카에서는 정반대의 결과를 경험했다. 이 지역 국가들은 자신들의 목적에 맞게 노예 무역을 변형하고 이용했다. 하지만 전적으로 노예 무역에 의존하는 경우는 없었다.

베닌 왕국은 14세기부터 19세기까지 번영한 거대한 왕국이었다. 오늘날 우리는 대량 발굴된 청동·철·상아 공예품들, 특히 실물 크기로 만든 왕들의 청동 두상을 통해 베닌 왕국의 존재를 확인하게 된다. 15세기 후반 포르투갈 탐험가들이 베닌 왕국에 당도한 후 노예 무역을 위시한 교역이 증대되었다. 19세기에 이 지역은 프랑스령 서아프리카의 일부가 되었다. 말리 또한 서쪽 권력의 중심지로서 아프리카 대륙의 훌륭한 정치적·인적·예술적 바탕을 만드는 데 기여했다.

아메리카

황금의 세기 동안 스페인인 정복자들이 대거 아메리카 대륙에 상륙했다. ('siglo de oro'는 '황금의 세기'를 뜻하는 스페인어 표현이며, 스페인의 패권이 절정에 달했던 16세기를 가리킨다. 사실 황금의 세기라는 명칭은 다소 잘못 붙여진 것이다. 왜냐하면 스페인에게 가장 큰 이득을 주었던 것은 금이 아니라 은이었기 때문이다.) 오늘날 멕시코의 중남부 지역에 당도한 스페인인들은 아

스텍인들을 만났다. 아즈텍인들은 고산 분지에 살고 있었는데, 이 지역은 침식된 화산 꼭대기들과 끊겼다 이어지는 산맥들 때문에 고립되어 있었다. 아즈텍인들의 기록에 따르면, 그들은 13세기 초쯤 북쪽에서 이주해 왔다고 한다. 아즈텍인들은 함수호로 둘러싸인 섬 하나를 발견하고는 그곳에 장차 도시이자 수도가 될 테노치티틀란을 세웠다. 아즈텍의 지도자들은 자기네들이 제1 신에 의해 선택받은 민족이며 그 신이 동맹을 금했다고 믿었기 때문에 다른 부족들과 우호적인 관계를 영구적으로 맺는 것을 거부했다. 이는 전쟁에 몰두하는 경향을 낳았으며, 그 같은 경향은 아즈텍 제국의 건립 과정에서 중요한 역할을 했다. 아즈텍인들은 정예군 덕분에 우위를 유지했으며 행정 구역과 관념적 세계관 모두를 토대로 국가의 체계를 세웠다. 이들은 부족의 전통을 종합하고 그 지역의 이전 문화들을 활용해 새로운 종교를 만들었다.

잉카 제국은 아메리카 원주민들이 운영했던 제국 중 가장 큰 것이다. 제국 말기에는 현재의 페루와 에콰도르 지역뿐만 아니라 칠레, 볼리비아, 아르헨티나의 상당 부분을 차지한 지역에 약 1,200만 명의 인구가 거주했다. 14세기 말 무렵 잉카 제국은 남아메리카 안데스 산맥 남쪽의 쿠스코 지역에 있던 초기 근거지에서부터 세를 확장해 나갔다. 1532년 잉카 제국은 프란시스코 피사로가 이끈 스페인의 침략에 의해 막을 내렸다. '잉카'라는 용어는 제국의 수도인 쿠스코 계곡에 살던 민족을 가리키기도 하고 통치자를 가리키기도 한다. 잉카 제국은 14세기 안데스 지역에 존재했던 여타의 많은 왕국과 마찬가지로 작은 왕국으로 출발했을 것이다.

잉카인들이 어떻게 패권을 장악했는지는 여전히 알 수 없다. 학자들은 창건자로 추정되는 만코 카팍이 역사적으로 실존한 인물인지조차 확정하지 못했다. 16세기 초 통치자가 사망했을 때 확실한 승계 체계가 없었던 잉카 제국은 내전에 휩싸였다. 막심한 피해를 입힌 이 전쟁에서 결국 아타우알파가 승리를 거두었다. 1532년 스페인인 정복자 피사로가 당도했을 때 그는 전 제국을 차지하기 위해 쿠스코로 향하고 있었다. 잉카인들은 피사로와 150여 명의 군인이 아타우알파와 그의 군대가 야영하고 있던 지역에 들어가게 해 주었다. 스페인 침입자들은 아타우알파를 사로잡았고 그리하여 제국을 완전히 몰락시켰다.

예술

유럽

초기 르네상스

회화 1400년경 이탈리아의 부유한 도시국가 피렌체에서 초기 르네상스 예술의 기폭제와 본질을 발견했다.

15세기의 첫 20년 동안은 조소가 당대 최고의 시각 예술로 군림했다. 화가들은 대개 고딕 양식을 변형해 피렌체 성당들의 제단화를 그린다고 바빴다. 조각과 달리 회화에서는 인간의 정신에 대한 관심이나 조각가들을 사로잡은 양식 문제들에 대한 관심이 거의 드러나지 않는다. 그러나 인식이 점점 제고되었으며 이는 마사초(본명 : 토마소 디 지오반니, 1401~1429)의 작품에서 결실을 맺었다. 마사초의 '새로운' 양식이 가진 특징은 깊은 공간감을 활용하고 인물들에게 원근법을, 즉 비율에 맞게 크기를 줄이는 방식을 적용했다는 것이다. 브루넬레스키(263쪽 참조)가 고전적 모델들을 보고 확립한 선 원근법은 르네상스의 위대한 창안들 중 하나이다. 마사초는 화가 마솔리노와 협력해 피렌체에 있는 산타 마리아 델 카르미네 성당의 브랑카치 예배당에 일련의 프레스코화를 그리라는 명을 받았다.

브랑카치(Brancacci) 가(家)의 예배당에 있는 마사초의 프레스코화 중 가장 유명한 작품은 〈성전세(*The Tribute Money*)〉(도판 11.1)다. 입체적으로 표현된 인물들이 탁 트인 깊이 있는 공간 안에서 자유롭게 움직이는 데서 알 수 있듯 이 작품에서는 새롭게 발견한 선 원근법을 십분 활용한다. 이 작품에서는 '연속 서사(continuous narration)'라고 불리는 기법, 즉 한 화면 안에서 일련의 사건들을 전개하는 기법을 활용한다. 여기에서는 신약의 마태복음(17 : 24~7)에 나오는 이야기들이 전개되고 있다.

이 프레스코화에 등장한 인물들은 매우 세련되게 표현되어 있다. 첫째, 마사초는 이 인물들에게 현실의 옷감처럼 흘러내리는 천으로 된 옷을 입혔다. 둘째, 인물 각각은 고전적인 **콘트라포스토 자세**(209쪽 참조)로 서 있다. 이 그림에서 운동감은 거의 찾아볼 수 없지만, 발을 정확하게 표현해 사람들이 현실의 땅을 딛고 있는 것처럼 보이게 만들었다. 마사초는 삼차원적 형태와 양감을 나타내기 위해 빛을 사용했다. 또한 사람들을 비추는 광원의 위치를 정하고, 그런 다음 그 단일 광원에 의해 일체의 음영이 생긴 것처럼 보이게끔 그림 안의 대상들을 표현했다.

산드로 보티첼리(1445~1510년경)가 그린 〈봄(*La Primavera*)〉(도판 11.2)의 인물들은 작품의 표면을 가로지르는 완만한 사선 위

11.1 마사초, 〈성전세〉, 산타 마리아 델 카르미네 성당 브랑카치 예배당, 이탈리아 피렌체, 1427년경. 프레스코(1989년 복원 작업 후), 2.54×5.9m.

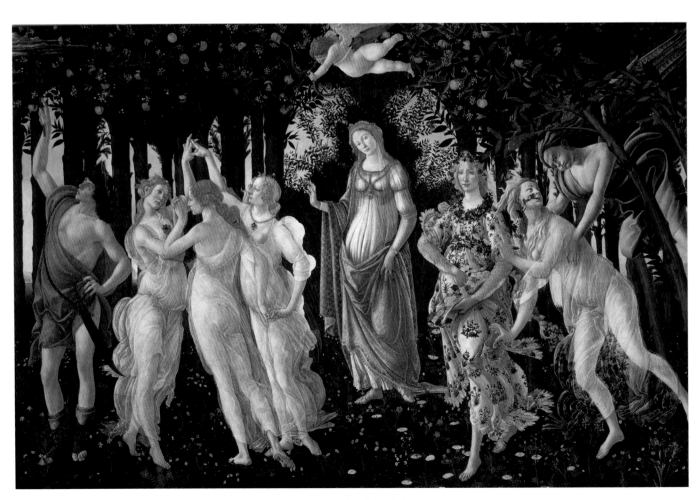

11.2 산드로 보티첼리, 〈봄〉, 1478년경. 패널에 템페라, 2.03×3.15m. 이탈리아 피렌체 우피치 미술관.

에 배치되어 있지만, 마사초의 인물들은 입체적으로 둥글게 무리 지어 있다. 심지어 사도들의 후광까지 새로운 원근법으로 표현해 오묘한 각도로 씌어 놓았다. 구도를 보면 선 원근법의 중심인 단일 소실점이 그리스도의 머리 위에 자리 잡고 있다. 이 장치는 시선을 집중시키려는 목적으로 사용한 것이다. 우리는 이를 레오나르도 다 빈치의 〈최후의 만찬〉(도판 11.6)에서 다시 보게 될 것이다. 마사초는 대기 원근법, 즉 빛을 줄이고 윤곽선을 흐려 거리감을 만드는 원근법 또한 사용했다.

15세기의 마지막 3분의 1 시기에 르네상스 예술의 창시자 대부분이 사망했다. 새로운 예술의 정수는 잘 확립되고 널리 알려졌다. 이 시기는 다른 방식으로 예술적 탐구를 진전시키기에 적절한 때였다. 이러한 방식 중 하나는 내면의 정신적인 삶으로 방향을 돌리는 것이었다. 이 시기에는 정신적인 삶을 추구하면서 서정적이고 시적인 표현을 고안했으며, 한층 추상적인 가치를 선호해 종종 외적인 현실을 무시했다. 이 같은 전통은 보티첼리의 그림들에서 가장 잘 드러난다. 〈봄〉(도판 11.2)의 선적인 특성은 이 화가가 깊이 있는 공간감이나 명암으로 표현할 수 있는 섬세한 입체감에 관심이 없었다는 점을 암시한다. 오히려 형태는 윤곽선을 통해 나타난다. 인물상들의 무리 각각에 초점을 맞추고 굽이치는 곡선들을 시적으로 조합하면서 화면 전체에서 구도를 서서히 펼쳐 나간다. 인간의 형상으로 그린 신화적 존재들은—즉, 메르쿠리오스, 삼미신(三美神), 플로라, 봄, 제피로스는—각기 명상, 슬픔, 행복 같은 고유한 정조를 갖고 있다. 언뜻 보기에 이 작품의 주제는 고전주의적이면서 비기독교적이다. 하지만 보티첼리는 비너스와 동정녀 마리아가 동일하다는 알레고리(127쪽 참조)를 사용하고 있다. 감각적인 속성을 넘어서는 한층 심오한 상징적 의미는 피렌체의 후원자이자 통치자였던 메디치 가문과도 관련이 있다.

보티첼리의 인물상은 해부학적으로 꽤 단순하다. 보티첼리는 세세한 근육 조직에 거의 관심이 없다. 인물상을 삼차원적으로 그리고 음영을 희미하게 표현하기는 했지만, 인물상은 해부학적으로 정확하지 않으며 무게가 전혀 나가지 않고 공간에 떠 있는 것처럼 보인다.

조소 초기 르네상스 유럽 조소의 정수를 포착하고자 한다면 다시 15세기 피렌체로 시선을 돌리는 것이 가장 좋을 것이다. 피렌체에서는 조소 또한 메디치 가문의 후원을 받았다. 초기 르네상스 조소 작가들은 이미지들을 현실감 있게 만드는 기법을 개발했다. 그런데 이들의 목표는 이상화된 인간상을 표현하려고 했던 그리스 조소 작가들의 목표와 상이했다. 르네상스 조각가들은

11.3 로렌초 기베르티, 〈야곱과 에서의 이야기〉. 이탈리아 피렌체 세례당 〈천국의 문〉 패널. 1435년경. 금동(金銅), 한 변의 길이가 79cm인 정사각형.

완벽하지는 않지만 훌륭한 개인들에게서 자신들의 이상을 발견했다.

이 양식의 조각은 인간에 대한 진솔한 시선을 보여 준다. 인간은 복잡하지만 균형 잡혀 있으며 행위에 열중하는 존재로 표현된다. 오랫동안 각광을 받지 못했던 독립 조상들이 우위를 되찾았다. 뼈와 근육의 구조를 토대로 한 층 한 층 쌓아올린 인간의 형상에는 과학적 탐구와 해부학에 대한 관심이 반영되어 있다. 중세의 조소 작품과 달리 15세기의 조소 작품은 옷을 걸치고 있을 때조차 옷 아래의 신체를 드러내 보여 준다. 뿐만 아니라 부조 작품에서는 체계적이고 과학적인 원근법을 통해 깊이 있는 공간감을 표현하는 새로운 방식을 파악하고 있음을 알 수 있다.

15세기 이탈리아 조소 작가를 대표하는 유명한 작가는 로렌초 기베르티(1378~1455)와 도나텔로(본명 : 도나토 데 바르디, 1386~1466)이다.

피렌체 세례당의 문들 중 하나인 기베르티의 〈천국의 문〉 또한 피렌체 회화에서 분명하게 나타나는 풍부한 세부묘사, 인간성, 원근법의 업적에 대한 관심을 보여 준다. 금세공사 및 화가 훈련을 받았던 기베르티는 세부를 섬세하게 표현한 아름다운 표면을 창조했다. 그는 또한 10개의 패널 각각에 대단한 공간감을 표현해 놓았다. 예컨대 〈야곱과 에서의 이야기〉(도판 11.3)에서는 점점 크기가 줄어드는 아케이드를 이용해 깊이와 원근감을 만들었다. 기베르티가 대담한 부조로 표현한 이 장면들을 완성하는 데

11.4　도나텔로, 〈다윗〉, 제작 연도는 1430년과 1440년 사이의 어떤 시기로 각기 다르게 추정하고 있음. 청동, 높이 1.58m. 이탈리아 피렌체 바르젤로 국립 박물관.

에는 21년이라는 시간이 필요했다.

　15세기 이탈리아 조소 중 가장 위대한 걸작들은 당대에 능가할 자가 없었던 거장 도나텔로가 제작한 것들이다. 그는 고대 미

술품에 대한 열정을 품고 있었다. 그의 〈다윗〉(도판 11.4)은 중세 이후 처음 제작된 독립적인 나체 조소 작품이다. 하지만 고대의 고전적 나체 작품들과는 달리 〈다윗〉은 몸에 무엇인가를 걸치고 있다. 다윗의 앙상한 팔꿈치와 미성숙한 신체, 그의 갑옷과 투구는 이 작품에 고도의 개성을 부여한다. 도나텔로는 고전적인 콘트라포스토 자세로 되돌아갔지만, 고대의 작품과 달리 이 작품은 섬세한 형상 표현 때문에 움직일 수 있는 것처럼 보인다. 이 작품은 그리스도가 사탄에게 거둔 승리를 상징한다. 투구에 씌워 놓은 월계관과 다윗이 딛고 있는 월계수 잎 화환은 메디치 가문을 가리킨다. 이 작품은 1469년 메디치 가문 궁전에 전시되었다.

문학　16세기에는 이탈리아가 르네상스 문학을 독점하다시피한 상황이 정점에 달하고 종식되는 것을 볼 수 있다. 이탈리아 르네상스의 영향력은 다른 유럽 지역으로 뻗어나가 16세기의 3분의 2 시기에는 프랑스에, 3분의 3 시기에는 영국에 도달했다. 모든 지역에서 발견할 수 있는 공통적인 요소는 고전 모방이다. 이탈리아 전성기 르네상스 작가들은 자신들이 목격했던 사회적·정치적 비극에 무관심했다. 그들은 대개 카스틸리오네처럼 주변에서 벌어지고 있는 일을 무시하는 쪽을 택했다.

　르네상스 시대의 국가는 본질적으로 군주제 국가였다. 실상 르네상스 운동 전체가 군주제 정부에 편향되어 있었다. 이탈리아는 프랑스나 스페인보다 그 정도가 덜한 것처럼 보일 수 있다. 그렇지만 이탈리아 르네상스는 소규모 공작령이나 공국에서 전개되었으며 르네상스 시대의 교양인은 궁정인이었다. 발다사르 카스틸리오네(1478~1529) 백작은 그 자신이 완벽한 궁정인이었으며, 그의 저서 **궁정론**(*Il Libro del Cortegiano*)(1528)은 우르비노 공작의 궁정에서 '훌륭한 예의'와 '정중한 대화'에 대한 일반적인 지침서가 되었다. 사실 그는 유럽 전역에서 궁정 예법의 권위자로 여겨졌다. 이 저서에서 카스틸리오네는 가상의 대화를 통해 예술적으로 질서 잡힌 사회의 모습을 제안하는데, 이 사회의 교양 있는 이탈리아인들은 사회생활을 일종의 예술로 간주한다.

　궁정론(宮廷論)의 독특한 성격은 현실적인 대화 양식에서 나온다. 궁정론에서는 무엇보다도 – 지적 교양, 세련된 품위, 도덕적 견실함, 영적 통찰력, 사회적 양심을 갖춘 남성과 여성이라는 – 인본주의자의 궁극적인 이상을 제시한다. 궁정론은 르네상스의 이상적 모델을 제시하고 있지만 그 가치는 시대를 초월한다. 진정한 가치는 "태생이 아니라 품성과 지성에 의해 결정되는 것이다." 다음 발췌문은 짧지만, 여기에서 우리는 시대 배경과 카스틸리오네의 작품 내용 모두를 엿볼 수 있다.

궁정론

'여성에 대하여'

발다사르 카스틸리오네(1478~1529)

지금까지 말한 대로 궁정 숙녀는 궁정 신하와 마찬가지로 신중함과 아량과 확고부동함 등의 미덕이 필요하며, 모든 여성들에게 필요한 자질인 선함과 분별력은 물론이고 기혼자인 경우 남편의 소유물과 집과 자녀를 돌보는 능력과 훌륭한 어머니에게 필요한 미덕 역시 갖춰야 합니다. 그러나 일단 이런 자질을 논의로 했을 때 궁정 숙녀에게 가장 필요한 것은 상냥함과 붙임성입니다. 그래서 때와 장소와 상대방의 신분에 맞춰서 매력적이고 진실한 대화를 하고 모든 신분의 남성을 품격 있게 대접하는 방법을 알아야지요. 그리고 침착하고 겸손하게 행동해야 하며 이런 행동에는 솔직함과 동시에 민첩함 및 활기찬 정신이 묻어나야 합니다. 여기에는 재치와 분별력 못지않게 순수함과 신중함과 인자함이 더해진 고상한 태도도 결부되어야지요.

결론적으로 이상적인 숙녀는 이처럼 대조적인 특성들을 모두 겸비한 채 중용의 자세를 지키며 정해진 한계를 넘지 않도록 주의를 기울여야 합니다. 또한 상대하고 싶지 않은 사람이 있거나 대화 내용이 적절하지 않은 자리에서 순결하거나 덕이 높다고 평가받으려는 의도로 입을 다물고 있거나 꽁무니를 빼는 행동을 해서는 안 됩니다. 그러다 보면 다른 사람들에게 들키고 싶지 않은 부분을 숨기려고 엄격한 체한다는 오해를 받을 수 있으니까요. 어떤 상황에서도 비사교적인 태도는 아주 불쾌한 자세라는 점을 잊지 말아야지요.[1]

이 시대 문학의 또 다른 중요 인물은 루도비코 아리오스토(1474~1533)이다. 페라라 에스테 가문의 정신(廷臣)이었던 아리오스토는 궁정 시인, 문관, 외교관으로 일했다. 고전 교육을 받은 그는 25살까지 대부분의 작품을 라틴어로 썼다. 아버지께서 돌아가시자 당시에 26살이었던 그는 형제 넷과 누이 넷을 부양하는 책임을 떠맡게 되었다. 그는 에스테 추기경의 비서로 14년간 일했으며, 그동안 유럽 전역을 여행하며 수많은 정치적 임무를 수행했다. 1518년 그는 추기경의 형제인 페라라 공작을 섬기게 되었으며 공작의 연회 감독이 되었다. 페라라 공작의 궁정에서는 아리오스토의 지휘하에 야외극과 연극을 즐겨 상연했다. 아리오스토는 스스로 극장과 무대를 디자인하고 수많은 희곡을 썼다. 그는 일찍이 1505년에 자신의 대표작인 광란의 오를란도(Orlando Furioso)의 집필에 착수했으며, 1516년에 46편(篇, canto)의 장시로 구성된 광란의 오를란도가 세상에 나왔다. 광란의 오를란도는 '연애와 귀부인, 기사와 전투, …… 환부산[鰥夫産 : 상처(喪妻)한 남편이 아내의 재산을 보유할 수 있는 권리], 용맹하게 세운 수많은 공훈'에 대한 낭만적인 서사시이며, 46편의 장시를 모두 합치면 1,200쪽이 넘는다. 아리오스토는 호메로스와 베르길리우스로

대표되는 그리스-로마의 전통에 기대고 있으며 여기에서 사건, 캐릭터 유형, 군대의 목록, 확대 직유(extended simile) 같은 수사적 장치를 차용했다. 교양 있는 관객을 위해 쓴 이 작품은 8행시체[ottava rima, ababcc로 각운을 맞춘 8행으로 한 연(聯)을 구성하는 형식]를 이용하며 문체가 세련되고 우아하다.

광란의 오를란도는 달로 떠나는 초현실적 여행, 겸손과 정숙이라는 교훈을 주는 우의적 사건, 낭만적 모험 같은 요소로 독자를 사로잡는다. 하지만 등장인물들은 피상적이며 평면적이다. 아리오스토는 인간 행위의 깊이를 탐구하거나 중요한 쟁점과 씨름하려고 시도하지 않는다. 그럼에도 그는 각 사건을 신중하게 구성했다. 개개의 사건을 절정까지 밀고 나가고, 그런 다음 새로운 사건을 시작하며, 마지막에는 느슨하게 연결된 사건들을 하나로 묶는다. 광란의 오를란도는 고전에서 전형적으로 나타나는 기법으로 유려하고 우아하게 쓴 작품이며 르네상스 시대에 대작 서사시의 모범 역할을 했다. 아리오스토는 이 걸작을 쓰고 고치는 데 거의 30년이라는 시간을 – 장년기의 대부분을 – 보냈다. 이 서사시는 유럽 전역에서 베스트셀러가 되었고 가장 영향력 있는 르네상스 시 중 하나로 알려지게 되었다.

미켈란젤로(1340~1400)도 이 시대의 시인 중 하나이다. 그는 조각가, 화가, 건축가로 활동하면서 300편 이상의 소네트를 지었다. 그의 소네트들은 훌륭한 자서전이다. 이 소네트들에서 독자는 평생 열정적으로 투쟁한 그의 모습을 목격하게 된다. 그는 심오한 이야기는 거의 쓰지 않았다. 대신 돈이나 작품 의뢰와 관련된 몇몇 다툼 같은 자기 인생의 면모들을 보여 주는 편지를 수없이 썼다. 하지만 그의 소네트들에서는 인간을 깊이 있게 조명한다. 이따금 그는 순간적으로 떠오른 느낌이나 생각을 스케치 가장자리에 급하게 써 내려가며 소네트를 썼다. 미켈란젤로의 시적 재능을 보여 주는 다음의 소네트는 20세기 영국 작곡가 벤자민 브리튼이 곡을 붙인 미켈란젤로의 소네트 7편 중 하나이다. 이탈리아어 원문과 번역문을 함께 실어 놓았다. 이탈리아어 원문에서는 (5장에서 보았던) 페트라르카풍 소네트의 형식과 운율 구조(abbaabba cdecde)를 사용하고 있지만 번역문에서는 그것들을 살리지 못했다.

소네트 16

미켈란젤로(1340~1400년경)

벤자민 브리튼의 **미켈란젤로의 소네트 7편**, no. 1, Op. 22 중.

Sì come nella penna e nell'inchiostro
È l'alto e 'l basso e 'l mediocre stile,

1. 발다사르 카스틸리오네, **궁정론**, 신승미 역, 북스토리, 2009, 305~306쪽.

E ne' marmi l'immagin ricca e vile,
Secondo che 'l sa trar l'ingegno nostro;
Così, signor mie car, nel petto vostro,
Quante l'orgoglio, è forse ogni atto umile :
Ma io sol quel c'a me proprio è e simile
Ne traggo, come fuor nel viso mostro.

Chi semina sospir, lacrime e doglie,
(L'umor dal ciel terreste, schietto e solo,
A vari semi vario si converte),
Però pianto e dolor ne miete e coglie;
Chi mira alta beltà con sì gran duolo,
Dubbie speranze, e pene acerbe e certe.

번역 :
펜과 잉크에
고급한 양식, 저급한 양식, 그저 그런 양식이 있는 것처럼
그리고 대리석에 형태를 부여하는 방법에 따라
대리석에 값진 이미지와 하찮은 이미지가 있는 것처럼
사랑하는 나의 주여, 당신의 마음에도
긍지와 더불어 어쩌면 몇몇 시신의 생각이 자리 잡고 있을지도 모릅니다.
하지만 저는 제 특성들을 보여 주는 것에 맞게
그런 것들에서 오직 제 자신에게 적합한 것만을 끌어내겠습니다.

한숨, 눈물, 애도의 씨를 뿌리는 자는
(천상에서 지상으로 떨어진 순수하고 단순한 이슬이
여러 가지 씨앗으로 모습을 바꾸었습니다)
눈물과 슬픔을 거두어들일 것입니다.
그런 고통을 겪으며 숭고한 미를 응시하는 이는
의심스러운 희망과 쓰라리고 분명한 슬픔을 품을 것입니다.

시의 형식 중 하나인 소네트는 전성기 르네상스 시기에 엄청난 인기를 누렸다. 스페인 황금의 세기에 지은 시들 중에서도 소네트 형식이 나타난다. 구티에레 데 세티나(Gutierre de Cetina, 1519~1554)는 고전적인 이탈리아 작시법에 의존했으며, 페르라르카풍 소네트의 이탈리아풍 운율을 사용했다. 세티나의 시는 페트라르카의 시를 자유롭게 번역한 것이다. 하지만 그의 소네트들은 고유한 우아함과 유려한 운율을 보여 주며 그의 작품 중 가장 훌륭한 것으로 평가받는다. 여기에서도 스페인 원어로 된 시를 실어 놓았다. 이 시에서는 페트라르카풍의 운율 구조를 따르고 있지만, 그 뒤에 수록한 번역문에서는 그 형식을 살리지 못했다.

소네트

구티에레 데 세티나 (1519~1554)

"Como al pastor que en la ardiente hora estiva
la verde sombra, el fresco aire agrada,

y como a la sedienta su manada
alegra alguna fuente de agua viva,

así a mi árbol do se note o escriba
mi nombre en la corteza delicada
alegra, y ruego a Amor que sea guardada
la planta porque el nombre eterno viva.

Ni menos se deshace el hielo mío,
Vandalio, ante tu ardor, cual suele nieve
a la esfera del sol ser derretida."

Así decía Dórida en el río
mirando su beldad, y el viento leve
llevó la voz que apenas fue entendida.

번역 :
"한낮의 뜨거운 태양 아래에서
나무 그늘이나 상쾌한 산들바람을 즐기는 목동처럼
혹은 목동의 가축 떼가
순수하고 달콤한 물이 나오는 샘을 찾아 기뻐할 때처럼

나의 나무는 내 이름을
그 연약한 껍질에 상징이나 평범한 글자로 써 놓을 때 환희한다.
그 이름이 영원히 살아남을 수 있도록
사랑의 신은 이 나무를 안전하게 지켜 주리.

하지만 얼음으로 된 나의 마음은 녹지 않으리라.
반달리오여, 그대가 아무리 뜨겁게 타올라도
나는 포이보스의 태양빛 아래에서도 녹지 않는 눈이다."

콧대 높은 도리다는 이렇게 이야기하네.
시내에 비친 자신의 아름다움을 응시하면서, 하지만 그녀의 목소리는
바람에 사로잡혀 꿈보다 더 창백해지네.

건축 초기 르네상스 건축은 피렌체를 중심으로 발전했으며 세 가지 중요한 방식을 통해 중세 건축에서 벗어났다. (1) 기술적인 면에서 고전적 모범의 부활에 관심을 가졌다. 남아 있는 로마 건축물들의 치수를 꼼꼼히 측정해 로마 건축물의 비율에 따라 르네상스 건축물을 지었다. 르네상스 건축가들은 로마의 아치를 제한적인 요소로 보지 않고 오히려 기하학적 장치로 여겼으며 그 장치에서 새로운 디자인을 이끌어 낼 수 있다고 생각했다. (2) 건물의 구조와는 상관이 없는 장식물을 건물의 전면에 붙였다. (3) 건물의 외관에도 급격한 변화가 나타났다. 과거에 건물의 외관은 건물의 구조를 지지하는 기둥과 인방, 석조, 아치 같은 것들과 밀접하게 관련되어 있었다. 르네상스 시기에는 이러한 지지 요소들을 눈에 보이지 않게 숨길 수 있게 되었다. 구조 때문에 외관이 희생되는 일은 더 이상 생기지 않았다.

11.5 필리포 브루넬레스키, 피렌체 대성
당 돔, 1420~1436.

피렌체 대성당의 돔(도판 11.5) 같은 초기 르네상스 건축물은 고전적인 형태를 모방해 중세의 구조물에 첨가한 것이다. 필리포 브루넬레스키(1377~1466)의 기묘한 디자인은 15세기에 14세기 건축물에 추가된 것이다. 하늘을 향해 솟아올라 있는 돔의 높이는 약 55m에 달한다. 건물 외부에서든 내부에서든 그 높이를 분명하게 느낄 수 있다.

판테온(도판 10.15와 10.16)과 비교해 보면 브루넬레스키가 전통적인 관습에서 벗어났다는 점이 분명해질 것이다. 판테온의 돔은 건물의 안쪽에서 볼 때만 강한 인상을 준다. 왜냐하면 돔을 지

지하는 외부 구조물이 너무 육중해 시각적 경험을 방해하기 때문이다. 하지만 브루넬레스키의 돔 외부를 보면 석재 및 목재 지지대, 경량의 늑골이 감추어져 있다. 그 결과 구조와 관련된 사항 못지않게 시각적인 모습도 중요하다는 미학적인 주장이 제기되었다. 그때까지 만든 대개의 돔[예컨대, 판테온과 하기아 소피아(도판 10.30)의 돔]과는 달리 피렌체 대성당의 돔은 반구형이 아닌 끝이 뾰족한 형태를 띠고 있다. 학자들은 이 형태를 퀸토 아쿠도(quinto acuto, '끝이 뾰족한 5분의 1')이라고 부른다. 실제로 이 돔은 '각(角)형 돔' 구조를 이루고 있다. 이 구조의 돔은

서로 겹쳐지는 일련의 원통형 궁륭(3장 참조)으로 구성된다. 이 돔을 설계한 이는 14세기에 활동한 네리 디 피오라반티(Neri di Fioravanti)였다. 하지만 돔 건축에 내재되어 있던 난제들을 해결하는 법을 알아낸 것은 금세공사이자 시계공이었던 필리포 브루넬레스키였다. 이는 그의 인생에서 가장 중요한 작업이었다.

전성기 르네상스

르네상스는 16세기 초에 정점에 도달했다. 이때 르네상스 예술도 정점에 도달했기 때문에 미술사학자들은 이 시기를 전성기 르네상스라고 부른다. 전성기 르네상스 화가에는 레오나르도 다 빈치, 미켈란젤로, 라파엘로, 티치아노 같은 서양 시각 예술의 거장들이 포함되어 있다.

전성기 르네상스 양식의 시각 예술을 개괄할 때 특히 중요한 개념은 천재 개념이다. 인본주의에 따르면 개인은 현세에서 자신의 잠재력을 개발하고 실현해야 한다. 여기에서 천재 개념이 도출된다. 레오나르도 다 빈치와 미켈란젤로 부오나로티 두 사람의 엄청난 천재적 능력이 1495년과 1520년 사이 이탈리아 시각 예술을 지배했다. 이들의 영향력으로 인해 많은 사람들이 전성기 르네상스 시각 예술이 이전 르네상스 양식을 완성한 것인지 아니면 새로운 양식을 시작한 것인지에 대해 논쟁하게 되었다.

전성기 르네상스 회화에서는 해부학이나 원근법을 지나치게 강조하는 대신 인상적인 예술작품을 통해 보편적인 이상에 도달하는 것을 추구했다. 또다시 인물상을 통해 특정 개인이 아닌 전형을—즉, 고전적인 그리스 전통에서처럼 신과 같은 인간을—표현하고자 했다. 전성기 르네상스 미술가와 작가들은 단순히 겉모양을 모방하는 데 그치지 않고 고전 미술과 문학의 본질을 포착하려고 노력했으며 고전 작품에 필적하는 작품을 만들려고 했다. 그 결과 전성기 르네상스 미술에서는 형태와 시각적 즐거움을 주는 구성 요소 일체를 이상적으로 표현했다. 전성기 르네상스 미술은 안정적이지만 정적이지 않고, 다채롭지만 혼란스럽지 않으며, 형태가 분명하지만 지루하지 않다.

전성기 르네상스 미술가들은 고대인들이 자연에서 모티브를 빌려 오는 방식을 면밀하게 고찰했으며, 그런 다음 수학적 비율 및 아름다운 구도와 관련된 체계를 개발하는 일에 착수했다. 조화로운 비율에 대한 이러한 믿음에는 완벽한 질서를 갖고 있는 우주와 자연에 대한 신념(이 신념은 미술가, 작가, 작곡가들이 공유하던 것이었다)이 반영되어 있다. 전성기 르네상스 양식은 타원형이나 중앙의 삼각형 같은 기하학적 장치를 토대로 세심하게 짠 구도라는 점에서 이전 양식들과 차이가 난다. 닫힌 구성으로 인해 관람자의 시선은 캔버스를 벗어나는 대신 끊임없이 작품으로 되돌아간다.

레오나르도 다 빈치　레오나르도 다 빈치(1452~1519)는 빛과 어두움을 혼합해 그의 작품이 가진 영묘한 성격을 만들었다. 그는 입체감이 색채보다 중요하다고 생각했으며 명암을 이용해 입체감을 만들었다. 그는 통일성을 부여하기 위해 그림에 빛깔이 옅은 바니시를 엷게 발랐다. 덕분에 스푸마토(sfumato, 라틴어로는 '연기 같은'이라는 뜻을, 이탈리아어로는 '흩어져 사라지다'라는 뜻을 갖고 있다)라고 불리는 연기처럼 뿌연 성격이 나타난다. 한 형태가 다른 형태 안에서 사라지고 강조된 특성만 부각되기 때문에 레오나르도 다 빈치가 그린 형상들은 현실과 환상 사이를 맴돈다. 〈최후의 만찬〉(도판 11.6)에서는 '너희 중 하나가 나를 배신할 것'이라는 그리스도의 예언을 사도들이 부정하는 순간을 포착하고 있다. 레오나르도 다 빈치가 선택한 매체는 부적합한 것으로 밝혀졌다. 그는 프레스코 대신 기름, 바니시, 염료를 혼합해 사용했는데 이것은 축축한 벽에 적합하지 않았다. 이 그림은 벗겨지기 시작했다. 심지어 1517년이라는 이른 시기에 그림이 사라져 가고 있다고 기록하고 있다. 이후 이 그림은 덧칠로 인해 뿌옇게 되었고, 그리스도 발치에 있는 벽에 문을 내는 바람에 손상되었으며, 제2차 세계대전 시기에는 폭격을 당했다. 하지만 이 그림은 기적적으로 아직까지 남아 있다.

〈최후의 만찬〉의 중심은 인간의 형상이지 건물이 아니다. 이 그림의 중심은 그리스도의 형상이다. 실제로 그려 놓은 선이든 암시되어 있는 선이든 일체의 선이 그의 얼굴에서 뻗어 나온다. 다양한 자세, 손의 모양새, 사도의 무리들 때문에 시선이 여러 하위 초점 구역에 잠시 머무르기도 하지만 결국 중심인물로 되돌아간다. 어두운 건축물을 배경으로 인물들이 분명하게 드러난다. 어떤 것도 그들이 앉아 있는 방의 바닥에 그들을 고정시켜 놓지 않는다. 전형적인 기하학적 구도 안에 엄청난 드라마가 묘사되어 있다. 그럼에도 이 작품은 고요함을 유지하고 있다. 이는 레오나르도 그 자신의 삶과 시대에 빈번했던 충돌과 모순되는 것이다.

미켈란젤로　전성기 르네상스에서 가장 영향력 있는 인물은 아마 미켈란젤로 부오나로티(1475~1564)일 것이다. 레오나르도는 회의주의자였지만 반대로 미켈란젤로는 신앙심이 매우 강한 인물이었다. 레오나르도는 과학과 자연 사물에 매료되었지만 반대로 미켈란젤로는 인간의 형상 외에 어떤 것에도 관심을 갖지 않았다. 미켈란젤로의 시스티나 예배당 천장화(도판 11.7과 11.8)는 전성기 르네상스의 포부와 정신, 철학을 보여 주는 뛰어난 작품이다. 예배당 측면을 따라 자리 잡은 삼각형의 틀 각각에는 구

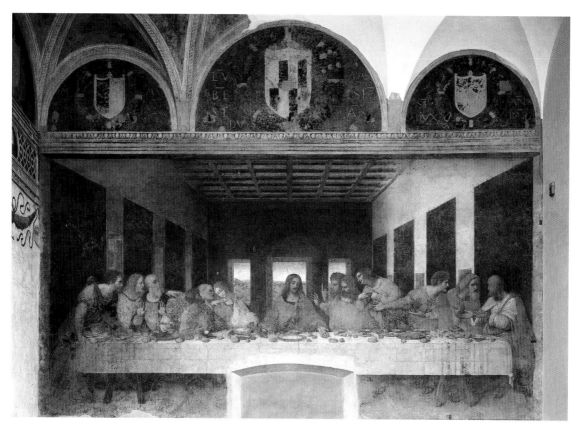

11.6 레오나르도 다 빈치, 〈최후의 만찬〉, 1495∼1498년경. 벽화, 4.63×8.78m. 이탈리아 밀라노 산타 마리아 델레 그라치에 성당.

11.7 미켈란젤로, 〈아담의 창조〉, 이탈리아 로마 바티칸 궁전 시스티나 예배당 천장(일부), 1508∼1512.

세주를 기다리는 그리스도의 선조들이 그려져 있다. 천장의 모서리에는 성경의 여러 이야기가, 중앙부에는 창세기의 일화들이 묘사되어 있다. 천장 한가운데에는 아담의 창조가 완성되는 순간을 포착해 아름답게 형상화해 놓았다(도판 11.7). 조각처럼 보이는 인간은 해부학적으로 정밀하게 그려졌다. 인간의 형상을 띤 신은 천사들에게 둘러싸여 아담에게 팔을 뻗고 있다. 아담은 바위에

11.8 미켈란젤로. 이탈리아 로마
바티칸 궁전 시스티나 예배당 천장.
1508~1512.

기대어 신이 영혼의 불꽃을 불어넣어 줄 순간을 기다리고 있다. 두 인물상은 접촉하지 않았지만 우리는 필사의 인간이 신과 신체적으로 접촉했을 때 느낄 강렬함과 짜릿함을 상상하게 된다.

미켈란젤로는 화가의 손에서 나온 이미지가 화가의 정신 안에 있는 이념에서 나온다고 믿었다. 이념은 실재이며 천재적 예술가에 의해 드러난다. 하지만 예술가는 이념들을 창조하지 않으며, 절대적 이념인 미의 이념이 반영된 자연계에서 그것들을 발견한다.

교황의 광휘 : 바티칸 시국　15~16세기 로마는 예술의 도시였다. 르네상스 시대에, 특히 교황이 모든 위대한 예술가들을 로마로 불러 모은 전성기 르네상스 시기에 화려한 바티칸 시국의 예술작품 대부분이 만들어졌다. 교황의 권력과 그 권력을 상징하는 바티칸 시국은 르네상스의 이념과 사상의 총체이다. 성 베드로 성당과 바티칸 궁전은 지상의 성격과 천상의 성격 모두를 갖고 있으며, 이 성격들은 지상에 세운 교회라는 현실과 그리스도의 영적 교회라는 신비를 반영한다. 교회는 신께 영광을 돌리고 일반

대중을 신에게 더욱 가까이 데리고 가기 위해 엄청난 규모로 예술을 후원했다.

원래 있던 구(舊) 성 베드로 성당을 대신할 건물을 짓는 계획은 15세기에 교황 니콜라우스 5세(재임 : 1447~1455)가 세웠지만, 그 계획을 실행하기로 결정한 것은 교황 율리우스 2세(재임 : 1503~1513)였다. 교황 율리우스 2세는 도나테 브라만테(1444~1514)에게 새로운 성당 건축을 의뢰했다. 원래 브라만테는 그리스 십자가 형태로 건물을 설계했다. 하지만 그는 이 계획이 실현되기 전에 사망했으며, 그의 조수 2명과 라파엘로가 이 일을 이어 받았다. 설계는 수정되었다. 이는 당시에 미켈란젤로가 원래의 설계를 혹독하게 비판했던 것에 일부분 영향을 받은 것이다. 교황 바오로 3세(재임 : 1534~1549)는 제1 건축가가 되어 달라고 미켈란젤로를 설득했으며, 미켈란젤로는 결국 그 자리를 수락했다. 미켈란젤로는 전례와 관련된 사항들을 고려하지 않고 브라만테의 원래 구상으로 되돌아갔다. 미켈란젤로는 브라만테의 구상에 대해 다음과 같은 이야기를 남겼다. "명쾌하고 순수하며, 빛으로 가득한 …… 브라만테에게서 멀어진 자는 그 누구라도

11.9　미켈란젤로, 이탈리아 로마 성 베드로 성당, 서쪽. 1546~1564(돔은 자코모 델라 포르타가 1590년에 완성함).

진리로부터도 멀어질 것이다."

미켈란젤로의 계획은 1590년 5월 돔에 마지막 돌을 올리고 장엄 미사를 거행했을 때 실현되었다. 하지만 36개의 원주(圓柱)와 관련된 작업은 계속되었으며, 미켈란젤로 사후 자코모 델라 포르타(1522/3~1602)와 도메니코 폰타나(1543~1607)에 의해 끝났다. 하지만 오늘날 볼 수 있는 형태의 성당은 카를로 마데르노를 비롯한 그 외 건축가들의 지휘하에 완성된 것이다. 추기경들은 마데르노에게 원래의 그리스 십자가 형태를 라틴 십자가 형태로 바꾸라고 요구했다. 그 결과 중앙에 제단이 있는 미켈란젤로와 브라만테의 르네상스식 설계는 석회화(石灰華) 파사드(이 파사드는 규모가 엄청나며 절제된 우아함을 갖고 있다)가 포함된 마데르노의 설계로 대체되었다. 마데르노가 증축한 성 베드로 성당은 바로크 건축 발전에 영향을 미쳤다. 성 베드로 성당은 계획이 처음 나오고 나서 150년 이상의 시간이 흐른 뒤인 1614년에 비로소 완성되었다.

라파엘로 라파엘로(1483~1520)는 일반적으로 전성기 르네상스 3인방 중 마지막 화가로 여겨지지만 레오나르도 및 미켈란젤로와 같은 수준에 도달하지 못했다. 〈알바의 성모(聖母)(*Alba Madonna*)〉(도판 11.10) 중심부에는 원형 톤도(tondo)의 기하학적 제한 범위를 넘지 않는 삼각형이 분명하게 드러난다. 선명한 평행 수평선들이 원형의 성격을 시각적으로 중화한다. 중심부 삼각

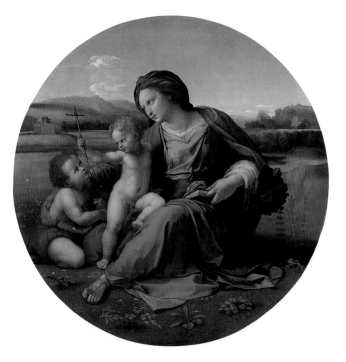

11.10 라파엘로, 〈알바의 성모〉, 1510년경. 캔버스화(원래 패널에 유채). 지름 94.5cm. 미국 워싱턴 D.C. 국립 미술관.

형의 안정적인 밑변은 왼쪽에 있는 어린 세례 요한의 다리, 아기 예수의 발, 성모의 옷 주름을 따라 나타난다. 삼각형의 왼쪽 변은 세 인물의 눈을 이어 주며 어린 요한의 등을 거쳐 가장자리까지 이어진다. 삼각형의 오른쪽 변은 성모의 옷을 따라 이어지고 오른쪽 가장자리에 있는 수평의 그림자와 만난다.

라파엘로는 이처럼 정형화된 형식 안에 마리아와 아기 예수를 부드럽고 따뜻하게 이상화해 그려 놓았다. 라파엘로가 그린 피부는 그 아래에 따뜻한 피가 흐르고 만질 수 있을 것 같은 느낌을 불러일으킨다. 이는 이차원 예술에서 비교적 새롭게 등장한 특성이다. 라파엘로의 인물상들은 생기를 띠며, 공간감과 삼차원 형태를 표현하는 그의 기술은 쉬이 능가할 수 없는 것이다.

베네치아의 전성기 르네상스 미술사에서 가장 중대한 발견 중 하나는 티치아노 베첼리오(1488~1576)의 것이다. 미술사가 프레데릭 하트(Frederick Hartt)는 티치아노의 발견을 다음과 같이 설명한다. "그는 근대 최초로 표면의 촉감, 입체감, 세부를 정확하게 묘사하는 일에서 붓을 해방시켰으며, 붓이라는 도구를 통해 색채에서 빛을 직접 지각하게 만들고 감정을 자유롭게 표현한 인물이다."[2] 이러한 새로운 유형의 화법은 〈성모승천(聖母昇天)〉(도판 11.11)의 배경에 나타난다. 그는 모든 그림에서 이 기법을 사용했으며, 그의 생전에 다른 베네치아 화가들도 대부분 이 기법을 사용했다.

티치아노의 독특한 기법의 본질은 바탕에 불그스레한 색을 칠하고 여러 층으로 덧칠을 하는 방식에 있으며 이 때문에 그림의 모든 색채가 온기를 띠게 된다. 덧칠 덕분에 화가들이 부담스러워한 색들이 은은해지고 작품에 깊이와 풍부함이 더해진다. 덧칠을 통해 수많은 색을 만들었으며 영상들은 "놀랍게도 떠 있는 것처럼" 보인다.

〈성모승천〉의 바탕칠에서 불타는 듯한 붉은빛이 배어 나온다. 우리의 시선은 아래에서 위로 이동한다. 그림의 아랫부분에서 출발해 눈높이에 맞는 부분을 지나 **푸토**들이 떠받치는 구름 위에 서 있는 성모에 도달한다. 그 위에 신의 형상이 그려져 있다. 굽이치는 붓 터치와 이글거리는 노란색과 주황색 때문에 끓어오르는 것처럼 보이는 하늘에서 신이 나오고 있다. 최상부의 아치형 곡선과 성모를 둥글게 에워싼 푸토들로 인해 공간의 면에서나 심리적인 면에서나 사도들이 뻗은 손으로부터 성모가 분리된다. 하지만 전경의 인물이 들어 올린 팔이 이러한 분리를 방해한다.

2. Frederick Hartt, *Italian Renaissance Art*, 3rd edn. (Englewood Cliffs, NJ, and New York : Prentice Hall and Abrams, 1987), p. 592.

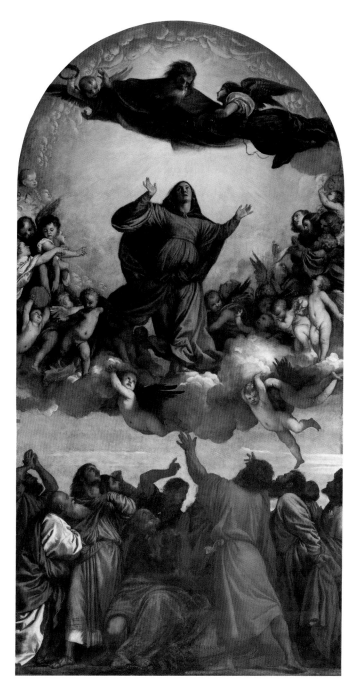

11.11 티치아노, 〈성모승천〉, 1516~18. 패널화. 6.9×3.6m. 이탈리아 베니스 산타 마리아 글로리오사 데이 프라리 성당.

매너리즘

1527년 로마에 침입해 약탈을 자행한 스페인은 이탈리아 예술의 불꽃에 찬물을 끼얹고 그 재를 유럽 전역에 뿌렸다. 스페인의 로마 침공은 이후 70년 동안 이어진 소란스럽지만 허무한 종교적 · 정치적 싸움의 원인이 되었다. 매너리즘 회화 작품은 형식적이며 내향적으로 보인다. 기묘한 비율을 갖고 있는 형상, 냉담한 시선, 주관적인 시점은 매너리즘 회화 작품들을 알쏭달쏭하고도 흥미롭게 만든다. 하지만 매너리즘 회화의 감정적이고 예민하며 섬세

하고 우아한 내용에서 우리는 매력적인 현대적 특성을 발견한다. 매너리즘에는 이지적인 측면도 있는데, 현실을 왜곡하고 공간을 변화시키며 종종 교양과 관련된 내용을 애매모호하게 이용한다. 매너리즘 양식에서는 형식성과 기하학이라는 토대와 더불어 고전적인 균형과 형상을 버리고 반(反)고전주의적 주정주의를 부각시킨다. 여기에서 매너리즘 양식이 번성했던 시대의 거친 분위기를 엿볼 수 있다.

여섯 딸에게 아들과 똑같은 교육을 받게 한 북부 이탈리아 귀족의 딸, 소포니스바 안구이솔라(1528~1625)는 소묘 솜씨로 미켈란젤로에게 강한 인상을 남겼다. 그녀는 다른 이들에게도 강한 인상을 주었다. 1560년 스페인의 여왕은 소포니스바를 공식 궁중 화가로 임명했으며 그녀는 20년 동안 이 지위를 유지했다. 그녀는 인물 묘사에 뛰어났다. 자신의 세 자매와 이들의 가정 교사를 그린 습작(도판 11.12)은 이후에 큰 인기를 얻은 단체 초상화를─단체 초상화에는 일상적인 활동에 참여하고 있는 사람들을 그린다─앞선 시대에 그린 것이다. 이 그림에서는 체스 게임을 하고 있는 두 자매를 여동생과 가정 교사가 바라보고 있다. 이 작품은 매너리즘 양식의 다른 작품들보다는 틀에 덜 박혀 있지만, 이전의 르네상스 회화에 나타난 깊이 있는 공간감은 결여되어 있다. 또한 확실한 근거를 갖고 있는 기하학적 구도 장치들을 사용하지 않았기 때문에 다소 부자연스럽고 불편해 보인다.

유럽 북부

이차원 예술 유럽 북부에는 오늘날 네덜란드, 벨기에, 룩셈부르크에 해당하는 저지대 지역이 자리 잡고 있다. 이 지역의 플랑드르 화가와 음악가들은 15세기에 후기 고딕 건축 및 조각 문화가 한창인 상황에서 새로운 접근 방식을 창조했다. 플랑드르 회화는 이탈리아 회화와 교류했으며 이탈리아에서 높은 평가를 받았다. 그럼에도 많은 학자들은 플랑드르 회화 양식을 후기 고딕 양식으로 분류하며 초기 르네상스 양식으로는 분류하지 않는다.

이 시기의 플랑드르 회화는 혁명적인 것이다. 고딕 양식 화가들은 본질적으로 이차원적인 감각을 갖고 있었고 하나의 시점을 유지하지 않았다. 반면 이 새로운 양식은 현실성에 대한 감각과 시각적 연속성이라는 특징을 갖고 있다. 섬세하고 풍성하지만 삼차원적이고 분명하며 논리적으로 통일된 화면을 구성하기 위해선, 형태, 색채를 심사숙고하며 선택했다.

플랑드르 회화에서 나타난 극적인 변화는 일부분 유화 물감이라는 새로운 매체의 개발에 기인한 것이다. 다양한 용도로 활용할 수 있는 기름 덕분에 플랑드르 화가들은 표면의 촉감과 광택에 변화를 주고 형태를 훨씬 더 섬세하게 그릴 수 있었다. 그리고

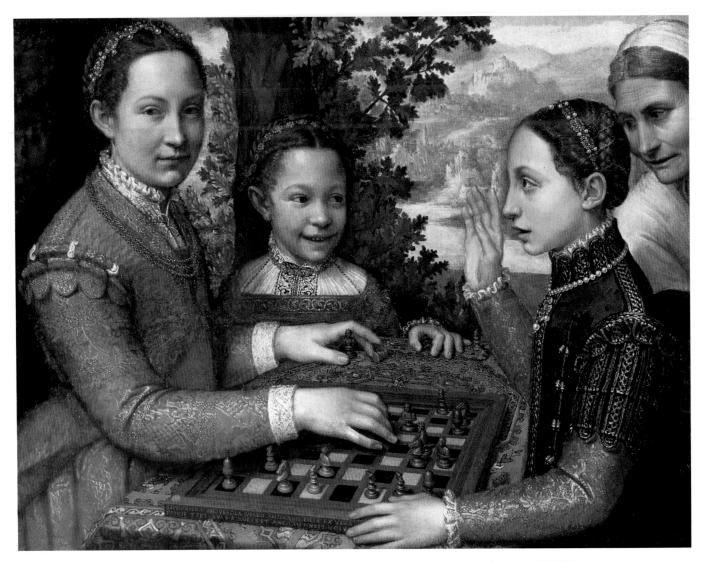

11.12 소포니스바 안구이솔라, 〈화가의 자매들 그리고 이들의 가정 교사(체스 게임)〉. 1555. 캔버스에 유채, 72×97cm. 폴란드 포즈난 국립 박물관.

유화 물감 때문에 채색면을 혼합할 수 있었다. 왜냐하면 이전의 회화 매체인 템페라는 바르자마자 건조되지만, 유화 물감은 마르지 않은 상태로 작업할 수 있기 때문이다. 15세기 플랑드르 화가들은 유화 물감을 사용해 색이 서서히 변하는 것을 표현할 수 있었으며, 덕분에 깊이 있는 공간을 가장 효과적으로 표현하는 대기 원근법을 장악할 수 있었다. 그리고 밝은 부분과 그림자를 그리지 않으면 공간감이 사라지는데 채색면을 혼합해 사물에 삼차원성을 부여하는 키아로스쿠로를 강화할 수 있었다. 15세기 초 플랑드르 화가들은 형상의 삼차원성을 강화하기 위해, 그리고—예컨대, 광원을 바꾸지 않고 광원 주변의 사물에 자연스럽게 그림자가 지게 함으로써—구성상의 합리적 통일성을 획득하기 위해 명암에 대해 탐구했다. 이러한 새로운 통일성과 사실주의적 삼차원성이라는 면에서 15세기 플랑드르 양식은 고딕 양식으로부터 분리되고 르네상스 양식과 결부되었다.

얀 반 에이크(1390~1441)의 〈아르놀피니의 결혼〉 혹은 〈조반니 아르놀피니와 그의 신부(新婦)〉는 플랑드르 회화의 특징을 보여 줄 뿐만 아니라 다양한 심미적 반응을 불러일으킨다. 반 에이크는 가장 어둡고 짙은 색부터 가장 밝고 환한 색까지 모든 범위의 색채를 사용했으며, 색채를 매우 섬세하게 혼합해 온화하고 생생한 그림을 그렸다. 반 에이크는 풍부하고 다양한 색채를 사용하지만 주로 따뜻한 느낌을 주는 색채를 사용하며, 섬세하게 색채를 혼합하고 그림자 가장자리를 불분명하게 그려 모든 형상에 삼차원성을 부여한다. 뿐만 아니라 그는 창문으로 들어오는 빛이라는 하나의 광원 때문에 생기는 명암을 그림 전체에 표현해 그림에 통일성을 부여한다.

이 그림에는 젊은 부부가 성스러운 신방에서 결혼 서약을 하

11.13 얀 반 에이크, 〈아르놀피니의 결혼(조반니 아르놀피니와 그의 신부)〉. 1434. 패널에 유채, 84×57cm. 영국 런던 국립 미술관. (271쪽)

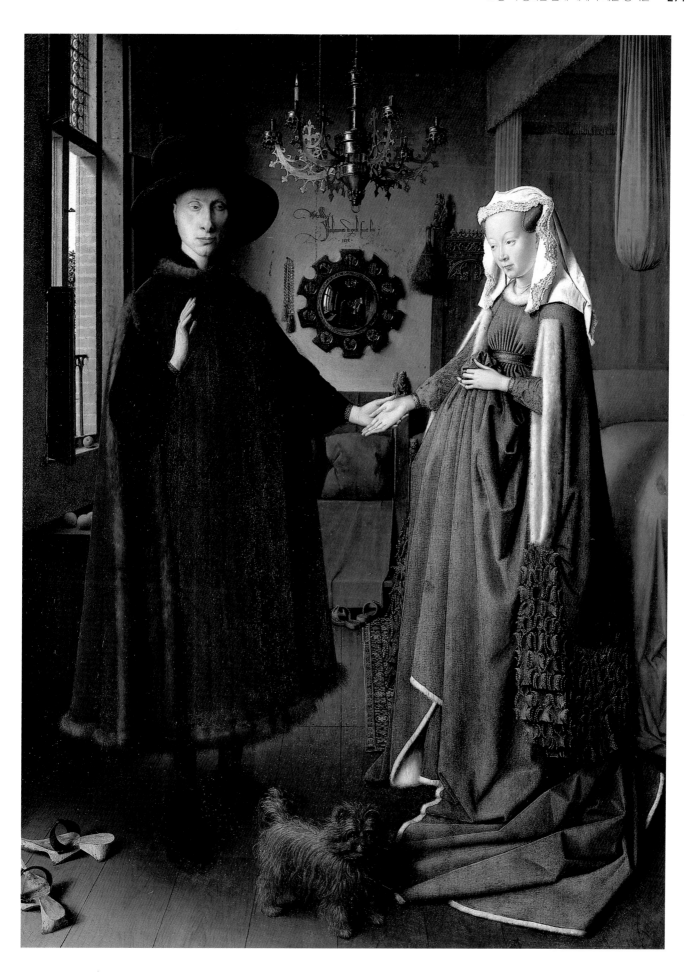

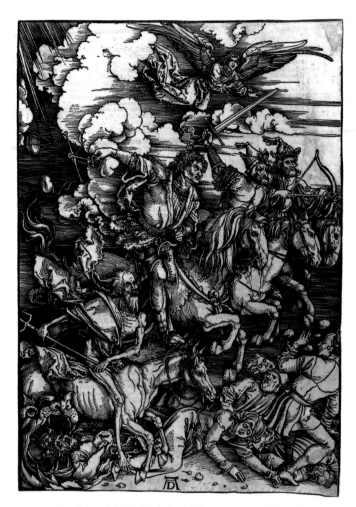

11.14 알브레히트 뒤러, 〈묵시록의 네 기사들〉, 1497~1498년경. 목판화. 39.4×28.1cm, 미국 보스턴 미술관.

는 장면이 묘사되어 있다. 즉, 이 그림은 초상화이면서 동시에 혼인 증명서이다. 화가는 거울 위에 "Johannes de Eyck fuit hic. 1434(1434년 얀 반 에이크가 여기에 있었노라.)"라고 법정 서체로 서명을 해 놓았다. 실제로 우리는 거울에 비친 화가와 다른 증인들의 모습을 볼 수 있다.

일찍이 중세 후기부터 네덜란드와 이탈리아 사이에는 교역이 활발하게 이루어졌다. 두 지역을 잇는 축의 중심에 남부 독일이 자리 잡고 있다. 네덜란드나 독일 같은 중심지에서 창출된 부(富)는 유럽 전역의 예술과 학문 진흥에 기여했다. 15세기 말 알브레히트 뒤러(1471~1528) 같은 탁월한 화가들이 교역로를 통해 이탈리아를 오가면서 르네상스 문화를 유럽 북부에 전하는 데 기여했다.

뒤러는 레오나르도처럼 자연계에 대한 강한 호기심을 갖고 있었으며, 특히 소묘를 통해 인간의 형상과 관상학, 동식물, 자연 풍경을 탐구했다. 하지만 레오나르도와는 달리 뒤러는 주로 판화가로 활동했으며 종교개혁 시기에 종교적 문제로 번민했다. 〈묵

시록의 네 기사들〉(도판 11.14)이라는 목판화를 통해 우리는 뒤러의 판화 제작 기술과 비범한 예술적·종교적 통찰력을 확인할 수 있다(도판 1.10 참조). 이 작품에서 우리는 15세기 말 유럽 북부의 불안을 발견하게 된다. 중세는 미신, 기근, 공포, 죽음에 사로잡혀 있었다. 이러한 중세의 분위기는 이 시기 독일 미술에서 일반적으로 나타난다. 〈묵시록의 네 기사들〉은 그 예이며, 이로 인해 뒤러는 중세 양식과 르네상스 양식 사이의 전환점에 위치하게 된다. 이 목판화는 요한계시록에서 묘사한 공포스러운 최후의 심판 장면과 최후의 심판을 예고하는 전조들을 보여 준다. 전경에서는 죽음이 주교를 깔아뭉개고 있다. 배경으로 나아가면 기근이 저울을 흔들고, 전쟁이 칼을 휘두르며, 역병이 활시위를 당기고 있다. 아래쪽에는 사람들이 말발굽에 깔아뭉개진 채 누워 있다. 뒤러는 형상을 원근법에 따라 축소하고 삼차원적으로 표현했다. 이를 통해 그가 이탈리아 르네상스의 영향을 받았다는 것을 알 수 있다. 얼굴에서 읽어낼 수 있는 성격과 감정은 인물상에 개성과 현실성을 부여하며 더 나아가 작품에 심오한 의미를 더해 준다. 목판화 기법 덕분에 이 작품은 독특한 성격을 띠게 되었다. 뒤러는 선을 섬세하게 파서 매우 복잡한 판화를 만들었다.

연극 후기 르네상스 시기에 이탈리아가 현대적인 극장 건축과 연기 기술 확립으로 나아가는 길을 닦고 있는 동안 16세기 영국은 새로운 연극의 전통을 만들고 역사상 으뜸가는 극작가를 배출했다.

헨리 8세의 통치하에서 영국은 유럽과 단절되었으며 그 때문에 16세기 중·후반에 만들어진 영국 연극은 특유의 성격을 갖게 되었다. 그럼에도 이탈리아 문학은 여전히 영국에 강한 영향력을 행사했으며 그 영향력은 연극에도 반영되어 있다. 엘리자베스 여왕 시대의 사람들은 연극을 사랑했으며, 런던의 극장에서는 귀족과 평민들이 함께 관객석에 있는 모습을 볼 수 있었다. 엘리자베스 조(朝)의 연극들은 처음 상연된 이래 수 세기 동안 꾸준히 사랑받고 있다.

셰익스피어 침착하고 차분한 이탈리아 회화 작품을 르네상스기 이탈리아에서 벌어진 음모에 대한 셰익스피어의 비극적 묘사와 비교해 보면 르네상스 세계의 자기 인식에 대한 관점을 얻게 된다. 윌리엄 셰익스피어(144쪽의 인물 단평 참조)는 강렬한 감정을 정교한 형식에 담아 표현한 154편의 소네트를 1609년에 출판했으며 2편의 영웅담도 썼다. 영국의 국민 시인으로 불리는 그는 대개 엘리자베스 조의 걸출한 극작가로 기억되며, 많은 이들에게 모든 시대를 통틀어 가장 위대한 극작가로 여겨진다. 그가 희곡을 집필한 순서와 연극이 상연된 연대는 확실하지 않다. 그

11.15 제2 글로브 극장, 영국 런던, 1614년경 재건 당시의 모습.

의 초기 희곡들은 1590년대에 집필되었다. 〈햄릿〉(274쪽 참조) 같은 그의 가장 위대한 비극들은 17세기 초에 등장했다. 그의 마지막 희곡들인 〈겨울 이야기(*The Winter's Tale*)〉와 〈폭풍우〉는 1610~1611년경에 집필되었다. 이 작품들은 비극의 형식 안에서 명랑하고 공상적인 요소들을 이용하는 실험적인 양식으로 로맨스, 희극, 비극을 결합한다.

셰익스피어의 연극에서는 엘리자베스 조와 르네상스기 특유의 특성이 분명하게 드러난다. 그의 생각들은 인간의 동기와 성격에 대한 이해, 감정을 깊이 있게 탐구하는 힘 때문에 보편적인 호소력을 갖게 되었다. 셰익스피어의 연극에는 삶과 사랑, 인간의 행위와 애국심이 반영되어 있으며, 이 특성들은 격조 높은 시로 분명하게 표현되어 있다. 셰익스피어는 어조, 다채로운 표현, 복합어와 신어를 사용해 자신의 연극에 극적인 특성뿐만 아니라 음악적인 특성 또한 부여했다. 이러한 특성들은 모든 세대의 마음을 움직인다. 우리는 그의 생애보다는 그의 연극을 상연했던 극장들에 대해 더 많이 알고 있다. 그 극장들은 도판 11.15의 복원도와 같은 모습을 띠었을 것이다.

셰익스피어의 연극은 희극[〈사랑의 헛수고(*Love's Labour's Lost*)〉, 〈한여름 밤의 꿈(*A Midnight's Dream*)〉, 〈헛소동(*Much Ado About Nothing*)〉 등], 비극, 사극(史劇)이라는 세 가지 장르로 분류된다. 그의 사극은 1200년과 1550년 사이에 벌어졌던 사건들을 각색하고 미화한 것이다. 그의 가장 위대한 비극은 1601년에 초연되고 1603년에 출판된 〈햄릿〉이다. 햄릿의 이야기는 유럽 북부에 널리 퍼져 있던 전설이었다.

말로와 존슨 셰익스피어 외에도 영국 르네상스 연극사에서 중요한 극작가들이 있으니 바로 크리스토퍼 말로(1564~1593)와 벤 존슨(1573~1637)이다. 이들의 연극 또한 관객을 사로잡는다. 어조에 대한 말로의 애정은 그의 작품들에 스며들어 있다. 그는 등장인물의 성격을 다소 빈약하게 발전시켰지만 그럼에도 그의 영웅적이고 장려한 어조는 아이스퀼로스와 소포클레스(212쪽 참조)의 고전적 특징을 띠고 있다. 그의 가장 유명한 희곡 〈포스터스 박사의 삶과 죽음에 대한 비극적인 역사(*The Tragical History of the Life and Death of Doctor Faustus*)〉는 1604년에 처음 출판되

걸작들
윌리엄 셰익스피어, 〈햄릿〉

셰익스피어의 연극 중 가장 유명한 〈햄릿〉은 1601년에 초연되고 1603년에 출판되었다. 셰익스피어는 벨포레스트가 쓴 〈비극적 역사(Histoires Tragiques)〉(1559)와 흔히 〈원(原) 햄릿(Ur-Hamlet)〉이라고 불리는 소실된 희곡 — 이 희곡의 작가는 토마스 키드로 추정된다 — 을 토대로 〈햄릿〉을 썼을 것이다. 하지만 〈햄릿〉은 햄릿의 비극적 결함(즉, 아버지를 살해한 자에 대한 복수를 망설이는 우유부단함)이라는 고유한 핵심 요소를 갖고 있다.

연극 초반에 햄릿은 살해당한 아버지의 죽음을 애도하며, 아버지가 죽은 지 한 달이 되기도 전에 자신의 삼촌 클로디어스와 결혼한 어머니에 대해서도 비통해한다. 햄릿의 아버지 유령이 햄릿 앞에 나타나 클로디어스가 자신을 독살했다고 이야기하며 햄릿에게 자신의 죽음을 복수해 달라고 청한다. 햄릿은 클로디어스의 비열한 행동에 대한 확실한 증거를 요구하며 복수를 망설인다. 반신반의하며 주저하는 동안 그는 점점 더 침울해지고 모든 사람들은 그가 미쳤다고 생각하게 된다. 거만한 늙은 조신(朝臣) 폴로니어스는 햄릿이 자신의 딸 오필리아 때문에 상사병에 걸렸다고 믿는다.

클로디어스가 죄를 지었다는 사실이 분명해졌을 때에도 햄릿은 복수를 감행하지 못한다. 그렇지만 그는 자신의 어머니를 위협하며 이를 엿듣고 있던 폴로니어스를 살해한다. 생명의 위협을 느낀 클로디어스는 햄릿을 친구인 로젠크란츠, 길든스턴과 함께 영국으로 보낸다. 그들은 햄릿을 살해하라는 칙서를 갖고 있다. 칙서를 발견한 햄릿은 자신의 친구들이 대신 살해되게끔 일을 꾸민다. 덴마크로 돌아온 햄릿은 오필리아가 자살했으며 그녀의 오빠 레어티즈가 햄릿에게 복수하겠다고 맹세했다는 사실을 알게 된다. 클로디어스는 흔쾌히 결투 자리를 마련한다. 햄릿과 레어티즈 모두 클로디어스가 독을 발라 놓은 칼에 찔린다. 거트루트는 햄릿에게 주려고 독을 타 놓은 포도주를 실수로 마신다. 햄릿은 숨이 끊어지기 전에 숙명적으로 클로디어스를 찔러 죽인다.

이 연극에서 셰익스피어는 복잡한 상황 때문에 불행한 일이 생겼다면 복수로는 그 불행을 해결하지 못한다고 주장하면서, 복수에 대한 전통적인 믿음의 지나친 단순함을 넌지시 이야기하는 것처럼 보인다. "지금 세상이 온통 제멋대로 돌아가고 있어. 그것을 바로잡아야 할 운명이라니, 기구한 팔자로구나(1막 5장, 189~190)." 그는 복수 자체가 도덕적으로 잘못된 것이라고 주장하는 것처럼 보이기도 한다. 셰익스피어는 〈오텔로〉, 〈리어 왕〉, 〈맥베스〉 같은 다른 비극에서처럼 〈햄릿〉에서도 주인공의 인격적 결함이 어떻게 주인공 자신과 주변 사람들의 파멸을 초래하는지 심리학적으로 섬세하게 탐구한다.

〈햄릿〉

3막 1장

윌리엄 셰익스피어(1564~1616)

햄릿 :

사느냐 죽느냐, 그것이 문제로다.

어느 쪽이 더 고귀한 행동인가.

가혹한 운명의 화살을 받아도

마음의 고통을 참고 견딜 것인가,

아니면, 밀려드는 재앙의 바다를 힘으로 막아

싸워 없앨 것인가 죽어 버려, 잠든다 — 그것뿐이겠지.

잠들어 만사가 끝나

가슴 쓰린 온갖 고뇌와 육체가 받는 모든 고통이 사라진다면

그것은 바라 마지않는 삶의 극치.

죽어, 잠을 잔다. 잠이 들면 꿈을 꿀 테지.

그게 마음에 걸려.

이승의 번뇌를 벗어나 영원한 잠이 들었을 때

그때 어떤 꿈을 꿀 것인지,

그것 때문에 망설여지는 것이다.

그러니까 고해 같은 이 삶에 집착이 남는 법.

그렇지 않고야 누가 세상의 사나운 비난의 채찍을 견디며,

폭군의 횡포와 권력자의 멸시,

버림받은 사랑의 고민이며 지연되는 재판,

관리들의 오만, 덕망 있는 자에 대한 소인배들의 불손,

이 모든 것을 참고 견딜 것인가?

한 자루의 단도면 쉽게 끝낼 수 있는 일이 아닌가?

누가 지루한 이 인생길을 무거운 짐에 눌려 진땀 뺄 것인가?

다만 한 가지, 죽음 다음의 불안이 문제 아니겠나?

나그네 한번 가서 돌아온 적 없는 저 알 수 없는 세계,

그것이 우리의 결심을 망설이게 하는구나.

알지 못하는 저승으로 날아가 고생하느니

이승의 고난을 짊어지고 사는 게 낫다는 것이지.

옳고 그름을 분별하는 양심, 이것이 우리를 겁쟁이로 만든다.

결의의 생생한 혈색은 생각의 파리한 병색으로 그늘져서

충전할 듯 의기에 찬 큰 과업도 흐름을 잘못 타게 되고,

마침내는 실행의 힘을 잃고 마는 것이다. [3]

3. 셰익스피어, 햄릿, 여석기 · 여건종 역, 시공사, 2012, 145~146쪽.

었다. 이 작품의 줄거리는 중세 도덕극의 줄거리와 비슷하다. 말로는 풍부한 시적 언어를 사용해 한 남자가 유혹에 빠져 몰락하고 파멸하는 과정을 그린다. 그의 표현 방식은 당대 연극에서 획기적인 것이었다. 융통성 있게 사용한 무운시(無韻詩) 형식과 탁월한 심상이 결합해 관객의 감정을 뒤흔들고 주의를 집중시켰다. 마지막 장면의 무시무시한 이미지는 이 희곡에서 가장 강렬한 이미지 중 하나이다. 뿐만 아니라 말로는 표현법과 심상을 통해 극에 통일성을 부여한다. 예컨대 파우스트가 천국을 언급할 때마다 나타나는 유형은 벗어날 수 없지만 처음에는 부정해야 했던 힘을 미묘하게 암시한다. "그는 세계의 질서와 책임에서도, 누구의 구속도 받지 않는 군림에 대한 꿈에서도 벗어날 수 없다. 이것이 그의 비극이다."[4]

음악　르네상스 음악은 선율과 리듬의 긴밀한 통합, 한층 넓은 음역, 한층 풍부한 텍스처, 특정 화성 진행 원리에의 의존 등의 면에서 중세 음악과 차이가 난다. 이 통합적 양식은 16세기에 성악 음악과 기악 음악의 독특한 표현 방식을 낳았다. 특히 성악 음악은 인본주의의 영향하에서 가사 표현에 전념했다. 실제로 언어에 대한 인본주의의 관심 때문에 성악 음악이 기악 음악보다 중요한 음악 형식이 되었다. 르네상스 작곡가들은 가사의 의미와 감정을 살리려고 노력했으며 그 과정에서 소위 음화(音畵, word painting)를 종종 사용했다. 예컨대 하강이라는 노랫말에 하강하는 선율을 붙이는 것이다. 하지만 감정이 더욱 중요해지고 있었음에도 불구하고 르네상스 음악은 여전히 안정적이고 절제되어 있으며 강약, 음색, 리듬에서 극단적인 대조가 나타나는 것을 피한다.

르네상스 음악의 텍스처는 대개 폴리포니이며 따라서 성부 간의 모방이 흔하게 나타난다. 하지만 춤곡처럼 가벼운 음악에서는 호모포니도 나타난다. 뿐만 아니라 특정 감정을 강조하기 위해 곡의 텍스처를 변화시켜 텍스처 간의 대조를 활용하기도 했다. 이 책에서는 편의상 '유럽 북부' 절에서 르네상스 음악에 대해 이야기했다. 하지만 지금까지 이야기한 르네상스 음악의 특성은 이탈리아를 포함한 유럽 전역의 음악과 관련된 것이다.

종교 음악　르네상스의 중심지인 로마 교황의 예배당은 유럽 음악의 주요 거점 중 하나로 인정받았다. 이곳에서 경력을 쌓은 작곡가 조반니 피에르루이지 다 팔레스트리나(1526~1594)는 당대에 가장 유명한 작곡가가 되었다. 그는 여러 교황과 추기경으로

부터 후원과 총애를 받았다. 1551년부터 1555년까지 줄리아 예배당의 성가대장이었던 팔레스트리나는 1555년 교황청 성가대원이 되었고 교황청 예배당에서 사용할 곡을 쓰기도 했다. 그러나 교황 바오로 4세가 성가대원을 임명할 때 한층 엄격한 규율을 적용하자 팔레스트리나는 결혼했다는 이유 때문에 자신의 직위에서 물러나야 했다. 그의 작품은 모두 성악곡이며 그것도 대부분 전례 음악이다. 유일한 예외는 마드리갈 곡집 한 권과 종교 마드리갈 모음집 한 권이다. 그가 작곡한 105편의 미사곡 중 가장 유명한 것은 〈교황 마르첼루스 미사〉이다. 이 곡은 팔레스트리나가 교황청 성가대에서 노래를 불렀던 1555년에 잠시 재임한 교황 마르첼루스 2세에게 헌정되었다. 이 미사곡에서는 여섯 성악 파트, 즉 소프라노, 알토, 테너 두 파트, 베이스 두 파트가 아카펠라(a cappella)로-무반주로-노래한다. 이 미사곡의 '자비송(Kyrie)'을 들어 보자. 이 곡은 여섯 성악 파트들이 서로 모방하는 풍부한 폴리포니 텍스처를 갖고 있다. 그레고리오 성가를 떠올리게 하는 선율은 대체로 완만하게 이어진다. 선율은 제일 높은 성부인 칸투스(cantus) 성부나 소프라노 성부에서 진행된다. 자비송은 다음 세 부분으로 구성된다.

1. 키리에 엘레이손(Kyrie eleison)　　주님, 자비를 베푸소서.
2. 크리스테 엘레이손(Christe eleison)　그리스도여, 자비를 베푸소서.
3. 키리에 엘레이손(Kyrie eleison)　　주님, 자비를 베푸소서.

이 짧은 가사를 계속 다른 선율로 반복하면서 차분하게 신에게 간청한다. 각 섹션은 모든 성부가 함께 일련의 화음을 이루며 끝을 맺는다.

르네상스 종교 음악의 또 다른 주요 형식은 **모테트**(motet)다. 모테트 양식은 미사 양식과 비슷하지만 길이는 미사보다 짧다. 르네상스 모테트는 미사 통상문이 아닌 라틴어 가사에 곡을 붙인 폴리포니 합창곡이다. 르네상스 모테트의 대표적인 작곡가는 플랑드르 작곡가 조스캥 데프레(1440~1521년)이다. 그의 4성 모테트 〈아베 마리아 …… 비르고 세레나(Ave Maria …… virgo serena, 성모 마리아를 경배하라 …… 평화로운 동정녀 마리아여)〉에는 섬세하고 평온한 음악이 담겨 있다.

세속 음악　16세기에는 이전의 형식들이 **마드리갈**(madrigal)로 발전했다. 마드리갈은 서정시에 4성부나 5성부의 음악을 붙인 것이다. '마드리갈'이라는 용어는 세속 성악 음악의 두 가지 주요 형식에 적용된다. 한 유형은 주로 14세기 이탈리아에서 나타났으며, 다른 한 유형은 16세기 이탈리아에서 자국어 시가 급증하는

4. Lilian Hornstein et al., *World Literature*, 2nd edn.(New York : Mentor, 1973), p. 155.

가운데 새롭게 발전하고 번성했다. 16세기 마드리갈의 가사는 통상 3~14개의 시행(詩行)으로 구성되며, 각 시행에는 7개나 11개의 음절을 특별한 순서 없이 배열한다. 시에 붙인 곡에서는 음악적 형식보다 가사의 각 단어와 구절이 가진 분위기와 의미를 강조한다.

마드리갈에서는 적게는 3성부를, 많게는 8성부를 이용한다. 1650년 이전에는 4성 마드리갈을 선호했지만 이후에는 5성 마드리갈이 주를 이루었다. 마드리갈은 대개 독창자들이 각 성부를 맡아 노래하지만, 악기로 어떤 성부를 대체하거나 성부의 선율을 한 옥타브 위나 아래에서 연주하기도 했다. 마드리갈은 16세기 후반까지 이탈리아를 비롯한 유럽 지역에서 지배적인 세속 음악 형식이었다.

영국 마드리갈은 이탈리아 마드리갈보다 분위기가 밝으며, 대개 양을 돌보지 않고 상대에게 관심을 갖는 양치기와 양치기 처녀에 대한 목가(牧歌)이다. 토마스 윌크스(1575~1623년)는 가사를 회화적으로 표현하고 리듬·운율·형식적 균형을 창조하는 데 뛰어났으며, 이탈리아 마드리갈만큼 표현력이 풍부한 영국 마드리갈을 작곡했다. 그는 선율에 성격을 부여하고 반음계적 화성 진행을 이용했다. 영국 마드리갈에서는 '파라' 후렴구도 사용했다. 주요 영국 마드리갈 작곡가들의 작품 25곡을 수록한 오리아나의 승리(*Triumph of Oriana*)에는 토마스 윌크스의 '베스타 여신이 ……'가 실려 있다. 이 작품집의 다른 작품과 마찬가지로 이 마드리갈 역시 "아름다운 오리아나여, 영원하길!"이라는 엘리자베스 1세에게 경의를 표하는 인사말로 끝을 맺고 있다.

> 베스타 여신이 라트모스 언덕에서 내려올 때
> 처녀 여왕이 모든 목자들의 시중을 받으며 올라가는 것을 보았네.
> 그러자 다이아나 여신의 구애자들이 이 무리를 향해 황급히 달려 내려갔네.
> 처음에는 두 명씩, 이윽고 세 명씩, 그리고는 모두가
> 모시던 여신을 홀로 두고 성급히 가버렸네.
> 그리고 여왕을 따르는 목자들과 어울려서
> 흥겨운 노래를 부르며 그녀를 환대하네.

> 다이아나 여신의 목자들과 님프들이 노래하네.
> 아름다운 오리아나여, 영원하길!

바로크 양식

17세기에는 활발한 지적·영적·신체적 활동의 시대가 열렸다. 새로운 시대와 함께 바로크 양식이라는 새로운 양식 또한 등장했다. (원래 '바로크'라는 단어 자체는 르네상스 이후 기묘한 장신구에 종종 사용했던 크고 일그러진 진주를 가리킨다.) 바로크라

는 용어는 대개 화려함, 복잡함, 장식성, 감정적 호소를 뜻하지만 지적이고 차분한 경우도 있다. 바로크 양식은 이전의 어떤 양식보다 후원자를 만족시켰다. 압도적인 예술작품을 이용해 자신의 지위를 과시하려는 생각은 귀족 계급이나 부르주아 계급(중간 계급)뿐만 아니라 로마 가톨릭 교회까지 사로잡았다. 종교개혁과 프로테스탄티즘의 확산에 대한 대응 전략에는 장엄한 미술, 건축, 음악을 이용해 신자들을 다시 가톨릭교로 끌어들이려는 시도 또한 포함되어 있었다.

체계적인 합리주의가 출현해 세속적이고 과학적인 용어로 세계를 설명했다. 이는 예술작품 구성에도 영향을 미쳤다. 바로크 예술에서는 정교한 구성 도식하에서 모든 부분이 다른 부분과 정교하게 연결되고 전체로 통합된다. 그 결과 지극히 복잡하면서도 고도로 통합된 디자인이 만들어졌다. 권력의 중심이 교회에서 한층 세속적인 기구로 이동하면서 유럽 세계는 점점 세속화되었다. 모든 세속적인 기구 위에 전능한 절대 군주가 군림했다.

> 바로크 시대에는 절대 왕정 사상이 집단의 심리뿐만 아니라 개인의 심리 또한 지배했으니, 각자가 절대 군주처럼 자신의 삶을 관리했다. 발타자르 그라시안은 조신(朝臣)들에게 "당신의 모든 행동이 왕의 행동이 되게 하라. 아니면 적어도 당신의 신분에 맞게 행동하라."고 말했다. 모든 이들이 내적으로는 왕이었다. 자아 혹은 초자아는 자신을 넘어선 한계를 인식하지 못하는 실체가 되었다. …… 바로크 예술가는 그라시안이 조신들에게 한 이야기처럼 "자신의 신분에 맞게" 주권을 행사했다. 다시 말해 예술가는 자신의 예술을 했다. 17세기에는 고립되어 있지는 않더라도 적어도 독립적인 인간이었고, …… 비록 의뢰를 받아 예술작품을 만들기는 해도 자신의 예술을 개인적인 활동으로 간주했으며, 자신의 창조력이 제한되는 것을 허용하지 않았던 예술가들이 등장했다.[5]

바로크 예술은 색채와 웅장함을 강조하며 빛과 어두움을 극적으로 사용해 관람자의 시선을 캔버스에서 벗어나게 만든다. 바로크 예술은 르네상스의 명료한 형태를 복잡하고 불안정한 기하학적 패턴으로 변화시켰다. 열린 구도는 광대한 우주와 한층 넓은 현실이라는 관념을 상징한다. 그래서 인물상을 르네상스식으로 기념비적 존재로 그리기도 했지만 풍경 안의 아주 작은 형상으로 즉, 광대한 우주에 종속되어 있는 부분으로 그리기도 했던 것이다. 무엇보다 바로크 양식은 형상보다 느낌을, 지성보다 감성을 강조하는 매우 활기찬 구성에 의해 특징지어진다. 이 시기의 그림들은 개성이 분명하다. 예술가들이 양식을 독자적으로 확립하려고 노력하면서 예술가의 탁월한 기교가 부각되었다.

5. Germain Bazin, *The Baroque*(Greenwich, CT : New York Graphic Society, 1968), p. 30.

회화 바로크 회화는 하나의 틀을 따르지 않으며 오히려 다채롭고 다원주의적이지만 일반적인 양식으로 볼 수 있다. 바로크 회화는 1600년과 1725년 사이에 유럽 전역에 전파되었다. 하지만 이 책에서는 카라바조, 루벤스, 렘브란트, 라위스, 이 4명의 주요 화가만을 검토할 것이다. 이 외에도 얀 베르메르(1632~1675)와 디에고 벨라스케스(1599~1660) 등 수많은 화가들이 있다.

카라바조 교황의 후원과 가톨릭 개혁 운동 정신 덕분에 예술가들이 로마로 몰려들었으며, 그 결과 초기 바로크의 중심지인 로마는 '전 기독교 세계에서 가장 아름다운 도시'가 되었다. 카라바조(본명 : 미켈란젤로 메리시, 1569~1609)는 로마 바로크 화가 중 가장 중요한 화가일 것이다. 그는 새로운 경지의 현실감을 보여 주는 비범한 양식을 선보였다. 〈성 마태의 소명(召命)〉(도판 11.16)에서는 가장 밝은 부분과 어두운 부분을 통해 장차 사도가 될 인물이 신의 은총을 접하는 순간을 역동적으로 묘사한다. 이 작품에서는 종교적인 주제를 현대적으로 표현했다. 카라바조는 르네상스의 이상화된 형태를 버리고, 사실주의적 이미지와 일상적 배경을 이용했다. 그리스도의 부름을 상징하는 밝은 빛이 극

11.16 카라바조, 〈성 마태의 소명〉, 1596~1598년경. 캔버스에 유채, 3.38×3.48m. 이탈리아 로마 산토 루이지 데이 프란체시 성당.

적인 키아로스쿠로를 이루면서 두 무리의 인물상을 비춘다. 이 그림에는 가톨릭 개혁 운동의 중심 사상이 표현되어 있다. 즉, 신앙과 은총은 지적인 오만함을 초월하는 용기와 단순함을 가진 모든 이들에게 허락되어 있으며, 영적인 각성은 개인적이고 신비하며 강렬한 정서적 경험이라는 생각이 표현되어 있다.

루벤스 페테르 파울 루벤스(1577~1640)는 거대하고 압도적인 그림과 육감적인 여성 나체화로 유명하다. 1622년부터 1625년까지 그는 마리 드 메디치의 의뢰를 받아 일련의 그림을 그렸다. 피렌체의 공주였던 마리 드 메디치는 프랑스의 왕 앙리 4세와 결혼해 루이 13세를 낳았으며, 루이 13세가 성년이 될 때까지 섭정했다. 〈마리 드 메디치의 초상을 받는 앙리 4세〉(도판 11.17)는 여왕의 일생을 우의적으로 묘사한 21점의 그림 중 하나이다(도판

1.38 참조). 이 그림에서 우리는 루벤스의 장식적인 곡선 구도, 활기찬 동작, 복합적인 색채 사용을 보게 된다. 통통한 큐피드(푸토)와 여성의 살갗은 다른 화가들의 그림에서는 거의 느낄 수 없는 부드러움과 따스함을 이 작품에 불어넣는다. 루벤스는 전체적으로 그윽하고 짙은 푸른색과 따뜻한 색을 함께 사용했다. 밝은 색과 어두운 색, 생기 있는 색조와 차분한 색조 사이의 대조가 분명하게 나타난다. 왼쪽 상단과 오른쪽 하단을 잇는 사선축, 수직축, 수평축의 교차점에 위치한 마리 드 메디치의 초상화 주변을 에워싼 구도가 나타난다. 이 그림은 관람자의 눈앞에서 소용돌이치고 있는 것처럼 보인다. 각 부분은 섬세하고 화려하게 표현되었지만 전체에 종속되어 있다. 루벤스는 우리의 시선을 그림 곳곳으로, 즉 상하안팎으로 이끌며 이따금 캔버스를 완전히 벗어나게 만든다. 그렇지만 이 복잡한 그림의 탄탄한 토대인 정교한 구

11.17 페테르 파울 루벤스, 〈마리 드 메디치의 초상을 받는 앙리 4세〉, 1622~1625. 캔버스에 유채, 3.96×2.95m. 프랑스 파리 루브르 박물관.

도 때문에 우리의 시선은 결국 미소를 짓고 있는 마리 드 메디치의 얼굴로 향하게 된다. 전체적으로 풍요롭고 화려하며 밝은 이 그림은 지성보다는 감성에 직접 호소한다.

이 그림은 고전적인 알레고리로 구성되어 있다. 지혜의 여신 미네르바가 등장해 늙어가는 앙리 4세에게 피렌체의 공주와 재혼하라고 충고하고, 큐피드들이 앙리 4세의 투구와 방패를 훔치고 있다. 교역의 신 메르쿠리우스는 마리아의 초상화를 보여 주고 있으며, 주신(主神) 주노와 주피터는 흡족해하며 이 장면을 내려다보고 있다. 이 그림에서는 신의 중재, 빛나는 건강, 화려함에 대한 희망을 묘사하고 있다.

루벤스는 수많은 작품을 생산했다. 이것이 가능했던 주된 까닭은 그가 자신의 작업을 도와주는 수많은 화가와 도제들을 고용해 사실상 그림 공장인 공방을 운영했기 때문이다. 기본적으로 크기에 따라 그림의 가격이 결정되었지만, 루벤스 자신이 실제로 얼마나 작업을 많이 했는지도 그림의 가격에 영향을 주었다. 그

렇지만 이 사실에 크게 신경 쓸 필요는 없다. 그의 독특한 바로크 양식은 그의 모든 그림에서 나타나기 때문에 훈련을 받지 않은 관람자도 비교적 쉽게 루벤스의 작품을 알아본다. 루벤스 작품의 예술적 가치는 단순히 수작업에서 나오는 것이 아니라 작가의 발상에서 나오는 것이다.

렘브란트　루벤스와 달리 렘브란트 판 레인(1606~1669)은 중산층의 화가이다. 그는 네덜란드 라이덴에서 태어나 그 지역 화가들의 수업을 받았으며 이후에 암스테르담으로 옮겨갔다. 그는 젊은 나이에 성공을 거두었으며, 이 때문에 무수한 작품 주문과 수많은 도제를 받을 수 있었다. 렘브란트는 자본주의 예술가라고 부를 수밖에 없는 인물이다. 그는 예술이 그 자체의 가치뿐만 아니라 시장 가치 또한 갖고 있다고 생각했다. 그가 작품의 시장 가치를 높이려고 자기 작품을 사는 데 엄청난 돈을 썼다는 이야기가 전해진다.

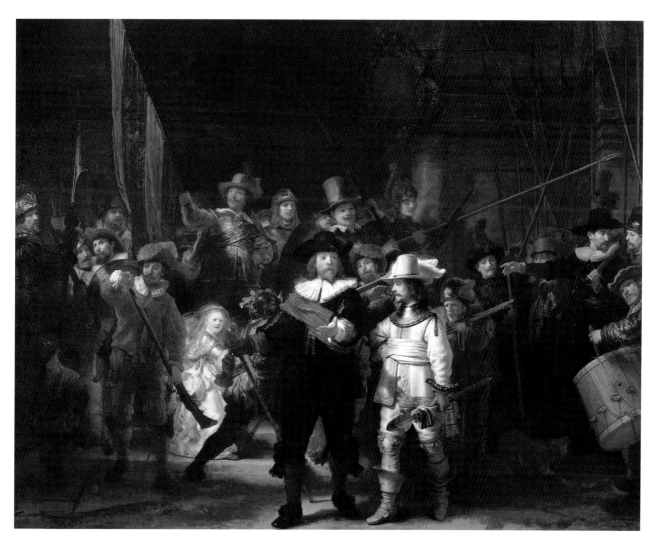

11.18 렘브란트 판 레인, 〈야간 순찰(프란스 바닝 코크 대위의 중대)〉, 1642. 캔버스에 유채, 3.7×4.44m. 네덜란드 암스테르담 국립 미술관.

렘브란트의 천재적 역량은 인간의 감정과 성격 묘사에서 나타난다. 그의 걸작 중 하나인 〈야간 순찰〉(도판 11.18)에서 볼 수 있듯, 그는 수많은 세부 사항을 직접 묘사하지 않고 암시하기만 한다. 이 작품에서 그는 분위기와 어두움, 암시와 감정에 집중한다. 바로크 예술작품이 대개 그렇듯 이 그림 또한 관람자가 공평무사한 증인으로 관찰하게 두지 않고 오히려 사건에 동참해 감정을 공유하게 만든다.

현재 네덜란드 암스테르담 국립 미술관에 전시되어 있는 거대한 캔버스는 사실 원작의 일부이다. 18세기 암스테르담 시청 공간의 크기에 맞게 그림을 잘랐기 때문이다. 그래서 이 그림에는 순찰대원들이 건너려고 하는 다리가 더 이상 등장하지 않는다. 이 시기에는 단체 초상화, 특히 군부대의 단체 초상화가 유행했다. 일반적으로는 연회석 같은 사교적 자리를 배경으로 단체 초상화를 그렸다. 하지만 렘브란트는 통상적인 틀을 깨고 그 단체가 근무를 하고 있는 것처럼 묘사했다. 그 결과 바로크 정신에 걸맞은 한층 활기차고 극적인 작품이 나왔다. 하지만 이는 정작 그림을 주문한 고객의 기분을 상하게 했다.

최근 세척 작업을 거친 이 그림은 이전보다 훨씬 밝아졌고, 원래의 선명한 색상도 드러났다. 하지만 극적인 명암에 대해서는 여전히 해명하지 못했다. 빛과 관련된 어떤 분석도 이 인물상들에게 어떤 식으로 빛을 비추었는가라는 문제를 해결하지 못했는데, 왜냐하면 이 장면에는 어떤 자연광도 나타나지 않기 때문이다.

이 작품의 제목과 관련된 문제 또한 존재한다. 이 작품의 제목은 사실 '주간 순찰'이라는 견해가 제시되었다. 그렇다면 이 작품 중앙의 강렬한 빛은 아침 햇빛으로 설명할 수 있을 것이다. 하지만 렘브란트는 극적인 효과를 내기 위해 밝은 부분을 정했을 것이다. 인물상들을 사실적으로 그렸다고 해서 광원 역시 그럴 것이라는 주장을 할 수는 없는 법이다.

라위스 라헬 라위스(1663~1750)는 네덜란드의 장구한 꽃 그림 전통에 정점을 찍은 화가이다. 〈꽃 정물화〉(도판 11.19)에서 그녀는 섬세한 색조뿐만 아니라 경이로운 색채 조화와 명암 대조까지 이용해 캔버스를 사선으로 가로지르는 활기찬 비대칭 구도를 만들어낸다. 화병, 탁자, 꽃잎, 줄기 같은 이 그림의 각 부분은 감각적인 매력을 갖고 있어서 그 부분을 더욱 들여다보고 싶게 만든다. 하지만 그것들은 모두 이 그림의 전체 디자인에 종속되어 있다. 이는 우리가 바로크 회화에서 줄곧 확인한 특성이다. 네덜란드의 꽃 그림 화가들은 대개 실물을 직접 보고 그리지 않았다. 오히려 이들은 꽃들을 미리 소묘해 놓거나 식물학 서적의 정밀한

11.19 라헬 라위스, 〈꽃 정물화〉, 1700년 이후. 캔버스에 유채, 75.6×60.6cm. 미국 오하이오 주 톨레도 미술관.

채색 삽화를 연구했다. 라위스 같은 화가들은 소묘와 기록을 참조해 같은 시기에 피지 않는 다양한 꽃이 나오는 정물화를 구성했다. 그밖에도 15세기에는 꽃들이 대단히 종교적인, 특히 동정녀 마리아와 관련된 의미를 갖고 있었다. 보다 포괄적인 의미를 갖는 상징과 관련시켜 이야기할 수도 있다. 바로크 꽃 그림에서는 인간의 생과 아름다움의 덧없음에 대한 상징으로 짧은 시기 동안만 피는 꽃을 이용한다.

조각 바로크 양식은 특히 조각에서 잘 구현되었다. 조각가들은 실제 물리적 한계 이상의 힘을 형상과 공간에 불어넣었다. 회화와 마찬가지로 조각 또한 중립적 관찰보다는 동참을 유도하기 위해 감정에 호소한다. 감성이 중심이 되었다. 바로크 조각은 하나의 형상을 만드는 대신 공간이 마치 화폭인 것처럼 한순간의 행동을 묘사하려고 했다. 바로크 조각가들은 종종 자신이 전달하려는 이야기의 결정적인 순간을 택해 묘사했으며 이를 통해 순간적인 에너지를 전달하려고 했다. 우리가 확인할 수 있는 최고의 예는 지안 로렌초 베르니니(1598~1680)의 작품들이다.

〈다윗〉(도판 11.20)은 몸을 한껏 틀어 우리 눈에 보이지 않는

11.20 베르니니, 〈다윗〉, 1623. 대리석, 높이 1.7m. 이탈리아 로마 보르게세 미술관.

골리앗에게 돌을 날려 보낸다. 이 역동적인 동작을 통해 힘과 감정이 발산된다. 우리의 시선은 휘어진 사선을 따라 위로 이동하여 다윗의 표정에 응축된 감정을 만나고 바깥쪽으로 나아간다. 작품 도처에서 뚜렷한 만곡이 반복적으로 나타난다. 풍성하고 우아한 세부 묘사가 작품 곳곳을 장식하고 있다. 이 작품에서도 관람자는 감정을 함께 느끼고, 드라마에 동참하며, 극적으로 표현된 근육의 감각적인 윤곽선에 반응하게 된다. 베르니니의 〈다윗〉은 미켈란젤로의 다윗(도판 2.13 참조)처럼 에너지를 억제하지 않고 오히려 관절 부위를 구부리고 근육을 수축하며 동작을 하면서 에너지를 발산한다.

건축　태양왕으로 알려진 프랑스의 루이 14세(재위 : 1643~1715)는 바로크 시대의 절대 왕정을 상징하는 군주이다. 그리고 합리주의적으로 디자인한 웅장한 건물과 자연 경관으로 이루어

진 베르사유 궁전(도판 3.24) 또한 웅장하고 장엄한 바로크 양식을 대표하는 예술작품이다. 원래 루이 13세의 소박한 사냥 별장이었던 베르사유 궁전은 복잡한 정치적·종교적 상황하에서 태양왕의 웅장한 궁전으로 변모했다.

베르사유 성은 1631년 필리베르 르 루아에 의해 개축되었다. 베르사유 성의 파사드는 루이 르 보가 벽돌과 석재, 조각, 연철, 도금한 납을 이용해 장식했다. 1668년 루이 14세는 르 보에게 왕과 왕비의 방이 딸린 석조 건물로 성을 둘러싸 성을 확장하라고 명령했다. 쥘 아르두앙 망사르는 성을 궁전으로 확장했다. 이 궁전의 서쪽 파사드는 길이가 609m를 넘는다. 1682년 루이 14세는 베르사유 궁전으로 거처를 옮겼다. 베르사유 궁전은 정점에 달했던 프랑스 왕권을 상징하는 공간이 되었다.

베르사유 궁전은 상징적으로나 실질적으로나 프랑스의 안정을 유지하는 데 중요한 역할을 했다. 베르사유 궁전이 왕 중심의 국가주의를 상징한다는 점은 자명하다. 베르사유 궁전은 실질적인 정치 도구의 기능도 했다. 루이 14세는 자신에 대한 불복을 꾀할 수 있는 파리에서 귀족들을 끌어내 베르사유 궁전에 모아 놓고 계속 감시했다. 게다가 베르사유 궁전은 프랑스의 사치품과 취향을 발전시키고 수출하는 거대한 경제적 엔진 역할을 했다.

음악　바로크 시각 예술과 마찬가지로 바로크 음악 또한 교회의 요구 때문에 만들어진 경우가 많았다. 교회에서는 예배를 한층 매력적이고 호소력 있게 만들기 위해 감정적이고 극적인 성격의 음악을 이용했다. '바로크'라는 용어는 대략 1600년부터 1750년까지 작곡된 음악과 관련되어 있다.

이전에는 같은 곡을 노래로 부르기도 하고 악기로 연주하기도 했지만, 바로크 작곡가들은 성악곡이나 특정 악기를 위한 곡을 쓰기 시작했다. 또한 그들은 예컨대 음색과 음량의 급격한 변화에서 나타나는 강렬한 대조, 자유로운 리듬과 엄격한 리듬의 병치 같은 새로운 종류의 효과와 긴장을 음악에 도입했다. 그리하여 바로크 시대는 현대적 음악 언어의 발전에 결정적인 기여를 한 시대가 되었다.

기악 음악　바로크 작곡가들이 특정 악기를 위한 곡을 쓰기 시작하면서 기악 음악이 새로운 의의를 갖게 되었고 악기들도 기술적으로 발전했다. 반음 사이의 음정이 균일한 새로운 '평균율' 체계는 요한 제바스티안 바흐가 1722년과 1740년에 작곡한 〈평균율 클라비어곡집〉에 의해 확립되었다. 〈평균율 클라비어곡집〉은 모든 조(調)로 전주곡과 푸가를 작곡한 것이다. 이 작품의 푸가(4장 참조)들은 형식적인 구조와 엄격한 모방을 통해 복잡한 바로크

인물 단평
요한 제바스티안 바흐

오늘날에는 요한 제바스티안 바흐(1685~1750)를 거장으로 여기지만, 당시에 그의 음악은 구식 취급을 받았다. 그래서 그의 작품들은 한때 거의 연주되지 않았다. 그는 19세기에 비로소 가장 위대한 서양 음악 작곡가 중 한 사람으로 인정받게 되었다. 독일 튀링겐 주에서 태어난 바흐는 10살에 부모를 여의었다. 그의 큰형 요한 크리스토프가 그를 양육하고 교육하는 책임을 맡았다. 요한 제바스티안은 15살 때 뤼네부르크의 성 미하엘 교회의 성가대원이 되었다. 그는 오르간을 공부했으며 아른슈타트의 신(新) 교회의 오르간 연주자로 임명되어 그곳에서 4년 동안 머물렀다. 이후에 그는 육촌 누이 마리아 바바라 바흐와 결혼했으며, 이와 거의 같은 시기에 뮐하우젠에서 비슷한 자리를 얻었다. 1년 후 그는 바이마르 궁정 오르간 연주자 자리를 얻었고, 쾨텐의 레오폴트 대공이 1717년에 그를 궁정 악장으로 임명할 때까지 바이마르에 머물렀다. 바흐는 레오폴트 대공의 궁정 악장으로 일하던 시기인 1721년에 브란덴부르크 협주곡을 완성했다.

1720년 바흐의 아내가 죽었고, 1년 뒤 그는 안나 막달레나 빌켄과 재혼했다. 1723년에는 라이프치히로 이주해 성 토마스 교회 부속학교에서 라이프치히 시 음악감독으로 일했다. 그가 시를 위해 해야 했던 일들 중 하나는 4개의 교회에서 음악을 연주할 이들을 훈련하는 것이었다. 1747년 그는 포츠담에서 프로이센의 프리드리히 대왕 앞에서 연주했다. 하지만 얼마 후에 시력이 떨어지기 시작했고 사망 직전에는 시력을 완전히 잃었다.

바흐는 엄청나게 많은 작품을 작곡했다. 특히 라이프치히에 살던 시기에 그가 맡았던 책무 중 하나는 곡을 쓰는 것이었다. 그는 생전에 자신의 깊은 신앙심을 보여 주는 200편 이상의 칸타타, 〈나단조 미사〉, 수난곡 3편을 작곡했다. 그는 교회 음악을 통해 기독교 신앙의 심오한 신비를 탐구하고 전달했으며 신의 영광을 찬양했다. 환희부터 죽음에 대한 심오한 명상까지 광범위한 감정이 표현되어 있는 그의 칸타타는 폭넓은 감정 변화를 탐구한 바로크 양식의 전형이다. 〈마태 수난곡〉으로 대표되는 수난곡에서는 심판을 받고 십자가에 못 박히는 예수의 이야기를 들려준다. 바흐의 수난곡에서는 전통적으로 사용하던 라틴어 가사가 아닌 독일어 가사를 사용한다. 이를 통해 우리는 바흐가 루터교 신앙에 헌신했음을 알 수 있다.

바흐는 종교 음악 외에도 엄청난 양의 하프시코드와 오르간 곡을 썼다. 여기에는 〈평균율 클라비어 곡집〉으로 불리는 48곡의 전주곡과 푸가, 〈골드베르크 변주곡〉이 포함된다. 푸가에서 그는 하나의 주제를 제시한 다음, 여러 성부에서 그 주제를 모방하고 폴리포니적으로 발전시켰다. 24곡의 협주곡과 12곡의 독주 작품(첼로 독주곡 6곡과 바이올린 독주곡 6곡)을 포함한 수많은 기악곡을 쓰기도 했다. www. jsbach.org에서 더 많은 정보를 얻을 수 있다.

작곡 기법을 보여 준다.

소나타는 가장 융통성 있는 음악 용어 중 하나로 여러 음악 형식을 가리키는 데 사용된다. 소나타(sonata)라는 명칭 자체는 '울리다'라는 의미의 이탈리아어 sonare에서 유래되었다. 바로크 시대에 소나타는 '노래되는'이라는 뜻의 칸타타(4장 참조)와 구별되는 것으로서 악기로 연주하는 모든 작품을 지칭하는 데 사용되기 시작했다. 17세기에 가장 선호했던 구성은 트리오 소나타로 알려진 것이며, 저음 성부를 첼로나 바순으로 연주하고 서로 얽혀 있는 2개의 고음 성부를 바이올린, 플롯 혹은 오보에로 연주한다. 일반적으로 오르간이나 하프시코드 연주자가 ('숫자 저음'이라고 불리는 관례에 따라) 저음 성부에 기입된 숫자들이 지시하는 화음들을 함께 연주한다.

협주곡(4장 참조)은 바로크 시대가 선사한 서양 음악 형식 중 하나이다. 협주곡의 대가 중 한 사람인 안토니오 비발디(1675~1741)는 특정 상황에서 연주할 곡들을 쓰기도 했지만 대개 한 연주단에서 연주할 곡들을 썼다. 그의 독주 협주곡 중 가장 친숙한 작품인 〈봄〉은 작품번호 8번의 네 작품들, 즉 〈사계〉(1725) 중 한 곡이다. 〈사계〉는 순수한 악상만을 제시하는 절대음악과 상반되는 표제음악을 일찍이 보여 준 작품이다. 〈봄〉에서는 각 부분이 맞물려 이어지면서 전체적으로 화려한 작품을 만들어 낸다. 1악장(알레그로)에서는 시작 부분의 주제가 새의 노래, 흐르는 시냇물, 폭풍우, 돌아오는 새들을 묘사하는 부분 사이사이에 나타난다(ABACADAEA).

요한 제바스티안 바흐가 작곡한 〈브란덴부르크 협주곡 2번 바장조〉 1악장 빠르게(allegro)도 들어 보자. 이 곡은 바흐가 1721년 브란덴부르크 공을 위해 작곡한 6개의 협주곡 중 하나이다. 이 협주곡은 빠르고, 느리고, 빠른 세 악장으로 구성되어 있다. 각 악장에서 솔로와 리피에노[ripieno, 총주(總奏)] 부분이 대조된다. 바흐는 리코더, 오보에, 호른, 바이올린을 택해 그 악기들을 여러 방식으로, 즉 독주, 2중주, 3중주, 4중주로 조합하며 그 악기들의 음색을 탐구한다. 현대의 협주곡에서는 트럼펫과 플루트가 종종 독주 악기 역할을 하지만 바흐의 시대에 '플루트'는 일반적으로 리코더를 뜻했다. 초기의 악보 사본에는 트럼펫이나 호른으로 명시되어 있다. 우리는 1악장에서 3개의 리듬 동기를 발견한다. 바흐는 이 세 리듬 동기들을 변형하고 조합해 여러 악기로 연주한다.

성악 음악 앞서 언급했듯 칸타타는 '노래되는'이라는 뜻의 이탈리아어이다. 칸타타는 여러 악장으로 구성된 성악곡으로서 관련 문구들을 토대로 가사를 쓰고 기악 반주를 붙여 작곡한다. 칸타타

는 모노디에서 발전해 나온 것이다. 모노디는 독창곡 형식으로 성악이 중심이며 음악이 가사에 종속된다. 모노디 작품들은 대조적인 여러 짧은 악구로 구성되어 있기는 하나 오페라에 비해 단조롭다. 그리고 본래 모노디는 소프라노 독창곡으로 작곡되었지만 많은 작곡가들이 다른 성부나 중창을 이용하기도 했다. 바로크 시대에는 교회 칸타타와 세속 칸타타라는 두 유형의 칸타타가 존재했다.

독일의 교회 칸타타는 루터교 코랄에서 발전해 나온 교회 음악이다. 교회 칸타타의 대가인 요한 제바스티안 바흐는 성가대장에게 부과된 의무 때문에 매주 칸타타를 새로 작곡했다. 그는 1704년과 1740년 사이에 200곡 이상의 칸타타를 작곡했다. 그의 칸타타는 주로 대위법적인(즉, 폴리포적인) 텍스처를 갖고 있으며, 보통 4명의 독창자와 4성부 합창단에 의해 연주되었다. 주제가 유명한 칸타타 80번 〈내 주는 강한 성이요〉는 탁월한 칸타타이다. 이 칸타타의 토대가 된 코랄은 개신교 찬송가 중 가장 중요한 곡으로 마르틴 루터가 그 곡과 가사를 썼다. 루터가 쓴 가사와 선율은 1, 2, 5악장과 마지막 악장에 등장한다. 나머지 가사는 바흐가 좋아했던 작사가 살로모 프랑크(1659~1725)가 썼다. 푸가 합창곡인 1악장에서는 친숙한 주제 선율과 가사를 들려준다.

11.21 J. S. 바흐, 칸타타 80번 중 〈내 주는 강한 성이요〉.

내 주는 강한 성이요,
좋은 방패이며 무기이십니다.
그는 우리에게 닥친 모든 환란으로부터
우리가 자유롭게 되도록 도우십니다.
우리의 오래된 사악한 적은 지금도 매우 골몰하며
엄청난 힘과 간계를 짜내고 있습니다.
그 적은 무시무시한 계획을 준비하고 있으니

지상의 어떤 것도 그것에 비할 수 없습니다.

이 칸타타의 마지막 악장에서 바흐는 루터의 코랄을 토대로 4성부 합창을 만들었다. 악기들로 각 성부를 반주하며, 낮은 성부들을 배경으로 단순하지만 강렬한 선율이 두드러지게 나타난다.

그 말씀을 그들은 그대로 두어야 하며
감사하는 마음 외에 어떤 마음도 품어서는 안 됩니다.
그는 자신의 계획에 따라
자신의 영과 힘과 함께 온전히 우리의 곁에 계십니다.
그들이 우리에게서 몸, 재산, 명예, 아이, 아내를 빼앗더라도
그렇게 하도록 두십시오.
그들은 어떤 이득도 얻지 못합니다.
어쨌든 우리에게는 틀림없이 왕국이 남아 있을 것입니다.

바로크 오페라는 15세기 후반 마드리갈에서 발전해 나왔다. 이 시기의 마드리갈은 대개 연극 공연 막간에 연주하기 위해 작곡한 것으로서 때로는 '마드리갈 코미디'로, 때로는 막간극(intermedi)으로 불렸다. 이 마드리갈들은 매우 연극적이었으며 전원 장면, 서사적인 회상, 흥미진진한 연애담을 노래했다. 마드리갈에서 새로운 독창 양식이 나왔다. 전승되는 오페라 중 최초의 것인 야코포 페리(1561~1633)의 〈에우리디체〉는 당대의 전원극(田園劇) 형식을 취했으며 그리스 신화의 등장인물들을 이용했다. 17세기 후반에 오페라는 특히 이탈리아에서 중요한 예술 형식이 되었으며 널리 프랑스, 독일, 영국까지 전해졌다.

헨리 퍼셀(1659~1695)의 〈디도와 아이네이스〉(1689)는 영국인이 작곡한 주요 오페라 중 최초의 것이다(4장의 '디도의 탄식' 참조). 퍼셀은 여학교에서 상연하려고 이 작품을 썼다. 영국의 계관시인 나훔 테이트(1652~1715)가 베르길리우스의 아이네이스 4권을 토대로 정열과 죽음에 관해 고전적인 이야기를 들려주는 리브레토를 썼다.

오라토리오는 오페라와 동일한 원천에서 발전해 나온 형식으로 오페라처럼 규모가 크며 종교적인 주제와 시적인 가사를 결합한다. 오라토리오는 칸타타와 마찬가지로 무대 장치나 의상을 사용하지 않으며 연주회 형식으로 공연한다. 그렇지만 극적인 내용이 탄탄하며 독창자들이 특정 캐릭터를 연기하기 때문에 많은 오라토리오를 극으로 상연할 수도 있을 것이다.

오라토리오는 16세기 초 이탈리아에서 등장했지만 가장 위대한 오라토리오의 거장은 조지 프레더릭 헨델(1685~1759)이다. 그는 독일에서 태어났지만 영국에서 살았으며 영어로 오라토리오를 썼다. 그의 오라토리오는 대개 발단, 갈등, 대단원의 매우

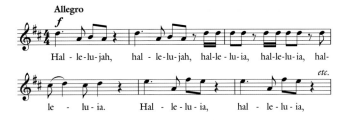

11.22 G. F. 헨델, 〈메시아〉 중 '할렐루야' 합창곡.

극적인 구조로 구성되어 있다. (유명한 두 가지 예, 즉 〈이집트의 이스라엘인〉과 〈메시아〉를 제외한) 오라토리오는 대개 오페라로도 상연할 수 있는 것이다. 헨델의 오라토리오는 상당 부분 합창에 의존한다. 합창곡은 폴리포니로 작곡된 경우가 많다. 소프라노, 알토, 테너, 베이스 각 성부가 같은 선율을 한 차례씩 부른다. 그렇지만 헨델은 호모포니 악절들도 사용한다. 솔로 아리아는 대개 따로 공연할 수도 있다. 전체적으로 내용이 체계적으로 전개되도록 아리아 곡들을 잘 연결해야 한다. 일반적으로 아리아는 줄거리가 전개되는 레치타티보 부분 다음에 나온다.

헨델의 작품들은 여전히 대단한 인기를 누리고 있다. 특히 〈메시아〉는 매년 전 세계에서 수천 번 공연된다. 1741년에 겨우 24일 만에 작곡한 이 작품은 예수의 탄생, 죽음, 부활이라는 세 부분으로 구성되어 있으며 소규모 오케스트라, 합창단, 독창자들이 연주하는 서곡, 합창, 레치타티보, 아리아로 이루어져 있다. 몇몇 합창곡은 전 세계에서 가장 사랑받는 클래식 음악이다. 이 중 하나가 환희에 넘치는 '할렐루야' 합창곡이다. '할렐루야' 합창곡은 〈메시아〉 2부의 절정을 이룬다. 가사의 내용은 깃발을 든 군대를 이끌고 승리한 주에 대한 찬미이다. 헨델은 모노포니, 폴리포니, 호모포니 같은 텍스처를 갑자기 바꾸어 끝없는 변화를 만든다. 단어와 구절들은 누차 반복된다(도판 11.22). 성악과 기악이 모노포니로 "전능의 주가 다스리신다."라고 공포한다. 그리고 폴리포니로 계속 '할렐루야.'라고 외친다. 그런 다음 성가풍의 '이 세상 왕국' 부분에서 호모포니로 바뀐다.

문학 유럽 문학은 15세기에도 여전히 중세 문학 형식의 지배하에 있었으며, 16세기에 비로소 진정한 민족 문학의 부흥을 목도하게 된다. 개신교 국가에서는 종교개혁이 민족 문학에 영향을 주었으며, 스페인 같은 로마 가톨릭 국가에서는 반종교개혁이 문학에 심오한 종교적 감성을 불어넣었다. 이 시대의 특성을 보여주는 대표적인 문학 작품은 미겔 데 세르반테스(1547~1616)의 돈키호테이다. 돈키호테에서는 사실주의와 이상주의가 뒤섞인 스페인인들의 복합적 철학을 포착해 묘사한다. 1부와 2부로(1부는

1605년에, 2부는 1615년에 출간되었다) 구성된 이 작품은 가장 널리 읽히는 서구 문학 고전의 반열에 올랐다.

이 소설은 사실주의적인 문체로 당시에 유행했던 기사도 문학을 풍자한다. 세르반테스의 영웅 돈키호테의 머리는 기사도 소설에서 읽은 공상들로 가득 차 있다. 결국 그는 늙은 말 로시난테를 타고 입담 좋고 착한 종자(從者) 산초 판사와 함께 모험길을 떠난다. 길을 가던 중 돈키호테는 한 농가 처녀를 연인 둘시네아로 삼는다. 세르반테스는 이 작품 곳곳에서 반어(反語)라는 문학적 장치를 사용하고 있다.

16세기 말의 황금시대가 지나가고 1603년 엘리자베스 여왕이 서거하자, 정치적 불안정과 경제적 어려움이 영국 사회를 위협했고 영국의 분위기는 눈에 띄게 어두워졌다. 이 시대의 가장 훌륭한 글들은 엘리자베스 여왕 시대에 몰두했던 사랑이라는 주제를 외면하고 고뇌에 찬 내적 질문을 던지기 시작했다.

이 같은 분위기 전환은 형이상학파 시인들의 부상으로 이어졌다. 이들은 매우 지적이고, 대담하고, 독창적이며, 복잡하고, 섬세한 문체로 — 다시 이야기하지만 이는 바로크 양식의 전형적인 특징이다 — 시를 썼다. 형이상학파 시인들은 역설과 거칠거나 딱딱한 표현을 의도적으로 사용하며 감정을 분석하려고 했다. 형이상학파 시는 감정과 주지주의를 혼합했다. 예컨대, 독자를 놀라게 해서 그 시의 주장에 대해 숙고해 보게 할 요량으로 때때로 아무런 관련이 없어 보이는 생각을 무리하게 병치했다. 그리고 반어나 역설 같은 대담한 문학적 장치를 사용해 일상 언어의 자연스러운 리듬을 따르는 표현의 극적 솔직함을 강화하기도 했다.

가장 유명한 형이상학파 시는 존 던(1573~1631)이 쓴 것이다. 던의 초기 연애 소네트들은 표현의 면에서 가장 에로틱한 시들에 속하나, 그가 말년에 쓴 작품에서는 지성을 가진 인간이 영혼 및 신과 맺는 관계의 의미를 집요하게 탐구한다. 던의 시 〈죽음이여, 뽐내지 말라(Death, Be Not Proud)〉를 통해 던에 대해 가장 잘 알 수 있다.

죽음이여, 뽐내지 말라

존 던(1573~1631)

죽음이여, 뽐내지 말라, 어떤 이들은 너를 일컬어
힘세고 무섭다지만, 사실 넌 그렇지 않다.
네가 해치워 버린다고 생각하는 사람들은 죽는 게 아니며
불쌍한 죽음아, 넌 나 또한 죽일 수 없다.
네 그림자에 지나지 않은 휴식과 잠으로부터
큰 기쁨이 나오나니, 분명 너로부터는 더 많은 기쁨이 흘러넘칠 것이다.
또한 가장 선한 자가 가장 먼저 너와 함께 가노니
이는 그들의 육신의 안식이며 영혼의 구원이노라.

너는 운명, 우연, 제왕들, 절망한 자들의 노예며
그리고 독약, 전쟁, 질병과 더불어 산다.
마약이나 마법 또한 너의 일격보다 더 편하게
우리를 잠들게 할 수 있나니, 왜 잘난 척을 하는가?
짧은 잠을 자고 나면, 우리는 영원히 깨어나리니
더 이상 죽음은 없으리라. 죽음이여, 네가 죽으리라.

던은 이 시에서 소네트 형식을 사용했다. 런던 세인트 폴 대성당의 수석 사제였던 던은 죽음이 무력하고, 마약보다 효과가 없으며, 온갖 종류의 변전(變轉)의 지배를 받고, 최후에는 부활에게 패배할 수밖에 없다고 나무란다.

이 시기에 프랑스와 영국 양국의 작가들은 제약이 적은 새로운 문학 형식을 실험하기 시작했다. 이 새로운 형식은 길이가 훨씬 길고 현실의 언어를 사용하기 때문에 동시대의 일상적인 주제를 표현하는 데 더할 나위 없이 적절해 보였다. 영국의 다니엘 디포(1660~1731)는 유럽 소설이 나아가야 할 방향을 정했다. 그의 소설 로빈슨 크루소(1719)는 오늘날에도 여전히 널리 애독되고 있으며, 몰 플랜더스(1722)를 통해 당대 소설의 표현 방식과 독자층이 결정되었다. 이후 소설에서는 동시대 사회를 배경으로 상상의 전기적 혹은 자서전적 내용이 전개되었다. 중심인물은 대개 여성이었던 독자가 공감할 법한 인물이었으며, 그중 여자인 경우가 더욱 많았다.

애프라 벤(1640~1689)은 영국 여성으로서는 최초로 글을 써 생계를 꾸려간 인물로 알려져 있다(현대 작가 버지니아 울프는 자기만의 방(1929)에서 벤의 이러한 업적을 기리고 있다). 벤은 남아메리카에서 노예가 된 아프리카 왕자에 대해 알게 되었고, 소설 오루노코(1688)에서 그 왕자의 이야기를 들려준다. 이 작품이 영국 소설의 발전에 매우 큰 영향을 주었다는 것은 분명하다. 벤은 시나 희곡도 썼다. 〈강제 결혼(*The Forc'd Marriage*)〉(1677)은 그녀의 희곡 중 하나이다. 예컨대 〈방랑자(*The Rover*)〉(1부는 1677년에, 2부는 1681년에 초연되었다) 같은 그녀의 희곡은 재기발랄하고 쾌활하며 성적 관계를 중점적으로 풍자해 큰 성공을 거두었다. 그녀는 여러 편의 대중 소설을 썼으며 매력과 넉넉한 마음씨 덕분에 많은 사람과 교류할 수 있었다. 하지만 전문 작가로서 다른 여성보다 상대적으로 더 많은 자유를 누렸다는 점 그리고 외설적인 언어를 사용하고 과감하게 주제를 선정했다는 점 때문에 그녀는 늘 스캔들의 주인공이 되었다.

계몽주의

로코코 양식 로코코 양식에는 몰락하는 18세기 유럽 귀족 계급의 처지가 반영되어 있다.

로코코 양식의 여러 특징 중 특히 눈에 띄는 것은 그 시대의 풍습을 유머러스하게 풍자하며 비판하고 있다는 것이다. 로코코 양식의 아늑함, 우아함, 매력, 섬약함, 피상성에는 그 시대의 사회적 이상과 태도가 반영되어 있다. 삶에서나 그림에서나 형식에 구애받지 않는 태도가 형식에 구애받는 태도를 대신했다. 논리적이고 학구적인 성격을 띤 바로크 건축 양식은 감정과 감수성이 결여된 것처럼 보이며, 그 압도적인 규모와 장엄함 때문에 육중해 보인다. 바로크 예술의 극단적인 극적 효과는 로코코 예술의 경쾌함, 활달함, 멜로드라마에 자리를 내주었다. 사랑, 정감, 쾌, 진심 등이 주요 주제가 되었다. 이러한 특징 중 어떤 것도 계몽주의의 전반적 기조와 충돌하지 않았다. 왜냐하면 계몽주의에서는 인류를 세련되게 만들려고 했기 때문이다. 이 시기의 예술은 사회 의식과 부르주아 사회 도덕뿐만 아니라 품위 있는 연애 기법까지 동원해 인간의 정신을 고상하게 만들려고 한다. 섬세함, 격식에 매이지 않는 태도, 장엄함과 역동성의 결여에 반드시 피상성과 나약한 감상성이 함축되어 있는 것은 아니다. 곧 만나게 될 그림들은 대부분 사적인 공간에서 개인적으로 감상할 사람들을 위해 그린 것이다. 따라서 친숙한 주제를 편안하게 표현하고 있으며 크기가 작은 경우도 많다.

몰락하는 귀족 계급의 난처함은 앙투안 와토(1683~1721)의 그림에도 반영되어 있다. 와토의 작품은 감상적이기는 하지만 천박하지는 않다. 〈키테라 섬으로의 출항〉(도판 11.23)에서는 귀족 계급의 기품을 이상적으로 그리고 있다. 신화에 등장하는 사랑의 섬인 키테라 섬은 사랑의 여신 비너스의 섬이다. 와토는 한가롭게 구애하며 출발 시간을 기다리는 귀족들을 묘사한다. 풍경의 환상적인 느낌은 불분명한 채색면과 흐릿한 대기 때문에 생기는 것이다. 모든 인물상을 부드럽게 물결치는 선으로 그렸으며, 모든 이들이 다소 가식적인 자세를 취하고 있다. 커플들은 이 시대의 전형적 특징인 품위 있는 대화와 사랑 놀이에 참여하고 있다. 우아함이 정경에 스며들어 있으며, 팔이 없는 비너스 흉상이 그 정경을 굽어보고 있다. 작은 인형 같은 인물상들은 세련되고 우아한 놀이에 몰두하고 있지만 그들은 더 이상 힘을 갖고 있지 않다. 이 작품은 부드러움과 겉치레를 통해 음울한 슬픔을 명랑함으로 상쇄하고 있다.

영국 화파 계몽주의 시대 영국에서는 몇 가지 경향이 나타났지만, 우리는 여기에서 풍경화 한 점과 그 풍경화의 인물 묘사에 대해서만 이야기할 것이다. 18세기에는 초상화와 풍경화가 점점 대중적이 되었다. 토마스 게인즈버러(1727~1788)는 이 시대의 가장 영향력 있는 영국 화가 중 한 사람으로, 풍경화를 통해 바로크

11.23 앙투안 와토, 〈키테라 섬으로의 출항〉, 1717. 캔버스에 유채, 1.3×1.94m. 프랑스 파리 루브르 박물관.

양식과 낭만주의 양식 사이에 다리를 놓았으며 다양한 화풍으로 초상화를 그렸다.

〈시장 마차〉(도판 11.24)에서는 색채를 섬세하게 사용하고 있다. 이는 와토나 다른 유럽 대륙 출신 로코코 화가들을 상기시킨다. 게인즈버러는 색조와 형태를 탐구해 심오하며 신비한 자연에 대한 느낌을 표현했다. 이 그림은 목가적이기는 하지만 사선 구도에서 힘을 느낄 수 있다. 오른쪽 가장자리에 있는 나무는 뒤틀린 형태를 띠고 있다. 제일 앞에 있는 나무 때문에 감상자의 시선은 위쪽으로 올라갔다가 왼쪽으로 향하게 된다. 하지만 원경의 나무와 구름이 만들어내는 선 때문에 시선은 아래를 향하게 되며, 그런 다음 지면의 사선을 따라 처음 자리로 되돌아온다. 게인즈버러는 그림 안의 인물상에 크게 관심을 갖는 것을 원하지 않았다. 따스하게 표현되어 있는 인물상은 특정 개인을 묘사한 것이 아니다. 오히려 그들의 형태는 뚜렷하지 않다. 이는 그들이 주변에 흐르고 있는 자연의 힘에 종속되어 있음을 암시한다.

장르화 프랑스의 장 바티스트 시메옹 샤르댕(1699~1779)의 세속적 장르화(풍속화)에는 새로운 부르주아 계급의 취향이 스며들어 있다. 그는 페테르 파울 루벤스(278쪽과 1장 참조) 같은 이전 세기의 플랑드르 대가에 비견되는 당대 최고의 정물화 화가이자 풍속화 화가였다. 샤르댕의 초기 작품은 거의 정물화이다. 〈고기 메뉴〉(도판 11.26)는 화가가 일상적인 것에 관심을 기울였음을 보여 주는 예이다. 화가는 조리용 용기, 국자, 물주전자, 병, 코르크 마개, 고기 조각, 그 외의 소소한 물건들을 차분하게 통찰하며 그것들에 의미를 부여한다. 이 작품에서는 섬세한 구도, 풍부한 질감과 색채, 키아로스쿠로를 사용해 시시한 물건들을 고귀해 보이게 만든다. 형태와 각도, 색채와 밝은 부분이 여러 지점 사이를 천천히 이동하도록 감상자의 시선을 이끈다. 이 작품은 감상자의 감상 속도를 통제한다. 감상자는 그림의 곳곳에 머물러 풍부함을 완미하게 된다. 샤르댕의 화풍에는 순수한 시정(詩情)이 깃들어 있다. 감상자는 부지불식간에 대상의 표면적 인상 너머의 한층 심오한 실재를 탐구하게 된다.

신고전주의 회화 18세기 후반 서양에서는 폼페이 유적의 발견,

11.24　토머스 게인즈버러, 〈시장 마차〉, 1786~1787. 캔버스에 유채, 1.84×1.53m. 영국 런던 테이트 갤러리.

예술사가 빙켈만의 고대 그리스 해석, 철학자 루소의 고귀한 야만인 개념, 철학자 바움가르텐이 창안한 '미학' 등의 영향을 받아 고대와 자연으로 되돌아가려는 경향이 나타났다. 18세기 학자들은 역사를 하나의 문화적 흐름(고전적 가치가 붕괴된 중세 때문에 이 흐름이 한동안 끊어지기는 했다)으로 보는 대신 고대, 중세, 르네상스 등으로 구획된 시기의 연쇄로 보았다.

　고전주의 화가 자크 루이 다비드(1748~1825)의 작품에서 우리는 고대의 장엄함에 대한 새로운 인식 그리고 이것이 주제, 구도,

묘사방식 등에 미친 영향을 엿볼 수 있다. 그의 작품에서는 고대 로마의 이차원성과 단순한 고전적 구성의 통일성이 나타난다. 하지만 다비드나 다른 신고전주의 화가들은 고대의 작품을 일방적으로 모방하지 않았다. 그들은 고전의 원리를 취사선택하고 개조했다. 다비드는 애국심과 민주주의 의식을 고취하려고 노력했으며, 따라서 그의 작품 중 몇몇은 정치 선전의 성격을 띠고 있다.

　다비드와 다른 신고전주의 화가들은 단순한 고대 작품 모방 이상의 일을 했다. 그들은 애국심, 가족애, 용기, 의무 같은 고대 그

걸작들

자크 루이 다비드, <호라티우스 형제의 맹세>

다비드의 유명한 그림 <호라티우스 형제의 맹세>(도판 11.25)에서는 사랑과 애국심 사이의 충돌을 그린다. 전설에 따르면, 전쟁 발발 직전 로마와 알바의 군대 수장들은 어떻게 갈등을 해결할 것인지 결정했다고 한다. 그들은 각 측에서 3명씩 선발한 대표들이 싸우는 방안을 내놓았다. 호라티우스 가문 삼형제가 로마를, 쿠라티우스 가문의 아들들이 알바를 대표하게 되었다. 호라티우스 형제의 누이는 쿠라티우스 형제 중 한 사람의 약혼녀였다. 다비드의 그림에는 호라티우스 형제가 누이의 고통을 무시하고 이기거나 그렇지 않으면 로마를 위해 죽겠노라고 칼을 걸고 맹세하는 장면이 묘사되어 있다.

낭만주의에서 중요한 역할을 하는 직접적이고 강렬한 표현이 이 작품에 나타난다. 하지만 명확한 윤곽선, (남성의 직선과 여성의 곡선을 병치한) 엄격한 기하학적 구도, 매끄러운 채색면과 완만한 명암 변화는 고전주의 전통에서 유래한 것이다. 이 작품은 관학적인 신고전주의 양식의 전형이다. 단순한 건축 구조물로 경계 지은 얕은 공간 안에서 사건이 벌어지고 있다. 등장인물들의 의상은 역사적으로 고증된 것이다. 여성의 팔과 다리의 피부조차 온기와 부드러움이 없어 마치 옷감처럼 보인다.

루이 16세는 다비드의 작품을 높이 평가하고 구입했다. 하지만 아이러니하게도 이후 다비드는 루이 16세를 향해 혁명의 구호를 외쳤으며 국민공회 의원으로서 루이 16세에게 사형 선고를 내리는 데 동참했다. 신고전주의는 점점 더 많은 인기를 얻었으며 이는 19세기에도 지속되었다.

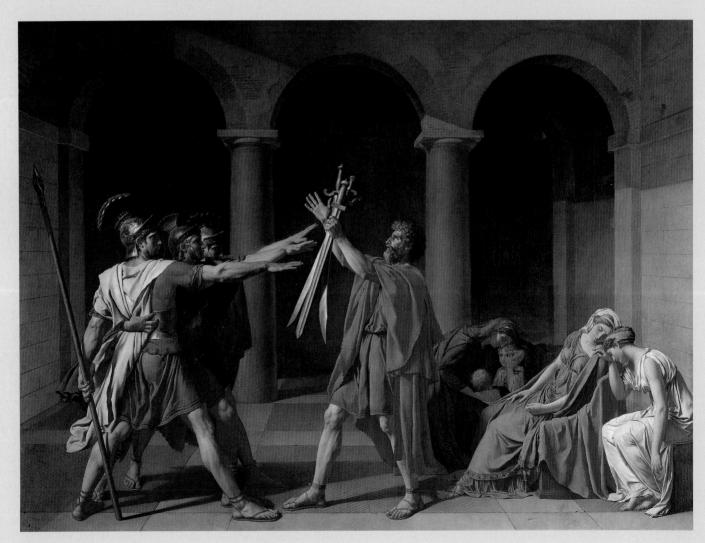

11.25 자크 루이 다비드, <호라티우스 형제의 맹세>, 1784~1785. 캔버스에 유채, 대략 4.27×3.35m. 프랑스 파리 루브르 박물관.

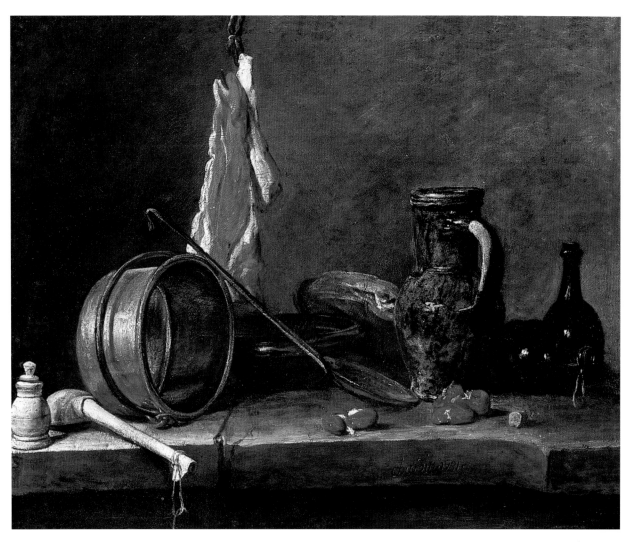

11.26 장 바티스트 시메옹 샤르댕, 〈고기 메뉴〉, 캔버스에 유채, 33×41cm, 프랑스 파리 루브르 박물관.

리스와 로마의 이상을 자신의 시대에 맞게 전용했다. 그들은 고대의 이상이 인류의 참된 본성에 부합한다고 보았으며, 고전적인 소재, 형상, 건축을 이용해 그 같은 주제를 전달하려고 노력했다.

신고전주의 건축 18세기 중반의 건축은 계몽주의 시대의 다양한 철학적 관심을 수용하면서 완전히 변모했다. 특히 다음 세 가지 개념이 중요하다. 첫째, 고고학에서는 과거에 대한 지속적인 탐구를 통해 현재가 개선될 것이라고, 즉 사회가 **진보**할 것이라고 보았다. 둘째, **절충주의** 덕분에 예술가들은 여러 양식 중 하나를 택하거나 다양한 양식의 요소들을 결합할 수 있었다. 셋째, **모더니즘**에서는 현재 혹은 지금이 고유한 시간이며, 따라서 독자적인 관점으로 표현할 수 있다고 보았다. 이 개념들은 예술에 대한 기본 전제를 근본적으로 바꾸었다. 신고전주의 건축의 기본은 그리스와 로마의 건축 양식이다. 신고전주의 건축은 곳곳에서 진지하고 도덕적인 예술을 통해 경박한 로코코 양식에 저항하는 역할을 했다.

토머스 제퍼슨(1743~1826) 같은 식민지 건축가의 설계에는 여러 양식이 복합적으로 반영되어 있다. 제퍼슨은 고대의 건축에 자연의 원리가 구현되어 있다고 공언했다. 그는 이탈리아 건축가 안드레아 팔라디오(1508~1580)의 영향도 받았다. (팔라디오 양식은 1710년과 1750년 사이에 특히 영국 교외 주택 건축에서 널리 사용되었다.) 제퍼슨은 팔라디오 양식으로 개조한 로마 신전을 토대로 건축 이론을 세울 수 있다고 생각했다. 〈몬티첼로〉(도판 11.27) 중앙에는 도리아 양식과 이오니아 양식이 혼합된 주랑 현관이 덧붙어 있다. 건물의 양 날개에는 계속 이어지는 도리아식 엔타블라처가 붙어 있다. 단순하지만 정교한 제퍼슨의 건물은 고전적 원형의 단순한 모방에 그치지 않는다.

신고전주의 음악 신고전주의는 음악에서도 나타났다. 우리는 '고전적인' 전례가 없는 이 음악을 간단히 '고전 음악'이라고 부른다. 고전 음악은 다음 다섯 가지 기본 특성을 갖고 있다.

11.27 토머스 제퍼슨, 〈몬티첼로〉, 미국 버지니아 주 샬러츠빌, 1770~1784(1796~1800 개조).

1. 분위기의 변화와 대조 : 바로크 음악에서는 일반적으로 한 가지 정서를 표현하지만 고전 음악 작품에서는 대조적인 분위기들이 나타난다. 악장들뿐만 아니라 주제들 또한 대조적인 분위기를 띤다. 분위기는 서서히 바뀌거나 갑자기 바뀐다. 하지만 '고전적'이라고 불리는 양식에서 기대할 수 있는 것처럼 고전 음악 작품들은 잘 통제되고 통합되어 있으며 논리적이다.

2. 리듬의 유연성 : 고전 음악은 뜻밖의 정지, 당김음, 빈번한 음길이 변화를 이용하면서 매우 다양한 리듬을 구사한다. 리듬도 분위기처럼 갑자기 바뀌거나 서서히 바뀐다.

3. 주로 호모포니적인 텍스처 : 그렇지만 다른 텍스처도 함께 사용하며, 한 텍스처에서 다른 텍스처로의 전환은 갑자기 혹은 서서히 이루어진다. 고전 음악 작품의 텍스처는 대체로 바로크 음악 작품의 텍스처보다 단순하다. 하지만 어떤 작품은 하나의 선율과 단순한 반주로써 호모포니적으로 시작하여 둘 이상의 선율이 동시에 나타나거나 선율의 일부분을 악기들로 모방하는 복잡한 폴리포니로 변환되기도 한다.

4. 인상적인 선율 : 고전 음악의 주제들은 종종 민속적이거나 대중적인 정취를 갖고 있다. 고전 음악의 선율은 고대 그리스 이후의 '고전적' 작품에서 기대할 수 있는 균형과 대칭을 보여 준다. 고전 음악의 주제에는 일반적으로 길이가 비슷한 2개의 악절이 있다. 두 번째 악절은 첫 번째 악절과 종종 비슷하게 시작하지만 한층 단호하게 끝난다.

5. 섬세한 강약 변화 : 이 같은 작곡 경향이 낳은 결과 중 하나

는 피아노가 하프시코드를 대체한 것이다. 왜냐하면 피아노로 강약 변화를 보다 섬세하게 표현할 수 있기 때문이다.

어떤 이들의 주장에 따르면 시각 예술에서 나타났던 모방 및 개작과 대조되는 풍부한 창조성이 이 시기의 음악에서 나타난 것은 '고전' 음악에 전례가 없었기 때문이다.

고전파 소나타와 소나타 형식 앞서 언급했듯 '소나타'라는 용어는 한 가지 악기로 연주하는 짧은 곡부터 규모가 큰 합주단이 연주하는 복잡한 작품까지 여러 기악 음악 형식을 가리키는 데 사용된다. 하지만 18세기 중반 소나타는 한두 대의 건반 악기로 연주하거나 건반 악기로 다른 악기를 반주하는 기악곡을 뜻했다. 이는 잠시 후에 이야기할 교향곡에 비견할 수 있는 기악 장르였다. 이 장르에서는 음악 이론가들이 소나타 사이클이라고 부르는 융통성 있는 다악장 구성을 사용한다. 고전파 음악에서 가장 중요한 음악 구조인 소나타 형식은 대개 교향곡 같은 소나타와 다른 장르의 1악장에서 사용되었다.

고전파 교향곡 1757년경 프란츠 요제프 하이든은 고전파 교향곡을 작곡하기 시작했다. 그는 교향곡 양식을 확립하고 다듬었으며 104곡의 교향곡을 작곡했다(몇몇 학자들은 그 수를 더 높게 잡기도 한다). 그 교향곡들은 그의 생전에 널리 연주되고 모방되었다. 볼프강 아마데우스 모차르트는 41곡의 교향곡을 작곡했다. 마지막 여섯 작품인 교향곡 35번 라장조(하프너), 36번 다장조(린츠),

38번 라장조(프라하), 39번 내림마장조, 40번 사단조, 41번 다장조(주피터)는 구조가 복잡하고 다채로운 악기를 사용하며 형식적 완결성과 표현의 깊이 사이의 조화를 이룬다. 루트비히 판 베토벤은 오직 9곡의 교향곡만 작곡했다(1800~1824). 하지만 이 작품들을 통해 교향곡의 규모가 엄청나게 확대되었을 뿐만 아니라 중요성 또한 대단히 증대되었다.

고전파 교향곡을 연주했던 오케스트라의 대표는 당대 최고의 오케스트라인 독일 만하임의 궁정 오케스트라이다. 이 오케스트라는 약 30명의 현악기 연주자가 있었으며, 아직까지 남아 있는 여타 악기 편성의 표준(플루트 2대, 오보에 2대, 바순 2대, 호른 2대, 케틀드럼 2대, 새로운 악기인 클라리넷)을 확립하는 데 기여했다. 피콜로, 트롬본, 콘트라바순으로 연주하는 부분이 있는 베토벤의 교향곡들은 오케스트라에게 더 많은 것을 요구했다. 교향곡 9번의 마지막 악장에서는 트라이앵글, 심벌즈, 큰북, 4명의 독창자와 대규모 합창단 또한 필요하다.

하이든　오스트리아 태생의 프란츠 요제프 하이든(1732~1809)은 짧고 단순한 교향곡 형식을 보다 길고 정교하게 발전시키는 데 앞장섰다. 하이든의 교향곡은 다채롭고 그 수가 엄청나다. 초기 교향곡에서는 대개 고전파 이전의 3악장 형식을 사용했다. 1770년대 초부터 나온 중기 교향곡들은 한층 풍부한 감정을 담고 있으며 초기 작품보다 규모가 크다. 특히 1악장에서는 악절들이 극적으로 발전되며 강약이 갑자기 바뀐다. 느린 악장들은 매우 따뜻하다. 3악장에서는 오스트리아 민요나 바로크 춤곡을 종종 활용한다. 음색 변화에는 엄청난 극적인 힘이 실려 있다.

하이든의 후기 작품 중 가장 유명한 것은 통상 〈놀람 교향곡〉으로 알려진 교향곡 94번 사장조(1792, 도판 11.28)이다. 예기치 않은 때에 오케스트라 전체가 매우 크게 연주하는 화음 때문에 우리는 깜짝 놀라게 된다.

11.28　하이든, 교향곡 94번 사장조, 2악장, 주제, A 악절.

모차르트　볼프강 아마데우스 모차르트(1756~1791) 또한 오스트리아인이다. 신동이었던 그는 6살 때 마리아 테레지아 여제의 궁정에서 연주를 했다. 이 시기에 작품 의뢰, 음악 강습, 연주회에서 중간 계급이 차지하는 비중이 증가하기는 했지만, 여전히 음악가들은 귀족 계급의 후원을 받아야 생계를 유지할 수 있었다. 경제적 불안정이 모차르트를 끊임없이 따라다녔다(107쪽 참조).

모차르트의 초기 교향곡들은 하이든의 초기 교향곡들처럼 단순하고 상대적으로 짧지만, 그의 후기 작품들은 보다 복잡하고 길다. 마지막 세 작품은 그의 교향곡 중 가장 위대한 걸작이며, 음악학자들은 종종 교향곡 40번 사단조(도판 11.29)를 대표적인 고전파 교향곡이라고 평가한다. 이 작품과 교향곡 39번, 41번은 분명한 질서를 가지고 있지만 엄청난 감정 변화를 보여 주기 때문에 많은 학자들이 이 작품들에서 낭만주의 양식이 시작되었다고 이야기한다.

11.29　모차르트, 교향곡 40번 사단조, 1악장(부분).

모차르트는 오페라로도 유명하며, 특히 오페라 부파에 능하다. 〈피가로의 결혼〉에서는 배우들이 소극(笑劇) 방식으로 익살스럽게 연기를 한다. 이 작품의 선율은 빠르고 유머러스하지만 매우 아름답다. 오페라의 초반에 나오는 곡(도판 11.30)에서는 주요 인물인 피가로가 신부 수잔나와 함께 주인이 신방으로 새로 배정해 준 침실의 크기를 재고 있다.

11.30　모차르트, 〈피가로의 결혼〉 중 '오, 십, ……' 이중창의 제1 주제.

베토벤　루트비히 판 베토벤(1770~1827)은 고전파 음악에 다소 거리를 두었으며, 종종 고전주의와 낭만주의 사이의 전환기를 대표하는 유일한 인물로 간주된다. 베토벤은 고전파 교향곡 형식을 확장해 보다 감정적인 성격을 띤 곡을 쓰려고 했다. 전형적인 고전파 교향곡은 대조적인 성격을 띤 악장들로 구성된다. 베토벤은 이러한 특성을 유지하면서도 하나의 주제하에서 작품을 전체적으로 통합하려고 했다.

베토벤의 교향곡은 하이든 및 모차르트의 교향곡과 현저히 다르다. 베토벤의 교향곡들은 한층 극적이며, 감정적인 효과를 내기 위해 더욱 자주 강약 변화를 준다. 침묵을 효과적으로 사용해 곡을 한층 구조적이고 극적으로 만들었다. 베토벤은 소나타 형식

의 전개부와 코다의 길이를 늘이기도 했다.

그는 전통적인 악장의 수와 악장들 사이의 관계를 변화시키기도 했다. 예컨대 교향곡 5번에서는 3악장과 4악장이 이어진다. 베토벤의 교향곡은 심상에 의존한다. 예를 들어 교향곡 3번은 영웅적 행위라는 심상에, 교향곡 6번은 목가적인 배경이라는 심상에 의존한다. 유명한 교향곡 5번 다단조는 베토벤이 '문을 두드리는 운명'으로 묘사한 모티브로 시작한다. 1악장 힘차고 빠르게 (allegro con brio)는 전형적인 소나타 형식에 따라 전개된다.

문학　조나단 스위프트(1667~1745)는 문학 분야에서 계몽주의 정신을 대변하는 인물이다. 아일랜드 출신 영국인 풍자 작가이자 성직자인 그는 걸리버 여행기(1726)를 썼다. 이 작품에서는 거만함과 비실용적인 이상주의 모두를 조롱한다. 또 다른 유명한 산문 작품 〈겸손한 제안(Modest Propose)〉(1729)에서는 영국인들이 가난한 사람들의 갓난아기를 먹어 치우는 방법으로 '아일랜드의 문제'를 해결해야 한다고 냉랭하고 무표정하게 제안하면서 당대의 상황을 무시무시하게 풍자한다.

겸손한 제안

조나단 스위프트(1667~1745)

아일랜드에서 가난한 사람들의 아이들이 부모나 나라의 짐이 되는 것을 예방하고 이 아이들이 국민들에게 유익한 존재가 되도록 만들기 위한 제안

이 거대한 도시를 돌아다니거나 이 나라를 여행하는 사람들은 우울한 장면을 목격하게 된다. 거리, 도로, 오두막집의 문들이 넝마를 걸치고 애가 서넛이나 여섯 정도 딸린 여자 거지들로 붐비며 그들은 행인을 하나하나 붙잡고 동전 한 닢을 달라고 끈덕지게 조른다.

이 어머니들은 성실하게 생계를 이어가기 위한 일을 할 수 없기 때문에, 그 대신 혼자서 아무것도 못하는 아이들에게 먹일 음식을 구걸하느라 밤낮으로 떠돌아다닐 수밖에 없다. 이 아이들은 자라서 일자리가 없어 도둑이 되거나 사랑하는 고국을 떠나 스페인에서 왕위를 노리는 사람을 위해 싸우거나 바베이도스로 팔려 나간다.

엄마 품에 안겨 있거나 등에 업혀 있거나 엄마 또는 종종 아빠 뒤를 따라다니는 엄청난 수의 아이들이 오늘날 왕국이 처한 개탄스러운 상황에서 또 다른 엄청난 불평의 씨앗이라는 점에 모든 당파가 동의하리라고 본다. 따라서 누구든 이 아이들을 국가의 건전하고 유용한 일원으로 만들 수 있는 정당하고 값싸며 손쉬운 방법을 발견할 수 있다면, 국가의 수호자로서 그 사람의 동상을 세울 만큼 국민들에게 극진한 대접을 받을 것이다.

하지만 나의 계획은 거지라고 공공연히 이야기되는 사람들의 아이들에게만 한정된 것이 아니다. 나의 계획은 훨씬 더 광범위한 것이며, 실상 아이들을 부양할 능력이 없는 부모에게서 태어나 거리에서 우리의 자선 행위를 요구하는 특정 나이의 수많은 유아들 모두를 포괄하는 것이다.

......

이 왕국의 인구수는 보통 150만 명으로 추산되며, 나는 이 중 아이를 낳을 수 있는 부부는 대략 20만 쌍이라고 추정한다. 이 20만 쌍의 부부에서 자식을 부양할 수 있는 3만 쌍은 제하겠다. 물론 나는 현재 왕국의 곤궁한 상황에서 이렇게 많은 수가 부양 능력이 있다고 보지 않는다. 하지만 가임 부부가 17만 쌍이나 남았으니 이 같은 추정을 용인해도 될 것이다. 그리고 다시 자연 유산한 여성이나 출산 후 1년 안에 아이가 사고나 질병으로 죽은 여성 5만 명을 제한다. 매년 가난한 부모에게서 태어나는 12만 명의 아이들이 남는다. 따라서 문제는 이 수의 아이들을 어떻게 기르고 부양할 것인가이다. 이미 이야기했듯이 현 상황에서는 지금까지 제안되었던 어떤 방법으로도 해결할 수 없는 문제이다. 왜냐하면 우리는 이 아이들에게 수공업이나 농업 분야의 일을 줄 수도, 집을 지어 주거나(시골에 집을 짓는 것을 이야기하는 것이다) 일굴 땅을 줄 수도 없기 때문이다. 이 아이들이 6살 전에 도둑질로 생계를 유지하는 경우는 매우 드물다. 물론 전도유망한 아이들은 도둑질을 한다. 솔직히 아이들은 훨씬 더 일찍 도둑질의 기초를 배운다. 하지만 6살이 되기 전까지는 그저 견습생으로 간주될 뿐이다. 캐번 주의 어느 주요 인사가 내게 일러 준 바에 따르면, 가장 재빠르고 능수능란한 절도 기술로 아주 유명한 지역에서도 6살 미만의 아이들이 도둑질하는 사례는 한두 건 정도밖에 못 들어봤다고 한다.

내가 상인들의 이야기를 듣고 자신 있게 말하는데, 12살 이전의 사내아이나 여자아이는 팔기에 적당한 상품이 아니다. 12살이 된 아이라고 해도 거래소에서 3파운드 이상 못 받고 기껏해야 3파운드 반 크라운 정도 받고 팔릴 것이다. 이것을 부모나 왕국 탓으로 돌릴 수는 없다. 아이들을 먹이고 입히는 데 드는 비용이 적어도 이 가격의 4배는 되기 때문이다.

따라서 지금부터 나의 생각을 겸손하게 제안해 보겠다. 내 생각에 반대하는 의견이 조금도 없기를 바란다.

런던에 있는 아주 유식한 미국인 지인을 통해서 나는 다음과 같은 사실을 알게 되었다. 잘 키운 건강한 어린아이는 1살 때 가장 맛있고 영양분도 많으며 몸에 좋은 음식이다. 뭉근히 끓이든, 고기처럼 삶든, 빵처럼 굽든 간에 말이다. 프리카세나 라구로 요리해 놓아도 틀림없이 좋을 것이다.

따라서 나는 국민들에게 다음과 같은 제안을 신중히 생각해 보기를 겸손하게 제안하는 바이다. 앞서 계산한 12만 명의 아이들 중에서 2만 명은 번식용으로 따로 남겨두는데 그중 남자아이는 4분의 1 정도면 된다. 이 수는 양이나 검은 소, 돼지에게 허용한 수보다 많은 것이다. 내가 볼 때 이런 아이들은 결혼한 사람들 사이에서 태어난 경우가 거의 없고 야만적인 이들은 이런 상황에 크게 신경 쓰지 않는다. 그러니 남자 하나가 여자 넷을 충분히 상대할 수 있다. 남은 10만 명의 아이들은 1살이 되었을 때, 전국에 내놓아 신분이 높고 재력 있는 사람들에게 팔면 된다. 엄마들에게는 팔기 전 마지막 달에 아이에게 젖을 충분히 물리라고 늘 조언해야 한다. 그래야 아이가 좋은 요리가 되기 적합할 정도로 포동포동하게 살이 찌기 때문이다. 친구들에게 접대할 때에는 아기 하나로 요리 두 접시를 만들 수 있으며, 가족끼리만 식사할 때에는 앞다리나 뒷다리 부분 하나면 꽤 괜찮은 음식을 만들 수 있을 것이다. 특히 겨울에는 후추나 소금을 약간 쳐서 양념한 후 나흘 뒤에 끓여 먹으면 맛이 아주 좋을 것이다.

나는 평균적으로 갓 태어난 아이의 몸무게가 12파운드이고 1년 동안 웬만큼 젖을 잘 먹으면 28파운드까지 늘어난다고 본다.

나는 이 양식이 다소 비싸다는 점을 인정한다. 그러니 이것은 지주들에게 아주 적합한 음식이다. 대다수의 아기 부모들을 이미 게걸스레 먹어치운 지주들이야말로 아기들을 먹을 자격을 가장 잘 갖춘 사람들이다.

......

더 알뜰한 사람은 아기 시체의 가죽을 벗겨 쓸 것이다. (이런 알뜰함이야말로 이 시대가 요구하는 것이라고 인정하지 않을 수 없다.) 이 가죽을 무두질해 훌륭한 여성용 장갑과 세련된 신사용 여름 장화를 만드는 데 쓸 수 있다.

우리 더블린 시에 관해 이야기하면 이런 일을 하는 데 가장 편리한 곳을 도살장으로 지정할 수 있을 것이며 확신컨대 도살업자도 부족하지 않을 것이다. 물론 나는 돼지를 구워 먹을 때처럼 살아 있는 아이를 사서 칼로 따끈따끈한 요리 재료로 준비하는 것을 추천한다.

......

몇몇 비관적인 사람들이 늙고 병들고 불구가 된 수많은 빈민에 대해 크게 우려하고 있다. 나는 내 생각을 적용해 매우 부담스러운 나라의 짐을 덜기를 바란다. 그러나 나는 이 문제에 대해 그리 고심하지 않는다. 왜냐하면 잘 알려져 있는 것처럼 그런 이들은 날마다 추위, 배고픔, 불결함, 해충 때문에 합리적으로 예상할 수 있는 정도의 빠른 속도로 죽거나 썩어 문드러지고 있기 때문이다.

그리고 젊은 노동자들에게 대해 이야기하면 그들은 현재 희망적이라고 할 만한 상황에 처해 있다. 젊은이들은 일을 얻지 못해 영양실조로 수척해져 있다. 어쩌다 평범한 일을 구하더라도 그 일을 해낼 힘이 없을 지경이다. 따라서 이 나라와 젊은이들은 다행히도 앞으로 닥칠 재앙에서 벗어날 수 있을 것이다.

너무 오랫동안 옆길로 샌 것 같은데, 원래의 주제로 되돌아가 보자. 나는 내 제안이 분명한 장점을 많이 갖고 있을 뿐만 아니라 가장 의미 있는 장점을 갖고 있다고 생각한다.

......

그 밖의 다른 이점을 많이 들 수 있다. 예를 들어 쇠고기를 통에 담아 수출할 때 수천 명의 아기 시체를 첨가할 수 있다. 또한 돼지고기 공급을 늘리고 좋은 베이컨을 만드는 기술을 향상시킬 수 있다. 우리나라에서는 돼지고기가 식탁에 너무 자주 올라서 돼지가 엄청나게 도살돼 무척 부족하다. 하지만 맛이나 훌륭함의 면에서 잘 자라 통통한 한 살배기 어린아이 고기를 돼지고기에 견주는 것은 불가능하다. 시장(市長)의 연회나 다른 공공 축제에서 아기를 통째로 굽는 모습은 장관일 것이다. 이 외의 장점들은 생략하겠다. 나는 글을 간결하게 쓰려고 애쓰는 사람이기 때문이다.

더블린에서 1,000가구가 아기 고기를 꾸준히 소비하고, 그 외 다른 이들이 특히 결혼식이나 세례 같은 즐거운 행사에서 아기 고기를 먹는다면, 추정컨대 더블린에서 매년 약 2만 구의 아기 시체를 해결하고, 그 밖의 지역에서 (이 지역들에서는 아마 조금 싸게 판매될 것이다) 나머지 8만 구의 아기 시체가 팔릴 것이다.

......

어쨌든 나는 현명한 사람들의 제안들을 거부하고 내 의견만 완고하게 고집하는 사람은 아니다. 그들의 의견도 무해하고, 비용이 적게 들고, 쉽고, 효과적일 수 있다. 그러나 나의 계획과 상반되는 의견을 제시하기 전에 두 가지 점을 신중하게 고려해 보길 바란다. 첫째, 현재 상황에서 10만 개의 쓸모없는 입과 몸뚱이에 필요한 식량과 의복을 어떻게 구할 수 있는가의 문제. 둘째, 직업 거지, 거지와 다름없는 엄청난 수의 농부, 농장 노동자, 노동자, 이들의 아내와 아이들을 합치면 이 왕국 전체에는 인간의 형상을 한 동물이 대략 100만 정도 있는데, 이들의 생계비만 공적 자산으로 환산하면 이들에게는 200만 영국 파운드의 빚이 남는다. 내 제의가 싫어서 과감하게 다른 대응책을 마련하려는 정치인들은 우선 죽을 수밖에 없는 이 아이들의 부모들에게 다음과 같은 질문을 던져 봤으면 좋겠다. 내가 처방한 방식으로 1살 때

음식으로 팔았더라면 얼마나 좋았을까라고 지금 생각하고 있지 않느냐고 물어 보라. 그랬다면 1살 이후 끊임없이 겪고 있는 불행을 피할 수 있었을 것이다. 예컨대 이들은 지주에게 학대를 받고, 돈이나 물건이 없어 소작료를 못 내고, 흔한 음식도 못 먹고, 혹독한 날씨로부터 몸을 지켜 줄 집이나 옷이 없다. 그리고 자신들이 그와 비슷하거나 더 심한 불행을 영원히 겪으리라는 생각에서 벗어날 수 없다.

내가 이 일을 진척시키려고 애쓰는 데에는 개인적인 이해가 조금도 얽혀 있지 않다는 점을 진심으로 고백하는 바이다. 사업을 증진하고 아이들을 부양하고 빈민들을 구제하여 부자들에게 작은 즐거움을 줌으로써 우리나라의 공익을 증진하려는 것 말고는 다른 동기를 갖고 있지 않다. 이 제안을 통해 단 한 푼을 벌려고 해도 나에게는 그럴 만한 아이가 없다. 막내는 9살이고 내 아내는 아이를 낳을 수 있는 나이가 지났다.

18세기 계몽 정신은 에세이를 사회와 종교를 비판하는 수단으로 내세웠다. 에세이 형식은 융통성, 간결함, 동시대 상황을 모호하게 에둘러 표현할 수 있는 가능성을 갖고 있기 때문에 유럽과 미국 도처에서 사회 개혁가들의 가장 이상적인 수단이 되었다. 영국의 알렉산더 포프(1688~1744) 또한 에세이 형식을 옹호했다. 그는 약강 5보격 2행 대구 형식인 영웅대운구(英雄對韻句, heroic couplet) 형식으로 〈인간에 대한 에세이(*An Essay on Man*)〉(1733)라는 철학적인 에세이를 썼다. 이 시는 4편의 서한 형태를 띠고 있다. (1) 인간과 우주 사이의 관계에 대한 고찰, (2) 인간 개인에 대한 논의, (3) 개인과 사회 사이의 관계에 대한 논의, (4) 개인 안에 잠재되어 있는 행복의 가능성에 대한 질문을 포함한 여러 질문에 대한 탐구. 포프는 우주를 존재들의 위계질서로 묘사한다. 인간은 생각할 수 있는 능력을 갖고 있기 때문에 동·식물을 넘어서 가장 꼭대기에 자리 잡고 있다. 이 에세이에서 발췌한 다음의 글을 통해 우리는 포프가 사용한 에세이 형식에 대해 알 수 있다.

인간에 대한 에세이

제1 서한 : 우주의 관점에서 본 인간의 본성과 상태에 관하여

알렉산더 포프(1688~1744)

논점

인간에 대한 논의의 논점. I. 우리는 체계들과 사물들의 관계는 알지 못한 채, 우리 자신의 체계에 관해서만 판단할 수 있다는 점. II. 인간은 불완전하다고 간주되지 않지만 우주 안에서 그가 차지한 위치와 지위에 어울리고, 일반적인 사물의 질서에 합치하며, 그에게 알려지지 않은 목적과 관계에 순응하는 존재라는 점. III. 인간이 현재 누리고 있는 행복은 모두 일부분은 미래에 일어날 일에 대한 무지에, 일부분은 미래의 상태에 대한 희망에 의존하고 있다는 점. IV. 더 많은 지식을 얻고 보다 완벽해지려는 오만함, 인간의 과실과 비참함의 원인. 자신을 신의 위치에 놓고 자신의 제도들이 가진 적절함이나 부적절함, 완전함이나 불완전함, 정의나 부정의에 대해 판정하려는 인간의 불

경함. V. 자신을 창조의 궁극적인 원인으로 여기고, 자연계에 존재하지 않는 완벽한 도덕적 세계를 기대하는 부조리. VI. 한편으로 천사의 완전함을 요구하고 다른 한편으로 야수의 신체적 능력을 요구하면서 신의 섭리에 대해 불평하는 터무니없음. 하지만 둘 중 어떤 능력이든 보다 민감해진다면 인간은 비참해질 것이다. VII. 전 가시계에서 우주의 질서와 등급을 감각적·정신적 능력으로 관찰하는 것. 이것은 피조물을 피조물에, 모든 피조물을 인간에 종속시키는 결과를 낳는다. 감각, 본능, 사유, 성찰, 이성의 등급. 오직 이성만이 다른 기능 일체에 대항할 수 있다. VIII. 살아 있는 생물의 이러한 질서와 종속 관계는 인간의 위아래로 확장될 수 있다. 어떤 부분이라도 깨진다면 그 부분만 파괴되는 것이 아니라 틀림없이 연속된 창조 전체가 파괴될 것이다. IX. 그 같은 욕망의 무절제함, 광기, 오만함. X. 우리의 현재와 미래 상태 모두와 관련된, 신의 섭리를 따르는 모든 절대적 순종의 결과.

깨어나라, 나의 성(聖) 존이여! 모든 저속한 일들은
저급한 야망과 왕들의 교만에 맡겨라.
우리 주위를 돌아보고 죽는 것 외에는
인생이 우리에게 주는 것이 없으니
우리는 모든 인간 세상을 자유로이 편력이나 하자.
거대한 미로! 그러나 설계도가 없지는 않은 곳,
잡초와 꽃들이 무성하게 자라나는 황무지,
또는 금단의 열매로 유혹하는 동산,
함께 이 넓은 들판을 밟아 보고
드러난 것이나 감춰진 것이 만들어 내는 것을 시험해 보고,
모든 이들이 맹목적으로 기어가거나 보지 않고 오르는
숨겨진 지역, 현기증 나는 고지를 탐험하자.
자연의 행로를 눈여겨 보고, 우행(愚行)이 날아갈 때 쏘아 맞히고,
습관이 부상할 때 사로잡고,
웃어야할 때 웃고, 솔직해질 수 있을 때 솔직해지자.
하지만 인간에게 신의 방식에 대해 변호해 주자.

 I
먼저 하늘의 신이나 지상의 인간에 관하여 말하라.
알고 있는 것에서 시작하지 않는다면 우리는 무엇을 생각해낼 수 있는가?
이 세상에서 인간이 차지한 지위를 제외한다면
인간에 관해 무엇을 알 수 있으며,
무엇으로부터 인간에 대해 추론할 수 있으며,
인간의 무엇에 대해 이야기할 수 있는가?
신이 무수히 많은 세계들을 통해 알려져 있다 하지만
우리 자신 안에서 신을 찾아내는 것이 우리의 임무일지니.
광대무변을 꿰뚫을 수 있는 그는
세계들 위에 세계들이 쌓여 하나의 우주를 이루는 것을 본다.
어떻게 체계가 체계 안으로 흘러들어 가는지를
어떤 행성들이 다른 태양의 주위를 도는지를
모든 별 위에 얼마나 다양한 민족이 존재하는지를 관찰한다.
왜 하늘이 우리를 지금의 모습으로 만들었는지 이야기하게 하라.
하지만 이 틀의 연관과 연합들
강력한 연결들, 적절한 의존들,
정당한 서열들을, 당신의 우월한 영혼으로
꿰뚫어 보았는가? 아니면 부분이 전체를 아우를 수 있는가?
모든 이들이 동의하게 되는 것은 위대한 연쇄와

당신이나 신이 만들고 유지한 지지대인가?

알렉산더 포프는 미국의 시인들에게 전범 역할을 했다(5장의 필리스 위틀리 참조). 위틀리 가문은 필리스의 재능을 알아보고 그녀에게 영어뿐만 아니라 라틴어로 읽고 쓰는 것도 가르쳤다. 그녀는 시를 읽었고, 14살의 나이에 시를 쓰기 시작했다. 조지 화이트필드의 죽음에 관한 비가(悲歌)(1770)로 그녀는 격찬을 받았다. 1773년 영국에서 그녀의 다양한 주제에 관한 시들(*Poems on Various Subjects*)이 출판되면서 그녀는 미국에서뿐만 아니라 유럽에서도 명성을 얻었다. 그녀의 시에는 아프리카의 영향, 도덕과 신앙에 대한 기독교적 관심이 반영되어 있다.

아시아

중국 예술

명대(明代) 조각 및 도자 유럽에서 르네상스가 전개되던 시기 내내 장기간 집권한 명왕조(1368~1644)는 중국 황제의 궁으로 권력과 부를 집중시켰다. 장식 예술에 대한 요구로 인해 도자 작품의 수가 급증하고 그 질 또한 대단히 향상되는 결과가 나타났다.

유명한 명왕조 화병은 이 시기에 생산된 매우 다양한 도자기 제품의 상징이 되었다. 도자 양식과 기법의 훌륭한 전통은 훨씬 전에 정립되어 있었다. 그러나 명왕조에서는 도자기를 상품화했으며 도자 예술의 수준을, 특히 자기의 수준을 한층 높은 단계로 끌어올렸다. 15세기에 유약을 바르기 전에 자기를 청색 코발트 안료로 장식하는 기술이 발전했으며 장인들은 뛰어난 색 조절 기술을 사용할 수 있게 되었다. 널리 알려진 청화 백자는 1426년과 1435년 사이에 고전기를 맞이했다. 청화 백자는 명료한 세부 묘사와 다양한 형태로 특징지어진다. 이후 100년 동안 기본적인 청색에 유약의 다양한 색상이 첨가되면서 색채가 풍부해졌다. 우리는 그 결과를 만력제(萬曆帝, 1573~1620)의 재위 기간에 생산된 오색(五色) 단지에서 볼 수 있다(도판 11.31). 색상 층들을 덧입히는 복잡한 공정에는 정교한 문양을 그리고 도자기를 여러 번 굽는 일이 포함된다. 우선 백색 바탕 위에 청색 문양을 그려 넣은 다음 유약을 바르고 굽는다. 이 유약층 위에 붉은색, 녹색, 노란색, 갈색으로 장식을 한다. 그런 다음 자기를 다시 굽는다. 이러한 과정을 거쳐 섬세하고 화려한 도자기가 만들어졌다. 도자기에는 매력적이고 우아하며 매혹적인 꽃무늬를 배열하고 이야기가 있는 장면들을 자유롭게 그려 놓았다. 그 장면들의 내용이 따뜻함이라는 인간적인 특성을 도자기에 부여한다.

11.31 만력제(萬曆帝) 시기에 생산한 뚜껑이 있는 단지, 1600년경, 자기, 높이 10.2cm, 미국 클리블랜드 미술관.

11.32 육치, 〈사계화조도, 겨울〉, 1500년경. 두루마리, 비단에 먹과 채색, 높이 1.75m, 일본 도쿄 국립 박물관.

회화 서양의 르네상스 시기 동안 중국 명왕조 회화에서는 화려한 장식, 세부 묘사, 극적인 표현이 나타났다. 육치(陸治)의 〈사계화조도(四季花鳥圖), 겨울〉(도판 11.31)에서는 강렬한 대조, 풍부한 세부 묘사, 분명한 윤곽선, 충돌하는 사선들이 강한 운동감, 과장, 강렬함을 낳는다. 빈 공간들과 분명한 윤곽선이 이 작품에 힘과 견고함을 부여하는 동시에 곡선들로 인해 자유분방하고 대범하면서도 상당히 부드러운 운동감이 이 작품에 스며든다. 뿐만 아니라 꿩, 꽃송이, 몇몇 작은 나뭇가지 같은 예에서 볼 수 있듯이 수많은 세부 사항들이 세밀하게 포착되어 있다.

음악 중국 전통 음악 〈한아희수(寒鴉戲水)〉는 새 한 마리와 물이 등장하는 장면을 음악적으로 표현하며 중국 정원의 아름다움을 드러낸다. 한아희수의 선율은 외로운 오리(몇몇 자료에 따르면 까마귀 한 종류인 갈까마귀라고도 한다) 한 마리가 고요한 물을 바라보며 즐기는 모습을 음악적으로 묘사한다. 이 오리의 관조와 향유는 청자에게 영향을 준다. 하지만 이 음악이 주는 영향은 단순한 유희를 넘어선 것이며 삶에서 음악이 담당하는 역할 자체에 대한 중국인의 오래된 태도를 반영하고 있다. 중국의 철학자 공자(207쪽 참조)는 음악을 높이 평가했다. 그는 음악에서 정념을 가라앉히고 동요와 욕망을 떨쳐버릴 수 있는 방법을 발견했으며, 음악을 오락이 아닌 마음을 정화하는 장치로 보았다. 이러한 관점에 따라 중국인들은 오랫동안 음악을 한갓 여흥으로 이용해서는 안 된다고 생각했다. 뿐만 아니라 중국인들은 음향이 우주의 조화에 영향을 미칠 수 있다고 믿었다. 중국 음악을 연주할 때에는 선율과 음색에 초점을 맞추어야 하며, 음악가들은 엄청난 주의를 기울여 매 음을 정확하게 연주해야 한다.

인도 예술

이슬람 세력은 일찍이 8세기에 인도를 침략했으며 11세기에 다시 공격했다. 이후 유럽의 르네상스 시기 동안 무굴 족이라는 이슬람 세력이 힌두교 신앙의 인도 아대륙을 정복하기 위해 또다시 전쟁을 벌였다. 이때 인도는 문화 사이의 의미심장한 충돌을 목도하게 되었다. 그동안 두 문화 모두 인도 예술에 상당한 기여를 했으며, 몇몇 경우에는 두 문화가 훌륭하게 공생하며 인도 예술에 기여하기도 했다.

라지푸트 양식 라지푸트(Rajput) 양식은 인도 회화 양식 중 하나로, 이 명칭은 인도 북부와 중부에서 이슬람교도 침략자들에 맞

11.33 〈마두 마드하비 라기니〉, 인도 말와에서 제작, 1630~1640년경. 종이에 채색, 19.2×14.8cm. 미국 클리블랜드 미술관.

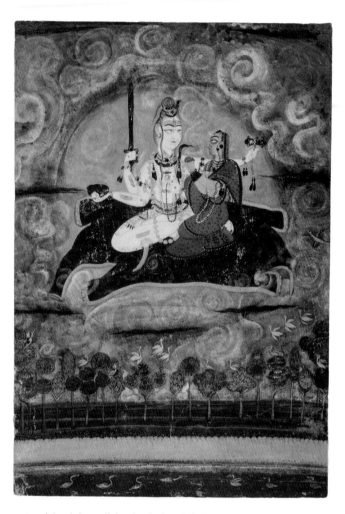

11.34 〈가즈아하무르티(가즈아수라 가죽 위에 앉아있는 시바 신과 데비 여신)〉, 인도 바소리에서 제작, 1657~1680년경. 종이에 채색, 23.5×15.8cm. 미국 클리블랜드 미술관.

서 맹렬하게 싸웠던 일족의 이름을 따서 붙인 것이다. 이 양식의 회화는 민족적인 특징을 띠며 소재를 상당 부분 힌두교 문학에서 취했다. 표현 방식은 추상적이고 지적인 것부터 구체적이고 감정적인 것까지 그 폭이 매우 넓다. 〈마두 마드하비 라기니(*Madhu Madhavi Ragini*)〉(도판 11.33)는 전형적인 예이다. 제일 눈에 띄는 특징은 선명한 남색 배경이다. 이 그림의 제목은 음악의 선법을 가리키기도 하고 애인을 만나기 위해 캄캄한 밤에 길을 나선 여주인공에 대한 이야기를 가리키기도 한다. 공작이 그녀의 주위를 날아다니며 빛을 비춘다. 이 작품에는 불길한 기미가 나타나지 않는다. 공간은 평면적으로 표현되어 있다. 교차하는 사선들이 이 작품에 운동감을 부여하며, 강렬한 색채와 색채 대비가 이 그림을 힘차고 매력적으로 만든다. 인물 표현의 관례는 이집트의 것과 비슷하다(189쪽 참조).

펀잡 고원 양식 인도 회화의 또 다른 주요 유파인 펀잡(Punjab) 고원 양식은 인도 북서부에서 유래했다. 이 양식 특징은 온화하고 서정적인 분위기의 선적인 그림이다. 〈가즈아하무르티〉라는 예[도판 11.34, 가즈아하무르티는 '가즈아수라(코끼리 악령)의 사

후'를 뜻한다]를 살펴보자. 이 작품에서 신들은 격식에 맞는 자세를 취하고 있으며 완만한 곡선으로 그린 신의 형태와 섬세한 채색이 완벽한 조화를 이루고 있다. 시바 신과 데비 여신은 경직된 형식성을 보여 준다. 이 그림의 초점은 코끼리 악령을 퇴치한 시바 신이다.

두 신은 코끼리 가죽을 타고 하늘을 돌아다니고 있다. 폭풍우를 암시하는 소용돌이치는 구름들은 특히 남색 배경과 강한 대조를 이룬다. 다소 관례적이고 빈약하게 표현된 지상 공간에 대해 하늘 공간이 우위를 점하고 있다. 그럼에도 꽃들에서 섬세한 세부 묘사와 개성이 드러난다. 물 위에 떠 있는 오리들과 날아다니는 오리들도 섬세하고 우아하게 그렸다. 이 작품의 색조는 전반적으로 강렬하지 않으며 오히려 억제되어 있다.

이슬람교 건축 및 힌두교 건축 17세기 무굴 제국 황제들은 대단한 건축 후원자였다. 인도 건축물 중 가장 유명한 타지마할(델리 근

방의 아그라에 위치)도 이슬람 건축물이다(도판 11.35). 그렇지만 타지마할에는 페르시아 양식과 인도 토착 양식 또한 혼합되어 있다. 타지마할은 샤 자한(1592~1666)이 총애하던 아내 뭄타즈 마할(1593~1631)의 묘소로 지은 것이다. 이처럼 아내를 위해 만든 묘소는 이슬람 문화권에서 전례가 없는 것이었다. 타지마할은 아마 부활의 날에 대한 알레고리로 만들어졌을 것이다. 이 건물은 신의 권좌를 상징적으로 구현하고 있다. 정원을 가로지르는 네 수로는 꾸란에 묘사되어 있는 천국의 네 강을 상징한다. 이 건축물은 규모가 엄청나지만 세부는 정교하고 세련되게 장식되어 있다. 세부 장식은 모두 기하학적이고 비구상적이다. 각 부분은 대칭적이며 서로 균형을 잘 잡고 있다. 이 거대한 백색 팔각형 구조물은 기본적으로 중앙아시아 궁전의 형태를 토대로 설계된 것이다. 돔에는 〈이맘 모스크〉(이스파한 소재)가 미친 영향력이 반영되어 있다. 대리석에 준보석들을 박아 만든 꽃, 덩굴, 흘려 쓴 글귀 문양들은 독실한 이슬람교도들에게 약속한 천국의 정원에 대한 은유이다. 무엇보다 중요한 돔은 신의 권좌를 암시한다.

반면 힌두교 건축물들은 수많은 신을 찬양하는 구상적인 조각으로 장식되어 있다. 그러니까 힌두교 건축 전통은 저항적이라 할 만큼 이슬람교 건축 전통에 반하는 것이었다. 그 예들은 인도 전역에 등장하며 특히 인도 남부 도시 비자야나가르에서 많이 찾아볼 수 있다. 면적이 26km²에 달하는 비자야나가르는 14세기에 건립된 힌두교 왕국의 중심지이다. 이 도시의 거대하고 정교

11.36 팜파파티 사원, 인도 비자야나가르, 〈고푸라(입구 역할을 하는 탑)〉, 16세기 (17세기에 개보수).

한 신전들은 힌두교 신들의 조각들－원래 이 조각들은 화려하게 채색되어 있었다－때문에 활기를 띤다(도판 11.36). 화려하고 정교하게 장식된 층계들이 하늘 높이 솟아올라 궁륭 형태의 꼭대기 부분에서 끝난다. 비자야나가르 왕국에서 성지는 신전에 국한되지 않았다. 중심점이 같은 담들로 에워싼 건축물 단지 전체가 성지였다. 고푸라(gopura)라고 불리는 거대한 탑 형태의 입구들을 통해 그 안으로 들어갔다. 고푸라는 힌두교 신들을 조각해 놓은 소벽(小壁)들로 빈틈없이 장식되어 있으며, 안쪽 담에서 바깥쪽 담으로 갈수록 커졌다.

일본 예술

회화 양식　16세기 후반과 17세기 초반에 활동한 타와라야 소타츠(俵屋 宗達, 1643년 사망)는 매우 창조적인 화가였다. 다른 일본 화가들이 중국의 주제와 양식을 사용하는 경향을 보였던 것과는 달리 소타츠는 대담함, 수수함, 비대칭을 강조하며 윤곽이 단순한 양식으로 그림을 그렸다. 그는 물감을 칠한 면의 가장자리를 흐릿하게 만들고 마르지 않은 먹과 물감이 상호 침투해 번지게 만드는 유명한 타라시코미 기법을 발전시켰으며, 이를 통해 색조와 먹의 효과를 풍부하게 만들었다. 그는 일본 전통 문화에서 그림의 소재를 찾았다. 한지에 그려 두루마리로 만든 작품인 〈조과도(鳥窠圖)〉(중국 당나라의 승려인 조과선사를 그린 그림. 노송 위에 앉아 살았기 때문에 조과선사로 불렸다.)에서는 나무에 앉아 있는 승려를 보여 준다. 또한 이 그림은 탁월한 공간 사용법을 보여 준다. 이 작품의 주인공은 그림의 작은 부분만을 차지하고서 왼쪽 가장자리에 어렴풋하게 암시된 나무에 앉아 있다. 나무의 줄기와 가지는 왼쪽 가장자리를 따라 드문드문 나타날 뿐이지만 우리는 나무의 전체적인 형태를 상상하게 된다. 이상하게 주인공인 선사는 강조되어 있지 않다. 소타츠는 그를 희미한 중간 색조의 부드러운 선으로 그려 놓았다. 이 그림의 나머지 공간은 여백으로 남아있지만 그럼에도 이 그림은 균형을 유지하고 있다. 소타츠는 하단 좌측과 상단 우측을 이은 사선을 중심으로 교묘하게 이 작품의 세계를 두 부분으로 나누었다. 이 작품은 어떻게 무(無)를 통해 균형을 이룰 수 있는지를 시각적·철학적으로 보여 주는 탁월한 예이다.

이마리 자기　17세기 초 일본은 자기 점토를 발견하고 중국의 기술을 수입하면서 도자 예술에서 몇 가지 주목할 만한 성과를 거뒀다. 일본의 뛰어난 도자 기술을 대표하는 이마리(尹萬里) 자기(도판 11.38)는 17세기 후반에 생산되었으며 부드럽고 정교한 곡선의 실루엣을 보여 준다. 이 도자기의 비율은 우리의 시선을 집중시

11.37　타와라야 소타츠, 〈조과도〉, 1643년 이전. 한지에 먹, 95.9×38.7cm. 미국 클리블랜드 미술관.

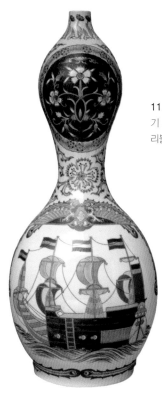

11.38 일본 이마리 자기 병. 17세기 후반. 자기, 높이 55.9cm. 미국 클리블랜드 미술관.

킨다. 이 작품은 크게 아래의 단지 부분과 위의 목 부분으로 나뉘며 이 두 부분은 균형을 이루고 있다. 우아하고 가는 목 부분은 비대칭적으로 부풀어 올라 정교한 주둥이로 끝이 난다. 우아하고 세밀한 꽃무늬 장식이 이 병에 섬세하고 세련된 느낌을 불어넣는다. 이 양식의 도자기에는 네덜란드인과 포르투갈인, 서양의 선박 같은 유럽과 관련된 형상이 종종 등장한다. 이 이마리 자기 병에서는 섬세한 비율 조정 계획 덕분에 비율이 다른 세 영역이 무리 없이 합쳐져 하나로 통일된다. 이 같은 구성은 서론의 서랍장(도판 0.1)을 연상시키며 바로크 양식의 복잡성 또한 보여 준다.

가부키 극　가부키(歌舞伎) 극은 17세기에 '중간 계급의 연극'으로 시작되었고, 그렇기 때문에 사무라이와 궁중으로부터 자못 경멸을 받았다. 최초의 가부키 극들은 단순한 촌극이었고, 2막극은 17세기 중반까지 등장하지 않았다.

　가부키 극은 줄거리가 아닌 순간의 분위기에 초점을 맞추는 경향이 있다. 서양 연극에서는 대개 인과 관계에 따라 줄거리가 전개되지만, 가부키 극에서는 장면들이 불분명하게 연결되는 경향이 나타난다. 해설자이자 악사인 다유(太夫)는 가부키 공연에서 매우 중요한 역할을 담당한다. 왜냐하면 음악이 반주되기는 하지만 배우들이 노래를 하지는 않기 때문이다. 다유는 장면을 묘사하고 동작에 대해 설명하며 심지어 대화의 일부분을 담당한다.

가부키 극의 전반적 양식은 관례와 사실적 묘사 사이의 어딘가에 해당된다. 모든 극 중 장소를 무대 장치를 통해 묘사하지만(사실적 묘사의 측면), 그 무대 장치를 관객들 앞에서 바꾼다(관례의 측면).

아프리카

베닌 양식

15세기 말에 스페인인들을 아메리카 대륙으로 이끌었던 탐험 정신은 포르투갈인들을 아프리카로 이끌었으며, 이는 문화와 예술 모두에 영향을 미쳤다. 이페의 예술 양식은(250쪽 참조) 남동쪽으로 240km 정도 떨어져 있던 거대한 도시 국가, 베닌 왕국의 예술 양식을 낳았을 것이다. 그 지방의 전통은 베닌 양식이 이페 출신의 대가 혹은 베닌인들이 15세기 말에 만난 포르투갈인으로부터 유래했음을 시사한다. 우리는 이페 양식(도판 10.55 참조)이 약 200년 후에 베닌의 기념 두상(도판 11.39)에서 재현된 것을 보게 된다. 이 지역의 작품은 뛰어난 주조 기술을 — 도판 11.39의 경우 놋쇠 주조 기술을 — 보여 준다. 베닌의 왕인 오바만이 놋쇠 작품을 주문할 수 있었으며, 왕족의 무덤에 사용할 기념 두상을 주조하는 전통은 오늘날까지 이어진다. 베닌 미술은 광범위한 분야를 아우르는 독자적인 미술 양식으로 발전했으며, 이 양식에서는 — 격자무늬 머리 장식에서 볼 수 있는 것처럼

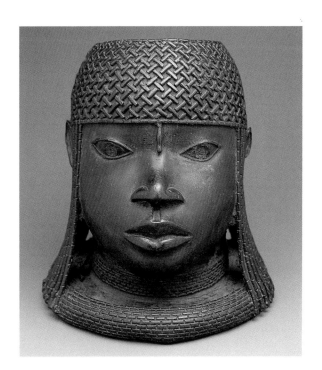

11.39 기념 두상. 베닌에서 제작. 1400~1550년경. 청동, 높이 23.4cm, 너비 22cm. 미국 뉴욕 메트로폴리탄 미술관.

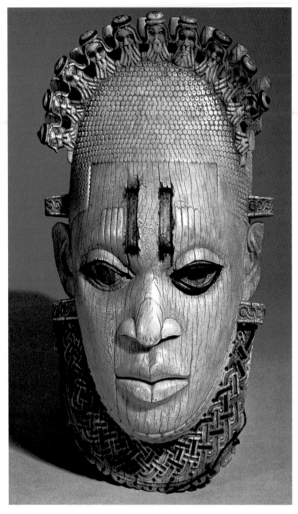

11.40 흉부 혹은 허리 장식용 가면. 베닌에서 제작. 16세기 초. 상아. 높이 25cm. 영국 런던 대영 박물관.

이슬람교가 주요 종교가 되었다. 그러나 이슬람교의 우세함에도 불구하고 이전의 토착 양식들이 남아 있었다. 우리는 도판 11.41 의 모자(母子)상에서 토착 양식을 발견하게 된다. 이 유형의 조각 상은 대장장이들이 만들었다. 여성의 생식을 표현한 이 조각상들 은 여성의 출산과 양육을 돕는다는 종교적인 목적을 위해 사용되 었다.

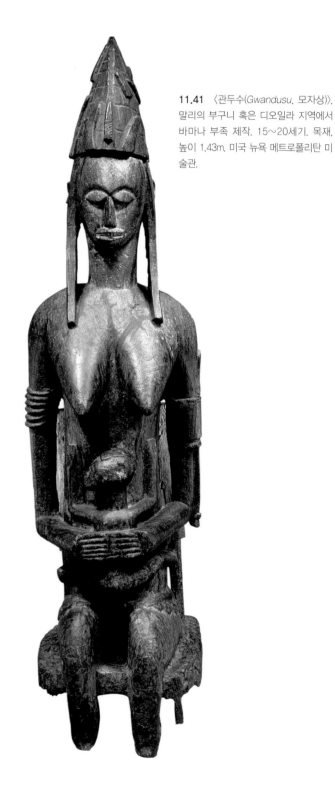

11.41 〈관두수(Gwandusu, 모자상)〉. 말리의 부구니 혹은 디오일라 지역에서 바마나 부족 제작. 15〜20세기. 목재. 높이 1.43m. 미국 뉴욕 메트로폴리탄 미 술관.

─공들여 실물과 닮게 만들려는 태도와 세부에 대한 면밀한 관심 이 두드러지게 나타난다.

베닌 양식의 뛰어난 예술성에 대한 또 다른 예는 16세기 초의 상아 가면(도판 11.40)이다. 조각가는 분명 재료를 다루는 데 정 통했을 것이다. 가면의 세부 묘사들은 섬세하고 정확하지만 머리 를 길게 늘이고 생김새들을 양식화해 표정을 풍부하게 만들었다. 예술가는 턱수염을 단 포르투갈인의 머리들을 솜씨 좋게 이용해 머리 장식을 만들었다. 포르투갈인들의 머리 형태는 어떤 상징적 인 의미를 갖고 있을 것이나 그 의미는 분명하지 않다. 상아라는 사치스러운 재료의 면에서나─오직 왕만이 상아를 소유할 수 있 었다─인간의 특성을 가면에 부여하는 예술가의 세련된 솜씨의 면에서나 이 작품은 우리의 이목을 집중시킨다.

말리

말리는 13세기 이전에 이슬람교도들에 의해 정복되었기 때문에

아메리카

아즈텍 예술

아즈텍인들은 문자를 갖고 있지 않았지만 주로 직접 재현하는 그림과 다양한 상형 문자적 그림을 이용해 기록을 남겼다. 아즈텍 문명의 서적 대부분은 스페인인들에 의해 훼손되었으나 스페인인의 문서들에 이들의 그림을 복제한 것 몇 점이 남아 있기는 하다. 〈멘도사 책자(*Codex Mendoza*)〉의 한 페이지(도판 11.42)에는 테노치티틀란과 테노치티틀란의 희생제의 구역을 이상화해 재현한 그림이 실려 있다. 이 그림의 중앙에는 도시를 상징하는 독수리 한 마리가 부채선인장 위에 앉아 있다. 도시는 수로에 의해 네 부분으로 분할되어 있으며, 각 구역에는 감독을 상징하는 인물들이 앉아 있다. 페이지 하단의 무사들은 아즈텍 정복을 상징하며, 그림 상단의 가운데에 있는 집은 계단을 만들고 꼭대기 부분에 신전 두 채를 세운—한 채는 인신공희의 장소로 사용되었다—이

11.43 〈모신 코아틀리쿠에〉, 15세기, 석재, 높이 2.65m. 멕시코 멕시코시티 국립 인류학 박물관.

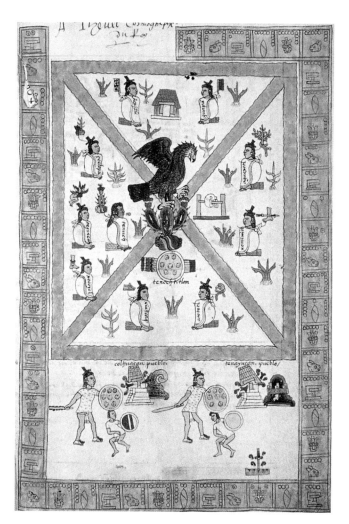

11.42 〈테노치티틀란의 건립〉, 〈멘도사 책자〉의 한 페이지, 16세기, 종이에 잉크와 물감, 31.5×21.5cm, 영국 옥스퍼드 대학 보들리 도서관(Bodleian Library).

중 피라미드인 대(大) 피라미드를 상징할 것이다.

　도판 11.43에 제시되어 있는 아즈텍 제1 신의 모신(母神) 상(像)은 아즈텍 신전에서 올리던 제의에서 어떤 역할을 담당했을 것이다. 기록들에 따르면 스페인 정복자들은 비슷한 조상들이 피를 뒤집어쓴 모습을 신전에서 보았다고 한다. 이 여신은 손과 발에 갈퀴가 달려 있으며 뱀을 엮어 만든 치마를 입고 있는 모습으로 묘사되었다. 그녀 주변에는 용솟음쳐 나오는 피를 나타내는 상징물들과 뱀 한 쌍이 매달려 있고, 목걸이에는 손, 심장, 두개골 같은 희생 제물이 달려 있다. 원래 이 조상에는 효과를 극대화하는 강렬한 색들을 칠해 놓았을 것이다.

잉카 예술

잉카인들은 기능적인 건축 양식을 발전시켰다. 이 건축 양식은 뛰어난 토목 기술과 훌륭한 석조 기술을 보여 준다(도판 11.44). 잉카인들은 대로(大路)들을 중심으로 도시 계획을 짜고 그 계획에 따라 도시를 세웠다. 대로들은 좀 더 좁은 도로들과 교차하며 국가의 건축물과 신전이 줄지어 있는 광장에서 모인다. 건물들은 지역에 따라 재료가 다르기는 하지만 대개 돌을 깎고 완벽하게 쌓아 지은 단층(單層) 건물이었다. 잉카인들은—예컨대 마추픽추

(도판 11.45) 같은—산악 지대라는 주변 환경에 절묘하게 맞춰 건축을 했다. 마추픽추는 2개의 높은 산봉우리 사이에 난 산마루에 자리 잡고 있으며, 중앙의 광장 주변에 세워 놓은 석재 건물들로 이루어져 있다. 산등성이를 따라 만든 좁은 폭의 계단식 대지는 농지로 이용되었다.

잉카인들은 뛰어난 야금술뿐만 아니라 도판 11.46의 라마에서 드러나는 주조 조소 기술 또한 발전시켰다. 스페인인들이 금과 은을 단순히 부를 쌓는 물질로 보았던 것과는 달리 잉카인들

11.44 잉카 건축 기법.

11.45 페루 마추픽추, 15~16세기.

은 금과 은이 각각 태양과 달을 상징한다고 여겼다. 이 같은 철학
적 차이로 인해 잉카 조상이 드물어졌다. 스페인 정복자들이 스
페인으로 금을 운반해 가려는 요량으로 잉카 조상들을 녹여 버렸
기 때문이다. 잉카인들에게 금은 '태양의 땀'이었고 은은 '달의 눈
물'이었다. 그들에게는 라마 또한 중요한 종교적 의미를 띠었다.
그들은 라마를 태양, 비, 다산과 관련시켰다. 잉카인들은 수도 쿠
스코에서 매일 아침저녁으로 라마 한 마리를 제물로 바쳤다. 쿠
스코에서 키우던 흰색 라마는 잉카인들 자신을 상징했으며, 종교
의식이 거행되는 동안 붉은 천과 금 장신구로 꾸민 흰색 라마가
거리를 지나갔다. 우리가 여기에서 보고 있는 작품은 예컨대 방
금 이야기했던 베닌 예술작품들과는 대조적으로 현실성이 떨어
지는데 아마—이론의 여지는 있지만—한층 상징적인 특징이 부
여되었을 것이다.

11.46 라마. 볼리비아 혹은 페루에서 제작. 볼리비아 티티카카 호수 근방에서 발견.
15세기. 은으로 주조하고 금과 진사(辰砂)를 입힘. 22.9×21.6×4.4cm. 미국 뉴욕 미
국 자연사 박물관.

비판적으로 생각하기

- 1장에 나온 원근법과 키아로스쿠로에 대한 논의(44~46쪽 참조)를 참조해 마사초의 〈과세의 면세〉(도판 11.6)피루벤스의 〈마리 드 메디치의 초상을 받는 앙리 4세〉(도판 11.17)에서 공간감을 창조하는 방식을 비교해 보자.

- 서론에 나온 양식에 대한 논의(16~21쪽 참조)와 이 장에 나온 르네상스 예술 및 바로크 예술에 대한 논의를 참조해 마사초의 〈성전세〉(도판 11.1)와 렘브란트의 〈야간 순찰〉이 왜 각 양식의 대표작인지를 설명해 보자.

- 비발디의 '봄' 1악장과 모차르트의 교향곡 40번 사단조 1악장을 듣고 각 작품의 모티브, 선율, 텍스처 사용 방식을 비교해 보자. 그리고 이 작품들이 왜 바로크 음악과 고전파 음악을 대표하는지 설명해 보자.

- 방금 언급한 비발디와 모차르트의 작품은 같은 양식의 시각 예술 대표작[예 : 베르니니의 〈다윗〉(도판 11.20, 바로크) 및 다비드의 〈호라티우스 형제의 맹세〉(도판 11.25, 신고전주의]과 어떤 점이 유사한가?

사이버 연구

르네상스 :
－시각 예술 : 유럽
www.artcyclopedia.com/history/early-renaissance.html
www.artcyclopedia.com/history/high-renaissance.html
www.artcyclopedia.com/history/northern-renaissance.html
－시각예술 : 아시아
www.artcyclopedia.com/nationalities
－음악
www.jsayles.com/familypages/earlymusic.htm#Recommended
－연극 : 셰익스피어, 말로
www.gutenberg.org/catalog

바로크 :
－시각예술
www.artcyclopedia.com/history/baroque.html

18세기 :
－로코코
www.artcyclopedia.com/history/rococo.html
－신고전주의
www.artcyclopedia.com/history/neoclassicism.html
－문학 : 스위프트, 포프
www.gutenberg.org/catalog

주요 용어

로코코 양식 : 18세기 예술 양식으로 복잡함, 우아함, 매력, 섬세함 같은 특징을 갖고 있다.

르네상스 : 1400년경부터 1527년까지의 시기로서 중세 이후 지성이 부활한 시기로 여겨진다.

마드리갈 : 서정시에 곡을 붙인 음악 형식으로 네다섯 성부로 구성된다.

미사 : 로마 가톨릭에서 가장 중요한 전례. 미사곡에는 미사의 각 부분이 반영되어 있다.

바로크 양식 : 17세기 예술 양식이며 일반적으로 과장성, 장식성, 감정적 호소 같은 특징을 갖고 있다.

스푸마토 : '연기 같은'이라는 뜻을 가진 라틴어 단어(이탈리아어로는 '흩어져 사라지다'라는 뜻을 가지고 있다). 형상의 입체감을 표현하기 위해 명암을 섬세하게 변화시키는 것을 가리키는 용어로 특히 레오나르도 다 빈치의 작품에 적용된다.

음화(音畵) : 가사의 의미와 감정을 분명하게 전달하는 선율을 붙이는 기법.

전성기 르네상스 : 1495년부터 1527년까지의 시기로 레오나르도 다 빈치, 미켈란젤로, 라파엘로 같은 천재로 요약할 수 있는 시기이다.

절대음악 : 순수한 악상만을 제시하는 음악.

표제음악 : 음악 외적 관념을 표현하기 위해 작곡한 음악.

산업화 시대의 예술성
1800년경부터 1900년경까지

개요

역사적 맥락

유럽
아시아
아프리카
아메리카

예술

유럽 : 낭만주의, 인물 단평 : 로사 보뇌르
　걸작들 : 제인 오스틴, 〈오만과 편견〉, 인물 단평 : 요하네스 브람스
　리얼리즘, 유미주의, 인상주의, 후기 인상주의, 아르 누보
아시아
아프리카
아메리카 : 아메리카 인디언 미술, 아프리카계 미국인 음악

비판적으로 생각하기
사이버 연구
주요 용어

역사적 맥락

유럽

1815년 나폴레옹 전쟁이 끝났을 때 영국에서는 산업혁명이 시작되었다. 산업혁명은 프랑스로 전파되었으며, 그 다음 유럽의 다른 국가들로 확산되었다. 산업혁명이 전파되고 문명의 구조가 대대적으로 개편되면서 산업혁명은 추진력을 얻었다. 독일 통일의 첫해인 1871년까지 유럽 전역에서 주요 산업 중심지들이 성장했다. 19세기에는 특히 운송과 교통 분야의 기계화 덕분에 국가 간의 교류가 활발하게 이루어졌다. 하지만 이와 동시에 각 국가는 독자적인 힘을 얻기 위해 애썼다. 가내 수공업과 농장에서 내몰려 새로운 공장 노동자 계급을 형성한 이들은 대개 비참한 조건 하에서 생활하고 일했다. 그들은 더 이상 자기 자신의 주인이 아

니었으며 실상 노예와 다름없었다. 스스로를 구제할 수 없었던 이들은 여전히 엄격한 구속을 받고 있었으며 교육을 제대로 받지 못해 늘 곤란을 겪고 줄곧 실업의 위협을 받았다. 빈민굴, 도시 하층민의 공동주택, 소름끼치는 생활 조건들이 이들을 기다렸다. 중산층은 대개 부와 정치적 권력에 대한 열망에 사로잡혀 노동자 계급의 곤경을 묵살했다.

이러한 파국 속에서 칼 마르크스(1818~1883)의 철학이 등장했다. 독일의 경제학자이자 혁명가인 마르크스는 마르크스주의로 알려진 사상의 핵심을 발전시켰으며, 프리드리히 엥겔스(1820~1895)와 함께 근대 사회주의와 공산주의의 기본 강령들을 만들었다. 1859년 찰스 다윈(1809~1882)은 종의 기원에서 자연 선택 개념을 통해 종의 진화를 설명했다. 진화 개념은 생물학이 미래를 예견하는 데 사용할 수 있는 틀로 부상했다.

사람들은 철학과 심리학에 열광했다. 뿐만 아니라 철학과 심리

학은 예술에도 영향을 미쳤다. 비범한 현대인 중 하나인 오스트리아의 지그문트 프로이트(1856~1939)는 인간의 행동을 연구하고 꿈의 세계를 탐구하던 중 인간의 '무의식'에 대한 연구를 발전시켰고 스스로 '정신 분석'이라고 명명했다. 인간의 성욕에 대한 기발한 주장 때문에 처음에 그의 사상은 상당한 의심을 받았다. 그러나 정신분석은 차츰 의학과 심리학에서 중요한 위치를 차지해갔다.

19세기 유럽에서 예술가의 역할은 눈에 띄게 변했다. 예술은 역사상 최초로 귀족 계급이나 종교계로부터 주문이나 후원 같은 원조를 받지 않고서 존속할 수 있었다. 후원을 받으면 대개 표현의 자유도 제약되었다. 그래서 실제로 일부러 후원을 거부하는 예술가들도 꽤 많이 등장했다. 19세기 말에 '유미주의'라는 공격적인 예술철학이 나타났다. 유미주의는 '예술을 위한 예술'이라는 표어로 특징지어진다. 유미주의의 옹호자들은 예술작품이 정신을 고양하는 교육적인 특성을 가져야 한다거나 그렇지 않으면 사회적으로 혹은 도덕적으로 이로운 특성을 가져야 한다는 생각에 반대했다.

아시아

18세기 말 일본은 여전히 도쿠가와 막부(幕府)의 통치하에 있었다. 하지만 문호개방 압력은 점점 증대했다. 처음에는 러시아인들이 교역 관계를 확립하려고 시도했으나 성과를 거두지 못했다. 다른 유럽 국가들도 뒤를 이었으나 역시 성과를 거두지 못했다. 결국 미국의 페리 제독이 1853년과 1854년에 재차 강제로 도쿠가와 정권에게 일정 수의 항구를 국제무역에 개방하게 했다. 하지만 국제무역은 매우 제한적으로만 이루어졌다. 많은 일본인들이 서양의 과학과 군대가 가진 장점들을 인정했으며 문호개방을 지지했다. 하지만 서양의 더욱 강한 힘 때문에 일본인들은 서양인들에게 일방적으로 경제적·법적 이득을 주는 불평등조약을 체결할 수밖에 없었다. 일본은 유럽과 미국으로부터 독립하고 세계에서 높은 평가를 받는 국가를 세우기 위해 노력했으며, 일본 사회의 거의 모든 분야에서 개혁을 시행해 경제적·군사적 격차를 없애려고 시도했다. 결국 일본은 농업 중심 경제에서 벗어나 공업 중심 경제로 진입했다. 새로운 정권은 일본을 민주국가로 만들려고 노력했으며, 그 결과 1873년 종교의 자유를 비롯한 인권이 확립되었다. 1889년에는 비록 여전히 통치권이 천황에게 있는 형태이기는 했으나 유럽식 헌법을 채택하고 의회를 설립했다.

1894~1895년 일본은 조선을 두고 중국과 충돌했으며 이는 청일전쟁으로 이어졌다. 일본은 이 전쟁에서 승리해 대만 등의 영토를 얻었다. 이후 러시아, 프랑스, 독일의 '삼국간섭'은 일본에게 대만 외의 영토들을 반환하라고 강요했다. 이는 군사력을 증강하려는 일본의 움직임을 강화하는 결과를 낳았다.

아프리카

19세기에 유럽은 아프리카를 분할하고 지배했다. 19세기 중반 개신교 선교사들은 잔지바르 자치령과 서아프리카의 기니 해안에서 개종 운동을 전개했다. 이들은 대개 선행을 하며 거의 알려지지 않은 지역에 사는 낯선 종족들 사이에서 활동했다. 많은 경우 선교사들은 탐험가가 되기도 하고 제국의 선봉에서 무역을 개척하기도 했다.

탐험가들은 중앙아프리카의 거대한 신비를 풀었을 뿐만 아니라 다른 아프리카 지역의 빗장을 열기도 했다. 이들 덕분에 지리학과 관련된 지식이 상당히 증대되었으며, 그들이 체류한 국가의 민족, 언어, 자연사와 관련된 매우 귀중한 정보들도 얻게 되었다. 19세기의 마지막 4분의 1 시기에 유럽 팽창의 무대가 된 아프리카의 지도가 확정되었다. 유럽 국가들은 미답의 미개지를 관통하는 분할선을 긋고 점령지의 윤곽선을 그렸다. 철도들이 아프리카 내륙을 관통하면서 넓은 지역들이 서구의 점령 위험에 노출되었다.

성장하는 유럽 산업들의 상품 시장으로서 그리고 박애주의적 선교 활동의 처녀지로서 아프리카가 가진 가능성은 거부할 수 없을 만큼 엄청난 것이었다. 유럽의 지도자들은 세계를 오직 강자만이 지배할 수 있는 유한한 공간으로 보았다. 많은 이들이 새로 발견한 땅들에서 수백만 명의 '미개인'을 발견했으며, 그들에게 유럽의 선진 문명과 기독교를 전해 주어야 한다고 생각했다. 국제적인 노력이 시작되었다. 이와 더불어 1873년 잔지바르의 거대한 노예 시장이 문을 닫았다는 사실도 중요하다. 유럽 국가들은 1876년 국제 아프리카 연합을 결성하고 아프리카 대륙을 공식적으로 분할하기 시작했다. 국제 아프리카 연합의 주요 목적은 아프리카 탐험과 개발의 국제적 기반을 마련하는 것이었다.

아메리카

19세기에 미국은 대서양 연안과 태평양 연안 사이의 아메리카 대륙에 세운 국가라는 상을 확립했다. 하지만 미국은 아메리카 인디언과 흑인 노예들의 엄청난 희생을 토대로 세운 국가였다. 미국은 협상, 유럽 정권으로부터의 토지 매입, 군사력에 의한 정복을 통해 영토를 확장했다. 그리고 1812년 전쟁으로 오대호 지역을 합병하고 캐나다와 맞닿아 있는 국경선을 확정했다. 1823년

먼로 대통령은 '미국을 위한 미국'을 외치며 유럽의 정치적 간섭을 거부하는 '먼로 독트린'을 선포했다. 미국 백인들은 마지막 장애물인 '미개인들'을 문명의 진보를 통해 퇴치하길 원했다. 이 세기의 후반부에 미국 인디언들은 군대에 의해 격파되고 전염병 때문에 엄청나게 많은 수가 죽거나 빈곤해졌으며 좁은 보호 구역에 갇혔다. 대대로 물려받은 토지를 잃고 기독교로 개종하면서 자신들의 문화에 대한 기억마저 위협받는 처지에 처했다.

이와 더불어 19세기 초 북부의 주들에서는 독립 사상에 반하는 노예제도가 폐지되었다. 산업화 시대에 남북 사이의 불균형이 점증하면서 노예제도를 두고 남북이 충돌하는 정도 또한 증가했다. 1860년대까지 북부는 산업화를 이룩했지만 남부에서는 (백인 인구의 3분의 1인) 350,000가구가 약 삼백만 명의 노예를 소유하고 있었고 대농장 경제를 유지했다. 그다지 만족스럽지 않은 일련의 절충안들을 통해 서부의 노예 문제를 해결하려고 시도했으며, 1854년에는 공화당이 등장해 전면적인 노예제도 철폐를 지지했다. 반면 민주당은 노예제 유지를 옹호했다. 공화당의 에이브러햄 링컨이 대통령으로 선출되었을 때 남부는 연방을 탈퇴해 새로운 연합을 구축했다. 작은 군사적 충돌이 남북전쟁 발발로 이어졌다. 이 전쟁에서 북부가 승리하고 흑인들은 노예제도에서 해방되었다. 이후 연방 재건에 10년이 걸렸다.

예술

유럽

낭만주의

18세기에 임마누엘 칸트는 감성계와 지성계를 구분하는 철학을 제안했다. 이 철학적 극단들의 화해는 감정에 초점을 맞춘 19세기 철학으로 이어진다. 칸트에 따르면 인간이 현실 세계에 대해 합리적으로 사고할 수 있는 한 현실 세계는 정신의 재구성이며 지성의 관념적 세계이다. 따라서 현실의 본성은 정신의 본성에 속한 것, 즉 관념이다. 이 같은 학설은 칸트의 관념론이나 낭만주의로 불린다. 18세기 합리주의에 대한 이 학설의 반발은 철학과 예술 모두에 스며들었다. 낭만주의는 개인주의, 상상력, 자유로운 표현, 감정, 자연과의 합일, 통찰력이 있는 천재인 창조적인 예술가를 강조한다. 낭만주의에 따르면 예술가는 근본적인 실재에 대한 궁극적인 통찰력을 가지고 있으며, 불완전하기는 하나 일상 세계를 초월하는 숭고한 이상을 구현한 예술작품을 통해 그 실재를 계시한다. 손상되지 않은 야생의 자연은 종종 이러한 이상주의에 대한 은유로 이용되었으며, 어떤 이들은 예술을 가장 고상한 형태의 인간 활동으로 보았다.

12.1 장 오귀스트 도미니크 앵그르, 〈대 오달리스크(하렘의 여인)〉, 1814. 캔버스에 유채. 89.5×161.9cm. 프랑스 파리 루브르 박물관.

회화 낭만주의 회화에는 사회적 · 예술적 규칙으로부터 자유로워지려는 노력이 반영되어 있다. 이러한 노력은 강한 내향성과 쌍을 이룬다. 형식은 표현하려는 의도에 종속된다. 프랑스 소설가 에밀 졸라(1840~1902)가 낭만주의적 자연주의와 관련해 이야기한 것처럼 "예술작품은 기질을 통해 본 우주의 일부다." 낭만주의 회화는 주제와 무관하게 색과 선 자체가 관람자에게 미칠 수 있는 영향을 탐구했다.

수많은 낭만주의 화가들이 언급할 만한 가치가 있지만 앵그르, 고야, 보뇌르에 대한 상세한 고찰을 통해 낭만주의 회화를 충분히 개관할 수 있을 것이다(47쪽의 제리코 또한 참조). 장 오귀스트 도미니크 앵그르(1780~1867)의 그림은 회화의 신고전주의 전통과 낭만주의의 전통 사이의 충돌과 혼란스러운 관계를 보여 준다(다비드의 그림 역시 그러하다). 〈하렘의 여인〉이라고도 불리는 앵그르의 〈대(大) 오달리스크(*Grande Odalisque*)〉(도판 12.1)는 신고전주의 작품으로도 낭만주의 작품으로도 분류되며 여러 점에서 두 가지 양식을 대표한다. 앵그르는 낭만주의를 경멸한다고 공언했지만 그가 택한 주제는 낭만주의의 개인주의, 이국적 취미, 도피의 느낌을 풍긴다. 그의 감각적인 질감 묘사는 감정적으로 보이며 지적으로 보이지 않는다. 하지만 이와 동시에 그의 선은 신고전주의적인 단순함을 띠고, 색조는 차분하며, 공간은 기하학적으로 표현되어 있다. 그는 분명하고 지적인 선들의 리듬을 사용했다.

스페인의 화가이자 판화가인 프란시스코 고야(1746~1828)는 자신의 그림을 이용해 스페인과 프랑스 양 정권이 자행한 폐해들을 비판했다. 풍부한 상상력을 발휘해 무시무시하게 그린 그의 작품들에는 인간과 자연의 감정적 특성이, 특히 인간과 자연이 품은 악의가 포착되어 있다.

〈1808년 5월 3일, 마드리드 시민들의 처형〉(도판 12.2)에서는 실제 사건을 묘사한다. 1808년 5월 3일 마드리드 시민들은 나폴레옹의 침략군에 저항했다. 그 도시의 사람들은 즉결 처형되었다. 고야는 이 그림을 분할하는 구도를 사용해 극적인 순간을 포착했다. 관람자는 이 그림의 초점부에서, 즉 처형당하려는 찰나에 있는 흰옷을 입은 남자에서 눈을 뗄 수 없다.

고야는 이 작품에서 우리를 개인들의 죽음 너머로 데리고 간

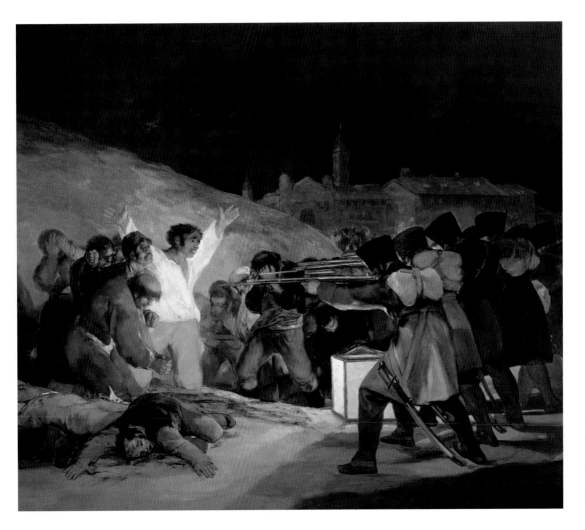

12.2 프란시스코 고야, 〈1808년 5월 3일, 마드리드 시민들의 처형〉, 1814. 캔버스에 유채. 2.59×3.45m. 스페인 마드리드 프라도 국립 미술관.

인물 단평
로사 보뇌르

이 시대의 가장 중요하고 탁월한 여성 화가 중 하나인 로사 보뇌르(1822~1899)는 주로 동물에 관심을 기울였다. 그녀는 프랑스 보르도에서 아마추어 화가의 네 아이 중 맏이로 태어났다. 그녀는 어린 시절 아버지로부터 교육을 받았으며 이후에는 파리 국립 미술학교(École des Beaux-Arts)에서 레온 코그니에(Léon Cogniet)의 수업을 받았다. 그녀는 곧 동물이라는 주제를 전문적으로 그리기 시작했다. 그녀는 어디에서나 동물을 연구했으며 동물에 고귀한 기품을 불어넣었다. 그녀의 초기 그림들은 파리에

서 상을 받았으며 1849년 그녀는 〈니베르네의 쟁기질〉(도판 12.3)로 일등상을 받았다. 1853년에 이르러 그녀의 작품은 완숙기에 도달했으며 유럽과 미국에서 높은 평가를 받았다. 그녀의 그림들은 엄청난 찬사를 받았고 판화 복제본을 통해 널리 알려졌다. 그녀는 조각가로도 유명한데 동물이라는 주제 때문에 동시대 프랑스 조각가들 사이에서 성공을 거두었다.

낭만주의 예술가의 상징이라고 할 수 있는 독립적인 정신을 소유한 로사 보뇌르는 당대의 남성 화

가들과 동등한 인정을 받기 위해 투쟁했다. 1865년 그녀는 자신의 능력과 대중성으로 레종 도뇌르 훈장을 받았다. 그녀는 레종 도뇌르 십자훈장을 받은 최초의 여성이었다. 영국 빅토리아 여왕이 그녀의 후원자이자 친구가 되면서 그녀는 영국 귀족 사이에서도 인기를 얻었다. 하지만 그녀는 말년을 프랑스에서 보냈으며, 1899년 퐁텐블로 근교에서 사망했다.

12.3 로사 보뇌르, 〈니베르네의 쟁기질〉, 1849. 캔버스에 유채, 1.75×2.64m. 프랑스 파리 오르세 미술관.

다. 인물상들은 사실주의적으로 묘사되어 있지 않다. 심지어 나폴레옹의 군인들은 인간적인 모습을 띠고 있지도 않다. 그들의 얼굴은 숨겨져 있으며, 딱딱하고 반복되는 형태로 인해 인간 이하의 자동인형처럼 보인다. 고야는 이 그림을 통해 사회에 대한 감정을 분명하게 표출한다. 배경의 어두운 색상은 이 그림의 명암 대조를 강화하며, 이는 이 장면에 극적인 감정을 부여한다. 채색면의 가장자리는 뚜렷하며, 큰 등불에서 아랫부분 가장자리 쪽으로 비스듬하게 흘러나오는 빛의 뚜렷한 선은 사형집행자와 희

생자들을 분명하게 분리한다. 이 작품에서 고야는 프랑스 군인들에게 일말의 연민도 품지 않는다. 이 그림은 그의 주관적인 느낌으로 채워져 있다.

로사 보뇌르(1822~1899)는 양식적인 면에서 낭만주의와 리얼리즘 양쪽에 속하는 화가이다(우리는 곧 리얼리즘에 대해 공부할 것이다. 321쪽 참조). 그녀는 주로 동물들을 그렸으며, 동물들의 원초적 에너지를 묘사했다. 그녀 자신의 표현에 따르면 동물 해부학을 연구하기 위해 심지어 도살장의 "피 웅덩이들을 헤치고

나가"기도 했다. 그녀는 특히 동물의 심리에 관심을 기울였다. 〈니베르네의 쟁기질〉(도판 12.3)에서는 유럽의 농업이 산업혁명 이전에 의존했던 수소들의 엄청난 힘을 표현한다. 동물들은 마치 기념비처럼 당당해 보이며 세세한 모습들이 정확하게 묘사되어 있다. 이 그림에서는 노동의 존엄함 및 인간과 자연의 조화에 대해 보뇌르가 품었던 경외가 드러난다.

문학 1770년대 문학에서는 슈투룸 운트 드랑(Sturm und Drang), 즉 '질풍노도'라고 불리는 전기 낭만주의 사조의 발흥을 목도했다. 이 사조의 주요 인물 중 하나인 볼프강 폰 괴테(1749~1832)는 자연으로의 회귀와 자유를 옹호했다. 전기 낭만주의자들은 셰익스피어를 자신들의 모델 중 하나로 삼았으며 개인, 사적 경험, 천재, 창조적 상상력을 찬양했다. 괴테의 **젊은 베르터의 고뇌**(1774)은 이 사조의 첫 번째 소설로 낭만주의 작품 주인공의 원형인 예민하고 불운한 베르터를 묘사한다. 괴테는 크리스토퍼 말로(11장 참조)의 이야기를 본받아 파우스트 전설을 기록하기도 했다. 2부로 구성된 괴테의 대담한 극시 **파우스트**(1808) 1부에서는 마술사 파우스트의 절망, 메피스토펠레스와의 계약, 그레첸에 대한 사랑이 상세하게 묘사되어 있다. 2부에서는 파우스트의 궁정 생활, 트로이의 헬레네에게 구애해 그녀를 얻는 이야기, 파우스트의 정화와 구원을 다룬다. 서정시, 서사시, 극, 오페라, 발레의 요소들이 혼합되어 있어서 때때로 형식이 불분명하다고 이야기되기는 하지만 괴테는 이 작품을 희곡이 아니라 극시로 구상했을 것이다.

영국 문학의 진정한 낭만주의는 1790년대 후반 윌리엄 워즈워스(1770~1850)와 사무엘 콜리지(1772~1834)가 함께 서정민요집(*Lyrical Ballads*)을 출판하면서 시작되었다. 워즈워스는 개정판(1800) 〈서문〉에서 시를 "자연스럽게 넘쳐흐르는 강렬한 감정들"로 묘사했다. 이 같은 정서가 영국 낭만주의 시 문학 운동을 뒷받침하고 있다.

워즈워스는 평범하고 일상적인 것에 초월적이면서 종종 형용할 수 없는 의미를 불어넣었다. 그는 자연에 친밀함으로 느끼고 인간과 자연 사이의 조화가 존재한다고 믿으며 새로운 미의 세계를 창조했다. 1795년 그는 시인 콜리지를 만났다. 콜리지와의 우정으로 인해 워즈워스의 인생과 글쓰기는 새로 시작되었다. 이때 **서정민요집**이 나왔다. 워즈워스는 콜리지의 시 4편을 함께 실은 이 시집을 익명으로 출판했다. 서정민요집의 시 '틴턴 수도원'에서는 자연에 대한 워즈워스의 애정이 드러난다. 이 애정은 처음에는 동물의 관능적 열정으로, 그 다음 도덕적 영향력으로, 마지막에는 신비한 합일로 나타난다.

틴턴 수도원에서 수마일 떨어진 상류 지점에서 지은 시

1789년 7월 13일, 여행 중에 와이 강둑을 다시 찾았을 때

윌리엄 워즈워스(1770~1850)

다섯 해가 지났다, 다섯 번의 기나긴 겨울과 함께
다섯 번의 여름이! 다시 나는 듣는다
내륙에서 부드럽게 속삭이며
산골 발원지에서 굴러 오는 이 강물 소리를, ― 또다시
나는 바라본다 외진 곳의 황량한 정경에
한층 더 외진 곳이라는 생각을 아로새기고
풍경과 하늘의 고요를 이어 주는
이 가파르고 높은 벼랑을.
내 다시 여기, 이 거뭇한 큰 단풍나무 아래에서 쉬면서
이 농가 터와 이맘때면 아직 열매들이 익지 않아
하나같이 초록색 옷을 걸친 채
작은 숲과 관목들과 섞여 버리는 이 과수원 숲을
바라볼 날이 왔다. 또다시 나는 본다
이 생울타리를, 아니 생울타리라기보다는
장난치듯 제멋대로 뻗은 나무들의
나지막한 줄을, 바로 문 앞까지 초록색인
이 목가적인 농가들을, 나무들 사이로
소리 없이 솟아오르는 꽃다발 같은 연기를!
어쩌면 이 연기는 인가 없는 숲에서
떠돌아다니는 이들이나 홀로 불가에 앉은
어떤 은자의 토굴이 있음직하다는 것을
어렴풋이 알려 주는 듯하다.[1]

윌리엄 블레이크(1757~1827)는 영국 낭만주의 초기의 세 번째 주요 시인이다. 시인이면서 화가, 판화가, 관상 신비주의자이기도 한 블레이크는 서정적이면서 서사적인 시들의(논쟁의 여지는 있지만 서양 문화 전통에서 이 시들은 가장 독창적인 내용으로 구성된 예술작품들 중 하나다) 삽화를 손수 그렸다. 그는 '채색 인쇄법(illuminated printing)'이라고 불리는 에칭 기법을 개발했다. 이 기법으로 만든 책의 각 페이지는 본문과 삽화가 함께 들어간 금속판으로 찍은 단색 판화이다.

영국 낭만주의 시는 바이런 경, 존 키츠, 퍼시 비시 셸리의 작품에서 정점에 도달했다. 조지 고든 바이런 경(1788~1824)은 개인적으로 화려하고 극적인 삶을 살았고, 그리스인들의 민족주의적 염원을 지지했으며, 격정적인 시를 능수능란하게 지었다. 그의 가장 위대한 시 **돈 후안**(1819~1824)은 풍부한 반어를 통해 인간의 나약함 사이를 편력한다. 이 서사시는 16편의 시에서 8행시체(ottava rima, 이탈리아의 시 형식으로 각각 11음절로 이루어진

1. 윌리엄 워즈워스, 워즈워스 시선, 유준 역, 지식을만드는지식, 2014, 32~33쪽.

8개의 행으로 한 연을 구성하며 ababab로 각운을 맞춘다)를 사용했으며, 열일곱 번째 편은 미완으로 남아 있다. 시인은 압운을 이용해 갖가지 감정을 표현했다. 이 시는 매력적인 돈 후안에 대한 희극적인 이야기를 들려주며 우리는 그가 여인, 전쟁, 해적, 정치를 상대하며 벌이는 모험들을 좇아간다. 이 작품에서는 자연과 문명이 끊임없이 투쟁한다. '자연인'인 바이런의 주인공은 사랑과 삶에 대한 본능을 갖고 있지만 이 본능은 무자비함, 위선, 인습 등에 의해 계속 억압된다.

바이런보다 차분한 낭만주의적 열정을 품고 있었던 퍼시 비시 셸리(1792~1822)는 한층 서정적이고 명상적인 글을 썼다. 그는 개인의 사랑과 사회의 정의를 열정적으로 추구했으며 이는 그의 시들에 반영되었다. 그의 작품들은 가장 위대한 영문(英文)을 대표한다. 셸리는 메리 울스턴크래프트의 딸인 메리 울스턴크래프트 고드윈과 결혼했다. 메리 울스턴크래프트 셸리는 소설 **프랑켄슈타인**(1818)을 통해 낭만주의 작가로 명성을 얻었다. 퍼시의 작품 중 하나는 열정적인 언어와 상징적인 심상으로 '파괴자이자 보존자'인 서풍(西風)의 영을 불러내는 〈서풍에 부치는 송시〉이다. 새로운 연(聯) 형식을 도입한 이 송시는 5편의 소네트로 구성되어 있으며, 각 소네트에는 각기 3행으로 이루어진 네 부분이 포함되어 있다.

존 키츠(1795~1821)는 일생을 바쳐 자신의 시를 완성했다. 그의 시는 고전의 전설을 통한 철학의 표현, 생생한 심상, 감각적 호소라는 특징을 보여 준다. 우리는 〈그리스 항아리에 부치는 송시〉, 〈나이팅게일에게 부치는 송시〉 같은 시들 때문에 그를 기억한다. 본질적으로 이 시들은 – 시인으로 하여금 자기 내면의 모순적인 충동들과 자신을 둘러싼 세계의 모순적인 충동들을 마주하게 만든 – 어떤 대상이나 특징에 대한 서정적 명상이다.

그리스 항아리에 부치는 송시

존 키츠 (1795~1821)

1

그대 아직 겁탈당하지 않은 정숙의 신부여,
그대 침묵과 느린 시간의 양자여,
우리의 시보다 더 감미롭게 꽃다운 이야기를
이렇게 표현할 수 있는 삼림의 역사가여,
가장자리 잎으로 꾸며진 무슨 전설이
템페, 혹은 아르카디아의 계곡에서
신들 혹은 인간들, 혹은 둘 다인 그대의 형상들을 좇아다니는가?
이들은 어떤 사람들 혹은 신들인가? 어떤 처녀들이 수줍어하는가?
무슨 미칠 듯한 추격인가? 달아나려고 얼마나 몸부림치는가?
무슨 피리며 북들인가? 얼마나 격렬한 황홀인가?

2

들리는 가락은 달콤하다, 그러나 들리지 않은 가락은
더욱 달콤하다. 그러니 그대들 부드러운 피리들이여, 계속 불어라.
감각의 귀에다 말고, 영혼에다, 더욱 사랑스럽게
소리 없는 곡조를 불어라.
나무 아래 있는 아름다운 젊은이여, 그대는 그대의 노래를
그칠 수 없고, 저 나무들도 결코 잎이 질 수 없으리.
대담한 연인이여, 비록 목표 가까이 닿긴 할지라도
그대는 결코, 결코, 키스할 수 없으리. 그러나 한탄하지 말라.
비록 그대가 그대의 축복을 찾지 못한다 할지라도 그녀는 결코 시들 수 없으니.
영원히 그대는 사랑할 것이고, 그녀는 아름다울 것이니!

3

아, 행복하고, 행복한 나뭇가지들이여! 너희들의 잎을
지게 할 수도 없고, 봄에 작별을 고할 수도 없는,
그리고 영원히 새로운 노래를 영원히 피리 부는,
지치지 않는, 행복한 연주자여,
더 행복한 사랑! 더 행복하고, 행복한 사랑이여!
영원히 따스하고, 언제나 즐길 수 있고,
영원히 가슴 설레게, 영원히 젊은,
고뇌에 차 넌더리 난 가슴,
불타는 이마, 바싹 마른 혀를 남기는
숨 쉬는 모든 인간의 열정을 능가한.

4

제사 지내는 곳으로 오고 있는 이들은 누구인가?
어느 푸른 제단으로, 오 신비스러운 사제여,
온통 꽃다발로 비단으로 감싼 허리에 옷을 입힌,
하늘 향해 우는 저 송아지를 그대는 끌고 가는가?
강가 혹은 바닷가, 아니면 평화로운 성채로 산에 지어진
어느 조그만 마을의 이 경건한 아침에
사람들이 텅 비어 있는가?
그리고, 조그만 마을이여, 그대의 거리는 영원히
조용하리라. 어느 누구도 돌아올 수 없으리,
왜 그대가 황폐해졌는지 말하러.

5

오, 아티카의 형상이여! 아름다운 자태여! 대리석 위의
남자들과 처녀들의 그림과
숲의 나뭇가지들과 짓밟힌 잡초로 수놓인,
말없는 형체여, 그대는 영원처럼 우리를 생각할 수 없도록
괴롭히는구나, 차가는 목가여!
늙음이 이 세대를 소모할 때에도,
그대는 우리와는 또 다른 고뇌의 한복판에서,
인간에게 친구로 남으리. 그리고 인간에게
"미는 진리고, 진리는 미다"라고 말하리. 이것이
그대들이 지상에서 아는 모든 것이고, 알 필요가 있는 모든 것이리.[2]

2. 존 키츠, 키츠 시선, 윤명옥 역, 지식을만드는지식, 2012, 134~137쪽.

걸작들
제인 오스틴, <오만과 편견>

오만과 편견(1813)에서는 당대의 많은 작품에서 발견할 수 있는 풍자를 거의 사용하지 않지만, 인간의 본성과 우스꽝스러운 불화 성향을 비꼬면서 동정하는 시선을 보여 준다. 처음에 '첫인상'이라는 제목을 붙인 이 소설에서는 시골 신사의 딸 엘리자베스 베넷과 부유한 귀족 계급 지주 피츠윌리엄 다시 사이의 갈등을 그린다. 오스틴은 첫인상으로 사람을 판단하는 인습을 뒤엎는다. 다시는 자신의 신분과 부에 대한 '오만' 그리고 엘리자베스네 가족의 낮은 신분에 대한 '편견' 때문에 냉담함을 유지하지만, 엘리자베스는 자존심이라는 '오만' 그리고 다시의 속물 근성에 대한 '편견' 때문에 열을 낸다. 결국 이들은 사랑에 빠지고 스스로를 이해하게 된다.

　오만과 편견의 주된 희극적 요소는 독특한 캐릭터이다. 이 캐릭터들을 통해 인간의 현실과 가치가 가진 의미가 드러난다. 예컨대 오스틴은 베넷 씨라는 캐릭터를 통해 의지나 의욕이 없는 인물을 에둘러 평한다. 오스틴은 대조적인 두 주인공, 즉 **오만과 편견**이라는 제목이 가리키는 다시와 엘리자베스를 통해 계급 때문에 거만하게 구는 인물과 독립적이고 예리하지만 성급하게 판단하고 잘못된 생각을 고집하며 자신에게 만족하는 인물을 묘사한다. 오스틴은 모든 상황에서 공평하고 재치 있으며 명랑한 자세를 유지한다. 그녀가 그리는 소동들은 확고부동한 윤리적 세계에서 일어난 소소한 사건들이며, 그녀는 인간의 나약함을 지적하지만 절망하지는 않는다.

　힘없는 신사 계급에 속한 베넷 부부는 런던 근교의 롱번에 살고 있다. 재치 있고 지적인 베넷 씨는 어리석은 아내를 따분해한다. 이들에게는 5명의 딸이 있는데, 이 딸들의 결혼이 베넷 부인의 가장 중요한 관심사이다. 왜냐하면 토지를 상속받을 수 있는 사람이 제한되어 있기 때문이다. 베넷 씨의 토지는 당대의 법에 따라 가장 가까운 남자 친척인 콜린스 씨에게 상속될 것이다. 이야기는 재치 있고 매력적인 엘리자베스 베넷과 거만하고 까다로운 피츠윌리엄 다시 사이의 관계를 중심으로 전개된다. 다시는 처음에 엘리자베스에게 관심을 가질 만한 가치가 없다고 여기다가 이후에 그녀에게 청혼하는 순간이 왔을 때 그녀가 자신에 대한 굳은 편견을 갖고 있다는 사실을 알게 된다.

　엘리자베스는 콜린스 씨의 무례한 결혼 제안과 다시의 후원자이자 이모인 캐서린 드 버그 부인의 거만한 태도에 시달린다. 결국 엘리자베스와 다시는 상대가 자신만큼 까다롭고 오만하다는 것을 발견하고는 마음이 누그러지며 집안의 스캔들에도 불구하고 그들은 하나로 맺어진다.[3]

　제인 오스틴(1775~1817)은 주요 낭만주의 작가들의 전성기에 작품 활동을 했지만 낭만주의의 개성 숭배를 멀리했으며 대체로 낭만주의 문학에 무관심했다. 사실 그녀를 리얼리즘(321쪽 참조) 작가로 보는 게 맞을 수도 있다. 그녀는 신고전주의 작품과 풍습 희극을 참조했으며, 그녀의 작품은 지방 도시에 살면서 평범한 일상(어려움을 만족스러운 방식으로 해결할 수 있다는 희망, 위트, 교양이 어우러진 삶)을 꾸려가는 상류층과 중산층 가정을 묘사한다. 이따금 사랑 때문에 낙심하고 유혹을 당하기도 하지만 그런 일들은 끝없이 이어지는 일상적인 대화와 의례보다 덜 중요해 보인다. 하지만 그녀가 평온한 삶을 그린다는 사실이 그녀에게 심오함이나 흥취가 결여되어 있다는 것을 뜻하지는 않는다. 그녀는 인간의 경험을 심오하고도 유머러스하게 탐구했으며, 극적인 사건이 없어도 매력적인 예술작품을 창조할 수 있다는 것을 입증했다.

　오스틴은 초기에 감상적이고 낭만적인 대중 소설을 모방한 작품을 여럿 내놓았다. 1810년 이후 제2 작품 활동 시기에 그녀는 맨스필드 공원(1814), 엠마(1815), 설득(1818) 같은 작품으로 자신의 이력을 장식했다. 엠마의 여주인공 엠마 하우스우드는 자명한 사실을 오해하고 다른 이들을 오도하며 우연한 기회에 자신의 감정을 겨우 깨닫는 인물로 자기 기만을 상징한다. 이 소설에서 오스틴은 여주인공으로부터 거리를 유지하는 능력을 보여 준다. 다른 작품들에서 오스틴은 초기의 걸작 오만과 편견(1813)에서 보여 준 방식으로 얌전하고 눈에 띄지 않는 여러 캐릭터를 묘사한다.

음악　주관성을 중시하는 낭만주의 시대에 음악이란 많은 이들에게 감정을 가장 잘 표현할 수 있는 기회를 제공해 주는 매체였다. 낭만주의 음악은 인간의 감정을 표현하려고 노력하는 와중에 고전주의 음악 양식에 변화를 주었다. 다른 예술들에서 낭만주의는 저항과 동의어였지만, 음악에서 낭만주의는 고전주의 원리를 자연스럽게 확장하는 것이었다.

　회화에서 그렇듯 통제 대신 즉흥성이 부각되었다. 이 시대 음악에서 제일 강조한 것은 아름답고 서정적이며 표현력이 풍부한 선율이다. 악구는 고전주의 음악의 악구보다 길고 불규칙하며 복잡하다. 많은 낭만주의 음악의 리듬은 전통적인 것이었지만, 실험을 통해 새로운 박자와 리듬 유형을 만들기도 했다. 작곡가들은 종종 다른 박자를 병치해 감정 충돌을 표현했으며 불규칙한 리듬은 점점 일반화되었다. 낭만주의 작곡가들은 다채로운 화성과 기악 편성을 강조했다. 이들은 화성을 표현 수단으로 이용했기 때문에 인상적인 감정적 효과를 내기 위해 과거의 조성 '규칙들'을 깨기도 했다. 화성은 점점 더 복잡해졌으며 반음계 화성, 복잡한 화음, 원격조(遠隔調)로의 전조 때문에 전통적인 장·단

3. Marion Wynne Davies, ed., *The Bloomsbury Guide to English Literature* (Englewood Cliffs, NJ: Prentice Hall, 1990).

조 구분이 희미해졌다. 실제로 몇몇 작곡가들은 전조(轉調)를 너무 자주 사용해 실상 그저 전조를 이어가기만 하는 곡을 썼다.

　작곡가들이 청자의 기대를 깨뜨리려고 노력하면서 더 많은 불협화음이 등장했으며, 결국 불협화음 자체가 음악의 중요한 초점이 되었다. 그들은 불협화음을 위한 불협화음을, 다시 말해 으뜸화음으로 끝나는 전통적 화성 전개 과정을 장식하는 화음이 아닌 강한 감정적인 반응을 끌어내는 자극제로서 불협화음을 탐구했다. 반음계 사용법과 불협화음에 대한 철저한 검토는 낭만주의 말기에 완전히 다른 유형의 조성 체계에 대한 추구로 이어졌다.

　화가에게 색조에 대한 탐구가 중요한 만큼 낭만주의 음악가에게는 감정을 이끌어 내는 음색에 대한 탐구가 중요했다. 음색에 대한 관심으로 인해 매우 다채로운 성악 및 기악 공연이 출현했다. 이 시기의 음악에는 독주 작품이 많기도 하지만 오케스트라의 규모와 다양성 또한 엄청나게 증가했다. 낭만주의 음악을 탐구하는 방식은 가지가지다. 하지만 여기에서는 지면상의 한계 때문에 그 방식 중 어느 하나도 제대로 따라가 볼 수 없다. 몇 가지 주요 장르를 뽑고, 각 장르의 중요 작곡가에 대해 언급하면서 논의를 진행할 것이다.

리트　리트(Lied), 즉 '예술가곡'에서는 낭만주의 음악의 특징이 여러모로 나타난다. 예술가곡은 피아노로 반주하는 독창곡으로서 가사가 시적이다. 예술가곡에서는 다양한 서정적·극적 표현을 시도할 수 있으며 음악과 문학이 직접 연결된다.

　이 시기에 급증한 독일 서정시는 리트의 발전을 촉진했다. 한편으로는 문학 작품의 뉘앙스들이 음악에 영향을 주었으며, 다른 한편으로는 음악이 시에 한층 심오한 서정적 의미를 더해 주었다. 이러한 음악과 문학의 제휴는 다양한 결과를 낳았다. 어떤 리트는 복잡하지만 어떤 리트는 단순하다. 어떤 리트는 구조적으로 작곡되었으나 어떤 리트는 자유롭게 작곡되었다. 그렇지만 이 작품들 모두 피아노와 성악의 긴밀한 관계에 의존했다. 피아노는 여러모로 리트에서 분리할 수 없는 부분이며 단순한 반주 악기 이상의 역할을 한다. 피아노는 분위기를 형성하고 리듬과 주제의 요소들을 확실히 보여 주며 때때로 독주 악절을 연주하기도 한다.

　초기 리트 작곡가이며 가장 중요한 리트 작곡가라고 할 수 있는 프란츠 슈베르트(1797~1828)는 불안정한 생활을 했다. 그는 절망적이고 고립된 상황에 처한 예술가라는 낭만주의 예술가상에 딱 맞는 인물이다. 슈베르트는 교향곡, 소나타, 오페라, 미사곡, 합창곡, 리트 모두를 합쳐 약 천 곡의 작품을 썼다. 하지만 그는 좁은 범위의 친구들과 음악가들 사이에서만 이름을 알렸을

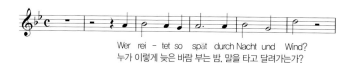

누가 이렇게 늦은 바람 부는 밤, 말을 타고 달려가는가?

12.4　프란츠 슈베르트, 〈마왕〉(일부).

뿐, 죽을 때까지 한 작품도 무대에 올리지 못했다. 그는 매우 다양한 시로 리트를 작곡했다. 각 리트의 선율선, 화성, 리듬, 구조는 시에 의해 결정되었다.

　슈베르트의 가곡 〈마왕(*Erlkönig*)〉(1815, 도판 12.4)은 슈베르트 작품의 특성뿐만 아니라 낭만주의 음악 전반의 특성 또한 잘 보여 주는 훌륭한 예이다. 이 가곡은 괴테가 초자연적인 존재에 대해 쓴 시에 음악을 붙인 것이다. 슈베르트는 이 시에서 흥분이 고조되는 것을 표현하기 위해 통절 형식을—즉, 각 연마다 다른 음악을—사용했다. 피아노는 이 작품의 분위기 전달에서 중요한 역할을 담당한다. 빠르게 연주하는 8도 음정과 낮은 음으로 연주하는 위협적인 모티브를 통해 긴장감을 만든다. 이 음악의 극적인 내용이 전개되는 과정에서 한 사람의 가수가 여러 캐릭터, 즉 아들, 아버지, 마왕의 목소리를 낸다.

누가 이렇게 늦은 밤에 말을 타고 바람을 가르며 달려가는가?
아들을 데리고 가는 아버지라네.
팔로 아들을 보듬어 안았지.
아들을 꼭 안아, 따뜻하게 보듬고 간다.

"아들아, 왜 그리 불안해 하며 얼굴을 감추는 게냐?"
"아버지는 마왕이 보이지 않으세요?
왕관을 쓰고 긴 옷자락을 끌고 있는 마왕이?"
"아들아, 그건 넓게 퍼져 있는 띠 모양의 안개란다."

"사랑스러운 아이야, 어서, 나와 함께 가자꾸나!
나는 너와 함께 멋진 놀이를 할 거야.
갖가지 꽃들이 해변에 피어 있고
우리 어머니는 수많은 금빛 가운을 걸치고 있지."

"아버지, 아버지, 마왕이 낮은 목소리로
무언가 약속하는 소리가 들리지 않으세요?"
"진정하거라, 진정해, 아가!
마른 잎새가 바람에 흔들리는 소리란다."

"귀여운 아가, 나와 함께 가지 않으련?
내 딸들이 너를 기다리고 있단다.
내 딸들은 너와 함께 밤의 윤무를 추고
노래를 불러주고 널 달래줄 거야."

"아버지, 아버지, 저기
음습한 구석에 서 있는 마왕의 딸들이 보이지 않으세요?"
"아들아, 아들아, 잘 보고 있단다.

늙은 버드나무가 매우 음울해 보이는구나."

"나는 너를 사랑해, 네 아름다운 모습이 날 사로잡는구나.
네가 원치 않는다면, 힘을 쓸 수밖에."

"아버지, 아버지, 지금 그가 절 붙잡았어요!
마왕이 저를 괴롭혀요!"

아버지는 겁에 질려 재빨리 말을 달린다.
신음하는 아들을 안고서.
겨우 집에 도착했지만
그의 품 안의 아이는 죽어 있다.

피아노 곡 예술가곡의 발전은 19세기 피아노 설계의 개선에 힘입은 것이기도 하다. 슈베르트는 초기 피아노보다 훨씬 따뜻하고 풍부한 음색을 가진 피아노로 연주하는 곡을 썼다. 페달 기술이 향상되어 음을 길게 연주할 수 있었고 서정적 표현의 가능성이 증대되었다.

이 같은 풍부한 표현력 덕분에 피아노는 훌륭한 반주 악기가 되었다. 그러나 보다 중요한 사실은 피아노가 이상적인 독주 악기가 되었다는 것이다. 그 결과 리트처럼 짧고 정감 어린 곡부터 뛰어난 연주 기량을 과시하기 위해 만든 대작까지 매우 다양한 피아노 독주곡이 새로 만들어졌다. 프란츠 슈베르트도 프란츠 리스트(1811~1886)처럼 이 같은 피아노곡들을 썼다. 리스트는 가장 유명한 19세기 피아니스트 중 한 사람이자 가장 혁신적인 작곡가 중 한 사람이다. 그는 표현력이 풍부하고 극적인 연주로 청중의 마음을 사로잡았으며, 다음 세대의 주요 피아니스트 중 대다수가 그의 가르침을 받았다. 그는 리하르트 바그너(1813~1883)와 리하르트 슈트라우스(1864~1949)에게도 영향을 주었다. 그는 〈파가니니 연습곡〉 6곡(1851), 협주곡, 〈헝가리 광시곡〉 20곡 - 〈헝가리 광시곡〉은 헝가리 민속음악보다는 도시의 대중음악을 토대로 작곡한 것들이다 - 등의 피아노곡을 썼다. 리스트는 화려하고 극적인 공연으로 청중에게 깊은 인상을 심어주기 위해 높은 기술적 기량을 요구하는 곡들을 현란하게 연주했다. 이는 예술가를 영웅으로 보는 낭만주의적 시각에 부합하는 것이었다.

프레데릭 쇼팽(1810~1849)은 리스트보다는 절제하는 모습을 보여 주었다. 쇼팽은 거의 피아노곡만 작곡했는데 그것도 상당수가 에튀드(étude, 연주자가 특정 기술적 문제들을 정복하는 것을 돕기 위해 만든 '연습곡')이다. 쇼팽의 에튀드 각각은 대개 한 가지 기술적 문제를 탐구한다. 두 번째 부류는 전주곡, 야상곡, 즉흥곡처럼 서정적인 작품과 왈츠, 폴로네즈, 마주르카 같은 춤곡이다. (쇼팽은 프랑스에서 살았지만 폴란드인이었으며 폴란드 민속음악의 영향을 받았다.) 마지막 부류는 스케르초, 발라드, 환상곡처럼 규모가 더 큰 작품들이다. 쇼팽의 극히 개성적인 곡들은 대개 전례가 없는 것으로 서정적인 선율과 다양한 분위기를 이용한다.

쇼팽은 러시아가 자신의 조국 폴란드의 바르샤바를 점령한 사건에 영감을 받아 에튀드 〈혁명〉 다단조 작품 번호 10번을 작곡했다고 한다. 강렬하고 격렬한 이 작품에서는 왼손의 속력과 힘을 키우는 문제와 씨름한다. 피아니스트에게 시종일관 빠르게 연주하라고 요구하는 이 곡은 극적인 음의 폭발과 함께 시작된다. 높은 음역의 불협화음들과 아래 음역으로 돌진하는 악절들을 동시에 연주하다가 오른손이 8도 음정으로 연주하는 주선율에 이른다. 선율의 부점(附點) 리듬과 격렬한 반주는 이 작품의 긴장감을 상승시킨다. 정점에 도달한 후 작품이 끝나갈 때 즈음 잠시 긴장감이 진정되지만 결국 건반을 휩쓰는 격정적인 악절이 뒤따르며 강렬한 종지화음들로 끝이 난다.

표제음악 낭만주의 작곡가들이 보다 긴 작품을 쓰기 위해 사용한 새로운 방법 중 하나는 음악 외적인 이야기, 심상, 여타의 악상을 토대로 작품을 구성하는 것이다. 이러한 종류의 음악은 '묘사적'이라고 이야기된다. 시종일관 분명한 악상을 따라가는 그 작품은 '표제음악'으로 분류된다.

물론 이 기법은 새로운 것이 아니다. 베토벤의 교향곡 6번 〈전원〉에 이미 묘사적인 요소들이 나타난다. 하지만 그 기법의 매력을 깨닫고 그것을 본격적으로 사용한 것은 낭만주의 음악가들이다. 음악 외적인 악상 덕분에 작곡가들은 형식적인 구조에서 벗어날 수 있었다. 물론 표제음악 기법은 매우 다양한 방식으로 사용되었다. 어떤 작곡가들은 표제와 관련된 소재에만 의지해 작품을 구성한 반면 어떤 작곡가들은 표제와 관련된 생각보다는 형식적인 구조를 중시했다. 그럼에도 불구하고 낭만주의 시대는 '표제음악의 시대'로 알려지게 되었다. 엑토르 베를리오즈(1803~1869)와 리하르트 슈트라우스는 가장 유명한 표제음악 작곡가로 꼽힌다.

베를리오즈의 〈환상 교향곡〉(1830)에서는 총 5악장을 하나로 연결하기 위해 고정악상(idée fixe)이라고 부르는 하나의 모티브를 사용한다. 이 곡은 짝사랑 때문에 독약을 마신 주인공의 이야기를 토대로 만든 것이다. 독약을 마신 주인공은 환각 상태에 빠진다. 환각 상태가 이어지는 동안 계속 등장하는 주제(고정악상)는 주인공이 사랑한 여인을 상징한다. 1악장은 '꿈'과 '정열'로 구성되어 있다. 2악장에서는 '무도회'를 표현한다. 3악장 '시골에서'에서 주인공은 전원의 풍경을 상상한다. 4악장 '단두대로의 행진'에

서 그는 자신이 사랑한 여인을 살해해 처형을 당할 찰나에 있다고 상상한다. 이 악장의 말미에 고정악상이 다시 등장하지만 단두대 날이 떨어지는 순간 갑자기 흩어져버린다. 5악장에서는 기괴하고 흥분시키는 악상으로 '마녀들의 연회에 대한 꿈'을 묘사한다.

표제음악은 텍스트에 대한 이해에만 의존하지 않는다. 하지만 많은 이들이 리하르트 슈트라우스의 음시(音詩) 혹은 교향시를 감상하려면 이야기를 이해해야 한다고 생각한다. 슈트라우스의 〈돈 후안〉, 〈틸 오일렌슈피겔〉, 〈돈키호테〉는 특정 이야기에서 소재를 취했기 때문에 프로그램의 설명과 해설이 반드시 필요하다. 〈틸 오일렌슈피겔의 유쾌한 장난〉에서 슈트라우스는 틸 오일렌슈피겔의 천연덕스러운 익살에 대한 독일의 전설적 이야기를 들려준다. 이 작품은 그의 세 가지 무모한 장난을 각기 다르게 표현하며 전개된다. 그런 다음 틸은 자신을 비판하는 사람들을 만나 결국 처형당한다. 우리는 줄곧 꽤 구체적인 음악적 묘사들을 발견하게 된다.

교향곡 베토벤의 강렬한 교향곡들은 19세기 작곡가들에게 강한 영향을 미쳤다. 방금 리트 작곡가로 이야기한 슈베르트 또한 8곡의 교향곡을 작곡했다. 그중 하나인 〈미완성〉 교향곡 나단조는 어렴풋하게나마 낭만주의 양식을 띠고 있다. 엑토르 베를리오즈의 〈환상 교향곡〉은 베토벤과 완전히 다른 방식으로 교향곡을

쓸 수 있음을 보여 주었다. 펠릭스 멘델스존(1809~1847)의 교향곡은 대체로 고전주의 전통을 따른다. 하지만 많은 낭만주의 교향곡이 고전주의 형식을 따랐다고 해도 낭만주의적 표현의 수단으로 그 형식을 이용한 것이며 형식 자체를 고수한 것은 아니다.

낭만주의 교향곡의 탁월한 예인 브람스의 교향곡 3번 바장조(1883)를 연주하려면 플루트, 오보에, 클라리넷 각각 1쌍, 바순 1대, 콘트라바순 1대, 호른 4대, 트럼펫 2대, 트롬본 3대, 팀파니 2대, 현악기들이 필요하다. 이는 이 시대에는 드물지 않은 악기 편성이다. 이 곡의 1악장 알레그로 콘 브리오(allegro con brio, 생기 있고 빠르게)는 소나타 양식으로 작곡되었으며 바장조로 시작한다(도판 12.5).

분산화음과 점점 높아지는 음계들을 사용한 제시부는 개시 동기와 박자로 되돌아가 끝맺는다. 그런 다음 고전주의 전통에 따라 제시부를 반복한다.

전개부에서는 2개의 주제 모두 음색과 강약을 변화시키고 전조를 한다. 재현부는 개시 동기를 다시 힘차게 연주하면서 시작하며, 이후에는 제시부의 요소들을 발전시키며 반복한다. 그런

12.5 요하네스 브람스, 교향곡 3번 바장조, 1악장 개시 동기.

인물 단평
요하네스 브람스

요하네스 브람스(1833~1897)는 가난한 가정에서 태어났지만 비교적 행복한 유년 시절을 보냈던 것처럼 보인다. 유랑 음악가였던 그의 아버지는 선술집과 무도장에서 호른과 더블베이스를 연주하며 보잘것없는 생활을 근근이 꾸려 나갔고, 그의 가족은 독일 함부르크의 빈민가에서 살았다. 하지만 경제적 어려움에도 불구하고 친밀하고 충실한 가족 관계를 유지했다. 요하네스는 어린 시절 상당한 음악적 재능을 보여 주었고, 유명한 피아노 교사인 에두아르트 마르크젠(Eduard Marxsen)은 무료로 수업을 해 주는 데 동의했다.

브람스는 20살에 피아니스트로서 명성을 얻었으며, 헝가리인 바이올리니스트 에두아르트 레메니(Eduard Remenyi)에게 함께 순회 공연을 하자는 제안을 받았다. 이 일은 젊은 브람스에게 값어치를 따

질 수 없을 정도로 중요한 것이었다. 왜냐하면 이때 브람스가 프란츠 리스트와 로베르트 슈만을 만났기 때문이다. 슈만의 노력 덕분에 브람스는 작품 몇 편을 출판할 수 있었다. 이는 더 넓은 예술계로 통하는 문을 열어 주었고, 수많은 작품을 내놓은 그의 이력이 시작되었다. 브람스는 작은 데트몰트 궁정의 악장으로 일하기도 했으며, 함부르크 여성 합창단을 창설하고 지휘자로 일하기도 했다(그는 이 합창단을 위해 합창곡 몇 곡을 작곡했다). 그의 독창적인 음악에서는 풍부한 감정 표현력과 민속음악에 대한 깊은 애정이 드러난다. 브람스는 독일 리트에 통달했으며, 고전주의 양식의 토대인 명료한 구조와 형식에 대한 취미를 갖고 있기는 했지만 평생 낭만주의 양식에 충실했다.

브람스는 함부르크에 머물고 싶었지만 일자리를

얻지 못했다. 그는 고향에서 무시받고 버림받았다고 생각했고 빈으로 이주했다. 음악적 자산이 풍성한 이 도시에서 그는 풍부한 음악적 경험을 했으며 음악적 능력 또한 향상시켰다. 그는 빈 성악학교의 감독으로 그리고 빈 악우회(樂友會)의 지휘자로 일하면서 엄청난 성공을 거두었다. 1875년 그는 자리에서 물러나 여생을 창작을 하며 보냈다. 이후 20년 동안 그는 자신의 삶을 포기하고 성공을 추구했으며, 그 결과 생전에 세계에서 가장 위대한 음악가 중 하나로 인정받게 되었다.

그는 피아노 독주와 실내악 작품부터 본격적인 관현악 작품까지 매우 다양한 표현 방식을 이용했다. 하지만 그는 무대음악이나 표제음악에 결코 관심을 갖지 않았으며, 순수한 악상이 지배하는 관현악 음악에 심취해 절대음악을 옹호했다.

다음 긴 코다가 이어진다. 개시 동기가 다시 등장해 코다의 시작을 알리며 이후 코다는 제1 주제를 토대로 전개된다. 개시 동기와 제1 주제의 첫 번째 악구를 마지막으로 조용히 다시 연주하면서 1악장은 끝이 난다.

조류들 낭만주의 시대에는 새로운 음악적 조류들 또한 등장했다. 이 같은 움직임들은 과거에 깊이 뿌리내리고 있었지만, 작곡가들은 당대의 정치적 상황들도 염두에 두면서 작품을 썼다. 이 작품들에서는 지역 특유의 리듬과 화성뿐만 아니라 민속음악 선율 역시 주제로 사용했다. 19세기 러시아, 보헤미아, 스페인, 영국, 스칸디나비아, 독일, 오스트리아 음악에서 나타난 민족 정체성 고양은 낭만주의적 요구들과 상충되지 않는 것이었다.

낭만주의 시대 작곡가들 중 가장 인기가 많은 이는 러시아의 표트르 일리치 차이콥스키(1840~1893)이다. 〈1812년 서곡〉은 인기곡 목록에서 높은 순위를 차지하며 발레곡 〈호두까기 인형〉은 그 뒤를 바짝 뒤쫓는다. 그의 교향곡 1번에서 러시아 민요의 서정성을, 교향곡 5번과 6번에서는 19세기 러시아 살롱가곡의 특성들을 발견할 수 있다.

교향시는 교향곡에서 파생된 형식이다. 교향시라는 용어는 프란츠 리스트가 자신의 작품을 가리키기 위해 만든 것이다. 리스트는 시나 시각적 인상에서 취한 비추상적 모티브들에서 음악적 형식과 수사를 이끌어 내 일련의 관현악 작품을 작곡했고, 이 작품들에 교향시라는 이름을 붙였다. 스메타나(나의 **조국**), 드보르작(한낮의 마녀), 시벨리우스(타피올라), 엘가(팔스타프) 등 다른 작곡가들도 리스트를 따랐다. 이 유형의 작품은 특히 민족주의적 원천에서 유래한 주제들을 토대로 폭넓게 작곡되었다.

합창 음악 성악 음악은 독창부터 규모가 큰 합창까지 매우 다양하다. 다양한 음색과 서정성을 가진 인간의 목소리는 낭만주의적 감정 표현에 적합한 매체였다. 이 시대의 주요 작곡가들은 대개 어떤 형식으로든 성악 음악을 작곡했다. 프란츠 슈베르트는 미사곡으로, 특히 〈내림 가장조 미사〉로 유명하다. 펠릭스 멘델스존의 〈엘리야〉는 오라토리오의 걸작으로서 헨델의 〈메시아〉와 하이든의 〈천지창조〉에 비견된다. 엑토르 베를리오즈는 낭만주의의 역량을 총동원해 〈레퀴엠〉을 작곡했다. 그의 레퀴엠을 연주하려면 210명의 가수, 대편성 오케스트라, 4개의 금관 악단이 필요하다. 낭만주의 시대의 합창 작품 중 가장 꾸준히 인기를 얻고 있는 작품은 브람스의 〈독일 레퀴엠〉이다. 전통적인 라틴어 레퀴엠 전례문이 아닌 독일어 성경에서 택한 텍스트를 토대로 만든 브람스의 작품은 고인을 위한 미사곡이라기보다는 산 자들을 위로하

는 곡이다. 대체로 합창곡으로 구성된—독주곡은 최소화되었다. 바리톤이 2곡의 독주곡을, 소프라노가 1곡의 독주곡을 부른다—이 작품은 성악과 기악 부분 모두 표현력이 매우 풍부하다. 상승하는 선율선들과 풍성한 화성들이 풍부한 텍스처를 만들어낸다. 합창단이 "모든 육신은 풀과 같고(Denn alles Fleisch, es ist wie Grass)."라고 노래한 후에, 오케스트라가 바람에 흔들리는 풀밭을 암시한다. 서정적인 악장인 "주의 장막은 어찌 그리 사랑스러운지요(Wie lieblich sind deine Wohnungen)."에서는 감정이 고양된다. 브람스의 〈레퀴엠〉은 "애통해하는 자는 복이 있나니(Selig sind, die da Leid tragen)."라고 살아있는 사람들에게 직접 이야기하는 감동적인 악절로 시작되고 끝난다. 희망과 위로가 작품 전체에 깃들어 있다.

브람스의 음악에서 중요한 요소는 서정성과 아름다운 목소리이다. 브람스는 인간의 목소리를 인간의 목소리로서 탐구했으며, 다른 작곡가들처럼 어떤 제약에도 영향을 받지 않는 일종의 악기나 기계 장치로서 탐구하지 않았다. 가수들이 자연스러운 성역이나 기술적인 역량 이상으로 노래하지 않도록 각 성부의 곡을 쓰고 가사들을 택했다.

오페라 낭만주의 정신과 양식은 모든 예술을 완벽하게 종합하는 장르인 오페라로 요약된다. 프랑스(특히 파리), 이탈리아, 독일 삼국이 오페라의 발전을 좌우했다.

파리는 19세기 전반 낭만주의 오페라에서 중요한 위치를 차지했다. 오페라의 장엄한 성격과 파리 극장들의 규모 때문에 오페라는 혁명기 동안 효과적인 선전 수단으로 각광을 받았으며, 유력층으로 새롭게 부상한 중산층 사이에서 대단한 인기를 누렸다.

특히 경영자 루이 베롱, 극작가 외젠 스크리베, 작곡가 자코모 마이어베어 덕분에 '그랜드 오페라'라고 불린 새로운 유형의 오페라가 19세기 초에 출현했다. 이 세 사람은 고전주의적 주제와 소재에서 벗어나 중세와 동시대의 주제를 토대로 극을 쓰고, 군중 장면, 발레, 합창, 환상적인 무대장치를 이용해 볼거리가 풍성한 작품을 무대에 올렸다. 독일인 마이어베어(1791~1864)는 베네치아에서 이탈리아 오페라를 공부한 후 파리에서 프랑스 오페라를 만들었다. 〈악마 로베르〉와 〈위그노들〉은 마이어베어의 기상천외한 양식을 대표하는 작품들이다. 작곡가 슈만이 〈위그노들〉을 '기이한 것들의 응집체'라고 평하기는 했지만 이 작품들은 엄청나게 대중적인 성공을 거두었다. 1850년대 후반에 나온 베를리오즈의 〈트로이 사람들〉은 한층 고전주의적이고 절제된 음악적 기반을 갖고 있다. 같은 시대에 자크 오펜바흐(1819~1880)는 보다 가벼운 양식의 오페라(오페라 코미크, 110쪽 참조)를 무대

에 올렸다. 오페라 코미크에서는 대사와 음악을 모두 사용한다. 오펜바흐는 촌극의 해학을 이용해 다른 오페라나 대중적인 사건 따위를 풍자한다. 마이어베어의 양식과 오펜바흐의 양식 중간 지점에서 낭만주의 오페라의 세 번째 형식인 서정 오페라가 나타났다. 앙브루아즈 토마(1811~1896)와 샤를 구노(1818~1893)는 낭만주의 연극과 공상 문학에서 줄거리를 가지고 왔다. 토마의 〈미뇽〉에는 매우 서정적인 악절들이 등장하며, 괴테의 희곡을 토대로 만든 구노의 〈파우스트〉는 선율의 아름다움을 강조한다.

이탈리아 초기 낭만주의 오페라에서는 음성의 아름다움을 강조하는 **벨칸토**(bel canto) 양식이 두드러지게 나타난다. 작곡가 조아키노 로시니(1792~1868)의 작품들은 이 양식의 전형을 보여 준다. 〈세비야의 이발사〉에서 로시니는 특히 소프라노 가수들이 가볍고 장식적이며 매우 매력적인 방식으로 부르는 노래를 통해 선율적인 노래를 한층 높은 경지로 끌어올렸다.

위대한 예술가들은 자신만의 주제를 탐구하면서 일반적인 양식 풍조에서 벗어나거나 거리를 둔다. 이탈리아 작곡가 주세페 베르디(1813~1901)가 이에 해당한다. 베르디에게 오페라는 단순하고 아름다운 선율을 통해 표현하는 실로 인간적인 드라마이다.

낭만주의의 전형으로 볼 수 있는 작품에서 베르디는 과감하게 꼽추인 궁정 광대 리골레토를 오페라의 주인공으로 삼았다. 리골레토의 결함을 벌충할 수 있는 유일한 특징은 자신의 딸 질다에 대한 지극한 사랑이다. 리골레토의 주인인 방탕한 만토바 공작은 가난한 학생 행세를 하며 질다의 사랑을 얻는다. 공작이 순진한 소녀를 유혹할 때 리골레토는 그를 살해할 음모를 꾸민다. 아버지의 설득에도 불구하고 질다는 방탕한 공작을 사랑하며 결국 그를 구하기 위해 자신의 목숨을 버린다. 이 오페라에서는 미덕이 승리를 거두지 않는다.

〈리골레토〉의 3막에는 가장 대중적인 오페라 아리아 중 하나인 '여자의 마음'(도판 12.6)이 나온다.

바람에 날리는 깃털같이
변하는 여자의 마음.
여자는 말을 바꾸고
생각을 바꾸지.
언제나 매력적이고
사랑스러운 얼굴로
울거나 웃으면서
거짓말을 하지.
여자의 마음은 변하지 …….
그녀를 믿고
무모하게 자신의 마음을
그녀에게 내맡긴

남자는 언제나 불행하다네!
하지만 그 가슴 위에서
사랑의 축배를 들어 보지 못한 자는
절대로
완전한 행복을 느끼지 못하지!
여자의 마음은 변하지 …….

12.6 주세페 베르디, 〈리골레토〉(1851) 중 '여자의 마음'.

베르디는 노년에 〈아이다〉 같은 작품들을, 즉 극을 탄탄하게 구성하고 장엄한 장면들을 삽입한 그랜드 오페라들을 작곡했다. 그는 마지막 3기에 셰익스피어의 연극을 토대로 오페라들을 만들었다. 〈오텔로〉(1887)에서는 비극과 **오페라 부파**(오페라 코미크와는 다른 희극적인 오페라)를 대조하고 강렬한 선율을 전개하면서 성악과 관현악 사이의 섬세한 균형을 탐색한다.

리하르트 바그너는 낭만주의 오페라의 대가들 중 하나이다. 바그너 예술의 중심에는 19세기 중반부터 오늘날까지 무대 예술에 영향을 미치고 있는 철학이 자리 잡고 있다. 그는 주로 2권의 저서 **예술과 혁명**(1849) 및 **오페라와 드라마**(1851)에서 자신의 생각을 제시했다. 바그너의 철학은 **총체예술작품**(Gesamtkunstwerk)에 초점을 맞춘다. 총체예술작품에서는 음악, 시문학, 무대장치 등 일체의 요소를 작품의 중심 사상에 종속시킨다. 그러니까 바그너에게 가장 중요한 것은 모든 요소의 총체적인 통일이다. 독일 낭만주의 철학에서는 어떤 예술보다도 음악을 중시한다. 그러한 낭만주의 철학의 영향을 받은 바그너의 오페라에서도 음악이 주된 역할을 한다. 극의 의미는 **라이트모티프**(Leitmotif, 유도동기)를 통해 전달된다. 바그너는 라이트모티프를 창안하지는 않았지만 라이트모티프를 전면적으로 사용한 것으로 유명하다. 라이트모티프는 어떤 생각, 사람 혹은 물체와 결부된 음악적 주제이다. 그 생각, 사람이나 물체가 무대에 등장할 때마다 혹은 상기될 때마다 그 주제가 연주된다. 여러 라이트모티프를 병치함으로써 관객이 다양한 주제들 사이의 관계에 대해 생각하게 할 수도 있다. 작곡가들에게 라이트모티프는 내용의 전개, 반복, 통합에 사용할 수 있는 기초적 요소이기도 하다.

우리는 〈로엔그린〉(1850)에 나오는 유명한 '혼례의 합창'을 통

해 바그너 오페라 음악의 웅장함을 아주 조금 맛볼 수 있다. 〈로엔그린〉의 줄거리는 다음과 같다. 1막에서는 독일의 왕이 귀족들에게 동쪽의 약탈자 무리들과 전쟁이 잦아지고 있다고 이야기한다. 귀족들은 그의 뜻을 따르는 데 동의한다. 그런 와중에 텔라문트와 엘자가 지역 분쟁에 휘말려든다. 텔라문트는 한때 엘자와 결혼하려고 했지만 이제 그녀를 꺾고 브라반트를 차지하려고 한다. 그런 이유로 그는 엘자가 그녀의 남동생을 살해했다고 고발한다. 그런데 누가 엘자를 위해 싸워줄 것인가? 누구도 나서지 않는다. 엘자는 간절하게 기도한다. 이때 기적적으로 무명의 기사(로엔그린)가 등장한다. 그러나 그가 엘자를 위해 싸우기 전에 그녀는 그와 약속을 해야 한다. 그가 이긴다면 그와 결혼할 것이며 그의 이름이나 고향을 절대로 묻지 않겠노라고 그녀는 약속한다. 로엔그린은 텔라문트와 싸워 이기지만 그를 살려 준다. 2막의 장소는 엘자와 로엔그린의 결혼식이 거행될 안트베르펜이다. 동이 트기 시작한다. 기사들과 그 외의 사람들이 성당 안마당에 모인다. 전령이 브라반트의 새로운 통치자는 로엔그린이라고 알린다. 분쟁이 진정되기도 전에 어떤 소동이 또다시 벌어진다. 도대체 로엔그린은 누구인가? 라는 치명적인 질문이 제기되었다. 로엔그린은 오직 엘자에게만 답할 것이다. 그렇다면 그녀는 그에게 질문할 것인가? 그녀는 흔들리는 마음을 안고서 결혼식을 올린다. 그 치명적인 질문과 관련된 음악이 오케스트라에서 울려나온다. 3막은 유명한 '혼례의 합창'으로 시작한다. 결혼식 하객들이 행복한 한 쌍의 남녀에게 이 합창곡을 불러 주고는 떠난다. 신방에 단 둘이 남게 되자 호기심 때문에 몸이 달은 엘자는 약속을 깨고 "당신의 이름을 말해주세요. …… 당신은 어디에서 오셨나요? …… 고향은 어디인가요?"라고 묻는다. 그가 답하기 전에 텔라문트와 4명의 기사가 신방으로 갑자기 쳐들어온다. 로엔그린은 자신의 검으로 초자연적인 일격을 가해 이들을 해치운다. "이제 행복은 끝이다."라고 그는 탄식한다. 로엔그린은 왕 앞에서 자신이 성배 수호 기사단의 기사라는 비밀을 밝힌다. 매해 한 번 비둘기가 힘을 회복하기 위해 천국에서 내려오는데, 순수와 진실을 위해 싸우는 기사들 모두는 그 비둘기의 보호를 받는다. 로엔그린의 아버지는 성배 수호 기사들의 왕인 파르치팔이다. 마법사 오르트루트가 백조로 변신시킨 엘자의 남동생이 기적적으로 되돌아오면서 마지막으로 사건이 전환된다. 비둘기가 쇠사슬을 가지고 내려와 로엔그린을 태운 배를 끌고 떠난다. 엘자는 "여보, 여보."라고 외치다가 남동생의 팔에 안겨 숨을 거둔다.

연극 1857년 3월 14일자 스펙테이터(*Spectator*)지의 비평은 다음과 같은 문장으로 시작한다. "지금 웨스트엔드의 관객들은 지난

주 목요일의 강렬한 빛 때문에 부셨던 눈을 비빈다고 정신이 없다. 지난주 목요일 리처드 2세가 공주 극장(Princess's Theater)에서 빅토리아 여왕의 신민들의 갈채를 받으며 등극했다." 휘청거리던 연극은 화려한 무대 장치, 재상연, 완성도를 보장할 수 없는 혼합극 덕분에 19세기 초에 다른 예술만큼 번성할 수 있었다.

낭만주의라는 예술 사조는 연극에게는 최악의 적이었다. 예술가들은 위대한 진리를 표현할 수 있는 새로운 형식을 찾아 나섰으며, 신고전주의적 규칙과 규범에서 벗어나려고 애썼다. 하지만 그들은 셰익스피어를 새로운 이상의 예로 또 구조적 제약을 벗어나는 자유를 상징하는 인물로 추앙했다. 직관이 군림했으며, 천재적 예술가는 일상과 규범적 제약에서 벗어났다. 그 결과 낭만주의 작가들은 자신의 상상력 외에는 어떤 규준도 따르지 않게 되었다.

불행하게도 연극에는 넘어설 수 없는 한계가 있기 마련이다. 하지만 위대한 작가들은 무대의 한계를 인정하려 하지 않았다. 때문에 수많은 19세기 극작가들이 무대에 올릴 수 없는 연극 대본을 썼다. 반면 대중의 취향을 좇았던 통속 예술가들은 엉터리 감상주의, 멜로드라마(6장 참조), 무대 트릭을 탐닉했다. 그 결과 낭만주의 시대 최고의 연극 공연은 윌리엄 셰익스피어의 작품 공연이 되었다. 그의 작품들은 19세기에 골동품에 대한 취미가 성행하는 가운데 다시 상연되었다.

낭만주의 시대는 새로운 연극을 만드는 데는 형편없었지만 신고전주의의 독단적인 규칙에서 벗어나는 데에는 성공했다. 즉, 이후에 올 새로운 연극의 시대를 준비한 것이다.

19세기에는 관객들이 상연 작품 결정에서 중요한 역할을 했다. 왕실 후원이 끊겨졌기 때문에 매표소에서 입장료를 받아야 했다. 18세기에는 중산층의 부흥 덕분에 관객의 수가 증가하고 관객의 성격이 바뀌었으며, 19세기에는 더 낮은 계층도 연극을 관람했다. 산업혁명으로 인해 도시의 인구가 팽창했으며 대중교육이 확산되었다. 유럽과 미국 전역에 평등주의 의식이 전파되면서 연극 관객이 늘어나고 극장 건축이 성행하게 되었다. 다양한 관객을 사로잡기 위해 극장 경영인은 세련된 취향과 대중적인 취향을 동시에 만족시키는 연극을 상연해야 했다. 모든 이를 만족시키기 위해 저녁 연극 프로그램에는 여러 유형의 공연을 포함시켰으며, 그 결과 5시간 넘게 공연이 이어졌다. 세련된 취향을 가진 후원자들은 극장에 발길을 끊었고 공연의 질은 떨어졌다.

1850년경 극장들은 전문화되기 시작했고 세련된 취향을 가진 관객들은 몇몇 극장을 다시 찾았다. 하지만 20세기 전환기 무렵까지 일반적인 것은 여러 부분으로 구성된 연극 공연이었다. 관객의 수요는 높았고 극장은 계속 팽창했다.

12.7 찰스 킨의 셰익스피어 〈리처드 2세〉 공연. 1857. 영국 런던. 3~4막. 볼링브로크의 런던 입성. 토머스 그리브의 수채화. 영국 런던 빅토리아 & 앨버트 박물관.

이 시기에는 다양한 방식으로 극장을 설계했지만 몇 가지 유사점을 찾을 수 있다. 19세기의 무대와 공연 변화는 무엇보다도 역사적 고증에 대한 관심 증대와 관습적인 무대보다는 현실적인 무대를 요구하는 대중에 의해 추동된 것이다. 18세기 이전에 역사와 예술은 무관한 것으로 여겨졌다. 하지만 폼페이 발굴에서 시작된 고대에 대한 고고학적 지식은 호기심을 불러일으켰으며, 아득한 옛날 머나먼 곳으로의 탈출이라는 낭만주의적 환상을 품는 동시에 이국적 장소를 묘사한 무대 그림이 그럴듯해 보여야 한다는 생각을 품게 되었다. 처음에는 세부 사항들을 일관성 없이 묘사했지만, 1823년에는 몇몇 공연에서 모든 점을 역사에 근거해 만들었다고 주장하기에 이르렀다. 1801년에 처음 역사적 정확성을 기하려는 시도를 했으며, 프랑스에서는 빅토르 위고(1802~1885)와 대(大) 알렉상드르 뒤마(1802~1870)가 19세기 초 역사적 사실에 부합하는 무대 배경과 의상을 강조했다. 그러나 극단 책임자 겸 배우였던 찰스 킨(Charles Kean, 1811~1868)에 의해 1850년대 런던의 극장에서 역사에 충실한 무대가 비로소 실현되었다(도판 12.7).

정확성이 공연 규범으로 작동하기 시작하자 배경막과 무대 양옆의 빈 공간을 사용하는 이차원적 무대에서 벗어나 상자형의 삼차원적 무대를 사용하게 되었다. 르네상스 이후 경사져 있던 무대 바닥은 평평해졌으며, 상연과 관련된 몇몇 문제를 해결하기 위해 무대 장면을 바꾸고 조립하는 방법들이 발명되었다. 한 시기 동안 공연의 모든 요소가 바그너의 **총체예술작품**의 요소들처럼 통합되었다. 그리고 장면을 전환하는 동안 막을 내려 정신을 산만하게 하는 요소를 제거했다.

발레 한 발레리나가 즉흥적인 동작으로 무덤에서 뛰어나와 무덤 위에서 자세를 취한다. 그리고는 떨어지는 무대장치를 간신히 피한다. 이 재앙은 1831년 마이어베어의 발레극 〈악마 로베르〉가 초연되는 밤에 일어났다. 하지만 바닥에 난 작은 문 안으로 쏙 들어가는 신기한 테너들, 떨어지는 무대조명과 무대장치는 이 오페라에 사용된 안무의 참신함 앞에 무색해졌다. 눈앞에서 낭만 발레가 공연되고 있었다. 모든 예술이 다양한 방식으로 고전주의와 신고전주의가 종종 보여 주는 차가운 정형성에 반기를 들었으며, 객관적이지 않은 주관적 관점과 이성이 아닌 느낌을 통해 해방을 추구했다.

테오필 고티에(1811~1872)와 카를로 블라시스(1803~1878) 두 사람이 쓴 자료는 낭만 발레를 이해하는 데 도움을 준다. 시인이자 비평가인 고티에는 아름다움이 참된 것이라는 낭만주의의 핵심 주장을 내세웠다. 그는 무용이 '우아한 자세로 아름다운 형상'을 보여 주는 시각적 자극으로 구성된다고 생각했다. 그에게 무용은 살아 있는 회화나 조각 같은 것으로 '신체적 즐거움이자 여성적인 아름다움'이었다. 이처럼 발레리나에게 초점을 맞춤으로써 그의 미학의 중심에는 관능적인 쾌와 에로티시즘이 확고하게 자리 잡게 되었다. 고티에가 행사한 영향력으로 인해 낭만 발레에서는 발레리나가 중심적인 역할을 맡게 되었다. 발레리노들은 배경으로 밀려났다. 이들에게 허용된 유일한 매력은 힘이었다.

낭만 발레의 두 번째 일반적 전제는 카를로 블라시스가 쓴 **춤과 합창의 여신의 법전**(Code of Terpsichore)에서 나왔다. 전직 무용수였던 블라시스는 고티에보다 훨씬 체계적이고 구체적으로 논의를 전개했으며 연습, 구성, 배치 등을 망라한 원칙을 정립했다. 발레의 모든 것에는 처음, 중간, 끝이 필요하다. 발레의 기본 자세인 '애티튜드'는 조반니 볼로냐의 청동상 〈메르쿠리우스〉(도판 2.7)의 자세를 본떠 만든 것으로 한 다리로 전신을 지탱하고 다른 한 다리는 무릎을 90도로 굽혀 뒤로 들어올린다. 무용수는 고상하고 우아한 인간의 형상을 보여 주어야 한다. 신체의 각 부분을 훈련하면 무용수는 가식 없는 우아함을 보여 줄 수 있다. 블라시스가 시작한 턴-아웃 자세는 오늘날에도 발레의 기본으로 여겨진다(도판 8.3 참조). 이러한 광범위한 원칙들은 우아한 발레리나, 사뿐한 자세, 하늘하늘한 튈(그물 모양의 얇은 천)로 만든 의상, 포인트 자세로 우아하고 기품 있게 움직이는 동작 같은 낭만 발레의 틀을 제공해 주었으며, 낭만 발레의 목표를 제시해 주었다.

최초의 진정한 낭만 발레인 〈악마 로베르〉에서는 노르망디의 로베르 공작이 어떤 공주에게 사랑을 품고 악마와 만나는 이야

12.8 마리 탈리오니. 동판화. 1834. 미국 뉴욕 공공 도서관.

기를 그린다. 이 작품에는 유령들, 떠들석한 축제의 춤, 발레리나 마리 탈리오니(1804~1884, 도판 12.8)가 분한 유령 등이 나온다.

이후 탈리오니는 가장 유명한 낭만 발레 작품인 〈라 실피드(*La Sylphide*)〉(1832)에서 주역을 맡았다. 이 작품의 플롯은 인간과 초자연적 존재 사이의 이룰 수 없는 비극적 사랑을 중심으로 전개된다. 공기의 정령 실피드는 어떤 스코틀랜드 젊은이의 결혼식 날에 그와 사랑에 빠진다. 그 젊은이는 현실의 약혼녀와 자신의 이상형인 실피드 사이에서 고뇌하다가 약혼녀를 버리고 실피드와 함께 달아난다. 그는 마녀가 건네준 천에 마법이 걸린 것을 눈치채지 못한 채 실피드의 허리에 그 천을 묶는다. 곧바로 날개가 아래로 떨어지고 그녀는 죽는다. 그리고 실피드들의 낙원으로 떠나 버린다. 그 젊은이는 외로이 슬픔에 잠겨 자신의 약혼녀가 새 연인과 함께 결혼식장으로 걸어가는 것을 멀리서 바라본다. 스코틀랜드라는 배경은 파리 사람들에게는 이국적인 것이었다. 가스등으로 어두운 객석에 희미한 달빛의 분위기를 만들어냈다. 탈리오니는 (비행 장치의 도움을 받아) 안개로 만든 생명체처럼 무대

위를 떠다녔다. 그녀의 가벼움, 고상함, 격조 높은 우아함은 낭만주의 무용 양식의 기준이 되었다. 이국적인 이야기와 디자인, 몽환적인 분위기를 만들어 내는 조명을 통해 공연 양식을 완성했으며, 몇몇 이들이 묘사한 것처럼 '달빛과 얇은 망사'로 특징지어지는 이 양식은 이후 40년 동안 유행했다.

낭만 발레 안무가들은 환상과 전설에 등장하는 마법과 탈출에 경도되었다. 요정과 님프는 엄청난 인기를 누렸으며 광기, 몽유병, 아편을 통한 환각도 마찬가지였다. 평범하지 않은 소재들이 전면에 등장했다. 예컨대 필리포 탈리오니(1777~1871)의 〈하렘의 반란〉에서는 하렘의 부인들이 '여성의 정령'의 도움을 받아 압제자에게 저항한다. 이 작품은 아마 여성 해방을 다룬 최초의 작품일 것이다. 하지만 여성들은 무용수로 작품에 출연하거나 작품의 주제로 다뤄질 따름이었다. 그러나 곧 여성들도 안무가로서 두각을 나타내기 시작했다.

발레 〈지젤〉(1841)은 낭만 발레의 정점을 이룬다. 여성과 남성 무용수 모두에게 다양한 춤동작을 맡긴 이 작품은 초연 이후 발레 무용단에서 가장 선호하는 작품이 되었다.

〈지젤〉은 2막으로 구성되어 있다. 1막은 햇빛 아래에서, 2막은 달빛 아래에서 전개된다. 라인란트 지역의 마을에서 열린 포도주 축제 기간 동안 마음 약한 시골 아가씨 지젤은 모르는 청년과 사랑에 빠지고, 이후 자신이 사랑한 사람이 실레지아의 백작 알브레히트임을 알게 된다. 하지만 알브레히트는 이미 귀족 아가씨와 약혼한 상태였다. 지젤은 큰 충격을 받는다. 그녀는 자신을 속인 애인을 버리고 자살을 시도하다 점점 쇠약해져 죽음에 이른다. 2막에서 윌리들의 ─ 윌리는 사랑 때문에 불행하게 죽은 여성들의 정령으로서 남자들을 꾀어 파멸로 이끌어야 한다('윌리'라는 단어는 '흡혈귀'를 뜻하는 슬라브어 단어에서 유래했다) ─ 여왕인 미르타가 깊은 숲속에 있는 지젤의 무덤에서 지젤을 깨운다. 후회하며 괴로워하는 알브레히트가 지젤의 무덤에 놓을 꽃을 가지고 등장하자 미르타는 그가 죽을 때까지 춤을 추게 하라고 지젤에게 명령한다. 하지만 새벽의 첫 빛줄기가 미르타의 힘을 무력하게 만들 때까지 지젤은 알브레히트를 보호한다.

1862년 러시아 상트페테르부르크에서는 마리우스 프티파(1818~1910)가 안무한 〈파라오의 딸〉이 러시아 관객을 열광시켰다. 프티파는 1842년 프랑스에서 러시아로 건너갔으며, 60여 년 동안 러시아 발레의 중심에 있었다. 19세기 중반 모스크바와 상트페테르부르크에서는 발레 무용단들이 꽃을 피웠다. 무용수들은 유럽의 다른 지역에서 누리지 못하는 높은 지위를 러시아에서 누렸다.

러시아에 미친 프티파의 영향력 때문에 러시아 발레는 낭만주

의와 비슷한 양식으로 발전했다. 프티파는 당대의 감상적인 취향을 공유했지만, 그의 작품에는 매우 기이한 요소들과 수많은 시대착오적 요소들이 들어간 경우가 많다. 조연 캐릭터들은 특정 시대나 지역을 암시하는 의상을 입기도 했지만, 주역들은 종종 고전에서 유래한 관습적인 의상을 입었다. 프리마 발레리나들은 노예 역을 맡을 때조차도 매우 세련된 당대의 머리장식과 장신구를 착용하고 등장했다. 가벼운 여흥인 디베르티스망이 발레에 자주 삽입되었다. 프티파는 자신의 발레 작품에 고전무용, 캐릭터 댄스, 민속무용 등 다양한 종류의 춤을 넣었다. 그의 창조적인 접근법은 시대착오적 요소들을 상쇄하고도 남았다. 혹자가 그를 옹호하며 이야기했듯 "어느 누구도 안토니우스와 클레오파트라가 무운시(無韻詩, 각운이 없는 시)로 이야기한 것에 대해 셰익스피어를 비판하지 않는다."

이 러시아 발레 유파에서 늘 인기 있는 〈호두까기 인형〉과 〈백조의 호수〉가 나왔다. 두 작품 모두 차이콥스키가 음악을 썼다. 모스크바 볼쇼이 발레단은 1877년 〈백조의 호수〉를, 1892년 〈호두까기 인형〉을 무대에 올렸다. 〈백조의 호수〉는 체중을 지탱하는 다리를 움직이는 다리로 치면서 회전하는 기법인 푸에테(fouetté) 때문에 유명해졌다. 발레리나 피에리나 레냐니(Pierina Legnani)가 프티파의 〈신데렐라〉에서 푸에테를 처음 선보였으며, 이후에 레냐니를 위해 〈백조의 호수〉에 푸에테 장면을 넣었다. 〈백조의 호수〉 한 장면에서 레냐니는 연속 32회 푸에테를 돌았다. 오늘날에도 이 횟수는 반드시 지켜야 한다.

건축 낭만주의 건축의 특성 중 하나는 다른 지역의 양식을 차용하는 것이다. 많은 건물을 픽처레스크(picturesque) 양식으로 지었는데, 픽처레스크 양식은 고딕 양식의 모티브를 부활시키고 상상의 요소를 가미해 만든 것이다. 존 내시(1752~1835)가 설계한 로열 파빌리온(Royal Pavilion, 도판 12.9)은 이국적인 분위기를 풍긴다.

19세기는 산업화 시대이자 새로운 재료를 실험한 시대였다. 건축에서는 철, 철강, 유리가 전면에 등장했다. 이러한 건축 재료 덕분에 건축가들은 건축물의 구조를 과감하게 드러내 보일 수 있었다. 런던의 수정궁(도판 12.10)은 19세기가 새로운 재료와 발상에 매료되었음을 보여주는 예이다. 1851년 제1회 만국박람회를 개최하기 위해 지은 이 거대한 건축물은 불과 9개월만에 완성되었는데, 대량생산과 신속한 조립(수정궁은 신속하게 해체해야 하기도 했다. 건물 전체를 분해해 1852년에 시드넘에 다시 지어야 했기 때문이다.)을 위해 특별히 설계한 철재 봉과 철재 대들보로 격자를 짜 맞춰 삼차원 공간을 구축했다. 영국 국회의사당과

마찬가지로 수정궁 또한 (내부의 공간 배열에 영향을 주는) 기능, 표면 장식, 구조가 점점 분리되고 있음을 보여 준다.

리얼리즘

회화 19세기 중반 리얼리즘이라고 불리는 새로운 회화 양식이 부상했다. '현실성'이라는 용어는 19세기에 특별한 함의를 갖게 되었는데, 카메라라는 기계로 사건, 인물, 장소를 기록하면서 과거에 회화가 독점했던 영역을 침범당했기 때문이다.

리얼리즘의 주요 인물인 귀스타브 쿠르베(1819~1877)는 당대 프랑스 사회의 풍습, 사상, 상황을 객관적이고 공정한 시각으로 기록하려고 했다. 〈돌 깨는 사람들〉(도판 12.11)에서 볼 수 있듯 그는 사물들의 표면에서 유희하는 빛을 묘사하며 일상생활을 그린다. 〈돌 깨는 사람들〉은 쿠르베가 자신의 철학을 최초로 온전히 드러낸 작품이다. 그는 길가에서 일하는 두 남자를 자신이 본 대로 그렸다. 실물의 크기를 재현한 이 작품에서는 상황을 객관적으로 묘사하면서 돌 깨는 일의 지루함과 고단함에 대해 날카롭게 비판한다. 사회주의자였던 쿠르베는 관조적인 반응을 끌어내는 것보다 사회에 대한 메시지를 전달하는 데 열중했다.

에두아르 마네(1832~1883)는 '오로지 눈으로 볼 수 있는 것만을' 그리려고 했다. 하지만 그의 작품들은 단순히 현실을 반영하는 데서 그치지 않으며, 회화에는 익숙한 현실의 논리와는 다른 논리가 내재해 있다는 예술적 진실까지 담았다. 그리하여 마네는 캔버스가 카메라와 경쟁하는 것에서 벗어나게 해 주었다. 1867년 파리 만국박람회에 참여하지 못했을 때 스스로 만든 전시회 카탈로그에 나타나 있듯, 마네는 자신의 회화가 완전무결하다기보다는 거짓되지 않은 시각을 솔직하게 보여 준다고 생각했다.

그의 정직함은 저항의 형태를 띠었다. 하지만 마네에게는 현실 순응적인 측면과 현실 저항적인 측면 모두가 있었다. 그는 안락한 부르주아 계급 출신이었지만 사회주의에 대한 신념을 갖고 있었다. 예컨대 그는 라파엘로나 와토 같은 과거 대가들의 영향을 받았으면서도 전적으로 새로운 영역을 탐색했다. 그는 살롱계의 인정을 받으려고 노력하는 동시에 살롱계 사람들에게 충격을 주려고 했다. 그는 낭만주의 회화의 주제들을 피상적이라고 여겨 거부했으며, 자신이 사는 시대에 충실한 인물이 되려고 노력했다. 다시 말해, 그는 낭만주의와 결별하고 주변 세계의 현실을 있는 그대로 바라보려고 했다. 그 결과 그는 종종 최초의 현대적 화가라는 찬사를 받게 되었다.

〈풀밭 위의 점심 식사(소풍)〉(도판 12.12)가 1863년에 처음 전시되었을 때 대중들은 충격을 받았다. 마네는 '새로운 목소리로 이야기'하려고 시도했다. 예컨대 배경은 와토의 그림(도판 11.23)

12.9 존 내시, 로열 파빌리온, 영국 브라이튼, 1815~1823 증개축.

처럼 전원이지만 전경의 인물들을 실제 인물들이다. 우리는 그들이 누구인지 알 수 있다. 그들은 마네의 모델, 마네의 동생, 조각가 렌호프이다. 파리의 공원에서 나체로 노는 것은 분명 외설적인 행위였다. 여기에 대중과 비평가들은 화를 냈다. 이 작품의 원래 제목은 〈목욕(*Le Bain*)〉이었다. 대중적으로 널리 알려지는 바람에 결국 이 작품의 제목이 된 〈풀밭 위의 점심 식사〉는 전시회의 관람객들이 이 작품을 조롱하면서 한 이야기에서 유래한 것이다. 이 그림의 인물들이 취하고 있는 자세는 미켈란젤로의 〈아담의 창조〉(도판 11.7)와 라파엘로의 드로잉을 마르칸토니오 라이몬디가 동판화로 옮긴 〈파리스의 심판〉 같은 고전적인 르네상스 작품들에서 나온 자세들을 모방한 것이다. 실제로 라파엘로는 동판화를 제작하기 위해 〈파리스의 심판〉 드로잉을 그렸다. 〈파리스

의 심판〉은 최초로 원작을 동판화로 복제한 작품이다. 마네는 이 판화에서 영감을 받았으며, 판화 오른편에 있는 인물들의 자세와 배치를 모방했다. 원작을 잘 알고 있었던 미술 아카데미에서는 마네의 작품에 충격을 받았다. 마네는 당대에 가장 많이 알려진 르네상스 작품들 중 하나를 사람들이 흔히 외설적이라고 생각하는 장면 안에 넣어 재가공했던 것이다. 그리하여 이 그림은 부끄러움을 모르고 도전하는 현대성을 띠게 되었다. 만약 이 그림의 인물상들이 님프와 사티로스였다면 아무런 문제가 없었을 것이다. 하지만 마네는 살롱전에서 인정받길 원하면서도 동시에 살롱전 주최측과 관람객들에게 충격을 주길 원했다. 이 그림은 예전 주제와 비슷한 주제를 다루고 있음에도 불구하고 현대적이다. 신성한 신화의 영역에 현실이 침입하는 것은 대중이 절대로 용납

12.10 조셉 팩스턴 경, 수정궁, 영국 런던, 1851.

할 수 없는 일이었다.

마네는 색채의 조화를 추구하고, 소재를 일상생활에서 취했으며, 빛과 대기의 효과를 정확하게 관찰, 묘사하려고 했다. 이는 어떤 비평가가 1874년 조롱조로 '인상주의'라고 부른 예술 양식의 출현으로 이어졌다. 그러니까 인상주의 양식에도 유래가 있는 것이다. 인상주의 사조에 대해서는 곧 논의할 것이다(326쪽 참조).

연극과 문학　리얼리즘 연극으로 이름난 노르웨이의 거장 헨리크 입센(1828~1906)은 강렬한 문제극들을 썼다. 그는 캐릭터의 동기를 신중히 선택해 캐릭터의 행위에 개연성을 부여했으며, 과거에 시작된 사건을 꼼꼼하게 발전시키면서 이야기를 전개했다. 그

는 무대와 의상의 세부 사항에도 관심을 가졌다. 무대와 소품 모두 이야기를 전개하는 과정에서 반드시 필요한 부분이기 때문에 그의 대본에는 무대와 소품에 대한 상세한 지문이 포함되어 있다. 입센의 많은 연극은 논쟁을 불러일으켰으며, 그의 연극은 대부분 오늘날에도 답하기 어려운 도덕적·사회적 문제들을 다루었다. 하지만 입센은 후기 작품들에서 리얼리즘을 버리고 상징주의를 실험했다.

리얼리즘은 널리 전파되었다. 우리는 러시아 작가 안톤 체호프(1860~1904)의 작품에서도 리얼리즘을 발견할 수 있다. 체호프도 입센처럼 자신의 작품에 상징주의를 통합했지만 많은 이들은 체호프를 현대적 리얼리즘의 창시자로 본다. 그는 러시아의 일상생활에서 소재를 취했으며 그 소재를 통해 좌절과 실존의 우울함

12.11 귀스타브 쿠르베, 〈돌 깨는 사람들〉, 1849. 캔버스에 유채, 1.6×2.59m. 원래 독일 드레스덴 국립 회화관에서 소장하고 있었으나 1945년 소실됨.

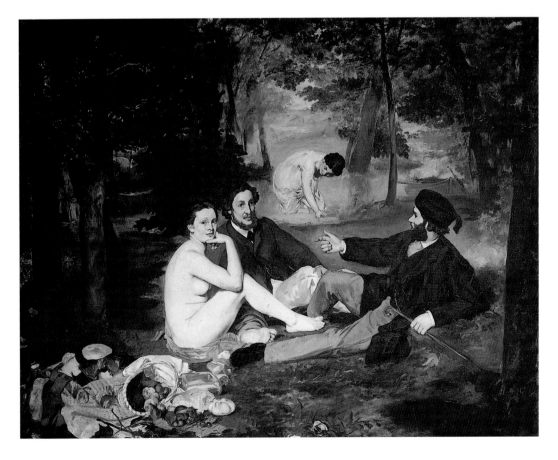

12.12 에두아르 마네, 〈풀밭 위의 점심 식사(소풍)〉, 1863. 캔버스에 유채, 2.13×2.69m. 프랑스 파리 오르세 미술관.

을 정확하게 묘사한다. 체호프의 작품 플롯은 등장인물들의 삶과 마찬가지로 특별한 목적 없이 전개된다. 비록 극적인 전개나 치밀한 구조가 부족하기는 하지만 능숙하게 구성된 플롯들은 현실적인 느낌을 준다.

체호프의 걸작 **바냐 아저씨**(1897)는 목표도 희망도 없는 상태에 대한 깊이 있는 통찰을 제공한다. 바냐 아저씨(이반 보이니츠키)는 죽은 누이동생의 남편이자 시시한 대학교수인 세레브랴코프의 사업을 돌보며 인생을 낭비했음을 깨닫고 절망하지만 그 쓰디쓴 절망감을 견뎌낸다. 반면 바냐의 일을 돕는 세레브랴코프의 딸 소냐는 시골 의사 아스토르프에 대한 짝사랑 때문에 괴로워한다. 바냐는 세레브랴코프에게 총을 쏘지만 총알은 빗나간다. 연극은 계속되지만 아무것도 달라지지 않는다. 바냐는 평생 했던 일이 무의미할지라도 자신이 그 일을 포기할 수 없음을 깨닫는다.

아일랜드 출신의 다작(多作) 작가 조지 버나드 쇼(1856~1950)의 생애는 19세기와 20세기에 걸쳐 있지만, 그는 19세기의 리얼리즘 정신을 구현했다. 이 재기 발랄한 예술가는 누가 뭐라고 해도 인도주의자였다. 빅토리아 여왕 시대의 많은 사람들이 그를 이단자나 체제 전복적 인물로 보았지만 그는 인류의 무한한 가능성에 대한 신념을 갖고 있었다.

쇼의 연극에서는 예상 밖의 일들이 등장하며 성격 묘사와 구조가 일관되지 않고 모순된 것처럼 보인다. 그는 거창한 관념을 제시하고 무너뜨리는 방식을 즐겨 사용한다. **인간과 초인**(*Man and Superman*)을 예로 살펴보자. 빅토리아 여왕 시대의 점잖은 집안에서 딸의 임신을 알게 되었을 때, 으레 예상하듯이 그들은 분노하는 반응을 보인다. 극작가를 대신해 이야기하는 것처럼 보이는 인물이 가족의 위선을 공격하며 그 딸을 변호한다. 하지만 그녀는 자신의 가족이 아닌 자신을 변호하는 이에게 화를 낸다. 비밀리에 결혼한 그녀는 자신을 변호하는 인물의 자유사상을 비난한다.

쇼는 '예술을 위한 예술'이라는 신조에 반대했으며 예술에 목적이 있어야 한다고 주장했다. 그는 연극이 연설이나 논설보다 사회적 메시지를 잘 전달한다고 생각했다. 각 연극 작품에는 극작가의 대변인처럼 행동하는 인물이 등장하지만 쇼는 단순한 설교 이상의 것을 이야기한다. 그의 연극에 등장하는 인물들은 종종 현실에서의 위기를 통해 자기 자신을 발견하며, 그 과정에서 인간의 조건을 깊이 있게 성찰한다.

같은 시기에 리얼리즘과 밀접한 관계를 맺고 있는 자연주의 역시 융성했다. 자연주의를 이끈 인물은 이론가이자 소설가인 에밀 졸라(1840~1902)였다. 리얼리즘과 자연주의 모두 인생을 사실적으로 묘사해야 한다고 주장한다. 그러나 자연주의는 한발 더 나가 유전적 요소와 환경이 행동을 결정한다는 기본 원리를 강조한다. 자연주의가 추구하는 것은 개인의 견해가 아닌 절대적 객관성이다.

미국에서는 이디스 워튼(1862~1937) 같은 작가들이 자연주의 작가로 분류된다. 상류사회에 대한 단편소설과 장편소설로 유명한 워튼은 그 자신이 상류사회의 일원이었다. 대중과 비평계 양쪽에서 호평을 받은 그는 소설 **환락의 집**(*The House of Mirth*)(1905)을 통해 미국 문학계에서 자신의 입지를 굳혔다. 환락의 집은 명문가 출신의 아름다운 릴리 바트에 대한 비극적인 이야기를 들려준다. 릴리 바트는 체면을 유지하려 하다가 점점 가난해지며 결국 자살한다.

우리는 회화에서 리얼리즘 양식이 어떻게 확립되었는지를 살펴보았다. 문학에서 리얼리즘은 예술이 현실을 정직하게 묘사해야 한다고, 즉 사물들을 '있는 그대로' 보여 주어야 한다고 주장했다. 이러한 목표를 추구하는 리얼리즘에서는 보편적인 사실 대신 입증할 수 있는 특정 세부적 사실들을 찾아 나섰다. 그리고 경험에 대한 개인적 해석보다 개인의 견해가 섞이지 않은 사진 같은 정확성이 중시되었다. 18세기에 시작된 리얼리즘은 19세기와 20세기에 낭만주의의 무차별적 주정주의에 대한 반발과 과학의 성장에 힘입어 정점에 도달했다. 리얼리즘은 이상주의와 낭만주의의 '미화'를 피하려고 했기 때문에, 일상의 평범한 측면과 비천하고 잔인한 측면을 강조하는 경향을 띠었다. 리얼리즘 작가들은 자신들의 도덕, 가치체계, 판단을 강요하거나 전달하려고 했다. 바로 이 점 때문에 리얼리즘과 자연주의가 구분된다.

현대 소설의 아버지로 여겨지는 러시아 소설가 표도르 도스토옙스키(1821~1881)는 모스크바에서 나고 자랐다. 그는 10대에 양친을 여의었는데 그의 아버지는 농노들에 의해 살해당했다. 그는 어린 시절부터 문학에 관심을 갖고 있었지만, 군사학교를 졸업하고 2년간의 의무 복무를 마칠 때까지 글을 쓰지 않았다. 단편 〈가난한 사람들〉은 1846년에 발표되자마자 성공을 거뒀다. 이때 그는 정치 혁명가들과 공상적 사회주의 개혁가들이 결성한 단체에 참여했다. 이 단체 사람들이 체포됐을 때 도스토옙스키는 사형 선고를 받았다. 하지만 그는 사형 집행 직전에 차르에 의해 형을 감면받았다. 차르는 애초부터 이 정치범들의 형을 감면해 줄 작정이었지만, 이들이 총살형 집행 부대 앞에 서기 직전까지 사태를 진전시켰다. 그 같은 일은 차르의 애꿎은 장난 때문에 일어났다. 도스토옙스키는 5년간 시베리아 유형 생활을 했고 이후 5년간 군대에 강제 복무했다. 그는 결국 1859년에 사면을 받았다. 하지만 이때의 경험은 그가 앓았던 간질과 더불어 그를 고통스럽게 했다. 그는 수감 생활이 자신에게 속죄할 기회를 주었다고 생각했다. 인간은 회개해야 하며 구원은 고통을 통해 온다

는 그의 믿음은 그의 소설들에서 강박적으로 끊임없이 등장한다. 그는 니체처럼 유럽의 유물론이 퇴폐와 쇠퇴를 낳았다고 믿었다.

그의 수많은 작품들 중 우리에게 가장 많이 알려진 것은 카라마조프가의 형제들(1880)과 죄와 벌(1866) 두 작품이다. 심리 소설 죄와 벌은 고통을 통한 도덕적 구원이라는 그가 천착한 주제와 더불어 복잡한 인간 심리를 즉, 인간 행위의 모호한 동기들을 탐구한다. 이 소설의 가장 뛰어난 점은 소설이 제시하는 수많은 문제에 대해 독자 스스로 생각해 보게 만든다는 것이다. 도스토옙스키는 심오한 생각을 지나치게 단순화하지 못하게 함으로써 이 같은 일을 해냈다. 도스토옙스키는 예컨대 도덕성과 체면을 구별하는 문제와 씨름하면서, 선하지만 평판이 나쁜 창녀 소냐와 악하지만 평판이 좋은 라스콜리니코프의 누이동생을 대조한다. 이를 통해 그는 우리에게 다음과 같은 사실을 직시하라고 재촉한다. 도덕성은 진정한 인간성으로 구성되는 것이지만 체면은 사람들 앞에서 표면적으로 보이는 것일 따름이다. 따라서 둘 사이에는 어떤 연관성도 존재하지 않는다. 하지만 도스토옙스키는 도덕성과 체면이 전적으로 상반된 것도 아니라는 사실 또한 보여 준다. 왜냐하면 그렇게 바라보는 것은 지나친 단순화를 범하는 것이기 때문이다. 이 작품은 세부 사항을 객관적으로 묘사하는 리얼리즘 방식을 통해 돈, 사회적 지위, 멀쩡한 정신과 광기에 대해, 그리고 무엇보다도 죄와 벌에 대해 생각하게 만든다. 도스토옙스키가 이 쟁점들을 매우 설득력 있게 제시하고 있어서 그 쟁점들을 회피하거나 피상적인 답을 내놓는 것은 불가능하다.

유미주의

오스카 와일드(1854~1900)는 유미주의나 '예술을 위한 예술'을 거침없이 옹호했다. 그의 유일한 소설인 도리안 그레이의 초상(1891)은 고딕 소설의 초자연적 요소들과 프랑스 퇴폐주의 소설에서 발견되는 타락을 결합한다. 하지만 그가 가장 큰 성공을 거둔 것은 윈더미어 부인의 부채(1893년 출간), 진지해지는 것의 중요성 : 심각한 이들을 위한 하찮은 희극(1899년 출간) 같은 사회 희극들이다. 재치 넘치는 풍자적 경구로 채워진 소극(笑劇) 진지해지는 것의 중요성에서는 빅토리아 여왕 시대의 위선을 공격한다. 동성애로 유죄 선고를 받고 2년 동안 리딩 감옥에서 중노동을 하며 복역했을 때 그의 삶은 엉망진창이 되었다. 1897년 출감한 그는 이후 프랑스로 옮겨 갔고 3년 후 그곳에서 사망했다.

인상주의

프랑스에서는 인상주의를 통해 회화, 조소, 음악, 문학에서 새로운 현실 표현 방식이 창조되었다.

회화 인상주의 회화는 '현실에 대한 심리적 지각을 색채와 움직임을 통해' 포착하려고 시도했다. 인상주의 회화는 새로운 발명품인 카메라와 경쟁하면서 등장했다. 인상주의자들은 카메라로 포착할 수 없는 지각의 본질을 표현해 사진과의 경쟁에서 이기려고 했다. 가장 순수한 형태의 인상주의 양식은 단지 15년간 지속되었을 따름이지만, 인상주의는 이후의 모든 예술에 깊은 영향을 주었다.

인상주의자들은 실외에서 작업하면서 자연광이 사물과 대기에 미치는 영향에 집중했다. 그들은 그림자도 색채를 띠고 있다는 사실을 강조했고, 서로 관련된 카메라와 눈의 메커니즘에 대한 이해를 토대로 고유한 양식을 창조했다. 인상주의자들의 실험은 주변 세계에 대한 색다른 시각과 그 시각을 표현하는 새로운 방식이라는 결과를 낳았다. 이들에게 채색된 캔버스는 다름 아닌 물질적 표면, 즉 물감으로 뒤덮고 작은 색채 면으로 채운 물질적 표면이다. 그 작은 면들이 모여 생생하고 활기찬 이미지들을 만든다.

19세기의 개인주의적인 성격에도 불구하고 우리가 지금까지 살펴보았던 양식들과 마찬가지로 인상주의 또한 여러 예술가 사이에서 공유되었다. 비교적 작은 무리의 예술가들이 자주 만나고 함께 전시회를 열었다. 이들의 공동 관심사들이 인상주의에 반영되었으며, 그 결과 인상주의 양식은 모든 인상주의 화가에게 적용되는 특징들을 갖게 되었다. 그림은 대개 비교적 작고, 산뜻하고 밝은 색채들을 사용했으며, 구도는 작위적이지 않고 자연스러워 보인다. 주로 풍경, 강, 거리, 카페 같은 일상생활의 무대들을 그렸다.

클로드 모네(1840~1926)의 〈센 강변의 베네쿠르에서(*Au bord de l'eau, Bennecourt*)〉(도판 12.13)에서는 인상주의 화가들의 관심 몇 가지가 분명하게 나타난다. 낭만주의자들이 종종 주관적 시선을 보여 주는 것과는 대조적으로 이 그림은 시간을 객관적이고 유쾌하게 묘사한다. 또한 이 그림은 덧없는 순간을 생각나게 한다. 이는 인생의 속도가 빨라진 시대에 새롭게 등장한 풍조이다. 모네는 르누아르, 베르트 모리조와 더불어 인상주의의 발전을 주도했던 인물이다.

인물 묘사를 전문으로 한 피에르 오귀스트 르누아르(1841~1919)는 인체의 아름다운 점들을 찾아내려고 애썼다. 그의 그림들은 인생의 즐거움으로 빛난다. 그는 평범한 사람들이 탁자 주위에 모여 시시덕거리며 이야기하고 춤추는 일상적인 모습에서 활기와 매력을 발견하고 찬양한다. 어룽거리는 햇빛과 그림자는 빛 안에서 부유하는 듯한 느낌을 준다. 그저 덧없이 흘러가며 순간순간 포착되는 생에 대한 감각이 작품 곳곳에 스며들어 있

12.13 클로드 모네, 〈센 강변의 베네쿠르에서〉, 1868. 캔버스에 유채, 81.5×100.7cm, 미국 시카고 미술 연구소.

다. 다비드가 〈호라티우스 형제의 맹세〉(도판 11.25)에서 형식적인 구도를 잡은 것과는 달리 르누아르는 열린 구도로 그림을 그렸다. 이 때문에 캔버스 너머에 훨씬 넓은 광경이 펼쳐져 있을 것 같은 느낌을 받는다. 르누아르는 그림에서 벌어지는 일에 관람자가 참여하게 만든다. 그의 그림에 등장하는 사람들은 화가의 존재에 아랑곳하지 않고 일상을 바삐 영위한다. 고전주의자들은 보편성과 전형성에 초점을 맞추었지만, 인상주의자들은 이와는 대조적으로 '순간적인 것, 덧없는 것'을 통해 리얼리즘을 추구한다.

최초의 인상주의 그룹에는 베르트 모리조(1841~1895)라는 여성 화가가 남성 화가들과 동등한 자격으로 참여했다. 그녀의 작품들은 다소 내향적이며 종종 가족을 묘사한다. 그녀는 감정과 감상성을 가미해 동시대의 삶에 대한 고유한 시각을 만들었다. 〈식당에서〉(도판 12.14)에서 그녀는 인상주의 기법을 사용해 지각된 현

실을 예리하게 포착한다. 그림 안의 하녀는 개성이 뚜렷하며 자신감을 갖고 당당하게 관람객을 바라본다. 이 그림에는 무질서한 순간이 포착되어 있다. 사용한 식탁보처럼 보이는 것이 살짝 열려 있는 장롱 문 위에 팽개쳐져 있다. 작은 개가 놀아달라는 듯이 꼬리를 친다. 모리조의 붓터치는 섬세하며 그녀의 그림들은 통찰로 충만하다.

조소 이 시대의 조소 작가 중 가장 주목할 만한 인물은 오귀스트 로댕(1840~1917)이다. 특히 로댕이 사용한 텍스처에 인상주의가 반영되어 있다. 작품들의 울퉁불퉁한 표면에서 빛이 반사될 때 그 표면은 일렁이는 것처럼 보인다. 이러한 텍스처는 매끈한 표면보다 더 많은 효과를 내며 작품에 역동적이고 극적인 성격을 부여한다. 모네 같은 화가들이 색채나 촉감을 통해 표현했던 것

12.14 베르트 모리조, 〈식당에서〉, 1886. 캔버스에 유채, 61.3×50cm. 미국 워싱턴 D.C. 국립 미술관.

12.15 오귀스트 로댕, 〈생각하는 사람〉, 1880년경 처음 원형을 만들고 1910년경 주조, 청동, 높이 70cm, 미국 뉴욕 메트로폴리탄 미술관.

(도판 12.13 참조)은 조소 형식으로 표현하기 어렵다. 〈생각하는 사람〉(도판 12.15)은 바로 이 점을 보여 준다. 로댕은 꽤 사실적으로 인물을 묘사했다. 그럼에도 겉모습 이면의 실상이 이 작품에서 드러난다.

음악 반(反)낭만주의적 풍조로 인해 음악에서도 인상주의 회화 양식과 유사한 양식이 등장했다. 인상주의 음악은 인상주의 화가들로부터 직접 영향을 받기도 했지만 대개 상징주의 시에서 영감을 얻었다.

인상주의 음악의 중심인물인 클로드 드뷔시(1862~1918)는 역설적이게도 인상주의자라고 불리는 것을 좋아하지 않았다. 하지만 이는 그다지 놀라운 일이 아니다. 왜냐하면 '인상주의'라는 이름은 인상주의 화가들을 혹평한 비평가가 조롱조로 붙인 것이기 때문이다. 대신 그는 '성공에 대한 걱정을 창밖으로 내던진 늙은 낭만주의자'라고 스스로를 칭하며 인상주의 화가들과 거리를 두

려고 했다. 하지만 그의 음악에서 인상주의 회화와 유사한 점들을 찾아볼 수 있다. 그의 음색 사용법은 '색채의 쐐기들'로 설명되었는데, 이 같은 설명은 그림의 붓터치에도 비슷한 방식으로 적용되었다. 드뷔시는 자연 풍광을 좋아했고 가물거리는 빛의 효과를 포착하려고 했다. 그는 무엇보다도 프랑스 음악이 무거운 독일 음악의 전통에서 벗어나 자연의 근원으로 돌아가길 원했다.

드뷔시는 이전 작곡가들과는 달리 전통적인 화성 진행을 포기했다. 아마 그는 화성 진행이라는 면에 있어 전통에서 가장 멀어졌을 것이다. 그는 동양 음악의 영향을 받아 아시아의 오음 음계를 사용했으며, 그의 음악에서 불협화음은 특별한 것이 아니었다. 그는 화성 진행의 맥락에서 완전히 벗어나 화음 하나하나가 갖고 있는 표현력의 면에서만 화음들에 대해 고찰했다. 그 결과 동일 화음의 병진행(음계를 오르내리며 같은 화음을 반복하는 것)이라는 인상주의 음악의 전형적인 특징이 나타나게 되었다. 우리는 그 특징을 〈달빛〉에서 확인할 수 있다.

드뷔시는 짧은 모티브들을 사용해 멜로디를 전개했다. 여기에서도 우리는 개개의 붓터치와 비슷한 점을 발견할 수 있다. 불규칙적인 리듬과 박자 또한 그의 작품들에서 나타나는 특징이다. 그러니까 형식과 내용이 표현 의도에 종속되어 있는 것이다. 그의 음악은 무엇인가를 분명하게 전달하지 않고 암시하며 청자에게 모호한 인상을 남긴다. 그의 양식에서 핵심적인 요소들은 자유, 유연성, 비전통적인 음색이다. 드뷔시의 가장 유명한 곡 〈목신의 오후 전주곡〉(108쪽 참조)은 상징주의 시인 스테판 말라르메(1842~1898)의 관능적인 시를 토대로 작곡한 것이다. 이 작품은 대규모 관현악단이 연주하며, 특히 곡 전체에 흐르는 인상적인 주제(이 주제는 반음계로 미끄러지듯 전개된다)는 하프와 목관 악기로 연주한다. 〈전주곡〉은 불규칙적인 8분의 9박자로 중심 음정 없이 자유롭게 전개되지만 전체적으로 전통적인 ABA 구조를 갖고 있다.

문학 지금까지 살펴본 인상주의 회화나 음악과 마찬가지로 인상주의 문학 역시 객관적인 현실보다는 주관의 감각적 인상들을 생생하게 표현하려고 했으며, 이를 위해 장면, 감정, 인물의 세세한 면들을 묘사했다. 인상주의 작품에서 사용하는 여러 기법 중 하나인 '의식의 흐름' 기법은 무수한 시각적·청각적·신체적·심리적 인상의 흐름을 통해 등장인물의 의식을 묘사한다. 작가들은 일관성 없는 생각, 언어 생략, 관념과 이미지의 자유 연상 등을 혼합해 인간 정신의 충만함, 민첩함, 미묘함을 포착하려고 했다. 이러한 점에서 두각을 나타내는 작가는 제임스 조이스[율리시스(1922)]와 버지니아 울프[파도(1931)]이다.

제임스 조이스(1882~1941)는 아일랜드 더블린에서 태어났으며, 긴 자연주의적 자전소설을 집필하기 전까지 교사를 비롯한 다양한 직업에 종사했다. 그는 단편소설들을 쓰기 위해 자전소설 작업을 중단했으며 이 단편소설들은 이후에 더블린 사람들(1914)로 출간되었다. 재정적 난관에도 불구하고 그는 글 쓰는 일을 멈추지 않았다. 이탈리아가 제1차 세계대전에 참전하자 이탈리아에 살고 있던 조이스는 가족과 함께 스위스 취리히로 건너갔으며 그곳에서 율리시스를 쓰기 시작했다. 그는 보조금으로 생활하면서 더 리틀 리뷰(*The Little Review*)에 율리시스의 에피소드들을 발표했다. 이 에피소드들은 1920년 12월 출판이 금지되기 전까지 연재되었다. 파리의 서점 '셰익스피어 & 컴퍼니'의 주인 실비아 비치가 1922년 소설 전체를 출판했으며, 이 소설은 끊임없는 검열 시비 때문에 금세 유명해졌다. 이 소설에서는 더블린을 배경으로 단 하루 안에(1904년 6월 16일에) 벌어지는 일들이 전개된다. 조이스는 호메로스의 오뒤세이아의 형식을 따라 현대의 율리시스를 구성했다. 3명의 주요 등장인물 스티븐 디달러스, 레오폴드 블룸, 몰리 블룸 각각은 호메로스의 텔레마코스, 오디세우스, 페넬로페에 해당하는 인물들이며, 이 소설의 사건들에는 오디세우스가 트로이 전쟁 후 귀향 과정에서 겪은 주요 사건들이 반영되어 있다. 조이스는 입체적인 캐릭터들을 깊이 있게 묘사했으며 작품 전체에 해학적인 색채를 입혔다. 무엇보다 중요한 사실은 앞서 이야기했듯이 제임스 조이스가 의식의 흐름 기법이라는 인상주의적 기법을 사용했다는 것이다.

제2차 세계대전 중에 자살로 생을 마감한 버지니아 울프(1882~1941)는 의식의 흐름 기법을 사용한 작가 중 가장 혁신적이고 탁월한 인물이다. 그녀는 내면을 탐색하는 글을 썼으며, 총체적 심상이라는 가상을 그리는 대신 순간순간의 경험을 감지하고 고도로 응축해 표현하려고 했다. 그녀는 소설가들에게 '쏟아지는 원자들'과 불연속적인 경험을 포착할 수 있는 자유가 있다고 주장했으며, 여성과 남성을 평생 자의식이라는 '덮개(envelope)'에 싸여 있는 존재로 그렸다. 자기만의 방(1929)에서 그녀는 당당하게 여성 해방을 주장한다. 실험적인 인상주의 소설 파도(1931)는 그녀의 작품 중 가장 복합적이고 혁신적이다. 그녀는 등장인물과 플롯에 초점을 맞추는 전통에서 벗어나 삶의 시적 리듬을 포착하려고 노력한다. 이 소설은 연극적인 독백과 서사적인 독백으로 구성되어 있으며, 이 독백들을 통해 여섯 친구의 인생을 어린 시절부터 중년까지 일곱 단계로 추적한다. 각 위치는 태양과 조수의 위치와 상응한다.

후기 인상주의

19세기의 마지막 20년 동안 인상주의는 다소 이질적인 여러 양식으로 발전했는데 우리는 이것들을 간단히 후기 인상주의로 총칭한다. 후기 인상주의 회화는 종종 인상주의 회화와 비슷한 소재들을 사용했다. 다시 말해 풍경, 친구들의 초상, 사람들, 카페와 무도회장의 모습들을 그렸다. 하지만 후기 인상주의자들은 소재에 지극히 개인적인 의미를 부여했다.

후기 인상주의자들은 미술의 형식 언어와 그 언어로 감각 경험을 포착할 수 있는 가능성에 관심을 가졌다. 또한 동시대의 '예술을 위한 예술' 철학을 내세웠으며, 낭만주의와 인상주의의 순전한 감각적 세계 너머로 나아갔다. 후기 인상주의자들은 회화를 형태, 선, 색채로 신중히 구성한 평면으로 보았다. 이러한 발상은 이후의 미술 사조 대부분에 영향을 주었다. 그들은 인상주의 회화 작품에 형태와 구조가 결여되어 있다고 평했으며, 회화의 형태와 구조로 돌아가야 한다고 주장했다. 대개 인상주의 회화에 나타나는 빛의 순간적 성질은 받아들였지만, 모두 같은 방식으로 형식적 패턴을 그리지는 않았다. 또 채색면을 분명하게 그리고, 체계적이고 과학적인 방식으로 색채를 사용했다. 후기 인상주의자들은 인상주의의 색채 사용법을 유지하면서 회화의 전통적 목표를 다시 추구하려고 했다.

쇠라 조르주 쇠라(1859~1891)는 종종 후기 인상주의 화가보다는 신인상주의 화가로 거론되는 인물이다(그는 자신의 접근 방식을 '분할주의'라고 불렀다). 그는 붓 끝으로 점을 하나씩 찍어 물감을 칠하는 방식을 통해 인상주의 기법을 진일보시켰으며, 자신의 광학 및 색채지각 이론에 따라 물감을 사용했다. 〈그랑 자트 섬의 일요일, 1884년〉(도판 12.16)에서 그는 정확한 빛과 색채 묘사에 대한 관심을 드러낸다. 이 그림의 구성과 음영 묘사에서 원근법에 대한 관심을 엿볼 수 있다. 그러나 쇠라는 입체성을 의도적으로 피한다. 이 작품 곳곳에서 우리는 의식적으로 그림 전체를 체계적으로 구성한 결과를 발견한다. 이 그림은 쇠라가 진정한 조화를 상징한다고 믿었던 3 : 8과 1 : 1의 비율로 분할된다. 그는 일정한 방식에 따라 색채를 선택했다. 쇠라는 화가가 그저 물리적 현실을 그리는 것처럼 보이지만 실상 상위의 조화와 추상적 완전성을 추구한다고 생각했다.

세잔 많은 이들이 폴 세잔(1839~1906)을 현대 미술의 아버지로 여긴다. 〈레 로브에서 본 생트 빅투아르산〉(도판 12.17)의 기하학적 형태와 균형에서 질서정연한 디자인에 대한 그의 관심이 드러난다. 전경과 후경은 패턴들을 만들어 내는 전경에서 합류하게끔

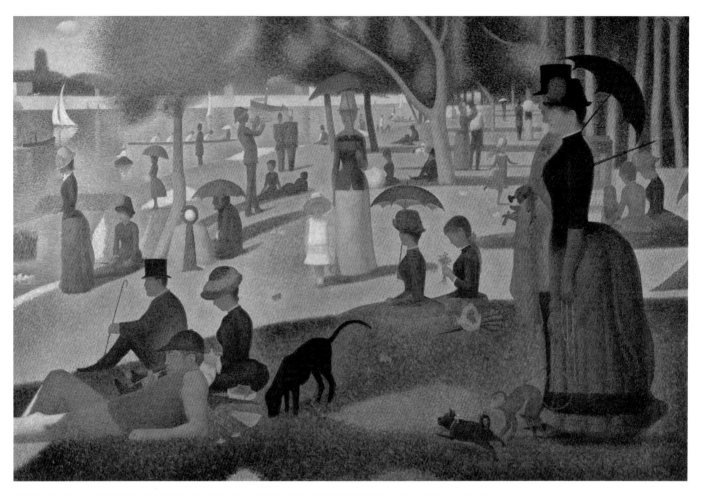

12.16 조르주 쇠라, 〈그랑 자트 섬의 일요일, 1884년〉, 1884~1886. 캔버스에 유채, 2.07×3.06m. 미국 시카고 미술 연구소.

체계적으로 연결되어 있다. 그림 전체에서 단순화된 형태와 윤곽선이 나타난다. 세잔은 풍경의 기저에 놓인 삼차원의 기하학적 형상들을 찾아냈으며, 원뿔, 구, 원통 같은 기하학적 형상들을 겉모습의 이면에 있는 불변하는 실재에 대한 은유로 사용했다.

세잔은 자신의 그림에 분명한 입체감을 부여하려고 노력했다. 그는 색채를 자유롭게 사용했으며, 방금 언급한 기하학적 형태들을 활용해 전통적인 대상 표현 방식을 변화시켰다.

고갱 화가 폴 고갱(1848~1903)은 풍부한 상상력을 통해 후기 인상주의의 목표에 도달했다. 그와 그의 추종자들은 상징주의자나 나비파['나비(nabi)'는 '예언자'를 뜻하는 히브리어이다]로 알려졌다. 형식을 강조한 그의 작품에서는 사실주의적 효과에 반하는 특징이 나타난다. 〈설교 후의 환상〉(도판 12.18)에는 윤곽이 뚜렷하고 평면적인 인물상, 단순한 형태, 상징적 의미가 등장한다. 배경에서는 야곱이, 창세기에서 이야기하고 있는 것처럼 천사와 씨름하고 있으며, 전경에서는 신부, 수녀, 브르타뉴 민속의상을 입은 여성들이 기도하고 있다. 이 그림의 강렬한 붉은색은 브르타뉴 민속축제의 강렬한 느낌을 전달하기 위해 사용한 것이다.

반 고흐 이제 우리는 네덜란드 후기 인상주의 화가 반 고흐(1853~1890)의 작품을 보게 된다. 그는 독특하게도 형상을 추구하면서도 감정을 표출했다. 반 고흐의 소란스러운 인생 여정은 단기간 지속된 직장 생활, 이루지 못한 사랑, 고갱과의 순탄치 않은 관계, 심각한 정신질환으로 점철되어 있다. 〈별이 빛나는 밤〉(도판 0.12) 같은 작품을 보면 붓터치 하나하나에서 에너지가 발작적으로 터져 나온다. 분명한 윤곽선과 평면적 형태는 일본 회화의 영향을 받은 것이다(도판 10.53 참조). 〈별이 빛나는 밤〉에서는 엄청난 힘과 집중력, 파란만장한 삶을 산 화가의 에너지와 정신적 혼란이 드러난다. 이 작품은 초기 표현주의 회화 작품 중 가장 유명한 것으로 손꼽히기도 한다(표현주의 사조에 대해서는 다음 장에서 이야기할 것이다).

〈라 크로의 추수(푸른 손수레)〉(도판 12.19) 같은 작품에는 보색(색상환에서 마주 보고 있는 색들, 1장 참조)에 대한 관심을 엿

12.17 폴 세잔, 〈레 로브에서 본 생트 빅투아르산〉, 1902~1904, 캔버스에 유채, 70×90cm. 미국 필라델피아 미술관.

볼 수 있다. 작은 점으로 물감을 칠했던 쇠라와는 대조적으로 반 고흐는 큰 채색면들을 나란히 배치했다. 반 고흐는 이같은 방식을 통해 시골 공동체의 조용하고 조화로운 삶을 표현할 수 있다고 생각했다. 후경에 있는 들판은 매끄럽게 그렸지만, 전경은 다소 거친 붓터치로 그렸다는 점에 주목해 보자. 완만한 사선들로 인해 분명한 수평선의 힘이 약화된다. 이 그림은 우리에게 농촌의 단순한 삶으로 돌아가야 한다고 넌지시 이야기한다.

아르 누보

1890년대와 1900년대 초 유럽에서는 '새로운' 예술 현상이 등장했다. 아르 누보(Art Nouveau), 즉 '새로운 예술'이라고 불리는 현상은 1889년 파리 만국박람회에 대한 반응으로 처음 등장했으며, 영국 미술공예운동(Arts and Crafts Movement)의 영향을 받

았다. 예술, 건축, 디자인을 아우르는 아르 누보는 다채로운 예들을 보여 주지만, 일반적으로 '채찍처럼' 낭창낭창하고 활기차며 구불구불한 곡선이 나타난다. 아르 누보 양식은 전반적으로 동식물 같은 유기체의 성장이 보여 주는 매력을 추구한다. 아르 누보의 굽이치는 곡선은 명백히 일본 예술의 영향을 받은 것이다. 뿐만 아니라 아르 누보 양식은 유기체적이며 종종 상징적인 모티브들을 선적이면서 부조와 유사해 보이는 방식으로 표현하며 통합했다.

아르 누보에 대한 이야기는 파리 만국박람회에서 시작된다. 파리 만국박람회에서 가장 유명한 창작품은 민간 엔지니어 귀스타브 에펠(1832~1923)이 설계한 에펠 탑(도판 12.20)이다. 프랑스 정부는 자국의 산업 발전을 상징하는 기념물 설계를 공모했고, 에펠은 에펠 탑 설계로 결선에 진출했다. 300m 높이의 에펠 탑

12.18 폴 고갱, 〈설교 후의 환상〉, 1888, 캔버스에 유채, 73×92cm, 스코틀랜드 국립 미술관.

12.19 빈센트 반 고흐, 〈라 크로의 추수(푸른 손수레)〉, 1888, 캔버스에 유채, 72.5×92cm, 네덜란드 암스테르담 반 고흐 미술관.

12.20 귀스타브 에펠, 에펠 탑, 프랑스 파리, 1889.

12.21 안토니 가우디, 〈카사 바트요〉, 스페인 바르셀로나. 1905~1907.

은 당시에 세계에서 가장 높은 구조물이었다. 에펠은 철로 교량에서 사용했던 것과 비슷한 트러스 아치를 사용해 4개의 거대한 다리를 보강하고, 그 위에 철골로 만든 격자 구조물을 올렸다. 에펠 탑은 건축과 건축 자재를 혁신했을 뿐만 아니라, 착상과 그 착상에 대한 시각적 해석의 발전 과정을 보여 주는 좋은 예이기도 하다. 하지만 당시에 많은 이들이 에펠 탑을 눈엣가시로 여겼다. 에펠 탑은 산업화가 예술의 미래에 엄청난 영향을 미칠 것이라는 염려를 여러 방면에서 불러일으켰다. 아르 누보는 그러한 반응들 중 하나이다. 아르 누보는 산업화 이전 시대의 미적 감각을 버리지 않으면서 모더니즘을 반영하려고 했다. 그 결과 목재나 석재 같은 전통적인 재료와 유기체적 형태가 부상했다.

아르 누보가 고심한 문제들은 프랑스 국경 너머로 전파되었으며, 이 양식을 실질적으로 개시한 인물은 벨기에인 빅토르 오르타(1867~1947)이다. 아르 누보 양식은 유럽 전역으로 확산되었는데, 이는 여러 국가의 다양한 명칭을 통해 확인할 수 있다. 아르 누보는 이탈리아에서 스틸레 플로레알레(Stile floreale, 꽃무

늬 양식)와 리버티 양식(Liberty Style, 영국 런던의 리버티 백화점에서 유래된 명칭)으로, 독일에서 유겐트슈틸(Jugendstil, 청춘 양식)로, 스페인에서 모데르니스모(Modernismo, 모더니즘)로, 빈에서 분리파 양식(클림트가 주도한, 아카데미로부터의 분리에서 유래된 명칭)으로, 벨기에에서 장어 양식으로, 프랑스에서 모데른(moderne, 현대적)으로 불렸다. 이 사조의 이름은 1895년 파리에 개점한 상점 이름 '라 메종 드 라르 누보(La Maison de l'Art nouveau)'를 따 붙인 것이다.

프랑스에서는 파리와 낭시에서 아르 누보 양식이 성행했으며, 이 양식을 주도한 인물인 엑토르 기마르(1867~1942)의 이름을 딴 기마르 양식이라는 명칭을 종종 사용하곤 했다. 기마르는 유명한 파리 지하철 입구 등 수많은 작품을 만든 실무가였다. 스페인에서는 이 양식의 지지자들 중 가장 유명할 법한 안토니 가우디(1852~1926)가 이 양식의 특성들을 건축에 적용해 바르셀로나의 〈카사 바트요(Casa Batlló)〉(도판 12.21) 같은 색다른 건물들을 설계했다. 가우디의 건축 방식 또한 새로운 것이었다. 설계도 없이,

예컨대 건물의 전체적인 느낌 같은 건축가의 착상만 가지고 수공예적으로 건물을 지었다.

아시아

아시아에서 우리는 한 국가의 시각 예술 장르인 일본 판화를 만나게 된다.

19세기에 일본이 서구에 시선을 보내기 시작했을 때, 일본의 이차원 예술은 진화하기 시작했다. 당시에 일어난 몇몇 변화는 두 사람의 판화가, 카츠시카 호쿠사이(葛飾北齋, 1760~1849)와 안도 히로시게(安藤廣重, 1797~1858)의 작품들에서 나타난다.

호쿠사이는 일본인의 삶의 모든 양상을 아우를 정도로 소재의 폭을 넓혔다. 그의 판화에는 특히 에도(현재 도쿄)와 그 주변 지역에 살았던 민중의 삶이 상세하게 기록되어 있다. 망가(漫畵)라는 제목을 붙인 그의 작품집은 1814년에 출간되기 시작해 15권까지 나왔다. 그의 작품들은 활력, 남성적인 힘, 해학이 넘치고 익살스러우며 고결함과 야비함이라는 인간의 양면을 보여 준다.

호쿠사이는 풍경화를 통해 일본 예술의 새로운 흐름을 만들었

12.22 카츠시카 호쿠사이, 〈후지산 36경〉 중 〈파도 뒤로 보이는 후지산〉, 1823~1829. 채색 목판화, 25.5×37.5cm, 영국 런던 빅토리아 & 앨버트 미술관.

12.23 카츠시카 호쿠사이, 〈후지산 36경〉 중 〈붉은 후지산〉, 오방(大判, 큰 판형) 목판화, 25.72×38.10cm, 미국 인디애나폴리스 미술관.

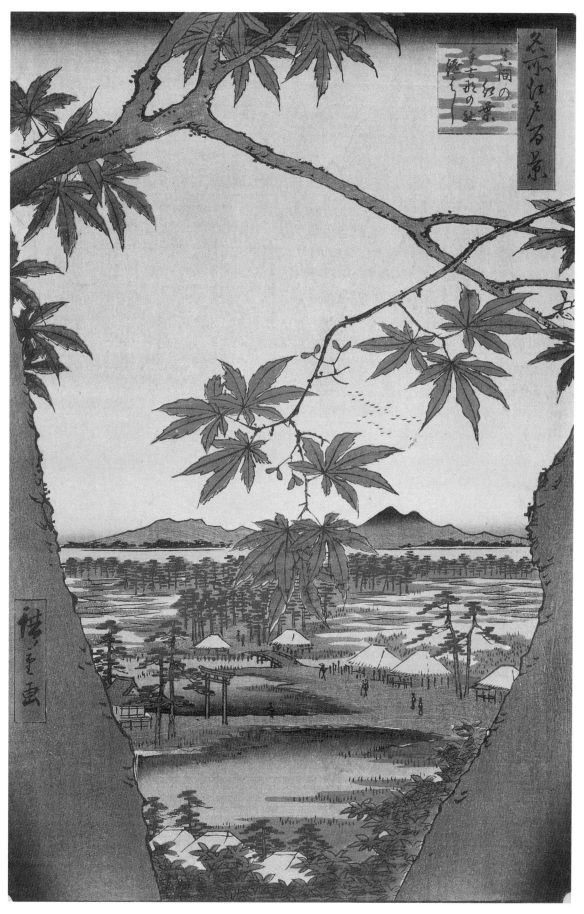

12.24 안도 히로시게, 〈마마 마을 테코나 사당의 단풍〉, 1857. 채색 목판화, 35×24cm. 영국 런던 대영 박물관.

다. 예를 들어 〈파도 뒤로 보이는 후지산(神奈川沖浪裏)〉(도판 12.22)의 대담한 색채 표현에는 사실주의와 이상주의 중 어떤 것도 나타나지 않는다. 배경의 후지산이 태연하게 자리 잡고 있는 것과는 반대로, 거대한 파도가 맹위를 떨치며 배들을 덮친다. 물거품이 무언가를 움켜잡으려는 손가락 모양으로 뻗어나가 난파될 것 같은 배들 위에서 부서진다. 정확함이라는 새로운 감각이 이 작품에 나타나기는 하지만, 자연 형상에 대한 호쿠사이의 감응과 장식 패턴이 일본 미술의 전통 안에 확고하게 자리 잡고 있는 것이다.

이 작품과 〈붉은 후지산(凱風快晴)〉(도판 12.23)은 〈후지산 36경(景)〉이라고 제목을 붙인 연작의 일부이다. 〈파도 뒤로 보이는 후지산〉에서는 후지산의 형태가 전경의 파도에서 다시 나타나기는 하지만 그림을 압도하는 거대한 파도가 원경의 산을 둘러싸고 있다. 그러나 이 그림은 파도가 세차게 치고 위험이 닥친다고 해도 일본의 상징인 불후의 후지산은 사라지지 않는다는 것을 암시한다. 〈붉은 후지산〉에서는 비율이 역전된다. 붉은색 삼각형의 후지산이 청록색 들판 위로 우뚝 솟아 있다. 차가운 푸른색 하늘을 배경으로 흰 구름들이 수평의 물결무늬를 이루며 나타나고, 산꼭대기에는 흰색 눈 줄기가 수직으로 병치되어 있다.

이러한 생생함은 히로시게의 〈마마(眞間) 마을 테코나 사당(古那の社)의 단풍〉(도판 12.24)에서도 나타난다. 선명한 색으로 채색한 이 작품에서는 전경을 이용해 원경에 '테를 두르고' 시점의 이동을 허용해 깊은 공간감을 만든다. 현실적인 거리감이 나타나기는 하지만 나무들만 원근법을 어느 정도 따를 뿐 색채의 선명함과 형태의 세밀함에서 원경과 배경은 차이가 나지 않는다. 이로 인해 우리의 시점은 전후 공간을 오가게 된다. 원경을 향한 시선이 미치는 곳에 위치한 붉은 단풍잎들이 시선을 끌기 위해 중경의 지면 및 배경과 끊임없이 경쟁한다. 그리하여 우리는 판화의 4분의 1 지점에 줄지어 있는 초가들에 초점을 맞추게 된다. 처져 있는 나뭇잎들과 선명하고 진한 가장자리 때문에 우리의 시선은 다시 판화의 상부로 향하게 된다. 하지만 이 작품의 가장자리에 자리 잡은 나무줄기의 사선들로 인해 우리는 이 작품의 하부 4분의 1 지점 또한 되돌아보게 된다. 히로시게는 색조, 명암, 대조를 교묘하게 조절해 계속 흥미를 불러일으키면서도 작품의 균형을 맞춘다. 붉은색 나뭇잎들, 보색인 녹회색 나뭇가지와 산들에서 시각적 조화를 느낄 수 있다. 그리고 황토색 풀, 초가지붕, 밝은 하늘은 색조의 면에서나 명암의 면에서나 뚜렷한 대조를 이루어 우리의 시선이 작품의 중앙에 머물게 만든다.

아프리카

이 장에서 초점을 맞추고 있는 19세기에는 전 세계에서 중요한 변화들이 나타났다. 역사적 맥락 부분에서 이야기했듯이 19세기에 아프리카는 분명 변화했다. 이 시기의 아프리카 부족에서는 애니미즘[애니미즘은 살아 있는 모든 것에 영(靈)이 깃들어 있다는 믿음이다]과 조상숭배가 우세했다. 조상숭배 형식은 부족에 따라 다르며, 조상숭배 의식을 예술적으로 표현하는 방식 또한 다르다. 그중 하나는 사자(死者)의 유해를 지키기 위해 사용한 〈수호자상〉이다. 19세기 적도 아프리카의 가봉에서는 코타 족이 광택이 나는 금속상을 생산했다. 이 금속상은 조상들의 유골을 담아 놓은 커다란 용기를—이 용기 안에 여러 조상의 영혼들이 함께 머무른다고 믿었다—지키는 역할을 했다. 코타 족의 수호자상(도판 12.25)에는 부족사회 예술에서 전형적으로 나타나는 추상적인 기하학적 양식이 반영되어 있다. 하지만 추상적인 표현에도 불구하고 신체 각 부분의 해부학적 특성들은 분명하게 나타난다. 이 상은 납작하게 만들어져 전체적으로 하나의 평면을 형성하며, 완벽한 대칭을 이루며 균형을 잡고 있다. 이 수호자상이 마음을 차분하게 만드는 것을 보면 분명 이것은 보는 사람을 놀라게 할 의도로 제작되지 않았을 것이다. 이 수호자상을 도판 2.6의

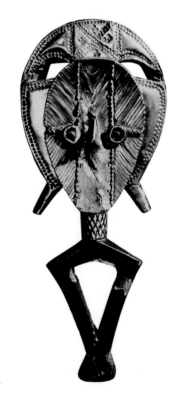

12.25 코타 족의 수호자상. 19세기 말 가봉에서 제작. 목재, 청동, 상아 눈, 높이 42.2cm. 미국 뉴욕 메트로폴리탄 미술관.

12.26 19세기 카메룬 바멘다 지역에서 제작한 가면. 목재, 높이 67.3cm. 스위스 취리히 리트베르크 박물관.

12.27 바뭄 족 은사은구 왕의 왕좌. 19세기 카메룬에서 제작. 목재, 비즈, 자패 껍질. 높이 1.75m. 독일 베를린 국립 박물관 소속 민족학 박물관.

조상상과 비교해 보자.

코타 족의 애니미즘은 만물을 아우른다. 예컨대 나무에도 영이 깃들어 있어서 나무를 베려면 그 전에 나무의 영을 달래야 한다. 각 나무의 영은 보편적인 '나무의 영'과 함께 나타나며, 이 보편적인 '나무의 영'은 결국 보다 보편적인 '생령(生靈)'과 함께 나타난다. 강, 호수, 숲, 태양, 달, 바람, 비에 영이 깃들어 있다. 부족민들은 영의 세계를 상대하면서 영들과 맺는 관계를 춤과 다른 연극적인 제의에서 재현한다. 이들은 때때로 영의 역할을 하기 위해 분장을 하기도 했다. 카메룬의 바멘다 지역의 제의에서는 전통적으로 훌륭한 가면을 사용해 분장을 한다. 도판 12.26의 가면은 전형적인 것으로 수호자상과 마찬가지로 대칭적으로 구성되어 있으며 세부가 분명하게 표현되어 있다. 이 작품 또한 전체적으로 추상적인 성격을 띠지만 각 부분의 해부학적 특성들은 알아볼 수 있다. 폭이 넓은 눈썹에 아치 선들을 섬세하게 새긴 그덕분에 이 가면은 세련되고 인상적인 모습을 갖게 되었다. 이 가면의 위엄과 힘은 단순함과 충실한 세부 묘사에서 나온다.

카메룬은 19세기까지 기독교와 이슬람교 모두를 수용했으며, 1890년대에 왕위에 오른 은조야 왕은 두 종교 모두와 우호적인 관계를 유지했다. 그는 아랍의 문자와 서양의 문자를 함께 사용하는 기록 체계를 고안했다. 그의 아버지 은사은구 왕의 왕좌(도판 12.27)는 풍부한 상징들을 담고 있다. 뒤편의 남녀 쌍둥이는 왕족의 공동묘지를 지키며 왕의 즉위를 굽어본다. 얼굴이 파란 남성상은 남근을 상징하는 음료용 뿔을, 얼굴이 붉은 여성상은 여성의 자궁을 연상시키는 봉헌용 그릇을 들고 있다. 머리장식의

개구리 문양은 이 쌍둥이상이 갖고 있는 다산성이라는 상징적 의미를 강화시킨다. 원통에 있는 머리가 둘인 뱀들은 왕의 전사 혈통을 상징한다. 좌석 부분과 가장자리를 장식한 자패(紫貝) 껍질은 화폐로 사용되었으며 오직 왕좌 장식에만 사용할 수 있었다.

아메리카

아메리카 인디언 미술

19세기 아메리카 인디언 미술가들은 다른 문화권의 미술가들과 같은 목표를 추구했다. 그들 또한 감상자의 정서적 반응을 불러일으키려고 노력했다. 하지만 아메리카 인디언 미술가들에게 감상자는 초자연적인 존재였다. 이들의 미술 작품은 상당 부분 종교적인 문제와 관련되어 있다. 이들은 자애로운 신에게 간청하거나 적대적인 신을 달래기 위해 작품을 만들었다. 아메리카 인디언 문화에서 주된 '예술' 비평 기준은 예술가가 전통의 영향력을 얼마나 잘 인식하고 있는가이다. 예외가 없지는 않지만 확고한

부족 조직 안에서 예술적인 실험을 할 여지가 거의 없었다.

당연히 수많은 상이한 요소들이 아메리카 인디언 미술에 영향을 주었다. 그중 하나는 기능이다. 또 다른 요소는 환경이다. 그러니까 어떤 재료를 얻을 수 있는가가 아메리카 인디언 미술의 성격을 결정하는 데 중요한 역할을 한다. 예를 들어 이누이트 족은 동석(凍石)을 손에 넣을 수 있었지만 점토를 쉽게 얻을 수 없었기 때문에, 그들의 미술에서는 도자가 아닌 조각이 주를 이루었다. 뿐만 아니라, 때때로 한 부족이 다른 부족을 점령하거나 부족 간의 혼인이 성사되면서 전통들이 혼합되고 새로운 전통들이 성립되었다. 호피 족이나 나바호 족 같은 부족은 같은 환경에 살면서 같은 생활 양식을 영위했기 때문에 미술의 기능 또한 유사했다. 하지만 부족의 전통과 정통성을 보전하려는 경향 때문에 이들의 미술 양식은 계속 분리되어 있었고, 오늘날에도 두 부족의 작품은 구별할 수 있다.

유럽 중심 문화에서 성장한 사람은 아메리카 인디언 문화의 미술 작품들이 가진 의미를 이해하지 못할 수도 있다. 아메리카 인디언 미술가들은 창조자가 만들었던 나무의 모습을 완벽하게 재현할 수 없다고 생각하기 때문에 단순히 어떤 대상을 재현하는 그림을 그리지 않는다. 이러한 의식이 예술작품에 스며들어 있다. "그러니까 인디언 미술은 어떤 대상을 그리거나 조각해 재현한 것이라기보다는 오히려 그 대상 안에 깃든 영을 표현한 것이다. 요컨대 인디언 미술은 대상의 외관뿐만 아니라 본질을 구현한다."[4] 아메리카 인디언 미술은 서양 미술에서 요구하는 '의미'보다는 주술적인 성격을 갖고 있다.

북아메리카를 가로지르는 넓은 북극대(北極帶)에 사는 수백의 부족들이 이누이트 문화를 형성하고 있다. 이들 모두의 문화와 언어는 서로 연관되어 있다. 삭막하고 황량한 환경에서는 생존에 대한 요구 때문에 예술과 관련된 여지가 거의 없을 것 같지만 바로 이곳에서 상상력이 매우 풍부한 미술 전통이 출현했다. 북극의 기나긴 겨울밤 동안 시간을 충분히 들여 바다코끼리나 범고래에서 얻은 상아 혹은 석재를 조각할 수 있었기 때문이다. 재료를 구하기 어렵기 때문에 이누이트의 조각은 대개 크기가 작다. 게다가 엄니 상아는 한쪽 끝이 다른 한쪽 끝보다 클 수밖에 없다. 이누이트 미술의 특징은 유머이다. 부목(浮木)으로 만든 가면(도판 12.28)에서 발견하게 되는 캐리커처는 일반적인 것이다. 원래 흰기러기 깃털로 장식되어 있었던 이 가면은 이누이트 족 사이에서 널리 만들어졌던 정교하고 기괴한 가면의 전형을 보여 준다.

[4]. Frederick J. Dockstader, *Indian Art of the Americas* (New York : Museum of the American Indian Heye Foundation, 1973), p. 14.

12.28 이누이트 족의 무용용 조각 가면. 19세기 말 알래스카 맘트렉에서 제작. 목재(원래 흰기러기 깃털로 장식되어 있었음). 21.6×11.4cm. 미국 워싱턴 D.C. 스미스소니언 협회 국립 아메리카 인디언 박물관.

태평양 연안의 북아메리카에서는 견실한 아메리카 인디언 문화들이 형성되었다. 이는 상당 부분 풍부한 자원과 온화한 기후에서 기인한 것이다. 이 같은 특성은 여러 부족의 사회적·문화적 구조에서 두드러지게 나타난다. 고기잡이, 사냥, 채집으로 생명 유지에 충분한 식량을 얻을 수 있었기 때문에 이 지역 사람들은 농작물이나 가축을 키울 이유가 없었다. 이들의 문화는 모종의 특성을 공유하는 경향이 있는데, 이는 아마 그들이 서로 교역을 하고 전쟁을 벌였기 때문일 것이다. 예술적 모티브가 비슷할 뿐만 아니라 샤머니즘(만물을 꿰뚫어보는 샤먼이 중심인 고대의 주술적 종교)이라는 같은 종교를 공유하기도 했다. (시베리아의 수렵 부족과 다양한 아프리카 문화들 또한 샤머니즘을 공유했다.) 신과 신화가 서로 다를 수는 있지만, 모든 북서부 부족들은 샤먼이 병을 고치고 미래를 예언하기 위해 숲과 물의 영과 만나는 능력을 갖고 있다고 인정했다.

밴쿠버 섬의 콰키우틀 족은 여느 부족보다 정교한 가면을 생산했다. 도판 12.29의 가면이 그 예이다. 이와 같은 종류의 가면은 이전의 가면들처럼 샤먼의 의식에서 사용되었다. 형태를 변형할 때 이용할 부분들을 끈으로 연결해 놓았기 때문에 이 가면은 변형이 가능하다. 그 끈을 낮췄을 때 가면은 지는 태양을 상징한다. 끈을 늘렸을 때 가면은 표정이 험상궂은 인간의 얼굴을 보여 준다.

이 지역의 우거진 삼림은 미술가들에게 풍부한 조각 재료를 제공해 주었다. 북서부 연안은 수 세기 동안 거대한 전나무와 삼나무가 풍부했고 이 지역 미술가들이 모피 상인들에게서 구한 강철

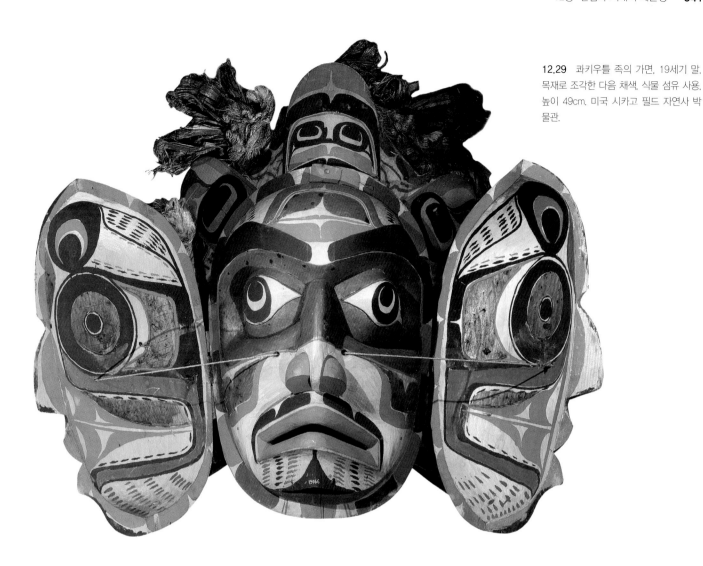

12.29 콰키우틀 족의 가면, 19세기 말. 목재로 조각한 다음 채색, 식물 섬유 사용. 높이 49cm. 미국 시카고 필드 자연사 박물관.

칼을 도구로 이용하면서 거대한 토템 폴(totem pole), 목재 가옥에 사용한 기둥 조각, 가면, 딸랑이, 그 외 다른 물건들을 아주 훌륭하게 생산했다. 도판 12.30은 지붕을 떠받치고 실내를 장식하기 위해 목재 가옥 내부에 사용한 기둥 조각을 보여 준다. 이 기둥에는 양쪽 귀에 개구리가 있는 북극곰이 조각되어 있다. 이것은 이웃 마을 사람들이 수콴의 최고 개구리 귀(Chief Frog Ears of Sukkwan)에게 표하는 경의를 증명하기 위해 선물한 것이다. 또한 바다와 인접해 있었기 때문에 전복 껍데기를 얻어 조각 작품에 광채를 더해 주는 상감으로 사용할 수 있었다.

가면 등 이 지역의 많은 예술작품은 샤머니즘적인 종교 제의와 관련된 것이기는 하지만 꽤 많은 예술작품은 세속적인 것이었다. 그것들은 몇몇 아프리카 예술작품처럼 사회구조를 유지하고 통치자의 권력을 강화하는 역할을 했다. 예를 들어 틀링깃 족의 공동체들은 씨족 집단이었으며, 그 공동체 각각에는 어머니로부터 자리를 물려받은 우두머리가 있었다. 신중하게 고안된 사회 관습에 따라 남성과 여성 모두 자신의 씨족 외부의 사람들과 결혼했

다. 이런 방식 덕분에 어떤 씨족도 지배권을 잡지 못했으며 세력 균형이 확립되었다. 그럼에도 우두머리들은 경쟁적으로 자신의 부를 과시했다. 토템 폴은 이러한 과시 행위의 일부였으며, 계보를 통해 특권과 씨족의 자긍심을 분명하게 드러냈다. 이는 유럽 귀족들의 문장(紋章)과 꽤 유사하다. 종종 그 높이가 27.4m에 달하는 토템 폴은 하나의 나무줄기를 조각해 만든 것이다. 토템 폴은 장례용 기념물에서 유래되었으며 19세기에 이르러서는 우두머리의 집 바깥을 장식하는 설치물이 되었다.

실상 우두머리가 조상들로부터 물려받은 문장인 토템 폴에는 독수리, 비버, 고래들이 등장한다(도판 12.31). 틀링깃 족은 이 조각상들을 숭배하거나 이것들과 초자연적인 관계를 맺지 않았다. 이것들은 전통적인 예술 원리들에 따라 제작되었다. 그 원리 중 하나인 좌우 대칭 원리에 따라 중심축 양쪽에 같은 문양을 배치했다. 또 다른 원리는 한 모티브에서 다른 모티브로의 이행을 요구한다. 다시 말해, 각 문양은 아래의 문양에서 시작된 것처럼 보여야 한다. 그리하여 토템 폴의 전체적인 수직 형태와 각 부분의

12.30 하이다 족 가옥 기둥. 알래스카, 19세기. 목재, 높이 3.52m. 미국 워싱턴 D.C. 스미스소니언 협회 국립 아메리카 인디언 박물관.

12.31 틀링깃 족 토템 폴. 19세기 후반 알래스카 싯카에서 제작. 목재를 조각하고 채색.

문양들 때문에 시선이 중심축을 따라 위로 올라가게 된다. 여기에서 든 예에서는 대조적인 색채 조합과 위로 솟아오른 선 때문에 우리의 시선은 규칙적인 리듬에 맞춰 한 모티브에서 다른 모티브로 위로 옮겨가며 결국 꼭대기에 이르게 된다. 시선이 폴의 꼭대기에 닿으면 어두운 색으로 칠한 삼각형 형상과 선명한 수평의 머리띠로 인해 다시 아래로 향하게 된다.

토템 폴은 그에 대한 비용을 치른 사람의 부, 사회적 지위, 상대적 중요성을 기록한 역사적 자료로서 다른 문화권의 기록 조각과 유사한 기능을 한다. 이 같은 예술의 궁극적 기능은 선물의 역할을 하는 것일지도 모른다. "이 수많은 부족의 인생 목표 중 최

고의 것은 자신의 모든 소유물을 줘 버리는 것이었다."[5] 이 같은 인생 철학의 현실적 실현과 관련한 몇 가지 흥미로운 이야기들이 등장했다. 어떤 사람이 더 많이 줄수록 그의 위신은 더욱 높아진다. 역으로 그의 경쟁자는 자신이 소유물을 더욱 경멸한다는 것을 입증하기 위해 같은 정도의 재물이나 그보다 많은 재물을 되돌려 주어야 했다. 그 결과 토템상이나 그 외의 재화들을 불태우거나 바다에 던져버리거나 아니면 다른 방식으로 파괴하는 일이 종종 벌어졌다. 이러한 행위는 심지어 이따금 노예들을 죽이고 전 가족을 노예로 팔아 버리는 정도에 이르렀다.

아프리카계 미국인 음악

미국 남부 대농장에 편익을 제공했던 노예무역으로 인해 유럽 중심의 문화와 아프리카 중심의 문화가 혼합되었으며, 그 결과 아프리카계 미국인의 예술 전통이 등장했다. 이 전통은 미국 남북전쟁(1861~1865) 시기를 거치며 대중에게 알려졌는데, 특히 음악에서 그 전통을 가장 강하게 느끼게 되었다.

아프리카계 미국인의 음악은 민속음악, 예술음악, 대중음악이라는 세 가지 기본 유형으로 구성되어 있다. 각 유형은 고유한 작풍, 기능, 아프리카계 미국인 문화 내에서의 사회학적 위상을 갖고 있다. 영가(靈歌)와 같은 민속음악은 원작자 미상으로 구전되며 "선율의 표현력이 풍부하고 인종 특유의 감성과 표현력을 보여 준다."[6] 아프리카계 미국인의 민속음악은 실로 사회적인 음악 형식이라고 할 수 있다. 이 음악에는 고향을 떠나 절망 속에서 버텨온 사람들의 경험에서 일관되게 나타나는 특징이 분명하게 드러나며, 때로는 저항 및 탈출과 관련된 암호화된 표현이 포함되어 있다. 뿐만 아니라 민속음악은 극한의 감정들을 표현하는 데 필요한 섬세한 언어를 제공해 주었다. 전문가들에 의해 계승된 예술음악은 고도의 훈련을 받고 창작과 연주 양쪽에 몸담고 있던 전문가 집단에 의해 창작되고 연주되었다. 블루스, 래그타임, 재즈, 소울 같은 대중음악은 예술음악의 전통과 민속음악의 전통을 결합한 것이다. 대중음악은 동시대의 세계와 관련된 것으로 기발함을 추구하며 일시적인 유행을 좇는 경향을 띤다. 여기에서 우리는 이번 장에서 다루고 있는 시기에 나온 아프리카계 미국인의 민속음악 중 몇몇을 간략하게 고찰할 것이다.

남북전쟁이 끝날 무렵 북부의 군인, 기자, 선교사들이 남부에 도착했을 때, 아프리카계 미국인의 문화에, 특히 그들의 음악에 새롭게 관심을 기울이고 그 문화를 기록하려는 움직임이 등장했

다고 한다. 그들의 음악에 대한 수많은 이야기를 1860년대 중반 이후의 신문과 잡지 기사, 편지, 그 외의 기록에서 찾아볼 수 있다. 이 이야기들은 기쁨과 슬픔, 자유를 쟁취하기 위한 투쟁에 헌신한 이들의 생각과 반응을 표현한 음악적 유산에 대한 기록이다.

아프리카계 미국인들은 미국 남북전쟁에서 다양한 역할을 했다. 예컨대 이들은 남부군 장교들의 시종, 군인, 요리사, 간호사, 철도 노동자였다. 해방된 노예들을 군대에 편입시키려는 시도가 좌절되면서 이를 애석해하는 구슬픈 노래가 나왔다.

> 오 주여, 제게는 십자가 지는 것을 도와줄 누군가 용맹스러운 군인이 필요합니다.
> 제게는 누군가 용맹스러운 군인이 필요합니다.
> 제게는 누군가 용맹스러운 군인이 필요합니다.
> 너무 슬퍼서, 슬퍼서
> 너무 슬퍼서, 슬퍼서
> 버틸 수 없습니다.
> 주여, 자비심을 갖고 계시다면
> 불쌍한 저를 가련히 여겨 주십시오.[7]

고대하던 노예해방 선언 선포 전날인 1862년 12월 31일에 컬럼비아 특별구에서 철야 기도회 겸 찬송 예배가 열렸다. 여기에서 음악이 즉흥적으로 쏟아져 나왔다.

남북전쟁이 끝날 때까지 약 이십만 명의 아프리카계 미국인들이 166개의 연대에서 육군으로 복무했다. 약 이만 명의 아프리카계 미국인들은 해군으로 복무했다. 이 수는 미국 해군 전체의 4분의 1에 육박하는 것이었다. 사상자는 약 칠만 명에 달했으며, 이 중 약 삼만 명이 사망했다. 아프리카계 미국인들은 자신들의 군사적 투쟁을 자신들을 해방해주는 자비로운 신에 대한 믿음과 연결시켰다.

노예 생활과 미국 남부에 대한 노래들이 소리를 한껏 높인다. 노예의 노래, 종교적인 민요, 야외 전도 집회 노래, 영가들은 대개 강렬한 종교적 주제를 노래한다. '시온의 낡은 배(The Old Ship of Zion)'(도판 12.32)는 그 예이다.

5. Ibid.
6. Dominique-Rene de Lerma, *Reflections on Afro-American Music* (Kent, OH: Kent State University Press, 1973), p. 162.

7. William Allen, Charles Ware, and Lucy Garrison, "Slave Songs of the United States" (New York: A. Simpson, 1867), p. 50; in George R. Keck and Sherrill V. Martin, *Feel the Spirit* (New York: Greenwood Press, 1988), p. 3.

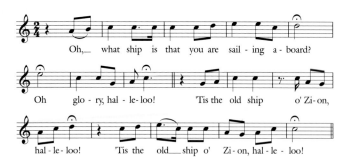

12.32 '시온의 낡은 배'. 노예의 노래.

영가는 여전히 아프리카계 미국인 음악에서 가장 인기가 많은 장르이다. 일반적으로 영가가 대개 단조로 되어 있다고 오해하지만 그렇지 않다. 영가는 아프리카계 미국인이 일상적으로 겪은 끔찍한 상황을 기록하기도 하지만, 그러한 삶을 인내하고 미래에 거둘 승리를 노래하기도 한다. 어떤 노래들은 현재에, 어떤 노래들은 미래에 집중한다. 하지만 현재와 미래는 엄연히 연결되어 있음이 암시되어 있다. 예를 들어 영가 '이 세계가 거의 끝났으니(This World Almost Done)'에서 우리는 인내를 일깨우는 가사를 듣게 된다.

형제여, 너의 등불을 끊임없이 손질해 계속 타오르게 하라.
너의 등불을 끊임없이 손질해 계속 타오르게 하라.
너의 등불을 끊임없이 손질해 계속 타오르게 하라.
　이 세계가 거의 끝났으니.
그러니 너의 등불을 끊임없이 손질하라. [……]
　이 세계가 거의 끝났으니. [8]

'집에 가고 싶소(I want to Go Home)'에서도 인내를 노래하지만 마지막에 받을 보상 또한 선언한다.

그댈 젖게 할 비가 오지 않네.
　오, 그래, 나는 집에 가고 싶소.

널 그을릴 햇볕이 쬐지 않네.
　오, 그래, 나는 집에 가고 싶소.
자, 신도들아, 밀고 나가라.
　오, 그래, 나는 집에 가고 싶소.
가혹한 심판이 없네.
　오, 그래, 나는 집에 가고 싶소.
철썩 소리를 내는 채찍도 없네.
　오, 그래, 나는 집에 가고 싶소.
길에 서 있는 나의 형제여,
　오, 그래, 나는 집에 가고 싶소.
자, 앞으로 나가게, 나의 형제여,
　오, 그래, 나는 집에 가고 싶소.
비바람 부는 거친 날씨도 없네.
　오, 그래, 나는 집에 가고 싶소.
시련이 없네.
　오, 그래, 나는 집에 가고 싶소. [9]

아프리카계 미국인의 문화사 최초 250년에는 다양한 반응이 반영되어 있다. 아프리카계 미국인들은 때로는 공포에 질려 울부짖었고, 때로는 맞서 싸우면서 저항의 이점을 배워 나갔다. 분명 이들은 노예제와 억압을 '받아들이지' 않았다. 이 시대의 음악에는 그들의 정신과 그들이 몸담고 있던 환경이 반영되어 있다.

이러한 민속음악은 곳곳에 영향을 주었으며, 아프리카계 미국인의 문화에서뿐만 아니라 미국 문화 전체에서도 중요한 부분이 되었다. 1914년에 헨리 에드워드 크레비엘(Henry Edward Krehbiel)은 다음과 같이 주장했다.

이 노래들이 미국의 노래가 아니라는 이야기는 순전한 궤변 아닌가? 이 노래들은 미국에서 미국의 영향을 받아 창조되었으며―원주민(인디언)을 제외한―우리나라 인구의 모든 집단이 미국인이라는 관점에서 보았을 때 분명 미국인이 창조한 것이다. [10]

8. Bernard Katz, *The Social Implications of Early Negro Music in the United States* (New York : Arno Press and New York Times, 1969), p. 26.

9. Ibid., p. 14.

10. Henry Edward Krehbiel, *Afro-American Folksongs* (New York : G. Schirmer, n.d.[c. 1914]), p. 26.

비판적으로 생각하기

- 낭만주의의 기본적 특성을 열거해 보자. 그런 다음 (1부에서 설명한) 각 예술 장르의 요소를 떠올리며 낭만주의 예술을 대표하는 고야의 〈1808년 5월 3일, 마드리드 시민들의 처형〉(도판 12.2), 워즈워스의 '틴턴 수도원'(310쪽), 쇼팽의 〈야상곡 내림 마장조〉, 존 내시의 로열 파빌리온(도판 12.9)에 대해 설명해 보자.
- 선, 색채, 형태를 이용하는 방식과 개인적인 감정을 표출하는 방식을 중심으로 리얼리즘, 인상주의, 후기 인상주의를 비교 및 대조해 보자. 여러분의 분석을 입증할 만한 예를 책에서 찾아보자.
- 건축 양식의 면에서 가우디의 카사 바트요(도판 12.21)와 존 내시의 로열 파빌리온(도판 12.9)을 비교해 보자. 이때 두 건물의 선, 규모, 비율, 창문 형태, 구조에 대해 이야기해 보자. 덧붙여, 각 건물에 대한 여러분의 느낌을 이야기하고 왜 그렇게 느꼈는지 설명해 보자.

주요 용어

고정악상 : 반복되는 선율 모티브로 음악 외적인 관념을 나타낸다.
낭만주의 : 감정에의 호소, 개인주의, 상상력 등을 강조하는 광범위한 예술 양식과 철학.
레퀴엠 : 고인을 기리는 미사.
리얼리즘 : 현실을 있는 그대로 묘사해야 한다는 예술사조.
수호자상 : 사자(死者)의 유해를 지키는 데 사용한 예술적 형상.
아르 누보 : 활기차고 구불구불한 곡선을 통해 동식물 같은 유기체의 성장이 보여 주는 매력을 추구하는 건축과 디자인 양식.
애니미즘 : 살아 있는 모든 것에 영이 깃들어 있다는 믿음.
예술가곡 : 일반적으로 피아노로 반주하는 독창곡.
인상주의 : 인상주의 회화에서는 실제 색채, 서로 관련된 카메라와 눈의 메커니즘 등을 강조한다. 인상주의 음악을 대표하는 드뷔시의 음악은 간명한 선율 전개, 동일화음의 병진행 같은 특징을 띤다.
총체예술작품 : 음악, 시문학, 무대장치 등 일체의 요소가 작품의 중심 사상에 종속되어 있는 예술작품.
후기 인상주의 : 19세기 말에 인상주의를 거부하며 등장한 다양한 시각 예술 양식으로 대체로 감각 경험을 포착하는 데 관심을 갖고 있으며 '예술을 위한 예술'을 내세우고 형태와 구조로 돌아가야 한다고 주장했다.

사이버 연구

일본 미술 :
－판화 : 히로시게
www.ibiblio.org/wm/paint/auth/hiroshige

아메리카 인디언 미술 :
www.artcyclopedia.com/nationalities/Native_American.html

서양 낭만주의 :
－시각 예술
www.artcyclopedia.com/history/romanticism.html
－문학 : 오스틴, 괴테, 워즈워스, 콜리지, 바이런, 셸리, 키츠, 블레이크
www.infomotions.com/alex/?cmd=names

유럽과 미국의 새로운 양식들 :
－리얼리즘 :
www.artcyclopedia.com/history/realism.html
－인상주의 시각 예술 :
www.artcyclopedia.com/history/impressionism.html
－인상주의 음악 : 드뷔시
www.classicalarchives.com/debussy.html
－후기 인상주의
www.artcyclopedia.com/history/post-impressionism.html
－아르 누보 :
www.artcyclopedia.com/history/art-nouveau.html

13장

모던·포스트모던·다원주의 세계의 예술들
1900년부터 현재까지

역사적 맥락

20세기 이후에는 이전의 어느 세기보다도 많은 예술작품이 산출되었다. 또한 20세기의 양식들을 얼핏 살펴보기만 해도 과거의 어느 세기보다 많은 양식이 등장했다는 사실을 알게 된다. 게다가 1900년 이후 세계는 거의 하나가 되었다. 이 장의 구성에는 그러한 세계화 경향이 반영되어 있다. 그리하여 우리는 대륙별로 논의를 전개하는 대신 주제별로 논의를 전개할 것이다. 전 세계 예술을 한데 모아 3개의 포괄적인 범주로, 즉 모더니즘 경향, 포스트모더니즘 경향, 다원주의로 분류할 것이다. 이 세 경향은 지난 20세기의 주요 경향을 대표한다.

모더니즘

서양 문화에서 모더니즘은 전반적으로 혁신과 실험을 옹호하며 전통적인 관습과 형식을 거부하는 경향을 만들었다. 그러한 혁신과 실험들은 무엇보다도 사회 변화 및 과학 기술과 관련되어 있다. 모더니즘은 예술뿐만 아니라 다른 다양한 분야들도 아우른다. 예술에서 모더니즘은 낭만주의와 리얼리즘에 대한 저항으로 전개되었다. 예술의 모더니즘은 전통적인 서사 내용뿐만 아니라 세계를 끊임없이 변화하며 새로워지는 것으로 그리는 표현 방식 또한 거부했다. 하지만 예술사조로서의 모더니즘에는 일관성이 없다. 오히려 모더니즘은 세계의 상황에 대한 새로운 사상과 가설을 제시하기 위해 과거의 규범들을 파괴하는 창조 방식을 취했

다. 일반적으로 모더니즘은 19세기 말경에 시작해 제2차 세계대전 직후까지 지배적인 표현 방식으로 이어진 것으로 본다.

한층 넓은 역사적 맥락에서 보면, 모더니즘은 17세기 과학혁명 시기에 등장해 계몽주의 시대까지 이어진 근대의 르네상스 개념과 관련된 것이라고도 할 수 있다. 이러한 모더니즘은 과거의 권위를—특히 서양 문화가 고대 그리스와 로마에서 정점에 달했다는 관념을—부정하며 진보 이념, 합리주의, 기술을 신봉한다. 모더니즘은 주류가 유지하는 현 상황에 대한 끊임없는 비판과 연결된다.

포스트모더니즘

포스트모더니즘은 20세기 후반에 모더니즘에서 자라 나왔다. 하지만 다양한 분야의 포스트모더니즘 예술은 각기 다른 시기에 등장했다. 포스트모더니즘은 양식 실험 같은 모더니즘의 몇몇 경향은 유지했지만, 순수한 형태에 대한 관심 같은 모더니즘의 경향은 경멸했다. 가장 중요한 지점은 포스트모더니즘이 인간의 모든 노력을 마르크스주의나 프로이트 심리학 같은 단일 이론 및 원리로 설명하려고 하는 메타서사나 거대서사에 의문을 제기했다는 사실일 것이다. 포스트모더니즘에 따르면 이처럼 인간의 역사나 행위를 포괄적으로 설명하려는 시도들은 몇몇 지점에서 양립 불가능한 용어들을 사용해 상정한 것이다. 포스트모더니즘은 궁극적으로 모든 것을 설명할 수 있는 서사는 존재하지 않는다는 주장을 통해 그 같은 모순을 해결하려고 한다. 오히려 세계에는 다양한 관점이 존재하며 그중 어떤 것도 우월한 지위를 차지하지 않는다. 이는 다음과 같은 확신에서 나온 회의적인 시각을 대변한다. 문화의 상업화와 평준화 등에 의해 현대 사회는 어쩔 도리가 없을 정도로 분열되었으며, 따라서 사회를 일관성 있게 이해하는 것은 불가능하다. 포스트모더니즘은 페미니즘이나 다문화주의 같은 특정 분야에서 논쟁을 야기했다. 한편에서는 포스트모더니즘이 다양한 문화의 서사에 지배적인 서양의 서사와 동등한 지위를 부여해야 한다는 자신들의 입장을 지지한다고 보았지만, 다른 한편에서는 포스트모더니즘이 모든 것을 인정하기 때문에 정치적 행위의 근거를 제거한다고 보았기 때문이다.

역사와 관련된 '포스트모던'이나 '포스트모더니티' 같은 용어와 달리 '포스트모더니즘'이라는 용어는 미적·예술적 양식, 관념, 주제와 관련되어 있다. 포스트모더니즘의 표지에는 절충주의(다양한 양식의 표현과 문화·역사적 관점을 한 작품 안에 취합하는 것), 시대착오, 장르 혼합, 파편화, 관객의 존재를 인정하는 열린 형식, 반어 등이 포함된다. 포스트모더니즘은 종종 '고급예술'과 대중문화 사이의 구분을 의도적으로 타파하려는 시도(예컨대 행위 예술에서는 다양한 음악·문학·시각 예술에서 차용한 소재를 도발적으로 혼합하기도 한다)뿐만 아니라 무규범 상태와 문화적 무질서까지 포용하는 결과를 낳는다.

뿐만 아니라 예술가는 자신의 기술과 기교를 의도적으로 과시해 창작과 발표의 중심에 자기 자신을 놓기도 한다.

다원주의

'다원주의'라는 용어는 흔히 포스트모던한 세계의 어휘로 분류된다. 왜냐하면 이 용어에는 이전에 경험하지 못한 포괄성이나 문화, 예술의 평등주의가 함축되어 있기 때문이다. 그럼에도 다원주의는 여전히 모호한 개념이다. 사실 다원주의는 자민족 중심주의나 문화 상대주의 같은 몇몇 주변 개념을 받아들이기도 하고 거부하기도 한다. 다원주의에는 민족과 관련된 활동이 함축되어 있다. 다시 말해, 이전에 널리 수용된 표준적 유럽 혹은 '서양' 문화 바깥의 다양한 민족이 만든 작품을 수용하고 포괄하는 활동이 함축되어 있다. 실제로 포스트모던 시대에 다원주의는 '소수 민족'의 예술을 새롭게 부각시켰다. 물론 그 같은 예술은 역사를 처음 기록한 시기 이후 계속 존재했으며 종종 정교한 기술과 심오한 통찰을 보여 주곤 했다. 하지만 20세기 말과 21세기에 비로소 소수 민족 출신의 예술가들이 주류 예술계에 진출했다. 이들은 자신의 작품에서 정체성이나 문화적 배경과 관련된 문제들을 다루었다. 우리는 이러한 사실을 이번 장에서 종종 확인하게 될 것이다. 여러 예술 분야에서의 중요한 개념 전환 덕분에 과거에는 주변에 머물렀던 집단이 만든 예술작품이 부상하게 되었다.

민족을 강조하는 다원주의는 자민족 중심주의와 비슷하게 보일 수도 있다. 하지만 다원주의와 자민족 중심주의는 상반된 입장이라는 점을 분명히 해야 한다. 다원주의는 다양한 민족을 포괄하는 입장이다. 반면 자민족 중심주의는 자민족의 규범과 전제를 기준으로 타민족의 문화를 판단하는 태도나 자민족이 타민족보다 우월하다는 시각을 의미한다. 오늘날 서양의 유럽 중심주의에 자민족 중심주의라는 이름을 붙이는 것이 유행이다. 하지만 실상 자민족 중심주의는 세계 어디에서나 또 어느 시대에나 나타난다. 그렇지만 특히 19세기 서양의 역사와 사회과학은 대개 자민족 중심주의적 전제를, 즉 규모가 보다 작은 비서구 문화를 '원시적'이고 단순하며 도덕적으로 미숙한 문화로 보는 시각을 갖고 있다.

문화 상대주의는 자민족 중심주의에 대한 반발로 등장한 것이다. 문화 상대주의에서는 신념, 가치, 풍습, 여타의 문화적 표현

을 외부 시각에서 바라보는 대신 고유한 맥락 안에서 이해해야 한다고 주장한다. 여기에서는 상대주의 이론이 중요한 역할을 한다. 왜냐하면 상대주의 이론에서는 절대적인 진리나 가치가 존재하지 않는다고 주장하기 때문이다. 오히려 모든 진리나 가치는 자신의 개인적·문화적·역사적 관점과 관련되어 있다. 게다가 문화 상대주의의 접근 방식은 다문화주의와 관련하여 매우 중요한 역할을 한다. 다문화주의에서는 유럽 문명과 유대교 및 기독교에 기반한 서구 문화의 시각이 우세한 상황을 극복하고, 서구 문화의 시각을 다양한 문화와 민족의 시각으로 대체하려고 노력한다. 하지만 어떤 이들은 문화 상대주의가 판단을 포기한 상태를, 더 나아가 비판적 통찰이 결여된 상태를 뜻하며, 따라서 의미 있는 가치 평가나 여러 문화에 대한 포괄적 분석에 필요한 토대를 제공하지 않는다고 주장한다.

이번 장에서는 다원주의적 시각으로 예술가와 예술작품에 대해 논의할 것이다. 다시 말해, 예술가와 예술작품을 양식별로도, 민족이나 인종별로도 검토할 것이다.

역사

20세기 초 유럽은 2개의 진영으로, 즉 독일, 오스트리아-헝가리, 이탈리아의 동맹국 진영과 영국, 프랑스, 러시아의 연합국 진영으로 분열되었다. 1914년 8월 3일 독일은 프랑스에 선전포고를 하고 벨기에를 침공했으며, 8월 4일 영국은 독일에 선전포고를 했다. 역사상 가장 피비린내 나는 4년이 지나고 1918년에 이르러 독일은 사태를 자신들에게 유리하게 바꿀 수 있는 희망이 없음을 깨달았다. 1918년 10월 말과 11월에 1차 정전협정에 서명을 했고, 제1차 세계대전은 베르사유 조약에 의해 공식적으로 종식되었다.

전쟁으로 인해 황폐해진 러시아에서는 식량 부족과 귀족 계급에 대한 증오가 합쳐져 기존 사회를 폭발하려는 분위기가 조성되었다. 페트로그라드에서 5일 동안 봉기가 이어졌다. 결국 러시아 혁명은 성공을 거두었고 차르 니콜라이 2세는 퇴위했다. 하지만 혁명이 성공하자마자 레닌과 스탈린은 민족주의 운동을 탄압했다.

10년 후 대공황이라고 불리는 위기가 미국에서 시작되었다. 세계 자본주의에 걸린 심각한 부하와 부담뿐만 아니라 19세기 후반에 유럽에서 나타나 지속된 문제들 또한 대공황에 영향을 주었다. 월 스트리트의 투기 바람으로 인해 1929년 10월 24일 미국 주식시장이 붕괴되었으며 주가는 1932년까지 급락했다. 이 위기는 전 세계로 확산되었다.

1933년 1월 30일 아돌프 히틀러(1889~1945)가 독일의 수상의 자리에 올랐다. 1939년 9월 1일 히틀러가 폴란드를 침공하면서 전쟁이 유럽을 또다시 집어삼켰다. 3년 후 일본이 하와이의 진주만을 공습했고, 이때 제2차 세계대전은 전 세계로 확대되었다. 폐허가 된 독일은 1945년 5월 8일 무조건 항복을 선언했다. 태평양 지역에서는 해리 S. 트루먼 미국 대통령이 2기의 핵폭탄을 일본에(1기는 1945년 8월 6일 히로시마에, 나머지 1기는 1945년 8월 9일 나가사키에) 투하하기로 결정했으며, 이로 인해 전쟁이 종식되었다.

제2차 세계대전 이후 미국과 소련이 세계를 제패했다. 미국과 소련이 각기 세력권을 지키려고 하면서 이전에 연합국이었던 두 국가의 사이는 급속도로 멀어졌다. 실상 심각한 갈등의 시대이지만 때때로 '평화로운 공존'의 시대라 불리던 냉전 시대가 이후 45년간 지속되었다.

제2차 세계대전 종전 이전에는 세계의 상당 부분이, 특히 제3세계라 불리던 지역이 외세의 식민 통치하에 있었다. 하지만 제2차 세계대전 이후 세계 질서가 재편성되기 시작했다. 1940년대 후반에는 몇몇 국가에서 민족주의적 독립전쟁을 통해 식민 지배를 종식시켰으며, 냉전으로 인해 세계가 양극화되었던 1950년대에는 격렬한 대중 혁명을 통해 북아프리카와 동남아시아에 잔존하는 식민 지배에 도전했다. 1960년대에는 몇몇 아프리카 국가가 이전의 식민 지배국의 동의하에 독립을 이룩했다.

1960년 말 이후 중동에서는 종교계 지도자들이 정치에 복귀했으며 이와 더불어 아랍 민족주의도 성장했다. 이슬람 근본주의의 부활은 폭력과 테러 행위를 증가시켰고, 2001년 9월 11일 뉴욕 세계무역센터 테러, 아프가니스탄 전쟁과 이라크 전쟁이라는 결과를 낳았다. 10년 후의 '아랍의 봄' 이후에도 아랍 세계에서 민주주의가 뿌리내리고 번성할 수 있는가라는 문제는 여전히 해결되지 않고 있다.

1990년대 초 미하일 고르바초프(1931년생)가 이끌던 소련과 세계 공산주의 세력 전반이 함께 붕괴하면서 경제적 문제들이 발생했으며 이로 인해 대규모 충돌들이 발발했다. 서유럽 국가들은 1950년대부터 경제적으로 통합된 유럽 공동체를 지향했다. 현재 이 유럽 공동체는 유럽 연합으로 불리며, 유럽 연합의 회원국 절반 이상이 유로라는 공동 통화를 사용하고 있다.

예술

모더니즘 경향

표현주의

전통적으로 표현주의는 1905년과 1930년 사이에 독일에서 전개된 예술 운동을 가리킨다. 하지만 광범위하게 보면 표현주의 운동은 예술가가 작품을 창조하면서 느꼈던 감정을 관람자도 똑같이 느끼게 하려는(다시 말해, 예술작품에 대한 예술가·관람자 공동의 반응을 불러일으키려는) 목표를 가진 다양한 접근법을 포괄하는 것이며, 이러한 움직임은 유럽 전역에서 나타났다. 관람자의 반응을 일으키기 위해 선, 형태, 색채 같은 요소 중 어느 것이라도 강조할 수 있다. 하지만 주제가 어떤 것인지는 중요하지 않다. 중요한 것은 예술가가 느낀 것을 관람자도 느낄 수 있도록 의식적으로 노력하는 것이다. '표현주의'는 시각 예술과 건축의 이러한 접근 방향을 가리키는 용어로서, 스스로 다리파(Die Brücke)라고 명명한 독일의 화가 단체가 결성되고 6년이 지나 1911년에 처음 등장했다. 화가 에른스트 루드비히 키르히너(1880~1938)는 다리파 선언문에서 다음과 같이 표명했다. "자신의 창조적 충동의 원천을 가식 없이 직접 표현하는 사람은 모두 우리와 동참할 수 있다." 이 단체는 아카데미의 자연주의에 저항하려고 했다. 목판화처럼 단순한 매체를 사용했으며, 내면의 감정을 표현하기 위해 종종 거칠면서도 강렬한 인상을 주는 작품을 만들었다.

초기 표현주의 화가들은 재현적 성격을 완전히 버리지 않았다. 하지만 청기사파(Blaue Reiter) 같은 후기 표현주의 화가들은 1912년과 1916년 사이에 최초로 전적으로 추상적인 혹은 비구상적인 예술작품들을 창조했다. 주제와 무관한 색채와 형태가 감각을 자극하는 요소로 부상했으며, 인식 가능한 대상 사이에서 나타나는 자연스러운 공간상의 관계가 그림에서 사라지고 내적 구성이라는 새로운 방향에 따라 그림을 그렸다.

막스 베크만(1884~1950)의 〈그리스도 그리고 간음 중에 붙잡힌 여인〉(도판 13.1)은 좁은 공간에 쑤셔 넣은 인물상의 왜곡을 통해 신체적 학대와 고통에 대한 화가의 혐오감을 전달한다. 선, 비례, 원근법 왜곡과 고딕적인 것에 가까운 정신성을 통해 공포스러운 제1차 세계대전에 대한 베크만의 반응이 전달된다. 이러한 접근 방식에 따라 그린 그림의 의미는 매우 독특한 시각적 의사소통을 통해 전달된다.

리얼리즘에 대한 표현주의 화가들의 저항이 널리 수용되면서

13.1 막스 베크만, 〈그리스도 그리고 간음 중에 붙잡힌 여인〉, 1917. 캔버스에 유채, 1.49×1.27m. 미국 세인트 루이스 미술관.

표현주의는 무대 디자인을 통해 연극에도 진출했다. 하지만 이러한 상황은 조심스럽게 살펴봐야 한다. 왜냐하면 연극은 시각 예술이면서 동시에 언어 예술이기 때문이다. 주제와 플롯의 면에서 보면 표현주의 연극은 단순히 리얼리즘 연극의 확장일 뿐이다. 종종 세계에 대한 환멸감이 전면에 나타났다. 하지만 극작가들은 표현주의에서 세계에 대한 감정을 표현하는 데 적합한 수단을 찾았다. 예를 들어 스웨덴 극작가 아우구스트 스트린드베리(1849~1912)는 〈유령 소나타〉(1907) 같은 표현주의 연극에서 내면의 잠재의식을 탐색하며 이를 위해 재현적 양식을 버리고 관념적 양식을 창조했다.

표현주의는 미국에도 진출했다. 엘머 라이스(Elmer Rice, 1892~1867)는 연극 〈계산기(*Adding Machine*)〉(1923)에서 제로 씨를 20세기 거대 산업 기계의 톱니바퀴로 묘사한다. 제로 씨는 무의미한 삶 때문에 비틀거린다. 그는 계산기가 자신을 대신할 것이라는 사실을 알고는 길길이 날뛴다. 그는 고용주를 살해하고 결국 사형을 당한다. 그는 편협함 때문에 자신에게 주어진 내세의 행복을 이해하지 못하고 내세에서도 방황한다. 결국 그는 계산기 조작원이 되어 지상으로 돌아와 고통스러운 삶을 처음부터 다시 시작한다.

독일 표현주의는 시각 예술과 공연 예술뿐만 아니라 영화에도 영향을 주었다. 표현주의 연극 연출법에 강한 영향을 받은 표현주의 영화에서는 세트를 통해 주인공의 심리상태를 전달하려고 노력했다. 독일 표현주의는 시각적 디자인을 강조했으며, 표현주의 회화와 연극을 통해 보았듯이 표현주의 양식은 불안과 분위기에 초점을 맞췄다. 그리고 영화 세트를 일부러 인위적으로 보이게 했다. 원근법이나 비례를 활용해 현실적으로 보이는 배경 그림 대신 그림인 것이 훤히 드러나는 평면적인 배경 그림을 그렸다. 표현주의 영화 감독들은 불안과 번민을 암시하기 위해 사선을 부각시켰으며, 세트를 통해 공간보다는 심리상태를 표현하려고 했다. 최고의 표현주의 영화 중 하나인 로베르트 비네(1881~1938)의 〈칼리가리 박사의 밀실〉(1919)은 관객을 소스라치게 놀라게 한다. 소름끼치는 배경, 초현실주의적 조명 효과, 기이한 형태의 소품, 이 모든 것을 통해 제1차 세계대전 이후 독일의 험악한 분위기를 표현한다. 공포, 위협, 불안에 대한 섬뜩한 묘사인 이 영화에서는 어떤 미친 남자가 어떤 미친 여자에게 자신이 어떻게 정신병원에 오게 되었는지를 자신이 이해한 대로 이야기한다. 어두운 조명, 기이한 형태의 거리와 건물에는 광기 어린 그 남자의 세계가 투사되어 있다. 영화의 다른 캐릭터 역시 분장과 의상을 통해 창조한 시각적 상징이다.

시각 예술, 연극, 영화, 문학 등 장르를 막론하고 표현주의자들은 비자연주의적 기법을 사용해 예술가의 잠재의식에 깃든 생각과 감정, 내면적 삶의 현실을 표현하려고 했다. 표현주의는 본질적으로 제1차 세계대전 이후의 황금만능주의, 도시화, 산업화에 대한 절규이며 사회적 저항을 낳았다. 표현주의 작가들은 특정 상황보다는 보편적인 진리를 표현하려고 했다. 때문에 표현주의 작품의 캐릭터들은 특정 개인의 개성보다는 전형이나 상징을 구현한다. 이는 특히 표현주의 연극에서 확인할 수 있다. 표현주의 시인들은 많은 것을 연상시키는 비구상적 주제를 이용했으며, 시를 해체하고 명사와 소수의 형용사나 부정사를 나열했다. 그들은 감정의 핵심에 도달하기 위해 서사와 묘사를 제거했다. 뿐만 아니라 그들은 도시의 삶에 대한 공포를 표현하려고 했으며, 이를 위해 종종 문명 파괴라는 묵시록적 장면을 이용했다. 이처럼 지극히 개인적인 접근법은 작품의 의미를 모호하게 만드는 경향이 있다. 이로 인해 표현주의 작품들은 이해할 수 없는 것처럼 보이게 되었으며, 결국 표현주의 사조의 해체라는 결과에 이르게 되었다. 하지만 독일의 표현주의는 퇴폐적이라는 딱지를 붙이고 표현주의 작품의 출판이나 전시를 금지한 나치에 의해 해체되었다.

야수파

야수파 양식은 ─ fauvism(야수파)의 fauve는 '야수'라는 의미의 프랑스어 단어이다 ─ 표현주의 운동과 긴밀하게 관련되어 있다. 1905년 한 비평가가 어떤 조각을 보고 '야수 우리에 갇힌 도나텔로 작품' 같다고 반응한 것에서 야수파라는 명칭이 나왔다. 야수파 작품의 특징은 분명한 형태 왜곡과 강렬한 색채에 있다. 이들이 선보인 평면적인 채색면은 유럽 회화에서 새로운 것이었다.

단명한 이 사조에서 가장 유명한 예술가는 앙리 마티스(1869~1954)로, 그는 '현대적 삶의 긴장을 이완시켜 줄' 그림들을 그리

13.2 앙리 마티스, 〈푸른 누드('비스카라의 추억')〉, 1907. 캔버스에 유채, 91×104cm. 미국 볼티모어 미술관.

려고 노력했다. 노년에 그는 프랑스 방스의 로자리오 성당에 매우 명랑한 문양의 그림들을 그렸다. 여기에서 그는 종교화를 그리는 데 그치지 않고 자신이 살면서 느꼈던 즐거움 또한 표현했다.

〈푸른 누드〉(도판 13.2)는 마티스와 다른 야수파 화가들의 그림에 나타나는 강렬한 색채와 형태 왜곡을 보여 준다. 이 그림의 제목은 몸의 음영 곳곳에 칠한 푸른색 때문에 붙인 것이다. 마티스에게 색과 선은 분리할 수 없는 수단이었다. 그의 작품에서 강한 붓터치로 칠한 색채는 형태를 드러낼 뿐만 아니라 순전히 심미적인 반응들을 일으키기도 한다. 마티스는 문자 그대로 색으로 그림을 그렸다. 물론 그는 누드를 실감나게 그리려고 하지 않았다. 오히려 누드를 심미적 흥미를 일으키는 대상으로 표현하려고 했다. 그러니까 마티스는 다른 야수파 화가들과 더불어 일종의 표현주의를 대변하는 것이다.

입체파

1901년과 1912년 사이에 회화 공간에 대한 새로운 접근 방식인 입체파가 등장했다. 입체파의 공간은 이차원적 혹은 삼차원적 원근법과 관련된 어떤 개념도 따르지 않는다. 과거에는 작품 안의 공간이 작품 안의 사물과 분리되어 있다고 여겼다. 다시 말해 그 사물이 없어져도 공간은 전혀 영향을 받지 않는다. 파블로 피카소(1881~1973)와 조르주 브라크(1882~1963)는 공간과 사물의 이 같은 관계를 새로운 것으로 바꿨다. 이제 화가는 '사물이 아닌, 사물이 만들어 낸 공간'을 그려 공간과 사물의 새로운 관계를 표현하려고 한다. 사물의 주변 공간은 그 사물 자체의 연장(延長)이 되었다. 그 사물을 제거하면 주변 공간 역시 붕괴할 것이다. 입체파의 공간은 대체로 매우 협소해서 관람자 쪽으로 튀어나오는 듯한, 다시 말해 액자 바깥 공간으로 밀고 나오는 듯한 인상을 준다. 원래 입체파 양식은 브라크와 피카소가 각자 독자적으

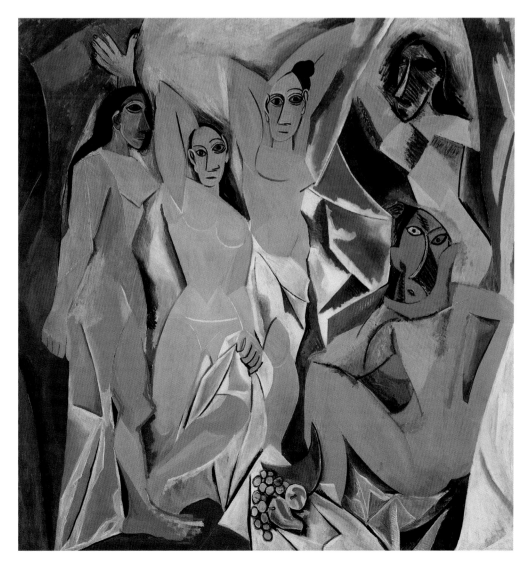

13.3 파블로 피카소, 〈아비뇽의 처녀들〉, 1907. 캔버스에 유채, 2.44×2.34m. 미국 뉴욕 현대 미술관.

로 형태를 묘사하는 방식을 실험하면서 발전시킨 것이다. 어쩌면 당대의 독일 물리학자 알버트 아인슈타인(1879~1955)이 제안한 시공간 연속체와 관련된 생각들이 거듭 진화하면서 이들의 작품을 더욱 쉽게 받아들이게 되었는지도 모른다.

피카소는 어느 화가보다도 20세기 시각 미술에 큰 영향을 미쳤다. 스페인에서 태어난 피카소는 1900년 프랑스로 건너와 일생을 대부분 그곳에서 보냈다. 파리에서 그는 툴루즈 로트렉과 후기의 세잔(331쪽 참조)이 보여 준 구성, 형태 분석, 여러 개의 시점에 영향을 받았다. 피카소는 프레임 안에 가둬 놓은 형태에 초점을 맞췄다. "상자 안에 상자를 담은 것처럼 [프레임 안에]" 양감을 "구축"했다.[1]

어린 시절부터 피카소는 사회에 적응하지 못하고 버림받은 이들에게 깊이 공감했었다. 그는 자신의 예술작품을 통해 이 같은 공감을 분명하게 표현했다. 1901년부터 1904년이나 1905년까지의 작품들은 우울함이라는 특징을 보여 준다. 이 시기는 '청색 시대'로 불린다. 이후에 '장밋빛 시대'(1904~1906)가 이어진다. 이 시기에 피카소는 "가난의 비극적인 면들보다 순회 곡예단 곡예사와 광대들, 가장 무리들이 보여 주는 복고적 매력에 끌렸다."

〈아비뇽의 처녀들〉(도판 13.3)은 가장 많이 언급되는 현대 회화 작품이다. 많은 입체파 화가들은 이 작품의 단순화된 형태와 한정된 수의 색채 사용을 받아들였다. 그러니까 그들은 공간 탐구에 집중하기 위해 색채 사용의 폭을 줄였던 것이다. 피카소의 입장에서 보면 이 작품은 아방가르드의 선도자로 인정받으려는 야심 때문에 겪은 개인적 갈등의 산물이다. 피카소는 이 작품에서 서양의 환영주의 미술 전통과 의도적으로 단절한다. 그는 고전적인 신체 비율뿐만 아니라 신체의 유기체적 완전성과 연속성 또한 거부한다.

〈아비뇽의 처녀들〉은(제목에 나오는 아비뇽은 바르셀로나의 창녀촌에 있는 거리 이름이다.) 아비뇽에 사는 창녀들의 세계처럼 공격적이고 거칠다. 형태들은 각이 지게 단순화되었고, 색채는 파란색, 분홍색, 적갈색으로 한정되었다. 피카소는 작품에 등장하는 대상들을 뾰족한 V자 형태로 조각내 놓았다. 바로 이 V자 형태가 삼차원의 느낌을 준다. 하지만 형상들이 앞으로 나오는지 아니면 뒤로 들어가는지는 알 수 없다. 피카소는 단일 시점을 거부하며, 거울에 비친 이미지가 아닌 새로운 원리로 재해석한 이미지를 통해 '현실'을 보여 준다. 따라서 이 작품은 가시적인 것보다는 지적인 것을 토대로 이해해야 한다. 입체파 화가들은 하나같이 색채 사용의 폭을 줄였고 이를 통해 공간 탐구를 강조했다.

입체파 회화의 공간 구조는 문학에도 영향을 주었다. 문학의 서사에서 구조의 추상화가 나타났으며, 피카소와 브라크의 시각적 효과들을 글로 재생산하려는 시도는 심상의 기상천외한 결합과 분리라는 결과를 낳았다. 입체파 작가들은 특히 동시에 여러 시점으로 대상을 볼 수 있음을 보여 주려고 한다. 이러한 입체파 기법을 시도한 작가들 중 가장 유명한 이는 피카소의 친구인 거트루드 스타인(Gertrude Stein, 1874~1946)일 것이다. 그녀는 〈부드러운 단추들(Tender Buttons)〉(1914) 같은 작품에서 입체파 양식을 실험하며 이따금 인상적인 표현 방식이 등장하는 모호하고 불가해한 구절들을 창조한다.

부드러운 단추들

거트루드 스타인(1874~1946)

사물들

물병, 저것은 눈이 먼 유리.

유리의 한 종류이자 사촌, 볼 만한 광경과 이상할 것 하나 없는 하나의 상처 받은 색깔 그리고 꼭짓점으로 향하는 체계 속에 배열되어 있음. 닮지 않은 것들 속에 이 모든 것들 그리고 평범하지 않고 정리되지 않은 것도 아닌. 차이가 퍼져 간다.[2]

광을 낸 빛

니켈, 무엇이 니켈인가, 그것은 원래 덮개가 없는 것이다.

그것의 변화는 한 시간이 붉은색을 약하게 만드는 것이다. 그 변화가 일어났다. 검사는 없다. 하지만 저 희망과 저 해석이 존재한다. 때로는 연구가 조금은 환영받지 않고, 때로는 산들거림이 있고, 언젠가는 한가로운 자리가 있으리라. 그 깨끗함과 정화는 너무나, 너무나 매력적이다. 확실히 반짝이는 것은 잘생겼고 믿음이 간다.

자비와 의학에는 고마움이 없다. 일본어에는 깨진 곳들이 있을 수 있다. 그것은 강령이 아니다. 그것은 선택한 색도 아니다. 침 뱉기를 보여주었고 어쩌면 씻기와 윤내기를 보여주었을 것은 어제 선택한 것이다. 확실히 그것은 어떤 의무도 제시하지 않았으며, 만약 빌리는 것이 자연스러운 것이 아니라면, 주는 것에는 어떤 유용함이 있을 것이다.

미래주의와 기계주의

조소 작가들은 삼차원 공간과 삼차원 공간을 활용하는 방식을 한층 더 탐색하는 방향으로 나아갔다. 기술 발전과 새로운 소재

[1]. H. W. Janson, *A Basic History of Art*, 5th edn. (Englewood Cliffs, NJ, and New York: Prentice Hall and Abrams, 1995), p. 682.

[2]. 송지윤, 「거트루드 스타인과 언어 시인의 서술 기법 비교 : 모더니즘과 포스트모더니즘의 경계에서」, 한국현대영미시학회, 현대영미시연구, 19권 1호, 2013, 29쪽에서 재인용.

13.4 움베르토 보치오니, 〈공간에서 연속성의 독특한 형태〉, 1913, 주조 1931, 111.2×88.5×40cm, 미국 뉴욕 현대 미술관.

역시 새로운 형상 탐색을 촉진했다. 이 시대의 특징인 새로운 형상 탐색으로 인해 미래주의라고 불리는 양식이 출현했다. 하지만 미래주의는 예술의 범위를 넘어선다. 실제로 미래주의는 단순한 예술 양식에 그치지 않고 일종의 이데올로기로 확장되었다. 미래주의는 새로운 사회, 새로운 예술, 새로운 시를 만들기 위해 과거를, 특히 이탈리아의 과거를 파괴하려고 한다. 미래주의의 기

초는 '새로운 역동적 감각'이다. 다시 말해 기관총처럼 '질주하는 자동차' 같은 현대적 삶의 사물에서 속도라는 새로운 아름다움이 나타나며, 이 아름다움은 이전 시대의 가장 역동적인 사물의 아름다움보다도 훨씬 빼어난 것이다. 미래주의자들은 현대적 도시의 소음, 속도, 기계 에너지에서 흥분을 느꼈다. 이 흥분은 과거의 모든 것을 단조롭고 불필요한 것으로 느끼게 만들었다. 미래

주의 운동은 특히 이탈리아에서 조소 작가들을 중심으로 활발히 전개되었다. 이탈리아 미래주의 조소 작가들은 새로운 역동적 형상을 모색하는 과정에서 새로운 기계의 형태를 조소 작품에서 활용할 수 있다고 생각했다. 미래주의 조소 작품에서는 기계의 선과 움직임을 재현하려고 한다. 어떤 사람들은 미래주의 조소 작품을 역동성을 가미한 입체파 작품으로 설명하기도 한다.

움베르토 보치오니(Umberto Boccioni)의 〈공간에서 연속성의 독특한 형태〉(도판 13.4)는 신들의 사자(使者)인 메르쿠리우스(도판 2.7 참조)를 미래주의적 기계로 변모시켰다. 전체적인 형태를 통해 신화적 내용이 함축되어 있음을 알 수 있다. 하지만 이 작품에서 가장 중요한 것은 형태 구성이다. 다양한 표면과 만곡은 일견 마음대로 만든 것처럼 보이지만 매우 신경 써서 만든 패턴을 따라 다른 표면과 만곡으로 이어진다. 이를 통해 강렬한 힘과 움직임을 느끼게 된다.

미래주의 문학은 미래주의 시각 예술과 긴밀한 관계를 맺고 있다. 미래주의는 전통을 맹렬히 거부하고 기계의 에너지와 역동성을 형상화하려고 했다. 미래주의 운동은 이탈리아에서 필리포 마리네티(1876~1944)의 선언과 더불어 시작되었으며, 미래주의라는 용어 역시 마리네티가 만든 것이다. 미래주의는 영국과 러시아로 확산되었다. 러시아 미래주의는 급진적인 성향의 정치적 견해를 갖고 있었다. 러시아 미래주의자들은 새로운 시작(詩作) 기법을 요구하며 도스토옙스키(12장 참조) 같은 작가들을 공격했다. 논리적인 문장 구성 및 전통적인 문법과 구문에 대한 거부는 이탈리아, 영국, 프랑스, 러시아 미래주의에서 공통적으로 나타나는 특징이다. 미래주의자들은 의미는 탈락하고 오로지 음향 효과를 내기 위해 의미가 통하지 않는 단어로 구성된 문자열을 사용했다. 러시아 미래주의자들은 1917년 볼셰비키 혁명을 초기부터 적극적으로 지원했으며, 그 결과 수많은 문화 관련 요직을 얻었다. 하지만 이들의 접근 방식은 너무나 불안정해서 운동을 장기간 이끌어 나갈 수 없었으며, 1930년경에는 미래주의의 영향력이 약해져 거의 소멸되는 지경에 이르렀다.

점점 더 기계가 삶을 지배하게 되면서, 20세기 초에는 기계 장치와 관련된 주제들을 쉽게 접하게 되었다. 기계주의는 단명한 또 다른 이탈리아 사조로서 운송 수단과 기계 장치의 움직임을 재현함으로써 속도와 힘을 작품에 담아내고 당대의 정신을 표현하려고 했다. 기계주의의 주제는 마르셀 뒤샹(1887~1968)의 작품에서 분명하게 나타난다. 뒤샹은 종종 다다이즘과 결부된다. 혹자는 그의 유명한 〈계단을 내려가는 나부 2〉(도판 13.5)가 '최초의 다다이즘' 작품이라고 이야기한다. 뒤샹은 틀림없이 여성과 남성을 열정이라는 원료로 돌아가는 기계로 보았을 것이다. 다

13.5 마르셀 뒤샹, 〈계단을 내려가는 나부 2〉, 1912. 캔버스에 유채, 1.25×0.6m. 미국 필라델피아 미술관.

이스트들처럼 뒤샹 역시 우연과 우발성에 의존해 많은 작품을 만들었다.

다다이즘

끔직한 제1차 세계대전은 크나큰 환멸을 낳았다. 다다이즘의 출현에서 이러한 환멸이 드러난다. [장난감 목마를 뜻하는 프랑스어인 '다다(dada)'라는 단어가 언제, 어떻게 선택되었는지에 대해서는 상당한 논란이 존재한다. 다다이스트들은 그 단어를 어린아이의 옹알이처럼 아무 의미도 없는 2음절 단어로 받아들였다.] 1915년과 1916년 사이에 수많은 예술가들이 유럽 내의 중립국 수도에 모여 서구 사회의 방향에 대한 혐오를 표출했다. 다다이즘은 정치적 저항에 공헌했으며, 많은 경우 다다이스트들은 예술작

품보다 좌파 선전물을 더 많이 만들었다.

1916년 다다이스트들의 작품이 처음 등장했다. 많은 다다이스트들이 우연성이 중요한 역할을 하는 실험과 오브제를 고안했다. 예를 들어 장 아르프(1888~1966)는 마구 자른 종잇조각들을 바닥에 떨어뜨린 다음 그 모양대로 종잇조각을 붙여 콜라주를 만들었다. 막스 에른스트(1891~1976)는 관련이 없는 것들을 병치해 기묘한 이미지를 만들었다.

이처럼 진부한 것을 다른 맥락에 배치해 그것의 전통적 의미를 전복하는 방식은 다다이즘 예술의 전형적인 특징이다. 비합리적이고 무의미하며 거칠고 기계적인 이미지들이 으레 나타난다. 이 부조리한 세계에서는 기괴한 모습의 인간 형상이 등장한다. 다다이즘은 저항을 강조했으며, 예술은 뒤샹의 〈계단을 내려가는 나부 2〉처럼 반드시 충격을 주어야 한다고 생각했다.

추상주의

추상 미술은 대체로 다음 두 가지 형태를 띤다. (1) 실제 사물을 암시하기는 하지만 관습적으로 재현하지 않는 형태로 자연계의 이미지를 환원하는 것, (2) '순수한' 색채, 선, 음영, 양감 같은 회화와 조각의 전통적인 형식적 요소를 사용해 이미지 자체만을 보

13.7 이사무 노구치, (아홉 개의 부분으로 이루어진) 〈쿠로스〉, 1944~1945. 미국 뉴욕 메트로폴리탄 미술관.

13.6 조지아 오키프, 〈어두운 추상〉, 1924. 캔버스에 유채, 63.3×53cm. 미국 세인트 루이스 미술관.

여 주는 것. 다시 말해, 추상 미술에서는 디자인의 형식적 요소와 소재의 표현적 특성들을 탐구한다. 형식적인 요소들은 주제와 별개로 존재한다. 추상 미술의 토대가 되는 미학 이론에서는 아름다움은 다른 특성을 필요로 하지 않으며 오로지 형식에서 아름다움을 찾을 수 있다고 주장한다.

미국인 화가 조지아 오키프(1887~1986)는 가장 독창적인 20세기 화가 중 하나이다. 그녀는 다양한 사물을 자신만의 고유한 방식으로 추상화해 독특한 이미지를 창조했다. 예를 들어 그녀는 동물 두개골의 형태를 단순하고 아름다운 형태로 바꾸었다. 〈어

두운 추상(*Dark Abstraction*)〉(도판 13.6)에서는 유기체의 형태가 아름다운 풍경으로 변모했다. 이 그림은 그다지 크지는 않지만 당당하다. 색채와 우아한 리듬이 잘 어우러진 이 그림에서는 선이 위와 좌우로 우아하게 흘러나간다. 이 그림의 소재가 무엇이든 간에 오키프는 이 그림에서 신비한 자연에 대한 경의를 표현하고 있다. 이 그림은 어떤 초월적 실체에 대한 느낌을 불러일으키며, 이로 인해 우리는 피상적인 지각을 넘어서게 된다.

이사무 노구치(1904~1988)는 어느 조각가보다도 표현 내용에 무관심한 것처럼 보인다. 그는 1930년대 이후 줄곧 추상적인 조각을 실험했다. 그의 작품들은 단순한 조각 이상의 것이며 매우 역동적인 디자인을 보여 준다. 이 역동적인 디자인에서 영감을 받은 마사 그레이엄은 수년간 노구치와 함께 작업을 했다(174쪽 참조). 노구치의 〈쿠로스〉(도판 13.7)는 그리스 상고기의 조각을 추상화한 작품으로 매끈한 표면 등에서 뛰어난 조각 기술을 엿볼 수 있다. 알렉산더 칼더(1898~1976)는 독창적인 모빌(도판 2.5 참조)을 창조해 추상적인 조각을 움직이게 만들었다. 그의 모빌은 일견 단순해 보이지만 미풍에 흔들리거나 모터로 움직이면서 다양한 모습으로 변화한다.

초현실주의

초현실주의 문학과 시각 예술은 다다이즘에서 유래했음에도 불구하고 특히 양차 세계대전 사이의 시기에 보다 긍정적인 정서를 표현했다. 그렇지만 초현실주의는 기본적으로 공포스러운 제1차 세계대전에 대한 반작용으로 등장한 것이다. 초현실주의 그룹의 대변인인 앙드레 브르통(1896~1966, 브르통은 한때 다다이스트였다)은 〈초현실주의 선언〉(1924)에서 초현실주의는 '절대적 현실인 초현실' 안에서 꿈과 환상의 세계가 일상의 합리적 세계와 통합되도록 의식적·무의식적 경험의 영역을 완전히 재통합하려 한다고 선언한다. 브르통은 무의식적 사고 과정에 의해 결정한 단어를 병치하는 방식으로 시를 썼다. 초현실주의 작가들은 잠재의식의 힘에 의존하는 '자동기술법'을 선호했다. 자동기술은 각성 상태나 최면 상태에서 마치 텔레파시나 심령술처럼 의식적 의도의 개입 없이 심지어 자각도 하지 않은 채 이루어진다. 그 결과 무관한 단어들, 파편적인 시들, 말장난, 외설적인 말이나 심지어 합리적인 공상 등이 나타난다. 초현실주의는 부조리주의를 비롯한 광범위한 영역에 영향을 주었다.

지그문트 프로이트(1856~1939)의 이론이 널리 알려지면서 예술가들은 잠재의식의 매력에 빠지게 되었다. 브르통은 〈초현실주의 선언〉에서 잠재의식과 회화 사이의 몇 가지 특이한 관련 지점에 대해 언급한다. 초현실주의 작품들은 '순수한 심리적 자동

기술'에 의해 창조되는 것으로 간주되었으며, 초현실주의는 이성과 비이성, 의식과 무의식을 '절대적 현실인 초현실'로 통합하는 것을 목표로 삼았다. 초현실주의의 주창자들은 초현실주의를 자동 연상을 통해 심리적 삶의 기본 실체를 발견하는 방법으로 보았다. 어쩌면 어떤 통제나 의식적 개입 없이 꿈을 화가의 무의식에서 캔버스로 직접 옮길 수 있을 것이다.

초현실주의 미술에는 두 가지 경향이 존재한다. 한 가지 경향은 비현실적인 공상을 구상적으로 그리는 것이다. 낯선 대상들을 꿈에서나 볼 수 있는 방식으로 기이하게 병치한 이 기괴한 작품들에는 인간이 통제할 수 없는 세계가 반영되어 있다. 이 작품에는 "내가 눈을 뜨고, 더 정확하게 이야기하면 눈을 감고서 본 것들만" 그려 놓았다고 한다. 오늘날 널리 알려진 살바도르 달리(1904~1989)와 프리다 칼로(1907~1954)의 작품은 이 같은 경향을 대표하는 예다.

초현실주의 미술의 또 다른 경향은 후앙 미로의 작품(도판 1.22 참조)에서 볼 수 있는 추상적 초현실주의이다. 추상적인 이미지를 사용한 미로의 작품들은 즉흥성과 우연에 기초해 그린 것이다.

미니멀리즘

1950년대 후반과 1960년대에는 미니멀리즘이라고 불리는 회화 및 조각 양식이 등장해 복잡한 디자인과 내용 모두를 가능한 한 간결하게 만들려고 했다. 미니멀리스트들은 관능적이거나 개인적인 형태와 형식 대신 기하학적인 형태와 형식에 집중했다. 이들은 어떤 의미를 전달하려고 하지 않았으며 예술가와 관람객 사이의 의사소통을 원하지 않았다. 그들은 오히려 자신들의 해석을 가미하지 않은 중립적인 사물을 제시하려고 했으며, 반응이나 '의미'는 전적으로 관람객의 몫으로 남겨 두었다. 똑같은 구리 육면체를 배열한 도널드 저드(1928~1994)의 〈무제〉(도판 13.8)는 미니멀리즘의 특성을 보여 준다. 저드는 육면체 형태와 육면체 사이의 간격을 오로지 수학적인 방식을 통해서만 결정했다. 이는 예술적인 감수성이나 미적 직관에 의존해 작품을 창작하는 방식과 대조된다.

부조리주의

이 시기에 많은 예술가들은 종교와 과학에 대한 믿음뿐만 아니라 인간성 자체에 대한 믿음까지 상실했다. 이들은 의미를 찾아 나섰지만 그저 혼돈, 복잡함, 그로테스크한 웃음, 광기만을 발견했다.

극작가 루이지 피란델로(1867~1936)는 여러 연극에서 '무엇이

13.8 도널드 저드, 〈무제〉, 1969. 구리, 23cm 간격으로 10개의 육면체(23×101×79cm)를 배열했으며, 전체 크기는 4.31×1×1.05m이다. 미국 뉴욕 솔로몬 R. 구겐하임 미술관. ⓒ 저드 재단 소장/뉴욕 주 뉴욕, VAGA 인가.

진짜인가?'라는 질문을 집요하게 던진다. 〈작가를 찾는 6명의 등장인물〉(1921)이라는 심리극에서 피란델로는 관습적인 연극 구조를 파괴하고 새로운 연극 구조를 택하며, 이를 통해 현실을 파편화한다. 이 연극은 극중극이라는 특성을 보여 준다. 피란델로는 현실의 분열을 내용의 층위에서 형식의 층위로 옮김으로써 관념과 연극의 구조를 통일하려고 한다. 〈여러분이 그렇다면 그런 거죠〉(1917)에는 남편과 함께 아파트 꼭대기 층에 사는 여인이 등장한다. 이 여인은 어머니를 만나러 갈 수 없다. 매일 어머니는 길에 서서 위쪽을 바라보고 딸은 꼭대기 층 테라스에서 길 쪽으로 얼굴을 내밀어 대화를 나눈다. 곧이어 이웃이 남편에게 해명을 요구한다. 그는 대답을 내놓는다. 하지만 그의 장모도 그럴 듯한 다른 대답을 내놓는다. 결국 어떤 이가 궁금증을 해결해 줄 수 있는 유일한 인물인 아내에게 다가간다. 막이 내려갈 때 그녀가 내놓은 대답은 웃음이다. 피란델로는 답을 알고 있다고 생각하는 이들을 조롱하는 듯한 웃음을 통해 불가해한 세계에서 느끼는 당혹감을 표현한다.

피란델로의 작품은 부조리주의라고 불리는 사조의 출현에 영향을 주었다. 실존주의 철학도 함께 등장했다. 실존주의 철학은 실존이 본질적으로 무의미하고 실존의 의미를 알 수 없다고 전제하며 따라서 모든 행동의 의미에 의문을 갖는다. 이 철학 역시 부조리주의 양식에, 특히 부조리주의 문학에 영향을 주었다.

이 같은 역사의 영향을 받아 수많은 연극이 등장했다. 그 중 가장 유명한 것은 프랑스 실존주의 철학자이자 작가이며 극작가인 장 폴 사르트르(1905~1980)의 연극이다. 사르트르는 절대적이거나 보편적인 도덕적 가치는 존재하지 않으며 인간은 특별한 목적 없이 세계의 일부를 이룬다고 주장한다. 따라서 인간은 자신에 대한 책임만을 질 뿐이다. 그의 연극에서는 '일관된 무신론'으로부터 논리적인 결론을 도출하려고 시도한다. 〈닫힌 문〉(1944) 같은 작품은 사르트르의 실존주의적 시각을 연극 형식으로 옮긴 것이다.

알베르 카뮈(1913~1960)는 인간의 조건에 대해 이야기하면서 '부조리'라는 용어를 처음 사용한 인물이다. 그는 무의미한 세계라는 삶의 조건과 인간의 욕망 사이 어디엔가 자리 잡은 상태를 가리키기 위해 부조리라는 용어를 택했다. 〈오해〉(1944) 등의 연극에서 그는 혼돈의 세계에서 어떤 길을 택할 것인가라는 주제에 천착한다. 부조리극은 제2차 세계대전 이후에도 만들어졌다.

리얼리즘

1896년 4월 23일 미국 뉴욕의 보드빌 극장 코스터 앤드 바이얼 뮤직홀(Koster and Bial's Music Hall)에서 리(Leigh) 자매는 우산

을 들고 추는 우산 춤을 췄다. 이때 놀란 관객들은 해변에서 부서지는 파도도 보았다. 그러니까 바이터스코프(Vitascope)라는 새로운 영사 장치가 선을 보인 것이다. 바이터스코프는 토머스 에디슨(1847~1931)에게 엄청난 명성을 안겨 주었지만 사실 토머스 아맷(Thomas Armat, 1866~1948)이 발명한 것이다. 움직이는 이미지를 만드는 장치를 제작하려는 시도는 수 세기 동안 이어졌으며, 바이터스코프는 당시 최신 장치였다. 바이터스코프는 '잔상 현상'(대상이 사라진 후에도 아주 짧은 시간 동안 눈의 망막에 시각적 이미지가 남아 있는 현상)과 기본적인 사진 기술을 활용해 움직이는 대상을 포착하고 그 이미지를 스크린에 영사하는 장치이다.

19세기 후반에는 대개 1초당 찍히는 프레임의 수를 늘리는 기술을 고안하려고 했다. 하지만 토머스 아맷 등의 몇몇 인물에게는 스크린 영사에 반드시 필요한 스톱 모션 장치의 완성이 여전히 중요한 문제였다. 대중 앞에서 처음 대형 스크린으로 영화를 상영했다는 영예는 일반적으로 프랑스의 뤼미에르 형제에게 돌아간다. 뤼미에르 형제는 1895년의 최초 상연부터 1897년까지 유럽 전역에서 시네마토그래프로 성공을 거두었다. 이들의 상영 작품 목록에는 358편의 영화가 올라가 있다. 뤼미에르 형제는 다큐멘터리 영화를 창시했다고 할 수 있다. 그들은 한 앵글로 짧막한 작품을 촬영하고 이를 '뉴스영화(actualité)'라고 불렀다. 초기 뉴스 영화인 이 영화들에는 대개 편집하지 않은 시퀀스 몇 개가 포함되어 있다. 그러니까 이 영화들은 '시퀀스 숏'이라고 불리는 기법(중단 없이 롱 테이크로 여러 장면을 찍는 기법)의 예인 것이다. 바이터스코프가 첫 선을 보이고 3개월 후 뤼미에르 형제는 미국에 극장을 열었다. 이후 같은 해에 더 큰 필름을 사용하고 1분당 2배의 속도로 프레임을 영사해 가장 크고 밝은 화면을 안정적으로 보여주는 바이오그래프(Biograph)가 첫선을 보였다.

이 시기 영화는 오직 일상생활을 기록하는 일만 했는데, 프랑스의 조르주 멜리에스(1861~1938)와 미국의 에드윈 S. 포터(1870~1941)가 비로소 영화의 서사 가능성과 조작 가능성을 증명했다. 1896년부터 1914년까지 멜리에스는 천 편 이상의 영화를 만들었다. 멜리에스는 투박한 서사를 전달하기 위해 하나 이상의 숏을 사용했다. 그리고 그는 다른 이들과 더불어 여러 숏을 하나의 시퀀스로 조합하는 '연속편집' 양식을 도입했다. 일반적으로 그는 다른 장소와 시간에 동일한 캐릭터를 출연시켜 영화의 부분들을 만들고, 한 부분을 페이드아웃하고 다음 부분을 페이드인하는 방식으로 부분들을 연결해 서사를 구성했다. 에디슨 스튜디오의 책임자였던 에드윈 S. 포터는 멜리에스의 서사 구성 방식을 연구했다. 그는 대본, 촬영, 감독을 도맡아 새로 찍은 필름과 예

전에 찍은 필름을 이어 〈미국 소방관의 생활〉을 만들었다. 1903년 포터는 〈대열차강도〉를 찍었다. 이 영화는 1900년과 1910년 사이에 만든 영화 중 가장 인기가 많은 작품이다. 이 영화는 상영 시간 12분 내내 관객을 완전히 사로잡았다. 낭만적이고 흥미진진한 줄거리로 관객을 흥분시키고 전율케 하는 이 영화를 보기 위해 사람들은 영화관으로 몰려갔다. 영화는 미국 빈곤 계층에게 더 넓은 세계를 볼 수 있는 창문 역할을 하기도 했다.

제2차 세계대전과 전후 시기에 영화의 형식과 내용이 급격히 변화했다. 1940년 한 편의 영화가 할리우드를 놀라게 했다. 제작자 대릴 재넉과 존 포드 감독은 존 스타인벡의 분노의 포도를 영화화했다. 존 포드 감독은 스타인벡의 대공황 묘사를 시각화하고 이를 통해 사회를 비판했으며, 더 나아가 뛰어난 영상과 훌륭한 연기를 통해 이 영화를 예술작품으로 승화시켰다. 1941년 걸출한 두 편의 영화가 나와 또다시 사회 비판이 꽃피웠다. 〈나의 계곡은 푸르렀다(How Green Was My Valley)〉는 웨일즈 지방의 탄광촌 착취에 대한 영화이며, 〈시민 케인〉(163쪽 참조)은 부와 권력에 대한 영화이다. 혹자는 〈시민 케인〉을 영화사상 최고의 영화로 평가한다. 이 영화는 영화 기법의 새 장을 열었다. 감독 겸 배우 오손 웰즈와 촬영 기사 그렉 톨런드(Greg Toland)는 깊은 초점 촬영, 새로운 조명 효과, 급속한 장면 전환, 카메라를 움직여 촬영한 시퀀스를 함께 사용했다.

하지만 제2차 세계대전이 끝나고 이탈리아가 파시즘의 굴레를 벗어던졌을 때 새로운 개념이 등장해 이후 수년간 이어진 장을 마련했다. 1945년 로베르토 로셀리니(1906~1977)는 〈무방비 도시〉에서 독일군 점령기 동안 처참했던 로마의 모습을 시각적으로 묘사했다. 이 영화는 카메라를 숨기고 대체로 비전문 배우들을 기용해 로마의 거리에서 촬영한 것이다. 기술적인 측면에서 보면 이 영화의 질은 떨어진다. 하지만 객관적 시점과 다큐멘터리의 리얼리즘이 발휘하는 힘은 영화의 방향을 바꾸고 네오리얼리즘이라고 불리는 양식을 출현시켰다.

리얼리즘 연극은 전후에도 견고한 전통을 이어나갔다. 오늘날 리얼리즘 연극의 표현력은 상당 부분 테네시 윌리엄스(1912~1983)와 아서 밀러(1915~2005)라는 2명의 미국 극작가가 고안한 방식에서 나온 것이다. 리얼리즘 연극은 19세기에 헨리크 입센(1828~1906, 〈유령〉, 〈인형의 집〉)과 조지 버나드 쇼(1856~1950, 〈피그말리온〉, 〈바바라 소령〉)의 작품에서 시작된 이래 오늘날에도 계속 발전하고 있다. 리얼리즘 연극은 파편화된 무대나 상징주의 같은 비리얼리즘적 장치를 절충적으로 사용해 한층 폭넓어졌으며, 급기야는 무대의 리얼리즘과 일상의 리얼리즘은 별개의 문제라는 결론에 도달했다.

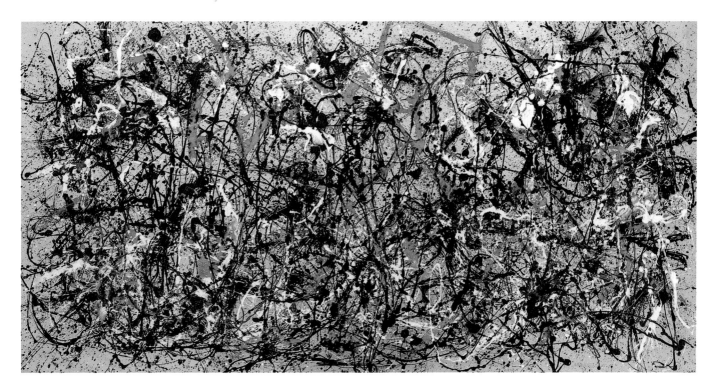

13.9 잭슨 폴록, 〈가을의 리듬〉, 1950, 캔버스에 유채, 2.67×5.26m, 미국 뉴욕 메트로폴리탄 미술관.

테네시 윌리엄스는 자신의 목표를 달성하는 데 필요한 무대 장치나 구조적·상징적 장치와 리얼리즘의 특성들을 훌륭하게 절충했다. 〈유리 동물원〉(1944) 같은 희곡에서 그는 평범한 사람들의 문제와 심리를 섬세하면서도 신랄하게 다룬다. 윌리엄스는 우리 사회의 정신적·심리적 질환을 탐색하며, 따라서 모든 작품에서 캐릭터의 변화가 중요하게 다루어진다. 아서 밀러 역시 널리 알려진 〈어느 세일즈맨의 죽음〉(1949) 같은 희곡을 통해 현대인을 파괴하는 사회적·심리적 힘을 고찰한다.

추상 표현주의

제2차 세계대전 직후 15년 동안 추상 표현주의라고 불리는 양식이 맹위를 떨쳤다. 뉴욕에서 시작된 추상 표현주의는 전 세계에 급속도로 전파되었다. 대개의 모더니즘 양식이 그렇듯 추상 표현주의 예술가 개개인 사이에는 차이가 있다. 하지만 두 가지 공통점에 대해서는 이야기할 수 있다. 첫 번째 공통점은 붓을 전통적인 사용법에서 해방시킨 것이며, 두 번째 공통점은 재현적인 소재를 배제한 것이다. 예술가들은 각자 독자적인 표현 방식을 사용해 자신의 내면을 표현하고 지극히 감정적이고 역동적인 작품을 자유롭게 창조했다. 이러한 자유분방함은 전체주의를 정복했다는 전후의 낙관적 분위기와 관련된 것처럼 보인다. 그러나 1960년대 초반에 삶이 더욱 불안정해지고 핵 시대의 함의를 서서히 깨닫게 되면서 추상 표현주의가 예술에 행사하는 힘도 극히 축소되었다.

이 양식의 선두 주자는 잭슨 폴록(1912~1956)이다. 저항적 정신의 소유자인 그는 바닥에 깐 거대한 캔버스에 물감을 떨어뜨리고 뿌리는 방법을 발전시켰다(도판 13.9). 종종 액션 페인팅이라고 불리는 이 방법을 통해 폴록은 작품에 엄청난 에너지를 부여하고 혁명적인 공간, 선, 형태 개념을 제시했다. 비평가 해롤드 로젠버그가 만든 '액션 페인팅'이라는 용어는 화가가 활동적으로 물감을 칠하는 방식을 가리킨다. 폴록은 바닥에서 그림을 그릴 때 문자 그대로 그림 안에 있을 수 있기 때문에 훨씬 편하다고 이야기한다. 그림 안에 있을 때 예술가는 자기가 무엇을 하고 있는지 의식하지 못한다. 그 결과 세계와 예술가 사이에 순수한 융화가 나타난다. 그러니까 폴록은 이러한 기법을 통해 그림을 그리는 행위에 푹 빠져 세계에서 소외되었다는 느낌에서 해방되었던 것이다.

추상 표현주의 전통은 헬렌 프랑켄탈러(1928년생)의 작품으로 이어진다. 〈붓다〉(도판 13.10)에서 확인할 수 있는 그녀의 얼룩내기(staining) 기법은 초벌칠을 하지 않은 캔버스에 물감을 부어 공간에 떠 있는 것처럼 보이는 무정형의 형상을 창조하는 것이다. 이렇게 만든 이미지는 제목이 암시하는 의미와 별개인 정해져 있지 않은 잠재적인 의미를 갖고 있으며, 따라서 관람자는 무정형의 형상에 자유롭게 의미를 부여할 수 있다. 이 작품의 감각적인 특성 또한 관람자를 사로잡는다. 유동적인 형상과 물감의

13.10 헬렌 프랑켄탈러, 〈붓다〉, 1988. 캔버스에 아크릴, 1.88×2.06m, 개인 소장.

비선형적 사용은 이 그림에 부드러움과 우아함을 부여한다.

하지만 추상 표현주의는 미국에 국한된 사조였다. 이 시기에 미국을 제외한 어느 곳에서도 추상 표현주의와 비슷한 사조조차 출현하지 않았다. 이 사조는 1960년대 초에 정점에 도달했으며, 이후에는 소비주의와 풍요로움으로 특징지어지는 새로운 현실 인식이 세계를 휩쓸기 시작했다.

추상 표현주의 이후 양식과 사조가 폭발적으로 증가했다. 이 중 몇몇은 추상 표현주의 회화에 대한 반작용으로 등장한 것

이었다. 팝 아트, 하드 에지, 프라이머리 스트럭처스(Primary Structures, 기본 구조), 미니멀 아트, 포스트미니멀 아트, 일시적 미술과 환경 미술, 신체 미술(Body Art), 대지 미술, 비디오 아트, 키네틱 아트, 포토리얼리즘, 개념 미술 등이 그 예이다. 우리는 이 중 세 사조에 초점을 맞출 것이다.

팝 아트

1950년대에 시작된 팝 아트는 무엇보다도 재현적인 이미지에 관심을 기울인다. 이 양식의 주제와 표현 방식은 대중문화와 상품 디자인에서 유래한 것들이다. 다시 말해 팝 아티스트들이 시각적 환경에서 중요하다고 여긴 요소들은 대중문화와 상품 디자인에서 나온 것이다. 본질적으로 팝 아트는 오늘날의 풍광에 대한 반어적 성찰이다. '팝 아트'라는 이름은 영국인 비평가 로렌스 알로웨이가 붙인 것이다.

아마 가장 친숙한 팝 아트 작품은 로이 리히텐슈타인(1923~ 1997)의 흥미로운 그림들일 것이다(도판 13.11). 리히텐슈타인의 그림은 연재 만화의 한 부분을 확대해 그린 것으로 값싼 인쇄 용지에 컬러 잉크를 칠할 때 사용하는 벤 데이(Ben Day) 망판(網版)을 사용한다. 리히텐슈타인은 동전 정도 크기의 구멍이 뚫린 망판을 이용해 만화의 이미지를―때로 폭력적이긴 하나―선명하고 역동적인 그림으로 변모시켰다.

하드 에지

하드 에지(Hard Edge) 추상은 1950년대에 정점에 달했다. 이 양

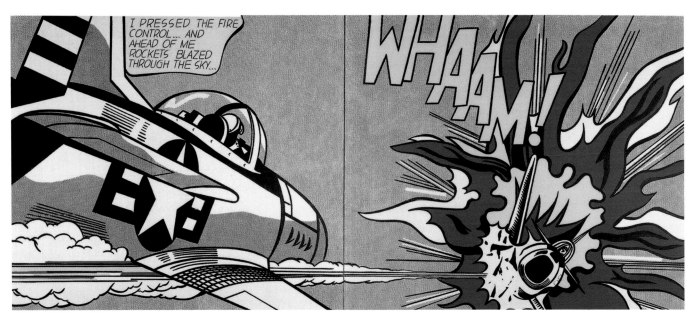

13.11 로이 리히텐슈타인, 〈꽝!(Whaam!)〉, 1963. 캔버스에 아크릴, 1.73×4.05m, 영국 런던 테이트 갤러리.

13.12 프랭크 스텔라, 〈탁티 술레이만 1〉, 1967. 캔버스에 중합체와 형광 안료. 3.04×6.15m. 미국 캘리포니아 주 패서디나 미술관.

식의 특징을 가장 잘 보여 주는 작품은 엘스워스 켈리(1923년생)와 프랭크 스텔라(1936년생)의 작품이다. 하드 에지, 즉 선명한 윤곽선에 의해 평면적인 채색면들이 분명하게 구분된다. 하드 에지는 본질적으로 디자인 자체만을 탐구하는 양식이다. 스텔라는 자신의 그림이 세상을 보는 창과 무관하다는 점을 분명하게 하기 위해 종종 직사각형 구성을 버리고 불규칙적인 구성을 택했다. 그러니까 그는 캔버스를 틀이나 테두리로 보는 대신 캔버스의 형태 자체를 디자인의 일부로 보았던 것이다. 그의 몇몇 회화 작품에서는 빛이 나는 금속 가루를 안료에 섞어 사용하기도 했는데, 금속의 빛 덕분에 선명한 형태가 더욱 또렷해졌다. 폭이 약 6m인 〈탁티 술레이만 1(*Tahkt-i-Sulayman I*)〉(도판 13.12)에서는 노란색과 녹색, 적색과 청색 계열의 색을 칠한 원과 반원이 물결을 이룬다. 튀는 형광색과 우아한 형태가 충돌하며, 단순한 형태와 다양한 반복 방식 또한 상충한다. 이 그림은 완벽한 좌우 대칭을 이루지만, 동일한 형태의 반원에 여러 가지 색을 칠해 좌우 대칭에 변화를 준다. 이 작품은 단순한 요소를 복합적으로 사용해 이목을 끈다.

환경 미술과 일시적 미술

일시적 미술(Ephemeral Art)에서는 작품이 일시적으로 존속하게끔 기획한다. 다시 말해 일시적 미술 작품은 작가의 뜻을 전달한 후 사라진다. 크리스토(1935년생)와 잔 클로드(1935~2005)는 2005년 2월 12일에 〈뉴욕 센트럴 파크, 문들, 1979~2005(*The Gates, Central Park, New York City, 1979~2005*)〉(도판 13.13)를 완성했다. 작가들은 이 작품을 통해 현대 예술작품에 대한 자신들의 시각을 구현했다. 〈문들〉은 높이 4.88m의 문 7,503개로 구

성되어 있다. 이 문들의 폭은 1.82m부터 5.48m까지 다양하며, 이 문들을 세운 산책로의 25가지 폭에 따라 결정되었다. 작가들은 플라스틱 문에 사각형 주황색 천을 늘어뜨려 놓았다. 이 천들은 지면 위 약 2.13m 높이까지 내려오며, 문들은 3.65m 간격으로 서 있다. 16일 후 이 문들은 해체되었고 재료들은 모두 재활용되었다. 이들의 이전 작업들과 마찬가지로 이 프로젝트 또한 예술가들이 설립한 C.V.J.사를 통해 계획 단계의 드로잉들, 콜라주, 축소 모형, 1950년대와 1960년대의 작품들, 다른 주제들과 관련된 석판화 원작들을 팔아 자력으로 재원을 마련했다. 이 예술가들은 후원이나 기부를 받지 않는다.

모더니즘 건축

새로운 실험의 시대에 건축가들은 새로운 방향으로―다시 말해, 위쪽으로―나아갔다. [엘리샤 그레이브즈 오티스(Elsha Graves Otis, 1811~1861)가 안전한 엘리베이터를 발명한 후인] 19세기 말에 신도시 지역의 한정된 땅 위에 상업 공간을 만들어야 한다는 요구에 응하여 마천루를 설계했다.

루이스 설리번(1856~1924)은 마천루의 발전뿐만 아니라 현대의 건축 철학 전반에도 영향을 미친 인물이다. 최초의 진정한 현대 건축가인 그는 19세기의 마지막 10년 동안 당시에 세계에서 가장 급격하게 발전하던 대도시 시카고에서 작업했다. 설리번은 위엄, 단순함, 힘으로 특징지어지는 건물들을 설계했다. 가장 중요한 점은 그가 형태와 기능의 결합이라는 현대 건축의 규범을 정립했다는 것이다. 그의 이론에 따르면 형태는 기능에서 나온다. 설리번은 카슨 피리 스콧 백화점의 관계자에게 다음과 같이 이야기했다. "분명 우리는 백화점을 보고 있다. 이 건물의 외관

13.13 크리스토와 잔 클로드, 〈뉴욕 센트럴 파크, 문들, 1979∼2005〉, 높이 4.88m의 주황색 플라스틱 문 7,503개, 길의 총 길이 약 37km.

에서 건물의 목적이 분명하게 드러난다. 형태는 단순하고 직접적인 방식으로 기능을 따른다."[3] 구조가 분명하게 드러나는 외관과 건축 재료를 중시하는 경향이 19세기와 20세기 초를 지배했다. 이 시기의 건축에서 가장 중요한 것은 강화 콘크리트, 즉 철근 콘크리트였다. 철근 콘크리트는 1850년경부터 사용되었지만 약 50년 후에 중요한 건축 재료로 부상했다.

1920년대 중반 독일의 바우하우스 조형예술학교에서는 공학적 관점에서 미학에 접근했다. 바우하우스의 목표는 단순한 건축이나 건설이 아닌 공간에 대한 상상이었다. 바우하우스는 건물 외관에서 장식을 완전히 제거했으며, 기능과 관련된 재료 몇 가지를 사용해 외면을 만들었다. 이때 외벽은 더 이상 건물 구조와 관련된 것이 아니며 그저 외부의 기후를 차단하는 역할을 할 뿐이었다(도판 13.14).

바우하우스는 예술을 통합하려는 시도를 대표한다. 바우하우스의 목표는 대체로 바우하우스 조형예술학교를 설립하고 바우하우스 운동을 이끌었던 발터 그로피우스(1883∼1969)의 철학에서 나왔다. 바우하우스는 세속의 예술을 지향했지만, 과거의 위대한 교회나 궁전 건물에서 볼 수 있는 예술적 완성도를 추구했다.

프랭크 로이드 라이트(1867∼1959, 83쪽의 인물 단평 참조)는 가장 혁신적이고 가장 영향력이 큰 20세기 건축가들 중 하나이다. 라이트는 1900년경에 프레리 양식을 창안했다. 프레리 양식은 중서부 지역 프레리 평야의 풍경을 참조해 만든 것으로 내부 공간과 외부 공간의 융합을 강조한다. 라이트의 프레리 저택들에서 강조하는 난순한 수직선과 수평선에는 일본에서 받은 영향이 반영되어 있다.

루이스 설리번의 조수였던 라이트는 형태와 기능의 통합을 추구했던 설리번의 영향을 받았다. 라이트는 실내 공간을 실용적으로 활용하면서 실내 공간의 모습을 건물의 외관에 반영하는 방법을 찾으려고 시도했다(도판 3.37 참조). 또한 그는 건물의 외관을 주변 환경이나 자연 환경과 통합하려고 노력했다.

3. Helen Gardner, *Art Through the Ages* (New York : Harcourt Brace Jovanovich, 1980), p. 760.

13.14 발터 그로피우스와 아돌프 마이어, 파구스 구둣골 공장, 독일 알펠트, 1911~1913.

라이트는 자신의 집에서 사용할 가구들을 직접 디자인하기도 했다. 그의 제1 평가 기준은 편안함, 기능, 디자인의 통합이었다. 주변 환경의 텍스처와 색채가 재료에 반영되었다. 예를 들어 집과 가구 모두에 넓은 목판을 사용했다. 그는 장으로도 사용할 수 있는 탁자 같은 다기능 가구를 제작하곤 했다. 그는 완벽한 주거 환경을 선보이기 위해 모든 공간과 물건을 철저하게 설계했다. 라이트는 집이 거주자에게 깊은 영향을 준다는 신념을 갖고 있었으며, 건축가를 '인성을 주조하는 사람'으로 보았다. 그는 단순한 작품과 복합적인 작품, 차분한 작품과 역동적인 작품, 공간이 상호 침투하는 작품과 공간을 에워싸는 작품처럼 매우 다채로운 작품들을 설계했다. 그는 끊임없이 실험을 했다. 그의 디자인은 공간의 상호 관계와 기하학적인 형태에 대한 탐색이라는 특징을 갖는다(도판 13.15 참조).

새로운 개념의 건축 설계는 르 코르뷔지에의 1920년대와 1930년대 작품들에서 나타난다. 그는 일련의 콘크리트 판을 가는 원주로 지지해 집을 짓는 '도미노' 시스템을 채택했다. 그 결과 건물은 상자 형태를 띠게 되었다. 이 같은 건물의 평평한 지붕은 실외 공간으로도 이용할 수 있다(도판 3.27 참조). 기계와 관련된 20세기 전반기 예술의 상당수가 몰인간화를 추구했지만, 르 코르뷔지에의 설계는 그렇지 않았다. 오히려 그의 설계에는 효율적 건축(합리적으로 기획하고 표준화해 대량 생산한 부품들을 가지

고 효율적인 '거주를 위한 기계'를 만든다)이라는 뜻이 함축되어 있다.

제2차 세계대전은 10년간의 건설 공백기를 낳았다. 이 때문에 전전(戰前)에 통용되었던 건축 양식과 전후에 등장한 건축 양식이 어느 정도 분리되었다. 전쟁 전에 중요한 업적을 쌓았던 건축가들이 경력을 계속 이어가면서 이 같은 틈 사이에 다리를 놓았다. 건축의 중심지는 유럽에서 미국, 일본, 남아메리카로 옮겨졌다. 건축의 접근 방식은 전반적으로 여전히 모던하거나 국제적인 성격을 띠었다. 이 같은 정황 덕분에 우리는 일반적인 경향을 보여 주는 몇 가지 예를 비교적 쉽게 고를 수 있다.

이 시대 건축의 전형인 마천루는 1950년대에 유리와 강철을 사용해 만든 형태로 부활했다. 마천루의 한결같은 육면체 형태는 —아무 생각 없이 이 육면체 형태를 이용한 경우가 많다— 현대 건축의 상징이 되었다. 흔한 육면체 건물을 보면서 우리는 전쟁 전에 이 건물의 형태를 주장한 건축가 중 한 사람을 떠올리게 된다.

독일 건축가 루트비히 미스 반 데어 로에(1886~1969)는 형태 그 자체가 목적이 되어서는 안 되며, 건축가는 건물의 기능을 발견하고 드러내야 한다고 주장했다. 그가 이러한 목표를 추구하고 벽돌, 유리, 철강처럼 공장에서 대량 생산한 재료의 형태를 외부에 솔직하게 드러내면서 건물은 육면체를 띠게 되었다. 이 형태

걸작들
프랭크 로이드 라이트, <카우프만 저택>

프랭크 로이드 라이트는 미국의 전 예술 분야를 통틀어 가장 위대한 예술가들 중 하나이다. 그가 전하는 주된 메시지는 건축과 환경 사이의 관계에 관한 것이다. 몇몇 현대 건축가들은 이러한 교훈을 망각했던 것처럼 보인다. 하지만 마치 환경에서 자라나온 것처럼 보이는 라이트의 건물은 절대로 환경을 침범하지 않는다.

그의 가장 혁신적인 건축 설계 중 하나는 미국 펜실베이니아 주 베어런에 위치한 카우프만 저택, 일명 낙수장(Fallingwater, 도판 13.15)이다. 폭포 위에 외팔보 구조로 만든 이 저택의 극적인 이미지는 흥미를 불러일으킨다. 아마 프랑스 르네상스 양식의 건물인 슈농소 성이 이 저택의 설계에 영감을 주었을 것이다. 그러나 슈농소 성은 셰르 강에 놓은 다리 위에 세운 것이지만, 낙수장은 다리 위

에 세우지 않았다. 낙수장은 자연 암반 지대를 뚫고 나온 것처럼 보이며, 미색 콘크리트 테라스는 주변 돌들의 색과 조화를 이룬다. 라이트는 겉으로 보기에는 다른 두 가지 양식을 성공적으로 혼합했다. 이 저택은 주변 환경의 일부이면서, 동시에 국제주의 양식(하지만 평소에 라이트는 국제주의 양식에 반대했다)의 직선을 띠고 있다. 그는 아무런 장식이 없는 무미건조한 상자 형태가 자연 환경과 조화를 이루도록 만들었다.

라이트의 장점이자 단점은 자신의 시각을 근시안적으로 주장했다는 것이다. 그는 자신의 뜻을 따르는 의뢰인하고만 작업을 할 수 있었다. 그리하여 의뢰인의 시각 때문에 자신의 설계를 조정하는 많은 건축가들의 경우와는 달리, 라이트가 지은 건물은 라이트의, 그것도 오로지 라이트만의 건물이 되었다.

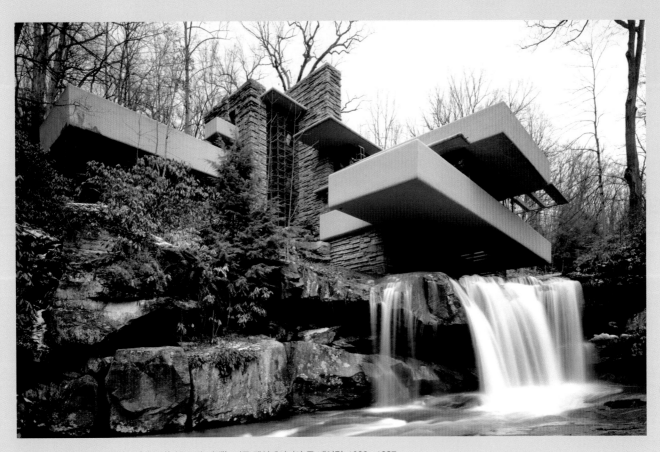

13.15 프랭크 로이드 라이트, 〈낙수장(카우프만 저택)〉, 미국 펜실베이니아 주 베어런, 1936~1937.

는 20세기 건축의 토대가 되었다. 그는 완벽한 비율을 추구하기도 했다. 이러한 경향은 아마 1929년 바르셀로나 엑스포의 독일관을 지으면서 시작되었을 것이다. 그가 완벽한 비율을 추구했다는 사실은 뉴욕의 시그램 빌딩(도판 13.16) 같은 프로젝트에서도 드러난다.

결국 현대 건축 설계는 미국 건축가 루이스 I. 칸이 제기한 "공간은 어떤 형태를 띠기를 원하는가?"라는 물음을 천착한다. 라이트가 설계한 구겐하임 미술관(도판 3.37)은 완만한 나선형을 띠고 있다. 이 같은 형태에는 미술관에서 작품을 감상하려면 느긋하게 걸어야 한다는 사실이 반영되어 있다.

13.16 루드비히 미스 반 데어 로에와 필립 존슨. 시그램 빌딩, 미국 뉴욕, 1958.

모더니즘 음악

모더니즘 음악은 모더니즘 회화나 조각과 마찬가지로 19세기 전통에서 완전히 벗어난 길을 갔다. 그럼에도 우리는 현대의 음악뿐만 아니라 과거의 음악 역시 듣고 그에 반응한다. 예컨대, 우리는 같은 음악회에서 현대의 음악 작품과 중세의 음악 작품을 함께 감상할 수 있다. 그러니까 우리는 우리 주변의 사건이나 상황

을 조명하고 설명하는 동시대 예술가뿐만 아니라 미켈란젤로, 셰익스피어, 레오나르도 다 빈치, J. S. 바흐, 고대 그리스의 건축가 같은 과거의 예술가와도 경험을 공유하는 호사를 누리는 것이다. 현대인들은 과거의 전통을 따를지 아니면 새로운 전통을 창안할지 택할 수 있다.

20세기 음악은 두 가지 방향 모두를 채택했다. 새로운 방향은

크게 세 가지 방식을 통해 급진적으로 과거를 탈피했다. 첫 번째 방식은 복잡한 리듬이다. 중세 이래 널리 보급된 전통에서는 비트를 박자로 묶는 것을 강조한다. 이박자와 삼박자의 강음은 악곡에 통일성과 특색을 부여하는 데 도움을 준다. 하지만 모더니즘 작곡가들은 이처럼 규칙적으로 나타나는 강음을 버리고, 대신 변화하는 복잡한 리듬을 사용하는 방향을 택했다. 이러한 작품에서 박자나 비트를 규정하는 것은 실로 불가능하다.

전통을 탈피하는 두 번째 방식은 불협화음과 관련되어 있다. 19세기 말 이전의 서양 음악에서는 모든 화성 진행을 협화음으로 해결해야 한다는 규준을 따랐다. 불협화음은 그 규준을 어지럽히는 데 사용되었을 따름이다. 19세기 말에는 그 같은 개념에 중요한 변화가 생겼으며, 20세기에는 작곡가들이 불협화음을 점점 더 많이 사용했을 뿐만 아니라 협화음으로 화성 진행을 해결하는 방식을 버리기도 했다.

전통을 탈피하는 세 번째 방식은 전통적인 조성 일체를 거부하는 것이다. 전통적인 견해에 따르면 음계에서 가장 중요한 음은 으뜸음이나 도이다. 모든 음악은 특정 조로 작곡된다. 원격조나 관계조로 조를 바꾸기도 하지만, 이때에도 중심이 되는 것은 원조의 으뜸음이다. 20세기의 많은 작곡가들은 이처럼 특정 음을 중심으로 음들을 체계화하는 방식 자체를 거부했다. 그리하여 반음계의 12음 모두가 동등해졌다. 이 같은 체계는 12음 기법으로 알려졌으며 후에 **음렬주의**로 재정의되었다.

보다 보수적인 방향은 19세기에서 20세기로 넘어가는 시기에 프랑스에서 나타났다. 특히 인상주의 작곡가 클로드 드뷔시(329쪽 참조)의 작품에서 이 방향이 나타났다. 드뷔시의 양식은 또 다른 프랑스 작곡가 모리스 라벨(1875~1937)의 양식과 긴밀하게 연결되어 있다. 라벨은 인상주의 작곡가로 출발했으나 시간이 지나면서 고전주의 쪽으로 기울었다. 하지만 라벨은 초기에도 드뷔시의 복합적인 울림을 받아들이지 않았다. 라벨의 〈볼레로〉에서는 스페인 춤곡의 강렬한 리듬을 끊임없이 사용해 원초적인 힘을 표현한다. 〈피아노 협주곡 사장조〉 같은 보다 전형적인 라벨의 작품에서는 모차르트와 전통적인 고전주의 음악을 모델로 삼는다. 이러한 라벨의 경향과 다른 작곡가들의 비슷한 관심으로 인해─예를 들어 카미유 생상(1835~1921)은 고전주의적 양식을 받아들였다─20세기 초의 음악이 신고전주의적 경향을 띠는 결과가 나타났다. 신고전주의는 서양 음악의 관습을 유지했으며, 인상주의와 음렬주의를 모두 거부했다.

미국 작곡가 윌리엄 슈만(William Schuman, 1910~1992) 역시 1930년대와 1940년대에 한층 전통에 충실한 길을 갔다. 그의 교향곡들에서는 밝은 음색과 열정적인 리듬을 사용하며, 18세기와 19세기의 미국 민요에 초점을 맞춘다. 슈만이 〈윌리엄 빌링즈 서곡〉, 〈뉴 잉글랜드 트리프티카〉 같은 작품을 빌링즈의 세 작품을 토대로 작곡한 것을 보면, 18세기 미국 작곡가 윌리엄 빌링즈(William Billings, 1746~1800)가 슈만의 작품에서 매우 중요하다는 사실을 알 수 있다. 슈만의 작품 중 가장 유명한 것은 아마 〈아메리카 축제 서곡〉일 것이다.

러시아의 세르게이 프로코피예프(1891~1953)의 작품에서도 전통적인 조성이 나타난다. 그럼에도 불구하고 그의 작품 〈강철 발걸음(Le pas d'acier)〉에는 1920년대에 확산된 기계화의 영향력이 반영되어 있다. 엄청난 힘과 운동을 상징하는 기계는 음악에도 영향을 주었다. 〈강철 발걸음〉에서 프로코피예프는 현대적 삶의 성격을 표현하기 위해 의도적으로 인간적인 면을 배제한다.

힌데미트 독일 작곡가 파울 힌데미트(1895~1963) 또한 전통적 조성에서 벗어난 실험이라는 특징을 보여주었다. 그는 작곡의 기술(Unterweisung im Tonsatz)에서 곡 구성 문제들을 체계적으로 해결하는 방법을 분명히 제시한다. 그의 음악은 극히 반음계적인, 다시 말해 무조에 가까운 것이었다. 그는 조성의 중심 음정들은 사용했지만 장조와 단조 개념은 버렸다. 그는 자신의 새로운 체계가 보편적인 음악 언어가 되기를 희망했다. 하지만 그 희망은 이루어지지 않았다. 그럼에도 힌데미트는 작곡가나 교사로서 20세기 작곡에 엄청난 영향을 주었다. 그는 10편의 오페라, 예술가곡, 칸타타, 레퀴엠, 실내악곡, 소나타, 협주곡, 교향곡 등 다양한 장르의 음악을 작곡했다.

바르톡 헝가리 작곡가 벨라 바르톡(1881~1945)은 전통에서 벗어난 또 다른 방식으로 조성에 접근했다. 민속음악에 관심을 갖고 있던 그는 동유럽 민속음악을 조사했다. 이는 중요한 사실이다. 왜냐하면 동유럽 민속음악의 상당수가 서양의 장단 음계를 사용하지 않기 때문이다. 바르톡은 독자적인 화성 구조 유형들을 창안했다. 이는 전통적인 민속음악의 선율에 적용할 수 있는 것이었다. 그 또한 조성의 중심 음정들을 이용했지만 그의 음악은 종종 귀에 거슬리는 불협화적인 것이었다.

그의 작업은 일정 부분 전통에서 벗어난 것이지만 전통적인 장치들과 형식들도 사용했다. 그의 양식은 정밀하고 빈틈없는 구조를 갖추고 있다. 그는 종종 한두 개의 매우 짧은 모티브를 발전시켜 악장 전체를 구성하기도 했다. 한층 규모가 큰 작품들의 경우 주제가 되는 소재를 시종일관 반복해 통일성을 획득했다. 심지어 그는 고전주의 소나타 형식을 사용하기도 했다. 바르톡 작품들의 텍스처는 매우 대위법적이며, 이는 전개되고 있는 모티브들을 선

율을 통해 부각시킨다.

리듬은 바르톡의 음악에서 중요한 요소이다. 바르톡의 음악에서는 힘을 산출하기 위해 반복되는 화음과 불규칙적인 박자 같은 다양한 장치를 사용하며 엄청난 힘을 가진 리듬이 등장한다. 그는 폴리리듬(polyrhythm)을 사용해−다시 말해, 여러 개의 리듬을 동시에 사용해−독특한 성격을 띤 비선율적 대위법을 창조한다. 여기에는 민요와 민속무용의 영향이 반영되어 있다. 세 곡의 협주곡을 포함한 수많은 피아노곡, 네 곡의 현악 사중주, 〈관현악단을 위한 협주곡〉, 오페라 〈푸른 수염 영주의 성〉 등 모든 바르톡의 음악에는 놀라울 정도로 야생적인 생생함이 있다.

스트라빈스키 다른 지역에서도 반(反)전통주의를 추종했다. 러시아 작곡가 이고르 스트라빈스키(1882~1971)는 1910년에 〈불새〉로 두각을 나타내었으며, 2년 후에는 〈봄의 제전〉으로 더 큰 충격을 주었다. 두 작품 모두 발레 음악이다. 〈불새〉는 러시아인 흥행주 세르게이 디아길레프(1872~1929)의 의뢰를 받아 쓴 작품으로 파리 오페라 극장에서 성공적인 첫 무대를 선보였다. 반면 혁신적인 관현악 편성, 불협화음, 강렬한 원초적 리듬을 사용한 〈봄의 제전〉은 폭동에 가까운 물의를 일으켰다. 하지만 이 작품은 20세기 음악에 엄청난 영향을 주었다.

이후에 스트라빈스키는 신고전주의 양식을 받아들였다. 예컨대 오라토리오 〈오이디푸스 왕〉과 오페라 〈난봉꾼의 행각〉 같은 작품에서는 바로크와 고전주의의 요소 및 형식을 부활시키려고 시도한다. 그는 말년에 음렬주의를 실험하기도 했다.

쇤베르크 20세기 전반부의 음악사조 중 가장 눈에 띄는 것은 독일 낭만주의에서 자라 나와 무조로 급선회한 사조이며 이 사조를 정초한 작곡가는 아놀드 쇤베르크(1874~1951)이다. 1905년과 1912년 사이에 그는 이전에 작곡했던 대규모의 후기 낭만주의적 작품에서 벗어나 한층 냉정한 양식에 눈을 돌렸다. 그는 음색을 재빠르게 바꾸고 리듬과 선율을 파편화해 음악의 텍스처를 파괴했다. 1911년 쇤베르크는 〈여섯 개의 피아노 소품, op. 19〉를 작곡했다. 이 작품에서 그는 앞에서 제시한 선율을 반복하는 것 같은 몇 가지 전통적인 진행 방식을 배제하며 자신의 새로운 양식을 발전시켰다. 이 소품 각각은 겨우 9~18마디로 구성되어 있지만 각 소품에는 독자적인 표현 방식이 구현되어 있다.

쇤베르크의 작품을 설명할 때 '무조(無調)'라는 단어를 사용하기는 했지만, 정작 그 자신은 모든 조성을 아우른다는 의미의 '범조(汎調)'라는 용어를 선호했다. 그의 작품에서는 화성 진행을 해결할 필요 없이 음을 조합하는 방식을 사용한다. 그는 이러한 발상에 '불협화음의 해방'이라는 이름을 붙였다.

1923년에 이르러 쇤베르크는 12음 기법으로 작곡했다. 12음 기법에서는 앞에 나온 음이 중복되지 않게 한 옥타브 안의 음 12개를 배열한다. 그런 다음 이 음렬(音列)을 역행형(Retrograde), 반행형(Inversion), 반행형의 역행형으로 이용할 수 있다. 이러한 음렬 배열 방식은 리듬과 강약에도 적용할 수 있다. 12음 기법의 논리적 구조는 수학적이며 다소 정형화되어 있지만, 조성 감각의 완전한 배제, 감정과 기계화 사이의 균형을 내세운다. 이처럼 관습적인 조성 구성에서 벗어난 작품을 들을 때 반드시 이해해야 하는 점은 그 작품에 고유한 논리적 질서가 내재해있다는 것이다.

아이브스와 코플랜드 아이브스와 코플랜드는 실험적인 양식을 이용했던 미국 작곡가들이다. 찰스 아이브스(1874~1954)의 많은 작품은 너무나 실험적이었고 시대를 앞선 것이었기 때문에 연주할 수 없는 것으로 간주되었고 제2차 세계대전까지 대중적인 인기를 얻지 못했다. 그는 보험회사에서 일을 했고 덕분에 오랜 기간 동안 무명 상태를 감수할 수 있었다. 아이브스의 선율은 대개 민요, 대중가요, 찬송가 같은 친숙한 소재에서 빌려온 선율을 지극히 낯선 방식으로 활용해 만든 것이다. 그는 4분음(四分音, 반음을 2분의 1로 나눈 음정), 다조(多調, polytonality), 폴리리듬을 실험했다. 그의 리듬은 불규칙적인 경우가 많았으며, 가끔 마딧줄로 강박을 표시한 경우를 제외하고서는 마디를 표시하지 않았다. 피아노 음악에 등장하는 어떤 밀집음군(密集音群, tone cluster)은 나무토막을 사용해 필요한 건반을 동시에 누르지 않으면 연주할 수 없다. 아이브스의 〈대답 없는 질문(*Unanswered Question*)〉 같은 실험적 작품에서는 입체음향 효과를 내기 위해 여러 곳에 합주단을 배치하기도 한다. 아이브스에게 음악이란 때로는 조화롭고 때로는 조화롭지 않은 생의 경험 및 관념과 관련된 것이었으며, 그의 음악에는 이러한 철학이 반영되어 있다.

아론 코플랜드(1900~1990)는 미국적 특성을 통합한 음악을 만들었다. 재즈, 불협화음, 멕시코 민요, 셰이커교의 찬송가, 이 모든 것이 그의 작품에 등장한다. 셰이커교의 찬송가는 코플랜드의 가장 중요한 작품인 〈애팔래치아의 봄〉에서 두드러지게 사용되었다. 〈애팔래치아의 봄〉은 원래 발레곡으로 작곡했지만 이후에 관현악 조곡으로 만들기도 했다. 코플랜드의 작품 중 어떤 것은 함축적이고 화성이 복잡하지만 어떤 것은 단순하다. 그는 종종 작품 시작 부분의 화음에서 반음계의 12음 모두를 동시에 사용했다. 그는 다양한 음악의 영향을 받았지만 전통적인 조성을 따르는 자신만의 독특한 양식을 구축했다. 그의 리듬 및 화음 처리 방식은 20세기 미국 음악에 큰 영향을 주었다.

거슈인 찰스 아이브스와는 달리 대중을 즐겁게 하는 일을 즐겼던 조지 거슈인(1898~1937)은 브로드웨이 뮤지컬과 영화 음악 등 다양한 형식으로 대중적인 음악을 작곡했다. 그는 클래식 음악과 대중음악 사이에, 다시 말해 오페라와 뮤지컬 사이에 다리를 놓는 데 성공했다. 〈포기와 베스〉(1935)가 그 예이다. 거슈인은 미국 흑인 작가 뒤보스 헤이워드(1885~1940)의 희곡 〈포기〉를 토대로 〈포기와 베스〉를 작곡했다. 그 과정에서 그는 헤이워드와 오랜 기간 동안 서신을 교환했으며 지방의 흑인 문화를 연구하기 위해 사우스캐롤라이나 주 찰스턴을 방문했다. 그 결과로 나온 뮤지컬 음악은 독특한 것이다. 노래와 대사를 병치한 대개의 브로드웨이 뮤지컬과는 달리 거슈인의 뮤지컬에서는 레치타티보와 통절 형식을 사용하고 있다. 결국 거슈인은 '캣피쉬 로우(Catfish Row)'가 배경인 민속 오페라를 창조했으며, 이는 오늘날에도 독특한 것이다. 오페라의 주연인 포기는 이 오페라에서 가장 절절한 노래 중 하나인 '그대 베스, 이제 나의 여인이여'에서 베스에 대한 자신의 사랑을 노래한다. 이 노래는 베스의 사랑을 얻기 위해 싸운 앉은뱅이 포기가 맞이한 행복한 순간을 기린다. 장애가 있지만 - 그는 걷지 못해 구르는 판에 몸을 싣고 다닌다 - 열심히 일하는 사내로 묘사되는 포기는 아름다운 베스의 관심을 얻기 위해 도박꾼 크라운 및 교활한 마약 판매책 스포팅 라이프와 경쟁해야 한다.

번스타인 레너드 번스타인(1918~1990)은 20세기 후반의 미국 음악을 상징하는 인물로 대중적인 양식과 '진지한' 양식을 혼합함으로써 코플랜드와 거슈인에 의해 시작된 전통을 계승한다. 매우 열정적이고 다재다능했던 번스타인은 교향곡, 발레음악, 피아노곡, 오페라, 대규모 합창곡을 작곡했으며, (그 자신은 유대인이었지만) 연주회용 미사곡에 록 음악을 붙여 극작품을 만들었다. 그의 작품 중 가장 대중적인 〈웨스트사이드 스토리〉(1957)는 미국 뮤지컬과 문화사에서 이정표가 된 작품이다. 셰익스피어의 〈로미오와 줄리엣〉을 현대적으로 각색한 이 뮤지컬에는 이탈리아 베로나의 몽테규 가문과 캐퓰렛 가문 대신 미국 뉴욕의 이탈리아인들과 푸에르트리코인들이 등장한다. 〈웨스트사이드 스토리〉의 주된 요소 중 하나는 박력 있는 춤곡들이다.

현대무용

덩컨 19세기에 이르러 낭만 발레는 진부하고 판에 박힌 것이 되었다. 남달랐던 이사도라 덩컨(1878~1927)은 무용에 혁명적인 양식을 새로 도입했다. 그녀는 맨발로 감정을 표현한 춤을 춘 것 때문에 1905년까지 악평을 받았다. 덩컨은 발레 마니아들 사이에서나 무용 개혁가들 사이에서나 물의를 일으키는 인물로 평가받았다.

이사도라 덩컨은 미국인이었지만 유럽에서 명성을 얻었다. 그녀는 음악이나 자연에서 느낀 분위기를 춤으로 표현했다. 헐렁하고 치렁치렁한 그녀의 의상은 그리스식 튜닉과 주름장식에서 영감을 얻어 만든 것이다. 그녀가 맨발로 춤을 추었다는 사실 역시 매우 중요하다. 이 방식은 오늘날까지 이어져 내려오고 있다. 덩컨은 현대무용의 형성에 기여한 인물이라고 할 수 있다.

데니숀 이사도라 덩컨과 동시대인인 루스 세인트 데니스(Ruth St. Denis, 1879~1968)와 그녀의 남편 테드 숀(Ted Shawn, 1891~1972)은 현대무용의 기반을 보다 견고하게 다지려고 했다. 세인트 데니스는 이국적인 동양의 춤 동작과 델사르트식 자세처럼 거리가 먼 요소를 혼합했다. (델사르트 체계는 19세기에 감정과 생각을 전달하는 방식을 과학적으로 연구한 프랑수아 델사르트가 고안한 것으로, 열성적인 그의 제자들은 그의 연구 결과를 토대로 특정 의미를 갖고 있는 일련의 우아한 동작과 자세를 만들었다.) 세인트 데니스는 자신의 철학과 안무를 전파하기 위해 남편과 함께 로스앤젤레스에 데니숀(Denishawn) 무용단과 무용학교를 설립했으며, 이를 통해 무용계에서 자신의 입지를 굳힐 수 있었다. 데니숀 무용단과 무용학교에서는 고전 발레, 동양 무용, 인디언 무용 등 모든 무용의 전통을 아우르는 방향을 따랐다.

그레이엄 데니숀 무용단 출신인 마사 그레이엄(1894~1991)은 현대무용에 엄청난 영향을 주었다. 정확하게 정의할 수 없는 '현대무용'이라는 모호한 용어에 만족하는 이는 거의 없을 것이다. 그럼에도 마사 그레이엄이 상징하는 발레 외부의 무용 전통을 가리킬 때 가장 적절한 명칭은 여전히 '현대무용'이다. 그녀는 예술의 개별성이 근본적인 것이라고 주장했다. "보편적인 규칙은 존재하지 않는다. 모든 예술작품이 각기 고유한 규약을 창조한다." 하지만 현대무용에서도 관습이 형성되었는데, 현대무용이 고전 발레를 탈피하려고 했기 때문이다. 발레 동작은 대체로 선이 부드럽고 대칭적이다. 반대로 현대무용에서는 각진 선과 비대칭성을 강조한다. 발레에서는 도약을 강조하며 포인트 자세를 토대로 동작의 선을 만든다. 반면 현대무용에서는 플로어에 발을 붙이고 맨발로 춤을 춘다. 그렇기 때문에 그레이엄을 위시한 현대무용 안무가들의 초기 작품은 대체로 우아하지 않으며 오히려 격렬하고 거칠다. 하지만 이 모든 것의 저변에는 발레의 기초인 판에 박힌 자세와 동작을 거부하고 감정을 표현하려는 욕구가 자리 잡고 있다. 마사 그레이엄은 자신의 안무가 '심장의 그래프'라고 이야

기했다.

그녀는 〈원초적 신비(*Primitive Mysteries*)〉나 〈키르케〉 같은 작품에서 신화적 주제를 심리학적으로 탐구한다. 대공황 이후 예술 작품을 통해 사회를 비판하려는 움직임이 활발하게 나타났다. 그레이엄 역시 유명한 〈애팔래치아의 봄〉(174쪽 참조) 등에서 미국의 형성과 관련된 시사적 주제들을 다루었다. 아론 코플랜드가 음악을 담당한 〈애팔래치아의 봄〉에서는 청교도주의가 미친 영향과 지옥의 고통을 설파하는 청교도주의를 사랑과 상식으로 극복하는 모습을 묘사한다.

커닝엄 마사 그레이엄 무용단에서는 논쟁을 일으키는 급진적인 안무가 한 사람을 배출했다. 과거에 현대무용이 발레의 전통과 단절했듯이 그 역시 현대무용의 수많은 전통과 단절했다. 그는 우연적 요소를 넣은 작품을 안무했으며, 종종 작곡가 존 케이지와 협업을 하기도 했다. 머스 커닝엄(1919~2009)은 자신의 작품에 무용 동작뿐만 아니라 일상적인 활동도 넣었다. 그는 관객이 무용에 대한 새로운 시각을 갖게 하는 것에 관심을 가졌다. 그의 안무는 다른 사람들의 안무와 확연하게 차이가 난다. 그의 작품에서는 지극히 추상적인 특성뿐만 아니라 우아함과 침착함 또한 나타난다. 〈여름 공간(*Summerspace*)〉이나 〈겨울 가지(*Winterbranch*)〉 같은 작품에서는 커닝엄이 우연성 혹은 불확정성을 어떤 식으로 활용하는지 확인할 수 있다. 안무가는 세트와 관련된 수많은 선택지와 배열 순서를 준비한다. 매 공연마다 무대가 바뀌며 다른 순서로 무대가 배열된다(때때로 동전을 던져 배열 순서를 정하기도 한다). 그리하여 같은 작품일지라도 매번 다른 모습을 띠게 된다. 커닝엄은 공간을 공연과 분리할 수 없는 요소로 보았다. 고전 발레에서는 일반적으로 무대 중앙이나 무대 앞쪽 중앙에만 초점을 맞추지만, 그의 작품에서는 시선을 무대의 여러 구역으로 분산시킨다. 다시 말해, 커닝엄은 관객에게 어디에 초점을 맞추어야 한다고 강요하지 않고 어디에 초점을 맞출지 선택하게 한다. 마지막으로 그의 작품에는 여러 구성 요소가 따로따로 노는 경향이 있다. 그리하여 발레나 현대무용 작품에서 으레 기대하게 되는 음악과 스텝 사이의 직접적 일대일 관계가 사라지게 되었다.

커닝엄은 "우주에는 고정된 점이 없다."라는 아인슈타인의 이야기를 인용하곤 했으며, 1980년대부터 그의 작업을 지켜본 몇몇 사람은 그의 작품에서 카오스 이론을 표현하고 있다고 보았다. 커닝엄은 2개 이상의 무대를 동시에 사용하기도 한다. 그는 2004년 런던의 테이트 모던 갤러리에서 이 방식을 선보였다. 그는 장벽을 사용해 관객이 거울이 붙어 있는 천장을 올려다보지 않는

이상 3개의 무대를 한꺼번에 보지 못하게 만들었다. 2008년 뉴욕에서 그는 나란히 붙어 있는 2개의 무대를 사용했다. 그런데 두 무대를 동시에 볼 수 없기 때문에 두 무대 위에서 공연하고 있는 춤을 모두 보려면 이리저리 옮겨 다녀야 한다. 일군의 무용수들이 동시에 걷고, 몸을 구부리고, 웅크리면서 느리고 조심스럽게 움직이는 동안, 이들과 똑같은 의상을 입은 일군의 무용수들이 반대 방향을 바라보고 같은 동작을 한다. 이후에 무용수들은 두 무대 사이를 오가며 각기 다른 패턴으로 움직인다.

테일러 마사 그레이엄 무용단이 배출한 또 다른 안무가, 폴 테일러(1930년생)는 현대무용에 인상적인 방향을 제시했다(이 사람은 머스 커닝엄 무용단에서도 활동했다). 활기차고 열정적이며 추상적인 그의 작품은 종종 원시적인 행동을 연상시킨다. 〈야수들의 책(*Book of Beasts*)〉 같은 에너지가 끓어 넘치는 작품에서 그는 커닝엄처럼 음악과 동작을 기묘하게 조합한다. 테일러는 베토벤의 음악 같은 클래식 음악을, 그중에서도 현악 4중주 같은 특정 형식의 음악을 자주 사용한다. 그는 클래식 음악과 거친 동작을 결합해 관객의 흥미를 불러일으키는 작품을 만든다.

무용수 겸 안무가 개인의 독자적 탐색을 장려하는 전통에서는 앨빈 에일리(Alvin Ailey, 385쪽 참조)나 알윈 니콜라이(Alwin Nikolais)처럼 뛰어난 무용수 겸 안무가를 다수 배출했다. 니콜라이는 안무를 담당했을 뿐만 아니라 무대, 의상, 조명을 디자인하거나 곡을 쓰기도 했다. 그의 작품은 다양한 매체를 사용해 전자 시대를 찬미하는 광상극(狂想劇)의 양상을 띤다. 무대의 시각적 요소에 시선을 빼앗긴 나머지 관객이 조명을 받으며 무대에 있는 무용수의 존재를 잊어 버리는 경우도 왕왕 발생한다. 트와일라 타프(Twyla Tharp, 1941년생)와 이본느 레이너(Yvonne Rainer, 1934년생)는 공간과 움직임을 실험하는 안무가들이다.

오늘날 '현대무용(modern dance)'이라는 용어는 많은 이들이 한물간 양식으로 여기는 '현대 예술(modern art)'을 상기시키며 퇴물처럼 보인다. 그리하여 현대무용이라는 용어는 '컨템포러리 댄스', '재즈 댄스', '클래식 재즈' 같은 용어로 대체되었다.

모더니즘 문학

다른 모더니즘 예술과 마찬가지로 모더니즘 문학 역시 현대적인 표현방식을 옹호하며 전통적인 형식과 주제에서 탈피하려고 한다. 유토피아를 꿈꾸던 급진적 모더니즘은 자연과학과 사회과학에서 새로 제시한 관념에서 비롯된 것이며, 특히 프로이트의 정신분석은 모더니즘에 지대한 영향을 미쳤다. 모더니즘은 소설

과 시 모두에 영향력을 행사했다. 소설의 캐릭터들은 모종의 탐구에 몰두하며 용기를 되찾아 혼란스러운 세계에서 의미를 찾고 자신들이 할 수 있는 모든 것을 실천하려고 한다. 모더니즘 소설가들은 비열하고 품위 없는 세상에서 명예와 품위를 지키며 살아가는 캐릭터를 그림으로써 무질서한 세계를 더욱 생생하게 보여 주려고 한다. 그리고 이 과정에서 작품의 '참신함'과 독창성, 대담함을 성취하려고 노력했다.

매우 다양한 접근 방식을 아우르는 모더니즘 소설에는 D. H. 로렌스(1885~1930), 어니스트 헤밍웨이(1898~1961), 윌리엄 포크너(1897~1961) 같은 유명 소설가의 작품도 포함된다. 이들은 전통적인 소설 형식과 시공간 개념에 이의를 제기하면서 풍성한 주제와 기법을 제시했다.

모더니즘 시의 대표적 작가는 에즈라 파운드(1885~1972)와 T. S. 엘리엇(1888~1965)이다. 이들의 시에는 이미지즘이라 불리는 사조가 반영되어 있다. 1912년경 파운드는 구상적인 언어와 비유, 현대적인 소재, 자유로운 운율을 강조하며 이미지즘을 주장했다. 간결하고 명료한 이미지즘 시에서는 지극히 시적인 언어로 생생한 시각적 이미지를 그린다. T. S. 엘리엇의 작품에는 제1차 세계대전의 각성 효과 또한 반영되어 있다. 예컨대 〈황무지〉(1922) 같은 시에서는 당대에 만연한 환멸감과 파편화가 나타난다. 그리고 이는 완벽한 모더니즘 시의 출현을 의미한다.

포스트모더니즘 경향

포스트모더니즘 예술은 제2차 세계대전 종전 후 각기 다른 시기에 등장한 이질적인 접근 방식을 뒤섞는 경향을 보여 준다. 이러한 양식의 혼합을 대변하는 예술가로 조각가 조엘 샤피로(1941년생)를 들 수 있다. 그는 점토, 유리, 구리, 납으로 만든 조각을 조립해 구상적인 작품을 만드는 방향으로 자신의 예술을 발전시켜 나갔다. 그의 작업에서 특별한 점은 다양한 재료의 사용이다. 이 재료 중 몇몇은 새로운 것이며, 따라서 새로운 기술이 필요하다. 이전에 시도하지 않은 방식으로 재료를 혼합하면 새로운 기법을 얻을 수 있고, 이를 통해 과거의 예술작품과 달라 보이는 예술작품을 만들 수 있다. 샤피로의 작품은 기하학적 형태의 작은 조각들을 전시장 바닥에 늘어놓은 형태(여기에서는 작품을 설치한 공간이 중요한 요소가 된다)에서 〈무제〉(도판 13.17)처럼 큰 막대기 형태의 조각들을 조립한 형태로 서서히 변모해 나갔다. 이 작품은 금속을 주조해 만든 것이나 원상(原象)의 재료인 목재의 촉감이 남아 있으며 목재 조립 방식을 이용했다.

신추상주의

1980년대 중반에는 젊은 예술가들이 포스트모더니즘 경향에 역행하는 방식을 통해 명성을 얻으려고 시도했다. 이들 중 다수는 하드 에지(360쪽 참조) 같은 추상미술이나 반(半)추상미술로 되돌아갔다. 이들은 신추상주의자로 통칭되지만 각기 다른 접근 방식을 사용했다.

화가에서 조소 작가로 전업한 린다 벵글리스(Lynda Benglis, 1941년생)의 작품은 신추상주의의 좋은 예이다. 그녀의 작품은 과정 미술(Process Art)의 대표작이기도 하다. 그녀는 용해한 금속을 바닥에서 자유롭게 흘러가도록 내버려 둔 다음 색채와 형태를 가미하는 방식으로 작업을 한다. 〈파사트(Passat)〉(도판 13.18)는 광택이 나는 금속으로 결절, 만곡, 주름을 만들어 곤충과 형태가 비슷한 조소 작품을 제작하는 방식을 보여 주는 작품이다. 신추상주의 작가들은 포스트모더니즘 작가들과 마찬가지로 이전 작품의 크기, 매체, 색채를 수정하거나 변경하는 방식을 통해 다른 작가의 작품을 자유롭게 차용하고 새롭게 구성하며, 더 나아가 새로운 의미를 부여한다. 그들은 이를 통해 퇴락한 현재의 미국 사회를 비판하거나 풍자하기도 한다.

설치

미술 작품이 차지하는 공간은 점점 넓어졌으며, 현재 '설치(installation)' 미술 작품은 심지어 방 크기의 공간을 차지한다. 주디 파프(Judy Pfaff, 1946년생)는 우선 공간을 마련하고 회화 재료를 위시한 다양한 재료를 사용해 그 공간을 채우는 방식으로 설치 작업을 한다. 그녀의 작품은 실내 풍경에 비유할 수 있다. 그리고 그녀의 작품에서 느낄 수 있는 충동적인 에너지를 잭슨 폴록의 액션 페인팅 작품(도판 13.9)에서 느낄 수 있는 에너지와 비교해 볼 수도 있다. 그녀의 설치 작품 〈용(Dragon)〉(도판 13.19)은 자연에 영감을 받아 만든 것처럼 보인다. 소용돌이치는 덩굴이 무성한 밀림의 나뭇잎들처럼 걸려 있다. 색채 스펙트럼의 모든 색채를 활용하고 있지만 불타는 듯한 붉은색이 압도적이다. 이 모든 것이 방의 흰 벽 때문에 두드러져 보인다. 쭉 뻗은 사선과 수직선들은 대조를 이루도록 신중하게 병치되어 있는 반면 구석 위쪽의 얽어 놓은 줄에서는 혼돈의 기운이 나온다. 선들의 강렬한 색채와 선들이 증식하는 듯한 느낌 때문에 공간에 던진 그림이 정지해 있는 것 같은 인상을 받게 된다.

디지털 아트 : 상호작용성 · 미디어 아트 · 뉴 미디어

미디어 아트 혹은 (디지털 미디어 아트로도 불리는) 뉴 미디어 아트에서는 다양한 종류의 전자 매체를 사용하며 종종 협업을 통해

13.17 조엘 사피로, 〈무제〉, 1980~1981, 청동, 1.34×1.62× 1.15m, 개인 소장.

13.18 린다 벵글리스, 〈파사트〉, 1990, 알루미늄, 198×132× 68.5cm, 미국 뉴욕 폴라 쿠퍼 갤러리(Paula Cooper Gallery). ⓒ 린다 벵글리스 소장/뉴욕 주 뉴욕, VAGA 인가.

작품을 만든다. 이러한 작품은 단순한 과학기술의 범위를 넘어서며 더 나아가 전통적인 '예술작품' 개념 자체를 위협하기도 한다. 따라서 뉴 미디어 아트 작품을 정의하고 설명하거나 전시하고 판매하는 일은 어려울 수밖에 없다. 하지만 일단 뉴 미디어 아트는 시각예술, 음악, 공연예술, 영화 등 다양한 형식을 종합한 장르로 볼 수 있다.

뉴 미디어 아트에서는 오늘날 사회와 과학기술의 관계가 점점 더 긴밀해지고 있다는 사실에 주목한다. 이러한 점에서 뉴 미디어 아트는 20세기 초 사회가 기계장치 및 과학기술과 맺은 긴밀

13.19 주디 파프, 〈용〉, 혼합 매체, 1981년 미국 뉴욕 휘트니 미술관에서 개최한 휘트니 비엔날레에 설치한 모습. ⓒ 주디 파프 소장/뉴욕 주 뉴욕, VAGA 인가.

한 관계를 다룬 미래주의나 기계주의와 유사하다. 하지만 미래주의나 기계주의와 달리 뉴 미디어 아트에는 관객과의 상호작용이 존재한다. 뉴 미디어 아트의 지지자들은 시각예술, 음악, 애니메이션, 디자인부터 건축, 컴퓨터 공학까지 매우 다양한 배경을 갖고 있다. 이들은 전통적으로 사용하지 않은 재료를 사용하며, 아마 스스로를 예술가로 보는 대신 예술과 연구 사이에서 표류하고 있는 존재로 볼 것이다. 이 '예술가' 중 몇몇은 예술작품처럼 보이거나 기능하지 않는 작품을 창조하려고 한다. 이들은 관람자가 온몸으로 자신의 작품에 참여하기를 원하며 전자 매체가 화가, 건축가, 엔지니어, 과학자 사이의 협업 가능성을 제공해 준다고 생각한다. 여기에서는 3명의 작가 사이먼 페니(Simon Penny), 줄리안 블리커(Julian Bleecker), 마이클 류(Michael Lew)에 대해 설명하려고 한다. 여러분은 이를 통해 뉴 미디어 아트가 어떤 것인지 감지하게 될 것이다. 사이먼 페니에 따르면, "'뉴 미디어 아트'의 가장 중요한 특성은 컴퓨터를 활용해 기계와 인간의 상호작용을 가능하게 하고 기계와 인간 행위 모두의 심미적 차원에 주목하게 하는 것이다."[4]

첨단기술을 활용한 줄리안 블리커의 〈와이파이 베두인족(*Wifi Bedouin*)〉은 배낭처럼 보인다. 모바일 수신기 겸 송신기 역할을 하는 배낭을 메면 근처에 있는 사람들이 이용할 수 있는 '인터넷 섬'을 만들 수 있으며, 주변 사람들은 배낭을 멘 사람의 독립 네트워크에 접근할 수 있다. 블리커는 기술 사용법 재고에 초점을 맞춰 작업을 하며, 때로는 확고부동하나 위압적으로 보이는 것에 능동적이고 창조적인 반응을 하도록 유도한다.

마이클 류는 인터액티브 시네마(interactive cinema)를 만든다. 예컨대 그의 인터액티브 시네마 〈사무실 부두교(*Office Voodoo*)〉에서는 관객이 입력한 내용에 의해 영화 숏의 배열이 결정된다. 이 영화에는 그날그날의 업무를 수행하면서 다양한 정도로 업무에서 이탈하는 사무실 직원 2명이 등장한다. 영화를 진행하려면 관객 두 사람이 필요하다. 이들은 스크린을 갖춘 작은 공간에 앉아 각기 직원 중 하나와 연결된 부두 인형을 잡는다. 관객은 부두 인형을 쥐는 동작을 통해 영화의 진행 과정을 조정한다. 냉정함부터 무심결에 몰입하게 되는 격렬함까지 다양한 감정을 나열한 차트로 영화 숏들을 제시한다. 관객이 부두 인형을 꽉 쥐면 그의 캐릭터는 일에 소홀해지게 되고, 반대로 살짝 쥐면 일에 집중하게 된다. 전통적인 영화에서는 편집자가 장면을 편집하고 배열하지만, 류의 인터액티브 시네마에서는 미디어 공간에 제시된 영화 숏들을 관객이 원하는 대로 조합할 수 있다.

사진

포스트모더니즘 사진은 우리가 경험하는 세계를 드러내는 데 적합한 매체라는 회화의 지위를 차지하려고 시도한다. 포스트모더니즘 사진가들은 무엇인지 알아볼 수는 있지만 현실과 다른 점이 있는 이미지들을 사진으로 찍고 병치하는 방식을 통해 현실과 닮은 이미지가 낳는 직관을 회화보다 잘 포착할 수 있다고 생각한다. 그러니까 포스트모더니즘 사진가들은 현실의 피사체를 찍은 것인지 아닌지 확실히 알 수 없는 사진을 통해 우리의 호기심을 자극하며, 익숙한 대상도 곰곰이 들여다 보면 매혹적인 측면이나 맥락을 새롭게 발견할 수 있다고 이야기하는 것이다.

제임스 케이스비어(James Casebere, 1953년생)는 탁상용 모형을 조립한 다음 사진을 찍는다. 〈트리폴리(*Tripoli*)〉(도판 13.20)를 찍을 때 그는 리비아의 트리폴리를 조사한 다음 모형을 만들고 사진을 찍었다. 그는 반드시 필요하지 않은 요소나 세부사항을 제거하고 본질적인 부분만 남겨 놓는 방식으로 건물 모형을 만들었다. 케이스비어는 자신의 작품을 모형으로 보길 원하지만 사진이라는 매체는 피사체를 왜곡한다. 그러나 사진은 단순히 우리의 눈을 속이는 것 이상의 일을 하기도 한다. 예컨대 〈트리폴리〉는 획일적인 공간에 주목하게 만들며 사회사에 대한 분명한 감각을 제시한다. 더 나아가 이 사진은 사회 통제와 사회 구조 사이의 관계를 보여주면서 보다 심층적인 해석을 시도한다.

뉴 리얼리즘

19세기의 리얼리즘 양식(321쪽 참조)은 이따금 다시 등장한다. 우리는 그에 대한 증거를 여러 20세기 포스트모더니즘 화가의 작품에서 찾을 수 있다. 몇몇 뉴 리얼리즘 작품에서는 관습적인 기법과 전통적인 인물 묘사법을 사용해 정치적 선언 같은 개인적 이야기나 민족적 이야기를 조명한다. 하지만 다른 뉴 리얼리즘 작품에서는 소재와 관념 사이의 은유적 관계를 탐구한다. 이처럼 다양한 접근방식을 하나로 묶을 수 있는 것은 모든 뉴 리얼리즘 작품에 관찰 가능한 '현실'이 등장하기 때문이다. 런던에 근거를 두고 활동 중인 웨일스 출신 화가 줄리 로버츠(Julie Roberts, 1963년생)는 뉴 리얼리즘의 경향을 잘 보여 준다. 〈앤 프랑크와 마고 프랑크〉(도판 13.21) 같은 작품에서 그녀는 인간의 삶과 죽음이라는 드라마와 리얼리즘을 섬세하게 고찰한다. 그녀는 매끄러운 붓터치로 섬세하게 그린 선명한 형상을 통해 관람자에게 강한 인상을 남긴다. 그녀는 그림의 표면과 이미지들이 연상시키는 것 사이의 긴장을 만들어 많은 것을 상상하게 만든다.

4. Simon Penny가 2007년 8월에 필자에게 보낸 편지.

13.20 제임스 케이스비어, 〈트리폴리〉, 디지털 컬러 인화, 플렉시글래스에 붙여 전시, 182.9×228.6cm, 다섯 번째 인화본[두 점의 작가 시험 인화본(121.9×152.4cm)을 포함해 정한 순서임]. 미국 뉴욕 숀 켈리 갤러리.

페미니즘 예술

1970년대에 여성 미술 운동(Women's Art Movement)에 동참한 페미니스트 미술가들은 낡은 장벽을 무너뜨리려고 시도했다. 실상 이 운동 덕분에 여성이 미국과 해외의 미술계에서 인정을 받게 되었다고 할 수 있다. 행진, 항의, 여성 협동 갤러리 조직, 여성 미술가의 적극적인 작품 활동, 여성 미술사가의 비판적인 연구, 1971년 캘리포니아 예술대학에서 운영한 페미니즘 예술 프로그램, 이 모든 것이 합쳐져 의미 있는 결과들을 낳았다. 캘리포니아 예술대학 페미니즘 예술 프로그램의 발기인 중 한 사람인 주디 시카고(1939년생)는 페미니즘적 시각의 훌륭한 예를 제시했다. 1960년대 말 그녀는 남성 중심적인 미술계의 성차별주의를 폭로하기 위해 여성의 성적 이미지를 사용하기 시작했다. 〈저녁 만찬(Dinner Party)〉(도판 13.22)에서는 유명한 여성 999명의 이름을 기록하고, 이집트 여왕 한 사람과 조지아 오키프(355

쪽 참조)를 비롯한 39명의 전설적인 여성들에게 경의를 표한다. 삼각형 테이블의 각 변에는 13명의 자리가 마련되어 있다. 13은 집회에 참여하는 마녀들의 수이자 최후의 만찬을 함께 한 남자들의 수이다. 삼각형은 여성을 상징한다. 프랑스 혁명 시기에 삼각형은 평등을 의미하기도 했다. 테이블의 각 자리에는 그 자리가 상징하는 여성에게 적합한 양식으로 만든 테이블보와 큰 도자기 접시가 놓여 있다. 이 작품에서는 전통적으로 여성의 예술로 치부된 자수, 레이스, 도자기 그림을 사용했다. 시카고는 그러한 예술의 지위를 격상시켜 회화나 조각과 동등한 지위를 부여하고자 했다. 작품 곳곳에 여성의 성기를 암시하는 것들이 등장한다. 이것은 테이블에 자리 잡은 모든 여성이 성기를 갖고 있음을 뜻한다.

수잔 레이시(우리는 6쪽에서 예술가의 역할에 대한 그녀의 분석을 살펴보았다)는 미국의 도시 여성들에게 가해지는 폭력

13.21 줄리 로버츠, 〈앤 프랭크와 마고 프랭크〉, 2010. 리넨에 유채, 50×50cm. 미국 뉴욕 숀 켈리 갤러리.

에 항의하기 위해 로스앤젤레스 시청 앞에서 레슬리 라보위츠 (Leslie Labowitz)와 함께 〈애도와 분노 속에서(*In Mourning and Rage*)〉(1977)라는 행위예술작품(135쪽 행위예술 참조)을 선보였다. 이 작품은 정치적 예술(우리는 9쪽에서 예술의 정치적 기능에 대해 논했다)의 예로, 행동을 촉구하기 위해 강렬한 애도의 이미지를 사용했다. 이 예술가들은 매스컴 보도와 토크쇼 출연을 통해 자신들의 활동을 알리고, 강간 상담 전화를 운영했으며, 다른 연계 활동을 하며 활동을 이어갔다.

수잔 로텐버그(Susan Rothenberg, 1945년생)는 1976년 뉴욕에서 첫 전시회를 열었으며, 이 전시회 이후 미국 회화에서 중요한 위치를 차지하게 되었다. 그녀 작품에 주로 등장하는 이미지는 〈밀실 공포증(*Cabin Fever*)〉(도판 13.23) 같은 예에서 볼 수 있는

말의 이미지이다. 거친 붓터치로 말의 형태를 그렸으며, 음영부로 인해 말의 이미지가 캔버스에서 분리된 것처럼 보인다. 그녀는 아크릴 물감과 템페라를 사용해 이 작품에 특이한 촉감과 강한 매력을 부여했다.

포스트모더니즘 건축

포스트모더니즘 건축이나 수정주의 건축에서 과거의 양식들이 새로운 모습으로 등장했다. 포스트모더니즘 건축에서는 기능주의가 주도권을 상실하고 의미와 상징성을 중시했기 때문에 과거의 양식과 장식을 수용할 수 있었다. 포스트모더니즘 건축가들은 '사회적 맥락과 환경을 고려해' 건물을 지으려고 했으며, 사회적 정체성, 문화적 연속성, 공간의 의미가 예술의 토대가 되었다.

13.22　주디 시카고, 〈저녁 만찬〉, 1974~1979. 백색 타일 바닥에 금색으로 여성 999명의 이름을 새기고, 한 변의 길이가 14.6m인 삼각형 식탁은 채색 도자기, 도자기 접시, 자수 작품으로 꾸몄다. 미국 뉴욕 브루클린 미술관.

프랑스 파리 퐁피두 센터(도판 13.24)의 포스트모더니즘 디자인은 국제주의 양식의 상자형 유리-철제 건물 및 다른 주류 건축의 통상적인 형태를 단호하게 거부하며, 건물의 내부를 드러내고 통풍관, 파이프, 엘리베이터 등을 외부에 설치했다. 하지만 고정된 벽이 없는-대신 임시 칸막이를 원하는 형태로 배치할 수 있

다-내부 구조 자체는 감췄다. 외관의 밝은 원색들이 구불구불한 모양의 플렉시글라스로 싼 에스컬레이터와 결합해 기능적인 건물에 기이하고 생동감 있는 모습을 부여한다. (파리인들이 '보부르'라고 부르기도 하는) 퐁피두 센터는 에펠 탑과 경쟁하듯이 관광객들을 유치한다. 퐁피두 센터와 에펠 탑 모두 논쟁을 불러일으키기는 했지만 결국 대중적으로 수용되었다.

프랭크 게리(1929년생)는 1970년대 이후 예술성 중심의 프로젝트에 집중했다. 그는 전통적 의미의 건물이라기보다는 기능적인 조각 작품에 가까운 것을 만든다. 그의 월트 디즈니 콘서트홀(도판 3.38)은 어떤 이들에게 배의 돛들을 연상시킨다. 이 작품의 '시각적 혼돈' 때문에 우리 시대의 혼란을 연상할 수도 있다. 이 건물은 스페인 빌바오에 있는 게리의 구겐하임 미술관(1997)과 더불어 건축 언어를 바꾸려고 시도한다. 두 작품 모두 도시에 전시한 거대한 조각 작품 같으며, 게리의 서명과 다름 없는 자유분방한 형태를 띠고 있다. 유사한 추상적 구성요소들을 미국 캘리포

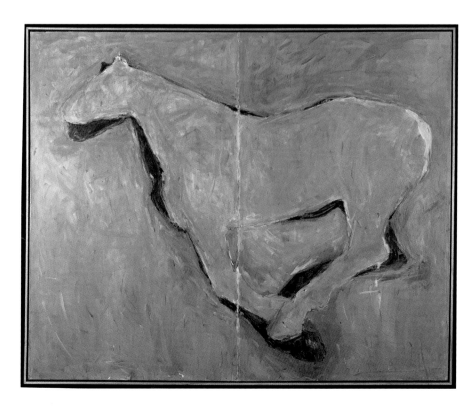

13.23　수잔 로텐버그, 〈밀실 공포증〉, 1976. 캔버스에 아크릴과 템페라, 1.7×2.13m, 미국 텍사스 주 포트워스 현대 미술관.

13.24 렌초 피아노(Renzo Piano)와 리처드 로저스(Richard Rogers), 프랑스 파리 퐁피두 센터, 1971~1978.

니아 주 산타모니카의 게리 하우스(Gehry House, 1979)나 일본 고베의 피쉬댄스 레스토랑(Fishdance Restaurant, 1986~1989)(매끄럽고 흰 금속 외장재를 사용했다) 같은 다른 건물에서도 활용했다. 복잡한 조각 같은 형태를 띠고 있는 그의 건물 디자인을 현실에서 구현하려면 항공우주산업용 컴퓨터 프로그램을 사용해야 한다. 미래주의 조각 같은 디즈니 홀의 형태 때문에 보치오니의 〈공간에서 연속성의 독특한 형태〉(도판 13.4)와 미래주의 양식을 상기하게 된다.

포스트모더니즘 음악

포스트모더니즘 음악은 '고급 예술'이나 연주회 음악 같은 서양의 전통적 개념에 도전한다. 포스트모더니스트들은 '예술 음악'에 중상층 계급인 부르주아의 가치가 반영되어 있다고 보았다. 포스트모더니즘 음악은 대략 1960년대부터 오늘날까지 나온 음악을 가리키며 혼합 매체, 반어, 해학, 자기풍자 등을 이용한다. 여기에서는 미니멀리즘, 실험 음악, 즉흥연주와 오늘날의 음악, 음향의 해방이라는 네 가지 주제를 중심으로 포스트모더니즘 음악을 간략하게 검토할 것이다.

미니멀리즘 미니멀리즘이라고 불리는 음악의 조류는 1960년대 중반에 등장했다. 음렬주의의 복잡함과 우연성 음악의 임의성에 대한 반작용으로 나타난 미니멀리즘 음악은 동명의 모더니즘 시각예술 양식과 몇 가지 특성을 공유하고 있다. 미니멀리즘 음악은 분명한 조성, 일정한 박자, 짧은 선율 패턴의 반복이라는 특징을 갖는다. 또한 일관된 강약, 텍스처, 화음을 사용하는데 이것들은 몽환적인 효과를 낳는 경향이 있다. 많은 미니멀리즘 음악 작품에서 비서구권 문화로부터 받은 영향이 드러난다. 미니멀리즘 음악의 또 다른 특성은 자신들의 음악을 가능한 많은 관객에게 전달하려는 작곡가의 열망이다. 1970년대 이후 미니멀리즘 음악은 화음, 음색, 텍스처가 점점 풍부해졌다. 우리는 필립 글래스(1937년생)의 오페라 〈아케나톤〉에서 이 양식의 특징을 엿볼 수 있다. 이 오페라에서 글래스는 최면을 걸듯이 짧은 악구를 반복하는 미니멀리즘 기법을 사용한다. 오페라의 텍스트에서 영어, 이집트어, 히브리어 등 다양한 언어를 사용하지만, 아케나톤 파라오의 '아톤 찬가'(194쪽 참조)는 관객이 사용하는 언어로 부른다.

실험 음악　역사가 시작된 이래 작곡가와 음악이론가들은 줄곧 미분음(微分音)에 관심을 가졌으며, 많은 비서구 문화에서는 미분음을 관습적으로 사용한다. 미분음은 반음보다 낮은 음정이다. 서양의 전통적인 조성 체계에서는 한 옥타브를 12개의 동등한 반음으로 나눈다. 그런데 한 옥타브를 더 잘게 나눌 수는 없는가? 그러한 가능성은 우리가 그 음정을 들을 수 있는가와 연주자가 그 음정을 낼 수 있는가에 의해서만 제한될 따름이다. 20세기 초 알로이스 하바(1893~1973)는 4분음(한 옥타브당 24개의 음)과 6분음(한 옥타브당 36개의 음)을 실험했으며, 찰스 아이브스 역시 같은 유의 실험을 꽤 많이 했다. 음악가들은 미분음을 내는 다양한 악기를 고안해 그 악기들을 폭넓게 실험했다.

작곡가들은 전통적인 연주회장의 제약에 대해서도 의문을 제기했다. 존 케이지(1912~1992)나 다른 작곡가들의 초기 작업은 연극적인 작품, 다매체나 혼합매체를 이용한 작품, 소위 위험한 음악, 바이오 음악(biomusic), 음경(音景, soundscape), 해프닝, 환경 예술(total environment) 등 다양한 방식을 통해 모든 감각을 자극하는 방향으로 나아갔다. 따라서 이 작곡가들은 종종 극작가, 영화제작자, 시각예술가 등 타 분야의 예술가와 작곡가 사이의 구분을 흐릿하게 만들었다.

연극적인 음악작품은 때때로 '실험 음악' 작품으로 불리지만 상대적으로 실험의 정도가 약할 수 있다. 예를 들어 루치아노 베리오(1925~2003)의 〈원환들(*Circles*)〉(1960)에서는 공연자들이 기보된 음악을 연주하거나 노래하면서 무대 곳곳을 돌아다닌다. 연극적인 음악작품은 더욱 극단적일 수 있다. 예컨대 라 몬트 영(La Monte Young, 1935년생)의 작품에서는 공연자에게 '직선을 그리고 그것을 따라가거나' 관객과 자리를 바꾸라고 지시한다. 백남준(1932~2006)의 〈존 케이지에게 경의를(*Homage to John Cage*)〉에서는 작곡가가 관객석으로 뛰어 내려가 케이지의 넥타이를 자르고 그의 머리에 액체를 붓고는 극장 밖으로 뛰쳐나간다. 이후에 그는 전화를 걸어 곡이 끝났다는 의사를 전한다. 두말할 필요 없이 이러한 곡에는 상당 정도의 불확정성이 포함되어 있다.

백남준의 〈딕 히긴스를 위한 위험한 음악(*Dangerous Music for Dick Higgins*)〉 시리즈(이 작품에서는 공연자에게 살아 있는 고래의 질 속으로 기어 들어가라고 지시한다)나 로버트 모란(Robert Moran, 1937년생)의 〈피아노와 피아니스트를 위한 작품(*Composition for Piano and Pianist*)〉(이 작품에서는 피아니스트에게 그랜드피아노 안으로 들어가라고 지시한다) 같은 작품은 공연할 의도로 만든 것이 아니며, 다만 개념적으로 설명한 것일 뿐이다.

즉흥연주와 오늘날의 음악　재즈 즉흥연주가 포함된 작품인 소프라노와 관현악을 위한 조곡을 작곡한 루카스 포스(Lukas Foss, 1922~2009) 같은 작곡가들은 고정되어 있지 않은 즉흥연주 전통을 추구했다. 포스는 즉흥연주 실내악단을 창단했다. 1960년대 미국에는 수많은 즉흥연주 악단이 등장했다. 이 시기에는 전통적인 악기와 전자악기를 모두 사용해 새로운 음향적 가능성을 진지하게 탐색하려는 시도 역시 나타났다. 전자장치를 사용해 만든 음악, 특히 전자장치를 쓰지 않고 만든 소리를 전자장치로 변형해 만든 음악은 '구체 음악(musique concrète)'이라는 이름으로 알려졌다.

즉흥연주 음악은 1990년대 말에 최첨단 음악 양식으로 간주되었고, 때문에 '오늘날의 음악(musique actuelle)'이라는 이름을 얻었다. 활기와 생기가 넘치는 '오늘날의 음악'에서는 재즈와 록을 자유롭게 활용해 개인적인 느낌을 표현한다. '오늘날의 음악'은 다양한 경향을 아우른다. '오늘날의 음악'의 영웅 중 한 사람인 에번 파커(Evan Parker)의 영향을 받은 쟈니 게비아(Gianni Gebbia) 3중주단은 '오늘날의 음악'의 특징을 분명하게 보여준다. 게비아의 음악은 미국 재즈, 자유로운 즉흥연주, 시칠리아 전통 음악이라는 세 가지 경향을 통합한다. '오늘날의 음악'에는 언제나 유머러스한 분위기가 나타난다. 예를 들어 게비아 3중주단의 가수는 오페라를 연상시키는 악구와 2개의 음을 동시에 내는 콧소리나 후두음을 사용하는 악구를 오간다.

음향의 해방　크시슈토프 펜데레츠키(Kzysztof Penderecki, 1933년생)는 〈레퀴엠 미사〉(1985) 같은 기악과 합창을 위한 곡으로 유명해진 폴란드 작곡가이다. 특히 주목해야 할 점은 그가 전통적인 현악기를 사용해 새로운 음향을 만드는 기법을 실험한다는 것이다.

그는 〈다형성(*Polymorphia*)〉(1961)에서 바이올린 24대, 비올라 8대, 첼로 8대, 더블베이스 8대를 사용한다. 그는 새로운 음악 기호를 창안해 악보 앞부분에 실었다. 그의 작품 공연에서는 분명한 박자가 없으며 스톱워치로 연주 속도를 측정한다. 〈다형성〉에서는 자유로운 형식을 사용하며 텍스처, 화음, 현악 주법을 통해 구조를 만든다. 이 작품에서는 무조적인 불협화음을 사용한다. 이 작품은 지속적으로 울리는 낮은 화음으로 시작된다. 우선 고음역대의 현악기들이, 그런 다음 중음역대의 현악기들이 들어오면서 음량이 점차 증가한다. 다음에 글리산도(glissando, 두 음 사이를 미끄러지듯이 연주하는 주법) 부분이 나온다. 이 부분에서는 정해진 두 음 사이를 원하는 속도로 연주하거나 즉흥연주에 가깝게 연주할 수 있다. 절정이 나타난 후 음은 점점 약해진다.

인물 단평
리처드 대니얼푸어

리처드 대니얼푸어(Richard Danielpour, 1956년생)는 '전통주의' 작곡가로 설명할 수 있다. 그는 뉴잉글랜드 음악원과 줄리아드 음악학교에서 수학했으며 피아노 교육을 받기도 했다. 대니얼푸어는 인정받는 작곡가들을 헤치고 자신이 부상한 것에 대해 다음과 같이 회고한다. "처음에는 정말 힘들었습니다. 마치 폴라로이드 사진이 인화되기를 기다리는 것 같았는데, 폴라로이드 사진을 인화하는 데 30초가 아니라 10년이 걸렸어요." 노벨상 수상자 토니 모리슨과 함께 만든 〈달콤한 말(Sweet Talk)〉을 제시 노먼이 카네기 홀에서 초연했다는 사실을 통해 음악계에서 그가 차지하는 위치를 짐작할 수 있다.

1980년대 초 대니얼푸어는 복잡한 모더니즘 음악에서 벗어나 더욱 쉽게 접근할 수 있는 음악 양식으로 방향을 전환했다. 그 결과 그는 호방하고 낭만적인 느낌, 화려한 관현악 편성, 활발한 리듬 같은 특성을 띤 작품을 작곡하게 되었고, 이러한 그의 음악은 폭넓은 대중의 관심을 받았다. 이러한 점 때문에 몇몇 비평가들은 그를 레너드 번스타인, 아론 코플랜드, 이고르 스트라빈스키, 드미트리 쇼스타코비치 같은 20세기의 대가들과 비교했다. "나이가 들면서 나는 특별한 도끼를 들고 깨부수는 사명을 띠고 있다고 생각하는 대신 내 음악 안에 수많은 다양한 요소를 모을 수 있다는 사실을 깨닫게 되었습니다."라고 그는 이야기한다. 그는 자신을 혁신하는 사람보다는 흡수하고 융합하는 사람으로 본다. 그는 친숙하고 편안한 양식을 토대로 작곡을 해 심지어 보수적인 관객도 자기편으로 만들었다.

자신의 메시지를 표현할 수 있는 방법을 찾는 과정에서 대니얼푸어는 다양한 음악적 자원을 활용한다. "나에게 양식은 중요하지 않습니다."라고 그는 말한다. "중요한 건 작품의 완성도입니다. 다른 작곡가들이 좀 더 '독창적'이라는 이유만으로 자신의 음악을 탁월하다고 자평한다면, 그러라지요. 그건 제 관심사가 아닙니다." 그는 '으스대는 미국적 리듬'과 부드러운 서정성, 정확하게 이해한 악기의 음색 등을 혼합해 매력적인 표현을 만들어낸다.

그는 자기 음악의 정신적 요소에 대해 이야기하는 것을 꺼린다. 하지만 그는 추상적인 기악작품에 호기심을 자아내는 형이상학적 제목을 붙이는 경향이 있다. 예를 들어 그는 〈피아노 4중주〉 각 악장에 '수태고지', '속죄', '신격화' 같은 제목을 붙였다. 그 자신도 인정하듯이 그러한 제목 때문에 엉뚱한 데 관심을 갖게 될 수도 있다. "어쩌면 제목을 붙이지 않는 게 나을 겁니다."라고 그는 이야기한다. 그는 음악의 정신성에 대해 논할 때, 망설임 없이 자신을 훌륭한 사람의 반열에 놓는다. "제가 좋아하는 작곡가 중 몇 명은 철학자이기도 합니다. 말러, 쇼스타코비치, 번스타인 같은 작곡가는 자신의 음악에서 삶과 죽음에 대한 질문을 던지는 자신을 발견하지요."라고 그는 말한다.

그는 창조 과정의 정신적 측면에 대해 이야기한다. 이 이야기는 기이하게 들릴 수도 있다. "어디에서 음악을 얻습니까?"라고 그는 질문을 던진다. "여러분의 꿈은 어디에서 오는 것입니까? 작곡은 꿈에서 깨어나는 것과 비슷합니다. 저한테는 그 '어디'라는 것이 중요하지 않습니다. 사고는 직관이 인도하는 길을 따라가야 합니다. 처음부터 정신에 대해 이야기하는 것은 무가치한 일입니다."

그는 음악 사업에 대한 감각을 갖고 있다. 이것은 오늘날 음악계에 몸담고 있는 모든 전문가에게 전형적으로 나타나는 특징일 것이다. 그는 계약과 의뢰에 그리고 적절한 시기에 적절한 기회를 잡는 법에 환하다. 그럼에도 대니얼푸어는 자신이 동업자들보다 자기 홍보에 소극적이라고 주장한다.[5] www.schirmer.com/composers/danielpour_bio.html에서 대니얼푸어에 대한 정보를 좀 더 얻을 수 있다.

다음 부분에서는 피치카토(pizzicato, 손가락으로 현을 퉁겨 연주하는 주법)의 다양한 효과를 탐구한다. 손으로 악기를 두드리고 손바닥으로 현을 치면서 두 번째 절정에 도달한다. 이후의 또 다른 부분에서 꺾이는 음, 지속되는 음, 미끄러지는 음을 탐구한 다음 세 번째 절정이 나타난다. 이 작품에는 선율이나 정확한 음이 거의 나타나지 않는다. 하지만 놀랍게도 다장조 화음으로 끝난다.

엘리엇 카터(1908년생)는 리듬과 관련된 고도로 조직적인 접근 방식을 발전시켰으며, 이는 종종 '박자 변환(metric modulation)'으로 불린다. 수학적인 박자 원칙들, 표준적인 리듬 표기법, 그 외의 요소들이 모여 복잡한 결과물을 만들어낸다. 카터는 반음계적이지만 정확한 음을 사용한다. 그의 음악을 연주하려면 기량이 뛰어난 연주자가 필요하다.

엘리엇 카터와 함께 공부한 작곡가 엘렌 타피 츠윌리치(Ellen Taaffe Zwilich, 1939년생)는 자신의 고유한 입지를 구축했다. 그녀는 〈교향곡 1번〉(1983)으로 퓰리처상을 받았다. 이 교향곡의 3악장은 타악기 효과, 격렬한 리듬, 음색의 병치, 극적인 강약 변화, 피라미드형으로 절정에 이르는 종지 때문에 마치 폭발하는 듯한 인상을 준다. 그녀는 미국 여성 작곡가의 본보기로 부상했다.

하지만 클래식 음악계는 여전히 흑인 작곡가, 지휘자, 연주자들이 진출하기 어려운 곳이기도 하다.

포스트모더니즘 문학

모더니즘 문학에서는 언어를 철학의 근원을 다룬다. 다시 말해 세계의 진리를 드러내는 데 적합한 도구로 보았다. 반면 포스트모더니즘에서는 언어로 세계의 진리를 드러낼 수 있다고 생각하지 않는다. 오히려 역사나 종교처럼 사물이나 사태에 대해 설명하려고 하는 체계들에는 진리가 아닌 설득만이 존재할 뿐이다. 포스트모더니즘 문학에는 모더니즘의 사상과 실천에 도전하는

5. *New York Times*, January 18, 1998, Section 2, p. 41.

다양한 움직임이 포함되어 있다. 포스트모더니즘 문학에서는 특히 패스티시와 패러디, 부조리, 반(反)영웅, 반(反)소설 같은 요소를 이용해 텍스트의 형식과 의미에 대한 고정관념에 저항한다. 여기에서는 핀천, 나보코프, 손택 3명의 포스트모더니즘 작가에 대해 이야기한 후 구체시, 마술적 리얼리즘, 고백시라는 세 가지 포스트모더니즘 문학 양식을 검토할 것이다.

미국 소설가 토머스 핀천(1937년생)은 블랙 유머와 환상을 혼합해 혼란스러운 현대 사회에서의 인간 소외를 묘사한다. 그는 걸작 중력의 무지개(1973)에서 음모라는 주제를 다룬다. 핀천은 이 소설을 편집증적 환상에 대한 묘사, 그로테스크한 이미지, 비의적인 수학 언어로 채운다. 복잡한 서사 구조는 제2차 세계대전 말미에 나치가 로켓을 은밀히 개발하고 배치했다는 사실과 관련되어 있다. 주인공 미군 정보장교 타이론 슬로스롭이 끔찍한 '역사적 사실을 발견'하는 여행을 하는지 혹은 '심각한 편집증적' 여행을 하는지는 독자(와 주요 캐릭터)의 해석에 의해 결정된다.

블라디미르 나보코프(1899~1977)의 가장 유명한 소설 롤리타(1955)에서는 색욕의 관점에서 사랑이라는 주제를 탐구하기 위해 지식인 소아성애자 험버트 험버트라는 반영웅을 등장시킨다. 나보코프는 이 소설에서 특히 세련되고 난해한 언어와 표현에 집중한다. 하지만 **창백한 불꽃**(*Pale Fire*)(1962)에서 나보코프는 전통에서 벗어난 플롯을 만드는 데 집중한다. 이 소설은 현실과 환상 사이의 경계를 허문다. 시와 산문 형식을 함께 사용해 쓴 이 소설은 한 편의 시에 서문과 주석을 붙여 펴낸 연구서 형식을 취해 문학 연구서를 패러디한다. 플롯은 존 셰이드를 중심으로 전개된다. 셰이드의 마지막 시 '창백한 불꽃'은 이웃 찰스 킨보트에 의해 출판된다. 셰이드와 킨보트 모두 아이비리그의 워드스미스대학에서 강의를 했다. 킨보트는 동유럽 국가 젬블라에서 망명한 인물로, 그가 러시아의 지원을 받은 혁명 세력이 폐위시킨 왕이라는 사실이 밝혀진다. 그는 젬블라의 군주제에 대한 비가(悲歌)를, 즉 자신의 몰락을 묘사하는 시를 써달라고 셰이드를 설득한다. 젬블라의 과격분자들은 이전 왕인 킨보트 암살을 계획하지만 우연찮게 셰이드를 대신 죽이게 된다. 셰이드가 쓴 시를 편집하는 일을 시작한 킨보트가 그 시의 내용에 대한 반응을 보이면서 사태는 복잡해진다. 환상과 현실이 뒤섞이면서, 셰이드가 미쳐서 스스로 시인이라고 착각하고 있는지 아니면 킨보트가 미쳐서 스스로 왕이라고 착각하고 있는지가 점점 불분명해진다. 모든 것에 비현실적인 분위기가 스며들어 있다. 나보코프는 이 작품에서 실험적 구조와 함께 여러 층의 의미를 지닌 언어를 사용한다.

수잔 손택(1933~2004)은 현대 문화에 대한 에세이를 통해 유명해졌다. 그녀는 역사 로맨스 소설 화산의 연인(*The Volcano Lover*)

(1992)에서 18세기 나폴리를 배경으로 전개되는 '운명 수집'을 들여다보고, 이를 통해 자신이 다룬 문제의 불안정한 성격을 묘사한다(이 소설의 제목은 주요 캐릭터인 윌리엄 해밀턴 경의 베수비오 화산 탐구와 관련된 것이다). 손택은 나폴리 왕국의 영국 대사였던 윌리엄 해밀턴 경의 다양한 수집품을 통해 그의 삶을 추적하고 그가 사람들을, 특히 정열적이고 소문이 자자한 자신의 아내 에마 해밀턴과 그녀가 넬슨 제독과 사랑에 빠진 일을 어떻게 다루는지 이야기한다. 사실에 입각해 썼다고 이야기되는 이 소설은 인용부호 사용을 꺼리는 이야기 서술 방식을 시종일관 사용한다.

구체시 다다이즘, 초현실주의와 그 외의 20세기 초 예술운동의 영향을 받은 구체시에는 분명한 시각적 요소가 자리 잡고 있다. 구체시에서는 관습적으로 언어를 사용해 무엇인가를 표현하고 상기하는 심상을 창조하는 대신 문자, 단어, 상징들의 시각적 패턴을 통해 시인의 의도를 전달한다. 그런데 이것은 '도형시(圖形時, pattern poetry)'라고 불리는 이전의 형식과 다른 것이다. 도형시에서는 전통적인 시와 마찬가지로 단어를 통해 주된 의미를 전달하며 단어의 의미를 강화하는 방식으로 시행을 배치해 형태를 만든다. 반면 구체시는 시각적 이미지에 의존하기 때문에 시의 의미를 인식하면서 소리 내어 읽을 수 없다. 구체시와 구체 음악은 그 기원이나 실험 목적의 면에서 공통점이 많다. 구체시 형식을 대표하는 시인은 브라질의 아롤도 데 캄포스(Haroldo de Campos, 1929~2003)와 아우구스토 데 캄포스(Augusto de Campos, 1931년생) 형제이다. 이들은 1956년에 최초의 구체시 전시회를 열었다.

마술적 리얼리즘 라틴 아메리카의 문학 사조인 마술적 리얼리즘은 환상적인 요소나 신화적인 요소를 리얼리즘적 픽션과 결합한다. 이 장르의 대가는 가브리엘 가르시아 마르케스(1928년생)이다. 그는 콜롬비아 출생의 작가 겸 기자로 1982년에 노벨 문학상을 수상했다. 그의 가장 유명한 소설 백 년 동안의 고독(1967)에서는 마콘도라는 마을과 마콘도를 세운 부엔디아 가문의 이야기를 들려준다. 7대에 걸쳐 전개되는 서사적 이야기인 이 소설은 1820년대부터 1920년대까지의 라틴 아메리카 역사와 관련되어 있다. 가장(家長) 아르카디오 부엔디아는 늪지대 한가운데에 유토피아 마을 마콘도를 세운다. 시간이 흐르면서 마을과 가문은 함께 쇠락해간다. 결국 이 마을은 바람에 날려 완전히 사라진다. 리얼리즘과 다양한 환상을 결합한 이 소설은 마술적 리얼리즘 장르의 훌륭한 예이다.

고백시 자기 삶의 내밀한 이야기를 드러내는 자전적 소재(이것은 실화일 수도 허구일 수도 있다)에 집중하는 시인과 작가들은 포스트모더니즘 문학에 혁혁한 기여를 했다. 특히 실비아 플라스와 로버트 로웰의 작품에는 가슴 아픈 개인적 이야기가 등장한다. 실비아 플라스(1932~1963)는 심오한 개인적 심상에 초점을 맞추어 정교한 시를 썼다. 그녀는 소외, 죽음, 자멸 같은 주제를 다룬 시를 많이 썼다. 자살로 생을 마감한 시기에 그녀는 거의 무명의 시인이었지만, 1970년대에는 주요 현대 시인이라는 지위를 얻었다. 로버트 로웰(1917~1977)은 첫 번째 주요 시집 위어리 경의 성(城)(*Lord Weary's Castle*)으로 1947년 퓰리처상을 받았다. 이 시집에는 가장 높은 평가를 받는 그의 시 2편 '넌터켓의 퀘이커교 묘지(The Quaker Graveyard in Nantucket)'와 '블랙 록에서의 대화(Colloquy in Black Rock)'가 수록되어 있다. 1960년대에 시민권 운동과 반전 운동에 참여한 로웰은 1977년에 다시 퓰리처상을 받았다.

다원주의

아프리카계 미국인 예술

할렘 르네상스 뉴욕의 작은 지역인 할렘은 1919년부터 1925년까지 전 세계 아프리카 문화의 중심지였다. 시인 랭스턴 휴즈(383쪽 참조)는 "할렘이 유행이었다."라고 기록했다. 아프리카계 미국인 화가, 조소 작가, 음악가, 시인, 소설가들이 함께 모여 놀라운 예술작품을 쏟아냈다. 하지만 당대의 비평가 몇 사람이 이 시기 예술이 고립주의적이며 관습적이라고 공격하면서 격렬한 논쟁의 대상이 되었다. 할렘 르네상스의 특성들은 오늘날에도 여전히 논쟁을 야기한다. 그럼에도 이 시기에 아프리카계 미국인 예술가들은 열정적인 창작 활동을 통해 "자신들의 예술작품이 어디에 속해 있는지 확인할 수 있었으며, 뉴 니그로(새로운 흑인) 운동(New Negro Movement)을 앞장서서 이끌었다. 이는 이후에도 그들의 작품에 영감을 주었다."[6]

이 시기의 예술작품들은 할렘 재단의 후원을 받아 개최한 전시회들을 통해 미국 전역에 알려지게 되었다. 이 운동에서는 아프리카계 미국인의 유산, 아프리카 민속 전통, 아프리카계 미국인의 일상생활 같은 몇몇 주제를 탐구했다. 할렘 르네상스 예술가들은 모두 과거의 아프리카 예술 전통과 절연했다. 이들은 자신의 역사와 문화를 찬양했으며 "미국 흑인의 시각 언어를 결정

했다."[7]

뒤 보이스(W. E. B. Du Bois, 1868~1963), 알렌 로크(Alain Locke, 1886~1954), 찰스 스펄전(Charles Spurgeon, 1893~1956) 같은 지식인들이 이 운동의 선두에 섰으며, 다큐멘터리 사진가 제임스 반 데어 지(James van der Zee, 1886~1983), 화가 파머 헤이든(Palmer Hayden, 1890~1973), 아론 더글러스(Aaron Douglas, 1899~1979), 윌리엄 헨리 존슨(William Henry Johnson, 1901~1970), 제이콥 로렌스(Jacob Lawrence, 1917~2000), 조소 작가 메타 복스 워릭 풀러(Meta Vaux Warrick Fuller, 1877~1968), 시인 랭스턴 휴즈(1902~1967) 같은 유명 예술가들이 이 운동에 동참했다.

파머 헤이든[본명 : 페이튼 콜 헤지맨(Peyton Cole Hedgeman)]은 1919년 뉴욕의 쿠퍼 유니온(the Cooper Union)에서, 이후 부스베이 예술인 마을(Boothbay Art Colony)에서 교육을 받았다. 그는 1927년에 유럽으로 건너가 파리 국립 미술학교를 다녔다. 그의 작품은 뉴욕에서 널리 전시되었다. 그의 작품에서는 흑인의 영웅적 행위를 상징적으로 묘사한다. 그럼에도 그의 묘사가 아프리카계 미국인을 조롱하고 부정적인 고정관념을 지속시킨다고 생각한 사람들로부터 그는 거센 비판을 받았다. 이후에 그는 민중 영웅의 삶과 죽음을 묘사한 회화 작품 12점으로 구성된 존 헨리 연작을 그렸다. 이는 그가 아프리카계 미국인의 전설에 집중했다는 사실을 보여주는 부분이다. 이 연작에서는 남부 시골지방의 아프리카계 미국인의 구전 문화와 아프리카 본토에서 유래한 풍부한 소재를 시각적으로 표현한다. 헤이든의 주된 접근방식은 민중적 소재를 활용해 산업국가 미국이 아프리카계 미국인의 노동력에 의존하고 있음을 시각적으로 보여 주는 것이다.

아론 더글러스는 아마 할렘 르네상스 화가 중 가장 뛰어난 화가일 것이다. 그는 네브래스카대학에서 미술사 학위를, 컬럼비아대학에서 석사 학위를 받았다. 그가 받은 교육 덕분에 그는 아프리카계 미국인의 신화와 문화에 담긴 풍부한 어휘를 탐구하는 용기를 가질 수 있었다. 고도로 양식화된 그의 작품에서는 부드러운 색조의 스펙트럼을 탐구한다. 그의 작품은 아프리카계 미국인 작가들이 쓴 책의 삽화와 표지로 사용되면서 유명해졌다. 뉴욕 공공 도서관 컬랜 분관에 있는 벽화 〈니그로가 사는 삶의 모습들(*Aspects of Negro Life*)〉(도판 13.25)의 네 벽널에는 아프리카계 미국인의 정체성 부상이 기록되어 있다. 첫 번째 벽널에서는 음악, 춤, 조각의 이미지를 통해 문화의 바탕을 묘사한다. 다음 두 벽널에서는 미국 남부에서의 노예 생활과 해방, 북부 도시로의

13.25 아론 더글러스, 〈니그로가 사는 삶의 모습들〉(부분), 1934. 캔버스에 유채. 작품 전체의 크기 1.52×3.53m. 미국 뉴욕 공공 도서관 산하 숌버그 흑인 문화 연구센터, 애스터, 레녹스, 틸덴 재단. ⓒ 아론 더글러스 상속인 소장/뉴욕 주 뉴욕, VAGA 인가.

탈출을 생생하게 그리고 있다. 네 번째 벽널에서는 음악이라는 주제로 되돌아간다. 더글러스는 다양한 양식을 사용했다. 예를 들어 〈앨타(*Alta*)〉(도판 13.26)에서는 리얼리즘 초상화 양식을 사용한다. 이 그림은 따뜻하고 편안하게 구성되어 있으며 위엄, 우아함, 안정감을 가진 색채를 사용하고 있다.

윌리엄 헨리 존슨은 뉴욕의 국립 디자인 아카데미에서 교육을 받았으며, 이후 1926년에 장학금을 받고 3년간 유럽에서 수학했다. 이때 그의 양식은 유럽의 인상주의와 리얼리즘의 영향을 받았으며 개성이 한층 강해졌다. 그의 많은 작품에서 아프리카계 미국인의 경험을 다룬다. 자신이 유년기를 보낸 곳인 할렘이 그의 주요 주제이다. 제2차 세계대전 직전 그의 양식은 입체적이었던 형상이 평면화되는 쪽으로 다시 변화했다.

제이콥 로렌스의 작품(도판 13.27)에서는 공간의 평면화와 단일한 채색면 사용 같은 모더니즘의 영향이 나타난다. 하지만 이것은 그림을 보는 사람에게 이야기를 분명하게 전달하려는 욕구에 비하면 부차적인 것이다. 그는 뉴욕의 할렘 미술 워크숍(Harlem Art Workshop)과 미국 미술가 학교(the American Artist's school)에서 교육을 받았다. 그는 자신이 특권을 가지고 있지만 동시에 불우하고 소외된 사회계층의 일원이라는 사실을 정확하게 인식한 예술가의 예이다.

조소 작가 메타 복스 워릭 풀러는 "미국 흑인 예술가 중 최초로 아프리카와 관련된 주제를 주로 다루거나 아프리카 민속 전통에서 소재를 가지고 온 인물이다."[8] 그녀는 할렘 르네상스 운

13.26 아론 더글러스, 〈앨타〉, 1936. 캔버스에 유채. 45.7×58.4cm. 미국 피스크대학교 칼 반 베흐텐 미술관(Carl van Vechten Gallery of Fine Arts). ⓒ 아론 더글러스 상속인 소장/뉴욕 주 뉴욕, VAGA 인가.

8. Ibid.

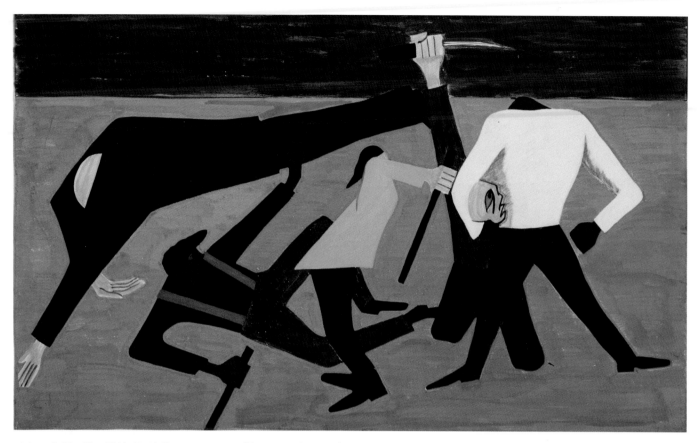

13.27 제이콥 로렌스, 〈흑인 이주 연작(*The Migration Series*)〉(1940~1941) 중 52번 '이스트 세인트 루인스에서 가장 폭력적인 인종 폭동이 일어났다'. 문구와 제목은 1993년에 작가 자신이 수정한 것이다. 제소를 바른 하드보드에 템페라. 30.5×45.7cm. 미국 뉴욕 현대 미술관.

동이 시작되기 전부터 범(汎)아프리카적인 이상들을 표현했으며, 이후 그 이상들은 할렘 르네상스 운동 전반에 스며들었다. 펜실베이니아 산업미술 박물관·학교(the Pennsylvania Museum and School for Industrial Arts)를 졸업한 후 그녀는 파리의 국립 미술학교와 아카데미 콜라로시(Académie Colarossi)에서 수학했다. 오귀스트 로댕(329쪽 참조)은 그녀의 멘토 중 한 사람이었다. 그의 영향력은 그녀가 낭만적 리얼리즘의 주제를 인상주의적인 표면으로 표현한 것에서 드러난다. 풀러는 매사추세츠 주 프레이밍햄에 작업실을 만들었고, 그곳에서 아프리카계 미국인들에게 행해지는 부당한 처사에 대한 저항이나 노예제도 반대와 관련된 주제에 초점을 맞추어 작업 활동을 했다. 그녀의 〈깨어나는 에티오피아(*Ethiopia Awakening*)〉(1914)는 최초로 아프리카 전통에 눈을 돌린 미국인이 만든 작품 중 하나로 이집트 여성이 자신을 꽁꽁 싼 미라용 천에서 벗어나는 모습을 보여준다. "이 작품은 흑인의 문화 의식이 자신을 '꽁꽁 싸맨' 무지와 억압에서 벗어나는 것을, 그리고 아프리카 식민지배가 끝나기 시작했다는 것을 상징적으로 보여준다."[9] 〈말하는 두개골(*Talking Skull*)〉(1937) 같은 작품

은 아프리카의 민담을 토대로 창작한 것이다. 특히 〈말하는 두개골〉에서는 인간이 죽음과 대면하는 모습을 묘사한다. 인간과 죽음의 대면은 그녀가 평생 고민했던 주제였다.

종종 '할렘의 계관 시인'으로 불리는 시인 랭스턴 휴즈(1902~1967)는 미국에서 흑인으로 살면서 느끼는 기분, 비애, 아이러니, 수치를 예리하게 그리며 평범한 아프리카계 미국인의 삶을 묘사한다. 그의 시는 특히 젊은이들의 마음을 끈다. 그는 사랑, 미움, 동경, 절망 같은 삶의 기본 속성들에 대해 이야기한다. 어쨌든 그는 인간성에 대한 신념을 갖고 글을 썼다. 그는 이상에 대해 이야기하는 동시에 현실세계에서 경험하는 온갖 삶을 해석한다. 휴즈는 자신이 표현하고 싶은 것과 독자들이 자신에게 바라는 것 사이에서 내적으로 갈등했다. 그래서 그의 어떤 작품은 뚜렷한 사회정치적 함의를 띠고 있으며 투쟁적이다.

휴즈는 1921년에 시 '니그로, 강에 대해 말하다(The Negro Speaks of Rivers)'를 통해 어린 나이에 상당한 주목을 받았다. 소설 아직 웃음이 없지는 않다(*Not Without Laughter*)(1930)에서 그는 아프리카계 미국인 소년이 성장하는 과정을 훌륭하게 묘사한다. 독자들은 다음 작품들을 읽으며 아프리카계 미국인이 세계를 어

9. Ibid.

떻게 경험하고 인식하는지를 느낄 수 있을 것이다.

영어 B 강의 작문 과제

랭스턴 휴즈(1902~1967)

강사가 이야기하길
　오늘밤 집에서
　글을 한 페이지 쓰세요.
　그리고 그 글은 자신으로부터 우러나오게 하세요 -
　그래야 진실한 글을 쓸 수 있을 테니까.
나는 그게 그렇게 간단한 일인지 궁금하다.

나는 22살 유색인이고 윈스턴세일럼에서 태어났다.
나는 그곳에서 학교를 다녔고, 그 다음 더럼으로 갔고, 그리고 여기
할렘 북쪽 언덕에 있는 이 대학에 다닌다.
나는 이 반의 유일한 유색인 학생이다.
언덕에서 시작되는 계단들이 공원을 지나 할렘으로 이어지고
다음에 나는 니콜라스 가(街)를 건넜다.
8번가, 7번가, 그리고 나는 Y에 다다랐다.
할렘의 Y 지역, 그곳에서 나는 엘리베이터를 타고
내 방으로 올라가 앉아 이 글을 쓴다.
22살인 나에게나 당신에게나
무엇이 진실한지를 아는 것은 쉬운 일이 아니다.
하지만 나는 내가 느끼고 보고 듣는 것이 나 자신이라고 생각한다.
할렘, 나는 네 소리를 듣는다.
네 소리를 듣고, 내 소리를 듣고 - 우리 둘이 - 너와 네가
이 글에서 이야기하는 것을 듣는다.
(나는 뉴욕의 소리도 듣는다) 나는 - 누구인가?
글쎄, 나는 먹고 잠자고 마시고 사랑에 빠지는 것을 좋아한다.
나는 일하고 읽고 배우고 삶을 이해하는 것을 좋아한다.
나는 크리스마스 선물로 담뱃대를
아니면 - 베시, 밥, 바흐의 - 음반을 받는 것을 좋아한다.
나는 유색인이라는 것이 다른 인종 사람들이 좋아하는 것을
좋아하지 않게 만들었다고 생각하지 않는다.
내가 쓰는 이 글은 유색이 될까?
이 글은 나이므로, 하얗지는 않을 것이다.
하지만, 강사 선생님, 이 글은
당신의 일부가 될 것이다.
당신은 백인이다 -
하지만 당신은 나의 일부이다. 내가 당신의 일부이듯.
그것은 미국인이라는 것이다.
아마 때로 당신은 나의 일부가 되고 싶지 않을 것이다.
나도 종종 당신의 일부이고 싶지 않다.
하지만 우리는 서로의 일부이다. 그것이 진실이다!

내가 당신에게 배우는 것처럼
당신도 나에게서 배울 것이라고 생각한다 -
비록 당신이 더 나이가 많고 - 백인이고 -
때로 더 자유롭다고 할지라도.

이것이 영어 B 강의 과제로 내가 쓴 글이다.[10]

할렘

랭스턴 휴즈

연기된 꿈엔 어떤 일이 일어나나?
햇볕 속의 건포도처럼
바싹 말라버리나?
종기처럼 곪아서
흐르는가?
썩은 고기처럼 악취를 풍기나?
아니면 달콤한 시럽처럼
굳어서 허옇게 되나—

그냥 무거운 짐처럼
축 늘어지고 말지도

아니면 폭발할까?[11]

뉴 리얼리즘　뉴 리얼리즘 양식(372쪽 참조)의 대표적인 작가는 케리 제임스 마셜(1955년생)이다. 그는 관습적인 기법과 전통적인 인물 묘사법을 사용해 아프리카계 미국인의 개인적·역사적 이야기를 조명한다. 그는 평범한 개인의 교제부터 정치적 교류까지 아프리카계 미국인이 살아가는 일상의 다양한 면모를 들여다본다. 그런데 그가 자신의 작품에서 지나치게 올바르고 질서정연한 것을 제시하는 감이 없지 않다. 예컨대 〈보이 스카우트 유년단 분대의 여성 지도자〉(도판 1.34) 구석구석에는 선한 느낌이 스며들어 있다. 그리하여 우리는 이 그림이 현실의 실제 인물을 그린 것인가, 마셜이 일종의 전형이나 아이콘을 제시한 것인가, 아니면 흑인이라는 정체성보다는 교외 백인 거주지 주민이라는 정체성을 갖고 있는 대상을 역설적으로 표현한 것인가라는 의문을 품게 된다.

재즈　재즈는 뉴올리언스의 거리, 술집, 사창가, 무도장 등에서 발전했다(4장 참조). 재즈 음악 연주자는 대개 아프리카계 미국인이었다. 이들은 즉흥연주, 당김음, 일정한 비트, 독특한 음색, 특화된 연주기법 등을 사용했다. 특히 블루스는 1920년대에 아프리카계 미국인 사이에서 선풍적인 인기를 누렸다. W. C. 핸디(1873~1958)의 '세인트루이스 블루스'가 블루스 음악 중에서 가장 유명할 것이다. 이 노래 가사에서는 안타깝게도 '세인트루이

10. Langston Hughes, "Theme for English B", from *The Collected Poems of Langston Hughes* (New York : Alfred A. Knopf, 1994). Copyright © 1994 by the Estate of Langston Hughes.

11. 최재헌, 영미시 오디세이 : 현대에서 르네상스로, L. I. E., 2009, 55쪽.

스에 사는 여자'(이 하층 계급 여자는 믿을 수 없지만 다이아몬드 반지를 끼고 가게에서 산 가발을 쓰고 있다)와 바람난 남편에게 버림받은 아내에 대해 이야기한다. 이 곡은 12마디 동안 같은 선율을 두 번 반복하고 후렴을 붙이는 블루스 형식을 따르고 있다.

뛰어난 유명 재즈 음악가 중 한 사람인 루이 암스트롱(1900~1971)이 '세인트 루이스 블루스'를 연주하고 녹음해 '세인트루이스 블루스'가 높은 인기를 얻는 데 힘을 보탰다. 어린 시절 암스트롱은 새해 전날에 총을 쏘았고 이 죄목으로 뉴올리언스 소년원에 수감되었다. 그는 소년원 밴드에서 코넷을 연주한 것을 계기로 음악에 입문했다. 이후 그는 클럽에서 엄청난 인기를 끌었다. '새취모(Satchmo)'라는 암스트롱의 별명은 그의 큰 입 때문에 붙인 애칭 '새첼 마우스(Satchel Mouth, 북아메리카 동해안에 사는 입 큰 아귀를 가리키는 표현)'에서 나온 것이다. 몇몇 자료에 따르면 영국 팬들이 '새첼 마우스'라는 표현을 오해하는 바람에 '새취모'라는 별명이 나왔다고 한다.

1920년대부터 발전하기 시작한 스윙은 1935년과 1945년 사이에 번성했다. 춤추기에 딱 좋은 '빅 밴드' 재즈 양식인 스윙은 미국 대중음악의 선두에 나섰다. 상업적인 스윙 재즈에 대항하며 등장한 **비밥**은 스윙보다 복잡하기 때문에 소규모 그룹 연주에 적합하다. 비밥은 1940년대에 춤음악보다는 감상용 음악으로 발전했다. '비밥'이라는 용어는 여러 악절 말미에 반복적으로 등장하는 셋잇단음 리듬 의성어 때문에 붙인 것이다. 비밥 발전사에서 가장 중요한 인물은 알토 색소폰 연주자 찰리 '버드' 파커(1920~1955)(도판 13.28)와 트럼펫 연주자 디지 길레스피(1917~1993)이다. 1950년대에 발전한 **쿨** 재즈는 비밥과 관련되어 있지만, 한층 단순한 연주 때문에 보다 부드럽고 편안한 성격을 띠게 되었다.

4장에서 이미 이야기했듯이 **프리** 재즈는 1950년대 말에 맹아가 나타났으며 1960년대와 1970년대에 발전했다. 프리 재즈는 독창적인 즉흥연주와 신곡 창작이라는 특징을 띤다. 이 시기에는 오넷 콜맨(Ornette Coleman, 1930년생)의 작곡과 연주가 매우 큰 영향력을 행사했다. 콜맨은 바이올린, 트럼펫, 알토 색소폰 곡을 쓰고 연주했다. 실제로 **프리** 재즈라는 이름은 1960년에 발매한 그의 앨범 제목을 따라 붙인 것이다. 프리 재즈의 전형을 보여주는 이 앨범에서는 동시에 2개의 밴드가 조, 리듬, 선율을 정하지 않은 채 즉흥연주를 한다.

1970년대와 1980년대에는 재즈와 록 음악을 결합한 퓨전 양식이 나타났다. 퓨전 재즈가 발전한 이유에 대해서는 여전히 의견이 분분하다. 재즈 음악의 인기가 떨어지고 록 음악의 인기는 높아지는 상황에서 재즈 음악가들이 두 가지 장르를 결합했을 공산

13.28 토미 포터와 공연 중인 색소폰 연주자 찰리 파커. 파커는 1955년 35살의 나이에 일찍 세상을 떠났지만 당대에 이미 전설적인 인물이었다.

이 크다. 아니면 재즈와 록 모두 블루스, 복음성가, 민요라는 같은 뿌리를 갖고 있기 때문에 두 장르를 비교적 쉽게 결합했을 수도 있다.

재즈는 20세기 말에 대중적인 인기를 되찾았다. 여성 재즈 음악가들이 가수, 피아니스트, 작곡가로 맹활약을 펼쳤다. 여성 가수는 태어날 때 의료사고를 당하는 바람에 시력을 잃은 다이안 슈어(1953년생), 애비 링컨(1930~2010), 카산드라 윌슨(1955년생), 다이안 리브스(1956년생)가 있고, 여성 피아니스트는 조안 브레킨(1938년생), 제리 알렌(1957년생), 브라질 출신의 엘리아니 엘리아스(1960년생), 캐나다 출신의 르네 로스네(1962년생)가 있으며, 여성 작곡가는 영국 출신이며 제2차 세계대전 이후 유명한 라디오 진행자이자 연주자로 이름을 떨친 마리안 맥파틀랜드(1918~2013), 주요 프리 재즈 음악가인 칼라 블레이(1938년생), 1993년에 슈나이더 오케스트라를 결성한 마리아 슈나이더(1960년생)가 있다.

음악가들은 주류 재즈 음악과 다른 음악 장르를 혼합하기도 했다. 존 존(John Zorn, 1953년생)과 스티브 콜맨(1956년생)은 애시드 재즈라고 불리는 독특한 장르를 탄생시켰다. 애시드 재즈는 고전의 반열에 오른 재즈 음반 일부분에 즉흥연주나 랩 보컬을 입히는 방식으로 전통 재즈와 대중적인 춤음악 리듬을 혼합했다.

13.29 올리 윌슨(1937년생).

반면 윈튼 마살리스(1961년생) 같은 연주자들은 재즈 '복고' 운동을 지지했다. 이 운동의 목표는 위대한 음악 레퍼토리라는 아우라를 재즈 음악에 부여해 재즈 음악이 클래식 음악만큼 존중받게 만드는 것이었다. 클래식 트럼펫을 완벽하게 다뤄 재즈 음악을 즉흥적으로 연주한 마살리스는 이 시대의 가장 유명한 재즈 연주자가 되었다. 그는 1997년 재즈 음악가로서는 최초로 퓰리처상을 받았다.

작곡가 올리 윌슨(1937년생, 도판 13.29)은 클래식과 재즈 음악 모두를 재해석해 자신의 경험을 표현한 개인적 음악 작품을 썼다. 예를 들어 그의 작품 '때로는(Sometimes)'(1976)은 흑인 영가 '때로는 어머니를 잃은 아이 같은 기분이 들지요(Sometimes I Feel Like a Motherless Child)'를 토대로 작곡한 것이다. 이 곡을 연주할 때에는 테너의 목소리를 녹음해 변형한 소리와 전자 음향 모두를 담은 테이프를 틀고 테너가 노래를 한다. 테너에게 엄청난 기량을 요구하는 이 곡은 15분 이상 이어진다. 이 작품의 모든 순간에 흑인 영가의 힘이 깃들어 있다.

무용과 연극 미국 무용계는 뛰어난 아프리카계 미국인 안무가

들의 덕을 보고 있다. 이들 중 하나는 다재다능한 앨빈 에일리(1931~1989)이다. 앨빈 에일리 무용단은 색다른 레퍼토리와 자유분방하고 열정적인 춤동작으로 유명하다. 빌 T. 존스(1952년생)는 앨빈 에일리가 의뢰한 작품을 안무하다 1982년 스스로 무용단(빌 T. 존스/아니 제인 무용단)을 결성했다. 그는 고전 발레와 현대무용을 모두 공부했으며 무용수로서도 안무가로서도 명성을 얻었다. 그는 자신의 무용단에서 공연할 작품을 100편 이상 만들었으며, 2010년에는 평생 예술과 미국 문화 발전에 공헌한 공로로 케네디센터상을 받았다. 또 다른 무용 형식인 재즈 댄스(8장 참조)는 아프리카에서 유래했지만 다양한 현대무용의 영향도 받았다. 현대 무용이 대개 그렇듯 재즈 댄스의 형식과 방향역시 여전히 유동적이다. 재즈 댄스의 뿌리는 다양하지만 크게 아프리카 부족 문화와 도시 빈민층 문화로 묶을 수 있다. 미국 전역에서 재즈 댄스를 활발하게 공연하고 실험하고 있다. 재즈 댄스는 1930년대 아사다타 다포라 호튼(Asadata Dafora Horton, 1890~1965) 같은 안무가나, 1940년대 캐서린 던햄(1909~2006)이나 펄 프리머스(1919~1954) 같은 안무가가 개척했다. 재즈 댄스는 20세기 말 탤리 비티(1923~1995) 같은 안무가 덕분에 번성하게 되었으며 오늘날에도 여전히 번성하고 있다.

아프리카계 미국인 연극은 1960년대부터 독자적인 노선을 걷기 시작했다. 1950년대와 1960년대의 시민권 운동의 물결 속에서 투사적인 아프리카계 미국인들은 '흑인 의식(black consciousness)'을 외쳤다. 많은 아프리카계 미국인들이 이슬람교로 개종했으며 완전히 분리된 '흑인 국가'를 열망했다. 급진적인 단체들은 심지어 서구 사회의 파괴를 주장했다. 다수의 아프리카계 미국인은 아프리카에 관심을 가졌으며 제3 세계에서 자신의 새로운 정체성을 발견했다. 1980년대부터 '흑인'이라는 표현 대신 '아프리카계 미국인'이라는 표현을 사용하기 시작했다. 이러한 생각들은 이마무 아미리 바라카로 개명한 극작가 르로이 존스(LeRoi Jones, 1934년생)의 작품들에 표현되어 있다. 그는 사생활에 백인을 끌어들이는 것의 위험에 대해 설파하고 인종 분리를 요구하는 극작품을 썼다. 찰스 고든(Charles Gordonne, 1925~1995)은 〈누군가 있을 곳이 없다(*No Place to Be Somebody*)〉에서 바라카의 주장을 반복한다. 이 작품에서는 아름다운 피부색을 가진 흑인이 자신의 인종 정체성을 찾아나가는 과정을 통찰하며 폭력 행위를 정당화한다.

1960년대에는 수많은 아프리카계 미국인 극단이 창단되었다. 더글러스 터너 워드(Douglas Turner Ward)가 창단한 니그로 앙상블 컴퍼니(Negro Ensemble Company)는 그중 하나로 오늘날까지 명맥을 유지하고 있다. 이 극단에서는 샘-아트 윌리엄스

(Samm-Art Williams, 1946년생)의 〈집으로(*Home*)〉(1979)를 무대에 올렸다. 이 작품에서는 케퍼스라는 남부 출신 아프리카계 미국인의 삶을 추적한다. 농장에서 성장한 케퍼스는 대도시로 떠난다. 그는 징병 기피 때문에 옥살이를 한 다음 무직상태에서 생활보호를 받는 처지가 되어 병에 시달린다. 절망한 그는 결국 정직한 농장 노동과 창조적 삶으로 되돌아간다. 〈집으로〉는 시적인 언어와 특이한 공연 방식 때문에 독특한 성격을 띠게 되었다. 케퍼스 역은 배우 한 사람이 연기한다. 하지만 그 외의 모든 배역은 나이가 많든 적든, 여성이든 남성이든, 흑인이든 백인이든 간에 여성 배우 2명이 의상을 갈아입으며 연기한다. 이들은 때로는 케퍼스의 인생 행로에 등장하는 인물을 연기하거나 때로는 합창단 역할을 하며 관객이 시공간상의 간극을 따라갈 수 있게 도움을 준다. 합창단 형식 덕분에 관객은 아프리카계 미국인의 역사와 문화의 관점에서 케퍼스를 바라보게 된다. 케퍼스는 줄곧 여로에 오르지만 무대 배경은 절대로 바뀌지 않는다. 그리고 다양한 인물을 연기하는 여배우들 역시 바뀌지 않는다. 극작가는 이 같은 장치를 통해 '집'은 언제나 지척에 있다는 것을 암시한다. 그토록 가까운 집에 닿는 것을 방해하는 힘은 자신의 내적 갈망을 인정하지 않으려는 마음, 타인의 도움을 받지 않으려는 마음, 충돌 대신 평화로운 방법을 택해 상황을 모면하려는 마음이다.

백인 아버지와 흑인 어머니 사이에서 태어난 오거스트 윌슨(1945~2005)은 블루스의 리듬과 패턴, 아프리카계 미국인의 일상 언어를 이용해 작품을 썼다. 그는 미니애폴리스에 극작가 센터를 세웠다. 그는 1980년대의 〈지트니(*Jitney*)〉와 〈마 레이니의 검은 엉덩이(*Ma Rainey's Black Bottom*)〉부터 1990년대의 〈두 대의 기차가 달리고(*Two Trains Running*)〉와 〈일곱 대의 기타(*Seven Guitars*)〉까지 다양한 작품을 썼다. 윌슨은 아프리카계 미국인이 인류 역사상 가장 극적인 이야기를 들려줄 수 있다고 생각했다. 그는 백인이 흑인에게서 중요한 아프리카 전통과 종교제의를 박탈한 것에 관심을 기울였다. 〈피아노 레슨(*Piano Lesson*)〉 같은 연극에서 그는 아프리카계 미국인들이 자신과 자신의 역사에 대해 취하는 복잡미묘한 태도를 묘사한다. 윌슨 작품의 핵심은 흑인과 백인의 문화나 접근방식 사이에서 눈에 띄게 혹은 눈에 띄지 않게 나타나는 갈등이다. 우리는 이것을 〈울타리〉 같은 연극에서 확인할 수 있다.

〈울타리〉에서는 1950년대 피츠버그에서 셋방살이를 하는 아프리카계 미국인의 삶을 그린다. 트로이 맥슨은 청소부이며 모든 가족이 함께 살 수 있다는 것과 자신이 가족을 부양한다는 데 엄청난 자부심을 갖고 있다. 백인이 하는 '쉬운' 일을 흑인은 거의 할 수 없다며 노동조합에 자신이 따졌다고 트로이가 이야기하는 장면으로 연극은 시작한다. 그는 불만을 갖고 있으며 자신이 얻을 만한 것을 얻을 수 있는 기회를 박탈당하고 있다고 생각한다. 이것이 이 연극의 주요 모티브이다. 토로이는 1941년 폐렴에 걸렸을 때 죽음과 격투를 벌인 일에 대해 이야기한다. 그는 자신이 인종 때문에 메이저 리그에서 뛰지 못하고 아프리카계 미국인 야구 리그에서 뛰었던 시절에 대해서도 이야기한다.

극작가 겸 영화제작자인 데이비드 E. 탤버트(David E. Talbert, 1966년생)는 대단한 성공을 거두었다. 그는 많은 희곡을 썼으며 극작가로서 전미유색인종지위향상협회(NAACP)에서 수여하는 상을 수차례 받았다. 그의 뮤지컬 〈타이밍 한번 절묘한 사랑(*Love in the Nick of Tyme*)〉(2007)은 아프리카계 미국인 시장을 겨냥해 만든 순회공연 작품이다. 이 작품의 줄거리는 시카고 사우스 사이드에서 미용실을 운영하는 타임을 중심으로 전개된다. 타임의 미용실은 손님이 많지 않지만 좀 별난 단골손님들이 꾸준히 드나드는 곳이다. 타임은 잘 나가 본 적이 없는 트럼펫 연주자 마르셀레스와 17년 전에 헤어졌다. 그녀는 UPS 배달부인 하비와 사랑에 빠지지만 마르셀레스에게 돌아가려고 그와 헤어진다. 그런데 마르셀레스는 미용실 직원인 포셔와 애정행각을 벌이고 포셔는 임신한다. 타임은 포셔를 해고했다가 그녀가 없으니 미용실이 너무 썰렁해 보인다는 핑계를 대며 다시 고용한다. 이 뮤지컬에서는 또 다른 연애담도 그린다. 그리고 목소리가 크고 참견하기 좋아하는 인물도 등장하는데, 이 사람이 자신의 농담을 누구보다 잘 받아주기 때문에 타임은 계속 그 사람 주변을 서성거린다.

게일 존스(1949년생)는 5장에서 이미 공부한 아프리카계 미국인 작가 토니 모리슨, 앨리스 워커와 더불어 현대 문학에 혁혁한 공헌을 한 작가이다. 존스는 미국 켄터키 주 렉싱턴의 거리와 인종분리 학교에서 성장했으며, 코네티컷대학 영문학과를 졸업하고 브라운대학에서 문예창작으로 석·박사 학위를 받았다. 그녀는 1975년부터 1983년까지 미시건대학에서 문예창작과 아프리카계 미국인 문학을 강의하고 미국을 떠났다. 흑인 고유의 문화를 반영한 그녀의 작품에서는 끊임없는 남녀 간의 갈등, 강박적이고 극단적인 성행위와 성폭력, 쾌락과 고통의 결합 등을 다루며, 광기를 개인의 질병이 아니라 사회의 질병으로 설명한다. 그녀의 첫 장편소설 코레지도라(*Corregidora*)(1975)에서는 어사 코레지도라의 이야기를 들려준다. 어사의 증조할머니는 포르투갈인 노예주에게 끊임없이 성적으로 유린당하며 그의 딸을 낳는다. 그 노예주는 심지어 자신의 딸과도 잠자리를 해 또 딸을 낳는다. 이 딸이 어사의 어머니이다. 어사 자신은 남편이 휘두른 폭력 때문에 아이를 낳을 수 없게 된다. 그녀는 흑인 여성이 으레 남성을 증오한다는 사실을 깨닫는다. 물론 이러한 사실은 전승되는 이야기에

서도 확인할 수 있다. 하지만 전승되는 이야기에서는 모든 인간이 자신의 욕망을 억압하고 왜곡했다는 사실을 간과한다. 존스의 두 번째 장편소설 에바의 남자(*Eva's Man*)(1976) 역시 물의를 일으켰다. 이 소설에서는 평생 남성의 성폭력에 시달린 나머지 살인을 한 여성의 이야기를 들려준다. 그녀가 정신병원에서 들려주는 이야기를 통해 광기의 원인이 일상의 성폭력이라는 사실이 드러난다.

1990년대에 아프리카계 미국인 독립영화 제작자들은 스파이크 리(1957년생)를 제외하고서는 요즘처럼 활발하게 작품 활동을 하지 않았다. 하지만 일군의 훌륭한 아프리카계 미국인 예술가들은 몇몇 장르에서 자신의 능력을 입증해 명성을 얻었다. 영국의 르 블레어(Les Blair, 1941년생) 감독은 〈부정 출발(*Jump the Gun*)〉(1997)에서 인종차별정책이 철폐된 남아프리카 공화국의 도시에서 살아가는 사람들에 대한 이야기를 들려준다. 데이비드 E. 탤버트가 감독한 〈어 우먼 라이크 댓(*A Woman like That*)〉(1997)은 헤어진 애인과 재결합하려고 노력하지만 결국 실패하는 이야기를 코믹하게 그린 영화이다. 탤버트의 최신작 〈퍼스트 선데이(*First Sunday*)〉(2008, 도판 13.30) 역시 코미디 영화이다. 래퍼 아이스 큐브가 주연을 맡은 이 영화는 어수룩한 두 인물이 펼치는 우스꽝스러운 모험을 가슴 뭉클하게 그린다. 주인공들은 좋은 의도를 갖고 있지만 범죄라는 그릇된 결정을 내린다. 하지만 이들은 결국 새로운 삶의 기회를 얻게 된다. 팀 체이(Tim Chey) 감독은 〈파킨 다 펑크(*Fakin' Da' Funk*)〉(1997)에서 아프리

카계 미국인 가정에 입양된 중국계 미국인의 정체성 위기를 탐구한다. 〈천재 클럽(*The Genius Club*)〉(2006)에서는 테러리스트가 워싱턴 D.C. 어딘가에 핵폭탄을 설치한 다음 아이큐가 200 이상인 천재들을 방공호에 모으라고 미국 대통령에게 요구한다. 이 천재들은 하룻밤 안에 전 세계의 문제들을 풀어야 한다. 만약 실패하면 테러리스트가 '천재들의 은신처' 지하에 설치한 핵폭탄이 터지게 된다. 조지 틸만 주니어(George Tillman Jr.) 감독은 〈소울 푸드(*Soul Food*)〉(1998)에서 강인한 어머니 때문에 한 자리에 모이는 아프리카계 미국인 가족에 대한 이야기를 들려준다. 키스 오데릭(Keith O'Derek)의 〈거리에서 바로 나온(*Straight from the Streets*)〉(1998)은 아프리카계 미국인 감독이 만든 다큐멘터리의 특성을 보여주는 작품이다. 이 영화의 중심은 아이스 티, 아이스 큐브, 사이프레스 힐, 스눕 도기 독(Snoop Doggy Dogg), 닥터 드레(Dr. Dre) 같은 미국 서부 해안 지역 래퍼들과의 인터뷰이다.

아메리카 인디언 예술

문학 제2차 세계대전 이후 아메리카 인디언들은 자신들의 고유 문화가 미국 문화의 '도가니(melting pot)'에 흡수되어 결국 소멸할 것이라는 절망감에서 벗어나려고 부단히 애썼다. 작가들 역시 그러한 절망감에 맞서 싸웠으며 자신들의 작품에서 그 같은 투쟁을 중점적으로 다루었다. 1969년 퓰리처상 수상작인 스콧 모머데이(Scott Momaday, 1934년생)의 장편소설 새벽으로 만든 집(*A House Made of Dawn*)을 기점으로 새로운 세대의 아메리칸 인디

언 작가들이 등장했다. 이 작가들은 여러 문화 사이에서 부유하는 자기네 종족이 다양한 어려움을 겪고 있지만 그래도 생존방식을 찾게 될 것이라는 의식을 갖고 있었다.

새벽으로 만든 집에서는 아벨이라는 테와 족 인디언 젊은이에 대한 이야기를 전개한다. 아벨은 제2차 세계대전에 참전한 후 미국 뉴멕시코 주 샌디에이고 협곡에 있는 고향으로 돌아온다. 이때 그는 자신이 두 문화 사이에 자리한 지옥에 들어섰다는 것을 깨닫는다. 그의 할아버지 프란시스코의 세계는 조상들의 세계와 마찬가지로 여전히 계절의 리듬을 따르며 대대로 이어져오는 가난에서 벗어나지 못한다. 혹독하지만 아름다운 이 땅에는 수천 년 동안 함께 산 생물들과 수천 년 전부터 이어져 내려오는 전통과 의례가 남아 있다. 하지만 전후 미국 백인의 도시 세계가 물질적 풍요와 성공을 약속하며 아벨을 유혹한다. 아벨은 고향과 자기 종족을 버리고 도시를 선택한다. 그러나 그는 엄청난 고통을 경험하게 된다. 그는 감옥살이를 한 후에 로스앤젤레스로 정처 없이 떠난다. 그는 그곳에서 방탕하고 혐오스럽고 절망적인 삶을 살게 된다. 아벨은 푸에블로(pueblo, 돌과 벽돌로 만든 원주민 부락)와 도시, 고대의 제의와 현대의 물질주의, 별빛과 가로등 사이에서 괴로워하며 점점 더 깊이 절망의 나락에 빠진다. 그는 자기 종족이 계승한 고대 제의나 진리와 상충하는 세계에서 그것들을 다시 긍정하는 방법을 찾아야 한다. 이 소설과 동명인 밤노래에서는 '내 주변이 온통 아름다워지기를' 기원한다. 아벨은 그러한 아름다움에 이르는 길을 계속 찾아나간다.

폴라 건 앨런(Paula Gunn Allen, 1939~2008)은 아메리칸 인디언 작가를 대표하는 인물이다. 그녀는 모머데이의 소설이 자신의 터를 되돌려주고 새로운 미래를 열어주었다고 이야기한다. 그녀는 자신을 비롯한 수많은 아메리칸 인디언 작가들이 '향수병'을 심하게 앓고 있다고, 즉 자신의 터에서 추방되고 생득권을 상실했다는 느낌 때문에 고통 받고 있다고 이야기한다. 건 앨런은 모머데이가 새벽으로 만든 집에서 묘사한 공간들에 친밀함을 느끼며, "나는 그가 이야기하는 것을 속속들이 알고 있다."고 말한다. 그녀는 새벽으로 만든 집을 읽으며 영감을 받았고 계속 살아갈 의지를 갖게 되었다. 그리고 그녀는 '단단히 뿌리내린' 느낌을 찾아나간다. 그녀의 시 '추억(Recuerdo)'을 읽으면 상실한 무엇인가를 찾아나서는 심상이 나타난다.

추억

폴라 건 앨런(1939~2008)

나는 맑은 공기를 찾아 고요한 산을 올랐다.

그곳에서 나는 신처럼 솟아오른 산봉우리들을 보았다.
그곳에 신들이 살고 있었다고 노인들은 이야기한다.
나는 어린아이였을 때 신들의 이야기를 듣곤 했다.
우리는 산으로 소풍을 가거나 산에서 땔감을 찾곤 했다.
그때 나는 차가운 공기에 떨며
귀 기울여 듣곤 했다.

이후에 나는 소리와 기억을 결합하고
언젠가 들었지만 거의 잊어버린 그 소리의 의미를 찾기 위해 글을 썼다.
키 큰 소나무들 안에서 무엇인가가 이야기를 했다.
어떤 목소리가 바람에 실려 왔다.
그 목소리의 무언가 때문에 나는 겁에 질려 울었다.
나는 어머니에게 매달리고 싶었다.
그리고 어머니가 나를 달래고 나에게 그 소리에 대해
그리고 내가 두려워하는 이유에 대해 설명해 주길 바랐다.
하지만 나는 그냥 얼어붙은 채로 앉아
모닥불 곁처럼 따뜻하다고 느끼려고 애썼다.
내 주변 가족들의 목소리가 그래야 한다고 이야기했다.

이제 나는 꿈속에서 대지(臺地)에 오른다.
산신(山神)들은 침묵을 지키고 있지만 나는 여전히 그들을 찾고 있다.
나는 친구가 준 선인장 싹들을 만지고 스위트세이지 줄기의 수를 센다.
나를 사로잡고 있는
기억은 결코 사라지지 않을 것이다.
나는 정성스럽게 준비한 삼나무 차에 야생 벌꿀을 섞고
의미가 떠오르길
그리고 그 의미가 나에게 인사하며 나를 위로해 주길 기다린다.

아마 이번에는 도망가지 않을 것이다.
아마 나는 그 대신 그 소리의 의미에 대해 물을 것이다.
아마 나는 두려움과 안락함을 만났던
바로 그 계곡을 찾을 것이다.
내일 나는 내 고향의 끝없는 대지로 돌아가 그곳을 오를 것이다.
나는 바람에 말라가는 엉겅퀴를 찾고
밝은 흑요석 조각들과 옛 도공(陶工)들이 남긴
조각들을 주워 주머니에 담을 것이다.[12]

시각 예술 도자기 공예는 선사 시대부터 오늘날까지 이어져 내려오는 위대한 예술이다. 하지만 오늘날 도자기 공예에서는 실용적 목적보다는 심미적 목적을 중시한다. 과거에는 일상에서 사용할 도자기를 만들었기 때문에, 도자기 마무리 기법이 실용적인 용도에 비해 부차적인 것으로 치부되었다. 유서 깊은 미국 남서부 지역 도자기 공예는 20세기 말 높은 완성도와 훌륭한 디자인 덕분에 고급예술의 지위를 얻었다. 그래서 남서부 지역 도자기 문화를 유지할 수 있었다. 그러나 오늘날 아메리칸 인디언 도자

[12] Paula Gunn Allen, "Recuerdo," from *Shadow Country* (Los Angeles: University of California, American Indian Studies Center, 1982).

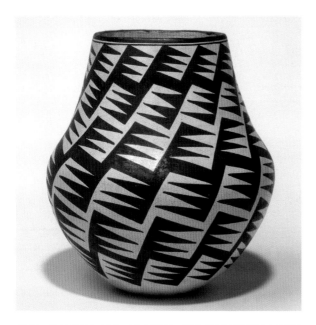

13.31 루시 루이스, 도기 그릇, 1969년 미국 뉴멕시코 주 아코마 푸에블로에서 제작. 미국 워싱턴 D.C. 스미스소니언 협회 국립 아메리카 인디언 박물관.

13.32 해리슨 비게이, 〈옥수수를 따는 여인들〉, 20세기 중반, 수채화, 38.1×29.2cm. 미국 워싱턴 D.C. 스미스소니언 협회 국립 아메리카 인디언 박물관.

기 공예가들은 젊은 공예가들이 얼마나 전통적인 형태를 익혀야 하는지, 다시 말해 전통적인 형태를 어디까지 되풀이해야 하는지 결정해야 하는 문제에 봉착하게 되었다. 전통을 유지하면서 개인의 창조성을 발휘하는 것은 단순히 전통을 되풀이하는 것과 대립되는 것으로 간주되었다. 루시 루이스(Lucy Lewis, 1898~1992)의 도기 그릇(도판 13.31)에서도 이러한 문제를 엿볼 수 있다. 루이스는 아코마 족의 도기 전통을 따르면서도 전통적인 디자인은 모방하지 않았다.

미국 남서부 지역의 예술 형식에는 은세공과 모래그림 역시 포함된다. 미국 남서부 지역에서는 여전히 은과 터키석으로 장신구를 만들고 있으며 이 장신구들은 유명하다. 모래그림은 중요한 종교적 의미들을 담고 있다. 때문에 모래그림이 없으면 종교 제의를 아예 올리지 못하는 경우도 많다. 아메리칸 인디언 예술에서는 전통적으로 자기네 고장에서 나오는 재료나 쉽게 얻을 수 있는 재료를 사용했다. 하지만 이 재료들은 수채물감처럼 서구 예술에서 일반적으로 사용하는 재료로 대체되었다. 도판 13.32의 그림은 주요 나바호 족 화가 중 한 사람인 해리슨 비게이(Harrison Begay)가 전형적인 아메리칸 인디언의 삶의 모습을 기록한 것이다. 아메리칸 인디언 화가가 20세기 중반에 그린 수채화는 대개 이 그림처럼 여백을 활용한다. 이 그림은 평면적이며 배경에 공간을 암시하는 것이 나타나지 않는다. 이 그림의 유일한 관심 대상은 여인들과 옥수수이다. 이것들은 이차원적으로 표현되어 있다. 왼쪽 여인을 작게 그린 것에서만 삼차원적 공간감

이 어렴풋이 드러날 뿐이다. 관람자의 눈높이는 그림의 바닥 부분에 맞춰져 있다.

토머스 조슈아 쿠퍼(Thomas Joshua Cooper, 1946년생)는 체로키 부족국가의 일원이다. 그는 1898년산 필드 카메라(field camera)를 사용해 각 장소의 사진을 한 장씩만 찍으며 〈북대서양 중서부(*West-Mid North-Atlantic Ocean*)〉(도판 13.33) 같은 이미지를 만들었다. 구성요소 간의 비율이 언제나 분명하게 나타나는 것은 아니다. 게다가 인화 방식 때문에 작품의 감정적 성격이 강화된다. 쿠퍼는 사진기법에 정통한 것으로 유명하다. 그는 사진에 셀레늄이나 금으로 살짝 '바탕칠'을 했다. 이 때문에 인화 과정에서 푸른색이나 적갈색 색조가 나타났다. 이처럼 그는 '회화' 기술을 사용해 각 사진의 독특함을 확보했다. 쿠퍼는 관람자를 편안하게 하는 이미지를 제시한다. 〈북대서양 중서부〉의 경우, 요동치는 파도 아래에 (전성기 르네상스 작품처럼) 안정적인 삼각형을 병치하는 식으로 작품을 구성했다. 관람자는 바위, 파도, 바다의 세세한 모습을 분명하게 볼 수 있다. 이 사진은 이처럼 '현실'을 뚜렷하게 전달하지만, 색조를 통해 구도를 세 부분으로 나눈 방식 때문에 추상적인 성격을 띠게 된다.

음악 및 무용 음악은 여전히 아메리칸 인디언 문화에서 중요한 부분이다. 예컨대 이누이트 족은 대조적인 악센트와 박자를 사용

13.33 토머스 조슈아 쿠퍼, 〈북대서양 중서부〉, 2002, 카나리아 제도 라 고메라 섬 푼타 드 라 칼레라(Punta de la Calera), 실버 젤라틴 인화, 71×91cm.

해 복잡한 리듬을 만드는 방향으로 음악을 발전시켰다. 이들 음악의 선율은 대개 순차적으로 진행되고 잔잔하게 물결치는 듯한 성격을 띠며, 서구 오페라의 레치타티보와 비슷하게 낭독조로 노래한다. 미국 남서부 지역 부족에서는 노래의 주인만 그 노래를 부를 수 있다. 하지만 노래를 사고 팔거나 상속할 수 있으며, 심지어 노래 주인을 살해해 노래를 빼앗기도 한다. 뿐만 아니라 부족의 비밀 공동체에서 노래를 소유하기도 한다.

음악 자체의 측면에서 보면, 미국 북서부 지역의 음악에서는 한 성부가 하나의 음을 지속적으로 내는 동안 나머지 성부들은 계속 병진행으로 노래를 하며 화음을 이룬다. 그리고 타악기로 복잡한 리듬을 만드는 경향을 보여준다. 반면 미국 남서부 지역 아메리카 인디언의 노래에서는 복잡한 조성 체계를 사용한다. 이러한 경향은 특히 푸에블로 족에게서 두드러지게 나타난다. 이들의 노래는 6음음계나 7음음계를 토대로 만든 것이며 가장 낮은 음역대를 사용한다. 반면 미국 중부 평원 인디언은 높은 음을 사용하는 경향이 있다. 그리고 거의 모든 사회 행사, 종교 축일, 의례에서 각기 다른 음악을 사용한다.

아메리카 인디언들은 대개 종교적 목적 때문에 제의에서 춤을 춘다. 무의(巫醫)는 환자를 치료하기 위해, 사냥꾼은 사냥감을 유인하기 위해 농사를 짓는 부족에서는 비를 내리게 하거나 옥수수가 자라고 익게 하려고 춤을 춘다. 어떤 춤에서는 부족의 역사나 신화의 이야기를 극화하기도 한다. 거의 모든 행사에서 춤을 춘다. 아메리카 인디언들은 여성이 추는 춤과 남성이 추는 춤이 따로 있다. 게다가 어떤 춤에서는 남성, 여성, 아이 각각이 고유한 역할을 맡는다. 춤추는 사람은 다양한 발동작과 머리의 위치를 강조한다. 따라서 팔은 부차적인 역할을 할 따름이다. 여러 우아한 춤동작을 통해 대지 및 환경과 하나라는 생각을 보다 강렬하게 표현한다. 무용 음악은 북으로 연주한다.

남서부 지역에서는 공통적으로 두 가지 의식을 거행한다. 하나는 남성 무용수들이 일렬로 서서 호리병박 래틀(rattle)을 흔들고 노래하며 춤추는 의식이고, 다른 하나는 무용수들이 화려한 카치나(Kachina) 정령 가면을 쓰고 춤추는 의식이다. 아메리카 인디언들은 일반적으로 중요한 목적을 위해 춤을 추지만 웃고 떠드는 사교적 행사에서 춤을 추기도 한다. 후자의 경우에는 무용수와 광대들이 함께 출연한다.

라티노 예술

디에고 리베라(1886~1957)는 1920년대 멕시코에서 프레스코 벽

13.34 로스 카핀테로스, 〈비대칭〉, 2011. 종이에 수채, 80×114cm. 로스 카핀테로스 소속 작가들이 제목을 붙이고 이름과 날짜를 기입함. 미국 뉴욕 숀 켈리 갤러리.

화라는 예술 형식을 부활시켰다. 그는 새로 들어선 혁명 정부의 후원을 받아 대규모 공공 벽화들을 그렸다. 이 벽화들에서 그는 유럽 전통 양식과 토착 전통 양식을 혼합한 양식으로 당대의 문제를 묘사한다. 〈사탕수수〉(도판 1.9)는 멕시코 역사의 한 장을 극적으로 묘사한 프레스코 벽화이다. 분명한 사선이 이 그림을 가로지르며 억압하는 자와 억압받는 자를 분리한다. 리베라의 아내인 프리다 칼로는 가장 유명한 20세기 초 화가 중 한 사람이다. 그녀의 양식에는 민속 예술의 힘과 아름다움에 대한 그녀의 강한 애착, 멕시코 민속문화가 반영되어 있다.

로스 카핀테로스(Los Carpinteros, 목수들)는 쿠바 아바나에 거점을 두고 1991년부터 공동 작업을 하는 작가들이다. 지난 십 년간 쿠바에서 나온 가장 중요한 작품 중 몇몇은 이들의 작품이다. 마르코 발데스와 다고베르토 산체스가 합심해 이 집단을 만들었으며, 2003년에는 알렉산드르 아레체아(Alexandre Arrechea)가 합류했다. 이 집단은 개인 작가 의식을 버리고 장인과 훌륭한 기술자로 구성된 길드의 전통을 계승하기 위해 1994년에 '로스 카핀테로스'라는 이름을 채택했다. 이들은 예술과 사회를 연계하려

고 할 뿐만 아니라 예상하지 못한 방식으로, 또 유머러스한 방식으로 건축, 디자인, 조소를 결합하기도 한다. 그들은 종종 가구에서 영감을 받는다. 예컨대 〈비대칭(*Asimétrico*)〉(도판 13.34)은 가구의 풍부한 색조와 정교한 조각 장식 문양을 환기시킨다. '비대칭'이라는 제목은 좌우의 섬세한 색채 균형과 관련된 것이다. 이 그림은 약한 사선 중심축으로 좌우가 분리되어 있다. 좌우의 형태는 비대칭이지만 분명한 색채 균형 때문에 비대칭성이 분명하게 드러나지 않는다.

푸에르토리코 출신 라파엘 페러(Rafael Ferrer, 1933년생)는 〈그늘진 태양(*El Sol Asombra*)〉(도판 13.35)에서 이국적이고 신비로운 열대 세계를 창조한다. 생생한 색채가 이 그림을 지배하며, 중앙의 건물과 주변 공간 사이에서 다소 불안정한 공간감이 나타난다. 이 그림은 형태가 단순하고 평면적이며 색조가 거의 변하지 않기 때문에 평면적으로 보인다. 페러는 빛을 사용해 이 작품에 활기를 불어넣고 매혹적인 일련의 패턴을 만든다. '그늘진 태양'이라는 이 작품의 제목에서 우리는 언어유희를 짐작할 수 있다. 물론 이 제목은 그림을 정확하게 묘사하고 있다. 하지만 대조적

13.35 라파엘 페러, 〈그늘진 태양〉, 1989. 캔버스에 유채, 1.52×1.83m. 미국 뉴욕 낸시 호프만 갤러리.

으로 병치한 어두운 색과 밝은 색 사이에서 무언가 신비로운 느낌이 흘러나온다.

미국은 다양한 인구집단으로 구성된 국가이며, 그중 하나는 스페인어를 사용하는 인구집단이다. 이 인구집단이 만든 연극은 그 기원을 16세기 스페인 정복자 시대까지 거슬러 올라가 찾을 수 있지만, 특히 1960년대 시민권 운동 시기에 급성장했다. 루이스 발데스(Luis Valdez, 1940년생)는 1965년 여름 세자르 차베스(Cesar Chavez)가 이끄는 노동운동에 합류했다. 그는 즉흥 연극을 활용해 이주 노동자들의 어려운 처지를 부각시키고 캘리포니아 주 딜라노 농장 노동자의 파업을 촉진했다. 이는 발데스의 농장 노동자 극단(El Teatro Campesino) 설립으로 이어진다. 1960년대와 1970년대 시카고에서는 호르헤 우베르따(Jorge Huberta,

1942년생)의 희망 극단(Teatro de la Esperanza)처럼 발데스의 연극을 모델로 삼아 연극을 만드는 극단들이 출현했다. 이와 더불어 에스텔라 포르티요 트램블리(Estela Portillo Trambley, 1936~1999) 등 수많은 라티노 극작가가 등장했다.

'뉴요리칸(Nuyorican)'은 푸에르토리코계 뉴욕 시민을 칭하는 용어로 주로 2개 국어를 함께 사용하는 노동자 계급과 관련된다. 이들의 민족의식 덕분에 스페인 레퍼토리 극단(Teatro Repertorio Español)이나 푸에르토리코 유랑극단(Puerto Rican Traveling Theatre) 같은 소규모 비영리 극단들이 창단되었다. 이 극단들은 다양한 가두(街頭) 연극을 만들거나 교도소에서 연극을 공연했다. 하지만 '뉴요리칸'이라는 용어는 범죄, 마약, 비정상적 성행위 같은 일탈 행위를 연상시키게 되었고, 그 바람에 부정적인 뉘

앙스를 띠게 되었다.

하지만 뉴요리칸들이 1960년대와 1970년대에 쓴 시들은 오늘날 미국 전역에서 높은 평가를 받고 있다. 최근에 등장한 시인 세대의 대표적 작가는 앤서니 모랄레스(Anthony Morales, 1981년생)이다. 그는 뉴욕의 뉴요리칸 시인 카페(Nuyorican Poets Café)에서 그 공간의 설립자들에게 바치는 시를 읽었다. [시인이자 극작가인 미겔 피녜로(Miguel Piñero, 1946~1988)는 그 설립자 중 한 사람이다. 영화 〈피녜로〉(2001)에는 벤자민 브랫이 피녜로로 출연한다.]

> 만취한 미치광이 혁명 예언자들에게
> 정치적 오염에 시적 해결책을 제시하며
> 일어나자마자 혼란스러운 동화(同化)의 리듬으로
> 이처럼 계란, 치즈, 베이컨 합중국을 만드는 예언자들에게

브롱크스에서 태어난 모랄레스는 컬럼비아대학에서 영문학과 라티노 문화를 전공했다. 그는 헤로인과 범죄로 점철된 피녜로의 자기 파괴적 세계에 대해 이야기한다. 모랄레스는 피녜로와 마찬가지로 푸에르토리코계 미국인의 경험에서 나온 문학의 전통을 따른다. "나의 시는 세상의 의미를 그리고 젊은 푸에르토리코계 남자로 산다는 것의 의미를 이해하기 위한 몸부림이다. …… 우리에게는 믿을 수 없는 엄청난 이야기가 있다. 우리는 그 이야기를 해야만 한다." 피녜로의 연극 〈아동 성폭행범(Short Eyes)〉(1974)은 교도소를 배경으로 한 작품이다. 조셉 파프(Joseph Papp)가 이끄는 퍼블릭 시어터(Public Theater)가 링컨 센터에서 상연한 이 작품은 뉴욕 연극평론가협회에서 수여하는 최고의 미국 연극상을 받았다. 피녜로는 무장 강도 행위 때문에 오시닝(싱싱) 교도소에서 복역하던 시절에 연극 워크숍을 열었고 여기에서

이 작품을 만들었다. 미키(Miky)로 불리던 피녜로는 같은 해에 뉴요리칸 시인 카페의 설립을 돕기도 했다. 그는 1988년 41세의 나이에 간경변으로 사망했다.

쿠바계 미국인의 연극은 뉴욕과 탬파의 이보시티(Ybor City)에 사는 쿠바계 미국인 공동체에서 일찍이 19세기부터 나왔다. 하지만 미국 전역에서 쿠바계 미국인의 연극 활동이 활발하게 이루어진 것은 1959년 쿠바 혁명 이후이다. 특히 마이애미와 뉴욕에서 주로 정치적 망명과 관련된 작품을 활발히 무대에 올렸다. 하지만 문화접변, 이중 언어 사용, 문화충돌, 이민 1세대와 미국에서 성장한 2세대 사이의 세대차 같은 주제 역시 다루었다.

쿠바계 미국인 극작가 닐로 크루즈(Nilo Cruz, 1960년생)는 만 10살이 되기 직전에 프리덤 플라이트(Freedom Flights) 프로그램을 통해 미국 마이애미로 건너왔으며, 브라운대학에서 극작으로 박사 학위를 받았다. 그는 2003년에 〈열대의 안나(*Anna in the Tropics*)〉로 퓰리처상을 받았다. 이 연극은 1929년에 한 어머니와 그녀의 딸들이 쿠바에서 출발한 배의 도착을 애타게 기다리는 장면으로 시작한다. 그 배에는 낭독자가 타고 있다. 이 사람은 그 어머니와 딸들에게 그리고 이들과 플로리다 주 탬파의 시가 공장에서 함께 일하는 사람들에게 책을 읽어준다. 낭독자는 유구한 쿠바 전통의 일부분이다. 그는 문학을 통해 노동자들의 힘을 돋운다. 크루즈는 자신이 속한 공동체에 초점을 맞추며 성격이 분명한 여성 캐릭터들을 통해 라티노의 다양한 경험을 묘사한다. 안나는 주요 캐릭터의 이름이지만 톨스토이의 소설 주인공 이름이기도 하다. 크루즈는 안나 카레니나를 읽어주는 낭독자라는 인물을 통해 자기 연극의 이야기와 톨스토이 소설의 이야기를 엮어나간다.

비판적으로 생각하기

- 5장에서 설명한 시의 요소와 특성을 참조하여 폴라 건 앨런의 시 '추억'(388쪽)을 분석해 보자. 이 시에 대한 여러분의 감상은 어떠한가? 무엇 때문에 이 시를 그런 식으로 느끼게 되었는가?

- 20세기 아프리카에서 만든 조소 작품과 할렘 르네상스 회화 작품을 비교하여 두 대륙에 사는 흑인들의 경험이 어떤 공통점과 차이점을 갖고 있는지 생각해 보자. 단, 여러분의 생각을 입증할 수 있는 작품을 이 책에서 골라 제시해 보자. 그 작품들에 대한 여러분의 감상은 어떠한가? 무엇 때문에 그 작품들을 그런 식으로 느끼게 되었는가?

- 본문에서 설명한 각 양식의 특성, 선과 색채를 중심으로 피카소의 〈아비뇽의 처녀들〉(도판 13.3)과 로이 리히텐슈타인의 〈꽝!〉(도판 13.11)을 비교해 보자. 이 작품들에 대한 여러분의 반응을 살펴보고 작품의 어떤 요소들이 그러한 반응을 낳았는지 분석해 보자.

- 본문에서 설명한 각 양식의 특성, 구성요소, 원리를 중심으로 마티스의 〈푸른 누드〉(도판 13.2)와 조지아 오키프의 〈어두운 추상〉(도판 13.6)을 비교해 보자. 이 작품들에 대한 여러분의 반응을 살펴보고 작품의 어떤 요소들이 그러한 반응을 낳았는지 분석해 보자.

주요 용어

모더니즘 : 20세기 예술에서 특정 매체의 고유한 형식적 속성을 탐색하며 등장한 다양한 전략과 방향을 통칭하는 용어.

미래주의 : 현대 산업사회의 삶에서 나타나는 활기와 빠른 속도를 찬양한 예술사조.

야수파 : 강렬한 색채를 대담하게 사용한 회화사조.

오늘날의 음악 : 활기와 생기가 넘치는 최첨단 음악 양식으로 재즈와 록을 활용해 개인적인 느낌을 표현한다.

음렬주의 : 12음 기법과 음렬을 중시하는 작곡 체계.

입체파 : 기하학적 형태, 대상의 파편화, 추상화 경향 같은 특징을 가진 예술 양식.

초현실주의 : 생각하지 않고 재빨리 써내려가는 방식, 꿈의 이미지, 우연 등을 통해 무의식을 표현하려고 한 예술 양식.

추상 표현주의 : 1940년대와 1950년대 초 미국에서 융성한 회화 양식으로서 추상적이거나 비구상적인 방식으로 정서적인 내용을 표현하는 특징을 갖고 있다.

팝 아트 : 1960년대에 출현한 사조로 대중문화의 형식과 이미지를 강조한다.

포스트모더니즘 : 모더니즘에 반대하며 의도적으로 여러 양식과 장르를 절충주의적으로 사용하는 20세기 후반의 예술 양식들을 통칭하는 용어.

표현주의 : 작품의 심리적 · 정서적 내용을 강조하는 예술사조.

사이버 연구

표현주의 :
www.artcyclopedia.com/history/expressionism.html

입체파 :
www.artcyclopedia.com/history/cubism.html

야수파 :
www.artcyclopedia.com/history/fauvism.html

미래주의 :
www.artcyclopedia.com/history/futurism.html

추상주의 :
www.artcyclopedia.com/history/neo-plasticism.html

초현실주의 :
www.artcyclopedia.com/history/surrealism.html

추상 표현주의 :
www.artcyclopedia.com/history/abstract-expressionism.html

팝 아트 :
www.artcyclopedia.com/history/pop.html

용어 설명

* 본문 내 표제어는 모두 **볼드체**로 표시했다.

각운 : 단어의 끝부분 음절에서 비슷한 소리가 나는 단어를 두 개 이상 함께 사용해 **운율** 효과를 얻는 기법.

감정이입 : 연극이나 영화의 등장인물이 처한 상황에 관객이 완전히 동화되는 것.

강약 : 일반적으로 강도의 증감을, 특히 음악에서는 **음**의 셈여림 정도를 뜻한다.

강약격 : 표준적인 네 가지 시 **음보** 중 하나로 강세가 있는 한 음절과 강세가 없는 한 음절로 구성된다.

강약약격 : 표준적인 네 가지 시 **음보** 중 하나로 강세가 있는 한 음절과 강세가 없는 두 음절로 구성된다.

강약-음절 리듬 : 한 행의 음절수가 고정되어 있을 때 만들어지는 시의 **리듬**.

강현(鋼弦) 콘크리트 : 구조적 힘들이 미리 정해진 방향으로 흐르도록 스트레스나 장력을 준 철강막대와 강선을 사용한 콘크리트.

건달 소설 : 장편소설의 유형으로 건달의 모험을 그린다.

건식 프레스코(fresco secco) : 마른 회반죽에 염료를 바르는 회화 기법.

경골(輕骨) 구조 : 목재로 **골조**의 뼈대를 만든 구조. 참조. **골조**.

경과부 : 두 개의 악절이나 악구를 이어주는 부분. 예를 들어, **소나타 형식**의 **제시부**에서 제1 **주제**와 제2 **주제**를 연결할 때 나타난다.

고딕 : 고딕 양식은 첨두**아치** 구조로 대표되는 중세의 건축 · 회화 · 조소 양식으로 단순함, 수직성, 우아함, 가벼움 같은 특징을 갖고 있다. 문학에서는 18세기 말과 19세기 초에 나타난 소설 양식을 가리키기도 한다. 고딕 소설은 중세를 배경으로 신비하고 폭력적인 사건이 벌어지는 특징을 갖고 있다. 20세기 중반에 '남부 고딕'이라는 용어는 폭력적이고 퇴폐적인 분위기에서 벌어지는 괴기하거나 소름끼치거나 공상적인 사건들로 특징지어지는 문학작품을 지칭할 때 사용한다.

고부조 : 최소한 형상의 반 이상이 배면에서 튀어나온 **부조** 작품. '높은 돋을새김'으로 부르기도 한다.

고전 : 고대 그리스와 로마의 예술작품이나 지속적으로 우수함을 인정받는 예술작품.

고전적 양식 : 광의의 고전적 양식은 전통적 규범을 고수하고 단순성, 조화, 절제, 비례, 이성 등을 강조하는 예술 양식 일체를 가리킨다. 고전적 양식은 특히 기원전 5세기 중반으로 거슬러 올라가는 고대 그리스와 로마의 미술 및 건축 양식과 관련이 있다. 그리스 고전기 건축에서는 **열주(列柱)** 양식 신전에 **도리아 양식**과 **이오니아 양식**을 사용한다. 그리스 고전기 회화에서는 **상고기** 양식의 기하학적 무늬가 여전히 등장하지만, 인물상에서는 이상주의적 감각과 사실적 표현이 나타난다. 음악에서 '고전적'이라는 용어는 18세기의 음악 양식과 관련되어 있다. 고전 음악은 고전적 규범을 고수하지만, 고전적 전범을 갖고 있지 않다.

고전주의 : 고대 그리스와 로마 예술의 원리 · 역사적 전통 · 심미적 태도 · 양식에 따라 혹은 **고전**에 대한 학식을 토대로 예술작품을 창작하는 태도를 가리킨다. 고전주의 예술작품은 일반적으로 형식적 우아함과 정확함, 단순함, 위엄, 절제, 질서, 비례 같은 특징을 고수한다. 참조. **신고전주의**.

고정악상 : 음악작품에서 반복적으로 나타나는 **모티브**나 **주제**.

고측창(高側窓) : 천장 가까이 높은 곳에 낸 창으로 특히 교회의 **신랑, 익랑**, 성가대석에서 찾아볼 수 있다. 고측창을 통해 내부 공간의 중심에 직사광(直射光)이 들어온다.

골조(骨組) : 뼈대로 건물을 지지하는 건축 구조. 참조. **경골 구조** 및 **철골 구조**.

관례 : 일반적으로 수용되는 예술 기법이나 장치.

교송(交誦, 트로푸스) : 중세 로마 가톨릭 교회에서 미사나 여타 예배를 연극적으로 각색한 것.

교차 궁륭 : 두 개의 **터널형 궁륭**이 직각으로 교차할 때 만들어지는 형태의 천장.

교차 편집 : 동시에 일어나는 별개의 두 사건을 번갈아 보여주는 영화 편집방식.

교향곡(심포니): **오케스트라**가 연주하는 긴 음악작품으로 일반적으로 서너 **악장**으로 구성된다. 참조. **오케스트라**.

구성: 시각예술과 건축에서 선, 형상, 양감, 색채 등을 배열하는 것. 모든 예술장르에서 기법상의 특성들을 배열하는 것을 가리키기도 한다.

구아슈: 안료에 수용성 아라비아 고무를 섞은 불투명 수채 매체.

구체 음악(musique concrète): 20세기 음악으로 녹음한 소리를 전자 장치로 변형해 새로운 소리를 만들어 사용한다.

궁륭(穹窿): 참조. **터널형 궁륭**.

규모: 건물의 크기를 가리키며, 건물과 그 장식요소들이 인간과 맺는 관계와 관련된다.

그레고리오 성가: 교회 전례 음악으로 반주 없이 부르는 단선율 성악 곡이며 교황 그레고리우스 1세의 이름을 따 명명했다. 일상적인 라틴어 어투의 자연스러운 **악센트**에 따라 불규칙적인 **리듬**으로 노래했다. 성가, **단성 성가**, 단선율 성가로 부르기도 한다.

그리스 부흥 양식: 고대 그리스 신전 건축물의 구성요소를 모방하는 건축양식으로 19세기 전반에 미국과 유럽에서 유행했다.

그리스 십자가: 네 팔의 길이가 같은 십자가.

극적: '현실적' 혹은 '사실적'이라는 표현과 대조적인 표현으로 부자연스럽게 과장하는 작품을 설명할 때 사용한다.

글리프틱(glyptic): 재료의 특성을 부각시키는 **조소**작품을 설명할 때 사용하는 용어.

기념비적: 규모가 크고 당당한 위용을 갖춘 조형예술 작품을 설명할 때 사용하는 용어.

기단: 건축물의 터를 반듯하게 닦은 다음 그 터 위에 한 층 높게 쌓은 단으로 고대 그리스 건축에서는 기단 위에 **원주**를 배열한다.

기둥-보 구조: 참조. **기둥-인방 구조**.

기둥-인방 구조: 수직 기둥(**원주**)으로 수평 구조물(**인방**)을 지지한 건축 구조. 목재 기둥과 보를 못이나 쐐기로 연결한 **기둥-보 구조**와 유사하다.

기성(既成) 콘크리트: 미리 만들어둔 콘크리트 제품.

깊은 초점: 가까운 곳에 있는 사물과 먼 곳에 있는 사물 모두를 분명하게 볼 수 있게 맞춘 초점.

깎기: 재료를 깎아 작품을 만드는 **조소** 제작 방법.

내력벽: 벽으로 벽 자체와 바닥, 천장을 지지하는 건축 구조. 참조. **일체식 구조**.

내진(內陣): 벽으로 둘러싼 신전의 주실(主室) 혹은 신전의 외부와 대비되는 신전 전체.

늑재(肋材) 궁륭: **교차 궁륭**에서 **아치**들이 만나는 대각선 부분에 늑재를 댄 궁륭.

다게레오타입: 감광성 은도금판을 사용한 사진 기법.

다다이즘: 1916년경과 1920년 사이에 나타난 허무주의적 예술사조.

다주실(多柱室): 일련의 **원주**로 천장이나 지붕을 지지한 건축물로 고대 이집트 건축 등에서 찾아볼 수 있다.

다큐멘터리 영화: **주제**를 사실적으로 다룬 영화로 종종 인터뷰나 내레이션을 사용한다.

단성(單聲) 성가: 참조. **그레고리오 성가**.

단축법: 시각예술에서 **선 원근법**을 사용해 삼차원 공간의 느낌을 표현하는 방법.

단편소설: 길이가 짧은 **픽션** 산문 작품으로 대개 한정된 수의 캐릭터들이 등장하는 하나의 의미심장한 에피소드나 장면을 묘사하며 성격묘사, **주제**, 효과의 **통일성**에 초점을 맞춘다.

당김음: 통상 강박으로 연주하지 않는 박을 강박으로 연주하는 것.

대기 원근법: '공기 원근법'으로도 부름. 빛과 대기를 이용해 거리와 공간을 암시하는 회화기법.

대단원: 연극·영화·문학의 플롯에서 절정 이후에 최종 해결책을 제시하는 부분.

대위법: **폴리포니 텍스처**를 사용하는 방식.

대칭: 시각예술에서 중심축 양편에 물리적으로 대등한 대상을 배치해 요소 간의 균형을 맞추는 것. 참조. **비대칭**.

데크레센도: 점점 여리게 연주하라는 지시.

도리아 양식: (**이오니아 양식**과 **코린트 양식**을 포함한) 세 가지 그리스 양식 중 가장 오래되고 가장 단순한 주식. **원주**가 육중하고, 주초가 없으며, **주두**가 평평한 받침접시 모양임.

도약적 선율: **순차적 선율**과 반대로 도약적으로 진행하는 **선율**.

돌출 무대: 무대의 삼면에 객석을 배치한 극장의 공간 배치 형태.

돔: 반구형 **궁륭** 천장.

두운: 인접한 둘 이상의 단어에서 자음을 반복하는 것.

드라이포인트: **오목판화** 기법으로 금속판의 표면을 강철 바늘로 긁어낸다.

디베르티스망: 연극이나 오페라의 막간극으로 만든 짧은 **발레** 공연

혹은 단순한 오락거리로 만든 짧은 무용작품이나 음악작품을 가리킨다.

디졸브 : 앞 장면이 점점 희미해지고 다음 장면이 점점 또렷해지면서 장면이 전환되는 영화 기법.

디프티카 : 경첩으로 연결한 두 개의 판에 그림을 그리거나 조각을 한 것.

라르고 : 매우 장중하게 느린 **템포**로 연주하라는 지시.

라이트모티프 : 음악과 문학작품에서 반복적으로 등장하는 중심 **주제**, 악구나 구절, 문장. 바그너 오페라에서처럼 라이트모티프가 등장인물, 상황, 요소와 관련된 경우도 종종 있다.

라틴 십자가 : 세로 길이가 가로 길이보다 긴 십자가로, 가로 부분의 중앙을 세로 부분이 지나간다. 참조. **그리스 십자가.**

랩 디졸브 : 한 장면이 서서히 사라지면서 그 위에 다음 화면이 천천히 나타나는 장면 전환 기법.

레가토 : 음들을 끊김 없이 부드럽게 이어 연주하라는 지시.

레치타티보(서창(敍唱)) : **오페라**, **칸타타**, **오라토리오**에서 일상 언어의 **리듬**과 **음높이** 변화를 모방한 성악 **선율**로 종종 아리아의 도입부를 이룬다.

레퀴엠 : 고인을 기리는 미사곡.

렌토 : 느린 **템포**로 연주하라는 지시.

로코코 양식 : 18세기에 프랑스를 중심으로 발전한 건축·시각예술 양식. **바로크 양식** 이후에 등장한 로코코 양식은 아늑함, 우아함, 매력, 섬약함, 피상성 같은 특징을 갖고 있다. 로코코 건축 양식은 특히 실내 디자인이나 가구에서 두드러지게 나타나며, 조개껍질이나 소용돌이를 본뜬 정교하고 풍부한 장식으로 특징지어진다.

리듬 : 반복적으로 나타나는 **구성** 요소가 시공간상에서 맺는 관계. 지배적인 요소와 부차적인 요소로 이루어진 단위가 규칙적으로 혹은 질서정연하게 반복될 때 **리듬**이 나타난다.

리브레토 : 오페라나 다른 종류의 음악극에서 사용하는 대본.

리얼리즘 : 인간의 동기와 경험을 중심으로 동시대 사회의 풍습, 사상, 겉모습을 객관적이고 편견 없는 시선으로 묘사하려는 예술사조.

리타르단도 : 점점 느리게 연주하라는 지시.

리토르넬로 형식 : 주로 **바로크 합주 협주곡**에서 사용하는 음악형식으로 총주와 독주를 번갈아 사용한다. 총주 부분은 같은 악절을 변주하지만 독주 부분은 계속 변화한다.

마드리갈 : 이탈리아에서 유래한 세속 성악음악으로 두세 성부가 무반주로 노래한다. 사랑에 대해 노래하는 중세의 짧은 서정시를 가리

키기도 하며, 이것은 르네상스 시기에도 나타났다.

마디 : 악보에서 세로선(|)으로 구분되어 있는 기본 **리듬** 단위로 각 마디마다 정해진 수의 **비트**가 들어가 있다.

마스터 숏 : 하나의 숏으로 장면 전체를 보여주는 것. 참조. **설정 숏.**

마임 : 그리스와 로마의 **소극**을 가리키거나 혹은 무용이나 연극에서 언어를 사용하지 않고 신체 동작과 몸짓만으로 인간이나 동물의 움직임 등을 연기하는 것을 가리킨다.

메기고 받는 형식 : 두 그룹이 서로에게 답하듯 번갈아가며 노래하거나 연주하는 형식.

멜로드라마 : 정형화된 캐릭터, 개연성 없는 줄거리를 내세우고 볼거리를 강조하는 연극 장르.

멜리스마 : 가사의 한 음절을 여러 음으로 이어 부르는 것.

명도 : 색의 희고 검음 혹은 밝고 어두움 정도.

모노포니(단성(單聲)음악) : 하나의 **선율**로 구성한 음악 **텍스처**. 참조. **폴리포니** 및 **호모포니.**

모노프린트 : 평평한 표면에 그린 이미지를 종이에 옮기는 판화기법. 다른 판화기법과는 달리 판화를 한 장만 찍을 수 있다.

모빌 : 여러 부분을 연결해 하나의 작품을 구성한 후 바람이나 다른 동력으로 움직이게 만든 조소 작품.

모자이크 : 벽, **궁륭**, 바닥, 천장을 장식하는 작품으로, 색깔 있는 재료 조각을 회반죽이나 시멘트로 붙여 만든다.

모테트 : 미사통상문이 아닌 종교적인 라틴어 가사에 곡을 붙여 작곡한 합창곡으로 일반적으로 성가대가 반주 없이 부른다.

모티브 : 시각예술, 연극, 영화, 무용, 문학 작품에서 반복적으로 나타나는 **주제**나 관념 혹은 음악작품에서 반복적으로 나타나는 **주제 선율**이나 **리듬.**

목판화 : 목재를 깎아 판화를 찍는 기법으로 **볼록판화**에 속한다.

몽타주 : 시각예술에서 몽타주는 여러 그림의 부분을 조합해 하나의 작품을 만드는 과정을, 영화에서 몽타주는 편집 유형을 가리킨다. 영화의 몽타주는 시간의 압축이나 연장을 암시하거나 혹은 이미지를 재빨리 바꿔 연상 작용을 일으키기 위해 사용한다.

무조(無調) : **온음계**의 **화성**이나 화성의 중심이 부재한 상태. 20세기 음악에서 전형적으로 나타난다.

물매 : 지붕의 경사 정도.

미분음 : 반음보다 낮은 음정.

미술공예운동 : 대략 1870년부터 1920년까지 영국과 미국을 중심으

로 전개된 건축 및 장식예술 사조. 단순한 디자인의 제품을 자기 지방에서 나온 재료로 수공예 과정을 통해 만들어야 한다고 주장했다.

미장센 : 연극, 영화, 무용에서 무대 장치, 조명, 소품, 의상, 극장의 구조 등 무대의 모든 시각적 요소를 배치하는 작업.

민속무용 : 전통음악에 맞춰 추는 일군의 군무. 민속무용은 특정 문화에서 반드시 필요한 분야로 정보를 전달하기 위해 시작된 것이다. 민속무용의 양식적 특성은 그 무용을 낳은 문화의 양식적 특성과 일치한다.

바꾸기 : 용해한 재료를 주형에 부어 작품을 만드는 **조소** 제작 방법.

바로크 양식 : 16세기 말부터 18세기 초까지 나타난 예술 양식으로 일반적으로 복잡함, 정교한 형태, 감정적 호소 같은 특징을 갖고 있다. 바로크 문학의 심상은 기괴하고 독창적이며 때로는 모호하다.

박자 : 일정한 수의 **비트**가 모여 이루는 음악의 기본적 시간 단위.

반어 : 표현의 효과를 높이기 위하여 실제와 반대되는 뜻의 말을 하는 문학기법.

반음계 : 12개의 반음으로 이루어진 **음계**.

발단 : 연극, 영화, 문학에서 플롯의 한 부분을 가리키는 용어. 반드시 필요한 배경 정보를 제공하고 현재 상황을 설명하며 캐릭터들을 소개하는 부분.

발레 : 정형화된 고전 무용 전통으로 일군의 정해진 동작, 연기, 자세를 토대로 형성되었다.

베리스모 : 19세기 후반과 20세기 초에 이탈리아에서 유행한 **리얼리즘** 예술사조. **리얼리즘**적 **리브레토**와 공연 양식을 사용한 오페라를 카리키는 용어이기도 하다.

벨칸토 : '아름답게 노래하는'이라는 뜻의 이탈리아어. 음들을 최대한 길고 고르게 노래하는 오페라 창법으로 고도의 성악기술을 요한다.

벽날개 : **부벽**의 일종으로 일부분이 벽에서 떨어져 있다.

벽면 원주 : 벽 속에 일부분이 파묻혀있는 **원주**로 건물을 장식하는 데 사용한다.

변주 : **주제** 악구의 **선율**·**리듬**·**화성** 등을 여러 방식으로 변형해 연주하는 것.

볼록판화 : 원판의 볼록한 부분에 묻어 있는 잉크를 종이에 옮기는 판화 기법.

부벽(扶壁) : 벽, **궁륭**, **아치**를 더욱 튼튼하게 지지하기 위해 세워놓은 구조물. 일반적으로 벽돌이나 석재로 만든다.

부조 : **조소** 항목 참조.

부조리주의 : 제2차 세계대전 이후의 연극과 산문 **픽션**에서 나타난 철학. 전통적인 신념과 가치에 대해 회의하며, 비합리적이고 무의미한 세계에서 질서를 추구함으로써 세계와 충돌하게 된다고 주장한다.

분절 : 한 작품의 여러 구성요소를 구분하고 조합하는 방식.

불협화음 : 음높이가 다른 2개 이상의 음이 동시에 울릴 때 서로 어울리지 않고 탁하게 들리는 것. 일반적으로 긴장감을 불러일으키기 위해 사용한다. 참조. **협화음**.

붙이기 : 한 부분에 다른 부분을 덧붙이면서 작품을 만드는 **조소** 제작 방법.

비구상적 : 현실과 관련이 없는 것으로 **추상적**인 것과 구별할 수 있다.

비극 : 심각한 연극작품이나 문학작품으로 비극의 **주연**과 (종종 운명으로 그려지는) 우월한 힘 사이의 갈등은 결국 주연의 불행으로 끝이 난다.

비극적 결함 : 영웅의 몰락을 초래하는 결함.

비대칭적 균형 : 시각예술에서 중심축의 양편에 비슷하지 않은 대상이나 형상을 배치해 얻는 균형감. '심리적 균형'이라고 부르기도 한다. 참조. **대칭**.

비율 : 시각예술과 건축에서 크기, 높이, 너비, 길이의 면에서 한 부분이 다른 부분이나 전체와 맺고 있는 관계.

비재현적 : 현실과 관련이 없는 것으로 **추상적**인 것과 **비구상적**인 것을 포함함.

비트 : 음악에서 듣는 개개의 박(拍).

사행영화(射倖映畫, aleatory film) : 아무 계획 없이 우연히 만난 상황을 그대로 촬영해 작품화한 영화.

상고기 : 고전기(기원전 5세기 중반) 이전의 고대 그리스 시기. 이 시기의 조형예술과 건축 양식은 **도리아 주식**, **기둥-인방 구조**, (특히 도기에 나타나는) 기하학적 디자인, 정면을 바라보는 뻣뻣한 입상(**쿠로스**) 같은 특징을 보여준다.

상징 : 다른 무언가를 암시하는 형상, 이미지, **주제**.

상징성 : 심상을 통해 보거나 만질 수 없는 무언가를 시사하는 것.

상형문자 : 하나의 단어나 관념을 그림이나 사물형태의 기호로 표기한 것. 예컨대 고대 이집트의 기록체계에서 상형문자를 사용한다.

색조 : 회화작품의 전반적인 밝고 어두움의 정도.

색채 : 색상, **명도**, 강도를 가진 시각적 현상.

생물형태적(biomorphic) 추상 : 기하학적 형태를 강조하는 추상과는 달리 생물이나 유기체의 형태를 강조하는 추상.

서사시 : 길이가 긴 서술시에 속하며 영웅의 업적을 고상한 문체로 찬양한다.

서사 영화 : 대개 발단–갈등–절정–대단원으로 이어지는 문학작품이나 연극작품의 플롯에 따라 이야기를 들려주는 영화형식. 특정 문화의 이상을 대변하는 인물이 서사 영화의 주연이 될 수도 있다.

석판화 : 돌 같은 재료의 평평한 표면 위에 그린 이미지를 이용하는 **평판화** 기법. 이미지를 그리지 않은 부분에는 잉크가 묻지 않게 처리하는 반면, 이미지를 그린 부분에는 잉크가 계속 묻어 있게 처리한다.

선 원근법 : 선과 **단축법**을 이용해 공간의 환영을 만드는 것.

선율 : 상이한 **음높이**와 **리듬**을 가진 **음**들의 연속적 울림.

선조(線彫) 동판화 : **오목판화** 기법으로 금속판에 날카롭고 분명한 선을 내 이미지를 그림.

선형 조소 : 철사 같은 이차원적 재료의 성격을 강조한 조소작품.

설정 숏 : 세부적인 사항들, 시공간상의 관계를 설정하기 위해 장면의 도입부에 넣는 롱 숏. 참조. **마스터 숏**.

성인전(聖人傳): 성인의 일생을 연구하거나 기록한 글로서 **전기**의 일종으로 볼 수 있다.

세로홈 : **원주**의 주신에 새겨놓은 수직 홈.

세리그래피 : 천을 팽팽하게 당기고 일부를 막은 다음, 잉크가 그 천을 통과하게 하는 판화 기법. **실크스크린**이나 스텐실이 그 예이다.

소극(笑劇): 가벼운 희극 작품으로 개연성이 떨어지는 희한한 상황, 정형화된 캐릭터, 소란스럽고 민첩한 동작, 과장을 활용한다.

소나타 : 한두 명의 독주자가 연주하는 기악곡으로 일반적으로 3악장이나 4악장으로 구성된다.

소나타 형식 : 일반적으로 **소나타**의 1악장에서 사용하는 형식으로 **제시부**, **전개부**, **재현부** 세 부분으로 구성된다.

소네트 : 14행으로 구성된 정형시 형식으로 이탈리아에서 시작되었다. 일반적으로 약강 5보격을 사용하며 일정한 **각운** 구조를 따른다.

소상술 : 손으로 점토 같은 재료의 형태를 잡아가는 **조소** 제작 기법.

소실점 : **선 원근법** 회화에서 화가의 눈높이에 있는 점으로 평행한 선들이 그 점에서 모여 소실되는 것처럼 보인다.

수묵 : 먹을 갈아 붓으로 칠하는 것으로 **수채물감**과 유사한 특징을 갖고 있는 습식 매체이다.

수채물감 : 수용성 고착제와 안료를 혼합해 만든 물감.

순차적 선율 : 가까운 음들이 점진적으로 진행하는 **선율**.

스푸마토 : 회화작품에서 볼 수 있는 연기처럼 뿌연 특성으로 특히 레오나르도 다 빈치의 작품에서 볼 수 있다.

습식 콜로디온 기법 : 1850년경에 개발한 사진 기법으로 노출 시간을 줄이고 원판을 재빨리 현상할 수 있게 해주었다.

시 : 문학의 주요 장르 중 하나. 시에서는 음향, 심상, 의미 등을 고려해 선택한 압축적인 언어를 사용해 경험을 생생하게 전달하며, **운율**, **각운**, **은유** 같은 고유한 기법을 사용한다. 시의 세 가지 주요 유형은 서술시, 극시, 서정시이다.

시네마 베리테 : **리얼리즘**에 토대를 둔 영화양식. 최소한의 장비를 사용해 **다큐멘터리** 기법으로 영화를 찍는다.

시르-페르뒤 : 주조 기법. 밀랍으로 거푸집의 공동(空洞)을 만들고 그런 다음 밀랍을 녹여 따라낸다.

신고전주의 : 고전적 이상과 특성을 고수하고 그에 따라 작품을 만드는 미술·음악·문학 양식. 신고전주의 회화와 문학은 각각 18세기와 16세기에 등장했으며, 음악에서 신고전주의는 18세기에 **고전** 음악으로, 20세기 초에 신고전주의 음악으로 나타났다. 신고전주의 건축양식은 절충주의를 따르며, 신고전주의 회화와 조소는 고전적인 세부사항, 뚜렷한 윤곽, 엄격한 기하학적 구도를 통해 고대 유물에서 느낄 수 있는 장엄함을 표현한다. 신고전주의 연극에서는 아리스토텔레스의 시간·장소·행위 '삼일치' 법칙을 재해석했다. 18세기의 **고전** 음악은 **바로크 양식**의 과도한 장식음을 거부하고, 다양한 분위기의 대조, 융통성 있는 **리듬**, **호모포니**적 **텍스처**, 기억에 남는 인상적인 **선율**, **강약**의 점진적인 변화를 통해 단순한 질서와 **형식**에 흥미를 갖게 한다. 20세기의 신고전주의 음악은 절제된 감정, 균형, 명료함 같은 특징을 갖는다.

신랑(身廊): 교회의 중심부에 위치한 넓은 공간. 일반적으로 동서 방향으로 길게 나있는 신랑에 회중(會衆)이 앉는다.

실크스크린 : 스텐실의 한 종류. 실크나 다른 종류의 천으로 만든 스크린 위에 디자인을 넣은 다음, 스퀴지로 천에 묻은 잉크가 인쇄면에 배어들게 만든다.

심미적 혹은 미적(aesthetic): 아름다움을 음미하는 것 혹은 훌륭한 취미나 아름다움에 대한 예민한 감수성을 갖는 것과 관련된 용어. 미학(aesthetics)은 예술과 아름다움에 대한 철학이다.

12음 기법 : 반음계의 12음을 동등하게 사용하는 **무조** 체계. 하지만 12음 기법의 창시자인 아놀드 쇤베르크는 12음 기법을 설명할 때 '무조(無調)'라는 용어보다 '범조(汎調)'라는 용어가 적절하다고 생각했다.

아레나 극장 : 무대를 객석으로 둘러싼 극장.

아르 누보 : 19세기 후반부터 20세기 초반까지 유행한 건축 및 디자인 양식으로 '채찍처럼' 낭창하고 구부구불한 곡선을 통해 동식물 같은 유기체의 성장이 보여주는 매력을 추구한다.

아르 데코(Art Deco) : 1925년과 1940년 사이에 유행한 시각예술·건축 양식으로 기하학적 디자인, 대담한 색채, 플라스틱이나 유리 같은 재료를 사용하는 특징을 갖고 있다.

아리아(영창(詠唱)) : **오페라, 오라토리오, 칸타타**에 나오는 매우 극적인 독창곡으로 반주가 붙어있다.

아바쿠스 : **주두** 맨 꼭대기 부분으로 **아키트레이브**를 받치고 있는 평평한 판이다.

아방가르드 : 선두에 서서 새로운 개념을 실험하는 지식인을 가리키는 용어. 특히 예술 분야에서 관례에서 벗어난 대담한 작품을 창조했다. 이들의 예술작품에서는 대개 이해하기 어렵거나 논쟁을 불러일으키는 지극히 개인적인 생각을 표현한다.

아이리스 : 렌즈의 조리개를 닫거나 열어서 장면을 전환하는 영화 기법.

아이콘 : '이미지'를 뜻하는 그리스어. 대개 숭배나 숭상의 대상이 되는 종교적 이미지나 신성한 인물의 이미지를 가리킨다.

아치 : 곡선 형태를 띤 건축 구조.

아카데미 : 이 용어의 어원인 아카데미아는 플라톤이 세운 학교이다. 이후에 아카데미라는 용어는 문화·예술 규범을 교육하고 유지하는 책임을 진 단체나 기관을 가리키게 되었다.

아케이드 : **아치**를 일렬로 배열하고 **원주**, 문설주, 기둥 등으로 지지한 구조물.

아크릴 : 합성수지에 안료를 용해해 만든 매체.

아키트레이브 : **기둥-인방 구조** 건축물에서 **엔타블러처** 가장 아랫부분이나 인방을 가리키며 **원주**의 **주두** 바로 위에 얹혀 있다.

악센트 : 문학과 음악에서는 시행의 음조나 **선율**의 음에 강세를 두는 것을 뜻하며, 시각예술과 건축에서는 시각적으로 가장 인상적인 부분을 뜻한다.

악장 : **교향곡**처럼 긴 곡의 일부로 각 악장은 독자적인 성격을 띤다.

안단테 : 적당히 느린 **템포**로 연주하라는 지시.

안무 : 무용작품을 창조하는 방식. 특정 종류의 춤에서는 정해진 동작 패턴을 배열하는 것을 가리키기도 한다.

알레고리 : 문학과 연극에서 사용하는 상징적 표현법. 이야기, 극, 그림 형식으로 캐릭터, 인물, 사건을 제시하며 **추상적인** 관념이나 원리를 표현한다. 명시적으로 드러나 있지 않은 이차적인 의미를 담고 있는 허구적 이야기.

알레그로 : '활발하게'라는 뜻의 이탈리아로 빠른 **템포**로 연주하라는 지시.

압축력 : 건축 재료가 무게나 충격을 견디는 능력. 참조. **인장력**.

애쿼틴트 : **오목판화** 기법 중 하나로 레진으로 처리한 금속판을 사용해 질감을 살린 색면을 얻을 수 있다.

액션 페인팅 : **추상 표현주의** 기법으로 재빠르고 격한 붓터치로 그림을 그리거나 캔버스에 물감을 떨어뜨리고 뿌리는 방식으로 그림을 그리는 기법.

액자식 구성 : 소설 구성 방식 중 하나로 액자 속의 사진처럼 하나의 이야기 속에 또 다른 이야기를 끼워 넣는다.

약강격 : 표준적인 네 가지 시 **음보** 중 하나로 강세가 없는 한 음절과 강세가 있는 한 음절로 구성된다.

약약강격 : 표준적인 네 가지 시 **음보** 중 하나로 강세가 없는 두 음절과 강세가 있는 한 음절로 구성된다.

양감 : 삼차원 대상의 물리적 부피 및 밀도와 관련된 것으로 이차원 예술에서는 빛과 음영, **원근법** 등을 사용해 양감을 표현한다.

양식 : 각 예술작품에 고유한 성격을 부여하는 방식으로 예술가, 지역, 시대, 유파마다 다른 양식을 선보인다.

양식화 : 예술적 효과를 내기 위해 실물을 변형해 표현하는 방식.

억양 : 문학에서 언어의 **리듬**이나 음향 흐름을 가리킨다. 특정 작가가 고유한 억양을 사용하거나 특정 작품에서 고유한 억양을 사용하기도 한다. 혹은 강하거나 길거나 강세가 있는 음절과 약하거나 짧거나 강세가 없는 음절의 오르내림을 가리키기도 한다. 아니면 산문이나 자유시에서 정형화된 **운율**을 따르지 않고 자연스러운 강세를 토대로 강세가 없는 음절과 강세가 있는 음절을 배열하는 것과 관련되기도 한다.

에세이 : 작가가 대개 개인적 관점에서 특정 **주제**를 해석해 쓴 짧은 산문.

에칭 : **오목판화** 기법으로 산성용액으로 금속판의 선을 부식시킨다.

엔타블러처 : **고전적** 그리스 건축 주식에서 **주두** 위의 부분.

연가곡 : 내용이나 성격 면에서 서로 관련 있는 예술가곡을 일정한 순서로 배열한 것.

열주랑(列柱廊) : 규칙적인 간격으로 배열한 일련의 **원주**들을 대개 **인방**으로 이어놓은 것.

예술을 위한 예술 : 19세기 초에 등장한 문구로 예술은 그 자체만을 위해 존재해야지 정치적 목적이나 교육적 목적을 위해 존재할 필요가 없다는 신념을 표현한다. **유미주의** 참조.

오늘날의 음악(musique actuelle) : 활기와 생기가 넘치는 1990년대 이후 최첨단 음악양식으로 **재즈**와 록을 활용해 개인적인 느낌을 즉흥적으로 표현한다. '오늘날의 음악'은 다양한 지역에서 나온 경향을 아우르지만, 언제나 유머스한 분위기가 나타난다.

오라토리오 : 관현악단, 합창단, 독창자들이 함께 공연하는 연극적 음악작품. 하지만 연기, 무대장치, 의상 등을 활용하지 않는다. **주제**는 일반적으로 종교적인 것이다.

오목판화 : 높은 압력을 가해 금속판의 홈에 묻어있는 잉크를 종이로 옮기는 판화기법. **선조 동판화**, **에칭**, **드라이포인트** 등이 오목판화에 포함된다.

오케스트라 : 음악에서 오케스트라는 교향악단을 뜻한다. 교향악단은 현악기, 목관악기, 금관악기, 타악기 부문으로 나눠지는 대규모 합주단이다. 극장에서 오케스트라는 무대 바로 맞은편의 1층 관객석 구역을 가리킨다. 그리고 고대 그리스 극장의 원형 공연 구역을 가리키기도 한다.

오페라 부파 : 희극 오페라로 일반적으로 대사가 포함되어 있지 않으며, 대개 **풍자**를 통해 심각한 **주제**를 익살스럽게 다룬다.

오페라 세리아 : 진지한 오페라로 일반적으로 규모가 크고 비극적인 느낌을 주는 음색을 사용한다. 고대의 신이나 영웅을 **주제**로 삼으며 고도로 양식화되어 있다.

오페라 코미크 : 극의 내용이 코믹한가와는 상관없이 대사가 포함된 오페라 일체를 가리킨다.

오페레타 : 오페라 양식 중 하나. 오페레타에서도 대사를 사용한다. 하지만 오페레타는 대중적인 **주제**, 낭만적인 분위기, 이따금 익살스러운 음색이라는 특징을 보여준다. 오페레타는 종종 음악적이라기보다는 연극적인 것으로 여겨진다. 오페레타에서는 일반적으로 감상적인 줄거리를 전개한다.

op. : opus(작품)의 약어. 일반적으로 음악작품 번호는 'op. ○○'이나 '○○번'으로 표기하지만, 바흐, 모차르트, 슈베르트 같은 특정 음악가의 작품번호는 BWV(Bach Werke Verzeichnis, 바흐 작품 번호), KV(Köchel-Verzeichnis, 쾨헬 번호), D(Deutsch-Verzeichnis, 도이치 번호)로 표기한다.

옥타브 : **음계**를 이루는 여덟 개의 **음**이나 진동수 비가 1：2인 두 **음높이** 사이의 **음정**. 문학에서는 8행으로 구성된 연을 가리킨다.

온음계 : 7개의 음으로 구성된 표준적인 음계.

와이프 : 눈에 보이지 않는 선이 자동차의 와이퍼처럼 스크린에서 한 숏을 지우고 다음 숏을 보여주는 장면 전환 방식.

외팔보 : 한쪽 끝만 지지한 보나 마루.

우연성 음악 : 음악작품의 형식과 구조를 작곡 과정이나 연주 과정에서 나타나는 우연에 의해 결정하는 음악.

운율 : 시행 안에 **리듬**을 체계적으로 배열하고 운을 맞춘 것. 대개 정형화된 운문 양식이나 시형과 관련되어 있다.

원근법 : 이차원의 평면 위에 공간과 입체를 재현하는 기법. 참조. **대기 원근법** 및 **선 원근법**.

원주(圓柱) : 주초(柱礎), 원통형 주신(柱身), **주두**로 구성된 기둥.

원형극장 : 중앙의 공연 공간을 타원형이나 원형으로 에워싸 만든 건물로 대개 고대 로마시대에 지었다.

위계(位階) : 사물이나 사람에 지위를 매기는 체계.

유미주의 : 19세기 후반의 예술사조로 예술은 사회적 유용성과 무관하게 예술 자체를 위해 존재해야 한다는 주장을 중심으로 전개되었다.

유절 형식 : 통절 형식과 반대되는 형식. 가사의 모든 연을 하나의 같은 **선율**로 부른다.

으뜸음 : **조**의 중심이 되는 음.

은유 : 전혀 다른 두 가지 관념을 어떤 유사한 요소에 근거해 결합하는 비유의 방법.

음(音) : 고른 **음높이**, 즉 진동수를 가진 소리.

음계 : 음높이를 오름차순이나 내림차순으로 배열한 것.

음높이 : 음의 기본 속성 중 하나로 음의 고저를 가리킨다. 음높이는 초당 진동수에 의해 결정된다.

음렬주의 : **12음 기법**에 기초한 20세기 중반의 작곡 방식. 음렬주의에서는 **음높이** 외의 **리듬**, **강약**, **음색** 같은 요소를 구성할 때에도 12음 기법을 활용한다.

음보 : 시행의 단위. 강세가 있는 음절 하나와 강세가 없는 하나 이상의 음절로 구성된다.

음색 : **음높이**가 같은 음을 다른 악기로 연주할 때 음을 구분할 수 있는 것은 음색 덕분이다.

음정 : 두 **음** 사이의 간격.

음화(音畵) : 특정 노랫말의 의미와 감정을 분명하게 전달하기 위해 표현력이 풍부한 **선율**을 붙이는 기법.

의식의 흐름 기법 : 등장인물의 의식에 나타난 모든 것을 포착해 표현하려고 하는 기법.

이오니아 양식 : 고대 그리스의 이오니아와 관련된 양식. 건축에서 이오니아 양식은 (**도리아 양식**과 **코린트 양식**을 포함한) 세 가지 그리스 건축 양식 중 하나로 두 개의 소용돌이형 장식이 마주보고 있는 **주두**를 갖고 있다. 문학에서 이오니아 양식은 시의 **음보**를 가리킨다. 이 **음보**는 두 개의 장음과 두 개의 단음으로 혹은 두 개의 단음과 두 개의 장음으로 구성된다.

익랑(翼廊) : 십자형 교회의 짧은 팔 부분으로 **신랑**과 직각으로 교차한다.

인방(引枋) : **원주** 같은 수직 지지대 사이의 공간에 놓는 수평의 구조물로 대개 석재로 만든다.

인상주의 : 프랑스에서 시작된 19세기 중후반의 예술 양식. 인상주의 회화에서는 현실에 대한 심리적 지각을 색채와 움직임을 통해 포착하려고 시도했다. 때문에 인상주의 화가들은 일상생활을 소재로 삼았고 실제 빛과 대기의 효과를 충실하게 묘사했다. 또한 그들은 망막에 '인상'을 남기는 색과 빛의 효과, 그림자 안의 색채 등을 강조했다. 인상주의 음악은 동양의 영향을 받았으며, 새로운 음색, 전통에서 벗어난 화음 등을 통해 전통적 조성에 도전했다. 인상주의 음악의 대표적 특징은 동일화음의 병진행(음계를 오르내리며 같은 화음을 반복하는 것)이다.

인장력(引張力) : 건축 재료나 조소 재료가 휘어짐을 견디는 능력.

일시적 미술(Ephemeral Art) : 일시적으로 존속하게끔 기획한 미술 작품.

일체식 구조 : **내력벽** 구조를 변형한 것으로 벽을 만들 때 재료를 결합하거나 짜맞추지 않는다.

입체파 : 1907년경 피카소와 브라크가 시작한 예술양식으로 대상을 재현하지 않고 대상의 **추상적** 구조를 강조하며 기하학적 형상들을 조합해 대상을 그린다. 초기(1909-11) 발전 양상은 '분석적 입체파'로 불린다. 1912년경 한층 장식적인 양상이 나타난다. 이는 '종합적 입체파'나 '**콜라주** 입체파'로 불린다. 입체파 문필가들은 서사를 대체하는 **추상적** 구조를 사용한다.

자운 : 같거나 비슷한 자음을 반복해 **운율** 효과를 내는 기법.

잔상 현상 : 대상이 사라진 후에도 시각적 이미지가 잠깐 눈의 망막에 남아있는 현상.

장르 : 넓게는 미술, 연극, 문학, 음악 등 예술의 종류를 가리키며, 좁게는 특정 형식이나 내용으로 특징지어지는 양식을 가리킨다.

장르화 : 집안의 모습, 정물, 시골 장면 같은 일상생활 장면을 묘사하는 회화양식.

장편소설 : 길이가 길고 복잡한 산문 **픽션**. 특정 배경에서 벌어지는 일련의 사건과 일군의 캐릭터를 통해 인간의 조건에 대해 이야기한다.

재즈 : 미국에서 탄생한 음악형식으로 자유분방하고 강렬한 **리듬**, **당김음**, 즉흥연주 같은 특징을 띤 미국 흑인 음악의 전통에서 발전해 나왔다.

재즈댄스 : 아프리카 춤 전통에 영향을 받은 무용 형식으로 즉흥성이 강하며, 미국 오락문화의 한 부분으로 수용되었다.

재현부 : **소나타 형식**의 세 번째 부분으로 **전개부**를 **변주**하며 반복한다. 참조. **전개부**.

재현적 : 시각예술과 연극에서 관찰 가능한 현실의 모습을 띠고 있는 것. 참조. **추상적** 및 **비재현적**.

저부조 : 형태와 형상이 배면에서 조금만 돌출된 **부조** 작품. '얕은 돋을새김'으로 부르기도 한다. 참조. **고부조**.

전개부 : **소나타 형식**의 두 번째 부분으로 제시부의 **주제**를 자유롭게 발전시키며 전개한다. 참조. **재현부**.

전경(前景) : 이차원 예술작품에서 관람자에게 가장 가깝게 보이는 영역으로 일반적으로 작품 아래쪽에 자리 잡고 있다.

전기(傳記) : 논픽션의 한 장르로 한 사람의 일을 기록한 글. 참조. **성인전**.

전성기 르네상스 : 15세기 후반부터 16세기 초반까지 전개된 사조. 보편적인 **고전적** 이상을 추구하며, 따라서 시각예술의 인물상은 특정 개인보다는 전형을 나타낸다. 이 시기의 시각예술 양식은 엄청난 발전을 이루었다.

절대 영화 : 움직임이나 형상 자체만을 기록한 영화.

절대음악 : 순수한 악상만을 제시하는 기악음악.

절대적 대칭 : 시각예술과 건축에서 좌우 혹은 상하 양쪽을 완전히 똑같이 **구성**한 것. 참조. **대칭**.

점묘법 : 붓끝으로 점을 하나씩 찍으며 물감을 칠하는 방식.

점프 컷 : 한 장면에서 다른 장면으로, 한 숏에서 다른 숏으로 갑작스럽게 전환하는 편집기법으로 대개 충격을 주기 위해 사용한다.

제단화 : 신앙심을 불러일으키기 위해 제단 위나 뒤에 놓은 그림이나 조각 패널.

제시부 : **소나타 형식**의 첫 번째 부분으로 제1 **주제**를 으뜸조로 제2 **주제**를 딸림조로 연주하고 반복한다. 더 많은 **주제**를 제시하기도 한다. 참조. **전개부** 및 **재현부**.

제의무용 : 한 사회 안에서 종교적·도덕적·윤리적 목적을 위해 춘 일군의 춤.

조(調) : 7음이 **으뜸음**과 일정한 관계를 맺고 있는 조성 체계.

조바꿈 : 곡 중간 중간에 곡의 **조**를 바꾸는 것.

조성(調性) : 작곡할 때 사용하는 특정 **조**.

조소 : 시각예술에 속하는 삼차원 예술작품. 조소의 주요 유형에는 완전한 삼차원성을 구현하는 **환조**, 배면에 붙어있는 부조(참조. **저부조** 및 **고부조**), 철사 같은 재료의 선형성을 강조하는 **선형 조소**가 있다. 제작 방법에는 용해한 재료를 주형에 부어 만드는 **바꾸기**, 대개 미리 만들어놓은 부분을 덧붙여가며 만드는 **붙이기**, 재료를 깎아내는 **깎기**, 손으로 점토 같은 부드러운 재료의 형태를 잡아가는 만들기가 있다.

조연 : 연극, 영화, 문학 등에서 주연과 단역의 중간 정도의 중요성을 갖는 역할로 **주연**의 특징이 두드러져 보이게 만드는 기능을 하기도 한다.

조형성 : 특히 시각예술과 영화에서 사용하는 용어로 형상화 가능성이나 변형 가능성을 설명하거나 삼차원성을 가리키기 위해 사용한다.

종석(宗石) : **아치**나 **궁륭**의 맨 꼭대기에 넣는 돌.

종지법 : 음악에서 악절이 끝났다는 느낌을 주기 위해 화음을 배열하는 방식을 가리킨다.

좌우동형 대칭 : **절대적 대칭** 중 하나. 시각예술작품이나 건축물의 좌우에 차이점이 있더라도 좌우 각각의 전체 구성이 같다면 좌우동형 대칭으로 볼 수 있다. 참조. **대칭**.

주두(柱頭) : 기둥이나 **원주**의 꼭대기 부분으로 **원주**의 제일 윗부분과 인방 사이의 전환부이기도 하다.

주보랑(周步廊) : 지붕을 씌운 도보용 통로로 교회의 **후진(後陣)**이나 성가대석 주변에서 볼 수 있다.

주식(柱式) : 고대 그리스와 로마에서 건축물을 장식하기 위해 사용한 방식 중 하나. 참조. **코린트 양식**, **도리아 양식**, **이오니아 양식**.

주연 : 연극·영화·문학 작품을 주도하는 배우나 인물. 이 주요 캐릭터의 결정과 행위를 중심으로 플롯이 전개된다.

주제 : 미술·음악·영화·무용·문학 작품의 중심 생각. 음악에서는 악곡에서 제일 중요한 **선율** 악구를 가리키기도 한다.

줌 숏 : 카메라를 고정한 상태에서 광각에서 망원으로 혹은 역으로 렌즈의 초점거리를 변화시켜 카메라가 움직이는 것 같은 효과를 내는 것.

채광(採光) : 건물에 창문 따위를 내어 광선을 들이는 것.

채도 : 색상의 순도(純度).

철골 구조 : 금속으로 **골조**의 뼈대를 만든 구조. 참조. **골조**.

철근 콘크리트 : **인장력**을 강화하는 철강 막대나 그물을 넣고 성형한 콘크리트.

초점 : 시각예술이나 건축에서는 보는 이의 관심을 끄는 부분을 가리키며, 사진이나 영화에서는 이미지의 선명함 정도와 관련된다.

초점 이동 : '차별 초점'이라고도 한다. 주된 관심의 대상은 선명하지만 나머지 대상은 초점이 맞지 않을 때, 초점 이동 혹은 차별 초점을 사용한 것이다.

초현실주의 : 1920년대에 전개된 예술 운동으로 상상력을 구속하지 않고 대상과 **주제**를 비합리적으로 병치해 잠재의식을 표현하려고 했다. 초현실주의 운동에는 구상적인 경향과 **추상적**인 경향이 공존한다.

총체예술작품(Gesamtkunstwerk) : 모든 요소를 완벽하게 통합한 예술작품을 지칭하는 용어로 19세기 독일 작곡가 리하르트 바그너의 악극(樂劇)과 관련되어 있다.

최종 목적 : 연극 캐릭터의 모든 행위의 저변에 깔린 근본 동기로 배우는 다양한 신체 동작을 통해 최종 목적을 드러내다.

추상적 : 모든 예술분야에 적용하는 용어로 관찰 가능한 자연 대상을 묘사하지 않거나 그 대상을 원래 모습과는 다른 형태로 변형한 것.

추상주의 : 20세기 초부터 중반까지 나타난 예술사조로 **비재현적** 성격을 강조한다.

추상 표현주의 : 20세기 중반에 미국에서 융성한 회화 사조로 전통에서 벗어난 붓 사용법, 비구상적 소재, **표현주의**적 감정 표출 등의 특징을 갖는다.

측지선(測地線) 돔 : 가벼운 재료를 사용해 만든 다각형 판을 짜맞춰 만든 **돔**형 구조물.

카메라 옵스쿠라 : 한쪽 면에 구멍을 뚫어놓은 어두운 방이나 상자로 반대편 면의 장막에 바깥 광경의 역전된 상이 투영된다.

칸타타 : 종교적이거나 세속적인 내용의 가사에 곡을 붙여 관현악단과 합창단이 함께 공연하는 작품. **레치타티보**, 아리아, 합창을 사용해 여러 악장으로 작곡한다.

칼로타입 : 최초로 음화(陰畫)와 양화(陽畫)를 사용한 사진기법으로 1830년대 후반에 윌리엄 헨리 폭스 탈보트가 발명했다.

코다 : 코다는 원래 곡의 종결부분을 가리키는 음악 용어이지만 연극이나 문학에서도 사용한다. 연극이나 문학 작품의 코다는 앞부분에서 제시한 **주제**나 **모티브**를 반복·요약하거나 강조하는 기능을

한다.

코린트 양식 : (**도리아 양식**과 **이오니아 양식**을 포함한) 세 가지 고대 그리스 건축 양식 중 하나. 가장 화려한 코린트 양식의 특징은 가는 **세로홈**을 새긴 **원주**와 아칸서스 잎 모양으로 화려하게 장식한 종 형태의 **주두**이다.

콘트라포스토 자세 : 조소에서 몸무게를 실은 다리와 그렇지 않은 다리 사이를 벌리고 둔부와 어깨의 축이 틀어지게끔 배치한 자세.

콜라주 : 시각예술에서는 표면에 재료와 사물을 붙여 작품을 구성하는 방법을, 문학에서는 차용한 내용과 창작한 내용을 함께 사용해 구성한 작품을 칭한다.

콜럼버스 이전 : 1492년 콜럼버스가 등장하기 전 아메리카에서 제작했음을 뜻하는 용어.

쿠로스 : 그리스 **상고기**의 나체 청년 입상.

크레센도 : 점점 세게 연주하라는 지시.

키아로스쿠로 : 시각예술에서는 명암을 사용해 삼차원 형상을 표현하는 것을, 연극에서는 조명을 사용해 신체나 무대장치의 삼차원성을 강화하는 것을 가리킨다.

터널형 궁륭 : **아치**를 연이어 배열해 공간을 에워쌀 때 생기는 **궁륭**.

텍스처 : 여러 분야에서 이 용어를 사용한다. 회화나 조각에서는 거칠거나 매끄러운 표면의 특성을, 직조에서는 씨실과 날실의 교차를, 음악에서는 작곡가가 **선율**이나 **화성**을 사용하는 방식을 가리킨다. 음악의 텍스처에는 **모노포니**, **호모포니**, **폴리포니**가 있다. 문학에서 텍스처는 은유, 심상, **운율**, 압운처럼 작품의 구조나 **주제**와 별개인 요소를 가리킨다.

템페라 : 불투명 수채 매체로 곱게 갈아놓은 안료에 수지(樹脂), 아교, 계란 같은 고착제를 섞어 만든다.

템포 : 음악에서는 곡 연주 속도를, 연극, 영화, 무용에서는 전반적인 공연 속도를 가리킨다.

토카타 : **바로크** 양식의 건반악기 음악형식으로 연주 실력을 과시하기에 적합하다.

통일성 : 미술, 문학, 건축 작품의 부분을 결합해 분리되지 않은 전체의 효과를 내는 것.

트롱프뢰유 : '눈속임'이라는 뜻의 프랑스어. 관람자가 입체적인 대상을 보고 있다고 착각하게 만드는 회화기법.

트리프티카 : 중앙의 판과 두 개의 날개로 이루어진 **제단화**나 종교화.

팀파눔 : 중세 건축물 현관문의 들보 윗부분과 **아치** 사이의 공간.

파드되(pas de deux) : **발레**의 이인무.

파운드 아트(found art) : 심미적 특성을 띤 사물을 자연에서 찾아 예술작품으로 전시하는 미술사조.

판테온 : '모든 신'이라는 의미의 그리스어.

팔레트 : 화가가 안료를 혼합하는 데 사용하는 평평한 판이나 화가가 사용하는 색채의 범위를 가리킨다. 작곡가나 작가가 특정 작품에서 사용한 특징의 폭과 관련해 비유적으로 사용하기도 한다.

팬 : 움직이는 피사체를 카메라가 좇아가는 것.

페디먼트 : 물매가 완만하고 널찍한 박공(博栱)으로 그리스 양식 건물 파사드 맨 위에 자리하고 있다. 이와 유사한 삼각형 장식물을 창문이나 문 위에 사용하기도 하는데, 이 또한 페디먼트라고 부른다.

펜던티브 : **돔** 아래에 사각형 공간을 만들 때 이용하는 삼각형 부분.

편집 : 다양한 숏과 사운드트랙을 조합해 한 편의 영화를 완성하는 과정. **점프 컷**, **폼 컷**, **몽타주**, **화면 내에서의 장면전환** 등의 기법을 이용해 숏을 연결한다.

평판화 : 요철이 없는 평평한 표면으로 인쇄하는 판화기법. **석판화**가 그 예이다.

포르테 : 세게 연주하라는 지시.

포인트 자세 : **발레**에서 토슈즈를 신고 발끝으로 서서 춤을 추는 것.

폴리리듬(polyrhythm) : 대조적인 성격의 **리듬** 여럿을 동시에 사용하는 것.

폴리포니(다성(多聲)음악) : 둘 이상의 대등한 **선율**을 함께 연주하는 음악 **텍스처**. 참조. **모노포니** 및 **호모포니**.

폼 컷 : 비슷한 형태나 윤곽을 띤 대상이 나오는 장면으로 전환하는 편집기법.

표제음악 : 제목이나 글을 통해 음악 외적 관념이나 이미지를 묘사하려는 음악. 참조. **절대음악**.

표현주의 : 19세기 말부터 20세기 초까지 나타난 예술사조로 예술가의 잠재의식과 주관적 생각을 강조하며 관람자의 감정을 일으키기 위해 노력한다. **추상적 표현**, 왜곡, 과장, 원시적 표현, 공상 등을 통해 내면적 삶의 현실에서 나타나는 갈등을 표현한다.

푸가 : 하나 이상의 **주제**를 모든 성부에서 반복하는 **폴리포니** 곡형식.

푸토(putto) : 대개 날개를 달고 있는 발가벗은 남자아이로 특히 르네상스 이후의 미술작품에 자주 등장한다. 복수형은 푸티(putti)이다.

풍자 : 정치적 현실과 세상 풍조, 인간의 결함·불합리·허위 등을 조

롱하고 비판하는 문학기법.

프레스코 : 물에 갠 염료를 마르지 않은 회반죽에 칠하는 회화 기법. 프레스코의 이미지는 벽 위에 그린 것에 머물지 않으며 벽과 하나가 된다. '부온 프레스코(buon fresco)', 즉 진짜 프레스코라고도 불린다. 참조. **건식 프레스코.**

프로시니엄 : 무대와 객석이 분리되어 있으며, 관객이 일종의 프레임을 통해 무대를 보게 되는 극장의 공간 배치 형태. 고대 그리스 극장에서 프로시니엄은 스케네와 **오케스트라** 사이의 공간을 가리킨다.

프리즈 : **엔타블라처**에서 **아키트레이브**와 코니스 사이에 있는 부분. 프리즈에 장식을 하기도 한다. 프리즈는 벽 윗부분을 장식하기 위해 붙인 긴 띠를 뜻하기도 한다.

플레이트마크(platemark) : **오목판화**에서 금속판에 묻은 잉크를 종이에 옮길 때 사용하는 압력 때문에 종이에 생기는 요철.

피아노 : 여리게 연주하라는 지시.

픽션 : 사실을 묘사하지 않고 작가의 상상을 토대로 창조한 문학작품.

핍진성(逼眞性) : 현실에 충실하게 현실을 묘사한 예술작품의 성격.

합주 협주곡 : 여러 기악 독주자들과 소규모 **오케스트라**가 함께 연주하는 협주곡으로 후기 **바로크** 시대에 유행했다.

헬레니즘 양식 : 기원전 4세기부터 기원전 2세기까지 이어진 시각예술·건축·연극 양식으로 다양한 접근방식을 통해 개인 간의 차이를 표현하는 데 관심을 기울였다. 헬레니즘 양식은 감정, 극적 효과, 조각 형상과 주변 공간의 상호작용 같은 특징을 갖고 있다. 특히 헬레니즘 건축 양식은 그리스 **고전기**의 건축 양식과 다른 **비율**을 보여주며, **코린트 양식**을 도입했다.

현대무용 : **발레**의 동작이 정형화되고 관례화된 것에 반발해, 현대무용에서는 신체를 통해 인간의 감정과 조건을 표현하는 것을 강조한다.

협주곡(콘체르토) : 한 가지 이상의 독주 악기와 **오케스트라**가 함께 연주하는 긴 곡. 대개 3악장으로 구성되는데, 1악장은 빠르고 2악장은

느리며 3악장은 빠르다.

협화음 : 음높이가 다른 2개 이상의 음이 동시에 울릴 때, **불협화음**과 달리 조화롭게 어울려 내는 음.

형식 : 이 용어는 다양한 함의를 갖고 있다. 예컨대 '형식'은 예술장르를 가리키기도 하고, 시각예술의 형태나 구조 등을 가리키기도 한다.

호모포니(동성(同聲)음악) : 하나의 주선율에 화음을 붙인 음악의 **텍스처.** 참조. **모노포니** 및 **폴리포니.**

화면 안에서의 장면 전환 : 롱 숏이나 미디엄 숏을 클로즈업으로 바꾸는 등 카메라의 시점을 변화시켜 편집과정 없이 한 숏 안에서 장면을 전환하는 기법.

화성 : **화음** 배열과 진행.

화성 단음계 : 일반적인 단음계. 장음계의 3음과 6음을 반음씩 낮추면 화성 단음계가 만들어진다.

화음 : **음높이**가 다른 두 개의 음이 동시에 울릴 때 나는 소리. 참조. **협화음** 및 **불협화음.**

환조 : 완전한 삼차원성을 구현한 **조소**작품. 어느 방향에서든 감상할 수 있다.

후기 인상주의 : 19세기 말에 **인상주의**의 객관적 자연주의 면모를 거부하며 등장한 다양한 시각예술 양식을 통칭한다. 후기 인상주의 화가들은 형태와 색채를 더욱 개인적인 방식으로 사용한다. 후기 인상주의에는 '**예술을 위한 예술**' 철학이 반영되어 있다.

후인장강화 콘크리트 : 참조. **강현 콘크리트.**

후진(後陣) : 큰 벽감이나 벽감처럼 생긴 공간으로 바실리카 같은 형식의 건물에서 내부 공간을 연장한 것.

희비극 : 비극과 희극의 속성을 혼합한 연극 장르.

히에라틱 양식 : 성스러운 인물이나 성무(聖務)를 묘사하는 양식으로 특히 비잔틴 예술에서 나타난다.

참고문헌

Abcarian, Richard, and Marvin Klotz (eds.). *Literature, the Human Experience*. New York: St. Martin's Press, 1998.

Acton, Mary. *Learning to Look at Paintings*. London: Routledge, 1997.

Adams, Laurie Schneider. *The Making and Meaning of Art*. Upper Saddle River, NJ: Pearson/Prentice Hall, 2007.

Ambrosio, Nora. *Learning About Dance* (2nd edn.). Dubuque, IA: Kendall Hunt, 1999.

Archer, M. *Art Since 1960*. World of Art. New York: Thames & Hudson, 2002.

Arnason, H. H. *History of Modern Art: Painting, Sculpture, Architecture, Photography* (5th edn.). Upper Saddle River, NJ: Pearson/Prentice Hall, 2004.

Arnheim, Rudolph. *Art and Visual Perception: A Psychology of the Creative Eye*. Berkeley: University of California Press, 1997.

_____. *Film as Art*. Berkeley: University of California Press, 1992.

Bailey, C. B. *The Age of Watteau, Chardin, and Fragonard: Masterpieces of French Genre Painting*. New Haven, CT: Yale University Press in association with the National Gallery of Canada, 2003.

Benbow-Pfalzgraf, Taryn. *International Dictionary of Modern Dance*. New York: St. James Press, 1998.

Bergdoll, B. *European Architecture 1750– 1890*. Oxford History of Art. New York: Oxford University Press, 2000.

Boardman, J., ed. *The Oxford History of Classical Art*. New York: Oxford University Press, 2001.

Booth, Michael. *Victorian Spectacular Theatre 1850–1910*. Boston: Routledge & Kegan Paul, 1981.

Bordwell, David, and Kristin Thompson. *Film Art: An Introduction*. Reading, MA: Addison-Wesley, 1996.

Bowersock, G. W., ed. *Late Antiquity: A Guide to the Postclassical World*. Cambridge, MA: Belknap Press of Harvard University Press, 1999.

Braider, Christopher. *Refiguring the Real: Picture and Modernity in Word and Image: 1400–1700*. Princeton, NJ: Princeton University Press, 1993.

Brockett, Oscar G., and Robert J. Ballo, *The Essential Theatre*. New York: Holt, Rinehart, & Winston, 2007.

Brown, D. B. *Romanticism*. Art and Ideas. New York: Phaidon, 2001.

Burn, L. *Hellenistic Art: From Alexander the Great to Augustus*. London: The British Museum, 2004.

Calkins, R. G. *Medieval Architecture in Western Europe: From A.D. 300 to 1500*. New York: Oxford University Press, 1998.

Cameron, Kenneth M., and Patti Gillespie. *The Enjoyment of the Theatre* (7th edn.). Boston, MA: Allyn & Bacon, 2007.

Campos, D. Redig de, ed. *Art Treasures of the Vatican*. Englewood Cliffs, NJ. Prentice Hall, 1974.

Canaday, John. *What Is Art?* New York: Alfred A. Knopf, 1990.

Cass, Joan. *Dancing Through History*. Englewood Cliffs, NJ: Prentice Hall, 1993.

Chadwick, Whitney. *Women, Art, and Society*. New York: Norton, 1991.

Ching, Frank D. K., and Francis D. Ching. *Architecture: Form, Space, and Order* (2nd edn.). New York: John Wiley & Sons, 1996.

Coldstream, N. *Medieval Architecture*. Oxford History of Art. New York: Oxford University Press, 2002.

Cook, David A. *A History of Narrative Film*. New York: Norton, 1996.

Le Corbusier. *Towards a New Architecture*. New York: Dover, 1986.

Corner, James S. *Taking Measures Across the American Landscape*. New Haven, CT: Yale University Press, 1996.

Davies, Penelope, et al. *Janson's History of Art* (7th edn.). Upper Saddle River, NJ: Pearson/Prentice Hall, 2007.

Davis, Phil. *Photography*. Dubuque, IA: William C. Brown, 1996.

Dean, Alexander, and Lawrence Carra. *Fundamentals of Play Directing*. New York: Holt, Rinehart, & Winston, 1990.

De la Croix, Horst, Richard G. Tansey, and Diane Kirkpatric. *Gardner's Art Through the Ages* (9th edn.). San Diego, CA: Harcourt, 1991.

Derrida, J. *Writing and Difference*. London: Routledge Classics, 2001.

Dockstader, Frederick J. *Indian Art of the Americas*. New York: Museum of the American Indian; Heye Foundation, 1973.

Durand, J. *Byzantine Art*. Paris: Terrail, 1999.

Ettinghausen, R., O. Grabar, and M. Jenkins-Madina. *Islamic Art and Architecture, 650–1250* (2nd edn.). Pelican History of Art. New Haven, CT: Yale University Press, 2001.

Finn, David. *How to Look at Sculpture*. New York: Harry N. Abrams, 1989.

Frampton, Kenneth. *Modern Architecture: A Critical History* (3rd edn.). London: Thames & Hudson, 1992.

Frankl, P. *Gothic Architecture*. Rev. by P. Crossley. Pelican History of Art. New Haven, CT: Yale University Press, 2001.

Fullerton, M. D. *Greek Art*. New York: Cambridge University Press, 2000.

Gardner, Helen. *Art Through the Ages* (9th edn.). New York: Harcourt Brace Jovanovich, 1991.

German, S. C. *Performance, Power and the Art of the Aegean Bronze Age*. Oxford: Archaeopress, 2005.

Giannetti, Louis. *Understanding Movies* (11th edn.). Upper Saddle River, NJ: Pearson/Prentice Hall, 2007.

Giedion, Sigfried. *Space, Time and Architecture: the Growth of a New Tradition* (5th edn.). Cambridge, MA: Harvard University Press, 1967.

Gilbert, Cecil. *International Folk Dance at a Glance*. Minneapolis, MN: Burgess Publishing, 1969.

Glasstone, Victor. *Victorian and Edwardian Theatres*. Cambridge, MA: Harvard University Press, 1975.

Golding, John. *Visions of the Modern*. Berkeley, CA: University of California Press, 1994.

Grout, Donald Jay. *A History of Western Music* (rev. edn.). New York: W. W. Norton, 1973.

Hamilton, George Heard. *Nineteenth and Twentieth Century Art: Painting, Sculpture, Architecture*. New York: Abrams, 1970.

Harris, A. S. *Seventeenth-Century Art and Architecture*. Upper Saddle River, NJ: Pearson/Prentice Hall, 2005.

Harris, J. P. *The New Art History: A Critical Introduction*. New York: Routledge, 2001.

Hartnoll, Phyllis, and Peter Found, eds. *The Concise Oxford Companion to the Theatre* (2nd edn.). New York: Oxford University Press, 1992.

Hartt, Frederick. *Art* (4th edn.). Englewood Cliffs, NJ, and New York: Prentice Hall and Abrams, 1993.

Hartt, Frederick. *Italian Renaissance Art* (3rd edn.). Englewood Cliffs, NJ, and New York: Prentice Hall and Abrams, 1987.

Hartt, F. and D. Wilkins. *History of Italian Renaissance Art*. 6th ed. Upper Saddle River, NJ: Pearson/Prentice Hall, 2007.

Henig, Martin, ed. *A Handbook of Roman Art*. Ithaca, NY: Cornell University Press, 1983.

Highwater, Jamake. *Dance: Rituals of Experience* (3rd edn.). New York: Oxford University Press, 1996.

Hitchcock, Henry-Russell. *Architecture; Nineteenth and Twentieth Centuries*. Baltimore: Penguin, 1971.

Honour, Hugh, and John Fleming. *The Visual Arts: A History*. Englewood Cliffs, NJ, and New York: Prentice Hall and Abrams, 1995.

House, J. *Impressionism: Paint and Politics*. New Haven, CT: Yale University Press, 2004.

Hyman, Isabelle, and Marvin Trachtenberg. *Architecture: From Prehistory to Post-Modernism/The Western Tradition*. New York: Harry N. Abrams, 1986.

Janson, H. W. *History of Art* (5th edn.). Englewood Cliffs, NJ, and New York: Prentice Hall and Abrams, 1995.

Kamien, Roger. *Music: An Appreciation* (5th edn.). New York: McGraw-Hill, 1995.

Katz, Bernard. *The Social Implications of Early Negro Music in the United States*. New York: Arno Press and The New York Times, 1969.

Keck, George R., and Sherrill Martin. *Feel the Spirit*. Westport, CT: Greenwood Press, 1988.

King, R. *The Judgment of Paris*. New York: Walker Publishing Company, 2006.

Kramer, Jonathan D. *Listen to the Music: A Self-Guided Tour Through the Orchestral Repertoire*. New York: Schirmer Books, 1992.

Krehbiel, Henry Edward. *Afro-American Folksongs*. New York: G. Schirmer, n.d. (*c.* 1914).

Lacy, Susan. *Mapping the Terrain: New Genre Public Art*. Seattle: Bay Press, 1995.

Lee, Sherman. *A History of Far Eastern Art* (4th edn.). Englewood Cliffs, NJ, and New York: Prentice Hall and Abrams, 1982.

Lloyd, Seton. *The Archaeology of Mesopotamia*. London: Thames & Hudson, 1978.

Malek, J. *Egypt: 4000 Years of Art*. London: Phaidon, 2003.

Mango, Cyril. *Byzantium*. New York: Charles Scribner's Sons, 1980.

Marshack, Alexander. *The Roots of Civilization*. New York: McGraw-Hill, 1972.

Martin, John. *The Modern Dance*. Brooklyn: Dance Horizons, 1965.

McDonagy, Don. *The Rise and Fall of Modern Dance*. New York: E. P. Dutton, 1971.

McLeish, Kenneth. *The Theatre of Aristophanes*. New York: Taplinger Publishing, 1980.

Nesbitt, Kate. ed. *Theorizing a New Agenda for Architecture: An Anthology of Architectural Theory 1965–1995*. New Haven, CT: Princeton Architectural Press, 1996.

Nyman, Michael. *Experimental Music: Cage and Beyond*. New York: Schirmer Books, 1974.

Ocvirk, Otto G. et al. *Art Fundamentals* (7th edn.). Madison, WI, and Dubuque, IA: Brown & Benchmark, 1994.

Pfeiffer, John E. *The Creative Explosion*. New York: Harper & Row, 1982.

Politoske, Daniel T. *Music* (5th edn.). Englewood Cliffs, NJ: Prentice Hall, 1992.

Pollitt, J. *Art in the Hellenistic Age*. New York: Cambridge University Press, 1986.

_____. *Art of Ancient Greece: Sources and Documents*. New York: Cambridge University Press, 1990.

Preziosi, D., and L. Hitchcock. *Aegean Art and Architecture*. New York: Oxford University Press, 1999.

Rasmussen, Steen Eiler. *Experiencing Architecture*. Cambridge, MA: MIT Press, 1984.

Read, Benedict. *Victorian Sculpture*. New Haven, CT: Yale University Press, 1982.

Robbins, G. *The Art of Ancient Egypt*. Cambridge, MA: Harvard University Press, 1997.

Robertson, Martin. *A Shorter History of Greek Art*. Cambridge, MA: Cambridge University Press, 1981.

Rodley, L. *Byzantine Art and Architecture: An Introduction*. New York: Cambridge University Press, 1994.

Ryman, Rhonda. *Dictionary of Classical Ballet Terminology*. Princeton, NJ: Princeton Book Company, 1998.

Saura, Ramos, P.A. *The Cave of Altamira*. New York: Harry N. Abrams, 1999.

Savill, Agnes. *Alexander the Great and His Times*. New York: Barnes & Noble, 1993.

Sayre, Henry M. *A World of Art* (5th edn.). Upper Saddle River, NJ: Pearson Prentice Hall, 2007.

Slive, S. *Dutch Painting, 1600–1800*. Pelican History of Art. New Haven, CT: Yale University Press, 1995.

Smith, J. C. *The Northern Renaissance*. Art and Ideas. London: Phaidon, 2004.

Snyder, J. *Medieval Art: Painting, Sculpture, Architecture, 4th–14th Century*. New York: Harry N. Abrams, 1989.

Sporre, Dennis J. *The Art of Theatre*. Englewood Cliffs, NJ: Prentice Hall, 1993.

Sporre, Dennis J. *The Creative Impulse* (8th edn.). Upper Saddle River, NJ: Prentice Hall, 2009.

Sporre, Dennis J., and Robert C. Burroughs. *Scene Design in the Theatre*. Englewood Cliffs, NJ: Prentice Hall, 1990.

Stanley, John. *An Introduction to Classical Music Through the Great Composers and Their Masterworks*. New York: Reader's Digest, 1997.

Steinberg, Cobbett. *The Dancing Anthology*. New York: Times Mirror, 1980.

Steinberg, Michael. *The Symphony: A Listener's Guide*. New York: Oxford University Press, 1995.

Stewart, A. F. *Greek Sculpture: An Exploration*. New Haven, CT: Yale University Press, 1990.

Stockstad, Marilyn. *Art History* (3rd edn.). Upper Saddle River, NJ: Pearson, 2008.

Thompson, Kristin, and David Bordwell. *Film History: An Introduction*. New York: McGraw-Hill, 1994

Turner, J. *Encyclopedia of Italian Renaissance and Mannerist Art*. 2 vols. New York: Grove's Dictionaries, 2000.

Vacche, Angela Dalle. *Cinema and Painting: How Art Is Used in Film*. Austin: University of Texas Press, 1996.

Yenawine, Philip. *How to Look at Modern Art*. New York: Harry N. Abrams, 1991.

Yudkin, Jeremy. *Understanding Music*. Upper Saddle River, NJ: Pearson/Prentice Hall, 2008.

Zorn. Jay D. *Listen to Music*. Englewood Cliffs, NJ: Prentice Hall, 1994.

찾아보기

:: 인명별